STUDIEN UND TEXTE ZUR SOZIALGESCHICHTE
DER LITERATUR

Herausgegeben von
Wolfgang Frühwald, Georg Jäger, Dieter Langewiesche,
Alberto Martino, Rainer Wohlfeil

Band 29

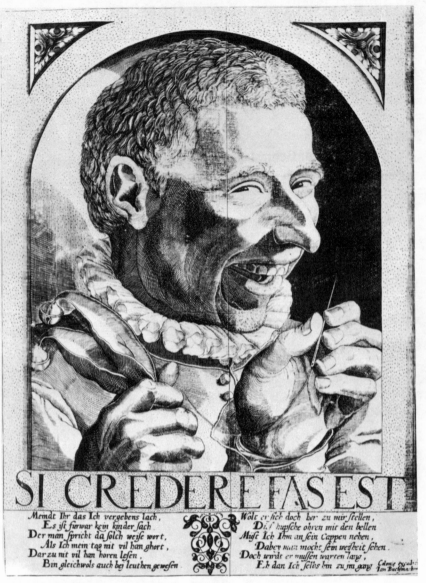

SI CREDERE FAS EST

Meindt Ihr das Ich vergebens lach,
Es ist furwar kein kinder sach
Der man spricht da solch weise wort,
Als Ich mein tag mit vil han ghort,
Dar zu mit vil han horen lesen,
Bin gleichwols auch bej leuthen gewesen

Wolt er sich doch her zu mir stellen,
Dis hupsche ohren mit den bellen
Must Ich Ihm an sein Cappen nehen,
Daber man mocht sein weisheit sehen.
Doch wirdt er mussen warten lang,
Eh dan Ich selbs hin zu im gang

Abb. 1: Narr mit Nähzeug und Schellen (Nr. 183).

Michael Schilling

Bildpublizistik der frühen Neuzeit

Aufgaben und Leistungen
des illustrierten Flugblatts in Deutschland
bis um 1700

Max Niemeyer Verlag
Tübingen 1990

Als Habilitationsschrift auf Empfehlung der Philosophischen Fakultät für Sprach- und Literaturwissenschaft II der Universität München gedruckt mit Unterstützung der Deutschen Forschungsgemeinschaft

Redaktion des Bandes: Georg Jäger

CIP Titelaufnahme der Deutschen Bibliothek

Schilling, Michael: Bildpublizistik der frühen Neuzeit : Aufgaben und Leistungen des illustrierten Flugblatts in Deutschland bis um 1700 /
Michael Schilling. – Tübingen : Niemeyer, 1990
 (Studien und Texte zur Sozialgeschichte der Literatur ; Bd. 29)
NE: GT

ISBN 3-484-35029-6 ISSN 0174-4410

Inhalt

Vorwort ... VII

Einleitung ... 1

1. Das Flugblatt als Ware 11
 1.1. Der Handel mit Flugblättern 12
 1.1.1. Die Herstellung 12
 1.1.2. Der Vertrieb 26
 1.1.3. Die Käufer 40
 1.2. Die marktgerechte Gestaltung der Flugblätter 53
 1.2.1. Aufmachung 53
 1.2.2. Bildgestaltung 62
 1.2.3. Textgestaltung 75

2. Das Flugblatt als Nachrichtenmedium 91
 2.1. Historische Voraussetzungen 91
 2.2. Das Flugblatt im Vergleich mit anderen Nachrichtenmedien 104
 2.3. Der Informationswert des Flugblatts nach zeitgenössischer
 Einschätzung 115
 2.3.1. Flugblätter als Quellen naturkundlicher und historiographischer
 Kompendien 116
 2.3.2. Der Vorwurf der Lüge und Übertreibung 125

3. Das Flugblatt als Werbeträger 141

4. Das Flugblatt als Mittel der Politik 154
 4.1. Die politische Zensur 154
 4.2. Politische Interessen der Reichsstädte im Spiegel der
 Bildpublizistik 170
 4.3. Das Flugblatt als Medium der Auflehnung 187

5. Das Flugblatt im Prozeß frühneuzeitlicher Vergesellschaftung 201
 5.1. Die moralische Zensur 201
 5.2. Flugblätter und die *Erhaltung guter Policey* 214
 5.3. Entlastung von sozialen Zwängen 231

6. Das Flugblatt im Dienst christlicher Seelsorge 246
 6.1. Flugblatt und Katechese . 246
 6.2. Flugblatt und Erbauung . 256

7. Das Flugblatt als ›Kunststück‹ . 266
 7.1. Flugblatt und bildende Kunst . 266
 7.2. Flugblatt und Literatur . 282
 7.3. Das Flugblatt als Sammlungsgegenstand 299

Abkürzungsverzeichnis . 313

Literaturverzeichnis . 315
1. Flugblätter . 315
2. Sonstige Quellen . 345
3. Forschung . 348

Anhang I: Abdruck archivalischer Quellen . 359

Anhang II: Abbildungen . 397
 Abbildungsnachweise . 484

Register . 485
1. Personen . 485
2. Sachen . 493

Vorwort

Die vorliegende Untersuchung wurde im Mai 1987 abgeschlossen und im Wintersemester 1987/88 von der Philosophischen Fakultät für Sprach- und Literaturwissenschaft II der Ludwig-Maximilians-Universität München als Habilitationsschrift angenommen. Für den Druck wurden einige wenige Ergänzungen und punktuelle Korrekturen vorgenommen. Mir seit dem Abschluß des Manuskripts bekanntgewordene Forschungsliteratur habe ich nur noch in den Anmerkungen berücksichtigen können.

Zum Zustandekommen und Gelingen dieses Buchs haben viele Personen und Institutionen beigetragen, die namentlich aufzuführen, den Rahmen des Vorworts sprengen würde; ihnen allen gilt mein aufrichtiger Dank. Besonders herzlich danke ich meinem Lehrer Wolfgang Harms, der in den Jahren gemeinsamer Beschäftigung mit der Bildpublizistik der frühen Neuzeit stets ein toleranter und anregender Gesprächspartner war, der das Entstehen der Arbeit mit kontinuierlichem Interesse und Rat begleitet hat und der mich in seiner großzügigen Art sämtliche Materialien der Münchener Arbeitsstelle ›Illustrierte Flugblätter des 16. und 17. Jahrhunderts‹ nutzen ließ. Meiner Mutter und meinem Vater, der nur noch die Abfassung der ersten Kapitel erleben konnte, danke ich für ihr unerschöpfliches Vertrauen in die Fähigkeiten ihres Sohnes. Freunde und Verwandte, Kolleginnen und Kollegen haben durch ihren freundlichen Zuspruch, z. T. auch durch kritische Lektüre einzelner Kapitel die Isolation des Schreibens gemildert; ihnen sei für ihre Hilfsbereitschaft und Ermutigung gedankt. Einige förderliche Fragen und Hinweise der gutachtenden Professoren Erich Kleinschmidt, Wolfgang Martens, Dietz-Rüdiger Moser und Eberhard Weis sind der Arbeit zugutegekommen. Von den zahlreichen Bibliotheken und Archiven, in denen ich arbeiten durfte und die meine Anfragen beantwortet haben, möchte ich stellvertretend die Münchener Universitätsbibliothek, die Bayerische Staatsbibliothek und das Augsburger Stadtarchiv nennen, deren freundliche und hilfsbereite Mitarbeiter mich nach Kräften unterstützt haben. Der Ludwig-Maximilians-Universität danke ich für eine zweijährige Beurlaubung von meinen zwölf Semesterwochenstunden, der Deutschen Forschungsgemeinschaft für ein Habilitationsstipendium in eben diesem Zeitraum und für einen Druckkostenzuschuß. Den Reihenherausgebern bin ich für die Aufnahme der Untersuchung in die ›Studien und Texte zur Sozialgeschichte der Literatur‹, dem Verlag für die kompetente und sorgfältige Betreuung der Drucklegung verbunden.

Der größte Dank gebührt jedoch denen, die dafür gesorgt haben, daß ich das Schreiben des Buchs weniger als Strapaze denn als tief befriedigende Erfahrung

konzentrierten Schaffens erleben konnte: meinem Sohn Erik, der mit seinen zwei Lebensjahren willig die anwesende Abwesenheit und abwesende Anwesenheit seines Vaters im Arbeitszimmer akzeptierte, und meiner Frau, die souverän die widerspruchsvolle Aufgabe bewältigte, sowohl als Diskussionspartnerin und erste Leserin intensiv an der Entstehung der Arbeit Anteil zu nehmen als auch immer wieder daran zu erinnern, daß das Leben nicht allein aus Forschung besteht. Meiner Frau sei das Buch gewidmet.

Starnberg, im Januar 1990 Michael Schilling

Einleitung

In einer Szene ihrer Filmerzählung ›Till Eulenspiegel‹ schildern Christa und Gerhard Wolf die konfessionelle Polarisierung in einer Stadt unmittelbar nach der Reformation. In zwei benachbarten Kirchen finden zur gleichen Zeit ein lutherischer und ein katholischer Gottesdienst statt. Zunächst geht der Blick in die lutherische Kirche:

> *Durch die Bankreihen gehen Flugblätter: »Doktor Martin Luthers Deutung des Mönchskalbs zu Freiberg«. Das Blatt – ein Holzschnitt – zeigt ein Monstrum, halb Kalb, halb Mönch. Es erregt mit Grauen gemischte Heiterkeit. Die Deutung dieses Blattes gibt der Prediger Anton von der Kanzel herab.*[1]

Die anschließende Auslegung nimmt die Mißgeburt als Zeichen für das bevorstehende, gottgewollte Ende des Mönchstums und wird von beifälligen Zwischenrufen und lebhafter Zustimmung der Gemeinde begleitet. In einem Szenenwechsel schwenkt die Kamera in die katholische Nachbarkirche.

> *Dort predigt papistisch Doktor Cubido, klein, zur Fülle neigend, rührig, fanatisch, von saftiger Prüderie. Seine Gemeinde – oder der Rest davon – wird durch wollüstige Angst zusammengehalten. Auch hier läuft durch die Bankreihen ein Druck mit der Darstellung des Mönchskalbs, mit einer anderen Darstellung freilich als bei den Lutherischen: es trägt Luthers Züge. Doktor Cubido schreit: Dieser ketzerische Mönch! Dieses Kind Satans! Hier hat Gott ihm in einem Monstrum schreckliche und abschreckende Gestalt verliehen!*[2]

Die Szene mündet ein in eine offene Konfrontation der beiden verfeindeten Gruppen und endet in einer handfesten Prügelei.

Auch wenn es den Autoren natürlich nicht um eine historische Rekonstruktion, sondern um eine Behandlung von Gegenwartsproblemen im geschichtlichen Gewand zu tun ist, lohnt es, noch einen Augenblick bei der Szene zu verweilen, da sie einigermaßen repräsentativ erscheint für die Vorstellungen, die über Flugblätter der frühen Neuzeit weithin gehegt werden. Die Szene entwirft in Hinblick auf das Flugblatt vom Mönchskalb[3] eine zwar denkbare, aber nicht eben wahrscheinliche Situation. Im Gegensatz zur von modernen Erfahrungen geprägten Ansicht, daß die Flugblätter kostenlos verteilt worden seien, ist festzuhalten, daß die Bildpublizistik der frühen Neuzeit eine Handelsware bildete. Flugblätter wurden wohl zuweilen ausgehängt, angeklebt oder angeschlagen, nicht aber umsonst an Passanten

[1] Christa und Gerhard Wolf, Till Eulenspiegel, (Frankfurt a. M.) 1976 (Fischer Taschenbuch, 1718), S. 151.

[2] Ebd., S. 152.

[3] S. dazu Kapitel 1.2.2. (mit weiterer Literatur). Zu den konträren Deutungen der Mißgeburt vgl. zuletzt Flugblätter Wolfenbüttel I, 218.

1

oder in Menschenansammlungen ausgegeben. Den Marktwert der Blätter mag der Hinweis unterstreichen, daß sogar auf einigen frühneuzeitlichen Werbezetteln, die als Vorläufer der heutigen Haushaltswurfsendungen anzusehen sind, ausdrücklich bemerkt ist, die Empfänger sollten das Blatt sorgfältig aufbewahren, da es später wieder abgeholt werde.[4]

Auch in einem zweiten Punkt kommt die Szene dem Klischeebild vom Flugblatt der frühen Neuzeit entgegen, gilt doch das Flugblatt in erster Linie als Mittel der Propaganda und Agitation. Nun kann nicht bestritten werden, daß ein Teil der frühneuzeitlichen Bildpublizistik für propagandistische Zwecke eingesetzt worden ist. Die Verabsolutierung dieser Funktion stellt jedoch eine irreführende Verengung des inhaltlichen und funktionalen Spektrums da, die Erfahrungen der jüngeren Geschichte auf die Vergangenheit überträgt.[5] Dieselbe Feststellung läßt sich auch für die bei der Wahl des Mönchskalb-Drucks mitschwingende Auffassung treffen, daß die Flugblätter neben ihrer propagandistischen Zielsetzung als Ausdruck sensationslüsterner Wundergläubigkeit gelten müssen. Zahlreiche Arbeiten der letzten Jahre haben demgegenüber die Haltlosigkeit des Klischees vom ausschließlich sensations- und propagandabestimmten Massenkommunikationsmittel Flugblatt erwiesen.[6]

Aber noch ein Drittes macht die Szene aus dem Eulenspiegel-Drehbuch sinnfällig, und hier ist der Darstellung Christa und Gerhard Wolfs vorbehaltlos zuzustimmen: Das illustrierte Flugblatt der frühen Neuzeit war situationsbezogen und trug Gebrauchscharakter. Es besaß einen ›Sitz im Leben‹ und war Bestandteil der Alltagskultur. Dabei hat es der literarische Entwurf des Schriftstellerehepaars leichter, einen möglichen Verwendungszusammenhang eines Flugblatts zu skizzieren, als eine wissenschaftliche Untersuchung, die solche Gebrauchssituationen aus dem spärlichen Quellenmaterial erst mühsam belegen oder auch nur aus den Blättern selbst ableiten kann und muß.

Bevor jedoch die Fragestellungen und der Aufbau der vorliegenden Untersuchung genauer vorgestellt werden, müssen einige Bemerkungen zur Eingrenzung des Gegenstands erfolgen. An anderer Stelle konnte gezeigt werden, daß sich im

4 Schlee, Werbezettel, S. 254. Historisch detailgetreuer als seine beiden Schriftstellerkollegen schildert Stefan Heym den Verkauf von Flugblättern auf dem Markt von Helmstedt im 16. Jahrhundert (›Ahasver‹, München 1981, S. 93).

5 Nicht von ungefähr erschienen Arbeiten wie Beller, Propaganda; Hildegard Kloss, Publizistische Mittel in Einblattdrucken bis 1550, Diss. Berlin 1942 (masch.); Hermann Klöss, Publizistische Elemente im frühen Flugblatt, Diss. Leipzig 1943 (masch.), während des Zweiten Weltkriegs. Die Untersuchungen von Balzer, Reformationspropaganda; Schutte, Schympffred, oder Peter Lucke, Gewalt und Gegengewalt in den Flugschriften der Reformation, Göppingen 1974 (GAG 149), entstanden im Gefolge der Studentenunruhen von 1968, die die Bedeutung der Massenkommunikationsmittel ins Bewußtsein der Öffentlichkeit gehoben hatten (Anti-Springer-Kampagne u. a.).

6 Z. B. Coupe, Broadsheet; Brednich, Liedpublizistik; Bangerter-Schmid, Erbauliche Flugblätter; Harms, Lateinische Texte; ders., Laie. Zur neueren Flugblattforschung vgl. die Fortschrittsberichte von Brückner, Massenbilderforschung, und Wolfgang Harms, Zum Stand der Erforschung der deutschen illustrierten Flugblätter der frühen Neuzeit, in: Wolfenbütteler Barock-Nachrichten 13 (1986) 97–104.

16. und 17. Jahrhundert kein einheitlicher Sprachgebrauch feststellen läßt, aus dem eine begriffliche Klärung dessen, was denn unter einem Flugblatt verstanden werden könnte, herzuleiten wäre.[7] Man ist daher auf eine pragmatische Begriffsbestimmung zurückverwiesen, die innerhalb des weiten Bereichs der Einblattdrucke das Flugblatt gegenüber anderen Formen wie Mandat, Kalender, Landkarte, Porträtstich, Kleines Andachtsbild oder Kunstgraphik abzugrenzen hat. Aufgrund der funktionalen und inhaltlichen Vielfalt des Mediums empfiehlt sich eine primär formale Definition. So läßt sich unter dem Begriff des illustrierten Flugblatts eine Gruppe von Einblattdrucken zusammenfassen, die in der Regel ein ausgewogenes Verhältnis von Bild und Text aufweisen, im Hochformat einen halben oder ganzen Druckbogen füllen und außer der Graphik auch Typendruck enthalten. Die Formulierung ›in der Regel‹ besagt, daß man mit Übergangszonen zwischen dem Flugblatt und seinen Nachbarphänomenen zu rechnen hat und daß man auch Einblattdrucke, die in dem einen oder anderen Kriterium von der Begriffsbestimmung abweichen, als Flugblätter klassifizieren kann.[8] Bildlose Einblattdrucke haben zwischen den attraktiveren illustrierten Flugblättern und den handlicheren Flugschriften keine eigenständigen Funktionen entwickeln können; ihr quantitativer Anteil an der frühneuzeitlichen Publizistik ist dementsprechend unbedeutend. En passant sei darauf aufmerksam gemacht, daß die Metapher vom Fliegen im Zusammenhang mit den publizistischen Medien schon lange vor Christian Friedrich Daniel Schubarts Prägung der Wörter ›Flugschrift‹ und ›Flugblatt‹ in Gebrauch war: Schon im Abschied des Erfurter Kreistags von 1567 wird von *fliegenden Zeitungen* gesprochen.[9] Sogar für ein wörtliches Verständnis der Flug-Metapher gibt es in der frühen Neuzeit ein Zeugnis: Bei der Belagerung Triers im Jahre 1522 ließ Franz von Sickingen Zettel in die Stadt schießen, auf denen er der Bürgerschaft Schonung versprach. Die Hoffnung, einen Keil zwischen Stadtregiment und Bevölkerung treiben zu können, erfüllte sich indes nur zum Teil, da zwar, verbunden mit einigen kleineren Plünderungen, Unruhe in der Stadt entstand, eine Übergabe jedoch nicht erfolgte.[10] Der Begriff der Bildpublizistik ist dem des illustrierten Flugblatts übergeordnet, umfaßt er doch auch illustrierte Flugschriften oder graphische Blätter ohne oder mit nur geringem Textanteil. Wenn er im folgenden dennoch als Sammelbegriff des illustrierten Flugblatts verwendet wird, geschieht das in dem Bewußtsein, daß die illustrierten Flugblätter die mit Abstand wichtigste Form der Bildpublizistik ausmachten.

[7] Harms/Schilling, Flugblatt der Barockzeit, S. VIIf.; vgl. auch Harms, Einleitung, S. VIII–XI.

[8] Es wäre wenig sinnvoll, etwa Querformate oder Blätter mit xylographischem oder graviertem Text grundsätzlich auszuschließen, wenn sie die übrigen Kriterien erfüllen.

[9] Kapp, Geschichte, S. 781. Zu Schubart vgl. Wilhelm Feldmann, Christian Schubarts Sprache, in: Zs. f. Deutsche Wortforschung 11 (1909) 97–149, hier S. 108.

[10] Karl Hans Rendenbach, Die Fehde Franz von Sickingens gegen Trier, Berlin 1933 (Historische Studien, 224), S. 72. Bisher wurde die Kriegspropaganda aus der Luft für eine Erfindung während des deutsch-französischen Kriegs von 1870/71 gehalten, vgl. Klaus Kirchner, Flugblätter. Psychologische Kriegsführung im Zweiten Weltkrieg in Europa, München 1974 (Reihe Hanser, 170), S. 9f.

Die zeitliche Eingrenzung ergibt sich aus der Geschichte des Mediums, dessen quantitatives Maximum in dem Jahrhundert zwischen 1550 und 1650 festzustellen ist. In diesem Zeitraum liegen infolgedessen auch die Schwerpunkte der im folgenden herangezogenen Blätter. Die auffällige zeitliche Übereinstimmung mit der Ausbildung bestimmter historischer Prozesse im ökonomischen, politischen, sozialen und kulturellen Bereich (Stichworte: Kapitalismus und Marktwirtschaft, frühmoderner Staat, Ständegesellschaft u. a.), die geradezu als Epochensignatur der frühen Neuzeit gelten,[11] legt es nahe, nach Zusammenhängen zu fragen.

Die Untersuchung beschränkt sich, von wenigen Ausnahmen abgesehen, auf Flugblätter des deutschsprachigen Raums. Komparatistische Brückenschläge zur gleichzeitigen Bildpublizistik des europäischen Auslands, so wünschenswert sie auch angesichts zahlreicher wechselseitiger Einflüsse sein mögen, mußten künftiger Forschung überlassen werden, da die wissenschaftliche Erschließung etwa französischer, italienischer, niederländischer oder tschechischer Flugblätter noch ganz in den Anfängen steckt.[12] Nach bisherigen Erkenntnissen dürften aber viele der an deutschen Flugblättern gewonnenen Ergebnisse, insbesondere jene zum Warencharakter, im Prinzip auf die Bildpublizistik der Nachbarländer zu übertragen sein.

Die vorliegende Arbeit wäre kaum durchführbar gewesen ohne die großen editorischen Anstrengungen der letzten Jahre.[13] Meine Mitarbeit an dem großangelegten, von Wolfgang Harms geleiteten Projekt einer kommentierenden Erschließung der deutschen illustrierten Flugblätter des 16. und 17. Jahrhunderts erlaubte es mir, die in der Münchner Arbeitsstelle gesammelten Materialien mit auszuwerten. Außerdem wurden mehrere große Flugblattsammlungen[14] eingesehen, verzeichnet und teilweise photographiert, so daß als Basis der statistischen Auswertungen (s. Kapitel 1.1.1. und 4.2.) 4663 verschiedene Flugblätter und Flugblattfassungen dienen konnten.[15]

[11] Johannes Kunisch, Über den Epochencharakter der frühen Neuzeit, in: Die Funktion der Geschichte in unserer Zeit, hg. v. Eberhard Jäckel u. Ernst Weymar, Stuttgart 1975, S. 150–161; van Dülmen, Entstehung, S. 10–16.

[12] Vgl. die Überblicke bei Paolo Toschi, Populäre Druckgraphik Europas. Italien, München 1967; Jean Adhémar, Populäre Druckgraphik Europas. Frankreich, München 1968; Maurits de Meyer, Populäre Druckgraphik Europas. Niederlande, München 1970; Kneidl, Česká lidová grafika.

[13] Coupe, Broadsheet; Bohatcová, Irrgarten; Brednich, Liedpublizistik; Strauss, Woodcut; Alexander, Woodcut; Flugblätter Wolfenbüttel I–III; Flugblätter Coburg; Flugblätter Darmstadt.

[14] U. a. Augsburg, Kunstsammlungen; Augsburg, Stadt- und Staatsbibliothek; Berlin (West), Staatsbibliothek; Berlin (West), Kunstbibliothek; Berlin (West), Kupferstichkabinett; Berlin (Ost), Kupferstichkabinett; Braunschweig, Herzog Anton Ulrich Museum; Erlangen, Universitätsbibliothek; Frankfurt a. M., Historisches Museum; Göttingen, Staats- und Universitätsbibliothek; Hamburg, Staats- und Universitätsbibliothek; Lübeck, St. Annen-Museum; München, Bayerische Staatsbibliothek; München, Graphische Sammlung; Nürnberg, Germanisches Nationalmuseum; Nürnberg, Stadtbibliothek; Ulm, Stadtbibliothek.

[15] Für die Statistik konnten nicht mehr berücksichtigt werden die beiden Bände von Paas, Broadsheet, sowie der inzwischen eingesehene Bestand der Zürcher Zentralbibliothek.

Das Vorhaben, die Aufgaben und Leistungen der frühen Bildpublizistik zu bestimmen, umfaßt mehr als eine Ermittlung konkreter Verwendungszusammenhänge illustrierter Flugblätter. Es zielt darauf ab, die Funktionen eines Mediums im Spannungsfeld unterschiedlicher Interessen aufzuzeigen und diese Funktionen mit ökonomischen, politischen, sozialen und kulturellen Entwicklungen in Bezug zu setzen. Dabei schälten sich während der Beschäftigung mit der Bildpublizistik sieben Funktionsbereiche heraus, welche für und für welche die illustrierten Flugblätter von besonderer Wichtigkeit waren.

Die größte Bedeutung ist dem Aspekt des Flugblatts als Handelsware beizumessen, da er für nahezu jedes Blatt geltend zu machen ist und in alle übrigen Funktionsbereiche hineinspielt. Dieser grundlegenden Bedeutung gemäß wird dieser Funktionsbereich an erster Stelle und auf breitestem Raum abgehandelt. Die Evidenz des Warencharakters der Bildpublizistik veranlaßte die bisherige Forschung schon häufiger dazu, die Herstellungsbedingungen und den Vertrieb der Flugblätter zu beachten.[16] So verdienstvoll diese Vorarbeiten im einzelnen sind, fällt doch dreierlei an ihnen auf. Zum einen basieren die Untersuchungen kaum einmal auf eigenen Quellenforschungen. Nach Art eines Stafettenlaufs werden die archivalischen Belege, die von Wissenschaftlern des 19. und des frühen 20. Jahrhunderts wie Albrecht Kirchhoff, Theodor Hampe oder Karl Schottenloher veröffentlicht worden sind, von Buch zu Buch weitergegeben, gelegentlich modifizierend interpretiert, aber nicht durch neue Belege ergänzt.[17] Zum andern ist der Ermittlung des Publikums der Einblattdrucke erstaunlich wenig Aufmerksamkeit geschenkt worden.[18] Drittens ist schließlich zu bemerken, daß die bisherige Behandlung der Produktions- und Distributionsbedingungen der Bildpublizistik immer seltsam abstrakt und unverbunden neben den interpretatorischen Bemühungen um die konkreten Flugblätter stand. Ein Versuch, den Warencharakter der Einblattdrucke an diesen selbst aufzuzeigen und für deren Verständnis heranzuziehen, ist bisher ernsthaft nicht unternommen worden.[19] Allen drei Punkten gilt die besondere Aufmerksamkeit im ersten Kapitel. Neu entdeckte Protokolle von Verhören Augsburger Drucker, Briefmaler und Flugblatthändler geben erstmals genaueren Aufschluß über die Produktionsbedingungen und vor allem über den bislang so schwach dokumentierten Kolportagehandel mit dem Tages- und Kleinschrifttum.[20] Eine systematische Analyse von Rezeptionszeugnissen, Aussa-

16 Besonders Weber, Wunderzeichen; Brednich, Liedpublizistik; Ecker, Einblattdrucke.

17 Vorzüglich sind dagegen aus den archivalischen Quellen die Studien von Lore Sporhan-Krempel (z. T. in Gemeinschaft mit Theodor Wohnhaas) erarbeitet, die auch für die Erforschung der Bildpublizistik manchen wertvollen Beleg zutage gefördert haben.

18 Am ausführlichsten Ecker, Einblattdrucke, S. 96–109. Es kennzeichnet die Unsicherheit der Forschung, wenn die Frage nach dem Publikum so unverbindlich ausweichend beantwortet wird wie jüngst bei Paas (Broadsheet I, S. 24): »broadsheets were within the reach of all but the very poorest people, both in the cities and country. At times, however, even members of the lower classes, weavers for example, would acquire broadsheets«.

19 Man beschränkte sich auf allgemeine Hinweise wie ›Plakativität‹, ›serieller Charakter‹, ›Klischeehaftigkeit‹ oder auch ›Volkstümlichkeit‹.

20 Die Kenntnis der Augsburger Archivalien verdanke ich einem freundlichen Hinweis von Hans-Joachim Hecker, München.

gen der Blätter selbst und der Überlieferung verspricht präzisere Vorstellungen als bisher vom Publikum, das den Flugblättern zuzuordnen ist. Und schließlich sollen Untersuchungen konkreter Blätter zeigen, wie genau viele Einblattdrucke in Layout, das bislang noch nie erforscht wurde, in Bild und Text auf das Publikum und die Verkaufssituation hin konzipiert worden sind.

Im zweiten Kapitel über das Flugblatt als Nachrichtenmedium geht es zunächst um eine Ausweitung der ökonomischen Perspektive, indem untersucht werden soll, ob und wie die Ausdehnung von Handel und Verkehr am Beginn der Neuzeit mit der Entstehung der Bildpublizistik zusammenhängt. In einem zweiten Schritt werden im direkten Vergleich mit den beiden stärksten Konkurrenten auf dem Nachrichtensektor: Flugschrift und Zeitung die spezifischen Informationsleistungen der illustrierten Einblattdrucke und damit auch das besondere Interesse des Publikums an dieser Form des Tagesschrifttums herausgearbeitet. Da die Nutzung der Flugblätter als Informationsquelle sehr stark von ihrer Glaubwürdigkeit abhing, ist schließlich das zeitgenössische Vertrauen in die Wahrhaftigkeit der vom Flugblatt vermittelten Nachrichten zu untersuchen, wobei auch eine eventuelle Interessenbestimmtheit der zeitgenössischen Urteile über den Wahrheitsgehalt der Bildpublizistik berücksichtigt werden muß.

An den Funktionsbereich der Information grenzt die Werbung mittels Flugblätter. Überraschenderweise ist die Erforschung dieses Bereichs bislang kaum über die Untersuchungen Walter von Zur Westens hinausgelangt,[21] obwohl das gestiegene Interesse an Werbegraphik und Plakatkunst hätte erwarten lassen, daß man sich auch verstärkt der Geschichte dieser Werbeformen zugewandt hätte. Gerade an den Werbeblättern ist eine historische Leistung der Bildpublizistik eindringlich zu belegen, ist sie doch ein wichtiger Faktor bei der Durchsetzung eines marktwirtschaftlichen Systems gewesen, in dem nicht der Gebrauchs-, sondern der Tauschwert den Preis der Ware bestimmt. Die Bedeutung zunftfreier und gerade auch fahrender Gewerbe, die sich vorzugsweise des illustrierten Flugblatts als Werbemittel bedienten, für die Entwicklung einer liberalen Marktwirtschaft scheint von der Ökonomiegeschichte bisher kaum gewürdigt.

Die politische Instrumentalisierung der Bildpublizistik in der frühen Neuzeit ist allgemein bekannt und wird, wie eingangs bereits festgestellt, oft sogar verabsolutiert. Auch die Zensur, wiewohl vielfach in ihrer Wirksamkeit unterschätzt, hat als die wichtigste Handhabe der Obrigkeiten für die Kontrolle und Steuerung der Buch- und Flugblattproduktion in jüngster Zeit verstärkt das Interesse der Forschung auf sich gezogen. Dennoch klafft auch hier wie schon bei den Untersuchungen zum Warencharakter der Bildpublizistik eine auffällige Lücke zwischen den Forschungen zur Zensurgeschichte und der Nutzung der Forschungsergebnisse für die Interpretation konkreter Texte bzw. im vorliegenden Zusammenhang: der illustrierten Einblattdrucke. Im Rückgriff auf die Rolle politischer Literatur im späten Mittelalter und unter Einbeziehung der sich im 15. Jahrhundert

[21] Walter von Zur Westen, Zur Geschichte der Reklamekunst, in: Zs. f. Bücherfreunde 6 (1902/03) 238–248; ders., Reklamekunst.

neu formierenden Öffentlichkeit lassen sich Entstehung und Funktion der politischen Zensur verdeutlichen, deren Auswirkung auf die Bildpublizistik sowohl anhand bisher unpublizierter Archivalien aus Augsburg, Nürnberg und Frankfurt a. M. als auch an den Blattinhalten selbst sichtbar gemacht werden soll. In einem zweiten Schritt erfolgt dann der Versuch, bestimmte Erscheinungen und Tendenzen der Flugblattpropaganda mit den politischen Interessen der protestantischen Reichsstädte zu erklären, in denen der weitaus größte Teil der frühneuzeitlichen Bildpublizistik gedruckt worden ist. Vor allem das Problem der schon häufig bemerkten, aber nur unbefriedigend erklärten quantitativen Höhepunkte des Tagesschrifttums in den Jahren 1620/21 und 1631/32 könnte auf diesem Weg einer Lösung nähergeführt werden. Schließlich gilt es, die besonders in der DDR-Forschung geäußerte These zu überprüfen, gemäß der die Flugblätter das bevorzugte Medium sozial und politisch unterdrückter und aufbegehrender Gruppen gewesen seien.

Dem Beitrag der Literatur zum Prozeß der Zivilisation und zur frühneuzeitlichen Sozialdisziplinierung bzw. -regulierung wurde in den letzten Jahren viel Aufmerksamkeit zuteil.[22] Von besonderem Gewicht dürfte dieser Beitrag in literarischen Gattungen und Medien gewesen sein, denen man wie der Bildpublizistik eine relativ große Verbreitung zusprechen kann. Daß die Zensur eine wichtige Rolle für den sozialen Konformismus der frühneuzeitlichen Literatur spielte, ist schon öfter vermutet worden, konnte jedoch, soweit ich sehe, in praxi noch nicht nachgewiesen werden. Daher kommt dem Fund einschlägiger Urgichten im Augsburger Stadtarchiv, denen teilweise sogar noch die betreffenden Flugblätter und -schriften beiliegen, erhöhte Bedeutung zu. Die solchermaßen erstmals belegte faktische Ausübung einer moralischen Zensur dürfte einer der Faktoren sein, die zu der gesellschaftlichen Angepaßtheit der meisten illustrierten Flugblätter geführt haben. Wie intensiv die Bildpublizistik einer sozialen Anpassung das Wort redete, läßt sich ersehen, wenn man die zeitgenössischen Polizeiordnungen, die das Zusammenleben der Menschen zuweilen bis ins Detail regulierten und reglementierten, zum Vergleich heranzieht. Zugleich aber boten die Flugblätter ihrem Publikum verschiedene Strategien an, sich von den sozialen und zivilisatorischen Anpassungszwängen zu entlasten. Die Balance zwischen den gesellschaftlichen und obrigkeitlichen Anforderungen einerseits und den Evasions- und Kompensationswünschen eines selbst- und sozialdisziplinierten Publikums andererseits gehört zu den interessantesten Aspekten der Bildpublizistik und wird im wesentlichen den letzten Abschnitt des fünften Kapitels bestimmen.

Einer ähnlichen Doppelfunktion begegnet man auch auf religiösen Flugblättern. Auf der einen Seite ist das Bemühen der Kirchen zu beobachten, mit Hilfe

[22] Allgemein Reiner Wild, Literatur im Prozeß der Zivilisation. Entwurf einer theoretischen Grundlegung der Literaturwissenschaft, Stuttgart 1982; vgl. auch dens., Einige Überlegungen zum Zusammenhang von Literatur und Prozeß der Zivilisation, insbesondere zum Wandel literarischer Formen, in: Literatur und Sprache im historischen Prozeß. Vorträge des Deutschen Germanistentages Aachen 1982, hg. v. Thomas Cramer, 2 Bde., Tübingen 1983, I, S. 383–399. Speziellere Literatur nenne ich zu Beginn von Kapitel 5.2.

der Bildpublizistik die Kenntnis der Glaubensinhalte zu vermitteln und zu vertiefen. Hier sind insbesondere Blätter mit katechetischem Anspruch zu nennen, doch auch erbauliche Einblattdrucke sind dieser Zielsetzung zuzuordnen. Der deutlich höhere Anteil erbaulicher Blätter in der religiösen Bildpublizistik läßt zugleich auch auf andere Leistungen schließen, die den Bedürfnissen des Publikums offenbar weiter entgegenkamen als die katechetische Unterweisung. Hier gilt es, die Funktion der Bewältigung von Ängsten, Leid und Tod in den Blick zu fassen und sowohl durch die Blätter selbst als auch durch Ermittlung ihrer engeren historischen Zusammenhänge herauszuarbeiten.

In dem abschließenden Kapitel geht es dann um das illustrierte Flugblatt in seinem Verhältnis zu bildender Kunst und Literatur. Wie hat man die Funktion der Bildpublizistik in der künstlerischen und literarischen Kultur der frühen Neuzeit zu beschreiben? Wenn die Einblattdrucke, wie häufiger zu lesen ist, vorwiegend rezeptiven Charakter besaßen, d. h. an bewährte und eingeführte Muster der Darstellung und Inszenierung von Wirklichkeit anschlossen, müßte man in ihnen wohl in erster Linie einen billigen Ersatz für Kunstwerke sehen, die im Original außerhalb der finanziellen Reichweite des Gemeinen Manns lagen. Vielleicht könnte man die Übernahmen gehobener Kunst und Literatur sogar als eine Form der Popularisierung bezeichnen. Doch ist daneben zu prüfen, ob nicht auch umgekehrt die Bildpublizistik Anregungen und Orientierung für die arrivierten künstlerischen Gattungen und Formen gab, so daß man das Medium der Flugblätter gewissermaßen sogar als Experimentierfeld der Künstler, Autoren und Verleger ansehen könnte. Besonders in Hinblick auf das Publikum muß gefragt werden, ob die Bildpublizistik nicht einem breiteren Verständnis literarischer und künstlerischer Themen und Techniken vorarbeitete, an das in der Folge Maler und Autoren anknüpfen konnten. Die Beobachtung, daß ein Großteil der heute erhaltenen Einblattdrucke nur innerhalb eines größeren Sammlungsbestands überliefert wurde, führt im Schlußabschnitt des letzten Kapitels zu Überlegungen, welche Beweggründe einen Zeitgenossen veranlaßt haben könnten, illustrierte Flugblätter zu sammeln. Auch wenn der Sammler sicher nicht den typischen Abnehmer der Bildpublizistik darstellte, dürften seine Interessen am gleichzeitigen Einblattdruck Rückschlüsse auch auf allgemeinere Funktionen des Mediums zulassen.

In allen Kapiteln soll versucht werden, die übergeordneten Aspekte mit konkreten Analysen einzelner Flugblätter zu verbinden, um auf diese Weise die Verselbständigung des funktionstheoretischen Konzepts ebenso zu vermeiden wie umgekehrt eine ziellose Kasuistik oder gar ein Verschwinden hinter einer positivistisch angehäuften Materialfülle. In Anlehnung an Ergebnisse der neueren Marginalistik, die auf die zunehmende Wichtigkeit der Forschungsintensitätsmeßzahl hindeuten,[23] werde ich, wo immer möglich, unpublizierte Flugblätter als Gegenstand der Interpretation und zur Stützung meiner Thesen heranziehen; auch die im Anhang abgebildeten Flugblätter werden größtenteils erstmals veröffentlicht.

[23] Peter Rieß, Vorstudien zu einer Theorie der Fußnote, Berlin/New York (1983), S. 18f.; weiterführend: Stefan Fisch/Peter Strohschneider, Die Basis des wissenschaftlichen Diskurses, in: GRM 69 (1988) 447–461.

An diesen Überblick über Vorhaben und Aufbau der Arbeit sind einige einschränkende Bemerkungen anzufügen. Zum einen ist mit den sieben kapitelweise abgehandelten Funktionsbereichen kein Anspruch auf Vollständigkeit verbunden. So wird etwa das Flugblatt als schulisches Lernmittel, als wissenschaftliches Kommunikationsmedium oder als Casualschrift nicht in eigenen Kapiteln ausgewiesen, da diese Funktionen gegenüber den angeführten Aufgabenfeldern merklich zurücktreten und überdies anderen Kapiteln zugeordnet werden können.[24]

Zum andern ist darauf zu insistieren, daß es mir nicht um eine wie auch immer angelegte entwicklungsgeschichtliche Darstellung des Mediums zu tun ist, auch wenn sich bei manchen Aspekten, etwa bei der Besprechung der Aufmachung der Blätter, erste, aber immer auch vorläufige Aussagen hierzu ergeben. Die trotz aller in den letzten Jahren erreichten Fortschritte nach wie vor unzureichende Materialerschließung verbietet zum gegenwärtigen Zeitpunkt eine seriöse Geschichte der frühneuzeitlichen Bildpublizistik. Diese Aussage gilt erst recht für eine Funktionsgeschichte des Mediums, die ja über das Flugblatt hinaus auch in mehreren zeitverschobenen Querschnitten die gesamte historische und publizistische Situation zu berücksichtigen hätte.[25]

Drittens ist auf die zum Teil sehr ausgeprägte und wohl mit der Marktorientierung zusammenhängende Polyfunktionalität der meisten Flugblätter hinzuweisen. Die in der Arbeit vollzogene Aufteilung in verschiedene Funktionsbereiche erfolgt lediglich zum Zweck der Analyse. Indem einige Einblattdrucke in mehreren Kapiteln der Untersuchung herangezogen werden, wird auch ihre Polyfunktionalität bewußt gehalten. Am Schluß der Arbeit soll die Interpretation eines einzelnen Blatts noch einmal verdeutlichen, wie die verschiedenen Funktionsbereiche zu einer Synthese zusammentreten konnten.

Schließlich erfordert die inhaltliche und funktionale Vielfalt der Flugblätter die Kompetenzen zahlreicher wissenschaftlicher Fächer wie Wirtschafts-, Sozial-, Rechts- und Religionsgeschichte, Volkskunde, Kommunikations-, Publizistik- und Literaturwissenschaft, Kunst- und Buchgeschichte, um nur die wichtigsten zu nennen. Es ist klar, daß ein einzelner diese Kompetenzen nicht in seiner Person vereinigen kann, und so mögen die eine oder andere Formulierung, vielleicht auch Problemstellung der Arbeit in den Ohren eines fachwissenschaftlich spezialisierten Forschers dilettantisch oder trivial klingen. Dieses Risiko mußte aber auch

[24] Flugblätter als Lernmittel s. Kapitel 6.1.; Flugblätter als wissenschaftliches Kommunikationsmittel s. Kapitel 2.3.1 (dazu jetzt ausführlich: Barbara Bauer, »A signis nolite timere quae timent gentes« [Jer. 10, 2]. Der Weg wissenschaftlicher Aufklärung vom Gelehrten zum Laien am Beispiel der Astronomie [1543–1759], Habil. [masch.] München 1988); Flugblätter als Casualschriften. Kapitel 6.2. und öfter.

[25] Vorzüglich die Fallstudie von Kastner, Rauffhandel. Vgl. auch Heike Talkenberger, Sintflut. Prophetie und Zeitgeschehen in Texten und Holzschnitten astrologischer Flugschriften 1488–1528, Tübingen ca. 1989/90 (Studien u. Texte zur Sozialgesch. d. Literatur, 26). Die auf den Vergleich mehrerer Querschnitte ausgerichtete Arbeit von Wilke, Nachrichtenauswahl, besitzt dagegen einen nur begrenzten Aussagewert, da eine Einbettung der ausgewählten Zeitungsjahrgänge in das historische und publizistische Umfeld fehlt.

deshalb in Kauf genommen werden, weil die genannten Disziplinen mit Ausnahme von Volkskunde und Literaturwissenschaft bisher kaum Beiträge zur Erforschung der frühneuzeitlichen Bildpublizistik geleistet haben.[26] In Hinblick auf diese Forschungssituation habe ich zu vermeiden versucht, eine theoretisch und fachspezifisch vorbelastete Terminologie an den Untersuchungsgegenstand heranzutragen. Zweifellos hätte sich manche Fragestellung im sprachlichen Zugriff etwa der Kommunikationstheorie, Textlinguistik, Rezeptionsästhetik, Soziologie oder Werbepsychologie leichter lösen, vielleicht auch schärfer formulieren lassen.[27] Doch wäre eine solche sprachliche Festlegung dem interdisziplinären Ansatz der Untersuchung zuwidergelaufen und würde vermutlich die Lesbarkeit der Arbeit für Wissenschaftler aus anderen und gleichfalls für die Erforschung der Bildpublizistik wichtigen Disziplinen unnötig beeinträchtigen. Der Verzicht auf einen expliziten sprachlichen Anschluß an eine spezifische Theorie oder an ein bestimmtes methodisches Instrumentarium ist nicht zu verwechseln mit Theorielosigkeit oder methodischer Diffusion; die in einem umfassenden Wortsinn funktionstheoretische Ausrichtung der Arbeit wurde ja bereits vorgestellt. Der Verzicht auf eine explizite Terminologie gründet vielmehr in dem Wunsch, daß die vorliegende Untersuchung eines fächerübergreifenden Gegenstands dazu anregen möge – und sei es im ausdrücklichen Widerspruch zu den hier vorgetragenen Thesen und Ergebnissen –, sich des illustrierten Flugblatts auch in anderen Fächern intensiver als bisher anzunehmen und in seiner Bedeutung für die und in der Geschichte der frühen Neuzeit zu würdigen.

[26] Die Beiträge seitens der Buchgeschichte (Schreiber, Handbuch; Haberditzl, Einblattdrucke; Schottenloher, Flugblatt, u.a.) liegen ebenso wie jene aus der Geschichte der Naturwissenschaften (Heß, Himmels- und Naturerscheinungen; Hellmann, Meteorologie; Holländer, Wunder, u.a.) bereits 50 und mehr Jahre zurück. In der Kunstgeschichte hat, soweit ich sehe, nur Konrad Hoffmann mehrmals zum Flugblatt publiziert (Hoffmann, Typologie; ders., Die reformatorische Volksbewegung im Bilderkampf, in: Martin Luther , S. 219–254; von ihm angeregt wurde Goer, Gelt).

[27] Vgl. etwa Balzer, Reformationspropaganda; Würzbach, Straßenballade; Johannes Schwitalla, Deutsche Flugschriften 1460–1525. Textsortengeschichtliche Studien, Tübingen 1983 (Germanistische Linguistik, 45); Ulrich Bach, Textstruktur und Rezipientenwissen bei englischen Flugtexten des 17. Jahrhunderts: Untersuchungen zu Strategien der Verstehenslenkung bei einem frühen Massenkommunikationsmittel, Habil. (masch.) Düsseldorf 1986.

1. Das Flugblatt als Ware

In seinem Prosadialog ›Mich wundert das kein gelt ihm land ist‹ (1524) läßt Johann Eberlin von Günzburg einen Gesprächsteilnehmer *Von Buchtruckern Buchfurern vnd schreibern* sagen:

> *Es ist die gantz welt auff keuffen vnd verkeuffen gericht / daryn doch weder trew noch glaub gehalten wirt / vnd wie erber die kauffleuth seint / darff man nit lernen auß alten historien der iuden oder heiden / man sehe an das exempel deren die ytz auch die geschrifft feil bieten vnd tragen / Sihe zu / wie vnbedacht fallen die Drucker auff die bŭcher oder exemplar / vngeacht ob ein ding bŏß oder gut sey / gut oder besser / zimlich oder ergerlich / sie nemen an schantbŭcher / bulbucher / yhuflieder / vnd was fur die hand kompt vnd scheinet zutreglich dem seckel / dardurch deren leser gelt geraubt wirt / die syn vnd hertzen verwust / vnd vil zeit verloren.*[1]

Diese Klage über die Gewinnsucht der am Buchhandel Beteiligten wird im folgenden um konfessionelle Aspekte (*wan der euangelisch handel ynen nit wil mehr gelten / so fallen sie so vast auff den Pebstischen als kein Papist*) und um den Hinweis auf die mangelnde handwerkliche Qualität erweitert (*Auch gebrauchen die Trucker bŏß papyr / bŏße litera / haben kein acht obß wol corrigirt sey oder nit*). Der Vorwurf, daß Händler und Drucker die Inhalte und Ausstattung der Bücher dem Profitdenken unterordnen, ist sicher einseitig und kann etwa durch Hinweise auf Drucker, die für ihren Glauben z. T. ganz erhebliche Opfer brachten, leicht relativiert werden. Dennoch ist Eberlins kritische Beobachtung schon allein aufgrund der Tatsache ernst zu nehmen, daß er sich gewissermaßen gegen den Trend äußert, hätte er doch als Anhänger Luthers über die reformatorischen Tendenzen des Druckgewerbes mit wohlwollendem Stillschweigen hinwegsehen können.

Was Eberlin von Günzburg für den Buchmarkt allgemein feststellt, gilt verstärkt für die Herstellung und den Verkauf des Klein- und Tagesschrifttums, zu dem auch die Flugblätter zu zählen sind. Wenn sich Johannes Cuno über die Unzuverlässigkeit und Lügenhaftigkeit der *newen Zeitungen* beklagt, so hat er dabei *Geldsüchtige Buchdrucker vnd Verleger* im Sinn, die wahllos alles *drucken / Was jhnen auch von Basquillen / Post vnd Hinckenden Boten / Lotterbübischen Bossen / vnd dergleichen lahmen Fratzen nur vorkommen* und Gewinn verspricht.[2] Als Bestätigung solcher Kritik und als apologetisches Komplement können Aussagen von Briefmalern, Druckern und Verkäufern herangezogen werden, deren

[1] Johann Eberlin von Günzburg, Sämtliche Schriften, hg. v. Ludwig Enders, 3 Bde., Halle a. S. 1896–1902 (NdL 139–141, 170–172, 183–188), III, 147–181, hier S. 161. Die erwähnten *yhuflieder* sind Spottlieder (jauf, jûf – grober Scherz, Posse).

[2] Johann Cuno, Hoffarts Wolstand [...] Hoffarts grewel vnd vbelstand, Magdeburg 1593, fol. B^r und B II^r, zit. nach Harms, Einleitung, S. X.

Schriften von der Zensur beanstandet worden waren. So bittet der Augsburger Rat um kaiserliche Gnade für den Briefmaler David Denecker, *dieweyl Ehr sollichen Dialogum selber nit gemacht / sonndern seines furgebens aus armuet / sich darmit auß schulden zuerledigen nachgetruckht hatt.*[3] Josias Wörle gibt 1590 zu Protokoll, *Er hab gleichwol vß vnbedacht der Zeitungen von dem erdbidem zu Wien auch vß der vrsach getruckht / das er schuldig gewesst vnd kein gelt gehabt,*[4] und 1626 versucht sich ein weiterer Augsburger Briefmaler, Lorenz Schultes, von den Inhalten einiger von ihm verlegter Flugblätter und -schriften zu distanzieren, indem er aussagt, er habe sie nur *von gelts oder gewinns wegen* verkauft.[5]

Wenn im folgenden an erster Stelle der Warencharakter der illustrierten Flugblätter besprochen wird, so geschieht das aus der Erkenntnis heraus, daß damit ein essentieller und – von der seltenen Ausnahme der Auftragsarbeit abgesehen – alle Blätter betreffender Gesichtspunkt erfaßt wird.[6] Mit dieser Feststellung ist der ökonomische Aspekt weder absolut gesetzt noch dominiert er in jedem Fall andere mögliche Funktionen der Flugblätter. Es ist lediglich gesagt, daß er vorhanden und von Bedeutung ist. Um seine Auswirkungen auf das Medium richtig einschätzen zu können, ist es zunächst notwendig, sich der faktischen wirtschaftlichen Bedingtheiten des Flugblatts zu vergewissern. Dabei soll wo möglich der Stand der Forschung durch neue Archivalien ergänzt und teilweise auch neu akzentuiert werden. In einem zweiten Schritt sind dann die Blätter selbst zu befragen, wo und wie sich ihre Marktbezogenheit auf ihnen äußert.

1.1. Der Handel mit Flugblättern

1.1.1. Die Herstellung

Am Herstellungsvorgang eines Flugblatts haben potentiell folgende Personengruppen Anteil: Verleger, Autor (bzw. Kompilator), Drucker, Bildentwerfer,

[3] Augsburg, StA: Urgicht 1559 I 30, Beilage. Zu Deneckers Problemen mit der Zensur vgl. Roth, Lebensgeschichte; bei dem erwähnten Dialogus handelt es sich um die Schrift ›Ein Dialogus, oder Gespräch etlicher Personen vom Interim‹ von Abraham Schaller, vgl. dazu Schottenloher, Buchgewerbe, S. 127–130.

[4] Augsburg, StA: Urgicht 1590 X 17; Wörles Druck ist nicht erhalten, vgl. aber die Blätter von Georg Lang und Hans Schultes d. Ä. über dasselbe Ereignis bei Strauss, Woodcut, 580 und 950.

[5] Augsburg, StA: Urgicht 1626 II 9 (Abdruck im Anhang); zu den beanstandeten Schriften s. Kapitel 5.1. Auch die Wiener Buchhändler, die wegen Verkaufs von polemischen Flugblättern und -schriften 1558 verhört wurden, geben an, ihre Waren *Niemand zu Schmach, sondern zur Besserung der Narung feil gehabt* zu haben, vgl. Theodor Wiedemann, Geschichte der Reformation und Gegenreformation im Lande unter der Enns, Bd. 2, Prag 1880, S. 87–91.

[6] Anders in Auseinandersetzung mit »sogenannt historisch-materialistischer Interpretation« Brückner, Massenbilderforschung, S. 139: »Offenbarungsschlagworte wie ›Vermarktung‹ und ›Warencharakter‹ haben bislang nur Spätzeit- und Teilphänomene mehr abstempeln als wirklich greifen können. Sie erweisen sich vor dem 19. Jahrhundert ohnehin als unbrauchbar.« Vgl. dagegen die differenzierte Analyse bei Schnabel, Flugschriftenhändler, S. 877–880.

Zeichner, Stecher (bzw. für den Holzschnitt: Formschneider, Patronierer, Brief-
maler). Die Maximalzahl von acht Beteiligten läßt sich freilich in keinem Fall
nachweisen. Das liegt einmal daran, daß auf den Blättern einige Parteien nie
(Patronierer) oder nur sehr selten genannt werden (Bildentwerfer, Zeichner);
zum andern waren getrennte Funktionen häufig in einer Person vereinigt. Die
historische Nomenklatur für die angeführten Tätigkeiten und Funktionen ist nicht
immer eindeutig. Für den Verleger erscheinen die Bezeichnungen *bey, zu finden
bey, zu bekommen bey, in Verlegung, verkaufft, sumptibus, expensis* auf den
Flugblättern. Auch die Angabe *excudit* weist auf die Verlegertätigkeit hin, wie
sich etwa an dem Blatt ›Der stoltze Esel‹ (Nr. 61) zeigt, auf dem Wolfgang Kilian
als Stecher zeichnet und der Name des Augsburger Kunsthändlers und Verlegers
Johann Klocker mit dem Zusatz *exc.* versehen ist. Der Name oder die Initialen des
Autors werden meist ans Ende des Texts gesetzt, zuweilen auch und besonders im
16. Jahrhundert durch die ›Teichnerformel‹ in den Schlußvers integriert.[7] Die
Leistung des Texturhebers wird manchmal durch *gestellt durch* oder *verfaßt von*
umschrieben. Der Drucker erscheint in den Angaben *gedruckt durch* (... *bey,
von*), *druckts, Typis* oder *ex officina Typographica*. Der Bildentwerfer zeichnet
mit *invenit, inventor* oder sehr selten auch mit *pictor;* für den Zeichner, der den
Entwurf auf die Kupfer- bzw. Holzplatte überträgt, finden sich die Angaben *de-
lineavit* und *figuravit*.[8] Die Kupferstecher und Radierer gebrauchen die Begriffe
sculpsit und *fecit*, um ihren Anteil am Bild zu markieren. Für die Formschneider,
Patronierer und Briefmaler läßt sich auf den Blättern keine eigene Terminologie
feststellen.[9]

Von den am Produktionsprozeß der Flugblätter beteiligten Gruppen ist die der
Autoren durch die größte soziale Heterogenität und die unterschiedlichsten Inter-
essenlagen geprägt. Bei allen generalisierenden Aussagen über die Verfasser ist zu
berücksichtigen, daß bei dem weitaus größten Teil, nämlich auf über 80 Prozent
der Blätter die Textautoren anonym geblieben sind.[10] Mehrere Gründe lassen sich
für die Anonymität der Verfasser anführen: Einmal ist die Zensur zu nennen, die
insbesondere Autoren politischer Satiren, aber auch andere, etwa Dichter fiktiver
Wundergeschichten, zu fürchten hatten. Die z. T. rigorose Verfolgung und Be-
strafung, die auch vor angesehenen und sozial hochgestellten Autoren nicht Halt

7 Das bekannteste Beispiel ist Hans Sachs.
8 Entwerfer und Zeichner lassen sich namentlich nur auf Kupferstichen und Radierungen
 nachweisen.
9 Zur Abgrenzung dieser Berufe vgl. zuletzt Kiepe, Priameldichtung, S. 124–127. Die
 Doppelbezeichnung *Brieffmaler vnd Jlluminierer,* die etwa der Augsburger Martin Wörle
 zu Beginn des 17. Jahrhunderts für sich verwendet, weist auf eine vormalige Berufskon-
 kurrenz zurück: Den Briefmalern war nämlich ursprünglich nur das Umrißzeichnen und
 die Verwendung von Wasserfarben gestattet, während die Illuminierer die kostbareren
 Materialien verwenden und die anspruchsvolleren Arbeiten bei der Buchmalerei ausfüh-
 ren durften.
10 Bei dem dieser Untersuchung zugrundeliegenden Corpus sind 18,5% der Blätter mit
 Autorenangaben versehen. Das entspricht ziemlich genau den Verhältnisangaben bei
 Hellmann, Meteorologie, S. 8 (19%), und bei Weber, Wunderzeichen, S. 28, Anm. 62
 (18,6%).

machte,[11] ließ die Verfasser den Schutz der Anonymität suchen. Als zweiter Grund kommt zumal im 17. Jahrhundert die Sorge um Prestigeverlust hinzu. Das in mancher Hinsicht geringe Ansehen des Flugblattmediums konnte einen auf sein literarisches Renommée bedachten Autor von einer Namensnennung abhalten.[12] Drittens konnte durch das Verschweigen des Autornamens ein Text deindividualisiert werden, so daß er nicht als Stimme einer einzelnen Person, sondern als vox populi angesehen werden und größere Allgemeingültigkeit beanspruchen konnte.[13] Und schließlich ist auch der Nennwert der Autoren in Betracht zu ziehen: Unbekannte Verfassernamen waren für die Verbreitung der Texte und Blätter irrelevant, ja konnten sie sogar behindern, so daß es auch unter dem Gesichtspunkt des Absatzes von Fall zu Fall geraten sein konnte, von einer Autornennung abzusehen.

Die Bedeutung gerade des letzten Punkts für die überwiegende Anonymität der Flugblattexte läßt sich an einer Gegenprobe ermessen. Fragt man nämlich nicht nach den Gründen der Anonymität, sondern nach den Funktionen der Verfasserangaben, ergibt sich zumindest als ein Aspekt die Kompetenz und davon abhängig die Glaubwürdigkeit und der (Markt-)Wert der jeweiligen Autoren. Der weitaus größte Teil der auf den Blättern genannten Texturheber ist den Gelehrten oder doch zumindest akademisch Gebildeten zuzuweisen und stellt diesen Bildungsgrad durch die Anführung von akademischem Titel oder Beruf heraus, um den Text inhaltlich und formal gegen die Kritik der Zensur und des Publikums abzuschirmen oder, anders gesagt, dem Text Akzeptanz, Verbreitung und Absatz zu sichern.[14] Auch in den meisten andern Fällen ist mit einer Autorangabe ein Kompetenzanspruch verbunden, sei es, daß als *Landsknecht, RegimentsCapitein* oder Schiffskapitän die Augenzeugenschaft und Beurteilungsfähigkeit militärischer Ereignisse unterstrichen wird,[15] sei es, daß die Angaben *Bote, Schreiber* oder *JagtSchreiber* die Richtigkeit der jeweiligen Inhalte verbürgen sollen.[16] Die Angaben von Beruf

[11] John Roger Paas, Poeta incarceratus. Georg Philipp Harsdörffers Zensur-Prozeß 1648, in: GRM, Beih. 1 (1979) 155–164.

[12] Schilling, Der Römische Vogelherdt, S. 293.

[13] Vgl. Ecker, Einblattdrucke, S. 14.

[14] Durch geeignete Abkürzungen versuchte man teilweise sogar einen akademischen Titel vorzutäuschen. So sind die Initialen *D.T.K.*, die auf mehreren Augsburger Flugblättern erscheinen, nicht als Doctor, sondern als *Dichter Thomas Kern* aufzulösen; vgl. Augsburg, StA: Urgicht 1625 II 6 (Abdruck im Anhang).

[15] Zum Landsknecht als Verfasser vgl. Ecker, Einblattdrucke, S. 16–20. Als *RegimentsCapitein* beschreibt Johann Sebastian Untze die Belagerung Lippstadts 1623 (Flugblätter Darmstadt, 154). Eine *Relation des Orlando Magro Piloto / oder Regierer der grossen vnd obersten Gallea* über die Kämpfe mit den Türken um Malta 1565 gibt ein Augsburger Flugblatt von Mattheus Franck wieder (Strauss, Woodcut, 198f.)

[16] Als *LaufferBot* zeichnet Michel Teutsch unter einem Bericht über ein jüdisches Gericht (Braunschweig, HAUM: FB V). Weitere Boten-Blätter bei Wäscher, Flugblatt, 32, und Alexander, Woodcut, 269 und 273. Als *Burger vnd Teutscher Schreiber zu Znaym* verfaßt Wolfgang Gretzel einen Text über ›Die Geistliche Leytter‹ (Flugblätter Wolfenbüttel III, 100). Als *JagtSchreiber* und *Jägermeister* schreibt Sigmund Streitlein 1623 in Versen über den Fang eines weißen Hirsches (Nürnberg, GNM: 26552/1256). Als *Stattschreiber zu*

und Titel fehlen am ehesten, wenn sich der Autor bereits durch seine Veröffentlichungen oder seine öffentliche Funktion (z. B. als Spruchsprecher, Meistersänger, Pritschenmeister) regional oder überregional einen Namen gemacht hat. Die Bedeutung der Verfasserangabe für die Publikumserwartung erhellt ein Flugblatt von 1505, das von einem Doppelhasen berichtet (Nr. 137). Zwar nennt sich der Autor selbst nicht, doch dient sein Hinweis auf den *hochgelerten: genannt Sebastianus Brant: bekannt Jn teutschen vnnd welschen landen* dem Ziel, das Vertrauen, das der Straßburger Jurist durch seine Flugblattpublikationen über etliche Wunderzeichen beim Publikum gewonnen hatte, auf den Text über das neue *monstrum* zu übertragen.[17] Und bei dem weitaus produktivsten der bekannten Flugblattautoren, dem Nürnberger Schuster Hans Sachs, ist sogar damit zu rechnen, daß andere Autoren sich des Markenzeichens *Hans Sachs* bedient haben, um ihre Texte und Blätter erfolgreicher verbreiten und absetzen zu können.[18]

In bezug auf das finanzielle Interesse der Autoren am Absatz ihrer Texte ist allerdings eine wichtige Einschränkung vorzunehmen: Wir besitzen über Honorare für die Abfassung von Flugblattexten so gut wie keine Informationen. Der Straßburger Autor Daniel Sudermann äußert einmal in einem Brief, daß ihm sein Verleger und Stecher Jakob von der Heyden *von jedem kupffer, so er sticht, etwa 30 oder 40* überlasse, welche er, Sudermann, *zum theil guten freunde[n] so lust dar[an] habn, verschenke.*[19] Die Stellung von Freiexemplaren als Autorenhonorar entspricht den Gepflogenheiten im frühneuzeitlichen Buchgewerbe.[20] Das Interesse der Verfasser an der Verbreitung und dem Absatz ihrer Texte wäre somit primär ideell bestimmt, wie denn auch Sudermann in dem erwähnten Brief fortfährt, er *hab sonst kein nutz dauon* und *würde gern alle vmbsonst hingeben, damit sie nur an den tag komen.* Nur indirekt könnte man einen wirtschaftlichen Nutzen der Autoren geltend machen, weil die Abfassung von literarischen oder fachlichen

Oppenheym unterzeichnet Jakob Köbel sein Blatt über die ›Zerstörung deß Türckischen Kayserthumbs‹, o. O. 1524 (Geisberg, Woodcut, 1575).

[17] Als Zeugnis der Brant-Rezeption gesehen bei Dieter Wuttke, Sebastian Brant und Maximilian I. Eine Studie zu Brants Donnerstein-Flugblatt des Jahres 1492, in: Die Humanisten in ihrer politischen und sozialen Umwelt, hg. v. Otto Herding/Robert Stupperich, Boppard 1976 (DFG: Kommission f. Humanismusforschung, Mitteilungen, 3), S. 141–176, hier S. 156f., und Jan-Dirk Müller, Poet, Prophet und Politiker: Sebastian Brant als Publizist und die Rolle der laikalen Intelligenz um 1500, in: LiLi 10 (1980) 102–127, hier S. 113, 115 und 123. Zu Brants Wunderzeichenblättern vgl. auch Claude Kappler, L'interprétation politique du monstre chez Sébastien Brant, in: Monstres et Prodiges au Temps de la Renaissance, hg. v. Marie-Thérèse Jones-Davies, Paris 1980, S. 100–110.

[18] Hans Sachs markiert in seinem Spruchbuch alle seine Texte, die bereits zuvor im Druck erschienen sind, *auch aus vrsach das man nicht etwan mir etliche gedicht zw meß der ich nit gemachet hab wie mir den schon widerfaren ist zum öftern mal.* Zit. nach Edmund Goetze, Neue Mitteilungen über die Schicksale der von Hans Sachs eigenhändig geschriebenen Sammlung seiner Werke, in: Arch. f. Litteraturgesch. 11 (1882) 51–63, hier S. 57. Ein Beispiel eines Pseudo-Hans Sachs von 1621 bespricht Paisey, German ink-seller.

[19] Zit. nach Gottfried H. Schmidt, Daniel Sudermann. Versuch einer wissenschaftlich begründeten Monographie, Diss. Leipzig (1923) (masch.), S. 321.

[20] Vgl. Krieg, Bücher-Preise, S. 49–64.

Texten einen sozialen Aufstieg begünstigen konnte. So mag es bezeichnend sein, ohne allerdings einen unmittelbaren Zusammenhang behaupten zu wollen, daß der protestantische Theologe Johannes Agricola aus Spremberg 1576 als Hofprediger und Leibarzt in die Dienste des Fürsten Bohuslaw Felix Lobkowitz von Hassenstein trat, dem er einige Jahre zuvor ein als Einblattdruck publiziertes Labyrinthgedicht gewidmet hatte.[21]

Dennoch wird man den Befund, daß die Autoren mit einigen Freiexemplaren und dem Zugewinn an Ansehen zufriedengestellt waren, für den Bereich der Flugblätter nicht generalisieren dürfen. Abgesehen davon, daß auch Freiexemplare einen beträchtlichen materiellen Anreiz boten, konnte man sie doch verkaufen, als Tauschobjekt gegen andere Bücher anbieten oder mit handschriftlichen Widmungen verschiedenen Adressaten in der Hoffnung auf Gegengaben zuschikken, hat man zu einem erheblichen Teil mit Textanfertigung auf Bestellung und gegen Bezahlung zu rechnen. Schon Heinrich Röttinger hat vermutet, daß Hans Sachs zumindest in bestimmten Phasen für Lohn Flugblattexte geschrieben hat.[22] In einem anderen Fall läßt sich wenigstens der Auftrag für die Abfassung eines Textes nachweisen: Der sächsische Theologe Peter Kirchbach berichtet in einer 1630 gedruckten Predigt, daß ihn anläßlich des Reformationsjubläums 1617 der Nürnberger Kupferstecher, Kunsthändler und Verleger Balthasar Caymox gebeten habe, die lateinische Fassung eines Flugblatts in deutsche Verse zu übertragen.[23] Derartige Auftragsarbeiten verteilte auch Caymox' Schwiegerenkel Paul Fürst, der vielfach zu älteren Kupferplatten neue Texte in moderneren Versformen abfassen ließ. Dabei arbeiteten mit Johann Klaj, Georg Philipp Harsdörffer und Sigmund von Birken einige der wichtigsten Nürnberger Poeten für seinen Verlag. Wenn Birken 1664 die Beziehung zu Fürst wegen ausstehender Gelder abbricht, darf immerhin vermutet werden, daß es sich hierbei um Autorenhonorare handelte.[24] Die Autoren hatten, wollten sie die Geschäftsbeziehung mit dem Verlag nicht gefährden, das Gewinnstreben des Verlegers, d.h. den Absatz der Flugblätter, zu berücksichtigen. Ein guter, wenn nicht der größte Teil der Flugblattexte wird daher auf den Markt hin geschrieben worden sein.

[21] Flugblätter Wolfenbüttel I, 47, kommentiert von Ulla-Britta Kuechen. Eine Widmung konnte natürlich die Aufmerksamkeit des Adressaten auf den Verfasser lenken. In der Regel wird die Widmung aber nicht zu einer Stellung, sondern lediglich zu einer Geldgabe geführt haben, vgl. Karl Schottenloher, Die Widmungsvorrede im Buch des 16. Jahrhunderts, Münster 1953 (Reformationsgesch. Studien u. Texte, 76/77), S. 192–194, und Krieg, Bücher-Preise, S. 62f.

[22] Röttinger, Bilderbogen, S. 33f.

[23] Peter Kirchbach, Decas Concionum S(acrarum) Tertia Oder Die dritten 10 Predigten vnd Sermon, (Leipzig 1630), S. 192f.: [...] *auff des Verlegers, Herrn Balthasar Caymoxen von Nürnberg, begehren solchen Trawm in Teutsche Verß, damit es Gelehrt vnd Vngelehrt lesen vnd verstehen möchte, verfasset vnd dabey drückenlassen.* Zit. nach Volz, Traum, S. 184, Anm. 38. Vgl. auch Kastner, Rauffhandel, S. 278–288.

[24] Vgl. Wolfgang Harms, Anonyme Texte bekannter Autoren auf illustrierten Flugblättern des 17. Jahrhunderts. Zu Beispielen von Logau, Birken und Harsdörffer, in: Wolfenbütteler Barock-Nachrichten 12 (1985) 49–58, hier S. 53f.

Ein Interesse an Absatz und Gewinn wird man besonders dann veranschlagen dürfen, wenn sich die Autorschaft eines Flugblatts mit einer anderen Herstellungsfunktion verbunden hat, also der Verfasser mit dem Verleger, Drucker, Briefmaler oder Stecher identisch ist. Hans Folz, Albrecht Dürer und Pamphilus Gengenbach sind nur die bekanntesten Beispiele für eine solche Personalunion.[25] Es liegt auf der Hand, daß die Verleger und die vom Verkauf ihrer Produkte abhängigen Drucker, Briefmaler und Stecher als Autoren nicht am Markt vorbeischreiben durften. Den Zusammenhang von Autorschaft und Gewinnstreben mag abschließend der Fall des ehemaligen Webers Thomas Kern illustrieren. Als der fahrende Buchhändler Hans Meyer 1625 in Augsburg vernommen wird, weil er *falsch erdichte lieder vnd Zeitungen spargirt vnd herumgesungen* habe, und der Verfasserschaft dieser Texte verdächtigt wird, gibt er besagten Thomas Kern als Autor und Verleger der konfiszierten Flugblätter und -schriften an.[26] Da Kern 1625 in Augsburg nicht greifbar ist, erfährt man nichts Näheres über seine Person. Vier Jahre später aber nimmt man ihn gleichfalls wegen unerlaubten Verkaufs einer falschen Wunderzeitung und Prophezeiung gefangen und unterzieht ihn eines Verhörs, aus dem seine Erwerbstätigkeit als Wanderhändler, Hausierer und Aussänger neuer Zeitungen und Flugblätter hervorgeht.[27] In seiner Person sind also Autor, Verleger und Kolporteur vereinigt und darin bestrebt, durch den Verkauf, und zwar ausschließlich durch den Verkauf von Kleinschriften einen ausreichenden Lebensunterhalt zu verdienen.

Deutlicher noch als bei den Autoren tritt bei den Graphikern die Notwendigkeit hervor, ihre Werke auf den Geschmack und die Bedürfnisse der potentiellen Käuferschaft abzustimmen. Dieses Erfordernis ergibt sich allein daraus, daß die Bildhersteller im Gegensatz zu den meisten uns bekannten Textverfassern von ihrer Kunst und ihrem Handwerk leben mußten, somit unmittelbar oder mittelbar vom erfolgreichen Absatz ihrer Produkte abhingen. Von einer direkten Marktabhängigkeit ist bei den Stechern und Briefmalern auszugehen, die in ihrer überwiegenden Mehrheit als Verleger, im Fall der Briefmaler häufig auch als Drucker der mit ihren Bildern versehenen Einblattdrucke fungierten. Von indirekter Marktabhängigkeit könnte man bei den Bildproduzenten sprechen, die Auftragsarbeiten anderer Verleger ausführten[28] oder als Gesellen oder Stückwerker einer Offizin zuarbeiteten. Dabei hat man durchaus nicht immer mit dem Einmann- oder Fami-

25 Ecker, Einblattdrucke, S. 30–34 (zu Folz; vgl. aber Kiepe, Priameldichtung, S. 202); Schottenloher, Flugblatt, S. 128f. (zu Dürer); Hans Koegler, Das Mönchskalb vor Papst Hadrian und das Wiener Prognostikon. Zwei wiedergefundene Flugblätter aus der Presse des Pamphilus Gengenbach in Basel, in: Zs. f. Bücherfreunde 11 (1908) 411–416.

26 Augsburg, StA, Urgicht 1625 II 1; vgl. den Abdruck im Anhang; s. auch Costa, Zensur, S. 24f.

27 Augsburg, StA, Urgicht 1629 VI 30; vgl. den Abdruck im Anhang.

28 So arbeitete der Nürnberger Stecher Lukas Schnitzer für die Verleger Paul Fürst, Jeremias Dümler, Johann Hoffmann, Wolfgang Endter und den als Eigenverleger erscheinenden Spruchsprecher Wilhelm Weber.

lienbetrieb eines Winkeldruckers zu rechnen, sondern bei entsprechender Auftragslage auch, wie das Beispiel des Hans Schultes d. Ä. zeigt, der im Oktober 1584 wenigstens sechs Gesellen beschäftigte,[29] mit größeren Werkstätten.

Auf die Orientierung am Geschmack und an den Bedürfnissen des Publikums ist auch die vielleicht auffälligste Entwicklung in der frühneuzeitlichen Geschichte des illustrierten Einblattdrucks zurückzuführen: die Ablösung des Holzschnitts durch Kupferstich und Radierung.[30] Wolfgang Brückner hat entschieden mit der Meinung aufgeräumt, daß die Kupferplatten mehr Abzüge zugelassen hätten als die Stöcke der Formschneider. Die Herstellungskosten eines Flugblatts mit Kupferstich seien vielmehr beträchtlich höher zu veranschlagen, da zu der geringeren Auflage auch noch höhere Materialkosten und ein aufwendigeres Druckverfahren (Tiefdruck bei der Graphik, Hochdruck bei dem Schriftsatz) gekommen seien.[31] Wenn sich trotzdem die Technik von Kupferstich und Radierung durchsetzen konnte, so nur, weil eine verstärkte Nachfrage nach Flugblättern mit gravierten Illustrationen entstanden war. Dieselbe Absicht, sich einem veränderten Publikumsgeschmack anzupassen, die Paul Fürst um 1650 ältere Themen in ein modernes Textgewand kleiden ließ, führte im gesamten 17. Jahrhundert zu dem Vorgang, daß ältere, meist aus dem 16. Jahrhundert stammende Holzschnitte als Stiche wiederaufgelegt wurden.[32] Im Fall von Johann Fischarts Flugblatt über den vom Esel entschiedenen Gesangswettstreit zwischen Kuckuck und Nachtigall beruht unsere Kenntnis des zugehörigen Holzschnitts von Tobias Stimmer sogar ausschließlich auf dem Nachstich von Peter Isselburg, da das Original verloren ist.[33] Vereinzelt ist in der ersten Hälfte des 17. Jahrhunderts das konkurrierende Nebeneinander gleicher Themen und Motive auf gleichzeitigen Holzschnitten und Stichen zu verfolgen, doch ist gerade auch an diesen Beispielen zu erkennen, daß der Holzschnitt im 17. Jahrhundert zunehmend aus den Druckzentren in die Provinz abgedrängt worden ist.[34] Die einzige herausragende Ausnahme in dieser Entwicklung bildet die Flugblattproduktion Augsburgs. Hier hält sich das Briefmalerhandwerk bis weit ins 18. Jahrhundert in ungebrochener Tradition. Über die Ursachen für die Sonderstellung Augsburgs läßt sich, solange die geforderte Monographie noch nicht geschrieben ist,[35] nur mutmaßen. Einmal haben es die Augs-

[29] Nämlich Kaspar Krebs (mit eigenen Drucken ab 1589), Wolf Halbmeister (wohl identisch mit dem Wiener Briefmaler Wolfgang Halbmeister mit eigenen Drucken ab 1589), Mattheus Plüemle (aus Nürnberg, wohl verwandt mit dem dortigen Briefmaler Leonhart Blümel), Mattheus Staiper, Valentin Schneider und Hans Rogel (mit eigenen Drucken ab 1557); vgl. Augsburg, StA: Urgicht 1584 X 1.

[30] Dieser Wandel fällt ziemlich genau mit der Wende zum 17. Jahrhundert zusammen. Bei dem Corpus der in die Untersuchung einbezogenen Flugblätter übertrifft erstmals im ersten Jahrzehnt des 17. Jahrhunderts die Zahl der gravierten diejenige der geschnittenen Blätter.

[31] Brückner, Massenbilderforschung, S. 137; vgl. auch unten Anm. 67.

[32] Beispiele in Flugblätter Wolfenbüttel I, 41, 861 II, 33, 42, 74, 295.

[33] Flugblätter des Barock, 24.

[34] Vgl. Michael Schilling, Rezension zu: Alexander, Woodcut, in: GRM 64 (1983) 111–116, hier S. 114ff.

[35] Brückner, Massenbilderforschung, S. 138.

burger Briefmaler wohl rechtzeitig verstanden sich mit kulturell unerschlossenen Gebieten neue Absatzmärkte zu eröffnen. Dabei ist sowohl an ländliche Regionen wie auch neue soziale Gruppen (z. B. Kinder) zu denken; auch deutet die Rezeption Augsburger Blätter im Ausland auf Exportgeschäfte hin.[36] Zum andern könnte der ausgeprägte gegenreformatorische Akzent seit der Mitte des 17. Jahrhunderts auf vermehrte Aufträge schließen und gewissermaßen eine Subventionierung seitens katholischer Institutionen vermuten lassen.[37]

Solange für das Kleinschrifttum keine einläßlichen Analysen von Druck- und Verlagsprogrammen vorliegen, sind Überlegungen über Marktstrategien oder verlegerische Maßnahmen zur Kostensenkung und Risikominimierung nur unter Vorbehalten anzustellen, und eine Beschreibung einer geschichtlichen Entwicklung darf erst recht nur im Konjunktiv formuliert werden.[38] Das gilt auch für die folgenden Beobachtungen an den Verlagsprogrammen des Straßburgers Bernhard Jobin, des Nürnbergers Paul Fürst und des Augsburgers Johann Philipp Steudner. Die vorliegenden Verzeichnisse der in diesen Verlagen erschienenen Einblattdrucke begnügen sich weitgehend mit biobibliographischen Angaben und verzichten auf Analyse und Interpretation.[39] Als gravierendstes Manko dieser Verzeichnisse ist wohl anzusehen, daß sie die Buchproduktion der jeweiligen Verleger nahezu völlig ausklammern,[40] so daß eine Einordnung der Flugblätter in das Gesamtprogramm der Verlage nicht möglich ist. Dennoch zeichnen sich auch an dem vorgelegten Material einige bemerkenswerte Aspekte ab.

Unter den 67 bei Bruno Weber aufgelisteten Einblattdrucken aus der Offizin Bernhard Jobins (nachweisbar 1560–1593) sind allein 29 Porträts (43%). Dieser Bereich dürfte einigermaßen gut kalkulierbar und daher risikoarm gewesen sein, da in vielen Fällen der Porträtierte selbst entweder als Adressat oder als Auftraggeber wenigstens einen Teil der Auflage abgenommen haben wird. Zudem konnte

36 Z. B. V. E. Clausen, Populäre Druckgraphik Europas. Skandinavien. Vom 15. bis zum 20. Jahrhundert, München 1973, Abb. 35 nach Albrecht Schmidt, der seinerseits einen niederländischen Holzblock verwendete (Alexander, Woodcut, 478); Abb. 42 nach Johann Philipp Steudner (Alexander, Woodcut, 600); Abb. 93 nach Abraham Bach (Alexander, Woodcut, 51).

37 Zur gegenreformatorischen Tendenz am Beispiel der Blätter Johann Philipp Steudners s. u.; Heimo Reinitzer hat für das 1612 bei Christoph Mang gedruckte Blatt ›Ein schöne Betrachtung / von dem edlen Vogel Phenix‹ wahrscheinlich machen können, daß es franziskanischen Ursprungs ist und im Zusammenhang mit der Gründung und Erbauung des Klosters und der Kirche ›Ad Sanctum Sepulchrum‹ steht (Flugblätter Wolfenbüttel I, 239; vgl. auch Reinitzer, Aktualisierte Tradition, S. 354–358 mit Abb. 1).

38 Die Ergiebigkeit solcher Fragestellungen zeigt auf anderem Gebiet Inge Leipold, Untersuchungen zum Funktionstyp ›Frühe deutschsprachige Druckprosa‹. Das Verlagsprogramm des Augsburger Druckers Anton Sorg, in: DVjs 48 (1974) 264–290.

39 Weber, Jobin; Hampe, Paulus Fürst; ders., Ergänzungen; Bolte, Bilderbogen (1910); Albert Hämmerle, Die Familie der Steudner, in: Das schwäbische Museum 1926, 97–114; Alexander, Woodcut, 599–622.

40 Hampe führt wenigstens die in Schwetschkes ›Codex nundiarius‹ und in den Meßkatalogen verzeichneten Verlagswerke Fürsts an, ist dafür aber bei den Einzelblättern in größerem Umfang ergänzungsbedürftig.

Jobin bei den Bildnissen die Herstellungskosten senken, indem er das jeweilige geschnittene Rahmenwerk gleich für mehrere Porträts verwendete.[41] Auffällig, aber ohne genauere Kenntnis der übrigen Drucke Jobins nicht weiter erklärlich ist das fast völlige Fehlen von Andachts- und Erbauungsblättern. Am bemerkenswertesten aber ist wohl die Tatsache, daß nicht weniger als 41 Blätter (61%) sich mit Personen, Gegenständen und Themen aus Straßburg und seiner regionalen und politischen Nachbarschaft befassen. Diese Gewichtung zeigt deutlich, daß Jobin seine Einblattdrucke in erster Linie für den einheimischen Markt und sein regionales Umfeld produzierte, eine These, die auch durch die Überlieferung der Blätter mit Schwerpunkten in Zürich und Straßburg gestützt wird.[42]

Ein davon merklich abweichendes Bild ergibt die Verlagsproduktion des Paul Fürst (1608–1666). Während Jobin als Drucker und gelernter Formschneider noch direkt an der Produktion seiner Drucke beteiligt war, erscheint Fürst nur als Verleger und *Kunsthändler*. Dabei liegt der Schwerpunkt seines Verlags auf illustrierten Einblattdrucken, der Anteil illustrierter Bücher ist gering. Fürst war regelmäßig auf den Messen und Märkten von Leipzig, Frankfurt a. M., Linz, Wien und Graz sowie natürlich in seiner Heimatstadt Nürnberg vertreten.[43] Dieser weitgespannte Handel spiegelt sich in dem Verlagsprogramm, das allein schon durch seinen Umfang an Einzelblättern (Hampes unvollständige Liste umfaßt 423 Nummern) jedes andere in der frühen Neuzeit übertrifft. Da eine monographische Untersuchung, abgesehen von Hampes und Boltes bibliographischen Listen, immer noch aussteht, können hier nur einige Hinweise den überregionalen Charakter der Verlagswerke belegen. Die Porträtstiche geben keine lokalen Größen, sondern Könige, Fürsten und Päpste, vereinzelt auch besonders erfolgreiche Heerführer wieder, also Personen, deren Konterfei überall in Deutschland interessierte. Während Jobin Ansichten des Straßburger Münsters verlegte, reichen die Städteansichten im Verlag Fürsts von Amsterdam bis Krakau, von Stockholm bis Konstantinopel. Die religiösen Blätter sind konfessionell indifferent oder, wo doch einmal katholische oder protestantische Positionen erkennbar werden, bar jeglicher Polemik, wie denn überhaupt polemische Akzente auf den Blättern von Paul Fürst fehlen. Die angestrebte Indifferenz, das Bemühen, es mit keiner potentiellen Kundengruppe zu verderben, spricht auch aus der modischen Glätte der Verstexte und der versierten Gefälligkeit der Kupferstiche, die zwar das generelle Niveau der frühneuzeitlichen Bildpublizistik übertreffen, ohne aber zugleich das Gepräge des Durchschnittlichen ablegen zu können oder zu wollen.[44] Wieweit

[41] Vgl. etwa Strauss, Woodcut, 995f., 998, 1014f., die alle dasselbe Rahmenwerk, aber verschiedene Porträts aufweisen.

[42] In Straßburg, Zürich und Basel sind insgesamt 41 Blätter (61%), z. T. in Mehrfachexemplaren nachgewiesen. Das Überlieferungsargument ist allerdings mit Vorsicht zu gebrauchen, solange die Provenienzen der Blätter (Altbestand? Neuanschaffungen?) ungeklärt sind.

[43] Hampe, Paulus Fürst, S. 8.

[44] Man kann sich des Eindrucks nicht erwehren, daß Paul Fürst in heutigen Fernsehprogrammen eine hervorragende Rolle gespielt hätte.

20

dieses kalkulierte Mittelmaß auch die inhaltliche Darbietung der moralsatirischen Blätter bestimmt, müßte erst ein genauer Vergleich der Fürstschen Texte mit ihren Vorlagen klären. Der Einstieg in das Verlagsgeschäft wurde Fürst durch seinen Schwiegergroßvater Balthasar Caymox ermöglicht, aus dessen Nachlaß er zahlreiche Kupferplatten neu abdruckte, z. T. auch nachstechen und mit neuen Texten versehen ließ.[45] Diese Vorform des ›remake‹, die die Herstellungskosten herabsetzte und zugleich durch den ›Wiedererkennungseffekt‹ auf erhöhte Akzeptanz hoffen durfte, prägte die Verlagsproduktion in erheblichem Maße[46] und trug wohl gleichfalls zu dem wenig profilierten Eindruck bei, den der Verlag von Paul Fürst hervorruft.

Wiederum deutlich anders geartet als die Programme von Bernhard Jobin und Paul Fürst sind die Blätter, die aus der Offizin des Augsburger Briefmalers Johann Philipp Steudner (1652–1732) hervorgegangen sind. Die flächige Kolorierung, oft grobe Holzschnittschraffuren und -umrisse wie auch das altertümliche Metrum des Knittelverses geben den Blättern einen konservativen Charakter. Die Themen sind nahezu ausschließlich religiös bestimmt, wobei die Bevorzugung von Marien-, Gnaden- und Heiligenbildern die Verlagsproduktion deutlich gegenreformatorisch akzentuiert. Die Publikation zweier Lutherviten und Steudners protestantischer Glaube zeigen, daß der Briefmaler sein Programm weniger an eigenen Überzeugungen als vielmehr an der Auftrags- und Marktlage orientierte. Als Verfasser und damit vermutlich auch als Auftraggeber und Abnehmer dieser religiösen Bildpublizistik zeichnen sich die geistlichen Ordensgemeinschaften ab. Dabei lassen sich die Augustiner und Kapuziner durch die direkte Darstellung ihrer Orden, Ordensgründer und -mitglieder eindeutiger nachweisen als die mutmaßlich ebenfalls und wohl noch stärker beteiligten Jesuiten und Franziskaner, deren Autorschaft erst in detaillierten Einzelinterpretationen gesichert werden müßte.[47] Es deutet also einiges daraufhin, daß die katholischen Orden für ihre Volksmission das althergebrachte und daher bei einfachen Schichten[48] vertrauenerweckende Briefmalerblatt eingesetzt haben, um für ihre Glaubensinhalte zu werben.

[45] Die kostensparenden Möglichkeiten des Wiederabzugs oder Nachstichs begegnen in der Bildpublizistik häufig, selten allerdings so extensiv wie bei Paul Fürst. Ein vergleichbares Verfahren wendete der Augsburger Verleger Johann Klocker an, der Restauflagen billig einkaufte und mit aufgeklebter neuer Verlagsadresse wieder vertrieb (Flugblätter Wolfenbüttel I, 35, 178, 241).

[46] Plattenabzüge oder Nachstiche finden sich bei P. Fürst u. a. von folgenden Künstlern: Bartel Beham, Abraham de Bosse, Johann Dürr, Jacob und Raphael Custos, Theodor Galle, Hendrik Goltzius, Jacob von der Heyden, Peter Isselburg, Lucas Kilian, Mattheus Merian, Aegidius Sadeler und Marten de Vos.

[47] Mit dem ›christlichen Familiarismus‹ (Alexander, Woodcut, 600ff., 606f.) oder dem ›Beistand für die Verstorbenen‹ (ebd., 615) erscheinen typisch jesuitische Themen und Darbietungsformen bei Steudner. Die Verbindung von christlicher Wundmals- und Liebesmystik (ebd., 621; die kaum verdeckte Penis- und Vaginasymbolik auf diesem Blatt wäre für einen Psychoanalytiker sicher ein ergiebiger Gegenstand) deutet auf franziskanische Ursprünge hin. Zu den Zuordnungskriterien vgl. Moser, Verkündigung.

[48] Für die einfachen, z. T. illiteraten Schichten als Adressaten spricht auch die Beobachtung, daß die Illustration die Textanteile klar dominiert.

Das Druckgewerbe war eine ›freie Kunst‹, also an keine Handwerksordnungen und zünftische Organisationen gebunden. Das mag neben den erhofften, meist aber wohl überschätzten Verdienstmöglichkeiten dazu beigetragen haben, daß eine erhebliche Konkurrenz entstand. Zumal in den großen Reichsstädten kam es zu einer Anhäufung von Offizinen, die einen starken Wettbewerbsdruck auslösen mußte. In Nürnberg wurden 1527 noch 14 Drucker und Formschneider gezählt. 1554 sind es bereits 20 Buchdrucker, 6 Formschneider, 7 Buchführer und 9 Briefmaler. Scheinen die Zahlen 1571 wieder leicht rückläufig (10 Drucker, 5 Formschneider, 17 Briefmaler), so ist doch bis 1589 nochmals ein kräftiger Zuwachs festzustellen, wenn das Ämterbüchlein 12 Drucker, 9 Buchführer, 10 Formschneider und 27 Briefmaler verzeichnet.[49] Wohl auch, weil sich der Rat erst 1746 entschließen konnte, wenigstens für die Brief- und Kartenmaler eine Handwerksordnung zu erlassen, sind frühere Bemühungen um Beschränkungen anscheinend erfolglos geblieben.

Die teilweise scharfe Konkurrenz ist auch an der Praxis des Nachdrucks abzulesen.[50] Von dem Flugblatt ›Nuhn Muess es Ia gewandert sein‹ sind neun, von der ›Wolbestelten PritzschSchule‹ zehn und von den ›A LA MODO MONSIERS‹ gar 15 nahezu gleichzeitige Druckfassungen bekannt,[51] wobei eventuelle Abdrucke in Flugschriften sogar noch hinzuzuzählen wären. Die Auseinandersetzung zwischen Valentin Schönigk und Hans Schultes d. Ä. 1585 in Augsburg wirft ein Schlaglicht auf die rechtliche Grauzone des Nachdrucks.[52] Der Drucker Schönigk beschwert sich beim Augsburger Rat, daß Schultes das Flugblatt ›Newe Zeyttung auß Calabria‹ unerlaubt nachgedruckt habe.[53] Es scheint allerdings, daß diese Klage nur als Aufhänger für Schönigks eigentliches Anliegen dient, dem geschäftstüchtigen Konkurrenten (zur Größe von Schultes' Werkstatt s.o.) das Drucken mit dem Hinweis darauf generell untersagen zu lassen, daß Schultes nur das Briefmalerhandwerk gelernt habe. Als daraufhin Schultes der Verkauf des monierten Nachdrucks verboten wird, faßt er seinerseits eine Eingabe an den Rat ab, in der er sich mit argumentativem Geschick verteidigt. Nicht nur, *daß solcheß nachtruckhen biß hero gemein vnnd vnuerbotten gewesen* [...], *wa nit sonderliche priuilegia darbey vstruckhlich vermeldet vnnd angezaigt worden*, sondern auch, daß Schönigk seinerseits kurz zuvor das Blatt Schultes' *von dem Mörder von wangen* plagiiert habe, kann er zu seiner Verteidigung anführen.[54] Schultes unterbreitet als Kompromiß

[49] Zahlen nach Müller, Zensurpolitik, S. 91, und Weber, Wunderzeichen, S. 42.
[50] Zum Nachdruck allgemein vgl. Kapp, Geschichte, S. 736–756; Horst Kunze, Über den Nachdruck im 15. und 16. Jahrhundert, in: GJ 1938, 135–143.
[51] Flugblätter Wolfenbüttel II, 168, 2541 I, 120.
[52] Vgl. den Abdruck von Schultes' Verteidigungsbrief im Anhang. Auf den Streit weisen bereits Fischer, Zeitungen, S. 49f., und Dresler, Augsburg, S. 39, hin.
[53] Vgl. Nr. 164. Ein Nachdruck von Buriam Walda in Prag als Flugschrift in tschechischer Sprache bei Kneidl, Česká lidová grafika, S. 51.
[54] Bei Dresler, Augsburg, S. 39f. und 45, heißt es aufgrund eines Lesefehlers »Zeitung über den Mörder Mang«. Blätter von Schultes und Schönigk über den Wirt Blasius Endres, der am 9. August 1585 in Wangen seine Familie ermordete, haben sich nicht erhalten. Vgl. aber Nr. 87 und 93 sowie zwei Flugschriften (vgl. Fehr, Massenkunst, S. 40 und 95).

den Vorschlag, den Nachdruck von Neuen Zeitungen generell zu untersagen. Auch den zweiten, wichtigeren Vorwurf, als Briefmaler unerlaubt zu drucken, weiß Schultes geschickt zu entkräften, indem er seinen Kontrahenten quasi mit dessen eigenen Waffen schlägt. Neben dem obligatorischen Hinweis auf die *freye kunst* des Druckens berichtet er nämlich, daß Schönigk ihm bei der Einrichtung der Druckerei durch Rat und den Verkauf geeigneten Werkzeugs behilflich gewesen sei und überdies selbst nur *von Matheo Franckh so ein brieffmaler gewest daß truckhen erlehrnet habe.* Ein beiliegendes 31 Namen umfassendes *Verzeichnis der buechtruckher wellice die Truckherey nit gelernet haben / vnnd doch / wann sy ire gerechtigkhait erstattet dieselbige treiben* untermauert die Freiheit des Druckgewerbes und den Anspruch Schultes' auf eine eigene Druckerei.[55]

Man darf vermuten, daß die Auseinandersetzungen um das Druckrecht von Hans Schultes dem Augsburger Rat erstmals die prekäre Wettbewerbssituation im Druckgewerbe und die bestehende Rechtsunsicherheit ins Bewußtsein gehoben haben. Jedenfalls wird 1612 Chrysostomus Dabertzhofer gefangengesetzt, verhört und verwarnt, weil er das Flugblatt ›Warhaffter vnd eigendtlicher Abriß zwayer alten Bildnussen / Deß Heyligen Dominici / vnd deß Heyligen Francisci‹ (Nr. 212 Abb. 12) gedruckt und verkauft habe, obwohl es einem andern ungenannten Drucker zugesprochen war.[56] Nur in einer späteren Abschrift ist die *BuechtrückherOrdnung* überliefert, an die sich seit 1614 die Drucker und Briefmaler zu halten hatten.[57] Sie trägt eher inoffiziellen Charakter, da nirgends eine Beschlußfassung des Rats vermerkt ist, und hat den Stadtpfleger Bernhard Rehlinger zum Verfasser. Der inoffizielle Status tritt besonders auch an den vielen Fallbeispielen hervor, die in den Text eingegangen sind. Zwar geht es in der Ordnung in erster Linie um Fragen der Zensur, doch wird auch das Problem des Druckrechts der Briefmaler angesprochen und entschieden, daß den Briefmalern *kein andere Zeittung alß vnder einem Stockh zue truckhen vergundt* sei, sonsten die truckherej hierdurch geschmälert werde. Im folgenden wird besonders auf den Fall *Johann Schulttes, der seines erlehrneten Handtwerckh ein briefmahler vnd gar kein buchtruckher ist,* rekurriert,[58] und es zeigt sich, wie die vormaligen Auseinandersetzungen um den Berufsstatus seines Vaters zu einer rechtlichen Kodifizierung geführt haben, die allerdings 1614 (oder später) zu einem anderen Ergebnis kommt als die Beschlüsse von 1585 und 1592. Auch die Praxis des Nachdrucks wird in der *BuechtrückherOrdnung* Rehlingers ausdrücklich unter Strafe (*bey Straf der Eysen*) gestellt. Auch hier dient Schultes als Illustration, da er ebenso wie *der Alte Wöllhöfer*[59] den Katechismus des Petrus Canisius nachgedruckt habe, für den doch An-

55 Der Streit um das Druckrecht wurde 1592 zwischen Michael Manger und Hans Schultes wieder aufgenommen und endgültig zugunsten des letzteren entschieden (Augsburg, StA: Censuramt 1470–1722); vgl. auch Fischer, Zeitungen, S. 51–53. Zur Konkurrenz zwischen den Augsburger Brief- und Flachmalern vgl. Spamer, Andachtsbild, S. 64–69.

56 Augsburg, StA: Urgicht 1612 XI 7 (Abdruck im Anhang).

57 Augsburg, StA: Censuramt Buchdrucker 1550–1729; vgl. den Abdruck im Anhang.

58 Es wird vermutlich der Sohn von Hans Schultes d. Ä. gemeint sein, aus dessen Werkstatt einige Holzschnittblätter bekannt sind (Alexander, Woodcut, 563–567).

59 Vermutlich Georg Wellhöfer als der Älteste der Wellhöfer, vgl. Benzing, Verleger, 1296.

dreas Aperger eine *Ordenliche SpecialLicentz* erworben habe. Dagegen gehen die *Puncten vnd Articul die von Briefmaleren, Illuministen vnd Formschneidere betreffendt,* die am 1. März 1616 Rechtskraft erhielten, auf das Nachdruckproblem nicht ein,[60] beschränken aber die Druckrechte der Briefmaler mit Ausnahme derer, *so das Postulat bey den Truckereyen schon ordenlich verschenckt.*[61] Diese *Briefmahler Ordnung* versucht den Konkurrenzdruck dadurch abzuschwächen, daß die Beschäftigungszahl in den Offizinen festgelegt, Lohngrenzen angegeben oder die Voraussetzungen für eine eigene Werkstatt bestimmt werden. Sie ist deutlich bemüht, die Betriebsgrößen und Anzahl der Betriebe klein zu halten, um den bestehenden Firmen bessere Existenzchancen zu eröffnen.

Solche Ordnungen, die im Druckgewerbe wegen der ›Freiheit der Kunst‹ nur selten aufgestellt wurden,[62] konnten freilich nur regional zu einer Entspannung des Wettbewerbs beitragen. Wollte ein Flugblattproduzent seine Waren überregional gegen konkurrierende Nachdrucke schützen, mußte er ein Druckprivileg seines Territorialherren oder besser noch des Kaisers erwerben.[63] Im Bereich des Kleinschrifttums wurde diese Form des Urheberschutzes allerdings nur selten angewandt. Nur auf den Einblattdrucken des Prager Briefmalers Michael Peterle, des Stechers Franz Hogenberg und Bernhard Jobins sind Privilegvermerke häufiger nachzuweisen. Das oben erwähnte, von Hans Schultes d. Ä. angeführte Gewohnheitsrecht des Nachdrucks dürfte größere Anstrengungen zur Durchsetzung eines ›copyrights‹ bereits im Ansatz vereitelt haben, zumal in der Regel wohl von allen Beteiligten ein Geben und Nehmen praktiziert wurde.[64] Lediglich in einem Fall ist die Wirksamkeit eines Privilegs im Bereich der Kleinschriften (um welches Werk es sich handelt, bleibt unklar) zu belegen. Der Augsburger Schulmeister, Stadtknecht, Formschneider und Briefmaler Hans Rogel erbietet sich in einer Supplikation vom Februar 1557, die Holzstöcke, die er einem vierjährigen Privileg des Regensburger Künstlers Erasmus Loy zuwider plagiiert hat, in obrigkeitlichen Gewahrsam zu geben und erst nach Ablauf der Schutzfrist Abzüge davon herzustellen.[65]

Die bisherigen Angaben der Forschung über die Auflagenhöhen illustrierter Flugblätter beruhen, soweit ich sehe, durchweg auf Schätzungen, die von vereinzelten Zeugnissen zu Auflagen von Büchern und Flugschriften abgeleitet wurden.

[60] Augsburg, StA: Handwerkerakten 1, Briefmaler; vgl. den Abdruck im Anhang.

[61] Zur ›Verschenkung des Postulats‹ vgl. Fischer, Zeitungen, S. 52f.

[62] Eine Münchener Briefmalerordnung von 1596 in: Der deutsche Buchhandel in Urkunden und Quellen, hg. v. Hans Widmann unter Mitwirkung von Horst Kliemann und Hermann Wendt, 2 Bde., Hamburg 1965, II, S. 72f.

[63] Zu den Druckprivilegien vgl. Karl Schottenloher, Die Druckprivilegien des 16. Jahrhunderts, in: GJ 1933, 89–110; Dirk Kurse, Nachdruckschutz und Buchaufsicht vom 16. bis zum 19. Jahrhundert, Diss. Bonn 1987.

[64] Weber, Wunderzeichen, S. 42, weist denn auch einen Nachruck eines privilegierten Flugblatts von Michael Peterle nach.

[65] Augsburg, StA: Handwerkerakten 1, Briefmaler; vgl. den Abdruck im Anhang. Auszug in englischer Übersetzung bei Strauss, Woodcut, 617.

Als Zahlen werden 1000 bis 2000 Exemplare pro Auflage vermutet.[66] Diese Menge entspricht auch der Zahl der Abzüge, die von einer Kupferplatte möglich war; dagegen ermöglichte die Verwendung eines harten Holzes beim Holzschnitt praktisch unbegrenzte Auflagenhöhen.[67] So kann der Augsburger Grossist Georg Willer 1558 unbedenklich bei dem Regensburger Drucker Valentin Geißler 14000 Kalenderblätter *mit zehen geboten* als Illustration und sogar 16900 Kalenderblätter *mit euangelien* als Bildschmuck bestellen.[68] Bei Flugblättern wird man allerdings niedrigere Zahlen veranschlagen müssen. Thomas Kern sagt in seiner Urgicht vom 30. Juni 1629 aus, daß von dem in Stuttgart nachgedruckten Blatt ›Ein Warhafftige Relation vnd Propheceyung‹ zwei Straßburger Händler *miteinander ainen ganczen Ballen / vnd Er ain Risß / genomben* hätten.[69] Die Auflage hätte demnach mindestens 5500 Exemplare betragen. Allerdings ist es um die Glaubwürdigkeit des Zeugen nicht zum Besten bestellt, und es wäre denkbar, daß er im Bestreben, seine Schuld möglichst klein erscheinen zu lassen, den Anteil der beiden Straßburger größer macht, als er in Wirklichkeit war. Immerhin wird Kern aber auch bei einer Übertreibung die Grenzen der Wahrscheinlichkeit beachtet haben, um nicht von vornherein als Lügner dazustehen.

Zuverlässiger, nämlich zweifach bezeugt, ist für das Jahr 1584 die Angabe, daß von dem Einblattdruck ›Newe zeyttung auß Lyfland‹ 1500 Exemplare in Augsburg gedruckt wurden.[70] Im Detail widersprechen sich die Aussagen allerdings: Während Hans Schultes d. Ä. vorgibt, alle Exemplare bei Josias Wörle gedruckt haben zu lassen, will Wörle nur 500 hergestellt haben. Er stützt seine Aussage mit einem Hinweis auf die Schmuckleisten, die seine von den fremden Exemplaren unterscheiden.[71] Die Auflagenzahl von 1500 Exemplaren stimmt mit den seitens der Forschung vorgenommenen Schätzungen überein und wird als ungefährer Mittelwert Gültigkeit beanspruchen dürfen, auch wenn bei Holzschnittblättern die Auflage teilweise um 500 bis 1000 Stück höher (in Einzelfällen sogar noch erheblich höher) und bei Kupferstichen und Radierungen um einige Hundert niedriger gelegen haben sollte.

66 Zuletzt Rolf Wilhelm Brednich, Artikel ›Flugblatt, Flugschrift‹, in: EdM 4, 1339–1358, hier Sp. 1344. Die Schätzung von nur 300 Exemplaren pro Auflage bei Paas, Broadsheet I, S. 24f., dürfte dagegen zu niedrig liegen.
67 Vgl. Christoph Weigel, Abbildung der gemein-nützlichen Haupt-Stände [...], Regensburg 1698, S. 215: [...] *haben jedoch die von dem Form-Schneider auf Holtz geschnittene Figuren dieses besonders / daß wann etwan die in Kupffer gestochene ein- biß zwey1000. Druck zum höchsten halten / diese in Holtz / wohl annoch mehr als tausend mal tausend erleiden;* zit. nach Weber, Wunderzeichen, S. 30, Anm. 71.
68 Schottenloher, Buchgewerbe, S. 118f.
69 Augsburg, StA: Urgicht 1629 VI 30; vgl. den Abdruck im Anhang.
70 Augsburg, StA: Urgicht 1584 VIII 1 und 1584 VIII 3; vgl. den Abdruck im Anhang.
71 Wörles Angaben werden durch die zwei Exemplare, die dem Akt zugehören (Augsburg, StA: Criminalakten, Beilagen, 16./17. Jahrhundert) bestätigt. Auch sein Hinweis, daß seine Exemplare noch nicht koloriert sein könnten da er sie erst am Vorabend seiner Vernehmung dem Schultes überstellt habe, trifft für das von ihm gedruckte Exemplar zu, so daß seiner Aussage insgesamt mehr Vertrauen zu schenken ist als der des Schultes.

1.1.2. Der Vertrieb

Eine Untersuchung der Vertriebswege, auf denen das illustrierte Flugblatt seine Verbraucher erreichte – und der volkswirtschaftliche Begriff vom Verbraucher darf angesichts der immensen Überlieferungsverluste durchaus auch wörtlich verstanden werden –, verspricht mehrfachen Aufschluß. Die umfassende Verbreitung der Blätter durch den ›seriösen‹ Buchhandel wie auch besonders durch den Kolportage- und Hausierhandel macht das disparate Erscheinungsbild und Anspruchsniveau der Einblattdrucke verständlich. Sie berechtigt auch zu der Ansicht, das illustrierte Flugblatt als einen Vorläufer der modernen Massenkommunikationsmittel zu betrachten. Die Distributionsform des ambulanten Handels läßt aber auch einen wesentlichen Unterschied zu den modernen Massenmedien hervortreten; ein großer, wenn nicht der größte Teil der frühneuzeitlichen Flugblätter wurde in direkter Begegnung mit dem Publikum (face-to-face-Kommunikation) verkauft. Der für das Flugblatt und andere Kleinschriften spezifische Kontakt zwischen Kolporteur und potentieller Käuferschaft auf der einen Seite und die durch die Differenzierung der Lebensprozesse wachsende Distanz zwischen Produzent und Konsument andererseits stellen das Medium in ein Feld zugleich noch persönlicher wie auch schon anonymisierter Beziehungen und erklären manche sprachlichen und bildlichen Formulierungen auf den Blättern. Die Beobachtung, daß die Kolportage sowohl in den Städten, aber auch in den Dörfern und auf dem Land erfolgte, berechtigt schließlich zur Feststellung, daß mit dem illustrierten Flugblatt eine hervorragende Quelle für eine historisch interessierte Mentalitätenforschung und für eine Geschichte der Alltags- und Volkskultur gegeben ist.

Die Tatsache, daß Kleinschriften in den Frankfurter und Leipziger Meßkatalogen so gut wie nie erscheinen, hat zu der irrtümlichen Annahme geführt, daß derartige Literatur auf den großen Messen auch nicht angeboten wurde[1] und somit im ›seriösen‹ Buchhandel keine oder höchstens eine unbedeutende Rolle spielte. Archivalien, zeitgenössische Beschreibungen der Frankfurter Messe und nicht zuletzt Aussagen der Flugblätter selbst bezeugen das Gegenteil. Daß der Flugblattverleger Paul Fürst um die Mitte des 17. Jahrhunderts regelmäßig mit seinen Produkten auf der Frankfurter und Leipziger Messe anzutreffen war, ist bereits ausgeführt worden. Doch auch schon früher wurden Flugblätter auf der Frankfurter Messe umgesetzt, wie der Antrag des kaiserlichen Bücherkommissars Valentin Leucht vom 3. September 1606 an den Rat der Stadt Frankfurt erweist, das Flugblatt ›Die Bäbstische Meß‹ (Nr. 69) verbieten zu lassen.[2] In dem 1596 gedruckten ›Marckschiff oder Marckschiffer-Gespräch von der Frankfurter Mess‹ erzählt ein Gesprächsteilnehmer, daß er in der Büchergasse *ein hauffen Leuth* gesehen habe,

[1] Hans-Joachim Koppitz, Zur Verbreitung unterhaltsamer und belehrender deutscher Literatur durch den Buchhandel in der zweiten Hälfte des 16. Jahrhunderts, in: Jb. f. internat. Germanistik 7, 2 (1975) 20–35, hier S. 24; vgl. Ecker, Einblattdrucke, S. 50, Anm. 100. Ein vereinzelter Beleg für die Nennung eines Flugblatts in Meßkatalogen bei Harms, Einleitung, S. XIV, Anm. 103.

[2] Vgl. Wolfgang Brückner, Der kaiserliche Bücherkommissar Valentin Leucht. Leben und literarisches Werk, in: AGB 3 (1961) 97–180, hier Sp. 148.

Die lasen nova novorum:
Warhaffte newe Zeittungen,
Historische Beschreibungen.
Einer sang, O Nachbawr Ruland:
Ein Lied, kommen auss Engelland.
Da ich nun hat gestanden lang,
Ward ich auch gwar eine Leimbstang.[3]

Dabei zeigt der angegebene Ort des Geschehens, die Büchergasse, daß sich nicht nur der ambulante Handel am Rande der Messe, sondern eben auch die renommierten Buchhändler und Drucker am Geschäft mit den Kleinschriften beteiligten.[4] Schließlich bestätigen Anspielungen auf mehreren Flugblättern, daß die Frankfurter und Leipziger Messen für Einblattdrucke, Flugschriften und Kalender wichtige Umschlagplätze waren.[5]

Als im Oktober 1559 der bekannte Augsburger Sortimenter und spätere Begründer der Frankfurter Meßkataloge Georg Willer verhört und gefangengesetzt wird, weil er 300 Exemplare eines antipäpstlichen lateinischen Büchleins (*deß Pabsts Requiem,* verfaßt von *Doctor Achilles*)[6] drucken ließ, macht seine Frau Eufrosina eine interessante Eingabe an den Augsburger Rat, in der es heißt:

E. Ht. vest, vnd F. E. W. haben vnnsern Lieben Eewirtt, freundt vnnd verwanndten, Jorgen Willer, den Buechfuerer, Sachen halben vnns vnbewußt, fänngklich Einziehen, vnd dise tag Jnn fronuest endthalten, Auch Jme Seine waaren, vnnd buecher, durch den herren Stattuogt beschliessen lassen, Jnn dem aber demselben vnnserm Eewirtt, freundt vnnd verwanndten, Erst Seine Buecher, So Er zu Frannckhfurtt eingekaufft, khomen, vnnder welchen auch vil Callender, Pradickhen, vnnd dergleichen gattung, so Jetzt der Zeit Jren ganng haben vnnd verschleyßt werden mögen, Vnnd wa das nit beschikht Jnn kurtzem verlegen, vnnd vnnuczlich sein, Zue dem das etlich frembde Buchfuerer, vnnd kauffer, gleich auff dise zeit, vmb solche Buecher, Callender, vnnd Pradickhen alher komen, vnnd zum tail schon verhannden sein, die Jme dieselben abkauffen, vnnd darauff zören muessen, Vber das etlich an andern ortten darauff wartten, das man Jnen Solche buecher zuschicke, Allso, das nit allain Jme vnnserm Eewirtt, freundt, vnnd verwanndten, Sonnder auch solchen frembden Buechfuerern vil schaden, vncosten, vnd nachtail darauff stent, dann allenthalben die märckht verhannden, Jnn denen dergleichen waaren verkaufft werden, vnnd Sy Jren nutz auch schaffen könnden [...], So gelanngt weytter vnnser diemuettig

3 Zit. nach Ernst Kelchner, Sechs Gedichte über die Frankfurter Messe, in: Mittheilungen d. Vereins f. Gesch. u. Alterthumskunde in Frankfurt a. M. 6 (1881) 317–396, hier S. 322; vgl. auch Brednich, Liedpublizistik I, S. 301f. Zum Leimstängler als Flugblattmotiv vgl. Flugblätter Wolfenbüttel I, 50.

4 Auch in dem 1615 erschienenen ›Diskurss Von der Franckfurter Messe‹ wird den *Buchhändeler[n] vnd Drucker[n]* vorgeworfen, *Schmechkartten [...] Schand Schartteken vnd Lügen grosz* zu vertreiben (Kelchner, Sechs Gedichte, a.a.O., S. 371). Schon 1564 hatte der Augsburger Briefmaler David Denecker, der wegen Verkaufs zweier satirischer Flugblätter verhört wird, zu seiner Verteidigung angeführt: *nachdem auch diß und anders vil in freien jarmessen zů Frankfurt und anderstwo offentlich veilgehalten und verkauft worden, bitt derohalb [...] ime das nit zum ergsten zuemessen* (zit. nach Roth, Lebensgeschichte, S. 228).

5 Z. B. Nr. 75, 106; Wäscher, Flugblatt, 5; Flugblätter des Barock, 33.

6 Vermutlich der bekannte Augsburger Historiograph Achill Pirmin Gasser; das Werk konnte ich nicht identifizieren.

vnnderthänig bitt, E. Ht. vest, vnnd F. E. W. wellen auff vnnsern costen Ainen verordnen,
der alle Buecher, die sich zuuerkauffen gepuren, Es Seyen Pradickhen, Callender, oder
annders, so Jeczt Jm gang sein, Herfurgeben, vnnd zuuerkauffen vergunstigen solle.[7]

Das Zitat, das zugleich als Beitrag zur bisher wenig erforschten Firmen- und
Lebensgeschichte Willers dienen mag,[8] belegt nochmals, daß auf der Frankfurter
Messe Kleinliteratur umgeschlagen wurde. Auch werden weitere Vertriebswege
der auf der Messe en gros erstandenen Schriften deutlich: Versand an Buchhänd-
ler in anderen Städten und Abgabe an Wanderbuchhändler, die sich bei Willer mit
Ware eindeckten.[9] Die Supplikation Eufrosina Willers hebt in erster Linie auf
Kalender und Praktiken ab, die termingerecht zu den Kirchweihen und Jahrmärk-
ten Ende Oktober und Anfang November ausgeliefert werden mußten.[10] Daß sich
aber auch Flugblätter unter den Büchern und Schriften befanden, die der Augs-
burger Sortimenter vertrieb, erweist die Aussage des Wiener Buchhändlers Jakob
Drescher, der 1559 wegen »ärgerlicher Briefe oder Gemälde« vom Wiener Magi-
strat vernommen wird; die Flugblätter von »St. Peter und St. Paul« habe er »von
Georg Weller von Augsburg erkauft«.[11] Daß auch bei zwei anderen Wiener Händ-
lern die beiden inkriminierten Blätter gefunden wurden, über deren Herkunft
allerdings keine Informationen vorliegen, läßt vermuten, daß entweder Willer
noch weitere Abnehmer in Wien hatte oder wahrscheinlicher daß Drescher Teile
der bei Willer erstandenen Lieferung seinen Kollegen überlassen hatte.

Doch nicht nur bei Grossisten wie Willer oder Portenbach konnten die Händler
ihre Ware einkaufen. Die Forschung hat die oft detaillierten Angaben der Herstel-
leradressen auf den Flugblättern zu Recht als Hinweis an das Kaufpublikum ver-
standen, wo das jeweilige Blatt zu erwerben sei.[12] Es ist ergänzend anzunehmen,

7 Augsburg StA: Urgicht 1559 X 9, Beilage. Dem Gesuch wurde am 10. Oktober stattgege-
 ben, vgl. Augsburg, StA: Ratsbuch 1559, II, 41.
8 ADB 43, 268f.; Grimm, Buchführer, Sp. 1301–1306.
9 Über das Angebot eines fahrenden Buchhändlers, der bei Willer mit Ware ausgestattet
 wurde, informiert eine Bestandsliste, die einem Beschwerdebrief Erzherzog Ferdinands
 von Österreich an die Stadt Augsburg vom 8. März 1566 beiliegt (Augsburg, StA: Cen-
 suramt 1470–1722). Zwar führt die Liste nur Bücher an, doch schließt der Brief auch
 Einblattdrucke ein, wenn er sich gegen *böse Sectische Buecher, famosschrifften vnnd*
 gemäl verwahrt.
10 Es ist zu erwägen, ob nicht der Zeitpunkt der Frankfurter Messe in der zweiten Septem-
 berhälfte in Hinblick auf die Jahrmärkte im Spätherbst festgelegt worden ist, so daß dem
 ›Termingeschäft‹ mit *Callennder, Pradickhen vnnd dergleichen gattung* eine noch bedeu-
 tendere als die oben skizzierte Rolle zukäme.
11 Theodor Wiedemann, Geschichte der Reformation und Gegenreformation im Lande
 unter der Enns II, Prag 1880, S. 88. Mit dem »Brief, darauf St. Peter und päpstliche
 Heiligkeit gemalt gestanden«, dürfte das Blatt ›Christi / der Aposteln vnd des Bapsts
 lehre / gegen einander gestelt‹, Nürnberg: Hans Glaser 1556, oder ein Nachdruck dessel-
 ben gemeint sein (Abb. bei Strauss, Woodcut, 360).
12 Roth, Neue Zeitungen, S. 72f.; Coupe, Broadsheet I, S. 16; Weber, Wunderzeichen,
 S. 46; Brednich, Liedpublizistik I, S. 290. Insbesondere Augsburger und Nürnberger
 Briefmalerblätter weisen derartige Adressen auf, was mit der Stadtgröße und der vielzäh-
 ligen Konkurrenz zusammenhängt. Das seltenere Vorkommen von Adressen auf Kupfer-
 stichen könnte eine geringere Konkurrenz auf diesem Sektor indizieren.

daß die Adressen auch und vielleicht sogar in erster Linie die ambulanten Händler informieren sollten, wo sie einschlägige Schriften erstehen oder auch herstellen lassen konnten. Daher sind auch Aussagen von Blattproduzenten nicht von vornherein als Notlügen einzustufen, die als Hintermann für einen beanstandeten Druck einen unbekannten Buchführer nennen.[13] Und daß die Kolporteure auf den Einkauf ihrer Ware in den Läden und Druckereien geradezu angewiesen waren, geht daraus hervor, daß etliche trotz eines Stadtverbots, das zuvor über sie verhängt worden war, oft sogar mehrmals in der Stadt angetroffen wurden, um Nachschub für die abgesetzten Druckwaren zu holen.[14]

Die bisherigen Ausführungen haben gezeigt, daß sich am Geschäft mit den Flugblättern und anderen Kleinschriften durchaus auch die ›seriösen‹ Buchhändler beteiligt haben. Die Beschwerden der Breslauer Buchhändler über ihre hausierenden Kollegen sind in der Forschung als Beleg für das Selbstbewußtsein des stationären gegenüber dem ambulanten Buchhandel interpretiert worden.[15] Die moralischen und politischen Vorwürfe, die die Beschwerdeführer erheben, sind jedoch weniger von der Überzeugung eigener Überlegenheit als von den Ängsten geschäftlicher Unterlegenheit bestimmt und zeigen nur ein weiteres Mal die Interessen, die auch die ›seriösen‹ Händler für den Markt der Kleinliteratur aufbrachten.[16] Trotz der nachweislichen und auch beanspruchten Beteiligung von Messe-, Groß- und Ladenbuchhandel am Vertrieb der Flugblätter dürfte die Kolportage jedoch die eigentliche Domäne des Flugblatthandels gebildet haben.[17]

An dem ambulanten Handel waren unterschiedliche Gruppen beteiligt.[18] Aus einem Antwortschreiben des Nürnberger Rats auf einen Beschwerdebrief Herzog Albrechts V. von Bayern geht hervor, daß der Nürnberger Stecher Balthasar Jenich und seine Frau Margareta, die Witwe des Virgil Solis, mit Gefängnis und Vernichtung der betreffenden Stiche bestraft werden, weil die Frau in Erding und

13 Chrysostomus Dabertzhofer gibt an, er habe ein Flugblatt über eine Himmelserscheinung *vf anhalten eines frembden Mans vnd Weibs* gedruckt (Augsburg, StA: Urgicht 1613 II 6). Hans Schultes d. Ä. will ein Blatt *vff ansprechen eines frembden* hergestellt haben (Augsburg, StA: Urgicht 1584 VIII 3; s. den Abdruck im Anhang). Entsprechend ist das Vorgehen der beiden Weber Hans Meyer und Thomas Kern einzustufen, deren Fälle im Anhang ausführlich dokumentiert werden. Einige Beispiele aus der Reformationszeit nennt Schnabel, Flugschriftenhändler, S. 875f.

14 Vgl. im Augsburger StA folgende Urgichten: 1581 XI 8 (Leonhard Mair), 1581 XI 20 (ders.); 1589 XII 27 (Georg Landshut); 1590 II 7 (ders.); 1590 V 28 (ders.); 1590 VII 2 (ders.); 1592 XI 6 (ders.); 1594 X 3 (Hans Rehsner); 1597 I 27 (Michael Mösch); 1599 V 5 (Hans Rehsner); 1600 XII 22 (Michael Müller).

15 Hans-Joachim Koppitz, Zur Verbreitung unterhaltsamer und belehrender deutscher Literatur durch den Buchhandel in der zweiten Hälfte des 16. Jahrhunderts, in: Jb. f. internat. Germanistik 7, 2 (1975) 20–35, hier S. 24f.; die Beschwerdeschriften sind hg. v. Kirchhoff, Hausirer.

16 Ähnliche Beschwerden zitiert in Auszügen Costa, Zensur, S. 14f.

17 Der Handel an Schragen, Schnüren oder in Buden, der zwischen dem Laden- und Kolportagebuchhandel steht, ergibt keine eigenen Aspekte für das Flugblatt und darf daher in dieser Untersuchung übergangen werden.

18 Vgl. auch die Systematik bei Schnabel, Flugschriftenhändler, S. 870ff.

München etliche Drucke *leichtfertiger, schandtlicher in Kupfer gestochener Possen* verkauft habe.[19] Daß die Hersteller von Flugblättern ihre Ware nicht nur in ihrem Haus und Laden, sondern in den Städten der näheren und ferneren Umgebung verkauften, läßt sich auch sonst belegen,[20] scheint aber seit der zweiten Hälfte des 16. Jahrhunderts im Zuge fortschreitender Arbeitsteiligkeit eher seltener zu werden.

Als zweite Gruppe derer, die an wechselnden Orten Flugblätter vertrieben, sind die eigentlichen Buchführer zu nennen, also Händler, die sich auf den Verkauf von Druckwerken spezialisiert hatten. Die Supplikation der Augsburger *Buechfurer so auf den schragen vnd an den strickhen failhaben* vom 18. Januar 1560 enthält einen weiteren Nachweis für die Kolportage seitens der Drucker und anderer Hersteller von Kleinliteratur und belegt zugleich die Konkurrenz zu einer dritten, allerdings wohl nicht ambulanten Händlergruppe, die das Geschäft mit Druckschriften lediglich als Nebenerwerb betrieb:[21]

> *Es tregt sich zu das etlich buechbinder vnd buechtruckher vnd andere die der Kramer gerechtigkait nit haben, allerlaj brieff vnd büechlj failhaben darmit hausieren vnd durch ire Eehalten herumb in die heuser lassen tragen* [...] *Deßgleichen vndersteen sich etlich so der kramer gerechtigkait haben die an zwayen ortten, als nemlich in ainem laden vie wahren alls Eißenwerckh oder andere gattung vnnd sunst an ainem besondern ortt vnd stand die büecher vnd schrifften failhaben.*[22]

Der Rat wird im Folgenden ersucht, diesen Handel zu unterbinden und den Supplikanten überdies das Monopol für den Buchverkauf an Sonn- und Feiertagen einzuräumen.

Die größte Konkurrenz auf dem Markt der Kleinschriften dürfte den Buchführern durch die Gruppe der eigentlichen Hausierer oder Storger erwachsen sein,[23] die in ihrem Bauchladen oder ihrer Kiepe ihr Sortiment bei sich trugen und bei entsprechender Gelegenheit dem Publikum anboten. Sie werden am Ende des 17. Jahrhunderts in bezeichnender Diktion von Kaspar Stieler beschrieben:

> *Pflegen mannichmal die Gassen-sänger / Landfarer und Bettel-weiber in Städten und Dörfern herum zu wandeln / welche gedruckte Lieder von vielen Wunder-Werken und Geschichten / so sich hier und dar begeben haben sollen / absingen und verkaufen. Unter solchem Lumpen-Volk stecken manche Ausspäher / Lands-Verräter / Beutelschneider und*

[19] Nürnberg, Staatsarchiv: Reichsstadt Nürnberg, Briefbücher, Nr. 181, fol. 240f.; s. den Abdruck im Anhang. Vgl. auch Ratsverlässe, hg. Hampe, 4235 und 4238f.

[20] Neben dem oft zitierten Hans Sporer (zuletzt Brednich, Liedpublizistik I, S. 292) durch den Augsburger Briefmaler David Denecker, der in Nördlingen 1564 *zwai lesterliche gemel* vertreibt (vgl. Roth, Lebensgeschichte, S. 203f., 227ff.), oder durch den Breslauer Drucker Georg Baumann, der im letzten Jahrzehnt des 16. Jahrhunderts *Newe Zeitungen so auß Siebenbürgen khommen* von Schülern vor allen Pfarrkirchen der Stadt verkaufen läßt (vgl. Kirchhoff, Hausirer, S. 40).

[21] Z. B. sagt Anton Krug, der wegen Verlegung eines Traktats von Aegidius Hunnius bei Bernhard Jobin verhört wird, zu seiner Person aus: *Er sey ein Metschenckh, vnd verkauff daneben brief kunststuckh tractatlen vnd dergleichen sachen* (Augsburg, StA: Urgicht 1589 II 27). Siehe dazu Kapitel 4.1.

[22] Augsburg, StA: Censuramt 1. Buchdruckergesellen 1727–1802, 2. Buchführer 1551–1802; vgl. Costa, Zensur, S. 14f.

[23] Vgl. die Klagen der Breslauer Buchführer über diese unliebsame Konkurrenz bei Kirchhoff, Hausirer, S. 36–39.

Spitzbuben / welche sich etwa von einem verdorbenen Schul- oder Pritsch-meister / einen Traum und Lügen in hinkende Reime bringen lassen / und die einfältige Leutlein darmit betören.[24]

Stielers abschätzige Bemerkungen verstehen sich als rigorose Abgrenzung der von ihm verteidigten Zeitung von anderem Tagesschrifttum. Sie stehen in einer Linie mit dem vielfach dokumentierten Mißtrauen, das die Obrigkeiten seit dem 16. Jahrhundert gegenüber den schwer kontrollierbaren Wanderhändlern bekunden.[25] Diese obrigkeitliche Perspektive schlägt mangels Kenntnis unterschichtiger Quellen zuweilen bis in die moderne Forschung durch, wenn die Kolporteure als »häufig zwielichtige Existenzen, Glücksritter und Abenteurer ohne gelernten Beruf, heruntergekommene Landsknechte, Spielleute und auch Bettler, kräftige Schmarotzer« oder als »Völkchen«, unter dem sich »manches Gesindel und manche verkrachte Existenz befand«, beschrieben werden.[26] Solche Betrachtungsweise tendiert allzu leicht dazu, die Mühsal, Armut und aus der Not geborene Übertretungen von Gesetz und Moral, wie sie bei den Landfahrern und Hausierern in der Frühen Neuzeit oft nachzuweisen sind, als individuelle Fehlleistungen und selbstverschuldetes Elend einzustufen. Sie übersieht dabei, daß durch wirtschaftliche Stagnation und Verschlechterung der Lebensverhältnisse breite Schichten der Bevölkerung von Verarmung bedroht und erfaßt wurden und daß überdies die Einrichtung der frühmodernen Staaten mit einer massiven Diskriminierung und Ausgrenzung gesellschaftlicher Randgruppen einherging.[27] Daß mit abwertenden Urteilen über den ambulanten Buch- und Flugblatthandel vermutlich ungewollt die selbstgewisse Sehweise des frühneuzeitlichen ›Establishments‹ reproduziert wird, verdeutlicht nichts mehr als ein Blick auf einige konkrete Einzelschicksale, an denen die Not und das Elend der Flugblattverkäufer sichtbar werden.

Der neunzehnjährige Michael Müller wird viermal der Stadt Augsburg verwiesen, weil er unerlaubt *Zeitungen herumb singe*; als Grund für sein Verhalten erfährt man aus seiner Urgicht, er *hab ein blinden Vatter vnd ein arme Mutter, khönde nit von inen sein, mießß hin vndt wider fieren, vnd sy gleichsam erneren.*[28] Die vierzehnjährige Rosina Lößlin, die vom Betteln und Liedersingen lebt, gibt an, daß ihr Vater tot sei und *ir mutter im land vmbziehe vnd lumppen samble.*[29]

24 Stieler, Zeitungs Lust, S. 54; vgl. auch Weber, Wunderzeichen, S. 50, Anm. 182, und Brednich, Liedpublizistik I, S. 309f.

25 Vgl. die Belege bei Adolf Spamer, Artikel ›Bilderbogen‹, RDK II, 549–561; Brednich, Liedpublizistik I, S. 292–295; Harms, Einleitung, S. XX.

26 Weber, Wunderzeichen, S. 48; Brednich, Liedpublizistik I, S. 291; vgl. auch Schottenloher, Flugblatt, S. 216f.; Coupe, Broadsheet I, S. 17. Vgl. dagegen die vorsichtigen Aussagen bei Schnabel, Flugschriftenhändler, S. 872.

27 Zusammenfassend van Dülmen, Entstehung, S. 226–251.

28 Augsburg, StA: Urgicht 1600 XII 22.

29 Augsburg, StA: Urgicht 1597 II 22; vgl. auch die Urgichten 1598 IX 18, 1598 X 2, 8, 1599 VII 9, 12, 1600 V 24; einschränkend ist zu sagen, daß nicht ganz klar wird, ob sie die gesungenen Lieder auch als Drucke verkauft. Vergleichbar ist der Fall der mehrfach vernommenen vierzehnjährigen Eva Rettinger, deren verwitwete Mutter der Prostitution nachgeht (Augsburg, StA: Urgicht 1597 I 7, 1597 XI 7 u.ö.).

Der gelernte Nadler Michael Richtmayer behilft sich mit dem Aussingen Neuer Zeitungen, weil er *Jn mangel seines gesichts* (Augenlichts) sein Handwerk nicht ausüben könne.[30] Die schon erwähnten Flugblatthändler Hans Meyer und Thomas Kern mit ihren vier- bzw. fünfköpfigen Familien sind als ehemalige Weber mit einiger Wahrscheinlichkeit Opfer der Strukturkrise, durch die dieses Gewerbe um 1600 in Augsburg einen starken Einbruch erlebte.[31] Meistens erfahren wir nichts über den sozialen Hintergrund der Befragten, da er für die Rechtsfindung unerheblich war. Es ist nur zu vermuten, daß in vielen Fällen ähnlich armselige Verhältnisse die Folie für den Kolportage- und Hausierhandel abgegeben haben, der als notdürftige Existenzgrundlage vor dem Absinken in die Kriminalität und Prostitution bewahren konnte.

Über das Sortiment der Kolporteure geben Bildquellen und Archivalien Auskunft. Zeitgenössische Abbildungen vermitteln, wenn man von gelegentlichen satirischen Übertreibungen absieht, im allgemeinen einen recht guten Eindruck von den hausierenden Zeitungshändlern. Die ›Ware contrafeitung wie allerlei wahr in der Reichstat colln ausgeruffen vnd verkaufft Werden‹ zeigt in der untersten von vier Bildzeilen einen einfach gekleideten Mann, aus dessen Bauchladen aus Korbgeflecht einige Flugblattbögen heraushängen. In dem Bauchladen sind in zwei Reihen kleinerformatige Flugschriften aufgestellt, von denen der Händler weitere in seinen Händen hält und eine sogar auf der Hutkrempe befestigt hat. Der zugehörige Ausruf lautet: *Warhafftige newe zeidtung new Almenachen. new. new.*[32] Eine ähnliche Darstellung zeigt die Jost Amman zugeschriebene Radierung ›Der Kramer mit der newe Zeittung‹.[33] Allerdings trägt der Händler mit seiner *frantzösisch Hosen*, dem vielfach geschlitzten Wams, dem spanischen Kragen und dem federgeschmückten Hut ein sehr viel auffälligeres Äußeres zur Schau, das aber ebenso wie der vom Hut herabhängende Fuchsschwanz und die zerrissenen Ärmel satirisch überzogen sein mag. Auch der *Kramer* hat einen Bauchladen umgehängt, in dem Flugschriften und -blätter über politische und militärische Ereignisse von 1588 bis Anfang 1589 sowie die moralisch-satirische Darstellung des Leimstänglers[34] und somit ein mögliches Sortiment eines Kolporteurs im Jahr 1589 zu erkennen ist. Schließlich sei noch auf die bislang unbekannte Gelegenheitsschrift ›Fernere Verenderung CUPIDINIS in einen Newenzeitungskrämer‹, Leipzig 1630, hingewiesen, deren Titelkupfer Amor als fahrenden Zeitungshänd-

30 Augsburg, StA: Urgicht 1582 X 12.
31 Vgl. den Abdruck der Urgichten im Anhang; zur Krise des Weberhandwerks in Augsburg vgl. Claus-Peter Clasen, Die Augsburger Weber. Leistungen und Krisen des Textilgewerbes um 1600, Augsburg 1981 (Abhandlungen zur Gesch. d. Stadt Augsburg, 27).
32 Nürnberg, GNM: 24844/1228. Vgl. Karen F. Beall, Kaufrufe und Straßenhändler. Eine Bibliographie, Hamburg 1975, D 40; s. auch die von Franz Hogenberg geschaffene Darstellung, ebd. D 39.
33 Nr. 56; weitere Darstellungen von Kolporteuren, in: Flugblätter Coburg, 1, 3 und 5.
34 Eine genaue Analyse des Sortiments bei Weber, Wunderzeichen, S. 142f. Vgl. auch Wendeler, Zu Fischarts Bildergedichten (1878), S. 307f. (Anm.).

ler abbildet (Abb. 2).[35] In dem Bild und den nachfolgenden Versen wird ein Sortiment entworfen, das sich u. a. aus den mehrenteils nachweisbaren Titeln *Das Einmal eins mit Kupfferstŭckn, Das ABC in Folio, Der Eulenspiegel mit den Glossn, Schatzkåstlein der Alchymie, Kunst Kammer der Feldmeßerey, Der Liebe Måusefall, Des Ehstands Vogelbaur, Des Frawenzimmers Narrenseil, die Jungfrawprobe, Der alten Weiber Flŏhehatze,* Planeten-, Traum-, Rechenbüchern oder Kalendern zusammensetzt.

Während die drei erwähnten Darstellungen Händler zeigen, deren Angebot ausschließlich aus Kleinliteratur besteht, weist eine Reihe von Zeugnissen darauf hin, daß das Sortiment der ›Umträger‹ oft weit mehr als nur Drucke umfaßte. Die genauere Analyse dieses Gemischtwarenangebots erfolgt weniger um der Kuriosität willen.[36] Es geht vielmehr um ein besseres Verständnis des näheren Umfelds, in dem die Einblattdrucke verkauft wurden und das die Themen der Flugblätter z. T. erheblich beeinflußt hat. Eine satirische Abbildung des als hausierender Jesuit kenntlich gemachten Angelus Silesius (Johann Scheffler) übertreibt nicht, wenn das Angebot des Händlers neben *Neuge[n] Zeitung[en]* auch Brillen, Rosenkränze, Spielkarten, Maultrommeln, Blasinstrumente, Bürsten, Kämme, Scheren, Messer, Schreibutensilien u. a. umfaßt.[37] Man muß nur die oft zitierte Inventarliste des Nürnberger Händlers Cornelius Caimox vergleichen, um zu erkennen, daß das Sortiment sogar noch breiter sein konnte, als es die Darstellung des hausierenden Angelus Silesius zeigt.[38]

Die Nachbarschaft von Flugblatt und anderer Ware, die Verwandtschaft der Kolportage mit anderen öffentlichen Dienstleistungen spricht auch aus den Antworten verhörter Delinquenten auf die Frage nach ihrer Erwerbstätigkeit. Der Nürnberger Hans Rehsner, vormals Meßner in Feucht, handelt *mit liedern, newen Zeitungen, Calendern vnd dergleichen büechle,* auch lese er *ainem der Planet,* stellt also Horoskope.[39] Georg Weishut aus Nördlingen bezeichnet sich als *ein Brieftrager, ein gauckler vnd ein springer* (Akrobat).[40] Der siebzehnjährige Georg Scherbaum, der wegen Diebstahlverdachts unter der Streckfolter vernommen wird, gibt an:

> *Er künd gelb augstein* [Bernstein] *schneiden; dessen hab er sich zu Nürnberg, dauon er erst vmb Mitfasten gezogen, beholfen; seidher hab er neü Zeitungen vnd lieder feil gehabt vnd sein narung damit gesucht.*[41]

35 Ex. Wolfenbüttel, HAB: 68.17 Poet.
36 So Ecker, Einblattdrucke, S. 90.
37 Eva Bliembach, Historische Flugschriften und Einblattdrucke in der Staatsbibliothek Preußischer Kulturbesitz, in: Mitteilungen der Staatsbibliothek Preußischer Kulturbesitz 14 (1982) 62−92, hier Abb. 3; vgl. auch Harms, Einleitung, S. XVI.
38 Albrecht Kirchhoff, Beitrag zur Geschichte des Kunsthandels auf der Leipziger Messe, in: Arch. f. Gesch. d. Dt. Buchhandels N.F. 12 (1889) 178−200, hier S. 188f. und 198−200.
39 Augsburg, StA: Urgichten 1595 X 4, 1596 VIII 26, 1598 II 6.
40 Ebd. Urgicht 1591 VIII 28.
41 Ebd. Urgicht 1584 VII 11.

Hans Meyer verkauft neben seinen Neuen Zeitungen auch Brustzucker und Theriack, sein Kompagnon Thomas Kern hausiert nebenbei mit Brillen.[42]

Der vorhergehende Abschnitt enthält en passant auch schon einige Informationen über den eigentlichen Verkaufsvorgang. Während die stationären Händler in ihren Läden und Ständen die Flugblätter auf Schragen auslegten oder über gespannte Schnüre aushängten und wohl für sich selbst werben ließen,[43] versuchten die Kolporteure durch lautes Ausrufen oder Aussingen die Aufmerksamkeit des Publikums zu erregen. Ein Nachahmer Grimmelshausens vermittelt in seiner Fortsetzung des ›Simplicius Simplicissimus‹ ein lebendiges, wenn auch auf Komik bedachtes Bild einer zunächst verfehlten, dann aber geglückten Interaktion zwischen dem Zeitungsänger Simplicissimus und seinem Publikum. Der erste von mangelnder Übung und vorherigem Alkoholgenuß beeinträchtigte Verkaufsversuch erregt bei den Umstehenden so großes Gelächter, daß sich ein Schornsteinfeger den Kiefer ausrenkt. Simplicissimus nutzt die Chance, sich als Quacksalber erfolgreich in Szene zu setzen, und kann, nachdem er so das Vertrauen des Publikums gewonnen hat, auch seine Druckwaren in großen Mengen absetzen.[44]

Den direkten Umgang mit dem Publikum, das Werben um Sympathie und Glaubwürdigkeit als Voraussetzung für einen erfolgreichen Absatz bezeugt auch die Vernehmung des Zeitungsängers Hans Meyer, aus der hervorgeht, daß er zu einem Lied über einen Weiher bei Schaffhausen, dessen Wasser sich in Blut verwandelt habe, *ein gleßle voll rotes wasser darneben fürgewisen* hat, *so von solchem bluet aus dem weier sein solte.*[45] Es ist wahrscheinlich, daß derartige ›Inszenierungen‹ häufiger beim Verkauf geeigneter Blätter durchgeführt worden sind. So ist es leicht vorstellbar, daß ein Kolporteur zu Flugblättern wie ›Der grosse Kamm / darüber gros vnd klein Hans geschoren‹, ›Modell des grossen Messers der Schwappenhawern‹ oder ›Parallela / Deß grossen vnnd kleinen Brills‹ die passenden Gegenstände aus seinem Bauchladen vorzeigte und mit der durchschaubaren Diskrepanz zwischen Metapher (Flugblattmotiv) und Konkretum (gezeigter Gegenstand) die Lacher auf seine Seite brachte.[46] Auch wird ein geschäfts-

[42] Ebd. Urgichten 1625 II 1, 1627 VI 1, 1629 VI 30; vgl. die Abdrucke im Anhang.

[43] Vgl. die Darstellung einer Ladenwerkstatt auf dem Blatt ›Newe Jahr Avisen, In Jehan petagi Kramladen zu erfragen‹, o.O. 1632 (Flugblätter Wolfenbüttel II, 278); die ›Wunderbarliche Zeitung vnd Gedicht deß Gelts‹, Nürnberg: Hans Clemens Coler 1590, beginnt: *EJnsmals ich über den Marck gieng / Ein newe Zeitung allda hieng* (Brückner, Druckgraphik, Abb. 56).

[44] Hans Jakob Christoph von Grimmelshausen, Der Abenteuerliche Simplicissimus und andere Schriften, hg. v. Adelbert Keller, Stuttgart 1854 (BLVS 34), S. 1008–1018; vgl. Coupe, Broadsheet I, S. 17; ausführlich Brednich, Liedpublizistik I, S. 305f., und Jörg Jochen Berns, Medienkonkurrenz im siebzehnten Jahrhundert. Literarhistorische Beobachtungen zur Irritationskraft der periodischen Zeitung in deren Frühphase, in: Presse und Geschichte, S. 185–206, hier S. 191–195. Ähnlich verläuft die Quacksalber-Episode im 4. Buch (Kap. 8). Zu simplizianischen Flugblättern vgl. Max Speter, Grimmelshausens Simplicissimus-»Flugblätter«, in: Zs. f. Bücherfreunde 18 (1926) 119f.

[45] Augsburg, StA: Urgicht 1625 II 6, s. den Abdruck im Anhang.

[46] Coupe, Broadsheet II, 77, Abb. 76; 264, Abb. 45; Flugblätter des Barock, 44.

tüchtiger Zeitungsänger die Gelegenheit genutzt haben, beim Vortrag eines Blatts wie der ›PostBott‹ sich als den Sprecher zu stilisieren, der angeblich den geflohenen Pfalzgrafen Friedrich V. sucht, und seine im Text vorformulierten Fragen direkt an das umstehende Publikum zu richten.[47] Auch wenn archivalische Quellen hierzu weitgehend schweigen, läßt schon die große Zahl von Flugblättern, in denen derartige Inszenierungsmöglichkeiten angelegt sind, auf solche Verkaufspraktiken schließen. Daß neben diesen marktschreierischen auch unauffälligere, vielleicht aber nicht minder wirksame Formen des Verkaufs ausgeübt wurden, ist aus dem verbreiteten eigentlichen Hausierhandel, also dem Angebot an der Haustür, zu ersehen, gegen den zahlreiche Beschwerden seitens der seßhaften Buchhändler geführt wurden.[48] Als letzte Variante, die bereits zum nächsten Punkt, den Verkaufsorten, überleitet, sei die in Breslau bezeugte Absatzmöglichkeit genannt, Flugblätter in Wirtshäusern als Spieleinsatz zu verwenden.[49]

Die Forschung hat die Markt-, Rathaus- und Kirchplätze als die Zentren städtischen Lebens wie auch die Wirtshäuser so oft als die wesentlichen Umschlagplätze für Kleinliteratur bezeichnet, daß schon der Verdacht der Klischeebildung geäußert wurde, die Möglichkeiten wie den Ladenverkauf oder den Verkauf an der Haustür aus dem Bewußtsein verdrängen könne.[50] Trotz dieser bedenkenswerten Warnung bleibt aber die Tatsache, daß eine Fülle von Quellenbelegen eben die genannten Plätze als Verkaufsorte für Flugblätter ausweist; hinzu kommen von Fall zu Fall weitere städtische Zentren wie die Universitäten oder Residenzen (z. B. in Wien die Hofburg). Nicht wenige Flugblätter spielen auf die potentiellen Orte ihres Verkaufs an. So dürfte der Einblattdruck ›Siebenbürgischer in Vngern außgelegter Meßkram‹ im Kontext des Marktgeschehens besonders werbewirksam gewesen sein.[51] Das in vielen Fassungen überlieferte Blatt ›Gemeiner Weiber Mandat‹ und sein Pendant, das ›Männer Mandat‹, werden sich vor den Rathäusern erfolgreich verkauft haben lassen,[52] und ›Ein kurtzweilig Gedicht / Von den vier vnderschiedlichen Weintrinckern / nach den vier Complexionen der Menschen abgetheilt‹ wird am Stammtisch die Zecher amüsiert haben (Nr. 89). Vor den Kirchen dürften moralisch-erbauliche Blätter den Schwerpunkt des Angebots ausgemacht haben.[53]

Wenig Beachtung hat bisher die Frage gefunden, in welchem geographischen Raum die Flugblätter von ihren Händlern verbreitet wurden. Dieses Defizit hängt

47 Flugblätter Wolfenbüttel II, 186.
48 Z. B. Costa, Zensur, S. 14f.; Kirchhoff, Hausirer, S. 36–39.
49 Kirchhoff, Hausirer, S. 37.
50 Ecker, Einblattdrucke, S. 91.
51 Flugblätter Wolfenbüttel II, 146; Paas, Broadsheet II, P-464/466.
52 Vgl. Nr. 62 und 155, s. dazu auch Kapitel 5.3.
53 Nicht immer ist hier eine so enge Verbindung festzustellen wie bei dem Blatt ›Die Kron deß 1632. Jahrs‹, das sich auf eine Neujahrspredigt seines Autors Johann Saubert bezieht und wohl im Anschluß an diese verkauft wurde; vgl. Timmermann, Flugblätter, S. 126f.; ein weiteres Beispiel für den Zusammenhang von Predigt und Flugblatt bei Bangerter-Schmid, Erbauliche Flugblätter, S. 215–217 (dazu auch Kap. 6.2.).

vermutlich mit der dürftigen Quellenlage zusammen, die den ambulanten Buchhandel insgesamt und die Kolportage von Kleinschriften besonders kennzeichnet. Auch der folgende auf bislang nicht ausgewerteten archivalischen Quellen basierende Versuch, die Vertriebswege von Augsburger Flugblättern nachzuzeichnen, trägt wegen der lückenhaften Überlieferung nur vorläufigen Charakter und ist ergänzungsbedürftig.

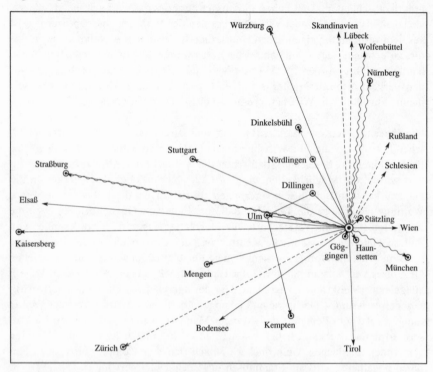

Die Skizze verwendet folgende Symbole: Durchgezogene Pfeile weisen auf Orte bzw. Gegenden hin, in denen Augsburger Kleinschrifttum von ambulanten Händlern vertrieben wrude. Berührt ein Pfeil mehrere Orte, sind damit Wegstationen eines Händlers angegeben. Geschlängelte Pfeile bezeichnen Versandwege von Augsburger Flugschriften und -blättern. Gestrichelte Pfeile zeigen auf Orte und Gegenden, in denen zeitgenössische Rezipienten Augsburger Flugblätter, aber nicht die Wege der Vermittlung nachzuweisen sind.

Die Skizze läßt erkennen, daß die Wege der Augsburger Wanderhändler vorwiegend nach Westen und Südwesten führten. Es ist zu vermuten, daß diese regionalen Schwerpunkte bevorzugt angesteuert wurden, weil nach Norden und Osten die Konkurrenz mit den Nürnberger Händlern zunahm; überdies könnte das Augsburgische Schwäbisch den Absatz im alemannischen Sprachraum begünstigt haben. An Dörfern und Marktflecken wie Göggingen, Stätzling, Hausstetten oder Mengen ist abzulesen, daß man stärker als bisher üblich schon im 16. und 17. Jahrhundert ländliche Gebiete als Verbreitungsraum illustrierter Flugblätter veran-

schlagen muß, auch wenn die Städte mit ihren Menschenansammlungen wohl meist einen höheren und schnelleren Umsatz erwarten ließen. Zu den ländlichen Absatzregionen passen im übrigen auch mehrere Äußerungen von Flugblattproduzenten und -händlern, daß man die Blätter *vff dem land, vf den dorfern* oder *Jn Wüerttenberger landt* verkaufe.[54] Dabei dürften allerdings Dörfer und Flecken, die an den Hauptverbindungswegen zwischen den Städten oder im Umland der größeren Städte lagen, von den Kolporteuren eher besucht worden sein als abseits gelegene Ortschaften und Landstriche. Daneben belegt die Skizze aber auch den erfolgreichen überregionalen Absatz Augsburger Einblattdrucke, der sich teils durch direkten Versand, teils wohl durch die zentralen Umschlagplätze der Frankfurter und Leipziger Messen vollzog.

Festgelegte Verkaufszeiten gab es im allgemeinen nicht; angeboten wurde im Prinzip überall und jederzeit. So ist die Aussage des Zeitungsängers Hans Meyer, im Jahr keine zehn Wochen zuhause zu sein, durchaus glaubhaft.[55] Dennoch hatten natürlich Zeiten, in denen viele Menschen an einem Fleck zusammenkamen, also Markttage, besonders Jahrmärkte, Reichstage, Kaiserkrönungen oder ähnliche Gelegenheiten große Anziehungskraft für die auf ein breites Publikum angewiesenen Ausrufer. Die zahlreichen zum Verschenken bestimmten Neujahrsblätter dürften am Jahresende bevorzugt angeboten worden sein.[56] Daß auch die Sonn- und Feiertage beliebte Verkaufszeiten für Kleinschriften waren, geht u. a. aus einem Gesuch des Buchbinders Steffan Mair und des Druckers Hans Zimmermann von 1552 an den Augsburger Rat hervor. Ihnen war vermutlich auf Betreiben der konkurrierenden Buchführer[57] verboten worden, gebundene Bücher an Feiertagen zu verkaufen; die beiden Supplikanten begründen ihre Bitte um Aufhebung des Verbots damit, daß

sollichs failhaben der Buechlin so nit verpotten sein, an feirtagen, der kramerej vnnd mennigclichen on nachtaillig, auch ain alter gebrauch, vnd nit allain hie, sonder auch fast in allen stetten, Ja auch ob menschen gedencken, weder hie noch in andern stetten, solichs nie verpotten worden, dann wir grosse bücher nit vailhaben, sonder nur khlaine Latheinische, vnd andere schulerbyechlin, Psalmen, Peth, Ewangelium, etc. vnnd andere dergleichen büechlin, auch ettwann, schueler, Ehehalten, Handtwerckhßgesellen oder andere biechlin kauffen, die sy sonst, da sy die nit vor inen sehen nit zukauffen willens sein, oder ettwann in der wochen nit außkhomen kinden, vnnd sonst am feirtag ir gellt verschwenden, vnd verthuen.[58]

Die Begründung zeigt einmal, an welchen Adressatenkreis sich die Produzenten und Verkäufer der Kleinliteratur wandten, und verdeutlicht zum andern, warum gerade die Sonn- und Feiertage besonders wichtig für den Absatz entsprechender

54 Vgl. auch eine Äußerung aus dem 17. Jahrhundert: *die augspurgische briefmahlerei, welche anjetzo die rosställ als spalier zieret* (DWb 2, 381 s. v. ›Briefmahlerei‹)
55 Augsburg, StA: Urgicht 1625 II 1; s. den Abdruck im Anhang.
56 Zum Neujahrsblatt Schreyl, Neujahrsgruß.
57 Vgl. deren Eingabe von 1560 (Augsburg, StA: Censuramt 1. Buchdruckergesellen 1727–1802, 2. Buchführer 1551–1802), paraphrasiert bei Costa, Zensur, S. 14f.
58 Augsburg, StA: Censuramt 1. Buchdruckergesellen 1727–1802, 2. Buchführer 1551–1802; vgl. Costa, Zensur, S. 13f., und Grimm, Buchführer, Sp. 1298.

Werke waren. Einschränkungen der Verkaufszeiten sind aus Nürnberg und Breslau bekannt. In Nürnberg wurden vereinzelt eigens Genehmigungen für bestimmte Plätze *(unndterm rathauß)* und Zeiten (z. B. *die nechsten zwen feyrtag)* erteilt,[59] und der Breslauer Rat unterband auf Antrag der ansässigen Buchhändler das Hausieren und Ausrufen fremder Händler außerhalb der Marktzeiten.[60]

Eine Untersuchung zum Vertrieb wäre unvollständig ohne ein Wort zu den Preisen der illustrierten Flugblätter. In den Augsburger Urgichten finden sich zwei Angaben, die über Herstellungs- bzw. Einkaufspreise illustrierter Flugblätter informieren. Der Augsburger Kolporteur Hans Meyer sagt auf Nachfrage am 6. Februar 1625 aus, daß er die inkriminierten Flugschriften und -blätter bei David Franck habe drucken lassen *vnd für das Rüß 2 thaler geben.*[61] Aus dieser Angabe läßt sich ein Herstellungspreis von ein bis zwei Pfennigen pro Bogen errechnen. Diesen Preis bestätigt in etwa die Aussage des Augsburger Zeitungssingers Konrad Schäffer, der am 1. November 1626 *mit Kunst: oder Kupfferstuckhen* in Kempten gehandelt hatte. Er habe seine Ware unter anderm am 19. Oktober in Ulm von einer Konstanzer Buchhändlerin eingekauft und *iedes buech P.12.kr.* erstanden.[62] Hieraus ergibt sich ein Großhandelspreis von knapp einem Kreuzer pro Blatt. Beide Aussagen sind allerdings mit Unwägbarkeiten behaftet: In Meyers Urgicht ist nicht zu ersehen, ob der genannte Herstellungspreis einheitlich für Flugschriften und -blätter gilt oder ob etwa ein Holzschnitt auf den Einblattdrucken zu einer Kostensteigerung führte. Aus Schäffers Angaben geht nicht hervor, um welche Art von Blättern (mit Kupferstichen, Holzschnitten, ohne Illustrationen?) es sich gehandelt hat. Ähnliche Unsicherheiten begegnen auch bei der Ermittlung der Verkaufspreise von illustrierten Flugblättern.

Auf einer Reihe von Blättern, die heute in den Kunstsammlungen der Veste Coburg verwahrt werden, sind in einer alten Handschrift rechts unten Preisangaben notiert. Sie schwanken zwischen vier und 45 Kreuzern und befinden sich auf Einblattdrucken, deren ältester 1618, deren jüngster 1668 erschien. Da die Preise von einer einzigen Hand stammen, kann als sicher gelten, daß die Blätter bereits antiquarisch von einem Sammler erworben wurden. Läßt man die beiden aus dem Rahmen fallenden Angaben von 45 Kreuzern außer Acht – sie werden sich auf umfänglichere Schriften bezogen haben, denen die zwei Blätter beigelegen haben –, ergibt sich ein durchschnittlicher Antiquariatspreis von etwas über sieben Kreuzer pro Blatt. Da weder Ort noch genaues Datum der Einträge bekannt sind, können keine Vergleichswerte angeführt werden. Ein anderer Antiquariatspreis lautet für ein Flugblattkonvolut, das Ferdinand Albrecht von Braunschweig-Lüne-

59 Vgl. Ecker, Einblattdrucke, S. 91.
60 Kirchhoff, Hausirer, S. 38.
61 Augsburg, StA: Urgicht 1625 II 6 (Abdruck im Anhang). 1 Ries = 500 Druckbögen; 2 Taler = 3 Gulden; 1 Gulden = 15 Batzen = 60 Kreuzer = 240 Pfennige.
62 Brief des Kemptener an den Regensburger Rat von 2. November 1626 (liegt der Urgicht 1627 VI 1 im Augsburger Stadtarchiv bei; s. den Abdruck im Anhang). 1 Buch = 25 Druckbögen.

burg erwarb: *Strasburg Jm 1669 jahre. Vor 18 rth. 420 Stück*[63] oder umgerechnet ein Einzelpreis von viereinhalb Kreuzern.

An den Neupreis eines Flugblatts führt die Aussage des Zeitungsängers Thomas Kern heran, der über ein von ihm vertriebenes Briefmalerblatt 1629 zu Protokoll gibt:

> [Er hab] *ainiges mhal bey St: Vlrich per 5. bazen loßung, das beyligende liedt gesungen, vnd daneben die Zeittungen verkhaufft* [...] *Seines vermainens hab er vber 10. Exemplaria alhie nit verkaufft.*[64]

Leider enthalten auch diese Angaben Unwägbarkeiten: Zum einen könnte die Verhörsituation den Aussagenden bewogen haben, eher zu niedrige Zahlen zu nennen, auch wenn er sich im Rahmen des Glaubhaften bewegen mußte, um nicht einer Lüge überführt zu werden. Zum anderen ist nicht ganz klar, worauf sich die fünf Batzen (20 Kreuzer) beziehen: auf den Einzelverkaufspreis, den Gewinn oder den Umsatz. Vermutlich meint Kern seinen Umsatz, wonach der Einzelverkaufspreis einen halben Batzen oder zwei Kreuzer für ein grob koloriertes, mit einem Holzschnitt illustriertes Flugblatt betragen hätte.

Diese Vermutung wird bestätigt durch ein Kölner Flugblatt von 1602 über die schädlichen Folgen der Trunkenheit.[65] Es zeigt zwar nur einen kleinen unkolorierten, wohl zuvor als Buchillustration genutzten Holzschnitt, macht die Differenz zu dem von Kern verkauften Blatt aber durch den Einsatz von Zweifarbendruck wett, so daß die beiden Einblattdrucke in derselben Preiskategorie gelegen haben dürften. Das Kölner Blatt sagt in der gedruckten Überschrift von sich aus: *Einen halben Batzen bin ich werdt.* Die letzthin in Nürnberg gefundenen Belege von 1633 nennen zwei Kreuzer als Preis zweier kleinformatiger Kupferstichblätter und vier Kreuzer für das große von Lukas Schnitzer gestochene ›CONTERFE Deß Durchleuchtigen Hochgebornen Fürsten vnd Herrn / Herrn Bernharden / Hertzogen zu Sachsen‹.[66] Da vorliegende Schätzungen für das 16. Jahrhundert zu ähnlichen Ergebnissen kommen,[67] wird man von einem einigermaßen konstanten Einzelverkaufspreis von zwei bis vier Kreuzern, je nach Größe und Ausführung des Blatts, ausgehen können.

63 Vgl. zuletzt Harms/Schilling, Flugblatt der Barockzeit, S. XII.
64 Augsburg, StA: Urgicht 1629 VI 30; s. den Abdruck im Anhang.
65 ›EBRIETAS. Wem Trunckenheit gefelt vnnd geliebt [...]‹, Köln: Heinrich Nettesheim 1602 (Flugblätter Wolfenbüttel I, 79, kommentiert von Waltraud Timmermann).
66 Paas, Broadsheet I, S. 23. Das angeführte Blatt ist u. a. vorhanden in Nürnberg, GNM: 618/1343a.
67 Weber, Wunderzeichen, S. 29f., Anm. 71.

1.1.3. Die Käufer

Die folgenden Überlegungen zu den Adressaten und Abnehmern der Flugblätter stehen vor dem Problem, daß die Überlieferungslage ein verzerrtes Bild von der tatsächlichen sozialen Streuung des Mediums zeichnet. Ein großer Teil der heute erhaltenen Blätter geht auf zeitgenössische Sammler zurück, die der gesellschaftlichen Oberschicht angehörten. Da auch die meisten der sonstigen Schriftquellen wie Korrespondenzen, Tagebücher oder Autobiographien, aus denen sich namentliche Besitzer von Flugblättern ermitteln ließen, Produkte der Oberschicht sind, müssen mangels ergänzender expliziter Quellen auch implizite Aussagen über die potentiellen und faktischen Abnehmer der Einblattdrucke herangezogen werden, um ein geeignetes Korrektiv für die schmale und aus hier nicht auszubreitenden Gründen einseitige Überlieferungssituation zu schaffen. Dabei wird im Folgenden in modifizierter Anlehnung an die Terminologie der Rezeptionsforschung zwischen ›impliziten‹, ›expliziten‹ und ›zeitgenössisch plausiblen Adressaten‹ sowie realen Besitzern unterschieden.[1] Der ›implizite Adressat‹ ist aus den Flugblättern als derjenige zeitgenössische Rezipient zu ermitteln, der die nötigen Voraussetzungen (Bildung, Interessen, Geld usw.) zum Verständnis und Erwerb eines Einblattdrucks besaß. ›Explizite Adressaten‹ sind Gruppen oder Einzelpersonen, die auf den Blättern ausdrücklich angesprochen werden. Unter ›zeitgenössisch plausiblen Adressaten‹ verstehe ich diejenigen Gruppen, die in historischen Bild- und Textquellen pauschal als Konsumenten der Bildpublizistik erscheinen. Reale Besitzer schließlich sind alle historischen Personen, die durch die Überlieferung oder andere Zeugnisse als tatsächliche Käufer bzw. Besitzer von Flugblättern ausgewiesen sind.

Setzt man den ermittelten Verkaufspreis eines illustrierten Flugblatts von zwei bis vier Kreuzern mit dem zeitgenössischen Lohn- und Preisniveau in Beziehung, ergeben sich erste Anhaltspunkte, welche gesellschaftlichen Gruppen ein ausreichendes Einkommen besaßen, um als Abnehmer der Bildpublizistik gelten zu können. Ein Nürnberger Maurergeselle verdiente im Sommer 1632 bei einem durchschnittlichen Zehnstundentag und einer Sechstagewoche nominell 20 Kreuzer am Tag; der Reallohn lag um 30 Prozent höher.[2] Für Augsburg sind etwa gleich hohe Löhne ermittelt worden.[3] Der Preis eines illustrierten Flugblatts entsprach demnach ungefähr einem Stundenlohn eines gelernten Maurers.

Für vier Kreuzer konnte man 1640/41 in Augsburg wahlweise kaufen:[4]

[1] Vgl. Hannelore Link, Rezeptionsforschung. Eine Einführung in Methoden und Probleme, Stuttgart u. a. [2]1980, S. 23.

[2] Peter Fleischmann, Das Bauhandwerk in Nürnberg vom 14. bis zum 18. Jahrhundert, Nürnberg 1985 (Nürnberger Werkstücke zur Stadt- u. Landesgesch., 38), S. 151 und 168.

[3] Elsas, Umriß I, S. 732; Bernd Roeck, Elias Holl. Architekt einer europäischen Stadt, Regensburg 1985, S. 46.

[4] Vgl. das Flugblatt ›Vnparteysche beschreibung / gemeinister Victualien [...]‹, (Augsburg:) Caspar Augustin (1642); abgebildet in: Flugblätter des Barock, 66.

8 Brötchen à 150 g
250 g Grieben
250 g Butter
250 g Schweineschmalz
1 Schafskopf
3 Kalbsfüße
500 g Wildpret
1 Taube
12 Eier
6 Neunaugen
2 Heringe
2 Maß helles Bier
100 g Zucker
500 g Reis
125 g Holländer Käse
50 Schnecken
40 Äpfel (Handelsklasse I)

Bei aller Problematik der Bestimmung historischer Lebenshaltungskosten geben die angeführten Löhne und Preise doch zu erkennen, daß allein schon die Aufwendungen für Nahrungsmittel einen erheblichen Teil des Einkommens einer Handwerkerfamilie beanspruchten. Außerdem muß berücksichtigt werden, daß der Sommerlohn eines gelernten Maurers zu den Spitzeneinkommen der unselbständigen Handwerker zählte. Im Winter lag der Verdienst zehn Prozent niedriger. Ungelernte Bauarbeiter erhielten bis zu 40 Prozent weniger Lohn als ein Maurergeselle.[5] Ein Drescher mußte sich mit 30 Prozent eines Maurereinkommens zufrieden geben, einfache Feldarbeit (Rechen) wurde nochmals um 30–50 Prozent schlechter bezahlt.[6] Ferner ist zu bedenken, daß die genannten Zahlen nichts über Phasen der Arbeitslosigkeit oder Krankheit aussagen.

So wird man mit allem Vorbehalt den Schluß ziehen dürfen, daß die gewerbetreibende Mittelschicht, aber zumindest auch derjenige Teil der Unterschicht, der über ein regelmäßiges Einkommen verfügte (Handwerksgesellen, Gesinde), die wirtschaftlichen Voraussetzungen für den Erwerb eines Einblattdrucks erfüllte. Dagegen dürften die unterständischen Schichten, die am Rande des Existenzminimums lebten, vielfach Hunger litten und schon zu Friedenszeiten in den Städten bis über 50 Prozent der Bevölkerung stellten,[7] als Käufer weitgehend nicht in Betracht kommen, auch wenn wir über das tatsächliche Konsumverhalten der einfachen Leute in der frühen Neuzeit keine näheren Informationen besitzen. Gleiches gilt für große Teile der Landbevölkerung, die mit nur kleinem oder gar keinem Landbesitz eine kümmerliche Existenz in dem bedrohlichen Kreis von Unterbeschäftigung und Unterernährung fristeten.[8]

5 Elsas, Umriß I, S. 733.
6 Ebd. S. 721 und 715. Allerdings mußten Drescher und Feldarbeiter beköstigt werden.
7 Vgl. Rudolf Endres, Die Stadt – der primäre Lebenszusammenhang der bürgerlichen Gesellschaft, in: Literatur und Volk, S. 89–109, hier S. 101f.; s. auch Hermann Grees, Die ›Lage des Volkes‹ im Süden des Reiches, in: ebd. S. 175–203, hier S. 189–194.
8 Zusammenfassend Peter Blickle, Untertanen in der Frühneuzeit. Zur Rekonstruktion der politischen Kultur und der sozialen Wirklichkeit Deutschlands im 17. Jahrhundert, in: Vierteljahrschrift f. Sozial- u. Wirtschaftsgesch. 70 (1983) 483–522, hier S. 508f.

Über die bildungsmäßigen Anforderungen der Flugblätter lassen sich nur schwer verallgemeinernde Aussagen treffen, da sich das Problem von Blatt zu Blatt anders und neu stellt. Es sei daher nur auf zwei Fragen näher eingegangen: Welche Rückschlüsse lassen lateinische Texte auf Flugblättern in Hinblick auf das Publikum zu? Und: Sind Analphabeten als Zielgruppe der Bildpublizistik auszumachen?

Illustrierte Einblattdrucke, die ausschließlich lateinisch abgefaßt sind, begegnen selten, Sie gehören eher dem 16. Jahrhundert an oder sind dem Gelegenheitsschrifttum, zuweilen auch der Panegyrik zuzurechnen, also Gattungen, deren Aufgabe öffentlicher Repräsentativität die Latinität wenn nicht erforderte, so doch erlaubte.[9] Zu lateinischen Flugblättern außerhalb dieser Bereiche wurden in vielen Fällen volkssprachige Versionen angeboten,[10] so daß das Sortiment der Händler den gelehrten und den ungelehrten Kunden zufriedenstellen konnte. Demgegenüber hat die Form des zweisprachigen Blatts, die im 17. Jahrhundert häufiger erscheint, mehrere Vorteile: Sie erforderte einen geringeren Produktionsaufwand, konnte den lateinischen Text nicht nur wegen des höheren Bildungsniveaus seiner Adressaten, sondern auch wegen der zusätzlichen Verständnishilfe des meist ausführlichen deutschen Textes kürzer fassen und kam schließlich mit ihren lateinischen Passagen dem Selbstbewußtsein des ungelehrten Abnehmers entgegen, der sich schmeicheln durfte, mit dem akademischen Publikum auf eine Stufe gestellt worden zu sein. Letzteres wird wohl auch eine Funktion lateinischer Partikel gewesen sein, die auf volkssprachigen Blättern als Bestandteil des Titels, als Bildinschriften, Marginalien oder Chronogramme erscheinen, ohne zum Verständnis erforderlich zu sein oder auch nur beizutragen.[11] Da immerhin ein beachtlicher Teil von schätzungsweise 10 bis 15 Prozent der Flugblätter lateinische Texte enthält, haben die Hersteller dieser Publizistik wenigstens partiell mit einem gelehrten Publikum als Käuferschaft gerechnet.[12] Das Hauptgewicht liegt allerdings sowohl bei der Gesamtproduktion wie auch bei den zweisprachigen Blättern auf den deutschen Texten, so daß das nichtakademische Publikum als wichtigster Adressat gelten muß.

Im Zusammenhang mit der Frage, ob auch Analphabeten als Zielgruppe illustrierter Einblattdrucke gelten können, ist häufig auf das Blatt ›Extract Der An-

[9] Wulf Segebrecht, Das Gelegenheitsgedicht. Ein Beitrag zur Geschichte und Poetik der deutschen Lyrik, Stuttgart 1977, S. 185 (zur Repräsentationsaufgabe der Kasualistik, ohne die Frage der Latinität einzubeziehen).

[10] Z. B. Flugblätter Wolfenbüttel I, 199a, 227; II, 7, 9, 16, 18, 78–86, 169, 271. Schon Sebastian Brant versuchte, mit deutschen und lateinischen Fassungen seinen Flugblättern eine breitere Resonanz zu verschaffen, vgl. Flugblätter des Sebastian Brant, Abb. 10–13. Weitere Beispiele bei Harms, Lateinische Texte.

[11] Z. B. Flugblätter des Barock, 40, 45, 53f., 58, 60. Vgl. auch Harms, Lateinische Texte, der für die lateinischen Einsprengsel auf religiösen Blättern auch einen möglichen Sakralwert der alten Kirchensprache vermutet.

[12] Unberücksichtigt bleiben hier andere Indikatoren eines gelehrten Adressatenkreises wie komplizierte deutsche Versschemata, Anspielungen auf antike Mythologie, komplexe Ikonographien u. a. Auf jeden Fall zeigt sich, daß das illustrierte Flugblatt nicht länger als ausschließlich populäres Medium angesehen werden kann; dazu auch Harms, Lateinische Texte.

haltischen Cantzley‹ (Nr. 113, Abb. 51) von 1621 hingewiesen worden, das über seiner Graphik den mittelalterlichen Topos zitiert: *Was Glerte durch die Schrifft verstahn / Das lehrt das Gemåhl den gmainen Mann.*[13] Nun wird man gerade diesen Druck kaum zum Kronzeugen für analphabetische Flugblatt-›Lektüre‹ erheben dürfen. Das Bild zeigt ein aus Quadern festgefügtes, halb als Burg, halb als Kirche stilisiertes Gebäude, dessen vier Türme von den Wappen des Papstes, Spaniens, des Reichs und Bayerns geschmückt werden; vergeblich versuchen der modisch gekleidete Pfalzgraf Friedrich V. und seine Parteigänger unter Mithilfe von Teufeln, das Gebäude einzureißen. Die Graphik fordert einen leseunkundigen Betrachter somit zwar unmißverständlich zur Parteinahme für den Kaiser und seine Bundesgenossen auf, doch erst der umfangreiche Text, der zudem etliche Querverweise auf die über 200 Seiten starke Flugschrift ›Fürstl: Anhaltische geheime Cantzley‹ enthält, ermöglicht das umfassende Verständnis des Blatts als publizistischer Bestandteil des sogenannten Kanzleienstreits.[14] Wie der ›Extract Der Anhaltischen Cantzley‹ entfaltet auch die überwiegende Mehrzahl der frühneuzeitlichen illustrierten Flugblätter ihre volle Wirksamkeit erst in einer engen Verbindung von Bild und Text, so daß die Lesefähigkeit für das inhaltliche Verständnis der Einblattdrucke vorausgesetzt wurde.[15] Trotzdem gibt es eine Reihe von Blättern, die auch für Analphabeten unmittelbar verständlich gewesen sein müssen. Das gilt vor allem für religiöse Themen wie die Kreuzigung, biblische Gleichnisse, Legenden oder Mirakelberichte, deren Inhalte und Bedeutung durch die Kirche vermittelt wurden und auf den Flugblättern lediglich durch das Bild vergegenwärtigt zu werden brauchten.[16] Das gilt aber auch für Bildfolgen wie die der Verkehrten Welt, deren Verständnis und Komik allein durch die dargestellten Szenen augenfällig werden konnten und auf nur geringe Textbeigaben angewiesen waren.[17] Schließlich wird man zu erwägen haben, ob nicht illiterate Adressaten auf

[13] Z. B. Harms/Schilling, Flugblatt der Barockzeit, S. X.

[14] O. O. 1621 (München, SB: 4° J. publ. g. 238). Zum Kanzleienstreit vgl. Reinhold Koser, Der Kanzleienstreit. Ein Beitrag zur Quellenkunde der Geschichte des dreissigjährigen Krieges, Halle/S. 1874; Friedrich Hermann Schubert, Ludwig Camerarius 1573–1651. Eine Biographie, Kallmünz 1955 (Münchener hist. Studien, Abteilg. Neuere Gesch., 1), S. 113–143.

[15] Auch Robert W. Scribner, Flugblatt und Analphabetentum. Wie kam der gemeine Mann zu reformatorischen Ideen? In: Flugschriften als Massenmedium, S. 65–76, sieht das Bild im Dienst einer eher emotiven Beeinflussung als einer inhaltlichen Auseinandersetzung. Problematischer: ders., For the Sake; s. dazu die Rezension von Bernd Moeller, in: Historische Zeitschrift 237 (1983) 707–710. Vgl. auch die skeptischen Bemerkungen bei Rudolf Schenda, Bilder vom Lesen – Lesen von Bildern, in: IASL 12 (1987) 82–106.

[16] Vgl. Bangerter-Schmid, Erbauliche Flugblätter, S. 16.

[17] Zum Motiv der Verkehrten Welt auf Flugblättern vgl. David Kunzle, World Upside Down: The Iconography of a European Broadsheet Type, in: The Reversible World. Symbolic Inversion in Art and Society, hg. v. Barbara A. Babcock, Ithaca/London 1978, S. 39–94; Helen F. Grant, Images et Gravures du Monde à l'envers dans la littérature Espagnole, in: L'image du monde renversée et ses représentations littéraires et paralittéraires de la fin du XVIe siècle au milieu du XVIIe, hg. v. Jean Lafond/Augustin Redondo, Paris 1979 (De Petrarque à Descartes, 40), S. 17–33; Flugblätter Wolfenbüttel I, 57f.; s. auch Kapitel 4.3.

Blättern angesprochen werden sollten, die komplexere Handlungsabläufe durch Simultandarstellungen oder Bildsequenzen wiedergeben;[18] zumal wenn solche Darstellungstypen mit Liedtexten einhergehen, also durch Gesang vermittelt und als Kontrafaktur leicht auswendig gelernt werden konnten, erscheint eine derartige Vermutung plausibel.[19]

Faßt man das Gesagte zusammen, schält sich als wichtigster ›impliziter Adressat‹ der illustrierten Flugblätter ein in der Volkssprache lesekundiges Publikum heraus, dessen Einkommen ein Leben wenigstens etwas über dem Existenzminimum ermöglichte. Diese Voraussetzungen erfüllte am ehesten die Bevölkerung in den Städten, ausgenommen die unterständischen[20] Schichten. Hier waren sowohl die materiellen und bildungsmäßigen Bedingungen zum Verständnis und Erwerb[21] wie auch ein kontinuierliches Angebot von Flugblättern vorhanden. Als potentielle Kunden, wenn auch von geringerer Bedeutung, zeichnen sich daneben die Schichten der akademisch Gebildeten sowie der stärker auf dem Land vertretenen Illiteraten[22] ab.

›Explizite Adressaten‹ begegnen auf den Flugblättern in persönlichen Widmungen, der direkten Publikumsanrede und allgemeinen Gruppenzuweisungen. Die Widmungsempfänger sind fast ausnahmslos der gesellschaftlichen Oberschicht zuzurechnen. Sie sind wie Oktavian Hofer, Heinrich Kielmann und Simon Ritz wohlhabende, teils einflußreiche Kaufleute[23] oder gehören wie Hans Wilhelm Kreß von Kressenstein, die Brüder Joseph, Johann Friedrich und Hieronymus Furtenbach oder Philipp Hainhofer dem städtischen Patriziat an.[24] Sie zählen wie

18 Zahlreiche Beispiele bei Kunzle, Early Comic Strip.
19 Zum Zusammenhang von Lied und Bilderfolge vgl. Leopold Schmidt, Geistlicher Bänkelsang. Probleme der Berührung von erzählendem Lied und lesbarer Bildkunst in Volksdevotion und Wallfahrtsbrauch, in: ders., Volksgesang und Volkslied. Proben und Probleme, Berlin 1970, S. 223–237.
20 Dem untersten Stand gehörten beispielsweise in Nürnberg die Handwerksgesellen und das Hausgesinde an.
21 Zu den seit dem 15. Jahrhundert erstaunlichen Fortschritten der Alphabetisierung in den Städten vgl. Rudolf Endres, Sozial- und Bildungsstrukturen fränkischer Reichsstädte im Spätmittelalter und in der Frühen Neuzeit, in: Literatur in der Stadt, hg. v. Horst Brunner, Göppingen 1982 (GAG 343), S. 37–72; ders., Das Schulwesen in Franken im ausgehenden Mittelalter, in: Studien zum städtischen Bildungswesen des späten Mittelalters und der frühen Neuzeit, hg. v. Bernd Moeller/Hans Patzke/Karl Stackmann, Göttingen 1983 (Abhandlungen d. Akademie d. Wissenschaften in Göttingen, phil.-hist. Kl., 3. Folge, 137), S. 173–214. Zur erheblich schlechteren Situation in den Territorien zusammenfassend Dieter Breuer, Apollo und Marsyas. Zum Problem der volkstümlichen Literatur im 17. Jahrhundert, in: Literatur und Volk, S. 23–43, hier S. 33ff. (mit weiterer Literatur).
22 Dabei dürften, wie das Kapitel über den Vertrieb gezeigt hat, Dörfer im Umland größerer Städte und Siedlungen, die an den Verbindungswegen zwischen zwei größeren Städten lagen, häufiger von den Kolporteuren besucht worden sein.
23 Flugblätter Wolfenbüttel I, 18, 9; Flugblätter Coburg, 113.
24 Flugblätter des Barock, 6, 71; Flugblätter Wolfenbüttel III, 27, 112; Alexander, Woodcut, 392.

die Äbte Georg Wegelin in Weingarten und Melchior Täger in Innsbruck zu den kirchlichen Würdenträgern.[25] Neben Angehörigen des niederen Adels wie Johann Friedrich von Wolffstein oder die Brüder Wolf Carl und Sigmund von Polheim[26] ist auch der hohe und höchste Adel unter den Widmungsadressaten vertreten, so z. B. die Herzöge von Württemberg oder Pommern, die Kurfürsten von Sachsen oder der Pfalz, die Könige Gustav II. Adolf von Schweden und Christian IV. von Dänemark und die deutschen Kaiser Maximilian I., Rudolf II. und Ferdinand II.[27] Man wird davon ausgehen müssen, daß diese Dedikationen häufig von der Hoffnung auf irgendeine Belohnung getragen und von der Absicht bestimmt waren, durch einen hochstehenden Adressaten der eigenen Publikation erhöhte Geltung zu verschaffen.[28] Die Hoffnung auf eine wie auch immer beschaffene Anerkennung seitens des Widmungsempfängers konnte aber nur dann begründet sein, wenn der Adressat das ihm gewidmete Stück auch tatsächlich erhielt und abzuschätzen war, daß ihm die Dedikation willkommen sein würde. Der vielfach deutliche Bezug zwischen dem Thema des jeweiligen Flugblatts und dem Empfänger zeigt, daß die Autoren solche Überlegungen anstellten, bevor sie für eine bestimmte Person einen Text verfaßten oder einen fertigen Text einer bestimmten Person zueigneten.[29] Dem widerspricht auch nicht, daß zuweilen text- und bildidentische Einblattdrucke mit verschiedenen Widmungen versehen sind, sofern das gewählte Thema nicht zu eng auf einen einzigen Empfänger zugeschnitten war.[30] Auch wenn die Widmungsadressaten die ihnen zugeeigneten Blätter unter

25 ›Querimoniae graves: piae & justae Das ist / schwere und gerechte billiche Klag [...]‹, o. O. um 1620 (Ex. Nürnberg, GNM: 13565/1248); Flugblätter Wolfenbüttel II, 70.

26 Vgl. Timmermann, Flugblätter, S. 123.

27 Flugblätter Wolfenbüttel I, 241; III, 166–168; II, 330; Bohatcová, Irrgarten, 35; Flugblätter Wolfenbüttel II, 268; Flugblätter des Barock, 1; Flugblätter des Sebastian Brant, 2–4 u. ö.; Strauss, Woodcut, 836f.; Flugblätter Wolfenbüttel II, 162.

28 Vgl. Karl Schottenloher, Die Widmungsvorrede im Buch des 16. Jahrhunderts, Münster 1953 (Reformationsgeschichtliche Studien u. Texte, 76f.), S. 177, 196.

29 So konnte der Buchdruckergeselle Johann Georg Lipp seine ›Labyrinthische Lob=Rede‹ auf die Kunst des Buchdrucks, deren Anspruch das betreffende Flugblatt durch Zweifarbendruck und einen labyrinthisch verschlungenen Figurentext in Form zweier Druckballen selbst einlöst, unbedenklich dem Herzog August von Braunschweig-Lüneburg dedizieren, da dieser als bibliophiler Sammler und Gelehrter bekannt und überdies mit Lipps Arbeitgebern, den Gebrüdern Stern in Lüneburg, geschäftlich eng verbunden war (Flugblätter Wolfenbüttel I, 66a, kommentiert von Waltraud Timmermann; vgl. auch Mirjam Bohatcová, Illustrierte Flugblätter als kulturhistorische Quelle der frühen Neuzeit, in: Umení 35 [1987] 401–414, hier S. 412).

30 Der Schulmeister Georg Schade widmete seine ›Querimoniae graves: piae & justae‹ einmal der Obrigkeit der Stadt Regensburg (Ex. Nürnberg, GNM: 24566/1336), dann vier Augsburger Patriziern (Flugblätter Wolfenbüttel III, 5) und dem Abt des Klosters Weingarten (Ex. Nürnberg, GNM: 13565/1248); dasselbe Blatt wurde schließlich von einem weiteren Schulmeister, Georg Agricola aus Speyer, dem Markgrafen Christian von Brandenburg und seiner Frau dediziert (Ex. Erlangen, UB: Flugblätter 1, 10). Georg Onhausen widmete seinen Einblattdruck ›Deß Sterns kurtze Beschreibung‹ jedem einzelnen Mitglied des kleinen Rats in Nürnberg, indem er den jeweiligen Namen per Klebestreifen in die dafür vorgesehene Lücke setzte (Flugblätter des Barock, 6; Flugblätter Wolfenbüttel III, 3a).

der stillschweigenden Voraussetzung einer Gegengabe geschenkt bekamen, also als Käufer des jeweiligen Drucks ausschieden, weist sie das Faktum der Widmung doch als Interessenten und damit auch als potentielle Käufer von Flugblättern aus.

Die direkte Publikumsanrede ist nur bedingt für die Ermittlung der realen Käuferschaft tauglich, da oft nur vorgeblich und in rhetorischer Absicht ein Publikum angesprochen wird. So richten sich die Anreden *jhr Wipperer, Jhr Jesuiter all* oder

> *Jhr Schwappenhawer arm / vnnd reich /*
> *Jhr Zeitungtrager / Brillenreisser /*
> *Jhr Cronenwechßler / Eisenbeisser:*
> *Darzu jhr all' modo Monsieurn*

auf Blättern, deren satirische Spitze auf eben die apostrophierten Gruppen zielt, selbstverständlich nicht wirklich an die Angesprochenen, sondern können nur einen rhetorisch-fiktionalen Status beanspruchen[31] wie etwa auch die Anrede an das personifizierte *edle Fråulein Geld* oder den Teufel.[32] Wenn eine Briefrelation auf einem Flugblatt abgedruckt wird und Name und Anreden des ursprünglichen Adressaten beibehalten werden, ist dieser natürlich nicht der Adressat des Einblattdrucks, sondern steht nur noch zusammen mit dem Absender für die Authentizität und Wichtigkeit der Meldung.[33] An das tatsächliche Publikum der Flugblätter gerichtete Formulierungen sind mit *gut Freund, O Mensch, jhr Teutschen alle, ir Frommen Biderleut* oder *HErtzlieber Christ* so vage gehalten, daß keine soziologische Eingrenzung möglich ist. Auch die Hinwendung an Hörer oder Leser ist nur mit größter Zurückhaltung als Indikator der Publikumszusammensetzung zu interpretieren. Immerhin ist zu bemerken, daß Prosa- und Reimpaartexte meist mit einem Leser rechnen, während das leichter verständliche und merkbare Lied sich – vornehmlich natürlich wegen seines Vollzugs durch Gesang – an eine Hörerschaft wendet, also deutlicher auch Analphabeten einschließt. Die Möglichkeiten der Liedlektüre oder des Vorlesens nicht sangbarer Texte zeigen aber die engen Grenzen für weiterreichende Schlüsse auf.[34] Die Formulierung *HOer frommer lieber Leser mild*[35] kennzeichnet die fließenden Übergänge zwischen den verschiedenen Rezeptionsformen und illustriert die Schwierigkeit verallgemeinernder Aussagen.

Etwas aussagekräftiger sind dagegen vereinzelte Selbstzuweisungen von Blät-

[31] Coupe, Broadsheet II, Abb. 48 und 123; Flugblätter Wolfenbüttel I, 117.

[32] Flugblätter Wolfenbüttel I, 156; II, 51.

[33] Vgl. etwa den in deutscher und lateinischer Sprache gedruckten Brief Athanasius Kirchers an Herzog August von Braunschweig-Lüneburg über den Kometen von 1664 (Nr. 149).

[34] So geht das Blatt ›Ein wunderbarliche vnd warhafftige geschicht‹, Straßburg: Jakob Frölich 1547, das aus Reimpaaren und einem längeren Prosaeinschub besteht, von einer Vortragssituation aus, wenn es nach dem Prosaabschnitt mit *Nun habt jhr gehört die geschicht* fortfährt (Strauss, Woodcut, 224).

[35] Beginn des Blatts ›INSIGNIA IESVITARVM‹, o.O. 1620 (Flugblätter Wolfenbüttel II, 158).

tern zu bestimmten Publikumsgruppen. Der Titel ›Wie ein jeglicher Haußvater vnd Haußmutter [...] sich selbs / jre Kinder vnd Haußgesinde / zum Gebet / vnd Christlicher warhafftiger Busse / vermahnen sollen‹ (Nr. 231) läßt als Zielgruppe die Haushaltsvorstände deutlich erkennen. Die komplizierte syntaktische Struktur der folgenden *Vermanung* und des anschließenden *Gebet[s]* sind denn auch auf diesen Kreis abgestimmt und dürften das Auffassungsvermögen der Kinder und des Gesindes überstiegen haben, die die Überschrift als sekundäre Adressaten nennt. Die Empfehlung des Titels, mit den Texten des Blatts *Kinder vnd Haußgesinde* zu *vermahnen*, zielt demnach weniger auf ihre Verwirklichung als auf das Selbstverständnis der angesprochenen Hausväter. Auch sonst werden dem *Hauß-Vatter* und *Burger oder Haußwirt* explizit Blätter zugewiesen.[36] Desgleichen werden Einblattdrucke, die *vor die Jugendt* gedacht waren oder sich *an die liebe Schuljugend* wandten, eher die Eltern als Käufer avisiert haben[37] denn die Kinder, die ja zumeist über keine Geldmittel zum Erwerb eines Blatts verfügten. Selbstverständlich enthalten solche Zuschreibungen Momente einer Stilisierung, die der Rechtfertigung und der Eigenwerbung des Blatts dient wie auch dem Rollenverständnis des potentiellen Käufers schmeichelt. Eine solche Stilisierung des Publikums würde aber ihren Zweck verfehlen, wenn sie gegen das Gebot der Wahrscheinlichkeit verstieße. Daher ist es zulässig, die Haushaltsvorstände auch als wirkliche Adressaten bestimmter Flugblätter anzusehen, die somit einen Seitenzweig der sogenannten Hausväterliteratur bilden.[38]

Bei allen ›expliziten Adressaten‹, an die eine nicht nur fiktive Apostrophe gerichtet wird, ist zu berücksichtigen, daß ihre Nennung auch dazu dienen sollte, den jeweiligen Blättern eine gewisse Aura gesellschaftlicher Anerkennung zu verschaffen. Daher sind die ›expliziten Adressaten‹ fast ausnahmslos der sozialen Mittelschicht (›Hausväter‹) und Oberschicht (Widmungsempfänger) zuzuordnen. Aufgrund dieser Funktion wird man den Aussagewert des ›expliziten Adressaten‹ so bestimmen müssen, daß die auf den Flugblättern genannten Zielgruppen und -personen zwar als potentielle Abnehmer zu denken sind, aber nur einen Teil und wahrscheinlich nur die Spitze des gesamten Publikums der Bildpublizistik bilden.

[36] Z.B. Flugblätter Wolfenbüttel I, 26 und 30; vgl. auch die Belege bei Kemp, Erbauung. Diese explizite oder häufiger implizite Zuordnung war offenbar so stereotyp, daß Grimmelshausen seine satirische ›Abbildung der wunderbarlichen Werckstatt des Weitstreichenden Artzts Simplicissimi‹ (Nürnberg: Johann Eberhard Felsecker 1671) in ironischer Absicht *Allen Sorgfältigen Haus=Vättern und Hausmüttern / vor ihre Kinder und Gesinde höchstdienlich* anpreist (abgebildet bei Holländer, Karrikatur, S. 210).

[37] Z.B. Alexander, Woodcut, 135 und 190.

[38] Dazu Otto Brunner, Adeliges Landleben und europäischer Geist. Leben und Werk Wolf Helmhards von Hohberg 1612–1688, Salzburg 1949, S. 237–312; Julius Hoffmann, Die ›Hausväterliteratur‹ und die ›Predigten über den christlichen Hausstand‹. Lehre vom Hause und Bildung für das häusliche Leben im 16., 17. und 18. Jahrhundert, Weinheim/Berlin 1959 (Göttinger Studien z. Pädagogik, 37); Gotthardt Frühsorge, Luthers Kleiner Katechismus und die ›Hausväterliteratur‹. Zur Traditionsbildung lutherischer Lehre vom ›Haus‹ in der Frühen Neuzeit, in: Pastoraltheologie 73 (1984) 380–393.

Befragt man über das Flugblatt selbst hinaus andere Quellen, die über das Publikum des Mediums Auskunft geben, werden die bisher festgestellten mutmaßlichen Käuferschichten teils bestätigt, teils differenziert und erweitert. Der im vorhergehenden Kapitel erwähnte Verkaufsort ›Wirtshaus‹ läßt erwarten, daß außer den Gästen auch die Wirte selbst als potentielle Abnehmer von Flugblättern zu betrachten sind. Tatsächlich weisen mehrere Text- und Bildquellen den Gastwirt als ›zeitgenössisch plausiblen Adressaten‹ aus: Hans Sachs beschreibt in seinem Schwank ›Der jung Gesell fellet durch den Korb‹ *Ein gmalten Brieff an einer wand,* den er *in eim Wirtshauß* sah.[39] Ignaz Franz von Clausen quartiert den Ich-Erzähler seines Romans ›Der Politischen Jungfern Narren=Seil‹ in einem oberitalienischen Gasthof ein und staffiert die Schlafkammer *mit allerhand schönen Gemählden und Bildern* aus; dabei fühlt sich der Logiergast besonders von einer Darstellung angezogen, die mit dem Flugblatt ›Der Jungfrauen Narrenseil‹ (Nr. 53) aus dem Verlag Paul Fürsts übereinstimmt.[40] Auch der Lüneburger Pfarrer Georg Starck rechnet mit den *gemeinen Schencken vnd Wirtsheusern* als Orten, an denen Flugblätter die Wände schmücken.[41] Schließlich zeigen auch Wirtshausszenen auf Gemälden oder Radierungen mehrfach illustrierte Flugblätter als Wanddekoration und machen somit wahrscheinlich, daß Wirte Einblattdrucke kauften oder in Zahlung nahmen.[42]

Besonders auf niederländischen Genreszenen sind bisweilen Flugblätter zu entdecken, die als einfacher Schmuck an den Wänden oder an einem Fensterrahmen befestigt sind und die Genrehaftigkeit des Interieurs unterstreichen sollen.[43] Dabei rücken mit Schuster und Lehrer, in deren Räumen ungerahmte Einblattdrucke an den Wänden hängen,[44] weitere potentielle Abnehmer des Mediums ins Bild, die der bürgerlichen Mittelschicht angehören und sich unter dem Begriff des Gemeinen Manns zusammenfassen lassen.[45] Dem entspricht die Klage, die im Ab-

[39] Sachs, Fabeln und Schwänke II, S. 554–557.
[40] Von Clausen, Narren=Seil, Kap. 9.
[41] Starck, Erinnerung, fol. E ij.
[42] Z. B. das Gemälde ›Lockere Gesellschaft‹ des Braunschweiger Monogrammisten (Berlin-Dahlem, Gemäldegalerie; vgl. Renger, Lockere Gesellschaft, Abb. 65), Jan Steens ›Trunkenes Paar‹ (Amsterdam, Rijksmuseum; vgl. Harms, Einleitung, S. XVII) oder Adrian van Ostades ›In der Dorfschenke‹ (Dresden, Gemäldegalerie) sowie zwei Radierungen von Cornelis Dusart (Hollstein, Dutch Etchings VI, S. 46f. und 56).
[43] Vgl. Hollstein, Dutch Etchings VI, S. 55 (Cornelis Dusart): Flugblatt über dem Kamin bzw. als Wandschmuck bei einem Quacksalber; ebd. VII, S. 224 (Jakob Gola nach Cornelis Dusart): Flugblatt als Wandschmuck; ebd. VIII, S. 191 (Nicolas Walraven van Haeften): ein am Fensterrahmen befestigtes Flugblatt; Bernhard Schnackenburg, Adriaen van Ostade. Jsack van Ostade. Zeichnungen und Aquarelle. Gesamtdarstellung mit Werkkatalogen, 2 Bde., Hamburg 1981, Nr. 240, 244, 272, 279; Georges Marlier, Pierre Brueghel le Jeune, Brüssel 1969, Abb. 99, 153–155. Vgl. auch die Aufstellung bei Brednich, Liedpublizistik I, S. 320–322.
[44] Hollstein, Dutch Etchings VI, S. 55 (Cornelis Dusart); XV, S. 18 (Adrian van Ostade).
[45] Robert Hermann Lutz, Wer war der gemeine Mann? Der dritte Stand in der Krise des Spätmittelalters, München/Wien 1979.

schied des Erfurter Kreistags vom 27. September 1567 vorgebracht wird, daß näm-
lich bestehenden Gesetzen zuwider *vielfältige Schmachschrifften, Gemählde und
aufrührische Tractaten* verbreitet und *sonderlich dem gemeinen Mann* zugeschoben
würden.[46] Ebenfalls auf den Gemeinen Mann als Abnehmer illustrierter Flugblät-
ter weist Georg Starcks Forderung hin, *ein frommer Hausvater vnd ehrlicher Bür-
ger* solle vom Kauf *leichtfertige[r] vnd vnzüchtige[r] bilder vnd brieffe* absehen.[47]

Der einzige mir bekannte Beleg für einen ›zeitgenössisch plausiblen Adressa-
ten‹ aus der Oberschicht findet sich in dem 1675/76 erschienenen Roman ›Güldner
Hund‹ von Wolfgang Caspar Printz, in dem erzählt wird, wie ein katholischer
Geistlicher in seine Predigt eine Exempelgeschichte einflicht, die er einem Flug-
blatt entnommen hat.[48] Zweifel an der Glaubwürdigkeit dieser Zuordnung und an
der unkritischen Verwendung des Exempels durch den Prediger versucht Printz zu
zerstreuen, indem er ausdrücklich vermerkt, daß der Geistliche *auf einem Dorfe
wohnete*. Besitz und Verwendung eines Flugblatts, das eine schon seinerzeit um-
strittene Wundergeschichte wiedergibt,[49] bei einem akademisch Gebildeten er-
schienen dem Autor so unwahrscheinlich, daß er sie mit dem dörflichen Milieu, in
dem der Betreffende lebte, erklären zu müssen glaubte.

In den ländlichen Bereich führen schließlich auch Grimmelshausens ›Ewigwäh-
render Calender‹ von 1671 und zwei niederländische Genreszenen. Grimmelshau-
sen erzählt, wie Simplicissimus an der Wand einer Spinnstube *ein Kupfferstück
auff einem Bogen Papier* mit Szenen der Verkehrten Welt gefunden habe, von
dem er so fasziniert gewesen sei, daß er sogar versäumt habe, sich der attraktiven
Spinnerin zuzuwenden.[50] Auf einer Radierung von Cornelis Dusart ist ein Bauer
dargestellt, dem als Attribut ein Flugblatt zugeordnet ist, das hinter ihm an der
Wand hängt.[51] Eine andere Radierung von Adrian van Ostade zeigt eine bäuerli-
che Runde bei Wein und Kartenspiel in der weiträumigen Diele eines Bauernhau-
ses. Unter den zahlreichen Gegenständen im Raum wie Vogelkäfig, Kessel, Kör-
ben und landwirtschaftlichen Geräten ist auch ein illustriertes Flugblatt auszuma-
chen, das die Bretterwand eines Bettverschlags schmückt und als offenbar typi-
scher Bestandteil eines ländlichen Interieurs zum Kolorit des Genrestücks bei-
trägt.[52] Die Augsburger ›Buechtruckher Ordnung‹ schließlich aus der ersten
Hälfte des 17. Jahrhunderts widmet ihren 9. Abschnitt dem sogenannten *S. Mi-*

46 Zitiert nach Kapp, Geschichte, S. 780.
47 Starck, Erinnerung, fol. [Cvij^v]; dieselben Adressaten werden auch fol. Aij^r, [Cviij^v], D^v
 und Fiiij^r genannt.
48 Printz, Güldner Hund, S. 48f. Dazu zuletzt Brednich, Edelmann, S. 47f.
49 Flugblätter Wolfenbüttel I, 233.
50 Johann Jacob Christoffel von Grimmelshausen, Des Abenteuerlichen Simplicissimi Ewig-
 währender Calender, Nachdruck der Ausgabe Nürnberg 1671, hg. v. Klaus Haberkamm,
 Konstanz 1967, S. 108; ausführlich zu dieser Stelle Jan Hendrik Scholte, Grimmelshausen
 und die Illustrationen seiner Werke, in: ders., Der Simplicissimus und sein Dichter,
 Tübingen 1950, S. 219–264, hier S. 221–228.
51 Hollstein, Dutch Etchings VI, S. 77.
52 Ebd. XV, S. 67.

chelsbrief, der *auf dem Landt den Paursleuthen verkaufft* worden sei und *den gemainen Man sonderlich verführt* habe.[53]

Zusammenfassend, läßt sich über den ›zeitgenössisch plausiblen Adressaten‹ und damit potentiellen Käufer von Flugblättern sagen, daß er so gut wie nie der Oberschicht zugeordnet wurde. Dagegen wird er im gesamten 16. und 17. Jahrhundert mit dem Gemeinen Mann identifiziert, wobei nicht zufällig die Wirte, die ihren Gästen Stoff zur Unterhaltung anzubieten hatten, sowie Lehrer und Schuster mit ihren wirklichen bzw. ihnen zugeschriebenen geistigen Interessen als spezifischere Abnehmer erscheinen. Wenigstens seit der zweiten Hälfte des 17. Jahrhunderts war die Zuordnung von Flugblättern zum Bauern so geläufig geworden, daß sie zur Milieuschilderung in Genreszenen eingesetzt werden konnte.

Auf einem Ulmer Exemplar eines Flugblatts, das im Zug der Rekatholisierung nach 1621 die protestantischen Geistlichen im Bild Martin Luthers verspottet, der seinen Bauch nur noch mithilfe einer Schubkarre fortbewegen kann, steht folgende zeitgenössische Notiz:

> *Anno 1628. am Tag Martinj, Jst dergleichen küpferstückh oder Gemäldt, zu Wien, dem Kayser offerirt, und zugleich verkaufft worden, da ein solches kauffen gewesen, daß zeitlich Exemplaria gemanglet. Jst den Euangelischen Predigern Zum Gespödt (weiln sie auß dem Landt gemüßt) gemacht worden, zumassen, Lutherus, wie oben, mit einem Rückgkorb, die Euangelische Vertribne Prediger auß dem Landt trägt, vnd im Schiebkarren Philippum Melanchthonem, Justum Jonam vnd Carolstatium mit außführt. Der Jnuentor vnd Sculptor soll ein Nürnberger Apostata sein, vnd bey R 800 damith zuweg gepracht haben.*[54]

Der zeitgenössische Kommentator verbindet seine inhaltlichen Erläuterungen mit dem Bericht der anscheinend außergewöhnlichen Begebenheit, daß Kaiser Ferdinand II. ein volkssprachiges satirisches Flugblatt gekauft hat. Die Besonderheit dieses Vorgangs ist allerdings wohl weniger in dem Kauf als solchem zu sehen – der hohe Adel interessierte sich, wie die folgende Aufstellung zeigt, öfters für die Bildpublizistik – als vielmehr darin, daß der Kaiser das Exemplar persönlich und öffentlich und wohl in demonstrativer Absicht erwarb. Das Zitat belegt, daß selbst ein deutscher Kaiser als Abnehmer eines illustrierten Flugblatts in Frage kam.

[53] Augsburg, StA: Censuramt Buchdrucker 1550–1729; vgl. den Abdruck im Anhang. Zum Himmelsbrief s. Rudolf Stübe, Der Himmelsbrief. Ein Beitrag zur allgemeinen Religionsgeschichte, Tübingen 1918. Vgl. auch Arnold Mengering, SCRUTINIUM CONSCIENTIAE CATECHETICUM, Das ist / Sünden=Rüge und Gewissens-Forschung [...] Zum Druck befördert von AUGUSTO Pfeiffern [...], Frankfurt a. M./Leipzig: Christian Kolb und Christian Forberger 1686, S. 308 (Ex. München, UB: 4° Theol. past. 36), wo es über die *Newen=Zeitungs=Singer* heißt, daß sie *den armen Land=Volck und Bauersmann sonderlich das Geld aus dem Beutel stelen.*

[54] Abbildung des Ulmer Blatts bei William A. Coupe, Political and Religious Cartoons of the Thirty Years' War, in: Journal of the Warburg and Courtauld Institutes 25 (1962) 65–86, Tafel 13c; vgl. Coupe, Broadsheet I, S. 188. Die von Coupe abweichenden Lesarten beruhen auf Autopsie des Ulmer Exemplars; damit wird Coupes Kritik an Paul Drews (Der evangelische Geistliche in der deutschen Vergangenheit, Jena 1905, Monographien z. dt. Kulturgesch., 12, Abb. 47) hinfällig, der vermutlich in Kenntnis der Ulmer Notiz das Blatt auf 1628 datierte.

50

Die folgende Aufstellung gibt einen Überblick über weitere namentlich bekannte tatsächliche Käufer und Besitzer illustrierter Flugblätter. Die Liste beschränkt sich auf Vorbesitzer im deutschsprachigen Raum[55] und ergibt sich vorwiegend aus den Provenienzen heute erhaltener Blätter. Wo Erwähnungen oder Beilagen in zeitgenössischen Korrespondenzen ehemalige Besitzer ausweisen, werden Absender und Empfänger der betreffenden Briefe angegeben.

Ferdinand II.	Kaiser
August d.J. / Leopold V.	Herzog von Braunschweig-Lüneburg / Erzherzog von Österreich
Ernst der Fromme	Herzog von Sachsen-Gotha-Altenburg
August d.J.	Herzog von Braunschweig-Lüneburg
Ferdinand Albrecht	Herzog von Braunschweig-Lüneburg
Joachim von Wedel	niederer Adel in Pommern
Franz Gottfried Troilo	niederer Adel in Schlesien
N.N. von Donnersperg	niederer Adel in Landshut
Benedikt Aretius	Theologieprofessor in Bern
Matthes Reichner	Goldschmied in Leipzig
Franz von Domsdorff	Student in Rostock, Patriziersohn
Johann Jakob Wick	Chorherr in Zürich
Georg Kölderer	Bürger in Augsburg
Jakob Reutlinger	Bürgermeister in Überlingen
Medard Reutlinger	Enkel des Vorigen
Hans Mehrer /	Ratsherr in Augsburg /
Stephan Fugger	Stadtkämmerer in Regensburg
Vačlav Dobrenský	Bürger in Prag
Markus zum Lamm	pfälzischer Kirchenrat
Philipp Hainhofer	Patrizier in Augsburg
Jakob Trausch	Bürger in Straßburg
Friedrich David Schaller	Hofkammerrat in Graz
Hans Ulrich Krafft	Kaufmann in Ulm
F. Holzschuher	Patrizier in Nürnberg
Kloster Tegernsee	
Petrus Canisius /	Provinzial der Jesuiten Oberdeutschlands in Augsburg /
Stanislaus Hosius	Kardinal in Krakau
Martin Eisengrein /	Theologieprofessor in Ingolstadt /
Martin Cromer	Domherr in Krakau[56]

[55] Über zeitgenössische Sammler in Frankreich informiert Jean Adhémar, Populäre Druckgraphik Europas. Frankreich. Vom 15. bis zum 20. Jahrhundert, München 1968, S. 7; zu englischen Sammlern vgl. The Common Muse. An Anthology of Popular British Ballad Poetry. 15th to 20th Century, hg. v. Vivian de Sola Pinto / Allan Edwin Rodway, London 1957, S. 22, und Claude Mitchell Simpson, The British Broadside Ballad and its Music, New Brunswick 1966. S. 356.

[56] Vgl. Harms, Einleitung, S. XVIII und XXV–XXIX (zu Herzog August, Erzherzog Leopold, N.N. von Donnersperg, F. von Domsdorff, G. Kölderer, Ph. Hainhofer); Flugblätter der Reformation, S. 73 (zu Ernst dem Frommen); Heusinger, Bibliotheca, S. 58f. (zu Herzog Ferdinand Albrecht); Weber, Wunderzeichen, S. 13–25 (zu J. von Wedel, J.J. Wick); Bohatcová, Vzácná sbírka (zu F.G. Troilo); Hans Bloesch, Unbekannte Einblattholzschnitte des 16. Jahrhunderts in der Berner Stadtbibliothek, Berner Zs. f. Gesch. u. Heimatkunde 1940, S. 151f. (zu B. Aretius); Albrecht Kirchhoff, Leipziger Sortimentshändler im 16. Jahrhundert und ihre Lagervorräte, in: Archiv f. Gesch. d. Dt. Buchhan-

Die Aufstellung, so ergänzungsbedürftig sie im Einzelnen auch sein mag, zeigt eines ganz deutlich: Interessenten, Käufer und Besitzer illustrierter Einblattdrucke waren im hohen und niederen Adel, im Besitz- und Bildungsbürgertum und bei der gehobenen Geistlichkeit, also in der gesamten Oberschicht, zu finden. Auch Flugblattsammlungen, deren vormalige Besitzer namentlich nicht bekannt sind, verraten durch Umfang und Anlage sowie durch teils lateinische, teils auf zeitgenössische Literatur verweisende Einträge den wohlhabenden und gebildeten Sammler.[57] Wie schon eingangs des Kapitels erwähnt, darf dieser Befund nicht als signifikant für die vollständige Verbreitung der Flugblätter gelten. Der relativ preisgünstige und somit für Zeitgenossen nur bedingt erhaltenswerte Einblattdruck, der zudem von keinem Einband gegen Verfall und Zerstörung geschützt wurde, hatte nur dann eine Chance überliefert zu werden, wenn er in größere Sammlungen oder wertvolle Bücher eingelagert worden war, die weniger leicht verloren gehen konnten. Diese Überlieferungssymbiosen erklären, warum die noch erhaltenen Flugblätter zum größten Teil Vorbesitzer aus der gesellschaftlichen Oberschicht hatten.

Faßt man die Ergebnisse des Kapitels zusammen, ist als größte Zielgruppe und wohl auch Käuferschicht von Flugblättern die des Gemeinen Manns anzuführen, die alle rechts-, aber nicht herrschaftsfähigen Mitglieder einer städtischen oder dörflichen Gemeinde umfaßte. Daß daneben auch die Herrschenden und Gebildeten als wichtige Abnehmer der Einblattdrucke gelten müssen, haben die Abschnitte über die Latinität, Widmungsadressaten und Überlieferung der Blätter verdeutlicht. Auch die Ebene unter dem Gemeinen Mann, die Handwerksgesellen etwa oder die Dienstboten, wird noch von den Kolporteuren in gewissem Maß als Kundschaft gewonnen worden sein. Der Vertrieb der Blätter und die fortgeschrittenere Alphabetisierung lassen eher an ein städtisches Kaufpublikum denken, schließen aber ländliche Abnehmer nicht aus, die seit der zweiten Hälfte des 17. Jahrhunderts als typische Konsumenten der Bildpublizistik angesehen werden konnten. Es sei abschließend bemerkt, daß die tatsächliche Verbreitung der Flugblätter die solchermaßen umrissenen Käuferschichten sicher übertroffen hat. Formen gemeinschaftlicher Lektüre und geselligen Betrachtens im Kreis der Familie

dels N. F. 11 (1888) 204–282, hier S. 205 (zu M. Reichner); Fladt, Einblattdrucke (zu J. und M. Reutlinger);Schottenloher, Briefzeitungen (zu H. Mehrer / St. Fugger, Kloster Tegernsee); Mirjam Bohatcová, Deutsche Einblattdrucke des 16. Jahrhunderts im Prager Sammelbuch des Václav Dobrenský, in: GJ 1979, 172–183; Wolfgang Harms / Cornelia Kemp, Einleitung zu: Flugblätter Darmstadt (zu M. zum Lamm); Les Chroniques Strasbourgeoises de Jacques Trausch et de Jean Wencker. Les Annales de Sébastien Brant, hg. v. L. Dacheux, Straßburg 1892 (Fragments des anciennes Chroniques d'Alsace, 3), S. XII; Fuggerzeitungen 1618–1623, S. 61; Heimo Reinitzer, Biblia deutsch. Luthers Bibelübersetzung und ihre Tradition, Wolfenbüttel/Hamburg 1983 (Ausstellungskataloge der Herzog August Bibliothek, 40), S. 310 (zu H. U. Krafft); Schilling, Unbekannte Gedichte, S. 304f. (zu F. Holzschuher); Stopp, Ecclesia Militans, S. 592f. (zu P. Canisius / St. Hosius, M. Eisengrein / M. Crusius).

[57] Vgl. Kapitel 7.3.

oder in der kommunikativen Atmosphäre eines Wirtshauses wie auch das Ausrufen und Aussingen der Blätter machen wahrscheinlich, daß das Medium des Einblattdrucks über sein engeres Kaufpublikum hinaus auch Kinder, Analphabeten oder Arme erreichte.

1.2. Die marktgerechte Gestaltung der Flugblätter

Nachdem im ersten Teil des Kapitels die am Flugblatthandel beteiligten Gruppen näher betrachtet und einige wesentliche Rahmenbedingungen des Mediums skizziert worden sind, geht es im Nachstehenden um die Frage, was für die Flugblätter aus der Notwendigkeit folgte, sich auf dem Markt gegen die Konkurrenz anderer Medien und Einblattdrucke durchzusetzen. Anders ausgedrückt: Es soll untersucht werden, ob und wie sich der Warencharakter auf den Flugblättern in Aufmachung, Bild und Text niedergeschlagen hat. Um Mißverständnissen vorzubeugen, sei nochmals darauf hingewiesen, daß die Mittel und Strategien, mit denen die Flugblätter ihr Publikum zum Kauf anregen wollten, zugleich auch andere Aufgaben im Dienst der Blattaussage übernehmen konnten. Die Polyfunktionalität der meisten Flugblätter und ihrer Gestaltungsmittel sei ausdrücklich betont, auch wenn und gerade weil das analytische Vorgehen der Untersuchung eine Konzentration auf einzelne Schwerpunkte, hier den wirtschaftlichen, erfordert.

1.2.1. Aufmachung

In der einschlägigen Forschung finden sich überraschenderweise keine Aussagen zur formalen Gestaltung des Flugblatts, die über unverbindliche Bemerkungen allgemeiner Natur hinausgingen. Die folgenden Ausführungen können diese Lücke nicht schließen, wollen aber zeigen, daß der formale Aspekt bisher zu Unrecht vernachlässigt worden ist, und einer intensiveren Untersuchung des Problems vorarbeiten.

Für das frühe illustrierte Flugblatt bis etwa 1530 zeichnen sich kaum allgemeine Gestaltungsprinzipien ab, die auf ein Gattungsbewußtsein schließen und so etwas wie einen Grundtyp des Mediums entwickeln ließen. Nur selten wurde eine inhaltliche, aber auch ästhetische Balance zwischen Bild und Text erreicht wie etwa auf Blättern Sebastian Brants. Entweder machte die Größe der Illustration den Text zu einer mehr oder minder beliebigen, jedenfalls zweitrangigen Zugabe, oder aber der Text erhielt soviel Raum, daß der Graphik nur noch die Rolle eines zwar schmückenden, ansonsten aber verzichtbaren Beiwerks zufiel. Eine Dominanz des Bildes liegt etwa auf moralsatirischen oder politischen Blättern vor, deren einzige Texte aus Spruchbändern der dargestellten Akteure bestehen,[1] oder auf religiösen

[1] Vgl. die Blätter von Leonhard Beck, Christoph Amberger oder Hans Weiditz in: Flugblätter der Reformation 1–3, 28–31 sowie 32 und 37. Ein im Textbereich etwas komplexeres Beispiel aus dem 15. Jahrhundert bei Harms, Reinhart Fuchs.

Einblattdrucken, deren Gebetstexte nicht zum Verständnis der abgebildeten heiligen Personen erforderlich waren und bei der Andacht leicht durch eigene Formulierungen des Beters ersetzt werden konnten.[2] Auf der anderen Seite genügt ein flüchtiger Blick in den Abbildungsband von Rolf Wilhelm Brednichs ›Liedpublizistik‹, um zahlreiche Beispiele zu finden, bei denen ein kleiner Holzschnitt mit oft nur oberflächlichem Textbezug sich gegenüber dem umfangreichen Schriftblock geradezu verliert.[3] Die meist gewählte Plazierung des Bildes in der linken oberen Blattecke, also am Textbeginn, ist auf die Abfolge der Lektüre abgestimmt, weniger aber auf die Wirkung der gesamten Blattaufteilung.

Daß das frühe Flugblatt so häufig ein unausgewogenes Verhältnis von Bild und Text und ein den Gesamteindruck vernachlässigendes Layout aufweist, hängt sicherlich mit der noch im Anfangsstadium begriffenen Entwicklung des Mediums zusammen: Noch hatte keine Erscheinungsform durch besonders ausgeprägte Publikumserfolge andere Blattgestaltungen verdrängen können; man befand sich noch quasi in der Phase des Experimentierens, welcher Blattaufbau denn die besten Marktchancen besäße. Es wäre zu einfach, dieses Entwicklungsstadium als primitive Vorstufe anzusehen und etwa einem noch nicht ausgebildeten ästhetischen Bewußtsein der Blattproduzenten anzulasten. Das verdeutlicht das Beispiel Albrecht Dürers, dessen Flugblätter teilweise dieselben unausgereiften Merkmale der frühen Bildpublizistik tragen. Die ›Oratio ante imaginem pietatis dicenda‹ (Nr. 170, Abb. 5) von ca. 1515, deren Holzschnitt zuweilen auch der Dürerschule zugesprochen wird,[4] ist von dem großformatigen Bild (39,5 × 41,4 cm) des Crucifixus geprägt, dessen Blut drei Engel mit Kelchen auffangen. Die mindere Wichtigkeit des Textes äußert sich in mehrfacher Hinsicht: Er beansprucht nur ein Fünftel der Blattfläche; der Titel ist nur ungefähr, die Schlußzeilen der Gebete gar nicht zentriert; die über die gesamte Breite des Blatts reichenden Zeilen erschweren die Lektüre. Da der Text für das Bildverständnis nicht erforderlich ist, wird man ihn lediglich als Angebot für die Andacht auffassen dürfen, das durch andere Gebetstexte ersetzt oder ergänzt werden konnte und somit keinesfalls einen unabdingbaren Bestandteil des Flugblatts bildete.[5] Der folgende Versuch einer knappen ikonographisch-ikonologischen Interpretation will die Bildfunktion und -tradition des Holzschnitts ermitteln, um von dieser Grundlage aus nochmals nach Erklärungen für das häufig unausgewogene Bild-Text-Verhältnis auf den frühen Flugblättern zu suchen.

Größe, Mittelposition und Frontalstellung heben die Bedeutung des Gekreuzigten hervor, die durch die rahmende Zuordnung, die kleinere Gestalt und leichte Zurücksetzung der Engel hinter das Kreuz kompositorisch unterstrichen wird. Die Kelche gehören in den Zusammenhang der spätmittelalterlichen Vereh-

2 Vgl. die Blätter von Thomas Anshelm, Hans Baldung Grien, Hans Burgkmair d. Ä. oder Jacob Lucius in: Geisberg, Woodcut, 46, 92, 413, 852.

3 Z. B. Brednich, Liedpublizistik II, Abb. 3–5, 7f., 12–18 usw.; s. auch den Abbildungsband von Ecker, Einblattdrucke.

4 So Geisberg, Woodcut, 728; vgl. dagegen Dürer, Werk, 1738.

5 Eine gewisse Beliebigkeit zeigt sich schon darin, daß das Blatt zwei Gebete abdruckt.

rung des Heiligen Bluts; sie gemahnen den Betrachter an das Sakrament der Messe und damit indirekt an die Mittlerrolle der Kirche.[6] Beistand der Engel und Gloriole auf der einen Seite, Dornenkrone, blutende Wundmale und ein vom Leid gezeichnetes Gesicht, das im Schnittpunkt zahlreicher strukturgebender Linien der Graphik steht, andererseits bezeichnen die doppelte Existenz Christi als Gott und Mensch. Die zwar unauffällig, aber dennoch merklich von unten nach oben verlaufende Perspektive, die etwa an der relativen Größe des unteren Engels, seines Kelchs und der Füße des Gekreuzigten zu erkennen ist, ist vielschichtig zu deuten. Einmal ist sie als gewissermaßen realistischer Blick gegen das aufragende Kreuz auf dem Berg Golgatha zu verstehen, zum zweiten bildet sie symbolisch die inferiore Stellung des Menschen gegenüber dem Gottessohn ab, und schließlich spiegelt sie die gedachte Anbringung des Bildes über dem Betrachter wieder.[7] Diese vorausgesetzte Anbringungshöhe könnte als versteckte Aufforderung an die Käufer des Blatts gemeint gewesen sein, das Bild gebührend zur Geltung kommen zu lassen. Wahrscheinlicher aber hat hier die Tradition des Tafelbilds, dessen Perspektive in der Renaissance häufig auf den Blickwinkel des knieenden Beters berechnet war, auf die Darstellung des Flugblatts eingewirkt. Es kann daher wenig überraschen, daß auch das Motiv der schwebenden Engel, die mit ihren Kelchen das Blut Christi auffangen, in der Tafelmalerei nachzuweisen ist.[8] Vermutlich sollten Inhalt, Komposition und Dominanz des Bildes auf dem Dürerblatt wie auf den vielen anderen religiösen Einblattdrucken des 15. und beginnenden 16. Jahrhunderts etwas von der sakralen Würde kirchlicher Tafelmalerei in den häuslichen Andachtsbereich übertragen. Das Überwiegen des Holzschnitts über die Textanteile erklärt sich somit aus der Funktion als Andachtsblatt. Für die nichtreligiösen Blätter wären entsprechende außerkirchliche Bildtraditionen, etwa der Wand- oder Deckenmalerei, vorauszusetzen.[9]

Bei Dürer begegnet, allerdings nicht so ausgeprägt wie auf den oben (Anm. 3) genannten Liedflugblättern, auch der Blattyp, auf dem das Bild eine dem Text untergeordnete und im Layout an den Rand gedrängte Rolle spielt. 1510 verlegt

6 Vgl. Friedrich Ohly, Gesetz und Evangelium. Zur Typologie bei Luther und Lucas Cranach. Zum Blutstrahl der Gnade in der Kunst, Münster 1985, S. 53f.

7 Vgl. dazu Kapitel 7.1.

8 Schiller, Ikonographie II, Abb. 513, 516, 519, 523f.; allgemein zum Zusammenhang von kirchlicher Malerei und Flugblatt vgl. Hellmut Rosenfeld, Der mittelalterliche Bilderbogen, in: ZfdA 85 (1954/55) 66–75, hier S. 69–72.

9 Szenen der Verkehrten Welt, wie sie auf den oben (Anm. 1) erwähnten Blättern mit geringem Textanteil erscheinen, finden z. B. ihre Parallelen und Vorläufer in bürgerlichen und adligen Zimmer- und Fassadenmalereien, vgl. Milada Lejsková-Matyášová, Zur Thematik der Fresken des ehemaligen»Hasenhauses« in Wien und der Deckenmalerei im Schloß Buschkowitz in Mähren (Bucovice CSR), in: Österreichische Zs. f. Volkskunde N. F. 13 (1959) 211–216; Mathias Frei, »Der Katzen-Mäuse-Krieg« in einer mittelalterlichen Wandmalerei im Ansitz Moos-Schulthaus (Eppan), in: Der Schlern 39 (1965) 353–359. Die Verbindung von Porträtmalerei und Flugblatt bezeugt der markante Fall zweier mit Einblattdrucken beklebter Ölgemälde, die aus der Werkstatt Lucas Cranachs d. Ä. stammen und die sächsischen Kurfürsten Friedrich den Weisen und Johann den Beständigen zeigen, vgl. Kunst der Reformationszeit, E 44f.

der Nürnberger Meister bei Hieronymus Höltzel drei in ihrer Aufmachung sehr ähnliche Flugblätter, zu denen er neben einem kleinen Holzschnitt – der größte von den dreien hat die Maße 12,7 × 9,6 cm – auch längere deutsche Verstexte beisteuerte.[10] Der Zusammenhang zwischen den Illustrationen und den Texten ist zwar in keinem Fall beliebig, doch andererseits nirgends so eng, daß die Blätter nicht auch ohne die Holzschnitte hätten erscheinen können. So schließt das Bild auf dem Flugblatt ›Keyn ding hilfft fur den zeytling todt‹ (Nr. 141, Abb. 10) mit der Begegnung von Tod und Landsknecht an verbreitete Totentanzmotive an,[11] ohne daß der Text sich auf dieses spezifische Thema näher einließe. Er beschränkt sich vielmehr auf eine allgemeine Mahnung, sich des Todes zu erinnern und das Leben entsprechend christlicher Lehre einzurichten. Der Einblattdruck steht somit inhaltlich in der breiten Tradition der ›ars bene moriendi‹.[12] Auch in formaler Hinsicht wird man in diesem Bereich nach engeren Vorbildern suchen müssen, doch mag hier eine generellere Betrachtungsweise genügen. Das für ein Flugblatt nicht eben übliche Querformat mit der Anordnung der Verse in vier Spalten und dem an den Anfang gestellten Bild erinnert nicht zufällig an die Doppelseite eines aufgeschlagenen zweispaltig gesetzten Buchs. In der Forschung sind Beziehungen zwischen illustrierten Einblattdrucken und der gleichzeitigen Buchillustration schon mehrfach gesehen worden,[13] ohne allerdings mehr als motivliche Abhängigkeiten oder die Verwendung derselben Kupferplatte bzw. Holzform in Buch und Blatt festzustellen.[14] Das Beispiel Dürers zeigt aber, daß über derartige Einzelfälle hinaus auch ein grundsätzlicher Zusammenhang besteht: Wenn zahlreiche ältere Flugblätter ihre kleinformatigen Holzschnitte in die linke obere Ecke, also an den Textbeginn, plazieren, folgen sie einem üblichen Verfahren der Buchillustration, ein Kapitel oder einen Abschnitt mit einem Bild einzuleiten. Dabei wurde auch hier, jedenfalls wenn man die auf Repräsentativität bedachten teuren Werke außer Betracht läßt, häufig die Illustration an den Rand gerückt, um platzsparend in dem freiwerdenden Raum bereits den Text einsetzen zu lassen.

[10] Geisberg, Woodcut, 674, 700.

[11] Vgl. Albrecht Dürer 1471 1971, Nr. 379. Ältere Gegenüberstellungen von Tod und Landsknecht bei Geisberg, Woodcut, 1528, und Haberditzl, Einblattdrucke, Nr. 171; eine spätere Fassung bei Strauss, Woodcut, 1077.

[12] Dazu Rainer Rudolf, Ars moriendi. Von der Kunst des heilsamen Lebens und Sterbens, Köln/Graz 1957 (Forschungen z. Volkskunde, 39); van Ingen, Vanitas. Einen näheren Zusammenhang mit Sebastian Brants ›Martialis hominis tumultuariique militis et mortem contemnentis jactatio‹ vermutet Paul Weber, Beiträge zu Dürers Weltanschauung. Eine Studie über die drei Stiche Ritter Tod und Teufel, Melancholie und Hieronymus im Gehäus, Straßburg 1900 (Studien zur dt. Kunstgesch., 23), S. 37–39.

[13] Brednich, Liedpublizistik I, S. 272; Kastner, Rauffhandel, S. 174–176; Flugblätter Wolfenbüttel I, 18, 25, 48, 56 u. ö.; auf stilistische Vergleiche beschränkt sich Helmut H. Schmid, Augsburger Einzelformschnitt und Buchillustration im 15. Jahrhundert, in: AGB 1 (1958) 274–322.

[14] Eine Ausnahme bilden die Versuche, das ›Narrenschiff‹ Sebastian Brants nicht nur inhaltlich, sondern auch strukturell auf zeitgenössische Flugblätter zurückzuführen; s. dazu Kapitel 7.2.

Wenn wir noch einmal auf die Ausgangsfrage zurückkommen, warum auf dem frühen Flugblatt so oft ein im Vergleich zur späteren Bildpublizistik unausgewogenes Layout begegnet, muß man in erster Linie wohl die Wirksamkeit vorgängiger Traditionen, etwa der Tafelmalerei oder Buchillustration, verantwortlich machen. Man wird z. T. von einer gewissen Unfähigkeit der Flugblattproduzenten ausgehen dürfen, sich von diesen Traditionen zu lösen und spezifische, auf die Gesamtwirkung des Einzelblatts abgestimmte Formen des illustrierten Einblattdrucks zu entwickeln. Wenn man aber die Marktabhängigkeit des Mediums berücksichtigt, dürfte das ›Beharrungsvermögen‹ der frühen Flugblätter auch als Tribut an ein Publikum gelten, das sich nur langsam von überkommenen Bild-Text-Strukturen entfernen mochte.

Schon im 15. Jahrhundert waren vereinzelt Blätter erschienen, die dem späteren Standardtyp des illustrierten Einblattdrucks weitgehend entsprachen. Doch erst seit den Dreißiger Jahren des 16. Jahrhunderts beginnt dieser Typ die oben besprochenen Formen zu verdrängen; etwa um die Jahrhundertmitte hat er sich durchgesetzt und prägt das Erscheinungsbild des Flugblatts fortan bis ins 18. und auf den Bilderbögen bis ins 19. Jahrhundert hinein. Er ist durch folgende Merkmale bestimmt: Unter einem oft mehrzeiligen Titel befindet sich die Graphik, die zwischen einem Viertel und der Hälfte des Blatts beansprucht und meist so breit ist, daß neben ihr kein Text mehr Platz hat. Unter ihr folgt ein mehrspaltig gesetzter Text, der gegebenenfalls vom Impressum abgeschlossen wird. Die Zentrierung aller Teile, der allseitige, durch Textanordnung und Bordüren erzielte Randabschluß und das ausgewogene Verhältnis von Text- und Bildanteil verleihen dem Flugblatt eine plakative Geschlossenheit und zeigen, daß man sich der Wirksamkeit und Attraktivität eines ästhetischen Layouts bewußt geworden ist. Die Rücksicht auf eine überzeugende formale Gliederung konnte sogar dazu führen, daß ein Autor seinen Text den Ansprüchen der Aufmachung anpassen mußte. Der Schulmeister Caspar Augustin jedenfalls füllte auf seinem Flugblatt ›Christliche Erinnerung / neben kurtzer Historischer Verzaichnus‹ (Augsburg: Raphael Custos / Johann Schultes 1629) (Nr. 30) den unteren Teil der dritten Textspalte mit einer Chronik der Augsburger Friedhöfe und begründet das ausdrücklich damit, daß *etlichr platz* [...] *vnverhofft vberbliben* und er *den vacirenden locum* [...] *compliren* wollte. Es versteht sich von selbst, daß der skizzierte Grundtyp vielfach abgewandelt werden konnte, indem etwa der Titel unter das Bild gesetzt wurde oder zwischen Überschrift und Bild ein Vortext nach Art eines Leads eingeschoben wurde. Fast immer aber wurden die Zentrierung und der Randausgleich beachtet, um den Eindruck von Geschlossenheit hervorzurufen.

An einer Reihe von fünf der Forschung bisher fast völlig unbekannten Flugblättern,[15] die schon wegen der Bedeutung ihrer Autoren und Künstler behandelt zu werden verdienen, lassen sich unterschiedliche Stadien der Aufmachung illustrie-

[15] Lediglich das dritte Blatt, die ›Grabschrifft‹ von Johannes Mathesius, ist bibliographisch erfaßt bei Hammer, Melanchthonforschung, Nr. 247.

ren.[16] Die Blätter erschienen anläßlich Luthers und Melanchthons Tod (1546 bzw. 1560). Ihre formale Verschiedenartigkeit dürfte daher den oben beschriebenen Umbruch in der Geschichte des Layouts spiegeln. Das erste Blatt, die ›DISTICHA DE VITA ET PRAECIPVIS REBVS GESTIS‹ (Nr. 77, Abb. 83), ist ein Gedenkblatt auf Luther; der Holzschnitt stammt von Lucas Cranach (wohl d. Ä.), den Text, der aus 20 kunstvollen Chronostichen besteht, verfaßte der Wittenberger Theologieprofessor und spätere Weimarer Hofprediger Johann Stoltz. Das Blatt ist undatiert, doch dürfte es sich um jenes handeln, aus dem David Chytraeus zitiert[17] und dessen Text auf einem Blatt von 1611 erneut abgedruckt und mit dem Vermerk *Edit. A. C. 1546* versehen wird.[18] Beiden Rezeptionszeugnissen ist die zeitliche Nähe der ›DISTICHA‹ zu Luthers Tod zu entnehmen, der wohl der unmittelbare Anlaß für die Publikation gewesen sein dürfte. Was die Aufmachung des Blatts betrifft, charakterisiert das Wort Unübersichtlichkeit das Erscheinungsbild eher zu schwach. Zwar ist an der oberen und unteren Kante auf Randausgleich geachtet worden, und die Spaltenbreite wurde dem Bildformat angepaßt. Schon die Titelanordnung aber ist unbefriedigend, wenn die weiträumige Buchstabenfolge der beiden ersten Wörter unversehens in den gedrängten Schriftsatz der folgenden Zeilen übergeht oder die zweite Zeile völlig unmotiviert im Fettdruck erscheint. Der eigentliche Text ist zwei unterschiedlichen Anordnungsprinzipien unterworfen: Die titelartigen Jahresangaben zu den einzelnen Chronostichen sind zentriert, während die Chronostichen selbst linksbündig einsetzen, wobei die zweite Zeile leicht eingerückt wird. Durch die Großschreibung des *ANNVS* wird ein dürftiger Versuch der Rhythmisierung und Gliederung unternommen, der aber die Versäumnisse sinngemäßer Typenwahl und Zeilenabstände nicht verdecken kann.[19] Wie die einzelnen Spalten durch Flattersatz und mangelnde Gliederung den Eindruck von Auflösung erzeugen, so fehlt auch, von dem oberen und unteren Randausgleich abgesehen, jeglicher Versuch, die beiden Spalten optisch als Teile eines Ganzen erscheinen zu lassen; ein spaltenübergreifender Titel oder auch nur typographische Randleisten hätten hier unaufwendige Verbesserungen sein können. Im Vergleich mit der künstlerischen Qualität des Holzschnitts und der artifiziellen Gelehrsamkeit des Textes fällt das Layout des Blatts ästhetisch deutlich ab.

Das zweite Blatt ›IN MORTEM REVERENDI VIRI PHILIPPI MELAN-

[16] Die im Nachstehenden vorgenommenen Wertungen erfolgen aus der Perspektive eines bereits entwickelten Layouts, lassen also die oben erwähnten Einflüsse vorgängiger Traditionen unberücksichtigt.

[17] *Haec Disticha mutuati sumus ex scheda quadam, quam Joannes Stolsius Vittebergensis, Amicus meus, M. Vuolffgango Stein dono dederat 1547*; zitiert nach Christof Schubart, Die Berichte über Luthers Tod und Begräbnis. Texte und Untersuchungen, Weimar 1917, S. 132 (vgl. auch Kastner, Rauffhandel, S. 172, Anm. 24).

[18] Vgl. die anderen Fassungen zu Nr. 77.

[19] Man vergleiche dagegen die genannten Textabdrucke auf Flugblättern des 17. Jahrhunderts (Anm. 18) mit ihren klaren, auf plakative Wirkung abgestellten Anordnungsprinzipien.

THONIS‹[20] erschien 1560 in Wittenberg bei Lorenz Schwenck (Nr. 138, Abb. 84). Es zeigt einen Holzschnitt nach Lucas Cranach d. J. und druckt 23 Distichen des Wittenberger Poeten Johannes Maior ab.[21] Im Gegensatz zum Lutherblatt gelingen hier mit dem übergreifenden Titel und dem einheitlichen Textbild erste Schritte in Richtung auf eine planvolle Blattgestaltung. Mangelnde Abstimmung, die auch die Zentrierung des Schriftsatzes unter dem Holzschnitt nicht beheben kann, verrät die unterschiedliche Breite von Bild und Text. Verlagert schon diese Unausgeglichenheit den Blattschwerpunkt in die linke obere Ecke, so verstärkt erst recht das Vakuum am Fuß der rechten Textspalte die Wirkung der Asymmetrie. Gerade auf diesem Blatt wäre es ein Leichtes gewesen, die aufgezeigten Mängel zu vermeiden. Es hätte genügt, das Bild zu zentrieren, die Freiräume an seiner Seite mit Schmuckbordüren zu füllen, die zweite Textspalte neben die erste zu setzen und das Impressum als einzeiligen Blattabschluß zu verwenden. So müßig ein solches Durchspielen einer alternativen Aufmachung auch sein mag, verdeutlicht es doch, daß die genannten Schwächen nicht auf technische Probleme, sondern auf ein beim Publikum und beim Drucker erst ansatzweise ausgebildetes Bewußtsein von der Wirkung eines durchgestalteten Layouts zurückzuführen sind.

Mit demselben Holzschnitt wie der vorhergehende Einblattdruck ist das in daktylischen Epoden geschriebene ›CARMEN DE MORTE CLARISSIMI VIRI D. PHILIPPI MELANTHONIS‹ (Nr. 28, Abb. 85) versehen. Daher ist anzunehmen, daß auch dieses Blatt in Wittenberg bei Lorenz Schwenck gedruckt worden ist. Als Verfasser zeichnet der Melanchthonschüler und Wittenberger Professor Lorenz Dürnhofer, der das heute in der Erlanger Universitätsbibliothek befindliche Exemplar handschriftlich dem bedeutenden Nürnberger Politiker und Freund Melanchthons Hieronymus Baumgartner gewidmet hat.[22] Die Blattaufteilung behält zwar noch die asymmetrische Anordnung des Holzschnitts bei, ist aber um ausgeglichene Spaltenlänge bemüht und hebt auch die unterschiedliche Breite von Bild und Text auf, indem Zierleisten eingesetzt werden. Die äußere Randlinie fördert den Eindruck der Geschlossenheit, auch wenn die unterbrochenen bzw. abbrechenden Schmuckbordüren noch nicht optimal verwendet worden sind.

Auf etwa dieselbe Entwicklungsstufe des Layouts wie das ›CARMEN DE MORTE‹ ist das vierte, gleichfalls bei Lorenz Schwenck erschienene Flugblatt zu

[20] Die Schreibweise *Melanthonis* erklärt sich aus der im Text vorgenommenen zweifachen Namensetymologie (1. μέλανος – schwarz, χϑόνος – Erde; 2. μέλι – Honig, ἄνϑος – Blume). Zur Funktion der Namensetymologie bei den Reformatoren vgl. Bernd Moeller/ Karl Stackmann, Luder – Luther – Eleutherius. Erwägungen zu Luthers Namen, Göttingen 1981 (Nachrichten d. Akad. d. Wissenschaften in Göttingen, phil.-hist. Klasse 1981, Nr. 7), besonders S. 187–191.

[21] Der Text ist auch abgedruckt in: Johannes Maior, EXEQVIAE REVERENdo et clarißimo viro Philippo Melanthoni, in Academia Vitebergensi factae. DE REBVS ITEM diuinis eiusdem poemata, Wittenberg 1561 (Ex. München, UB: P. lat. rec. 711).

[22] Hammer, Melanchthonforschung, Nr. 227a, kennt den Text nur aus Dürnhofers ›Orationes, Epitaphia et Scripta‹ (Wittenberg 1561/62): »Ein Einblattdruck von 1560 ist nicht bekannt.«

stellen. Die ›Grabschrifft des Gottseligen vnd Hochgelarten Herrn Philippi Melanthonis‹ (Nr. 125, Abb. 86) ist mit einem Holzschnitt ausgestattet, den Lucas Cranach (wohl d. J.) vermutlich als Pendant zu dem oben behandelten Lutherbild angefertigt hat.[23] Die 46 Knittelverse stammen von dem Joachimsthaler Prediger und bekannten Lutherbiographen Johannes Mathesius. Auch auf diesem Blatt hat sich der Setzer bemüht, die Spaltenlängen wie auch die Breite von Bild und Text auszugleichen. Zwar fehlen noch abschließende Randleisten, doch werden dadurch auch potentielle Mängel, wie sie das vorige Blatt aufwies, vermieden.

Den letzten Schritt zu einer konsequenten Zentrierung und äußeren Geschlossenheit der Aufmachung hat das ›EPITAPHIVM Des Erwirdigen Hochgelerten Theuren Mannes / Herrn Philippi Melanchtonis‹ (Nürnberg: Georg Kreydlein 1560) vollzogen (Nr. 107, Abb. 87). Es entspricht weitgehend dem oben beschriebenen Standardtyp eines illustrierten Flugblatts. Verbesserungsfähig sind höchstens noch der gestufte Übergang zwischen Bild und Randleiste und die unterbliebene Zentrierung der Druckeradresse. Es könnte mehr als ein Zufall sein, daß dieses Blatt mit dem wirkungsvollsten Layout im Text die geringsten Anforderungen an seine Rezipienten stellt. Tatsächlich ist bei den fünf beschriebenen Blättern zu bemerken, daß die Aufmachung umso sorgloser gehandhabt wurde, je größere Ansprüche der Text erhob. Bezieht man diese Beobachtung auf den Warencharakter der Einblattdrucke, könnte man auch formulieren: Je kleiner und berechenbarer die voraussichtliche Käuferschaft eines Flugblatts war, desto stärker durfte man das Layout zugunsten anderer Kaufanreize (z. B. Latinität, artifizielle Texte, Qualität der Graphik) vernachlässigen, oder anders gesagt, je größer und anonymer der Markt der Bildpublizistik wurde, desto wichtiger war eine auf Wirkung bedachte plakative Aufmachung. Mit dieser These zeichnet sich auch eine weitere Begründung für die oben skizzierte zeitliche Entwicklung des Layouts ab: Sie verläuft parallel zur Ausweitung des Markts; die Konkurrenzsituation und die Erschließung neuer und breiterer Abnehmerkreise erforderten eine attraktive Form der Flugblätter, um den Absatz zu gewährleisten. Einschränkend ist zu betonen, daß dieses an nur wenigen Blättern gewonnene Ergebnis nur vorläufigen Charakter hat und noch stützender Untersuchungen bedarf, bevor es solchermaßen gültig verallgemeinert werden kann.

Daß der Normaltyp des Flugblatts als Ergebnis einer allmählichen, von Verkaufserfahrungen bestimmten Optimierung anzusehen ist, erklärt, warum er im gesamten Untersuchungszeitraum vorherrschte und einer Weiterentwicklung im Großen und Ganzen nicht bedurfte. Die Standardisierung des Mediums barg aber auch die Gefahr, daß das Publikum über eine gewünschte Gewöhnung hinaus von einer allseits und immerzu angebotenen Aufmachung gelangweilt wurde. Auch die all-

[23] Zu solchen Gegenüberstellungen Luthers und Melanchthons vgl. Oskar Thulin, Melanchthons Bildnis und Werk in zeitgenössischer Kunst, in: Philipp Melanchthon. Forschungsbeiträge zur vierhundertsten Wiederkehr seines Todestages dargeboten in Wittenberg 1960, hg. v. Walter Ellinger, Göttingen 1961, S. 180–193 mit Tafel 1–15; Kastner, Rauffhandel, S. 249–277.

gemeine Verfügbarkeit des fortgeschrittenen Layouts ließ aufgrund der Konkurrenzsituation die Marktchancen des einzelnen Blattproduzenten sinken und gab Anlaß, nach womöglich noch attraktiveren Formen zu suchen. Daher begegnet nach vereinzelten Vorläufern im 16. Jahrhundert besonders zwischen 1600 und 1650 häufiger der Typ des Klapp-, selten auch des Drehbildes.[24] In dieselbe Entwicklung gehören auch Faltblätter und Umkehrbilder.[25] Daß diese Versuche, die Einblattdrucke mit zusätzlichen Kaufanreizen zu versehen, eher nebensächliche Randerscheinungen blieben, hängt einmal wohl mit dem technischen Aufwand zusammen, den diese Formen überwiegend erforderten, und ist vor allem darauf zurückzuführen, daß nur wenige, nämlich dem Vorher-Nachher-Prinzip oder dem Schein-Sein-Schema gehorchende Themen solche Darbietungsformen überhaupt erlaubten.

Eine andere Steigerungsmöglichkeit der üblichen Blattgestaltung lag in der Verwendung von Figurentexten und Typogrammen.[26] Sie ist nicht nur als oberflächlicher Anschluß an eine Modegattung humanistischer und barocker Literatur zu verstehen, sondern bezeugt auch das gestiegene Bewußtsein, das die Flugblattproduzenten von dem gestalterischen Potential ihres Mediums gewonnen hatten. Wie bei den angeführten besonderen Bildtypen stand auch hier die komplizierte Herstellung und begrenzte thematische Eignung einer größeren Verbreitung entgegen, die zudem von meist erhöhten Verstehensansprüchen weiter eingeschränkt wurde.

Erweisen sich die genannten Versuche, über die seit der Mitte des 16. Jahrhunderts etablierte Gestaltung der Flugblätter hinauszukommen, als Ansätze von nur geringer Reichweite, gelang hinsichtlich des Titelumbruchs im 17. Jahrhundert, wenn auch nur zögernd, noch ein wirklicher Fortschritt. Während nämlich im 16. Jahrhundert der Zeilenumbruch der Überschrift fast ausschließlich von den

24 Beispiele aus dem 16. Jahrhundert bei Hans Bloesch, Unbekannte Einblattholzschnitte des 16. Jahrhunderts in der Berner Stadtbibliothek, in: Berner Zs. f. Gesch. u. Heimatkunde 1940, 151f., und Flugblätter Wolfenbüttel II, 13; aus dem 17. Jahrhundert ebd. I, 100, 119, 128, 142, 212; II, 101f., 229, 295; vgl. auch Christa Pieske, Die Memento-mori-Klappbilder, in: Philobiblon 4 (1960) 125–145. Ein Blatt mit Drehscheibe bei Coupe, Broadsheet II, Abb. 141 (dazu die Vorlage bei Strauss, Woodcut, 1399).

25 Faltblätter bei Coupe, Broadsheet II, Abb. 132, und bei Christa Pieske, Hersteller religiöser Kleingraphik, in: Arbeit und Volksleben, hg. v. Gerhard Heilfurth u. Ingeborg Weber-Kellermann, Göttingen 1967 (Veröffentlichungen d. Instituts f. mitteleuropäische Volksforschung an d. Philipps-Universität Marburg-Lahn, A 4), S. 184–197; ein Umkehrbild in: Flugblätter des Barock, 32.

26 Z. B. Flugblätter Wolfenbüttel I, 7, 15a, 47, 66a, 241; II, 73; III, 4, 24–27, 43, 204; vgl. auch Mirjam Bohatcová, Farbige Figuralakrosticha aus der Offizin des Prager Druckers Georgius Nigrinus (1574/1581), in: GJ 1982, 246–262, und Ulrich Ernst, Europäische Figurengedichte in Pyramidenform aus dem 16. und 17. Jahrhundert. Konstruktionsmodelle und Sinnbildfunktionen, in: Euph. 76 (1983) 295–360; ders., Lesen als Rezeptionsakt. Textpräsentation und Textverständnis in der manieristischen Barocklyrik, in: LiLi 57/58 (1985) 67–94, hier S. 76–85; ders., Die neuzeitliche Rezeption des mittelalterlichen Figurengedichts in Kreuzform. Präliminarien zur Geschichte eines textgraphischen Modells, in: Mittelalter-Rezeption. Ein Symposion, hg. v. Peter Wapnewski, Stuttgart 1986 (Germanistische Symposien, Berichtsbd. 6), S. 177–233, hier 191–198.

Gegebenheiten des Satzspiegels bestimmt wurde,[27] wird im 17. Jahrhundert zunehmend auch nach Sinneinheiten gegliedert. Diese Entwicklung betraf zunächst nur den Haupttitel, der so zum einprägsamen Schlagwort gerinnen konnte,[28] erfaßte aber im Lauf der Zeit auch die untergeordneten Bestandteile der zumeist ausführlichen Überschriften. Die so erreichte Harmonie von Sinn und Umbruch dürfte mit der gewonnenen Übersichtlichkeit auch die Verkaufschancen der Flugblätter erhöht haben.

1.2.2. Bildgestaltung

Sowohl für den Ladenverkauf wie auch für den Kolportagehandel war es wichtig, die Aufmerksamkeit der Passanten zu erregen, sie zum Stehenbleiben und womöglich zum Kauf eines Flugblatts zu bewegen. Dabei spielte das Bild in seiner Funktion als Blickfang eine kaum zu überschätzende Rolle. In der Regel begegnen sorgfältig hergestellte, durchdachte und publikumswirksame Graphiken auf den Einblattdrucken der frühen Neuzeit, auch wenn durch Flugblätter, bei denen ein älterer Stock oder eine ältere Kupferplatte mehr oder minder willkürlich zur Illustration eines neuen Textes benutzt worden ist,[1] der Eindruck entstehen könnte, daß dem Bild eine nur untergeordnete Bedeutung beigemessen wurde. Dabei konnten die Farbgebung, die Verteilung von Licht und Schatten, die Linienführung, die Perspektive, das Verhältnis von Vorder- und Hintergrund, der Bildaufbau, kurz gesagt: die ›Rhetorik‹ des Bildes die jeweilige Darstellung verkaufsentscheidend in Szene setzen. Die folgenden Bemerkungen, die nur einige auf den Flugblättern häufiger genutzte Mittel der Bildrhetorik vorführen können, gehen notwendigerweise von ausgewählten Beispielen aus, da sich die Frage der Bildgestaltung je wieder neu stellt. Die Auswahl wurde wie auch sonst in dieser Arbeit in der doppelten Absicht getroffen, für das Medium typische wie der Forschung überwiegend unbekannte Flugblätter vorzustellen und an ihnen die jeweils leitende Fragestellung zu verfolgen.

Der unbekannte Verleger des Blatts ›Ware Contrafactur des BapstEsels / so zů Rom in der Tyber todt gefunden / Vnd des Mǒnchskalbs / so zů Freyberg von einem Kalb geboren [...]‹, o.O. 1586 (Nr. 210, Abb. 48), ging mit seiner Publikation kein sonderlich hohes wirtschaftliches Risiko ein. Luthers und Melanchthons Deutungen der beiden Monstren waren seit 1523 in vielen Ausgaben in Europa verbreitet worden. Zahlreiche Gegenschriften, Bearbeitungen, Anspielungen und

[27] Vgl. Gerhard Kießling, Die Anfänge des Titelblattes in der Blütezeit des deutschen Holzschnitts (1470–1530), Leipzig (1930) (Monographien d. Buchgewerbes, 14), S. 46f.

[28] Durch Typenwahl und Umbruch wird ›Der Teutsche Michel‹ zum schlagwortartigen Haupttitel eines Flugblatts, dessen vollständige Überschrift mit ›Ein schǒn New Lied / genat der Teutsche Michel / Wider alle Sprachverderber [...]‹ beginnt und sich über insgesamt sieben Zeilen erstreckt. Vgl. zuletzt Flugblätter Coburg, 134.

[1] Als besonders markantes Beispiel sei das ›Eigentliche Bildtnuß / Deß [...] Hieronymi von Prag‹, Augsburg: Johann Klocker o.J., angeführt, das ein Porträt des Erasmus von Rotterdam zeigt; vgl. Alexander, Woodcut, 322.

die Aufnahme in die zeitgenössischen Naturkunde-Enzyklopädien bezeugen die große Resonanz, die Papstesel und Mönchskalb im gesamten 16. Jahrhundert hervorgerufen haben.[2] Doch auch ohne diese Vorgeschichte, die das Publikumsinteresse bereits garantierte, hätte der Einblattdruck im Kontext der verbreiteten Prodigienliteratur und Konfessionspolemik seine Abnehmer gefunden, zumal die beiden Monstren recht wirkungsvoll ins Bild gesetzt sind. Indem der Formschneider die Figuren, von einer kleinen Standfläche abgesehen, ohne ablenkenden Hintergrund vor die weiße Fläche gestellt hat, kommt die aufmerksamkeitheischende Monstrosität der beiden Gestalten prägnant zur Geltung. Anders als bei den für die ikonographische Rezeption maßgeblichen Holzschnitten Cranachs von 1523 sind Papstesel und Mönchskalb hier einander zugewandt. Dadurch wird die Bildzone formal nach außen abgeschlossen und die Zusammengehörigkeit der beiden Figuren betont. Die Haltung der vorderen Gliedmaßen wird durch die Gegenüberstellung der Monstren unversehens zum Redegestus, doch verhindert der Holzschnittrahmen, der jedes Tier einschließt, die beiden Gestalten als Dialogpartner mißzuverstehen. Dieser Darstellung entspricht genau der Text, der als zweifache Leseranrede erscheint, in der das Mönchskalb in seinem Part zwar auf den Papstesel hinweist, jedoch kein Gespräch mit diesem führt.

Mit ähnlichen Mitteln operiert der Holzschnitt zu dem Blatt ›Vnterscheyd eins Münchs Vnd eins Christen‹ aus der ersten Hälfte des 16. Jahrhunderts (Nr. 197, Abb. 46). Die miteinander disputierenden Gestalten von Mönch und Bauer entfalten ihre volle Bildwirkung vor der weißen Hintergrundfläche. Ihre Gegenüberstellung zitiert die für die Reformationsdialoge typische Gesprächssituation, in der der bibelkundige Bauer über den Kleriker triumphiert. Der Text des Blatts gibt allerdings keinen Dialog wieder, sondern reiht unverbunden angebliche Unterschiede zwischen *Münch* und *Christ* aneinander. Zwar könnte man diese Auflistung als Argumentationshilfe auffassen, die dem Gemeinen Mann für etwaige Diskussionen mit der katholischen Geistlichkeit angeboten wird, und so das auf dem Holzschnitt dargestellte Zwiegespräch auf den Text beziehen. Wahrscheinlicher ist aber, daß der Holzschnitt aus einem anderen Zusammenhang stammt und etwa als Illustration eines Reformationsdialogs gedient hat. Seine Verwendung auf dem Flugblatt nutzt somit vorgängige Kenntnisse und Erwartungen des Publikums, erfüllt letztere aber nur, insofern sie die dargestellte Kontroverse auf eine antithetische Grundstruktur zurückführt, die durch Titel- und Textanordnung verdeutlicht wird.

Bei den beiden angeführten Blättern war es für den Formschneider nicht schwer, den Holzschnitt übersichtlich, einprägsam und werbekräftig zu gliedern. Die Anforderungen an den Graphiker stiegen bei komplexeren Darstellungen, bei

2 Vgl. Dieter Koepplin / Tilman Falk, Lukas Cranach. Gemälde, Zeichnungen, Druckgraphik, 2 Bde., Ausstellungskatalog Basel 1974, I, S. 361–363 mit Nr. 246–249; Flugblätter der Reformation S. 102f. und 118f.; Josef Schmidt, Lestern, lesen und lesen hören. Kommunikationsstudien zur deutschen Prosasatire der Reformationszeit, Bern / Frankfurt a. M. / Las Vegas 1977 (Europäische Hochschulschriften I, 179), S. 208–238.

denen ein klarer Bildaufbau den werbewirksamsten Bestandteil herauszustellen und die übrigen Bildgegenstände so zuzuordnen hatte, daß sich eine Bildlogik und somit eine Verstehensgrundlage für den Betrachter ergab. Selbst wenn ein Flugblatt sein Publikum durch gezielte Verrätselung seiner Aussage zu fesseln versuchte, mußte das Bild so organisiert werden, daß einerseits die Rätselhaftigkeit deutlich hervortritt und womöglich anderseits bereits Ansätze zur Auflösung des Rätsels zu erkennen sind, um den Betrachter zu einem intensiveren Studium des Blatts zu ermutigen. Die ›Hieroglyphische Abbildung vnd Gegensatz der wahren einfaltigen vnd falschgenandten Brůder vom RosenCreutz‹, o. O. ca. 1620 (Nr. 131, Abb. 49), bekundet ihren Rätselcharakter bereits durch das Stichwort *hieroglyphisch* im Titel, das als Anspielung auf die vermeintliche Weisheit der alten Ägypter zugleich einen Anspruch auf Wahrheit erhob.[3] Das Blatt gehört in die publizistische Auseinandersetzung, die die Veröffentlichung der Rosenkreuzer-Schriften Johann Valentin Andreaes ausgelöst hatte.[4] Im Zentrum der Darstellung steht ein mit langem Mantel bekleideter Mann, auf den die Aufmerksamkeit nicht nur durch seine auffälligen Attribute, seine erhöhte Stellung und Größe, sondern auch durch die Bildkomposition gelenkt wird, ist doch die Mittelposition durch den axialsymmetrischen Aufbau und durch auf die zentrale Achse zulaufende Linien betont. Die Axialsymmetrie wird überdies für eine strenge Antithetik der beiderseits der Mittelfigur befindlichen Objekte genutzt, so daß die beiden durch Verweiszahlen markierten Zeichensäulen ebenso wie die göttliche und alchemistische Sonne sowie die Anbetung des Kruzifixes und die Bewunderung der chemischen Substanz im Glaskolben aufeinander bezogen sind. Dergestalt ermöglicht bei aller vorgeblichen oder echten Rätselhaftigkeit im Einzelnen die Bildstruktur einen schnellen Überblick über das Ensemble und läßt mit ihrer Gegenüberstellung von beispielsweise Basilisk und Heiliger-Geist-Taube keinen Zweifel an der Wertung der beiden Bildseiten, die zudem auch durch die zuzuordnenden Bibelzitate gewährleistet wurde.[5] Lediglich die Hauptfigur widersetzt sich einer sofortigen Deutung. Doch wird ein mit barocker Bildsprache vertrauter Betrachter den Heiligenschein aus Pfauenfedern als Zeichen der Scheinheiligkeit erkannt

[3] Zur humanistischen Hieroglyphik vgl. Liselotte Dieckmann, Hieroglyphics. The History of a Literary Symbol, St. Louis, Miss. 1970.

[4] Johann Valentin Andreae, Fama Fraternitatis (1614), Confessio Fraternitatis (1615), Chymische Hochzeit: Christiani Rosencreutz. Anno 1459 (1616), hg. v. Richard van Dülmen, Stuttgart [2]1976 (Quellen u. Forschungen zur württembergischen Kirchengesch., 6); s. auch Richard van Dülmen, Die Utopie einer christlichen Gesellschaft. Johann Valentin Andreae (1586–1654), Stuttgart/Bad Cannstadt 1978 (Kultur u. Gesellschaft. Neue historische Forschungen, 2), S. 43–112. Zur publizistischen Kontroverse vgl. Hans Schick, Das ältere Rosenkreuzertum. Ein Beitrag zur Entstehungsgeschichte der Freimaurerei, Berlin 1942 (Quellen u. Darstellungen zur Freimaurerfrage, 1), S. 309–334.

[5] Die Konfrontation falscher und wahrer Rosenkreuzer gehörte zum Standardrepertoire im zeitgenössischen Schrifttum gegen das Rosenkreuzertum, vgl. etwa Daniel Cramer, Societas Jesv et roseae crucis vera [...]. Warhaffte Bruderschafft Jesu vnd deß RosenCreutzes [...], Frankfurt a. M. ›1617 (Ex. Frankfurt a. M., StUB: 8° U. 159.754).

und ebenso die übrigen Attribute aufzulösen verstanden haben,[6] um die Figur als einen der *falschgenandten Brŭder vom RosenCreutz* zu identifizieren.

In seltenen Fällen, in denen ein Flugblatt in einem längeren Zeitraum mehrere Ausgaben erlebte, die mit verschiedenen Illustrationen ausgestattet worden sind, zeichnet sich ein Lernprozeß ab, der von einer weitgehend unreflektierten zu einer wirkungsvollen, marktgerechten Bildgestaltung geführt hat. Das Blatt ›Juch Hoscha / Der mit dem Geldt ist kommen‹, Straßburg: Nikolaus Waldt 1587 (Nr. 139, Abb. 23), führt eine ironisch-utopische Geldverteilungsszene vor und steht als Satire auf die Faulheit Darstellungen des Goldesels oder Schlaraffenlands nahe.[7] Der Holzschnitt zeigt auf einem Podium rechts den Geldverteiler inmitten seines Reichtums. Ein Gehilfe verkündet mit seiner Posaune die Ankunft seines Herrn und lockt die Menschen heran, die auf allen Wegen herbeiströmen und teils schon das Podium erstiegen haben. Gegen sie richtet sich die Geste des Narren mit dem erhobenen Narrenkolben am rechten Bildrand. Der Auftritt des Narren ist zugleich als Signal für den satirischen und fiktiven Charakter der Szene zu interpretieren. Während der Holzschnitt trotz seiner rudimentären Antithetik und der für das Verständnis unerheblichen Hervorhebung des posauneblasenden Werbers strukturell nur wenig organisiert ist, zeigt eine in Nürnberg von Lukas Mayer gedruckte Fassung, die gleichfalls noch dem 16. Jahrhundert angehört, bereits eine sehr viel klarere und überlegtere Gliederung (Abb. 24). Geldverteiler und Narr sind nahezu in die Mitte gerückt und von vorne abgebildet. Die Ausrichtung der beiderseits herandrängenden Menschen lenkt ebenso wie die sich im Kopf des Narren schneidenden Linien und die Perspektive den Blick auf die wichtigsten Figuren des Bildes. Dabei verraten die abwechslungsreiche und lebendige Gestaltung der Personen und die trotz des symmetrisch-pyramidalen Aufbaus bewegte Szene ein beachtliches ästhetisches Niveau, das besonders im Vergleich mit einer 1625 zuerst erschienenen Straßburger Fassung des Blattes hervortritt (Abb. 25). Diese radierte Version, die von Isaak Brun verlegt wurde und auf den Holzschnitt von Lukas Mayer zurückgreift, fällt mit ihren steifen Figuren, dem gleichförmig gefelderten Fußboden und der symmetrischen Architekturfassade künstlerisch hinter ihre Vorlage zurück.[8] Im Sinne der Blattgliederung ist die Darstellung dagegen weiter fortgeschritten. Nicht nur, daß Geldverteiler und Narr jetzt genau in die Mitte des Bildes gerückt sind, auch die vereinheitlichte und durch das Karomuster des Fußbodens verdeutlichte Perspektive und die symmetrische Anordnung der beiderseitigen Personen und der rückwärtigen Architektur strukturieren die Radierung auf die Kernszene der Geldverteilung hin.

6 Fuchsschwanz und Engelskopf, der durch die Teufelskralle widerlegt wird, verweisen auf den schönen Schein; die pralle und übergroße Geldtasche signifiziert Habgier. Der vorgewölbte Bauch und die Physiognomie verleihen der Gestalt karikaturistische Züge.

7 Z.B. Flugblätter Wolfenbüttel I, 52, 70; Flugblätter Darmstadt, 41; themenverwandte Blätter auch bei Coupe, Broadsheet I, S. 132f. und 173f.; s.u. Kapitel 5.3.

8 Auch inhaltlich haben Einbußen stattgefunden, wenn der (Juden-)Spieß hinter dem Geldverteiler und die spottende Hörnchen-Gebärde des Narren fortgefallen sind.

Die Reihe der Geldverteiler-Blätter ist nicht nur für die marktgerechte Entwicklung des Bildaufbaus aufschlußreich, sondern auch für die Hinwendung zu dem Betrachter und dessen Einbeziehung in den Bildzusammenhang. Damit ist weniger die bühnenartige Anordnung der Personen gemeint, die ja schon auf dem Blatt von Nikolaus Waldt zu beobachten ist, als vielmehr die spottende Gestik des Narren, die sich seit der Nürnberger Fassung sowohl auf die dargestellten Personen als auch auf den Betrachter bezieht. Wenigstens bei vier Flugblattthemen läßt sich eine vergleichbare historische Entwicklung verfolgen: Während das Blatt ›Sant kümernus‹, o.O. 1507, mit einem Holzschnitt von Hans Burgkmair die Heilige im Dreiviertelprofil zeigt, wie sie sich dem betenden Spielmann zuwendet (Nr. 178), ist ›S. Kümmernuß‹ auf einem Augsburger Briefmalerblatt von Matthäus Schmidt aus der zweiten Hälfte des 17. Jahrhunderts in Frontalansicht wiedergegeben, wobei der Blick der Heiligen auf den Betrachter gerichtet ist.[9] Während die ›klag vnsers Herrn Jesu Christi / vber die vndanckbare welt‹, Worms: Anton Corthoys ca. 1565, Christus noch im Profil abbildet,[10] zeigen die späteren Bildversionen des Themas den Heiland von vorne und lassen ihn den Betrachter anblicken.[11] Ähnlich verläuft die Entwicklung auf den Flugblättern, die Christus und den Papst auf ihren Reittieren antithetisch gegenüberstellen; auf den dem 16. Jahrhundert angehörenden Fassungen sind beide Kontrahenten von der Seite dargestellt, während seit dem Anfang des 17. Jahrhunderts Christus sich dem Betrachter zuwendet.[12] Der vierte Fall schließlich betrifft zwei Memento mori-Blätter. Auf dem Holzschnitt, den der Monogrammist CS für den Einblattdruck ›O Mensch bedenck allzeit das end [...]‹, o.O. um 1550, des von zeitgenössischer Hand als Autor angegebenen Dominikaners Bartholomaeus Kleindienst angefertigt hat, blickt und zeigt der Tod auf ein neben ihm hängendes Schriftband.[13] Auf dem Blatt ›MEMENTO MORI‹, (Nürnberg:) Paul Fürst um 1650, dessen Kupferstich den Holzschnitt des Formschneiders CS nachbildet, grinst der Tod dagegen den Betrachter an und winkt ihm bedrohlich grüßend zu (Nr. 157). Da die Veränderungen jeweils in dieselbe Richtung gehen, wird man schließen dürfen, daß sich die publikumsbezogene Darstellungsweise als wirkungsvoller erwiesen und durchgesetzt hat. Man wird auch mit der Vermutung nicht zu weit gehen, daß die ins Bild gesetzte Hinwendung ans Publikum die direkte und werbende Verkaufsform

[9] Nr. 176; zum Kult der Heiligen vgl. Gustav Schnürer / Joseph M. Ritz, St. Kümmernis und Volto santo. Studien und Bilder, Düsseldorf 1934 (Forschungen zur Volkskunde, 13–15); Karl Spieß, Zwei neu aufgedeckte Voltosanto-Kümmernis-Fresken im Rahmen der Kümmernisfrage, in: Österreichische Zs. f. Volkskunde 54 (1951) 9–25, 124–142.

[10] Strauss, Woodcut, 134.

[11] Z. B. ›Expostulatio IESV CHRISTI cum Mundo ingrato‹, Antwerpen: Philipp Galle um 1600 (Ex. Coburg, Veste: VII, 118, 61); Flugblätter Wolfenbüttel III, 5; Alexander, Woodcut, 539; Flugblätter Coburg, 119.

[12] Flugblätter Wolfenbüttel II, 40–42; vgl. auch die Abbildungen bei Paas, Broadsheet I, P-71f., 91 und PA-16/20, und Coupe, Broadsheet II, Abb. 139f.

[13] Nr. 168. Zum Monogrammisten CS vgl. Strauss, Woodcut, 1224–1234 (ohne Kenntnis des Blatts). Zu Kleindienst vgl. ADB 16, 102.

der Flugblätter widerspiegelt und ähnlich einzuschätzen ist wie die noch zu besprechende Textform der Publikumsanrede.[14]

Der Bezug zum Betrachter begegnet auf den Flugblättern in variierenden Formen und in unterschiedlicher Intensität. Auf dem Blatt ›Passions=Schiff / auf welchen alle Christen [...] in das gelobte Vatterland / segeln kőnnen‹, Nürnberg: Paul Fürst um 1650 (Nr. 173, Abb. 8), erkennt man mit der Antithetik und der durch Linienführung, Symmetrie und Besetzung des Vordergrunds betonten Mitte bereits genannte Elemente des Bildaufbaus, die hier noch durch den Kontrast von Oben (Himmel, Kreuz, Personifikationen) und Unten (Meer der Welt, Schlange, Tod und Teufel) ergänzt werden. Daß das Kreuz mit den arma Christi die zentrale Stelle des Kupferstichs einnimmt, versinnbildlicht nicht nur die Bedeutung von Christi Tod für die christliche, hier lutherische Theologie, sondern spezifischer die Mittlerrolle des Heilands zwischen den Menschen und Gott sowie zwischen Diesseits (linke Bildseite) und Jenseits (rechte Seite). An der Darstellung des Kreuzes fällt besonders auf, daß die Bildperspektive durchbrochen wird. Das Kreuz, das im Bildzusammenhang als Schiffsmast dient, ist perspektivisch aus der Schiffsallegorie herausgenommen und wendet sich mit seiner ›desallegorisierten‹ Frontaldarstellung als Sinn- und Mahnzeichen unmittelbar an den Betrachter.[15]

Ein zumal auf Bildberichten häufiger eingesetztes Mittel, das Publikum ins Bild einzubeziehen, besteht darin, in den Vordergrund einige Personen mit dem Rükken zum Betrachter zu postieren, die als unbeteiligte Zuschauer dem Hauptgeschehen beiwohnen. Dem Blattpublikum soll damit die Illusion verschafft werden, hinter den bildlich dargestellten Zuschauern zu stehen und selbst Augenzeuge der berichteten Ereignisse zu sein.[16] Ähnlich, jedoch in anderer Funktion zeigt ein Holzschnitt von Jakob Lucius die Rückenansicht von Adam und Eva (Abb. 9), die vor den Schranken des göttlichen Gerichts stehen, das den Streit der vier Töchter Gottes verhandelt.[17] Indem der Betrachter quasi hinter dem ersten Menschenpaar und somit wie dieses vor den Gerichtsschranken steht, rückt auch er in die Rolle des Angeklagten; das unbestimmte Interesse eines potentiellen Käufers an einer

[14] In der Kunstgeschichte ist der ökonomische Aspekt des Betrachtereinbezugs, soweit ich sehe, noch nicht bemerkt worden; vgl. zum Problemkreis zuletzt: Der Betrachter ist im Bild. Kunstwissenschaft und Rezeptionsästhetik, hg. v. Wolfgang Kemp, Köln 1985 (DuMont-Taschenbücher, 169).

[15] Am Rande sei vermerkt, daß auch Spes und Charitas auf das Publikum ausgerichtet sind. Zur geistlichen Schiffsallegorie vgl. Schilling, Imagines Mundi, S. 155–185 (mit weiterer Literatur).

[16] Vgl. z. B. Flugblätter Wolfenbüttel II, 138, 151, 207, 324–326 et passim; Paas, Broadsheet I, P-45, 58f., 78 et passim.

[17] Nr. 134. Vgl. dazu Meyer, Heilsgewißheit, S. 58–72, und Martin Luther, Nr. 483. Zur mittelalterlichen Tradition des Bildes zuletzt Waltraud Timmermann, Studien zur allegorischen Bildlichkeit in den Parabolae Bernhards von Clairvaux. Mit einer Erstedition einer mittelniederdeutschen Übersetzung der Parabolae »Vom geistlichen Streit« und »Vom Streit der vier Töchter Gottes«, Frankfurt a. M. / Bern 1982 (Mikrokosmos, 10), S. 138–152.

vertrauten mittelalterlichen Allegorie wird durch die Bildgestaltung unversehens zu einem persönlichen Interesse am eigenen ›Fall‹ umgemünzt.[18]

Mag es bei den genannten Beispielen dem Betrachter noch halbwegs freigestanden haben, sich als Teilnehmer der Bildszene aufzufassen oder nicht, so dürfte er sich bei den Blättern ›SI CREDERE FAS EST‹, Köln: Johann Bussemacher um 1600 (Nr. 183, Abb. 1), und ›Ach Mensch kehr dich zu Gott‹, Nürnberg: Paul Fürst um 1650 (Nr. 10, Abb. 11), kaum der Suggestivkraft der Bilder entzogen haben können. Bussemachers Kupferstich, der auf eine von Hendrik Goltzius gestochene und von Crispijn de Passe d. Ä. verlegte Vorlage zurückgeht[19] und wohl zu einer Reihe in Aufmachung und Bildidee ähnlicher Blätter gehört,[20] zeigt einen hämisch lachenden Narren, der sich mit erhobener Nadel und Faden anschickt, dem Betrachter zwei Eselsohren samt Narrenschellen anzunähen. Der dem gravierten Rahmen eingeschriebene Titel und der aus zwölf Knittelversen bestehende Text geben das Blatt als Seitenstück zu der gleichfalls auf Einblattdrucken verbreiteten Redensart ›Wer Weis Ob's war ist‹ zu erkennen.[21] Der Text mildert möglicherweise aus verkaufstaktischen Gründen die gegen den Betrachter gerichtete satirische Aggressivität, indem er von dem Adressaten der Eselsohren in dritter und nicht, wie vom Bild her zu erwarten wäre, in zweiter Person spricht. Das von Paul Fürst verlegte Blatt, das in Stichen des Straßburgers Jakob von der Heyden und des Kölners Gerhard Altzenbach Vorläufer hat (vgl. Nr. 116), nimmt dagegen keine Rücksicht auf eventuelle Ängste der Käuferschaft. Ganz im Gegenteil: Es will Betroffenheit, ja Erschrecken auslösen, indem es den Tod mit Pfeil und Armbrust auf den Betrachter zielen läßt und den Leser mit Formulierungen wie

[18] Erstaunlicherweise haben Flugblatt-Darstellungen der menschlichen Wegewahl den Betrachter nur insoweit einbezogen, als sie seinen Blick auf die Weggabelung zuführen und ihm somit implizit eine Entscheidung abverlangen. Wenn sie einen Wanderer ins Bild aufnehmen, versäumen sie aber die Möglichkeit, diesen von hinten als Vorgänger des Betrachters abzubilden, wie dies auf einem Emblem von 1621 und auf einem Titelblatt von 1758 geschehen ist; vgl. Wolfgang Harms, Homo viator in bivio. Studien zur Bildlichkeit des Weges, München 1970 (Medium Aevum, 21), Abb. 15 und 43; zur Wegewahl auf Flugblättern vgl. dens., Das pythagoreische Y, sowie Flugblätter Coburg, 116 und 118, und Flugblätter des Barock, 16.

Dagegen ist eine Reihe von Flugblättern nachzuweisen, die das Thema der Tugendleiter so inszeniert haben, daß der Betrachter sich aufgefordert fühlen soll, die in der Graphik vor ihm aufgestellte Leiter zu ersteigen; vgl. Flugblätter Wolfenbüttel III, 100; Flugblätter Darmstadt, 1; Geisberg, Woodcut, 577; Ecker, Einblattdrucke, Nr. 166, Abb. 53.

[19] Vgl. Hollstein, Dutch Etchings XV, S. 215. Die Stellung des Blatts ›Wer weiss obs war ist‹, (Köln:) Matthias Quad 1588 (Drugulin, Bilderatlas I, 2500), in der Überlieferung konnte bislang nicht geklärt werden. Um 1650 brachte Paul Fürst eine Neufassung des Blatts heraus (Hampe, Paulus Fürst, Nr. 295). Bussemachers Blatt wurde im 18. Jahrhundert mit einigen aktualisierenden Veränderungen unter dem Titel ›Der zufriedene Narr‹ nachgestochen (Ex. Krakau, UB: J. 4802).

[20] Auf dem einen Blatt hält ein Narr, auf dem anderen ein Affe dem Betrachter einen Spiegel vor (Ex. Berlin, SB-West: YA 3504 kl. und YA 3508 kl.; vgl. Nr. 25).

[21] Dazu s. u. Kapitel 5.3.

Wolan wer dieses List
Der dencke das an ihm
bald bald der Reyhen ist

zu beeindrucken sucht. Daß es sich trotz oder vielmehr wohl wegen dieser drastischen Didaxe, die das Publikum an den Tod gemahnt, um es zu einer christlichen Lebensführung anzuleiten, sehr gut verkaufte, belegen nicht weniger als fünf Ausgaben.[22] Wenn auch das letztgenannte Flugblatt in der durch die Bildgestaltung bewirkten gefühlsmäßigen Beteiligung des Betrachters kaum zu übertreffen ist, gibt es doch Blätter, die ein noch größeres Raffinement auszeichnet. Sie arbeiten mit einer bewußten Leerstelle, die der Betrachter auszufüllen hat, oder anders gesagt, sie sind so angelegt, daß erst das Publikum sie vervollständigt. Ausgehend von Einblattholzschnitten, auf denen zwei Narren dem Betrachter verkünden *Vnser sindt Trey*,[23] begegnen auch auf Flugblättern Narren und Narrenpaare, die dem Leser *Vnser sein Zween* oder

Dan wir all drey sindt gleiche weiss.
Weistu nicht wer der dritte ist,
Schneutz dich, so hastu jn erwischt[24]

zurufen. Den ›idealen‹ Leser derartiger Darstellungen schildert Christian Weise in seinem Roman ›Die drey ärgsten Ertz-Narren Jn der gantzen Welt‹, o. O. 1673, in dem von einem etwas begriffsstutzigen Maler erzählt wird:

Es schien als wär er in einem unglücklichen Monden, denn als sie in etlichen Tagen anderswohin reiseten, war in der Stube hinter dem Ofen ein Knecht mit der Magd angemahlt, die hatten alle beyde Narren-Schellen, und stund darüber geschrieben: Unser sind drey. Der gute Mahler, der allenthalben nach raren inventionen trachtete, tratt davor, und spintesirte lang darüber, wo denn der dritte wär.[25]

Das Blatt ›DER BVLER SPIGELL‹ (o. O. Ende des 16. Jahrhunderts), das das in Fastnachtspiel und Schwank vorgeprägte Thema der Liebesnarren aufgreift, setzt unter anderem das zeitgenössische Sprichwort

Mit hend bieten Fus Tretn Vnd lachn:
Kan Jch als balt drei narren machen

[22] Zur Rezeption der Darstellung in Tafelbild und Kunstgewerbe s. u. Kapitel 7.1. Den Effekt einer auf den Betrachter zeigenden Person machte sich auch das berühmte Plakat des für die army werbenden Uncle Sam zunutze. Mit dem zielenden Tod ist ein Plakat von 1968 vergleichbar, das den Betrachter in die Mündung eines Trommelrevolvers blikken läßt und sich gegen die freizügigen Waffengesetze in den USA wendet, vgl. Images of an Era: the American Poster 1945–75, Ausstellungskatalog Washington, D.C. 1975, Abb. 76.

[23] Berlin, KK (Ost): 308–10; in der Flugblattsammlung zu Wolfenbüttel, HAB, liegen zwei unsignierte Blätter desselben Typs.

[24] Flugblätter Wolfenbüttel I, 59 und 119.

[25] Christian Weise, Die drei ärgsten Erznarren in der ganzen Welt, Abdruck der Ausgabe 1673, hg. v. Wilhelm Braune, Halle a.S. 1878 (NdL 12–14), S. 221.

in Szene.[26] Im Gegensatz aber zu einem gleichzeitigen Blatt, das die Dame tatsächlich mit drei Verehrern umgibt,[27] werden hier nur die mit Hand und Fußzeichen bedachten Galane im Bild vorgeführt. Den verheißungsvoll lachenden Blick, der dem fehlenden dritten Bewerber gilt, richtet die Dame kokett über ihre Schulter auf den männlichen Betrachter des Flugblatts, der sich somit unversehens unter die Liebesnarren eingereiht findet. Auch in diesem Fall bezeugt eine langanhaltende Rezeption den Erfolg der Darstellung.[28]

Es ist das Verdienst William A. Coupes, in seiner Arbeit ›The German Illustrated Broadsheet in the Seventeenth Century‹ erstmals systematisch mit ikonographischer Fragestellung an die Bildpublizistik herangegangen zu sein. Als wichtigstes Ergebnis stellte sich heraus, daß eine große Zahl der illustrierten Flugblätter vorgängige Bildmuster aufgreift und mit oft nur geringen Abwandlungen neuen Verwendungszusammenhängen anpaßt.[29] Diese Beobachtung wurde in der Folgezeit häufig bestätigt und – deutlicher als bei Coupe – um die Frage erweitert, warum die ikonographische Tradition auf den Einblattdrucken solchermaßen wirksam blieb.[30] Die überzeugende und naheliegende Antwort, daß mithilfe des traditionellen Bildinventars die Aussagen der Blätter, seien sie propagandistischer, didaktischer, informierender oder unterhaltender Natur, verständlicher, überzeugender und damit wirksamer formuliert werden konnten, soll im folgenden um den wirtschaftlichen Aspekt ergänzt werden.

Wie schon bei der Aufmachung der Flugblätter so dürfte auch beim Bild das Aufgreifen traditioneller Muster mit den Sehgewohnheiten des Publikums zusammenhängen. Gewohnte Bildformeln antworteten gewissermaßen auf Erwartungshaltungen, die sich bei den potentiellen Käufern durch vorgängige Kenntnisse des ikonographischen Repertoires gebildet hatten. Bei zahlreichen Themen war sogar eine peinlich genaue Befolgung ikonographischer Vorgaben zu beachten, wollte man nicht eine Ablehnung durch das Publikum riskieren. Das galt insbesondere für den sakralen Bereich, in dem die Beachtung der kirchlichen Bildtraditionen in mancher Hinsicht erst den gewünschten Heilswert der jeweiligen Darstellung gewährleistete. So wird sich niemand Schutz vor unverhofftem Tod von einem Christophorusbild versprochen haben, das nicht den Heiligen in der für ihn typischen Haltung und Situation zeigte. Und ein heiliger Sebastian, der nicht als Märtyrer abgebildet wurde, wird als Pestpatron kaum überzeugt haben. Wie fest derartige

[26] Nr. 51; das Sprichwort ist heute nur noch in der rudimentären Version des Volkslieds ›Wenn alle Brünnlein fließen‹ geläufig.

[27] Flugblätter Wolfenbüttel I, 92.

[28] Ebd. I, 89f., dazu auch Kapitel 7.2.

[29] Coupe, Broadsheet I, S. 113. Als Vorgänger Coupes wären etwa zu nennen Fritz Saxl, Illustrated Pamphlets of the Reformation, in: F. S., Lectures, London 1957, S. 255–266; Stopp, Ecclesia Militans; Spamer, Krankheit und Tod.

[30] Harms, Reinhart Fuchs; ders., Das pythagoreische Y; ders., Bemerkungen zum Verhältnis; Wang, Miles Christianus; Hoffmann, Typologie; Goer, Gelt; Schilling, Allegorie und Satire; Scribner, For the Sake, S. 243–250.

Bildmuster in der Vorstellungskraft der Menschen verankert waren, verdeutlichen mehrere Lübecker Briefmalerblätter aus der ersten Hälfte des 17. Jahrhunderts.[31] Sie zeigen mit der Verkündigung, der Maria im Rosenkranz, der Schmerzensmutter, den sieben Werken der Barmherzigkeit oder dem als Patron der Gegenreformation dienenden Erzengel Michael Motive, die so eng mit dem katholischen Bekenntnis verbunden waren, daß man sich die in der protestantischen Hansestadt hergestellten Einblattdrucke eigentlich nur als Exportartikel zu denken vermag. Die einzig erhaltenen Exemplare, die heute im Lübecker St. Annen-Museum verwahrt werden, stammen jedoch nicht aus katholischer Überlieferung. Sie gehörten vielmehr zum Inventar der lutherischen Lübecker Jacobikirche und waren als Schmuck in zeitgenössische Gebetbuchschränke eingeklebt.[32] Wenn so noch lange nach der Reformation die Bildwelt der mittelalterlichen Kirche nicht nur erhalten, sondern sogar reproduziert wurde, läßt sich das Beharrungsvermögen der Seh- und wohl auch der Denkgewohnheiten des frühneuzeitlichen Publikums ermessen. Es zeigt sich, wie sehr gerade die religiöse Bildpublizistik aus Rücksicht auf ihre Käuferschaft an überkommene Bildtraditionen anknüpfen mußte.

Während bei den religiösen Blättern immer auch die sakrale Aura des Bildgegenstands einen ikonographischen Wandel erschwerte, hat im weltlichen Bereich vornehmlich der ›Wiedererkennungseffekt‹ die Verwendung von Bildformeln gefördert. Die Aderlaßmännchen, die regelmäßig Kalenderblätter und Laßzettel zieren, sollten nur in wenigen Fällen noch darüber informieren, welche Ader wann zu öffnen ist.[33] Meist hatten sie den Status eines Markenzeichens angenommen, an dem der potentielle Käufer auf einen Blick erkennen sollte, daß er von dem Blatt nützlichen und zuverlässigen medizinischen Rat erwarten dürfe. Auch Blätter, die von Himmelserscheinungen berichten, zeichnen sich oft durch die Formelhaftigkeit ihrer Bildgestaltung aus. Nicht nur die als Staffage benutzten beobachtenden Personen und Stadtsilhouetten, sondern auch die Zeichen selbst wie Ruten, Schwurhände, Särge, Schwerter, Kreuze oder kämpfende Reiterheere wurden immer wieder abgebildet. Die Stereotypie solcher Bildelemente, die geradezu als Versatzstücke gebraucht werden konnten, tritt besonders deutlich hervor, wenn der Text des Flugblatts nur teilweise mit der bildlichen Darstellung übereinstimmt.[34] In diesen Fällen hat sich das Bild von dem berichteten Geschehen gelöst und vorgängige Darstellungen kompiliert, um den mutmaßlichen Erwartungen des zeitgenössischen Publikums zu entsprechen; das Bild dient als Klingel, die beim Pawlowschen Betrachter Interesse und Geldfluß auslöst.

Auf vielen Flugblättern und gerade auch bei den von Coupe und anderen untersuchten Beispielen liegt der ikonographische Sachverhalt komplizierter. In

[31] Alexander, Woodcut, 148, 151f., 312, 314.

[32] Vgl. Max Hasse, Maria und die Heiligen im protestantischen Lübeck, in: Nordelbingen 34 (1965) 72–81, hier S. 77f.

[33] Strauss, Woodcut, 243, 418, 430, 826, 1374 u.ö.; Alexander, Woodcut, 28, 183f., 186, 370f., 388 u.ö.; Flugblätter Wolfenbüttel I, 234f. (mit weiterer Literatur).

[34] Z.B. Flugblätter Wolfenbüttel I, 188 (Kommentar von Michael Schilling) und 192 (Kommentar von Ulla-Britta Kuechen).

den meisten Fällen nämlich, in denen eine ältere Bildtradition aufgegriffen wird, brachte man spezifische Abwandlungen ein, durch die der jeweils zitierte Bild-Set an die Situation und Aussageintention des Blatts angepaßt wurde. So ist die Darstellung des Fortunarads durch gezielte Personalwechsel immer wieder aktualisiert worden,[35] wurde der drachentötende heilige Georg als Deutungshintergrund für verschiedene politische Situationen und Personen eingesetzt[36] oder konnte die Ikonographie der Hirtenverkündigung die Folie für eine zeitgenössische Wundergeschichte abgeben.[37] In erster Linie diente die Verwendung bekannter Bildmuster wohl dazu, Überzeugungen und Wertungen des Betrachters zu beeinflussen und die Blattaussage zu beglaubigen.[38] Daneben war aber der verfremdende Umgang mit dem ikonographischen Bestand eine geeignete Methode, das Interesse und die Kauflust des Publikums anzuregen: Der Bezug auf die Bildtradition einerseits erleichterte über das Moment der Wiedererkennung das Blattverständnis und schmeichelte der Auffassungsgabe des Publikums. Die ungewohnte Neubesetzung vieler Themen anderseits sollte den Betrachter neugierig machen und zu einer intensiveren Beschäftigung mit dem Blatt verführen, die das Bekannte mit dem Neuen zu vereinbaren hatte. Damit war zugleich ein potentielles Kaufinteresse geschaffen.

Nicht immer konnte der Graphiker seine Darstellungen nach dem Kriterium maximaler Plakativität ausführen. Neben Faktoren der Herstellung, die weiter unten besprochen werden, hatte er besonders bei Neuen Zeitungen und vergleichbaren Blättern informierenden Charakters die Glaubwürdigkeit des Bilds zu berücksichtigen. Bei Nachrichtenblättern traf der Versuch, Meldungen mithilfe von Übertreibung und Erfindung als Sensationen darzustellen, um in einer scharfen Wettbewerbssituation den Absatz zu sichern, auf zunehmende Skepsis. Begründungen für Zensureingriffe wie die aus Nürnberg vom 10. März 1590:

> *Balthassar Gallen, briefmalern, soll man das begerte drucken deß vor wenig tagen bei der nacht alhie gesehenen chasmatis, dieweils dermassen nit, wies gesehen worden, entworffen, sonder hin und wider mit pfeilen vermischt, deren kainer doch gesehen worden, one was ime der buchdrucker oder briefmaler selbst imaginirt hat, ablainen*[39]

und satirische Kritik an der Wahrheit Neuer Zeitungen (s. u. Kapitel 2.3.2.) weisen auf ein wachsendes Bedürfnis nach verläßlicher Information hin. Dem Bildbe-

[35] Harms, Reinhart Fuchs; ders., Bemerkungen zum Verhältnis; ders. Rezeption des Mittelalters, S. 40f.

[36] Wang, Miles Christianus, S. 202; Flugblätter Wolfenbüttel II, 105f.; Scribner, For the Sake, S. 180f.; Flugblätter des Barock, 42; Jochen Becker, Een tropheum zeer groot? Zu Marcus Gheeraerts Porträt von Willem van Oranje als St. Georg, in: Bulletin van het Rijksmuseum 34 (1986) 3–36.

[37] Flugblätter Wolfenbüttel I, 186.

[38] Harms, Rezeption des Mittelalters, S. 40–45; Schilling, Allegorie und Satire; Hoffmann, Typologie.

[39] Ratsverlässe, hg. Hampe, Nr. 1030; vgl. auch Harms, Einleitung, S. XX, und die im Anhang abgedruckten Augsburger Urgichten von Lukas Schultes (3.4. 1617), Thomas Kern (30. 6. 1629) und Hans Meyer (1./6. 2. 1625).

richterstatter stellte sich damit das Problem, einen Mittelweg zwischen käuferan-
lockender Sensation und langweiliger, aber glaubwürdiger Information zu finden.
Die ›Warhafftige Newe Zeitung auß Siebenbürgen‹, Nürnberg: Lukas Mayer 1596
(Nr. 221, Abb. 58), erhebt mit ihrem von zwei Blöcken gedruckten Holzschnitt
keinen Anspruch auf eine wirklichkeitsgetreue Wiedergabe des berichteten Ge-
schehens. Sie faßt auf ihrem Bild mit der Belagerung von Temeswar, dem Überfall
eines türkischen Geldtransports bei Ofen (Buda) und einigen Himmelserscheinun-
gen mehrere zeitlich und örtlich getrennte Ereignisse zusammen. Mit der Reiter-
kampfszene, die sich ohne Rücksicht auf die Bildperspektive über die radikal
verkürzte Stilisierung eines Stadtprospekts von Temeswar erstreckt, ist ein plaka-
tiver und zugleich propagandistisch nützlicher Ausschnitt des Geschehens zum
Hauptgegenstand des Holzschnitts gemacht worden, dessen Formschneider hier
eindeutig die sensationellen Aspekte der Neuen Zeitung bevorzugt. Dagegen
mußte der Graphiker bei Abbildungen von Objekten einer Schaustellung beson-
ders zurückhaltend sein, da das Publikum diesfalls das Bild mit der Wirklichkeit
vergleichen konnte.[40] So zeigt die ›Warhafftige Contrafeytung eines grausamen
wilden Thiers / Vhrochsse genant‹, Hamburg: Heinrich Stadtlander 1569 (Nr. 219,
Abb. 63), zwar kein Ur, aber eine wirklichkeitsgetreue Abbildung eines Wisents,
dessen in Überschrift und Text beschriebene Wildheit im Holzschnitt nur andeu-
tungsweise durch den zottigen Kopf, das dicke und an einem stämmigen Baum
befestigte Halteseil und die bildfüllende Größe[41] des Tiers aufscheint. Die Balance
zwischen Sensation und Glaubwürdigkeit hält die ›Contrafactur Des jüngst erschi-
nen wunderzeichens / dreier Sonnen / vnd dreier Regenbogen‹, Nürnberg: Mat-
thias Rauch 1583 (Nr. 38). Sie versucht einerseits durch den gewählten Bildaus-
schnitt und die Kolorierung die dargestellte Haloerscheinung hervorzuheben. Zu-
gleich ist sie aber auch um Glaubwürdigkeit bemüht, wenn sie mit der Nürnberger
Stadtsilhouette, einigen Augenzeugen im Bildvordergrund und der Angabe der
Himmelsrichtungen den Eindruck nachprüfbarer Objektivität zu wecken sucht.

[40] Manchmal finden sich bestätigende und ergänzende Notizen von Vorbesitzern auf sol-
chen Schaustellerblättern, vgl. Flugblätter Wolfenbüttel I, 231, 237. Auf dem Berliner
Exemplar einer ›Warhafftige[n] Contrafactur / vnd Newe[n] Zeyttung / eines Kneblins‹,
Augsburg: Hans Schultes 1588 (Nr. 218), das aus der handschriftlichen Augsburger Chro-
nik des Georg Kölderer stammt, ist u. a. notiert: *Disen knaben hab Jch Georg Kölderer
selber gesehen, das er vndterm angesicht blůt geschwaisst, Jnn denn hendlin hab Jchs nit
gesehen.*

[41] Dieses auch auf anderen Schaustellerblättern genutzte Darstellungsmittel führte bei ei-
nem Krokodil zu dem Problem, daß man es nicht in voller Länge abbilden konnte, ohne
es zugleich so zu verkleinern, daß sein Bild jegliche plakative Wirkung verlor (vgl.
Nr. 215 und 217). Geschicktere Formschneider ließen deswegen den Schwanz des Tiers
im Wasser verschwinden und begnügten sich mit einer naturgetreuen Wiedergabe von
Kopf und Körper. Auf anderen Blättern hat man dagegen das Problem zu lösen versucht,
indem man den Schwanz des Krokodils nach oben einrollte. Das entsprach zwar nicht der
Wirklichkeit, wird aber dem zeitgenössischen Publikum nicht weiter aufgefallen sein, da
Krokodile in zoologischen Gärten und bei anderen Vorführungen erfahrungsgemäß nur
sehr selten mit dem Schwanz wedeln (vgl. Flugblätter Wolfenbüttel I, 237f., mit Kom-
mentaren von Ulla-Britta Kuechen).

Es ist zu erwägen, ob der wachsende Anspruch auf eine glaubwürdige Darstellung nicht auch an zwei wichtigen Entwicklungen beteiligt gewesen ist, die in der frühneuzeitlichen Bildpublizistik abgelaufen sind. Zum einen hat man beobachtet, daß das Simultanbild, auf dem ein zeitliches Nacheinander graphisch als Nebeneinander erscheint, im 17. Jahrhundert durch das Mehrfelderbild zurückgedrängt worden ist, auf dem jeder Station des Geschehensablaufs ein eigenes Bildfeld zugewiesen wurde. Die Handlung wurde nicht mehr als ein Kontinuum, sondern genauer als zwar aufeinander bezogene, aber aus getrennten und ausgewählten Einzelszenen bestehende Abfolge verstanden.[42] Mit der szenischen Einheit von Handlung, Ort und Zeit unter dem Gesichtspunkt der größeren Wahrscheinlichkeit nimmt das Medium des illustrierten Flugblatts spätere Forderungen der Dramenpoetik vorweg. Zum andern könnte das Bedürfnis nach verläßlicher Information die Ablösung des Holzschnitts durch Kupferstich und Radierung wenn nicht verursacht, so doch gefördert haben. Mit ihren Möglichkeiten einer feineren, durch Schattierung und Detailreichtum differenzierteren Darstellung dürfte die Stichtechnik dem Anspruch auf ein naturgetreues, glaubwürdiges Bild entgegengekommen sein.

Wie außer den Publikumsansprüchen auf Glaubwürdigkeit auch Faktoren der Herstellung verhindern konnten, daß ein Bild das Blattthema möglichst plakativ, werbewirksam und adäquat gestaltete, mögen zwei Flugblätter belegen, die von fünf hungernden Kindern berichten, welche von Gott in einen tiefen Schlaf gesenkt wurden. Die ›Wunderseltzame Geschicht / von einer armen Wittfrawen vnd fünff kleiner Kinder‹, Straßburg: Peter Hug 1571 (Nr. 232, Abb. 75), zeigt vor einer stark verkürzten Ansicht des Basler Münsterplatzes mehrere Menschen unterschiedlichen Standes und Geschlechts, die aufgeregt gestikulierend gegen den Himmel blicken; nur vignettenhaft und in die linke obere Ecke gedrängt erscheint die Darstellung der ihre Kinder beklagenden Witwe. Der Holzschnitt ist somit von mehreren Unstimmigkeiten geprägt: Zum einen soll sich das Mirakel nicht in oder bei Basel, sondern *in einem Flecken genannt Weidenstetten / so bey Geißlingen gelegen* zugetragen haben; dann beziehen sich die Gesten der im Vordergrund stehenden Augenzeugen auf den gesamten Himmel und nicht nur auf die linke obere Bildecke, und schließlich ist das eigentliche Hauptereignis auf dem Bild eher versteckt als hervorgehoben worden. All diese Diskrepanzen lassen sich erklären, wenn man das fünf Jahre ältere Flugblatt ›Seltzame gestalt so in disem M.D.LXVI. Jar / [...] am Himmel ist gesehen worden‹, Basel: Samuel Apiarius 1566 (Nr. 180), heranzieht. Die mit dem Blatt von Peter Hug nahezu identische Staffage von Vorder- und Mittelgrund ist hier am Platz, weil am Himmel einige aufsehenerregende Erscheinungen abgebildet sind, die im Sommer 1566 in Basel beobachtet wurden. Peter Hug hat nun offenbar von dem Flugblatt des Apiarius einen nicht erhaltenen Nachdruck angefertigt und den zugehörigen Holzschnitt 1571 zeit- und kostensparend für das Mirakel von den fünf schlafenden Kindern

[42] Vgl. Brednich, Liedpublizistik I, S. 241. Das von Kunzle, Early Comic Strip, zusammengetragene Material bestätigt Brednichs Beobachtung.

dergestalt erneut verwendet, daß er anstelle der beseitigten Himmelserscheinungen einen kleinen inhaltlich angepaßten Holzschnitt eingesetzt hat. Noch einfacher als der Straßburger Briefmaler hat es sich Nikolaus Basse mit der Wundergeschichte gemacht. Sein Blatt ›Wunderseltzame Geschicht / von einer armen Frawen vnd fünff kleiner Kindern oder Weißlinen‹, Frankfurt a. M. 1571,[43] übernimmt den Text von Hugs Einblattdruck und setzt dazu einen Holzschnitt, der einem über einen Kornregen berichtenden Augsburger Flugblatt von Michael Manger nachgeschnitten wurde.[44] Von diesem Augsburger Einblattdruck aus dem Jahr 1570 hatte Basse offenbar eine heute verlorene Kopie auf den Markt gebracht, deren Holzschnitt er wenig später für die zitierte Mirakelgeschichte übernahm, indem er auf dem Holzstock lediglich die Stege entfernte, die den Regen und das auf dem Boden liegende Korn abbildeten. Auch bei Basse verhinderte also der Zeit- und Kostenfaktor eine textadäquate und damit wirksamere Illustration. Diese Einschränkungen, seien sie nun von Faktoren der Herstellerseite oder, wie zuvor besprochen, vom Publikum abhängig, sind in Hinblick auf Kosten, Wettbewerbsfähigkeit und Gewinn kalkuliert und bestätigen damit ex negativo den Warencharakter auch der Illustrationen, die wie die oben vorgeführten Beispiele uneingeschränkt mit verschiedenen Mitteln der Bildgestaltung für sich und ihren Absatz werben konnten.

1.2.3. Textgestaltung

Ebenso wie das Bild hatte auch der Text mit seinen sprachlichen, stilistischen und rhetorischen Mitteln darauf hinzuwirken, daß das jeweilige Flugblatt sich auf dem Markt zu behaupten und gegen die vielzählige publizistische Konkurrenz durchzusetzen vermochte. Er hatte zunächst die Aufgabe, des Publikums Aufmerksamkeit und Neugier zu erregen, und mußte auch bei kalkulierter Rätselhaftigkeit der Aussage eine verständliche Sprache pflegen. Er sollte das Publikum fesseln, wofür sowohl Momente der Unterhaltung wie Spannung, Rührung oder Komik eingesetzt als auch die Seriosität und Wichtigkeit des Vorgetragenen herausgestellt werden konnten. Der Text mußte dem Blattverkäufer Chancen eröffnen, seine Ware situationsgerecht und publikumsbezogen anzubieten. Glaubwürdigkeit und Überzeugungskraft des Textes und seiner Vermittler schufen eine verkaufserleichternde Vertrauensbasis, und schließlich mußten die Verfasser darauf bedacht sein, dem Publikum den Wert des Flugblatts einsichtig zu machen, um den Wunsch

[43] Strauss, Woodcut, 84.
[44] Strauss, Woodcut, 666; vgl. auch Weber, Wunderzeichen, S. 41. Mangers Blatt wurde übrigens auch von Peter Hug übernommen, aber mit einem leicht abgewandelten Holzschnitt versehen (Flugblätter Wolfenbüttel I, 183). Von Straßburg wanderte der Kornregenbericht schließlich noch zum Zürcher Formschneider Christof Schweitzer; vgl. Rolf Wilhelm Brednich, Die Überlieferungen vom Kornregen. Ein Beitrag zur Geschichte der frühen Flugblattliteratur, in: Dona Ethnologica. Beiträge zur vergleichenden Volkskunde, Festschrift Leopold Kretzenbacher, hg. v. Helge Gerndt und Georg R. Schroubek, München 1973 (Südosteuropäische Arbeiten, 71), S. 248–260.

nach seinem Besitz zu wecken. In dem folgenden Abschnitt kann es nicht darum gehen, eine Auflistung aller Verfahrensweisen und ihrer Kombinationen zu geben, die von den Autoren der Flugblattexte angewandt wurden, um ihr jeweiliges Thema wirksamer zu gestalten: Zu zahlreich und komplex sind die Möglichkeiten, als daß man hoffen dürfte, auf wenigen Seiten eine vollständige Erfassung erreichen zu können. Ich verzichte ferner auf eine deduktive Systematik, sei sie nun textlinguistisch, rezeptionsästhetisch, kommunikations- oder enger: propaganda- und werbetheoretisch orientiert. Mehrere Arbeiten der jüngeren Zeit haben die Eignung und Fruchtbarkeit derartiger Ansätze für die frühneuzeitliche Publizistik erwiesen und den Blick für Funktionen und Situationsbedingtheit bestimmter Textverfahren geschärft.[1] Die Vorteile einer präzisen Begrifflichkeit, die zuweilen allerdings in eine hermetische Wissenschaftssprache mündet, und einer theoretisch begründeten Vorgehensweise gehen dabei jedoch allzuhäufig auf Kosten der konkreten Untersuchungsgegenstände, denen oft genug nur noch Belegcharakter zugebilligt wird.[2] Daher wird im folgenden die exemplarische Betrachtungsweise bevorzugt, die besonders typische Verfahren der Flugblattexte vorstellen will, ohne den fallweise besprochenen Einblattdrucken ihre jeweilige Eigenart und Besonderheit zu nehmen.

In der Forschung wurde schon mehrfach auf den Schlagzeilen-Charakter der Flugblattitel hingewiesen. Reizwörter wie *new, erschröcklich, wunderbar, vnerhört, trawrig* oder *seltzam* sollten das Publikum aufmerksam und neugierig machen, wobei gleichzeitig mit Vokabeln wie *warhafftig, eigentlich* oder *gewiß* die Glaubwürdigkeit des Berichteten versichert wurde. Die Ausführlichkeit der Titel erfüllte einmal im Sinne eines Abstract oder Lead die Aufgabe der Vorinformation des Lesers bzw. Hörers. Sie dürfte zugleich als spannungförderndes Moment gedient haben, indem sie im Publikum den Wunsch nach vollständiger Mitteilung des angekündigten Themas hervorrief. Eine gleichfalls spannungerzeugende und -steigernde Wirkung konnte jedoch auch von äußerst knappen Titeln ausgehen, wenn sie etwa zwei unzusammengehörige Begriffe miteinander koppelten und den Leser auf die Auflösung dieser Diskrepanz neugierig machten. So gewinnen Titel wie ›Der Vnion Misgeburt‹, ›ANATOMIA M. LVTHERI‹, ›Der GeltSiech‹ oder ›Vhrwerck deß Leyden JESU CHRISTI‹ ihren Reiz aus der Reibung zwischen

[1] Balzer, Reformationspropaganda; Schutte, Schympff red; Josef Schmidt, Lestern, lesen und lesen hören. Kommunikationsstudien zur deutschen Prosasatire der Reformationszeit, Bern / Frankfurt a. M. / Las Vegas 1977 (Europäische Hochschulschriften I, 179); Ecker, Einblattdrucke; Würzbach, Straßenballade (vgl. dazu auch die Zusammenfassung: Natascha Würzbach, Die Sprechsituation der englischen Straßenballade in der ersten Hälfte des 17. Jahrhunderts. Textkonstitution und sozio-kulturelle Bedingungskomponenten, in: GRM 62 [1981] 390–403); Monika Rössing-Hager, Wie stark findet der nichtlesekundige Rezipient Berücksichtigung in den Flugschriften?, in: Flugschriften als Massenmedium, S. 77–137; Johannes Schwitalla, Deutsche Flugschriften 1460–1525. Textsortengeschichtliche Studien, Tübingen 1983 (Germanistische Linguistik, 45).

[2] Symptomatisch dafür die Vernachlässigung der Flugblattillustrationen in den Arbeiten von Ecker und Würzbach.

eigentlicher und metaphorischer Sprechebene.[3] Oft wird auch eine durch Ver-
knappung einprägsam und werbewirksam formulierte Überschrift mit erläutern-
den Zusätzen versehen, die das Interesse des Lesers weniger auf die Auflösung als
auf die Durchführung der Allegorie im Text lenken sollen oder die Wichtigkeit des
Blattthemas für das Publikum herausstellen.[4]

Auch der Titel des Blatts ›Der Nasenschleiffer‹, Augsburg: Lorenz Schultes ca.
1626 (Nr. 57, Abb. 41), läßt die Leser absichtsvoll im Ungewissen, wie er zu
verstehen sei. Der Holzschnitt legt dem Betrachter zunächst ein wörtliches Ver-
ständnis nahe, doch nähren zugleich Momente grobianischer Komik und grotesker
Satire Zweifel an der Realität der Darstellung. In gleicher Weise verfährt der
Text, der einerseits die Prozedur des Nasenschleifens als wirklichen Vorgang einer
kosmetischen Operation ausgibt, anderseits durch hyperbolische und grobianische
Elemente den vorgeblichen Realitätsstatus der Szene in Frage stellt. Erst das
letzte Reimpaar beendet die Ungewißheit und gibt das Nasenschleifen als wörtlich
verstandene, aber in übertragenem Sinn zu verstehende Fortführung und Antwort
auf die Redensart ›seine Nase in jeden Dreck stecken‹ zu erkennen. Das Flugblatt
befand sich unter den 1626 beim Augsburger Briefmaler Lorenz Schultes beschlag-
nahmten Schriften und Einblattdrucken und ist als älteste deutschsprachige Ver-
sion dieser grobianischen Attacke gegen unerwünschte Neugier anzusehen.[5] Es
gehört in den weiteren Umkreis von Texten, in denen Handwerker metaphorisch
menschliche Gebrechen beheben (z. B. Altweibermühle, Kopfschmiede, Altmän-
nerofen). Dabei könnten in zeitlicher und regionaler Nachbarschaft entstandene
Werke, in denen die Metapher vom Schleifen besonders hervorgehoben wird,
dem ›Nasenschleiffer‹ den Boden bereitet haben.[6] Das Blatt ist über das Spiel mit

[3] Flugblätter Wolfenbüttel II, 189; Flugblätter Coburg, 30; Coupe, Broadsheet II, Abb. 47
und 90.
[4] Z. B. ›Passions-Schiff / Auf welchen alle Christen / vermittelst wahren Glaubens / starck-
ker Hoffnung und thåtiger Liebe durch diß Threnen-Thal in das gelobte Vatterland /
segeln kõnnen‹ (Nr. 173, Abb. 8); ›Schwedischer Hercules, Das ist: Trost vnd Frewde der
Frommen / vnd getroste zuversicht der Gõttlichen instehender Errettung‹ (Flugblätter
Wolfenbüttel II, 222).
[5] Augsburg, StA: Urgicht 1626 IX 2 (s. den Abdruck im Anhang). Die von Coupe, Broad-
sheet I, S. 101, erwähnten Blätter ›Viel Nasen Weiser Leüt Man findt‹ (Coburg, Veste:
Anonyme Flugblätter), ›Wem die Naß zu Groß mag sein‹ (Nr. 57d) und ›Der Nasen
Schleiffer Bin Jch genandt‹ (Nr. 57a) sind ebenso jüngeren Datums wie die beiden in der
Forschung noch nicht genannten Varianten des oben angeführten (Nr. 57b und c). Zu
italienischen bzw. französischen Versionen des Nasenschleifers vgl. Paolo Toschi, Popu-
läre Druckgraphik Europas. Italien. Vom 15. bis zum 20. Jahrhundert, München 1967,
Abb. 97, und John Grand-Carteret, L'Histoire – La Vie – Les Mœurs et la Curiosité par
l'image, le pamphlet et le document, 5 Bde., Paris 1927–1928, III, S. 101.
[6] Aegidius Albertinus, Hirnschleiffer [München ¹1618], hg. v. Lawrence S. Larsen, Stutt-
gart 1977 (BLVS 299); ›Geistlicher Zungenschleiffer‹, Augsburg: Sara Mang 1618 (vgl.
Schilling, Flugblatt als Instrument, Abb. 4). Ältere Zungenschleifer bei Thomas Murner,
Schelmenzunft, hg. v. Meier Spanier, Halle a.S. 1912 (NdL 85), S. 36f., und bei Johann
Theodor und Johann Israel de Bry, EMBLEMATA SAECVLARIA, Frankfurt a.M.
1596, Nr. 5 (Ex. Wolfenbüttel, HAB: 22.1. Eth.).

den verschiedenen Sprechebenen hinaus durch mehrere typische Textverfahren gekennzeichnet, die es zum Verkauf in der Öffentlichkeit des Markts vorzüglich geeignet erscheinen lassen. Die nach Art eines Prologs vorangestellten sechs Verse über dem Bild wenden sich in Ausrufermanier direkt an das Publikum, das durch Reizwörter wie *wunder vber wunder, Was newes, newer schleiffer* und *hübsch vnd ran* (d. i. schlank) sowie dem abschließenden grobianischen Stilbruch neugierig gemacht und zum Stehenbleiben verleitet werden soll.[7] Auch die verallgemeinernde Behauptung *Was newes muß man hôren noch* fordert den Hörer implizit auf, sich entsprechend dieser vorgeblichen Norm zu verhalten. Dabei kann aus heutiger Sicht nicht entschieden werden, wieweit der Widerspruch zwischen den zur Neugier aufmunternden Eingangs- und den vor Neugier warnenden Schlußversen berechnet war; vielleicht wollte der Autor dem neugierig herandrängenden Publikum vor Augen führen, daß es selbst von der Lehre des Blatts betroffen wurde, vielleicht hatte sich der Widerspruch aber auch nur unbedacht aus dem wirtschaftlichen Zwang zur Werbung ergeben. Nachdem der Vorspann die Aufmerksamkeit des Publikums geweckt und Erwartungen aufgebaut hat, hebt der Haupttext mit einem erneuten Werbeausruf an, wobei die Wiederholung dieses Mittels durch einen Sprecherwechsel motiviert wird: Während der Vorspann von einer unbestimmten Person, vermutlich dem vorgeblichen Gesellen des Schleifers, gesprochen wird, wendet sich im Haupttext der Schleifer selbst an die Zuhörer. Mit der Hervorhebung der kurzen Behandlungsdauer *(in eim augenblick [...] das er warten kan)*, der verharmlosend-beschönigenden Beschreibung des Vorgangs *(So wirdt mein Jung sich auch befleissen / Vnd dapffer auff den stein her schmeissen* und *So kan sie mein Gesell Balliern* [d. i. polieren]) und dem Vorweisen eines dankbaren ehemaligen Kunden *(Als wie deß Bauren so hie staht / Der Meister jhm geholffen hat)* werden typische Werbetechniken eines Marktschreiers vorgeführt, die zwar im Munde des Nasenschleifers für das Publikum als ironisches Spiel durchschaubar waren, zugleich aber für den Verkauf des Flugblatts ihre Wirksamkeit behielten, ja durch die Ironisierung womöglich noch steigerten. Die abschließende Auslegung und Moral hat neben der oben erwähnten Aufgabe, das richtige, nämlich uneigentliche Verständnis der Szene zu gewährleisten, auch die Funktion, dem Publikum den Eindruck zu vermitteln, daß es nicht nur Unterhaltung, sondern auch nützliche Belehrung durch den Vortrag und den Erwerb des Blatts erhalte. Der marktschreierische Habitus des Textes wie auch das gesamte Thema vom Nasenschleifer, dessen Vorbild, der Scherenschleifer, ein sozial gering geachtetes, ambulantes und auf den Märkten ausgeübtes Gewerbe betrieb, sind offenbar auf die Verkaufssituation im Marktgeschehen hin abgestellt. Mehrere deiktische Textelemente *(deß Bauren so hie staht,* schwächer: *mein Jung* und *mein Gesell)* erlaubten dem Kolporteur, beim Vortrag auf das entsprechende Bildpersonal zu zeigen. Es ist darüber hinaus möglich und vermutlich auch beabsichtigt,

[7] Zu Funktionen des Vorspanns in der englischen Straßenballade, die sich weitgehend auf die deutsche Flugblattpublizistik übertragen lassen, vgl. Würzbach, Straßenballade, S. 129–142.

den Text als Szenarium für ein Drei-Personen-Stück zu verwenden, das ähnlich wie die Commedia dell'Arte mit improvisiertem Stegreifspiel rechnete und etwa folgenden Verlauf genommen haben könnte: Nach dem Aufbau von Kulisse und dem Bereitstellen der Requisiten, für beides mag das Aushängen des Flugblatts genügt haben, stellte sich der *Gesell* in Positur und rief den Vorspann aus, der als Prolog und Argumentum zugleich diente. Der Auftritt des *Meisters* konnte natürlich besonders wirksam werden, wenn ihm ein Scherenschleifer für die Dauer der Aufführung seinen Schleifstein überließ. Besonders die den Bauern mit der ›geschliffenen‹ Nase betreffende Textpassage erlaubte dem Sprecher, das Publikum in seine Inszenierung einzubeziehen, indem er auf weitere Besitzer schöner Nasen aus dem Kreis der Umstehenden hinwies. Desgleichen wird er sich die Gelegenheit kaum entgehen haben lassen, Zuhörer mit besonders charaktervollen Nasen als potentielle Kunden des Nasenschleifers gezielt anzusprechen, um so das übrige Publikum als Lacher auf seine Seite zu ziehen. Obszöne Gesten des *Jungen* (etwa Anstalten, seine Hosen herunterzulassen) und ein stummes Spiel des *Gesellen*, der etwa versucht haben könnte, mit einem kleinen Wetzstein einigen Zuhörern die Nase zu *Balliern*, begleiteten des *Meisters* Vortrag, in dessen Verlauf und vor allem nach dessen Abschluß der Verkauf des Blatts vonstatten ging.

Es soll nicht behauptet werden, daß das Blatt ausschließlich für seine szenische Aufführung bestimmt war. Es handelt sich eher um ein Angebot an den Verkäufer, die dem Text innewohnenden Möglichkeiten zu nutzen. Dafür, daß von diesem Angebot auch tatsächlich Gebrauch gemacht worden ist, spricht die Verfasserschaft des Blatts. Als *D. T. K.* unterzeichnete nämlich der *Dichter Thomas Kern*,[8] der als ehemaliger Weber sein Einkommen mit dem Verkauf von Flugblättern und anderen Kleinschriften bestritt, die er teils selbst verfaßte und verlegte (s. o. Kapitel 1.1.1.). Aus den Akten des Augsburger Stadtarchivs, in denen Kern zwischen 1617 und 1629 erscheint,[9] geht hervor, daß er sowohl mit Partnern als Zeitungsänger auftrat als auch schaustellerische Akzente beim Verkauf seiner Ware setzte.[10] Die Vermutung liegt daher nahe, daß Kern sich die Verse auf den Leib geschrieben und die im Text angelegten Möglichkeiten auch ausgeschöpft hat. Die beachtliche Rezeption des ›Nasenschleiffers‹ (s. Anm. 6) bestätigt den Erfolg des Blatts, den sich andere Verleger und Verkäufer zunutze zu machen suchten.

Wie der ›Nasenschleiffer‹ bezieht auch das Blatt ›Engelåndischer Bickelhåring«, (Frankfurt a. M.: Matthaeus Merian d. Ä. 1621), einen Teil seiner Wirkung aus einer dem Drama verwandten Grundkonzeption (Nr. 106, Abb. 45). Der Monolog des Pickelherings gewährt mit seinen vielmaligen Publikumsanreden reichlich Spielraum zur Entfaltung komödiantischer Elemente und improvisatorischer Einbeziehung der Zuhörer. Der schauspielerische Habitus ist zudem durch

8 Augsburg, StA: Urgicht 1625 II 6 (s. den Abdruck im Anhang).
9 Urgicht 1617 IV 3 als frühester und Urgicht 1629 VI 30 als spätester Beleg (s. die Abdrucke im Anhang).
10 Augsburg, StA: Urgicht 1625 II 1 und 6 (s. die Abdrucke im Anhang; vgl. auch oben Kapitel 1.1.2.).

die Rolle des *Engeländischen Bickelhårings* begründet und gerechtfertigt, die nicht nur die populäre Gestalt des Possenreißers aus der englischen Wanderbühne für das Flugblatt nutzt, sondern ebenso wie die werbende Sprechhaltung und das Marktgeschehen auf dem Frankfurter Römerplatz mögliche Verkaufssituationen des Flugblatts einplant, da das große Publikum der englischen Komödianten eine erhebliche Anziehungskraft auf fliegende Händler jeder Art ausgeübt haben muß.[11] Deutlicher als beim ›Nasenschleiffer‹ läßt sich am ›Engeländischen Bickelhåring‹ das auf Flugblättern häufig zu beobachtende Bestreben verfolgen, dem Publikum mit bereits bekannten und akzeptierten Personen, Themen und Meinungen zu begegnen. So wird in der Figur des *Engeländischen Bickelhårings* außer dem Bezug auf die Wanderbühne noch auf ein sehr erfolgreiches Flugblatt vom Beginn des Jahres 1621 angespielt, als dessen Fortsetzung sich das Merian-Blatt ausgibt. Zugleich dient die Laufbahn des englischen Schauspielers Thomas Sackeville, der es in Frankfurt zu einem angesehenen Tuchhändler gebracht hatte, als zumindest dem Frankfurter Publikum vertraute Folie des *Bickelhårings*. Die klischeehaften Bezüge auf den Wucher der Juden und Judenchristen, verbunden mit der traditionellen Redensart vom Judenspieß,[12] durften zur Zeit der Kipper- und Wipperinflation mit lebhafter Zustimmung rechnen,[13] wobei in Frankfurt auch noch die Erinnerung an das Judenpogrom von 1614 hereinspielte. Auch die Bildzitate der von Juden betriebenen Münze und des Pferdefuhrwerks bauen auf Kenntnissen der zeitgenössischen Bildpublizistik auf.[14] Hinzu kommen Sprichwörter,[15] Redensarten und Gemeinplätze, die dem Publikum mittels des ›Wiedererkennungseffekts‹ vorgefaßte Meinungen und vorgängiges Wissen bestätigen, gedankliche Übereinstimmung zwischen Blattverkäufer und -käufer herstellen (vgl. auch die auf Sympathiewerbung bedachte Passage über den *armen Handtwercks-*

11 Das frühere Blatt ›Englischer Bickelhering / jetzo ein vornehmer Eysenhåndeler‹, o. O. 1621, zeigt so gute Kenntnisse der englischen Wanderbühne, daß es vermutlich in unmittelbarem Zusammenhang mit den Bühnenvorstellungen verkauft worden ist (vgl. meinen Kommentar zu Flugblätter Darmstadt, 126). Meine Vermutung, daß Flugblätter im Anschluß und in engem Bezug zu Heinrich Kielmanns Drama ›Tetzelocramia‹, Stettin 1617, angeboten wurden (vgl. Flugblätter Wolfenbüttel II, 129), ist inzwischen von verschiedener Seite zustimmend aufgegriffen worden, vgl. Kastner Rauffhandel, S. 316f., Richard Erich Schade, Anmerkungen zum Leben des Ludwig Hollonius (ca. 1570–1621), in: Wolfenbütteler Barock-Nachrichten 10 (1983) 479–482, und Harms Einleitung, S. XV.

12 Belege bei Wander, Sprichwörter-Lexikon II, 1041; DWb 10, 2357. Vgl. auch Thomas Murner, Narrenbeschwörung, hg. v. Meier Spanier, Halle a. S. 1894 (NdL 119–124), S. 204–207 und 330, und ›Der Juden-Spiess‹, Nürnberg o. J. (Ex. München, SB: Res.P.o. germ. 1685/5^m).

13 Zur Publizistik der Kipper- und Wipperinflation vgl. Goer, Gelt; Barbara Bauer, Lutheranische Obrigkeitskritik in der Publizistik der Kipper- und Wipperzeit (1620–1623), in: Literatur und Volk, S. 649–681; Hooffacker, Avaritia.

14 Vgl. die Blätter ›Der Wucherische Müntzmeister‹, o. O. ca. 1621, ›Epitaphium oder deß guten Geldes Grabschrifft‹, Augsburg: Daniel Manasser 1620, und ›Müntzbeschickung der Kipper vnd Wipper‹, o. O. ca. 1621 (Flugblätter Wolfenbüttel I, 161, 163, und Flugblätter des Barock, 51).

15 Zur konsensbildenden Funktion des Sprichworts in englischer Liedpublizistik vgl. Würzbach, Straßenballade, S. 122f.; vgl. auch Lang, Friedrich V., S. 129–134.

mann) und so den Absatz des Flugblatts erleichtern.[16] Die zwiegesichtige Rolle des *Bickelhårings* als eines Narren, der die Wahrheit kündet, ermöglicht dem Zuhörer und Leser, sich sowohl unterhalten als auch belehrt und bestätigt zu fühlen. Noch vor der Bestätigung und Verstärkung von Vorwissen und Vorurteilen leistet der Rückgriff auf allgemein Be- und Anerkanntes die Gewähr, daß Aussagen und Absichten des Blatts überhaupt verstanden werden. Im Zeichen der Verständlichkeit und Eingängigkeit steht auch die sprachliche Ebene des Textes. Sie ist von Wiederholungen geprägt, die syntaktisch als Parallelismen (z.B. *Jhr seyt fůr mich / ich bin fůr euch*), als Anaphern *(Wann Wahrn [...] Wanns thewer [...] Vnd wann ein Schaf)* oder als Gemination *(Recht / recht / so gehts hůbsch daher)* begegnen und semantisch als Tautologien *(in schneller eyl)* oder Amplifikationen *(Jch sehs / ich fůhls / ich mercks / ich greiffs / Jch reds / ich sings / ich lachs / ich pfeiffs)* erscheinen. Auch überwiegt im Satzbau die Nebenordnung. Wo Hypotaxe gebraucht wird, tritt sie in Form einer ›Kettensyntax‹ auf, die die Haupt- und Nebensätze zu einem einfachen Nacheinander anordnet und Verschachtelungen vermeidet. Wie schon beim ›Nasenschleiffer‹ die Werbetechniken des Sprechers mit dem Blattpublikum ein ambivalentes Spiel trieben, indem sie einerseits auf der Fiktionsebene als Übertreibungen durchschaubar gehalten und ironisiert wurden, andererseits auf der Ebene des konkreten Blattverkaufs ihre Wirksamkeit behaupteten, so dienen auch hier die sprachlichen Mittel einem doppelten Ziel, als sie sowohl als durchschaubare und unterhaltsame Charakteristik des werbenden *Bickelhårings* wie auch als zwar augenzwinkernd, aber wirksam eingesetzte Sprechweise des Blattverkäufers fungieren.

Auf dem Blatt ›Ein Warhafftige Relation vnd Propheceyung / Wie nemmlich ein Mann Gottes / zweyen Månnern erschinen‹, [Straßburg: Marx von der Heyden] 1629 (Abb. 80),[17] finden sich viele der bereits angeführten textlichen Merkmale wieder. Reizworte wie *Propheceyung, trawrig* und *Wunderzeichen* zielen auf die Neugier des Publikums und erregen seine Aufmerksamkeit ebenso wie die mehrfachen Anreden. Wiederholungen, Parataxe und ›Kettensyntax‹ erleichtern das Verständnis. Das gemeinschaftstiftende *wir* am Schluß des Lieds löst ein, was zuvor als allgemeiner und somit für Sänger und Publikum gültiger Erfahrungshorizont, vor dem jeder Zuhörer sich und seine Lebenssituation wiedererkennen konnte, entworfen worden war: daß die zehn Gebote nicht eingehalten würden, wobei in deren Aufzählung eine Nachbarschaft zum sogenannten Katechismuslied

16 Zu vergleichbaren Verfahren in mittelhochdeutscher Spruchdichtung vgl. Hans-Joachim Behr, Der ›ware meister‹ und der ›schlechte lay‹. Textlinguistische Beobachtungen zur Spruchdichtung Heinrichs von Mügeln und Heinrichs des Teichners, in: LiLi 37 (1980) 70–85.

17 Nr. 95. Aus der zugehörigen Urgicht 1629 VI 30 (s. den Abdruck im Anhang) geht hervor, daß das Blatt in Stuttgart gedruckt worden ist und auf eine Straßburger Vorlage zurückgeht, auf die das Impressum zu beziehen ist. In den Verhörfragen wird auch der Verdacht geäußert, das Blatt könne in Augsburg gedruckt worden sein. Es ist anzunehmen, daß die Erstfassung des Blatts zwei Zeitungslieder abgedruckt hat, von denen das zweite die hier völlig unkommentierte Bildszene der Bücherverbrennung zum Inhalt hatte.

entsteht, daß das Ende der Welt bevorstünde und sich durch Katastrophen (Feuersbrunst zu Weil bei Landau), Himmelserscheinungen *(secht jr nicht dort am Himmel stahn / wie Moyses hefftig klaget / bey Gott die Sůnder an; zeigt vns an der Stern / ein Straff)*, Prophetenauftritte, *Pestilentz vnnd Blutvergiessen* ankündige und daß man sich auf das Jüngste Gericht vorbereiten müsse *(heb auff die Håndt mach dich bereit / daß wir bey Gott erlangen / die Ew:ge* [!] *Seligkeit)*, wobei die Bedingungen eines frommen Lebenswandels und der Buße nicht mehr eigens genannt zu werden brauchen, da sie implizit aus dem Text und dem von anderer Endzeitpublizistik und Predigten geprägten Vorwissen des Publikums abzuleiten sind.[18] Der Zuhörer erfährt somit aus dem Lied die tröstliche Bestätigung dessen, was er schon immer gewußt hat, daß nämlich die Menschen und die Zeiten schlecht seien und die Strafe Gottes nicht mehr lange auf sich warten lassen werde. Das auf Belehrung und Affirmation gerichtete Bestreben des Lieds geht aus von dem Bericht einer Brandkatastrophe. Die Nennung des Orts und genaue Zahlenangaben verleihen dem Text Merkmale eines Zeitungslieds, wobei wie üblich weniger die Information als die emotionale Beteiligung des Publikums durch Angst und Schrecken, durch Trauer und Rührung erreicht werden sollte.[19] Im Unterschied zu den satirischen Flugblättern, die den Betrachter zum Mitlachen bewegen wollen, wird das Publikum hier zum Mitleiden veranlaßt, wobei gefühlsbesetzte Wörter und Formulierungen *(gar trawrig, noth, mit Trawrigkeit vmbfangen, grosse klag, weinten also bitterlich)* sowie die Wahl des Erzählausschnitts, der von dem Vater berichtet, der bei dem Versuch, wenigstens *das kleinest* seiner sechs *Kinderlein* zu retten, selbst umkommt, die Empfindungen der Zuhörer zu lenken beabsichtigen. Bemerkenswert ist, daß wie schon beim ›Nasenschleiffer‹ und ›Bickelhåring‹ auch auf diesem Blatt dem Kolporteur eine Rolle angeboten wird, die er beim Vortrag und während des Verkaufs spielen konnte. Nicht zufällig nämlich ergeht an die beiden Männer, die dem Gottesboten begegnen, die Aufforderung:

vnnd jhr solt weiter gahn /
durchraisen viler Sått vnd Landt /
dem Armen wie dem Reichen /
die Wort machen bekandt,

und nicht von ungefähr heißt es in der vorletzten Strophe:

die zwen ein grosse Krafft /
von jhm haben empfunden /
vnd giengen doch sighafft /
im Landt herumb von hauß zu hauß /
was sie haben vernommen /
gar fleissig gerichtet auß.

Indem der Text hier die Tätigkeit von Zeitungsängern beschreibt, wird für das Publikum eine bewußte Unschärfe zwischen den beiden Männern, denen das erzählte Erlebnis zuteil wurde, und dem das Lied vortragenden Kolporteur ge-

[18] In der angehängten *Propheceyhung* wird dagegen das Schema ausgeführt.
[19] Vgl. Seemann, Newe Zeitung; Brednich, Liedpublizistik I, S. 184–189.

schaffen. Mit den Wendungen *dem Armen wie dem Reichen* und *was sie haben vernommen / gar fleissig gerichtet auß* werden überdies nahezu identische Formulierungen verwendet, wie sie in Überschrift *(was der Mann Gottes mit jhnen geredt / ist mit fleiß beschrieben)* und erster Strophe *(dem Armen als dem Reichen)* vom Autor für den Vortrag des Blatts gebraucht werden, so daß auch auf sprachlicher Ebene den Zuhörern eine Identifikation der beiden von den Ereignissen betroffenen Männern mit dem aussingenden Blattverkäufer mit dem Ziel nahegelegt wird, die Autorität und Glaubwürdigkeit des letzteren und seiner Aussage zu erhöhen. Ein einzelner Zeitungsänger ließ sich ohne Schwierigkeiten mit einem der beiden geschilderten Männer gleichsetzen, doch dürfte sich der Übertragungsakt leichter und überzeugender beim Publikum eingestellt haben, wenn zwei Kolporteure Vortrag und Verkauf durchführten. In diesem Zusammenhang ist die Aussage Thomas Kerns aufschlußreich, der wegen unerlaubten Aussingens und Verkaufs des Blatts vernommen wurde.[20] Auf die Frage, woher *diser Falsche Zedl* stamme, antwortet Kern,

> *dz selbige Zettle zu Stuettgart seyen getruckht worden / dahin es die zwen Michl von Strassburg gebracht / Alda mans zum ersten getruckht / vnd zu Stuettgardt haben sies widerumb aufsezen lassen.*

Als Urheber des Blatts werden also zwei Personen angeführt, so daß sich auch von seiten der historischen Wirklichkeit die Vermutung erhärten läßt, daß durch kalkulierte Unschärfe die Unterschiede zwischen den Kolporteuren und den beiden ehemaligen Bewohnern des verbrannten Dorfs verwischt werden sollten.

Die bisher behandelten Blätter sind jeweils auf ein Thema konzentriert, das zusammenhängend und mehr oder minder schlüssig vorgetragen wurde. Lediglich die zuletzt besprochene ›Relation vnd Propheceyung‹ weist mit ihrer Zweiteiligkeit, aber auch mit der Kreuzung von Zeitungs- und Katechismuslied, den uneingeführten Himmelserscheinungen und den im Lied unerklärten, auf einen dritten, hier nicht abgedruckten Text hindeutenden Bildszenen kompilatorische Züge auf. Derartige Zusammenstellungen begegnen nicht selten auf Flugblättern, wobei meist ein innerer Zusammenhang zwischen den einzelnen Teilen gewahrt bleibt, so daß etwa verschiedene politische Meldungen oder mehrere Wunderzeichenberichte oder moralische Lebensregeln zu einem Druck zusammengefaßt werden.[21]

[20] Augsburg, StA: Urgicht 1629 VI 30 (Abdruck im Anhang). Bezeichnend ist übrigens auch Kerns Auskunft über den Standort, an dem er das Blatt ausgesungen habe: *bey St:Vlrich*, also vor einer der Augsburger Hauptkirchen habe er sich postiert, so daß er mit seinem religiös getönten Lied einerseits die fromm gestimmten Kirchgänger erreichte und andererseits mit dem Kirchengebäude im Rücken den Inhalt seines Flugblatts scheinbar legitimierte.

[21] Die ›Newe Zeytung auß der Reuschischen Lemberg‹, Nürnberg: Lukas Mayer 1595, stellt Meldungen aus Lemberg, Preßburg, Graz und Siebenbürgen zusammen (Strauss, Woodcut, 715). Das Blatt ›Fünfferley Beschreibung / vnd Relationische Sachen‹, Frankfurt a. M. 1643, kombiniert fünf Lieder über verschiedene Wunderzeichen mit einem *geistlich Lied / vom jüngsten Gericht vnd ewiger Verdambnuß* (Brednich, Liedpublizistik II, Abb. 100). Das Blatt ›Für ein jeden Burger oder Haußwirt / hüpsche Sprüche‹, Augsburg: Martin Wörle 1613, gibt sechs Texte heterogener Herkunft wieder, die sich der Hausväterliteratur zuordnen lassen (Nr. 120); vgl. auch Nr. 81 mit Abb. 18.

Zuweilen kommen allerdings auch Kombinationen recht disparater Texte vor, wenn etwa ein Lied über den Fang eines wundersamen Plattfischs, ein Lied über das menschliche Leben als Wanderschaft durch die Welt und ein Rezept gegen das Viehsterben nebeneinander auf einem Flugblatt erscheinen[22] oder wenn der Bericht über eine persische Gesandtschaft mit einem Lied über einen meineidigen Mälzer verbunden wird, den der Teufel bei lebendigem Leib gebraten habe.[23] Die Flugblattproduzenten handelten mit solchen Kompilationen nach dem Wahlspruch ›Wer vieles bringt, wird manchem etwas bringen‹ und verfuhren damit auf inhaltlicher Ebene nach demselben Prinzip, das auch im Formalen wirksam war, wenn lateinische und volkssprachige Textversionen oder Prosa- und Versfassungen auf ein und demselben Blatt geboten wurden,[24] um den Leser auf mehreren Wegen oder verschiedene Publikumsgruppen mit differierendem Bildungs- und Anspruchsniveau zu erreichen.

Die Ansammlung mehrerer unverbundener Texte barg – je kleiner die einzelnen Einheiten, desto mehr – die Gefahr der Zersplitterung und Unübersichtlichkeit. Besonders auf didaktisch orientierten Blättern, aber auch in der politischen und konfessionellen Propaganda finden sich daher Versuche, die Unverbundenheit kleinerer, in sich geschlossener Texte und Aussagen durch übergreifende, von außen herangetragene Strukturen wenn nicht aufzuheben, so doch zu verdecken.[25] So versammelt das in einer langen Tradition stehende Blatt ›Das gülden A. B. C. Für jederman‹, Köln: Heinrich Nettessem 1605, moralische Lebensregeln nach Art der ›Disticha Catonis‹ oder des ›Facetus‹, die als Akrostichon gelesen das Alphabet ergeben.[26] In ähnlicher Weise versuchen die zahlreichen Flugblätter mit dem Schema der ›geistlichen Hand‹ den christlichen Hauptlehren eine formale

[22] ›Gründliche Beschreibung / vnd wahre Abcontrafactur / Eines schröcklichen vnd wunderbarlichen Fisches‹, Ravensburg: (Johann Schröter) 1633 (Alexander, Woodcut, 734). Die Verbindung von Zeitungs- und geistlichem Lied ist geläufig und markiert den erbaulichen Charakter der Wunderzeichenberichte. Brednich (Liedpublizistik I, S. 214f.) interpretiert das Rezept als Angebot, der durch den Wunderfisch unter anderem prophezeiten Viehseuche vorzubeugen.

[23] ›Zwo warhafftige newe Zeitung. Was deß Königs in Persia Gesandten Röm. Keys. May. mündlich wegen jhres Königs fürbracht haben‹, o. O. 1605 (Flugblätter Darmstadt, 305).

[24] Zu lateinisch-deutschen Flugblättern s. o. Kapitel 1.1.3. Kombinationen von Prosa und Vers begegnen etwa auf den Blättern ›Ein wunderbarliche vnd warhafftige geschicht / so von meniglich gesehen vnd gehört ist worden‹, Straßburg: Jakob Frölich 1547 (Strauss, Woodcut, 224), und ›Ein vnerhörte vbernatürliche gestalt einer großgeschwollenen Junckfrawen zu Eßlingen‹, Worms: Gregor Hofmann 1549 (Geisberg, Woodcut, 1066).

[25] Vergleichbare Entwicklungen im Mittelalter behandelt Thomas Cramer, Allegorie und Zeitgeschichte. Thesen zur Begründung des Interesses an der Allegorie im Spätmittelalter, in: Formen und Funktionen der Allegorie. Symposion Wolfenbüttel 1978, hg. v. Walter Haug, Stuttgart 1979 (Germanistische Symposien, Berichtsbd. 3), S. 265–276. Sein Versuch, diese formalen Ordnungssysteme als Ausdruck von Entfremdung und Orientierungslosigkeit zu interpretieren, könnte auch auf die frühe Neuzeit übertragen werden, dürfte allerdings weder hier noch dort zu beweisen oder zu widerlegen sein.

[26] Nr. 43; vgl. Flugblätter Wolfenbüttel I, 23f. (Kommentare von Michael Schilling); dort auch Angaben zur Tradition und zu weiteren Funktionen der Abecedarien.

Ordnung anzupassen.[27] Über ein besonders beliebtes Systematisierungsinstrument verfügten die Flugblattautoren in der Allegorie, da ihre Verwendung aufgrund ihrer mittelalterlichen Vorgeschichte dem jeweiligen Thema zugleich Überzeugungskraft und Anschaulichkeit verlieh[28] und überdies mit dem ›Wiedererkennungseffekt‹ rechnen konnte. Das ›Horologium Pietatis: Zwölff geistliche Betrachtungen / Jn gute wolklingende Reymen verfasset‹, das der nicht weiter bekannte Autor Bartholomaeus Rhotmann der Markgräfin Maria von Brandenburg widmete, greift die ebenso verbreitete wie in Form des Stundengebets traditionsreiche Uhrenallegorie auf (Abb. 15).[29] Der Autor ist bestrebt, das Thema der Uhr nicht nur formal als Ordnungsschema zu verwenden, sondern auch inhaltlich zu rechtfertigen und auszufüllen. Diesem Ziel dient einmal die Aussage der Überschrift, daß man sich die Texte stündlich *zu Gemüth führen soll,* um Gottes Wohlgefallen zu erwecken. Im Zeichen der Uhr steht ferner der umlaufende Rahmentext, der an die begrenzte Zeit menschlichen Lebens erinnert, um zu stündlichem Gotteslob aufzufordern. Von den zwölf als Figurentext in Form eines Zifferblatts angeordneten *Betrachtungen* weisen dagegen nur die Abschnitte *Elff* und *Zwölff* einen Bezug zu der mit ihnen bezeichneten Stunde auf. Die Inhalte der übrigen Texte beziehen sich nur auf die jeweilige Zahl, nicht aber auf die mit dieser Zahl bezeichneten Stunde, so daß man das Flugblatt zwar als späten Beleg mittelalterlicher Zahlenallegorese auffassen kann,[30] die Uhrenallegorie aber nur noch als ordnungstiftender Rahmen erscheint, durch den die *Zwölff geistlichen Betrachtungen* zusammengehalten werden.[31]

Die bisher eingehender besprochenen Flugblattexte waren ausnahmslos in Versen gehalten und bezogen auch aus dieser gebundenen Form einen Teil ihrer Attraktivität und ihres Marktwerts. Es bleibt zu fragen, ob und wie sich der Warencharakter der Flugblätter auch auf Prosatexten niedergeschlagen hat. Gi-

[27] Dazu Brückner, Hand und Heil; ders., Bildkatechese; Timmermann, Flugblätter, 129–132.

[28] Vgl. Schilling, Allegorie und Satire.

[29] Nr. 133. Zur Uhrenallegorie vgl. Coupe, Broadsheet I, S. 165–169; Otto Mayr, Die Uhr als Symbol für Ordnung, Autorität und Determinismus, in: Die Welt als Uhr. Deutsche Uhren und Automaten 1550–1600, hg. v. Klaus Maurice und Otto Mayr, München / Berlin 1980, S. 1–9; Dietmar Peil, Untersuchungen zur Staats- und Herrschaftsmetaphorik in literarischen Zeugnissen von der Antike bis zur Gegenwart, München 1983 (Münstersche Mittelalter-Schriften, 50), Kap. D: Die Staatsmaschine (bes. S. 510ff.); Bangerter-Schmid, Erbauliche Flugblätter, S. 120–123; Jörg Jochen Berns, ›Vergleichung eines Vhrwercks vnd eines frommen andächtigen Menschens‹. Zum Verhältnis von Mystik und Mechanik bei Spee, in: Friedrich von Spee. Dichter, Theologe und Bekämpfer der Hexenprozesse, hg. v. Italo Michele Battafarano, Gardolo di Trento 1988 (Apollo, 1), S. 101–194.

[30] Dazu Heinz Meyer, Die Zahlenallegorese im Mittelalter. Methode und Gebrauch, München 1975 (Münstersche Mittelalter-Schriften, 25); ders. / Rudolf Suntrup, Lexikon der mittelalterlichen Zahlenbedeutungen, München 1987 (Münstersche Mittelalter-Schriften, 56).

[31] Es ist bezeichnend, daß von zwölf Betrachtungen und nicht von einer einzigen die Rede ist: Rhotmann war sich der inneren Unverbundenheit seiner Texte bewußt.

sela Ecker hat darauf aufmerksam gemacht, daß zumindest in der ersten Hälfte des 16. Jahrhunderts fiktive Erzählstoffe in Prosa auf Einblattdrucken völlig fehlen.[32] Diese Feststellung gilt tendenziell auch noch für das Flugblatt des 17. Jahrhunderts, auch wenn vereinzelt die Barriere zwischen Prosa und Fiktion überschritten wird.[33] Die Prosa ist den Gebrauchs- und Nachrichtentexten vorbehalten, wobei neben die Berichte über Wunderzeichen, die im 16. Jahrhundert überwiegen, im 17. Jahrhundert zunehmend auch politische Meldungen treten.

Im Jahr 1553 verlegt der in der Schweiz, in Süddeutschland und Österreich als Pritschenmeister auftretende Heinrich Wirri[34] in Straßburg bei Augustin Fries das Blatt ›Ein wunderbarlich gantz warhafft geschicht so geschehen ist in dem Schwytzerland / by einer statt heist Willisow‹ (Nr. 100, Abb. 73). Es berichtet von drei Spielern, die zur Strafe für ihre Gotteslästerung den Tod finden. Der Text ist von drei Tendenzen gekennzeichnet: Er versucht, das Geschehen glaubhaft zu machen, bemüht sich um gefühlsmäßige Anteilnahme der Zuhörerschaft und stellt durch eingeschobene Kommentare und den resümierend-belehrenden Schlußabschnitt den Wert der Geschichte als Exempel heraus. Das Beglaubigungsverfahren besteht in der wiederholten ausdrücklichen Beteuerung der Wahrhaftigkeit, der Anführung von Zeugen, mit denen der Ich-Erzähler selbst gesprochen hat, der Namensnennung des Hauptbeteiligten,[35] der exakten Lokalisierung und der Detailgenauigkeit. Vermutlich sollen auch die präzisen Angaben, die der Sprecher über seine Auskunftgeber und die Gesprächssituation macht und die bis zur Wiedergabe von Dialekteigentümlichkeiten *(dann nach des Lands spraach / opsich werffen sy schlincken nennen)* gehen, auf den Wahrheitsgehalt der eigentlichen Erzählung abfärben.[36] Die emotionale Beteiligung des Publikums sichern gefühlsbesetzte Wörter *(mechtig übel erschrocken; ellencklich)*, schreckenerregende De-

[32] Ecker, Einblattdrucke, S. 229.

[33] Z. B. ›Neue Zeitung. Ein Rahtschluß der DienstMågde‹, Nürnberg: Paul Fürst um 1660 (Flugblätter Wolfenbüttel I, 147); ›Gespråch zweyer Nachbarn / vber die neweste Fason aus Franckreich‹, o. O. um 1640 (Flugblätter Darmstadt, 36f.); ›Metzger- und Becker-Streit [...] von dem Simplicissimo entscheiden‹, o. O. um 1685 (Deutsches Leben, 1322).

[34] Vgl. über ihn Emil Weller, Heinrich Wirry, ein Solothurner Dichter, in: Anzeiger f. Kunde d. dt. Vorzeit. N. F. 7 (1860) 397–399; ADB 55, 385–387.

[35] Daß sie im Interesse der Beglaubigung erfolgt, geht auch daraus hervor, daß Wirri das Fehlen der beiden anderen Namen plausibel zu machen sucht *(vrsach sy werend frõmbd gewesen)*.

[36] So geschehen bei Job Fincel, Wunderzeichen, Nürnberg 1556, fol. [Tvii^v-Tviij^v] (Ex. München, SB: H. misc. 103), wo das Ereignis in das Jahr 1553 eingeordnet wird, das Erzählte also mit dem Erzählen zeitlich zusammengefallen ist. Erwägenswert ist ferner, ob auch die Wahl der Prosa unter dem Aspekt der Beglaubigung geschah; zum Wahrheitsanspruch der Prosa vgl. zuletzt Rüdiger Schnell, Prosaauflösung und Geschichtsschreibung im deutschen Spätmittelalter. Zum Entstehen des frühneuhochdeutschen Prosaromans, in: Literatur und Laienbildung, S. 214–248; Jan-Dirk Müller, Volksbuch/Prosaroman im 15./16. Jahrhundert – Perspektiven der Forschung, in: IASL, Sonderheft Forschungsreferate 1 (1985) 1–128, hier S. 16–20.

tails (die fünf nicht abwaschbaren Blutstropfen,[37] der von Läusen gefressene zweite Spieler) und die wiederholten demonstrativen Erzählereinschübe *(wol zů bedencken ist)*. Die Erzählereinschübe akzentuieren und verdeutlichen nicht nur, sondern kommentieren das Geschehen auch, indem sie das Typische herausstellen *(wie dann der Spilern bruch ist* oder *daruß nie nůt gůts kommen ist)* und somit den speziellen Fall in ein allgemeiner gültiges lehrhaftes Exempel umwandeln. Am Schluß betont Wirri sein Anliegen *(allen menschen zů gůt vnd nutzbarkeit)* und hebt damit zugleich den Wert des Flugblatts hervor. Indem der Autor sich zum Ende hin immer stärker die Tonlage eines Predigers aneignet, verschafft er sich und seinem Text kirchliche Autorität.[38] Es ist anzunehmen, daß gerade auch die predigthaften Elemente den Brandenburger Superintendenten und Frankfurter Theologieprofessor Andreas Musculus dazu bewogen, die Geschichte der Spieler von Willisau seinem ›Fluchteufel‹ anzufügen.[39] Da die Teufelbücher größtenteils aus Predigten hervorgegangen waren und zum Teil als Predigtvorlagen dienen wollten,[40] beleuchtet der erwähnte Rezeptionsvorgang indirekt nochmals den predigthaften Charakter des Flugblatts.

In jüngster Zeit erschienene Kommentare konnten zeigen, daß die Ausführungen naturkundlicher Flugblätter des 17. Jahrhunderts sich erstaunlich oft auf der Höhe der zeitgenössischen wissenschaftlichen Diskussion bewegen.[41] Damit sind

[37] Die Fünfzahl dürfte als Anspielung auf die Wunden Christi zu verstehen sein. Zu der aus dem Mittelalter stammenden Sage vom Blut von Willisau vgl. Th. von Liebenau, Beiträge zur Geschichte des hl. Blutes in Willisau, in: Schweizer katholische Blätter N. F. 8 (1892) 183–193, und Deneke, Goltwurm, S. 167f.

[38] Andere Flugblätter verstärken diese Tendenz durch ausgiebigen Gebrauch von Bibelzitaten; vgl. z. B. den in Kapitel 1.2.2. besprochenen Einblattdruck ›Wunderseltzame Geschicht‹, Straßburg: Peter Hug 1571 (Nr. 232, Abb. 75). Die überzeugungs- und verkaufsfördernde Verwendung der Predigttons kann wie bei Wirri ein stilistisches Mimikry sein; es ist aber auch zu beachten, daß Geistliche nicht selten als Autoren von Wunderzeichenberichten nachzuweisen sind (z. B. Weber, Wunderzeichen, Taf. 13; Strauss Woodcut, 111, 137, 541; Alexander, Woodcut, 330).

[39] Andreas Musculus, Fluchteufel [1556], in: Teufelbücher IV, 33–79, hier S. 78f. Auch Eustachius Schildo verwendet die Geschichte für seinen ›Spiel Teuffel‹ (1557, ebd. V, 115–163, hier S. 148f.). Ob Musculus und Schildo das Flugblatt oder eine der zahlreichen textidentischen Flugschriften über das Ereignis benutzt haben, ist nicht zu entscheiden (vgl. ›Ein Wunnderbarlich gancz Warhaft geschicht / so geschehen ist in dem Schweytzerlandt / bey ainer Statt hayst Willisow‹, Augsburg: Hans Zimmermann o. J. [Ex. München, UB: 4° Hist. 1079/5]; Emil Weller, Heinrich Wirry, ein Solothurner Dichter, in: Anzeiger f. Kunde d. dt. Vorzeit, N. F. 7 [1860] Sp. 398; Weller, Zeitungen, S. 385; Schilling, Fincel, S. 375). Auch als Drama fand die Sage Verwendung, vgl. Goedeke, Grundriß II, 351, 89.

[40] Vgl. Heinrich Grimm, Die deutschen ›Teufelbücher‹ des 16. Jahrhunderts. Ihre Rolle im Buchwesen und ihre Bedeutung, in: AGB 2 (1960) 513–570; Bernhard Ohse, Die Teufelliteratur zwischen Brant und Luther. Ein Beitrag zur näheren Bestimmung der Abkunft und des geistigen Ortes der Teufelbücher, besonders im Hinblick auf ihre Ansichten über das Böse, Diss. Berlin 1961.

[41] Vgl. die Kommentare von Barbara Bauer und Ulla-Britta Kuechen zu Flugblätter Wolfenbüttel I, 194, 199f., 204f., 209f., 228f.; zusammenfassend Harms, Laie.

ältere Pauschalurteile über den grundsätzlich auf Sensation bedachten, Verzerrungen und Falschmeldungen unbedenklich in Kauf nehmenden und dem Aberglauben unterworfenen Charakter der Bildpublizistik erheblich modifiziert worden.[42] An dem Flugblatt ›Von dem Cometen oder pfawen schwantz‹ (Nr. 201, Abb. 61), das der Augsburger Arzt und Geschichtsschreiber Achilles Pirmin Gasser zum Halleyschen Kometen 1531 verfaßte, ist zu ersehen, daß schon in der ersten Hälfte des 16. Jahrhunderts über den engeren Kreis der Gelehrten hinaus das Bedürfnis nach sachlicher und wissenschaftlich begründeter Information bestand. Bereits die Überschrift verzichtet auf jegliche Versuche, das Thema zu sensationalisieren, und beschränkt sich auf sachliche Aussagen zur Datierung und Gestalt des Kometen, wobei in Wortwahl *(pfawen schwantz)* und Maßangaben *(ob eynes raißspieß lang)* breitere Verständlichkeit angestrebt wird. Die Illustration hält zwar keinem Vergleich mit Aufnahmen einer Falschfarbenkamera stand, ordnet aber den Himmelskörper korrekt in das Schema der Himmelsrichtungen ein und vermeidet mit ihren bescheidenen Ausmaßen gleichfalls jeglichen Anschein einer Übertreibung. Im Text setzen sich diese Tendenzen fort, wenn in Erläuterungen, Begründungen, Vergleichen und zweigliedrigen Ausdrücken das Bemühen um verständliche Sprache sichtbar wird. Zugleich verleihen der systematische Aufbau, vereinzelte Fachtermini *(incension, inclination),* die häufigen Berufungen auf fachliche Autoritäten (z. T. mit genauen Stellenangaben) und die überwiegend unpersönliche Ausdrucksweise dem Text das Gepräge wissenschaftlicher Seriosität, unter dem sich die interessenbestimmten Auslegungen um so überzeugender vornehmen ließen.[43] Gerade auch die Bescheidenheitsbeteuerungen Gassers lassen seine Ergebnisse und Folgerungen besonders glaubwürdig dastehen. Die dem Verfassernamen zugesetzte Amtsbezeichnung und die abschließenden lateinischen Distichen des Faber Stapulensis bestätigen *den vnuerstendigen* und dem *gemeyn volck,* von dem vorliegenden Blatt höchst verläßliche und vertrauenswürdige Informationen erwarten zu dürfen, und könnten gewissermaßen den letzten Anstoß zum Kauf des Blatts gegeben haben. Die von Gasser genannten Adressaten geben zu erkennen, daß der Einblattdruck sich nicht etwa nur an ein gebildetes oder gar gelehrtes Publikum wandte. Wenn das Blatt trotzdem auf plakative, sensationelle und emotionalisierende Züge verzichtete, zeigt sich, daß auch bei einer breiteren Öffentlichkeit im Interesse der Glaubwürdigkeit mit sachlicher Sprache, wenigstens scheinbarer Objektivität und sogar wissenschaftlicher Kompetenz geworben werden konnte.

Auch Gasser bringt die für Wunderzeichenblätter topische Gebetsaufforderung am Textende. Doch behält er in der indirekten, als konjunktivischer Nebensatz

[42] Vgl. etwa die Arbeiten von Fehr, Massenkunst; Heß, Himmels- und Naturerscheinungen; Holländer, Wunder.

[43] Die Auslegung als solche gehörte im 16. Jahrhundert zum wissenschaftlichen Instrumentarium; die politischen Interessen, die Gasser verfolgt, werden in der Formulierung von den *hochstressen* (d. i. zur Fehde geneigt) *iunckern* und in den Passagen von den Zwietracht säenden *pfaffen oder geystlich genanten* und von der Türkengefahr sichtbar.

vorgebrachten Formulierung auch hier seinen wissenschaftlichen Stil bei, sucht jedenfalls keine Anklänge an die Predigt. Eine Verbindung von wissenschaftlicher Beschreibung und predigthaft geistlicher Ermahnung liegt auf dem Blatt ›Waarhafftige Abcontrafayt vnd gründlicher Bericht der wunderlichen Mißgeburt‹, Frankfurt a. M.: Sebastian Furck 1642, vor (Nr. 208, Abb. 70). Das doppelte Anliegen des Blatts wird schon in der Titelei zum Ausdruck gebracht, wenn es heißt: *Gott allein zu Ehr vnd dem Leser zur Lehr* und die Angabe der äußeren Fakten mit einem Bibelzitat abgeschlossen wird, das die Publikation des Ereignisses theologisch rechtfertigen soll. Die Illustration erfüllt mit Vorder- und Rückansicht der siamesischen Zwillingsgeburt die Standards der zeitgenössischen medizinischen Abbildung.[44] Der Text beschreibt detailliert Ort und Zeit des Geschehens, das Aussehen der Mißgeburt, das Sterben der Kinder und die Bemühungen, sie am Leben zu erhalten. Er schildert das Entsetzen der verstörten Mutter und die Tröstungsversuche von Pfarrer und Schultheiß, die an das Wochenbett gerufen wurden. Indem der Autor auch die falschen Gerüchte referiert, die in den umliegenden Städten umliefen und denen der Pfarrer mit einem gründlichen Bericht vor den *Pastores / Medicos vnnd anderen* entgegengetreten ist, erhöht er die Glaubwürdigkeit seiner eigenen Aussagen. Auch die Schilderung, daß nahezu tausend Menschen aller Schichten sich die Zwillingsgeburt angesehen, teils abgezeichnet und sogar gewünscht haben, die Leichen *balsamiren vnnd reserviren* zu lassen, dient der Beglaubigung und bestärkt den Leser überdies darin, daß seine Lektüre und damit auch der Besitz des Blatts zulässig und wichtig sei. Die Beschreibung des Begräbnisses und der Aufstellung des Grabsteins beschließt den Bericht. Nachdem bereits bei der Schilderung aller Umstände und Vorgänge die Rolle des Pfarrers besonders hervortrat und dem Leser mit der detailliert beschriebenen geistlichen Tröstung der Mutter ein Muster zur Bewältigung des Geschehens angeboten wurde, überrascht es nicht, wenn die letzte Textspalte den bis dahin gewählten Stil eines wissenschaftlichen Berichterstatters aufgibt und zu einer mit vielen Bibelzitaten angereicherten und abgesicherten Bußpredigt übergeht. Überblickt man die verschiedenen Verfahren des Blatts, ergibt sich ein äußerst vielschichtiges Bild, dessen Funktionen primär sicherlich im Inhaltlichen (Aussage, Autorintention), zu einem Teil aber auch im Bereich der Verkaufsstrategie zu suchen sind. Die Detailgenauigkeit der Beschreibung der Mißgeburt und aller Umstände erfüllt einmal wissenschaftliche Ansprüche der Zeit, wie sie etwa an den im Text genannten Bericht für die Hanauer Gelehrten gestellt wurden. Sie befriedigt ferner die Neugier aller, die die Zwillinge nicht in natura sehen konnten, und verschafft denen, die nach Höchstadt gewandert waren, um die Mißgeburt zu bestaunen, eine als Druckwerk bleibende Erinnerung. Die Detailfreude verstärkt, wie schon gesagt, die Glaubwürdigkeit des Berichts, dient aber auch dazu, beim Publikum Gefühle wie Unbehagen, Angst, Schrecken, vielleicht sogar Entsetzen auszulö-

[44] Vgl. Robert Herrlicher, Geschichte der medizinischen Abbildung. Von der Antike bis um 1600, München 1967, S. 157; Marielene Putscher, Geschichte der medizinischen Abbildung. Von 1600 bis zur Gegenwart, München 1972, S. 41.

sen, Reaktionen, denen sich auch der moderne Leser kaum entziehen kann.[45] Auf diese Gefühle antwortet das Blatt mit einem doppelten Verfahren: Innerhalb des Berichts gibt der geistliche Zuspruch des Pfarrers und Schultheißen an die Mutter dem Leser Anhaltspunkte, wie er seine Angst bewältigen könne (mithilfe des Glaubens, der Kirche und der Obrigkeit). Im Anschluß an den Bericht wird die Angst dazu genutzt, dem Publikum die Buße und einen christlichen Lebenswandel als Ausweg aus seiner inneren Bedrängnis anzubieten. Mithin erweist sich der als Autor zu vermutende Höchstädter Pfarrer[46] mit Verfahrensweisen der zeitgenössischen Erbauungsliteratur gut vertraut, in denen gleichfalls bis ins einzelne gehende Beschreibungen von Krankheit und Sterben, von Elend und Tod als didaktische Grundlage der christlichen Belehrung eingesetzt wurden.[47] Im Neben- und Miteinander von Neugier, wissenschaftlichem Interesse, emotionaler Beteiligung und erbaulicher Lebenshilfe entfaltet die ›Waarhafftige Abcontrafayt‹ ein Wirkungsspektrum, das verschiedene Publikumsinteressen zu befriedigen vermochte und sich somit vermutlich auch erfolgreich hat verkaufen lassen.

Faßt man die an den vorgetragenen Beispielen festgestellten rhetorischen Mittel und Textstrategien unter dem Aspekt ihrer Funktion zusammen, ergeben sich folgende Punkte, die zwar je nach Thema, Verfasserintention und vorgesehenem Publikum in wechselndem Zusammenspiel auftreten können, aber doch aufgrund ihrer regelmäßigen Verwendung eine Art Basispotential für die Flugblattautoren gewesen zu sein scheinen. Es sind dies die Erregung von Neugier und Aufmerksamkeit, Verständlichkeit, Unterhaltsamkeit, Glaubwürdigkeit, Publikumsbezug, planende Berücksichtigung der Verkaufssituation, vertrauen- und konsensbildende Sympathiewerbung und schließlich die meist gegen Ende erfolgende Herausstellung einer Lehre und Nutzanwendung, die dem Publikum den Wert des Blatts vergegenwärtigt, zur Zustimmung und womöglich zum Kauf bewegen soll. Es sollte deutlich geworden sein, daß die werbenden Mittel und Methoden meist mehrere Aufgaben erfüllen, von denen die der Verkaufswerbung oft nicht einmal im Vordergrund gestanden haben mag. Zugleich hat sich aber gezeigt, daß der Warencharakter der Flugblätter eine wichtige Rolle bei der Gestaltung von Bild, Text und gesamter Aufmachung gespielt hat, die bei der Interpretation der Einblattdrucke nicht vernachlässigt werden darf.

[45] Vermutlich anders als das zeitgenössische Publikum wird der heutige Leser das Verhalten des Pfarrers beurteilen, der sich nach kurzer (Ver-)Tröstung der Wöchnerin anscheinend ungerührt wieder schlafen legt.

[46] Diese Vermutung legen die predigthaften Momente des Textes, das detaillierte Wissen um die Geschichte, besonders aber die hervorgehobene Rolle des Pfarrers in der gesamten Schilderung nahe. Auch die im Bußaufruf eigens angesprochenen *samptlichen Jnwohner / bey welchen solche wunderliche Mißgeburt auff die Welt kommen*, weisen auf die spezifische Interessenlage des Pfarrers hin. Denkbar wäre allerdings auch die Verfasserschaft des zuständigen Superintendenten, der einen Bericht des Höchstädter Pfarrers ausgewertet haben könnte.

[47] Vgl. Mauser, Dichtung, S. 139–149.

2. Das Flugblatt als Nachrichtenmedium

2.1. Historische Voraussetzungen

Im Januar 1443 verkaufte der Nürnberger Kaufmann Michael Behaim d. J. innerhalb weniger Tage seine gesamten Pfeffervorräte. In einem Brief aus Venedig war ihm mitgeteilt worden, daß eine größere Flotte von Lastschiffen, vollbeladen mit Gewürzen, aus ägyptischen und syrischen Häfen abgefahren war und binnen kurzem in Venedig erwartet wurde. Diese Information versetzte Behaim in die Lage, der durch das steigende Angebot verursachten Baisse der Preise zuvorzukommen und seine Lagerbestände noch zum alten hohen Preis abzusetzen.[1] Dieser Vorgang, dem ähnliche Fälle leicht an die Seite zu stellen wären,[2] illustriert sehr eindringlich die Bedeutung, die einem gutfunktionierenden Nachrichtenwesen für den Fernhandel zukam. Es ist daher zu Recht ein Zusammenhang zwischen dem Aufkommen des Fernhandels, der Verbesserung der Verkehrssituation und dem Entstehen eines regelmäßigen Botenwesens im 14. Jahrhundert gesehen worden.[3] Die Briefe des in Brügge tätigen Lübecker Hansekaufmanns Hildebrand Veckinchusen aus den Jahren 1398 bis 1428 belegen, wie die interne Korrespondenz eines Handelshauses über den eigentlichen Geschäftsbereich hinaus auch Nachrichten aus der politischen und sozialen Sphäre aufnahm.[4] Auch wenn derartige Berichte über politische Vorfälle, militärische Ereignisse, Hungersnöte oder Seuchen noch deutlich von merkantilen Interessen bestimmt sind, zeichnet sich eine Verselbständigung solcher Nachrichten bereits in ihrer Überlieferungsform als Postscripta oder Beilagen ab.

Spätestens im 16. Jahrhundert hatte sich ein eigenständiges Nachrichtenwesen herausgebildet, das auch Meldungen jenseits eines kaufmännischen Interesses er-

[1] Vgl. Christa Schaper, Die Hirschvogel von Nürnberg und ihr Handelshaus, Nürnberg 1973 (Nürnberger Forschungen, 18), S. 97.

[2] Vgl. Werner Schultheiß, Nürnberger Handelsbriefe aus der zweiten Hälfte des 14. Jahrhunderts, in: Mitteilungen d. Vereins für d. Gesch. d. Stadt Nürnberg 51 (1962) 60–69; Wolfgang von Stromer, Das Schriftwesen der Nürnberger Wirtschaft vom 14.–16. Jahrhundert. Zur Geschichte oberdeutscher Handelsbücher, in: Beiträge zur Wirtschaftsgeschichte Nürnbergs, hg. v. Stadtarchiv Nürnberg, 2 Bde., Nürnberg 1967, II, S. 751–799.

[3] Z.B. Hans-Jochen Bräuer, Die Entwicklung des Nachrichtenverkehrs. Eigenarten, Mittel und Organisation der Nachrichtenbeförderung, Diss. Nürnberg 1957, S. 80f.

[4] Margot Lindemann, Nachrichtenübermittlung durch Kaufmannsbriefe. Brief-»Zeitungen« in der Korrespondenz Hildebrand Veckinchusens (1398–1428), München / New York 1978 (Dortmunder Beiträge zur Zeitungsforschung, 26).

faßte, indes aber noch viele Berührungspunkte mit dem Fernhandel aufwies. So sind als Bezieher Augsburger geschriebener Zeitungen, die in zwei Leipziger Sammelbänden überliefert sind, die Nürnberger Kaufleute Reiner Volckhardt und Florian von der Bruckh identifiziert worden.[5] Zahlreiche Kaufleute fungierten nebenbei als Nachrichtenkorrespondenten in einem überregionalen Informationsnetz.[6] Das durch die Überlieferung am besten bezeugte und wohl am gründlichsten erforschte Beispiel für die Verbindung von Handel und Nachrichtenwesen sind die sogenannten Fuggerzeitungen.[7] Es handelt sich dabei um ein heute in der Österreichischen Nationalbibliothek zu Wien liegendes Konvolut von vormals über 30 Bänden, in denen die Briefe und Nachrichten der auswärtigen, fast überall in Europa tätigen Korrespondenten und Faktoren an die Inhaber der Firma der Georg Fuggerschen Erben, die Brüder Philipp Eduard und Octavian Secundus Fugger, gesammelt sind. Es darf inzwischen als gesichert gelten, daß die ausgedehnte Korrespondenz der beiden Fugger in erster Linie ihren geschäftlichen Interessen, besonders dem großen Unternehmen des Fugger-Welserschen Asienkontrakts, diente.[8] Doch sind in den Briefen auch zahlreiche Berichte von Wundererscheinungen, Hexenverbrennungen, Verbrechen oder Teufelsaustreibungen enthalten,[9] die über den rein geschäftlichen Bereich hinausgehen und wohl hauptsächlich für den weniger in der Firma engagierten als an Kunst und Wissenschaft interessierten Octavian Secundus bestimmt waren,[10] der auch als der eigentliche Sammler der Fuggerzeitungen identifiziert worden ist.[11] Wie schon ihr Großvater

5 Opel, Anfänge, S. 9–31; vgl. auch Johannes Kleinpaul, Geschriebene Zeitungen in der Leipziger Universitätsbibliothek, in: Zs. f. die gesamte Staatswissenschaft 76 (1921) 190–196; Sporhan-Krempel, Nürnberg als Nachrichtenzentrum, S. 113–116; bei Kurt Koszyk, Vorläufer der Massenpresse. Ökonomie und Publizistik zwischen Reformation und Französischer Revolution. Öffentliche Kommunikation im Zeitalter des Feudalismus, München 1972, S. 38, sind aus den beiden Empfängern drei Brüder Reiner, Volckhardt und Florian von der Bruckh geworden.

6 Johannes Kleinpaul, Die vornehmsten Korrespondenten der deutschen Fürsten im 15. und 16. Jahrhundert, Leipzig 1928; Fitzler, Fuggerzeitungen, S. 19, 25, 29 u. ö.; Sporhan-Krempel, Nürnberg als Nachrichtenzentrum, S. 77–112.

7 Johannes Kleinpaul, Die Fuggerzeitungen 1568–1605, Leipzig 1921 (Preisschriften der Fürstlich Jablonowskischen Gesellschaft, 49), Nachdruck Walluf 1972; Fugger-Zeitungen. Ungedruckte Briefe an das Haus Fugger aus den Jahren 1568–1605, hg. v. Victor Klarwill, Wien / Leipzig / München 1923; Kaspar Kempter, Die wirtschaftliche Berichterstattung in den sogenannten Fuggerzeitungen, München 1936 (Zeitung u. Leben, 27); Fitzler, Fuggerzeitungen.

8 Kempter, a. a. O.; Fitzler, Fuggerzeitungen.

9 Fugger-Zeitungen, hg. v. Victor Klarwill, a. a. O., S. 23 f., 54–56, 72, 103–117 u. ö.

10 Zu seiner Person und seinen Interessen vgl. Norbert Lieb, Octavian Secundus Fugger (1549–1600) und die Kunst, Tübingen 1980 (Schwäbische Forschungsgemeinschaft bei der Kommission für bayerische Landesgesch., Reihe 4, 18 = Studien zur Fuggergesch., 27).

11 Fitzler, Fuggerzeitungen, S. 9. Die damit berichtigten Behauptungen Kleinpauls von 1921 (a. a. O.) werden desungeachtet noch 1972 von Koszyk (a. a. O.), S. 36 f. wiederholt.

Jakob Fugger der Reiche[12] gaben auch Philipp Eduard und Octavian Secundus ihre Informationen an andere Interessenten, wohl unter der stillschweigenden Übereinkunft von Gegenseitigkeit, weiter,[13] ja ließen sogar manche Meldung, wie unten an zwei Flugblättern nachgewiesen werden kann, im Druck ausgehen.

Neben den großen Handelshäusern waren besonders die Träger politischer Gewalt, also die Fürsten und städtischen Obrigkeiten, auf Informationen angewiesen, um im Zuge wachsender nationaler und internationaler politischer Verflechtung rechtzeitige und richtige Entscheidungen treffen zu können. Daher unterhielten sowohl die Fürsten als auch die Reichsstädte eigene Nachrichtendienste,[14] wobei die einzelnen Korrespondenten häufig mehrere Abnehmer mit ihren Meldungen bedienten.[15]

Weitere wichtige Teilnehmer am frühneuzeitlichen Nachrichtenaustausch waren schließlich die Gelehrten, die sich durch ihre wechselseitige rege Korrespondenz nicht nur ihre Zugehörigkeit zur nobilitas litteraria bestätigten, sondern auch wegen ihrer zumindest in der Provinz isolierten Stellung eines intensiven Briefwechsels bedurften, um sich über literarische und wissenschaftliche Entwicklungen zu unterrichten.[16]

Zwischen der wirtschaftlichen, politischen und gelehrten Form des Nachrichtenverkehrs sind vielfältige Überschneidungen festzustellen. So tragen die Briefwechsel der Nürnberger Politiker und Humanisten Christoph Scheurl und Willibald Pirckheimer sowohl Züge politischer als auch gelehrter Korrespondenz.[17] Der umfangreiche Bestand der Briefsammlung Heinrich Bullingers ist zugleich von dessen Ansehen als Gelehrter und der politisch bedeutsamen Stellung als Zürcher Antistes geprägt.[18] Herzog August d. J. von Braunschweig-Lüneburg ver-

[12] Adolf Korzendorfer, Jakob Fugger der Reiche als Brief- und Zeitungsschreiber, in: Archiv f. Postgesch. in Bayern 1928, 15–24 und 62f.; Götz von Pölnitz, Jakob Fuggers Zeitungen und Briefe an die Fürsten des Hauses Wettin in der Frühzeit Karls V. 1519–1525, in: Nachrichten von der Akademie der Wissenschaften in Göttingen, phil.-hist. Klasse II, N.F. 3 (1941) 87–160.

[13] Schottenloher, Briefzeitungen; Fitzler, Fuggerzeitungen, S. 77–79; Sporhan-Krempel, Nürnberg als Nachrichtenzentrum, S. 30f.

[14] Johannes Kleinpaul, Das Nachrichtenwesen der deutschen Fürsten im 16. und 17. Jahrhundert. Ein Beitrag zur Geschichte der Geschriebenen Zeitungen, Leipzig 1930; Sporhan-Krempel, Nürnberg als Nachrichtenzentrum, S. 21–37.

[15] Johannes Kleinpaul, Die vornehmsten Korrespondenten der deutschen Fürsten im 15. und 16. Jahrhundert, Leipzig 1928; Sporhan-Krempel, Nürnberg als Nachrichtenzentrum, S. 77–112.

[16] Vgl. Trunz, Späthumanismus, S. 167–169.

[17] Cristoph Scheurl's Briefbuch, ein Beitrag zur Geschichte der Reformation und ihrer Zeit, hg. v. Franz von Soden u. J. K. F. Knaake, 2 Bde., Potsdam 1867–1872, Nachdruck Aalen 1962; Willibald Pirckheimers Briefwechsel, hg. v. Emil Reicke, 2 Bde., München 1940–1956 (Humanistenbriefe, 4 = Veröffentlichungen d. Kommission zur Erforschung d. Gesch. d. Reformation u. Gegenreformation, 5).

[18] Traugott Schieß, Der Briefwechsel Heinrich Bullingers, in: Zwingliana 5 (1933) 396–408; Max Niehans, Die Bullinger-Briefsammlung, in: Zwingliana 8 (1944) 141–167.

band seine landesherrlichen Informationsmöglichkeiten mit seinen literarischen und wissenschaftlichen Interessen.[19] In Augsburg und in Nürnberg sind vielfache Querverbindungen zwischen den Nachrichtendiensten der ansässigen Handelshäuser und des Rats zu beobachten.[20]

In unmittelbarem Zusammenhang mit den durch die zunehmende wirtschaftliche und politische Verflechtung gestiegenen Informationsbedürfnissen entwickelte sich im 16. Jahrhundert ein umfassendes Botensystem, dessen bekanntester Vertreter, die Thurn- und Taxissche Reichspost, sich bald aus seiner Abhängigkeit vom Kaiser löste und für die Beförderung privater Sendungen öffnete.[21] Vereinzelt schon im 16., besonders aber im 17. Jahrhundert wurde die Poststation zum Sammelplatz und Ausgangspunkt aktueller Nachrichten, die nicht mehr nur spezifischen Briefadressaten, sondern in Form geschriebener oder gedruckter Zeitungen beliebigen Abonnenten zugestellt wurden.[22]

Daß die gedruckten Neuen Zeitungen wie auch die periodische Presse in einem genuinen Zusammenhang mit den geschilderten Entwicklungen und Erscheinungsformen des brieflichen Nachrichtenverkehrs stehen, ist lange bekannt.[23] Es könnte daher genügen, die illustrierten Flugblätter lediglich mit einem generellen Hinweis in diese Zusammenhänge einzuordnen. Wenn im Folgenden einige Aspekte dennoch etwas genauer betrachtet werden, dient das weniger dem Ziel den bereits im 19. Jahrhundert erarbeiteten Forschungsstand nochmals mit neuen Belegen zu bestätigen, als vielmehr dazu, an konkreten Fällen zu zeigen, wie die Kenntnis des frühneuzeitlichen Nachrichtenwesens zu einem tieferen Verständnis auch der Bildpublizistik beitragen kann.

Das titellose Blatt ›Als man zelt .xv. hundert .xxiij. iar‹ (Incipit, o. O. 1523), das unter dem Eindruck des Freiberger Mönchskalbs von einer ähnlichen Mißgeburt im sächsischen Landsberg berichtet, versichert dem Leser von dem Ort des

[19] Johannes Kleinpaul, Der Nachrichtendienst der Herzöge von Braunschweig im 16. und 17. Jahrhundert, in: Zeitungswissenschaft 5 (1930) 82–94; Helmar Härtel, Herzog August und sein Bücheragent Johann Georg Anckel, in: Wolfenbütteler Beiträge 3 (1978) 235–282; Der Briefwechsel zwischen Philipp Hainhofer und Herzog August d. J. von Braunschweig-Lüneburg, bearbeitet v. Ronald Gobiet, München 1984 (Forschungshefte, Bayerisches Nationalmuseum, 8); Harms, Einleitung, S. XXV–XXIX.

[20] Schottenloher, Briefzeitungen; Hans Sessler, Das Botenwesen der Reichsstadt Nürnberg. Eine rechtsgeschichtliche Studie, Diss. Erlangen 1946 (masch.), S. 38–50; Sporhan-Krempel, Nürnberg als Nachrichtenzentrum, S. 49.

[21] Martin Dallmeier, Die Funktion der Reichspost für den Hof und die Öffentlichkeit, in: Daphnis 11 (1982) 399–431.

[22] Ebd., S. 419–430 (mit weiteren Literaturangaben). Auch für Flugblätter ist eine Verbindung mit dem postalischen Nachrichtenverkehr nachzuweisen. So heißt es auf dem Blatt ›Eine gewisse vnd warhafftige Newe Zeitung‹ über Gustav II. Adolfs von Schweden Siegeszug durch Franken (o. O. 1631) am Schluß: *Aus Jtalia vnd Oberland ist diese Woche noch keine Post erschienen* (Ex. Hamburg, SUB: Scrin. C/22, fol. 162).

[23] R. Grasshoff, Die briefliche Zeitung des XVI. Jahrhunderts, Diss. Leipzig 1877; Georg Steinhausen, Die Entstehung der Zeitung aus dem brieflichen Verkehr, in: Archiv f. Post u. Telegraphie 23 (1895) 347–357; Roth, Neue Zeitungen, S. 12–28.

Geschehens, daß er *Manchem kauffman wol bekandt* sei (Nr. 16). In gleicher Weise beteuert auch ›Ein Warhafftige vnd Erschröckliche newe Zeitung / oder Wunderzeichen‹, Straßburg: Peter Hug 1571, daß die polnische Stadt Gnesen, in der sich unter allerlei merkwürdigen Begleitumständen eine Unwetter- und Feuer-katastrophe ereignet haben soll, *den Kauffleüten auch wol bekannt ist* (Nr. 36). In beiden Fällen ist es der Fernhandelskaufmann, dessen als selbstverständlich ange-sehene Kenntnisse ferner Städte und Länder von den Blattautoren angerufen werden, um den Leser zunächst von der Existenz abgelegener Orte, dann aber auch indirekt von der Wahrhaftigkeit des Berichteten zu überzeugen.

Mehr noch verdankte die Bildpublizistik der Kauffartei in Hinblick auf Berichte über fremde Völker.[24] Im Jahr 1505/06 erschien unter der Überschrift ›Das sind die new gefunden menschen oder volcker‹ (Nürnberg: Georg Stuchs) eine deut-sche Übersetzung von Amerigo Vespuccis ›Mundus novus‹ (zuerst Paris 1503) in Form eines Flugblatts;[25] es hängt nicht nur durch sein Thema und seinen Autor von den unter ökonomischen Interessen durchgeführten Entdeckungs- und Er-oberungsfahrten ab, sondern verrät auch durch die wie auf so vielen Einblattdruk-ken und Flugschriften der Zeit beibehaltene Brieform seine Herkunft aus der Korrespondenz. Bei der mit Holzschnitten Hans Burgkmairs d. Ä. versehenen Flugblattserie über die Eingeborenen Guineas, Algoas, Arabiens und Indiens (Augsburg 1508)[26] ist der Zusammenhang mit dem Fernhandel in der Person des Textautors gegeben: Balthasar Springer hatte als Faktor der Welser die Leitung über drei Schiffe, die, finanziert von einem deutschen Handelskonsortium (Fug-ger, Welser, Höchstetter u. a.), sich an der portugiesischen Ostindienexpedition von 1505 beteiligten, um nach Möglichkeit den venezianisch-arabischen Zwischen-handel zu den Gewürzerzeugerländern zu umgehen.[27] Schließlich sei noch die von Johann Fischart aus dem Englischen übersetzte ›Merckliche Beschreibung / sampt eygenlicher Abbildung eynes frembden vnbekanten Volcks‹, Straßburg: (Bern-hard Jobin) 1578 (Nr. 158), genannt, die von den Nordlandexpeditionen des Eng-länders Martin Frobisher in den Jahren 1576 und 1577 und den dabei beobachte-ten und nach London mitgebrachten Eskimos berichtet. Auch hier offenbart sich, wie der Zusammenhang von Handelsinteressen und Nachrichtenwesen sich auf den Flugblättern niedergeschlagen hat, wenn der Text von Frobisher sagt, er sei aufgebrochen *Jnn hoffnung / wo es jm gelinget / durch Kauffmanschatz eynen guten gewinn / sampt den seinen zuerholen.*

Während die Berichte über fremde Völker mit dem Reiz des Exotischen wer-

[24] Vgl. auch Götz Pochat, Der Exotismus während des Mittelalters und der Renaissance. Voraussetzungen, Entwicklung und Wandel eines bildnerischen Vokabulars, Stockholm 1970 (Acta Universitatis Stockholmiensis. Stockholm Studies in History of Art, 21).

[25] Nr. 45. Vgl. das gleichzeitige Blatt bei Ecker, Einblattdrucke, Nr. 217 mit Abb. 76.

[26] Hans Burgkmaier, 1473–1973. Das graphische Werk, Ausstellungskatalog Augsburg 1973, Nr. 23–27 mit Abb. 30–34.

[27] Franz Schulze, Balthasar Springers Indienfahrt 1505/06. Wissenschaftliche Würdigung der Reiseberichte Springers zur Einführung in den Neudruck seiner »Meerfahrt« vom Jahre 1509, Straßburg 1902 (Drucke u. Holzschnitte d. XV. u. XVI. Jahrhunderts, 8).

ben, sind die seit 1565 in Flugblattform verbreiteten Meilenscheiben in anderen Funktionszusammenhängen zu sehen.[28] Sowohl die auf den Meilenscheiben enthaltenen Informationen über Verlauf und Wegzeiten der wichtigsten von einer Stadt ausgehenden Reiserouten als auch überhaupt der an der Zahl unterschiedlicher Ausgaben[29] ablesbare große Bedarf an Meilenscheiben dokumentieren den Ausbau der Straßenverbindungen und die wachsende Verkehrsdichte. Da die gebräuchlichen Landkarten und Atlanten keine Straßen und Wegzeiten verzeichneten, bildeten die Meilenscheiben ein wichtiges Hilfsmittel für jeden Reisewilligen, das besonders in den Posthäusern, aber auch in den Schreibstuben und Handelskontoren[30] ebenso willkommen gewesen sein dürfte wie in privaten Haushalten.

Die Verbindungen zwischen brieflichen Zeitungen und Flugblättern sind zahlreich und vielfältig. Zum einen ergab sich aus der bereits erwähnten Gepflogenheit, Nachrichten allgemeineren Interesses als Postscripta oder als selbständige Beilagen den eigentlichen Briefen anzufügen, die im 16. und 17. Jahrhundert häufig festzustellende Möglichkeit, auch gedruckte Flugschriften, -blätter oder Zeitungen mitzuschicken. Oft genug sind solche Beilagen nicht mehr vorhanden und nur noch aus Hinweisen im betreffenden Brief zu erschließen.[31] Zuweilen haben sich aber auch Brief und Beilagen in gemeinsamer Überlieferung erhalten.[32] Bei einer der bedeutendsten Sammlungen illustrierter Flugblätter des 16. Jahrhunderts, der in der Zürcher Zentralbibliothek verwahrten Wikiana, ist davon auszugehen, daß Hans Jakob Wik die meisten seiner handschriftlichen oder als Flugblatt und Flugschrift gedruckten Wunderzeichenberichte über seine und seines Förderers Heinrich Bullinger Korrespondenz zugestellt bekommen hat.[33]

[28] Vgl. Albert Hämmerle, Die Augsburger Meilenscheibe des Formschneiders Hans Rogel, in: Archiv f. Postgesch. in Bayern 1927, 16–18; Herbert Krüger, Oberdeutsche Meilenscheiben des 16. und 17. Jahrhunderts als straßengeschichtliche Quellen, in: Jb. f. fränkische Landesforschung 23 (1963) 171–195, 24 (1964) 167–206, 25 (1965) 325–379, 26 (1966) 239–306. Der Druckstock der Meilenscheibe Georg Kreydleins hat sich erhalten und ist abgebildet in: Kunst der Reformationszeit, D 71.

[29] Klaus Stopp, Die Ausgaben der Meilenscheibe von Caspar Augustin, Augsburg, in: Zs. d. historischen Vereins f. Schwaben 72 (1978) 109f.

[30] Eine vergleichbare Orientierungshilfe bot das ›Verzaichnuß aller Ordinarien Posten: Reitend= vnd Fußgehender Botten: fürnembster Fuhren […]‹, Augsburg: Johann Ulrich Schönigk 1626, des Meilenscheibenherausgebers Caspar Augustin (vgl. Opel, Anfänge, Tafel IX). Ähnlich auch der gleichfalls als Einblattdruck publizierte ›Calender in Cantzelleien schreibstuben, auch sunst in kaufmans vnd burgerlichen hewsern nutzlich zugebrauchen‹, Köln: Johann Bussemacher 1594 (vgl. Georg Steinhausen, Der Kaufmann in der deutschen Vergangenheit, Leipzig 1899 [Monographien zur dt. Kulturgesch., 2], Abb. 99).

[31] Z.B. Roth, Neue Zeitungen, S. 79; Svenske Residenten Lars Nilsson Tungels efterlämnade Papper, hg. v. Per Sonden, Stockholm 1909 (Historiska Handlingar, 22), S. 354, 379, 382 u.ö.; Fuggerzeitungen 1618–1623, S. 61 und 99.

[32] So in den Fuggerzeitungen; vgl. auch Schottenloher, Briefzeitungen; Sporhan-Krempel, Nürnberg als Nachrichtenzentrum, S. 89 mit Abb. 1.

[33] Weber, Wunderzeichen, S. 18; Senn, Wick, S. 46–53.

Zum andern weisen, wie schon anhand von Vespuccis ›Mundus novus‹ er-
wähnt, viele Blätter besonders im 16. Jahrhundert durch die Textform des Briefs
auf ihre Herkunft aus der Korrespondenz zurück. Dabei wurden Absender und
Adressat besonders dann gern aufgeführt, wenn es sich um hochstehende Perso-
nen oder zumindest um Personen in angesehenen Positionen handelte, so daß
erstens ein Abglanz des gesellschaftlichen Renommées der Korrespondenten auch
auf die Publikation ihres Schreibens fiel und zweitens der Inhalt des veröffentlich-
ten Briefs außer jeden Zweifel gestellt wurde.[34] Werden der Briefschreiber und
Adressat nicht genannt, kann man davon ausgehen, daß sie entweder dem Publi-
kum der Flugblätter nicht vertraut waren, so daß ihre Namen ohne Belang für die
Glaubwürdigkeit des Inhalts waren, oder daß die Informanten dem Drucker ge-
genüber, aus welchen Gründen auch immer, auf Anonymität bestanden.[35] In etli-
chen Fällen sind die Briefe vor der Drucklegung redigiert worden, so daß nur noch
Indizien auf die Herkunft der jeweiligen Nachricht aus dem Briefverkehr schlie-
ßen lassen.[36] Die ›Warhafftige Newe Zeitung auß Siebenbürgen‹, Nürnberg: Lu-
cas Mayer 1596 (Nr. 221, Abb. 58), enthält sowohl einen solchen redigierten Brief
als auch ein Schreiben, dessen Absender und Empfänger angeführt werden: Die
Nachricht von der Belagerung Temeswars wird nach einer brieflichen Meldung
eines Ungenannten aus Wien (*wie man von Wien den 27 Junij schreibt*) wiederge-
geben. Als Quelle für einen Bericht über einen Überfall eines türkischen Geld-
transports zitiert das Blatt aus einem Brief des Feldherrn Niklas Palffy an Erzher-
zog Maximilian III. von Österreich.

Die Frage nach der Authentizität dieser Briefrelationen, die Gisela Ecker auf-
geworfen hat,[37] und das Problem, auf welchem Weg die Briefe in den Druck
gelangten, werden sich kaum generell beantworten bzw. lösen lassen. Hier wären
für jeden Einzelfall ausgedehnte Quellenforschungen und Archivstudien vonnö-
ten, die bei der ungenügenden Editionslage für handschriftliche Briefrelationen
und der Materialstreuung über ganz Europa gegenwärtig kaum durchführbar er-

[34] Z.B. die ›Warhaffte vnd Eygentliche Außgeschrifft eins Brieffs an den Duca dAlba
geschriben [...] durch [...] Don Francisco de Mendosa‹, Köln: Peter Hans (1573), über
einige *mechtige vnd grosse Wunderzeychen* (Strauss, Woodcut, 412), oder ›Ein Er-
schrecklich vnd Wunderbarlich zeychen‹, Nürnberg: Joachim Heller (1554), mit einem
Brief von Michel de Notredame (Nostradamus) an den Grafen von Sende (Zeichen am
Himmel, 9).

[35] Z.B. die Blätter ›Erschröckliche Newe Zeyttung‹, Lauingen: Leonhart Reinmichel 1583
(Zeichen am Himmel, 31), oder ›Ein erschrocklich wunderzeichen / von zweyen Erdbide-
men‹, Nürnberg: Hermann Gall 1556 (ebd., 14), auf denen Datumsangaben, Anreden
und Grußformeln beibehalten sind, die an der Korrespondenz beteiligten Personen aber
verschwiegen werden.

[36] Meist ist man auf die Quellenangaben auf den Blättern selbst angewiesen. So beginnt die
›Erschröckliche Newe Zeitung / vnd warhafftige Erbärmliche beschreibung‹, Augsburg:
Bartholomaeus Käppeler 1589 (Strauss, Woodcut, 486), mit den Worten *MAn schreibt
auß Posen.* Auch die ›Warhafftige / erschrockliche neüwe zyttung‹, Wien: Aegidius Adler
1551 (ebd., 22), über eine Schlangenplage in Ungarn basiert auf einem Brief (*vnnd wie
der Herr Frantz Bebeck / der inn der gegne wonhafftig / geschryben hatt*).

[37] Ecker, Einblattdrucke, S. 241.

scheinen.[38] Deshalb mögen die beiden folgenden Beispiele, bei denen es gelungen ist, den Weg vom Urheber einer Nachricht bis hin zum gedruckten Flugblatt zu verfolgen, einiges Interesse verdienen. Im Jahr 1665 erschien vermutlich in Wolfenbüttel bei Konrad Buno ein ›Kurtzer Bericht von dem Cometen und dessen Lauff [...] Ubergesandt an den Durchleuchtigsten Fürsten und Herrn / Herrn AUGUSTUM Hertzogen zu Braunschweig und Lüneburg‹ (Nr. 149). Als Autor zeichnet der jesuitische Gelehrte Athanasius Kircher, wobei die Schlußformel *Geben zu Rom 3 Jan. 1665. Ew. Fürstl. Durchl. Unterthänigster und ergebener Diener* deutlich auf einen Brief als Druckvorlage hinweist. Zwar hat sich der Originalbrief anscheinend nicht erhalten, doch geht aus der Korrespondenz zwischen dem Herzog, dem herzoglichen Agenten Johann Georg Anckel und Kircher hervor, daß des letzteren Kometenbeschreibung am 7. Februar 1665 über Augsburg nach Wolfenbüttel geschickt wurde. Dort veranlaßte der Herzog selbst die Drucklegung als Flugblatt ohne Wissen des Autors, wie aus einem späteren Brief des überraschten Jesuiten abzulesen ist:

> *Quanto indignam meam personam donare prosequatur Ser. magna Celsitudo Vestra luculento indicio comprobavit, dum observationem meam circa currentis anni Cometam, nonnisi obiter et impolito stylo peractam summo meo rubore publici iuris facere non est dedignata. Quod si praevidissem, forsan quidpium incomparabili Serenitatis vestrae merito dignius excellentiusque concinassem.*[39]

Man wird vermuten dürfen, daß Herzog August durch die Publikation von Kirchers Bericht nicht zuletzt mit Stolz seine Teilhabe an der ausgedehnten Korrespondenz dokumentieren wollte, die die europäische Bildungselite über den Kometen von 1664/1665 führte.[40]

Das zweite Beispiel führt noch einmal zu den Fuggerzeitungen zurück. Aus dem Jahrzehnt zwischen 1585 und 1595 hat sich in der Bayerischen Staatsbibliothek zu München ein Konvolut Briefzeitungen erhalten, die der Augsburger Ratsherr Hans Mehrer jede Woche dem ihm verschwägerten Regensburger Stadtkämmerer Stephan Fugger zuschickte.[41] Mehrer bezog seine Informationen aus den Fuggerzeitungen, die er teils um Nachrichten aus Augsburg und der näheren Umgebung ergänzte. Seinem Brief vom 23. März 1585 fügte er ein Flugblatt bei, zu dem er sich folgendermaßen äußert:

[38] So ist man für die Fuggerzeitungen immer noch auf die einseitige, sprachlich normalisierende und ohne Markierung kürzende Auswahl Victor Klarwills von 1923 angewiesen. Ein Versuch wenigstens regestenhafter Erschließung blieb schon im Ansatz stecken (vgl. Scripta Mercaturae 1, 1967, s. 57ff.). Vgl. aber für ein späteres Konvolut von Briefen an die Fugger den Band: Fuggerzeitungen 1618–1623.

[39] Wolfenbüttel, HAB: Bibliotheksarchiv, Briefsammlung, Nr. 36; vgl. den Kommentar von Barbara Bauer zu Flugblätter Wolfenbüttel I, 199a; s. auch Sammler, Fürst, Gelehrter. Herzog August zu Braunschweig und Lüneburg 1579–1666, Ausstellungskatalog Wolfenbüttel 1979, S. 153, sowie Harms, Laie, S. 241f.

[40] Vgl. Stanilaus Lubienietzki, THEATRI COMETICI pars prior [posterior], Amsterdam: Franciscus Cuyper 1667 (Ex. München, UB: 2° Math. 140).

[41] Schottenloher, Flugblatt, S. 155f.; ders., Briefzeitungen; Fitzler, Fuggerzeitungen, S. 77–79.

gunstiger herr Schwager, Jn Jungster hinabgesanter Niderlendischen Zeittung habt Jr ver-
nommen, Wasgestalt die Reuier zu Anttorff sey beschlossen worden, nach solchen bericht
haben meine gnedige herrn seider ein Abtruckh dauon machen lassen, dauon ich euch
hiemit ein Exemplar hab schickhen wollen, Darauß Jr herrn sehen kündt was es fur ein
gwaltig werck sein mueß, vnd ist zusorgen, wann sich die von Anttorff nit mit accord
ergeben, es mecht Jnen vbel ergeen, Gott hilff alles zum bösten.[42]

Das noch als Beilage erhaltene Flugblatt ›Warhafftige Abconterfectur vnd eigent-
licher bericht / Der gewaltigen Schiffbrucken‹, Augsburg: Hans Schultes d. Ä.
1585 (Nr. 216, Abb. 56), berichtet in 59 Knittelversen über die Schiffsblockade der
Schelde während der Belagerung Antwerpens durch die Spanier. Gleichzeitig
erschien bei Schultes' Augsburger Konkurrenten Michael Manger der Einblatt-
druck ›Warhafftiger vnd eygentlicher bericht / vnd Abconterfactur / der gewalti-
gen vor nie erhörten Festung‹, der mit einem sehr ähnlichen Holzschnitt und
einem Prosatext über dasselbe Ereignis informiert (Nr. 227, Abb. 55). Für beide
Blätter kann nachgewiesen werden, daß sie auf den Fuggerzeitungen basieren.
Während diese Abhängigkeit für das Blatt von Schultes durch die oben zitierte
Briefstelle Mehrers als gesichert gelten kann, ist für Mangers Druck eine wörtliche
Übereinstimmung mit den entsprechenden Meldungen der Fuggerzeitungen fest-
zustellen. Am 15. März 1585 hatte der Fuggersche Faktor und Korrespondent
Hans Fritz aus Köln berichtet:[43]

Gestern haben wir mit der Ordinari von Tournay schreiben vß dem kunigclichen Leger an
dat. 7. diß gehabt, Darjn wirdt vermelt vnd bestatt, das der Princz von Parma die Riuier
von Antorff gar beschlossen, das soll gar ein gewaltig vnglaublich werckh sein.

Im Folgenden stimmt der Text mit Mangers Blatt überein. Lediglich in Orthogra-
phie und Dialekt befleißigt sich Manger eines überregionalen Standards, um ei-
nem weiträumigen Absatz keine sprachlichen Hindernisse zu bieten.[44] Daß Man-
ger am Ende des Textes auf die Wertungen verzichtet, die seine Vorlage mit
Sympathie für die Spanier vorgenommen hatte, mag gleichfalls im Interesse des
Verkaufserfolgs geschehen sein, das auf die Gefühle des protestantischen Publi-
kums Rücksicht zu nehmen hatte. Manger fußt jedoch nicht nur im Text auf den
Fuggerzeitungen. Am 7. März 1585 hatten den aus Köln übermittelten Nachrich-
ten aus Antwerpen nämlich drei Illustrationen beigelegen: eine italienische Radie-

[42] Cgm 5864/2, fol. 38 r. Vgl. auch Fitzler, Fuggerzeitungen, S. 79, sowie den fehlerhaften
 Auszug bei Dresler, Augsburg, S. 45. Auch in einem zweiten Fall läßt sich die Herkunft
 eines Flugblatts aus den Fuggerzeitungen nachweisen: Der Bericht von der türkischen
 Niederlage gegen die Perser bei Täbris auf dem Blatt ›Warhaffte Newe zeytung auß
 Venedig [...]‹, Augsburg: Valentin Schönigk 1585 (Strauss, Woodcut, 929), stimmt weit-
 gehend mit einer Meldung überein, die von Venedig an die Augsburger Zentrale des
 Fuggerschen Handelshauses geschickt wurde (vgl. Fugger-Zeitungen. Ungedruckte
 Briefe an das Haus Fugger aus den Jahren 1568–1605, hg. v. Victor Klarwill, Wien /
 Leipzig / München 1923, S. 82; nach freundlichem Hinweis von Renate Haftlmeier-Seif-
 fert, München).
[43] Zit. nach cgm 5864/2, fol. 32 r–33 v; s. den vollständigen Abdruck im Anhang.
[44] Entsprechend ersetzt er das spanische *Millagro* durch das geläufigere und neutralere
 lateinische *Miracolum*.

rung (›VERO ET NVOVO DISEGNO PIANTA DELLA CITA DI ANVERS‹, Rom: Donato Rasciovi Bresciano 1585), eine kolorierte deutsche Radierung (›Aigentliche Contrafactur der Bruggen vnd Sterckte welche der Prins von Parma gelacht hat vber den Schelt‹, [Köln: Franz Hogenberg 1585][45]) und ein großes Aquarell.[46] Der Vergleich mit den Flugblättern von Schultes und Manger zeigt, daß beiden das Aquarell als Vorlage gedient hat (Abb. 54). Dagegen griff der Nürnberger Formschneider Georg Lang mit seiner Version des Themas im Bild auf den Kölner Stich zurück, der ihm aus anderer Quelle zugegangen sein wird, und übernahm von den Augsburger Blättern nur die Knittelverse.[47] Der Weg, den die Nachricht über die Schiffsblockade genommen hat, läßt sich im Pfeildiagramm folgendermaßen darstellen:

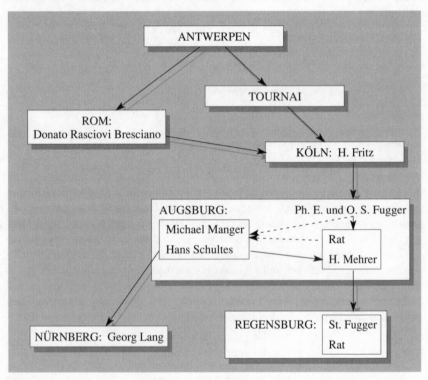

[45] Vgl. Franz u. Abraham Hogenberg, Geschichtsblätter, hg. v. Fritz Hellwig, Nördlingen 1983, Abb. 270.
[46] Wien, ÖNB: Cod. 8958, fol. 114–117.
[47] Strauss, Woodcut, 575; Hollstein, German Engravings XXI, S. 10.

Aus den Worten Mehrers geht nicht eindeutig hervor, wen er mit *meine gnedige herrn* bezeichnet. Es könnten die Fuggerbrüder Philipp Eduard und Octavian Secundus gewesen sein, die den Briefmalern die Vorlagen zur Verfügung gestellt und die Drucklegung veranlaßt haben, oder aber der Augsburger Rat. Wegen dieser Unsicherheit sind die betreffenden Pfeile im Diagramm gestrichelt eingezeichnet. Über die Interessen, die die Auftraggeber mit der Publikation der Schiffsblockade verfolgten, läßt sich nur mutmaßen. Wahrscheinlich gaben die Sympathien für die Habsburger, die sowohl die katholischen Fugger als auch der kaisertreue Rat hegten, den Ausschlag für die Veröffentlichung, von der man sich wohl eine aus Bewunderung und Furcht gemischte Anerkennung der technischen und militärischen Überlegenheit der Spanier versprach.

Wieweit diese erhoffte Wirkung tatsächlich eintrat, ist eine andere Frage. Sie führt zu dem Problem, welches Interesse denn überhaupt ein Publikum jenseits von Kaufmannschaft, Politik und Gelehrtentum an Nachrichten gewinnen konnte, die Zustände und Ereignisse in der Ferne betrafen. Mangels anderer unmittelbarer Quellen müssen die Flugblätter selbst befragt werden, will man die Ursachen ermitteln, die den Gemeinen Mann möglicherweise zur Kenntnisnahme oder gar zum Kauf von Nachrichtenblättern bewegten. Anhand der Blätter über die Schiffssperre der Schelde seien drei mögliche, einander ergänzende Begründungszusammenhänge vorgestellt. An erster Stelle wäre wohl die naturwüchsige menschliche Neugier zu nennen. Dieser Aspekt ist weniger trivial, als es vielleicht den Anschein hat. Es ist nämlich zweierlei dabei bewußt zu halten: Zum einen ist zu bedenken, daß die Informationsmöglichkeiten durch Flugblatt, Flugschrift und Zeitung dem Gemeinen Mann in der frühen Neuzeit eine völlig neuartige Erfahrung boten, deren Reiz erst allmählich während des 17. Jahrhunderts der Gewöhnung und Ernüchterung Platz machte. Zum anderen hängt die schon den Zeitgenossen aufgefallene ›Neue Zeitungs-Sucht‹ ursächlich mit der Konkurrenzsituation und der Marktabhängigkeit des Druckgewerbes zusammen. Die Produzenten Neuer Zeitungen mußten auf den Absatz ihrer Ware bedacht sein und machten sich, wie in Kapitel 1.2.3. ausgeführt, die Neugier des Publikums zunutze und verstärkten sie, indem sie durch das fortwährende, auf den latenten Neugierreflex zielende Angebot von aktuellen Meldungen die Käufer von Gelegenheitskunden zu Dauerkonsumenten erzogen,[48] an denen die zeitgenössische Kritik Suchtsymptome diagnostizieren, jedenfalls eine unreflektierte Verbraucherhaltung feststel-

[48] Es ist noch zu untersuchen, wieweit die durch die Marktkonkurrenz hervorgerufenen neuen Werbemethoden zusammen mit der oben skizzierten Entwicklung von Fernhandel, Verkehrs- und Nachrichtenwesen auch zur Umwertung der theoretischen Neugierde in der frühen Neuzeit beigetragen haben. In der jüngeren an Hans Blumenberg (Der Prozeß der theoretischen Neugierde, Frankfurt a. M. 1973, = suhrkamp taschenbuch wissenschaft, 24) anschließenden Diskussion dieses Themas fehlen die ökonomischen Aspekte bislang.

len zu können glaubte.[49] Auf den Flugblättern zur Belagerung Antwerpens wird die Neugier der Betrachter durch publizistisch bewährte Mittel angesprochen: durch eine auffällige Kolorierung des großflächigen Holzschnitts, durch den dargestellten Moment eines heftigen Feuergefechts zwischen Belagerern und Blockadebrechern sowie durch entsprechende Wortwahl (Manger: *Abconterfactur / der gewaltigen vor nie erhörten Festung, ein gewaltig vnglaublich werck, sam ein Miracolum;* Schultes bzw. Lang: *vnerhorte wundergebew, seltzame Schiffbrucke, Als vor nie erfarn in keinem Landt, erschecklich, Wunder der Weldt* usw.).

Als zweiter Faktor, der zu einem allgemeineren Interesse an Ereignissen in entfernten Städten und Ländern beigetragen haben dürfte, ist das sozialpsychologische Moment der Kompensation zu veranschlagen, wobei dessen Verhältnis zur frühneuzeitlichen Neugierhaltung noch genauer zu bestimmen wäre. Der beschleunigte Prozeß der Zivilisation, die wachsende gesellschaftliche Reglementierung, die fortschreitende Rationalisierung, zu der auch Entwicklungen wie die Verschriftlichung, Verrechtlichung und die durch Geldwirtschaft und Arbeitsteiligkeit vorangetriebene Anonymisierung sozialer Beziehungen zu zählen sind, erfüllten u. a. die Aufgabe, trotz wachsender Bevölkerungszahlen, die gerade in den ummauerten Städten zu drangvoller Enge führten, und regional mangelnder wirtschaftlicher, vor allem agrarischer Ressourcen mit den daraus folgenden Nahrungsengpässen ein geregeltes, im besten Fall sogar friedliches gesellschaftliches Miteinander zu ermöglichen. Man kann diesen Zuwachs an selbst- und fremdkontrolliertem, an geregeltem und reglementiertem, an berechenbarem und berechnendem Sozialverhalten aber auch als Verlust an Unmittelbarkeit, Aufrichtigkeit, Gefühlen und Abenteuer beschreiben. Man wird kaum fehlgehen, wenn man das Interesse des Gemeinen Manns an Vorgängen, Ereignissen und Zuständen außerhalb seines engeren Gesichtskreises auch als Reaktion interpretiert, die von solchen Verlusten erlebter Erfahrungen, von der Ereignisarmut des eigenen Daseins hervorgerufen wurde. Die Nachrichten von wunderbaren, sensationellen, weltbewegenden Geschehnissen dienten als Ersatz für die erstarrte und unausgelebte Existenz in einer berechenbaren, nach Befriedung strebenden, zivilisierten Welt. Von den Flugblättern über die Antwerpener Vorgänge sind es insbesondere die Reimfassungen, die durch die Schilderungen von Handlung (*Haben sich gewacht vnd durch gerandt; Doch halten sie sich noch hart vnd Vest*) und die abschließend ausgesprochene Anteilnahme (*wir bitten von Hertzen trew Das nicht so viel vnschuldig Blut Würd vergossen auß grossem vbermuth*) zu einer emotionalen Beteiligung und identifikatorischen Rezeptionshaltung einladen.

Eine genauere Betrachtung der Illustrationen auf den fraglichen Einblattdrucken führt schließlich zu dem möglichen dritten Beweggrund, der eine breitere Öffentlichkeit zum Erwerb der Blätter veranlassen konnte. Die detailgetreue, aus der Vogelperspektive gezeichnete Darstellung der Schiffsbrücke, die teilweise

[49] Hartmann, Neue Zeitungs-Sucht; Schriften, hg. Kurth; (Ps.-)Abraham a Sancta Clara, CENTI-FOLIUM STULTORUM Jn QUARTO. Oder Hundert Ausbündige Narren / Jn FOLIO, Wien / Nürnberg 1709, Nachdruck Dortmund 1978 (Die bibliophilen Taschenbücher, 51), S. 504–508: *Zeitung-Narr.*

vorhandene, mit Verweisbuchstaben operierende Bildlegende und die jeweils ein-gefügte Übersichtskarte erweisen die Illustrationen als ›technologische Sachbil-der‹.[50] Die Flugblätter geraten damit in eine Nachbarschaft zur Fachliteratur, die seit dem späten Mittelalter in bedeutenderem Ausmaß die volkssprachige Buch-produktion bestimmte. Für diese Entwicklung zeichnete einmal die Loslösung der laikalen Kultur von den Institutionen der Kirche verantwortlich, dann aber insbe-sondere auch die zunehmende Ausdifferenzierung der Lebenswelt, deren wach-sende Komplexität und Unübersichtlichkeit ein starkes Informationsbedürfnis zur innerweltlichen Orientierung auslöste.[51] Diesem Bedürfnis kam die volksspra-chige Fachliteratur entgegen, in der die Geschichtsschreibung und Naturkunde eine wichtige Rolle spielten.[52] Von hier aber bis zur interessierten Kenntnisnahme aktueller politischer Nachrichten und Meldungen über außergewöhnliche Na-turereignisse ist es nur noch ein kleiner Schritt. Es kann daher nicht überraschen, wenn Georg Wintermonat 1609 in seiner Verteidigung der Neuen Zeitungen eben das Nutzen-Argument gebrauchte, das in der Fachliteratur zum festen Bestand der Vorredentopik gehörte:[53]

Doch nützet diese Wissenschaft der Zeitung [...] auch den Privatpersonen und insgemein jedermänniglich. Denn sie macht gute Politicos, schärfet das Judicium und bringet die Erfahrenheit mit sich: ja sie hilft auch nicht wenig zur Gottseligkeit und Besserung des Lebens und zur Warnung (juxta illud: Felix quem faciunt aliena pericula cautem). Indem wir täglich sehen, hören und erfahren, daß der allmächtige Gott die verruchten unbußferti-gen Leute gleichsam sichtbarlich und augenscheinlich straft, hergegen die Frommen segnet und seine Kirche mitten unter den Wellen dieses ungestümen Meeres der Welt gnädig erhält.[54]

In diesem Sinn bilden auch die letzten Verse der Flugblätter von Schultes und Lang (*Das wir erlangen die Ewige freudt / Das geb vns Gott in Ewigkeidt*) nicht einfach eine floskelhafte Schlußformel. Sie sind vielmehr der Punkt, an dem dem reichsstädtischen Publikum die Bedeutung des Berichteten für die eigene Lebens-praxis bewußt gemacht wird: Die Belagerung Antwerpens gerät zum mahnenden Exempel, sich gottgefällig zu verhalten und auf das Jüngste Gericht vorzubereiten.

50 Terminus nach Rainer u. Trudl Wohlfeil, Landsknechte im Bild. Überlegungen zur ›Hi-storischen Bildkunde‹, in: Bauer, Reich und Reformation. Festschrift Günther Franz, hg. v. Peter Blickle, Stuttgart 1982, S. 104–119.
51 Vgl. etwa Hans Unterreitmeier, Deutsche Astronomie/Astrologie im Spätmittelalter, in: Archiv f. Kulturgesch. 65 (1983) 21–41, besonders S. 39f.
52 Vgl. Hugo Kuhn, Versuch über das 15. Jahrhundert in der deutschen Literatur, in: ders., Entwürfe zu einer Literatursystematik des Spätmittelalters, Tübingen 1980, S. 77–101, besonders S. 88–93.
53 Helga Unger, Vorreden deutscher Sachliteratur des Mittelalters als Ausdruck literari-schen Bewußtseins, in: Werk-Typ-Situation. Studien zu poetologischen Bedingungen in der älteren deutschen Literatur, hg. v. Ingeborg Glier u.a., Stuttgart 1969, S. 217–251, besonders S. 236, 239, 244; Michael Giesecke, ›Volkssprache‹ und ›Verschriftlichung des Lebens‹ im Spätmittelalter – am Beispiel der Genese der gedruckten Fachprosa in Deutschland, in: Literatur in der Gesellschaft des Spätmittelalters, hg. v. Hans Ulrich Gumbrecht, Heidelberg 1980 (Grundriß d. romanischen Literaturen d. Mittelalters, Be-gleitreihe, 1), S. 39–70, hier S. 61–64.
54 Gregor Wintermonat, Calendarium Historicum Decennale Oder Zehnjährige Historische Relation, Leipzig 1609, Vorrede, zit. nach Zeitung, hg. Blühm / Engelsing, S. 22.

2.2. Das Flugblatt im Vergleich mit anderen Nachrichtenmedien

Im Vorwort des Jahrgangs 1627 verteidigt der unbekannte Herausgeber der Frankfurter ›Wochentlichen Zeitungen‹ das Ziel unparteilicher Berichterstattung und weist die Forderung jener *Klügling* [...] *welche es lieber anderst / vnd der gestalt stilisirt sehen wolten / daß es in jhren Ohren wol klinge,* mit den Worten zurück:[1]

> die können sich bey den Zeitungsschreibern / Sängern / oder andern Paßquillanten angeben / bey welchen sie ohne zweiffel / dergleichen Materi gnugsamb finden werden / sich darmit zu erlustigen.

Solche und andere Äußerungen[2] zeigen, daß man sich im 17. Jahrhundert nicht nur in praxi, sondern auch theoretisch einer Aufgabenteilung und Konkurrenz zwischen den verschiedenen publizistischen Medien und Gattungen bewußt war. Es erscheint daher problematisch, generalisierende Aussagen zur Publizistik der frühen Neuzeit nur von der Grundlage eines einzigen Mediums aus zu treffen.[3] Gerade in jüngster Zeit ist verstärkt das Zusammenspiel der unterschiedlichen Medien bei Information und Meinungsbildung herausgestellt und an punktuellen Ereignissen erfolgreich untersucht worden.[4] Neben den Flugblättern fanden dabei Flugschriften, Zeitungen, Dramen, Predigten, Gelegenheitsschriften, Chroniken wie auch nicht-literäre Formen, etwa Medaillen, Bilder oder Feste, Beachtung, ohne daß damit das mögliche Spektrum bereits erschöpft worden wäre, da beispielsweise Kalender, Erbauungsliteratur, amtliche Verordnungen, Emblematik oder Zeitschriften bislang kaum oder gar nicht im Gesamtrahmen der zeitgenössischen Publizistik betrachtet wurden. Hier warten auf die künftige Forschung noch vielfältige Aufgaben, sowohl in weiteren synchronen Querschnitten die jeweiligen Funktionen der einzelnen Medien und Gattungen genauer zu bestimmen als auch in diachroner Betrachtungsweise, etwa durch den Vergleich mehrerer zeitlich aufeinanderfolgender Querschnitte, etwaige Funktionsverschiebungen und deren Ursachen zu ermitteln.

Im Folgenden können solche Fragestellungen, deren einläßliche Behandlung

1 Zit. nach Elger Blühm, Die ältesten Zeitungen und das Volk, in: Literatur und Volk, S. 741–752, hier S. 745f.

2 Z. B. Stieler, Zeitungs Lust, S. 51–55.

3 So zuletzt Wilke, Nachrichtenauswahl, der für das 17. Jahrhundert seine Untersuchung auf nur zwei Jahrgänge einer einzigen Zeitung stützt.

4 Robert W. Scribner, Flugblatt und Analphabetentum. Wie kam der gemeine Mann zu reformatorischen Ideen?, in: Flugschriften als Massenmedium, S. 65–76; Karl Vocelka, Die politische Propaganda Kaiser Rudolfs II. (1576–1612), Wien 1981, S. 13–84; Kastner, Rauffhandel; Wolfgang Harms, Gustav Adolf als christlicher Alexander und Judas Makkabaeus. Zu Formen des Wertens von Zeitgeschichte in Flugschrift und illustriertem Flugblatt um 1632, in: Wirkendes Wort 35 (1985) 168–183; ders., Die kommentierende Erschließung des illustrierten Flugblatts der frühen Neuzeit und dessen Zusammenhang mit der weiteren Publizistik im 17. Jahrhundert, in: Presse und Geschichte, S. 83–112. Brednich, Edelmann; Hooffacker, Avaritia; von den älteren Arbeiten ist besonders Lahne, Magdeburgs Zerstörung, hervorzuheben.

eigene und umfangreiche Untersuchungen erforderte, nur ansatzweise und exemplarisch verfolgt werden. Während in späteren Kapiteln funktionale Überschneidungen und Abgrenzungen der Bildpublizistik etwa zu Polizeiordnungen angesprochen werden, beschränken sich die unmittelbar anschließenden Bemerkungen auf das Verhältnis zwischen dem Flugblatt und seinen beiden wichtigsten Konkurrenzmedien auf dem Nachrichtensektor, der Flugschrift und der Zeitung.

Um mit dem Verhältnis von Flugblatt und Flugschrift zu beginnen, sei zunächst auf einige grundlegende Gemeinsamkeiten dieser beiden Medien hingewiesen. Ihre unregelmäßige Erscheinungsweise ermöglichte eine gezielte Auswahl solcher Nachrichten und Inhalte, die einen erfolgreichen Absatz versprachen. Die Publikationsform als Einzeldruck förderte die Berichterstattung über Ereignisse, die sich bündig darstellen ließen und zu einem wenigstens vorläufigen Abschluß gekommen waren.[5] Beide Medien wurden überwiegend im Einzelverkauf vertrieben, wobei auch Flugschriften zu einem beachtlichen Teil durch Kolportage feilgeboten wurden. Diese gemeinsame Verkaufsform führte zu ähnlichen werbenden Selbstdarbietungen, wie sie für das Flugblatt in den Kapiteln 1.2.1. bis 1.2.3. vorgeführt worden sind. Die diskontinuierliche Erscheinungsweise und der ambulante Verkauf erschwerten ferner die Kontrolle durch die lokalen und überregionalen Zensurorgane, so daß in beiden Medien wertende Text- und Schreibformen wie Satire, Polemik, Invektive oder Parodie eine wichtige Rolle spielen konnten. Der wenigstens für Broschüren von vier bis acht Blättern Umfang niedrige Verkaufspreis läßt zudem vermuten, daß Flugblatt und Flugschrift ein zumindest ähnliches Publikum erreichten.

Bei so vielen prinzipiellen Gemeinsamkeiten ist es denn auch wenig erstaunlich, daß zahlreiche Texte in beiden Medien überliefert werden. Das gilt für politische Nachrichten ebenso wie für Wunderzeichenberichte, Satiren, didaktische oder unterhaltende Texte.[6] Diese in bezug auf die Inhalte fließenden Grenzen mögen zu der begrifflichen Unsicherheit beigetragen haben, die sogar noch in jüngerer Zeit zu mangelnder Trennschärfe zwischen Flugblatt und Flugschrift geführt hat,[7]

5 Serien von Flugblättern bzw. -schriften sind selten; vgl. etwa Bohatcová, Irrgarten, 116–119; Flugblätter Wolfenbüttel II, 78–86, 260–262, 265f.; Hellmut Rosenfeld, Flugschrift, Flugschriftenserie, Zeitschrift. Betrachtungen zur Hussiten-Glock 1618/1620, in: GJ 1966, S. 227–234.

6 Für die politische Berichterstattung vgl. Lahne, Magdeburgs Zerstörung, S. 102–107; Beispiele für Doppelüberlieferungen von Wunderzeichenberichten etwa bei Hellmann, Meteorologie, S. 40, 54, 68f. u.ö. Für die übrigen genannten Textformen genügt ein pauschaler Hinweis auf die Überlieferungsvielfalt der Schriften von Hans Sachs.

7 So noch bei Erich Schneider, Hohenemser Lied-Flugblätter des 17. Jahrhunderts, in: Jb. d. österreichischen Volksliedwerkes 25 (1976) 109–116; bezeichnend auch die gemeinsame Behandlung von ›Flugblatt und Flugschrift‹ in den einschlägigen Handbuchartikeln von Karl d'Ester (Handbuch der Zeitungswissenschaft, hg. v. Walther Heide, Bd. 1, Leipzig 1940, Sp. 1041–1052) und Gert Hagelweide (Handbuch der Publizistik, hg. v. Emil Dovifat, 3 Bde., Berlin 1968–69, III, S. 39–48); zur schwierigen Bestimmung des Flugschriftenbegriffs vgl. Hans-Joachim Köhler, Die Flugschriften. Versuch der Präzisie-

obwohl mit den formalen Angaben ›einseitig bedrucktes Blatt‹ verso ›Broschüre von wenigstens zwei Seiten Umfang‹ einfache und grundlegende Unterscheidungs- kriterien gegeben sind, die sich um die nicht ganz so eindeutigen, aber tendenziell zutreffenden Merkmale der Illustration und des Formats (Folio bzw. Großfolio verso Quart bzw. Oktav) ergänzen lassen.

Die scheinbar nur buchtechnische Unterscheidung zwischen Flugblatt und Flug- schrift hat inhaltliche Auswirkungen, die bei allen Gemeinsamkeiten doch auch wenigstens der Tendenz nach unterschiedliche Rollen der beiden Medien auf der Bühne der frühneuzeitlichen Publizistik zu erkennen geben. An erster Stelle der im Technischen begründeten Unterschiede zwischen den beiden Medien ist wohl der durch Format und Aufmachung begrenzte Textumfang des Flugblatts zu nen- nen, das somit vielfach zu inhaltlicher Konzentration gezwungen war.[8] Dagegen konnte die Flugschrift durch Erweiterung ihrer Seitenzahl ihre Informations- menge geradezu beliebig ausdehnen, so daß viele zeitgenössische Broschüren durch detaillierte Ausführlichkeit gekennzeichnet sind. Manchmal begegnen auf Flugblättern sogar werbende Hinweise auf umfassendere Informationen in Flug- schriften desselben Verfassers oder Verlags. So heißt es auf dem Blatt ›Ain anzai- gung ainer gegründte / Warhaffte / vnd Erfarne Ertzney vnd Cur‹ über die Symp- tome und Behandlung der Pest, daß *die Zaichen obseruiert vnd erfaren* worden seien, *auch ain yetlichs in sonderhait im Büchlin declariert* werde,[9] und der knappe Text des Blatts ›Eigentlicher abriß deß Schröcklichen Cometsterns‹, Augsburg: Jakob Koppmayer 1681, schließt mit der Bemerkung: *Fernern bericht giebet das Tractätlein von dem Vrsprung des Cometen.*[10] Besonders deutlich tritt das Zusam- menspiel beider Medien auf dem Blatt ›Ein warhafftige erbärmliche newe Zei- tung / von einem jungen Gesellen‹, o. O. 1573, hervor.[11] Gegen Ende des Textes, der eine schauerliche Mordgeschichte in Reimpaarversen vorträgt, gibt der Autor vor:

rung eines geläufigen Begriffs, in: Festgabe für Ernst Walter Zeeden, hg. v. Horst Rabe, Hansgeorg Molitor u. Hans-Christoph Rublack, Münster 1976 (Reformationsgesch. Stu- dien u. Texte, Supplementbd., 2), S. 36–61. Kritisch dazu Heinz Holeczek, Erasmus von Rotterdam als ›Autor‹ von Reformationsflugschriften. Ein Klärungsversuch, in: Historia Integra. Festschrift f. Erich Hassinger, hg. v. Hans Fenske, Wolfgang Reinhard u. Ernst Schülin, Berlin 1977, S. 97–124.

8 Daß die Hersteller der Blätter sich dieses Umstands bewußt waren und sogar werbend gegen andere umschweifigere Textformen herausstellten, zeigen die Blattüberschriften, in denen die Bündigkeit der Darstellung betont wird (*kurtz, Extract, summarisch*).

9 Nr. 11. Vergleichbar ist ein ›Eigentlicher bericht Von Aderlassen in der zeit der Pesti- lentz‹, Augsburg: Stephan Michelsbacher 1616, in dem ein Auszug aus Adam Lonicers ›Ordnung Für die Pestilentz‹, Frankfurt a. M.: Christian Egenolffs Erben 1576 (Ex. Mün- chen, UB: Med. 900/3) geboten wird (s. Flugblätter Wolfenbüttel I, 235).

10 Nr. 83. Gemeint ist Johann Christoph Wagner, Gründlicher und warhaffter Bericht von dem Ursprung der Kometen [...], Augsburg: Jakob Koppmayer 1681 (Ex. München, SB: Res. 4° Astr. P. 523/7); vgl. den Kommentar von Barbara Bauer zu Flugblätter Wolfen- büttel I, 210.

11 Nr. 92; bei Strauss, Woodcut, 755, wird das Blatt dem Augsburger Briefmaler Hans Moser zugewiesen.

Hie ists zu kurtz bey der Figur /
Das ich alles anzeigen wur

und fordert den überraschten Leser auf, den Ausgang der Geschichte einem gleichzeitig angebotenen Lieddruck zu entnehmen:

Was sich mit dem thăter hat verlauffen /
Das Lied solt jr auch darzŭ kauffen.
Darinn werd jr finden behend /
Wie der Mŏrder hab gnommen sein end.[12]

Der Hofer Drucker Matthaeus Pfeilschmidt, der im gleichen Jahr einen Nachdruck herausgab, war offenbar nicht auch in den Besitz des Lieds gelangt, da er am Textende statt des werbenden Hinweises fünf Verse über die Ergreifung und Hinrichtung des Mörders eingefügt hat.[13]

Häufiger als der Platzmangel dient das Argument der Zeit dazu, dem Publikum die zweifache Erscheinungsweise einer Nachricht zu begründen. Das Gebot der Aktualität habe den Autor veranlaßt, ein Ereignis zunächst nur in Kürze und mit dem Vorbehalt der Vorläufigkeit als Flugblatt zu publizieren.[14] Auch wenn solche Angaben eingesetzt worden sein mögen, um die Geschäftstüchtigkeit und das Gewinnstreben der Autoren und Verleger zu kaschieren, wird man ihre Stichhaltigkeit nicht völlig leugnen können, da sie ihren Zweck ja nur dann erfüllten, wenn sie den angesprochenen Käufern auch einleuchteten. Doch auch ohne diese indirekte Schlußfolgerung erscheint plausibel, daß die Abfassung eines ausführlicheren, etwa mit Details, Argumenten oder Hintergrundinformationen angereicherten Textes mehr Zeit beansprucht als die auf das Faktische beschränkte Niederschrift eines womöglich noch nicht einmal abgeschlossenen Ereignisses. Daher wird man dem Flugblatt wenigstens in bezug auf die umfänglicheren Flugschriften einen leichten Vorsprung an Aktualität zusprechen dürfen.[15]

Mit ihrem Äußeren und ihrer Tendenz zur Ausführlichkeit näherte sich die Flugschrift bereits dem Buch.[16] Diese Nähe und der proportional zur aufgewandten Papiermenge steigende Verkaufspreis dürften zugleich zu einem gegenüber dem Flugblatt verengten Adressatenkreis geführt haben, dessen Bildungsvoraussetzungen und politisch-soziale Stellung ihn auch an der Publikation politischer Dokumente, an Hintergrundberichten, breiten, teils historisch ausgreifenden Argumentationen und ausgedehnten Kontroversen Interesse finden ließen, wie sie in den zeitgenössischen Flugschriften so häufig anzutreffen sind. Es ist daher zu vermuten, daß Flugblätter, die in eine längere, vornehmlich in Flugschriften aus-

[12] Einen Lieddruck über den Tirschenreuther Mordfall weist Weller, Annalen I, S. 241 nach: Ein warhafftig vnnd doch Erbermlich Geschicht, so sich begeben hat, zu Dürssenreit [...], Eger: Hans Burger 1573.

[13] Strauss, Woodcut, 842.

[14] Ebd., 1194, 1338; Flugblätter Wolfenbüttel I, 198, 203f.

[15] Für die vier- oder gar nur zweiseitige Flugschrift gilt allerdings eher der umgekehrte Schluß, da hier bei gleicher Textmenge die kürzere Herstellungszeit einen Aktualitätsgewinn gegenüber dem illustrierten Flugblatt ermöglichte.

[16] Vgl. Harms / Schilling, Flugblatt der Barockzeit, S. VIII.

getragene Kontroverse einzuordnen sind, die Aufgabe hatten, ein breiteres Publikum für die öffentliche Diskussion bestimmter Fragen zu gewinnen, ein Publikum, das über den Kreis der politisch Interessierten oder gar nur Handlungsfähigen hinausreichte.[17] Das gesellschaftlich höher einzustufende Publikum verschaffte den Flugschriften wohl auch eine bessere soziale Reputation, die durch den vielfach amtlichen oder offiziösen Charakter der Publikationen noch verstärkt wurde.[18] Daher konnte es der Glaubwürdigkeit einer Meldung oder Meinung dienen, wenn Flugblätter von Flugschriften flankiert wurden,[19] so daß die oben angeführten ›Querverweise‹ auf das Nachbarmedium nicht nur als Absatzwerbung, sondern auch als Steigerung der Überzeugungskraft angesehen werden können. Auch für Widerlegungen von Flugblättern mochte es sich fallweise empfehlen, nicht auf derselben Argumentationsebene und im selben Medium zu antworten, sondern sich der tendenziell vertrauenswürdigeren Flugschrift zu bedienen: Im Jahr 1569 waren zwei Flugblätter erschienen, deren eines von einem Jesuiten berichtet, der, als Teufel verkleidet, eine protestantische Dienstmagd in Augsburg zum katholischen Glauben zu bekehren suchte und dabei von einem der Magd zugetanen Knecht erstochen wurde.[20] Das andere Blatt handelt ›Von eynem Jesuwider / wie der zu Wien inn Oeste[r]eich / die Todten lebendig zumachen vnterstanden / Aber vber der Kunst zu schanden worden / entlauffen müssen‹.[21] Gegen beide Blätter wendet sich im Folgejahr ein ›Bericht von der Societet IESV / vonwegen schmehlicher Schrifften vnd Gemål / wider die Jesuiter fålschlich erdicht‹.[22] Sein Verfasser, der Dillinger Erbauungsschriftsteller Adam Walasser,

17 Vgl. etwa das Blatt ›Extract Der Anhaltischen Cantzley‹ im Zusammenhang mit dem ›Kanzleienstreit‹ (s.o. Kapitel 1.1.3. mit Abb. 51) oder die Blätter ›Ein Fremder Artzet ist komen an‹ und ›Kurtzweilige Comedia allen Lustsüchtigen Esauitern zum wohlgefalln gehaltn‹ im Rahmen der ›Augapfel‹-Kontroverse (s. Flugblätter Wolfenbüttel II, 253 und 296).

18 Die bei Lahne, Magdeburgs Zerstörung, als amtlich oder offiziös beurteilten Schriften erschienen fast ausnahmslos in Form von Flugschriften.

19 Eine derartige Stützung konnte über ausdrückliche oder auch nur implizite thematische Anspielungen erfolgen (vgl. z.B. Reinitzer, Aktualisierte Tradition, und Flugblätter Wolfenbüttel II, 219, 244). Selten kommt es vor, daß eine Flugschrift als ergänzende Auslegung eines Flugblatts deklariert wird wie im Fall der ›EXPLANATIO HVIVS PICTVRAE AVFERIBILITATEM FERDINANDI II ZC. ZC. TOLLENS [...]‹, Prag: Tobias Leopold 1621 (Ex. Regensburg, Thurn und Taxissche Hofbibliothek: Häberlin 15, 8); das zugehörige Blatt bei Bohatcová, Irrgarten, 102. Vgl. auch Harms, Einleitung, S. XVIII mit Anm. 140.

20 ›Newe zeytung / Vnnd warhaffter Bericht eines Jesuiters / welcher inn Teüffels gestalt sich angethan [...]‹, o.O. 1569 (Nr. 165). Vgl. auch den handschriftlichen Prosabericht in der Wikiana, abgedruckt in: Wickiana, hg. Senn, S. 171.

21 Nr. 205. Dazu auch ein Oktavdruck bei Goedeke, Grundriß II, 307, 249e.

22 Adam Walasser, Von dem grossen gemeinen Laster der Nachreder vnd Verleumbder. Ein Christliche vermanung [...] Mit angehencktem warhafftigem Bericht [...], Dillingen: Sebald Mayer 1570 (Ex. München, SB: 4° Polem. 1186/2); wieder abgedruckt in ders., Schwert des Geists / Oder Entdeckung des newen Euangelions [...], Ingolstadt: Alexander Weissenhorn d.J. 1572 (Ex. München, UB: H. eccl. 41/3). Zum Verfasser vgl. Friedrich Zoepfl, Adam Walasser. Ein Dillinger Laientheologe des 16. Jahrhunderts, in: Jb. d. historischen Vereins Dillingen an der Donau 72 (1970) 7–43.

verbindet seine inhaltliche Zusammenfassung der beiden Einblattdrucke mit einigen interessanten Bemerkungen über ihre Verbreitung und Wirkung:

> *Solche Brief seind zu Franckfurt / zu Meintz / zu Würtzburg / zu Augspurg vnd vast allenthalben außgebrait vnd verkaufft worden. Darauß dann auch ein groß / laut geschray im Land erschollen / vnd von menigklich für ein warhafftige Histori gesagt vnd angenommen ist worden. Vnnd weret noch heutigs tags bey vilen diß Rumor vnd sag.*

Walassers Entgegnungen betreffen vornehmlich die Augsburger Geschichte. Er beteuert, mehrfach *zu Augspurg personlich gewesen* und der Sache nachgegangen zu sein, wobei sich herausgestellt habe, *es sey ein lauter erdichte Fabel / vnd vnwarhaffte erlogne Schmachred.* Seine Widerlegung ist eingebettet in eine predigthafte ›vermanung‹ gegen die Verleumdung und üble Nachrede und wird somit von einer breiten, mit vielen Bibelzitaten angereicherten Argumentation abgesichert. Indem er für die fraglichen Einblattdrucke betont, auf ihnen sei *nit allein ein Figur vnnd Bildnuß für die augen gemalet / sonder auch ein langes geschwetz in Reimen gefaßt,* hebt er die abweichenden formalen Merkmale seiner eigenen Schrift unauffällig ins Bewußtsein; fehlende Illustration, Prosa und Erscheinungsform als Flugschrift werden unter der Hand zu Wahrheitskriterien.[23]

Neben dem tendenziell unterschiedlichen Umfang von Flugblatt und Flugschrift mit den sich daraus ergebenden Konsequenzen ist es insbesondere die Illustration, durch die sich die beiden Medien unterscheiden. Im Gegensatz zu den Flugblättern weisen die Flugschriften nur selten Abbildungen auf, die sich dann zumeist auf kleinformatige Titelholzschnitte oder -kupferstiche beschränken. Auch dieses Unterscheidungsmerkmal hat weiterreichende Folgen, als man vielleicht zunächst vermuten mag. Zum einen verstärkt der Anteil des Bildes die bereits angesprochene Differenzierung der Adressaten. Die Flugblätter dürften mit ihren Illustrationen ein vielschichtigeres Publikum interessiert haben als die bildlosen Flugschriften.[24] Die oben am Unterscheidungsmerkmal des Umfangs aufgezeigten Konsequenzen wurden somit auch durch das Kriterium der Bildbeigabe bewirkt. Zum andern konnte eine Graphik eine sehr viel genauere Vorstellung von einem Gegenstand oder Geschehen vermitteln als eine noch so ausführliche Beschreibung. Man braucht sich nur einmal die Holzschnitte auf den Blättern zur Antwerpener Schiffsblockade von 1585 wegzudenken (s. Kapitel 2.1.), um zu erkennen, welche Einbußen an Aussagekraft und Nachrichtenwert mit dem Bildausfall einhergehen. Daß sich die Flugblattproduzenten dieses Vorzugs ihres Mediums bewußt waren, zeigen die zahllosen Titel, in denen Begriffe wie ›Abbildung‹, ›Contrafactur‹, ›Abriß‹, ›Fürbildung‹, ›Vorstellung‹ oder ›Gestalt‹, um nur die häufig-

[23] Ganz entsprechend stellt sich ein zehn Jahre älterer Fall dar, vgl. Jakob Andreae, Von der Einigkeit vnd Vneinigkeit der Christlichen Augspurgischen Confessions Verwandten Theologen / etc. Wider Den langen Laßzedel / der one Namen zů Schmach der Christlichen Euangelischen Stenden auff Jüngst zů Augspurg Anno Domini M.D.LIX. gehaltnen Reichstag offentlich auffgeschlagen vnd außgebreittet, Tübingen: Ulrich Morharts Witwe 1560 (Ex. München, UB: 4° Theol. 29/1). Das betreffende Blatt hat sich nicht erhalten, sein Text wird aber von Andreae abgedruckt.

[24] Vgl. Kapitel 1.1.3.

sten zu nennen, den Bildteil der Blätter werbend hervorheben. Zum dritten wirkte sich die Illustrierung der Flugblätter auf die Nachrichtenauswahl aus. Naturgemäß mußte die Bildpublizistik solche Meldungen bevorzugen, die sich überzeugend in eine graphische Darstellung umsetzen ließen. Dazu gehörten einmal Dinge, deren Nachrichtenwert vornehmlich in ihrer ungewöhnlichen äußeren Erscheinung lag, also etwa Wunderzeichen, fremde Völker oder unbekannte Pflanzen und Tiere. Zum andern wurden Vorgänge und Ereignisse berücksichtigt, die sich zu einem bildfähigen Höhepunkt verdichten ließen wie Katastrophen, Schlachten, Krönungen, Gewaltverbrechen und Hinrichtungen. Dagegen begegnen Beschreibungen von Verhandlungen, politische Sendschreiben, Friedensschlüsse, Kriegserklärungen, offiziöse Stellungnahmen und Ähnliches kaum einmal auf einem Flugblatt. Das Medium für diese etwas nüchternere Publizistik, in der auch längerfristige Abläufe und Entwicklungen zu ihrem Recht kommen konnten, bildeten die Flugschriften.

Während im Verhältnis von Flugblatt und Flugschrift eine Reihe von Gemeinsamkeiten festzustellen war und die genannten Unterschiede vorwiegend nur der Tendenz nach bestanden, lassen sich die Besonderheiten der frühen Zeitungen auf grundlegend andersartige Bedingungskomponenten zurückführen und treten dementsprechend deutlicher zutage. Die prinzipiellen Abweichungen gegenüber dem Flugblatt lagen einmal in der Vertriebsform des Abonnements und zum andern in der periodischen Erscheinungsweise. Der Vertrieb über das Abonnement ließ die Zeitungen mit vergleichsweise geringer Eigenwerbung auskommen, so daß sie in der Regel durch eine schlichte Aufmachung und eine eher sachliche Sprache geprägt werden. Die garantierte Absatzmenge und vermutlich auch die besser kalkulierbaren Interessen der Bezieher ermöglichten den Verzicht auf landläufige Sensationsmeldungen und übertreibende Berichterstattung.[25] So beschränkt die in München erscheinende ›Mercurij Relation oder Zeitungen / von vnderschidlichen Orthen‹ die Nachricht von dem Passauer Brand im April 1662 auf die sechszeilige Meldung:[26]

Aus Passaw / vom 30. Dito.
Den 27. diß ist inn dem Spittal alhier / ein grosses Fewr entstanden / welches nit allein die gantze Statt Passaw / außgenommen deß Franciscaner Closters / vnd etlich wenig Häusern / sondern auch die halbe Ynnstatt neben 2. Capuciner Clöstern / sambt dem Posthauß / gantz inn die Aschen gelegt / welches erbarmlich anzusehen.

Mit Ausnahme des *erbarmlich* am Ende des Abschnitts beschränkt sich die Mitteilung auf wenige zentrale Fakten. Dagegen berichten wenigstens drei Flugblätter ausgiebig und detailliert mit allen Bekundungen des Schreckens und der Anteilnahme über die Passauer Brandkatastrophe.[27]

25 Vgl. die statistischen Angaben bei Wilke, Nachrichtenauswahl, S. 125 und 130.
26 Jahrgang 1662, Nr. 19 (Ex. München, UB: 4° Hist. 1154/1662–63). Zu dieser Zeitung vgl. Bogel / Blühm, Zeitungen I, S. 70–73, III, S. 55–57.
27 ›Ausführliche Beschreibung der weitberühmten Bischöfflichen Stadt Passau‹, Nürnberg: Lukas Schnitzer 1662 (Flugblätter Wolfenbüttel II, 351); ›Ausführliche / auffs Kupffer

Der Abonnementsvertrieb führte ferner zu einer deutlichen Eingrenzung des Publikums. Wenn sich schon zwischen Flugblatt und Flugschrift Differenzierungsmöglichkeiten über den Verkaufspreis abzeichneten, so erst recht zwischen Flugblatt und Zeitung, deren jährlicher Bezugspreis bei wöchentlicher Erscheinungsweise durchschnittlich um zwei Gulden und damit zumeist außerhalb der finanziellen Reichweite des Gemeinen Manns lag.[28]

Weitreichend waren auch die Folgen der periodischen Erscheinungsweise der Zeitungen. Zum einen ergab sich die Möglichkeit, auch über längerfristige Geschehen aktuell zu berichten. Dabei gab die Periodizität der jeweiligen Berichterstattung eine Struktur, die entsprechend dem Ablauf der Ereignisse und dem Nachrichteneingang folgend, das Gesamtgeschehen zerlegte und auf mehrere Zeitungsnummern verteilte, wobei überdies vorhergehende Meldungen korrigiert werden konnten. So berichtet die Münchener ›Mercurij Relation‹ in ihrer 26. Ausgabe des Jahres 1665 zunächst *auß Côln* von Kriegsvorbereitungen der englischen und vom Auslaufen der holländischen Flotte, um dann in einer zwei Tage jüngeren Meldung *Außm Haag in Holland* die vor Harwich ausgetragene Seeschlacht zu schildern. Während in dieser Meldung noch der Verlust von fast 40 niederländischen Schiffen angezeigt wird, schränkt die folgende Ausgabe die Zahl der verlorenen Schiffe auf sechs ein und setzt die Berichterstattung mit Hinweisen auf das bevorstehende Kriegsgericht fort, vor dem sich einige Kapitäne und der Admiral Jan Everts verantworten müßten. Die Nachrichten über die Seeschlacht finden ihren Abschluß in der 28. Ausgabe der ›Mercurij Relation‹ mit der Meldung, daß der angeklagte Jan Everts sich in Den Haag habe frei bewegen können, weswegen man ihm gute Chancen vor dem Kriegsgericht einräumen zu können glaubt. Auch werden die Angaben der holländischen Verluste jetzt durch erste Informationen über die Einbußen der Engländer ergänzt.[29] Vergleicht man mit dieser sukzessiven, sich über drei Ausgaben erstreckenden Berichterstattung einer Zeitung das Flugblatt ›Außführliche Relation deß hefftigen See=Gefechtes der zwey grossen See-Flotten‹, Augsburg: Martin Zimmermann 1665 (Nr. 21, Abb. 60), so fallen mehrere Punkte auf: Obwohl auch das Flugblatt um eine sachliche Unterrichtung seines Publikums bemüht ist, bringt es doch mehr spannungfördernde und Aufmerksamkeit heischende Elemente in die Darstellung ein als die ›Mercurij Relation‹, indem es im Textteil die außergewöhnliche Härte der Schlacht hervorhebt und besonders durch den gewählten Bildausschnitt und -zeitpunkt mit der Explo-

gelegte Historische Beschreibung des [...] Brand=Schadens‹, Nürnberg: Paul Fürst 1662 (ebd. II, 352); ›Wahrhaffte in Grund gelegte Statt Passaw‹, Augsburg: Elias Wellhöfer 1662 (Alexander, Woodcut, 671; eine Druckvariante in München, UB: 4° Hist. 1154/ 1662–63, Beilage).

28 Zum Bezieherkreis der frühneuzeitlichen Zeitungen vgl. Elger Blühm, Deutscher Fürstenstaat und Presse im 17. Jahrhundert, in: Daphnis 11 (1982) 287–313, und dens., Die ältesten Zeitungen und das Volk, in: Literatur und Volk, S. 741–752.

29 Ex. München, UB: 4° Hist. 1154/1664–65. Zum zweiten englisch-holländischen Seekrieg vgl. Pieter J. Blok, Geschichte der Niederlande, 6 Bde., Gotha 1902–1918, V, S. 224–236; George Norman Clark, The Later Stuarts 1660–1714, Oxford 1949 (The Oxford History of England, 10), S. 59–65.

sion des holländischen Admiralsschiffs, den sinkenden Schiffen im Vordergrund, dem Pulverrauch der Kanonen und den im Wasser treibenden Menschen und Rettungsbooten die Dramatik des Geschehens bewußt zu machen sucht. Zum zweiten gibt das Flugblatt bereits eine Zusammenfassung der Ereignisse, auch wenn es, wohl um seine Zuverlässigkeit und Aktualität herauszustellen, zur Vollständigkeit seiner Meldungen noch einige Einschränkungen äußert. Es ist also zu einem späteren Zeitpunkt erschienen als die Zeitungsmeldungen über dasselbe Geschehen. Schließlich ist der unterschiedliche Stellenwert der Nachricht in den beiden Medien festzuhalten. Während die Zeitungsberichte über die Seeschlacht vor Harwich in den betreffenden drei Ausgaben nur einen geringen Teil der gesamten Zeilenzahl beanspruchen und inmitten von Meldungen aus China, Frankreich, Italien, Rußland, Schweden, Wien und anderen Orten stehen, erhält das Ereignis auf dem Flugblatt allein schon durch die gesonderte, nur auf das Treffen und seine Folgen konzentrierte Darstellung und die Herauslösung aus dem allgemeinen Weltgeschehen ein geradezu geschichtsträchtiges Eigengewicht.

Die Periodizität ermöglichte den Zeitungen gegenüber dem Flugblatt eine umfassendere Berichterstattung, die sowohl ein größeres regionales Spektrum von Nachrichten als auch potentiell eine längere zeitliche Behandlung eines Themas erlaubte. Die regelmäßige Erscheinungsweise konnte aber zusammen mit dem zumeist auf vier Seiten begrenzten Umfang auch zu Informationsverzerrungen und -verkürzungen führen, indem in Phasen geringen Nachrichtenaufkommens die verfügbare Seitenzahl entweder durch den Einsatz größerer Typen[30] oder aber durch Meldungen untergeordneter Bedeutung gefüllt werden mußte. Umgekehrt konnten in Zeiten hohen Nachrichtenaufkommens Meldungen unter den Tisch fallen, die normalerweise aufgenommen worden wären. Eine solche Verzerrung liegt mutmaßlich immer dann vor, wenn die Berichterstattung über ein Ereignis nicht zu einem Abschluß gebracht wird, weil andere Geschehnisse mit höherer Priorität den verfügbaren Raum beanspruchen. So berichten die ebenfalls in München erschienenen ›Ordentliche[n] Wochentliche[n] Post=Zeitungen‹ in ihrer 23. Ausgabe des Jahrs 1665 in zwei Meldungen *Auß Wienn* über den Fund eines grausam verstümmelten weiblichen Leichnams. Der letzte Satz, den der Bezieher jener Zeitung über den Fall zu lesen bekommt, lautet:[31]

> *Heut hat sich der allhiesige StadtRichter sambt andern deputirten Beysitzern in die Juden-Stadt begeben / allwo nun auch der Kopff von jüngstgemeldem Cörper gefunden worden / vmb einige Jnquisition darüber vorzunehmen.*

In den folgenden Nummern haben politische Nachrichten weitere Informationen über den Mordfall aus der Zeitung verdrängt, so daß der zeitgenössische Leser zu anderen Quellen greifen mußte, um sich über den weiteren Verlauf der Geschichte zu unterrichten. Daß die in der Zeitung angekündigten Nachforschungen

[30] Lotte Wölfle, Beiträge zu einer Geschichte der deutschen Zeitungstypographie von 1609–1938. Versuch einer Entwicklungsgeschichte des Umbruchs, Diss. München 1943 (masch.), S. 386.

[31] Ex. München, UB: 4° Hist. 1154/1664–65. Zu den ›Ordentliche[n] Wochentliche[n] Post= Zeitungen‹ vgl. Bogel / Blühm, Zeitungen I, S. 77–80, III, S. 61–63.

der städtischen Obrigkeit zumindest zur Identifizierung des Opfers geführt haben, konnte die interessierte Öffentlichkeit dem Flugblatt ›Kurtze / warhafftige Vorstellung und Beschreibung / der erschröcklichen / niemahl erhörten Mordthat‹, o. O. 1665 (Nr. 147, Abb. 82), entnehmen, das zudem ziemlich unverblümte Schuldzuweisungen an die Wiener Judengemeinde ausspricht. Das Flugblatt füllt somit eine von der Zeitung offengelassene Nachrichtenlücke.

Die auf dem letztgenannten Flugblatt vorgenommenen Schuldzuweisungen führen zu dem letzten Merkmal, das die Zeitungen aufgrund ihrer Periodizität von der unregelmäßig erscheinenden Publizistik unterscheidet. Nur selten nämlich und dann meist verdeckt werteten die Korrespondenten die Ereignisse, über die sie in den Zeitungen berichteten.[32] Zwar sind auch zahlreiche Flugblätter und -schriften um eine unparteiliche Berichterstattung bemüht, wobei dieses Bestreben im Verlauf des 17. Jahrhunderts – eventuell unter dem wachsenden Einfluß der Zeitungen – zuzunehmen scheint, doch nimmt ein großer Teil der Bildpublizistik massive Wertungen der Zeitereignisse vor und greift vielfach zu polemischen und pamphletistischen Darstellungsformen.[33] Dieses Unterscheidungskriterium, das, wie das am Kapiteleingang gebrachte Zitat zeigt, auch den Zeitgenossen bewußt war, hängt insofern mit der Periodizität zusammen, als die Zeitungen in sehr viel höherem Maß der Zensur unterworfen waren. Auch wenn die Erscheinungsorte einzelner Zeitungen heute nur schwer zu bestimmen sind, war dem zeitgenössischen Abonnenten in jedem Fall bekannt, von wem er sein Blatt bezog. Daher war es für die Zensurbehörden ein Leichtes, den Urheber etwaiger Polemiken bzw. den für den Druck verantwortlichen Redakteur zu ermitteln und zu bestrafen. Es drohte ein Verbot der betreffenden Zeitung, so daß Autoren und Herausgeber der periodischen Presse auf eine offen parteiliche Berichterstattung verzichteten. Dagegen war es für die Produzenten von Einzeldrucken leichter, die Zensur zu umgehen, da der Weg zum Urheber der jeweiligen Schrift nur schwer zurückzuverfolgen war. Hinzu kam, daß verschiedentlich lokale Zensurbehörden aus politischen Erwägungen heraus Übertretungen der in den Reichsabschieden festgelegten Druckvorschriften duldeten.[34]

Doch nicht nur Unterschiede prägten das Verhältnis von Flugblatt und Zeitung, es gab auch Querverbindungen. Während zwei Flugblätter von 1605 über ein Seegefecht bei Dover bzw. über die Befestigungsanlagen von Rheinberg sich noch eindeutig auf die halbjährlichen Meßrelationen beziehen,[35] gilt der abschließende Hinweis *Weiterer Verlauff ist in der Relation Sigismundi Latomi zu finden* auf dem

32 Z. B. Wilke, Nachrichtenauswahl, S. 110–113.
33 Vgl. auch Andreas Wang, Information und Deutung in illustrierten Flugblättern des Dreißigjährigen Krieges. Zum Gebrauchscharakter einiger Blätter des Themas »Sächsisch Confect« aus den Jahren 1631 und 1632, in: Euph. 70 (1976) 97–116.
34 S. u. Kapitel 4.1.
35 Paas, Broadsheet I, P-62f. Vgl. auch die Flugblätter, die 1975 in den Handel kamen und zeitgenössische handschriftliche Notizen aufweisen, die auf die ›Relationes Historicae‹ bezogen sind (Hellmut Schumann, Katalog 503: Newe Zeitungen. Deutscher Bild-Journalismus des 17. Jahrhunderts in Mitteleuropa. Einblattdrucke und Flugblätter von 1593 bis 1690, Zürich 1975).

Blatt ›Abriß der Baya, vnd Meerbusems‹ (Nr. 6) über die Einnahme San Salvadors durch die Holländer im Jahr 1624 eventuell einer Zeitung. Bei dem Frankfurter Verleger Latomus erschienen nämlich nicht nur die Frankfurter Meßrelationen, sondern auch die ›Kurtze Wochentliche Historische Relation / vnd Avisen‹.[36] Die mutmaßliche Vorlage des genannten Blatts, die ›Beschreibung / Von der Eroberung der Statt SALVATOR‹, o.O. 1624 (Nr. 24), die ihrerseits auf eine in Amsterdam gedruckte Quelle zurückweist, nimmt unmißverständlich auf eine bisher nicht identifizierte Zeitung Bezug, wenn es am Schluß heißt: *Weitern verlauff findet man in der Zeitung No. 36 vnd den Nachfolgenden.* Das Flugblatt erfüllt hier die Aufgabe zusammenfassender und mit Illustrationen arbeitender Information, erkennt aber die Grenzen seiner punktuellen Erscheinungsweise und verweist den interessierten Leser an die kontinuierlich berichtende Zeitung weiter.

Es geht aus den Texten der genannten Flugblätter nicht hervor, ob sie direkt als Beilagen von Zeitungen gedient haben. Ihre Einzelüberlieferung spricht dafür, daß zumindest ein Teil ihrer Auflage im Einzelverkauf vertrieben worden ist. Spätestens aber seit der zweiten Hälfte des 17. Jahrhunderts versuchten einzelne Zeitungsherausgeber, den Vorteil, den die Flugblätter durch ihre Illustrationen besaßen, auszugleichen, indem sie ihre Zeitungen mit illustrierten Beilagen in Flugblattform ausstatteten[37] oder sogar ihre Ausgaben mit eigenen Bildern versahen.[38]

Faßt man das Verhältnis der drei wichtigsten frühneuzeitlichen Nachrichtenmedien zueinander zusammen, zeichnet sich folgendes Bild ab: Trotz vielfacher Berührungspunkte und Überschneidungen, die auf eine gewisse Konkurrenz untereinander hindeuten, nahmen Flugblatt, Flugschrift und Zeitung unterschiedliche Aufgaben wahr und erbrachten je spezifische Leistungen im Nachrichtenbereich. Während die Flugschrift aufgrund ihres potentiell unbegrenzten Umfangs breiter argumentieren, dokumentieren und detailliert informieren konnte, herrschte auf dem Flugblatt im allgemeinen prägnante Kürze vor; die Themen wurden von ihrer Bildfähigkeit bestimmt. Beide Medien bevorzugten abgeschlossene Informationen und tendierten – das Flugblatt mehr als die Flugschrift – zur Eigenwerbung, die Einfluß auf die Nachrichtenauswahl nahm, indem Sensationsmeldungen eine hohe Priorität erhielten; beide Medien waren für kommentierende und wertende Berichterstattung empfänglich. Demgegenüber ermöglichte die Vertriebsform des Abonnements mit ihrer wirtschaftlichen Berechenbarkeit den Zeitungen eine nüchterne, auf das Faktische gerichtete Berichterstattung, in der politische Meldungen dominierten. Die periodische Erscheinungsweise steigerte die Aktualität und machte eine längerfristige, kontinuierliche, sich über mehrere Ausgaben erstreckende Information über ein Geschehen möglich. Die leichte Kontrollierbarkeit der Zeitungen durch die Zensur trug dazu bei, von parteilichen Stellungnahmen abzusehen.

[36] Vgl. Bogel / Blühm, Zeitungen I, S. 75f., III, S. 52f.
[37] Vgl. etwa Brednich, Edelmann, S. 40.
[38] Bogel / Blühm, Zeitungen II, S. 296.

Es wäre eine reizvolle Aufgabe, zu untersuchen, wieweit sich Autoren, die wie beispielsweise Georg Greflinger in allen drei Medien tätig waren, auf die verschiedenartigen Voraussetzungen und Leistungen der jeweiligen Publikationsform einstellten. Aufschlußreich wäre ferner, der Frage nachzugehen, ob und wie einzelne Verleger, etwa die Felsecker in Nürnberg, das wechselseitige Zusammenspiel der Medien in finanzielle Gewinne umzusetzen verstanden, indem sie geeignete Nachrichten in verschieden aufbereiteten Fassungen auf den Markt brachten und somit ihre Absatzchancen erhöhten. Während diese Fragen für die Produzentenseite jeweils eigene Untersuchungen erfordern, sind sie für die Abnehmer der Nachrichtenmedien leichter zu beantworten. Die Überlieferung des Tagesschrifttums spiegelt nämlich deutlich wider, wie das zeitgenössische Publikum von den vielfältigen Informationsangeboten Gebrauch machte: So wird eine ausführliche Flugschrift über die Kaiserkrönung Ferdinands II. von einem knappen Bildbericht eines Flugblatts ergänzt,[39] so finden sich in einem Sammelband neben Luthers und Melanchthons Flugschrift über Papstesel und Mönchskalb zwei einschlägige Mönchskalb-Flugblätter,[40] so wird in die Flugschrift ›Magna horologii Campana‹, o.O. 1631, das Flugblatt ›Deß Rőmischen Reichs Grosse Welt Vhr‹, o.O. 1631, eingeklebt, das durch eine Bildinschrift auf eben jene Flugschrift anspielt.[41] Das schlagendste Beispiel bieten aber einige Zeitungsjahrgänge, die sich in der Münchner Universitätsbibliothek erhalten haben. In ihnen hat der zeitgenössische Vorbesitzer nicht nur zwei von ihm abonnierte Zeitungen Nummer für Nummer in chronologischer Reihenfolge gesammelt, sondern auch an den entsprechenden Stellen zahlreiche Flugschriften und -blätter eingebunden, welche die betreffenden Zeitungsmeldungen komplettieren.[42] Hier zeigt sich in wünschenswerter Deutlichkeit, wie die drei Medien mit ihren spezifischen Aufgaben und Leistungen ineinander griffen und von ihren Abnehmern gewissermaßen als ›Medienverbund‹ gebraucht werden konnten.

2.3. Der Informationswert des Flugblatts nach zeitgenössischer Einschätzung

Der im vorhergehenden Kapitel unternommene Vergleich zwischen den drei wichtigsten Medien des Tagesschrifttums hat einige spezifische Aufgaben und Leistungen des Flugblatts herausgearbeitet. Weiteren Aufschluß über die Rolle der Bildpublizistik im Nachrichtenbereich verspricht eine Behandlung der Frage, wie denn

39 ›Wahl vnd Crőnungs Handlung‹, o.O. 1619, und ›Descriptio INAVGVRATIONIS REGIS ROMANORVM‹, Augsburg: Daniel Manasser 1619 (Ex. Linz, Landesarchiv: Flugschriften Sammelband 5, 35).

40 Wolfenbüttel, HAB: 118. 4 Quodl. 4°; vgl. Flugblätter Wolfenbüttel I, 218.

41 Regensburg, Thurn und Taxissche Hofbibliothek: Häberlin 33, 7; zum Blatt vgl. Flugblätter Wolfenbüttel II, 219.

42 Signatur: 4° Hist. 1154. Ähnlich auch ein Sammelband in der Bayerischen Staatsbibliothek, München, der Meßrelationen, Zeitungen und Flugschriften vereinigt (Eph. pol. 115d).

die Informationen der illustrierten Flugblätter vom zeitgenössischen Publikum aufgenommen und beurteilt wurden. Dabei zeichnen sich zwei gegensätzliche Positionen ab, von denen das mögliche Urteilsspektrum eingefaßt wird: die kritiklose Aneignung und die pauschale Ablehnung der vom Flugblatt vermittelten Informationen. Beide Positionen werden im Folgenden anhand verschiedenartigen Quellenmaterials skizziert.

2.3.1. Flugblätter als Quellen naturkundlicher und historiographischer Kompendien

Die 24 heute in der Zürcher Zentralbibliothek verwahrten Sammelbände des Chorherrn Hans Jakob Wik, die sogenannte Wikiana, bilden mit ihren vielfältigen, in die Tausende gehenden Nachrichten sicherlich eine der wichtigsten und ergiebigsten Quellen für die Kultur- und Geistesgeschichte in der zweiten Hälfte des 16. Jahrhunderts. Mit ihren etwa 500 Flugschriften und weit über 400 Flugblättern, davon ein beachtlicher Teil Unikate, zählt sie überdies zu den bedeutendsten Beständen der Publizistik jener Zeit.[1] Wiks Sammlerinteresse, ausgelöst durch drei Ereignisse in den Jahren 1559 und 1560, wurde von der Erwartung des Jüngsten Tags bestimmt, den er wie so viele seiner Zeitgenossen unmittelbar bevorstehen sah.[2] Wiks Endzeiterwartung suchte nach Bestätigungen, die sie in den zahlreichen Wunder- und Mordgeschichten der Neuen Zeitungen, aber auch in politischen Ereignissen, die das Wirken des Antichrists belegen konnten, zu finden glaubte. Da man im Glauben an das bevorstehende Ende der Welt mit entsprechend auslegbaren Vorzeichen geradezu rechnete, ist es wenig erstaunlich, daß selbst gebildete Männer wie Wik kaum einmal Zweifel an den umlaufenden Wunderzeichenberichten äußerten. Die handschriftlichen Notizen zu den einzelnen Begebenheiten zeigen, daß Wik den Meldungen nicht nur uneingeschränkt vertraute, sondern sie vielfach sogar noch bekräftigte. So ergänzt er seine eigenhändige Übersetzung des italienischen Flugblatts ›IL VERO RITRATTO D'VN STVPENDO ET MARAVIGLIOSO MOSTRO‹, Venedig: Nicolo Nelli 1569, das von einem auf Zypern geborenen Schwein mit Menschenkopf berichtet, um die bestätigende Bemerkung: *Uff diss monstrum ist Cyprus vom türggen erobert*

[1] Literatur zur Wikiana: Fehr, Massenkunst; Albert Sonderegger, Mißgeburten und Wundergestalten in Einblattdrucken und Handzeichnungen des 16. Jahrhunderts. Aus der Wickiana der Zürcher Zentralbibliothek, Diss. Zürich 1927; Weber, Wunderzeichen; Senn, Wick; Wickiana, hg. Senn.

[2] Zur Endzeiterwartung im 16. Jahrhundert vgl. Hans Preuß, Die Vorstellungen vom Antichrist im späteren Mittelalter, bei Luther und in der konfessionellen Polemik. Ein Beitrag zur Theologie Luthers und zur Geschichte der christlichen Frömmigkeit, Leipzig 1906; Will-Erich Peuckert, Die große Wende. Das apokalyptische Saeculum und Luther, Hamburg 1948, S. 152–191, 544–550; Schilling, Fincel, S. 355–363; Meyer, Heilsgewißheit; Jacques Solé, Christliche Mythen. Von der Renaissance bis zur Aufklärung, Frankfurt a. M. / Berlin / Wien 1982, S. 42–100; Jean Delumeau, Angst im Abendland. Die Geschichte kollektiver Ängste im Europa des 14. bis 18. Jahrhunderts, 2 Bde., Reinbek 1985.

und yngenommen.[3] Auf das Blatt ›Seltzame vnd zuuor vnerhörte Wunderzaichen‹, Augsburg: Valentin Schönigk 1580 (Nr. 181), das von Birnbäumen berichtet, deren Früchte neue Blüten ausgetrieben hätten, notiert Wik weitere vergleichbare Fälle, die ihm von verschiedener Seite zugetragen worden seien.

Während die Wikiana trotz ihrer übergreifenden Klammer der Endzeiterwartung ein einigermaßen diffuses Sammelwerk darstellt, das lediglich durch den Eingang der Nachrichten einen ungefähren chronologischen Aufbau erhalten hat, wurden andere in etwa zeitgleiche Sammlungen deutlicher von chronikalischen Gesichtspunkten bestimmt. Das sogenannte Hausbuch des Joachim von Wedel ist eine um Pommern zentrierte Chronik der Jahre 1500 bis 1606, die ihr Verfasser seinen Kindern als *memorial* und handlungsorientierende *anleitung,* als *wolgemeinte erinnerungen und lehren* zugedacht hat.[4] Neben Vorgängen aus dem familiären und politischen Bereich verzeichnet von Wedel, wie für die Chronistik seiner Zeit üblich, auch außergewöhnliche Begebenheiten, die der Kriminal- und Naturgeschichte zugehören. Während er für die erste Hälfte des 16. Jahrhunderts bei seinen Erwähnungen von Wunderzeichen in erster Linie einschlägige Werke der Prodigienliteratur ausgewertet haben dürfte,[5] von denen er die Autoren Job Fincel und Kaspar Goltwurm namentlich anführt,[6] ist es für viele der späteren Begebenheiten, etwa für den Bericht von der Hinrichtung des Kölner ›Werwolfs‹ Peter Stump,[7] sehr wahrscheinlich, daß ihnen Flugblätter als Quellen zugrundeliegen.[8] Leider ist das Hausbuch nur in späteren Abschriften erhalten, so daß wir keine Angaben über etwaige Illustrationen oder gar gedruckte Beilagen besitzen. In wenigstens einem Fall ist die Kenntnis illustrierter Flugblätter jedoch nachweisbar. Für das Jahr 1587 berichtet von Wedel über den Fang einiger norwegischer Heringe, *so unbekannte zeichen, buchstaben etwa ähnlich, im leibe durchwachsen gehabt,*[9] um anzufügen:

> *wie denn auch im folgenden jahre in Dännemarcken [...] ein Schwerdfisch und beim Greiffswalde alhie in Pommern ein hornfisch gefangen, die nicht allein fast erkenntliche buchstaben, sondern auch andere ausgedrückte zeichen [...], daß mans gantz deutlich sehen und kennen können, stehende gehabt und ist hievon neben den picturen ein öffentlicher druck ausgangen, auch in vielen chronicis zur gedächtniß verzeichnet worden.*[10]

3 Wickiana, hg. Senn, S. 182f.
4 Von Wedel, Hausbuch, S. 5.
5 Vgl. die Übersicht bei Schenda, Prodigiensammlungen; spezieller: Schilling, Fincel, und Deneke, Goltwurm.
6 Von Wedel, Hausbuch, S. 141, 155, 160 u. ö.
7 Ebd., S. 320. Zu den zeitgenössischen Flugblättern über den Fall vgl. Flugblätter Darmstadt, 301 (Kommentar von Cornelia Kemp).
8 Vgl. auch Weber, Wunderzeichen, S. 107.
9 Vgl. dazu die Blätter ›Ein warhafftes Seewunder / von dreyen Heringen‹, Nürnberg: Leonhart Heußler 1587, und ›Ein wundersame / vnd zuuor vnerhorte newe Zeyttung‹, Augsburg: Bartholomaeus Käppeler 1587 (Holländer, Wunder, Abb. 104f.), sowie ›New vnd Woldenckwürdiges Wunder / von drey Håringen‹, Straßburg: Nikolaus Waldt 1587 (Ex. Erlangen, UB: Flugbl. 1, 5) und ›Harengus hic piscis captus fuit 21. Novemb. 1587. inter Daniam et Norvegiam‹, o. O. ca. 1587/88 (Ex. Berlin, SB [West]: YA 2204 kl.).
10 Von Wedel, Hausbuch, S. 305.

Die Bezeichnung *öffentlicher druck* mit *picturen* weist auf einen illustrierten Einblattdruck hin. Tatsächlich ist zumindest von dem Greifswalder Hornfisch ein Flugblatt erhalten, welches von Wedel in der vorliegenden oder einer anderen Fassung im Sinn gehabt haben muß.[11]

Eine Zwischenstellung zwischen der Wikiana und dem Wedelschen Hausbuch nimmt das Sammelwerk des Überlinger Patriziers und Bürgermeisters Jakob Reutlinger ein, der zwischen 1580 und 1611 in 16 Foliobänden niedergeschrieben, z. T. auch in gedruckter Form eingefügt hat, was ihm bemerkenswert schien.[12] Mit der Wikiana verbindet das Werk sein Umfang und das Fehlen eines strukturgebenden Konzepts,[13] mit dem Hausbuch des Joachim von Wedel hat es die Bestimmung für die nächste Generation und das Vorherrschen politischer Nachrichten gemein, das sich aus Reutlingers Amt erklärt. Auch Reutlinger greift vielfach auf die Flugblätter seiner Zeit zurück. So zitiert sein Bericht über eine zu Nürnberg beobachtete Haloerscheinung aus dem Flugblatt ›Contrafactur Des jůngst erschinen wunderzeichens / dreier Sonnen‹, Nürnberg: Matthes Rauch 1585,[14] und das von Rolf Wilhelm Brednich vermutete Flugblatt, das einer von Reutlinger abgeschriebenen Spruchdichtung über ein Augsburger Nordlicht von 1580 zugrunde gelegen hat, läßt sich mithilfe inzwischen erschienener Editionen genau feststellen: Es handelt sich um den Einblattdruck ›Ein groß vñ sehr erschröcklichs Wunderzeychen / so man im Jar 1580 den 10. September [...] gesehen hat‹, Augsburg: Bartholomaeus Käppeler 1580 (Nr. 88). Etliche Flugblätter hat Reutlinger zudem direkt in sein Werk aufgenommen,[15] so daß man auch für seine Person keine kritische Distanz zum Medium der illustrierten Einblattdrucke festzustellen vermag.

Die mehrbändige handschriftliche Augsburger Stadtchronik des Georg Kölderer hat bisher nur wenig Aufmerksamkeit der Forschung auf sich gezogen.[16] Auch diese Chronik enthielt früher zahlreiche Einblattdrucke, die allerdings leider herausgelöst worden sind und heute den Grundstock der Flugblattsammlung in der Augsburger Stadtbibliothek bilden. Die noch ausstehende lohnende Aufgabe, die ursprüngliche Anordnung zu rekonstruieren und so vielleicht wertvollen Aufschluß über mögliche Verwendungsformen und den Gebrauchswert frühneuzeitlicher Bildpublizistik zu gewinnen, wird überdies dadurch erschwert, daß einzelne Blätter aus der Kölderer-Chronik auch in andere Bibliotheken und Sammlungen

[11] Strauss, Woodcut, 1350; vgl. auch Drugulin, Bilderatlas, Nachträge 765a.

[12] Adolf Boell, Das grosse historische Sammelwerk von Reutlinger in der Leopold-Sophien-Bibliothek in Ueberlingen, in: Zs.f.d.Gesch.d.Oberrheins 34 (1882) 31–65, 342–393; Brednich, Sammelwerk.

[13] Der Frage, ob und wieweit die in derselben Region entstandenen Kollektaneen Wiks ein unmittelbares Vorbild für Reutlinger abgegeben haben, ist die Forschung noch nicht nachgegangen.

[14] Nr. 38; Reutlingers Bericht ist (ohne Kenntnis der Quelle) abgedruckt bei Brednich, Sammelwerk, S. 51f.

[15] Vgl. das Verzeichnis bei Fladt, Einblattdrucke.

[16] Augsburg, StB: Cod. 2° S 39–44. Dazu Lenk, Bürgertum, S. 196f., und die Notiz bei Harms, Einleitung, S. XVIII.

gelangt sind.[17] Immerhin läßt sich doch soviel sagen, daß auch Georg Kölderer in der zeitgenössischen Bildpublizistik eine wichtige Quelle sah, die er bereitwillig für sein Geschichtswerk nutzte. Die verbreitete Endzeitstimmung spielte dabei, wenn man das Vorwiegen der Wunderzeichen auf den betreffenden Blättern berücksichtigt, auch hier eine wichtige Rolle. In einem Fall allerdings läßt sich eine gewisse Skepsis gegenüber einer auf einem Flugblatt berichteten Wundergeschichte ablesen. Die ›Warhafftige Newe Zeytung / Von einer grossen vnnd zuuor weil die Welt steht nit erhörter Wunderthat‹, Augsburg: Bartholomaeus Käppeler 1590 (Nr. 223), die meldet, daß man nahe Prag Mehl aus der Erde gegraben habe, hat Kölderer mit der eigenhändigen Bemerkung versehen:

> *NOTA. Ginstiger Leser dieweill dise Geschicht Schrifftlich vnd Jetzt Jm Truckh Auskhommen hab Jch es gleich auch hierJnn einverleibt, vnangesehen vill Leüth solches für ein Boheimisch Märlein gehallten. Befilche also der Zeit ein tochter der Warheit, vnd menigklich zu Vrthailen haimb. Wann es also, so ist es ein Sonderliches Wunder. Vale.[18]*

Auch wenn Kölderer hier an dem Wahrheitsgehalt Zweifel äußert, die offenbar durch eine öffentliche Diskussion über die Glaubwürdigkeit der Geschichte gefördert wurden, hat er doch nicht darauf verzichtet, die Nachricht in sein Werk aufzunehmen, da sie in gedruckter Form vorliege und somit eine anscheinend größere Bedeutung gewonnen hat und da momentan noch keine endgültige Entscheidung über den Sachverhalt getroffen werden könne.

Gegen die bisher vorgetragenen Belege für das Vertrauen der Zeitgenossen in das Medium des illustrierten Flugblatts könnte eingewandt werden, daß es sich ausschließlich um handschriftliche Sammelwerke handelt, die zwar Aussagen über ihre Verfasser und vielleicht noch über einen eng begrenzten Benutzerkreis erlauben, nicht aber generalisierende Feststellungen.[19] Einen höheren Grad der Verbindlichkeit können aber gedruckte Werke beanspruchen, zumal wenn sie sich beim Publikum einer allgemeinen Anerkennung und großen Verbreitung erfreuen durften. Zu den einflußreichsten Schriften der sogenannten Prodigienliteratur sind die Bücher von Konrad Lycosthenes (Wolfhart) und Job Fincel zu zählen.[20] Für Fincel liegt eine Quellenstudie vor, die als wichtigste Grundlage der ›Wunderzeichen‹ (Jena 1556–1562) das zeitgenössische Tagesschrifttum bestimmt hat und

17 Das Berliner Exemplar der ›Warhafftige[n] Contrafactur / vnd Newe[n] Zeyttung / eines Kneblins welches Jetzunder [...] Blůt Schwitzet‹, Augsburg: Hans Schultes 1588, trägt eine handschriftliche Notiz Kölderers, in der er bekundet, selbigen Knaben mehrfach gesehen zu haben (Nr. 218). In Nürnberg liegt eine gleichfalls der Kölderer-Chronik zugehörige aquarellierte Federzeichnung (Nürnberg, GNM: 19605/1204, vgl. Zeichen am Himmel, 32; die Zuweisung verdanke ich Bernd Roeck, Venedig).

18 Strauss, Woodcut, 489. Auffällig ist die Umkehrung des Topos von der *veritas filia temporis.*

19 Sammlungen, die in denselben Zusammenhang gehören, liegen noch mit dem ›Thesaurus Picturarum‹ des Marcus zum Lamm (s. dazu Kapitel 7.3.) und den ›Collectanea‹ des Renward Cysat vor; vgl. Renward Cysat, Collectanea Chronica und denkwürdige Sachen pro Chronica Lucernensi et Helvetiae, hg. v. Josef Schmid, 3 Bde., Luzern 1969–77 (Quellen u. Forschungen zur Kulturgesch. von Luzern u. d. Innerschweiz, 4–6).

20 Vgl. Schenda, Prodigiensammlungen.

daraus folgert, daß »Fincel eifrig Flugblätter und Flugschriften« gesammelt habe.[21] Für Lycosthenes fehlt es an vergleichbaren Vorarbeiten.[22] Da aber sein ›PRODIGIORVM AC OSTENTORVM CHRONICON‹ mit zahlreichen Holzschnitten versehen ist, läßt sich die Abhängigkeit von der gleichzeitigen Bildpublizistik vielfach noch leichter nachweisen als bei Fincel.[23] So basiert der Bericht über das Fastenwunder der Margareta Weiss in Bild und Text auf dem Flugblatt ›EN CHRISTIANE SPECTATOR EXPRESSAM ILLAM IMAGINEM PVELLAE‹, (Worms?): Hans Schießer / Heinrich Vogtherr 1542.[24] Ebenso lassen sich, um nur einige Beispiele zu nennen, die Darstellungen einer ungarischen Schlangenplage, eines Kalbs mit zwei Beinen oder dreier mit merkwürdigen Zeichen versehener Flußkiesel auf zeitgenössische Einblattdrucke zurückführen.[25]

Spätere Wunderzeichen-Kompilatoren greifen meist auf ihre Vorgänger, besonders Fincel, zurück und ziehen die Bildpublizistik nur noch für Ereignisse jüngeren Datums heran.[26] Johannes Wolf greift mit seiner zweibändigen gelehrten Anthologie, den ›LECTIONUM MEMORABILIUM ET RECONDITARUM CENTENARII XVI.‹,[27] über das Gebiet der Prodigien hinaus, auch wenn die Wunderzeichen in seinem Kompendium merkwürdiger und geheimnisvoller Erscheinungen und Begebenheiten eine bedeutende Rolle spielen. Für das Jahr 1277 gibt Wolf eine *Breuis descriptio quarundam Memorabilium et Romanam Idololatriam designantium imaginum,* die sich als Beschreibung der sogenannten Straßburger Tierprozession herausstellt, einer Skulpturengruppe, die zwei Säulenkapitelle im Straßburger Münster schmückte. Wolfs Quellenangabe *in lucem aedita* [!] *a viro quodam docto circa annum 1540* läßt sich präzisieren. Der lateinische Text ist eine wörtliche Übersetzung der Verse, die Johann Fischart 1576/77, also zum angeblich dreihundertjährigen Jubiläum der Tierplastiken, für das Flugblatt ›Abzeichnus etlicher wolbedencklicher Bilder vom Rômischen abgotsdienst‹, Straßburg: (Bernhard Jobin) ca. 1576/77, gedichtet hat.[28]

Während die Abhängigkeit der Prodigienliteratur von den Wunderzeichenbe-

21 Schilling, Fincel, S. 371–379, das Zitat S. 330.

22 Vgl. aber Weber, Wunderzeichen, S. 55–77, mit mehreren Quellennachweisen für Lycosthenes.

23 Benutzt wurde die Ausgabe Basel: Heinrich Petri (1557) (Ex. München, UB: 2° Phys. 78).

24 Nr. 105; vgl. Lycosthenes, Chronicon, S. 567–569. Dagegen hat Lycosthenes das Blatt ›Ein Newe Zeitung von einem Meydlin / das in xvj Manaten nichts gessen oder gedrunken hat‹, o.O. 1541/42 (Ex. Gotha, Schloßmuseum, KK: 39, 47), nicht benutzt.

25 Lycosthenes, Chronicon, S. 602f., 653, 658. Vgl. dazu die Blätter ›Warhafftige / erschrôckliche / Newe zeytung / so im Land zů Hungern von Nattergezůchte [...]‹, Wien: Aegidius Adler ca. 1550 (Strauss, Woodcut, 23, vgl. die Varianten ebd. 22 und 728); ›Ain ware Abcontrafaytung das grawsam zů sehen ist / von ainem Kalb‹, o.O. 1556 (ebd. 1325); ›[Wun]derbarliche ware Abcontrofactur dreyer [Kissel]steinen‹, Straßburg: Augustin Frieß 1556 (ebd. 220).

26 Vgl. Schenda, Prodigiensammlungen, S. 660f., mit einigen Nachweisen.

27 Lauingen: Leonhard Reinmichel 1600 (Ex. Hamburg, SUB: B 1952/313).

28 Nr. 9; vgl. Wolf, Centenarii I, S. 551–554. Zur Rezeption des Fischartschen Einblattdrucks vgl. Flugblätter Wolfenbüttel II, 45.

richten der Flugblätter und -schriften wegen der Thematik naheliegt,[29] ist eine derartige Nachbarschaft bei den folgenden Werken weniger offensichtlich. Daher kommt dem Nachweis, daß auch in ihnen illustrierte Einblattdrucke als Quellen benutzt worden sind, ein noch größeres Gewicht zu, da er auf eine allgemeine Anerkennung der Bildpublizistik als Informationsmedium hindeuten kann. Der bekannte Schweizer Polyhistor Konrad Gesner hat für sein ›Thierbuch‹ nach eigenen Angaben mehrmals illustrierte Flugblätter als Quellen herangezogen. So bezieht er seine Informationen über den Mandrill aus einem nicht erhaltenen Augsburger Flugblatt, das anläßlich einer Schaustellung des Tiers auf dem Reichstag erschienen war (vgl. Abb. 62):

Ego figuram eius [...] in charta quadam publicata reperi, cum Germanica descriptione huiusmodi: Hoc animal papio [...] a frequente populo spectatum Augustae Vindelicorum, anno Salutis 1551.[30]

In einem anderen Fall ist ein von Gesner verwandtes Flugblatt noch vorhanden. Bei der Darstellung und Beschreibung einer Giraffe folgt der Zürcher Gelehrte nämlich dem Einblattdruck ›Eyn seltzam vnd Wunderbarlich Thier / Der gleichen von Vns vor nie gesehen worden [...]‹, Nürnberg: Hans Adam 1559 (Nr. 115). Legen schon der Holzschnitt und der Text bei Gesner eine solche Abhängigkeit nahe, verschafft die Quellenangabe *ex charta quadam nuper impressa Norimbergae* Gewißheit.[31] Auch für Gesners ›Fischbuch‹ von 1563 läßt sich in wenigstens einem Fall die Benutzung eines Flugblatts aufzeigen, wenn der als Schwankautor bekannte Michael Lindener mit seinem nur noch in einer späteren Ausgabe erhaltenen Einblattdruck ›Kurtzer griff vnd bericht / Visch zu essen / für grosse Herrn [...]‹, o. O. 1587, zitiert wird.[32]

Die ›Cosmographia‹ Sebastian Münsters, die in vielen Auflagen in ganz Europa verbreitet war,[33] steht zur gleichzeitigen Bildpublizistik in einem Verhältnis des

29 Vgl. auch die Filiationen von Bildpublizistik, Chronistik und Prodigienliteratur bei Rudolf Schenda, Das Monstrum von Ravenna. Eine Studie zur Prodigienliteratur, in: Zs. f. Volkskunde 56 (1960) 209–225, und Bernhard Schemmel, Der »Werwolf« von Ansbach (1685). Ereignisse und Meinungen, in: Jb. f. fränkische Landesforschung 33 (1973) 167–200.

30 Konrad Gesner, Appendix Historiae Quadrupedum viviparorum, Zürich 1554, S. 14f., zit. nach Ulla-Britta Kuechen, Kommentar zu Flugblätter Wolfenbüttel I, 237 mit Anm. B 8. Vgl. dazu auch Kapitel 3.

31 Konrad Gesner, Icones animalium quadrupedum viviparorum et oviparorum, Zürich 1560, S. 124f., zit. nach Weber, Wunderzeichen, S. 70 mit Anm. 7. Vgl. auch dens., »In absoluti hominis historia persequenda«. Über die Richtigkeit wissenschaftlicher Illustration in einigen Basler und Zürcher Drucken des 16. Jahrhunderts, in: GJ 1986, 101–146, hier S. 119–122.

32 Nr. 150. Vgl. Johannes Bolte in seiner Ausgabe von Montanus' Schwankbüchern (1557–1566), Tübingen 1899 (BLVS 217), S. 641–643.

33 Vgl. Karl Heinz Burmeister, Sebastian Münster. Eine Bibliographie, Wiesbaden 1964. Ergänzend: Hans J. W. Horch, Bibliographische Notizen zu einigen Ausgaben der ›Kosmographie‹ von Sebastian Münster und ihre Varianten, in: GJ 1974, 139–151; ders., Eine unbekannte Ausgabe von Sebastian Münsters ›Cosmographia universalis‹, in: GJ 1977, 160–165.

Gebens und Nehmens. Auf der einen Seite schließen Flugblätter ikonographisch oder in ihren Texten an die Weltbeschreibung des Ingelheimer Gelehrten an, wenn der Einblattdruck ›Freundliche / Wolthåtige / Danckbare Huld‹, (Wittenberg: Meister 4+) o. J., mit seiner Darstellung der drei Grazien das Bild der Sibyllen aus der ›Cosmographia‹ aufgreift[34] oder ein anderes Blatt seine Informationen über ein zur Schau gestelltes Krokodil aus derselben Quelle bezieht.[35] Als Johann Fischart 1588 anläßlich des Städtebunds zwischen Bern, Zürich und Straßburg auf drei Flugblättern Lobsprüche auf die beteiligten Städte publizierte, verwendete sein Verleger Bernhard Jobin für die Ansichten Berns und Straßburgs die Holzstöcke aus Münsters ›Cosmographia‹.[36] Umgekehrt läßt sich in wenigstens drei Fällen der Einfluß der Bildpublizistik auf Münsters Werk wahrscheinlich machen. Im ersten Fall wird im Abschnitt über Polen von einer Mißgeburt berichtet, die 1543 in *Vinsterswyck im Niderlandt,* nach anderen Zeugnissen aber *zu Crakaw* auf die Welt gekommen sei; als Quelle für seine Beschreibung und den beigefügten Holzschnitt führt Münster einen *offentlichen Truck* an, bei dem es sich vermutlich um das Flugblatt ›ANno taußendt fünffhundert viertzig vnd drey Jar / auff Sanct Paulus bekerung tag [...]‹, o. O. um 1550 (Abb. 62a), oder eine nahestehende Variante gehandelt hat.[37] Der zweite Fall findet sich im fünften Buch, das *Von den Låndern Asie* berichtet. Das darin abgebildete Nashorn hat der Formschneider David Kandel unverkennbar dem berühmten Dürerschen Rhinozeros von 1515 nachgeschnitten.[38] Darüber hinaus zitiert Münster, von einigen kleinen kontextbedingten Änderungen abgesehen, wörtlich den Text des Einblattdrucks von Dürer. Der dritte Fall ist das Ergebnis einer redaktionellen Erweiterung, wie sie nach dem Tod Münsters (1532) mehrfach vorgenommen worden sind. Der Bericht über den Tod des türkischen Sultans Selim II. und die Machtübernahme Murads III. mit der Ermordung seiner fünf Brüder folgt im Bild genau, im Text sinngemäß dem Flugblatt ›Deitliche vnd warhafte Abzaichnus der fremden Ehrenbegråbnus / des neulich verstorbenen Türckischen Kaisers Selymi / vnd seiner fünf Sõn [...]‹, Straßburg 1575.[39]

Mit seinen historischen Abrissen nähert sich Münsters ›Cosmographia‹ dem Bereich der Geschichtsschreibung, aus dem abschließend noch einige Belege für

34 Nr. 117; vgl. Münster, Cosmographey, S. ccxxxiiij.

35 Nr. 215; vgl. Münster, Cosmographey, S. Mccccijf.; den Quellennachweis führte Ulla-Britta Kuechen in Flugblätter Wolfenbüttel I, 238.

36 Die Flugblätter sind beigebunden an (Johann Fischart), Ordenliche Beschreibung / Welcher gestalt die Nachbarliche Bûndnuß vnd Verain [...] ist ernewert / beståttigt vnd vollzogen worden [...], Straßburg: Bernhard Jobin 1588 (Ex. Zürich, ZB: Gal Tz 350). Vgl. Münster, Cosmographey, S. dlf. und dclviijf.

37 Nr. 19a. Vgl. Münster, Cosmographey, S. Mccxj.

38 Dürer, Werk, S. 1753; Münster, Cosmographey, S. Mcccliiijf.

39 Nr. 47; vgl. Münster, Cosmographey, S. Mcclxjf.; die dortigen Abweichungen im Text könnten auf eine andere Fassung des Flugblatts als Vorlage hindeuten. Die von Michael Peterle in Prag herausgebrachte Variante kommt allerdings wegen ihrer zusätzlichen Abweichung im Holzschnitt nicht in Frage (Abbildung bei Strauss, Woodcut, 832). Flugschriften zu dem Ereignis bei Carl Göllner, Tvrcica. Die europäischen Türkendrucke des XVI. Jahrhunderts, 2 Bde., Bukarest / Berlin / Baden-Baden 1961–1968, Nr. 1657–1659.

Übernahmen aus der Flugblattpublizistik angeführt werden sollen. In die Übergangszone von Tagesschrifttum und Chronistik sind die halbjährlich erscheinenden Frankfurter Meßrelationen einzuordnen.[40] Gerade durch ihre graphischen Beilagen gerieten sie in die Nachbarschaft zum illustrierten Flugblatt, die auch in vereinzelten Nachstichen ihren Ausdruck gefunden hat. So basiert die Darstellung eines allegorischen Triumphzugs des niederländischen Löwens, die sich auf den Sieg der Niederländer unter Moritz von Oranien bei Nieuwpoort im Jahr 1600 bezieht, auf einem Flugblatt, das kurz zuvor von Johann Saenredam gestochen worden war.[41] Auch der Bildbericht über den Plurser Bergsturz von 1618 fußt auf einem vorgängigen Einblattdruck, der 1618 in der Zürcher Offizin Johann Hardmeyers erschienen war.[42]

Die umfangreichste Chronik des 17. Jahrhunderts, das ›Theatrum Europaeum‹, greift überwiegend die Meßrelationen und amtliche wie auch offiziöse Flugschriften auf.[43] Daneben werden aber durchaus auch illustrierte Flugblätter herangezogen, wie an zwei Beispielen zu ersehen ist, bei denen die Quellenlage nicht nur durch textliche Übereinstimmung, sondern auch durch die Bildbeigaben eindeutig ist. Das Flugblatt ›Beschreibung Eines Vnerhörten Meerwunders so sich zwischen Dennmarck vnd Nortwegen hat sehen lassen [...]‹, o. O. 1620 (Nr. 23), erzählt von der Begegnung zweier dänischer Reichsräte mit einem wundersamen See / oder Meerman und illustriert die Begebenheit mit einem qualitätvollen Kupferstich. Der zu Beginn und am Ende geringfügig gekürzte und damit dem Chronikzusammenhang angepaßte Text findet sich im ›Theatrum Europaeum‹ ebenso wieder wie eine gegenseitige Kopie der Graphik.[44] Da den Wunderzeichen im 17. Jahrhundert nach wie vor der Wert von Prodigien beigemessen und die Beschäftigung mit den *monstra* durch eben diese ihnen beigelegte Bedeutung gerechtfertigt wurde, fehlen sie auch im ›Theatrum Europaeum‹ nicht, wo sie meist am Ende eines jeden Berichtjahrs gesammelt erscheinen. So beschließt der *Meerman* die Berichterstattung über das Jahr 1619. Das zweite Beispiel, das gleichfalls zu den Wunderzeichen zu rechnen ist, gehört in das Jahr 1620, in dem am 22. Au-

[40] Felix Stieve, Über die ältesten halbjährigen Zeitungen oder Meßrelationen und insbesondere über deren Begründer Freiherrn Michael von Aitzing, in: Abhandlungen d. Historischen Classe d. königlich bayerischen Akademie d. Wissenschaften 16 (1883), 1. Abteilung, S. 177–265; Klaus Bender, Die deutschen Meßrelationen von ihren Anfängen bis zum Ende des Dreißigjährigen Krieges. Ein Forschungsvorhaben, in: Presse und Geschichte, S. 61–70.

[41] Theodor Meurer, RELATIONIS HISTORICAE CONTINUATIO. Oder Warhafftige Beschreibunge aller fürnemen vnd gedenckwürdigen Historien [...], Frankfurt a. M.: Sigismund Latomus 1601, S. 3–5 mit Faltblatt (Ex. München, SB: Eph.pol. 26/1600–01). Vgl. Flugblätter Wolfenbüttel II, 65, wo die Graphik irrtümlich als Einblattdruck behandelt wird.

[42] Vgl. Günther Kahl, Plurs. Zur Geschichte der Darstellungen des Fleckens vor und nach dem Bergsturz von 1618, in: Zs. f. Schweizerische Archäologie u. Kunstgesch. 41 (1984) 249–281, hier S. 267.

[43] Hermann Bingel, Das Theatrum Europaeum, ein Beitrag zur Publizistik des 17. und 18. Jahrhunderts, Diss. München 1909, S. 27–35.

[44] Theatrum Europaeum I, S. 319–321.

gust zu Chur die Mißgeburt eines Kalbs Aufsehen erregt hatte. Der Bericht des ›Theatrum Europaeum‹ über dieses Kalb zitiert in Wort und Bild das Flugblatt ›ANno 1620. den 22. Augusti / ist ein sóllich ohngeheür Monstrum auß einer Kuh [...] geschnitten worden [...]‹, o. O. ca. 1620 (Abb. 66).[45] Es ist wahrscheinlich, daß auch die beiden anderen Mißgeburten, die mit dem Kalb auf der Bildtafel und im Text der Chronik erscheinen, auf Flugblättern der Zeit überliefert und von dort übernommen worden sind.[46] Sowohl der Einblattdruck über das *Meerwunder* wie auch der über das Churer Kalb zeichnen sich durch die Qualität ihrer Kupferstiche aus, die stilistisch durchaus in das Œuvre Matthaeus Merians d. Ä. passen würden, der ja mehrfach auch Flugblätter verlegt hat.[47] Wenn diese Zuweisung zutrifft, hätte man eine einfache Erklärung, warum gerade die genannten Wunderzeichen im Merianschen ›Theatrum Europaeum‹ wieder aufgenommen worden sind: Als vormalige Verlagswerke Merians dürften die Flugblätter dem Autor des Geschichtswerks Johann Philipp Abelin zur Verfügung gestellt worden und so im Kontext der Chronik zu neuen Ehren gelangt sein.[48]

Daß solche verlagsgeschichtlichen Zusammenhänge durchaus eine Rolle spielen konnten bei der Berücksichtigung illustrierter Flugblätter als Quellen historiographischer Werke, verdeutlicht die ›Hungarische / Silbenbůrgische / Moldau= Wallach= Tůrck= Tartar= Persian= und Venetianische CHRONICA‹ des Johannes Gradelehnus.[49] In sie hat der Verleger Wilhelm Serlin als Illustrationen neben anderem Bildmaterial auch zwei zuvor von ihm verlegte Flugblätter ohne jede Änderung aufgenommen.[50]

Die Reihe der vorgeführten Belege, die sich unschwer fortsetzen ließe, dürfte mit hinreichender Deutlichkeit gezeigt haben, daß die illustrierten Flugblätter selbst von den angesehensten Gelehrten als verläßliches Nachrichtenmedium herangezogen wurden. Das gilt insbesondere für das 16. Jahrhundert, in dem Kapazitäten wie Konrad Gesner, Johann Wolf oder Sebastian Münster unbedenklich die Bildpublizistik für ihre Werke auswerteten, setzt sich aber auch im 17. Jahrhundert noch fort. Die Belegreihe zeigt darüber hinaus, daß die Flugblätter gerade auch in ihrer Wirkung auf die wissenschaftlichen Standardwerke ihrer Zeit als einflußreicher Faktor der frühneuzeitlichen Kultur- und Geistesgeschichte gelten

45 Ebd., S. 505f.; s. Flugblatt Nr. 18.
46 Zumindest über das dreifache Klausenburger Schaf mit nur einem Kopf ist ein Flugblatt erhalten, das aber wegen der Abweichungen in Bild und Text nicht als Vorlage für das ›Theatrum Europaeum‹ in Betracht kommt (Holländer, Wunder, Abb. 33).
47 Vgl. Lucas Heinrich Wüthrich, Das druckgraphische Werk von Matthaeus Merian d. Ä., 2 Bde., Basel 1966–1972, I, 246f.; Schilling, Der Römische Vogelherdt.
48 Daß im ›Theatrum Europaeum‹ Nachstiche verwendet wurden, wäre dann entweder auf die Abnutzung der vormaligen Platten oder aber auf das andere Format des Buchs zurückzuführen.
49 Frankfurt a. M.: Wilhelm Serlin 1665 (Ex. München, SB: Res. 4° Austr. 51t).
50 Vgl. Harms, Einleitung, S. XVIII, und Flugblätter Wolfenbüttel II, 368f. In das Münchener Exemplar sind am Ende auch noch zwei Blätter aus den Nürnberger Verlagen Johann Hoffmann und Jakob Sandrart eingebunden.

können und in dieser ihrer Bedeutung von der Forschung erst noch entdeckt werden müssen.[51]

2.3.2. Der Vorwurf der Lüge und Übertreibung

Dem bedenkenlosen Vertrauen in die Informationsleistung der zeitgenössischen Bildpublizistik, das sich in ihrer Aufnahme in die gelehrten Kompendien der Zeit spiegelt, stehen zahlreiche Äußerungen gegenüber, die eine tiefe Skepsis hinsichtlich des Wahrheitsgehalts der Flugblätter bekunden. Auch wenn solche Äußerungen wertvolle Aufschlüsse über das gesellschaftliche Ansehen der Bildpublizistik zu geben versprechen, ist doch in jedem Fall die Interessenlage zu beachten, aus der heraus die Einschätzung des Mediums vorgenommen wurde. Nur so lassen sich Widersprüchlichkeiten auflösen, wie sie vorzuliegen scheinen, wenn ein und derselbe Autor die illustrierten Flugblätter einerseits schmäht und sich ihrer anderseits als Publikationsform bedient oder wenn die Zweifel an der Glaubwürdigkeit des Mediums am eindringlichsten in dem Medium selbst vorgetragen werden.

›Das Labyrinth der Welt und Das Paradies des Herzens‹, das Johann Amos Comenius im Jahr 1623 niederschrieb, schildert die Heilssuche des pilgernden Ich-Erzählers in einer von Lastern und Sünden geprägten Welt, deren verführerischer Macht selbst Salomo als der Inbegriff der Weltweisheit erliegt. Die anschließende Weltflucht des Pilgers führt ihn mit Gottes Hilfe zu der Erkenntnis, daß Gott als das höchste Gut im Herzen der Menschen zu finden sei. Nachdem der Pilger die fragwürdigen Anstrengungen und Eitelkeiten aller menschlichen Stände gesehen hat und unmittelbar bevor er Einblick in das willkürliche Walten Fortunas erhält, werden ihm in satirisch-allegorischer Verbrämung die Wirkungen des Nachrichtengewerbes vorgeführt. Der Pilger beobachtet, wie Pfeifentöne bei den Zuhörern zum Teil grotesk übersteigerte Reaktionen der Freude, des Ärgers oder des Schmerzes hervorrufen. Die Pfeifen werden von berittenen wie auch von hinkenden Boten verkauft, wobei die Reiter den größten Zuspruch finden, während die Pfeifen der an Krücken Gehenden von den Verständigen als glaubwürdiger eingestuft werden. Auch der Ich-Erzähler findet kurzfristig Gefallen an dem Reiz der Neuigkeiten, durchschaut aber bald die Unzuverlässigkeit der Nachrichten, so daß er schließlich jene lobt, die *unbekümmert um diese Schnurrpfeifereien ruhig ihren Geschäften nachgingen*, wobei er einschränkt, daß ein gewisses Maß der Anteilnahme an der Umwelt von Vorteil sei.[1] Die Kritik des Comenius am Nachrichten-

[51] Die Pionierarbeiten aus der Geschichte der Naturwissenschaften etwa von Heß, Hellmann oder Holländer sind allzusehr aus der Perspektive des Fortschritts geschrieben. Sie sollten durch Untersuchungen ergänzt werden, in denen die Flugblätter im Licht des wissenschaftlichen Stands ihrer Zeit betrachtet und gewürdigt werden; vgl. auch Harms, Laie.

[1] Johann Amos Comenius, Das Labyrinth der Welt und Das Paradies des Herzens. Mit einem Vorwort von Pavel Kohout, Luzern / Frankfurt a.M. 1970, S. 162–165. Zu dem Werk vgl. Dimitrij Tschižewskij, Comenius' ›Labyrinth of the World‹: Its Themes and their Sources, in: Harvard Slavic Studies 1 (1953) 83–135. Einige bemerkenswerte Über-

wesen seiner Zeit richtet sich in erster Linie gegen die distanzlose, vom Kitzel der Neugier getriebene Aufnahmebereitschaft des Publikums, das sich ohne Prüfung und Überlegung durch die Meldungen tief aufwühlen und verwirren läßt. Gegenüber den Nachrichtenmedien bezieht Comenius eine differenzierte Haltung; zwar wirft er ihnen vor, mit ihrer Unzuverlässigkeit die affektbestimmten Reaktionen der Öffentlichkeit noch zu verstärken, billigt ihnen aber die Funktion eines notwendigen Übels zu, da auch Informationsmangel den Menschen Unannehmlichkeiten bereite. Die Schilderung der affektiven Wechselbäder, denen sich das Publikum bei der Lektüre der Nachrichtenmedien aussetze, bildet den Auftakt zur ausführlichen Beschreibung des unberechenbaren Wirkens Fortunas. Comenius' Aufforderung zur Abkehr von solchem unsteten und nichtigen Weltgetriebe, und damit auch seine Kritik am Nachrichtenwesen, gründet in seiner dem christlichen Neustoizismus verwandten Auffassung, der Mensch könne wahre Glückseligkeit nur in sich selbst, wo Gott wohne, nicht aber im ›Labyrinth der Welt‹ finden. Dieses christlich besetzte Ideal stoischer Ataraxie erklärt, warum die Kritik des Comenius an den Medien ihren Akzent auf die Rezipienten legt, die sich zum Spielball wechselnder Meinungen und Meldungen machen lassen: Die satirische Darstellung des Pfeifkonzerts konkurrierender Nachrichten zielt weniger auf eine Korrektur des zeitgenössischen Informationswesens. Sie bildet vielmehr den Anlaß zu einer grundsätzlichen Kritik an einem Leben, das, von Äußerlichkeiten und wechselnden Glücksumständen aus dem Gleichgewicht gebracht, keine Ruhe in sich selbst findet.

Neben der neustoischen Komponente dürfte bei Comenius auch noch ein Rest jenes einflußreichen augustinischen Banns über die curiositas gewirkt haben.[2] Man wird kaum fehlgehen, wenn man auch die Vorbehalte anderer Theologen des 17. Jahrhunderts gegenüber den Neuen Zeitungen als späte Reflexe der patristischen und mittelalterlichen Ächtung der Neugierde ansieht. So begründet der englische Erbauungsschriftsteller Richard Baxter seine Forderung, *Neue / eitele*

einstimmungen mit Comenius' Darstellung des Nachrichtenwesens weist das Flugblatt ›DIE NEW ZEITTVNG klagt sie Könn kein Mann bekommen‹ (o. O. u. J.) auf (Flugblätter Wolfenbüttel III, 227).

[2] Vgl. Hans Blumenberg, Der Prozeß der theoretischen Neugierde, Frankfurt a. M. 1973 (suhrkamp taschenbuch wissenschaft, 24), S. 103–121. Zur Rezeption des augustinischen Neugier-Verdikts in der frühen Neuzeit vgl. Heiko Augustinus Oberman, Contra vanam curiositatem. Ein Kapitel der Theologie zwischen Seelenwinkel und Weltall, Zürich 1974 (Theologische Studien, 113); Jan Knopf, Frühzeit des Bürgers. Erfahrene und verleugnete Realität in den Romanen Wickrams, Grimmelshausen, Schnabels, Stuttgart 1978, S. 59–83; Christoph Daxelmüller, Disputationes Curiosae. Zum »volkskundlichen« Polyhistorismus an den Universitäten des 17. und 18. Jahrhunderts, Würzburg 1979 (Veröffentlichungen z. Volkskunde u. Kulturgesch., 5), S. 117–186; Eginhard Peter Meijering, Calvin wider die Neugierde. Ein Beitrag zum Vergleich zwischen reformatorischem und patristischem Denken, Nieuwkoop 1980 (Bibliotheca humanistica et reformatorica, 29); Ludwig Stockinger, Invidia, curiositas und Hexerei. Hexen- und Teufelsglaube in literarischen Texten des 17. Jahrhunderts, in: Hexenprozesse. Deutsche und skandinavische Beiträge, hg. v. Christian Degn, Hartmut Lehmann u. Dagmar Unverhau, Neumünster 1983 (Studien zur Volkskunde u. Kulturgesch. Schleswig-Holsteins, 12), S. 28–45.

Zeitungen / unnütze Historien / die Bekümmernis um anderer Leute Geschäffte zu meiden, mit dem Hinweis auf die Zeit, die man bei der Lektüre derartiger Schriften vergeude, um seiner *fleischliche[n] Lust* zu frönen, statt sie auf die Erkenntnis Gottes, auf das Bibelverständnis und auf das Studium der *Kirchen=Historien* zu verwenden.[3] Richtet Baxter seine Forderung ausschließlich an die Leser Neuer Zeitungen, verurteilt der Rothenburger Superintendent Johann Ludwig Hartmann auch die *Zeitungs=Schreiber [...]Zeitungs=Drucker und Händler* als die *Hebammen* der von ihm gegeißelten *Curiosität und [des] Fürwitz[es], die allenthalben Gewinn suchen / durch Warheit und falsche Spargimenta, durch Gedichte und Geschichte.*[4]

Bei den bisher angeführten Stellen diente der Vorwurf der Unzuverlässigkeit der Neuen Zeitungen lediglich als Zusatzargument bei dem Bestreben, dem Laster der curiositas als dem eigentlichen Ziel der Kritik entgegenzuwirken. Auch richtete sich der Vorwurf gegen jede Form des Tagesschrifttums und nicht speziell gegen die Bildpublizistik. Ganz unmittelbar auf das Medium des illustrierten Flugblatts bezieht sich dagegen der Neuburger Hofprediger Johannes Bodler:[4a]

> *Ein Brieffmahler / zum Exempel / kombt auff den Marckt / bringt einen Meerfisch auff die Bahn / der hat ein Kopff wie ein Mensch / ein Brust wie ein Vogel / den übrigen Leib wie ein vierfüssiges Thier / diesen Fisch (gibt er auß) habe man in Norrwegen gefangen; jederman glaubts / besonders das gemaine Volck; will jeder dises Fischs Abbildung haben / alle Wänd klebt man voll solcher Bilder / und glaubt man es / wie ein Artickel deß Glaubens / welches maistenthails allen seinen Grund von einem unwahrhafften Zeitungschreiber hat empfangen / und ein Färblein von dem Brieffmahler ang'strichen.*

Der Grund für die abwertende Darstellung der Neuen Zeitungen tritt in der direkt anschließenden Predigtpassage hervor:

> *Man erzehlt hingegen ein Authentisches Wunderwerck ab der Cantzel / setzt die Zeugen mit Nahmen darzu / das Orth / die Zeit / und den Tag; da werden etliche wol leichter zweifflen / und sagen / nisi videro, non credam: wer waiß ob es wahr ist / ich sehe es dann selbst / und könts mit Händen greiffen / will ich dises Wunder nit glauben.*

Bodler fürchtete also offenbar um die Attraktivität und Überzeugungskraft seiner Mirakelberichte und Legenden und desavouiert daher die erfolgreiche ›Konkurrenz‹ der Briefmaler und Zeitungschreiber.

Auch der Hallenser Superintendent Arnold Mengering nimmt zur Frage der Glaubwürdigkeit Neuer Zeitungen Stellung. In seinem ›SCRUTINIUM CONSCIENTIAE CATECHETICUM‹ (zuerst 1651/52) behandelt er im 6. Kapitel, das sich mit Fragen des Zweiten Gebots beschäftigt, das Problem, ob man in frommer Absicht *Gesichte und Offenbarungen fingirn und erdichten* und als wahr

3 Richard Baxter, Die Nothwendige Lehre Von der Verläugnung Unser Selbst / Aus GOTTES Wort ausgeführet [...], Hamburg: Gottfried Liebernickel 1697 (zuerst 1662), S. 284–288 (Ex. München, SB: Asc. 391).

4 Hartmann, Neue=Zeitungs=Sucht, S. 46f.; vgl. den Auszug in: Zeitung, hg. Blühm/Engelsing, S. 52f.

4a Johannes Bodler, Fest- und Feyr-täglicher Predigen CURS Als in einem Wett-Rennen Zu dem Ring der glückseeligen Ewigkeit [...], Dillingen: Johann Caspar Bencard 1683, S. 345 (Ex. München, SB: 2° Hom. 21).

ausgeben dürfe. Mengering lehnt solche Handlungsweise unter Anführung mehrerer Bibelzitate grundsätzlich ab, bevor er das Problem spezifiziert:[5]

> *Hieher gehören auch die Newen=Zeitungs=Singer auff öffentlichen Jahr= und Wochen= Märckten / die singen eines her von der oder jener Miß=Geburt / Erscheinung der Engel / Himmels=Zeichen / was dieser oder der vor Gesicht und Entzückung gehabt / wie theure Zeit / Sterben und Krieg kommen werde / etc. und sind doch mehrertheils lauter Lügen / darumb sie auch von weiten her Stadt / Ort und Ende nennen / die offt in rerum natura nicht seyn. Solche Land= und Stadt=Lügner lügen und trügen auch mit Gottes Namen / etc. Und solte auch die Oberkeit auff solche Gesellen ir Augen haben. Denn sie nicht allein mit solchem Triegen und Lügen den armen Land=Volck und Bauersmann sonderlich das Geld aus dem Beutel stelen: Sondern auch darneben leichtfertiges Spitzwerck zu seyn pflegen.*

Mengerings Kritik richtet sich, wie seine Beispiele zeigen, gegen die zeitgenössische Liedpublizistik, die in Form von illustrierten Flugblättern oder in Flugschriften von vier bis acht Seiten Umfang vertrieben wurde. Die Einordnung der Zeitungslieder in den Problemkreis der frommen Lüge erinnert an die Aussage des Augsburger Flugblattkolporteurs Hans Meyer, der auf die Frage, *Warumben er vnd Kern solche offentliche vnd wissentlich falsche gedicht alhie offenlich gesungen vnd spargiert habe*, mit entwaffnender Offenheit antwortet: *Kern habe allzeit gesagt, wanns schon nicht war seje, so sejen es doch guete warnungen.*[6] Es hat einige Wahrscheinlichkeit für sich, daß Mengerings Urteil über die *Newen=Zeitungs= Singer* durch ähnliche Antworten gebildet worden ist, welche er in seiner Funktion als Zensor, die er als Superintendent ausgeübt haben dürfte, von vernommenen Kolporteuren zu hören bekommen hat. Dieser mutmaßliche Erfahrungshintergrund, die pauschalisierende Diffamierung der Kolporteure und die Aufforderung an die Obrigkeit, die fahrenden Händler schärfer zu kontrollieren, lassen hinter Mengerings Zweifel an der Glaubwürdigkeit der Liedpublizistik eher politische denn theologische Erwägungen erkennen.

Der Vorwurf der Lügenhaftigkeit bot den Zensurbehörden vielfach Anlaß, gegen den Verkauf von Flugblättern vorzugehen. So fordert der Nürnberger Rat den Abt von St. Ägidien als den zuständigen Zensor auf,

> *das er den formschneidern und briefmalern nit zulaß, solche neue zeitung und lügen, wie ytzo zu ettlichen malen beschehen, drucken zu lassen.*[7]

Im Jahr 1590 wird dem Briefmaler Balthasar Gall sein Gesuch abgeschlagen, ein zu Nürnberg beobachtetes Nordlicht im Flugblatt wiederzugeben,[8]

5 Arnold Mengering, SCRUTINIUM CONSCIENTIAE CATECHETICUM, Das ist / Sünden=Rüge und Gewissens=Forschung [...] Zum Druck befördert Von AUGUSTO Pfeiffern [...], Frankfurt a.M. / Leipzig: Christian Kolb u. Christian Forberger 1686, S. 307f. (Ex. München, UB: 4° Theol. past. 36).

6 Augsburg, StA: Urgicht 1625 II 6; vgl. auch Urgicht 1625 II 1 (s. die Abdrucke im Anhang).

7 Ratsverlässe, hg. Hampe, Nr. 2043.

8 Das Nordlicht wurde auch in Augsburg gesehen; vgl. das Blatt ›Erschröckliches gesicht / welches den 8. tag Martij diß 1590. Jars [...] ist gesehen worden / etc.‹, (Augsburg: Bartholomäus Käppeler 1590), Abb. bei Strauss, Woodcut, 487.

dieweils dermassen nit, wies gesehen worden , entworffen, sonder hin und wider mit pfeilen
vermischt, deren kainer doch gesehen worden, one was ime der buchdrucker oder briefma-
ler selbst imaginirt hat.[9]

Es dürfte die Sachlage unangemessen vereinfachen, wollte man als Beweggrund
solcher Kritik und Handlungsweise lediglich einen »sympathischen Rationalis-
mus« feststellen;[10] gegen eine solche Feststellung spricht allein schon die Vielzahl
Nürnberger Wunderzeichenblätter, die mit vollständigem Impressum erschienen
sind und folglich keine Eingriffe des Rats befürchteten. Eher schon wird die Sorge
um das Ansehen der Stadt dazu beigetragen haben, gegen offenkundige Übertrei-
bungen und Falschmeldungen einzuschreiten. Aus dieser Sorge heraus versuchte
im Jahr 1550 der Rat der Stadt Eßlingen, den Skandal der betrügerischen ›Jung-
frau von Eßlingen‹ einzugrenzen, indem man die Obrigkeit Nürnbergs und wohl
auch anderer Städte bat, Veröffentlichungen über den Fall zu unterdrücken.[11]
Vergegenwärtigt man sich das Aufsehen, das der Fall der Anna Ulmer mit ihrem
angeblich geschwollenen Bauch vor der Aufdeckung des Betrugs erregt hatte – ein
Flugblatt von 1549 stellt heraus, daß die Frau *von Key. Mai. Doctoren vnd Hoffge-*
sind / auch sonst von Fürsten vnd Herren / vnd Edelleuten on zal besichtigt worden
sei –,[12] so läßt sich die Blamage ermessen und verstehen, warum man den Fall zu
vertuschen trachtete.[13] Beiläufig sei bemerkt, daß das Bemühen des Eßlinger Rats
erfolglos war: Nachdem Bildpublizistik, Chronistik und Prodigienliteratur den
Skandal nicht ohne eine gewisse Schadenfreude aufgegriffen hatten,[14] bezeugen

9 Ratsverlässe, hg. Hampe, Nr. 1030; vgl. auch Nr. 731, sowie die im Anhang abgedruck-
 ten Augsburger Urgichten 1625 II 1, 1625 II 12, 1629 VI 30.
10 So Müller, Zensurpolitik, S. 88.
11 Vgl. Ratsverlässe, hg. Hampe, Nr. 3295; das Gesuch Eßlingens ist nicht erhalten, wohl
 aber das Antwortschreiben des Nürnberger Rats, das die ergriffenen Maßnahmen schil-
 dert (vgl. den Abdruck im Anhang).
12 ›Ein vnerhörte vbernatürliche gestalt einer großgeschwollenen Junckfrawen zu Eßlingen
 [...]‹, Worms: Hans Schießer / Gregor Hofmann 1549 (Geisberg, Woodcut, 1066).
13 Vgl. auch Paul Eberhardt, Aus Alt-Eßlingen, Eßlingen 1924, S. 140–146, und E. Haff-
 ner, Aus dem Eßlinger Archiv. Neues von der Ulmer Anna, in: Eßlinger Zeitung vom
 14. Januar 1928, S. 9 (nach freundlichem Hinweis von Iris Sonnenstuhl-Fekete, Stadtar-
 chiv Eßlingen).
14 Konrad Lycosthenes begründet die Aufnahme des Falls unter die Wunderzeichen damit,
 quod prodigiosum uideatur, astutam uetulam lucri cupiditate uictam, satanae ductu potu-
 isse suis nugis atque ludibrijs per quatuor integros annos infatuare non ignobile ac imperi-
 tum uulgus tantum, sed tot principes ac magistratus, totamque Germaniam demum, ex qua
 deinde in alias nationes fama inanis sparsa est (CHRONICON, S. 592–594), Vgl. ferner
 das Blatt ›Grundtliche antzaigung / des Teufflischen vnd schantlichen betrugs [...]‹, o. O.
 1551 (Fehr, Massenkunst, Abb. 30f.), dessen Text abgedruckt ist bei Zacharias Rivander,
 Der Ander Theil PROMPTVARII EXEMPLORVM. Darinnen viel Herrliche Schöne
 Historien Allerley Alten vnd neuwen Exempel [...], Frankfurt a.M.: Sigmund Feyer-
 abend u. Johann Spieß 1581, S. 111v–112r (Ex. München, SB: 2° Mor. 89), und bei Jakob
 von Lichtenberg, Goetia, vel Theurgia, sive Praestigiarum magicarum descriptio [...]
 Wahre vnd eigentliche Entdeckung / Declaration oder Erklärunge fürnehmer Articul
 der Zauberey [...], Leipzig: Johann Francks Erben u. Samuel Scheib 1631, S. 56–58 (Ex.
 München, SB: 4° Phys. m. 58); Dionysius Dreytwein, Esslingische Chronik (1548–1564),
 hg. v. Adolf Diehl, Tübingen 1901 (BLVS 221), S. 83–87; Fischer, Chronik, S. 213–215.

noch Jahrzehnte später Anspielungen auf das Vorkommnis, daß die ›Jungfrau von Eßlingen‹ geradezu zur sprichwörtlichen Redensart für die Vorspiegelung falscher Tatsachen geworden ist.[15]

Neben der Angst, sich durch Falschmeldungen oder Betrugsfälle wie den geschilderten zu blamieren, veranlaßte wohl auch die Furcht vor Unruhe in der Bevölkerung, daß erfundene Neue Zeitungen von der Zensur besonders scharf geahndet wurden, wenn die Nachricht die fallweise betroffene Stadt oder Region berührte.[16] So forscht der Augsburger Rat noch im Jahr 1625 nach dem Urheber eines Lieds, das anderthalb Jahre zuvor berichtet hatte, wie *ein buob alhie Propheceit habe, es werde vmb Johannis Baptistae selbigen Jars die Statt Augspurg vnder gehen, oder die gantze Statt außsterben, vnd wenig daruon kommen.*[17] Auch der Jurist Ahasver Fritsch, Kanzler des Grafen von Schwarzburg-Rudolstadt, bringt in seinem ›Discursus de Novellarum, quas vocant Neue Zeitunge hodierno usu et abusu‹, Jena: Johann Bielcke 1676, den Vorwurf der Lügenhaftigkeit in Zusammenhang mit der Unruhe der Bevölkerung *(turbata civitas)* und fordert daher eine strengere Zensur.[18]

Ein dritter Beweggrund der politisch motivierten Kritik an der Glaubwürdigkeit des Tagesschrifttums, zumal der im Straßenverkauf vertriebenen Flugblätter und -schriften, ist in der obrigkeitlichen Verantwortung zu sehen, die Bevölkerung vor finanziellen Einbußen durch betrügerische Machenschaften zu bewahren, zu denen auch der Verkauf falscher Sensationsmeldungen gerechnet wurde. An diese Verantwortung appelliert Mengering, wenn er in dem oben angeführten Zitat *den armen Land=Volck und Bauersmann* vor den vagierenden *Land= und Stadt=Lügner[n]* schützen lassen will. Auch die rechtliche Einstufung als Betrug *(stellionatus)*, die Ahasver Fritsch für die *falsae Novellae* vorsieht, ist zu einem Teil in dieser Fürsorgepflicht des Staats begründet.[19]

Schließlich dürfte der Vorwurf der Unwahrhaftigkeit Neuer Zeitungen, zumal wenn er in pauschaler Form erhoben wurde, durch das generelle Mißtrauen motiviert gewesen sein, das die Obrigkeit in einer Zeit sozialer Disziplinierung und Reglementierung dem ambulanten und damit schwer kontrollierbaren Gewerbe der Flugblattverkäufer entgegenbrachte. Die diskriminierenden Verdächtigun-

15 Kirchenlied, hg. Wackernagel, V, S. 1027–29; Stopp, Ecclesia Militans, S. 625; Johann Fischart, Geschichtklitterung (Gargantua), hg. v. Ute Nyssen, Düsseldorf 1963, S. 21 und 112.

16 Auch bei zutreffenden Informationen konnte diese Sorge zu Zensurmaßnahmen führen. So hielt der Nürnberger Rat die Nachricht vom Tod des Schwedenkönigs Gustav II. Adolf länger als zwei Wochen zurück, obwohl der russische Korrespondent Y. L. Tschernob schon zwei Tage nach der Schlacht bei Lützen brieflich das Ereignis mitgeteilt hatte; vgl. Sporhan-Krempel, Nürnberg als Nachrichtenzentrum, S. 56–62.

17 Augsburg, StA: Urgicht 1625 II 6 (s. den Abdruck im Anhang).

18 *Reperiuntur hodie non pauci, quibus volupe est, novellas fingere [...]. Peccant autem eiusmodi novellifices et spermologi [...] contra Rempublicam, quam, ut experientia docet, sparsione Novellarum fictarum non raro in periculum et perniciem conjiciunt;* zit. nach Schriften, hg. Kurtz, S. 125.

19 Ebd., S. 126.

gen, denen sich die Kolporteure immer wieder ausgesetzt sahen und die weit über die Anschuldigung mangelnder Wahrheitsliebe hinausgingen, finden in dieser Haltung ihre Erklärung.[20]

Neben die Theologen und Politiker trat als dritte Gruppe die kritische Stimme derer, deren publizistische und wirtschaftliche Interessen mit der Bildpublizistik konkurrierten. Der Vorwurf mangelnder Zuverlässigkeit war ein vielbenutztes Argument im Konkurrenzkampf, das etwa auch in der Auseinandersetzung zwischen den beiden Frankfurter Zeitungsverlegern Johann Theobald Schönwetter und Johann von den Birghden eingesetzt wurde.[21] Deutlicher vom Wettbewerb mit der Bildpublizistik geprägt sind die abwertenden Äußerungen des unbekannten Herausgebers der Frankfurter Wochentlichen Zeitungen und Kaspar Stielers in seiner Verteidigungsschrift der Zeitung.[22] In Hinblick auf die Konkurrenzsituation ist auch eine Aussage des Mainzer Formschneiders Leonhard Lederer aufschlußreich. Am Ende des Flugblatts ›Ein Wunderbarlich / Erschröcklich vnnd Kleglich Geschicht / so geschehen ist [...] im Flecken Flommeren [...]‹, Mainz: Leonhard Lederer 1573, das über ein Brunnenunglück berichtet, beteuert Lederer, selbst am Ort des Geschehens recherchiert und Zeugen befragt zu haben. Mit diesem Hinweis möchte er sich von der Konkurrenz *der falschen lugenhafftig dichter / die alle gassen vnd strassen vollauffen*, sowie von den *falsch tracktetlin vnd lider[n]* absetzen, die allenthalben *gesungen / vnd gelesen werden*.[23]

Etwas schwieriger ist die Haltung zu beurteilen, die Georg Philipp Harsdörffer gegenüber den illustrierten Flugblättern einnimmt. In seinem ›Grossen Schau= Platz Lust= und Lehrreicher Geschichte‹, Frankfurt a.M.: Johann Georg Spörlin u. Johann Naumann 1664, geht er im 68. Kapitel auf das Thema der Mißgeburten ein.[24] Er beschreibt die Fälle des Lazarus Coloreda und der Barbara Ursler, die ihre Existenz durch Schaustellung ihrer Mißbildungen fristeten. Es ist nicht sicher, ob Harsdörffer für sein Kapitel auch die Flugblätter verwendet hat, die anläßlich jener Schaustellungen vertrieben wurden.[25] Da die Ausführungen des Nürnber-

20 Vgl. etwa die ›Frage‹ an den Kolporteur Hans Meyer, der wegen Verlegung und Verkaufs einiger Flugblätter und -schriften verhört wird (Augsburg, StA: Urgicht 1627 V 31, vgl. den Abdruck im Anhang): *Weil Er schon vil Jar mit dergleichen betriegerey vmbgehen [!] vnd wol zu vermuten, er werde als ain Ertzlandfarer vnd leitbetrieger allerley andere böse thaten begangen haben, so solle Er anzaigen, was er fir sich selbs oder mit anderen böses begangen, wan er vmb gellt beschayt, beraubt, betrogen, oder was er sonsten entfrembdet hat.* Ähnliche Zitate bei Coupe, Broadsheet I, S. 17; Brednich, Liedpublizistik I, S. 294f. und 303; Harms, Einleitung, S. XX.
21 Zeitung, hg. Blühm/Engelsing, S. 26f.
22 S.o. Kapitel 2.2 und 1.1.2.
23 Nr. 99. Ähnlich ist eine Äußerung von Raphael Eglinus Iconius über die Briefmaler zu beurteilen (Newe Meerwunderische Prophecey / Auff Danielis vnnd der Offenbarung Johannes [...], Zürich 1598, fol. AIIv–AIIIr; zit. bei Ulla-Britta Kuechen, Kommentar zu Flugblätter Darmstadt, 300a)
24 Nachdruck Hildesheim / New York 1978, I, S. 243–247.
25 ›Wahre Abbildung zweyer Zwilling‹ (Straßburg 1645, vgl. Holländer, Wunder, Abb. 46), ›Vera Effigie d'uno Marauiglioso parto seguito in Genoua Addi. 12. Marzo 1617 di due frateli [...]‹, Verona: Alberto Ronchi 1646 (Holländer, Wunder, Abb. 47), ›Newe Zei-

gers detailliertere Informationen bringen als die überlieferten Einblattdrucke, wird er zumindest weitere Quellen herangezogen haben, wenn er nicht sogar den Schaustellungen selbst beigewohnt hat. Harsdörffer widmet den möglichen Ursachen derartiger Mißbildungen einige Überlegungen, bevor er abschließend schwangeren Frauen rät, *daß sie zu solcher Zeit ihrer wol in acht nehmen sollen.* Das in der Bildpublizistik häufige Thema der Wunderzeichen gerät dem Nürnberger Autor zu einer unterhaltsam-belehrenden Betrachtung, die in einer gefälligen Prosa vorgetragen wird.[26]

Im ›Teutschen SECRETARIUS‹, Harsdörffers höfisch-eleganten Briefsteller, wird eine Mißgeburt zum Gegenstand zweier Musterbriefe. Sie ist diesfalls, wie die beigefügte Illustration belegt, von Flugblättern übernommen worden (Abb. 72).[27] Es handelt sich um ein siebenköpfiges Monstrum mit Bocksbeinen und sieben Armen, dessen mittlerer Kopf Eselsohren und nur ein Auge aufweist. Dieses Monstrum war bereits 1578 auf Einblattdrucken publiziert worden,[28] bevor es Ulisse Aldrovandi in seine ›MONSTRORVM HISTORIA‹ aufnahm[29] und es 1655 in wenigstens vier verschiedenen Fassungen erneut auf Flugblättern erschien (vgl. Nr. 74, Abb. 71). Auch hier stellt Harsdörffer allerlei Vermutungen über die Ursachen und über die Bedeutung eines solchen Monstrums an und verbindet es mit den antiken Vorstellungen von Satyrn und Zentauren. In der demonstrativen Ausbreitung weltläufiger Bildung und belehrender Unterhaltung ist das eigentliche Ziel des Nürnbergers zu sehen.[30] Wie wenig sein Interesse den religiösen oder wissenschaftlichen Implikationen seines Themas gilt, welche im 16. Jahrhundert

tung von einem Frantzosen / Wunderbarliche Mißgeburt [...]‹, Görlitz: Nikolaus Zipfer 1638 (Alexander, Woodcut, 446), und ›Barbara Vrslerin ward geboren ihm Jar 1633 [...]‹, Straßburg: Isaak Brun 1653 (ebd., Abb. 84). Vgl. auch Drugulin, Bilderatlas II, 1316.

26 Nicht von ungefähr bezeichnet Harsdörffer in der Vorrede den ›Schau=Platz‹ als Fortsetzung seiner ›Gesprächspiele‹. Zu Harsdörffers Interesse an den Wunderzeichen vgl. auch Schenda, Prodigiensammlungen, Sp. 698.

27 Georg Philipp Harsdörffer, Der Teutsche SECRETARIUS. Das ist: Allen Cantzleyen / Studir= und Schreibstuben nützliches / fast nohtwendiges / und zum vierdtenmal vermehrtes Titular= uñ Formularbuch [...], 2 Bde., Nürnberg: Christoph u. Paul Endter 1661, I, S. 667–672 (Ex. München, SB: Epist. 832).

28 ›Warhafftige Contrafactur einer erschrecklichen Wundergeburt eines Knebleins [...]‹, o.O. 1578 (Strauss, Woodcut, 892); ›Warhaftige vnd schröckliche bildnuß vnd gestalt zwoer neuer leydigen vngewonlichen Mißgeburt [...]‹, Straßburg 1578 (ebd. 768); ›Wahre abconterfeitung eines Schrecklichen Munsters, welches ist siben keuphich [...]‹, o.O. 1578 (Ex. Zürich, ZB: PAS II 16/5); ›Horibile et marauiglioso mostro nato in Ensrigo [...]‹, o.O. (*All' Arca di Noe*) 1578 (Ex. Ulm, StB: Einbl. 971; Zürich, ZB: P\S II 15/9).

29 Bologna: Nicolaus Tebaldinus 1642, S. 414f. (Ex. München, UB: 2° Med. 401). Vgl. auch Fortunius Licetus, DE MONSTRIS. Ex recensione GERARDI BLASII [...], Amsterdam: Andreas Frisius 1665, S. 192 (Ex. München, SB: 4° Anat. 115/1).

30 In ähnlicher Weise mit zum Teil wörtlichen Anklängen läßt Harsdörffer sich auch in seinem ›Geschichtspiegel: Vorweisend Hundert Denckwürdige Begebenheiten‹, Nürnberg: Wolfgang u. Johann Andreas Endter 1654, S. 458–464 (Ex. München, SB: P.o. germ. 577 m) über die *Meerwunder* aus.

bei den gebildeten Rezipienten der Bildpublizistik bestimmend waren, geht aus dem Schlußsatz hervor, der – nach dem zuvor betriebenen Bildungsaufwand etwas überraschend – feststellt:

> *Gleiches Urtheil* [wie über die poetischen Erfindungen der Satyrn und Zentauren] *mo̊chte man auch von dem Monstro und* [!] *Catolonien fållen / und es unter die Måhrlein halten / welche die Mahler oder Zeitungschreiber zu ihren Nutzen erdichteten.*

Hier stellt Harsdörffer seine (und seines Publikums) intellektuelle Überlegenheit gegenüber derartigen Wundergeschichten heraus, die sich aber nicht zu schade ist, eben solche *Måhrlein* zum Anlaß oder gar nur zum Vorwand höfisch-gebildeter Konversation und Korrespondenz zu nehmen. Bringt man die Zweifel des Nürnbergers an der Faktizität der *Catolonischen Mißgeburt* in einen Zusammenhang mit dem Lehrgedicht ›Von rechtem Gebrauch der lo̊blichen Poeterey‹, zeichnet sich eine in der Literaturgeschichte wirkungsreiche Funktion des Wahrheitskriteriums ab: In dieser gereimten *Vorrede,* mit der Harsdörffer seine aus zwölf *Andachts=Gemåhlen* bestehende *Zugabe* zum sechsten Band seiner ›Frauenzimmer Gesprächspiele‹ eröffnet, hebt er den von Gott und der *Himmlische[n] Musa* inspirierten *Kunst=Poet[en]* einerseits von den *gelehrte[n] Leut* ab, die trotz ihrer allgemein anerkannten Fähigkeiten *im Reden und im Schreiben / in aller Wissenschaft* nur *krůppel Vers* zustandebrächten.[31] Anderseits distanziert er sich sehr energisch von jenen Literaturformen, die *auf den Gassen und Markplåtzen* vorgetragen würden und dem *Po̊velwahn* entsprächen.[32] Zum Wort *Plårren,* mit dem er derartige marktorientierte Dichtungen belegt, erläutert der ›Spielende‹ in einer Anmerkung: *Ohne Kunst und Verstand / wie die Spruchspråcher schreyen / und die Zeittung Singer* [...] *zu thun pflegen.*[33] Hier kündigt sich bereits jener Autonomieanspruch an, mit dem Autoren des 18. bis 20. Jahrhunderts ihre Werke als Dichtung von der publikumsgerichteten und absatzorientierten Trivialliteratur abzugrenzen versuchten und der in letzter Konsequenz auch zu der Vernachlässigung der Flugblätter seitens der literaturwissenschaftlichen und kunsthistorischen Forschung wenn nicht geführt, so doch beigetragen hat.[34] Auch wenn Harsdörffer seinen Vorbehalt gegen das siebenköpfige Monstrum inhaltlich begründet, während die Disqualifizierung der *Zeittung Singer* im Lehrgedicht mit Formmängeln argumentiert, legt doch der Hinweis auf den finanziellen Vorteil, den die *Mahler oder Zeitungschreiber* durch dergleichen *Måhrlein* zu erzielen hofften, den Verdacht nahe, daß auch der Lügenvorwurf implizit den autonomen Status der eigenen schriftstellerischen Produktion herausstreichen soll. Wie wenig dieser An-

[31] Harsdörffer, Gesprächspiele VI, S. 499–510, hier Vers 61–64.

[32] Ebd. Vers 175f. mit Anmerkung. Vgl. auch Vers 110–112: *der Stimpler ist zu viel des Spruchmanns Narrenschimpf / des Gaukklers Taschenspiel / ist gleich dem blauder Artzt der mit viel Zåhnen prachtet.*

[33] Ebd. S. 585. Zu Harsdörffers Auffassungen vom Dichten zuletzt, wenn auch weitgehend nur paraphrasierend, Peter Andreas Hess, Poetik ohne Trichter. Harsdörffers »Dicht- und Reimkunst«, Diss. University of Michigan 1984.

[34] Vgl. etwa Jochen Schulte-Sasse, Literarische Wertung, Stuttgart ²1976 (Sammlung Metzler, 98), S. 88–107.

spruch einer von ökonomischen und gesellschaftlichen Bindungen losgelösten Kunst mit der Wirklichkeit übereinstimmt, zeigt sich auch schon bei Harsdörffer, der trotz seiner abwertenden Äußerungen nicht nur Flugblätter in seinen Werken heranzog, sondern sogar selbst Texte für illustrierte Einblattdrucke verfaßt hat.[35]

In erstaunlich hohem Maß werden Zweifel an der Verläßlichkeit der Bildpublizistik auf illustrierten Flugblättern selbst geäußert. Der naheliegende Verdacht, daß sich solche Kritik wie auf dem oben erwähnten Blatt Leonhard Lederers gegen konkurrierende Einblattdrucke richtet, um die eigene Glaubwürdigkeit zu erhöhen, bestätigt sich nicht. Die Häufigkeit und Ausführlichkeit der im Medium vorgetragenen Kritik seiner selbst bedürfen einer komplexeren Erklärung, die den variierenden Beweggründen der bekundeten Skepsis gerecht zu werden versucht.

Auf einigen Flugblättern fügt sich die Kritik an Lügenhaftigkeit und Übertreibung der Bildpublizistik einer umfassenden, teils ständeübergreifenden Lasterschelte an. So nennt das Blatt ›Da kommet der Karren mit dem Geld‹, Nürnberg: Paul Fürst ca. 1650, das in der Tradition von Geld- und Ständesatire ein virtuoses, mehrschichtiges Spiel zwischen Sein und Schein vorträgt,[36] unter den Kriegsgewinnlern, die sich über das Ende des Dreißigjährigen Kriegs beklagen, auch die Kriegsberichterstatter. Vor dem Friedenschluß

> *kond man von dem Kriegen*
> *auch aus der Druckerey Avisen lassen fLügen*[37]:
> *Die trugen wacker Geld / ob sie nit waren wahr.*

Auch der ›Engelländische Bickelhåring‹, (Frankfurt a. M.: Matthaeus Merian d. Ä. 1621, Abb. 45), verkörpert den Typus des Kriegsgewinnlers und hat während seiner wechselvollen Karriere eine Zeitlang als Kolporteur gearbeitet:

> *Ein Zeitung Kråmr / ein ehrlich Monsieur,*
> *Ein Mann auff d'Nahrung ward auß mir /*
> *Jm Land spargirt ich hin vnd her*
> *Die schönsten Lügen / Centner schwer /*
> *Darzu ward ich von Jung vnd Altn /*
> *Zu jederzeit gantz werth gehaltn.*[38]

Wie schon der *ehrlich Monsieur* durch *Die schönsten Lügen* desavouiert wird, stellen sich auch die übrigen positiven Selbsteinschätzungen des Sprechers als euphemisierende Ironie heraus, wenn es anschließend heißt:

[35] ›Kurtze Beschreibung Deß kůnstlichen Feuerwerkes [...]‹, (Nürnberg 1650) (Ex. Nürnberg, GNM: 141/1219 a); vgl. dazu Paas, Verse Broadsheet, S. 134f.; ›PVLSILOGIVM SPIRITVALE. Das ist: Geistliche Pulßkundigung [...]‹, Nürnberg: Paul Fürst 1651 (Flugblätter Wolfenbüttel III, 88); dazu Bangerter-Schmid, Erbauliche Flugblätter, S. 217–219.

[36] Coupe, Broadsheet I, S. 132f.; Flugblätter Wolfenbüttel I, 157 (Kommentar von Renate Maria Hoth).

[37] Dasselbe Wortspiel begegnet auf dem Blatt ›New außgebildeter jedoch wahrredenter ja rechtschaffener Auffschneider vnd übermühtiger Großsprecher‹, Nürnberg: Paul Fürst um 1650, wo es über die Titelfigur heißt: *NB: Er Kan auch Fliegen ohne F.* (vgl. Nr. 160 mit Abb. 42).

[38] Nr. 106. Vgl. Flugblätter Wolfenbüttel I, 169 (Kommentar von Michael Schilling).

> Doch eines thet mich fechten an /
> Dieweil ich stäts zu Fuß must gahn /
> Dann meine Wahr mir nicht mehr gwan /
> Als was auff mein Person thet gahn.

Gewissermaßen im Vorübergehen zieht der Autor ein ironisches Doppelspiel auf, dessen Reiz im Zusammentreffen der fiktiven Sprecherebene mit der faktischen Verkaufssituation des Blatts liegt.[39] Sowohl beim ›Karren mit dem Geld‹ als auch beim ›Bickelhåring‹ ist die Unzuverlässigkeit der Neuen Zeitungen nur ein Nebenaspekt, der den generellen moralischen Niedergang der Menschen kennzeichnen soll. Gerade die Tatsache aber, daß der Lügenvorwurf gegenüber der Publizistik nicht weiter begründet und ausgeführt werden muß, zeigt an, daß hier ein verbreitetes und allgemein akzeptiertes Urteil über die Glaubwürdigkeit der zeitgenössischen Informationsmedien wiedergegeben wird.[40]

Ins Zentrum der Aussage rückt der Lügenvorwurf auf Einblattdrucken, auf denen das Medium selbst und seine Verkäufer thematisiert werden. ›Der Kramer mit der newe Zeitung‹, (Frankfurt a. M.): Jacob Kempner (1589), repräsentiert in Bild und Text den vermutlich satirisch leicht übertriebenen Typus des ambulanten Flugblatthändlers.[41] Der Text bezieht wie das Bild eine Ausruferpose und treibt mit seiner Sprecherrolle ein ambivalentes Spiel. Einerseits wird die soziale Geringschätzung der Kolporteure durch den Federhut des Fahrenden, den Fuchsschwanz des Betrügers, die zerrissene Kleidung des Landstreichers und durch das Eingeständnis der Nachrichtenerfindung voll und ganz bestätigt. Dem Publikum wird so eine Überlegenheit suggeriert, aus der heraus es sich an dem Blatt wie an einem Genrestück delektieren kann. Zugleich aber zeigt der Sprecher mit dem Eingeständnis seiner Unzulänglichkeiten, daß sein betrügerisches Verhalten nur auf entsprechende Publikumserwartungen antwortet. Die Selbstkritik wird in Publikumskritik umgemünzt; das Blatt wird zu einer Paraphrase des barocken *mundus vult decipi*. Die Beteuerung des Sprechers

> Jch trag nicht briff wie andre botten,
> Die euch vexieren vnd euwer spotten

stellt sich damit als blanke Ironie heraus.

Sehr viel entschiedener schöpft das in zwei Fassungen bekannte Blatt ›Hie staht der Mann vor aller Welt [...]‹, o.O. 1621, die Möglichkeiten aus, die in der Sprecherrolle des Flugblattverkäufers liegen (Abb. 44).[42] Die Maske des Prahlhans, der vom Verkauf erlogener Nachrichten lebt, bestätigt dem Publikum zunächst scheinbar sein Vorwissen von der Unzuverlässigkeit des Tagesschrifttums

[39] Zur Funktion der Sprecherrolle s.o. Kapitel 1.2.3.

[40] Vgl. auch die Blätter ›Modell des grossen Messers der Schwappenhawern [...]‹, o.O. um 1630 (Flugblätter Wolfenbüttel I, 117), und ›Model vnd Art / gantz wunderbart / von Messern die haben grosse Schart [...]‹, o.O. 1632 (Ex. Göttingen, SUB: H. Germ. un. VIII, 82 rara, fol. 19; Textabdruck in Der Dreißigjährige Krieg, hg. Opel/Cohn, S. 417–423).

[41] Nr. 56; s. auch oben Kapitel 1.1.2.

[42] Nr. 129; vgl. Flugblätter Darmstadt, 13 (Kommentar von Wolfgang Harms).

und vermittelt das angenehme Gefühl moralischer Überlegenheit über den Sprecher. Im Verlauf des Textes stellt sich bald heraus, daß der lügenreiche Aufschneider zwar vielleicht nicht die Wirklichkeit beschreibt, wohl aber die Wahrheit kündet, wenn er den verderbten Zustand der Welt sichtbar macht. Das augenzwinkernde Eingeständnis der Lügenhaftigkeit und Übertreibung, die durch Aufschneidmesser, Beil und Brille auch ins Bild gesetzt werden, leitet somit eine grundlegende Umkehrung der scheinbar so eindeutigen Rollenverteilung ein. Was vom Sprecher in vorgeblicher Selbsterkenntnis als Lüge ausgegeben wird, entpuppt sich unter der Hand als Wahrheit. Die Selbstgerechtigkeit des Publikums wird unversehens aus den Angeln gehoben, wogegen Leser und Zuhörer nicht einmal Einspruch erheben können, da sich der Sprecher jederzeit auf die Position zurückziehen kann, es sei ja ohnehin alles erlogen. Die Vorgehensweise des Blatts ist mit Grimmelshausens Methode zu vergleichen, der in seiner ›Verkehrten Welt‹ scheinbar ein unterhaltsames Konstrukt einer widersinnigen Welt erdichtet, in Wahrheit aber eine harsche Kritik an der Wirklichkeit bietet.[43] Indem aber auf dem Flugblatt die Wahrheit im Gewand der Lüge auftritt, findet zugleich eine sublime Aufhebung des Lügenvorwurfs gegen die Bildpublizistik statt. Die Raffinesse des Autors besteht also darin, daß er die Unglaubwürdigkeit seines Mediums zugleich nutzt und widerlegt, indem er einerseits dem Publikum durch die scheinbare Vorurteilsbestätigung einen Wiedererkennungseffekt verschafft und eine moralische Überlegenheit suggeriert und so eine günstige Ausgangsbasis für den Blattverkauf legt, indem er anderseits eben diese Publikumserwartungen unterläuft und zudem jeglicher Kritik durch das freimütige, aber durchschaubare unzutreffende Eingeständnis der Lügenhaftigkeit den Wind aus den Segeln nimmt.

Die Einblattdrucke, die das Medium und seinen Vertrieb zum Ausgangspunkt nehmen,[44] tragen überdies alle miteinander zu einer genrehaften Typisierung des Kolporteurs bei, die das Publikum im Sinn einer Werbestrategie so prädisponiert, daß es mit dem Auftritt eines Flugblatthändlers vor allem Unterhaltung, aber auch Informationen, die allerdings cum grano salis genommen werden müssen, und berechtigte Ermahnungen assoziiert. Daß die ironische Selbstdarstellung ein geeignetes Mittel war, entsprechende Publikumserwartungen aufzubauen und einen Werbeeffekt durch Typenbildung zu erzielen, zeigt sich in der benachbarten Gruppe der ›Botenblätter‹. Das bislang unbekannte Blatt ›Jch bin ein Bot zu aller zeit [...]‹, Nürnberg: Hans Wandereisen um 1550 (Nr. 136, Abb. 3), bietet dem

[43] Johann Jakob Christoffel von Grimmelshausen, Des Abenteuerlichen Simplicii Verkehrte Welt [...], hg. v. Franz Günther Sieveke, Tübingen 1973; dazu Welzig, Ordo. Zu ähnlichen Vorgehensweisen in der spätmittelalterlichen Publizistik vgl. Thum, Reimpublizist, S. 333–336.

[44] Außer den beiden genannten sind noch die Blätter ›Newe Jahr Avisen, Jn Jehan petagi kramladen zu erfragen [...]‹, o.O. 1632 (Flugblätter Wolfenbüttel II, 278), ›Der Sih dich fůr‹, o.O. 1632 (ebd. II, 293); ›Einred vnd Antwort / Das ist: Ein Gespräch deß Zeitungschreibers mit seinem Widersacher‹, o.O. (1621) (Nr. 103) und ›Der Bot mit den Newen Zeitungen‹, Augsburg: David Manasser um 1630 (Nr. 50) zu erwähnen.

Leser die Dienste eines Boten an, der seine Zielorte auflistet und seine Leistungen uneingeschränkt rühmt; der Druck hat eindeutig als Werbezettel gedient. Ein ähnliches Blatt hatte ein oder zwei Jahrzehnte zuvor der Nürnberger Briefmaler Hans Guldenmund herausgebracht.[45] Wie der Schlußvers *Wer mein bedarff der Sprech mich an* zeigt, sollte auch dieses Blatt um Kunden für Botendienste werben; im Unterschied zum Einblattdruck Wandereisens wird die Sprecherrolle hier jedoch mit Selbstironie ausgestattet, wenn bei der Auflistung aller Mühsale, die der Bote zu ertragen habe, gesagt wird, wie schwer es im Sommer sei, das Wirtshaus zu verlassen. Ähnliche Ironisierungen des Boten finden sich im 17. Jahrhundert auf den Blättern ›Durch windt durch schnee ich armer held [...]‹, (Köln:) Gerhard Altzenbach 1620/30 (Nr. 78, Abb. 4), und ›Der Neüe Allamodische Postpot‹, Nürnberg: Paul Fürst um 1650 (Nr. 58). Auf beiden Blättern tritt die Verwandtschaft zu den Darstellungen der Kolporteure besonders dadurch zutage, daß die Boten bekennen, etliche der von ihnen überbrachten Nachrichten selbst erfunden zu haben. Die Nachbarschaft von Bote und Flugblatthändler geht auch aus dem Einblattdruck ›Der Bot mit den Newen Zeitungen‹, Augsburg: David Manasser um 1630 (Nr. 50), hervor. Während der Botenspieß und das Amtsabzeichen auf der Brust den ordentlich bestallten Boten ausweisen, entspricht das werbende Anstecken der Neuen Zeitungen an dem Hut, den Strumpfbändern, den Hosenbeinen usw. eher dem Habitus der Kolporteure. Wie schon auf dem Blatt ›Der Kramer mit der newe zeittung‹ ist auch hier die Selbstdarstellung des Sprechers ambivalent, wenn die eigene Herabsetzung dem Selbstwertgefühl des Publikums schmeichelt, zugleich aber die vorgebliche Selbstkritik an das Publikum weitergereicht wird, dem in scharfer Form seine *curiositas* und der damit einhergehende Zeit- und Einkommensverlust vorgehalten werden. Der in den Text eingeschobene *Memorial Zettel* parodiert mit seinen Meldungen *auß Hispania, Auß Franckreich, Auß Jtalia* usw. das Tagesschrifttum, indem offensichtliche Lügen mit einem gewissen Bezug zur angeblichen Herkunftsregion erzählt werden.[46] So wird *Auß Bayren* gemeldet:

> *Newlicher zeit ward gfůhret ein /*
> *Auß Krautskôpffen ein sůsser wein.*

Anstelle der Wahrheit des Sauerkrauts wird also der süße Wein der Lüge aufgetischt.

Mit seiner Einlage von Lügentexten bildet ›Der Bot mit den Newen Zeitungen‹ den Übergang von der selbstironischen zur parodistischen Kritik am Wahrheitsgehalt der Flugblätter. Die beiden Blätter ›Newe Zeitung auß Calecut vnd Calabria. Wunder ůber Wunder. Vnglaubliche vnd Wunderliche / doch Warhaffte Zeitung [...]‹, *Rumpelskrichen: Rudi Lôffelsteltz* 1609,[47] und ›Vnerlogene / Gewisse / auch

45 ›Jch bin ein berayter pot zu fueß [...]‹, (Nürnberg: Hans Guldenmund um 1535) (Nr. 135).

46 Ähnlich schon Hans Sachs, Vexation der vier vnd zweintzig Lånder vnd Vôlcker (Fabeln und Schwänke II, 420–422).

47 Nr. 162. Die fiktive Adresse findet sich auch auf dem Blatt ›Ein Wunderseltzame Newe Zeitung / Von einem bôsen Weib [...]‹ (Alexander, Woodcut, 440).

Warhafftige Newe Zeitunge / So ein Wunder vber alle Wunder [...]‹, *Knottelbeltz* 1630 (Nr. 195), sind mit ihrer gemeinsamen Adynata-Reihe nur bedingt zu den Flugblattparodien zu zählen. Zwar macht die Diskrepanz zwischen den Titelankündigungen und den der Lüge nahestehenden Adynata eine Interpretation als Parodie möglich, doch dürfte das Hauptanliegen des Textes in einer umfassenden Zeit- und Gesellschaftskritik zu sehen sein, die mit dem traditionsreichen Topos der Adynata arbeitet.[48] Auch der Einblattdruck ›Holla / Holla / Newe Zeytung / der Teuffel ist gestorben [...]‹, Wien: Ludwig Bineberger 1609 (Nr. 132, Abb. 43), ist nur teilweise als Parodie Neuer Zeitungen aufzufassen. Der Prosatext berichtet von einem Wirt, der demjenigen Gast die Zeche erlassen will, der ihm *die grösten Lügen zu einer Newenzeitung bringt.* Zwar begründet die Überschrift die Wiedergabe der Geschichte und der sechs sich steigernden Lügen damit, daß *man nun stetigs fragt mit fleiß / Vnd sagt: Mein habt jhr nicht was News,* so daß der Text in die curiositas-Kritik eingeordnet werden kann, doch handelt es sich bei dem Blatt im Grund genommen nur um eine schwankhafte Vorform des Übertrumpfungs- und Lügenwitzes.[49] Auch die ›Vnglaubhafftige / vnd doch für gewisse Zeittung / von einem grossen Weib [...]‹, Augsburg: Abraham Bach nach 1650 (Nr. 196), lebt stärker von der Freude an der durchschaubaren Lüge und Übertreibung als von kritischen Implikationen zur Unzuverlässigkeit der Flugblattpublizistik. Dagegen parodiert das Blatt ›TrampelThier. Das ist / Warhafftige Beschreibung / vnd angedeute Gleichnuß / deß wunderbaren Thiers [...]‹, o.O. 1618 (Nr. 191), wie aus den Anspielungen auf die Frankfurter Messe zu ersehen ist, in voller Absicht die Wunderzeichenberichte und kritisiert das Aufbauschen und Verfälschen von Nachrichten. Doch auch bei diesem Einblattdruck, auf dem im Unterschied zu den bisher genannten Blättern der Lügenvorwurf weitgehend uneingeschränkt erhoben wird, ist zu beachten, daß das Mittel der Übertreibung nicht nur angeprangert, sondern zugleich auch benutzt wird, um Aufmerksamkeit und Absatz zu gewährleisten.

Enger begrenzt ist die Kritik, wenn nicht ein abstrakter Normaltyp des Mediums, sondern ein konkretes Einzelblatt das Muster für die Parodie abgegeben hat. Dabei ist hier weniger an Beispiele aus der politischen und konfessionellen Satire gedacht, wo sich derartige Fälle häufiger nachweisen lassen, als an Nachrichtenblätter. Das ›Warhaffte Bildnus / Eines wider die Natur nimmer satten Menschen=Fressers [...]‹, Nürnberg: Johann Jonathan Felseckers Erben 1701 (Nr. 211), ist eine, wie die Anspielung auf den Simplicissimus verrät, parodistische Variante einer offenbar ernst gemeinten ›Eigentliche[n] und wahrhafftige[n] Abbildung deß vielfressigen böhmischen Bauren-Sohns [...]‹ aus demselben Jahr.[50]

48 Zur Tradition der Adynata vgl. Ernst Robert Curtius, Europäische Literatur und lateinisches Mittelalter, Bern / München ⁶1967, S. 104–108.

49 Dazu Lutz Röhrich, Der Witz. Seine Formen und Funktionen, München 1980 (dtv 1564), S. 120–126 mit Literaturangaben S. 311f.; vgl. auch Valentin Schumann, Nachtbüchlein (1559), hg. v. Johannes Bolte, Tübingen 1893 (BLVS 197), Nr. 15.

50 Nr. 82. Vergleichbare Menschenfresser-Blätter von 1690 bei Holländer, Wunder, Abb. 97, und in Erlangen, UB: Flugbl. 3, 100.

Im Jahr 1665 erschienen wenigstens vier verschiedene Flugblätter, die von einem menschenfressenden *Wunderthier* berichteten, das in Kastilien erlegt worden sei.[51] Dieses *Wunderthier* nutzte der als Sammler und Herausgeber von Sagen und Wundererzählungen bekannte Leipziger Autor Johann Praetorius, der sich vermutlich hinter dem Pseudonym *Brandanus Merlinus* verbirgt, zu einer geist- und anspielungsreichen Parodie, die unter dem Titel ›Das dreyförmigte und unerhörte spanische MONSTRVM [...]‹, Leipzig 1665, als Flugblatt veröffentlicht wurde.[52] Zwar nimmt Praetorius das kastilische Ungeheuer zum Anlaß seiner Parodie, doch zielt seine Kritik nur en passant auf die Flugblätter, die über dieses Monstrum berichtet hatten.[53] Wichtiger ist dem Autor, die methodischen Unzulänglichkeiten und inhaltliche Verschwommenheit zeitgenössischer Prognostiken satirisch anzuprangern, ein Vorhaben, das seinen Text in die Tradition der Scherzkalender und Spottpraktiken stellt.[54] Nicht zuletzt die einschlägigen Zitate aus Georg Philipp Harsdörffers ›Geschichtspiegel‹ und ›Teutsche[m] SECRETARIUS‹ verleihen den kritischen Momenten des Textes den Anstrich einer eher spielerischen Auseinandersetzung und rücken das Blatt in die Nähe der ›Zeitvertreiber‹-Literatur.[55]

Die Frage nach der zeitgenössischen Einschätzung des Flugblatts als Nachrichtenmedium kann nicht pauschal beantwortet werden. Bevor man der kritiklosen Übernahme von Flugblattinformationen oder der verallgemeinernden Leugnung der Zuverlässigkeit der Bildpublizistik irgendeine Repräsentativität zuspricht, hat man – und das sollten die beiden vorangegangenen Unterkapitel zeigen – die jeweilige Interessenlage der herangezogenen Quelle zu prüfen. Jemand, der in

51 Heß, Himmels- und Naturerscheinungen, S. 111f., Nr. XIII-XV; Drugulin, Bilderatlas II, Nr. 2658. Die von Heß angeführten Münchner Exemplare sind seit dem Zweiten Weltkrieg verschollen; ich kann nur noch ein Exemplar des Blatts ›Eigentliche Bildnus deß auß dem Castillianischen gebürg herauß gesprungenen Wunderthiers‹, Augsburg: Simon Grimm 1665, nachweisen (Augsburg, StB: Graph 29/255).

52 Nr. 42; vgl. Flugblätter Wolfenbüttel I, 219 (Kommentar von Michael Schilling). Die Zuschreibung an Praetorius erfolgt aus stilistischen und inhaltlichen Gründen. Meine ursprüngliche Vermutung, es könnte sich um eine Parodie auf Praetorius handeln, ist nicht aufrechtzuerhalten, da das Büchlein über den Naumburger Seidenregen, auf das sich meine These stützte, eher gleichfalls als Parodie und Unterhaltungsliteratur zu verstehen ist; vgl. Schenda, Prodigiensammlungen, Sp. 666f.

53 Die bildliche Übereinstimmung erweist das Blatt ›Warhaffter und von hoher gewisser Hand erlangter Abriß des grausamen wunderthiers [...]‹, o.O. 1665, als unmittelbare Vorlage (Heß, Himmels- und Naturerscheinungen, S. 112: »halb Panther, halb Krokodil. Auf dem Leibe die geheimnisvollen Buchstaben und das Kometenbild [...] aufweisend«).

54 Emil Weller, Scherzkalender oder Spottpraktiken, in: Serapeum 26 (1865) 236–239, 252–254, 267–270, 281–284; Marie-Thérèse Jones-Davies, Les Prognostications ou les Destins Artificiels au Temps de la Renaissance Anglaise, in: Devins et Charlatans au Temps de la Renaissance, hg. v. ders., Paris 1979, S. 59–81, besonders S. 74f.

55 Nicht von ungefähr wird am Beginn des Textes Johann Heidfeld mit seiner ›SPHINX THEOLOGICO-PHILOSOPHICA: Oder Theologischer vnnd Philosophischer Zeitvertreiber‹, Frankfurt a. M.: Lucas Jennis 1624 (Ex. München, SB: 4° L. eleg. m. 98), zitiert. Zur ›Zeitvertreiber‹-Literatur vgl. Moser-Rath, Lustige Gesellschaft, S. 7–36.

ständiger Erwartung des Weltendes lebt, wird auf der Suche nach Bestätigung leicht jedes Flugblatt akzeptieren, dessen Inhalt sich als Vorzeichen des Jüngsten Gerichts interpretieren läßt. Dagegen wird jemand, der aus politischer Überzeugung an einer kontrollierbaren Publizistik interessiert ist, gerne die Glaubwürdigkeit der zu einem guten Teil ambulant vertriebenen Flugblätter in Zweifel ziehen. Einblattdrucke, die den Lügenvorwurf aufgreifen, sind nur mittelbar als Zeugen mangelnder Glaubwürdigkeit des Mediums zu werten, da sie es gerade darauf anlegen, den Vorwurf an ihr Publikum weiterzugeben, das nach derartigen Lügen und Übertreibungen verlange. In Einzelfällen dient die scheinbare Konzession der Unzuverlässigkeit sogar dazu, sich eine Art Narrenfreiheit zu verschaffen und unter dem Deckmantel der Lüge unangenehme Wahrheiten auszusprechen. Will man trotz dieser Einschränkungen und begrenzten Reichweite der einzelnen Zeugnisse eine thesenhafte Generalisierung vornehmen, so wird dies am ehesten in Hinblick auf die zeitliche Verteilung der angeführten Quellen gelingen. Es fällt nämlich auf, daß die Belege für die vornehmlich unkritische Benutzung der Flugblätter hauptsächlich dem 16. Jahrhundert angehören, während die Zweifel an der Glaubwürdigkeit der Bildpublizistik ganz überwiegend erst im 17. Jahrhundert geäußert wurden. Es sieht daher so aus, als ob das Flugblatt in der geschichtlichen Entwicklung als Nachrichtenträger zunehmend in Mißkredit gerät, wofür neben politischen und sozialen auch medienhistorische Gründe wie der Aufstieg der periodischen Presse verantwortlich zu machen sind. Es ist zu vermuten, daß der wachsende Mangel an Vertrauen in die Bildpublizistik als Informationsmedium zum Niedergang der illustrierten Flugblätter in der zweiten Hälfte des 17. Jahrhunderts beigetragen hat.

3. Das Flugblatt als Werbeträger

Dô der pfaffe Âmîs
an guot erwarp sô grôzen prîs
in dem hove ze Kerlingen,
dô reiter zu Lutringen,
unt quam mit vrâge zehant
da er den herzogen vant.
dem saget er ein maere,
daz ân got niemen waere
bezzer arzât danne er.[1]

So leitet der Stricker in der ersten Hälte des 13. Jahrhunderts jenen Schwank ein, in dem erzählt wird, wie der Pfaffe Amis alle Kranken am Lothringer Hof ›heilt‹, indem er ihnen ankündigt, den Siechesten unter ihnen zur Herstellung einer geeigneten Medizin töten zu müssen. Mehr als zweieinhalb Jahrhunderte später überträgt Hermann Bote diese Geschichte auf seinen Schwankhelden Till Eulenspiegel, versieht aber gerade die Exposition mit einigen interessanten Änderungen:

> *UF ein zeit kam Vlnspiegel gen Nürnberg, vnd schlůg groß brieff an die kirch thüren vnd an dz rathuß vnd gab sich vß für ein gůten artzet zů aller krankheit vnd da was ein grosse zal krancker menschen in dem nüwen spital Da selbst da das hochwirdig heilig sper Cristi mit anderen mercklichen stücken rasten ist Vnd der selben krancken menschen der wer der spitel meister eins teils gern ledig gewesen Vnd het in gesuntheit wol gegund. Also gieng er hin zů Vlenspiegel dem artzet, vnd fragt in nach laut seiner brieff die er an geschlagen het, ob er den krancken also helfen kunt es solt im wol gelont werden.*[2]

Während Amis sich als Arzt direkt dem Herzog von Lothringen als seinem potentiellen Auftraggeber vorstellt, wendet sich Eulenspiegel mit seinen angeblichen Künsten an die anonyme Öffentlichkeit der Stadt Nürnberg. Dieser Adressatenwechsel illustriert den grundlegenden historischen Wandel von einer Wirtschaftsform, die sich im unmittelbaren persönlichen Kontakt der Beteiligten vollzog, zu einem System, in dem sich dieser Kontakt erst über die Zwischeninstanz des anonymen Markts herstellte. Dabei markiert der Ortswechsel vom Lothringischen Hof zur Handelsstadt Nürnberg den gesellschaftlichen Bedingungsrahmen für die angesprochene wirtschaftsgeschichtliche Entwicklung.[3] Die wachsende Bedeutung

[1] Des Strickers ›Pfaffe Amis‹, hg. v. K. Kamihara, Göppingen 1978 (GAG 233), Vers 805–813.

[2] Till Eulenspiegel. Abdruck der Ausgabe vom Jahre 1515, hg. v. Hermann Knust, Halle a. S. 1884 (NdL 55/56), S. 25.

[3] Die vorliegenden vergleichenden Untersuchungen des Pfaffen Amis und des Eulenspiegels gehen auf die Schwankeröffnung der ›Heilung der Kranken‹ nicht ein; vgl. Barbara Könneker, Strickers Pfaffe Âmîs und das Volksbuch von ›Ulenspiegel‹, in: Euph. 64 (1970) 242–280, und Barbara Haupt, Der Pfaffe Âmîs und Ulenspiegel. Variationen zu

des Markts für Warenabsatz und Dienstleistungen führte zumindest in einigen Bereichen zu einem erhöhten Wettbewerbsdruck und schuf neue Formen und Methoden der Werbung. So preist Eulenspiegel seine angeblichen ärztlichen Qualitäten auf großformatigen *brieff[en]*, die er an Rathaus- und Kirchentüren als den zentralen Plätzen städtischen Lebens anschlägt. Es geht aus dem Text nicht hervor, ob es sich dabei noch um geschriebene oder schon um gedruckte Plakate gehandelt habe. Da die ältesten überlieferten Werbezettel wandernder Ärzte und Quacksalber vom Ende des 15. Jahrhunderts stammen,[4] ist zumindest nicht auszuschließen, daß auch Eulenspiegel sich schon gedruckter *brieff* bedient hat.

Die gedruckten Ankündigungszettel, auf denen die Ankunft des Arztes gemeldet sowie mitgeteilt wird, welche Krankheiten er sich mit seinen Medikamenten zu heilen anheischig macht, wurden, wie Eulenspiegels Beispiel zeigt, plakatiert, aber wohl auch verteilt. Sie bedienen sich gern der amtlichen Ausruferformel *Kundt vnnd zuwissen sey hiemit jedermenniglich.*[5] Mit eben dieser Formel setzt etwa auch ein Blatt ein, das für den englischen Scharlatan Humphrey Bromley wirbt (Nr. 143, Abb. 65). Das Blatt, das seine Werbewirksamkeit durch einen fünffeldrigen Holzschnitt mit Darstellungen der angeblich heilkräftigen Tiere Salamander, Seestern, Seepferdchen, Tintenfisch und Flußpferd erhöht, vereinigt in sich die Funktionen von Ankündigungszettel, Gebrauchsanweisung und Sortimentsliste. Diese Funktionen, die hier wohl wegen der Kostenersparnis zusammengefaßt wurden, wurden öfter noch auf verschiedene Einblattdrucke aufgeteilt. Das besaß bei der Gebrauchsanweisung den Vorzug, gezielter die Bedürfnisse des Kunden befriedigen zu können, indem man ihm nur den Zettel für eine von ihm erworbene Arznei mitgeben mußte, und ausführlicher über die Anwendungen des Medikaments informieren zu können. Je mehr Anwendungen der Beipackzettel auflisten konnte, desto größer wurden die Absatzchancen des Produkts. Daher ist den Gebrauchsanweisungen ein hohes Maß an Werbewirksamkeit zuzusprechen, die durch eine anpreisende Wortwahl noch unterstützt wurde.[6] Auch Simplicissi-

einem vorgegebenen Thema, in: Till Eulenspiegel in Geschichte und Gegenwart, hg. v. Thomas Cramer, Bern / Frankfurt a. M. / Las Vegas 1978 (Beiträge zur Älteren Deutschen Literaturgesch., 4). S. 61–91.

[4] Karl Sudhoff, Entwurf zu Reklamezetteln des Meisters Pancratius Sommer von Hirschberg über Augenkuren, in: Archiv f. Gesch. d. Medizin 4 (1910/11) 157; ders., Die heilsamen Eigenschaften des Magdalenenbalsams. Ein Einblattdruck aus den letzten Jahren des 15. Jahrhunderts, ebd. 1 (1907/8) 388–390; ders., Zwei deutsche Reklamezettel zur Empfehlung von Arzneimitteln – Petroleum und Eichenmistel – gedruckt um 1500, ebd. 3 (1909/10) 397–402.

[5] Vgl. Zimmermann, Arzneimittelwerbung, S. 69–76 mit Abb. 16 und 19.

[6] Zimmermann, Arzneimittelwerbung, S. 149–157 und Abb. 9–11; vgl. auch Evitta Friedrich, Die medizinischen Flugschriften des 16. Jahrhunderts, Diss. Wien 1983 (masch.), S. 47–50. Etliche solcher Beipackzettel haben sich in der Sammlung Hermann (Straßburg, BNU) erhalten, vgl. Ernest Wickersheimer, Catalogue des »Folia Naturales Res Spectantia, a Johanne Hermann Collecta«, in: Revue des Bibliothèques 35 (1925) 237–260, 425–452, hier S. 239–244. Auch das Germanische Nationalmuseum in Nürnberg besitzt einige solcher Blätter (Kapsel 1198a).

mus läßt sich, als er eine Zeitlang die *Quacksalberey* betreibt, *einen Frantzös.*
Zettel concipiren und drucken / darinnen man sehen konte / worzu ein und anders
gut war. Und er hat dabei weniger die Information seiner künftigen Kunden im
Sinn als die Absicht, seiner Tätigkeit *ein Ansehen* zu verschaffen.[7]

Für die arrivierte akademische Ärzteschaft war schon in der frühen Neuzeit die
unmittelbare Patientenwerbung verpönt. Bevorzugt wurden diskretere Formen,
die man mit einigem Recht als Vorläufer der modernen Public Relations ansehen
kann. Der Bereich, in dem diese ›Öffentlichkeitsarbeit‹ vielleicht am deutlichsten
hervortritt, sind die Berichte über Heilquellen und Badekurorte. Bereits das wohl
älteste derartige Flugblatt, die ›Warhafftige vnd aigentliche Abcontrafactur vnd
newe Zeytung / von einem hailsamen Brunnen [...] bey dem Dorff Walckershofen
[...]‹, Dillingen: Sebald Mayer 1551 (Nr. 224), verbindet Elemente eines Wunder-
zeichenberichts mit solchen der Werbung, wenn einleitend die Ausruferformel
ZVwissen vnd kundt sey menigklich gebraucht und eine Vielzahl von Heilerfolgen
referiert wird. Da der Urheber der Nachricht hier ebensowenig zu bestimmen ist
wie auf den Blättern, die von der Entdeckung *derer zu Hornhausen durch Gottes
Gnade entsprungenen Heylbrunnen* oder der *Heylsamen Wirckung / des Bronnens
bey Burgwinnumb* berichten,[8] ist nicht zu entscheiden, welche Interessen in erster
Linie zur Publikation als Einblattdruck geführt haben: Kunde von einem neuen
Wunder Gottes zu geben, im Sinn eines Fremdenverkehrsprospekts die einheimi-
sche Wirtschaft am frühneuzeitlichen Bädertourismus zu beteiligen[9] oder ganz
gezielt den ansässigen Badeärzten Patienten zuzuführen.[10] Hingegen liegt bei
Blättern, deren Texte eben solche Badeärzte verfaßt haben, die Vermutung nahe,
daß die Berichte über Heilerfolge, aber auch über die touristische Infrastruktur
der einzelnen Kurorte vornehmlich im Eigeninteresse der Autoren veröffentlicht

7 Hans Jakob Christoph von Grimmelshausen, Der Abentheurliche Simplicissimus Teutsch
und Continuatio des abentheurlichen Simplicissimi, hg. v. Rolf Tarot, Tübingen 1967,
S. 313.

8 ›Eigentlicher vnd warhafftiger Abriß derer zu Hornhausen durch Gottes Gnade entsprun-
genen Heylbrunnen [...]‹, o.O. 1646 (Ex. Nürnberg, GNM: 2817/1207); ›Eigentlicher
Abriß Des Dorffes Hornhausen / Darinnen nun in die Zwantzig Heil=Brunnen entsprun-
gen [...]‹, o.O. 1646 (Alexander, Woodcut, 772; eine andere Fassung in Nürnberg,
GNM: 2161/1207); zu Hornhausen s. auch Gottfried Finckelthaus, Lobspruch deß Wun-
derbaren Heyl-Brunnens zu Hornhausen, Dresden 1646 (Ex. Wolfenbüttel, HAB: Me
429); ›Bericht / von der Heylsamen Wirckung / deß Bronnens bey Burgwinnumb im
Franckenland‹, o.O. 1. Hälfte 17. Jahrhundert (Ex. Nürnberg, GNM: 2816/1207).

9 Ein anschauliches Bild dieser Tourismusform vermitteln Michel de Montaigne in seinem
›Tagebuch einer Badereise‹ (Stuttgart 1963), und Grimmelshausen im 5. Buch seines
›Simplicissimus‹.

10 Eine panegyrische Note gewinnt der Nürnberger Kunsthändler Georg Scheurer der Ent-
deckung einer Heilquelle bei Weihenzell ab, die er als göttliche Auszeichnung des Bran-
denburger Markgrafen Johann Friedrich interpretiert (›Dem Durchleuchtigsten Fürsten
und Herrn Herrn / Johann Friderich [...]‹, Nürnberg: Georg Scheurer 1680; Ex. Nürn-
berg, GNM: 4900/1207).

143

wurden.[11] Besonders deutlich wird dieses Interesse, wenn der betreffende Arzt nicht nur als Textautor, sondern auch als Verleger auszumachen ist wie im Fall des kaiserlichen Badearztes Dr. med. Johann Stephan Strobelberger, dessen ›Kurtze entwerffung deß weitberůhmbten Keyser Carolsbadt [...]‹, Nürnberg: Abraham Wagenmann 1625 (Abb. 68), in einem gereimten Impressum über die Urheber informiert:

> Simon Cato im Carlsbad
> Jnventor ist: stach mich ins Blat
> Hanns Christoff Bart zu Rengspurg /
> Der Wagenmann druckts zNůrnberg.
> Doctr Stroblberg verleger war /
> Jn diesem fůnffvndzwantzigsten Jar.[12]

Die meisten Werbeflugblätter sind freilich, wenn die Überlieferungsproportionen die historischen Verhältnisse spiegeln, im Zusammenhang mit Schaustellungen entstanden. Dabei ist jener eindeutige Typus des Schaustellerblatts, der am Ende des gedruckten Texts eine Lücke aufweist, in die handschriftlich die wechselnden Orte und Zeiten der Vorführungen eingetragen wurden, erstmals am Ende des 16. Jahrhunderts nachzuweisen. Das Blatt ›Abcontrafactur dreier Heidnischer Bilder‹ (Abb. 64), das die Geschichte und Bedeutung dreier mumifizierter Leichen von den Kanarischen Inseln erzählt, schließt mit dem unvollständigen Satz *wer sie aber begeret zu sehen der komme* und fährt handschriftlich fort: *Die herberg zum gelben Adler vnnder dem weißen thurn Jnn Ferbha[us] 1595. im Monat October* (Nr. 5). Es darf jedoch als sicher gelten, daß etliche der sogenannten Wunderzeichenblätter schon während des gesamten 16. Jahrhunderts in unmittelbarem Zusammenhang mit Schaustellungen vertrieben und als Werbemittel eingesetzt worden sind. Der älteste Fall, für den ein solcher Zusammenhang wahrscheinlich gemacht werden kann, sind die durch die Flugblätter Sebastian Brants berühmt gewordenen Wormser Zwillinge.[13] Dieses an der Stirn zusammengewachsene Siamesische Zwillingspaar wurde nicht nur 1495, im Jahr seiner Geburt, auf dem Wormser Reichstag dem Kaiser vorgeführt, sondern auch noch im Alter von sechs

11 ›Kurtzer Extract / auß D. Helwig Dieterichs / Fůrstlichen Hessischen Leib= vnd Hof= Medici [...] Newer Prob vnd Beschreibung der Langen=Schwalbachischen Sawerbrunnen [...]‹, Frankfurt a. M.: Matthaeus Merian d. Ä. 1631 (Flugblätter Darmstadt, 295); ›Krafft vnd Wůrckung des Gesund=Bronnens / sonst das Dalfinger Badt genandt [...] Durch Johann Caspar Beuttel / der Artzneyen Doctorem & c.‹, Ulm: Balthasar Kühn 1665 (Ex. Nürnberg, GNM: 2163/1207); ›Wůrtembergisch Wunder= und Wildbaads=Beschreibung [...] von HIERONYMO Walchen / Jun. Med. Doctore [...]‹, Stuttgart: Johann Weyrich Rößlin 1667 (Ex. Nürnberg, GNM: 19807/1207).
12 Nr. 146. Vgl. von dems. Autor die ›Kurtze Instruction vnd Bad=Regiment / Wie das Keyser CarlsBad / sampt guter Diaet zu gebrauchen [...]‹, Nürnberg: Wolfgang Endter 1630 (Ex. München, SB: 4° Ded. 93/17); s. auch Drugulin, Bilderatlas II, 2374.
13 Flugblätter des Sebastian Brant, Nr. 7 und 12f. mit S. V–VII; Dieter Wuttke, Wunderdeutung und Politik. Zu den Auslegungen der sogenannten Wormser Zwillinge des Jahres 1495, in: Landesgeschichte und Geistesgeschichte. Festschrift Otto Herding, hg. v. Kaspar Elm / Eberhard Gönner / Eugen Hillenbrand, Stuttgart 1977 (Veröffentlichungen d. Kommission f. gesch. Landeskunde in Baden-Württemberg B, 92), S. 217–244.

Jahren zur Schau gestellt.[14] Zwar kommen weder Brants Blätter über die Worm-
ser Zwillinge noch der Einblattdruck ›Von einer wunderbarn geburt bey Worms
[...], o.O. 1496,[15] eines unbekannten Autors als Schaustellerblätter in Betracht,
da sie primär politische Interessen verfolgen. Doch ein weiteres Blatt, das mit
einem kruden Holzschnitt und einem kurzen Prosatext über die Wundergeburt
berichtet, könnte durchaus auch für die Schaustellung geworben haben.[16] In ei-
nem drei Jahrzehnte jüngeren Fall läßt sich anhand zweier Flugblätter ein wenig-
stens 37 Jahre währendes Leben als Schauobjekt rekonstruieren. Das Blatt ›An
dem achtē tag des Octobers od' Weinmonats / des jars. M.D.xxix. ist ein sollichs
wunderbarlichs kindt [...] vff dise mūselige welt kūmen [...]‹, (Straßburg:) Mono-
grammist MF 1529,[17] bildet eine einköpfige Zwillingsgeburt ab, deren Name mit
Hans Kaltenbrunn angegeben wird.[18] Nichts deutet zunächst darauf hin, in dem
Blatt anderes als einen der üblichen Wunderzeichenberichte zu sehen. Derselbe
Hans Kaltenbrunn erscheint auf einem Flugblatt von 1566 erneut, diesmal als
ausgewachsener Mann, *auß seinem Leib ein Kindt wachsende.*[19] Aus der Angabe
vnd ist dißmals zů Basel in der Meß gewesen ist zu schließen, daß Kaltenbrunn
seine körperliche Mißbildung zur Schau getragen und dabei das Blatt zur Werbung
eingesetzt und wohl auch verkauft hat. Blickt man noch einmal auf das Blatt
zurück, das von Kaltenbrunns Geburt berichtet, so liegt auch hier die Vermutung
nahe, daß es in unmittelbarem Zusammenhang mit der Schaustellung des Kinds
entstanden ist und sowohl als Erinnerungsstück an die Besucher der Vorführung

14 Münster, Cosmographey, S. dcccxcij: *Anno Christi 1495. gebar ein Fraw zu Birstatt in
dem Dorff / das zwischen Bensen vnnd Wormbs ligt / zwey Kinder / deren kŏpff waren da
vornen an der Stirnen zusammen gewachsen [...] Da ich sie zu Mentz gesehen hab anno
Christi 1501 waren sie 6. jårig.*

15 Holländer, Wunder, Abb. 193.

16 ›Eyn. soelich. kint ist. geboren ein meil von W[o]rms: Jn. eim dorf. hucham genant. vnd
lebt noch [...]‹, (Nürnberg: Kaspar Hochfeder vor 1501). Vgl. Holländer, Wunder,
Abb. 22.

17 Nr. 17; zum Künstler vgl. Nagler, Monogrammisten IV, Nr. 1776.

18 Holländer, Wunder, Abb. 25, wo die Jahreszahl als »1524« verlesen ist. Holländer geht
zwar anhand des Blatts von 1566 ausführlicher mit Hinweisen auf Lycosthenes, Schenk
von Grafenberg und Felix Platter auf den Fall Hans Kaltenbrunns ein (S. 104), übersieht
aber den Zusammenhang mit dem Blatt von 1529.

19 ›Abconterfetung der Wunderbaren gestalt / so Hans Kaltenbrunn / mit jme an die Welt
hergeboren [...]‹, o. O. 1566 (Strauss, Woodcut, 1329, wo die Altersangabe *xxxx. jar* zu
»Twenty Years of Age« verlesen ist). Ohne Namensnennung erscheint Kaltenbrunn auf
dem Blatt ›Ein Warhaftiges vñ erschrŏckliges Gesicht / an einer Mans personen / von
vielen Menschen gesehen worden / zů Franckfort am Mayn [...]‹, Nürnberg: Andreas
Obermayer d. Ä. 1556 (Ex. Gotha, Schloßmuseum, KK: 36, 15). Von einem vierten Blatt
über Kaltenbrunn gibt Sebastian Fischer in seiner Chronik Kunde: *Ain wunderbarliche
geburt, ain kneble ist for ettlichen Jaren nach krysty geburt 1529 Jar Jm Elichen stand
geboren, Jn ainem dorff bey kniebis, vff dem schwartzwald, getaufft, erzogen, bey vatter
vnd Mutter. Jn aller gestalt wie es dan yettlichem vor augen abgemalet ist, vnd lebet noch
mitt seinem angewachsnen leyb, zu diser fryst, auch ist er selbs vom Mengklichem Jung vnd
alten gesehen worden, zu straßburg Jn der Meß, an Manchen ortten, Jm 1551 Jar vnd zu
straßburg getruckt vnd außgangen* (S. 212; s. Abb. 62).

verkauft als auch als Werbemittel plakatiert und gezielt verteilt wurde. Man wird kaum fehlgehen, wenn man auch hinter anderen Fällen, in denen sich über einen längeren Zeitraum Flugblätter über eine mißgebildete Person nachweisen lassen, schaustellerische Eigenwerbung vermutet, wie etwa bei den armlosen Thomas Schweicker aus Schwäbisch-Hall,[20] Bartholomaeus Bartelsen aus Riga[21] und Magdalena Emohne aus Emden.[22]

Daß die Grenzen zwischen Wunderzeichen- und Schaustellerblatt zuweilen fließend werden, ist auch bei solchen Fällen zu beobachten, die ortsgebunden und folglich auf überregionale Werbung angewiesen waren, um das Publikum anzulokken. Sowohl die im vorigen Kapitel erwähnte ›Jungfrau von Eßlingen‹ als auch das Fastenwunder von Schmidtweiler (Schmittviller)[23] hätten ohne die illustrierten Flugblätter kaum jene weitreichende Publizität gewinnen können, die ihnen und ihren Angehörigen eine einigermaßen einträgliche Existenz sicherte. Doch gibt es keine Anzeichen, daß die Einblattdrucke von den Betroffenen bewußt für die überörtliche Bekanntmachung der Wunder in Auftrag gegeben und verwendet worden wären. Man wird höchstens damit rechnen dürfen, daß die Flugblätter an Ort und Stelle den Besuchern verkauft worden sind und durch diese eine gewisse werbewirksame Verbreitung erfuhren. Von einer kalkulierten Reklamewirkung ist dagegen bei dem Blatt ›Von einem vor nyeerhörten Rech / ser wunderbar / so zů Memingen [. . .]‹, Augsburg: Josias Werli 1580, auszugehen (Nr. 204), das einen zahmen sogenannten Perückenbock, einen Rehbock mit einem anomalen Gehörn, vorstellt. Die schon im Titel erfolgende Herausstellung des Tierbesitzers Hans Mair samt seiner Berufsbezeichnung als *Gastgeb* und der im Text angeführte Name des Wirtshauses *Zum guldin Hirschböck* lassen an eine gezielte Werbekam-

20 ›Was wunders Gott mit seiner Hand Zu wůrcken pflegt / in jedem Land [. . .]‹, Schwäbisch Hall: Wilhelm Boss 1582 (Brückner, Druckgraphik, Abb. 59); "PHILIPPI CAMERARII, VTRIVSQVE IVRIS DOCTORIS [. . .] de THOMA SCHVVEICKERO Halensi iudicium‹, Frankfurt a. M.: Heinrich Wirich vor 1600 (Ex. Nürnberg, GNM: 856/1283b); ›PHILIPPI CAMERARII [. . .] DE THOMA SCHVVEICKERO HALENSI IVDICIVM‹, Nürnberg: Michael Wagner 1601 (Ex. Nürnberg, StB: Einbl. Nürnberg 1600–1640); vgl. Drugulin, Bilderatlas II, 1012f.

21 ›Bartholome ist mein Nam / Also auß Můtterleib ich kam‹, o.O. (1604) (Ex. Nürnberg, GNM: 15960/1283b); ›Eine gewisse vnnd warhafftige Contrafactur Bartholomei Bartelsen von Riga [. . .]‹, Augsburg: Johann Ulrich Schönigk 1619 (J. F. Volrad Deneke, Medizinische Sensationen in den ›Neuen Zeitungen‹ des 16. Jahrhunderts, in: Ärztliche Mitteilungen 60 [1963] 1442–1451, Abb. S. 1448).

22 ›JM Jahr 1596. Jst diß Kindt durch Gottes Wunderwerck vnuerlohren / in Ostfrießlandt gebohren [. . .]‹, o.O. 1601 (Holländer, Wunder, Abb. 61); ›Abbildung einer Jungfrawen / so nunmehr etlich Jahr alt / aber ein Mißgeburt [. . .]‹, o.O. 1616 (ebd., Abb. 62); ›KVndt vnd zuwissen sey Jedermǎnniglich / das alhier ein Mann ist ankommen [. . .]‹, o.O. o.J. (ebd., Abb. 63).

23 ›Eine warhaffte Histori / welcher massen zu Schmidtweyler [. . .] ein Mǎgdlin siben Jar lang weder gessen noch getruncken [. . .]‹, Straßburg: (Bernhard Jobin) 1585 (Strauss, Woodcut, 465); ›Gründtlicher Bericht vnd anzaig einer warhafften Historj / welcher massen zů Schmidweyler [. . .]‹, Augsburg: Valentin Schönigk 1585 (ebd., 928). Über das Fastenwunder berichtet auch eine Fuggerzeitung vom 16. August 1585 (cgm 5864/2, fol. 148f.).

pagne denken. Der Nachdruck des Blatts durch den Nürnberger Briefmaler Hans Weigel d. J. verdeutlicht aber, daß die Attraktivität des Rehbocks groß genug war, ihn auch als Vorlage eines Wunderzeichenblatts zu nehmen.

Die Unschärfe zwischen Werbe-, Wunderzeichen- und Erinnerungsblatt hatte für den Schausteller den Vorteil wirtschaftlicher Rationalität, da er nur ein einziges Blatt auflegen lassen mußte, um mehrere gewinnbringende Ziele zu erreichen: Reklame für seine Vorführung, Verkauf des Blatts an die Besucher, Verkauf von Teilauflagen an ambulante Flugblatthändler. Die beiden ersten Funktionen zeigen sich an dem Braunschweiger Exemplar des Blatts ›ZV wissen / daß allhier ein Zwerch aus fremden Landen ankommen [...]‹, o.O. 1667 (Nr. 233), dessen einleitende Ausruferformel den Werbecharakter markiert, während die auf das Blatt geschriebene Schriftprobe des zur Schau gestellten armlosen Zwergs den Zweck als Souvenir deutlich macht. Der dritte Punkt kann weniger offenkundig belegt werden, doch zeichnet er sich indirekt ab, wenn vormalige Schaustellerblätter als Grundlage normaler Einblattdrucke dienten, von denen sich ihre Verleger auch ohne die ursprünglich zugehörige Schausituation ein einträgliches Geschäft erwarteten.[24]

Neben der Schaustellung von Menschen waren sowohl mißgebildete als auch besonders exotische Tiere beliebte Schauobjekte. Als die frühesten Werbeblätter derartiger Tierschauen galten bisher die Drucke ›Kundt vnnd zuwissen sey jedermänniglich / das allhier kommen ist ein frembder Meister [...]‹, Straßburg: Nikolaus Waldt um 1590, und ›MEssieurs & Dames, Il est arriué en ceste Ville, vn treshonneste Homme [...]‹, (Genf 1625), die ein Ichneumon bzw. eine Affendressur ankündigen.[25] Inzwischen lassen sich aber Belege anführen, die noch einige Jahrzehnte weiter zurückreichen. Das älteste bislang bekannte Blatt einer Tierschaustellung kennen wir durch eine Äußerung Konrad Gesners, nach der es 1551 auf dem Augsburger Reichstag anläßlich der Vorführung eines Mandrills verbreitet worden war.[26] Das Blatt selbst konnte bisher nicht nachgewiesen werden, doch ist in der Chronik des Ulmer Schuhmachers Sebastian Fischer eine Abschrift überliefert (Abb. 62), deren Genauigkeit und Vollständigkeit allerdings nicht beurteilt werden können:

Diß thier hayst pauyon, ist von filen personen gesehen worden Jnn augspurg anno 1551 Jar man find sy Jn den grossen wiltnußen Jn Jndion, vnd gar selten, es ißt epffel, bieren, vnd ander ops bey vns auch brott, trinckt geren wein, wen es so hungert, steygt er vff die baum, schittlet die baum, das die frucht abfalt, vnd wens vnder aim baum, ain Elephanten sycht, so gibts Jm nichts zuschaffen, aber andere thier kan es nit leyden, vnd treybts hinweg so fast als es kan, es ist auch ain fast fraydig thier, Das spirt man wol, wenn es weyber sycht so ist es frewlich, vnd ist sein natur das sy gebert allweg ain menlin vnd ain frewly vnd ist so

24 Vgl. etwa die deutschen Blätter über die in Antwerpen zur Schau gestellte Eskimofrau mit ihrem Kind bei Strauss, Woodcut, 135, 201, 376; vgl. dazu: Das Porträt auf Papier, Ausstellungskatalog Zürich 1984, Nr. 125 (mit weiterer Literatur).
25 Zur Westen, Reklamekunst, S. 71–87; Schlee, Werbezettel, Herbert Schindler, Monografie des Plakats. Entwicklung, Stil, Design, München 1972, S. 21f.
26 S. o. Kapitel 2.3.1.

aygentlich abgemalet, die fier fieß wie mentschen hend, vnd finger etc. Also gedruckt zu augspurg bey anthony furmschneyder etc.[27]

Ein zweites frühes Werbeblatt für eine Tierschau, das in wenigstens fünf verschiedenen Fassungen vorhanden ist, konnte kürzlich erst als Schaustellerblatt identifiziert werden,[28] das vor und während der Ausstellung eines Krokodils in den Sechziger Jahren des 16. Jahrhunderts vertrieben wurde. Auch dieses Blatt weist jene oben festgestellte Unschärfe auf, die das frühe Schaustellerblatt offenbar kennzeichnet und durch die genannten mehrfachen Verwendungszwecke bedingt ist. Daher macht erst eine Notiz eines zeitgenössischen Sammlers deutlich, daß das Blatt in den situativen Kontext einer Tierschau einzuordnen ist.[29]

Auch die ›Beschreibung eines gar grossen Walfisches / eben der art / so den Propheten Jonas drey Tag vnd Nacht im Bauch behalten [...]‹, (Augsburg:) Michael Frömmer (1620/21), die den Fang eines 1619 in der Rhonemündung erlegten Wals schildert und mit präzisen Maßangaben aufwartet, ist ohne Kenntnis der genaueren Umstände nicht als Schaustellerblatt zu identifizieren (Nr. 22). Vielmehr erwecken die Textlektüre und Betrachtung des Bilds den Eindruck, es mit einem jener seit dem 16. Jahrhundert zahlreichen Flugblätter über gestrandete und erjagte Wale zu tun zu haben.[30] Zwei Varianten des Einblattdrucks geben jedoch zu erkennen, daß das Skelett jenes Wals von 1620 bis 1625 in Süddeutschland ausgestellt wurde[31] und daß folglich auch die unspezifischeren Fassungen als Schaustellerblätter angesehen werden können.

Das erste deutschsprachige Werbeblatt einer Tierschau, das mit Ausruferformel und handschriftlich eingetragener Orts- und Zeitangabe prägnante Merkmale einer Affiche bzw. eines Wurfzettels aufweist, ist zugleich der älteste Beleg einer ambulanten Menagerie, die mehrere Tiere umfaßte (Nr. 142, Abb. 69). Es zeigt im Holzschnitt ein Stachelschwein, dem auch der erste Abschnitt des Textes ge-

[27] Fischer, Chronik, S. 211. Bei dem genannten Formschneider handelt es sich um Anton Corthoys d. Ä. Als Information von anderer Seite fügt Fischer noch an: *Es hat mir ainer gsagt der das thier gesehen hat es sey der firsten von bayern, er habs zu landshut gesehen, Es sey Jn der gresse wie ain groß alt gewachsen kalb ist.*

[28] Nr. 215 und 217; vgl. Flugblätter Wolfenbüttel I, 237f. (Kommentare von Ulla-Britta Kuechen).

[29] Der Eintrag lautet *Vidi Rostochij war achzehen Schu lang. Hat 66 Zenen* (vgl. Flugblätter Wolfenbüttel I, 237). Der Überlieferungskontext der Blattvarianten in der Wikiana (Zürich) und der Reutlingersammlung (Überlingen) gibt dagegen keinen Zusammenhang mit einer Schaustellung zu erkennen.

[30] Vgl. Werner Timm, Der gestrandete Wal. Eine motivkundliche Studie, in: Staatliche Museen zu Berlin, Forschungen u. Berichte 3–4 (1961) 76–93; Wale und Walfang in historischen Darstellungen, Ausstellungskatalog Hamburg 1975; Flugblätter Darmstadt, 298f. (Kommentare von Ulla-Britta Kuechen).

[31] ›Anno 1620 den 20 december ist diser fisch [...] Alhie in Augspurg Of dem Danczhaus Gesechen Worden [...]‹, Augsburg: Wilhelm Peter Zimmermann 1621 (Nr. 19); ›Beschreibung eines gar grossen Walfisches [...] So Anno 1624 nach Straßburg gebracht / welcher allda geblieben vnd noch zu sehen [...]‹, Straßburg: Johann Carolus 1625 (Nr. 22, andere Fassung). Vgl. auch die Anspielung auf die Schaustellung des Wals auf dem Blatt ›Hie staht der Mann [...], o. O. 1621 (Nr. 129 mit Abb. 44).

widmet ist. Aus dem zweiten Textteil geht hervor, daß neben dem Stachelschwein ein Ichneumon zu bewundern sei. Doch auch dieses eindeutige Werbeblatt verzichtet ebensowenig wie seine späteren Nachfolger[32] auf eingehendere Informationen über die ausgestellten Tiere, so daß es über seine primär werbende Funktion hinaus auch als Erinnerungsstück für die Besucher der Tierschau geeignet war.

Neben den Wanderärzten und den Schaustellern bedienten sich auch andere Gruppen der Fahrenden des illustrierten Flugblatts als Werbemittel. Auf dem wegen seiner graphischen Qualität und seiner kulturgeschichtlichen Bedeutung oft abgebildeten Plakat ›Van deme potte des geluckes vnde den klenodien to Rozstock ingesettet‹, Rostock 1518, wirbt der Rostocker Bürger Eler Lange für eine von ihm auf dem Pfingstmarkt veranstaltete Lotterie.[33] Und seit der zweiten Hälfte des 16. Jahrhunderts sind Blätter überliefert, die für Akrobatengruppen Reklame machen.[34] Angesichts der Feststellung, daß die Wurzeln der modernen Werbung zu einem wichtigen Teil gerade beim fahrenden Gewerbe liegen, stellt sich automatisch die Frage nach den Gründen für diesen Sachverhalt. Sie wird in der Forschung mit den zutreffenden Hinweisen beantwortet, daß einmal das ambulante Gewerbe wegen seiner fehlenden Stammkundschaft und seiner zeitlich begrenzten Aufenthalte an den jeweiligen Wegstationen in besonderem Maß darauf angewiesen war, schnell und intensiv die Aufmerksamkeit und das Interesse eines großen Publikums zu erreichen.[35] Zum andern wird bemerkt, daß die gesellschaftliche Randgruppe der Fahrenden nicht von einer Wirtschaftsethik eingeengt, aber auch nicht, wie zu ergänzen ist, geschützt wurde, die mit der Vorstellung eines ›gerechten Preises‹, mit wettbewerbsverhindernder Reglementierung des Marktverkehrs und des Warenabsatzes, mit Privilegierung und gegenseitiger Tätigkeitsabgrenzung des einheimischen Handwerks den vom mittelalterlichen ordo-Denken geprägten Grundsatz ›bürgerlicher Nahrung‹ durchzusetzen suchte.[36] Diesen beiden wichtigsten Punkten sind zwei weitere Aspekte hinzuzufügen: Erstens machte die ambulante Vertriebsform der Flugblätter auch den Kolporteur zu einem Fahrenden. Die vielfältigen Berührungspunkte zwischen den einzelnen Sparten des ambulanten Gewerbes, die sich nicht zuletzt in personellen Koinzidenzen äußern,[37] erleichterten den Schritt, das illustrierte Flugblatt als se-

[32] Ich erwähne nur die Blätter über Schaustellungen eines Elephanten (Alexander, Woodcut, 723f., 784; Drugulin, Bilderatlas II, 1778–1782, 2317–2319; München, SB: cgm 7270, fol. 221a; Ulm, StB: Flugbl. 936), eines Seehunds (Nürnberg, GNM: 2325/1338, 2331/1338, 2332/1338, 17353/1284; Straßburg, BNU: R.5. Nr. 104), eines Kronenkranichs (David L. Paisey, Illustrated German Broadsides of the Seventeenth Century, in: The British Library Journal 2 [1976] 56–69, hier S. 65–67 mit Abb.) und eines Kamels (Alexander, Woodcut, 797).

[33] Geisberg, Woodcut, 35; s. auch Günter Kieslich, Werbung in alter Zeit, Essen ²1965, Nr. 7.

[34] Strauss, Woodcut, 390; Flugblätter Wolfenbüttel III, 232. Vgl. auch Zur Westen, Reklamekunst, S. 96–115.

[35] Schlee, Werbezettel, S. 254.

[36] Zur Westen, Reklamekunst, S. 69–71; Zimmermann, Arzneimittelwerbung, S. 44–48.

[37] Vgl. die verschiedenartigen Tätigkeitsfelder der in Kapitel 1.1.2. angeführten Kolporteure.

kundären Werbeträger einzusetzen. Zweitens mußte ein Gewerbe, dessen Existenz durch Konkurrenten, Mißgunst der Seßhaften, Argwohn der Obrigkeit und Unsicherheit der Straßen bedroht wurde, jede Möglichkeit einer Einkommensverbesserung nutzen. Eine solche Chance bestand für die Schausteller, wenn sie zusätzlich zum erhobenen Eintrittsgeld ihre Werbezettel als Erinnerungs-, Informations- und Wunderzeichenblätter verkaufen konnten, woraus sich die vielfach unspezifische Aufmachung der Schaustellerblätter erklärt. Wenn man die historische Entwicklung der Schaustellerblätter bedenkt, in welcher der durch Ausruferformel und Orts- und Zeitangaben eindeutige Werbezettel erst relativ spät auftritt, scheint der Aspekt der zusätzlichen Einnahmequelle sogar Priorität zu besitzen. Es könnte für die Wirtschaftsgeschichtsschreibung eine interessante Aufgabe sein, der bisher nicht beachteten Frage nachzugehen, ob die ökonomischen Veränderungen der frühen Neuzeit nicht nur von den bekannten großen Handelshäusern bewirkt, sondern auch von ›unten‹, eben von den Randgruppen wie den Fahrenden, vorangetrieben worden sind.

Nur wenige Gruppen der sozial angeseheneren Gewerbe betrieben wegen der vorwaltenden Wirtschaftsethik Werbung mit Flugblättern. An der Grenze zu den Fahrenden standen die Boten, die sich, wie in Kapitel 2.3.2. gesehen, mehrfach der Einblattdrucke als Werbemittel bedienten. Parallel zu den Botenblättern sind mehrere Drucke überliefert, die über den Ein- und Abgang sowie über den Verlauf der unterschiedlichen von einer Stadt ausgehenden Postlinien unterrichten.[38] Die werbende Funktion dieser Blätter erhellt das ›Kurtze doch eygentliche Verzeichnuß / Auff was Tag vnnd Stunden / die Ordinari Posten in [...] Franckfurt am Mayn / abgefertiget werden / vnd wie solche wider allhie ankommen‹, Frankfurt a. M.: Johann Hofer 1623 (Nr. 145), mit seinen abschließenden Versen, die lauten:

> Wegen d' Rôm. Kây. M. vnd's H. Reichs
> Bin ich bestelt / vnd wart mit fleiß /
> Die Posten in all Land zufûhrn /
> Vnd das man meine trew thue spûrn /
> Acht ich kein Wind / Wetter noch Regn /
> Weiln an diesen sachen viel glegn /
> Wer Brieff geben will der thu's /
> Dann ich gar eylent reiten muß.

Eine weitere, allerdings sehr spezielle Personengruppe, die das Flugblatt zu Werbezwecken einsetzte, ist die der Spruchsprecher, die den Festen der Stadtbürger eine angemessene Form zu geben und allerlei gereimte Sprüche beizusteuern

[38] ›Verzaichnuß aller Ordinarien Posten: Reitend= vnd Fußgehender Botten [...]‹, Augsburg: Johann Ulrich Schönigk / Caspar Augustin 1626 (nach Opel, Anfänge, Tafel IX); ›VERZEICHNVS WANN DIE POSTEN UND BOTTEN ALHIER ANKOMMEN [...]‹, (Nürnberg:) Georg Walch um 1630 (Ex. Berlin KK-Ost: 60037); ›Bericht / Der Rômischen Kaiserlichen auch Chur=Fürstlichen Brandenburgischen Wochentlich ein= und ablauffender Ordinari=Posten in Breßlau‹, Breslau: Jakob Lindnitz / Carl von Rörscheidt 1670 (Ex. Berlin. SB-West: YA 9930 m).

hatte.[39] Das ›Bildnuß vnd gestalt / Michaels Springenklee zu Nůrnberg‹, Nürnberg: Matthes Rauch um 1600, zeigt den Spruchsprecher in seiner Tracht mit den silbernen Brustplatten der Handwerkszünfte und beschreibt seine Aufgaben und Leistungen, bevor am Ende des Textes die Dienste ausdrücklich angeboten werden:

Wer mir ein schilt zu glegner zeit
Mittheilen / sampt anderen mehr /
Den ich auch zu lob / preis vnd ehr /
Wil auch dienen mit meinem mund.[40]

Recht gut erforscht und erschlossen sind schließlich jene Einblattdrucke, auf denen seit dem 15. Jahrhundert Drucker und Verleger für ihre Druckwerke warben.[41] Es handelt sich dabei vorwiegend um Sortimentslisten, die an potentielle Kunden ausgegeben oder verschickt wurden. Graphische Beigaben beschränken sich, wenn sie überhaupt einmal vorhanden sind, auf den Abdruck von Verlagssignets, die als ›Markenzeichen‹ eingesetzt wurden.[42]

Versucht man zu begründen, warum die genannten Berufsgruppen der Boten, Postmeister, Spruchsprecher und Buchdrucker mit Flugblättern Reklame trieben, stößt man sehr schnell auf die engen Verbindungen zu Flugblatthandel und -produktion. Boten und Postmeister waren sozusagen die Presseagenturen der frühen Neuzeit, sind als Autoren und Verleger von Flugblättern nachzuweisen und als Verkäufer zumindest wahrscheinlich zu machen.[43] Die Spruchsprecher haben ihre poetischen Fertigkeiten häufig dazu genutzt, eigene Flugblätter zu verfassen und herauszugeben, wobei sie im 17. Jahrhundert besonders das sichere Geschäft mit den Neujahrsblättern betrieben.[44] Und bei den Druckern zählte die Produktion

39 Zum Amt des Spruchsprechers vgl. Holstein, Wilhelm Weber, S. 165f.; Theodor Hampe, Spruchsprecher, Meistersinger und Hochzeitlader, vornehmlich in Nürnberg, in: Mitteilungen aus d. germanischen Nationalmuseum 1894, 25–44; Schreyl, Neujahrsgruß, S. 23 mit Anm. 29.

40 Nr. 26. Vgl. auch die Blätter ›Mein Nam ist von alters Ehrenhold [...]‹, Nürnberg: Hans Guldenmund ca. 1530 (Geisberg, Woodcut 937f.); ›Jch haiß der Herman Vngefider [...]‹, (Nürnberg: Hans Kramer?) 1555 (Johannes Bolte, Fahrende Leute in der Literatur des 15. und 16. Jahrhunderts, in: Sitzungsberichte der Preußischen Akademie der Wissenschaften, phil.-hist. Klasse, 1928, S. 625–655, hier S.650f.); ›Dieses Bildniß / und kurtzen Lebens=Lauff / Wilhelm Webers [...]‹, Nürnberg: Anna Maria Weber 1661 (Ex. Bamberg, SB: VI.G.105); ›Eigentliche Bildnuß Deß Ersamen Wilhelm Webers / gekrőnten Teutschen Poeten [...]‹, Nürnberg: Hans Weber 1661 (Deutsches Leben, 1235); ›Eigentliche Bildnuß Deß Ersamen Wilhelm Webers / gekrőnten Teutschen Poeten [...]‹, Nürnberg: Georg Rochus Weber 1661 (Otto Henne am Rhyn, Kulturgeschichte des deutschen Volkes, 2 Bde., Berlin ²1893, II, S. 263).

41 Konrad Burger, Buchhändleranzeigen des 15. Jahrhunderts in getreuer Nachbildung, Leipzig 1907; Günter Richter, Verlegerplakate des 16. und 17. Jahrhunderts bis zum Beginn des Dreißigjährigen Krieges, Wiesbaden 1965; Deutsche Bücherplakate des 17. Jahrhunderts, hg. v. Rolf Engelsing, Wiesbaden 1971.

42 Untypisch ist ein Buchzettel von 1491, der erstens nur für ein Werk, die niederländische Bearbeitung der ›Melusine‹, und zweitens mit einer Illustration aus dem betreffenden Buch warb. Vgl. Günter Kieslich, Werbung in alter Zeit, Essen ²1965, Nr. 5.

43 Vgl. Kapitel 1.1.1., 2.1. und 2.3.2.

44 Holstein, Wilhelm Weber; Schreyl, Neujahrsgruß, S. 23ff.

von Einblattdrucken seit Gutenbergs Almanach auf das Jahr 1448 zum festen Bestand ihres Geschäfts. Die Kenntnisse der Herstellungs- und Vertriebssphäre der Bildpublizistik dürften wesentlich dazu beigetragen haben, daß gerade diese Gewerbe sich das illustrierte Flugblatt als Werbeträger zunutze gemacht haben.[45] Auch bei dem Blatt ›Abriß / Entwerffung vnd ERzehlung / was in dem / von Anna Köferlin zu Nůrmberg / lang zusammen getragenem Kinder=Hauß [...]‹, Nürnberg: Johann Köferl 1631,[46] das zur Besichtigung eines besonders prachtvollen Puppenhauses auffordert und, wie die auffällig ins Bild gesetzten Zirkel, Winkel, Lot und Elle vermuten lassen, auch für den Erwerb der zum Eigenbau von Puppenhäusern erforderlichen Werkzeuge geworben haben könnte,[47] ist der Ausgangspunkt für die Werbeaktion in einer unmittelbaren Verbindung zum Flugblattgewerbe zu sehen, die durch die mutmaßliche Verwandtschaft zwischen der Erbauerin des Puppenhauses Anna und dem Formschneider des Werbeblatts Hans Köferl zustande gekommen ist.[48] Zugleich dürfte der Einsatz von Werbung durch Bildpublizistik hier von dem Vorbild der Schaustellerblätter beeinflußt sein, da es sich ja auch bei dem Puppenhaus um ein Schauobjekt handelt. Es ist nicht auszuschließen, daß es solche handwerklichen Ausstellungsstücke wie das Puppenhaus waren, die der kommerziellen Werbung auch in zuvor verschlossene Berufsfelder Eingang verschafften. Jedenfalls ist dem Puppenhaus-Blatt ein ›Kurtzer Bericht dieses Astronomischen Vhrwercks an alle Mathematischer Kůnsten Liebhaber‹, Frankfurt a.M.: David Lingelbach um 1625 (Nr. 148), zur Seite zu stellen, der ein Modell der bekannten und gerade auch durch Flugblätter beschriebenen Straßburger Münsteruhr vorstellt und zum Schluß zur Besichtigung einlädt. Zwar sind die Beschreibungen von Puppenhaus und Uhrenmodell so angelegt, daß sie dem Betrachter der Schaustücke als bleibende Erinnerung dienen konnten. Ihr werbender Charakter ist jedoch unverkennbar und geht über die oben besprochenen Schaustellerblätter insofern hinaus, als die Reklame für das Besichtigungsobjekt zugleich auch für die handwerkliche Meisterschaft dessen wirbt, der diesen Gegenstand geschaffen hat. Immerhin handelt es sich wohl unter dem Einfluß der restriktiven Wirtschaftsgesinnung noch um eine recht moderate Form der Werbung, die dem verdeckten Vorgehen der Public Relations nahesteht. Auf dem Blatt ›Eygentliche gestalt der Wasser=Kunst / oder Wasser=Sprützen / welche

[45] Zu bedenken ist auch, daß es sich überwiegend um recht junge Gewerbe handelt, die nicht so stark durch reglementierende Vorschriften eingeengt waren wie die traditionsreichen Handwerke mit ihren Zünften.

[46] Nr. 7. Das Blatt ist mit dem Monogramm HK und einem Käfer signiert. Mit seinem vollständigen Namen zeichnet Köferl mittels eines Akrostichons auf dem Blatt ›RECEPT Oder HEylsames / von sieben Stůcken präparirtes Remedium [...]‹, (Nürnberg:) Johann Köferl um 1630 (Ex. Berlin, SB-West: YA 3450 gr.).

[47] Als andere Erklärungsmöglichkeit wäre zu erwägen, ob die abgebildeten Werkzeuge das architektonische ingenium der Erbauerin Anna Köferl unterstreichen sollen.

[48] Vgl. auch Leonie von Wilckens, Das Puppenhaus. Vom Spiegelbild des bürgerlichen Hausstandes zum Spielzeug für Kinder, München 1978, S. 14–16. Beiläufig sei auf Hans Schultes d.J. hingewiesen, der als Puppenmacher auch zwei Flugblätter herausgegeben hat (Strauss, Woodcut, 965–967).

in begebender Fewersnoht zugebrauchen‹, Nürnberg: Hans Hautsch 1655, erfolgt der Werbeappell schon kaum mehr gebremst.[49] In der Beschreibung der vom Zirkelschmied Hans Hautsch verfertigten Feuerlöschpumpe klingt zwar noch die Möglichkeit an, den vorgestellten Gegenstand als Denkwürdigkeit und damit das Blatt als Erinnerungsstück zu interpretieren. Das ausdrückliche Angebot, das Gerät *vmb die gebühr* zur Verfügung zu stellen und zu seinem Gebrauch anzuleiten, offenbart zusammen mit der genauen Adressenangabe des Konstrukteurs, daß auch schon die Aufzählung der Leistungen der Pumpe zweifelsohne vornehmlich im Dienst der Werbung steht. Die ›gestalt der Wasser=Kunst‹ ist damit der früheste mir bekannte Beleg eines Flugblatts, das innerhalb der normalerweise zünftig organisierten, jedenfalls den marktwirtschaftlichen Wettbewerb ablehnenden Handwerkerschaft direkte Produktwerbung betreibt.[50] Da aber auch hier nicht etwa für einen alltäglichen Gebrauchsgegenstand, sondern für eine außergewöhnliche und für die engen feuergefährdeten Städte der frühen Neuzeit höchst bedeutsame Erfindung geworben wird, bestätigt sich erneut die Annahme, daß die kommerzielle Reklame mittels sekundärer Werbeträger ihren geschichtlichen Ursprung bei den fahrenden Schaustellern hat, deren mitgeführte, angepriesene und gezeigte Naturwunder den von handwerklicher Meisterschaft kündenden Wundern der Technik vorgearbeitet und letztendlich auch den Weg gebahnt haben für jene allgegenwärtige und allumfassende moderne Werbung, über die man sich manchmal nur noch wundern kann.

[49] Nr. 114; zu Hans Hautsch vgl. Johann Neudörfer, Nachrichten von Künstlern und Werkleuten daselbst [sc. zu Nürnberg] aus dem Jahre 1547 nebst der Fortsetzung des Andreas Gulden, hg. v. G. W. K. Lochner, Wien 1875 (Quellenschriften f. Kunstgesch., 10), S. 217f.; Drugulin, Bilderatlas I, 2751–2754.

[50] Als Vorläufer, dessen Werbungsabsichten jedoch noch bei weitem nicht so deutlich werden, kann das Blatt ›Kurtzer Bericht vnd Erklärung deß Zollstabs‹, o. O.: Georg Brentel 1609, gelten (Ex. Nürnberg, GNM: 24913/1197a).

4. Das Flugblatt als Mittel der Politik

4.1. Die politische Zensur

Eine Reihe von Arbeiten, die in den letzten Jahren von rechtsgeschichtlicher, aber auch von literaturhistorischer Seite veröffentlicht worden sind, hat die legislativen und exekutiven Anstrengungen der frühneuzeitlichen Obrigkeiten untersucht, das Buch- und Pressewesen einer staatlichen oder kirchlichen Kontrolle zu unterwerfen.[1] Dabei galt das besondere Interesse der Forschung den rechtlichen und organisatorischen Aspekten der Zensur. Dagegen hat die Frage nach den Ursachen für die Entwicklung der Bücheraufsicht eine nur untergeordnete Rolle gespielt, auch wenn auf die Bedeutung des Buchdrucks und auf den Zusammenhang mit der generellen Sozialreglementierung und der Ausbildung des frühmodernen Staats hingewiesen worden ist. Daß diese gewiß wichtigen Zusammenhänge noch nicht ausreichen zu einem umfassenden Verständnis der frühneuzeitlichen Zensur, lehrt ein Rückblick auf die Funktion politischer Literatur im späten Mittelalter, auf die Bedeutung der êre und auf den Wandel der Öffentlichkeit.

Als der zeitweise in Diensten des Mainzer Erzbischofs stehende Dichter Muskatblüt über die gesellschaftlichen Bedingungen seiner Liedkunst reflektiert, erwähnt er nicht ohne Stolz über die Wirkung seiner Strophen eine Begebenheit, die ihm während eines Liedvortrags zu Tisch am Hof eines kunstbeflissenen Fürsten widerfahren sei:

[1] Von rechtshistorischer Seite sind erschienen: Ulrich Eisenhardt, Die kaiserliche Aufsicht über Buchdruck, Buchhandel und Presse im Heiligen Römischen Reich Deutscher Nation (1496–1806). Ein Beitrag zur Geschichte der Bücher- und Pressezensur, Karlsruhe 1970 (Studien u. Quellen z. Gesch. d. dt. Verfassungsrechts A, 3); Hilger Freund, Die Bücher- und Pressezensur im Kurfürstentum Mainz von 1486–1797, Karlsruhe 1971 (Studien u. Quellen z. Gesch. d. dt. Verfassungsrechts A, 6); Neumann Bücherzensur; Schreiner-Eickhoff, Bücher- und Pressezensur; zusammenfassend: Ulrich Eisenhardt, Staatliche und kirchliche Einflußnahmen auf den deutschen Buchhandel im 16. Jahrhundert, in: Beiträge zur Geschichte des Buchwesens, S. 295–313. Aus literaturwissenschaftlicher Sicht: Breuer, Oberdeutsche Literatur, S. 22–43; ders., Geschichte der literarischen Zensur in Deutschland, Heidelberg 1982 (Uni-Taschenbücher, 1208), S. 23–86; Erdmann Weyrauch, Leges librorum. Kirchen- und profanrechtliche Reglementierungen des Buchhandels in Europa, in: Beiträge zur Geschichte des Buchwesens, S. 315–335; Thomas Sirges / Ingeborg Müller, Zensur in Marburg. 1538–1832. Eine lokalgeschichtliche Studie zum Bücher- und Pressewesen, Marburg 1984 (Marburger Stadtschriften z. Gesch. u. Kultur, 12). Von seiten der Publizistikgeschichte liegt vor: Joan Hemels, Pressezensur im Reformationszeitalter (1475–1648), in: Deutsche Kommunikationskontrolle des 15. bis 20. Jahrhunderts, hg. v. Heinz-Dietrich Fischer, München u. a. 1982 (Publizistik-Historische Beiträge, 5), S. 13–35.

Da hub ich an in myme hoff don,
der werelt lauff, des wuchers kauff
gond ich ein deil zů singen.
Es ducht zů swere eim wucherere,
der zuckt ein brot, im selbe zů spot
lies er da na mir springen.
Vur dem fursten warff er na mir
zwar mit syns selbis hande.[2]

Von der Forschung ist bisher übersehen worden, daß jenes Lied, das den Zwischenfall provozierte, gleichfalls überliefert ist.[3] Sein Wortlaut bestätigt Muskatblüts Beteuerung, daß er mit seiner Kritik an Falschheit, Hoffart und Wucher keine bestimmte Person habe treffen wollen, auch wenn wir heute natürlich nicht mehr wissen können, ob bestimmte Passagen durch Gestik und Mimik des Vortragenden nicht doch gegen jenen Tischgenossen gerichtet worden sind. Die Episode ist in mehrfacher Hinsicht bezeichnend. Zum einen legitimiert Muskatblüt seine Lieder und die darin enthaltene Kritik, indem er ihre Macht vorführt, eine Selbstoffenbarung moralisch nicht integrer Personen zu erreichen, die ein Ziel des mittelalterlichen publizistisch-rechtlichen Verfahrens des *offenbarn, schreien* oder *kund machen* bildete.[4] Zum andern macht die Szene deutlich, daß die Sänger und Dichter, sofern sie unangenehme Kritik an Personen, aber auch an allgemeinen Zuständen äußerten, Gefahr liefen, von den Kritisierten bestraft zu werden, wobei an erheblich effektivere Mittel als Brot zu denken ist (z. B. Suppe).[5] Und schließlich illustriert die heftige Reaktion des vermeintlich Geschmähten das geradezu existenzielle Gewicht der êre in einer Gesellschaftsform, in der sich der soziale Rang und die politische Bedeutung des einzelnen durch das Ansehen konstituierte, das ihm von seinen Mitmenschen und Standesgenossen entgegengebracht wurde.[6] Obwohl Muskatblüts Lied über den Lauf der Welt allem Anschein nach nicht auf eine bestimmte Person gemünzt war, ließ allein schon die Furcht vor etwaigem Ehrverlust jenen *wucherer* die Selbstbeherrschung verlieren. Daß erst das unhöfische Verhalten des Betroffenen zu einer wirklichen Einbuße an Ehre führte,[7] möchte man heute als Ironie des Schicksals ansehen, liegt aber durchaus in der Logik mittelalterlicher Rechtsfindung.

[2] Lieder Muskatblut's, hg. v. E. v. Groote, Köln 1852, Nr. 60, 16–23.

[3] Ebd. Nr. 56: Eva Kiepe-Willms, Die Spruchdichtungen Muskatbluts. Vorstudien zu einer kritischen Ausgabe, München 1976 (MTU 58), S. 12f., erachtet die Anspielungen in Lied 60 als zu vage, um sie auf ein bestimmtes anderes Lied beziehen zu können. Die nahezu wörtlichen Anklänge (der nach Gesang ›dürstende‹ Fürst, der Weltlauf, *vil feltscher* bzw. *des wuchers kauff*) erweisen jedoch Nr. 56 als das betreffende Lied.

[4] Thum, Öffentlich-Machen, S. 39f.

[5] Thum, Reimpublizist, S. 322–331.

[6] Norbert Elias, Die höfische Gesellschaft. Untersuchungen zur Soziologie des Königtums und der höfischen Aristokratie, Neuwied 1969 (Soziologische Texte, 54), S. 144–151.

[7] Lieder Muskatblut's, hg. v. E. v. Groote, Köln 1852, Nr. 60, 24–27:
mich ruwet sier des adels zier
daz er daz macht zů schande,
daz manch man in blicket an
vnd gonde ym sere flůchen.

In einem sozialen Gefüge, das auf personalen Beziehungen aufbaute, also nicht rechtlich und institutionell kodifiziert und gefestigt war, bedeutete der Versuch, einen Gegner in seiner Ehre herabzusetzen, weniger eine persönliche Kränkung als eine politische Handlung, durch die der Betroffene an den Rand des gesellschaftlichen Spektrums gedrängt werden sollte. Bernd Thum hat in diesem Zusammenhang auf die Rolle der spätmittelalterlichen politischen Publizistik hingewiesen und ihre Funktion als soziales und politisches ›Versuchshandeln‹ mit zunächst begrenzter Verbindlichkeit bestimmt.[8] Auch Wappenschelten und das Rechtsmittel der Schandbilder, das angewandt wurde, wenn ein Schuldner seine gleichsam verpfändete Ehre nicht auslösen konnte,[9] werden in ihren Zielen und Wirkungen erst voll verstanden, wenn der zentrale Ort der êre in der feudalen Gesellschaft des Mittelalters erkannt ist. Überlegt man, welche Gegenmaßnahmen den Angegriffenen zur Verfügung standen, so ist das von Muskatblüt geschilderte Werfen mit Speisen sicher ein unübliches und untaugliches Mittel gewesen, dessen spontane Anwendung in der genannten Szene aber die gesteigerte Empfindlichkeit bezüglich der êre beleuchtet. Es ist eine gemilderte Form einer gewaltsamen Lösung eines Ehrkonflikts, einer Lösung, die potentiell auch den Tod des vortragenden Sängers oder Sprechers einschloß.[10]

Die elegantere Erwiderung eines publizistischen Angriffs auf die eigene Person lag in einer propagandistischen Gegenattacke.[11] Daß man dieser Form literarischpolitischen Schlagwechsels häufiger erst im späten Mittelalter begegnet, hängt vermutlich damit zusammen, daß sie bereits Fähigkeiten einer indirekten Konfliktregelung voraussetzt, wie sie die wachsende gesellschaftliche Verflechtung und der fortschreitende zivilisatorische Prozeß entwickelt hatten. Als dritte Möglichkeit, gegen eine publizistische Verunglimpfung vorzugehen, kam das Verbot, bestimmte Lieder zu singen, in Betracht, eine Möglichkeit, die allerdings nur in Territorien mit einer straffen, zentral organisierten Verwaltung Erfolg versprach.[12]

Welche Bedeutung dem Ehrverlust auch noch in der frühen Neuzeit beigemessen wurde, tritt an vielen Punkten zutage. Zum einen bildete die Ehre des politischen oder konfessionellen Gegners ein wichtiges Angriffsziel des polemisch-sati-

8 Thum, Öffentlich-Machen, S. 31–34.
9 Otto Hupp, Scheltbriefe und Schandbilder. Ein Rechtsbehelf aus dem 15. und 16. Jahrhundert, München 1930; Guido Kisch, Ehrenschelte und Schandgemälde, in: Zs. f. Rechtsgesch. 64 (1931) 514–520; Wolfgang Brückner, Bildnis und Brauch. Studien zur Bildfunktion der Effigies, Berlin 1966, S. 205–223, Günter Schmidt, Libelli Famosi. Zur Bedeutung der Schmähschriften, Scheltbriefe, Schandgemälde und Pasquille in der deutschen Rechtsgeschichte, Diss. Köln 1985. Material auch bei August Blatter, Schmähungen, Scheltreden, Drohungen. Ein Beitrag zur Geschichte der Volksstimmung zur Zeit der schweizerischen Reformation, Basel 1911.
10 Vgl. Thum, Reimpublizist, S. 376f. Die wohl bekannteste literarische Inszenierung eines zu einer gewaltsamen Lösung drängenden Ehrkonflikts ist der Rangstreit zwischen Kriemhild und Brünhild im Nibelungenlied.
11 Schubert, bauerngeschrey, S. 904–906; Bauer, Gemain Sag, S. 161f.
12 Schubert, bauerngeschrey, S. 902f.; Bauer, Gemain Sag, S. 159–161.

rischen Schrifttums, wobei die Bildpublizistik häufig ikonographisch und inhaltlich an die spätmittelalterlichen Schandgemälde und Wappenschelten anschloß.[13] Zum andern erklärt die Angst vor Ehrverlust die Schärfe und Verbissenheit, mit der im 16. und bis ins 17. Jahrhundert hinein publizistische Fehden ausgetragen wurden.[14] Wenn die polemischen Auseinandersetzungen heute manchmal als geradezu zwanghafte Rechthaberei und Streitlust erscheinen, so ist doch stets der hohe Stellenwert der Ehre mitzubedenken, der einen Autor der frühen Neuzeit veranlassen konnte, sogar den Abbruch einer Kontroverse öffentlich zu begründen, um nicht als der Unterlegene dazustehen.[15] Das Gewicht des öffentlichen Ansehens konnte selbst einen Fürsten dazu bewegen, mit publizistischen Mitteln Institutionen oder Personen seines Machtbereichs gegen Propaganda von außen zu verteidigen, wie das Beispiel Maximilians I. von Bayern lehrt, der mit einem gedruckten *offnen Brief* die Münchner Jesuiten gegen Vorwürfe in Schutz nahm, die *vnlangst verwichener tägen ain schandtliches famosgesang vnd ehrnrüriges gedicht* erhoben habe.[16] Zum dritten tritt die frühneuzeitliche Bedeutung von Ehre und Leumund aus der Vielzahl literarischer, theologischer oder juristischer Texte hervor, die dem Thema der Verleumdung gewidmet wurden. Allein Hans Sachs hat es in einer ganzen Reihe von Spruchgedichten behandelt,[17] wobei in den Versen über die ›Nachred, das grewlich laster, sampt seynen zwölff eygenschafften‹ die Folgen eines Ehrverlustes am deutlichsten beschrieben werden:[18]

> *Nachred hart verwund*
> *Den negsten durch sein falschen mund,*
> *Gibt im hart stich, zwick, stöß und brüch,*
> *Schwecht sein leumat und gut gerüch,*
> *Verwundet in an glimpff und ehren*
> *Und ist zu schmach sein schand im meren [...]*
> *Auch bringt nachred der obrigkeyt*
> *Auffrur, landskrieg, brand, raub und streyt,*
> *Ein verwüstung land und lewt.*

13 Wolfgang Brückner, Bildnis und Brauch. Studien zur Bildfunktion der Effigies, Berlin 1966, S. 216f.; Isaiah Shachar, The Judensau. A Medieval Anti-Jewish Motif and its History, London 1974 (Warburg Institute Surveys, 5), S. 39–41; Flugblätter Wolfenbüttel I, 107, II, 2, 158; Kastner, Rauffhandel, S. 295f., 299, 302f.

14 Einige solcher Fehden skizzieren Arthur Venn, Die polemischen Schriften des Georg Nigrinus gegen Johann Nas. Ein Beitrag zur Geschichte der konfessionellen polemischen Literatur im Zeitalter der Gegenreformation, Witten 1933; Stopp, Ecclesia Militans; Gunther Franz, Eine Schmähschrift gegen die Jesuiten. Kaiserliche Bücherprozesse und konfessionelle Polemik (1614–1630), in: Bücher und Bibliotheken im 17. Jahrhundert in Deutschland, hg. v. Paul Raabe, Hamburg 1980 (Wolfenbütteler Schriften z. Gesch. d. Buchwesens, 6), S. 90–114; Kastner, Rauffhandel, S. 226–248.

15 Lucas Osiander, Vrsach Warumb Frater Johañ Naß / ein Båpstischer Schalcksnarr / keiner fernern Antwort werth, Tübingen: Ulrich Morharts Witwe 1570 (Ex. München, UB: 4° Theol. 3709/2).

16 Abdruck bei Neumann, Bücherzensur, S. 94f.

17 Sachs, Werke III, 342–371; IV, 161–164, 304–306.

18 Ebd. III, 342–350, hier S. 346, 25–30 und S. 349, 8–10.

Zusammen mit einer Auslegung einschlägiger Sprüche aus dem Buch Sirach durch Caspar Huberinus wird das Gedicht des Hans Sachs auch abgedruckt in der Schrift ›Von bōsen Zungen / Widder das verfluchte Teufflische laster des Verleumbdens / Ligens / Affterredens [...]‹, Leipzig: Georg Hantzsch 1556, des sächsischen Pastoren Johannes Pollicarius.[19] Während die genannten Texte das Problem der Verunglimpfung vornehmlich aus moralischer und theologischer Perspektive betrachten, versteht sich die Abhandlung ›Von Heimlichem winckelschmähen vñ außtragen / Auch ōffentlichen Jniurien / Schelt vnd Lāsterworten [...]‹, Frankfurt a. M.: Christian Egenolfs Erben 1563, des Erfurter Rechtsgelehrten Heinrich Knaust als Gesetzeskommentar und Entscheidungshilfe bei Beleidigungsklagen.[20] Gegenüber solchen *Richter[n], Rhāte[n] vnd Obrigkeit / in Stedten vnd Landen,* die nicht auch einen armen Mann *zu errettung seiner ehren vnd gelimpffs / so vil recht vñ billich ist / reden lassen,* bekräftigt Knaust den eminenten Wert der Ehre und die Notwendigkeit ihrer Verteidigung:

> *Denn es gilt Ehr vnd glimpff / bißweilen auch wol leib vnd leben / Vnnd haben hie die Verß des Poeten statt /*
> > *Omnia si perdas famam seruare memento,*
> > *Qua semel amissa, postea nullus eris.*
> *Wir Teutsche habē ein Sprichwort / dem nicht fast vngleich /*
> > *Gūt verlorn / nichts verlorn /*
> > *Mut verlorn / halb verlorn /*
> > *Ehr verlorn / alles verlorn.*
> *[...] Ein jeder soll seine ehr / gūt gerūchte / leumut vnnd namen / in besser hūt vnd achtung haben / deñ seine augen / vnnd er thūt eine todtsūnde / der sein gūt gerūchte / Ehr / Leumut vnd Namen / mit Recht / da es not / ñit verbittet vñ verthettiget.[21]*

Wenige Seiten später führt Knaust die verschiedenen Formen an, die zu einer Schmähung verwendet werden können, und sieht den Tatbestand einer Beleidigung u. a. erfüllt, *so einer ein buch / Carmē od' Histori jemant zu schmach schreibt.*[22] Wiewohl sich aus dem Traktat des Erfurter Juristen die unverminderte

[19] Ex. München, SB: Res. 4° Mor. 580/23. Vgl. auch Sebastian Franck, Schrifftliche vnd gantz grūndtliche außlegung des LXIIII. Psalm / Die Falschen Zungen / Propheten / Leerer / Lieger / Trieger / Gottsfeind / vñ Erabschneider / betreffende, Tübingen: Ulrich Morhart 1539 (Ex. München, SB: Res. 4° Asc. 344 g/1); Jacob Corner, Apelles. Ein schöne Historia Wider die Verleumbder [...], Frankfurt a. M.: Nikolaus Basse 1569 (nach Goedeke, Grundriß II, S. 363, 164); Conrad Porta, Lugen Vnd Lesterteufel [...], Eisleben: Urban Gaubisch 1581 (Ex. München, SB: Asc. 3874), und dessen Nachzügler Johann Ludwig Hartmann, Lāster=Teuffels Natur / Censur und Cur [...], Rothenburg o. d. T.: Martin Beer 1679 (Ex. Hannover, LB: P-A 689). Das Thema greifen auch die Flugblätter ›Der Falsche klaffer‹, Nürnberg: Hans Guldenmund 1547 (Geisberg, Woodcut, 969) und ›Geistlicher Zungenschleiffer. Wider das schandtlich Laster der Ehrabschneidung [...]‹, Augsburg: Sara Mang 1618 (Schilling, Flugblatt als Instrument, Abb. 4) auf.
[20] Ex. München, UB: Jus. 1465. Zum Autor vgl. ADB 16, 272–274; Knaust übersetzte auch Lukians ›Oration, Calumnia, das man den Afterreden nicht leichtlich glauben soll‹, Frankfurt a. M.: Christian Egenolfs Erben 1569 (nach Goedeke, Grundriß II, S. 319, 4).
[21] Knaust, winckelschmähen, fol. 38.
[22] Ebd., fol. 40v.

Bedeutung der Ehre im 16. Jahrhundert ablesen läßt, markiert er doch zugleich mit seiner Übertragung der Konfliktregelung an die Instanz der Gerichte einen substantiellen Unterschied zur mittelalterlichen Prozedur der Rechtsfindung, auf den ich noch zurückkommen werde.

Daß die Begriffe von Schande, Schmach, Ehrabschneidung, Verleumdung etc. nicht etwa nur im gewissermaßen privatrechtlichen Bezirk des gesellschaftlichen Alltags wichtig waren, sondern ebenso und mit vielleicht noch weitreichenderen Folgen im politischen Bereich, zeigt sich sowohl an manchen Argumentationen politischer Propagandaschriften als auch an einschlägigen Zensurverordnungen und deren Anwendung. Der Dillinger Erbauungsschriftsteller Adam Walasser schließt in seine predigthafte *vermanung* über die *Nachreder vnd Verleumbder* auch die *vnuerschempten Sycophanten vnnd Scribenten der Famoß-Libellen vnd Schmachbücher* ein und hängt seiner Abhandlung als illustrierende Zugabe zum Problemkreis eine Widerlegung zweier gegen die Jesuiten polemisierender Flugblätter an.[23] Die politische Dimension des Vorwurfs, durch *schmähliche Bücher, Schrifften, Gemählds und Gemächts [...] hohe, niedere, gemeine oder sondere Personen* in ihrer Ehre herabzusetzen und gar *Churfürsten, Fürsten und Ständ, ja auch Unsere kaiserliche Person selbst* anzutasten – so begründen jedenfalls die Reichsgesetze ihre Reglementierung des Buchwesens[24] –, zeigt sich in der Befürchtung,

daß dadurch ein solch Mißvertrauen und Verhetzung zwischen allerseits hohen und niedern Ständen erwecket, welches wol unversehenliche Empörung und viel Unheyls verursachen möchte.[25]

Auch in der Gesetzgebung der Territorien verraten die Verbote von *Paßquillen / Famoßschrifften / Schandgedicht vnnd ehrenrührige[n] Kupfferstück,* die auf die Herabsetzung anderer, *Sie seyen wer Sie wollen,* abzielen, politische Interessen, wenn etwa dem Denunzianten der Urheber *solcher Paßquillischen schmähschrifften* eine stattliche Belohnung desfalls in Aussicht gestellt wird, daß *die Paßquill wider Regiments / Adels / oder andere vornehme Personen* gerichtet seien.[26] In Augsburg wird 1520 den Druckern auf Eid befohlen,

das sy in den irrungen die sich haben zwischen den geistlichen & doctoren der heiligen geschrift, des gleichen in schmach & verletzung der eren sachen, on wissen & willen ains erberen [rats] nichts ferrer trucken sollen.[27]

Auch hier werden also in einem Atemzug die politische Unruhe durch die Reformation und das Problem der Ehre genannt. Daß diese Rechtsnormen nicht nur auf

[23] Adam Walasser, Von dem grossen gemainen Laster der Nachreder vnd Verleumbder [...], Dillingen: Sebald Mayer 1570 (Ex. München, SB: 4° Polem. 1186/2), fol. Aijv-Aiijr und Cij-[Dij]. Siehe auch Kapitel 2.2.

[24] Reichspolizeiordnung von 1548, Art. XXXIV, § 1; Abschied des Kreistags zu Erfurt 1567, § 61 (zit. nach Kapp, Geschichte, S. 775–785).

[25] Abschied des Kreistags zu Erfurt 1567, § 61.

[26] PoliceijOrdnung Straßburg, S. 87f. Vgl. etwa für Württemberg Schreiner-Eickhoff, Bücher- und Pressezensur, S. 215 und 220f.; für Bayern Neumann, Bücherzensur, S. 17f.

[27] Zit. nach Adolf Buff, Die ältesten Augsburger Censuranordnungen, in: Archiv f. Gesch. d. Dt. Buchhandels 6 (1881) 251f.

dem Papier standen, auch wenn allenthalben Klagen über ihre Nichteinhaltung laut wurden, beweisen zahlreiche Fälle, in denen Drucker und Autoren politischer Schmähschriften verfolgt und zum Teil hart bestraft wurden.[28] Ein markantes Beispiel, an dem das politische Gewicht der Ehre besonders hervortritt, bilden die Sanktionen gegen den Regensburger Drucker Paul Kohl. Er hatte 1529 einen Spruch gedruckt, in dem der Wiener Bürgerschaft Verrat am Kaiser vorgeworfen worden war. Auf die Beschwerde der auf ihr Ansehen bedachten Wiener wurde Kohl eingekerkert. Doch war mit dem ›Aussitzen‹ das Problem hier nicht bewältigt: Kohl mußte darüber hinaus eine öffentliche Entschuldigung leisten, die in 300 Exemplaren gedruckt und unter anderem in Augsburg an die Türen von Rathaus und Hauptkirchen angeschlagen wurde. Erst durch diesen öffentlichen und förmlichen Akt der Abbitte glaubten die Wiener ihre Reputation wiederhergestellt zu sehen.[29]

Das Vorgehen des Wiener Rats ist zugleich auch kennzeichnend für den tiefgreifenden Wandel politischer Öffentlichkeit, der für die umfassenden Zensurmaßnahmen in der frühen Neuzeit von grundlegender Bedeutung war. Die wissenschaftliche Diskussion, die sich an Habermas' Buch ›Strukturwandel der Öffentlichkeit‹ angeschlossen hat, entzündete sich besonders an der Gegenüberstellung von ›repräsentativer‹ und ›bürgerlicher Öffentlichkeit‹. Vor allem nahm man Anstoß daran, daß Habermas die ›bürgerliche Öffentlichkeit‹ erst im 18. Jahrhundert an die Stelle der ›repräsentativen Öffentlichkeit‹ treten sah.[30] Unter Hinweis auf die breitenwirksame Publizistik der Reformationszeit meinte man zunächst, bereits im 16. Jahrhundert eine ›bürgerliche Öffentlichkeit‹ vorzufinden, bevor man präzisierend feststellte, daß die in Flugschriften und -blättern dokumentierte Öffentlichkeit der frühen Neuzeit weder als ›repräsentativ‹ noch als ›bürgerlich‹ zu bezeichnen sei. Der von Jürgen Schutte eingebrachte und von anderen aufgegriffene Vorschlag, von ›reformatorischer Öffentlichkeit‹ zu sprechen, verunklärt die ohnehin schon an begrifflicher Unschärfe leidende Diskussion allerdings noch mehr.[31] Schon Habermas' Antithese repräsentativ-bürgerlich krankte an der In-

[28] Vgl. etwa Kapp, Geschichte, S. 548–550; Roth, Lebensgeschichte; Schottenloher, Flugblatt, S. 207–218; Gunther Franz, Eine Schmähschrift gegen die Jesuiten. Kaiserliche Bücherprozesse und konfessionelle Polemik (1614–1630), in: Bücher und Bibliotheken im 17. Jahrhundert in Deutschland, hg. v. Paul Raabe, Hamburg 1980 (Wolfenbütteler Schriften z. Gesch. d. Buchwesens, 6), S. 90–114.

[29] Schottenloher, Buchgewerbe, S. 13–17, 92–94.

[30] Jürgen Habermas, Strukturwandel der Öffentlichkeit. Untersuchungen zu einer Kategorie der bürgerlichen Gesellschaft, Darmstadt/Neuwied 1978 (Sammlung Luchterhand, 25), S. 38–41. Zur Diskussion vgl. Ukena, Tagesschrifttum, und Rainer Wohlfeil, ›Reformatorische Öffentlichkeit‹, in: Literatur und Laienbildung, S. 41–52.

[31] Schutte, Schympff red, S. 8–12; ders., Was ist vns vnser freyhait nutz / wenn wir ir nicht brauchen durffen. Zur Interpretation der Prosadialoge, in: Hans Sachs. Studien zur frühbürgerlichen Literatur im 16. Jahrhundert, hg. v. Thomas Cramer u. Erika Kartschoke, Bern / Frankfurt a. M. 1978 (Beiträge z. Älteren Dt. Literaturgesch., 3), S. 41–81; Rainer Wohlfeil, Einführung in die Geschichte der deutschen Reformation, München 1982,

kompatibilität der Begriffe, wurde doch eine Funktionskategorie (›repräsentativ‹) mit einem historisch-soziologischen Gattungsbegriff (›bürgerlich‹) gekoppelt. Logischer wären die Begriffspaare repräsentativ-räsonnierend oder auch aristokratisch-bürgerlich gewesen. Der Terminus ›reformatorisch‹ liegt als Epochenbegriff wieder auf einer anderen Ebene, so daß er schon aus Gründen der kategorialen Logik bedenklich ist. Bedenklich ist er aber auch und vor allem aus inhaltlichen Gründen, da die mit ihm bezeichnete Sachlage weder erst mit der Reformation entstanden noch mit ihr abgeschlossen ist. Neuere historische Forschungen haben auf die wachsende politische Bedeutung der *gemain sag* aufmerksam gemacht, die seit dem 15. Jahrhundert zunehmend im politischen Kalkül der Herrschenden beachtet wurde.[32] Und wie sehr der Gemeine Mann auch in nachreformatorischen Zeiten als Adressat politischer Publizistik und damit als potentieller Faktor im politischen Mächtespiel berücksichtigt wurde, haben etwa Arbeiten über die Propaganda in den Türkenkriegen oder im Dreißigjährigen Krieg gezeigt.[33] Als terminologische Lösung sei daher hier vorgeschlagen, künftig von ›Öffentlichkeit der Herrschaftsträger‹, ›Öffentlichkeit des Gemeinen Manns‹[34] und ›Öffentlichkeit des Privatmanns‹ zu sprechen. Dabei sind mit ›Öffentlichkeit der Herrschaftsträger‹ alle an der Herrschaft beteiligten Personen, Gruppen und Institutionen gemeint.[35] Mit der ›Öffentlichkeit des Gemeinen Manns‹ sind alle rechtsfähigen Mitglieder städtischer und dörflicher Gemeinden als Objekte, weniger als Subjekte der politischen Publizistik benannt, während die ›Öffentlichkeit des Privatmanns‹ jene räsonnierenden Privatleute bezeichnet, die Habermas als Träger seiner ›bürgerlichen Öffentlichkeit‹ ansah.[36]

Die von der historischen und literaturwissenschaftlichen Seite herausgearbeitete Modifikation des Zwei-Phasen-Modells von Habermas trägt der Einsicht

S. 123–133; ders., ›Reformatorische Öffentlichkeit‹, in: Literatur und Laienbildung, S. 41–52; Manfred Dutschke, ›... was ein singer soll singen‹. Untersuchung zur Reformationsdichtung des Meistersängers Hans Sachs, Frankfurt a. M. / Bern / New York 1985 (Europäische Hochschulschriften I, 865), S. 25–59; Müller, Poet, S. 34–42.

[32] Schubert, bauerngeschrey; Bauer, Gemain Sag.

[33] Schulze, Reich und Türkengefahr, S. 21–66; Lahne, Magdeburgs Zerstörung; Beller, Propaganda; Göran Rystad, Kriegsnachrichten und Propaganda während des Dreißigjährigen Krieges. Die Schlacht bei Nördlingen in den gleichzeitigen, gedruckten Kriegsberichten, Lund 1960 (Skrifter utgivna av vetenskaps-societeten i Lund, 54); Diethelm Böttcher, Propaganda und öffentliche Meinung im protestantischen Deutschland 1628–1636, in: Der Dreißigjährige Krieg, S. 325–367.

[34] Zu erwägen wäre auch der Begriff ›ständische Öffentlichkeit‹.

[35] Für das Mittelalter sei auch die Bezeichnung ›Öffentlichkeit der Fehdefähigen‹ zu (vgl. Thum, Öffentlich-Machen, S. 44–47). Da diese spezifische Form der Öffentlichkeit aber auch noch in der frühen Neuzeit anzutreffen ist, empfiehlt sich eine allgemeinere Formulierung.

[36] Ich bevorzuge den Begriff ›Privatmann‹, um Verwechslungen mit dem ständischen Verständnis von ›Bürger‹ zu vermeiden. Vgl. auch Manfred Riedel Artikel ›Bürger, Staatsbürger, Bürgertum‹, in: Geschichtliche Grundbegriffe. Historisches Lexikon zur politisch-sozialen Sprache in Deutschland, hg. v. Otto Brunner u. a., bisher 5 Bde., Stuttgart 1972–84, I, S. 672–725, hier S. 685.

Rechnung, daß dem Ansehen der Herrschenden nicht nur bei ihresgleichen, sondern auch beim Gemeinen Mann ein erhebliches politisches Gewicht beigemessen wurde. Die zahllosen Bauernrevolten und Handwerkeraufstände im spätmittelalterlichen Europa hatten das ›Volk‹ zu einem politischen Faktor eigener Dynamik werden lassen,[37] den die Obrigkeiten aufmerksam verfolgten und in ihrem Sinn zu beeinflussen und zu kontrollieren suchten. Die propagandistische Hinwendung an die ›Öffentlichkeit des Gemeinen Manns‹ war dabei der letzte Schritt innerhalb publizistischer Kampagnen, die vom Versand lateinischer Briefe an befreundete und einflußreiche Personen über den Austausch gedruckter Sendschreiben in lateinischer, dann auch in deutscher Sprache bis hin zur literarischen Satire und zum politischen Lied eskalieren konnten.[38] Wie man sich einerseits den Gemeinen Mann als Bundesgenossen sichern wollte und auf die Wirksamkeit der eigenen Publizistik setzte, mußte man anderseits Befürchtungen hegen, daß auch von den eigenen Auffassungen abweichende oder gar gegnerische Publizistik und Propaganda ihren Einfluß auf die öffentliche Meinung nicht verfehlen würden. Den Gemeinen Mann von der Kenntnisnahme politisch unliebsamer Schriften abzuhalten und die Obrigkeit so vor möglichem Druck der öffentlichen Meinung zu schützen, schien die Zensur ein probates Mittel.

Texte, Datierungen und Anwendungen der Zensurordnungen spiegeln die Ängste der Herrschenden vor eventuellen politischen Auswirkungen kritischer und gegnerischer Propaganda wider. Im Reichstagsabschied von Speyer 1570 beispielsweise befürchtet man, daß von *Schmähbücher[n], Gemählde[n], oder dergl.* nichts als *Zanck, Aufruhr, Mißtrauen und Zertrennung alles friedlichen Wesens* verursacht werde.[39] Die durch *Paßquillen / SchmähSchrifften / Schandgedichte* etc. angeblich drohende Gefahr der *trennung vñ zerstörung Burgerlichen friedlichen wesens* veranlaßte den Straßburger Rat in den Jahren 1524, 1526, 1550, 1581, 1590, 1592, 1602, 1620 und 1627 Zensurmandate zu erlassen.[40] Die Jahreszahlen zeigen einen evidenten Zusammenhang von Politik- und Zensurgeschichte. Die Erlasse von 1524 und 1526 verstehen sich vor dem Hintergrund der Reformation

[37] Peter Bierbrauer, Bäuerliche Revolten im Alten Reich. Ein Forschungsbericht, in: Aufruhr und Empörung? Studien zum bäuerlichen Widerstand im Alten Reich, hg. v. Peter Blickle, München 1980, S. 1–68; für die frühe Neuzeit vgl. die Übersicht bei Winfried Schulze, Deutsche Bauernrevolten der frühen Neuzeit im europäischen Vergleich, in: Schichtung und Entwicklung der Gesellschaft in Polen und Deutschland im 16. und 17. Jahrhundert, hg. v. Marian Biskup u. Klaus Zernack, Wiesbaden 1983 (Vierteljahrschrift f. Sozial- u. Wirtschaftsgesch., Beiheft 74), S. 273–303.

[38] Vgl. Günter Kieslich, Das »Historische Volkslied« als publizistische Erscheinung. Untersuchungen zur Wesensbestimmung und Typologie der gereimten Publizistik zur Zeit des Regensburger Reichstages und des Krieges der Schmalkaldener gegen Herzog Heinrich den Jüngeren von Braunschweig 1540–1542, Münster 1958 (Studien z. Publizistik, 1), S. 14–49; Ukena, Tagesschrifttum, S. 41f.

[39] Zit. nach Kapp, Geschichte, S. 782; ähnliche Formulierungen ebd. S. 778, 781, 783f.

[40] PoliceijOrdnung Straßburg, S. 87. Zur Zensur in Straßburg vgl. auch Alfred Spiegel, Die Gustav-Adolf-Zeitlieder, Diss. München 1977, S. 146–157.

in Straßburg;[41] 1550 zielte die erneute Verordnung auf die Auseinandersetzungen um das Interim; die Edikte von 1581, 1590, 1592 und 1602 wurden anläßlich des Straßburger Kapitelstreits und des anschließenden Bischofskriegs ausgegeben;[42] die Erlasse von 1620 und 1627 schließlich stehen in Zusammenhang mit den Ereignissen des Dreißigjährigen Kriegs. Ähnliche Reihen ließen sich für andere Reichsstädte und Territorien aufstellen.

Die Angst der Obrigkeiten, daß die Bevölkerung durch politische und konfessionelle Propagandaschriften aufgewiegelt werden könnte, äußert sich recht deutlich auch in Verhören, denen inkriminierte Buchdrucker oder -verkäufer unterzogen wurden. Im Oktober 1552 wurden der Augsburger Drucker Hans Zimmermann und der Buchführer Lienhard Schondorfer wegen einiger Flugschriften und -blätter vernommen,[43] die noch in die publizistische Auseinandersetzung um das Interim gehören. Den allgemeinen Vorwürfen, gegen die Reichsabschiede und städtischen Zensurverordnungen verstoßen zu haben, folgen auch Fragen, aus denen die Furcht vor der öffentlichen Meinung und deren eventuellen politischen Folgen spricht. So wird Schondorfer gefragt, *Warumb er sich den vber das alles dergleichen schmach puechle vnd gemel, so auch zw aufrur dienen möchti, feilzehaben vnderstanden.* Auch Zimmermann wird vorgehalten,

Er wiss wol das er das lied vom ausschaffen der predicanten nit auspraitten oder verkhauffen soll,
desgleichen vom vndergang des adlers zu truckhen vndersagt, [das] kays. Mt. zw verklainerung gemacht ist,
noch auch des meuslins puechle so zw vnainikhait vnd widerwillen oder vngehorsam dienen möcht.

Kann sich der erste Punkt auf ein bereits ergangenes Verbot beziehen, das die Verbreitung des vom Augsburger Ätzmaler Ulrich Holzmann verfaßten Lieds untersagte,[44] und deswegen auf eine nähere Begründung verzichten, wird bei der 1546 von Martin Schrot gedichteten *prophecej von dem adler vnd seinem vndergang* auf die darin vorgenommene Beleidigung des Kaisers hingewiesen, die der Reichsstadt Unannehmlichkeiten mit ihrem Souverän einbringen konnte.[45] Die gegenüber Schondorfer geäußerte Besorgnis vor *aufrur* bezieht sich, wie der dritte

[41] Zur Straßburger Reformation vgl. Thomas Allan Brady, Ruling Class, Regime and Reformation at Strasbourg 1520–1555, Leiden 1978 (Studies in Medieval and Reformation Thought, 22).

[42] Dazu Eduard Gfrörer, Straßburger Kapitelstreit und Bischöflicher Krieg im Spiegel der elsässischen Flugschriften-Literatur 1569–1618, Straßburg 1906 (Straßburger Beiträge z. neueren Gesch. I, 2).

[43] Augsburg, StA: Urgicht 1552 X 5 und 3 (s. die Abdrucke im Anhang). Vgl. auch Schottenloher, Flugblatt, S. 204f., und Grimm, Buchführer, Sp. 1298f.

[44] ›Ein new Lied / Wie die Predicanten der stat Augspurg geurlaubt vnnd abgeschafft sind worden [...]‹, (Augsburg: Hans Zimmermann) 1551 (Ex. Augsburg, StB: Aug. 1035). Vgl. Welt im Umbruch, Nr. 141.

[45] (Martin Schrot), Die Prophecey / Dess vierten Bůchs Esdre / am Ailften Capitel. Von dem Adler vñ seinē vndergang [...], (Augsburg: Hans Zimmermann 1552) (Ex. München, SB: Res. Polem. 64e/3).

zitierte Punkt aus Zimmermanns Urgicht wahrscheinlich macht, auf den *sendt-brief, wieweit ain Crist schuldig sey gewalt zu laiden* aus der Feder des 1548 von Augsburg in die Schweiz emigrierten Predigers Wolfgang Musculus.[46] Daß selbst ein nüchterner theologischer Traktat als potentieller Unruheherd angesehen werden konnte, erklärt sich zum einen aus dem Thema der christlichen Gehorsamspflicht, das zentrale Interessen der Obrigkeit berührte, verdeutlicht zum andern aber auch das politische Gewicht der ›Öffentlichkeit des Gemeinen Manns‹, die in dem wechselvollen Jahr 1552 phasenweise entscheidenden Einfluß auf die politischen und militärischen Ereignisse in und um Augsburg gewonnen hatte.[47]

Auch der Fall des Augsburger Metschankwirts Anton Krug, der wegen Verkaufs *eines tractätlen vom beruf* im Jahr 1589 vernommen wurde,[48] erhellt schlaglichtartig die Aufmerksamkeit und Bedeutung, die der Rat der Stadt der öffentlichen Meinung widmete und beimaß. Auf den ersten Blick erscheint die Verdächtigung,

> Ob er [Krug] *nit vermeint hab hiedurch alhie noch ferners vnruhe anzurichten / vnd die vngehorsame in Jrem vorhaben zu stercken,*

geradezu unverständlich angesichts einer theologischen Abhandlung, die sich mit Fragen der Besetzung von Predigerstellen beschäftigt. Die näheren Umstände der Augsburger Stadtgeschichte geben jedoch die Brisanz des Themas zu erkennen: Nachdem auf dem Höhepunkt des Kalenderstreits bei der Ausweisung des Augsburger Superintendenten Georg Mylius (Müller) nur mühsam ein Aufstand der evangelischen Handwerker verhindert werden konnte und 1586 weitere elf lutherische Geistliche aus ihren Ämtern entlassen worden waren, hatte sich die innerstädtische Auseinandersetzung auf die Frage nach einem gerechten Besetzungsmodus für die frei gewordenen Pfarrstellen verlagert. Dieser sogenannte Vokationsstreit zog sich bis 1591 hin.[49] Daß in dieser Situation ein Buch ›Von rechter /

[46] Wolfgang Musculus, Wie weyt ein Christ schuldig sey gewalt zů leiden, Bern: Matthias Apiarius 1551 (Ex. München, SB: Res. Catech. 231/9).

[47] Vgl. Heinrich Lutz, Augsburg und seine politische Umwelt 1490–1555, in: Geschichte der Stadt Augsburg von der Römerzeit bis zur Gegenwart, hg. v. Gunther Gottlieb u.a., Stuttgart 1984, S. 413–433, hier S. 429; Warmbrunn, Zwei Konfessionen, 121–125.

[48] Augsburg, StA: Urgicht 1589 II 27 und 28. Es handelt sich um die Schrift des Aegidius Hunnius, Warhaffter gründlicher Bericht Von rechter ordenlicher Wahl vnnd Beruff der Euangelischen Prediger, (Straßburg: Bernhard Jobin) 1589 (Ex. München, UB: 4° Theol. 3577/1).

[49] Eberhard Naujoks, Vorstufen der Parität in der Verfassungsgeschichte der schwäbischen Reichsstädte (1555–1648). Das Beispiel Augsburgs, in: Bürgerschaft und Kirche, hg. v. Jürgen Sydow, Sigmaringen 1980 (Stadt in d. Gesch., 7), S. 38–66, hier S. 43–60; Georg Lutz, Marx Fugger (1529–1597) und die Annales Ecclesiastici des Baronius, in: Baronio storico e la controriforma, hg. v. Romeo de Maio, Luigi Gulia, Aldo Mazzacane, Sora 1982, S. 421–545, hier S. 494–508; Warmbrunn, Zwei Konfessionen, S. 360–375; Katarina Sieh-Bureus, Oligarchie, Konfession und Politik im 16. Jahrhundert. Zur sozialen Verflechtung der Augsburger Bürgermeister und Stadtpfleger 1518–1618, München 1986, S. 187–207; Peter Steuer, Die Außenverflechtung der Augsburger Oligarchie von 1500–1620. Studien zur sozialen Verflechtung der politischen Führungsschicht der Reichsstadt Augsburg, Augsburg 1988, S. 147–185.

ordenlicher Wahl vnnd Beruff der Euangelischen Prediger‹ das Mißtrauen der katholischen Obrigkeit erregte und das Eingreifen der Zensur herausforderte, überrascht um so weniger, als sich während des Verhörs herausstellte, daß mit dem Prediger Matthaeus Herbst einer jener amtsenthobenen Geistlichen die modifizierte Übersetzung des lateinischen Originals nicht nur verfaßt, sondern auch drucken und nach Augsburg schaffen lassen hatte. Sowohl die versuchte Beeinflussung der Bevölkerung seitens der evangelischen Wortführer als auch die Gegenmaßnahmen des Rats geben den hohen politischen Stellenwert zu erkennen, den die ›Öffentlichkeit des Gemeinen Manns‹ in der frühen Neuzeit einnahm.

Auch wenn die Wurzeln für die Entwicklung und wachsende Bedeutung jener erweiterten Öffentlichkeit bereits im späten Mittelalter liegen, ist nicht zu verkennen, daß erst der Buchdruck und die Reformation diesem Prozeß die Dynamik verschafft haben, die als Gegenreaktion die allgemeine Durchsetzung von Zensurordnungen hervorrief. Jeder Ehrangriff, der zu Zeiten ausschließlich mündlicher und brieflicher Kommunikation lediglich einer begrenzten Öffentlichkeit bekannt wurde, erfuhr eine gravierende Verschärfung, wenn er in gedruckter Form vorgetragen wurde, weil dadurch virtuell ein regional und sozial erheblich erweitertes Publikum von ihm Kenntnis erhielt. Die Reformation ist anzuführen, weil sich mit ihr erstmals eine religiöse, soziale und politische Bewegung dauerhaft und großräumig durchsetzte und dabei ihren Erfolg zu einem wesentlichen Teil eben jener neuen ›Öffentlichkeit des Gemeinen Manns‹ verdankte.[50] Die Reformation hatte damit die Qualität eines Fanals gewonnen, das jedem europäischen Fürsten und Ratsherrn die öffentliche Meinung als einflußreichen Machtfaktor anzeigte. Es liegt in der Logik dieser geschichtlichen Entwicklung, daß der systematische Ausbau des Zensurwesens mit seinen rechtlichen und organisatorischen Grundlagen erst seit den zwanziger Jahren des 16. Jahrhunderts zu beobachten ist. Erscheinen die Zensurmaßnahmen aus diesem Blickwinkel als größtenteils verspätete defensive Reaktionen der Obrigkeiten zur Sicherung ihrer Herrschaft, so darf doch gleichzeitig nicht übersehen werden, daß die Zensur schon bald auch als politisches Instrument erkannt und teils sehr aktiv eingesetzt wurde. Die tätige Nutzung der Zensur als politisches Mittel, die sich oben für Straßburg und Augsburg bereits andeutete, ist anderweitig etwa für Nürnberg oder Bayern nachgewiesen wor-

[50] Maurice Gravier, Luther et l'opinion publique. Essai sur la littérature satirique et polémique en langue allemande pendant les années décisives de la réforme (1520–1530), Paris 1942 (Cahiers de l'Institut d'études germaniques, 2); Wolfram Wettges, Reformation und Propaganda. Studien zur Kommunikation des Aufruhrs in süddeutschen Reichsstädten, Stuttgart 1978 (Geschichte u. Gesellschaft, 17); Bernd Moeller, Stadt und Buch. Bemerkungen zur Struktur der reformatorischen Bewegung in Deutschland, in: Stadtbürgertum und Adel in der Reformation. Studien zur Sozialgeschichte der Reformation in England und Deutschland, hg. v. Wolfgang J. Mommsen u. a., Stuttgart 1979 (Veröffentlichungen d. Dt. Historischen Instituts London, 5), S. 25–39; Erdmann Weyrauch, Überlegungen zur Bedeutung des Buches im Jahrhundert der Reformation, in: Flugschriften als Massenmedium, S. 243–259.

den.[51] Die Kontrolle über das Buchwesen gehört somit auch in jenen Zusammenhang der Verrechtlichung, Reglementierung und Disziplinierung, der die Ausformung und Konsolidierung der frühmodernen Staaten kennzeichnet[52] und der als kodifizierte juristische Regelung sozialer und politischer Konflikte die eher archaischen Formen der Rechtsfindung und Machterhaltung ablöst, die das Mittelalter etwa im Zweikampf oder in der Fehdeführung kannte.

Betrachtet man die Folgen der geschilderten Entwicklungen für die Bildpublizistik, so hat man sich gegenwärtig zu halten, daß die illustrierten Flugblätter wie kein anderes gedrucktes Medium aufgrund ihrer Aufmachung, ihres Preises und ihres Vertriebs geeignet waren, die ›Öffentlichkeit des Gemeinen Manns‹ zu erreichen. Es kann daher kaum überraschen, daß die Zensurordnungen und -mandate nahezu regelmäßig in der Reihe der verbotenen Drucke die *ergerlich schandtliche gemäll* oder *schmähliche / Paßquillische vnd Ehrenverletzliche Kupfferstuck* eigens erwähnen.[53] Ungewöhnlich, aber bezeichnend für den Einfluß, den man der Bildpublizistik zutraute, ist die ausdrückliche Genehmigung von Flugblättern, von denen man sich eine Unterstützung der eigenen politischen Ziele versprach. In dem bayerischen Index erlaubter Bücher vom Jahr 1566 heißt es:

> *Von getruckten, Geistlichen Brieuen, vnnd Gemälen, ist durchauß erlaubt, was von, vnd auß den offterzelten Catholischen Druckereyen herkhumbt, Dann sich von dannen nicht spötlichs, wider vnser Heilige Religion, nichts verkleinerlichs, vnnd auffrürisch, wider ordenliche, Christenliche Obrigkait zubesorgen ist. Weil man sich aber an sollichen ortten auff sollich ding wenig legt, vnd etwa sonst Gmäl verhanden, die den gemainen Mann zur andacht vnd guetem, anraitzen vnd bewegen, sollen die auch nit verwert sein, als das, was von Euangelischen Historien, der lieben Heyligen vnnd Marterer Bildtnussen, vnd dergleichen vnergerlich ding, darinnen auch vnsere Heilige Religion vnd die Geistliche standt, mit vngebühr nit angezogen ist.*[54]

Aufgrund der Situation, daß die Produzenten der Einblattdrucke ganz überwiegend in den protestantischen Reichsstädten saßen, hielt man es sogar für opportun, von dem sonst streng eingehaltenen Prinzip abzuweichen, ausschließlich Druckwerke aus zuverlässig katholischen Druckorten zuzulassen. Die hier partiell

51 Müller, Zensurpolitik, S. 78–91, 109–120; Dieter Breuer, Zensur und Literaturpolitik in den deutschen Territorialstaaten des 17. Jahrhunderts am Beispiel Bayerns, in: Stadt – Schule – Universität – Buchwesen und die deutsche Literatur im 17. Jahrhundert, hg. v. Albrecht Schöne, München 1976 (Germanistische Symposien, Berichtsbd. 1), S. 470–491; ders., Oberdeutsche Literatur, S. 22–43. Vgl. auch Wolfgang Brückner, Die Gegenreformation im politischen Kampf um die Frankfurter Buchmessen. Die kaiserliche Zensur zwischen 1567 und 1619, in: Archiv f. Frankfurts Gesch. u. Kunst 48 (1962) 67–86.
52 Zusammenfassend: van Dülmen, Entstehung, S. 321–367; zum Zusammenhang mit der Zensur vgl. Erdmann Weyrauch, Leges librorum. Kirchen- und profanrechtliche Reglementierungen des Buchhandels in Europa, in: Beiträge zur Geschichte des Buchwesens, S. 315–335.
53 Zitate aus: Zensurmandat Albrechts V. von Bayern von 1. März 1565 (zit. nach Neumann, Bücherzensur, S. 77); PoliceijOrdnung Straßburg, S. 87.
54 Zit. nach Neumann, Bücherzensur, S. 82f.

aufgehobene Beschränkung beleuchtet ein Problem, das den Zensurorganen aus der konfessionellen und politischen Zersplitterung des Reichs erwuchs. Zwar sah man sich in der Lage, die Druckereien des eigenen Territoriums zu kontrollieren, doch befürchtete man nicht ohne Grund, daß diese Kontrolle durch den überregionalen Handel mit politisch und konfessionell anders orientierten Städten und Territorien unterlaufen werden könnte.[55] Diese Befürchtung dürfte in erheblichem Maß das Mißtrauen gegenüber den Wanderbuchhändlern und Kolporteuren verstärkt haben, das man in obrigkeitskonformen Stimmen der Zeit über das ambulante Flugblattgewerbe beobachten kann[56] und das auch aus den Formulierungen der Zensurordnungen hervorgeht. In ihnen wird als besonders zu beachtendes Gefährdungspotential immer wieder der fahrende Buch- und Flugblatthandel genannt, der seine schandbaren und odiösen Waren *auff den gemeinen Jahrmärkten, Messen und in anderen Versammlungen* anbiete.[57] Die Versuche, den Kolportagehandel zu kontrollieren, führten in Bayern zu so scharfen Maßnahmen, daß auswärtige Buchhändler vom Besuch Münchens zeitweise gänzlich abgeschreckt wurden,[58] und veranlaßten den Straßburger Rat sogar dazu, allen *Briefftråger[n] / Landtfahrer[n] vnd ZeittungsSånger[n]* die Stadt zu verbieten.[59]

Ruft man sich die große Zahl politischer und konfessionspolemischer Satiren ins Gedächtnis, die im 16. und 17. Jahrhundert als Flugschriften und -blätter den Buchmarkt überschwemmten, könnte man den Eindruck gewinnen, daß die Zensur nur auf dem Papier bestanden hätte und Autoren, Drucker, Verkäufer und Publikum sie leicht umgehen und sogar mißachten konnten. Auch wenn diese Vermutung für einige Territorien zutreffen mag, dürfte die Hauptursache für die scheinbar unkontrollierte Flut der Pasquillen und Invektiven eher in einer gezielten Zensurpolitik zu suchen sein, die zwar die Schriften der politischen und konfessionellen Gegner, nicht aber die der eigenen Seite unter das Verbot der Schmähschriften stellte. Da diese inkonsequente Handhabung und einseitige Öffnung der Zensur in offenkundigem Widerspruch zur Reichsgesetzgebung stand, erfolgte sie zumeist nur inoffiziell, so daß sie sich insbesondere für die reichsstädtischen Druckzentren wie Augsburg, Nürnberg, Frankfurt a. M. oder Straßburg, die der kaiserlichen Gerichtsbarkeit unmittelbar unterstanden, fast nur auf indirektem Weg erschließen läßt.[60] Der bereits erwähnte bayerische Index erlaubter Bücher von 1566 führt jedoch mit der für die bayerische Politik kennzeichnenden Offenheit ausdrücklich *Streit schrifften* auf, die *wider die Newen zu vnsern zeiten geschrieben* worden seien.[61] Unter den namentlich genannten Kontroversschriftstellern erscheinen mit Friedrich Staphylus, Georg Witzel, Martin Eisengrein und

[55] Zur versuchten Abschottung Bayerns vor Nürnbergischen Buchimporten vgl. Breuer, Oberdeutsche Literatur, S. 37–43.
[56] S. o. Kapitel 1.1.2. und 2.3.2.
[57] Reichsabschied von Speyer 1570, § 154 (zit. nach Kapp, Geschichte, S. 782).
[58] Breuer, Oberdeutsche Literatur, S. 28 und 38.
[59] PoliceijOrdnung Straßburg, S. 92.
[60] Siehe dazu das folgende Kapitel.
[61] Zit. nach Neumann, Bücherzensur, S. 81.

Johann Nas katholische Autoren, die ihren protestantischen Gegnern an aggressiver Schärfe und Häme um nichts nachstehen.

Daß sich Flugblattautoren, -drucker und -verkäufer der Verstöße gegen die offizielle Zensur sehr wohl bewußt waren, zeigt sich rein äußerlich an der vorwaltenden Anonymität der einschlägigen Bildpublizistik.[62] Schwerer, wenn auch in seinem genauen Ausmaß kaum zu bestimmen, wiegt der inhaltliche Beitrag der Zensur zu jener gesellschaftlichen Affirmativität, die das Gros der frühneuzeitlichen Bildpublizistik kennzeichnet und in der Unterstützung der geltenden Wertvorstellungen zum Ausdruck kommt.[63] Die berüchtigte ›Schere im Kopf‹ der Autoren wird an einer Äußerung des verhörten Kolporteurs Hans Meyer sichtbar, der seine Kenntnis der Zensurvorschriften zugibt, auch um das Gebot eines Impressums weiß, gegen die drohenden rechtlichen Sanktionen aber die sozialstabilisierenden und obrigkeitskonformen Inhalte anführt, die die von ihm verkauften Kleinschriften auszeichneten.[64] Es wäre zu erwägen, ob die auf so vielen Blättern so demonstrativ herausgestellte Moral und Lehrhaftigkeit nicht nur auf die Publikumserwartungen antworteten, sondern auch für den prüfenden Blick des Zensors bestimmt waren.

Auch im engeren Bereich der politischen Satire erscheinen manchmal auf Flugblättern Argumente, die eigentlich erst vor dem Hintergrund der Zensur ihre volle Aussagekraft entfalten. Die ›Wahre Historie Des Wallensteinischen Gelächters‹, o. O. 1631/32 (Nr. 209), malt sich Wallensteins Schadenfreude über die Breitenfelder Niederlage seines Rivalen Tilly aus. Der Text beginnt mit einer ausführlichen Verteidigung aller Spottschriften auf Tilly. Sie argumentiert mit Sprichwörtern und ausländischen Vorbildern, stilisiert das Verfassen von Satiren zu einer Mut- und dann gar zu einer Glaubensfrage, da es die Pflicht eines jeden Christen sei, *Den Sathan vnd Anhang auch in die Zåhn* [zu] *vexiren,* und fügt schließlich auch die angebliche Reaktion Wallensteins in den Begründungszusammenhang ein: Wenn ein Henker den andern auslachen dürfe, müsse es doch erst recht gestattet sein, daß *freye Leut mit jhren Schindern* wenigstens ebenso verfahren. Der Vorwurf, daß der Gegner seinerseits auch Schmähschriften publiziere, und die vorgebliche Pflicht, der jeweils wahren Kirche im Kampf gegen die Andersgläubigen beizustehen, werden auch auf anderen Blättern gegen mögliche Einwände eines mit den Zensurgesetzen vertrauten Lesers vorgebracht. Der Einblattdruck ›Ossterreichischer bestendiger griener baum Kaysers Ferdinandi des andern […]‹, (Wien 1636) (Nr. 172), grenzt sich gegen *vnderschidliche Paßquill / Zettel / Kupferstich / Tractåtlein / Bůchlein* ab, die von den Feinden des Kaisers in Umlauf gesetzt worden seien, um *vilen gemainen Volcks Widerwillen vnd Rebellion wider den*

62 Das schließt nicht aus, daß die Anonymität auch andere Aufgaben erfüllen konnte, etwa das literarische Renommée eines etablierten Autors zu schützen. Vgl. Schilling, Der Römische Vogelherdt, S. 291–293; Harms, Einleitung, S. XVI.

63 Schilling, Flugblatt als Instrument, S. 612f.

64 *Jnn den liedern aber sejen gueter wahrnungen vnd habe er nicht besorgt / daß Jhm Nachteil bringen solle* (Augsburg, StA: Urgicht 1625 II, 1, Antwort 9; vgl. auch Urgicht 1625 II 6; s. die Abdrucke im Anhang).

Kayser zu schüren. Das antithetisch aufgebaute Blatt ›Evangelischer Triumph. Antichristischer Triumph‹, o. O. 1632 (Nr. 111), fordert sogar seine Leser auf, *vnsere Feinde durch Paßquil vnnd spŏttliche Scartecken nicht* [zu] *verachten*. Was hier wie eine Befolgung des Gebots der Nächstenliebe und eventuell als Aufruf zur Beachtung der Zensurgesetze erscheint, wird allerdings von dem Blatt selbst unterlaufen, wenn die katholische Kirche mit dem siebenköpfigen Drachen der Apokalypse gleichgesetzt und als *Antichristische[s] Geschmeisse* bezeichnet wird.

Eine andere Strategie gegen mögliche Vorbehalte der Zensur verfolgt das Flugblatt ›Din tadintadin ta dir la dinta / guten Strewsand / gute Kreide / gute Dinta‹, Frankfurt a. M. 1621 (Nr. 75). Der Text klagt über die unnütze Bücherproduktion, wie sie auf der Frankfurter Messe zutage trete. Die Kritik richtet sich gegen Werke aller Sparten. Lediglich bei den *Politica* verteidigt der Sprecher das Buchangebot, indem er als Aufgabe dieser Literatur ausgibt:

> *Den Pŏbel man muß vnterrichtn /*
> *Vnd gleichsam bŏsen Katzen schlichtn /*
> *Daß er so vnvermerckter weiß /*
> *Geschickt gmacht werde klug vnd weiß.*

Wie sehr diese Funktionsbeschreibung defensiv in Hinblick auf obrigkeitliche Ängste und daraus folgende Eingriffe der Zensur gedacht war, spricht nicht nur aus dem Vergleich von *Pŏbel* und unberechenbaren *bŏsen Katzen,* sondern vor allem aus den anschließenden Beispielen, die das vorgebliche Programm der *Politica* illustrieren sollen. Es sind dies nämlich Beispiele aus der zeitgenössischen Bildpublizistik, deren ursprüngliche Funktion als politische Satiren flugs umgedeutet wird zu Exempelgeschichten für moralische Lehrsätze,[65] so daß die Obrigkeit keinen Anlaß sehen möge, gegen die angeführten Flugblätter einzuschreiten.

Der Einblattdruck, der am deutlichsten auf das Zensurproblem eingeht, ist die ›Einred vnd Antwort / Das ist: Ein Gespräch deß Zeitungschreibers mit seinem Widersacher‹, o. O. (1621) (Nr. 103). Dieses Blatt, das in Bild und Text zahlreiche gegen Friedrich V. von der Pfalz gerichtete Flugblätter zitiert und dergestalt auch für sie wirbt, führt einen Dialog zwischen einem *Zeitungschreiber* und einem Opponenten vor, der durch seine pelzgefütterte Schaube und sein Schwert unschwer als Vertreter der Obrigkeit identifiziert werden kann und mit seinen Einwänden gegen die Produkte des *Zeitungschreibers* und seinen Bezugnahmen auf die einschlägigen Bestimmungen der Reichsabschiede den Standpunkt eines Zensors einnimmt. Im Gegensatz zu den bisher behandelten Blättern argumentiert der Autor hier weder religiös noch moralisch, sondern auf politisch-rechtlicher Ebene, indem er den *Zeitungschreiber* mit der Behauptung, daß die Reichsabschiede für den in der Reichsacht stehenden Pfalzgrafen ungültig seien, über seinen Kontrahenten obsiegen läßt.[66] Das Blatt stellt zwar mit der Überlegenheit des *Zeitungschreibers* ein recht ungebremstes Selbstbewußtsein zur Schau, doch handelt es

[65] Die Flugblätter, auf die im einzelnen angespielt wird, sind identifizierbar; vgl. dazu Paisey, German ink-seller, S. 409.
[66] Es wäre interessant zu wissen, ob die Behauptung eine rechtliche Grundlage gehabt hat.

sich bei der vorgeführten Gesprächssituation natürlich um ein eventuell sogar selbstironisch inszeniertes Wunschbild, nicht etwa um ein Abbild der zeitgenössischen Wirklichkeit. Das Thema und seine Durchführung zeigen noch einmal in aller Deutlichkeit, wie gegenwärtig dem Flugblattgewerbe die Zensurvorschriften und die Eingriffsmöglichkeiten der Obrigkeiten waren.

4.2. Politische Interessen der Reichsstädte im Spiegel der Bildpublizistik

Von den in dieser Arbeit statistisch ausgewerteten Flugblättern sind etwas mehr als die Hälfte (50,8%) mit der Angabe eines Erscheinungsorts oder zumindest mit Informationen versehen worden, aus denen der Druckort erschlossen werden kann. Von diesen Blättern wurden über 70 Prozent (genau 71,8%) in den Reichsstädten Nürnberg (32,2%), Augsburg (27,1%), Straßburg (7,9%) und Frankfurt a. M. (4,6%) gedruckt. Dabei scheinen Bevölkerungsdichte, zentrale Handels- und Verkehrsverbindungen und eine zumindest im Vergleich zu den katholischen Territorien Bayerns und Österreichs liberale Zensurpolitik die ausschlaggebenden Faktoren für diese Verteilung gewesen zu sein. Der Aufstieg Hamburgs in der zweiten Hälfte des 17. Jahrhunderts spiegelt sich nicht mehr in der Bildpublizistik, die seit der Jahrhundertmitte ganz allgemein rückläufig ist und von Konkurrenzmedien verdrängt wird, sondern in den moderneren Medien von Zeitung und Zeitschrift. Will man etwas über die politische Funktion der Bildpublizistik erfahren, ist es daher sinnvoll und notwendig, vorrangig die Politik der genannten vier Reichsstädte mit den Aussagen und Zielen der in ihnen publizierten Einblattdrucke zu vergleichen. Es wäre dabei methodisch wünschenswert, genaue Daten und Fakten der jeweiligen Stadtgeschichte sowie die Interessengegensätze und unterschiedlichen, sozialen und politischen Fraktionen und Koalitionen innerhalb der einzelnen Gemeinden in einen Zusammenhang zu bringen mit der gesamten reichsstädtischen Publizistik, die über die Flugblätter hinaus etwa auch die Predigten, Flugschriften, Briefe usw. einschließt. Da ein solches Vorhaben mit hinreichender Genauigkeit nur von stadthistorisch zentrierten Spezialuntersuchungen eingelöst werden kann,[1] müssen sich die folgenden Bemerkungen zum Thema auf allgemeinere und übergeordnete Aspekte reichsstädtischer Politik und ihres Verhältnisses zur Bildpublizistik beschränken. Dabei sollen zunächst die generellen Möglichkeiten der reichsstädtischen Obrigkeiten vergegenwärtigt werden, die Publizistik politisch zu beeinflussen und zu steuern, bevor anhand dreier historischer Komplexe vorgeführt wird, wie reichsstädtische Interessen sich auf den Flugblättern niedergeschlagen haben. Im einzelnen erfolgt die Untersuchung an Einblatt-

[1] Ansätze, die jedoch zeitlich meist zu großrahmig angelegt oder eher personen- und firmengeschichtlich interessiert sind, etwa bei Otto Borst, Buch und Presse in Eßlingen am Neckar. Studien zur städtischen Geistes- und Sozialgeschichte von der Frührenaissance bis zur Gegenwart, Eßlingen 1975; Waltraud Jakob, Salzburger Zeitungsgeschichte, Salzburg 1979 (Salzburg Dokumentationen, 39); Alf Mintzel, Die Stadt Hof in der Pressegeschichte des 16., 17. und 18. Jahrhunderts, Hof 1979.

drucken über den großen Türkenkrieg, an Blättern, die den oft bemerkten, aber noch nicht eigentlich erklärten propagandistischen Höhepunkten der Jahre 1620/ 21 und 1631/32 zugehören, sowie an Beispielen irenischer Publizistik.

Die Möglichkeiten politischer Einwirkung auf die Bildpublizistik bestanden einmal in der mittelbaren oder direkten Förderung einzelner Drucke und genehmer Produzenten bzw. Händler und zum andern in einer gezielten Zensurpolitik. Daß ein illustriertes Flugblatt von der städtischen Obrigkeit unmittelbar in Auftrag gegeben wurde, läßt sich nur vereinzelt nachweisen. So hatte der Eßlinger Rat am 10. April 1550 beschlossen, daß der Fall der wunderbaren ›Jungfrau von Eßlingen‹ *Jn truck gepracht, auch all Jr thun vnd laßen sampt den Zeugen dar Jn vermelldet werden* sollte. Das Flugblatt, dessen Aussage zwei Bürgermeister, Syndikus, Stadtschreiber, Zunftmeister und vier Ärzte beglaubigen wollten, wurde bei einem Augsburger Drucker bestellt, aber nicht ausgeführt, da die Bestellung nach Bekanntwerden des Betrugs storniert wurde.[2] Anläßlich des Reformationsjubiläums 1617 ließ der Straßburger Rat eine ›Abconterfetung / deß Ehrwúrdigen Hocherleuchten Theuren Mann Gottes vnd Teutschen Propheten / Herrn Doctor Martin Luther‹, Straßburg: Johann Carolus (1617), drucken und als Andenken an die Schulkinder ausgeben.[3] Als dritter Fall ist an die Augsburger Blätter über die Schiffsblockade der Schelde vor Antwerpen 1585 zu erinnern, die auf Betreiben der Fugger oder des Augsburger Rats veröffentlicht wurden.[4]

Gerade das letzte Beispiel deutet an, daß man nicht nur mit Druckkostenzuschüssen und Druckaufträgen, sondern auch durch die Weitergabe von herrschaftseigenen Informationen und deren Freigabe zur Publikation die öffentliche Meinungsbildung zu beeinflussen trachtete. Zwar bediente sich diese offiziöse Publizistik gemeinhin eher der Flugschriften als Medium,[5] doch bezeugen Flugblätter mit Texten aus der internen politischen Korrespondenz, mit vollständigen Zitaten von Urgichten und Gerichtsurteilen oder mit Abdrucken offizieller Stellungnahmen und Gutachten, daß auch die Bildpublizistik in den Dienst frühneuzeitlicher Informationspolitik genommen werden konnte. So zitiert das Blatt ›Abschewlicher CainsMordt / WElchen die Blutdúrstige Esauwiter Rott [...] verúbt haben [...]‹, o. O. 1620 (Nr. 8, Abb. 59), sowohl das offizielle Ersuchen des Kantons Graubünden an die Stadt Zürich um militärischen und materiellen Beistand im Zusammenhang mit dem Veltliner Mord als auch einen *durch Schickung Gottes* abgefangenen Brief eines am Aufstand beteiligten Hauptmanns an den Bischof von Chur; beide Schriftstücke dürften nicht ohne Mitwirkung des Zürcher Rats, vielleicht auch der Bündner Landesherren, in den Druck gegangen sein, um die Öffentlichkeit gegen die katholischen Aufständischen zu gewinnen und so die finanzielle und eventuell weitergehende Unterstützung der Graubündner durchzu-

2 Vgl. Paul Eberhardt, Aus Alt-Eßlingen, Eßlingen 1924, S. 141. Zum historischen Zusammenhang s. o. Kapitel 2.3.2.
3 (Nr. 4); vgl. Kastner, Rauffhandel, S. 177, mit Abb. 175.
4 S. o. Kapitel 2.1.
5 Vgl. die Übersicht bei Lahne, Magdeburgs Zerstörung, S. 41–109.

setzen.[6] Auch das Blatt ›Executions Proceß [Wi]eder den Obristen von Görtzenich [...]‹, o. O. (Augsburg: Daniel Manasser?) 1627, hätte kaum die Texte der Anklage und des Urteils gegen den wegen seiner Kriegsverbrechen hingerichteten Obersten von Gürzenich im Wortlaut zitieren können, wäre nicht eine offenbar kaisernahe Obrigkeit an der Veröffentlichung interessiert gewesen, um einer an den Übergriffen der Soldateska leidenden Bevölkerung die Funktionstüchtigkeit des kaiserlichen Kriegsrechts auch gegenüber den eigenen Soldaten zu demonstrieren.[7]

Während die bisher angeführten Fälle alle auf die Publikation ganz konkreter Schriftstücke in spezifischen politischen Situationen gerichtet waren, gab es für die städtischen Obrigkeiten auch die Möglichkeit, sich des Wohlverhaltens der Drucker dadurch zu versichern, daß man sie sich durch Druckaufträge amtlicher Schriften[8] oder die Vergabe von Privilegien verpflichtete. Es wäre eine eigene Untersuchung wert, ob die Drucker der städtischen Mandate und Ordnungen in ihren sonstigen Publikationen, auch in ihren Flugblättern, sich enger als ihre Kollegen an die politischen Leitlinien des jeweiligen Rats gehalten haben. Die innerstädtische Privilegierung geht unter anderem aus dem 4. Artikel der Augsburger ›Buechtruckher Ordnung‹ hervor, wo es heißt, *daß keiner dem andern Jchtwaß solle nachtruckhen, vnd gar nit, waß ainem vergundt worden.* Das anschließende Beispiel, bei dem es um verbotene Nachdrucke des von *ordenliche[r] Special Licentz vnd erlaubnus* geschützten Katechismus des Petrus Canisius geht, verdeutlicht, daß der Begriff des ›Vergunnens‹ im obigen Zitat als zumindest innerstädtische Privilegierung gemeint ist. Daß solche Vorrechte auch für Einblattdrucke vergeben wurden, ist für das Blatt ›Warhaffter vnd eigendtlicher Abriß zwayer alten Bildnussen / Deß Heyligen Dominici / vnd deß Heyligen Francisci [...]‹, Augsburg: Chrysostomus Dabertzhofer 1612 (Nr. 212, Abb. 12), bezeugt. Dabertzhofer wurde ermahnt, weil er das *Patent [...] ohne erlaubnus der verordneten Herren getruckt habe* und weil er *grosse anzall exemplar daruon, zue sonderm nachtel dessen, dem sie hievor vergont worden, verkaufft[t] habe.*[9]

Neben den genannten Förderungsmaßnahmen war es vor allem die Zensur, die der politischen Führung der Reichsstädte die Möglichkeit gab, das Tagesschrifttum in ihrem Interesse zu beeinflussen. Das vorige Kapitel hat bereits einige Ursachen und rechtliche Bestimmungen der Zensur erörtert und zudem Beispiele gebracht, aus denen die Wirksamkeit der Bücheraufsicht abgelesen werden konnte. Gerade im Hinblick auf die Reichsstädte ist aber nochmals auf die wich-

6 Zu den historischen Vorgängen vgl. Peter Stadler, Das Zeitalter der Gegenreformation, in: Handbuch der Schweizer Geschichte, 2 Bde., Zürich 1972–77, I, S. 571–672, hier S. 621–625.

7 Nr. 112. Die Texte wurden auch als Flugschrift publiziert, vgl. ›Malefiz: Kriegs: vnd StandtRecht / Auch Anklag vnd Vrtheyl / So [...] vber den Obristen Görzenich / den 8. Octobris Anno 1627. gehalten / vnnd exequirt worden‹, o. O. 1627 (Ex. München, SB: 4° Eph. pol. 68/1628/4).

8 Vgl. Karl Schottenloher, Der Frühdruck im Dienste der öffentlichen Verwaltung, in: GJ 1944–49, 138–148.

9 Augsburg, StA: Urgicht 1612 XI 7 (s. den Abdruck im Anhang).

tige Differenz zwischen offizieller und inoffizieller Zensurpolitik zurückzukommen. Diese Differenz ist der reichsstädtischen Handhabung der Bücherkontrolle von Anfang an inhärent, wie sich an der frühen Augsburger Zensurverordnung vom 7. März 1523 zeigt, die schon kurze Zeit später intern dahingehend abgeschwächt wurde, daß den Druckern erlaubt wurde, ihre Werke ohne Impressum herauszugeben.[10] Für Nürnberg und Ulm sind mehrere Fälle belegt, in denen der Rat nicht nur zuließ, sondern seinen Druckern sogar vorschrieb, gegen die in den Reichsabschieden verankerte Vorschrift, auf allen Publikationen den Ort, Drukker und Autor zu nennen, zu verstoßen.[11]

Anlässe und Begründungen für Zensureingriffe geben die wesentlichen politischen Richtlinien der Reichsstädte zu erkennen, die bei der Bücheraufsicht beachtet wurden. Innenpolitisch war für die städtischen Obrigkeiten die Bewahrung des inneren Friedens von grundlegender Bedeutung.[12] Die Angst, durch aufwieglerische Schriften möchte in der Bevölkerung Unruhe entstehen oder geschürt werden, bekundet sich in Vorwürfen gegen inkriminierte Drucker und Autoren, mit ihren Schriften die *Zerstörung bürgerlichen Friedens* beabsichtigt oder dem *aufrur* sowie *vnainikhait vnd widerwillen oder vngehorsam* Vorschub geleistet zu haben.[13] Außenpolitisch ist an erster Stelle das Bemühen anzuführen, mit dem Reichsoberhaupt ein einvernehmliches Verhältnis zu bewahren. Auf dieses Verhältnis spielt etwa Valentin Leucht in seinem Schreiben vom 3. September 1606 an den Frankfurter Bürgermeister an, wenn er zu bedenken gibt, es könnte dem Rat der Stadt vom Kaiser *vbel verwiesen werden*, nicht gegen das antikatholische satirische Flugblatt ›Die Båbstische Meß‹ vorgegangen zu sein.[14] Die Sorge, die kaiserlichen Interessen zu berühren, veranlaßte den Nürnberger Rat, ein Flugblatt über die Belagerung Magdeburgs 1551 nur unter der Bedingung zu genehmigen, daß der Briefmaler Stephan Hamer *sein namen, wie er sich selbs erpoten, nit darzu setz*.[15] Im Jahr 1610 wurde, um nur noch ein Beispiel zu bringen, ein Kupferstich konfisziert, auf dem *erzherzog Leopoldus zu roß in einem harnisch, auff dem haupt ein jesuitters hüetlein tragent, zu sehen* war, mit der Begründung, *weil es das hauß Österreich für eine Schmach anziehen möchte*.[16] Die divergierenden Interessen der eigenen protestantischen Bevölkerung und des katholischen Kaisers begrenzten die politische Handlungsfähigkeit der Stadtregimente. Um das Konfliktpotential

10 Schottenloher, Ulhart, S. 10; vgl. auch Costa, Zensur, S. 7.
11 Müller, Zensurpolitik, S. 89; Sporhan-Krempel, Nürnberg als Nachrichtenzentrum, S. 70f.; Ecker, Einblattdrucke, S. 83; Kapp, Geschichte, S. 579.
12 Vgl. auch Hans-Christoph Rublack, Grundwerte in der Reichsstadt im Spätmittelalter und in der frühen Neuzeit, in: Literatur in der Stadt. Bedingungen und Beispiele städtischer Literatur des 15. und 17. Jahrhunderts, hg. v. Horst Brunner, Göppingen 1982 (GAG 343), S. 9–36; Kleinschmidt, Stadt und Literatur, S. 138–141.
13 Albrecht Kirchhoff, Die »Famoß«-Schriften, in: Archiv f. Gesch. d. Dt. Buchhandels 5 (1880) 156–164, hier S. 161; s. o. Kapitel 4.1.
14 Vgl. den Abdruck des Briefs im Anhang.
15 Ratsverlässe, hg. Hampe, Nr. 3341.
16 Ebd. Nr. 2372. Der betreffende Stich ist im Oettingen-Wallersteinschen Kupferstichkabinett auf der Harburg erhalten (Mappe: Zeit- und kulturgeschichtliche Einzelblätter).

zwischen innen- und außenpolitischen Rücksichten zu entschärfen, betrieb man eine zumeist abwartende Politik der Mitte und des Ausgleichs, eine Politik, die nicht zuletzt auch den Handelsinteressen der Städte entgegenkam, da politische und konfessionelle Gegensätze die Verkehrsverbindungen und Handelsbeziehungen nur beeinträchtigen konnten. Man wird behaupten dürfen, daß die Reichsstädte, selbst wenn sie zeitweise gegnerischen politischen Bündnissen angehörten, einander in ihrer auf Abbau von Konfrontationen bedachten Haltung immer noch näher standen als den politisch aktiven Führungsmächten der jeweiligen Pakte.[17] Der Zwang zum Lavieren, die Furcht von einem ungnädigen Reichsoberhaupt auf der einen Seite, vor einer unzufriedenen und daher unruhigen Bürgerschaft andererseits dürften maßgeblich an der oben erwähnten Differenz zwischen offizieller, die Ansprüche des Kaisers befriedigender und inoffizieller, auf den inneren Frieden gerichteter Zensurpolitik beteiligt gewesen sein.

Sofern die Drucker diese beiden Fixpunkte reichsstädtischer Politik nicht tangierten, wurden sie mit ihren politischen Publikationen, soweit ich sehe, ziemlich unbehelligt gelassen. Lediglich bei Beschwerden von außen griff die Zensur ein, wobei Einsprüche aus anderen Reichsstädten anscheinend entgegenkommender behandelt wurden als solche auswärtiger Landesherren. So bezeugen die im Anhang dokumentierten Briefe zwischen Nürnberg und Eßlingen sowie zwischen Regensburg, Kempten und Augsburg, in denen es um Nachforschungen nach unliebsamen Schriften und Flugblättern geht, gegenseitige Wertschätzung und zuvorkommende Freundlichkeit. Dagegen ist die Nürnberger Antwort auf eine Beschwerde Albrechts V. von Bayern zwar von ausgesuchter Höflichkeit,[18] doch zeigt eine Bemerkung im zugehörigen Ratsverlaß vom 19. August 1569 deutlich die politische Distanz zum Bayernherzog an:

> *Daneben sol man mit vleis in acht haben, wann Naseus wider ein schmachgedicht außgeen laß, solchs an Meine Herrn zu pringen, rethig zu werden, was man seinthalben gegen dem herzogen andten woll.*[19]

Die beabsichtigte Gegenbeschwerde gegen bayerische Pamphlete sollte die politische Unabhängigkeit der Reichsstadt demonstrativ zur Schau stellen. Sehr distanziert klingt der Brief des Augsburger Rats an Graf Albrecht von Hohenlohe, der allerdings seinerseits der Stadt eine gewisse Mitverantwortung für die Verbreitung von Flugblättern über die sogenannte Waldenburger Fastnacht zugewiesen hatte. Dem Grafen wird geantwortet, daß man sein Schreiben *nit ohne sonder Befrembden verlesen hören* habe, und der Satz

[17] Zur Bündnispolitik der süddeutschen Reichsstädte vgl. Moriz Ritter, Deutsche Geschichte im Zeitalter der Gegenreformation und des Dreißigjährigen Krieges (1555–1648), 3 Bde., Stuttgart 1889–1908, II, S. 250–4, 324–6, 346f., 424f.; Johannes Müller, Reichsstädtische Politik in den letzten Zeiten der Union, in: Mitteilungen d. Instituts f. österreichische Geschichtsforschung 33 (1912) 483–514, 633–680; Warmbrunn, Zwei Konfessionen, S. 146–152.

[18] Vgl. den Abdruck im Anhang.

[19] Ratsverlässe, hg. Hampe, Nr. 4239. Mit *Naseus* dürfte Johann Nas gemeint sein.

So werden auch E. G. beywohnendem Verstand nach selbst wol ermessen khunden, das uns
bey einer so grossen Gemaind eines jedes Privathandlung und Sachen zu erkhundigen
unmuglich ist, und also uns in dem fur entschuldigt halten

kann auch als kleine Unverschämtheit gelesen werden. Immerhin führte die Beschwerde des Grafen hier wie schon zuvor in Nürnberg zum Eingreifen der Zensur und zu Vernehmungen der Betroffenen.[20]

Bevor einzelne Flugblätter zum großen Türkenkrieg von 1593 bis 1606 auf die in ihnen möglicherweise wirksamen politischen Interessen der Reichsstädte untersucht werden, ist zu fragen, wie konkret die türkische Bedrohung etwa für Nürnberg und Augsburg war und welche Wirkungen von ihr ausgingen. Die Belagerung Wiens von 1529 hatte den Mitteleuropäern die Invasionskraft der osmanischen Heere sehr deutlich vor Augen geführt, und mit den Einnahmen von Raab (Györ) und Erlau (Eger) in den Jahren 1594 und 1596 hatte die Möglichkeit eines erneuten Vordringens nach Österreich und in die Steiermark bzw. nach Böhmen und Schlesien sehr konkrete Konturen gewonnen; im bayerischen Kreis befürchtete man bereits, daß die Türken vereinzelte Vorstöße auf bayerisches Gebiet unternehmen könnten.[21] Neben die unmittelbare militärische Gefährdung traten erhebliche wirtschaftliche Einbußen durch den Verlust der Absatzgebiete und wichtigen Bergbaureviere in Ungarn und Siebenbürgen; auch war bei einem Übergreifen der Kämpfe auf Friaul zu befürchten, von Venedig als dem wichtigsten Handelspartner der süddeutschen Metropolen abgeschnitten zu werden. Schließlich gefährdeten die hohen steuerlichen Belastungen durch die Türkenkriege auch den sozialen Frieden.[22]

Betrachtet man vor diesem Hintergrund tatsächlicher oder zumindest als real empfundener Bedrohungen ein Blatt wie die ›Erschröckliche Zeittung auß Neüheußel / Carelstat / vnd Rab [...]‹, Nürnberg: Lucas Mayer 1592 (Nr. 110, Abb. 57), lassen sich mögliche politische Interessen des Nürnberger Rats an der Veröffentlichung bestimmen. Nachdem seit dem Friedensschluß der Hohen Pforte mit dem Schah von Persien im Jahr 1590 die türkischen Übergriffe im ungarischen

[20] Vgl. Hermann Bausinger, Volkssage und Geschichte (Die Waldenburger Fastnacht), in: Württembergisch Franken 41 (1957) 107–130, das Zitat S. 115. Die Urgichten des Augsburger Druckers Michael Manger, die Bausinger nicht kannte, liegen im StA Augsburg (Urgicht 1571 IV 27 und V 2). Zur Waldenburger Fastnacht vgl. auch Felix Burckhardt, Die böse Fastnacht auf Schloß Waldenburg (Hohenlohe) 1570 nach zürcherischen Quellen, in: Aus der Welt des Buches. Festgabe Georg Leyh, Leipzig 1950 (Zentralblatt f. Bibliothekswesen, Beiheft 75), S. 273–282.

[21] Moriz Ritter, Deutsche Geschichte im Zeitalter der Gegenreformation und des Dreißigjährigen Krieges (1555–1648), 3 Bde., Stuttgart 1889–1908, II, S. 123.

[22] So trugen die Steuererhöhungen und personellen Lasten (Werbungen) in nicht geringem Maß zu den nieder- und oberösterreichischen Bauernkriegen zwischen 1594 und 1597 bei; vgl. Helmuth Feigl, Der niederösterreichische Bauernaufstand 1596/97 (Wien 1972) (Militärhistorische Schriftenreihe, 22), S. 9f., 16f.; Karl Eichmeyer / Helmuth Feigl / Rudolf Walter Litschel, Weilß gilt die Seel und auch das Guet. Oberösterreichische Bauernaufstände und Bauernkriege im 16. und 17. Jahrhundert, Linz 1976, S. 42.

Grenzgebiet wieder an Intensität und Häufigkeit zugenommen hatten, erfüllte eine Darstellung türkischer Grausamkeiten, wie sie das genannte Blatt gibt, die Aufgabe, die Öffentlichkeit zu warnen und auf den zwar noch nicht erklärten, faktisch aber bereits eröffneten Krieg und die damit verbundenen Belastungen vorzubereiten. Holzschnitt und Text rühren an elementare Ängste im Publikum.[23] Wenn dem Sultan abgeschnittene Feindesköpfe als Trophäen überreicht werden, sollen die Türken als Gegner dastehen, deren Menschenverachtung sogar vor dem Tod nicht haltmache. Die im Pulk fortgetriebenen Christen, denen das Schicksal der Sklaverei bevorsteht, dienen als Appell an die Ängste des Gemeinen Manns, seine Rechte und Freiheiten zu verlieren. Dieser Appell dürfte besonders beim reichsstädtischen Publikum seine Wirkung nicht verfehlt haben.[24] Der Kindertransport in offenen Karren soll wohl nicht allein die angebliche Grausamkeit gegenüber Schutzlosen wie Kindern und Frauen und die Mißachtung familiärer Strukturen vorführen. Vielmehr dürfte besonders auch auf die türkische Einrichtung der ›Knabenlese‹ angespielt sein, aus der sich der Nachwuchs der Janitschareneinheiten rekrutierte.[25] Die Berichte von der Plünderung etlicher Dörfer und Märkte, welche die Bauern ihrer Existenzgrundlagen beraubte, sowie von der Zerstörung zahlreicher *alte[r] kleine[r] Schlöschlein / vnd Edelmans Höffe* zielen möglicherweise über ein stadtbürgerliches Publikum als primären Adressatenkreis des Blatts hinaus. Jedenfalls aber soll die Betroffenheit aller Stände von der türkischen Aggression gezeigt und daraus implizit abgeleitet werden, daß Einigkeit und geschlossenes Vorgehen aller Stände vonnöten sei. Der Aufruf zu einigem Handeln gehört zwar zur Topik der Türkenpropaganda generell,[26] paßt aber zugleich auch in jene oben beschriebenen reichsstädtischen Bestrebungen um politischen und konfessionellen Ausgleich. Wie sehr gerade auch die Interessen Nürnbergs in die Meldungen des Flugblatts hineinspielen, zeigt sich an der Befürchtung, daß es bald *vmb Friaul die Grafschafft Görtz vñ andere Ort daselbst herumb / ellent vnd erbärmlich genug zugehn* möchte. Damit wäre nämlich die wohl wichtigste Handelsverbindung Nürnbergs, der Weg nach Venedig, unterbrochen gewesen.

Während das Blatt von 1592 im Vorfeld des Türkenkriegs ein Bild deutlicher Unterlegenheit der christlichen Streitkräfte zeichnet – der Text spricht von 40000 Soldaten gegenüber der fünffachen Menge bei den Türken –, wohl um die kaiserlichen Wünsche nach stärkerer finanzieller und militärischer Hilfe zu unterstützen, dominieren in der Bildpublizistik der eigentlichen Kriegsjahre die Sieges- und Erfolgsmeldungen aus den Kampfgebieten.[27] Die in anderem Zusammenhang bereits erwähnte ›Warhafftige Newe Zeitung auß Siebenbürgen [...]‹, Nürnberg:

[23] Vgl. auch das Blatt ›Figürlicher vnd Augenscheinlicher Schauspiegl / Türckischer Tyranney [...]‹, o.O.: Monogrammist CL 1593 (Strauss, Woodcut, 1223).

[24] Auf dem Blatt ›Wie die Türcken mit den gefangenen Christen handlen so sie die kauffen oder verkauffen‹, Nürnberg: Nikolaus Meldemann ca. 1532, ist dieser Aspekt in den Mittelpunkt gerückt (Geisberg, Woodcut, 1224).

[25] Vgl. Schulze, Reich und Türkengefahr, S. 57.

[26] Ebd., S. 61–66.

[27] Vgl. etwa Strauss, Woodcut, 174, 492, 552f., 714, 717–720; Flugblätter Wolfenbüttel II, 55f., 59; Paas, Broadsheet I, P-7-9, 11, 13f., 20f.

Lukas Mayer 1596 (Abb. 58), berichtet von der Eroberung der türkisch besetzten Städte Fellack und Tschanad, von der erfolgversprechenden Belagerung Temeswars, von einem beuteträchtigen Überfall auf einen türkischen Geldtransport und von dem Erschrecken, das ein Komet und andere Himmelserscheinungen unter den Türken ausgelöst hätten.[28] Siegesnachrichten dieser Art sollten die militärische Tüchtigkeit und göttliche Legitimation des Kaisers und seiner Bundesgenossen bestätigen. Sie bescheinigen damit zugleich, wie Winfried Schulze herausgearbeitet hat, einer skeptischen Öffentlichkeit die Funktionsfähigkeit der bestehenden politischen Ordnung und tragen so zu ihrer Stabilisierung bei.[29] Nicht zuletzt waren sie geeignet, Zweifel an der sachgemäßen Verwendung der Türkensteuern zu zerstreuen. Es wäre eventuell sogar zu erwägen, ob nicht die Meldung vom erfolgreichen Beutezug hier weniger im Sinn des Vorzeigens einer Trophäe erfolgt[30] als vielmehr zur Demonstration einer weitgehenden Selbstfinanzierung des Kriegs, angesichts derer der Leser die vielleicht tröstliche Feststellung treffen möge, wie gering doch eigentlich sein steuerlicher Beitrag für den Kaiser sei.[31] Das Interesse des Wiener Hofs an der Publikation solcher Nachrichten wird diesfalls ziemlich offenkundig durch die Tatsache, daß durch das Flugblatt ein Brief des Generals Pálffy an Erzherzog Maximilian von Österreich an die Öffentlichkeit gebracht wird. Ein besonderes Nürnberger Interesse an diesen und vergleichbaren Flugblättern könnte, abgesehen von den bereits genannten propagandistischen Zielen, die jedoch nicht als spezifisch reichsstädtisch gelten können, darin gelegen haben, die Übereinstimmung mit der kaiserlichen Politik, vielleicht auch die guten Beziehungen zum Wiener Hof herauszustellen und mittels der Publizistik eine innige Anteilnahme am Kriegsgeschehen vorzuzeigen gegenüber Vorwürfen, die protestantischen Reichsstädte würden sich nicht genug in den Türkenkriegen engagieren.

Seit langem ist bekannt, daß die politische Publizistik der frühen Neuzeit ihre quantitativ markant herausragenden Höhepunkte in den Jahren 1619/21 und 1631/32 erreichte. Für den schmaleren Bereich der Bildpublizistik mögen diesen Sachverhalt einige statistische Angaben verdeutlichen. Auf einer Basis von 3069 (100%) datierten oder datierbaren Flugblättern entfallen auf die Jahre 1619/21 424 Stück (13,8%) und auf die Jahre 1631/32 383 Stück (12,5%), zusammen also mehr als ein Viertel aller chronologisch fixierbaren Einblattdrucke.[32] Auf dem Dia-

28 Nr. 221. Vgl. Kapitel 1.2.2.
29 Schulze, Reich und Türkengefahr, S. 43–46; ein Beispiel von 1663/64 bei Schilling, Flugblatt als Instrument, S. 610 mit Abb. 6.
30 Zu Trophäen auf Flugblättern vgl. Alexander, Woodcut, 162; Flugblätter Wolfenbüttel II, 31; Flugblätter Darmstadt, 280.
31 Vgl. auch die Beuteangaben bei Strauss, Woodcut, 551, 553, 649, 718f.
32 Gezählt wurden selbstverständlich nicht die Einzelexemplare, sondern nur die Ausgaben. Dabei ist nicht zwischen politischen und nicht-politischen Blättern unterschieden. Bei einer solchen Differenzierung wäre der proportionale Anteil der Spitzenjahre vermutlich noch höher. Vgl. auch den Editionsplan von Paas, Broadsheet, der für die betreffenden Phasen vier Bände vorsieht.

gramm, das die Produktionsdichte der Flugblätter zwischen 1601 und 1650 veranschaulicht, ist der eklatante Anstieg der Bildpublizistik während der böhmisch-pfälzischen und schwedischen Kriegsphasen deutlich zu erkennen:

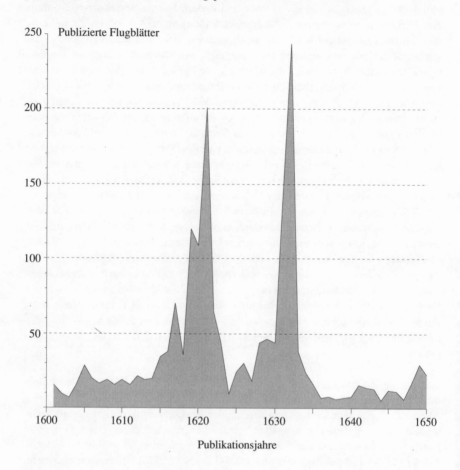

Einer Erklärung bedarf an dieser auffälligen Verteilung weniger die Tatsache, daß die Niederlage Friedrichs V. von der Pfalz und der Kriegszug Gustav II. Adolfs von Schweden die Öffentlichkeit erregten. Mindestens genauso bemerkenswert und damit erläuterungsbedürftig ist nämlich die Beobachtung, daß andere Ereignisse und Personen des Dreißigjährigen Kriegs nicht eine vergleichbare publizistische Resonanz gefunden haben, obwohl sie hohes und auch erkennbares politisches und militärisches Gewicht besaßen (Wallenstein, Christian von Halberstadt, Markgraf Georg Friedrich von Baden, Christian IV. von Dänemark, Richelieu, Schlacht bei Wimpfen, bei Lutter, bei Nördlingen).[33] William A. Coupe hat diesen

[33] Vgl. Coupe, Broadsheet, I, S. 84.

Problemen als erster eine ausführlichere Erörterung gewidmet. Seiner Ansicht nach sei zu jenen beiden Zeitpunkten die deutsche Öffentlichkeit stärker als in den übrigen Phasen des Kriegs emotionalisiert gewesen. In diese allgemeine Erregung hätten die Flugblatthersteller als tüchtige Geschäftsleute ihre Drucke plaziert. Ohne die Geschäftstüchtigkeit der Flugblattverleger in Abrede stellen zu wollen, die jede sich bietende Gelegenheit genutzt haben, publikumswirksame und das heißt in vielen Fällen: satirische und polemische Blätter auf den Markt zu werfen, scheint mir in Coupes Argumentation die Ursache mit der Wirkung vertauscht zu sein. Wie denn soll die Emotionalisierung des Gemeinen Manns zustande gekommen sein, wenn nicht eben durch die publizistischen Medien.[34] Problematisch sind denn auch Coupes Erklärungsversuche der Rückgangsphasen der Bildpublizistik. Im Dänischen Krieg habe die politische Situation eine Mythisierung Christians IV. verhindert, wie sie bei dem Winterkönig ansatzweise erfolgt sei.[35] Da für Wallensteins Person, wie ihre spätere Geschichte zeigt, alle Voraussetzungen für eine Mythenbildung gegeben waren, muß für die publizistische Nichtbeachtung des Herzogs von Friedland seine ja doch nur vorübergehende Abwesenheit vom politischen Geschehen zwischen 1630 und 1632 als Begründung dienen.[36]

Elisabeth Constanze Lang stimmt mit Coupes Beurteilung im Grundsatz überein und führt den publizistischen Kulminationspunkt von 1631/32 dementsprechend auf die »aufgestaute Aggressivität« der Protestanten zurück, die sich in den Flugblättern entladen habe. Dagegen sieht sie, und das wohl zu Recht, keine vergleichbare Stimmungslage für die Jahre 1619/21 und betrachtet daher die Flut der Einblattdrucke als gesteuerte Kampagne der katholischen Partei.[37] Ohne massenpsychologische Einflüsse auf die quantitative Verteilung der Bildpublizistik ganz leugnen zu wollen, hätten doch Forschungsergebnisse, nach denen zumal die Schweden während ihres militärischen Vordringens nach Süddeutschland sehr massiv Öffentlichkeitsarbeit betrieben haben,[38] zu Vorsicht vor allzu uneingeschränkt psychologisierenden Erklärungsmustern warnen können. Die im Prinzip richtige Auffassung, die Publizistik der Jahre 1619/21 als politisch gesteuert anzusehen, stößt allerdings auf Probleme, wenn die katholische Partei als Initiator der Kampagne bezeichnet wird. Diese Meinung vermag nämlich nicht zu erklären, warum die angeblich katholische Propaganda nach 1621 so gut wie versiegt, obwohl doch die militärischen und politischen Erfolge des Kaisers bis 1630 allen Anlaß für eine propagandistische Ausbeutung gegeben hätten.

34 Daß die öffentliche Stimmung, nachdem sie erst einmal publizistisch stimuliert war, ihrerseits wiederum zu einer erhöhten Nachfrage nach Propaganda führte, ist damit nicht bestritten.
35 Dabei wird übersehen, daß der Mythos Friedrichs, wenn man überhaupt von einem solchen sprechen kann, zum erheblichen Teil ein Produkt und nicht eine Voraussetzung der Publizistik war.
36 Coupe, Broadsheet, I, S. 88f.
37 Lang, Friedrich V., S. 94–97; vgl. auch Paas, Verse Broadsheet, S. 16.
38 Lahne, Magdeburgs Zerstörung, S. 41–109; Diethelm Böttcher, Propaganda und öffentliche Meinung im protestantischen Deutschland 1628–1636, in: Der Dreißigjährige Krieg, S. 325–367; Langer, Kulturgeschichte, S. 241–243.

Die explikatorischen Schwierigkeiten bei Coupe und Lang beruhen meines Erachtens zu einem guten Teil auf der Annahme, daß die Blätter gegen den Pfalzgrafen von katholischer Seite stammen. Nun wird man leicht zugeben können, daß auch katholische Autoren unter den Verfassern jener Einblattdrucke gewesen sind. Wenn man sich aber den am Kapitelanfang genannten übermächtigen Anteil der süddeutschen Reichsstädte an der Bildpublizistik vergegenwärtigt und zudem die Beispiele einbezieht, in denen die städtische Obrigkeit ihren Druckern aus Opportunitätsgründen die anonyme Erscheinungsform politischer Schriften vorschrieb, so erscheint die Vermutung plausibel, daß auch das Gros der anonymen gegen Friedrich gerichteten Flugblätter in eben jenen vorwiegend lutherischen Reichsstädten erschienen ist.[39] Sie wird gestützt durch die Beobachtung, daß von den wenigen Blättern, die mit Angabe des Druckorts die politischen Ereignisse jener Phase begleiten, die meisten aus Augsburg, Nürnberg und Frankfurt a. M. (in der Reihenfolge der Häufigkeit) stammen.[40] Vor allem lassen sich aber inhaltliche Argumente finden, die für eine reichsstädtische Provenienz der meisten anonymen Flugblätter aus der böhmisch-pfälzischen Kriegsphase sprechen. Wenn bis 1620 in der wechselseitigen Polemik die Anteile der verfeindeten Parteien trotz einer gewissen Dominanz der antikatholischen Blätter relativ ausgeglichen erscheinen, entspricht dies der abwartenden Politik der Reichsstädte, die es sich mit keiner Seite verderben wollten, solange die politisch-militärische Situation unentschieden war. Es ist bezeichnend für die mutmaßlich lutherische Herkunft der Bildpublizistik, daß die satirischen Angriffe dieser Zeit gegen die katholische Geistlichkeit wie auch gegen den Calvinismus, nicht aber gegen die Lutheraner gerichtet werden.[41] Nachdem mit der Schlacht am Weißen Berg am 8. November 1620 die Entscheidung zugunsten des Kaisers gefallen war und überdies die lutherische Vormacht Sachsen sich an den militärischen Aktionen gegen den Winterkönig und die Böhmen beteiligt hatte, beeilten sich die Reichsstädte, sich auf die Seite des Erfolgs zu schlagen und ihre Kaisertreue herauszustreichen. Es ist nämlich an der massiven Bildpropaganda, mit der Friedrich von der Pfalz nach der Prager Niederlage überschüttet wurde, auffällig, wie oft der Anteil der Sachsen am Sieg des Kaisers betont und der Calvinismus des Pfalzgrafen herausgestellt wird.[42]

Quellenbelege für das konkrete Vorgehen der reichsstädtischen Zensur in jener Phase sind aus den bereits erwähnten vielfältigen politischen Rücksichten, die die Räte zu beachten hatten, rar und widersprüchlich. Ich stütze mich im folgenden

[39] Vgl. hierzu und zum Folgenden auch den thesenhaften Ansatz in meiner Studie ›Flugblatt als Instrument‹, S. 612f.

[40] Bohatcová, Irrgarten, 12f., 21–23, 29, 34, 45, 48, 51, 56, 81, 95; Flugblätter Wolfenbüttel I, 169; II, 142, 144f., 167, 174f., 177.

[41] Z.B. Bohatcová, Irrgarten, 5, 7, 37; Coupe, Broadsheet II, Abb. 62, 113, 141; Flugblätter Wolfenbüttel II, 156–159; Flugblätter des Barock, 45.

[42] Z.B. Bohatcová, Irrgarten, 32, 60, 69f., 77, 88; Flugblätter Wolfenbüttel II, 189f.; Flugblätter Darmstadt, 125f., 131. Zum Gegensatz zwischen Lutheranern und Calvinisten vgl. Karl Lorenz, Die kirchlich-politische Parteibildung in Deutschland vor Beginn des dreißigjährigen Krieges im Spiegel der konfessionellen Polemik, München 1903, S. 69–95.

vornehmlich auf Nürnberger Dokumente, da hier die Quellenerschließung seitens der Forschung am weitesten fortgeschritten ist.[43] Die Zensurerlasse in Augsburg, Nürnberg und Straßburg von 1618 bzw. 1620 verbieten jegliche *schmachhafte, leichtfertige, ärgerliche und allein zu Verbitterung und Aufwiegelung des gemeinen Volkes reichende Bücher, Lieder, neue Zeitungen, Zedul, Gemälde und Kupferstiche.*[44] Daß es sich hierbei aber lediglich um die Außenseite der Zensurpolitik handelt, lehren zwei Ratsverlässe aus Nürnberg. Im ersten wird dem Drucker Simon Halbmaier zugestanden, die ›Grosse Oder Andere Apologia‹ der böhmischen Stände zu drucken, *doch das diser Statt, alß des orts, da Sie gedruckt, dabey nitt gedacht werde, und das er diese erlaubnus in guter gehaimb halte.*[45] Wie groß die Furcht des Rats war, bei der inoffiziellen Lockerung seiner Zensur ertappt zu werden, erhellt auch der zweite Beleg. Hier wurde der Druck *der Correspondierenden Stend Werbung an den Herzog von Bayern und dessen Antwort* erlaubt, *doch ohne benennung deß orts, und das er [Halbmaier] unbekandt Papier darzu gebrauche.*[46] Daß auch innerhalb des Rats verschiedene politische Interessen und Fraktionen vorhanden waren und es deswegen zu widersprüchlichen Zensurreaktionen kommen konnte, zeigt der Fall der ›Epistola Wenzeslai Meroschwa Behemi‹ des vormaligen Augsburger Bürgermeisters Paulus Welser.[47] Diesmal war Simon Halbmaier als Verkäufer beteiligt, der zu Protokoll gab, daß ihm der Verkauf der Schrift zunächst mit Einschränkungen erlaubt, dann allerdings verboten worden sei. Auf Drängen einiger hochstehender Personen habe er das Werk trotzdem weiterverkauft. Daß seine Begründung für den Verkauf nicht aus der Luft gegriffen war, beweist seine Kundenliste, die er dem Rat vorlegen konnte.

43 Zur Nürnberger Politik während des Dreißigjährigen Kriegs vgl. Johannes Müller, Reichsstädtische Politik in den letzten Zeiten der Union, in: Mitteilungen d. Instituts f. österreichische Geschichtsforschung 33 (1912) 483–514, 633–680; Eugen Franz, Nürnberg, Kaiser und Reich. Studien zur reichsstädtischen Außenpolitik, München 1930, S. 255–332; Helmut Weigel, Franken im Dreißigjährigen Krieg. Versuch einer Überschau von Nürnberg aus, in: Zs. f. bayerische Landesgesch. 5 (1932) 1–50; Rudolf Endres, Politische Haltung bis zum Eintritt Gustav Adolfs in den Dreißigjährigen Krieg, in: Nürnberg. Geschichte einer europäischen Stadt, hg. v. Gerhard Pfeiffer, München ²1982, S. 269–273; ders., Endzeit des Dreißigjährigen Krieges, in: ebd., S. 273–279.

44 Costa, Zensur, S. 28f. (hier auch das Zitat); Müller, Zensurpolitik, S. 111; PoliceijOrdnung Straßburg, S. 87.

45 Zit. nach Sporhan-Krempel/Wohnhaas, Halbmaier, Sp. 906. Bei der Schrift handelt es sich um ›Die Grosse Oder Andere Apologia Der Stånde deß Kønigreichs Bôheimb [...]‹, (Prag: Jonathan Bohutsky) 1619 (Ex. München, SB: 4° Polem. 214); dazu Johannes Gebauer, Die Publizistik über den böhmischen Aufstand von 1618, Diss. Halle-Wittenberg 1892, S. 2–19.

46 Sporhan-Krempel/Wohnhaas, Halbmaier, Sp. 906. Das Zitat belegt, daß die Lokalisierung anonymer Flugblätter mittels Wasserzeichenbestimmung nicht nur durch den überregionalen Papierhandel, sondern auch durch Vorsichtsmaßnahmen der gezeigten Art nur beschränkten Erfolg verspräche.

47 (Paulus Welser), EPISTOLA VVENCESLAI MEROSCHVVA BOHEMI AD IOANNEM TRAVT: NORIBERGENSEM, DE STATV PRAESENTIS BELLI, ET VRBIVM IMPERIALIVM [...], (Augsburg: Sara Mang) 1620 (Ex. München, SB: 4° Eur. 187).

Auf ihr war »eine große Anzahl von Ratskonsulenten, darunter Dr. Hülß mit drei, Dr. Oelhafen mit zwei und Magister Johann Schmidt mit einem Exemplar angegeben«.[48]

Wie stark sich der Nürnberger Rat auch in der Bildpublizistik engagierte, zeigen einige Verlässe, die den Kupferstecher Peter Isselburg betreffen. Am 1. Dezember 1619 wurden ihm *für die presentirte exemplaria der kön. May. in Böhem conterfet 12f.* zugesprochen und *das noch schuldige schutzgeldt* erlassen.[49] Einen guten Monat später, am 5. Januar 1620, erhielt Isselburg eine Prämie für seinen *abriß der behemischen crönung und Bethlen Gabors contrefait* und außerdem eine einjährige Verlängerung seiner Aufenthaltserlaubnis.[50] Zwei Jahre danach war die wohlwollende Passivität der Nürnberger Zensur beendet: Bei einem Rothenburger Kolporteur beschlagnahmte man *ettliche paßquillische gemähel, den pfälzischen kehraus und ander dergleichen ding mehr.*[51] Es ist sicher kein Zufall, daß gerade der *pfälzische kehraus,* gemeint ist das Flugblatt ›Deß Pfaltzgrafen Kŏrauß auß Bŏheim Ober vnd Vnderpfaltz‹, namentlich angeführt wird. Auf ihm wird nämlich nicht nur der Winterkönig angegriffen, sondern auch auf Nürnbergs Mitgliedschaft in der protestantischen Union angespielt.[52] Die im selben Ratsverlaß angekündigte Kontrolle Isselburgs, welcher *dergleichen gemäl ins kupfer gestochen haben soll,* führte am 25. Februar 1622 zu einer Rüge des Stechers, zur Zerstörung der anstößigen Kupferstiche und zugehörigen Platten sowie zur Nichtverlängerung der Aufenthaltserlaubnis. Die dergestalt dokumentierte Verschärfung der Zensur leitete eine Phase rigoroserer Bücherkontrolle bis zum Vorstoß der Schweden nach Süddeutschland ein. Der Verlaß zeigt allerdings ex negativo auch noch einmal die rege Beteiligung der Nürnberger Verleger an der Bildpublizistik der Jahre 1619/21. Daß man die Bestrafung Isselburgs dahingehend abmilderte, daß man ihm noch *biß auff Laurenti* (21. Juli) zu bleiben erlaubte und am 9. August gar eine offizielle Verabschiedung des angesehenen Künstlers beschloß,[53] läßt vermuten, daß man sich seiner zuvor erworbenen publizistischen Verdienste um die Stadt erinnert hatte.

Die ab 1622 zu beobachtende Beruhigung der Bildpublizistik geht konform mit der politischen Zurückhaltung der Reichsstädte, deren traditionelle und rechtliche

48 Müller, Zensurpolitik, S. 112; vgl. auch Sporhan-Krempel/Wohnhaas, Halbmaier, Sp. 906.
49 Ratsverlässe, hg. Hampe, Nr. 3019.
50 Ebd., Nr. 3022. Rudolf Wolkan, Politische Karikaturen aus der Zeit des dreißigjährigen Krieges, in: Zs. f. Bücherfreunde 2 (1898/99) 457–467, hier S. 462, und, ihm folgend, Elmer A. Beller, Caricatures of the ›Winter King‹ of Bohemia. From the Sutherland Collection in the Bodleian Library, and from the British Museum, London 1928, S. 7, gehen generell davon aus, daß die propagandistische Bildpublizistik von den interessierten Parteien finanziert wurde. Vgl. dagegen Coupe, Broadsheet I, S. 85.
51 Ratsverlässe, hg. Hampe, Nr. 3038.
52 Nr. 64. Zum Blatt vgl. Um Glauben und Reich, 517 mit Abb. (Kommentar von Michael Schilling), und Ereignis Karikaturen. Geschichte in Spottbildern 1600–1930, Ausstellungskatalog Münster 1983, 10. Stichtechnik und politische Nähe zu Maximilian von Bayern lassen an Daniel Manasser in Augsburg als Verleger des Blatts denken. Andere Blätter Manassers weisen zudem dieselben Randleisten auf.
53 Ratsverlässe, hg. Hampe, Nr. 3043f.

Bindung an den Kaiser im Widerstreit mit den Sympathien für die angegriffenen norddeutschen Glaubensgenossen stand. Das Schweigen der Bildpublizistik entspricht dem von Sachsen eingeschlagenen und von den kleineren lutherischen Territorien nachvollzogenen Weg der Neutralität und dürfte zugleich Zeugnis für die kaiserliche Stärke in den Jahren zwischen 1622 und 1630 sein, die selbst das Mittel der inoffiziellen Lockerung der Zensur verhinderte. Erst als mit der Durchsetzung des Restitutionsedikts sehr massiv die Interessen der lutherischen Territorien und Reichsstädte bedroht wurden[54] und mit den Schweden ein neuer Machtfaktor in das Kriegsgeschehen eingriff, veränderten sich die Voraussetzungen soweit, daß ein Wandel der Zensurpolitik wieder möglich wurde. Sicher nicht zufällig, sondern kennzeichnend für die Ängste der Reichsstädte löste die verheerende Zerstörung der Reichsstadt Magdeburg am 20. Mai 1630 eine publizistische Woge der Empörung aus, an der auch zahlreiche Flugblätter beteiligt waren.[55] Die Schlacht bei Breitenfeld und der schwedische Vorstoß nach Süddeutschland erfuhren ein lebhaftes Echo in der Flugblattpropaganda. Nachdem der Nürnberger Rat bis in den November 1631 hinein noch zögerte, die Zügel der Zensur schießen zu lassen,[56] durften 1632, als Gustav Adolf mit seinen Truppen die politische und militärische Szene beherrschte, etliche Blätter sogar mit Angabe des Verlegers, Autors und Druckorts erscheinen.[57] Nach dem Einzug des Schwedenkönigs in

54 Vgl. Moriz Ritter, Der Ursprung des Restitutionsediktes, in: Der Dreißigjährige Krieg, S. 135–174.

55 Lahne, Magdeburgs Zerstörung, S. 187–205. Es wäre noch zu untersuchen, ob die Flugblätter schon bald nach dem Fall Magdeburgs erscheinen konnten oder erst nach der Schlacht bei Breitenfeld am 17. September 1631, nachdem eine wichtige militärische Entscheidung für die Schweden gefallen und Sachsens Kriegseintritt gegen den Kaiser vollzogen war.

56 Müller, Zensurpolitik, S. 115; Coupe, Broadsheet I, S. 19.

57 Flugblätter Wolfenbüttel II, 220, 267 (Fassung c), 284; Flugblätter Darmstadt, 197; Um Glauben und Reich, 666; Flugblätter Coburg, 88; Gustav Adolf, Wallenstein und der Dreißigjährige Krieg in Franken, Ausstellungskatalog Nürnberg 1982, Nr. 55 mit Abb.; ferner die Blätter ›ABRIS DER HERRLICHEN VICTORI [...]‹, Nürnberg: Ludwig Lochner 1632 (Ex. Nürnberg, GNM: 583/1343, 586/1343); ›Kurtzer vnd Eygentlicher Abriß / Der Haupt=Vestung Jngolstatt [...]‹, Nürnberg: Ludwig Lochner 1632 (Ex. Nürnberg, GNM: 443/1343); ›Kurtzer vnd Eygentlicher Abriß / Der schönen Fürstlichen HauptStadt München [...]‹, Nürnberg: Ludwig Lochner 1632 (Ex. Nürnberg, GNM: 559/1343); ›Warhafftige Abbildung vnd Beschreibung / deß grossen vnd gewaltigen Treffens / welches vor [...] Leipzig [...]‹, (Nürnberg:) L[udwig] L[ochner] (1631/32) (Ex. Nürnberg, StB: Will I. 440. M.); ›Warhafftige Historische Beschreibung / Vnd Contrafacturn / der fürnembsten Stådt [...]‹, Nürnberg: Ludwig Lochner 1632 (Ex. Ulm, StB: Einbl. 236); ›Hertzensfreüdiger Newer Jahres Wuntsch: auff Der [...] Königlichen Mayestat in Schweden etc. [...]‹, Nürnberg: Johann Oeder 1632 (Ex. Braunschweig, HAUM: FB XVII); ›SERENISSIMO, POTENTISSIMOQVE PRINCIPI AC DOMINO, DOMINO GVSTAVO ADOLPHO [...]‹, Nürnberg: Wolfgang Endter (1632) (Ex. Hamburg, SUB: Scrin C/22, fol. 132); ›Eygentlicher Abriß vnd Beschreibung / Der geschwinden Eroberung der Statt Würtzburg [...]‹, Nürnberg: Georg Köhler (1631/32) (Ex. Nürnberg, GNM: 529/1343); ›Warhafftige Abbildung / deß grossen [...] Treffens / welches vor [...] Leiptzig [...]‹, Nürnberg: Georg Köhler (1631/32) (Ex. Nürnberg, GNM: 24932/1343).

Nürnberg am 31. März 1632 findet sich der Nürnberger Rat sogar zu einer finanziellen Unterstützung der schwedenfreundlichen Propaganda bereit.[58]

Obwohl die Bildpublizistik von 1631/32 zum ganz überwiegenden Teil für Gustav Adolf von Schweden und Johann Georg von Sachsen Partei nimmt,[59] ist sie doch zugleich auf Schonung des Kaisers bedacht, wenn nicht das Reichsoberhaupt, sondern Tilly und die Jesuiten als Ziele der Satire und Polemik gewählt werden.[60] Daß Tilly und die Jesuiten tatsächlich aus taktischen Erwägungen heraus angegriffen wurden, bezeugt der sächsische Oberhofprediger Matthias Hoe von Hoenegg. Als ihm wegen seiner Predigt zur Eröffnung des Leipziger Konvents am 20. Februar 1631 von katholischer Seite vorgehalten wurde, den Kaiser und die katholischen Stände beschimpft zu haben, verteidigte sich Hoe in einer Erwiderungsschrift damit, daß er nicht die Fürsten, sondern die Jesuiten und ihren Anhang habe treffen wollen.[61] Indem man Tilly und die Jesuiten angriff, auch wenn man den Kaiser meinte, hielt man sich gleichsam eine Rückzugslinie gegen Einsprüche des Reichsoberhaupts offen.[62]

Als mit dem Tod des Schwedenkönigs in der Schlacht bei Lützen sich die politischen Gewichte im Reich wieder zu egalisieren begannen und Aussichten auf eine friedliche Beilegung des Konflikts bestanden, erfolgte eine deutliche Rücknahme der Propaganda.[63] Mit dem Prager Frieden, dem nahezu alle Reichsstände beitraten, hatte man innerhalb des Reichs einen Ausgleich gefunden, der auch zur propagandistischen Befriedung bis zum endgültigen Kriegsende führte.[64]

[58] Ratsverlaß vom 16. April 1632: *Simon Halbmairn, welcher der königl. Mayt. zu Schweden alhier gehaltenen einzug uff das kupfer bringen lassen und meinen herren davon etlich exemplaria verehret, [...] den werth darfür bezahlen lassen.* Zit. nach Gustav Adolf, Wallenstein und der Dreißigjährige Krieg in Franken, Ausstellungskatalog Nürnberg 1982, Nr. 56.

[59] Prokaiserliche Blätter blieben auf Einzelfälle beschränkt; vgl. Flugblätter Wolfenbüttel II, 224–227, 235, 246.

[60] Vgl. Franz Schnorr von Carolsfeld, Tilly nach der Schlacht bei Breitenfeld, in: Archiv f. Litteraturgesch. 6 (1877) 53–85; Werner Lahne, Tillys Niederlage bei Breitenfeld in der zeitgenössischen Karikatur und Satire, in: Thüringisch-sächsische Zs. f. Gesch. u. Kunst 21 (1932) 36–50; Lang, Friedrich V., S. 55–72; Flugblätter Wolfenbüttel II, 236–244, 253–258, 272, 279–285, 288–301.

[61] Vgl. Hans Knapp, Matthias Hoe von Hoenegg und sein Eingreifen in die Politik und Publizistik des Dreißigjährigen Krieges, Halle a.S. 1902 (Hallesche Abhandlungen zur neueren Gesch., 40), S. 37–40.

[62] Ähnlich wurde schon in der Bildpublizistik von 1620/21 die direkte Konfrontation mit dem Pfalzgrafen häufig umgangen, indem man seine Ratgeber Abraham Scultetus und Ludwig Camerarius verantwortlich machte. Dieses Muster ausweichender Kritik im Topos der falschen Räte hatte Tradition; vgl. Bauer, Gemain Sag, S. 214–219.

[63] Dem widerspricht nicht der Beitritt der protestantischen Reichsstädte zum Heilbronner Bund, den sie – im Gegensatz zu Schweden und Frankreich – als reines Verteidigungsbündnis verstanden; vgl. Johannes Kretzschmar, Der Heilbronner Bund, 3 Bde., Lübeck 1922, I, S. 208.

[64] Bezeichnend sind die Begründungen für Druckverbote in Nürnberg, die ab 1633 die Interessen des Reichs in den Vordergrund stellen; vgl. die Belege bei Müller, Zensurpoli-

Hält man sich die Entwicklung der Bildpublizistik während des Dreißigjährigen Kriegs mit ihren eruptionsartigen Höhepunkten und relativen Ruhephasen noch einmal vor Augen und zieht die politischen Abläufe zum Vergleich heran, ist zu erkennen, daß die Propaganda nicht nur mit dem jeweiligen Verhalten der protestantischen Reichsstädte, sondern auch mit dem der lutherischen Vormacht Sachsen korrespondiert, sieht man vielleicht einmal vom Jahr 1619 ab, in dem die pfälzischen Interessen noch einen stärkeren Einfluß auf die Publizistik ausübten. Betrachtet man die Vorbereitungen und Durchführung der Jahrhundertfeiern der Reformation und der Confessio Augustana, so wird eine Vorbildfunktion Sachsens für die übrigen lutherischen Territorien und Städte erkennbar.[65] Nimmt man die beiden Jubiläen und die begleitende Propaganda als Muster auch für den politischen und publizistischen Verlauf der Jahre 1620/21 und 1631/32, könnte vermutet werden, daß das sächsische Verhalten auch hier die Politik einschließlich der Zensurpolitik der anderen lutherischen Gebiete geprägt hat. Dieser sächsische Einfluß würde erklären, warum dem Kurfürsten Johann Georg in der Bildpublizistik der betreffenden Jahre eine Bedeutung beigemessen wurde, die weit über den tatsächlichen Anteil Sachsens an der politischen und militärischen Entwicklung hinausgeht.[66] Es ist nicht auszuschließen, daß die sächsische Diplomatie ganz unmittelbar die Zensurpolitik und Publizistik der protestantischen Reichsstädte beeinflußt hat. Doch solange keine Belege etwa aus der politischen Korrespondenz diese Vermutung stützen, wird man nur von einer indirekten Wirkung der sächsischen Politik sprechen können, die für die reichsstädtische Publizistik und Zensur die orientierende Funktion eines Leitbilds erfüllte.

Abschließend sei der Zusammenhang von reichsstädtischer Politik und Bildpublizistik an einem dritten Komplex aufgewiesen. Das elementare Interesse der Reichsstädte an politischer Einigkeit und Frieden, das oben bereits benannt wurde, fand seinen Ausdruck in zahlreichen Flugblättern. Schon zu Beginn des Dreißigjährigen Kriegs mahnte das Blatt ›Geistlicher Rauffhandel‹, wenn auch eher auf die theologischen als auf die politischen Gegensätze bezogen, zur Beendigung der Konfrontation. Den irenischen Ansichten eines Georg Calixt naheste-

tik, S. 116f., und Lore Sporhan-Krempel / Theodor Wohnhaas, Jeremias Dümler, Buchhändler, Verleger und Buchdrucker zu Nürnberg (1598–1668), in: AGB 7 (1967) 1773–1796, hier Sp. 1781–1784.

65 Kastner, Rauffhandel, S. 279 und 103–106; Angelika Marsch, Bilder zur Augsburger Konfession und ihren Jubiläen, Weißenhorn 1980, S. 59–62. Für die ›Augapfel‹-Kontroverse ab 1628 existierte bisher nicht einmal eine bibliographische Erfassung; am informativsten daher noch immer Christian August Salig, Vollständige Historie Der Augspurgischen Confeßion und derselben Apologie, 3 Bde., Halle a.S. 1730, I, S. 780–806 (Ex. Hamburg, Dt. Bibelarchiv: Kk 15, 1–3).

66 Aufgrund der Anonymität der Blätter muß offenbleiben, wie groß der Anteil der unmittelbaren sächsischen Publizistik am Gesamtvolumen der Flugblätter war, doch wird man davon ausgehen können, daß Johann Georg auch auf außersächsischen Einblattdrucken mit Maximilian von Bayern (1620/21) und Gustav Adolf von Schweden (1631/32) gleichrangig behandelt wurde.

hend, dürfte es etwa im philippistischen Nürnberg wohlwollende Aufnahme gefunden haben.[67] Prägnanter in der Aussage und schärfer im Ton ist das Blatt ›Dises laß mir drey stoltzer Pfaffen sein?‹, (Straßburg: Jacob von der Heyden 1622?, Abb. 50).[68] Es fordert mit dem Topos der falschen Räte die Fürsten dazu auf, nicht den auf Konfrontation gerichteten Vorschlägen ihrer geistlichen Ratgeber, gemeint sind Wilhelm Lamormaini (? *Pater Job*), Matthias Hoe von Hoenegg *(Herr Matz)* und Abraham Scultetus *(Vatter Abraham)*, zu folgen, sondern zu politischen Lösungen des Konflikts zu kommen.[69] Selbstverständlich wird der Ruf nach Frieden in der Partei, die sich jeweils in bedrängter militärischer und politischer Situation befand, besondere Resonanz gefunden haben, und vielleicht erklärt diese virtuelle Parteilichkeit die vorwiegende Anonymität der während des Kriegs erschienenen Friedensblätter. Das ändert jedoch nichts an der Plausibilität der Überlegung, daß die Reichsstädte auch unabhängig von derartigem macht- und konfessionspolitischen Kalkül nach einer einvernehmlichen Regelung drängten und als politischer Nährboden derartiger Friedensmahnungen anzusehen sind. Das Interesse der Reichsstädte an den irenischen Blättern wird dadurch bestätigt, daß nach Abschluß des Kriegs, als der Vorwurf der Parteilichkeit nicht länger zu befürchten und folglich keine Anonymität mehr vonnöten war, fast alle Einblattdrucke zum Westfälischen Frieden in Augsburg, Nürnberg oder Frankfurt a. M. erschienen.[70] Vereinzelt geben aber auch anonyme Friedensblätter ihren reichsstädtischen Hintergrund zu erkennen. ›Deß verjagten Frieds erbärmliche Klagred / vber alle Ståndt der Welt‹, o. O. 1632, greift ebenso wie das ›CONCILIUM DEORUM, Das ist: Allgemeiner GötterRath [...]‹, o. O. 1633, auf Texte zurück, die Hans Sachs 1534 bzw. 1544 abgefaßt hat.[71] Das reichsstädtische Grundinteresse am Frieden ermöglichte in beiden Fällen fast unveränderte Neuauflagen der knapp hundertjährigen Texte. In sublimer Form bekunden sich auch auf dem Blatt ›Deß H. Römischen Reichs von GOTT eingesegnete Friedens=Copulation‹, o. O. 1635 (Nr. 63), reichsstädtische Belange. Während der Text den Kaiser und den sächsischen Kurfürsten wegen des Prager Friedensschlusses feiert und keine nähe-

[67] Nr. 122; vgl. Flugblätter Wolfenbüttel II, 148 (Kommentar von Wolfgang Harms und Michael Schilling). Über hundert Jahre nach seiner Drucklegung fand das Blatt noch in Augsburg einen Liebhaber, der es sich auf Pergament abmalen und auf Holz aufziehen ließ; vgl. Helmut Tenner, Sammlung Adam, Teil II, Auktionskatalog 129, Heidelberg 1980, Nr. 421 mit Tafel 42.

[68] Nr. 76. Die technischen Merkmale des Kupferstichs lassen an Jacob von der Heyden denken. Die Datierung erfolgt in Anlehnung an eine zeitgenössische Notiz auf dem Braunschweiger Exemplar (HAUM: FB XVII: *Authore Ill. aº. 1622*).

[69] Weitere Friedensmahnungen vom Anfang des Dreißigjährigen Kriegs in Flugblätter Wolfenbüttel II, 165f., 203; Um Glauben und Reich, 768. Vergleichbare Blätter aus späteren Phasen in Flugblätter Wolfenbüttel I, 176, 178; II, 310, 315; Um Glauben und Reich, 765–767, 769; Flugblätter Coburg, 100, 103.

[70] Flugblätter Wolfenbüttel II, 321–328; Flugblätter Coburg, 107f., 110f.; Flugblätter Darmstadt, 257, 259.

[71] Nr. 65 und 37; vgl. Röttinger, Bilderbogen, Nr. 639 mit Tafel 3; Flugblätter Wolfenbüttel II, 149, und Flugblätter Darmstadt, 236 (Kommentare von Michael Schilling).

ren Hinweise auf seine Herkunft bietet,[72] gibt das Bild genauere Anhaltspunkte. Es handelt sich nämlich um ein recht präzises ikonographisches Zitat eines Holzschnitts des Monogrammisten M. S.[73] Die zentrale Achse von Gottvater, der Personifikationen der Republica und der Pax ist nahezu unverändert. An die Stelle der seitlichen Personifikationen der Justitia und Liberalitas sind unter Beibehaltung der Attribute der Kurfürst und der Kaiser getreten. Deutet der auch als Einzelblatt überlieferte Holzschnitt mit der Nürnberger Stadtsilhouette im Hintergrund seinen Wirkungskreis und Erscheinungsort bereits an, so macht seine Verwendung als Frontispiz von ›Der Stat Nurmberg verneute[r] Reformation. 1564‹, Nürnberg: Valentin Geißler 1564,[74] endgültig offenkundig, daß es sich um eine hochoffizielle Darstellung reichsstädtischer Grundwerte handelt, die in das Blatt von 1635 eingegangen ist.

4.3. Das Flugblatt als Medium der Auflehnung

Es sind wohl in erster Linie die Erfahrungen des 19. und 20. Jahrhunderts, die das Flugblatt als Medium erscheinen lassen, in dem politisch unterdrückte und sozial benachteiligte Gruppen ihr Aufbegehren artikulieren und an die Öffentlichkeit tragen.[1] Für die frühe Neuzeit gilt eine solche Feststellung nur mit starken Einschränkungen, haben doch die vorstehenden Ausführungen gezeigt, daß verbotene politische Kritik sich in der Bildpublizistik oft nur in einem obrigkeitlich lizensierten Freiraum der Illegalität äußerte. Die bereits zitierten Zensurmandate und -ordnungen, die das Gemeinwesen von Aufruhr und Empörung bedroht sahen, ließen gleichwohl erkennen, daß man vermutlich aufgrund einschlägiger Erfahrungen um das Protestpotential der Bildpublizistik wußte. Und es wäre in der Tat erstaunlich, wenn sich oppositionelle Gruppen nicht des Flugblatts mit seinen Vorteilen potentiell unaufwendiger, kostengünstiger und schneller Herstellung sowie weitreichender und schwer kontrollierbarer Verbreitung bedient hätten.

Die Türen öffentlicher Gebäude wie Rathaus und Kirche, aber auch die Stadttore waren die Orte, an denen die Obrigkeit ihre Erlasse durch Aushang publik machte. Da an diesen Stellen die größtmögliche Öffentlichkeit zu erwarten war, wurden hier vorzugsweise auch insubordinative Publikationen angebracht. Das

72 Die Publizistik zum Prager Frieden behandelt Heinrich Hitzigrath, Die Publizistik des Prager Friedens (1635), Diss. Halle a. S. 1879.

73 Strauss, Woodcut, 1292.

74 Ex. München, SB: Res. 2° J. germ. 96. Es handelt sich um die Neufassung des Nürnberger Stadtrechts; vgl. dazu Andreas Gedeon, Zur Rezeption des römischen Privatrechts in Nürnberg, Nürnberg 1957 (Nürnberger rechts- u. sozialwissenschaftliche Vorträge u. Schriften, 5), S. 30–72.

1 »Flugblätter und Flugschriften sind publizistische Mittel sozial unterprivilegierter Gruppen, denen die anderen Instrumente gesellschaftlicher Kommunikation (noch) nicht zur Verfügung stehen«, formulieren ohne weitere Einschränkung Kurt Koszyk / Karl Hugo Pruys, dtv-Wörterbuch zur Publizistik, München 1969 (dtv 3032), S. 122.

berühmteste und folgenreichste Beispiel, das sich allerdings eher historio- und biographischer Mythenbildung denn geschichtlicher Wahrheit verdankt, ist Luthers Thesenanschlag am Portal der Wittenberger Schloß- und Universitätskirche.[2] Was de facto nur als Ankündigung einer akademischen Disputation gemeint war[3] und erst durch die anschließenden Weiterungen zum Ausgangspunkt der Reformation wurde, wurde von der protestantischen Geschichtsschreibung zu einem Akt des Aufbegehrens stilisiert und mythifiziert.[4] Als Beispiel dieser Mythenbildung mag das in vielen Fassungen überlieferte Flugblatt ›Göttlicher Schrifftmessiger / woldenckwürdiger Traum [...]‹, o.O. (1617), dienen (Nr. 123). Die Überschrift formuliert, daß *D. Martin Luther seine Sprüche wider Johann Tetzels Ablaßkrämerey / an der Schloßkirchenthür zu Wittenberg angeschlagen* habe. Der Holzschnitt zeigt, wie Luther im Mönchshabit mit einer überdimensionalen Schreibfeder, deren Ende dem Papst zu Rom die Tiara vom Kopf stößt, seine Thesen *Vom Ablaß* ans Kirchenportal schreibt. Die Bezeichnung der akademischen Disputationsthesen als *Sprüche wider Johann Tetzels Ablaßkrämerey*, die vorgebliche Abfassung der Thesen in deutscher Sprache und der im Bild vorgeführte Angriff auf den Papst verwandeln den ursprünglich universitätsinternen Vorgang in eine von Anfang an öffentlichkeitsgerichtete Handlung des Widerstands. Da die Umdeutung des Thesenanschlags nur die Handlung als solche als gottgewollt und geistinspiriert rechtfertigt, Ort und Methode des Vorgang aber keiner weiteren Begründung bedürfen, ist davon auszugehen, daß das Anbringen von Protestschreiben an den Kirchentüren zur Alltagserfahrung des Publikums gehörte und daher die Plausibilität der Flugblattdarstellung nicht beeinträchtigen konnte. Damit bezeugt weniger der Thesenanschlag selbst als vielmehr seine Rezeption die potentielle Funktion von Flugblättern, abweichende Meinungen, Klagen, Beschwerden und Proteste zu artikulieren und öffentlich zu machen. Diese bisher nur mittelbar gewonnene Schlußfolgerung wird durch eine größere Zahl konkreter Belege bestätigt.

Achilles Pirmin Gasser berichtet in seiner Augsburger Stadtchronik mehrfach von Schmähschriften, die beim Rathaus oder an Kirchentüren angebracht worden seien.[5] So wird mitgeteilt, daß am 17. Juni 1532 *Ein Paßquill bey der Perlenstiegen angeschlagē* worden sei,

[2] Die Diskussion um den Thesenanschlag ist zusammengefaßt bei Hans-Christoph Rublack, Neuere Forschungen zum Thesenanschlag Luthers, in: Historisches Jb. 90 (1970) 329–343.

[3] Dementsprechend weisen die Einblattdrucke des Thesenanschlags keine Illustrationen auf und sind in lateinischer Sprache abgefaßt.

[4] Etwa Johannes Mathesius, Ausgewählte Werke, 3. Bd.: Luthers Leben in Predigten, hg. v. Georg Loesche, Prag [2]1906 (Bibliothek dt. Schriftsteller aus Böhmen, 9), S. 34.

[5] Marcus Welser / Achilles Pirmin Gasser, Chronica Der Weitberüempten Keyserlichen Freyen vnd deß H. Reichs Statt Augspurg [...], Frankfurt a.M.: Christian Egenolphs Erben 1595, [Dritter vnd letster Theil:] Basel: ohne Drucker 1596, III, S. 100, 105, 124, 130 (Ex. München, UB: 2° Hist. 34).

darinnen der hieige Rath hart angegriffen / vnd gewarnet wurde/ wo ferr er nicht vnverzüg-
lich die Papistische Lehr verdampte vnd außrottete / daß ein Bürgerlicher Krieg / der
allbereyt von zwey tausent Bürgern zusamen geschworen hetten / im Trieb were / darauß
werden würde.[6]

Wie ernst solche Drohungen genommen wurden, deutet die Reaktion des Rats an,
der tausend Gulden Belohnung für die Ergreifung des Verfassers aussetzte und
eine Wachtruppe von 600 Soldaten aushob.[7] Bemerkenswert ist, daß die Nachfor-
schungen sich auch auf die katholische Geistlichkeit richteten, der man zutraute,
den Magistrat zu harten Maßnahmen gegenüber der protestantischen Bürger-
schaft provozieren gewollt zu haben. Diese Kalkulation des Rats zeigt, in welchem
Maß die ›Öffentlichkeit des Gemeinen Manns‹ in die politischen Auseinanderset-
zungen einbezogen werden konnte, um bestimmte Konsequenzen zu erreichen. Ist
bei den angeführten Augsburger Fällen ungewiß, ob es sich um geschriebene oder
gedruckte Pamphlete, um Einblattdrucke oder Flugschriften gehandelt hat, fand
der Kaplan des Nonnenklosters zu Weida am 15. August 1523 unzweifelhaft einen
Einblattdruck an die Klostertür geheftet, nämlich das Flugblatt ›Von der Mün-
chen vrsprung‹, o. O. 1523, auf dem die Klosterinsassen als des Teufels Afterge-
burt verhöhnt werden.[8] Auch ein Akteneintrag in den Archivalien des Breslauer
Domkapitels berichtet von einem identifizierbaren Flugblatt, das diesfalls in der
Kirche ausgehängt worden war und die Bevölkerung in Unruhe versetzte.[9] Diese
und andere Belege[10] weisen die Bildpublizistik als Medium aus, dessen sich auch
politische Minderheiten und sozial unterprivilegierte Gruppen bedienen konnten.

Ging es bisher um Fälle, in denen sich ein rebellisches Moment in dem Akt des
Öffentlich-Machens äußerte, so richtet sich im Folgenden die Aufmerksamkeit
mehr auf die Inhalte der Flugblätter, die nach verdeckter oder gegebenenfalls
auch expliziter politischer und sozialer Kritik befragt werden sollen. Besonders die
Forschung in der DDR hat wiederholt auf die sogenannten Bauernklagen hinge-
wiesen, in denen die Nöte, aber auch der Widerstandswille der Bauern im Drei-
ßigjährigen Krieg zum Ausdruck komme.[11] In der Tat sind Flugblätter wie das
›Klag vnd Bettlied Der Armen / durch vielfaltige / grausame schädliche Krieg /
durchzüg / vnd andere weg hochbeträngten vnd beschwerten Bawers vnd Landleu-
ten [...]‹, Straßburg: Jacob von der Heyden (1616), das ›Algemeiner Bauren

6 Ebd. S. 23.
7 Bauer, Gemain Sag, S. 96f.
8 Nr. 203; vgl. Saxo, Ein Pamphlet »Von der München ursprung« vom Jahre 1523, in: Zs. f.
 Bücherfreunde N.F. 12 (1920) 76f.; zum Blattthema vgl. Flugblätter Wolfenbüttel II, 7,
 86; Flugblätter Darmstadt, 63.
9 Flugblätter Wolfenbüttel II, 17. Es handelte sich um das Blatt ›ANATOMIA M.
 LVTHERI‹, (Ingolstadt: Alexander und Samuel Weissenhorn 1567); vgl. Stopp, Ecclesia
 Militans, S. 597–602 mit Abb. 1; s. auch Flugblätter Coburg, 30.
10 Vgl. Harms, Einleitung, S. XVIf.
11 Wäscher, Flugblatt, S. 14f.; Hermann Strobach, Bauernklagen. Untersuchungen zum
 sozialkritischen deutschen Volkslied, Berlin 1964 (Dt. Akademie d. Wissenschaften zu
 Berlin, Veröffentlichungen d. Instituts f. dt. Volkskunde, 33), S. 343–347; Langer, Kul-
 turgeschichte, S. 243–246.

Vatter Vnsers Wieder die Vnbarmhertzige Solthaten‹, o. O. um 1620, ein ›Aller Heyl: vnnd Herrnlosen / Baurenschinderischer MarterHansen Vnehrlicher Anfang [...]‹, o. O. ca. 1635/36, oder die ›Newe Bauren=Klag / Vber die Vnbarmhertzige Bauren Reütter dieser zeit‹, o. O. 1642,[12] kaum denkbar ohne das Wissen um die Drangsal der Landbevölkerung und ohne die Kenntnis von den zahlreichen Bauernrevolten während des Kriegs.[13] Doch wenn auch nicht zu bezweifeln ist, daß mit den Darstellungen der marodierenden und fouragierenden Soldateska und der notleidenden Bauern die kriegführenden Parteien kritisiert werden und unterschwellig auch zu aktivem Widerstand gegen Übergriffe ermuntert wird, ist gleichzeitig zu beachten, daß sich diese Blätter durchaus auch als Friedensaufrufe verstehen und damit in die oben besprochene reichsstädtische Friedenspublizistik einordnen lassen. Erst wenn man auch diesen Zusammenhang sieht, wird es verständlich, warum auf nicht wenigen der ›Bauernklagen‹ Verleger-, zum Teil auch Verfasserangaben gemacht werden, die ausnahmslos auf reichsstädtische Herkunft der Blätter hindeuten.[14] Die Hersteller hatten offensichtlich keine politischen Einwände ihrer Obrigkeit gegen die Aussagen ihrer Einblattdrucke zu befürchten. Allem Anschein nach beschränkt sich das Protestpotential der genannten Flugblätter wie schon bei den im vorigen Kapitel besprochenen Propagandablättern auf offiziell oder inoffiziell zugelassene Vorgaben reichsstädtischer Zensurpolitik.[15]

In ihrer Ausgabe von ›Flugblättern der Reformation und des Bauernkriegs‹ haben Hermann Meuche und Ingeburg Neumeister es unternommen, das von ihnen aus der Sammlung des Gothaer Schloßmuseums ausgewählte Material nach seinen sozialkritischen Implikationen zu befragen. Nachdem die ältere Forschung den Blättern meist nur einen Unterhaltungswert und moralische Belehrung zubilli-

[12] Flugblätter Wolfenbüttel I, 172–174; Beller, Propaganda, Nr. 22; vgl. auch Moser-Rath, Lustige Gesellschaft, S. 147f.

[13] Herbert Langer, Zum bäuerlichen Klassenkampf im Dreißigjährigen Krieg, in: Wissenschaftliche Zs. d. Ernst-Moritz-Arndt-Universität Greifswald, Gesellschafts- u. sprachwissenschaftliche Reihe 21 (1972) 39–42; ders., Kulturgeschichte, S. 103–111.

[14] Das ›Klag vnd Bettlied Der Armen‹ erschien in mehreren Auflagen in Straßburg bei Jacob von der Heyden und wurde von Daniel Sudermann verfaßt. Die ›Newe Bauren= Klag‹ erschien in 2. Auflage bei Peter Aubry d.J. in Straßburg; Textverfasser war möglicherweise Johann Michael Moscherosch (Wäscher, Flugblatt, 61; vgl. John Roger Paas, Johann Michael Moscherosch und der Aubrysche Kunstverlag in Straßburg, 1625 bis ca. 1660. Eine Bibliographie der Zusammenarbeit von Dichter und Verleger, in: Philobiblon 30 [1986] 5–45, Nr. 40); eine 3. Auflage publizierte wohl erst nach Kriegsende Paul Fürst in Nürnberg (Bohatcová, Irrgarten, 113). ›Deß armen Manns sehnliche Klag / gegen dem grossen KriegsGott [...]‹, (Nürnberg) 1636, zeichnete der offizielle Nürnberger Spruchsprecher Wilhelm Weber mit seinen Initialen (Simplicius Simplicissimus. Grimmelshausen und seine Zeit, Ausstellungskatalog Münster 1976, Nr. 128 mit Abb. S. 14, ohne Kenntnis des Autors).

[15] Auch für die Kipper- und Wipper-Publizistik sind die kritischen Aussagen an die politischen Leitlinien der städtischen Obrigkeiten gebunden; vgl. Barbara Bauer, Lutheranische Obrigkeitskritik in der Publizistik der Kipper- und Wipperzeit (1620–1623), in: Literatur und Volk, S. 649–681; s. auch Hooffacker, Avaritia.

gen wollte,[16] war es an der Zeit und verdienstvoll, die eventuellen politischen und gesellschaftskritischen Aussagen der Flugblätter in den Blick zu rücken, auch wenn die Herausgeber nicht immer der Gefahr entgangen sind, daß ihre Fragestellung sich gegen mögliche Einwände verselbständigt hat.[17] In vielen Fällen wird man eher wie bei den ›Bauernklagen‹ von einer gewissen Ambivalenz der Flugblattaussagen ausgehen müssen. Das sei am Beispiel des Themas der Verkehrten Welt vorgeführt.

In seinem Lied zum ersten Markgräflerkrieg kommentiert Hans Rosenplüt den Sieg der Nürnberger über das Heer des Albrecht Achilles von Ansbach-Brandenburg im Bild der Schafe, die über die Wölfe, und der Mäuse, die über die Katzen triumphiert hätten.[18] Die Verkehrte Welt dient dazu, die militärische Unterlegenheit der friedliebenden Reichsstädter herauszukehren und das Unerwartete des Siegs darzustellen. Ist bei Rosenplüt die Verkehrung eindeutig mit positiver Wertung versehen, so zeigt ein etwa 80 Jahre jüngeres Meisterlied von Hans Sachs, wie die Verkehrung der Welt auch als ein zu korrigierender pervertierter Zustand aufgefaßt werden konnte. Sein Lied ›Der verkert pawer‹ zeichnet mithilfe einfa-

16 Carl Müller-Fraureuth, Die deutschen Lügendichtungen bis auf Münchhausen, Halle a. S. 1881, S. 11–26; Reinhold von Lichtenberg, Über den Humor bei den deutschen Kupferstechern und Holzschnittkünstlern des 16. Jahrhunderts, Straßburg 1897 (Studien z. dt. Kunstgesch., 11), S. 84–86.

17 So wird das Blatt ›Den Braten schmacken‹, Augsburg: Anton Corthoys d. Ä. ca. 1530–35, als reformatorische Satire gegen den Müßiggang und das Wohlleben der Mönche interpretiert (S. 80); dabei ist übersehen worden, daß der Text des Blatts aus Murners ›Schelmenzunft‹ (Kapitel 16) übernommen wurde. Auch die Interpretation von Peter Flettners ›Jch han gehoffet reich zu werden [Inc.]‹, Nürnberg um 1535, geht in die Irre, wenn der sozial abgesunkene Handwerker »als plebejischer Streiter« (S. 63), das Bild als »Sozialanklage« (S. 83) ausgegeben werden. Schon die Beigaben von Teufel, Kothaufen und Schwein sind eindeutige Zeichen für eine moralische Disqualifikation des Handwerkers; sein sozialer Abstieg und seine Klagen finden ihre Erklärung in seinen übrigen Attributen, die seine berufliche Abhängigkeit von der katholischen Kirche erweisen (Künstlerwerkzeug zur Anfertigung von Heiligenbildern und -plastiken, Andachtsbilder am Hut, Rosenkranz mit Jakobsmuschel und Gagatdevotionale). Es handelt sich bei dem Blatt folglich um ein Seitenstück zum Einblattdruck ›Ein neuer Spruch / Wie die Geystlichkeit vnd etlich Handtwercker vber den Luther clagen‹, (Nürnberg: Hieronymus Höltzel um 1525); vgl. dazu Balzer, Reformationspropaganda S. 74–76, und Zschelletzschky, Die drei gottlosen Maler, S. 230–245.

18 Die historischen Volkslieder der Deutschen vom 13. bis 16. Jahrhundert, hg. v. Rochus von Liliencron, 4 Bde., Leipzig 1865–1869, Nachdruck Hildesheim 1966, I, Nr. 93. In ähnlicher Weise feiert das Blatt ›Die schandtliche flucht der wolfischen Papisten [...]‹, o. O. um 1600, den Sieg der Niederländer bei Nieuwpoort (Flugblätter Wolfenbüttel II, 63). Anscheinend ohne einen konkreten historischen Anlaß zeigt auch das nur fragmentarisch überlieferte Blatt ›Das yetz vil vnradts ist jm land / das thuond die wolff in geistes gwand [...]‹, o. O. Mitte 16. Jahrhundert (Ex. Zürich, ZB: PAS II 7/3) den Aufstand der Schafe gegen die Wölfe. Vgl. auch aus dem Umkreis Rosenplüts eine Zeitsatire im Gewand eines Lügengedichts: Karl Euling, Eine Lügendichtung, in: ZfdtPh 22 (1890) 317–320; zur Verfasserschaft des Spruchs zuletzt Jörn Reichel, Der Spruchdichter Hans Rosenplüt. Literatur und Leben im spätmittelalterlichen Nürnberg, Stuttgart 1985, S. 261.

cher Wortvertauschungen das seit dem Mittelalter traditionelle Bild vom tölpelhaften, dummen und häßlichen Bauern.[19] Zumal wenn man weiß, wie eng sich Sachs an Luthers Verurteilung der aufständischen Bauern anschloß, ist zu vermuten, daß das Aufgreifen des topischen Bauernspotts wenige Jahre nach dem großen Bauernkrieg nicht nur als Unterhaltung eines städtischen Publikums dienen, sondern auch als nachträglicher Kommentar der politischen Ereignisse herhalten sollte. Die Texte der beiden Nürnberger Handwerkerdichter markieren sehr deutlich das mögliche Spektrum, in das eventuelle politische Applikationen des Themas der Verkehrten Welt einzuordnen wären. Die potentielle Gegensätzlichkeit der Themenverwendungen muß vor allzu schnellen und eindeutigen Festlegungen der Interpretation warnen. Bevor weder entsprechende Textsignale noch die historische Situation etwa eines Flugblatts, das einen Katzen-Mäuse-Krieg darstellt, weiterführende Verständnishilfen geben, muß offenbleiben, ob der Autor lediglich unterhalten, die Bedrohung der Herrschenden durch die von ihnen unterdrückte Bevölkerung oder umgekehrt die Widernatürlichkeit von Aufstandsbewegungen ausdrücken wollte.[20] Auch bei dem Blatt ›On vrsach wir keyn Jeger praten [Inc.]‹, o. O. um 1535 (Nr. 169), ist es durchaus fraglich, ob es »von der notwendigen Umkehrung der Machtverhältnisse« spricht,[21] da als Feinde der Hasen nicht nur *Der Adel* und *Die Pfaffen,* sondern ebenso *der pawer* und *mancher handtwercksman* genannt werden. Es wird dadurch nämlich schwierig, die aufständischen Langohren mit einer bestimmten gesellschaftlichen Gruppe zu identifizieren. Kann man hier Zweifel bekommen, ob überhaupt eine politisch-soziale Applikation der Verkehrten Welt beabsichtigt war, steht diese Frage beim Blatt ›Ein yeder trag sein joch dise zeit / Vnd vberwinde sein vbel mit gedult‹, (Augsburg: Anton Corthoys d. Ä. ca. 1550) (Nr. 102), nicht zur Debatte. Wenn Hans Sachs in seinen Versen auf dem Blatt warnt

> *Welcher Man treibt groß Tyranney /*
> *Macht vil auffsetz vnd schinderey /*
> *Maint zu drucken sein vnderthann*
> *Auff das sie förchten sein person /*
> *Der selb můs jr auch förchten vil /*
> *Vnd wenn ers gar vbermachen wil /*
> *Wirts etwan mit vngstům gerochen,*

so muß diese Warnung, ausgesprochen zu einem Zeitpunkt, an dem der Kaiser das Interim durchzusetzen suchte und damit auf erheblichen Widerstand bei den Protestanten stieß, politisch verstanden werden.[22] Gleichzeitig wird die Warnung an

[19] Sachs, Fabeln und Schwänke III, 78f. Zur Rezeption des Lieds auf einem Flugblatt des 17. Jahrhunderts vgl. Flugblätter des Barock, 29.

[20] Flugblätter der Reformation B 32. Der dort gegebene Kommentar vereinfacht, wenn es heißt: »In der verschlüsselten Form der Tierparabel wird das Flugblatt zum Sprachrohr der seit Beginn des 14. Jahrhunderts einsetzenden antifeudalen Massenbewegungen« (S. 98).

[21] Ebd. B 43. Das Zitat auf S. 107.

[22] Ebd. S. 24f. und 114 (ohne den Bezug zu den Auseinandersetzungen um das Interim zu sehen); Zschelletzschky, Die drei gottlosen Maler, S. 354–356. Der Text des Blatts ist abgedruckt in Sachs, Fabeln und Schwänke I, S. 345–349, das Zitat Vers 105–111.

den Kaiser durch die Überschrift und durch die Irrealität der Szene, in der die Hasen den Jäger und seine Hunde richten, abgeschwächt, wenn nicht zurückgenommen. Das Blatt offenbart in seiner Unentschiedenheit die generelle Ambivalenz der Verkehrten Welt, in der sich die Lust an der Anarchie mit den Forderungen nach einer ›natürlichen‹ Ordnung die Waage hält und erst deutliche Signale den Ausschlag zur einen oder anderen Seite geben können. Fehlen solche Signale, wird man den Flugblättern mit dem Thema des mundus inversus zwar ein virtuelles Moment der Auflehnung zusprechen dürfen, das von Fall zu Fall auch durch die geschichtliche Situation aktiviert werden konnte.[23] Zugleich aber wird man die dem Thema immanente Forderung nach einer stabilen Ordnung nicht übersehen dürfen.

Elemente sozialer Kritik sind in Flugblättern zu erwarten, die Stoffe wie ›Der unbarmherzige Junker‹, ›Brotverweigerung‹ oder ›Hartherzigkeit gegen Bedürftige‹ aufgreifen. In ihnen könnten sich Unzufriedenheit mit gesellschaftlichen Mißständen und Ansätze zu Auflehnung und Widerstand artikuliert haben. Erich Seemann und Rolf Wilhelm Brednich haben zu dieser Thematik eine Reihe von Liedern und Einblattdrucken zusammengestellt,[24] die sich mithilfe neuerer Flugblatteditionen noch geringfügig ergänzen läßt.[25] Das Blatt ›Ein Warhafftige erschröckliche vnd zuuor vnerhörte Newe Zeyttung [...]‹, Freiburg: Daniel Müller 1602 (Abb. 76), berichtet etwa von zwei Brüdern, die aufgrund von witterungsbedingten Mißernten mit ihren vielköpfigen Familien Hunger leiden und ihren Dienstherrn, den im Schloß wohnenden Verwalter der herrschaftlichen Güter, um einen Malter Korn zur Linderung ihrer Not bitten.[26] *Der Reiche Mañ* schlägt ihnen nicht nur die Bitte mit groben Worten ab, sondern nimmt ihnen auch noch zwei Brotlaibe fort, die seine Frau der Frau des jüngeren Bruders heimlich zugesteckt hatte, und wirft sie seinen Hunden vor. Daraufhin wandert der jüngere Bruder mit seiner Familie aus, während der ältere sich und seine Kinder erhängt. Die Strafe Gottes ereilt den *Reichen Schaffner* wenige Tage später. Als er den erhängten Bruder findet, kann er sich nicht mehr von der Stelle rühren. Während er von dem *Ersamen Weisen Rath* der Stadt verhört wird, schwört er einen Meineid, worauf sich seine Schwurfinger *kol schwartz* färben und er halb in der Erde versinkt. Nachdem er endlich seine Untat bekannt hat, *hat er mit schmertzen / genommen ein schröcklich end.* Bevor man die Geschichte einem sozialkritischen Impetus zuschlägt, sind die zahlreichen Textelemente und Motive zu beachten, die einer solchen Interpretation entgegenstehen. Schon die Tatsache, daß der Einblattdruck ebenso übrigens wie die Variante der Geschichte mit einem Impressum

23 Vgl. etwa Robert W. Scribner, Reformation, Karneval und die »verkehrte Welt«, in: Volkskultur. Zur Wiederentdeckung des vergessenen Alltags (16.–20. Jahrhundert), hg. v. Richard van Dülmen / Norbert Schindler, Frankfurt a. M. 1984 (Fischer Taschenbuch, 3460), S. 117–152, 406–412.

24 Seemann, Newe Zeitung, 95–100, 104–109; Brednich, Liedpublizistik I, 232–234.

25 Alexander, Woodcut, 206, 593; Flugblätter des Barock, 50; Flugblätter Wolfenbüttel III, 136; Flugblätter Darmstadt, 302f., 305; vgl. auch die Belege bei Brednich, Edelmann; ferner das Blatt Nr. 226 mit Abb. 78.

26 Nr. 94; vgl. Flugblätter Darmstadt, 303 (Kommentar von Eva-Maria Bangerter).

versehen ist,[27] sollte davor warnen, das Blatt ausschließlich als Sozialanklage zu lesen. Die Rolle der erbarmungsvollen Verwaltersfrau läßt den Geiz ihres Manns als persönliches Laster und nicht als Ergebnis seiner sozialen Stellung erscheinen. Daß *Der Reiche Mañ* als Verwalter in Szene gesetzt wird und nicht etwa als der Schloßherr selbst, verhindert, daß der Gegensatz von Arm und Reich auf die Opposition von Bauer und Adel übertragen werden kann. Das Eingreifen Gottes und des Magistrats soll die tröstliche Sicherheit vermitteln, daß göttliche und weltliche Gerechtigkeit für eine umgehende Bestrafung verbrecherischer Unbarmherzigkeit sorgen. Schließlich sind auch die resignativen Reaktionen der beiden Brüder kaum darauf angelegt, beim Blattpublikum den Willen zu sozialem Widerstand zu wecken: Weniger um Zorn und Empörung als um Trauer, Mitleid und Hoffnung auf irdische und himmlische Gerechtigkeit ist es dem Autor zu tun. Ohne das kritische Potential der ›Newen Zeytung‹ gänzlich leugnen zu wollen, wird es in dem Lied doch so sorgfältig ausgeblendet und abgebogen, daß nur noch eine angepaßt-erbauliche Geschichte übrig bleibt, die etwa den Flugblättern vom reichen Mann und armen Lazarus an die Seite zu stellen ist.[28]

Es mag noch Zufall sein, daß die Apostrophierung des Schloßverwalters als *Der Reiche Mañ* an das biblische Gleichnis Lukas 16, 19–31 erinnert. Hingegen dürfte in jenen Geschichten des Typs ›Brotverweigerung‹, in denen der hartherzige Reiche durch die Versteinerung jedes Brotes, an das er rührt, bestraft wird,[29] die erste Versuchung Christi durch den Teufel mitgedacht worden sein: Die Aufforderung an den Gottessohn, Steine in Brot zu verwandeln, ist vor dem Hintergrund zu sehen, daß dem Teufel nur der umgekehrte Vorgang gelingen kann.[30] Es entspricht daher der Logik des Volksglaubens, wenn bei den genannten Liedern nur kurze Zeit nach der Versteinerung des Brots der Teufel auch in persona erscheint und den zu strafenden Geizhals in die Hölle holt. Solche biblischen Anspielungen unterstützen die Auffassung, daß jene Flugblätter des Typs ›Unbarmherzigkeit gegen Bedürftige‹ und ›Brotverweigerung‹ trotz ihrer Polarisierung von Arm und Reich eher erbaulichen als kritischen Charakter tragen.

Daß selbst noch unter der erbaulichen Bewältigung der sozialen Gegensätze das Widerstandspotential wahrgenommen wurde, könnte die ›Wunderseltzame Ge-

27 ›Warhafftige vnd erschreckliche newe Zeitunge / welche sich begeben dieses 1612. Jahr [...]‹, Erfurt: Jakob Sing 1612 (Alexander, Woodcut, 593).

28 Vgl. Röttinger, Bilderbogen, Nr. 419; Alexander, Woodcut, 683; Flugblätter Coburg, 117; John Roger Paas, Johann Michael Moscherosch und der Aubrysche Kunstverlag in Straßburg, 1625 bis ca. 1660. Eine Bibliographie der Zusammenarbeit von Dichter und Verleger, in: Philobiblon 30 (1986) 5–45, Nr. 35–37; Flugblätter Wolfenbüttel III, 111; Bangerter-Schmid, Erbauliche Flugblätter, S. 59 u.ö., Abb. 18, 21, 26.

29 Seemann, Neue Zeitung, S. 104–107; Flugblätter Darmstadt, 302.

30 Zur Verwandlung von Brot in Stein vgl. auch Dietz-Rüdiger Moser, Artikel ›Brot‹, in: EdM II, 805–813, hier Sp. 809. Zur verdeckten Anlehnung an biblische Erzählmuster vgl. Dietz-Rüdiger Moser, Veritas und fictio als Problem volkstümlicher Bibeldichtung, in: Zs. f. Volkskunde 75 (1979) 181–200, und dens., Volkserzählungen und Volkslieder als Paraphrasen biblischer Geschichten, in: Festschrift Karl Horak, hg. v. Manfred Schneider, Innsbruck 1980, S. 139–160.

schicht / von einer armen Wittfrawen vnd fünff kleiner Kinder [...]‹, Straßburg: Peter Hug 1571 (Abb. 75), mit ihrer auffälligen Reduktion der von der Erzähltradition vorgezeichneten personellen Oppositionen belegen.[31] Zwar wird die Bitte der Witwe um Brot von ihrem *Pfetter Jǎckel*, von dem der Text als *jrem gǔten vnd lieben Nachbawren vnd freünde* spricht, gemäß dem Erzählmuster der ›Brotverweigerung‹ abgelehnt. Doch wird über den sozialen Stand des Verwandten nichts ausgesagt,[32] und auch die Abweisung der Bittstellerin wird lediglich referiert, ohne daß eine negative Wertung des Vorgangs erkennbar wäre. Durch Ausblendung des ›Reichen Manns‹ wird das Problem der Armut in seiner sozialen Sprengkraft entschärft. Es braucht folglich keine strafende Gerechtigkeit bemüht zu werden; die Kinder der Witwe finden *jr essen schlaffend auff einem gesǎyten Kornacker: Den Seinen gibt's der Herr im Schlaf.*[33]

Das Blatt über die Witwe und ihre fünf Kinder läßt durch das vermutlich gezielte Ausklammern sozialer Kategorien nur indirekt darauf schließen, daß Lieder und Berichte, in denen der Gegensatz von Arm und Reich benannt, wenn auch in erbaulich-affirmative Bahnen gelenkt wird, immer auch und allen ideologischen Verbrämungsversuchen zum Trotz ein Moment der Auflehnung enthalten. Sehr viel deutlicher läßt sich die inhärente Sozialkritik an jenen Flugblättern belegen, die im Jahr 1673 von einem böhmischen Adligen berichten, der zur Strafe für seine Unbarmherzigkeit und seine Blasphemie in einen Hund verwandelt wurde.[34] Schon die Anonymität der meisten Blätter zu dem angeblichen Vorfall spricht dafür, daß die Verfasser und Verleger sich der gesellschaftskritischen Implikationen ihres Themas bewußt waren,[35] selbst wenn Hinweise auf *GOttes gerechtes Gericht* und Wendungen wie *Bǒsen wird die Ruthe kommen / Frommen Gottes Ehren=Cron* wieder erbauliche und sozialstabilisierende Komponenten ins Spiel bringen. Die doppelte Lesbarkeit der Geschichte des verwandelten Edelmanns als erbauliche und als widerständische Literatur bezeugt Wolfgang Caspar

31 Nr. 232; vgl. Kapitel 1.2.2. Die Geschichte wurde vom Basler Organisten Gregor Meyer zu einem Lied verarbeitet (›Ein erbermlich neuw Lied / von einer armen Wittfraw vnd fünff kleiner Kindern [...]‹, (Straßburg: Thiebold Berger 1571); vgl. Ludwig Uhlands Sammelband fliegender Blätter aus der zweiten Hälfte des 16. Jahrhunderts, hg. v. Emil Karl Blümml, Straßburg 1911, Nr. 30).

32 Der Name *Jǎckel* (Jakob) erinnert allerdings, wenn auch nur unauffällig, an das Klischee vom geizigen reichen Juden.

33 Es ist wahrscheinlich, daß Psalm 127, 2f. in die Geschichte hineinspielt: *Es ist vmb sonst / das jr frǔe auffstehet / vnd hernach lang sitzet / vnd esset ewer Brot mit sorgen / Denn seinen Freunden gibt ers schlaffend. Sihe / Kinder sind eine Gabe des HERRN / Vnd Leibesfrucht ist ein geschenck.* Dazu Luthers Marginalie: *Das ist / Vmb sonst ists / das jrs mit ewer erbeit wöllet ausrichten. Sind doch die Kinder selbs / fur die jr erbeitet / nicht in ewer gewalt / sondern Gott gibt sie.* Zit. nach Martin Luther, Die gantze Heilige Schrifft Deudsch, Wittenberg 1545, hg. v. Hans Volz unter Mitarbeit von Heinz Blanke, München 1972.

34 Vgl. die Zusammenstellung des Materials bei Brednich, Edelmann.

35 Es ist bezeichnend, daß nur das Blatt ›Erschrǒckliche Wunder=Verwandlung Eines Menschen in einen Hund [...]‹, Frankfurt a.M.: Johann Wilhelm Ammon 1673, das die Wahrhaftigkeit der Geschichte bezweifelt, ein Impressum trägt; s. Brednich, Edelmann, Abb. 3.

Printz in seinem Roman ›Güldner Hund‹. Im 13. Kapitel des ersten Teils wohnen Ich-Erzähler und Leser einer Predigt bei, in welche *die gantze Fabel von dem Cavalier aus Böhmen / der zum Hunde worden,* als Exempelgeschichte eingeflochten wird. Dem affirmativen Verständnis des Predigers tritt im Anschluß an die Predigt ein junger Adliger aus Böhmen entgegen, der in dem Flugblatt, auf das sich der Prediger beruft, lediglich ein *gedruckte[s] Pasquil* und einen Versuch sieht, *den Preißwürdigen Adel / Böhmischer NATION damit zu beschimpfen.*[36] Die Erkenntnis der sozialkritischen und antiaristokratischen Implikationen jener Theriosis mag Printz sogar mit dazu veranlaßt haben, seinen Roman zu schreiben, an dem die systematische Eliminierung und Umwandlung aller Gesellschaftskritik beobachtet worden ist.[37]

Einen interessanten Sonderfall des Erzähltyps ›Unbarmherzigkeit gegen Bedürftige‹ bietet das Liedblatt ›Ein Warhafftige vnd Gründliche Beschreibung / Auß dem Saltzburger=Land / Wie vor dem Stättlein Thüpering ein arme Soldaten Fraw / mit zwey Kinder nicht wurd eingelassen [...]‹, Straubing: Simon Han 1628 (Nr. 98, Abb. 79). Die Geschichte der vom Torwächter abgewiesenen Frau mit ihren beiden Kindern, denen auf dem freien Feld ein Engel Brot gibt und die göttliche Bestrafung der Stadt durch die Pest verkündet, entspricht soweit durchaus dem erbaulichen Charakter, der auch sonst diesen Liedern eignet. Bestärkt wird dieser erste Eindruck durch die Zugabe eines zweiten Texts, der als *schön Geistliches Lied* eine Klage über den verderbten Zustand der Welt enthält und als fromme und verallgemeinernde Lehre des vorstehenden Erzähllieds gelesen werden kann. Aufhorchen läßt aber der Befehl des Engels an die Frau, seine Worte *in dem Land von Hauß zu Hauß* zu verbreiten. Hier wird dem Publikum nahegelegt, die geschilderte *Soldaten Fraw* mit der realen, von der Blattlogik jedenfalls vorausgesetzten Zeitungsängerin zu identifizieren.[38] Die Liedaussage

> *Also das Weib mit wahrer summ /*
> *gehet in dem gantzen Land herumb /*
> *vil Leut jhr glauben geben /*
> *noch mehr sie aber spotten auß /*
> *mit Lästerworten ohne grauß /*
> *gleichwie das Viech sie leben,*

die bezeichnenderweise und abweichend von den vorangegangenen Strophen im Präsens vorgebracht wird, dient als Verbindungsstück zwischen der vorgesungenen Geschichte und der aktuellen Vortragssituation. Diese Anlage des Texts hat zum einen den doppelten Vorteil, daß die Tätigkeit der Zeitungsängerin gewissermaßen göttlich legitimiert erscheint und daß die vorgetragene Geschichte als quasi Selbsterlebtes eine erhöhte Glaubwürdigkeit erhält. Zum andern aber fällt auf die geschilderte Abweisung der *Soldaten Fraw* durch den Torwächter von Thüpering ein neues Licht: Die einleitende Feststellung, daß im Salzburger Land das Betteln

36 Printz, Güldner Hund, S. 48–50; zit. auch bei Brednich, Edelmann, S. 47.
37 Eder, Erstlich in polnischer Sprache.
38 Flugblatt- und Liederverkauf durch Frauen war nicht ungewöhnlich (vgl. Kapitel 1.1.2.). Zur kalkulierten Unschärfe zwischen erzählenden und erzählten Personen s. o. Kapitel 1.2.3.

verboten worden sei und dem fahrenden Volk *alle Stått vñ Dõrffer* verwehrt würden, gerät zum Protest gegen die elende Situation der Kolporteure und gegen die wachsenden Behinderungen des Gewerbes durch die Obrigkeiten. An zwei Punkten wird besonders deutlich, daß die Erzählerin in eigener Sache spricht. Erstens wird das Argument, mit dem die Fahrenden abgewiesen werden (:sie könnten die Pest einschleppen), von dem Lied umgedreht; nicht die Fahrenden, sondern ihre unbarmherzige Behandlung seitens der Obrigkeit weckte Gottes Zorn und brächte die Pest als Strafe. Zweitens fällt auf, daß die Formulierung vom Leben *als wie das Vieh* sowohl auf alle von den einschlägigen Erlassen Betroffenen als auch auf jene zwischen *Soldaten Fraw* und realer Vortragender oszillierende Person angewandt wird und damit als Schiene fungiert, die jene anfangs nur an das Erzählte gebundene Kritik des obrigkeitlichen Verhaltens und das Mitleid mit den Betroffenen letztlich auf die gegenwärtige Situation der Kolporteure überträgt.

Die politische Opportunität der ›Bauernklagen‹, die Indifferenz der Verkehrte Welt-Blätter und die Überlagerung potentiell sozialkritischer Stoffe durch erbauliche Aspekte könnten aus der zwiespältigen Situation der Autoren und Verleger zu erklären sein. Sie hatten einerseits auf die soziale Problematik und daraus erwachsenden Bedürfnisse ihres teilweise unterschichtigen Publikums einzugehen, wobei offen bleiben kann, ob dies aus idealer Sympathie oder wirtschaftlicher Kalkulation heraus geschah. Sie hatten anderseits die Belange und Interessen ihrer Obrigkeit zu beachten, um nicht durch den Verlust der Arbeitserlaubnis ihrer existenziellen Grundlage beraubt zu werden. Anders gesagt wäre also denkbar, daß die faktisch ausgeübte oder von den Blattproduzenten verinnerlichte Zensur die Komponenten der Auflehnung zurückgedrängt und zum Teil gar eliminiert hat. Zu fragen bleibt, ob nicht die dem Gesetz nach unzulässige, aber zugelassene und der Politik der jeweiligen Obrigkeit vermeintlich dienende Propaganda jenseits der kontrollierten politischen Opportunität auch unbeabsichtigte und unvorhergesehene Nebenwirkungen entfaltete, die vielleicht nicht unbedingt der Kategorie der Auflehnung, aber doch der rationalen Urteilsfähigkeit und der Ausbildung eines politischen (Selbst-)Bewußtseins zuzuschlagen wären. Ich fasse diese unkontrollierten Folgen unter den Stichworten des Räsonnements, der Säkularisierung und des Auraverlusts der Herrschaft kurz zusammen.

In seiner Beschreibung des dritten Jagdgefildes Luzifers, als das Aegidius Albertinus das Laster der gula *(fraß)* darstellt, schildert er mit abfälliger Tendenz auch die Gespräche einer Wirtshausrunde:

> *Wann auch dise Weingänß ein guten starcken Rausch haben, so wöllen sie Soldaten, Hauptleut vnd obristen angeben, werden Teutsche Hercules vnnd Höllenstürmer, richten ein Windtschiff zu, mit allerhand gewaffneten Soldaten, wöllen den Türcken im Höllespontischen Meer angreiffen, auß Constantinopel vertreiben vnd alle Festungen einnemmen: Andere wöllen dem König in Hispanien jhr gutbedüncken vberschicken, wie die Gösen oder Staden auß Hollandt, Seelandt vnd gantz Niderlandt zuuerjagen seyen.*[39]

[39] Aegidius Albertinus, Lucifers Königreich und Seelengejaidt, hg. v. Rochus von Liliencron, Berlin/Stuttgart (1884) (Dt. National-Litteratur, 26), S. 190.

Noch in der Überlegenheitspose des *Hof= und geistlichen Raths Secretarius,* als die die abwertende Charakteristik politisierender Stammtischdebatten auch dient, wird sichtbar, wie verbreitet und alltäglich das Gespräch selbst über fernliegende politische Gegenstände zu Beginn des 17. Jahrhunderts geworden war. Daß nicht zuletzt das Tagesschrifttum einschließlich der Bildpublizistik die wesentliche Grundlage solcher privaten Erörterungen und Beurteilungen politischer Ereignisse abgab, erhellen zahlreiche Äußerungen in zeitgenössischen zeitungstheoretischen Werken. Je nach Standpunkt, der dem Tagesschrifttum gegenüber bezogen wird, begrüßt oder verurteilt man die durch die Publizistik geschaffenen Möglichkeiten, *einen guten Discours mit Annemlichkeit [zu] füren.*[40] Den illustrierten Flugblättern mit ihrer informierenden wie auch meinungsbildenden Funktion dürfte somit zumal im 16. und in der ersten Hälfte des 17. Jahrhunderts ein großer Anteil an der Entwicklung des politischen Räsonnements zugekommen sein.

In keinem anderen Bereich wurde einem breiten Publikum die profane Verwendbarkeit der Bibel und religiöser Denkformen so deutlich vorgeführt wie auf dem Gebiet der politischen und konfessionellen Propaganda. Allenthalben wurden biblische Exempla, Naturallegorese, Typologie oder etymologisierende Argumente in den Dienst politischer Satire gestellt.[41] Dabei haben sie den Prozeß der Säkularisierung durchlaufen und treiben diesen zugleich voran: Selbst einem gläubigen Leser mußte auffallen, daß allegorische Bildkomplexe wie der Gute Hirte, die Geistliche Ritterschaft oder das Schiff der Kirche von unterschiedlichen und teilweise entgegengesetzten Parteien beansprucht und auf Flugblättern eingesetzt wurden.[42] Die beliebige Aneignung und Besetzung populärer christlicher Bildfelder dürfte nicht wenig zu ihrer Profanisierung beigetragen haben. Zugleich, und das ist die bedeutsamere Folge, wurden damit aber nicht nur einzelne allegorische Komplexe, sondern das christliche Verständnis der Geschichte, Natur und Bibel insgesamt profaner Verwendung zugeführt und der Säkularisierung des Denkens unterzogen.

Die politische und konfessionelle Polemik war darauf gerichtet, den Gegner der Lächerlichkeit preiszugeben, um so sein gesellschaftliches Ansehen zu schwächen und seinen politischen Handlungsspielraum einzuengen. Nach Ansicht der Werbepsychologie und Propagandaforschung dienen unverhüllte publizistische Angriffe auf eine gegnerische Gruppe eher der Konsolidierung der eigenen Partei als einer

[40] Stieler, Zeitungs Lust, S. 79. Weitere Stellen bei Ukena, Tagesschrifttum. Vgl. Hartmann, Neue=Zeitungs=Sucht, S. 42f.: *so ist zu wissen / daß die Neue=Zeitungs=Sucht nichts anders sey als eine unnütze Curiosität und schändlicher Fürwitz zu vernehmen / wie es da und dorten bey denen Armaden hergehe / damit man mit dero Erzehlung uñ Propalirung sich nachmal groß mache / seine Gedancken / Prognostica, Vermuthungen und Urtheil darvon gebe / und die Neuerungs=Begierd ersättige.* Anschließend diffamiert Hartmann das Räsonnement als *Klügeln und Splitterrichten* (S. 63).

[41] Vgl. Harms, Rezeption des Mittelalters, S. 40–45; Schilling, Allegorie und Satire.

[42] Beispiele in Flugblätter Wolfenbüttel II, 29, 39, 62, 276; Balzer, Reformationspropaganda, S. 80–85; Coupe, Broadsheet I, S. 172–174; Wang, Miles Christianus, S. 177–225.

bekehrenden Überzeugung der angeblichen Adressaten.[43] Stärkung der eigenen und eventuelle Aufweichung der gegnerischen Position waren zweifelsohne beabsichtigte Wirkungen der Flugblattpropaganda. Zwei sicherlich weniger willkommene Konsequenzen mußte man dabei, sofern man sie überhaupt wahrnahm, allerdings in Kauf nehmen: Zum einen konnte der Gemeine Mann den verbindlichen oder zumindest als verbindlich hingestellten Wertmaßstab, mit dem der politische Gegner gemessen und disqualifiziert werden sollte,[44] auch an die eigene Obrigkeit anlegen, um dabei gegebenenfalls nicht unerhebliche Diskrepanzen zwischen Anspruch und Wirklichkeit festzustellen. Eben die Allgemeingültigkeit des von der Satire eingesetzten Normenhorizonts ermöglichte eine gewissermaßen spiegelbildliche Gegenpropaganda, wenn etwa einer ›ARBOR IUSTITIAE‹, Augsburg: Albrecht Schmidt 1709, eine ›MaLeDICtIo arborIs LVtherI‹, o.O. 1709, entgegengesetzt wurde[45] oder man Flugblätter gegen den Winterkönig 1631/32 auf Tilly umschrieb.[46] Zum andern rückte die durch die Reproduktionstechniken des Buchdrucks, Holzschnitts und Kupferstichs vervielfältigte Kritik den politischen Gegner aus seiner herrschaftlichen Unnahbarkeit in die Vorstellungs- und Lebenswelt des Gemeinen Manns ein. Wenn auf dem Blatt ›Deß Pfaltzgrafen Vrlaub‹, o.O. 1621, *Von meinem Fritz* und nicht vom böhmischen König und Kurfürsten Friedrich V. von der Pfalz die Rede ist oder auf einem anderen Einblattdruck *der gute Tylli* in den April geschickt wird,[47] findet eine gezielte Zerstörung des Nimbus herrschaftlicher Erhabenheit statt. Selbst wenn die Bildpublizistik nur den jeweiligen politischen Gegner in die Reichweite öffentlicher Kritik holen wollte, ist doch nicht zu verkennen, daß mit der Herabsetzung fremder Obrigkeiten auch einem allgemeinen Auraverlust[48] von Herrschaft zugearbeitet wurde.

Zusammenfassend läßt sich festhalten, daß entgegen landläufiger Meinung die illustrierten Flugblätter der frühen Neuzeit nur selten als Medium expliziter Auflehnung verwandt wurden. Wo bestimmte Themen und Stoffe ein Protestpotential zu erkennen geben, stimmt es entweder mit den politischen Interessen der lokalen Obrigkeit überein oder wird bis zur Unkenntlichkeit neutralisiert und von affirma-

[43] Im Jahr 1632 fand allerdings ein prophetisch-panegyrisches Flugblatt über Gustav Adolf von Schweden auch bei der katholischen Bevölkerung Kölns reißenden Absatz; vgl. Harms, Einleitung, S. XVII.

[44] Zur Normengebundenheit der Satire vgl. Jürgen Brummack, Zu Begriff und Theorie der Satire, in: DVjs 45 (1971) Sonderheft, 275–377, hier S. 333; Schilling, Allegorie und Satire, S. 407–410.

[45] Harms, Rezeption des Mittelalters, Abb. 15f.

[46] Vgl. Coupe, Broadsheet I, S. 217–220.

[47] Flugblätter Wolfenbüttel II, 181; Flugblätter Darmstadt, 208.

[48] Dieser Begriff, den Walter Benjamin für ›Das Kunstwerk im Zeitalter seiner technischen Reproduzierbarkeit‹ geprägt hat (in: W.B., Illuminationen. Ausgewählte Schriften, hg. v. Siegfried Unseld, Frankfurt a.M. 1969, S. 148–184), scheint hier um so eher angebracht, als der herrschaftliche Nimbus gleichfalls mithilfe reproduzierender Medien aufgehoben wurde.

tiven Aussagen überdeckt. Eine größere Bedeutung für die Entwicklung eines allgemeinen politischen Bewußtseins, für Kritikfähigkeit und letztlich wohl auch für ein zielgerichtetes politisches Handeln des Gemeinen Manns ist jenen unterschwelligen Einflüssen beizumessen, die die Bildpublizistik auf die Ausbildung eines politischen Räsonnements, innerhalb des Säkularisierungsprozesses und hinsichtlich des herrschaftlichen Auraverlusts genommen hat.

5. Das Flugblatt im Prozeß frühneuzeitlicher Vergesellschaftung

5.1. Die moralische Zensur

Eine Durchsicht frühneuzeitlicher Zensurordnungen und -mandate läßt erkennen, daß politische und konfessionelle Gesichtspunkte bei der Bücherkontrolle überwogen. Seltener erscheint als Zensurkriterium die Einhaltung moralischer Normen. Sehr allgemein untersagt das Wormser Edikt Kaiser Karls V. vom 8. Mai 1521 die Herstellung und den Vertrieb aller Schriften, *so sich von den guten Sitten und der H. Römischen Kirchen entfernen.*[1] Auch der Zensurerlaß vom 5. November 1528, durch den der spätere Kaiser Ferdinand I. in Österreich alle *kezerische aufruris oder schampare puecher* verbot,[2] ist noch recht vage formuliert. Deutlicher benennen die vom Augsburger Rat ausgegebenen ›Artikul, den Buchtruckhern und Buchführern abermalen ernstlich zu halten bevolhen und eingepunden‹, die am 20. August 1541 durch Ausruf und Anschlag publiziert wurden, im Anschluß an die politischen und konfessionellen Aspekte auch die moralischen Kriterien, wenn jegliches Schriftstück unter Strafe gestellt wird, *das schampar, untzichtig, puhlerisch, ergerlich oder verletzlich ist.*[3] Einen ersten Hinweis auf die Gründe, die zum Verbot unmoralischer Werke führten, enthält das Mandat Wilhelms V. von Bayern vom 1. August 1580. Breiten Raum beansprucht auch hier zunächst die Abwehr der *verbottnen falschen Ketzerischen Bücher, Tractätlein vnd Schrifften,* die für *schedliche verdampte Jrrthumben, Ketzereyen, Zwispalt, Auffruhrn, vnd abfall von vnserer wahren Catholischen Religion* ebenso verantwortlich gemacht werden wie für den *erbermliche[n] verderbliche[n] vndergang vnd verwüstung viler Königreich, Fürstenthumb vnd Lande.* Erst bei den Durchführungsbestimmungen des Mandats werden auch *schändliche vnzüchtige Gemehl oder gedicht* angesprochen, *so zu aller hand leichtfertigkeit der Jugend anraitzung vnnd nachdencken geberen.*[4]

Der Blick in die rechtlichen Kodifizierungen der frühneuzeitlichen Zensur[5] erlaubt, drei vorläufige Feststellungen zu treffen: Erstens spielen Verstöße gegen

[1] Costa, Zensur, S. 5.

[2] Theodor Wiedemann, Die kirchliche Bücher-Censur in der Erzdiöcese Wien, in: Archiv f. österreichische Gesch. 50 (1873) 213–520, hier S. 216.

[3] Costa, Zensur, S. 16.

[4] Abdruck bei Neumann, Bücherzensur, S. 90–93.

[5] Vgl. außer den angeführten Mandaten und Ordnungen auch Hilger Freund, Die Bücher- und Pressezensur im Kurfürstentum Mainz von 1486–1797, Karlsruhe 1971 (Studien u. Quellen z. Gesch. d. dt. Verfassungsrechts A, 6), S. 50f., 80; Neumann, Bücherzensur, S. 17; Schreiner-Eickhoff, Bücher- und Pressezensur, S. 201f.

die geltenden moralischen Normen in der Zensurgesetzgebung nur eine untergeordnete Rolle. Begründungen für die Strafwürdigkeit derartiger Verstöße werden so gut wie nie gegeben, sieht man einmal vom Schutz der bayerischen Jugend im Jahr 1580 ab. Zweitens stehen die Verbote sittenwidriger Literatur immer in unmittelbarer Nachbarschaft zu den Verdikten politisch und konfessionell unliebsamer Werke, so daß eine Vergleichbarkeit, wenn nicht gar Gleichsetzung der verschiedenen Normbereiche beabsichtigt oder zumindest möglich erscheint. Drittens schließlich ist es vornehmlich der sexuelle Bereich, in dem die gesellschaftlichen Normen gegen literarische Übertretungen als schutzbedürftig ausgegeben werden. Dabei hat es den Anschein, ohne daß diese Aussage bislang statistisch abgesichert werden könnte, daß im Verlauf des 16. Jahrhunderts die Erhaltung und Verschärfung sexueller Moralvorstellungen ein wachsendes Gewicht erhalten.

Die an der konkreten Zensurgesetzgebung gewonnenen Beobachtungen lassen sich zum Teil vertiefen, wenn man theoretische Äußerungen über den Nutzen und die Notwendigkeit der Bücherkontrolle heranzieht, wie sie in zeitgenössischen Traktaten und indirekt in Kritiken weltlich-erotischer Literatur vorgebracht werden. Der einflußreiche spanische Theologe Juan Luis Vives setzt sich in seiner Abhandlung über die Erziehung einer christlichen Frau auch mit der Frage nach geeigneter weiblicher Lektüre auseinander. Die nach Vives spezifisch weibliche Tugend der Keuschheit werde in höchstem Maß gefährdet durch das Lesen von Liebesgeschichten, welche *die gemaynen sitten der jugent verderben.* Diese *verderblichen Bůcher,* zu denen der Spanier unter anderen die Romane über Amadis, Tristan, Lancelot, Pontus und Sidonia, Magelone und Melusine zählt, hätten *mǔssig vnnd vbelfeyrend / vnerfarn auff schand vnnd laster geflissen leůt zůsamen geschriben.* Kritikern, die etwa positive Aspekte in den anstößigen Werken erkennen möchten, wird in diffamierender Weise unterstellt, *das sye inn denselben bůchern jhre aygne sitten / gleych wie inn aym spiegel / sehen / vnnd frewen sich / das sye andern auch gfallen.*[6] An die Obrigkeit ergeht die Aufforderung, *schantpare vnd vnzüchtige lieder / dem gmainen pǒfel / mit aim strengen gsatz / auß dē maul* zu nehmen.

Während Vives mit der Darstellung von Grausamkeiten noch ein weiteres moralisch begründetes Argument gegen die weltliche Unterhaltungsliteratur nennt,[7]

[6] Juan Luis Vives, Von vnderweysung ayner Christlichen Frauwen / Drey Bůcher [...] erklǎrt vnnd verteütscht. Durch Christophorum Brunonem [...], Augsburg: Heinrich Steiner 1544, fol. Xvf. Vgl. hierzu und zu den weitreichenden Wirkungen dieser Kritik Weddige, Historien, S. 239–245, dessen Dokumentation der frühneuzeitlichen Amadis-Kritik ich viele der im Folgenden genannten Belege verdanke; s. auch Karl Kohut, Literaturtheorie und Literaturkritik bei Juan Luis Vives, in: Juan Luis Vives, hg. v. August Buck, Hamburg 1981 (Wolfenbütteler Abhandlungen zur Renaissanceforschung, 3), S. 35–47.

[7] Der Vorwurf der Lügenhaftigkeit und Unwahrscheinlichkeit, den Vives ebenfalls erhebt, ist weniger als eigenständiges Argument denn als verstärkende Bestätigung der moralischen Kritik anzusehen. Stärker differenzierende Beurteilungen des Amadis-Romans nennt Weddige, Historien, S. 245–255.

hat sich bei Aegidius Albertinus und Jeremias Drexel die Kritik an den *prophanische[n[/ eitele[n[Bücher[n]* fast völlig auf die *gailen vnnd vnkeuschen poëtischen erzehlungen vnd gedicht* verengt.[8] Auch hier begegnen der diskriminierende Rückschluß von der Unmoral des Werks auf den Charakter seines Autors und die Auseinandersetzung mit eventuellen Fürsprechern. Daß man die öffentliche Moral durch obszöne Schriften überhaupt gefährdet sah, lag an der verbreiteten Annahme einer identifikatorisch-imitatorischen Wirkungsweise von Literatur. Diese Hypothese, auf der nahezu die gesamte didaktische Literatur der Zeit fußte, macht verständlich, warum man so heftig gegen Werke polemisierte und auch, wie noch zu zeigen sein wird, einschritt, die den gesellschaftlichen Normen und dem Moralkodex widersprachen: mußte man doch davon ausgehen, daß die Leser das anstößige Verhalten literarischer Figuren nachahmen und sich zu eigen machen würden. In wünschenswerter Klarheit formuliert dies Jeremias Drexel, wenn er den *Poëten / Fabelhansen / Leutstumpffierer[n] vnd Schandtdichter[n]* vorwirft, sie wollten

> *der Leser Gemüter vnnd Anmuttungen mit der Vnkeuschheit schädlichen Sucht vergifften / vnd auffs wenigist zu vnrainen Gedancken / wo nicht gar zu den vngeschambaren Gesprächen / oder zu den vnzüchtigen Wercken selbsten locken vnd anraitzen.*[9]

Und Aegidius Albertinus begründet seinen Aufruf an die Obrigkeit, durch Gesetz und Zensur der obszönen Literatur ihre Wirkungsmöglichkeit zu nehmen, mit einer detaillierten Liste von Fertigkeiten, die man bei der Lektüre *solcher gailen Bücher* lernen würde.[10] Wie schon bei den Zensurgesetzen sind es auch in den literaturtheoretischen Äußerungen besonders die moralischen Normen auf dem Gebiet der Sexualität, welche die Wächter der Tugend auf den Plan rufen. Deutlicher als in den gesetzlichen Vorschriften der Bücherkontrolle tritt dabei als Grund für den moralischen Rigorismus gegenüber obszönen Büchern die Ansicht hervor, der Leser werde durch seine Lektüre unmittelbar in seinen Einstellungen und seinem Verhalten beeinflußt.

Auch in einem weiteren Punkt lassen sich Übereinstimmungen zwischen Zensurordnungen und literaturtheoretischen Schriften feststellen. Die oben beobachtete Koinzidenz politisch-konfessioneller und moralischer Kriterien der Bücherkontrolle begegnet mehrfach auch in der Schrift ›Von Buchhendlern / Buchdruckern vnd Buchführern [...]‹, (Regensburg: Johann Burger) 1569, des sächsischen

8 Albertinus, Haußpolicey, fol. 129–132: *Vom lesen der gailen vnd vnzüchtigen Bücher vnd jhren effecten;* die Zitate fol. 131v und 129r. Jeremias Drexel, Nicetas das ist Ritterlicher kampf vnd Sig wider alle vnrainigkheit vnd fleischlichen wollust [...] Durch [...] Christophorum Agricolam verteutscht, München: Nikolaus Heinrich 1625, S. 42–59 (Ex. München, SB: Asc. 1348): *Die dritt Anraitzung zur Vnlauterkeit / seindt die vnraine vnd Vnzüchtige Bücher.*
9 Ebd. S. 44.
10 Albertinus, Haußpolicey, fol. 132r: *leflen / buelen / ehebrechen / Junckfrauen schenden / heimlich Weiber nemmen / die Thür einstossen / fenster einwerffen / besteigen vnnd Junckfrawen hinweg führen* usw.

Theologen Johann Friedrich Coelestin.[11] In erster Linie geht es Coelestin als strenggläubigem Gnesiolutheraner darum, die Verbreitung von Büchern zu verhindern, die von seiner religiösen Überzeugung abweichen. Deswegen kritisiert und sieht er die Buchverleger, -drucker und -händler vom göttlichen Strafgericht bedroht, die nicht einmal aus Überzeugung, sondern

> *vmb jhres schnöden genießwillen* [...] *Gottlose Judische / Papistische / Schwenckfeldische / Seruetische / Widertaufferische / Sacramentirische / Osiandrische / Adiaphoristische / Maioristische / Synergistische / od sonst Heidnische verführische oder vnnütze / vrzüchtige [!] ehrenruige [!] Bücher*

herstellten oder vertrieben.[12] Auch Coelestin bezieht die Wertung *vnzüchtig* ausschließlich auf erotische und obszöne Literatur.[13] Die wiederholte Zusammenstellung moralisch anstößiger und konfessionell unliebsamer Werke dürfte den Zweck verfolgt haben, durch wechselseitige Verstärkung im Leser eine Abwehrhaltung gegen solche Literatur aufzubauen und zu festigen.

Deutlicher tritt diese Absicht in der zensurtheoretischen Abhandlung des französischen Mönchs Gabriel du Puy-Herbault zutage, die 1581 in der deutschen Übersetzung des Fürstlich-Salzburgischen Rats Johann Baptist Fickler erschien.[14] In dem Traktat, den übrigens Aegidius Albertinus gekannt und in seinem oben zitierten Kapitel partienweise ausgeschrieben hat,[15] werden in aller Ausführlichkeit alle bisher besprochenen Hypothesen, Argumente und Schlußfolgerungen ausgebreitet, um einer womöglich noch zu verschärfenden Zensurpraxis eine theoretische Grundlage zu verschaffen. Obwohl Puy-Herbault seine beiden wichtigsten Angriffsziele, die weltliche Unterhaltungsliteratur mit Liebesthematik *(bulerische Historien, Hurnbüchel, vnzüchtige Tractätlein* usw.) und nicht-katholische Bücher *(Ketzerische bücher),* systematisch auseinanderhalten will und in verschiedenen Teilen seines Werks behandelt, sind doch zugleich gezielte Unschärfen und Überschneidungen nicht zu übersehen, die die gegnerische konfessionelle Litera-

[11] Für die Zuweisung von Erscheinungsort und Drucker vgl. Schottenloher, Buchgewerbe, S. 248, Nr. 282. Einen Teilabdruck der Schrift bietet Wendt, Von Buchhändlern.

[12] Ebd., Sp.1599; ähnliche Reihungen, in welche die Bezeichnung *vnzüchtig* aufgenommen ist, finden sich Sp. 1600 und 1623f.

[13] Vgl. seine Klage, daß *die Gotlosen schamparen Buellieder vnnd Geseng bey Junge vñ altē heutiges tages so gemein sindt / vñ werdē / das kein Vieh oder Kindtmagt oder Roßhirt / so gering / klein jung oder tölpisch ist er weiß vö denselbē mehr zu singen vnd zu sagen / dann von dem lieben Catechißmo* (ebd. Sp. 1602). Das Beispiel Coelestins zeigt übrigens, daß die Ablehnung obszöner Literatur in den verschiedenen Konfessionen gleichermaßen vorhanden war; vgl. auch Weddige, Historien, S. 245, 252, 267.

[14] Puy-Herbault, TRACTAT. Vgl. dazu Franz Schneider, Die Schrift Gabriel Putherbeins von Thuron aus dem Jahre 1549/1581 in ihrer publizistik-wissenschaftlichen Bedeutung, in: Publizistik 8 (1963) 354–362; Weddige, Historien, S. 140f.; Breuer, Oberdeutsche Literatur, S. 29–37.

[15] Vgl. Albertinus, Haußpolicey, fol. 129f. mit Puy-Herbault, TRACTAT, fol. 28–32 (als unbedeutende Ergänzung zu Guillaume van Gemert, Die Werke des Aegidius Albertinus [1560–1620]. Ein Beitrag zur Erforschung des deutschsprachigen Schrifttums der katholischen Reformbewegung in Bayern um 1600 und seiner Quellen, Amsterdam 1979 [Geistliche Literatur d. Barockzeit, Sonderbd. 1], S. 387–399).

tur moralisch desavouieren soll. In der von Fickler verfaßten Vorrede werden etwa die *Tischreden / des gailsüchtigen Münchs Martini Lutheri, so voller vnflättiger / stinckender bossen / vnzüchtiger wort vnd lahmer fratzen sein,* mit den Schwanksammlungen des ›Dekamerone‹ Boccaccios (*Centonouelle*), Jacob Freys *Gartengeselschafft,* Jörg Wickrams *Rollwagen,* Michael Lindeners *Cazopori* und *Rastbüchlein* sowie Valentin Schumanns *Nachtbüchlein* in eine Reihe gestellt. In späteren Passagen des Buchs werden moralische und konfessionelle Aspekte miteinander verquickt, indem etwa die Leichtfertigkeit eines Verfassers von *schand verßlein* an seinem Übertritt zum Calvinismus und später zum Luthertum aufgezeigt wird, den *bildstürmern* vorgehalten wird, gegen Heiligenbilder statt gegen *vnzüchtige gemähl* vorzugehen, oder François Rabelais, dessen ›Gargantua und Pantagruel‹ nur die Ausgeburt eines *volkommenen abgefaimbten bößwicht[s]* sein könne, neben die Genfer Calvinisten gestellt wird.[16]

Die Übereinstimmungen zwischen den gesetzlichen Bestimmungen der Bücherkontrolle und den theoretischen Behandlungen des Problems sind offenkundig. Für Bayern, wo wie gesagt das Zensurmandat von 1580 ungewöhnlicherweise sogar eine Begründung für das Verbot obszöner Literatur enthält, könnte man sogar vermuten, daß ein unmittelbarer Zusammenhang zwischen dem Erlaß und dem fast gleichzeitigen Erscheinen von Ficklers Übersetzung der Schrift des Gabriel du Puy-Herbault besteht.[17] Dennoch fällt auf, daß Ficklers Liste zeitgenössischer Schwanksammlungen ebenso wie die Zusammenstellung von Romantiteln bei Vives ausgesprochen beliebte und häufig gedruckte Werke nennt,[18] Bücher also, für deren Zensur man vielerorts offenbar keine Veranlassung sah. Die von den größtenteils theologischen Kritikern weltlicher Literatur vorgetragene Forderung, die Obrigkeit möge doch schärfer gegen die inkriminierten *vnzüchtigen Bücher* einschreiten, könnte daher in einer Diskrepanz zwischen dem geltenden Zensurrecht und seiner lockeren Handhabung begründet gewesen sein.[19] Weiterführende Ergebnisse in dieser Frage sind daher nur von Untersuchungen der konkreten Zensurpraxis zu erwarten.

Bevor ich im Folgenden einige Fälle ausgeübter moralischer Zensur vorstelle, sind einige einschränkende Bemerkungen nötig. Die Erforschung der Zensurge-

[16] Puy-Herbault, TRACTAT, fol. 27f., 70f., 117–119.

[17] Breuer, Oberdeutsche Literatur, S. 30f., vermutet, daß der ›TRACTAT‹ als außenpolitische Flankierung der bayerischen Zensurgesetzgebung dienen sollte.

[18] Beide Listen begegnen in mehr oder minder modifizierter Form im 16. und 17. Jahrhundert häufig, wenn Beispiele für ›schlechte‹ Literatur angeführt werden; vgl. Hildegard Beyer, Die deutschen Volksbücher und ihr Lesepublikum, Diss. Frankfurt a. M. 1962, S. 22–72; Weddige, Historien, S. 129f., 191, 193f., 197, 201 u. ö.; Goedeke, Grundriß II, 458; Heinz-Günther Schmitz, Zur Bewertung, Text- und Druckgeschichte der deutschen Volksbücher im 17. Jahrhundert, in: Literatur und Volk, S. 865–879, hier S. 866–870; Elfriede Moser-Rath, Lesestoff fürs Kirchenvolk. Lektüreanweisungen in katholischen Predigten der Barockzeit, in: Fabula 29 (1988) 48–72, hier S. 58–60.

[19] Eine nähere Behandlung der moralischen Zensur hätte auch die umfangreiche Liste zeitgenössischer kritischer Stimmen zum weltlichen Lied zu berücksichtigen, die Goedeke zusammengestellt hat (Grundriß II, S. 23f.).

schichte ist in den letzten Jahren erheblich vorangekommen,[20] doch fällt auf, daß der Frage nach einer moralischen Zensur nur beiläufig oder gar nicht nachgegangen wurde. Im Vordergrund stand einmal die juristische und administrative Seite der Zensur und zum zweiten die politisch begründete Praxis der Bücherkontrolle. Dieser Sachverhalt mag seine Ursachen in der Material- oder Überlieferungslage haben: Zumindest in den von mir durchgesehenen Augsburger Archivalien überwogen die politisch motivierten Eingriffe der *verordneten Herren vber die Truckhereyen*.[21] Es mag aber auch ein auf politische Zusammenhänge eingeengtes Erkenntnisinteresse zu der Forschungssituation beigetragen haben, das sich erst in der Folge der von Frankreich ausgehenden Untersuchungen zur Mentalitätsgeschichte und mit der Rezeption der Zivilisationstheorie von Norbert Elias erweitert hat.[22] Angesichts dieser wenig entwickelten Forschungslage mögen zwar die anschließenden Belege für die Wirksamkeit und Anwendung moralischer Kriterien bei der Bücherkontrolle willkommen sein. Generalisierungen können jedoch nur im Bewußtsein des Umstands vorgenommen werden, daß die vorgestellten Fälle bislang ziemlich singulär dastehen, Rückschlüsse auf die Verhältnisse in anderen Orten und Territorien also nicht erlauben, und sich zudem auf Flugblätter beschränken.

Im Sommer 1569 beschwerte sich Herzog Albrecht V. von Bayern beim Nürnberger Rat, daß Margareta Jenich, Witwe des angesehenen Künstlers Virgil Solis und nachmalige Ehefrau des Goldschmieds, Stechers und Verlegers Balthasar Jenich,[23] in Erding und München anstößige Kupferstiche verkauft hätte, und legte seinem Schreiben Belegstücke aus dem beschlagnahmten Sortiment *leichtfertiger, schendtlicher, Jn Kupfer gestochner Possen* bei. Leider hat sich der Brief des Bayernherzogs mit seinen Beilagen nicht erhalten,[24] so daß unsere Kenntnis der Beschwerde nur auf den Reaktionen des Nürnberger Rats beruht, die sich in mehreren Ratsverlässen und dem bislang unbekannten Antwortschreiben an Albrecht ablesen lassen. Folgende Schritte löste die bayerische Beschwerde in Nürnberg aus: Das beschuldigte Ehepaar Jenich wurde *zu verhafft* eingezogen, *etliche tag lanng* im *lochgefencknus verwarlich enthalten,* verhört und verwarnt. Es mußte schwören, *dergleichen hinfüro nit mehr zumachen* und künftig mit den anderen Buchdruckern und -händlern den jährlichen Eid auf die *derwegen außgesetzte Ordnung vnnd Pflicht* zu leisten. Ferner wurden *alle dise vnnd dergleichen abriß*

[20] Vgl. die Literaturangaben zu Kapitel 4.1., Anm. 1.

[21] Vgl. auch Breuer, Oberdeutsche Literatur, S. 36, der für Bayern das Fehlen jeglicher Zensurakten feststellt, die von Verfolgung des durch Obszönität mißliebigen poetischen Schrifttums zeugen würden.

[22] Auf ein eingeengtes Erkenntnisinteresse läßt die Beobachtung schließen, daß wenigstens im Bereich des Fastnachtspiels eine erkleckliche Anzahl von Belegen für eine moralische Zensur vorlag; vgl. Krohn, Bürger, S. 121–140.

[23] Bei der in der Kunstgeschichte üblichen Namensform Jenichen handelt es sich um einen Akkusativ.

[24] Entsprechende Nachforschungen im Bayerischen Hauptstaatsarchiv München, im Staatsarchiv Nürnberg und im Stadtarchiv Nürnberg blieben ohne Ergebnis.

vnnd kupffer, also Drucke und Platten, beschlagnahmt und zerstört.[25] Auch ordnete man eine Durchsuchung der Nürnberger Buchläden und Verkaufsstände an, um gegebenenfalls auch andere Händler der Verletzung der Zensurgesetze zu überführen.[26] Schließlich wurde die Antwort an Albrecht V. aufgesetzt, in der man den Herzog über das Vorgehen des Rats informierte und mehrfach versicherte, daß man ebenso wie der Adressat *dergleichen lesterlichen gemahlten vnzucht vnd schmachschrifften Ye vnnd alwegen gehaß vnnd abhold gewesen* sei. Nach gegenwärtigem Kenntnisstand handelt es sich bei dem geschilderten Vorgang um den einzigen Fall, bei dem in Nürnberg ein literarischer bzw. künstlerischer Verstoß gegen die sittlichen Normen konkret geahndet worden ist.[27] Auch wenn, wie zu vermuten ist, künftige archivalische Funde diese Feststellung relativieren sollten, ist anzunehmen, daß erst der Einspruch des bayerischen Herzogs, also ein außenpolitisch relevanter Vorgang, dem Verstoß des Ehepaars Jenich gegen die Zensurbestimmungen eine Bedeutung verliehen hat, die das Strafverfahren in Gang setzte.

Häufiger läßt sich ein Vorgehen der Bücheraufsicht gegen Flugblätter obszönen Inhalts in Augsburg beobachten. Am 10. April 1592 wurde der Briefmaler Bartholomaeus Käppeler verhört, weil er *ein schandtlich gemäl mit nackenden weibsbildern getruckht, gemalt, vnd verkaufft hab.*[28] Käppeler bittet unter Hinweis auf seine sieben Kinder und darauf, daß er nicht mehr als 30 Exemplare des Blatts verkauft habe, um Gnade. Das dem Akt beiliegende Gutachten der *verordneten über den truckh* gibt zu bedenken,

> *daß wann die getruckhte Exemplar des schandgemehls von Jme* [Käppeler] *abgefordert, vnd der stockh zerschlagen, Er vmb sein verbrechen, mit bißher Außgestandner gefenckhnus, nach gestalt der sachen zimblich gestrafft, vnd möchte also, mit betro scherpferer straff, wenn Jme dergleichen verbrechen mehr ergriffen wurd, wol wider erlaßen werden.*

Drei Jahre später, am 25. März 1595, wurde Käppelers Kollege Georg Kress verhaftet und vernommen, weil er ein *schandtlich gemäl, den welschen Pflueg, gemacht habe.*[29] Wie schon Käppeler gibt auch Kress seine Kenntnis der einschlägigen Zensurvorschriften zu und versucht, seine Schuld herunterzuspielen, indem er das Blatt als Auftragsarbeit für *etliche frembde Kramer* hinstellt und beteuert, *nit mehr alß 10 exemplar darvon verkaufft* zu haben. Über das Strafmaß, das über Kress verhängt wurde, ist nichts bekannt, doch läßt das Gnadengesuch seiner Frau auf eine längere Gefängnisstrafe schließen.

25 Vgl. den im Anhang wiedergegebenen Brief an den Herzog vom 19. August 1569 (Nürnberg, SA: Rst. Nürnberg, Briefbücher, Nr. 181, fol. 240f.).
26 Ratsverlässe, hg. Hampe, Nr. 4238.
27 In den von Hampe edierten Ratsverlässen ist kein vergleichbarer Fall nachzuweisen. Müller, Zensurpolitik, geht auf die moralische Zensur nicht ein. Die von Krohn, Bürger, S. 134–138, zusammengestellten, auf das Fastnachtspiel bezogenen Auszüge aus Nürnberger Ratsbüchern und Polizeiordnungen sagen nichts darüber aus, ob die rechtlichen Vorgaben auch beachtet und bei Übertretung bestraft wurden.
28 Augsburg, StA: Urgicht 1592 VI 10 (Abdruck im Anhang).
29 Augsburg, StA: Urgicht 1595 III 25 (Abdruck im Anhang). Zur obszön gebrauchten Metapher des Pflugs vgl. DWb 13, Sp. 1776.

Während sich bei den bisher besprochenen Fällen die beanstandeten Drucke nicht identifizieren lassen, liegen der Urgicht des Augsburger Briefmalers Lorenz Schultes die konfiszierten Schriften bei.[30] Es handelt sich einmal um die beiden Flugschriften ›Ein vberauß schőner / nagelnewer kőstlicher Morgensegen / mit sonderm fleiß zusammen geraspelt / zu Trost allen hochbetrŭbtē Personen / insonderheit aber: den Jungkfrawen / HaußMågden / jungen Witfråwlein / vnd andern vnleydenlichen Diernen / die gerne einen Mann hetten / alle Morgen sehr nützlich zu sprechen / auff daß sie doch ein mal erhőrt werden / vnd solchen sehr vbel beissenden Schmertzen abkommen: Zu allen fŭrnembsten Heyligen deß Calenders gestellt / vnd an Tag gebracht / durch H: H: von W: H/etc. Jm Jahr 1625‹ und ›Ein klåglicher Morgen vnnd Abendsegen / den Jungkfrawen inn gemein / die nicht långer wőllen schlaffen allein‹. Zum andern wurden die vier Flugblätter ›Copey oder Abschrifft deß Brieffs / so Gott selbs geschrieben hat / vnd auff S. Michaels Berg in Britania / vor S. Michaels Bilde hanget [...]‹ (Nr. 40, Abb. 14), ›Der Nasenschleiffer‹ (Nr. 57, Abb. 41), ›Der Bawr vnd die Båwrin‹ (Nr. 49, Abb. 34), und ›Die Badtstuben‹ (Nr. 68, Abb. 39) beschlagnahmt. Der Verlauf des Verhörs ist einigermaßen aufschlußreich für die Motive der Obrigkeit, gegen Schultes und seine Waren vorzugehen. Das besondere Interesse der Vernehmer richtet sich nämlich auf die *zwey morgen vnd Abendtsegen*, denen nicht nur die erste gezielte Frage gilt, sondern bei denen allein auch in einer zweiten Frage nach dem Verfasser geforscht wird. Dabei nehmen die beiden Verhörführer nicht an den auf Sexuelles zielenden Passagen der Reimpaarsprüche Anstoß, sondern an dem vermeintlichen Angriff gegen die katholische Kirche, weil nämlich in den beiden Texten *die heiligen Gottes durch den ganzen Calender spötlich angezogen* würden. Es wäre so gesehen denkbar, daß zunächst nur die religiös-politische Anstößigkeit der beiden ›Morgensegen‹ das Einschreiten der Zensur veranlaßt hatte und die Obszönität erst als zusätzliches Kriterium in die Untersuchung eingebracht wurde. Dabei überrascht allerdings, daß der bei Schultes gleichfalls gefundene ›Himmelsbrief‹ in der gesamten Vernehmung nicht erwähnt wird, obwohl seine Verbreitung in Augsburg ausdrücklich untersagt war.[31]

Die Vorwürfe gegen die übrigen drei Flugblätter unterscheiden sich im Grad ihrer Heftigkeit. Bei allen Drucken hat Schultes offenbar gegen die Präventivzensur verstoßen, d. h., ohne *erlaubnuß der herren verordneten* gedruckt. Während

[30] Augsburg, StA: Urgicht 1626 II 9 (Abdruck im Anhang). Die Drucke befinden sich in der Kapsel ›Criminalakten, Beilagen. 16./17. Jahrhundert‹.

[31] Vgl. die im Anhang abgedruckte ›BuechtruckherOrdnung‹, Abschnitt 9. Auf einem anderen Exemplar eines Augsburger ›Himmelsbriefs‹ hat ein Zeitgenosse notiert: *Diser brief ist von den [...] Catholischen selbsten für Erzabgottisch erklert Und nach inhalt einer geschriebnen Censurverordnung (so ich selbst in handen hab) bey straf des Stranges* [vermutlich Lesefehler für Prangers] *alhir zu Augsburg zu verkaufen od. feil zuhaben verbotten worden* (Zit. nach L'art ancien, Popular Imagery. Illustrated broadsides, pamphlets and ephemera, from 16th to the 19th centuries, Auktionskatalog 68, Zürich 1976, Nr. 19). Zum ›Himmelsbrief‹ generell vgl. August Closs, Artikel ›Himmelsbrief‹, in: RL I, S. 656–658 (mit weiterer Literatur).

sich beim ›Nasenschleiffer‹ die Anschuldigung auf diesen Punkt beschränkt,[32] bekunden die Bezeichnung *vnverschamptes, schampares bad* und die ironisch anmutende Formulierung vom *Paurn vnd Päurin in einer selzamen Postur* die Kollision der betreffenden Blätter mit den moralischen Anschauungen der Zensoren. Auch Schultes selbst offenbart hier Unrechtsbewußtsein, indem er zugibt, daß die Einblattdrucke, deren

> *aines ain par Jungfrawen oder WeibsPersonen in ain bad, das ander aber ain baurn vnd Päurin repraesentire [...], wol etlicher massen schampar oder vnzüchtig anzusehen seyen.*

Da die Blätter ›Die Badtstuben‹ und ›Der Bawr vnd die Båwrin‹ demnach am deutlichsten den moralischen Normen der Zeit widersprechen und deswegen den Eingriff der Zensur herausforderten, mag eine etwas eingehendere Betrachtung der beiden Drucke angebracht sein.

Die eine der beiden Darstellungen zeigt ein bäuerliches Liebespaar, das sich im Schutz einer Baumgruppe innig umarmt. Der Mann greift seiner Partnerin unter den Rock und versichert ihr: *Biß nun wol auff mein liebe Gret / Dein Sach am rechten Ort noch steht.* Die sexuelle Vereinigung des Paars verhindert offenbar nur der Umstand, daß es sich bei seinem Tun beobachtet fühlt. In der Tat belauscht hinter einem Flechtzaun eine Magd neugierig-lüstern das intime Treiben. Der Leser und Betrachter, der durch den ins Bildzentrum gerückten und frontal gezeigten Zugriff des Liebhabers unverhohlen zum Voyeurismus aufgefordert ist, bekommt mit der Magd einerseits ein Spiegelbild seiner Situation und Wünsche, anderseits vielleicht auch ein Vorbild vorgesetzt, das ihn zu gleichem Verhalten ermutigen soll. Die Komplizenschaft zwischen Magd und Leser könnte jedenfalls beabsichtigt haben, eventuelle moralische Bedenken des Betrachters gegenüber dem Bild und gegenüber einer lustvollen Betrachtung des Bilds zu beschwichtigen.

Daß die Magd nicht nur zufällig oder aus einer unspezifischen Neugier heraus der Szene beiwohnt, zeichnet sich im Text ab *(Andåchtigklich sagt kein Wort nicht).* Deutlicher tritt der heimliche Wunsch nach Beteiligung an dem sexuellen Spiel in der bildlichen Vorlage des Holzschnitts hervor. Die Szene basiert nämlich auf dem letzten Kupferstich der Bildfolge ›Das Bauerntanzfest oder Die zwölf Monate‹ des Nürnberger Kleinmeisters Hans Sebald Beham von 1546 (Abb. 35).[33]. Auf dem nämlichen Stich ist der beobachtenden Person, die bei Beham als Mann dargestellt ist,[34] ein Spruchband mit der Inschrift *ICH WIL*

32 Daß Schultes bei diesem Blatt keinen Zensureingriff befürchtete, geht daraus hervor, daß er es mit Impressum und den Initialen des Autors Thomas Kern versah; zum Blatt vgl. Kapitel 1.2.2.

33 Pauli, Beham, Nr. 186. Die Serie und ihre ältere Fassung sind wiedergegeben bei Zschelletzschky, Die drei gottlosen Maler, S. 344–348.

34 Der Bauer trägt eine weiche schulterlange Mütze, wie sie auch auf den Blättern 5, 6 und 8 der Serie zu sehen ist. Der unbekannte Formschneider im 17. Jahrhundert hielt diese Kopfbedeckung offenbar für eine Stoffhaube, wie sie Frauen der niederen sozialen Schichten trugen, und verwandelte daher den gierig zuschauenden Bauern in eine voyeuristische Dienstmagd.

AVCH MIT zugeordnet. Der Vergleich mit der Vorlage verdeutlicht aber auch den obszönen Charakter des Augsburger Briefmalerblatts. Beham gliederte das bäuerliche Liebespaar mit Zuschauer einer Folge von Tanzszenen ein, deren ausgelassene Fröhlichkeit zu grobianischen Exzessen tendiert und so einem stadtbürgerlichen Publikum den Spiegel bäurischer Unzivilisiertheit vorhält.[35] Die Darstellung von Sexualität ist somit bei Beham Teil eines Programms, das den städtischen Käuferschichten der Serie die Überlegenheit urbaner Kultiviertheit gegenüber der agrarischen Zügellosigkeit vermittelt und höchstens unterschwellig der Ventilierung und Kompensation sozio- und autogener Zwänge dient. Aufgrund dieser ihrer gesellschaftskonformen und normenstabilisierenden Zielrichtung mußten weder die Stiche Behams noch ihre zahlreichen Kopien vom 16. bis 18. Jahrhundert auf Stecher- und Verlegerangaben verzichten.[36] Anders das Augsburger Flugblatt des Lorenz Schultes: Zwar bleibt die Szene im bäuerlichen Bereich angesiedelt und schmeichelt somit den zivilisatorischen Standards des Augsburger Stadtbürgertums.[37] Aber die Herausnahme der Szene aus ihrem vormaligen Zusammenhang von Tanz, Fest und Gelage macht die Sexualität zum alleinigen Thema, das auch durch die Textbeigaben ausgeführt und vor allem durch den etwas abgewandelten Bildaufbau betont wird, der die zentripetale Manipulation des Bauern in den Mittelpunkt rückt. Damit lag eine Verletzung geltender Sexualmoral vor, die im Zuge sich verdichtender Lebensräume und wachsender Vernetzung und Hierarchisierung sozialer Beziehungen den Menschen in zunehmendem Maß Triebverzichte und Affektkontrolle abverlangte.[38]

Eindeutiger noch macht das Blatt ›Die Badtstuben‹ männliche Sexualphantasien zu seinem Gegenstand. In einem Baderaum, der mit einem Kachelofen, Waschzuber, Wasserkessel, kleineren Gefäßen und Schwämmen ausgestattet ist, halten sich ein Kind und drei nackte Frauen auf, die dem Betrachter recht deutlich ihre weiblichen Reize darbieten. Diese Darbietung, besonders aber der Griff der frontal dem Betrachter zugewandten, sitzenden Frau unter das aufgestellte Bein der neben ihr Stehenden legen eine obszöne Deutung nahe, wie sie der Text denn

[35] Im Gegensatz zu Zschelletzschky, Die drei gottlosen Maler, S. 345, vermag ich in der Darstellung karikaturhaft verzerrter, vomierender, defäkierender, kopulierender und einander prügelnder Bauern keinen »Sympathiebeweis für die Bauern« zu erkennen.

[36] Pauli, Beham, Nr. 177–186; Brückner, Druckgraphik, Abb. 93f.; Alexander, Woodcut, 530f.; Flugblätter des Barock, 27. Zum Thema vgl. Hellmut Thomke, Das Leben ist ein Bauerntanz. Zur Ambivalenz eines Motivs der Literatur, der bildenden Kunst und der Musik im ausgehenden 16. bis zum beginnenden 18. Jahrhundert, in: Literatur und Volk, S. 207–225 (erwähnt Behams Bildfolge nicht), und Keith P. F. Moxey, Sebald Beham's Church Anniversary Holidays: Festive Peasants as Instruments of Repressive Humor, in: Macht der Bilder, S. 173–199.

[37] Vgl. Schultes' Aussage, er habe die Blätter in Augsburg *vf der kauffleutstuben verkaufft.*

[38] Elias, Prozeß der Zivilisation II, S. 369–409; Michael Schröter, Staatsbildung und Triebkontrolle. Zur gesellschaftlichen Regulierung des Sexualverhaltens vom 13. bis 16. Jahrhundert, in: Macht und Zivilisation. Materialien zu Norbert Elias' Zivilisationstheorie 2, hg. v. Peter Gleichmann, Johan Goudsblom u. Hermann Korte, Frankfurt a. M. 1984 (suhrkamp taschenbuch wissenschaft, 418), S. 148–192.

auch anbietet. Er gibt die Haltung der Frauen als sexuelle Handlung aus und leitet daraus ab, daß ihnen ein Mann zur geschlechtlichen Befriedigung fehle.

Auch zu diesem Holzschnitt lieferte vermutlich ein Kupferstich Hans Sebald Behams die Vorlage (Abb. 36).[39] Bereits Behams Darstellung könnte auf seine Zeitgenossen obszön gewirkt[40] und auf männliche Wunschvorstellungen geantwortet haben, die in einer von moralischen Restriktionen geprägten Gesellschaft nicht mehr ausgelebt werden durften. Immerhin läßt das Fehlen eines erläuternden Texts auch noch die unverfängliche Deutung der dargestellten Gesten als gegenseitige Waschung zu. Behams Stich steht überdies in ikonographischen Zusammenhängen, in denen Sexualität und Obszönität mit Angst und Ekel besetzt werden statt mit Lust wie auf dem Blatt des Lorenz Schultes. Vergleicht man nämlich Behams Version des Frauenbads mit anderen zeitgenössischen Darstellungen des Themas, ergeben sich auffällige Parallelen zu Dürers nur als Zeichnung (Abb. 38) überlieferten Frauenbad.[41] Die Frau am linken Bildrand mit ihrem aufgestellten Bein und über den Kopf gereckten Arm erweist sich als Bildkontamination zweier Figuren Dürers. Die alte beleibte Frau, der eine jüngere von hinten die Hände auf die Schultern legt, findet sich ebenfalls auf Dürers Zeichnung, nur daß dort keine Frontal-, sondern eine Seitenansicht gegeben wird. Man könnte Behams Bild oder genauer: den vorgängigen Stich seines Bruders Barthel sogar als eine spielerische Etüde ansehen, die es sich zur Aufgabe gemacht hatte, die Gruppe der drei Frauen in der rechten Bildhälfte der Dürerschen Federzeichnung aus einem um 90 Grad gedrehten Blickwinkel zu zeigen. Die aufgewiesenen ikonographischen Entsprechungen sind zu augenscheinlich, als daß man von einer zufälligen Übereinstimmung ausgehen könnte. Tatsächlich läßt sich belegen, daß wenigstens Hans Sebald Beham das Frauenbad Dürers gekannt hat: Man hat vermutet, daß Dürers Zeichnung als Vorstufe eines nicht erhaltenen Holzschnitts anzusehen ist, der als Pendant zum sogenannten Männerbad gedacht war.[42] Dieser verlorene Holzschnitt wurde von einem anonymen Formschneider,[43] von Hans Springinklee[44] und dann eben von Hans Sebald Beham nachgeschnitten (Abb. 37).[45]

[39] Pauli, Beham, Nr. 211. Sebald benutzte seinerseits einen Stich seines Bruders Barthel als Vorlage; vgl. Jean Muller, Barthel Beham. Kritischer Katalog seiner Kupferstiche, Radierungen, Holzschnitte, Baden-Baden/Straßburg 1958 (Studien z. dt. Kunstgesch., 318), Nr. 87. Beide Stiche sind abgebildet in The Illustrated Bartsch 15, S. 23 und 110.

[40] Vgl. noch die Bildbeschreibung: »Dabei wird sie in unzüchtiger Weise von einer beleibten Alten berührt« (Pauli, Beham, Nr. 211).

[41] Dürer, Werk, Nr. 179.

[42] Friedrich Winkler, Die Zeichnungen Albrecht Dürers, 4 Bde. Berlin 1939, Nr. 152; anders Walter L. Strauss, The Complete Drawings of Albrecht Dürer, 6 Bde., New York 1974, I, S. 142.

[43] Ebd. S. 483.

[44] Geisberg, Woodcut, 1296. Vgl. auch die fragmentarischen Spielkarten-Holzschnitte Erhard Schöns ebd., 1263.

[45] Pauli, Beham, Nr. 1223a. Die Veränderungen des Bildpersonals können hier vernachlässigt werden, da die in Frage stehende Dreiergruppe der Frauen hiervon nicht betroffen ist.

Nun könnte man auch bei Behams Holzschnittversion des Dürerschen Frauenbads fragen, ob es sich um eine lustbetonte, quasi voyeuristische Darstellung oder um eine wertneutrale realistische Abschilderung oder aber um ein sexualitätsfeindliches Bild handelt. Glücklicherweise lassen sich für diesen Holzschnitt genauere Aussagen treffen, da er mit hoher Wahrscheinlichkeit als Illustration eines Flugblatts gedient hat, das als solches zwar nicht erhalten, dessen Text jedoch in der Werkausgabe des Hans Sachs überliefert ist.[46] Indem Sachs den Ich-Erzähler zunächst genüßlich die unverhüllte Schönheit von fünf Frauen in der Badestube schildern läßt, scheint er Erwartungen und Wünsche einer sexuell getönten männlichen Schaulust befriedigen zu wollen. Man mag daraus ersehen, daß ein voyeuristisches Moment durchaus in der Darstellung des Holzschnitts enthalten ist. Schon bald ist jedoch klar, daß Sachs diese Erwartungshaltung nur aufbaut, um sie desto gründlicher enttäuschen zu können: Zwischen Zeile 17 und 48, also in 32 der insgesamt 52 Verse, beschreibt er in abstoßender Manier die fettleibige alte Frau am linken Bildrand.[47] Die sexualfeindliche Funktion solcher detaillierten Schilderung weiblicher Häßlichkeit tritt spätestens in der abschließenden Reaktion des Ich-Erzählers hervor:

> Dacht ich: Dw solst mit deinem leib
> Aim wol erlaiden alle weib.
> Also an vrlaüb ich abschied
> Vnd lies sie in dem pad mit fried.[48]

Betrachtet man vor diesem ikonographischen und literarischen Hintergrund nochmals jenen Kupferstich Behams, der die Vorlage für das Augsburger Flugblatt von 1626 abgegeben hat, fällt ins Auge, wie Beham die unförmige Häßlichkeit der rechts sitzenden alten Frau betont, indem er sie im Vordergrund postiert und frontal auf den Betrachter ausrichtet. Es ist daher durchaus möglich, daß Beham mit seiner Darstellung wie Hans Sachs in seinem Text etwaige Lustgefühle im Betrachter weiblicher Nacktheit in Abscheu und Ekel umwandeln wollte.[49]

Mit der zumindest ambivalenten Aussage des Behamschen Kupferstichs hat das 1626 von Lorenz Schultes in Augsburg vertriebene Flugblatt nur noch wenig gemein. Die eindeutige Auslegung der Gesten als sexuelle Handlungen der drei Badenden appelliert an männliche Triebwünsche, deren Verwirklichung gesell

[46] Röttinger, Bilderbogen, Nr. 1894; Textabdruck in Sachs, Fabeln und Schwänke I, S. 243f.

[47] Dabei setzt Sachs die Enttäuschung der oben skizzierten Erwartungshaltung fort, wenn er auch im Detail scheinbar die Schönheit preist *(Jr har golt gelb)* und im selben Atemzug widerlegt *(gleich wie ein rab)*. Zur Topik des verkehrten Schönheitspreises vgl. Christoph Petzsch, Verkehren des Schönheitspreises in Texten gebundener Form, in: DVjs 54 (1980) 399–422.

[48] Zur Einstellung, die Sachs zur Sexualität besaß, vgl. zuletzt Müller, Poet, S. 243–284.

[49] Es wäre in diesem Zusammenhang auch der Frage nachzugehen, wieweit die Darstellungen der Frauenbäder an die Ikonographie der Hexen anschließen. Übereinstimmungen zeichnen sich hinsichtlich der Nacktheit, der verschiedenen Altersstufen der Frauen, der Mischung von Häßlichkeit und Schönheit, der Anwesenheit von Kindern und der obszönen Gestik ab.

schaftliche Sanktionen be-, wenn nicht verhinderten und die folglich wenigstens im Kopf der Betroffenen nach einer Erfüllung drängten, der sich Blätter wie jene von Schultes andienten.[50] Daß solche Entlastung von psychischen und sozialen Zwängen mit der Degradierung der Frau zum bloßen Sexualobjekt einherging, macht ›Die Badstuben‹ hinreichend deutlich. Das Blatt bezeugt überdies jene infame moralische Zwiespältigkeit, denen gerade alleinstehende Frauen in der frühen Neuzeit ausgesetzt waren: Auf der einen Seite wurden Normen wie Keuschheit und Unberührtheit zu Tugenden erhoben, die über den gesellschaftlichen Rang der Frau wesentlich mitentschieden. Wenn sich aber Frauen gemäß diesen Normen verhielten, bezweifelte man ihre Tugendhaftigkeit, indem man ihnen heimliche sexuelle Betätigung unterstellte. Daß es von derartigen Unterstellungen bis zur Verketzerung als Hexe nicht mehr weit war, sei nur am Rande vermerkt.

Lorenz Schultes wurde mit Ausweisung aus der Stadt streng bestraft. Strafverschärfend hatten eine einschlägige Vorstrafe und der Umstand gewirkt, daß man an ihm ein Exempel statuieren wollte.[51] Um Mißverständnissen vorzubeugen, sei ausdrücklich betont, daß es den frühneuzeitlichen Obrigkeiten generell und in Augsburg natürlich nicht oder nur zum geringsten Teil um den Schutz der Frauen ging, wenn Zensurmaßnahmen gegen moralisch und sexuell anstößige Schriften ergriffen wurden. Auch der abstrakte Gedanke einer schützenswerten allgemeinen Moral lag den politischen Vorstellungen der frühen Neuzeit fern. Das Interesse, gegen unmoralische Schriften einzuschreiten, war vielmehr von der Bewahrung der sozialen Ordnung bestimmt, die nach zeitgenössischer Überzeugung durch den Erhalt des moralischen Wertsystems garantiert wurde.[52] Deswegen sieht Johann Baptist Fickler durch die *schönen Lustbücher* nicht nur die *gute[n] sitten,* sondern ebenso die *gemaine Pollicey,* also die öffentliche Ordnung, bedroht.[53] Die moralische Zensur ist somit in jenen umfassenden Prozeß sozialer Reglementierung und Disziplinierung einzuordnen, der mit der Entstehung der frühneuzeitlichen Staaten einerseits und der zivilisatorischen Entwicklung andererseits einherging.

Abschließend sei nochmals auf die begrenzte Aussagekraft der behandelten Beispiele hingewiesen. Die Beobachtung, daß Flugblätter, die den besprochenen in ihrer Obszönität durchaus gleichzustellen sind, an anderen Orten mit Impressum und folglich wohl mit Billigung der Obrigkeit erscheinen durften,[54] sollte vor voreiligen Generalisierungen warnen. Es könnte sich herausstellen, daß die mora-

50 Andere vergleichbare Blätter bei Wäscher, Flugblatt, 82, 90; Flugblätter Wolfenbüttel I, 95f., 99, 101–104, 110, 112.
51 Vgl. das Gutachten der Zensurverordneten (Abdruck im Anhang). Die frühere Konfrontation mit der Zensur ist gleichfalls archivalisch belegt; vgl. Augsburg, StA: Urgicht 1610 III 29 (Abdruck im Anhang).
52 Kleinschmidt, Stadt und Literatur, S. 330; Breuer, Oberdeutsche Literatur, S. 33.
53 Puy-Herbault, TRACTAT, fol. 4r.
54 Wäscher, Flugblatt, 82; Coupe, Broadsheet II, Nr. 67; Flugblätter Wolfenbüttel I, 95, 102, 110, 112.

lische Empfindlichkeit regional variierte, daß man obszöne Schriften mancherorts gewissermaßen als Ventil der sozial und politisch geforderten Triebunterdrückung duldete[55] und daß die wenigen nachweisbaren Zensureingriffe Verstöße gegen die geltende Moral nur vorschoben, um andere Beweggründe zu unterstützen oder auch zu verdecken.[56] Es bedarf noch zahlreicher Archivstudien, bevor man in diesen Fragen zu einigermaßen verläßlichen Aussagen auf verallgemeinerndem Niveau gelangen kann.

5.2. Flugblätter und die *Erhaltung guter Policey*

Die wachsende gesellschaftliche Verflechtung, die Verdichtung menschlicher Lebensräume zumal in den Städten, aber auch auf dem Land sowie die fortgeschrittene Gewaltmonopolisierung und Zentralisierung der Macht, die schließlich in die absolutistische Staatsform einmünden sollte, hatten für das soziale Gefüge, für Kultur und Alltag, für Einstellungen und Verhaltensweisen der Individuen beträchtliche Folgen. Sie wären für die Gesellschaft der frühen Neuzeit mit den Stichworten Verrechtlichung, zunehmende Verwaltung sowie Sozialregulierung und -disziplinierung zu umreißen,[1] für die historischen Individuen ließen sich etwa Affektkontrolle, Selbstzwänge, Triebaufschub oder -verzicht und planendes Handeln als mittelbare Konsequenzen anführen.[2] Daß in diese Entwicklungen auch ökonomische Faktoren wie die Geldwirtschaft, Arbeitsteilung oder die Produktion für einen anonymen Markt einzubeziehen sind, scheint plausibel, ist aber, soweit ich sehe, noch nicht erforscht.[3] Diese hier nur stichwortartig skizzierten historischen Prozesse sind in den letzten Jahren mehrfach zu einem sozialgeschichtlich vertieften Verständnis frühneuzeitlicher Literatur herangezogen worden.[4] Dabei erwies sich die weithin affirmative Funktion späthumanistischer und

[55] So für das Fastnachtspiel Krohn, Bürger, S. 116–120.

[56] Es sei nochmals an die auffällig häufige Nachbarschaft von moralischen und politisch-konfessionellen Zensurkriterien erinnert.

[1] Gerhard Oestreich, Strukturprobleme des europäischen Absolutismus, in: G. Oe., Geist und Gestalt des frühmodernen Staates. Ausgewählte Aufsätze, Berlin 1969, S. 179–197, bes. S. 187ff.; ders., Policey und Prudentia civilis in der barocken Gesellschaft von Stadt und Staat, in: Stadt – Schule – Universität – Buchwesen und die deutsche Literatur im 17. Jahrhundert, hg. v. Albrecht Schöne, München 1976 (Germanistische Symposien, Berichtsbd. 1), S. 10–21.

[2] Elias, Prozeß der Zivilisation II, S. 312–409.

[3] Ansätze, deren hypothetischer Charakter indes nicht zu übersehen ist, etwa bei Dieter Seitz, Johann Fischarts Geschichtklitterung. Untersuchungen zur Prosastruktur und zum grobianischen Motivkomplex, Frankfurt a. M. 1974 (These, N. F. 6), S. 154–156, 188–192, 225–227; Harald Steinhagen, Wirklichkeit und Handeln im barocken Drama. Historisch-ästhetische Studien zum Trauerspiel des Andreas Gryphius, Tübingen 1977 (Studien z. dt. Literatur, 51), S. 58–61, 78–81.

[4] Etwa Conrad Wiedemann, Barocksprache, Systemdenken, Staatsmentalität. Perspektiven der Forschung nach Barners »Barockrhetorik«, in: Internationaler Arbeitskreis für deutsche Barockliteratur. Erstes Jahrestreffen in der Herzog August Bibliothek Wolfen-

barocker Dichtung nicht nur im Inhaltlichen an der Propagierung gesellschaftskonformer Normen, sondern auch im Formalen an der disziplinierenden ›Verrechtlichung‹ der Literatur mithilfe von Regelpoetik und Rhetorik. Da die Literatur im 16. und 17. Jahrhundert noch vorwiegend als Bestandteil gelehrter und höfischer Kultur angesehen werden muß, konnte sie eine breite Resonanz ihrer sozialstabilisierenden Absichten nur mittelbar erreichen, indem sie sich in erster Linie an die Adressaten richtete, die als Meinungsführer und Multiplikatoren fungierten. Eine direktere Wirkung vermochten allerdings Gattungen und Medien zu erzielen, die wie die Predigt, das Lied oder das Drama dem Bereich der mündlichen Kommunikation nahestanden und ohne weitere Vermittlung ein breiteres Publikum ansprachen. Es ist daher zu erwarten, daß diese Gattungen und Medien verstärkt zur sozialen Disziplinierung und Reglementierung beigetragen haben.[5] Gleiches gilt für die Bildpublizistik, die mit ihrer Aufmachung und Distribution ebenfalls ein großes Publikum erreichte.[6]

Ihren prägnantesten Ausdruck fanden die frühneuzeitlichen Bemühungen um gesellschaftliche Reglementierung und Konsolidierung in den zahllosen Polizeiordnungen und Einzelmandaten, die dem Zusammenleben der Menschen in den engen Städten und in den Territorien einen rechtlichen Rahmen mit dem propagierten Ziel des Gemeinen Nutzen gaben.[7] Will man etwas über die Rolle der

büttel 27.–31. August 1973, Vorträge und Berichte, Wolfenbüttel 1973, S. 21–51; Volker Sinemus, Poetik und Rhetorik im frühmodernen deutschen Staat. Sozialgeschichtliche Bedingungen eines Normenwandels im 17. Jahrhundert, Göttingen 1978 (Palaestra, 269), bes. S. 144–160; Mauser, Dichtung, S. 277–304; Dieter Breuer, Adam Contzens Staatsroman. Zur Funktion der Poesie im absolutistischen Staat, in: Literatur und Gesellschaft im deutschen Barock. Aufsätze, Heidelberg 1979 (GRM-Beiheft 1), S. 77–126; Kühlmann, Gelehrtenrepublik, bes. S. 319–371; Jörg Jochen Berns, Utopie und Polizei. Zur Funktionsgeschichte der frühen Utopistik in Deutschland, in: Literarische Utopie-Entwürfe, hg. v. Hiltrud Gnüg, Frankfurt a. M. 1982 (suhrkamp taschenbuch, 202), S. 101–116; Kleinschmidt, Stadt und Literatur, bes. S. 261–275, 327–351; für das 18. Jahrhundert vgl. Wolfgang Martens, Literatur und »Policey« im Aufklärungszeitalter. Aufgaben sozialgeschichtlicher Literaturforschung, in: GRM 62 (1981) 404–419.

5 Vgl. Franz M. Eybl, Jakobus auf dem Dorfe. Eine Festpredigt von Martin Resch, sozialgeschichtlich gelesen, in: Daphnis 10 (1981) 67–111; Breuer, Oberdeutsche Literatur, S. 160–169; Bastian, Mummenschanz, S. 94–113; Michael Schilling, Zur Dramatisierung des ›Wilhelm von Österreich‹ durch Hans Sachs, in: Zur deutschen Literatur und Sprache des 14. Jahrhunderts, Dubliner Colloquium 1981, hg. v. Walter Haug, Timothy R. Jackson u. Johannes Janota, Heidelberg 1983 (Reihe Siegen, 45), S. 262–277.

6 Vgl. meinen Aufsatz ›Flugblatt als Instrument‹, dem ich im Methodischen folge, ohne indes die dort gebrachten Beispiele zu wiederholen; s. ferner Norbert Schneider, Strategien der Verhaltensnormierung in der Bildpropaganda der Reformationszeit, in: Kultur zwischen Bürgertum und Volk, hg. v. Jutta Held, Berlin 1983 (Argument-Sonderbd., 103), S. 7–19.

7 Vgl. Hans Maier, Die ältere deutsche Staats- und Verwaltungslehre, München ²1980/86 (dtv wissenschaft, 4444), S. 74–91; Franz-Ludwig Knemeyer, Artikel ›Polizei‹, in: Geschichtliche Grundbegriffe. Historisches Lexikon zur politisch-sozialen Sprache in Deutschland, Bd. 4, Stuttgart 1978, S. 875–897, hier S. 877–886; s. auch die Auswahledition Polizei- und Landesordnungen, bearb. v. Gustav Klemens Schmelzeisen, 2 Bde., Köln/Graz 1968/69 (Quellen z. Neueren Privatrechtsgesch. Deutschlands, 2).

Bildpublizistik im frühneuzeitlichen Prozeß gesellschaftlicher Anpassung erfahren, erscheint es methodisch sinnvoll, zeitgenössische Polizeiordnungen zum Vergleich heranzuziehen. Die Straßburger Polizeiordnung von 1628 kann in Form und Inhalt als ein typisches Beispiel für die gesetzlichen Regelungen des öffentlichen und privaten Lebens in der frühen Neuzeit gelten.[8] Zudem wurde sie in einer Stadt und zu einer Zeit erlassen, in denen das Flugblattgewerbe in hoher Blüte stand. Aus diesen Gründen greifen die folgenden Ausführungen besonders auf diese eine Polizeiordnung zurück, während anderweitige Mandate und Ordnungen lediglich zur Ergänzung herangezogen werden.

Der erste Titel der Straßburger Polizeiordnung handelt *Vom Gottesdienst / besuchung der Predigten / Heyligung der Son= Fest= vnd Bettåge / vnd abschaffung der widrigen Mißbråuch.* Daß man glaubte, sich um die religiösen Angelegenheiten der Bürger kümmern zu müssen, hing hauptsächlich mit der festen Verankerung der politischen und rechtlichen Grundanschauungen im christlichen Glauben zusammen. Die Fürsorgepflicht gebot es zu verhindern, daß das Gemeinwesen durch gottlose Handlungen einzelner Mitglieder den Zorn und die Strafe Gottes auf sich zog. Die Obrigkeit dürfte aber auch an einem regelmäßigen Kirchgang aller Bürger interessiert gewesen sein, weil die Kanzel kraft ihrer göttlichen Aura besonders geeignet war, ordnungspolitisch gewünschte Wertvorstellungen dem Volk zu vermitteln.[9] Nicht zufällig bediente man sich auch der Kanzeln, wenn neue Erlasse oder sogar neue Polizeiordnungen bekannt gegeben werden sollten.[10] Wenn eine ›Warhafftige Zeitung / Oder: Warhaffte vnd denckwirdige Geschichte [...]‹, o.O. 1621 (Abb. 78), erzählt, wie ein Bauer bei Hildesheim trotz mehrmaliger göttlicher Warnung am Gründonnerstag sein Feld bestellte und dabei bis zu den Achseln im Boden versank, ohne daraus befreit werden zu können, so wendet sich das Flugblatt in erster Linie an *jeden Christen*, um ihn vor *entheiligung des Sabbaths* zu warnen.[11] Unausgesprochen richtet es sich aber auch an den Bürger und Gemeinen Mann die Aufforderung, sich an die Feiertagsheiligung als Gebot der Obrigkeit zu halten. Man mag dagegen einwenden, daß der Text keine

8 Dazu Ulrich Crämer, Die Verfassung und Verwaltung Straßburgs von der Reformationszeit bis zum Fall der Reichsstadt (1521–1681), Frankfurt a.M. 1931 (Schriften d. Wissenschaftlichen Instituts der Elsaß-Lothringer im Reich an d. Universität Frankfurt, N.F. 3); zum benachbarten Basel vgl. Adrian Staehelin, Sittenzucht und Sittengerichtsbarkeit in Basel, in: Zs. d. Savigny-Stiftung f. Rechtsgesch., germanistische Abteilung 85 (1968) 78–103.

9 Vgl. Franz M. Eybl, Jakobus auf dem Dorfe. Eine Festpredigt von Martin Resch, sozialgeschichtlich gelesen, in: Daphnis 10 (1981) 67–111.

10 So die ›POllicey Ordnung ettlicher punct vnd Artickel / [...] Wie die in des [...] Herrn Georg=Friderichen / Marggrauens zu Brandenburg etc. Fůrstenthumb außgangen‹, (Nürnberg:) Johannes Petreius 1549 (Ex. München, UB: 2° Jus. 1385), und die ›EHordnung des Furstenthumbs Newburg‹, o.O. 1577 (Ex. München, SB: 4° Bavar. 605).

11 Nr. 226; andere Flugblätter zum Feiertagsfrevel bei Brednich, Liedpublizistik I, S. 230. Auch die auf Flugblättern verbreiteten Himmelsbriefe riefen zur Sonntagsheiligung auf; sie wurden verboten, weil man ihnen magische Kräfte zuschrieb. Damit gerieten die Himmelsbriefe in Widerspruch zu den Verboten der Zauberei und des Aberglaubens.

expliziten Anhaltspunkte für eine solche Deutung bietet, will man nicht das versuchte Eingreifen der Obrigkeit am Ende der Erzählung dafür nehmen. Auch könnte man auf die lange Tradition von Exempelgeschichten über Feiertagsfrevel hinweisen, die weit vor jeder frühneuzeitlichen Sozialregulierung einsetzt.[12] Dem ist die methodische Überlegung entgegenzuhalten, daß ein veränderter historischer Bezugsrahmen auch die Funktion traditioneller Themen und Motive verändert. Oder konkret: Wenn in der frühen Neuzeit die Feiertagsheiligung als ein Gebot nicht mehr nur Gottes und der Kirche, sondern auch der weltlichen Obrigkeit erscheint, bekräftigt eine Geschichte, die von einem bestraften Verstoß gegen dieses Gebot berichtet, eben nicht allein die kirchliche, sondern auch die weltliche Autorität.

Der zweite Titel der Straßburger Polizeiordnung stellt *Gottslästerung / Maineyd / falsche Handtrew / Fluchen vnd Schwören* unter Strafe. Ich habe an anderer Stelle gezeigt, wie Texte von Eidtafeln und aus zeitgenössischen Gerichtsordnungen wörtlich auf Flugblättern zitiert werden, um dem Gemeinen Mann die schrecklichen Folgen eines Meineids auszumalen.[13] Die gesellschaftsstabilisierende Funktion dieser Blätter tritt erst recht hervor, wenn man um die große Bedeutung des Eids als Instrument der Sozialdisziplinierung weiß.[14] Verbreitet waren auch Flugblätter, die von göttlichen Strafen für Gotteslästerer und Flucher berichteten.[15] Die ›Warhafftig vnd erschröckliche Geschicht / welche geschehen ist auff den xxiiij. tag Brachmonats / im M.D.LXX. Jar / im Land zů Mechelburg [...]‹, (Straßburg: Thiebold Berger?) 1570/71 (Nr. 213, Abb. 74), erzählt von einer Wirtin, *welche allzeit mit gar grossem flůchen vnd schweren / von morgens an biß in die Nacht hinein hat geweret.* Vergeblich mahnen geistliche und weltliche Obrigkeit (*der Herr Pfarherr / vnnd der Schultheis im Dorff*): Der Teufel schleppt *das böse Gottlose Weib* durch die Luft mehrmals um das Dorf und zerreißt sein Opfer schließlich in vier Teile, die er an den vier aus dem Dorf führenden Straßen zur Abschreckung deponiert. Daß das Blatt trotz der Teufelsfigur kaum verhüllt an weltliche Gerichtsbarkeit anschließt und gemahnt, zeigt sich deutlich an der für schwere Verbrechen vorgesehenen Strafe der Vierteilung und an der Schaustellung der sterblichen Überreste an den Grenzen des Dorfs, die einerseits der Abschreckung dienen und anderseits die Rechtshoheit der Gemeinde anzeigen sollte.

Auch zum dritten Abschnitt der Straßburger Polizeiordnung, der die *Kinderzucht* zum Inhalt hat, lassen sich zahlreiche Parallelen aus der Bildpublizistik

12 HdA VII, 110–113; Lutz Röhrich, Artikel ›Frevel, Frevler‹, in: EdM V, 319–333, hier Sp. 322f.
13 Flugblätter Wolfenbüttel I, 226. Weitere Blätter zum bestraften Meineid bei Brednich, Liedpublizistik I, S. 231; Flugblätter Darmstadt, 305.
14 Ich erinnere nur an das regelmäßige Einschwören der Drucker, Briefmaler, Buchhändler usw. auf die geltenden Zensurgesetze.
15 Brednich, Liedpublizistik I, S. 229f.; Strauss, Woodcut, 218, 542, 935; Flugblätter Wolfenbüttel I, 233; ›Warhaffte Historische Beschreibung / Wie ein Gottloser Mensch bey Meintz / mit namen Schelkropff [...]‹, Mainz: Balthasar Kuntz um 1640 (Ex. Braunschweig, HAUM: FB XIV).

beibringen.[16] So werden Berichte über die Bestrafung irgendwelcher Übeltäter gern mit Mahnungen an die Eltern verknüpft, ihre Kinder christlich und streng zu erziehen.[17] Auch das Blatt ›Ein erschröckliche / abschewliche / vnnd vnerhörte Histori [...]‹, München: Nikolaus Heinrich / Peter König 1619, gehört in diesen Zusammenhang (Nr. 84, Abb. 77). Die Geschichte berichtet von einem Sohn, dem seine Eltern und eine lukrative Heirat eine glänzende Karriere ermöglichten. Als er seinem unverschuldet in Armut gefallenen Vater jegliche finanzielle Unterstützung verweigert, schickt Gott sechs Schlangen, die sich dem undankbaren Sohn um Füße, Leib und Hals winden und ihn fortan zum Zeichen seiner Sündhaftigkeit und seines Geizes begleiten.[18] Die Erzählung schließt mit der Lehre:

> *An diß Exempel sollen sich Jung vnd Alt stossen / vnnd sehen / daß sie jhre Eltern in* [ehren] *halten / damit sie nicht villeicht auch von Gott mit einer solchen oder noch grössern Plag gestr*[afft wer]*den / sondern sie ehren / jhnen beystehen / helffen vnd gehorchen in allen guten / damit sie hie das* [zeit-]*lich / vnd dorten das ewig Leben geniessen mögen.*

Auch dieses Exemplum zielt explizit nur auf die Einhaltung der Zehn Gebote, doch war der undankbare Sohn zugleich ein Fall für die Polizeiordnungen, in denen die gegenseitige Fürsorgepflicht von Eltern und Kindern festgeschrieben war.

Die *Gesind Ordnung*, die an den Artikel *Von der Kinderzucht* anschließt, nimmt Klagen *vber den vngehorsam / vnfleiß / vntrew / fahrläßigkeit / trutz vnd hohmut deß Gesinds* zum Anlaß, Löhne und Kündigungsfristen zu regeln sowie anscheinend verbreitete Abwerbungspraktiken zu unterbinden.[19] Schon aus dem 15. Jahrhundert ist ein als Holztafeldruck produziertes Flugblatt ›Von den Kinthpetkelnerin vnnd von den dienstmaiden von den erbarn dirn‹, Nürnberg: Jörg Glockendon um 1490, bekannt, auf dem zwar in satirischer Zuspitzung, aber mit deutlich disziplinierender Absicht das Dienstpersonal etlicher Verfehlungen beschuldigt wird.[20] Im 16. Jahrhundert hat Hans Sachs mehrere Flugblätter verfaßt, die dem Verhältnis von Herrschaft und Gesinde gewidmet sind und teils noch im 17. Jahrhundert wiederaufgelegt wurden.[21] Seine Klage etwa über ›Die faule

16 Hans Boesch, Kinderleben in der deutschen Vergangenheit, Leipzig 1900, Nachdruck Düsseldorf/Köln 1979 (Monographien z. dt. Kulturgesch., 5), Abb. 44f., 47, 100–102; Wäscher, Flugblatt, 9, 13; Brednich, Liedpublizistik I, S. 231; Flugblätter Darmstadt, 30; vgl. auch Heinz Wegehaupt, Vorstufen und Vorläufer der deutschen Kinder- und Jugendliteratur bis in die Mitte des 18. Jahrhunderts, Berlin 1977 (Studien z. Gesch. d. dt. Kinder- u. Jugendliteratur, 1), S. 77–82; Heiner Vogel, Bilderbogen, Papiersoldat, Würfelspiel und Lebensrad. Volkstümliche Graphik für Kinder aus fünf Jahrhunderten, Leipzig 1981, S. 22–36; Brüggemann/Brunken, Handbuch, 1251–1302.
17 Strauss, Woodcut, 246, 542, 700, 755, 842.
18 Zum Motiv der am Körper zu tragenden Schlange vgl. Moser, Verkündigung, S. 556–561.
19 PoliceijOrdnung Straßburg, S. 18–25.
20 Nr. 202. Das Blatt diente 40 Jahre später Hans Sachs als Quelle für sein ›Gesprech ainr kintpetkellerin mit der maid‹, abgedruckt in Sachs, Fabeln und Schwänke I, S. 29–34.
21 Röttinger, Bilderbogen, Nr. 541, 587, 656, 3228; vgl. Flugblätter der Reformation B 23, und Flugblätter Wolfenbüttel I, 94, 146.

Haußmagd‹, Augsburg: Conrad Roleder 1600–1630, greift auf Beschreibungstopoi aus der ubel wîp-Tradition zurück und läßt sich als Kontrastbild zur ›Geistlichen Hausmagd‹ begreifen.[22] Die Schilderung und Darstellung des zerbrochenen Hausrats erinnert zugleich an das auf Flugblättern verbreitete Thema vom ›Niemand‹.[23] Das Blatt ›Der Niemandts so bin ich genandt / Mågdten vnd Knechten wol bekandt‹, Augsburg: Bartholomaeus Käppeler 1577–1596, nennt seine Adressaten bereits im Titel (Nr. 60, Abb. 21). Die Personifikation des Niemand steht inmitten allerlei zerbrochenen Hausrats und wird von einem Mädchen, dem seine Mutter mit erhobenem Stock droht, der Beschädigungen beschuldigt. Der Text zählt ausführlich die Verfehlungen der *faulen Mågdte* auf, die sich gleichfalls auf den unschuldigen Herrn Nemo herauszureden versuchen. Der Bedarf an solchen dem Hausregiment nützenden Dienstbotenblättern zeigt sich an ihrer weiten und lang anhaltenden Verbreitung, seien sie nun satirisch-unterhaltsam wie das Thema vom Niemand[24] oder religiös-erbaulich wie das Motiv von der Geistlichen Hausmagd.[25] Bei beiden Themen läßt sich zudem die konkrete Verwendung im häuslichen Bereich nachweisen oder zumindest wahrscheinlich machen: Einblattdrucke von der Geistlichen Hausmagd wurden als Truhen- und Schrankbilder überliefert.[26] Auf den Gebrauch als Wandschmuck etwa in Dienstbotenzimmern verweist ein auf Pappe aufgezogenes Exemplar eines Nemo-Blatts von 1615 (Nr. 59) wie auch der Auftritt des Niemand auf einem Zürcher Wandkalender für das Jahr 1563.[27]

Auf die *Gesind Ordnung* folgen in der Straßburger Polizeiordnung von 1628 zwei Artikel, die den Aufwand, den zeitlichen Ablauf und die Dauer von Feiern bei Hochzeiten und Taufen regeln. Der Abschnitt *Von Leichbegångnussen* am

[22] Nr. 70. Vgl. den Kommentar von Barbara Bauer zu Flugblätter Wolfenbüttel I, 146. Zur Funktion der ›Geistlichen Hausmagd‹ bei der häuslichen Sozialisation vgl. Schilling, Flugblatt als Instrument, S. 604.

[23] Vgl. die einschlägige Literatur in den Kommentaren von Wolfgang Harms zu Flugblätter Wolfenbüttel I, 48f., und Flugblätter Darmstadt, 10.

[24] Zur Verbreitung des Niemand vgl. Gerta Calmann, The Picture of Nobody. An Iconographical Study, in: Journal of the Warburg and Courtauld Institute 23 (1960) 60–104. Aus dem 18. Jahrhundert sind die bislang unbekannten Flugblätter ›Hort Jhr faule Knecht und Maiden [...]‹, o. O. u. J. (Ex. Braunschweig, HAUM: FB V) und ›Der Niemand bin ich genand Allen Menschen wohl bekand‹, Nürnberg: David Funck, zwischen 1679 und 1690 (Ex. Nürnberg, GNM: 2° StN 238, fol. 492) anzuführen.

[25] Adolf Spamer, Der Bilderbogen von der »geistlichen Hausmagd«. Ein Beitrag zur Geschichte des religiösen Bilderbogens und der Erbauungsliteratur im populären Verlagswesen Mitteleuropas, hg. u. mit einem Nachwort vers. v. Mathilde Hain, Göttingen 1970 (Veröffentlichungen d. Instituts f. mitteleuropäische Volksforschung an d. Philipps-Universität Marburg-Lahn, Reihe A, 6); zuletzt Nils-Arvid Bringéus, Die »Geistliche Hausmagd« im Protestantismus. Skandinavische Bildtraditionen, in: Jb. f. Volkskunde N. F. 8 (1985) 121–141.

[26] Brückner, Druckgraphik, Abb. 7.

[27] Ursula Baurmeister, Vier Wandkalender aus der Offizin Froschauer, in: GJ 1974, 152–157, Abb. 1; dies., Einblattkalender aus der Offizin Froschauer in Zürich. Versuch einer Übersicht, in: GJ 1975, 122–141, Nr. 18.

Schluß der Polizeiordnung ergänzt diese Artikel. Die zahlreichen Einzelvorschriften, die beispielsweise die Zahl der Gäste, die Menge der Speisen und Getränke, die Tischdekorationen oder die Formen des Tanzes festlegen, geben zwei Beweggründe für diese weitreichende Reglementierung zu erkennen. Zum einen ist es die Sorge vor übertriebenem Aufwand, der moralisch als Hoffart qualifiziert und ökonomisch als möglicher finanzieller Ruin der Festveranstalter angesehen wird. Zum andern führt die Befürchtung von Ausschweifungen wie Völlerei und Unzucht zu den detaillierten Vorschriften der Obrigkeit.[28] Die nicht eben seltenen Darstellungen von Dorffesten[29] erhalten vor den zivilisatorischen, gesetzlich fixierten Standards des Stadtbürgertums ihren historischen Sinn: Die derbe Unbekümmertheit, die unmittelbare Befriedigung der Sinne und Triebe, die ungebrochene Spontaneität und Vitalität der Bauern, Szenen mangelnder Selbstkontrolle, ausgelassene und disharmonische Tanzbewegungen dienten der Erheiterung eines Publikums, das sich solchem Treiben überlegen fühlte. Vielleicht weckten sie auch Neidgefühle und eine gewisse Sehnsucht nach dem ›einfachen‹ Leben.[30] Auf jeden Fall aber erinnerten die Darstellungen bäuerlicher Feste den Gemeinen Mann in der Stadt an die sozialen Zwänge, denen er unterlag, an die geforderte Selbstkontrolle seiner Emotionen und an die Prinzipien der Ökonomie, die eine Verausgabung sämtlicher Mittel verboten. Selbst wenn die Flugblätter mit ihren Szenen bäuerlicher Lebenslust, Ungezwungenheit und Zügellosigkeit im Betrachter den Wunsch geweckt haben sollten, den eigenen Panzer gesitteten und vernunftbestimmten Verhaltens einmal abzulegen, arbeiteten sie doch den obrigkeitlichen Reglementierungen der Hochzeiten, Taufen und anderer Feste zu, allein schon indem sie die Differenz zwischen naturhafter und zivilisatorischer Lebensform bewußt hielten.

Der Aspekt der Völlerei spielt in der Straßburger *Gast Ordnung* eine hervorgehobene Rolle. Die allgemeine *ebriosität vnnd schwälgerey* habe dazu geführt, daß *ehrliche Leuth* es sich kaum noch leisten könnten, Gäste einzuladen.[31] Daher setzt die *Gast Ordnung* ständisch abgestufte Obergrenzen fest, die den Aufwand bei *zusammenkunfften / Gastereyen vnd Gesellschafften* zuhause und in Gasthäusern

28 Vgl. auch Bastian, Mummenschanz, S. 44–46; Roger Chartier, Phantasie und Disziplin. Das Fest in Frankreich vom 15. bis 18. Jahrhundert, in: Volkskultur. Zur Wiederentdeckung des vergessenen Alltags (16.–20. Jahrhundert), hg. v. Richard van Dülmen / Norbert Schindler, Frankfurt a. M. 1984 (Fischer Taschenbuch, 3460), S. 153–176, 412–414.

29 Heinrich Meisner, Zwei Bauerntänze. Einblattdrucke des XVI. Jahrhunderts, in: Zs. f. Bücherfreunde 5 (1901/02) 354–357; Geisberg, Woodcut, 124–133, 236–242; Alexander, Woodcut, 56–60, 530f., 795; vgl. auch Jane Susannah Fishman, Boerenverdriet. Violence between Peasants and Soldiers in Early Modern Netherlands Art, Ann Arbor 1982 (Studies in Fine Arts, Iconography, 5), S. 31–44; Keith P. F. Moxey, Sebald Beham's Church Anniversary Holidays: Festive Peasants as Instrument of Repressive Humor, in: Macht der Bilder, S. 173–199.

30 Vgl. auch Johannes Janota, Städter und Bauer in literarischen Quellen des Spätmittelalters, in: Die alte Stadt 6 (1979) 225–242, bes. S. 234–238.

31 PoliceijOrdnung Straßburg, S. 34–41.

einschränken sollen. Blätter wie ›Magengifft: Das ist / Eines alten Schlemmers Klage über seinen bösen Magen [...]‹, Nürnberg: Paul Fürst 1651 (Nr. 153), oder ›Frew dich Magen, es Schneiet Feiste Krieben‹, o.O. 1617 (Nr. 118), prangern in satirischer Form übermäßiges Essen an. Gewichtiger ist freilich der Anteil solcher Einblattdrucke, die sich gegen den Alkohol und seine Folgen wenden.[32] Dem entspricht die gesteigerte Aufmerksamkeit, die der Gesetzgeber der Trunkenheit widmete, weil die enthemmende Wirkung des Alkohols der sozialen Kontrolle und der Selbstzucht zuwiderlief. Trunkenheit wurde daher nicht nur als moralische Verfehlung angesehen, sondern als Verstoß gegen die gesellschaftliche Ordnung mit Folgen der *zwitracht vnd meuterey* sowie *Gottes lästerungen / mordt / todtschläge / ehebruch* bewertet.[33] Besondere Beachtung fand in den gesetzlichen Bestimmungen der Brauch des Zutrinkens und Bescheidgebens.[34] Und auch hier lassen sich Flugblätter nachweisen, die nicht nur allgemein gegen den übermäßigen Alkoholgenuß, sondern speziell gegen das Zutrinken gerichtet sind.[35] Einen ausdrücklichen Bezug zur gleichzeitigen Polizeiordnung seiner Stadt suchte der Ulmer Maler und Autor Conrad Mayer mit seinem Flugblatt ›Ain spruch von der Ordnung ains Ersamen Radts zu Vlm / abzüstellen die Gottlosen laster vnd sünd / Nemlich / das zütrincken / Gottslestrung / vnd Eebruch / auch der Pfaffen Hürey [...]‹, (Augsburg: Philipp Ulhart 1526) (Nr. 13). Es sei hier nur erwähnt, daß auch das Genußmittel des Tabaks nicht nur auf Flugblättern satirisch abgehandelt, sondern auch durch obrigkeitliche Erlasse verboten wurde.[36]

[32] Philipp Strauch, Zwei fliegende Blätter von Caspar Scheit, in: Vierteljahrschrift f. Litteraturgesch. 1 (1888) 64–98; Deutsches Leben II, 920; Hollstein, German Engravings IX, S. 149; Flugblätter des Barock, 26f.; Flugblätter Wolfenbüttel I, 74f., 78–82; Flugblätter Darmstadt, 46f.

[33] Der Römischen Keyserlichen Maiestat reformirte vnd gebesserte Policey Ordnung [...] Anno M.D.LXXVII [...] verfast vnd auffgericht, Mainz: Caspar Behem 1587, fol. 8rf. (Ex. München, SB: 2° J. publ. g. 323/1). Zum Thema vgl. Michael Stolleis, »Von dem grewlichen Laster der Trunckenheit« – Trinkverbote im 16. und 17. Jahrhundert, in: Rausch und Realität I, S. 177–191; Aldo Legnaro, Alkoholkonsum und Verhaltenskontrolle – Bedeutungswandel zwischen Mittelalter und Neuzeit in Europa, in: ebd. S. 153–175; Herbert Walz, Wider das Zechen und Schlemmen. Die Trunkenheitsliteratur des 17. Jahrhunderts, in: Daphnis 13 (1984) 167–185.

[34] Etwa ›EJns Erbarn Rathes der Statt Erffurdt Ordenunge / Zu guter Pollicey dienlich‹, Erfurt: Barbara Sachse 1551, fol. Aiijvf. (Ex. München, SB: 4° J. germ. 202/7); ›Ains Erbarn Raths / Der Statt Vlm / fürgenomne Ordnung / Jn straff offenbarer Laster / Vnnd anderer vnzucht‹, Ulm: Hans Varnier 1558, fol. aiijv-[aivv] (Ex. München, SB: 4° J. germ. 120y); vgl. auch Johann Wilhelm Petersen, Geschichte der deutschen National=Neigung zum Trunke, Leipzig 1782, Nachdruck Dortmund 1979 (Die bibliophilen Taschenbücher, 138), S. 83–92.

[35] Hirth, Bilderbuch III, 1562; Ecker, Einblattdrucke, Nr. 227 mit Abb. 78; ›Abbild- vnd Beschreibung Des vngesunden Gesundheit-trinckens [...]‹, Zürich: Conrad Meyer 1640–1689 (Ex. Nürnberg, GNM: 14932/1294).

[36] Georg Böse, Im blauen Dunst. Eine Kulturgeschichte des Rauchens, Stuttgart 1957, S. 51; Hirth, Bilderbuch IV, 1712; Flugblätter Wolfenbüttel I, 83f.; Flugblätter Darmstadt, 50.

Die Kleiderordnungen bilden den wohl bekanntesten Teil der frühneuzeitlichen Sozialregulierung.[37] Sie argumentieren teils mit moralischen Kategorien wie Leichtfertigkeit und Hochmut, teils führen sie wirtschaftliche Gesichtspunkte an, indem sie durch einen überhöhten Kleidungsaufwand Gefahren für die Vermögensverhältnisse des Einzelnen sehen. Auch die Forderung der Straßburger Polizeiordnung, die Bürger sollten nicht die *dem alten teutschen wesen vngemäße newerung in der kleydung* vornehmen, hat unter anderem ökonomische Gründe, da man durch den Kauf ausländischer Waren eine negative Handelsbilanz und einen allgemeinen wirtschaftlichen Niedergang befürchtete.[38] In ihrer Betonung des *alten teutschen wesen[s]* konvergiert die Polizeiordnung mit den gleichzeitigen Alamode-Flugblättern, welche die Furcht vor dem Verlust nationaler Identität bis zum Ende des Jahrhunderts auf den Begriff brachten.[39] Doch nicht erst während des Dreißigjährigen Kriegs waren die Modesatiren auf Flugblättern en vogue. Einblattdrucke wie ›DER KRAGENSETZER‹, (Köln:) Matthias Quad 1583 (Nr. 55), ›Hierbey Soll man spůrn vnd Mercken: Wie der Teuffel Thutt die Hoffardt Sterckenn‹, (Frankfurt a. M.:) Hieronymus Nützel 1590 (Nr. 130), oder ›BESICH IN DIESEM SPIEGEL FEIN WIE GROS VND BREIT DEIN LOBBEN SEIN [...]‹, o. O. um 1600 (Nr. 25), verspotten schon im 16. Jahrhundert bestimmte Neuerungen der Mode und flankierten entsprechende Vorschriften der Kleiderordnungen. Neben der satirischen Behandlung des Themas waren auch modespezifische Deutungen von Wunderzeichen verbreitet. Im Jahr 1563 verfaßte etwa der Pfarrer von Werningsleben bei Erfurt Johann Gölitzsch eine Beschreibung und Auslegung eines mißgestalten Kinds, die in zahlreichen Flugschriften und -blättern verbreitet wurden.[40] Die wulstförmig geschwollenen Beine der Mißgeburt veranlaßten den Pfarrer, das Kind als göttliche Warnung gegen die Mode der Pluderhosen zu deuten.[41] Wie sehr gerade die Kleidungsvorschriften zur Ver-

[37] Liselotte Constanze Eisenbart, Kleiderordnungen der deutschen Städte zwischen 1350 und 1700. Ein Beitrag zur Kulturgeschichte des deutschen Bürgertums, Göttingen / Berlin / Frankfurt a. M. 1962 (Göttinger Bausteine z. Geschichtswissenschaft, 32); Veronika Baur, Kleiderordnungen in Bayern vom 14. bis zum 19. Jahrhundert, München 1975 (Miscellanea Bavarica Monacensia, 62); vgl. auch Ulrike Lehmann-Langholz, Kleiderkritik in mittelalterlicher Dichtung. Der arme Hartmann, Heinrich »von Melk«, Neidhart, Wernher der Gartenaere und ein Ausblick auf die Stellungnahmen spätmittelalterlicher Dichter, Frankfurt a. M. / Bern / New York 1985 (Europäische Hochschulschriften I, 885), S. 292–302; Gabriele Raudszus, Die Zeichensprache der Kleidung. Untersuchungen zur Symbolik des Gewandes in der deutschen Epik des Mittelalters, Hildesheim / Zürich / New York 1985 (Ordo, 1), S. 166ff., 205–209.
[38] PoliceijOrdnung Straßburg, S. 41–56.
[39] Fritz Schramm, Schlagworte der Alamodezeit, Straßburg 1914 (Zs. f. dt. Wortforschung, Beiheft z. 15. Bd.), S. 104–120; Flugblätter Wolfenbüttel I, 117–140; Flugblätter Darmstadt, 31–40, 42, 47.
[40] Strauss, Woodcut, 111, 916; Goedeke, Grundriß II, 312f., 302i; Wickiana, hg. Senn, S. 121–123.
[41] Vgl. die bekannte Schrift von Andreas Musculus, Vom Hosenteufel (1555), hg. v. Max Osborn, Halle a. S. 1894 (NdL 125), mit einer materialreichen Einleitung des Herausgebers. Abdruck des Texts auch in Teufelbücher IV, S. 1–32.

festigung der ständischen Gesellschaft eingesetzt wurden, manifestiert sich in des Pfarrers *Christliche[r] Auslegung erstgesetzter Wundergeburt.* Dort heißt es:

> *Was da thůt fůrn der Fürsten Stam /*
> *Das will ein Graff zůgleich auch han /*
> *Wie sich der Graff schőn zieren thůt /*
> *Bald wechst dem Edelmann sein můth /*
> *Prangt vnd stoltziert gantz vbr dmassen /*
> *Das will der Burger auch nicht lassen /*
> *Es můs nur alls verbremet sein /*
> *Gefalten vnd durchlőchert fein.*[42]

Neben den Pluderhosen waren es besonders die Krösen, aber auch Haartrachten, gegen die der göttliche Zorn beansprucht wurde, der sich in selbstredend auf Flugblättern bekannt zu machenden (Tob 12, 8) Wunderzeichen bekundet habe.[43]

Historiker haben geschätzt, daß etwa die Hälfte der Bewohner einer Stadt bereits zu Friedenszeiten am Rand des Existenzminimums lebte.[44] Der Armenfürsorge fiel somit eine wichtige Rolle im städtischen Gemeinwesen zu. In Krisenzeiten wie dem Dreißigjährigen Krieg ging nicht selten eine Umverteilung der öffentlichen Gelder zugunsten der Verteidigung einher mit einem verstärkten Zuzug mittelloser Bevölkerungsschichten aus dem Umland der Städte. Die Folge waren Einschränkungen der sozialen Leistungen, die sich in verschärften Bestimmungen der Almosenordnungen niederschlugen. Ihr besonderes Augenmerk richtete die städtische Obrigkeit dabei auf mißbräuchliche Beanspruchungen der Wohlfahrt. So sah die Straßburger *Allmueßen Ordnung* vor, solche Bettler abzuweisen, *die Leibs vnd Alters halben zur Arbeit geschickt / die Arbeit aber auß lauterer Faulkeit fliehen.*[45] Notleidende, die vom Land zuzogen und gesund waren, ließ man städtische Bauarbeiten ausführen. Der Zusammenhang derartiger Verordnungen mit der frühneuzeitlichen reformatorisch geprägten Ausformung des Arbeitsethos liegt auf der Hand.[46] Daher sind Blätter, die allgemein vor Verschwendung, Faulheit und Müßiggang warnen, in erster Linie wohl in jene Entwicklung bürgerlicher Ideologie einzuordnen. Das Flugblatt ›Lemer Hitzen‹, Augsburg: Daniel Manas-

[42] Zit. nach dem Blatt ›Ein Erschrőckliche Geburt / vnd Augenscheinlich Wunderzeichen [...]‹, Straßburg: Thiebold Berger 1564 (Nr. 85).

[43] Holländer, Wunder, S. 326–336; Strauss, Woodcut, 139 und 577 (dazu die Flugschrift ›Der 7. Vŏgel warhafftige Contrafectung [...]‹, Augsburg: Josias Wörli 1587 [Ex. München, SB: 4° Phys. m. 111/12]); Alexander, Woodcut, 378; Flugblätter Darmstadt, 300.

[44] Wilhelm Treue, Wirtschaft, Gesellschaft und Technik in Deutschland vom 16. bis zum 18. Jahrhundert, München 1974 (Gebhardt, Handbuch d. dt. Gesch., 12 = dtv WR 4212), S. 46 und 117; vgl. auch van Dülmen, Entstehung, S. 226–251 (mit Literatur zur Armenfürsorge in der frühen Neuzeit).

[45] PoliceijOrdnung Straßburg, S. 56–66; das Zitat S. 56.

[46] Dazu Max Weber, Die protestantische Ethik I. Eine Aufsatzsammlung, hg. v. Johannes Winckelmann, Gütersloh 1981 (Gütersloher Taschenbücher Siebenstern, 53), und die daran anschließende Diskussion (dokumentiert in: Max Weber, Die protestantische Ethik II. Kritiken und Antikritiken, hg. v. Johannes Winckelmann, Gütersloh 1982 [Gütersloher Taschenbücher Siebenstern, 119]).

ser um 1625 (Abb. 22), das einen Schwank von Hans Sachs paraphrasiert,[47] schildert den Kampf zwischen *Fraw Sorg* und der *Faulkeit* um die Zustimmung des im Bett liegenden Ich-Erzählers. Der Sieg der Sorge resultiert nicht zuletzt daraus, daß sie Verarmung und damit verbundene gesellschaftliche Ächtung (*Spott vnd Schand*) als Folge der Faulheit hinstellt. Zwar vermeidet das Blatt die Generalisierung, daß Armut immer durch Faulheit, Verschwendung oder andere Laster verursacht werde, doch kommt das Bekenntnis zur Arbeitsdisziplin den obrigkeitlichen Bemühungen, die Armenfürsorge einzuschränken, insofern entgegen, als die Arbeit als Mittel gegen Verarmung ausgegeben wird:

> *Trag fleissig in dem Sommer ein /*
> *Daß du nicht leydest hungers pein /*
> *Vnd im Alter habest zu leben*
> *Den Feyrenden wil GOtt nicht geben.*

Zwar lassen sich zahlreiche Flugblätter anführen, in denen Armut als drohende Folge eines lasterhaften Lebens beschrieben wird.[48] Es ist jedoch auffällig und erklärungsbedürftig, daß eine generelle Diskriminierung oder gar Kriminalisierung der Armut in der Bildpublizistik kaum einmal zu beobachten ist, während die zeitgenössischen Verbote des Bettelns und Vagierens durchaus derartige Tendenzen aufweisen.[49] So verharrt die ›Ermanung für die Jugend‹, Basel: Samuel Apiarius um 1570, in einer bemerkenswerten Ambivalenz, wenn einerseits die abgebildeten zwölf Bettler und Bettlerinnen in ihren Selbstaussagen ihre Schuld an ihrer Armut bekennen, anderseits der *Beschluß* an die Freigebigkeit des Lesers appelliert, weil Betteln besser sei als *vnrecht thůn*.[50] Es wäre zu erwägen, ob nicht die Flugblattverkäufer zu sehr von den Bettelverboten mitbetroffen waren, um Drucke zu vertreiben, die den pauschalierenden Diskriminierungen seitens der Obrigkeit Vorschub leisteten. Entscheidender aber scheint zu sein, daß auch ein größerer Teil der potentiellen Flugblattkäufer von Armut bedroht war. Diesen Adressaten konnte man zwar Fleiß, Arbeitsdisziplin und Sparsamkeit als Lebenswerte verkünden und so im Sinn der allgemeinen sozialen Reglementierung wirken. Eine generelle moralische Disqualifikation der Armut verbot sich aber, wenn im Publikum die Erfahrung von Mangel und Hunger allgegenwärtig war, weil unverschuldete Umstände wie Krankheit, Alter, Konkurrenz, Inflation oder Krieg die ohnehin schmalen Lebensgrundlagen etwa eines Handwerkers binnen

[47] Nr. 152; vgl. Sachs, Fabeln und Schwänke II, S. 351–353. Zu den lateinischen Versionen des Schwanks von Gian Francesco Poggio Bracciolini und Jacob Pontanus vgl. Barbara Bauer, Jesuitische ›ars rhetorica‹ im Zeitalter der Glaubenskämpfe, Frankfurt a.M. / Bern / New York 1986 (Mikrokosmos, 18), S. 304–307.

[48] Goer, Gelt, S. 180–194; Alexander, Woodcut, 37, 350, 611; Flugblätter Wolfenbüttel I, 44f., 159f.

[49] Van Dülmen, Entstehung, S. 226–231.

[50] Nr. 108; vgl. Brüggemann/Brunken, Handbuch, Nr. 484. Vgl. auch die ambivalente Einstellung zur Armut bei Hans Sachs; dazu Anne-Kathrin Brandt, Die ›tugentreich fraw Armut‹. Besitz und Armut in der Tugendlehre des Hans Sachs, Göttingen 1979 (Gratia, 4), und Müller, Poet, S. 163–168.

kurzem unter das Existenzminimum drücken konnten. Vor diesem Hintergrund wird verständlich, warum der arme Gemeine Mann oder die armen Handwerker zwar häufig zum Thema der Bildpublizistik erhoben worden sind, sich verallgemeinernde Diffamierungen jedoch verboten. Häufiger schon boten die Flugblätter den Armen oder von Verarmung Bedrohten geistlichen Trost, indem die Not als gottgewollte Prüfung ausgegeben und der Lohn der Entbehrung für das Jenseits versprochen wurde.[51] Die Affirmativität solcher Vertröstungen braucht nicht eigens herausgestellt zu werden. Auf vielen Einblattdrucken wurde aber auch die Schuldfrage gestellt, was denn für die verbreitete Armut und allgemeine Misere verantwortlich sei. Es wird kaum überraschen, daß die Antworten wieder mit den zeitgenössischen Polizeiordnungen konvergieren. Die Schuld an den ökonomischen Krisen des unteren Mittelstands wurde entweder betrügerischen Machenschaften und unsolider Arbeit zugeschrieben.[52] Oder aber man suchte nach Sündenböcken, die man in Gestalt der Juden schnell ausgemacht hatte.[53]

Im Anhang zur Straßburger Polizeiordnung werden *Vnderschiedliche Mandata / die vor Jahren alhie außgangen / vnd denen annoch gehorsam vnd volge geleistet werden soll*, abgedruckt. Darunter befindet sich auch eine *Constitution, Wie der Ehebruch vnd andere Vnzucht / soll gestrafft werden / vom Jahr 1594*. Diese Verordnung reiht sich ein in die zahllosen Anstrengungen, die von Kirche und Staat unternommen wurden, die Sexualität an die Institution der Ehe zu binden.[54] Da gleichzeitig das Heiratsalter, bedingt durch die wirtschaftlichen Voraussetzungen, die für eine Eheschließung erfüllt werden mußten, mit Ende Zwanzig im allgemeinen recht hoch lag, entstand durch die gesetzlichen Einschränkungen vor- und außerehelicher Beziehungen ein reiches Konfliktpotential.[55] Es überrascht daher nicht, daß die Institution der Ehe und die Fragen legitimer und illegitimer Sexuali-

51 Z.B. ›Wo ewer Schatz ist / da ist ewer hertz. Matth. vj.‹, Nürnberg: Wolfgang Resch um 1530 (Flugblätter der Reformation B 25), oder ›Wie kőstlich vnd gut die armut zu der selickeyt [...]‹, Nürnberg: Albrecht Glockendon um 1540 (Geisberg, Woodcut, 1536).

52 Z.B. die sogenannten Acht Schalkheiten, o.O. um 1460 (Schreiber, Handbuch IV, Nr. 1986), oder ›Das verdorben Schiff der handwercksleut‹, Augsburg: Hans Hofer ca. 1540/50 (Flugblätter der Reformation B 46), oder ›Hie wirdt Fraw Armut angedeut / Darneben auch vil Handtwercksleut [...]‹, Augsburg: Daniel Manasser 1621 (Coupe, Broadsheet II, 222 mit Abb. 29).

53 Brigitte Schanner, Flugschrift und Pasquill als Kampfmittel gegen die Juden. Ein Beitrag zur frühen Publizistik des 16. und 17. Jahrhunderts, Diss. Wien 1983 (masch.); Flugblätter Wolfenbüttel I, 163, 168–170; Hooffacker, Avaritia.

54 Elias, Prozeß der Zivilisation I, S. 230–263; Dieter Schwab, Das Eherecht der Reichsstadt Regensburg, in: Zwei Jahrtausende Regensburg, hg. v. Dieter Albrecht, Regensburg 1979, S. 121–140; Michael Schröter, Staatsbildung und Triebkontrolle. Zur gesellschaftlichen Regulierung des Sexualverhaltens vom 13. bis 16. Jahrhundert, in: Macht und Zivilisation. Materialien zu Norbert Elias' Zivilisationstheorie 2, hg. v. Peter Gleichmann, Johan Goudsblom u. Hermann Korte, Frankfurt a.M. 1984 (suhrkamp taschenbuch wissenschaft, 418), S. 148–192.

55 Vgl. Jean-Louis Flandrin, Späte Heirat und Sexualleben, in: Marc Bloch, Fernand Braudel, Lucien Febvre u.a., Schrift und Materie der Geschichte. Vorschläge zur systematischen Aneignung historischer Prozesse, hg. v. Claudia Honegger, Frankfurt a.M. 1977 (edition suhrkamp, 814), S. 272–310.

tät beliebte Themen frühneuzeitlicher Literatur generell und der Bildpublizistik im besonderen bildeten. Von den positiven Ehelehren sei hier nur das Blatt ›Christlicher Eheleüte Gesegnetes Wohl Ergehen‹, Nürnberg: Johann Hoffmann nach 1660 (Abb. 19), näher beschrieben.[56] Nach Art eines trompe d'œil ist der gestochene Text auf einem Wandbehang angebracht. Das aus Palmwedeln und Ölzweigen bestehende Rahmenwerk umschließt in den Ecken vier emblematische Darstellungen, in denen die Hauptpunkte der Ehelehre begriffen sind, nämlich Liebe, geduldiges Ertragen von Leid, Frömmigkeit und schließlicher Lohn. Auch die beiden Personifikationen zu seiten des Texts entsprechen diesem Programm. Links steht Caritas als Sinnbild ehelicher Liebe, während gegenüber die Personifikation der Fides mit dem Schaf ein Attribut der christlichen Geduld erhalten hat. Szenen aus dem Alten (Adam und Eva) und Neuen Testament (Hochzeit zu Kanaa) stellen die Ehe in eine biblische Tradition. Die Aufmachung des Blatts, die an die Ikonographie der Haussegen anschließt, deutet auf einen Verwendungszweck als häuslicher Wandschmuck hin, der die Eheleute täglich an die Bedingungen einer guten Ehe erinnern sollte und den göttlichen Segen für die Familie erbat.

Sehr viel verbreiteter als solche positiven Ehelehren waren allerdings satirische Flugblätter, die Verstöße gegen die gesellschaftliche Disziplinierung der Sexualität anprangerten.[57] Das Blatt ›Allgemeine / vnd doch vntrewe Nachbawrschafft / Das ist: Der erbärmlichen vnd gedüldigen Hanrehen / der Gott= vnd Ehrvergessenen Ehbrecher / der Leichtfertigen vnnd vnverdrossenen Huren Jäger Conventus‹, o. O. ca. 1630 (Nr. 14, Abb. 31), vereinigt die beliebten Themen von Hahnrei, Ehebruch und Schürzenjäger und zeigt sie in ihrer wechselseitigen Bedingtheit. Die Selbstaussagen der drei Herren *Bonifacius*, *Erastus* und *Ober* erscheinen als Selbstbetrug und Ausflüchte, mit denen sie den Verlust ihres gesellschaftlichen Ansehens und ihrer moralischen Selbstachtung zu kaschieren suchen. Im Fall von Hahnrei und Ehebrecher wird auf das Motiv des altersungleichen Paars angespielt, dessen Aktualität in der frühen Neuzeit sich in zahllosen satirischen Bildern und Texten widerspiegelt,[58] während der *Huren Jäger* noch einmal das ikonographische Motiv des Leimstänglers aufgreift, das gegen Ende des 16. Jahrhunderts zu den beliebtesten Sujets der Bildpublizistik zählte.[59]

[56] Nr. 33. Vergleichbare Blätter bei Wäscher, Flugblatt, 10; Flugblätter Wolfenbüttel I, 27, 85; Kemp, Erbauung und Belehrung.

[57] Johannes Bolte, Doktor Siemann und Doktor Kolbmann. Zwei Bilderbogen des 16. Jahrhunderts, in: Zs. d. Vereins f. Volkskunde 12 (1902) 296–307; Coupe, Broadsheet I, S. 47–56; Dietz-Rüdiger Moser, Schwänke um Pantoffelhelden oder die Suche nach dem Herrn im Haus. AaTh 1366*. AaTh 1375. Volkserzählungen und ihre Beziehungen zu Volksbrauch, Lied und Sage, in: Fabula 13 (1972) 205–292; Kunzle, Early Comic Strip, S. 222–244; Flugblätter Wolfenbüttel I, 89–94, 97–103, 105–111.

[58] William A. Coupe, Ungleiche Liebe – A Sixteenth-Century Topos, in: Modern Language Review 62 (1967) 661–671; Alison G. Stewart, Unequal Lovers. A Study of Unequal Couples in Northern Art, New York 1978.

[59] Flugblätter Wolfenbüttel I, 50f.

Faßt man das bisher Gesagte zusammen, kann die eingangs formulierte Erwartung als bestätigt gelten: Flugblätter weisen zahlreiche inhaltliche Übereinstimmungen mit den Polizeiordnungen und einschlägigen Erlassen des 16. und 17. Jahrhunderts auf und müssen daher als ein wichtiger Faktor im Sozialisations- und Zivilisationsprozeß der frühen Neuzeit angesehen werden. Versucht man, das Verhältnis der Bildpublizistik zu den Verordnungen, Vorschriften und Gesetzen genauer zu beschreiben, hat man allerdings neben den ideologischen Parallelen auch einige Unterschiede festzuhalten. Im Anhang zur Straßburger Polizeiordnung finden sich Regelungen zu Fragen, *Wie die Käuffler vnder der Erbslauben sollen Feyl haben* oder *Wem vnd wieviel Gänß zuziehen erlaubt* seien. Da die Flugblätter absatzorientiert sein mußten und nicht selten überregional vertrieben wurden, spiegeln sich solche spezifischen, auf die Eigentümlichkeiten einer einzelnen Stadt bezogenen Vorschriften in der Bildpublizistik nicht wieder. Zum andern konnten die Flugblätter bei den Themen, die sie mit der Polizeiordnung gemein hatten, nicht erst bei einem etwaigen strafwürdigen Handeln ihrer Adressaten ansetzen wie die gesetzliche Reglementierung, sondern schon die inneren Einstellungen im Interesse einer gesellschaftlichen Anpassung beeinflussen. Dazu dürfte nicht wenig der größere Unterhaltungswert, die oftmalige Literarisierung und Fiktionalisierung der im Flugblatt vermittelten Normen beigetragen haben. Eine wichtige Differenz zwischen Bildpublizistik und Corpus iuris liegt schließlich in den unterschiedlichen Argumentationsmustern. Die Polizeiordnungen berufen sich zwar durchwegs auch auf die christliche Lehre und göttliche Ordnung, beziehen aber ihre eigentliche Wirksamkeit aus der Androhung konkreter und meist genau festgelegter Strafen. Dagegen argumentieren die illustrierten Einblattdrucke in erster Linie mit der Gerichtsbarkeit Gottes und mit der öffentlichen Meinung. Göttliche Strafen werden immer dann gesehen, wenn ein unerklärliches Ereignis mit dem Fehlverhalten einer einzelnen Person oder einer Gruppe in einen kausalen Zusammenhang gestellt wird, also ein Gotteslästerer vom Teufel geholt, ein undankbarer Sohn von Schlangen umwunden oder der Menschen Kleiderhoffart mit einer Mißgeburt gestraft wird. Das göttliche Gericht bildet aber auch den dräuenden Horizont, wenn Entwürfe und Regeln eines gottgefälligen und gesellschaftskonformen Lebens vorgetragen werden, da deren Ablehnung implizit selbstverständlich zu Tod und Verdammnis führen muß. Daß auch die zahlreichen vanitas- und memento mori-Blätter dieses Argumentationsschema enthalten, braucht kaum eigens erwähnt zu werden.[60] Das Moment der öffentlichen Meinung schiebt sich dagegen auf solchen Flugblättern in den Vordergrund, die mit den Mitteln der Satire operieren. Die Satire macht sich den Leser nicht zum Komplizen, indem sie ihn zu Spott über gesellschaftliches Fehlverhalten (›Laster‹) oder andere Angriffsobjekte ermuntert. Sie droht ihm auch mit der Reak-

[60] S. auch Kapitel 6.2. Die Forschung bezeichnet die disziplinierende und stabilisierende Funktion dieser Themen euphemisierend als ›Didaxe‹. Vgl. van Ingen, Vanitas, S. 321–338; Hans-Jürgen Schings, Die patristische und stoische Tradition bei Andreas Gryphius, Köln / Graz 1966 (Kölner germanistische Studien, 2), S. 136–142; Schilling, Imagines Mundi, S. 238f.

tion öffentlichen Spotts, sollte sich der Leser der kritisierten Verfehlung schuldig machen. Der zuletzt besprochene Einblattdruck formuliert diese Drohung in dem durch größere Drucktypen, zentrierte Anordnung und Schlußstellung hervorgehobenen Verspaar:

> *Befind sich einer getroffen / so ist mein bitt /*
> *Er schweige still / vnd Lache fein dapffer mit.*

Daß solcher Spott nicht nur psychische, sondern in einer noch nicht anonymisierten Gesellschaft auch massive soziale Konsequenzen nach sich ziehen konnte, haben die weiter oben angestellten Überlegungen zur Bedeutung von êre in der frühen Neuzeit vielleicht verdeutlicht.[61] In diesem Angriff auf die Ehre konvergieren die satirischen Flugblätter letztlich auch wieder mit den Polizeiordnungen, die für zahlreiche kleinere Vergehen nicht nur Geld- oder Gefängnisstrafen, sondern auch eine ganze Palette von Schandstrafen vorsahen.[62]

Daß und wie auch Flugblätter, denen es nicht primär um die Einübung gesellschaftlicher Normen ging, sondern beispielsweise um Sensationsnachrichten oder politische Propaganda, sich auf den geltenden und rechtlich fixierten Wertekanon beriefen, ihn argumentativ einsetzten und somit indirekt bestätigten und bekräftigten, habe ich an anderer Stelle zu zeigen versucht.[63] Hier sei daher nur ein Blick auf solche Einblattdrucke geworfen, die sich mit schweren Verbrechen befassen. Für die schwere Kriminalität wie Mord, Raub, Brandstiftung oder Staatsverbrechen galten nicht die Polizei-, sondern die Halsgerichtsordnungen im Umkreis der ›Constitutio Criminalis Carolina‹. Die Flugblätter, die der Darstellung und Bestrafung von Verbrechen gewidmet sind, befriedigten wohl in erster Linie die Sensationsgier des Publikums. Darauf deutet jedenfalls die Beobachtung hin, daß die Abbildung und Schilderung des Verbrechens oft ebensoviel, zuweilen mehr und sogar den alleinigen Platz beanspruchen wie die Darstellung der Strafen. Doch auch wenn die Exekution des Übeltäters im Vordergrund eines Flugblatts steht, wird man den Aspekt der Sensationalität, vermischt mit Schauder und Gruseln, nicht gering einschätzen dürfen.[64] Zugleich bergen die Hinrichtungsszenen und -schilderungen aber auch Momente der Abschreckung in sich. Die ›Warhafftige vnd erschröckliche Newe Zeitung / Welche sich kurtz verwichenen Tagen zu Důrrenrohr auff den Tullnerfeldt [...] begeben [...]‹, Wien: Hans Ulrich Nuschler 1629 (Nr. 225, Abb. 81), berichtet von einem Wirt aus Deggendorf in Bayern, der unter der Folter gestanden habe, mit seiner Frau, einer Magd und

61 S.o. Kapitel 4.1.
62 Strafjustiz in alter Zeit, hg. v. Christoph Hinckeldey, Rothenburg o. d. T. 1980 (Schriftenreihe d. mittelalterlichen Kriminalmuseums Rothenburg o. d. T., 3), S. 155–172; Richard van Dülmen, Theater des Schreckens. Gerichtspraxis und Strafrituale in der frühen Neuzeit, München 1985, S. 62–80.
63 Schilling, Flugblatt als Instrument, S. 609–611.
64 Die Flugblätter zielen damit auf dieselbe Schaulust, die die großen Zuschauermengen bei öffentlichen Hinrichtungen anzog; vgl. dazu Richard van Dülmen, Theater des Schreckens. Gerichtspraxis und Strafrituale in der frühen Neuzeit, München 1985.

einem Knecht Gäste umgebracht und zu Fleischgerichten verarbeitet, Straßen-
raub, Ehebruch und Hostienfrevel begangen zu haben. Der dreigeteilte Holz-
schnitt zeigt, abgesehen von einer Abbildung des Wirtshauses, ausschließlich und
ausgiebig die qualvollen Exekutionen der Missetäter. Bekundet sich schon in
dieser Bildauswahl ein sozialdisziplinierendes Moment, so läßt auch der Text
keinen Zweifel daran, daß die Publikation des Blatts ähnlich wie das abschrek-
kende Aufhängen des viergeteilten Wirts an Galgen *zu eim Exempel stat* bestimmt
war. Die Bitte, Gott

> *Erhalt auch alle Menschen fromb /*
> *Daß keiner mehr in die Schandt komb /*
> *Sonder sich halt ehrlich allzeit /*
> *Daß einen nicht hernacher rewt /*

dient als deutliche Mahnung an das Publikum, sich die Strafen zu Herzen und von
verbrecherischen Taten Abstand zu nehmen. Wie stark die Obrigkeiten an der
Veröffentlichung derartiger Flugblätter interessiert waren – auch um Mitleidsbe-
kundungen und Solidarisierungseffekten mit dem Delinquenten gegenzusteuern?
–, zeigt sich nicht zuletzt daran, daß einige dieser Drucke ausführlich aus den
Gerichtsakten zitieren durften, also im Auftrag oder wenigstens mit Unterstüt-
zung der Obrigkeit erschienen sind.[65]
 Ein besonders lebhaftes publizistisches Echo erfuhren im allgemeinen die
Staatsverbrechen wie politische Attentate, Verrat oder Aufstände. Zum einen war
der Obrigkeit daran gelegen, ihre Funktionstüchtigkeit zu beweisen und Nachfol-
getäter abzuschrecken, indem man die Bestrafung der Täter durch die Medien
publik machen ließ. Zum andern versprach bei Königs- oder Fürstenmorden die
Prominenz der Opfer eine rege Anteilnahme des Publikums am Geschehen und
veranlaßte somit auch aus geschäftlichen Gründen die Flugblatthersteller, ent-
sprechende Drucke auf den Markt zu bringen. Die Ermordungen der französi-
schen Könige Heinrich III. und Heinrich IV., die englische Pulververschwörung
oder der Frankfurter Fettmilchaufstand seien hier nur als Ereignisse erwähnt,
denen in der Bildpublizistik außergewöhnliche Aufmerksamkeit zuteil wurde.[66]
Geringere Publizität hat die Hinrichtung des Hofjuden Lippold gefunden, der
aufgrund der Anklage, den Kurfürsten von Brandenburg Joachim II. Hektor ver-
giftet zu haben, 1573 geschunden und gerädert wurde. Das Flugblatt ›Warhafftige
Newe Zeyttung / von einem Trewlosen Mainaydischen / Gotßuergeßnen / Schelmi-

65 Deutsches Leben I, 408; Geisberg, Woodcut, 1207; Strauss, Woodcut, 848; Alexander,
 Woodcut, 564, 672f., 678, 717; ›Vrgicht vnd Bekantnüs der Mörderischen vnd zůuor
 vngehörter Vbelthaten / durch Hansen von Berstatt bey Echtzel in der Wedderawe gele-
 gen [...]‹, Straßburg (1542) (Ex. Zürich, ZB: PAS II 12/26).
66 Nicht immer wird dabei die Obrigkeitstreue so penetrant herausgestellt wie auf dem Blatt
 ›Eigentliche Abcontrafactur / der auffgerichteten Columnen vnd Säulen / so auff dem
 Platz Vincents Fettmilchs Kuchen Beckers geschleifften Behausung [...] auf gerichtet
 Worden‹, Frankfurt a.M.: Conrad Corthoys 1617 (Paas, Broadsheet II, P-264), dessen
 Text ausschließlich aus Zitaten der Bibel und anderer Autoritäten besteht und untertäni-
 gen Gehorsam fordert.

schen Juden Doctor / genandt Leüpolt [...]‹, o.O. 1573 (Abb. 53), zeigt im Bild-
vordergrund die an dem Juden qualvoll praktizierten Hinrichtungsprozeduren, die
vor den Toren der nach Vorstellung des Formschneiders im Gebirge gelegenen
Stadt Berlin vollzogen werden.[67] Neben dem Bestreben, die Sühne eines Staats-
verbrechens öffentlich vorzuführen, verfolgt das Blatt aber noch speziellere Ziele.
Der 1571 gestorbene Kurfürst hatte sein Land hoch verschuldet, wobei zu den
größten Kreditgebern die Juden zählten. Auf deren und ihrer Glaubensgenossen
Kosten suchte der neue Kurfürst Johann Georg seine Staatskasse zu sanieren,
indem er 1573 die Juden aus der Mark Brandenburg vertreiben und ihren Besitz
beschlagnahmen ließ.[68] In diesen Zusammenhang gehören offensichtlich die fa-
denscheinige Beschuldigung und Exekution des Hofjuden Lippold. Vor diesem
Hintergrund erweist sich das Flugblatt nicht allein als Element einer generellen
Sozialdisziplinierung und eines verbreiteten Antisemitismus, sondern auch als Teil
einer gezielten Diffamierung gegen die Juden, die das Vorgehen des brandenbur-
gischen Herrschers gegenüber der Öffentlichkeit absichern sollte.

Eine Beschäftigung mit der Rolle, die die Bildpublizistik im Prozeß frühneuzeitli-
cher Vergesellschaftung gespielt hat, wäre unvollständig ohne die Frage, warum
das Medium die festgestellte affirmative Funktion überhaupt übernommen hat.
Mit der Zensur ist ein wesentlicher Grund bereits besprochen worden. Die Ur-
gichten von Druckern und Briefmalern dokumentieren nicht nur die ständige
Kontrolle des Buchgewerbes, sondern auch die Kenntnis der Zensurvorschriften
bei den vernommenen Herstellern und Händlern. Auch die direkten und indirek-
ten Begünstigungen, durch die die Obrigkeit das Buchwesen und die Produktion
von Flugblättern beeinflussen konnte, wurden schon genannt.[69] Dennoch hätten
diese Zwangs- und Förderungsmaßnahmen seitens der Obrigkeit den sozialregu-
lierenden und -disziplinierenden Tendenzen kaum jenes Gewicht verschaffen kön-
nen, das sie in der Bildpublizistik der frühen Neuzeit besaßen. Verständlich wird
dieses Gewicht erst, wenn man auch die Interessen der Flugblattproduzenten und
-käufer berücksichtigt. Zwar wurden die meisten Einblattdrucke anonym veröf-
fentlicht, die namentlich bekannten Autoren hatten jedoch häufig Positionen
inne, die eine Befürwortung sozialer Kontrolle und der Herrschaftsstabilisierung
nahelegten. Als protestantische Geistliche wie Daniel Cramer oder Johann Sau-
bert, als Stadtphysici wie Achilles Pirmin Gasser oder Adam Lonicer, als Amt-
mann und Frevelvogt wie Johann Fischart oder Johann Michael Moscherosch, als
Professoren wie Petrus Codicillus und Martin Henricus, als Stadtschreiber wie
Jakob Köbel, als Schulmeister und Gerichtsweibel wie Hans Rogel d.Ä. oder

[67] Nr. 222. Vgl. auch die Flugschrift ›Warhafftige Geschicht vñ Execution Leupoldt Judens.
28. Jenners 1573 zu Berlyn‹, o.O. 1573 (nach Goedeke, Grundriß II, 313, 304), und das
Flugblatt ›Warhafftige Abconterfeyung oder gestalt / des angesichts Leupolt Jůden /
sampt fůrbildung der Execution [...]‹, o.O. (1573) (Ex. Zürich, ZB: PAS II 10/23).
[68] Ismar Elbogen / Eleonore Sterling, Die Geschichte der Juden in Deutschland. Eine
Einführung, Frankfurt a.M. 1966 (Bibliotheca Judaica / 4), S. 100–102.
[69] S.o. Kapitel 4.2.

230

Caspar Augustin waren sie entweder an der Herrschaft beteiligt oder befanden sich in einem Abhängigkeitsverhältnis zur Obrigkeit. Wenn auch eine entsprechende systematische Untersuchung bisher nicht vorliegt, sagt es doch einiges aus, daß Drucker und Illustratoren von Flugblättern häufig auch die Gesetzessammlungen druckten und illustrierten.[70] Die Marktabhängigkeit der Bildpublizistik erlaubt schließlich die Folgerung, daß die Flugblätter keinen Gegensatz, wenigstens keinen offensichtlichen Widerspruch zu den Auffassungen und Interessen der Käufer riskieren durften, sollten die Absatzchancen nicht von vornherein eingeschränkt werden. Der bevorzugte Adressat der Bildpublizistik war, wie gezeigt, der Gemeine Mann in den Städten. Die ordnungspolitischen Maßnahmen der Obrigkeit wie auch die ideologische Flankierung durch die Flugblätter konnten bei dieser Käuferschicht mit Zustimmung rechnen, weil mit der Regulierung des Sozialverhaltens auch ein störungsfreier Ablauf von Handel und handwerklicher Produktion erwartet wurde. Daß die Flugblätter so häufig die herrschenden Normen und Wertvorstellungen im Prozeß der frühneuzeitlichen Vergesellschaftung vermittelten, resultiert somit zu einem wesentlichen Teil auch aus der Überzeugung der Hersteller wie der meisten Adressaten der Einblattdrucke, daß die propagierten Verhaltensregeln richtig und notwendig waren.

5.3. Entlastung von sozialen Zwängen

Als ein wesentlicher Unterschied zwischen der Bildpublizistik und den gesetzlichen Reglementierungen wurde im vorangehenden Kapitel der Unterhaltungswert der Flugblätter genannt, der in der Hauptsache wohl durch die Marktbezogenheit des Mediums bedingt war. Diesen Unterhaltungswert garantierten einmal ästhetische Komponenten wie gefällige Bildkomposition oder ansprechende Textgestaltung. Inhaltlich appellierten die Blätter häufig an die Neugier des Publikums, die durch die Schilderung merkwürdiger, wunderbarer oder grauenhafter, jedenfalls sensationeller Begebenheiten zugleich geweckt und befriedigt wurde. Andere Einblattdrucke steigerten ihren Unterhaltungswert, indem sie die Spottlust des Publikums anstachelten und sich zunutze machten. Zu diesen Blättern sind vornehmlich die Satiren zu zählen, die in der Bildpublizistik der frühen Neuzeit ein so großes Gewicht besaßen. Auf die politisch-gesellschaftliche Funktion der Satire im Zusammenhang von Schande und Ehre wurde schon hingewiesen.[1] Diese Funktion erklärt den hohen Anteil von Satire in den politisch-konfessionellen Streitschriften. Die Beliebtheit moralischer Satiren, die im vorigen Kapitel aufschien, erklärt sie indes nur zum Teil, da zur Vermittlung sittlicher Normen und gesellschaftlicher Anpassung auch das Mittel positiver Belehrung und Beein-

[70] Nur ein Beispiel: Aus der Offizin des Straßburger Druckers Johannes Carolus gingen nicht nur etliche Einblattdrucke hervor (vgl. Alexander, Woodcut, 133–135), sondern auch die oben so häufig zitierte Straßburger Polizeiordnung.
[1] Siehe Kapitel 4.1. und 5.2.

flussung hätte eingesetzt werden können und in deutlich geringerem Ausmaß auch eingesetzt worden ist. Wenn also bei der Einübung gesellschaftskonformen Verhaltens der Appell an die eigene Ehre von der Schadenfreude und dem Spott über fremde Schande überlagert wurde, mögen noch andere Gründe mitgespielt haben als nur die soziale Ausgrenzung unerwünschter Verhaltensweisen.

Wenn Sexualität, Ehe, Essen und Trinken so auffällig häufig in satirischer Form auf den Flugblättern abgehandelt werden, mag dazu nicht unerheblich das breite Angebot beigetragen haben, das die literarische Tradition spätmittelalterlicher Schwänke, Mären oder Fastnachtspiele zu diesen Themen bereithielt.[2] Die Wirksamkeit dieser Tradition ist vielfach zu belegen – ich nenne nur die Motive des übelen wîbes und des Schlaraffenlands – und erklärt, warum Schwank- und Fastnachtspielautoren wie Hans Folz und Hans Sachs eben auch für das Medium der Einblattdrucke schrieben. Ein zweiter Grund für die Dominanz satirischer Schreibart auf moralischen Flugblättern könnte in literaturtheoretischen Ansichten der frühen Neuzeit liegen, denen gemäß Komik und Spott eher dem Geschmack der niederen Schichten entsprächen.[3] Somit wäre die Bevorzugung der Satire auch unter dem Aspekt zu sehen, daß die Flugblätter an den Gemeinen Mann adressiert waren. Es ist jedoch einschränkend darauf hinzuweisen, daß sich diese Überlegung mangels literaturtheoretischer Äußerungen zum Flugblatt nicht verifizieren läßt. Eine dritte und vielleicht sogar die entscheidende Ursache für den hohen Anteil der Satire an den moralischen Flugblättern könnte schließlich in der indirekten Vorgehensweise satirischer Kritik zu suchen sein. Die Indirektheit eröffnet nämlich eine heimliche, aber willkommene Ambivalenz, die es dem zeitgenössischen Leser ermöglichte, sich moralisch auf der Seite von Sitte, Zucht und Ordnung einzuordnen und zugleich zumindest im Kopf an der Lust der Ausschweifung und Zügellosigkeit, an Amoralität, Unzucht und Anarchie teilzuhaben. Dieser Ambivalenz mit ihrer sozialpsychologisch entlastenden Funktion gelten die folgenden Bemerkungen.

Eine Möglichkeit indirekten Sprechens fand die Satire im Mittel der Ironie. Von ihm machten die in der Nachfolge von Erasmus' ›Lob der Torheit‹ entstandenen beliebten satirischen Enkomien ausgiebig Gebrauch,[4] indem sie den hohen rhetorischen Aufwand einer Lobrede auf einen unwürdigen Gegenstand richteten. In

[2] Hanns Fischer, Studien zur deutschen Märendichtung, Tübingen 1968; Karl-Heinz Schirmer, Stil- und Motivuntersuchungen zur mittelhochdeutschen Versnovelle, Tübingen 1969 (Hermaea, N. F. 26); spezieller: Grunewald, Zecherliteratur; Monika Londner, Eheauffassung und Darstellung der Frau in der spätmittelalterlichen Märendichtung. Eine Untersuchung auf der Grundlage rechtlich-sozialer und theologischer Voraussetzungen, Diss. Berlin 1973; zum Fastnachtspiel etwa Krohn, Bürger, und Bastian, Mummenschanz.

[3] Hess, Narrenzunft, S. 116.

[4] Adolf Hauffen, Zur Litteratur der ironischen Enkomien, in: Vierteljahrsschrift f. Litteraturgesch. 6 (1893) 161–185; Walter Kaiser, The Ironic Mock Encomium, in: Twentieth Century Interpretations of ›The Praise of Folly‹. A Collection of Critical Essays, hg. v. Kathleen Williams, Englewood Cliffs 1969, S. 78–91.

diese Tradition satirischer Enkomien gehört das Blatt ›Ein schöner Lobspruch von dem lieben Wein vnd Rebensafft vor niemals in Truck so außgegangen‹, (Frankfurt a. M.?) Ende des 16. Jahrhunderts (Abb. 26).[5] Die beiden Holzschnitte, von denen der linke auch als Buchillustration nachzuweisen ist,[6] zeigen einen Bauern bei einer Weinprobe und drei Männer beim gemeinsamen Zechen in einer Gaststube. Die laudatio vini beginnt zunächst ganz ernsthaft die Vorzüge des Getränks anzuführen, von denen die medizinischen (Stärkung der Kranken, Heilung der Melancholie) besonders herausgestellt werden, wenn auch die Apostrophierung des Weins als *du Edle Salbe* ein erstes Ironiesignal setzt. Die folgende anaphorische Seligsprechung aller, die an der Herstellung des Weins beteiligt sind, läuft in chronologischer Reihenfolge auf den Endverbraucher als Zielpunkt der Produktionskette zu:

Nun müssen die alle selig seyn /
Die da gern trincken guten Wein.

In diese Gruppe bezieht sich der Sprecher ein *(Vnd ich wil der erste seyn der anfecht / Vnd wil dem Trunck thun seyn recht)* und entlarvt in der Folge den ›Lobspruch‹ als Emanation eines notorisch Betrunkenen mit seinen einschlägigen physischen, psychischen und sozialen Symptomen.[7] Der Sprecher als Zecher – mit diesem Rollenspiel reiht sich der Text in eine beim Stricker beginnende literarische Tradition der Zechrede ein,[8] die von Anfang an von beträchtlichem rhetorischen Aufwand und literarischem Anspielungsreichtum gekennzeichnet ist,[9] zu-

5 Nr. 91. Der Text des Blatts ist aus einer Serie von Weingrüßen und -segen kompiliert, die zuweilen mit Hans Rosenplüt als möglichem Autor in Verbindung gebracht worden ist; vgl. den Textabdruck in Lyrik des späten Mittelalters, hg. v. Hermann Maschek, Leipzig 1939 (Deutsche Literatur in Entwicklungsreihen, Realistik des Spätmittelalters, 6), S. 220–233. Zur Textüberlieferung vgl. Kiepe, Priameldichtung, S. 338.

6 Als Titelillustration der ›Wunderbaren gedichte vnd Historien deß Edlen Ritters Neidharts Fuchß [...]‹, Frankfurt a. M.: Sigmund Feierabend 1566; vgl. Erhard Jöst, Bauernfeindlichkeit. Die Historien des Ritters Neithart Fuchs, Göppingen 1976 (GAG 192), Abb. S. 290. Jöst weist den Holzschnitt Jost Amman zu (S. 200f.; zur Ikonographie ebd. S. 202f.). Auf den Druckort des ›Neidhart Fuchs‹ stützt sich meine Vermutung, daß auch das Flugblatt in Frankfurt erschienen sein könnte. Die Verwendung der Neidhart-Illustration auf dem Flugblatt ist als Hinweis auf die literarische Tradition satirischer Zechliteratur zu verstehen, als Hinweis nämlich auf das vorgängige, aber noch bei Fischart zitierte sogenannte Neidharts Gefräß (s. dazu Grunewald, Zecherliteratur, S. 78–89). Andere ›Neithart Fuchs‹-Holzschnitte auf Flugblättern behandelt Frieder Schanze, Der ›Neithart Fuchs‹-Druck von 1537 und sein verschollener Vorgänger, in: GJ 1986, S. 208–210.

7 Physisch: *mein Leber sie war kranck;* psychisch (Suchtsymptom): *Kan ich doch deiner* [des Weins] *nicht entbern;* sozial: *Solt mir gleich Weib vnd Kinder fluchen.*

8 Adolf Hauffen, Die Trinklitteratur in Deutschland bis zum Ausgang des sechzehnten Jahrhunderts, in: Vierteljahrschrift f. Litteraturgesch. 2 (1889) 481–516; Grunewald, Zecherliteratur.

9 Vgl. Werner Fechter, Gliederung thematischer Einheiten, beobachtet an drei mittelhochdeutschen Verserzählungen, in: PBB (Tübingen) 87 (1965) 394–405; Karl-Heinz Göttert, Theologie und Rhetorik in Strickers Weinschlund, in: PBB (Tübingen) 93 (1971) 289–310; Stephen L. Wailes, Wit in ›Der Weinschwelg‹, in: German Life and Letters 27 (1973/74) 1–7.

gleich aber auch von ihrer moralischen Doppelbödigkeit lebt.[10] Diese Doppelbödigkeit besteht darin, daß der Lobpreis des Weins einerseits unabweisbar richtige Feststellungen enthält und anderseits dadurch widerlegt wird, daß er aus dem Mund eines Betrunkenen kommt. Sie erlaubt dem Publikum, die Freuden des Weins nachzuvollziehen und gleichzeitig abzulehnen. Diese Ambivalenz verstärkt sich bei den satirischen Enkomien über den Wein noch dadurch, daß der Wein nicht a priori als unwürdiger Gegenstand einer Lobrede gelten kann,[11] wie das beim Podagra, Floh oder Esel, um nur einige beliebte Themen ironischer Enkomien zu nennen, der Fall ist. Daß die Ambivalenz bis ins Detail reicht, zeigt sich etwa an der Schlußzeile des besprochenen Einblattdrucks. Das dreifach wiederholte Wort *Wein* kann sowohl als enthusiastischer Schluß- und Höhepunkt einer emphatischen laudatio gesehen wie auch als unkontrolliertes Gestammel eines Trunkenbolds verstanden werden.

Bezeichnend für Methode und Funktion der moralsatirischen Flugblätter ist es, daß der übermäßige Alkoholgenuß in dem ›schönen Lobspruch von dem lieben Wein‹ mit den Bauern verbunden wird. Wieder einmal muß der Bauer als Zerrbild stadtbürgerlicher Probleme und Wunschvorstellungen dienen, indem man ihn wegen seines naturhaften, von zivilisatorischen und sozialen Zwängen freien Verhaltens zugleich verspottet und beneidet. Auch vor diesem Hintergrund wird die Verwendung der Titelillustration des Neidhartbuchs zum sinnhaften Zeichen: In dem Schwankbuch erreichte das aus Haß und Sehnsucht gemischte Bild der Bauern einen seiner fragwürdigen Höhepunkte.

Die doppelgleisige Funktionalität von Blättern wie dem behandelten ›Lobspruch‹ tritt hervor: Auf der einen Seite arbeiten sie den sozialen und zivilisatorischen Normen zu, indem sie mißliebige Verhaltensweisen an den Pranger öffentlichen Spotts stellen. Auf der anderen Seite vermitteln die Schilderungen eines zwar unstatthaften, aber ungezwungenen, keiner Kontrolle unterworfenen Verhaltens etwas von der verlorenen Lust, von dem Verlust erlebter und ausgelebter Gefühle und widersetzen sich somit den Ordnungs- und Disziplinierungsversuchen der frühneuzeitlichen Gesellschaft. Besonders evident wird dieses Widerstandspotential in Parodien obrigkeitlicher Mandate und Gesetzessammlungen. So hat der englische Literat Richard Brathwaite unter dem Pseudonym Blasius Multibibus ein ›JUS POTANDI oder Zechrecht‹ verfaßt, das sich sowohl als Satire gegen die Trunkenheit wie auch als Parodie auf die gesetzlichen Versuche, den Alkoholmißbrauch einzuschränken, lesen läßt.[12] In der Bildpublizistik waren die ›Weiber-‹

[10] Diese Doppelbödigkeit erklärt die gegensätzlichen Interpretationen, die etwa Strickers ›Weinschlund‹ erfahren hat; vgl. Göttert, a.a.O., und Grunewald, Zecherliteratur, S. 28–39 versus Klaus Hufeland, Die deutsche Schwankdichtung des Spätmittelalters. Beiträge zur Erschließung und Wertung der Bauformen mittelhochdeutscher Verserzählungen, Bern 1966, S. 67–74, und Aldo Legnaro, Alkoholkonsum und Verhaltenskontrolle – Bedeutungswandel zwischen Mittelalter und Neuzeit in Europa, in: Rausch und Realität I, S. 153–175.

[11] In Trinkliedern etwa konnte ganz unironisch das Lob des Weins gesungen werden.

[12] Blasius Multibibus (d.i. Richard Brathwaite), JUS POTANDI oder Zechrecht, Nachdruck der deutschen Bearbeitung [...] aus dem Jahre 1616. Mit einem Nachwort von

bzw. ›MännerMandate‹ besonders erfolgreich.[13] Das anscheinend älteste dieser Blätter hat der Briefmaler Matthes Rauch in Nürnberg unter dem Titel ›Der Weyber Gebot oder Mandat. Sindt auff drey Jar lang begnadt‹ veröffentlicht (Nr. 62, Abb. 32). Der vom Monogrammisten GK gefertigte Holzschnitt zeigt, wie links der weibliche Frauenkönig Feminarius mit Spindel-Szepter, flankiert von zwei weiblichen Gefolgsleuten mit Hellebarde und Ofengabel, auf seinem erhöhten Thron Gericht hält. Eine Gruppe Frauen mit ihren Attributen Pfanne, Besen, Schrubber, Ofengabel u. a. führt mehrere gefesselte Männer zur Aburteilung vor, von denen der vorderste kniefällig um Gnade fleht. Ein bereits verurteilter Mann beobachtet aus dem rückwärtigen Gefängnis die Szene. Aus dem Text, der in einschlägiger Form die Gebote des Feminarius wiedergibt, läßt sich erschließen, daß die vor Gericht geführten Männer gegen die erlassenen Vorschriften verstoßen haben. Daß das Mandat der verkehrten Welt angehört, signalisiert spätestens der erste Artikel des Erlasses, der den Frauen den Kriegsdienst zubilligt.[14] Das Reizvolle an dem Einblattdruck, das möglicherweise auch den Erfolg der Darstellung bewirkte, liegt darin, daß man nicht einfach die Vorschriften des Feminarius im Gegensinn lesen kann, um ein Bild von der richtigen Welt zu erhalten. Daß eine solche Umkehrung gleichermaßen satirisch wirkt, bezeugt das Blatt ›Mandat / Vnd bericht des grossen Herren / Herrn Generis Masculini / wider das Freuelichs vnd Krafftloß Decret / der Feminarius genant [...]‹, Nürnberg: Lukas Mayer um 1600, das als Antwort auf ›Der Weyber Gebot‹ konzipiert ist.[15] Vorschriften, dem Partner zum Frühstück *Weinsuppen mit gutem gewûrtz, ein gefûlts Hûnlein / oder etlich gebratē Vôgel* oder *ein gericht gebachner Fisch,* dazu *ein maß Vngerischen oder Rein Wein* zu servieren, dürften auf jeden Fall ebenso wie die wechselseitige Prügelandrohung überzogen und erheiternd gewirkt haben, seien sie nun auf den Mann oder auf die Frau bezogen. Sowohl die ›Weiber-‹ als auch die ›MännerMandate‹ reden einer ausgewogenen, auf Interessenausgleich bedachten, kompromißfähigen Ehe das Wort und verspotten Herrschsucht und Unterwürfigkeit. Insofern haben auch diese Blätter am frühneuzeitlichen Sozialisationsprozeß teil. Gleichzeitig ist aber zu berücksichtigen, daß die genannten Scherzmandate unter dem Deckmantel der verkehrten Welt auch gesellschaftlich unerwünschte Wunschvorstellungen artikulieren, wenn Wohlleben, Schlemmereien, Alkoholgenuß, Be-

Michael Stolleis, Frankfurt a. M. ²1984; vgl. auch ›Verbessertes vnd gantz new ergangenes Ernstliches Mandat / Befelch vnd LandsOrdnung Hermanni Sartorii / ie. deß vhralten lôblichen SchneidereyOrdens / erwehlten General zum Großmeistern [...]‹, o.O. u.J. (Ex. Ulm, StB: Sch 8643); Michael Lindener, Rastbüchlein und Katzipori, hg. v. Franz Lichtenstein, Tübingen 1883 (BLVS 163), S. 50–56. Zu Scherzmandaten auf Flugblättern vgl. Deutsches Leben, 1107; Coupe, Broadsheet I, S. 220f.; Flugblätter Darmstadt, 11.

13 Dazu Coupe, Broadsheet I, S. 221f.; Kunzle, Comic Strip, S. 236–241; Flugblätter Darmstadt, 27f. (Kommentare von Cornelia Kemp).
14 Die Frau in Kriegsrüstung und der Mann am Spinnrocken gehören zu den Stereotypen der verkehrten Welt; vgl. Flugblätter Wolfenbüttel I, 57f.
15 Nr. 155. Da das Blatt in Versform abgefaßt ist, wäre zu erwägen, ob auch von dem weiblichen Gegenstück eine Versfassung existiert hat, die allerdings nur in späteren Abdrucken erhalten ist.

quemlichkeit, Glücksspiel und sexuelle Freizügigkeit gefordert werden. Erst in dieser Perspektive erhält die Mandatsform der betreffenden Flugblätter ihren prägnanten Sinn, da sie an die gesetzlichen Verordnungen erinnert, mit denen die individuellen Wunschvorstellungen kollidieren – die Parodie signalisiert den inneren Vorbehalt gegen die gesellschaftliche Reglementierung.

Auch die Gesetze des Schlaraffenlands haben ihren Bezugspunkt in den Verordnungen und Erlassen der gesellschaftlichen Wirklichkeit. Das Thema des Schlaraffenlands auf Flugblättern ist aber auch deswegen aufschlußreich, weil sich an ihm beobachten läßt, wie sich das Gleichgewicht zwischen einer attraktiven Wunschwelt und den satirisch vorgetragenen Ansprüchen sozialer Regulierung zugunsten der einen oder anderen Seite verschiebt.[16] ›Das Schlauraffenlandt‹ des Hans Sachs, das als Einzeldruck auf einem Flugblatt des Nürnberger Briefmalers Wolfgang Strauch mit einem Holzschnitt Erhard Schöns erhalten ist, ist zu den bekanntesten Versionen des Themas zu zählen.[17] Während die älteren Interpretationen des Schwanks vornehmlich auf die märchenhaften Züge eingingen, stehen bei den jüngeren Untersuchungen die satirisch-didaktischen Momente des Texts im Vordergrund. Mir scheint, daß beide Sichtweisen ihre Berechtigung haben, da Hans Sachs sie widerspruchsvoll-absichtlich miteinander verschränkt hat. Die ausführliche Schilderung der schlaraffigen Zustände muß für die Menschen der frühneuzeitlichen Mangelgesellschaft von faszinierender Attraktivität gewesen sein. Diese Faszination dürfte auch dann weitergewirkt haben – und Hans Sachs gewährt ihr ja breiten Raum –, wenn der Autor sich von ihr zunächst implizit durch die Schilderung von der *zucht vnd erbarkeyt* widersprechenden Tätigkeiten und im abschließenden Morale auch explizit distanziert. Es handelt sich gewissermaßen um eine moralische praeteritio: So wie der Redner alles, was er ausdrücklich übergehen will, eben doch sagt, bestreitet Sachs die Attraktivität des Schlaraffenlands, um sie durch seine Schilderung zugleich zu bestätigen.

Zwar bleibt der Doppelsinn des Schlaraffenlands im 17. Jahrhundert erhalten, doch verlagert sich der Schwerpunkt teils auf die Ebene distanzloser Faszination, teils auf die Ebene perhorreszierender Ablehnung. Das Blatt ›Der König von Schlauraffen Landt‹, (Frankfurt a. M. oder Köln: Abraham Aubry / Gerhard Altzenbach, 3. Viertel des 17. Jahrhunderts), greift auf die Darstellung des Nürnber-

[16] Zum Schlaraffenland vgl. die neueren Arbeiten François Delpech, Aspects des pays Cocagne – Programme pour une recherche, in: L'image du monde renversée et ses représentations littéraires et paralittéraires de la fin du XVIe siècle au milieu du XVIIe, hg. v. Jean Lafond / Augustin Redondo, Paris 1979 (De Petrarque à Descartes, 40), S. 35–48; Müller, Schlaraffenland; Richter, Schlaraffenland; Werner Wunderlich, Das Schlaraffenland in der deutschen Sprache und Literatur. Bibliographischer Überblick und Forschungsstand, in: Fabula 27 (1986) 54–75.

[17] Nr. 44. Dazu Hans Hinrichs, The Glutton's Paradise. Being a Pleasant Dissertation on Hans Sachs' ›Schlaraffenland‹ and Some Similar Utopias, Mount Vernon 1955; Müller, Schlaraffenland, S. 57–59; Richter, Schlaraffenland, S. 16f., 41; Müller, Poet, S. 227–231.

ger Schuhmacherpoeten zurück, weist aber auch Beziehungen zu italienischen und niederländischen Flugblättern auf.[18] In der Wortwahl *(Fresser, Sauffer, faullentzer)* und der Anspielung auf die grobianische Literatur bekunden sich noch Reste eines moralischen Impulses. Im übrigen dominiert die Perspektive des weltlichen Paradieses, in das mental zu flüchten vorübergehend von den rigiden Forderungen einer Mangelgesellschaft ablenken konnte.

Die beiden Flugblätter ›Der Edle veste und vornehme Generalissimus Schurigugus / sambt seiner Adelichen Dama Schurigugusin [...]‹, Augsburg: Christian Schmid, Ende des 17. Jahrhunderts, und ›Capitain Schuriguges aus Kardellia‹, o. O. 18. Jahrhundert, malen in teils übereinstimmenden Textpartien gleichfalls die Vorzüge des Schlaraffenlands aus und leisten dergestalt dem Wunschdenken des Publikums Vorschub.[19] Deutlicher aber als beim ›König von Schlauraffen Landt‹ werden Signale der Distanzierung gegeben. Zum einen widerlegen die Holzschnitte den Traum vom Schlaraffenland. Der *Capitain Schuriguges* ist als Vogelmensch dargestellt und weckt damit Assoziationen, die vom ›seltenen‹ über den ›losen Vogel‹ bis zum Verrücktsein (›einen Vogel haben‹) reichen.[20] Christian Schmid hat für seine Darstellung des *Generalissimus Schurigugus* auf einen Holzschnitt von Leonhard Beck zurückgegriffen und entlarvt den Textsprecher im Bild als bäurischen Narren mit Schellen und Eselsohren, dessen Versprechungen allein schon durch die Diskrepanz zwischen dem Schönheitslob und der vor Augen stehenden Häßlichkeit seiner Partnerin widerlegt werden.[21] Zum andern unterläuft auf beiden Blättern die vorausgesetzte Sprechsituation die Aussagen der Sprecher. Es handelt sich nämlich um eine Parodie auf die Werbung von Soldaten, wodurch nicht zuletzt die Häufung militärischer Begriffe bei der Beschreibung des Schlaraffenlands bedingt ist.[22] Während sich bei Hans Sachs die Spitze der Satire auf das Schlemmer- und Faulenzerparadies und seine Bewohner richtete, wenden sich die Schurigugus-Blätter hauptsächlich und entsprechend ihrer Bildaussage gegen den Sprecher, und das heißt, gegen die Praktiken der Soldatenwerber, die mit falschen Versprechungen die Männer für den Kriegsdienst köderten.[23] Diese Verlagerung der Kritik besaß den Vorteil, daß der Traum vom Schlaraffenland mit seiner entlastenden Funktion weitgehend unangetastet bleibt, die Sehnsucht,

[18] Nr. 54; vgl. Flugblätter des Barock, 28; Flugblätter Darmstadt, 41 (Kommentar von Cornelia Kemp). Aufmachung und Stichtechnik geben das Blatt als Produkt Abraham Aubrys zu erkennen, der sowohl als selbständiger Verleger in Frankfurt a. M. als auch für den Kölner Verleger Gerhard Altzenbach arbeitete.

[19] Nr. 52 und 27. Die Blätter sind bei der wissenschaftlichen Eroberung des Schlaraffenlands bisher übersehen worden.

[20] Vgl. Lutz Röhrich, Lexikon der sprichwörtlichen Redensarten, Freiburg / Basel / Wien 1977, S. 1113–1115. In dieselbe Richtung weisen die über das Blatt verteilten Vogelvignetten.

[21] Der Holzschnitt von Leonhard Beck bei Geisberg, Woodcut, 118.

[22] Vorgeprägt war die militärische Beschreibung des Schlaraffenlands durch Hans Sachs' Schwank ›Sturm des vollen bergs‹; vgl. Sachs, Fabeln und Schwänke I, S. 139–142.

[23] Vgl. auch das Blatt ›Der Lentz nimbt knecht an‹, o. O. Ende des 16. Jahrhunderts (Flugblätter Wolfenbüttel I, 44).

aus einer bedrängenden Wirklichkeit in die Gefilde des Überflusses und der Freiheit auszubrechen, nicht beeinträchtigt wurde.

Die dem Thema des Schlaraffenlands zuzuordnenden Motive vom Goldesel[24] und vom Geldverteiler[25] setzen zwar gleichfalls auf die Attraktivität einer ökonomischen Utopie; doch wird man ihr hier kaum mehr als die Funktion eines Aufmachers zubilligen dürfen. Zu sehr stehen die disziplinierenden Appelle im Vordergrund, als daß man noch von einer psychischen Entlastung in der und durch die Fiktion sprechen könnte. Die Wunschvorstellung eines weltlichen Paradieses, das dem Menschen alle Lebensgenüsse bietet, mußte insbesondere dann energisch bestritten werden, wenn man sie aus einem theologischen Blickwinkel beurteilte. Zu offensichtlich widersprach das Schlaraffenland allen christlichen Appellen zur Weltverachtung. Es überrascht daher nicht, daß auf dem Blatt ›Newe vnd kurtze Beschreibung der gantzen Himmelischen vnd Jrrdischen Welt / des Newen Hierusalems vnd Ewig brennenden Pfuls‹, Frankfurt a. M.: Eberhard Kieser 1620 (Nr. 161), dessen verschlüsselte Autorennung *D. M. von eim C.* mit Daniel Meisner von Commothau (Komotau, tschechisch: Chomutov) aufzulösen ist, *das müssige SchlemmerReich* mit seinen Orten *Pracht / spielen / fressen / sauffen / Bancketiren* nur nominell, ohne jegliche Schilderung der Topographie und Gesellschaftsordnung, erscheint. Die allegorische Landkarte, die das Blatt illustriert,[26] läßt erkennen, daß dieses Land weltlicher Freuden zwar leicht, nämlich über den *breiten Weg* und durch das Land *Wollust* zu erreichen ist, daß es aber auch an das Land *Armut* und das *Reich der Verzweifflung* grenzt und besonders gute Verkehrsverbindungen mit dem *Hellisch Reich* unterhält, dessen Umrisse – wen wundert's – die Form des Höllenrachens angenommen haben. Damit der Leser nun nicht mit den wenig erfreulichen Aussichten alleine gelassen wird, die das *Schlemmer Reich* bietet, umfaßt die Karte auch noch das *Reich der Gnaden,* dessen Zugang *schmal vnd eng* ist[27] und dessen einzige Verbindungswege vom Reich der weltlichen Lüste bei der Stadt *Rew* und durch die Gegend *Im Rouwen* verlaufen.[28] Obwohl das *Reich der Gnaden* so unzugänglich und überdies unwegsam erscheint, lohnt sich seine Durchquerung, da es an das *Land der Verheissung* grenzt, dessen Besucher *die rechte Seligkeit* erwartet. Auf einer anderen Ebene bietet also auch dieser Einblattdruck seinen Lesern Trost oder, psychologisch gesprochen, Entlastung.

24 Flugblätter Wolfenbüttel I, 52 mit den Varianten.

25 Goer, Gelt, S. 172–179; s. auch die betreffenden Blätter in Kapitel 1.2.2.

26 Zur allegorischen Kartographie des Schlaraffenlands vgl. Richter, Schlaraffenland, Abb. vor dem Titelblatt, und ›Erklärung der Wunder=seltzamen Land=Charten UTOPIAE. So da ist / das neu=entdeckte Schlaraffen=Land [...]‹, Frankfurt a.M. / Leipzig: Peter Schenck o.J. (Ex. München, UB: P. germ. 1690).

27 Zum engen und breiten Weg auf Flugblättern vgl. Harms, Das pythagoreische Y; Bangerter-Schmid, Erbauliche Flugblätter, S. 205f.

28 Die Niederlandismen *Rouwe* (Trauer) und *Poel* (Pfuhl) verweisen auf eine niederländische Vorlage. Vermutlich handelt es sich um dieselbe, die auch Zacharias Heyns für seine allegorische Landkarte im ›Wegwyser ter salicheyt [...]‹, Zwolle 1629 (Ex. Wolfenbüttel, HAB: 488.2. Theol. [1]) benutzt hat; dazu Wolfgang Harms, Homo viator in bivio. Studien zur Bildlichkeit des Weges, München 1970 (Medium Aevum, 21), S. 135f.

Anders aber als die bisher und nachfolgend behandelten Blätter verlegt er die Wunscherfüllung ins Jenseits, so daß nie die Gefahr einer offenen oder auch nur latenten Kollision mit den gesellschaftlichen und obrigkeitlichen Ansprüchen von Anpassung, Unterordnung und Selbstzwang droht.

Ähnlich wie beim Schlaraffenland changieren auch die verschiedenen Beschreibungen der Schönheiten einer Frau zwischen der Respektierung und Proklamierung gesellschaftlicher Normen einerseits und dem Bedürfnis, den subjektiven Wünschen und Gefühlen einmal freien Lauf zu lassen, anderseits. Die in zwei Flugblattfassungen überlieferte ›Kurtze beschreibung eines recht schönen Jungen Weibs‹, o. O. 1. Hälfte 17. Jahrhundert (Nr. 144, Abb. 27), setzt das weibliche Schönheitsideal aus Körperteilen zusammen, für deren Wohlgestalt jeweils unterschiedliche Städte und Gegenden gerühmt wurden. Das Schema (Kopf aus Prag, Brüste aus Österreich usw.) ist schon im 15. Jahrhundert nachzuweisen und erinnert von ferne an spätmittelalterliche und frühneuzeitliche Konstruktionsallegorien vom Typ des vir bonus.[29] In erster Linie hat man in diesen Texten wohl ein unterhaltsames Gedankenspiel zu sehen, in dem sich die Einbildungskraft von Autor und Publikum ein Wunschbild schuf, zu dem sich in der Wirklichkeit nur partielle Entsprechungen fanden. Es dürfte sich dabei allerdings weniger um ein generelles Ungenügen an der Wirklichkeit gehandelt haben als um eine sexuell gefärbte Phantasie, auf die man sich in einer von wachsenden moralischen Restriktionen gekennzeichneten Wirklichkeit zurückziehen konnte. Schon im Liederbuch der Clara Hätzlerin weist die Anführung der zway tüttlin, ragend als ain sper, von pauch, Ars und der Bayrisch f auf die sexuelle Komponente des geschilderten Schönheitsideals hin, wobei die vorsichtig-schamhafte Abkürzung f (für fud) genau auf die moralischen Schranken zurückzuführen ist, aus denen Schreiber und Leser des Texts auszubrechen wünschen.[30] Es bezeichnet den sprachlichen und zugleich den zivilisatorischen Wandel, wenn die tüttlin, der pauch, Ars und die Bayrisch f auf dem Flugblatt des 17. Jahrhunderts zu Brüstlein, beüchleī, hindern und Leftzen geworden sind. Diminutive und die Wahl schwächerer Ausdrücke, besonders die Ersetzung der eindeutigen fud durch die zweideutigen Left-

[29] Liederbuch der Clara Hätzlerin, hg. v. Carl Haltaus [1840]. Mit einem Nachwort von Hanns Fischer, Berlin 1966, S. LXVIII; weitere Überlieferungsnachweise S. 377; vgl. auch Johann Fischart, Geschichtklitterung (Gargantua), hg. v. Ute Nyssen, Düsseldorf 1963, S. 107. Zur Konstruktionsallegorie vgl. zuletzt Kiepe, Priameldichtung, S. 225–232; Albrecht Juergens, ›Wilhelm von Österreich‹. Johanns von Würzburg ›Historia Poetica‹ von 1314 und die Aufgabenstellungen einer narrativen Fürstenlehre, Frankfurt a. M. / Bern / New York 1989 (Mikrokosmos, 21) (im Druck); Christoph Gerhardt, Reinmars von Zweter ›Idealer Mann‹ (Roethe Nr. 99/100), in: PBB 109 (1987) 51–84, 222–251.

[30] Ich gehe davon aus, daß die Abkürzung nicht auf den Herausgeber zurückgeht, da auch die Corrigenda im Nachwort Hanns Fischers zum Nachdruck es bei der Abbreviatur belassen. Zum sozialhistorischen Hintergrund des Liederbuchs vgl. Burghart Wachinger, Liebe und Literatur im spätmittelalterlichen Schwaben und Franken. Zur Augsburger Sammelhandschrift der Clara Hätzlerin, in: DVjs 56 (1982) 386–406, bes. S. 403f.

zen, markieren die gestiegenen moralischen Zwänge gegenüber dem 15. Jahrhundert. Daß dennoch auch die ›Kurtze beschreibung‹ auf psychische Entlastung zielt, äußert sich nicht nur an der eindeutig zweideutigen Formulierung vom *sanfft einher trabn Vnd erfrewen manch iungen knabn* in den Schlußzeilen, sondern gleichfalls an der geänderten Abfolge der Körperteile. Die Version des 15. Jahrhunderts befolgt streng die rhetorischen Vorschriften einer descriptio personae, indem sie mit dem Kopf beginnt und bei den Füßen endet. Das Flugblatt setzt mit *schencklein, Leftzen* und *hindern* die offenbar wichtigsten anatomischen Merkmale der Frau an das betonte Textende und hebt damit den sexuellen Aspekt hervor.

Interessanterweise läßt sich die zwischen dem sogenannten Liederbuch der Hätzlerin und den beiden Flugblättern aus der ersten Hälfte des 17. Jahrhunderts beobachtete Entwicklung noch weiter verfolgen und zu einer kleinen literarischen Reihe ausbauen. Die ›Abbildung einer schönen und wohlgestalten Damen‹, (Nürnberg:) Paul Fürst ca. 1665 (Abb. 28),[31] führt ebenfalls das aus europäischen Versatzstücken kombinierte Idealbild einer Frau vor. Gegenüber der älteren Version sind die auf sexuelle Phantasien weisenden Textelemente weiter reduziert. Schon die Bezeichnung ›Dame‹, die an die Stelle von ›Weib‹ tritt, signalisiert eine weitere zivilisatorische Verfeinerung, die auch in der Veränderung von *hindern* zu *Hintertheil* und vor allem in der Ersetzung der zweideutigen *Leftzen* durch den *Mund* zu beobachten ist. Es liegt konsequent in der eingeschlagenen Linie, daß die zweideutige Schlußpointe der älteren Fassung fallen gelassen und auch die auf Sexuelles zielende Reihenfolge der Beschreibung umgestellt und damit entschärft wurde. Fragt man, welche Attraktivität denn das Blatt aus dem Verlag Fürsts noch für seine potentiellen Käufer besessen habe, wird man auf die modische Eleganz der abgebildeten Dame, vor allem aber auf die ästhetischen Qualitäten des Kupferstichs, der fünfhebigen Verse, des Schriftduktus und der Gesamtgestaltung des Blatts hinweisen müssen. Mit aller Vorsicht, die bei einer Generalisierung eines einzelnen Beispiels geboten ist, könnte man vermuten, daß hier die Entlastung von zivilisatorischen Zwängen durch Pikanterie oder Obszönität abgelöst worden ist von künstlerischer Sublimation.

Um nicht nur einer einzigen literarischen Reihe die Beweislast aufzubürden, sei noch ein kurzer Blick auf ›Die Achtzehen Schön einer Junckfrawen‹ geworfen, so der Titel eines Flugblatts, das um 1650 vom Augsburger Briefmaler Georg Jäger veröffentlicht wurde (Nr. 67, Abb. 29). Das Blatt basiert auf einer verlorenen Vorlage aus dem 16. Jahrhundert und gibt einen Schwank von Hans Sachs wieder,[32] in dem eine *Zart Junckfraw* dem Erzähler die 18 Schönheiten einer Frau schildert mit einer Ausnahme, die *schwartz als ein kol* sei. Sie habe der Erzähler zu raten, um das doppeldeutige Geschenk eines *Kräntzlein[s] grün* von seiner Gesprächspartnerin zu erhalten. Hilfesuchend wendet sich der Dichter an sein

[31] Nr. 2. Die Datierung ergibt sich aus dem Todesjahr von Fürst (1666) einerseits und dem Geburtsjahr von Johann Andreas Böner (1647), der das Blatt als Stecher signiert hat.

[32] Sachs, Fabeln und Schwänke I, S. 1–3; s. auch Röttinger, Bilderbogen, Nr. 137 (ohne Kenntnis des Blatts von Georg Jäger).

Publikum, verbunden mit der Bitte um Nachsicht ob der erotischen Zweideutig-
keit seiner Verse. Der Schwank des Nürnberger Schuhmachers wurde auf dem
Blatt ›Die achtzehen außbündige / herrliche vnd über alle maß liebliche Schöne /
einer Erbarn vnd Tugentreichen Jungfrauen [...]‹, Nürnberg: Peter Isselburg ca.
1620 (Nr. 66, Abb. 30), von einem pseudonymen Pamphilus Parthenophilus
sprachlich und metrisch modernisiert. Zwar geht das augenzwinkernde Einver-
nehmen, das Hans Sachs durch die Umschreibungen der ausgesprochen unaus-
sprechlichen achtzehnten Schönheit zwischen Erzähler und Publikum hergestellt
hatte, dadurch verloren, daß dem Sprecher hier der gefragte Punkt selbst einfällt.
Da die Benennung jedoch in lateinischer Sprache und zudem als Metapher erfolgt,
kann man auch hier den Versuch erkennen, den Reiz der Anzüglichkeit zu wah-
ren. Das Spiel zwischen Normenhorizont und scheinbarer Normenverletzung wird
zudem durch die Adressierung des Blatts an alle *Erbarn vnd züchtigen Jungen
Gesellen* bewußt gehalten, da die Attributionen ›ehrbar‹ und ›züchtig‹ auf den
Tugendkanon verweisen, vor dem das Thema des Blatts überhaupt erst das Flui-
dum des Pikanten gewinnt. Obwohl die auf Entlastung zielende Zweideutigkeit
auf dem Blatt von Isselburg gewahrt bleibt, deuten sich wie schon bei der oben
besprochenen literarischen Reihe über das Wunschbild einer Frau auch hier die
gestiegenen zivilisatorischen und gesellschaftlichen Zwänge an. Der Einblattdruck
von ca. 1620 wurde nämlich mit einer Zugabe ausgestattet, die eben jenen Zwän-
gen Rechnung trägt. In einem *Beschluß* werden die 18 körperlichen Vorzüge einer
jungen Frau durch biblisch verbürgte Eigenschaften wie *Gedult, Frömmigkeit,
Zucht* und *Bescheydenheit* relativiert, Tugenden also, wie sie von der kirchlichen
Ehelehre und den weltlichen Eheordnungen gefordert wurden.

Die bisher angeführten Beispiele haben als Reaktion auf den wachsenden
Zwang zum Selbstzwang, also auf die disziplinatorischen Anstrengungen und auf
den zivilisatorischen Entwicklungsschub in der frühen Neuzeit, ambivalente Dar-
stellungsweisen aufgezeigt, die das Normengefüge zugleich bestätigten und unter-
liefen. Dabei ließ sich manchmal eine zunehmende Verfeinerung der sprachlichen
und bildlichen Mittel bis hin zur Sublimation beobachten. Dem sich hier andeu-
tenden Weg, sich im Bereich der Kunst und Phantasie einen lizensierten Freiraum
zu schaffen, ist als Komplement das eindeutig Obszöne zuzuordnen, das durch die
sich verschärfenden gesetzlichen Rahmenbedingungen spätestens im 17. Jahrhun-
dert zur ›Pornographie‹ degradiert wird. Ich erinnere an die Blätter des Augsbur-
ger Briefmalers Lorenz Schultes, deren Vorlagen aus dem 16. Jahrhundert offen-
bar noch in die Zone der tolerierten Zweideutigkeit gehörten, die aber 1626 schon
zur Ausweisung des Druckers aus der Stadt führten. Neben tendenzieller Sublima-
tion oder Pornographie bot sich als dritte Möglichkeit psychischer Entlastung die
Diffamierung gesellschaftlicher Außenseiter, Minderheiten, sozial Schwacher
oder fremder Kulturen an. Man kann sich des Eindrucks nicht erwehren, daß etwa
die Grausamkeiten der Türken nicht nur zum Zweck der Abschreckung und politi-
schen Propaganda häufig so detailliert in Wort und Bild ausgemalt wurden, son-
dern auch, um eine gewisse Lust am Schrecken und an der Gewalt zu befriedigen.
Auch der aggressive Spott gegen die Bauern muß in diesem Zusammenhang noch

einmal erwähnt werden. Ich möchte im Folgenden die diffamierende Entlastung an einigen Blättern demonstrieren, die ihren Reiz auf Kosten der Frauen zu gewinnen suchten.

Die Beliebtheit der sogenannten Flohliteratur[33] in der frühen Neuzeit resultiert zweifelsohne aus der exzessiv genutzten Möglichkeit, den Floh »gleichsam als feinstes Tastorgan männlicher Imagination« einzusetzen. Das sexuelle Wunschdenken, das »den Floh als Vehikel seiner Ausschreitung gebraucht«, geht einher mit satirischer Aggression gegen die Frauen, die als schamlose und ehrvergessene Furien im Kampf gegen die Flöhe dargestellt werden.[34] Dieses Themas, das in Fischarts ›Flöh Haz‹ (zuerst 1573) wohl seinen literarischen Höhepunkt erlebte, hat sich auch die Bildpublizistik angenommen. Die ›Hembd= Beltz= und Bett= GRAVAMINA, Von dem Weiber= und Flöhe=Krieg‹, Nürnberg: Paul Fürst um 1650 (Abb. 33), basieren auf einem älteren wohl in Straßburg um 1620 bei Peter Aubry d. Ä. erschienenen Blatt.[35] Der Kupferstich, der die Figuren des vermutlich von Tobias Stimmer gefertigten Titelholzschnitts zu Fischarts ›Flöh Haz‹ von 1577 integriert hat,[36] zeigt etliche Frauen, die bei verschiedenen Beschäftigungen von Flöhen gebissen werden und sich bei der Jagd nach ihren Quälgeistern entblößen. Der mehrfach vorgeführte Griff unter den Rock, die Aufdeckung gerade von Brust oder Gesäß macht die Frauen zu Schauobjekten männlicher Sexualwünsche. Das Lied zu 24 Strophen gibt die Klagen der Frauen über die Flöhe wieder. Lustvoll wird das Vordringen des Ungeziefers in die intimsten Regionen des weiblichen Körpers geschildert. Komische Wirkungen erzielt der Text einmal durch die Metaphorik. Indem die Auseinandersetzung zwischen Frauen und Flöhen in militärische Termini gekleidet wird und sich die weibliche Anatomie in die Topographie eines Kriegs verwandelt, wird die ebenfalls schon scherzhaft verwendete militia Amoris-Bildlichkeit ins Komisch-Groteske gesteigert.[37] Zum andern dürften die halbherzigen Verteidigungsanstrengungen gegen den Spott der Männer dazu gedient haben, diesen Spott erst recht anzustacheln (Strophe 5 und 23f.). Hinter aller Komik tritt jedoch ein theologisch begründetes Bild der Frau hervor, das sie von Eva an als triebgesteuertes Wesen zeichnet (Strophe 2 und 21f.).[38] Der

33 Hugo Hayn / Alfred N. Gotendorf, Floh-Litteratur (de pulicibus) des In- und Auslandes, vom XVI. Jahrhundert bis zur Neuzeit, München 1913.

34 Alois Haas, Nachwort zu: Fischart, Flöh Hatz, S. 151–158, die Zitate S. 154.

35 Nr. 126. Die Vorlage bei Wäscher, Flugblatt, 92; eine Variante dazu in Coburg, Veste: II, 128, 1559. Die Rezeption des ›Flöh Haz‹ (s. u.) und die Anspielung auf die Rosenkreuzer deuten auf Straßburg als Druckort; die Stichtechnik und Bildkomposition läßt am ehesten an Peter Aubry d. Ä. denken. Weitere Flohblätter bei Holländer, Karikatur, S. 219, und Coupe, Broadsheet II, Nr. 117.

36 Abb. des Titelholzschnitts in: Fischart, Flöh Hatz, S. 3.

37 Zur militia Amoris vgl. Erika Kohler, Liebeskrieg. Zur Bildsprache der höfischen Dichtung des Mittelalters, Stuttgart / Berlin 1935 (Tübinger germanist. Arbeiten, 21); Wilhelm Kühlmann, Militat Omnis Amans. Petrarkistische Ovidimitatio und bürgerliches Epithalamion bei Martin Opitz, in: Daphnis 7 (1978) 199–214.

38 Vgl. Peter Rusterholz, Form und Funktion des Komischen in der Tierdichtung des 16. Jahrhunderts, ebd. 129–154.

Floh als ›Liebhaber‹ ist somit auch als spiegelnde Strafe für die Triebhaftigkeit der Frau zu verstehen. Indem man die männlichen Triebwünsche, die das Blatt ja allenthalben verrät, auf das weibliche Geschlecht projizierte, entlastete man sich von Schuldgefühlen, wenn das eigene Begehren den propagierten Moralvorstellungen der Zeit widersprach. Die Verantwortung für männliche ›Unzulänglichkeiten‹ und für vorgeblich wider Willen vollzogene Übertretungen des geforderten Affektaufschubs und der gesellschaftlich erwünschten Triebkontrolle wird somit den Frauen zugeschoben. Man muß nur an die Hexenverfolgungen denken, um zu erkennen, wie schnell der ›harmlose‹ literarische Spott gegen die Frauen, der sich auf Flugblättern ebenso wie in anderen Medien und Gattungen artikulierte,[39] unversehens in nackte Gewalt umschlagen konnte.[40]

Es läge nahe, an dieser Stelle auf Flugblätter einzugehen, die dem Hexenwesen gewidmet waren. Es wäre unschwer nachzuweisen, daß auf ihnen häufig die moralische Entrüstung und Befürwortung eines gewaltsamen Einschreitens einhergeht mit sexuell gefärbter Faszination am Schrecklichen.[41] Angesichts des gegenwärtigen ›Hexen-Booms‹[42] erscheinen jedoch breitere Einlassungen zum Thema entbehrlich. Stattdessen sei abschließend eine Gruppe von Blättern besprochen, deren Entlastungspotential eigentlich eher unauffällig, aber durch eine Gegenreaktion in Form einer Mahnschrift gesichert ist. Das Blatt ›Wer Weis Obs war ist‹, o. O. 1570/80 (Nr. 230), von dem heute nur noch ein einziges, zudem beschädigtes Exemplar bekannt ist, besteht aus einem nahezu quadratischen Mittelfeld, dem nichts weiter als der Titelspruch eingeschrieben ist. Der Spruch wird von Bildszenen gerahmt, die den verschiedenen Lebensaltern und den altersspezifischen Einstellungen zur Liebe gewidmet sind.[43] Eine Interpretation des Blatts, die den Ausspruch des Mittelfelds auf die umstehenden Lebensaltersprüche bezieht, scheint möglich, dürfte aber zu kurz greifen.[44] Ihr widerspricht zum einen, daß die Frage ›Wer weiß ob's wahr ist‹ auf anderen Flugblättern ohne das betreffende

[39] Besonders eklatant im Fastnachtspiel, vgl. Bastian, Mummenschanz, S. 81–93, 99–105. Für die Schwankliteratur s. Moser-Rath, Lustige Gesellschaft, S. 101–108.

[40] Es mag daher kein Zufall sein, daß das auflohende Feuer und die beiden Gefäße im rechten Bildhintergrund ikonographisch an Darstellungen erinnern, welche die Zubereitung eines Hexentranks zeigen. Vgl. das Bildmaterial in: Hexen, Ausstellungskatalog Hamburg 1979, S. 74–77, 83.

[41] Vgl. Wäscher, Flugblatt, 31f.; Flugblätter Coburg, 151; Flugblätter Wolfenbüttel I, 153–155. Ferner Rolf Wilhelm Brednich, Historische Bezeugung von dämonologischen Sagen. Werwolf-, Hexen- und Teufelssagen, in: Probleme der Sagenforschung, hg. v. Lutz Röhrich, Freiburg i. Br. 1973, S. 52–62.

[42] Aus der reichhaltigen Literatur der letzten Zeit sei nur genannt: Gerd Schwerhoff, Rationalität im Wahn. Zum gelehrten Diskurs über die Hexen in der frühen Neuzeit, in: Saeculum 37 (1986) 45–82; Ulrich von Hehl, Hexenprozesse und Geschichtswissenschaft, in: Hist. Jb. 107 (1987) 349–375; Teufelsglaube und Hexenprozesse, hg. v. Georg Schwaiger, München 1987; Hexen und Hexenprozesse in Deutschland, hg. v. Wolfgang Behringer, München 1988 (dtv 2957).

[43] Zu diesen Darstellungen und den Begleitsprüchen vgl. Flugblätter Wolfenbüttel I, 85.

[44] Brückner, Druckgraphik, S. 204 (zu Abb. 41).

Rahmenwerk überliefert ist.[45] Ihr widerspricht zum andern auch die ›Erinnerung Von einer gemaltē Charten / oder abgedrucktem brieffe / so bey vielen sonderlich werd gehalten / darauff im mittel mit grossen Buchstaben gedruckt: Wer weis obs war ist [...]‹, Uelzen: Michel Kröner 1582, des Lüneburger Pfarrers Georg Starck. Diese Schrift erwähnt zwar einleitend, daß

> *die Brieffmaler diesen Spruch so lieb gekriegt / das sie mehr deñ auff eine weise denselbigen abgerissen vnd formiren lassen / auch mit sonderlichem Compardiment oder Gratischen [...] / gezieret vnd verbremet,*[46]

mißt diesem Rahmenwerk jedoch keinerlei inhaltliche Bedeutung bei. Die von Starck wenn auch in frommer Übertreibung bezeugte Beliebtheit des Flugblatts dürfte in dem Sarkasmus begründet sein, der in dem Spruch liegt und sich zur spöttischen Bewältigung geistiger Bevormundung seitens der kirchlichen und weltlichen Obrigkeit ebenso eignete wie zur defensiven Skepsis gegenüber der zunehmenden Dichte von Nachrichten aus aller Welt. Der Einblattdruck diente als willkommene Möglichkeit, die bedrängenden Ansprüche und Informationen in schützender Distanz zu halten. Das offenbar verbreitete Bedürfnis, nur mittels eines vielsagenden Blicks oder Fingerzeigs auf das an der Wand hängende Flugblatt dem erzieherisch-disziplinierenden Zeitgeist Skepsis zu bekunden oder gar eine Absage zu erteilen, mußte – fast möchte man sagen: natürlich – den Widerspruch jener wecken, die sich für die Bewahrung der moralischen Grundwerte verantwortlich fühlten. Gerade aber die Breite der Argumentation Starcks und die Heftigkeit seiner Ablehnung, die in der Empfehlung gipfelt, das betreffende Flugblatt als Toilettpapier zu gebrauchen, lassen auf den Mißmut schließen, mit dem der Gemeine Mann den obrigkeitlichen Disziplinierungsversuchen begegnete und der das Bedürfnis nach sarkastischen Kommentierungen nach Art des Flugblatts weckte. Flugblätter wie jene mit dem Spruch ›Wer Weis Obs war ist‹ schufen offensichtlich Erleichterung gegenüber dem vielseitigen Anpassungsdruck, der auf den Menschen der frühen Neuzeit lastete.[47] Die Beobachtung, daß die meisten der im vorliegenden Kapitel herangezogenen Einblattdrucke mit Impressum erschienen sind, muß allerdings davor warnen, das in ihnen enthaltene Moment der Widersetzlichkeit zu hoch zu veranschlagen. Solange das Ausbrechen aus den gesellschaftlichen Zwängen einerseits deutlich in den Bereich der Fiktion verwiesen war und anderseits meist nur in ambivalenter Aussage vorgetragen wurde, waren keine politisch mißliebigen Folgen zu befürchten. Im Gegenteil: Dem Raum der Phantasie, in den die Ansprüche der Sinneslust abgedrängt werden, kommt wesentlich auch die Funktion eines Auffangbeckens zu; die gesellschaftlich bedenkliche Triebstruktur des Menschen erhält hier ihren lizensierten Freiraum,

[45] Drugulin, Bilderatlas I, 2500. Zur lateinischen Fassung des Spruchs (›SI CREDERE FAS EST‹, Köln: Johann Bussemacher um 1600, Nr. 183 mit Abb. 1), s. o. Kapitel 1.2.2.

[46] Starck, Erinnerung, fol. Aijrf.; zu dieser Schrift vgl. auch Bolte, Bilderbogen (1938), S. 9f.

[47] Das kritische Potential des Spruchs führte noch 1971 zu seiner Verwendung als programmatisch-ironischer Einbanddekor; vgl. Hans Magnus Enzensberger, Gedichte 1955–1970, Frankfurt a. M. 1971 (suhrkamp taschenbuch, 4).

der verhindern hilft, daß der durch Fremd- und Selbstzwänge entstehende psychische Druck zu unkontrollierten und das geregelte Zusammenleben gefährdenden Reaktionen führt. Unter diesem Blickwinkel bilden die behandelten Flugblätter nichts anderes als das säkulare Gegenstück zur Erbauungsliteratur, der im folgenden Kapitel unsere Aufmerksamkeit gilt.

6. Das Flugblatt im Dienst christlicher Seelsorge

Während das Kleine Andachtsbild in Kunstgeschichte und Volkskunde seit der monumentalen Monographie Adolf Spamers gebührende Aufmerksamkeit gefunden hat,[1] stand das religiöse Flugblatt lange Zeit im Schatten der propagandistischen und informierenden Bildpublizistik. Vereinzelte Arbeiten widmeten sich in erster Linie motivkundlich-ikonographischen Themen,[2] und erst in jüngster Zeit sind vermehrt Untersuchungen zum religiösen Flugblatt erschienen, die einen allgemeineren frömmigkeitsgeschichtlichen Ansatz gewählt haben.[3] Es kann im Folgenden allerdings nicht darum gehen, einen umfassenden Überblick oder gar eine Entwicklungsgeschichte des Flugblatts als Medium religiöser Unterweisung und Erbauung zu geben. Dazu ist das Material von der Forschung trotz der zuletzt genannten Arbeiten noch zu wenig aufbereitet und strukturiert worden. Ich beschränke mich daher auf zwei Aspekte, von denen der eine die Rolle der Flugblätter bei der Katechese betrifft und der andere verschiedene Funktionen der erbaulichen Bildpublizistik untersucht.

6.1. Flugblatt und Katechese

Faßt man den Begriff der Katechese ganz allgemein als autorisierte Vermittlung christlicher Glaubenssätze,[4] wird es schwer, ihn noch von genereller kirchlicher Unterweisung und religiöser Didaxe zu unterscheiden. Ich verwende daher den Begriff im Folgenden in engerer Anbindung an den Katechismus als Schrift, in der mit systematischer Abfolge und in konzentrierter Form eine Unterrichtung über die fundamentalen Glaubensinhalte gegeben wird. Als konkrete Bezugspunkte für

[1] Spamer, Andachtsbild; Bangerter-Schmid, Erbauliche Flugblätter, S. 28–32; der von Wolfgang Brückner 1979 angekündigte Forschungsbericht steht noch aus (vgl. Brückner, Massenbilderforschung, S. 172).

[2] Brückner, Hand und Heil; ders., Bildkatechese; Coupe, Broadsheet I, S. 21–37; Wang, Miles Christianus, S. 106f., 121f., 156f., 171f.; Harms, Das pythagoreische Y.

[3] Kemp, Erbauung; Timmermann, Flugblätter; Bangerter-Schmid, Erbauliche Flugblätter; mit Einschränkungen auch Ulrike Albrecht, Die Augsburger Friedensgemälde 1651–1789. Eine Untersuchung zum evangelisch-lutherischen Lehrbild einer Reichsstadt, Diss. München 1983, und Paas, Verse Broadsheet, S. 95–119.

[4] So Moser, Verkündigung, S. 10; vgl. auch Wolfram Metzger, Beispielkatechese der Gegenreformation. Georg Voglers ›Catechismus in Außerlesenen Exempeln‹ Würzburg 1625, Würzburg 1982 (Veröffentlichungen zur Volkskunde u. Kulturgesch., 8), S. 6–21.

die zu untersuchenden Flugblätter bieten sich Luthers Kleiner Katechismus und das katholische Gegenstück des Petrus Canisius als die verbreitetsten Katechismen der frühen Neuzeit an. Zunächst muß aber ein Blick auf vorreformatorische Zeugnisse geworfen werden, da sich hier ein besonders enges Verhältnis zwischen Katechismus und Einblattdruck ·abzeichnet.

Spätmittelalterliche Katechismustafeln und -ikonographie haben in jüngster Zeit verstärkte Beachtung in der Forschung gefunden.[5] Die trotz hoher Verlustraten reiche Überlieferung katechetischer Bildzyklen,[6] vor allem aber die unübersehbare Fülle handschriftlicher Textzeugen[7] belegen die Bedeutung und Verbreitung katechetischer Unterweisung im späten Mittelalter. Die Nachfrage, die von kirchlicher Seite, zunehmend aber auch von den privaten Haushalten bestand, bewirkte, daß sich die Briefmaler und Drucker schon früh der Lehrtafeln des Katechismus annahmen. Zahlreiche Einblattdrucke aus dem 15. Jahrhundert haben mit den Zehn Geboten, dem Vaterunser, dem Glaubensbekenntnis, den Sakramenten, den Sieben Todsünden oder dem Benedicite und Gratias Hauptstücke des Katechismus zum Inhalt.[8] Der katechetische Verwendungszweck dieser Blätter tritt besonders deutlich hervor, wenn die eigentlichen Texte mit kurzen Auslegungen versehen[9] oder mehrere Teile des Katechismus auf einem Blatt vereinigt wurden.[10]

Die enge Verbindung von Einblattdruck und Katechismus setzte sich im 16. Jahrhundert zunächst fort. So zeigt ein in Pforzheim 1505 gedrucktes Dekalog-Blatt den verbreiteten ikonographischen Typus der beiden Gesetzestafeln, die Moses dem Betrachter zur Lektüre entgegenhält.[11] Vom Nürnberger Briefmaler Hans Weigel d. Ä. und von Hendrik Goltzius sind ähnliche Darstellungen aus der

5 Brückner, Bildkatechese; Christiane Laun, Bildkatechese im Spätmittelalter. Allegorische und typologische Auslegungen des Dekalogs, Diss. München 1979; Hans Jürgen Rieckenberg, Die Katechismus-Tafel des Nikolaus von Kues in der Lamberti-Kirche zu Hildesheim, in: Deutsches Archiv f. Erforschung d. Mittelalters 39 (1983) 555–581; Hartmut Boockmann. Über Schrifttafeln in spätmittelalterlichen deutschen Kirchen, ebd. 40 (1984) 210–224.
6 Laun, Bildkatechese, a.a.O.; Johannes Geffcken, Der Bildercatechismus des fünfzehnten Jahrhunderts und die catechetischen Hauptstücke in dieser Zeit bis auf Luther. Bd. 1: Die zehn Gebote, Leipzig 1855.
7 Egino Weidenhiller, Untersuchungen zur deutschsprachigen katechetischen Literatur des späten Mittelalters, München 1965 (MTU 10).
8 Schreiber, Handbuch IV, Nr. 1838y–1865a, VIII, Nr. 2756–2757m; vgl. auch F. Falk, Der Unterricht des Volkes in den katechetischen Hauptstücken am Ende des Mittelalters, in: Historisch-politische Blätter f. d. katholische Deutschland 108 (1891) 553–560, 682–694; 109 (1892) 81–95, 721–731.
9 Vgl. etwa ein, soweit ich sehe, unbeschriebenes ›Pater noster‹-Blatt aus dem 15. Jahrhundert mit lateinischen Erläuterungen, die in Form von Filiationen den einzelnen Bitten zugeordnet sind (Ex. München, SB: Einbl. VII, 18b).
10 Z.B. Schreiber, Handbuch IV, Nr. 1849 und 1851m.
11 ›Nach dem der herr vnd almechtig gott die zehen gebott alle inn der liebe gottes vnd des nechsten beschlossen hat [...]‹, Pforzheim: (Thomas Anshelm) 1505 (Ex. München, SB: Einbl. III, 50; vgl. Ecker, Einblattdrucke, Nr. 31 mit Abb. 4).

Mitte bzw. vom Ende des Jahrhunderts bekannt.[12] Auch Luther hatte einige seiner katechetischen Schriften als Tafeldrucke ausgehen lassen, so daß sie sich zum Aufhängen in Kirche und Haus eigneten;[13] nicht zuletzt erinnert auch der Titel der den lutherischen Katechismen angehängten ›Haustafel‹ an die ursprüngliche Verwendungs- und Publikationsform als einseitig bedrucktes Blatt, das als Wandschmuck dienen konnte. Von weitreichender Bedeutung für die Katechismusillustration im 16. Jahrhundert waren zwei Einblattdrucke mit Melanchthons Auslegungen der Zehn Gebote und des Vaterunser. Ihre von Lukas Cranach d. Ä. stammenden Holzschnitte gingen nämlich, teils als Nachschnitte, in die Ausgaben des Kleinen und Großen Katechismus Luthers ein[14] und entfalteten von hier aus ihre prägende Kraft, die bis weit in den katholischen Bereich hineinwirkte.[15]

Obwohl die vorreformatorische Überlieferung und die Anfänge des protestantischen Katechismus somit durchaus eine enge Affinität zum Medium des Flugblatts erkennen lassen, spielt die Vermittlung der katechetischen Hauptstücke durch die Bildpublizistik in der Folgezeit eine nur noch untergeordnete Rolle.[16] Katechetische Literatur erschien hauptsächlich in Form von Flugschriften und Hausbüchern.[17] Es kann hier nur vermutet werden, daß diese beiden Publikationsformen den beiden primären Verwendungsarten des Katechismus im schulischen Unterricht einerseits und in der sonntäglichen Hausandacht anderseits eher entsprachen als das Flugblatt, das für den Schulgebrauch zu leicht Beschädigungen ausgesetzt war und das wohl auch die Repräsentativitätsansprüche nicht erfüllen konnte, die an ein katechetisches Hausbuch gestellt wurden. Da die Flugblätter keinen quasi amtlichen Status erringen konnten, der ihren Erwerb zur guten Pflicht eines jeden Christen gemacht hätte, wie das für die Oktavdrucke der Katechismen Luthers bzw. des Canisius wohl galt, konnten die Hersteller der Einblattdrucke auch nicht mit einem garantierten Absatz rechnen, sondern mußten ihre Produkte mit zusätzlichen Anreizen versehen. Das mag erklären, warum von den relativ wenigen katechetischen Blättern kaum eines sich mit einem einfachen, vielleicht von tradi-

[12] Johannes Geffcken, Der Bildercatechismus des fünfzehnten Jahrhunderts und die catechetischen Hauptstücke in dieser Zeit bis auf Luther. Bd. 1: Die zehn Gebote, Leipzig 1855, S. 49; Flugblätter Coburg, 115. Vgl. auch den Zürcher Wandkatechismus von 1525 des Leo Jud bei Brüggemann/Brunken, Handbuch, Nr. 476.

[13] O. Albrecht, Besondere Einleitung in den Kleinen Katechismus, in: D. Martin Luthers Werke. Kritische Gesamtausgabe, Bd. 30,1, Weimar 1910, S. 537–665, hier S. 561–568.

[14] Ernst Grüneisen, Grundlegendes für die Bilder in Luthers Katechismen, in: Luther-Jb. 20 (1938) 1–44, hier S. 2–4.

[15] Gerhard Ringshausen, Von der Buchillustration zum Unterrichtsmedium. Der Weg des Bildes in die Schule dargestellt am Beispiel des Religionsunterrichts, Weinheim/Basel 1976 (Studien u. Dokumentationen zur dt. Bildungsgesch., 2), S. 37–45.

[16] Vgl. auch Bangerter-Schmid, Erbauliche Flugblätter, S. 71f. Eine Behandlung einiger katechetischer Blätter ebd. S. 72–76, 129–132.

[17] Zum Zusammenhang von Katechismus und Hausväterliteratur zuletzt Gotthardt Frühsorge, Luthers Kleiner Katechismus und die ›Hausväterliteratur‹. Zur Traditionsbildung lutherischer Lehre vom ›Haus‹ in der Frühen Neuzeit, in: Pastoraltheologie 73 (1984) 380–393.

tionellen Illustrationen begleiteten Abdruck der Hauptstücke begnügt,[18] sondern etwa im Bild der geistlichen Hand, um nur den häufigsten und bestdokumentierten Typ zu nennen,[19] dem potentiellen Käufer nicht nur eine Merkhilfe, sondern durch das inhärente Spannungs- und Überraschungsmoment, wie denn der Vergleich des Katechismus mit einer Hand aufgehen mag, auch ein Element der Unterhaltung offeriert. Der in Didaktik und Polemik gleichermaßen versierte Franziskanerpater Johannes Nas nutzte den didaktisch-memorativen Reiz des Handbilds einmal als Titelillustration seines katechetischen ›Handbůchlein[s] des klein Christianismi [...]‹, Ingolstadt: Alexander Weissenhorn 1570, wodurch der Titel einen beabsichtigten Doppelsinn erhält.[20] Derselbe Holzschnitt diente zum andern als zentraler Blickfang des Flugblatts ›Die gerecht Hand des Catholischen Christenthumbs‹, Ingolstadt: Alexander Weissenhorn 1570, wobei die Identität von Autor, Verlag und Erscheinungsjahr sowie die wenigstens einmal nachweisbare Überlieferungsgemeinschaft von ›Handbůchlein‹ und Einblattdruck zu der Vermutung geführt haben, daß das Blatt als Beilage des Oktavdrucks konzipiert worden sei.[21]

Auch wenn das Medium des Flugblatts seine vorreformatorische Bedeutung für die Vermittlung katechetischer Inhalte an Flugschrift und Hausbuch abgeben mußte, gibt es doch einen Bereich, in dem es sich gesellschaftlich fest etablieren konnte und in dem immer wieder Anlehnungen an den Kleinen Katechismus Luthers und zwar insbesondere an die Haustafel mit ihren Ständelehren festzustellen sind. Der Brauch der Glück- und Segenswünsche zum Neuen Jahr wurde in den traditionellen Neujahrspredigten häufig mit Ermahnungen an alle Stände verknüpft.[22] Die Verbindung von Neujahrswunsch und Ständedidaxe ging auch in die als Neujahrsgaben gedachten Drucke einschlägiger Spruchdichtungen ein. Das Blatt ›Ain guts news seligs iar an der cantzel geben in der loblichen stat Ulm Den

[18] Am ehesten noch das Blatt ›CATECHESIS SEV INSTITVTIO CHRISTIANORVM, IN TRIBVS LINGVIS COLLECTA [...]‹, Wittenberg: Johann Kraft d.Ä. um 1560 (Strauss, Woodcut, 536), das aber seine Attraktivität aus seiner Dreisprachigkeit (hebräisch, griechisch, lateinisch) bezieht.

[19] Brückner, Hand und Heil; ders., Bildkatechese; Timmermann, Flugblätter, S. 129–132; Flugblätter Wolfenbüttel III, 86f.

[20] Ex. München, UB: Theol. 1239/3; im Buch selbst wird das Bild der Hand nicht weiter verwendet.

[21] Nr. 71; vgl. auch Brückner, Bildkatechese, S. 51f. Die Überlieferungsgemeinschaft befand sich im Band Catech. 514 der SB München; heute ist der Einblattdruck ausgelöst.

[22] Fritz Bünger, Geschichte der Neujahrsfeier in der Kirche, Göttingen 1911, S. 110–112, 124–126. Vgl. auch Johann Mannich, SACRA EMBLEMATA LXXVI [...] das ist Sechsundsibentzig Cristliche Figürlein [...], Nürnberg: Johann Friedrich Sartorius 1625, fol. 78ff.: ›Außtheilung der Newen Jahr / nach allen Stånden‹ (Ex. Bamberg, SB: Ars symb. q. 10); Johann Saubert, CORONA ANNI, Das ist / die Kron deß Jahrs [...], Nürnberg (:Wolfgang Endter) 1632 (Ex. Nürnberg, Landeskirchliches Archiv: Spit. Q. 27. 4°. 16); ders., SPES NOVA PACIS, Das ist / Widerholte nůtzliche Gedancken vom Frieden deß Teutschlandes [...] Jn einer Newen Jahrspredigt [...], Nürnberg: Wolfgang Endter (1646) (Ex. München, UB: Th. Past. 821/3).

herrñ. müs[s]ig genden vnd gemainem man. jm fünf[fz]ehenhundert vnd vierden jar‹, (Ulm 1504), ist der früheste mir bekannte Einblattdruck dieser Art (Nr. 12, Abb. 16). Aus seinem Titel geht die Beziehung zur Predigt hervor, und in der expliziten Adressierung an Obrigkeit, Geistlichkeit *(müssig gende)* und Gemeinen Mann kündigt sich die Behandlung der Aufgaben und Pflichten der genannten Stände an. Auf dem Holzschnitt führt das Jesuskind ein Kalb, einen Löwen und ein Schaf als tierallegorische Verkörperungen der drei Stände an der Leine. Hinter den Tieren erscheinen mit Hahn, Mühlenrädern und Höllenfeuer drei Dinge, welche, wie der Text ausdeutet, die Obrigkeit respektieren müsse, nämlich Gottes Wort, die Drehung des Glücksrads und die Verdammnis. Der Text verbindet den Segenswunsch zum Neuen Jahr mit einer ständedidaktischen Auslegung der dargestellten Tiere und ihrer Eigenschaften, wobei wie auf dem Holzschnitt dem obrigkeitlichen Löwen der meiste Raum gewährt wird.[23] Das Ulmer Blatt von 1504 belegt zweierlei: Zum einen war der Typ großformatiger Neujahrsblätter mit öffentlichkeitsgerichteten moralischen Betrachtungen schon lange vor dem 17. Jahrhundert in Gebrauch und konkurrierte bereits um die Wende zum 16. Jahrhundert mit eher privaten, zumindest personengebundenen Formen der Neujahrsgaben.[24] Zum andern wird deutlich, daß die Behandlung der Stände auf späteren Neujahrsblättern nicht nur als Wirkung der lutherischen Haustafel anzusehen ist, sondern auch auf vorreformatorische Traditionen zurückgeht.[25]

Trotz dieser letztgenannten Einschränkung ist der Einfluß der Haustafel aus Luthers Katechismen erheblich. Er zeigt sich insbesondere an der Ausdifferenzierung der drei Stände und an der komplementären Zuordnung verschiedener sozialer Gruppen. Das in drei Fassungen bekannte Blatt ›Titul Vnsers Einigen Herrn Erlösers vnd Seligmachers JESV CHRJSTJ‹, (Frankfurt a.M.:) Eberhard Kieser ca. 1620 (Nr. 190), ist *Den Predigern* und *Den Zuhörern, Der Obrigkeit* und *Den Vnderthanen, Den Ehleuthen* sowie *Den Kindern vnd gesindt* gewidmet und wendet sich damit an jene Gruppen, die auch in der lutherischen Haustafel, und zwar in derselben Reihenfolge, genannt werden. Georg Gutknecht wählte für das von ihm verfaßte und gedruckte Neujahrsblatt ›Christliche vnd gluckselige Newe Jahrswůnschung / auß dem neundten Capitel deß Propheten Esaia [...]‹, Nürn-

[23] Eine Betrachtung der historischen Situation in Ulm Anfang des Jahrs 1504 könnte vermutlich genaueren Aufschluß über die Funktion dieser Gewichtung geben. Zu einzelnen Punkten der Tierauslegung auf dem Blatt vgl. Dietrich Schmidtke, Geistliche Tierinterpretation in der deutschsprachigen Literatur des Mittelalters (1100–1500), Diss. Berlin 1968, S. 336, 342.

[24] Schreyl, Neujahrsgruß, S. 23, kennt Neujahrsflugblätter mit moralischen Appellen erst im 17. Jahrhundert; zu den zwischen Mann und Frau gewechselten Neujahrsgaben persönlichen, wenn auch durch den Druck bereits kommerzialisierten Charakters vgl. Arne Holtorf, Neujahrswünsche im Liebesliede des ausgehenden Mittelalters. Zugleich ein Beitrag zur Geschichte des mittelalterlichen Neujahrsbrauchtums in Deutschland, Diss. München 1973; Brednich, Liedpublizistik I, S. 273–277.

[25] Zur vorreformatorischen Tradition der Haustafel vgl. Wilhelm Maurer, Luthers Lehre von den drei Hierarchien und ihr mittelalterlicher Hintergrund, München 1970 (Bayerische Akademie d. Wissenschaften, Sitzungsberichte, phil.-hist. Klasse, 1970, Heft 4).

berg: Georg Gutknecht 1601, eine andere Reihenfolge, da er die acht prophetischen Namen Christi (nach Jes 9,6) zur Grundlage seiner Ständedidaxe nahm.[26] Die Bezugsetzung der Namen Christi zu den Kindern, Söhnen, Eheleuten, Ratsherren, Predigern, Herrschern, Hausvätern und -müttern gibt aber noch in hinreichender Deutlichkeit die Gruppen der Haustafel zu erkennen. Die ›Christliche New Jar wůnschung [. . .]‹, o. O. 1609, eines gewissen Albert Sartorius unterscheidet sich von den beiden zuvor besprochenen Blättern durch die stärkere Ausdifferenzierung der Stände, die auch über Luthers Haustafel hinausgeht, wenn *Schůlmeister vnd Lehrknaben, Singer, Handtwercks Leute* sowie *Weinhecker vnd Bawrn* die gängigen Adressatengruppen für die Segenswünsche und disziplinierenden Ermahnungen ergänzen.[27] Es erweckt den Anschein, als ob Sartorius sowohl seine eigene soziale Gruppe (Schulmeister? Kantor?) durch gesonderte Nennung aufwerten als auch die Absatzchancen seines Blatts durch Anführung weiterer potentieller Käufergruppen erhöhen wollte. Ebenso wie der Nürnberger Pfarrer Johann Saubert, dessen Blatt ›Die Kron deß 1632. Jahrs / Auß dem fůnff vnd sechtzigsten Psalm Davids gebildet [. . .]‹ als Liedflugblatt die gleichzeitig erschienene Neujahrspredigt ergänzt,[28] legt auch der Nürnberger Messerschmied, Meistersinger und Nachfolger Wilhelm Webers im Spruchsprecheramt Johann Minderlein seinem Neujahrsblatt ›Christlicher Wunsch / Zu einem Glůckseligen / Fried= und Freudenreichen Neuen Jahr 1664 [. . .]‹, Nürnberg: Johann Minderlein 1663 (Abb. 17), die lutherische Haustafel zugrunde.[29] Durch Fettdruck werden die jeweiligen Adressaten der standesspezifischen Segenswünsche hervorgehoben. Die Marginalien verweisen auf die Bibelsprüche, denen die jeweilige biblische Exempelgestalt entnommen wurde, die den Adressaten als Leitbild dienen soll. So wünscht Minderlein den *Knechten und Mågden* [. . .] *das fleissige Hertz* [. . .] *Deß frommen Knechts Eleasar* (nach I Mose 24) oder den *Wittfrauen* [. . .] *Das betrůbte Hertz der Hanna* (nach Lk 2, 36–38), wobei die Herz-Metonymie die formale Klammer aller Wünsche bildet und zugleich die Verbindung zur von Lukas Schnitzer gestochenen Illustration herstellt, die im Zentrum das Herz des Glaubens im Feuer der Liebe (oder Läuterung?) zeigt.[30]

Neben den aufgezeigten direkten Einflüssen des Katechismus auf die Bildpublizistik sei auch eine indirekte Wirkung auf zwei Augsburger Flugblätter gestreift.

26 Nr. 32; vgl. Schreyl, Neujahrsgruß, S. 23–27. Neujahr wurde am 25. Dezember gefeiert und fiel so mit dem Fest der Beschneidung und Namengebung Christi zusammen.

27 Nr. 31. Von Sartorius ein weiteres Flugblatt bei Alexander, Woodcut, 744.

28 Nr. 72. Vgl. Timmermann, Flugblätter, S. 126f.

29 Nr. 35. Zum Autor vgl. Theodor Hampe, Spruchsprecher, Meistersinger und Hochzeitlader, vornehmlich in Nürnberg, in: Mitteilungen aus d. germanischen Nationalmuseum 1894, 25–44, hier S. 44.

30 Zur Herzikonographie vgl. den kurzen Abriß bei Cornelia Kemp, Das Herzkabinett der Kurfürstin Henriette Adelaide in der Münchner Residenz. Eine preziöse Liebeskonzeption und ihre Ikonographie, in: Münchner Jb. d. bildenden Kunst, 3. F., 33 (1982) 131–154, hier S. 143–147 (mit weiterer Literatur); zum Feuer der Läuterung vgl. Schilling, Imagines Mundi, S. 230–237.

Die ›Geistliche Tagordnung‹, Augsburg: Sara Mang 1617 (Nr. 121), spielt in Titel und Vorspann zunächst einmal auf die Regel- und Disziplinierungsversuche des individuellen, sozialen und wirtschaftlichen Verhaltens in der frühen Neuzeit an. Die Form aber, in der die Normenvermittlung anschließend vollzogen wird, orientiert sich nicht, wie man erwarten könnte, an den obrigkeitlichen Erlassen und Gesetzessammlungen sondern am Frage-Antwort-Schema des Katechismus, wobei auch die Aufteilung der Antworten in bezifferte Einzelsätze an katechetische Usancen erinnert.[31] In ähnlicher Weise schließt auch das etwa gleichzeitige Blatt ›Ein schône nutzliche Vnderweisung / auß heiliger Gôttlichen Schrifft fûr alle Menschen vnd Stânde der Welt‹, Augsburg: Martin Wörle o.J. (Nr. 90), an das Frage-Antwort-Schema der Katechismen an, ohne daß sich auch inhaltliche Parallelen aufzeigen ließen. Vielmehr beschränkt sich der Einblattdruck auf profane Verhaltensregeln und Lebenslehren, die katalogartig aneinandergereiht werden, und nutzt die katechetische Form lediglich zur Autorisation seiner Aussagen.

Zwar läßt sich die Einwirkung des Katechismus im engeren Sinn auf die Bildpublizistik nur spärlich belegen, woraus man wohl ableiten kann, daß das Medium des illustrierten Flugblatts im Katechismusunterricht nur eine untergeordnete Rolle spielte.[32] Doch ändert sich das Bild, wenn man sich vergegenwärtigt, daß zur Vermittlung der katechetischen Lehrinhalte auch der eigentliche Katechismusunterricht über den Elementartyp des lutherischen oder auch canisianischen Katechismus hinaus auf andere Lehrmittel und -methoden zurückgriff. Schon die Überlieferung der quasi-kanonischen Katechismustexte im Zusammenhang mit sogenannten Katechismusliedern, Spruch- und Gebetssammlungen zeigt an, daß das Spektrum der Unterweisung mehr als nur die Hauptstücke der Lehre umfaßte.[33] So enthält das ›Biblische Spruchbüchlein [...] für die Ulmische teutsche Schule in der Stadt und auf dem Land‹, Ulm 1616, alphabetisch angeordnete Bibelsprüche, »Katechismussprüche zu den einzelnen Abschnitten des Katechismus, ›Festsprüchlein‹ zum Kirchenjahr, ›Tischsprüchlein‹ für die Mahlzeiten und

31 Auch von dieser Seite bestätigt sich der Zusammenhang von Katechismus und Sozialdisziplinierung; vgl. dazu Erdmann Weyrauch, Luthers Kleiner Katechismus als öffentliche Handelsware. Zu Entstehung, Druck und Verbreitung aus der Sicht des Buchhistorikers, in: Pastoraltheologie 73 (1984) 368–379, hier S. 377f. Allgemein auch: Dieter Breuer, Absolutistische Staatsreform und neue Frömmigkeitsformen. Vorüberlegungen zu einer Frömmigkeitsgeschichte der frühen Neuzeit aus literarhistorischer Sicht, in: Frömmigkeit, S. 5–25.

32 Auf eine kostenlose Verteilung von Flugblättern zum Reformationsjubiläum 1617 an Katechanten weist Kastner hin (Rauffhandel, S. 108; s. auch S. 42, 53, 62).

33 Vgl. O. Albrecht, Bibliographie zum Kleinen Katechismus, in: D. Martin Luthers Werke. Kritische Gesamtausgabe, Bd. 30, 1, Weimar 1910, S. 666–807, hier S. 744–782; Petrus Canisius, Catechismi Latini et Germanici, hg. v. Friedrich Streicher, Bd. 2, Rom/ München 1936 (Societatis Jesu Selecti Scriptores, 2,1,2), S. 31* und 237–290; s. auch Friedrich Hahn, Die evangelische Unterweisung in den Schulen des 16. Jahrhunderts, Heidelberg 1957 (Pädagogische Forschungen, 3), S. 37–52, 84–97, und Theo van Oorschot, Katechismusunterricht und Kirchenlied der Jesuiten (1590–1640), in: Literatur und Volk, S. 543–558.

›Tagessprüchlein‹ für morgens und abends, für das Aus- und Eingehen im Haus und in der Kirche.«[34]

Am Beispiel von Bernhard Heupolds ›PRECATIONES Hebdomadariae Rhythmicae. Christliches Reymen Gebett Büechlein für die liebe Jugent‹, Augsburg: Michael Stör 1626, lassen sich die Verbindungen der Bildpublizistik zu einem erweiterten Katechismusunterricht besonders nachdrücklich belegen.[35] Das in Klein-Oktav erschienene Büchlein des Lehrers am Augsburger St. Annen-Gymnasium enthält unter anderem versifizierte Gebete für jeden Wochentag, Sprüche zu allen fünf Hauptstücken des Katechismus, Gebete für Gefahrensituationen, zwei Gedichte über den Namen Jesu, zwei Uhrenallegorien und zwei ABC-Gedichte. Parallelen aus der Flugblattliteratur lassen sich zahlreich anführen. Ich beschränke mich auf jeweils ein einziges Beispiel. Aus Heupolds Gebeten in Gefahrensituationen sei ein ›KinderGebett für jren vatter / so auff der Raiß ist‹ herausgegriffen, dem sich das Blatt ›Christlicher Haus= und Rais=Segē‹, Nürnberg: Paul Fürst um 1650, an die Seite stellen ließe.[36] Zum Namen Jesu wären etwa die bereits besprochenen Fassungen des Blatts ›Titul Vnsers Einigen Herrn Erlösers [...]‹ zu vergleichen.[37] Zu Heupolds ›Stundengebeten‹ ist an die zahlreichen geistlichen Uhrenallegorien auf Flugblättern zu erinnern.[38] Neben die beiden Abecedarien könnte man schließlich das ›AVREVM AC SPIRITVALE ALPHABETVM RELIGIOSORVM, AD PERFECTIONEM TENDENTIVM«, o. O. (Anfang 17. Jahrhundert?), halten, das, wie das IHS-Signet unter dem Titel zu vermuten nahelegt, jesuitischer Herkunft ist.[39] Das Flugblatt schließt allerdings nicht nur durch die formale Verwendung des ABC-Akrostichons an katechetische Unterweisungspraktiken an,[40] sondern auch durch seinen schematisch-systemati-

34 Lothar Bauer / Robert Schuster, Die Entwicklung der Katechetik im 17. und 18. Jahrhundert – Einführung der Konfirmation, in: 450 Jahre Kirche und Schule in Württemberg, Ausstellungskatalog Stuttgart ²1985 (= 450 Jahre Evangelische Landeskirche in Württemberg, 3), S. 90–106, hier S. 91. Andere Spruchbücher bei Hahn, a.a.O., S. 85–90.

35 Ex. Wolfenbüttel, HAB: 1289. 5. Th. (1). Zum Autor vgl. Max Radlkofer, Bernhard Heupold, Präceptor an der Studienanstalt St. Anna zu Augsburg, und sein Verzeichnis der daselbst wirkenden Lehrer, in: Zs. d. Historischen Vereins f. Schwaben u. Neuburg 20 (1893) 116–135.

36 Heupold, PRECATIONES, S. 129–131, und Nr. 34; ähnlich: Flugblätter Wolfenbüttel I, 30, sowie das unten behandelte Blatt ›Ehren=Tittel / vnsers lieben HErrn vnd Heylands [...]‹, (Nürnberg:) Christoph Lochner 1658 (Nr. 81 mit Abb. 18).

37 Vgl. außerdem Flugblätter Wolfenbüttel III, 1–3; ›Trost=Spiegel / von dem Heiligen Nahmen JESUS [...]‹, o. O. 1668 (Ex. Nürnberg, GNM: 17958/1248); ›Der Allermächtigster / Vnüberwindlichster / Barmhertzigster [Inc.]‹, Lübeck: Jürgen Creutzberger um 1630 (3 Ex. Lübeck, St. Annen-Museum: Kapsel Briefmaler).

38 Coupe, Broadsheet I, S. 165–169; Bangerter-Schmid, Erbauliche Flugblätter, S. 82–85, 120–123.

39 Nr. 20. Zum Goldenen ABC vgl. auch Flugblätter Wolfenbüttel I, 22f. (mit weiterer Literatur).

40 Z. B. enthält auch das oben zitierte ›Handbüchlein Des klein Christianismi‹ von Johann Nas ein summarisches ABC-Lied (fol. 109–112). Es wäre zu prüfen, ob die Beliebtheit von Abecedarien in katechetischer Literatur auch damit zusammenhängt, daß der Katechismus als Fibel in der Schule eingesetzt wurde.

schen Aufbau, der in der Tradition spätmittelalterlicher Beichtspiegel steht.[41] Die Verbindungen zwischen Heupolds ›PRECATIONES‹ und der Bildpublizistik gehen jedoch über die aufgezeigten stofflichen und formalen Parallelen hinaus. In seiner Vorrede eröffnet Heupold seinen Lesern, daß er nicht alle Texte seines Büchleins selbst verfaßt, sondern *colligendo, corrigendo & ad praelum adornando, das meine* [...] *darbey gethon* habe. Diese Aussage bestätigt sich nicht nur, wenn Heupold die Verfasser seiner Gedichte an Ort und Stelle angibt (z.B. Nikolaus Selneccer, Paul Eber), sondern manchmal auch, wenn er seine Quellen verschweigt.[42] Daß diese Quellen auch Flugblätter gewesen sein können, läßt sich an zwei Fällen belegen. Zum einen läßt sich das erste ›Gaistlich ABC‹ auf einen Text zurückführen, den der Münchener Lateinlehrer Johannes Kurtz in der ersten Hälfte des 16. Jahrhunderts beim Augsburger Drucker Mattheus Elchinger als Einblattdruck herausgebracht hatte (Abb. 20).[43] Die Textabweichungen mögen anzeigen, daß Heupold eine mir nicht bekannte Bearbeitung der ursprünglichen Fassung benutzt hat, sie könnten aber auch auf Eingriffe Heupolds selbst zurückgehen, beschreibt er doch in der zitierten Vorrede sein Verdienst an seinem Buch als Verbessern der von ihm herangezogenen Vorlagen. Der zweite Fall betrifft des ›HOROLOGIVM Pietatis‹.[44] Auch diesmal gibt Heupold den Autor, hier Bartholomaeus Rothmann, nicht an, obwohl dieser sich auf dem Flugblatt, das dem Lehrer am St. Anna-Gymnasium vermutlich als Vorlage diente, ausdrücklich nennt.[45] Es ist nicht auszuschließen, daß Heupold auch bei anderen Texten seiner ›PRECATIONES‹ auf Flugblätter zurückgegriffen hat. Doch unabhängig davon zeigen auch schon die beiden nachweislichen Übernahmen, daß zwischen katechetischen Spruchbüchern und Bildpublizistik eine enge Nachbarschaft und sogar wechselseitige Abhängigkeit bestehen konnte.

Doch nicht nur in den direkten Übernahmen von Einblattdrucken in katechetische Spruchbücher, auch in der kompilatorischen Sammlung gereimter und ungebundener Gebete und Sprüche lassen sich Entsprechungen zur Bildpublizistik finden. So vereinigt schon das Blatt ›Hie nachuolgend yetliche materien die alle

[41] Die einzelnen Abschnitte bestehen jeweils aus einem gleich strukturierten Konditionalgefüge, das aus einem Imperativ und drei davon abhängigen Objekten als Protasis und einer konstatierenden Apodosis zusammengesetzt ist (z.B. *Amate toto corde Deum, Animam, Proximum, Et sic, legem adimplebitis*). Zu solchen Schemata vgl. Barbara Bauer, Kommentar zu Flugblätter Wolfenbüttel I, 20 (bes. Anm. B 7). Auch Heupold geht, wenn auch nur in einem Bernhard-Zitat, ähnlich vor (PRECATIONES, S. 182).

[42] So hat Heupold sein ›Trostgebett auß dem alten hymno, Iesu dulcis memoria‹ (PRECATIONES, S. 158–162) einem der zahlreichen Drucke dieses Lieds (zuerst nachweisbar bei Martin Moller 1587) entnommen; vgl. zur Überlieferung dieses Texts: Der Hymnus Jesu dulcis memoria in seinen lateinischen Handschriften und Nachahmungen, sowie deutschen Übersetzungen, hg. v. Wilhelm Bremme, Mainz 1899, S. 368–371.

[43] Heupold, PRECATIONES, S. 230–232. Das Blatt ist betitelt: ›Ein yeder Schüler Christi sol Dis abc lernen Wol [...]‹, Augsburg: Mattheus Elchinger um 1535 (Nr. 101). Zu Kurtz vgl. Frieder Schanze, Artikel ›Kurtz, Johann‹, in: ²VL 5, 463–468.

[44] Heupold, PRECATIONES, S. 223–229.

[45] ›Horologium Pietatis: Zwölff geistliche Betrachtungen / Jn gute wolklingende Reymen verfasset [...]‹, o.O. u.J. (Nr. 133). Zu dem Blatt vgl. auch Kapitel 1.2.3.

fast wol dienent zů saligklichem leben vnd wol sterben‹, Memmingen: (Albrecht Kunne um 1500), ein Gedicht über die Zehn Gebote, eine versifizierte Lebenslehre, ein Bußgebet in Prosa mit einem gereimten Memento Mori und Versen an und über die Heilige Anna.[46] Stärker an die Gattung des katechetischen Hausbuchs[47] lehnen sich vergleichbare Blätter aus dem 17. Jahrhundert an. So versammelt der Einblattdruck ›Fůr ein jeden Burger oder Haußwirt / hůpsche Sprůche [...]‹, Augsburg: Martin Wörle 1613 (Nr. 120), Texte unterschiedlichster Provenienz, aus denen sich »in nuce eine Anleitung zum christlichen Hausstand« entnehmen läßt.[48] In dem ›Spiegel einer Christlichen vnd friedsamen Haußhaltung [...]‹, Nürnberg: Paul Fürst 1651, rahmen zwei Verskolumnen, in denen Mann und Frau ihre ehelichen Pflichten beschreiben, eine Sammlung einschlägiger Bibelsprüche ein, während ein auf Hans Rosenplüt zurückgehendes Priamel sich am Fuß des Blatts findet.[49] Das vielleicht auffälligste Beispiel solcher Spruchkompilationen bietet der Einblattdruck ›Ehren=Tittel / vnsers lieben HErrn vnd Heylands Jesu Christi‹, (Nürnberg:) Christoph Lochner 1658 (Nr. 81, Abb. 18). Schon die von Text zu Text wechselnde Typographie stärkt den Verdacht einer nur lose zusammenhängenden, verschiedenen Quellen entstammenden Spruchsammlung. In der Tat lassen sich eine ganze Reihe der Sprüche auch in anderer Überlieferung nachweisen. So schließt die Titulatur Christi an frühere Neujahrsblätter an,[50] deren Nähe zur Haustafel Luthers oben aufgezeigt wurde. Der ›Christliche Hauß= vnd Raiß=Segen‹ auf der rechten Blattseite ist wie die drei anschließenden Vierzeiler und die mit *ACh GOtt wie geht es jmmer zu* beginnenden Verse auf einem etwa gleichzeitigen Einblattdruck nachzuweisen.[51] Neben den kürzeren Sprichwörtern, die ebenfalls auf dem Blatt von 1658 erscheinen, ist schließlich noch die Klage Christi über den Undank der Welt seit dem 16. Jahrhundert auf zahlreichen Flugblättern verbreitet gewesen.[52] Man muß sich nur an die Themen und an die kompilatorische Technik der »PRECATIONES« des Bernhard Heupold oder an das Ulmer ›Biblische Spruchbüchlein‹ erinnern, um zu erkennen, wie nahe das Blatt ›Ehren=Tittel / vnsers lieben HErrn [...]‹ diesem Typ katechetischer Spruch- und Hausbücher steht.[53]

46 Nr. 128. Die Lebenslehre erschien separat auf dem Flugblatt ›Wer orn hab der merck vnd hör Mit flyß diß nachuolgent ler‹, Augsburg ca. 1490 (Ecker, Einblattdrucke, Nr. 58).

47 Dazu Wilhelm Kühlmann / Walter Ernst Schäfer, Frühbarocke Stadtkultur am Oberrhein. Studien zum literarischen Werdegang J. M. Moscheroschs (1601–1669), Berlin 1983 (Philologische Studien u. Quellen, 109), S. 161–189.

48 Cornelia Kemp, Kommentar zu Flugblätter Wolfenbüttel I, 26.

49 Nr. 185. Zur Überlieferung des Priamels vgl. Kiepe, Priameldichtung, S. 398, Nr. 87.

50 ›Titul Vnsers Einigen Herrn Erlösers [...]‹, (Frankfurt a. M.:) Eberhard Kieser um 1620 (Nr. 190).

51 ›Ein schöner Christlicher HaußSegen [...]‹, o. O. u. J. (Flugblätter Wolfenbüttel I, 30, Kommentar von Cornelia Kemp; dort auch weitere Nachweise zur Textüberlieferung).

52 Coupe, Broadsheet II, 240; Strauss, Woodcut, 134; Alexander, Woodcut, 539; vgl. auch Flugblätter Wolfenbüttel III, 5f.

53 Auch die Kreuzigungsszene, die den Einblattdruck schmückt, zählt zu den Standardillustrationen katholischer und protestantischer Katechismen. Es würde nicht überraschen, wenn Lochner den kleinen und somit als Buchillustration geeigneten Holzschnitt zuvor für einen von ihm gedruckten Katechismus verwendet hätte.

Als Ergebnis der Untersuchung des Verhältnisses zwischen Bildpublizistik und Katechese wird man festhalten dürfen, daß trotz einer vorreformatorischen deutlichen Affinität von Einblattdruck und Katechismus im 16. und 17. Jahrhundert eine unmittelbare Unterweisung der katechetischen Hauptstücke durch das Medium des Flugblatts eher selten zu beobachten ist, wobei über mögliche Ursachen für diese Entwicklung nur gemutmaßt werden kann. Zum einen mag die Bestimmung der Katechismen zum Schulgebrauch oder als häuslich-repräsentatives Lehrbuch einer Vervielfältigung als loses Einzelblatt widersprochen haben. Zum andern mag auch bei dergestalt fehlenden Kaufanreizen die Werbekraft des nackten Katechismustexts zu gering gewesen sein, um ihn auf Flugblättern zu publizieren, die ja von der unmittelbaren Attraktivität ihrer Themen lebten. Daher ist es nur folgerichtig, wenn katechetische Inhalte entweder über reizvolle Darbietungsformen wie die Geistliche Hand, über eingeführte Gattungen wie den Neujahrsgruß oder aus dem weiteren Umfeld der Katechismen wie Spruch- und Hausbücher ihren Weg in die Bildpublizistik fanden.

6.2. Flugblatt und Erbauung

Wie schon der Begriff der Katechese bedarf auch jener der Erbauung wegen seiner uneinheitlichen Verwendung einer kurzen Erläuterung.[1] Während die katechetische Unterweisung deutlich an die Institution der Kirche gebunden ist und ihre Hauptaufgabe in der verstandesmäßigen Vermittlung der Glaubensaxiome sieht, bemüht sich die Erbauung um die Schaffung und Verstärkung einer emotionalen und persönlichen Gottesbeziehung, die durch kontemplatives Nacherleben zur Imitation und zur Askese führt.[2] Daß Katechese und Erbauung vielfach ineinander übergehen können, braucht nicht eigens betont zu werden. Da sich Aufgaben und Leistungen erbaulicher Flugblätter für die Autoren anders darstellen als für die Käufer, empfiehlt es sich, die Untersuchung in zwei Abschnitte zu gliedern. Ich beginne mit den Absichten, die die Verfasser mit ihren erbaulichen Flugblättern verfolgten.

Als oberstes Ziel der Erbauungsliteratur und der ihr zuzurechnenden Einblattdrucke hat selbstverständlich die Erziehung zur Frömmigkeit zu gelten. Das zwar nicht unbekannte, aber von der Brant-Forschung bisher unbeachtete Flugblatt ›Von dē klagbaren leyden vñ mitleyden christi: vñ seiner wirdigen muter Marie‹,

[1] Zur unterschiedlich gebrauchten Terminologie vgl. Friedrich Wilhelm Wodtke, Artikel ›Erbauungsliteratur‹, in: RL I, 393–405; Hans-Hendrik Krummacher, Artikel ›Erbauung‹, in: Historisches Wörterbuch der Philosophie, hg. v. Joachim Ritter, Bd. 1ff., Darmstadt 1971ff., II, 601–604; Wolfgang Brückner, Artikel ›Erbauung, Erbauungsliteratur‹, in: EdM 4, 108–120; Rudolf Mohr, Artikel ›Erbauungsliteratur III‹, in: TRE 10, 51–80.

[2] Vgl. Wolfgang Brückner, Thesen zur literarischen Struktur des sogenannt Erbaulichen, in: Literatur und Volk, S. 499–507; anders Bangerter-Schmid, die Erbauung als Oberbegriff für Katechese, Andacht und Meditation versteht (Erbauliche Flugblätter, S. 18–28).

(Nürnberg:) Hieronymus Höltzel ca. 1515 (Abb. 7), bildet auf seinem Wolf Traut zugeschriebenen Holzschnitt den Schmerzensmann mit den Passionswerkzeugen und die schmerzenreiche Maria ab.[3] Die von Sebastian Brant verfaßten Verskolumnen geben ein Gespräch wieder, in welchem Jesus sich mitleidig und tröstend an seine trauernde Mutter wendet und Maria mit der Passion und der Undankbarkeit der Menschen die Ursachen ihrer Trauer schildert. An den Betrachter und Leser ergehen vielfältige Aufforderungen, sich der Passion Christi zu erinnern, sie zum Gegenstand kontemplativer Andacht zu machen und im Mitleiden und in der Annahme eigenen Leids die Nachfolge Christi anzutreten: Die vom Bild betonten Zeichen des Schmerzes appellieren an das Mitgefühl des Betrachters; die im Hintergrund aufgebauten arma Christi erinnern an das Leid und den Tod, die der Gottessohn für das Menschengeschlecht auf sich genommen habe;[4] die lateinische Inschrift weist dem Betrachter sogar die Schuld an den gezeigten Leiden zu, wobei diese Anklage sowohl fundamental theologisch zu verstehen ist, weil die Passion durch den Sündenfall des Menschen notwendig wurde, wie auch als Klage über den Undank der Menschen gegenüber ihrem Erlöser; besonders die Schlußverse der beiden Reden wenden sich an die Gläubigen mit der Mahnung, die Leiden Christi zu betrachten, das eigene Leid willig zu akzeptieren sowie Gottesmutter und -sohn dankbar zu verehren. Die mitleidige, liebevolle und tröstende gegenseitige Zuwendung der beiden göttlichen Personen dient sowohl als Vorbild für den Christen wie auch als Versprechen, daß Gott ihm gnädig und barmherzig begegnen werde. Mitleid und Schuldgefühle, Dankbarkeit und Demut bilden zusammen mit der Gnadenhoffnung das emotionale Substrat, mit dem Sebastian Brant seine Leser erbauen und zu einem frommen Lebenswandel bewegen möchte.

[3] Nr. 200. Der Gärtner mit dem Weinstock zwischen den Textspalten stammt von Dürer; vgl. Dürer, Werk, 1752. Es dürfte sich bei dem Blatt um einen seitenverkehrten Nachdruck einer vermutlich Basler Vorlage handeln. Diese Schlußfolgerung ergibt sich sowohl aus der Seitenwunde Christi, die auf der rechten Brusthälfte dargestellt ist, als auch aus der umgekehrten Anordnung der Texte in der lateinischen Version der ›Varia Sebastiani Brant Carmina‹, Basel: Bergmann von Olpe 1498, in denen die Klage Marias der Tröstung durch ihren Sohn voransteht; vgl. Sebastian Brant, Das Narrenschiff, hg. v. Friedrich Zarncke, Leipzig 1854, Nachdruck Darmstadt 1964, S. 177. Zum Thema des Blatts vgl. Erwin Panofsky, ›Imago Pietatis‹. Ein Beitrag zur Typengeschichte des ›Schmerzenmanns‹ und der ›Maria Mediatrix‹, in: Festschrift für Max J. Friedländer zum 60. Geburtstag, Leipzig 1927, S. 261–308.

[4] Zu den arma Christi vgl. Rudolf Berliner, Arma Christi, in: Münchner Jb. d. bildenden Kunst 3. F., 6 (1955) 35–152; Robert Suckale, Arma Christi. Überlegungen zur Zeichenhaftigkeit mittelalterlicher Andachtsbilder, in: Städel-Jb. N. F. 6 (1977) 177–208. Eventuell sollen auch die zweimal 34 Verse an die Lebenszeit und damit an das leidvolle Menschsein Christi erinnern. Für eine allegorische Auslegung der Verszahl spricht, daß Brant auch in seiner lateinischen Fassung auf zweimal 34 Verse kommt. Zur Zahlenallegorese bei Brant vgl. Vera Sack in: Wolfgang D. Wackernagel / Vera Sack / Hanspeter Landolt, Sebastian Brants Gedicht an den heiligen Sebastian. Ein neuentdecktes Basler Flugblatt, in: Basler Zs. f. Gesch. u. Altertumskunde 75 (1975) 7–50, hier S. 18–20, und Barbara Tiemann, Typographie und Zahlenkomposition im ›Narrenschiff‹ von 1494, in: Philobiblon 22 (1978) 95–133, hier S. 112–121.

Brants Flugblatt gehört in den breiten Strom von Passions- und Kreuzigungs-darstellungen in der religiösen Bildpublizistik, die in je verschiedener, zum Teil konfessionell bestimmter Gewichtung in der Passionsfrömmigkeit, der imitatio Christi oder theologia crucis gründen und ihren didaktischen Zielpunkt besitzen.[5] Bei aller konfessionellen Unterschiedlichkeit im einzelnen, die zuweilen allerdings zurückgedrängt und überspielt wird,[6] sind diese Blätter von der gemeinsamen christlichen Grundüberzeugung getragen, daß Christi Passion und Tod den Men-schen die Möglichkeit des Heils zurückgebracht habe. Die Kreuzigung ist somit Glaubensziel und Hoffnungszeichen zugleich.

Bei einer Vielzahl von religiösen Blättern wurde die Hoffnung auf das ewige Leben durch die komplementäre Furcht vor Tod und Verdammnis ergänzt, viel-leicht sogar verdrängt. Die Endlichkeit menschlichen Lebens, die irdische Ver-gänglichkeit, das Gericht Gottes und die drohende ewige Höllenstrafe wurden immer wieder von den Flugblattautoren beschworen, um ihr Publikum zu einem christlichen Lebenswandel anzuhalten. Auf dem Blatt ›Ach Mensch kehr dich zu Gott [...]‹, (Nürnberg:) Paul Fürst um 1650 (Nr. 10, Abb. 11), wird der Betrach-ter angesichts des drohenden und unabweislichen Todes, der in Bild und dem überwiegenden Teil des Texts ausgemalt wird, schon im Titelspruch an Gott ver-wiesen und ermahnt, auf den Tod vorbereitet zu sein. Auch wenn das Blatt die geforderte Vorbereitung auf den Tod inhaltlich nicht näher ausführt, ist doch aus der Tradition der Memento Mori- und Vanitasliteratur abzuleiten, daß vom Leser eine asketische, also weltabgewandte und bußfertige, Lebenseinstellung gefordert wird.[7] Der Spruch des Predigers Salomo *Vanitas Vanitatum et omnia Vanitas* (Pred 1,2 und 12,8), der geradezu zum Signum des Barockzeitalters erklärt wurde, und der mit ihm verbundene Aufruf zum Verzicht auf weltliche Freuden und irdischen Reichtum, zu reumütiger Buße und frommer Erwartung von Tod und Gericht eigneten sich aber nicht nur für eine seelsorgerlich motivierte Frömmigkeitserzie-hung. Die Appelle, Verzicht zu üben, sich mit widrigen Lebensumständen abzu-finden, ja sie als Prüfstein des Glaubens willkommen zu heißen, eigneten sich vorzüglich auch als soziales Appeasement. Wolfram Mauser hat die gesellschafts-stabilisierende Funktion der Erbauungsliteratur am Beispiel der ›Sonnete‹ des Andreas Gryphius herausgearbeitet,[8] und seine Ergebnisse lassen sich ohne weite-res auf die religiöse Bildpublizistik übertragen, ja vielleicht sogar noch prägnanter belegen, wenn man etwa an die gleichfalls dem Bereich der Erbauung zuweisbaren Wunderzeichenblätter denkt.[9] Das Blatt ›Türckischer Jam̃er=Spiegel oder Buß=

[5] Vgl. Bangerter-Schmid, Erbauliche Flugblätter, S. 77–117.

[6] Ebd., S. 87–90.

[7] Vgl. etwa van Ingen, Vanitas.

[8] Mauser, Dichtung, S. 164–167. Vgl. auch Konrad Hoffmann, Angst und Gewalt als Voraussetzungen des nachantiken Todesbildes, in: Angst und Gewalt. Ihre Präsenz und ihre Bewältigung in den Religionen, hg. v. Heinrich von Stietencron, Düsseldorf 1979, S. 101–110, hier S. 109; Dieter Breuer, Absolutistische Staatsreform und neue Frömmig-keitsformen. Vorüberlegungen zu einer Frömmigkeitsgeschichte der frühen Neuzeit aus literarhistorischer Sicht, in: Frömmigkeit, S. 5–25.

[9] Vgl. die Beispiele in Kapitel 5.2.

Spohrn [...]‹, Frankfurt a. M.: Abraham Aubry ca. 1663/64 (Nr. 192), läßt jedenfalls an Deutlichkeit nichts zu wünschen übrig: Kometen, Naturkatastrophen, Mißgeburten, Seuchen, Kriegs- und Hungersnöte dienen dem Autor zu einem eindringlichen mit Endzeit- und Vanitasthematik verknüpften Bußaufruf, den er mit einer Abmahnung von

> *unnützer Schwelgerey [...] Meineyd / ungerechter Brüf / Gleißnerey / Partheylichkeiten / Flüchen / Vnzucht / Pracht / Betrug / und den Obern widerstreiten / Liebemangel / Sabbathssünden*

verbindet. Sowohl die kausale Koppelung von Widerstand gegen die Obrigkeit und Gottes Zorn als auch die frappante Übereinstimmung der aufgezählten Verfehlungen mit den Artikeln der zeitgenössischen Polizeiordnungen verdeutlichen die sozialstabilisierende und -disziplinierende Funktion des vordergründig erbaulichen Blatts.

Der illustrierte religiöse Einblattdruck bot erstmals auch dem Gemeinen Mann die Möglichkeit, Darstellungen vom Wirken Gottes in der Welt, von heiligen und biblischen Personen nicht nur in der Kirche, sondern auch im häuslichen Bereich als Medium der Andacht und Erbauung zu nutzen. Die katholische Reformtheologie nach dem Tridentinum und die um 1600 einsetzende neue Frömmigkeit der Protestanten waren bestrebt, den christlichen Glauben aus seinen im Ritual erstarrten Formen zu befreien. Zum Schritt von einer nur äußerlichen zu einer gelebten Frömmigkeit versuchte man anzuleiten, indem nicht nur der Kirchgang, sondern der gesamte Alltag in die Perspektive des Gottesdiensts eingerückt wurde.[10] Für die solchermaßen geforderte geistliche Durchdringung des täglichen Lebens war die Bildpublizistik wegen ihrer großen Verbreitung und wegen ihrer Eignung als allgegenwärtiger häuslicher Wandschmuck ein besonders taugliches Medium. Auch wenn die Heiligung des Alltags und die Ausbildung persönlicher Frömmigkeitsformen der Entwicklung einer Individualfrömmigkeit bis hin zum Pietismus Vorschub leisteten, darf nicht verkannt werden, daß die Vertreter der katholischen Reformtheologie und der protestantischen Reformorthodoxie in der Glaubensgemeinschaft der Kirche und dem Amt der Geistlichkeit unverzichtbare Instanzen sahen.

Die Anbindung der neuen persönlichen Frömmigkeit an die Institutionen der Kirche, das wechselseitige Bedingungsverhältnis von individueller und gemeinschaftlicher Religiosität äußert sich auch auf vielen erbaulichen Flugblättern. Daß die Balance zwischen privater und kirchlicher Frömmigkeit zuweilen als prekär empfunden wurde, läßt sich an dem Blatt ›Warhaftige Abbildung der Creutzigung Christi‹, (Nürnberg:) Georg Walch um 1640 (Nr. 228, Abb. 6), und seiner modifizierten Fassung von 1653 ablesen. Der Kupferstich Walchs zeigt in frontaler Darstellung den Gekreuzigten. Zwei seitliche Bildleisten geben die Passionswerk-

10 Der Protestantismus des 17. Jahrhunderts, hg. v. Winfried Zeller, Bremen 1962 (Sammlung Dieterich, 270), S. XXIII–XXX; Guillaume van Gemert, Zum Verhältnis von Reformbestrebungen und Individualfrömmigkeit bei Tympius und Albertinus. Programmatische Aspekte des geistlichen Gebrauchsschrifttums in den katholischen Gebieten des deutschen Sprachraums um 1600 in: Frömmigkeit, S. 108–126.

zeuge wieder, während in einem Bildstreifen am Fuß des Blatts der Passionsweg Christi aus der Stadt Jerusalem zum Kalvarienberg abgebildet ist. Die minutiöse Schilderung des Leidenswegs und die betonte Darstellung der blutenden Wunden fordern den Betrachter zu mitleidsvoll trauriger Passionsandacht auf, die einer Einbindung in die kirchliche Gemeinschaft eigentlich nicht mehr bedarf, sondern sich auf die unmittelbare Begegnung zwischen dem Gekreuzigten und dem impliziten betenden Betrachter beschränken könnte. Überdies scheint mit dem knienden Beter unter dem Kruzifix eine solche direkte Gottesbeziehung im Bild vorgeführt. Tatsächlich aber wird gerade durch diesen Beter das scheinbare Angebot zu privater und individueller Frömmigkeit an die Kirche zurückgebunden, da das Gewand ihn als lutherischen Prediger kennzeichnet und seine porträthaften Züge sogar eine Identifizierung mit dem Senior der Nürnbergischen Kirche Johann Saubert möglich scheinen lassen.[11] Die Aufnahme des Inhabers des höchsten Kirchenamts zu Nürnberg in den Bildzusammenhang hat zum einen sicher Vorbildfunktion: Den Gemeindemitgliedern wird die innige Verehrung Christi im Zuge verbreiteter Passionsfrömmigkeit anempfohlen. Zum andern aber repräsentiert der in seinem vollen Ornat dargestellte Geistliche die unabdingbare Aufgabe der Kirche als Glaubensvermittlerin. Der Blutstrahl der Gnade, der sich aus der Seitenwunde über den Betenden ergießt,[12] gilt nicht der dargestellten Person, sondern ihrem Amt, das sie zur Ausgabe des Abendmahls an die Gemeinde bestimmt.

Eben dieser Zusammenhang mit der Austeilung des Sakraments prägte in der Folge die Rezeption des Blatts. In einer zu Jena gehaltenen Predigt zum Karfreitag des Jahrs 1641 griff Johann Michael Dilherr das Flugblatt auf.[13] Als Dilherr die Predigt 1653 in Druck gab, veranlaßte er gleichzeitig einen Nachstich des früheren Einblattdrucks.[14] Diese Neufassung weist zwei bemerkenswerte Abweichungen von ihrer Vorlage auf. Zum einen ist es nunmehr Dilherr selbst, der als Nachfolger des 1646 verstorbenen Saubert in seiner Funktion als Antistes der Nürnbergischen Kirche unter dem Kreuz kniet.[15] Zum andern wendet sich der Gekreuzigte nicht mehr dem Betrachter, sondern dem zu seinen Füßen knienden Beter zu. Gerade diese Abänderung verdeutlicht die vermittelnde Funktion der Kirche, die allein berechtigt sei, das Sakrament des Abendmahls an die Gläubigen auszuteilen. Die

[11] Zu Saubert vgl. Richard van Dülmen, Orthodoxie und Kirchenreform. Der Nürnberger Prediger Johannes Saubert (1592–1646), in: Zs. f. bayerische Landesgesch. 33 (1970) 636–786. Sollte meine Vermutung zutreffen, wäre das Blatt wohl auch von Saubert konzipiert und verfaßt. Zu Saubert als Flugblattautor vgl. Timmermann, Flugblätter.

[12] Dazu Friedrich Ohly, Gesetz und Evangelium. Zur Typologie bei Luther und Lucas Cranach. Zum Blutstrahl der Gnade in der Kunst, Münster 1985.

[13] Johann Michael Dilherr, Heilige Karwochen. das ist / Sonderbare Gründonners= und Karfreytags=Predigten [...], Nürnberg 1653, S. 336ff. (Ex. Nürnberg, StB: Theol. 12° 334).

[14] Vgl. Bangerter-Schmid, Erbauliche Flugblätter, S. 215–217 (ohne Kenntnis des Blatts von Walch).

[15] Über die Porträtähnlichkeit hinaus sichert Dilherrs Devise *Jn den Felslöchern ruhe ich* die Identifikation.

Abänderung zeigt auch, daß die direkte Gotteszuwendung einer individuellen Frömmigkeit, wie sie das Blatt von Georg Walch mißverständlich anzubieten schien, als problematisch empfunden wurde und ausgeschlossen werden sollte. Neben den Aufgaben einer Vertiefung des Glaubens und einer Affirmation der politischen und sozialen Zustände verfolgten, wie das angeführte Beispiel belegt, viele erbauliche Flugblätter auch den Zweck, die Gläubigen fest an die Institution der Kirche zu binden, auch wenn durch die Privatisierung von Andachtsmitteln, also durch den privaten Besitz und Gebrauch von Erbauungsliteratur und religiöser Druckgraphik, letztlich eine Privatisierung der Frömmigkeit befördert wurde.

Die Dominanz der Erbauungsliteratur auf dem Buchmarkt und der hohe Anteil religiöser Flugblätter in der Bildpublizistik ist nur zum geringsten Teil mit den Wirkungsabsichten zu erklären, die die Autoren in ihren Werken verfolgten. Vielmehr müssen die Erbauungsliteratur und die ihr zugehörigen Einblattdrucke auf elementare Bedürfnisse des Publikums geantwortet haben, die sehr wahrscheinlich andere waren als die erzieherischen und disziplinierenden Ziele der Verfasser. Den Erwartungen und damit auch der Attraktivität, die sich für die Käufer mit den erbaulichen Flugblättern verbanden, gelten die folgenden Überlegungen.
In einem Konvolut beschlagnahmter Flugschriften und -blätter mit falschem Impressum, die man in Augsburg bei Nachforschungen nach dem Urheber einer politischen Satire gefunden hatte,[16] befindet sich auch der Einblattdruck ›Ein warhafftige vnd gantz trawrige Mißgeburt / welche vor nie erhört worden / so sich begeben vnd zugetragen im Schweitzerland / in der Statt Reinfelde [...]‹, Konstanz: Johann Straub 1624 (d. i. Augsburg: David Franck 1624) (Nr. 97, Abb. 67). Aus der Urgicht des Augsburger Kolporteurs Hans Meyer sind sowohl der wahre Drucker des Blatts als auch der Liedautor Thomas Kern, ein Berufskollege Meyers, zu entnehmen.[17] Die Schilderung der Umstände und des Aussehens einer Mißgeburt leitet über zu einer Deutung, die das Kind und die auf ihm erkannten Zeichen und Buchstaben in geläufiger Manier der Wunderzeichenblätter als Ankündigung des Jüngsten Gerichts und als Bußaufforderung Gottes an die Menschen interpretiert. Das Blatt wendet sich auf zwei Ebenen an seine Leser. Die erste besteht in der Informationsleistung über ein ungewöhnliches Ereignis. Auf dieser Ebene werden Informationsbedarf und Sensationsgier des Publikums angesprochen. Die zweite produziert neue und appelliert an vorhandene Ängste im Leser, um zugleich eine Verminderung und Bewältigung dieser Ängste zu versprechen. Eben dieses Versprechen leisten die erbaulichen Komponenten des Lieds, wenn es etwa in der Schlußstrophe heißt:

16 Es handelt sich um die Flugschrift (Thomas Kern), Ein Warhafftige vnd kurtzweilige neue Zeittung der gantz newe verbindtnuß / Etlicher fürnemme Länder vnnd Reichsstätten / wider den Türcken in Vngern [...], (Augsburg: Mattheus Langenwalter 1624); vgl. die Urgichten der Drucker David Franck und Mattheus Langenwalter und des Kolporteurs Hans Meyer vom Februar 1625 (Abdrucke im Anhang).
17 Augsburg, StA: Urgicht 1625 II 6, Antwort auf die 2. Frage (s. Anhang).

Wer dises Kind bescheiden /
all Tag anschawen thůt
der wirdt vil Sůnd vermeiden /
das halten fůr ein Muth /
dem wirdt Gott auch nach diser zeit /
auffsetzen mit groß frewden /
die Kron der Seligkeit.

Versucht man die Ängste, die das Blatt im Publikum weckt und voraussetzt, genauer zu erfassen, sind es einmal die durch die Buchstaben *K, P* und *J* evozierten Bedrohungen durch *Krieg vnd Pestilentz* sowie den *Jůngsten Tag,* vor denen das Blatt zwar nicht Schutz, aber doch Erleichterung zu geben verspricht. Doch neben und vor diesen allgemeinen und in der frühen Neuzeit allgegenwärtigen faktischen oder geglaubten Gefahren dürften gerade die Wunderzeichenblätter noch auf einen anderen Angstfaktor gezielt haben. Versucht man, sich die Wirkungen vorzustellen, die ein bis dahin unbekanntes Angebot von Information über Kriege, Katastrophen, Verbrechen oder Wundergeschehnisse auf den Gemeinen Mann gezeitigt habe, so wird neben Neugier und Faszination auch ein nicht unerheblicher Anteil von Angst und Grauen vor dem Fremden, Unvorhergesehenen, Unberechenbaren und daher Bedrohlichen mitgespielt haben. Eben diese Angst vor den unbekannten und nicht kalkulierbaren Partikeln eines erweiterten, aber noch nicht verarbeiteten Gesichtskreises beschwichtigten die erbaulichen Komponenten der Sensationspublizistik, die das Außergewöhnliche in den Verstehenshorizont christlicher Weltanschauung einbanden und somit bewältigen halfen. Dasselbe Grauen, das das Flugblatt über die Reinfelder Mißgeburt durch seine Abbildung und Schilderung schürt, um das Publikum zu fesseln und für den Bußaufruf empfänglich zu machen, wird durch die Zusicherung wieder abgebaut, daß diejenigen, die das Warnungszeichen Gottes recht beherzigten, nichts zu befürchten hätten.

Wichtiger noch als die Aufgabe, die Angst vor Neuem und Unvorhergesehenem zu mindern, war für das Publikum die Funktion der Erbauungsliteratur, bei der Bewältigung von Leid zu helfen.[18] Die zahllosen Passionsdarstellungen und -allegorien, die immer wieder abgebildeten arma Christi, die detailliert ausgemalten Martyrien vieler Heiliger relativierten und minderten dadurch wohl auch das eigene Leid des Betrachters. Diese Aufgabe weist auch Sebastian Brant auf seinem oben herangezogenen Flugblatt der Betrachtung von Christi Passion zu, wenn er Christus sagen läßt:

Wer ist so hynleß / bőß vnd treg
Der nit das leyden mein betracht
Vnd trag sein crewtz gern tag vnd nacht.

Die Trostfunktion erbaulicher Blätter wird verstärkt, wenn das eigene Leid nicht nur relativiert, sondern sogar als wünschenswerte und notwendige Voraussetzung zur Erlangung des Seelenheils ausgegeben wird. Wenn die Vanitas- und Memento

[18] Vgl. Hartmut Lehmann, Das Zeitalter des Absolutismus. Gottesgnadentum und Kriegsnot, Stuttgart u. a. 1980 (Christentum u. Gesellschaft, 9), S. 114–135.

Mori-Blätter zum Verzicht auf Reichtum und irdische Freuden aufrufen oder Passionsbilder zur Nachfolge Christi auffordern, erscheinen Armut, Krankheit und Not als willkommene Gelegenheiten, Stärke im Glauben und implizit die eigene Heilswürdigkeit zu beweisen. Indem der Leser eines entsprechenden Erbauungsblatts sich mit seinem Leid einverstanden erklärt, hat er einen wichtigen Schritt zur Bewältigung desselben Leids getan.

Wie konkret die Hilfe bei der Bewältigung von Leid gemeint sein konnte, zeigt sich an Blättern, die in eine Situation äußerer Bedrohung hineinpubliziert worden sind. Der Einblattdruck ›Wie ein jeglicher Haußvater vnd Haußmutter in disen jetzigen / letzten / aller gefehrligsten / vnd geschwinden zeitten [...]‹, Regensburg: Heinrich Geißler (1562) (Nr. 231), erschien anläßlich der Regensburger Pestepidemie von 1562 und leitete seine Besitzer zum rechten Gebet an wider *die seuch vnd plage der Pestilentz / die vns vnd vnser Kinder plötzlich vnd elendiglich vnuorsehens vil erwürget vnd tödtet.* Ein ›Stadt= Land= Haus und allgemeines tägliches Buß=Gebet [...]‹, Nürnberg: Wolf Eberhard Felsecker 1663 (Nr. 186), das auch noch *ein Kinder=Gebetlein sampt zweyen Buß= und Trost=Liedern* enthält, erflehte angesichts des türkischen Vordringens in Ungarn göttlichen Beistand *in vorstehender Kriegsgefahr des Blutdurstigen Christen=Feinds des Türcken.* In beiden Fällen befriedigten die Blätter den in einer aktuellen Krisensituation gestiegenen Bedarf nach geistlichem Trost, oder anders formuliert: In beiden Fällen nutzten Verleger und Autoren die psychische Bedrängnis ihres Publikums, indem sie Entlastung versprechende Blätter auf dem Markt plazierten.

Doch nicht nur der seelischen Linderung erfahrenen Schmerzes und Leids, sondern auch der vorbeugenden Abwehr drohender Unbilden dienten sich die erbaulichen Flugblätter an.[19] Die auf den Blättern vorgezeichnete Anrufung Gottes oder der Heiligen um Beistand leistete beides: für die vom Unglück bereits Betroffenen Trost und für die von Not und Leid (noch) Verschonten das Versprechen oder zumindest die hoffnungsvolle Erwartung, dem Unglück entgehen zu können. Es gibt Einblattdrucke, die ihre apotropäische Funktion explizit, und das heißt natürlich auch: im Sinn der Eigenwerbung, äußern. Das Briefmalerblatt ›O ein Schmertzen vber alle Schmertzen‹, Augsburg: Andreas Fischer um 1650 (Nr. 167), gehört in die Tradition des sogenannten Birgittagebets, einer apokryphen Offenbarung der Passion Christi, das seit dem 15. Jahrhundert als Schutzamulett am Körper getragen wurde.[20] Diesem Gebrauch als Apotropäum bietet sich das Flugblatt an, wenn demjenigen, der *es bey sich trägt,* zugesichert wird, gegen den Teufel, einen überraschenden und unseligen Tod, gegen schmerzhafte Wehen und anderes mehr gefeit zu sein. Auch die auf Flugblättern verbreiteten Himmelsbriefe fungierten als Schutzamulette. Auf der ›Copey oder Abschrifft deß

[19] Zu den magischen Komponenten der Volksfrömmigkeit zuletzt Richard van Dülmen, Volksfrömmigkeit und konfessionelles Christentum im 16. und 17. Jahrhundert, in: Volksreligiosität in der modernen Sozialgeschichte, hg. v. W. Schieder, Göttingen 1986 (Gesch. u. Gesellschaft, Sonderheft 11), S. 14–30, hier S. 20f.

[20] Zu dem Blatt vgl. Bangerter-Schmid, Erbauliche Flugblätter, S. 94–96 mit Abb. 11.

Brieffs / so Gott selbs geschriben hat [...]‹, (Augsburg: Lorenz Schultes 1626, Abb. 14), heißt es gegen Ende des Texts:[21]

Vnd wer dē Brieff in seinem Hauß hat oder bey im tregt / der solle erhŏrt werden von mir / vnd kein Donner noch Wetter mŏgen jhm nicht schaden / auch soll er vor Fewer vnnd Wasser behŭtet sein. Vnd welche Fraw disen Brieff bey jhr trăgt / die bringt ein liebliche Frucht / vnd ein frŏlichē Anblick auff dise Erden.

Diese Zusicherung erscheint nahezu wörtlich noch im 19. Jahrhundert auf Himmelsbriefen aus der Neuruppiner Bilderbogenfabrik Gustav Kühns, die noch um 1930 im Handel waren.[22] Und für das 19. wie für das beginnende 20. Jahrhundert ist der faktische Gebrauch dieser Blätter als Amulett nachgewiesen, da Himmelsbriefe noch im deutsch-französischen Krieg von 1870/71 und im Ersten Weltkrieg von Soldaten als Apotropäum mitgeführt worden sind.[23]

Schließlich muß auch auf die Aufgabe erbaulicher Bildpublizistik bei der Bewältigung des Todes eingegangen werden. Ohne so weit gehen zu wollen, in der frühneuzeitlichen Erbauungsliteratur eines der Mittel zu sehen, »die es einer von Epidemien und Subsistenzkatastrophen heimgesuchten Gesellschaft überhaupt ermöglichten zu überleben«,[24] ist doch die Funktion psychischer Entlastung durch die religiöse Trostliteratur in einer von hoher Sterblichkeit gekennzeichneten Welt nicht zu bezweifeln. Diese Entlastung gewährten erbauliche Blätter sowohl in Hinblick auf den Tod anderer als auch für das eigene Sterben. Das Blatt ›ΠΕΤΡΩΔΗΣ τῶν ΠΕΛΑΡΓΩΝ ΠΥΡΑΜΙΣ Auff den Felsen gegrŭndete / des Storchen Geschlechts Pyramis [...]‹, Straßburg: Johann Carolus 1627 (Nr. 174, Abb. 88), sei als eines jener Blätter angeführt, die anläßlich der Beerdigungen von Personen des öffentlichen Lebens erschienen. Carolus verfaßte und druckte das Blatt zum Tod des vormaligen Straßburger Ammeisters Peter Storck. Es enthält mit dem exemplarischen Lebenslauf, Bekundungen der Trauer und schließlicher Tröstung der Hinterbliebenen die typischen Elemente barocker Leichenreden, die ja ebenfalls dem Bereich des Erbauungsschrifttums nahestehen.[25] Die zuversichtliche Feststellung, daß sich die Seele des Verstorbenen *frŏlich auffgeschwungen* habe, *Zu fliegen in das Paradeyß*, tröstet die Trauernden über den Verlust hinweg und hält implizit denselben Trost für den künftigen eigenen Tod des Lesers bereit.

[21] Nr. 40. Vgl. Kapitel 5.1. mit Anm. 30.

[22] Neuruppiner Bilderbogen, Ausstellungskatalog Berlin 1981 (Schriften d. Museums f. Deutsche Volkskunde Berlin, 7), Nr. 77f.; Wörterbuch der deutschen Volkskunde, hg. v. Oswald A. Erich u. Richard Beitl, Stuttgart ³1974 (Kröners Taschenausgabe, 127), S. 127 (Artikel ›Credoria‹).

[23] Ebd., S. 362f. (Artikel ›Himmelsbrief‹); vgl. auch HdA IV, 26f.

[24] Hansgeorg Molitor, Frömmigkeit in Spätmittelalter und früher Neuzeit als historisch-methodisches Problem, in: Festgabe für Ernst Walter Zeeden, hg. v. Horst Rabe, Hansgeorg Molitor u. Hans-Christoph Rublack, Münster 1976 (Reformationsgesch. Studien u. Texte, Supplementbd. 2), S. 1–20, hier S. 19.

[25] Dazu Sibylle Rusterholz, Leichenreden. Ergebnisse, Probleme, Perspektiven ihrer interdisziplinären Erforschung, in: IASL 4 (1979) 179–196; Leichenpredigten als Quelle historischer Wissenschaften, Bd. 1–3, hg. v. Rudolf Lenz, Marburg a. d. Lahn 1979–1984.

Große Bedeutung wurde der erbaulichen Literatur und religiösen Bildwerken für die Sterbestunde beigemessen. Kaum eine ›Ars Moriendi‹ versäumte es zu fordern, man solle die Gedanken des Sterbenden durch gesprochene Gebete und vor Augen gehaltene Bilder Christi oder der Heiligen auf das Jenseits richten.[26] Mögen bei diesen Sterberiten auch magische Komponenten eine Rolle gespielt haben – die gedankliche Konzentration auf das Seelenheil als Beschwörung desselben und als Abwehr des an der austretenden Seele interessierten Teufels –, ist doch die Trostfunktion für den Sterbenden unübersehbar, die sowohl in den Vorbildern im Leiden wie Christus oder den Märtyrern als auch besonders in der von diesen gesicherten Hoffnung auf ein Leben im Jenseits lag.

Die Verwendung von erbaulichen Flugblättern beim Vorgang des Sterbens ist zwar vorstellbar und plausibel, doch kaum einmal zu belegen. Daher kommt dem Bericht des Diakons Michael Weber über das Sterben des Nürnberger Antistes Johann Saubert der Wert einer bisher einzigartigen Quelle zu.[27] Unter gedanklichem Bezug auf das Flugblatt ›Fünff Geistliche Andachten / Welche Gott von einem jeden Christen täglich erfordert / in einer Figur oder Gestalt der fünff Finger [...]‹, Nürnberg: Peter Isselburg 1622 (Nr. 119), das Saubert selbst verfaßt hat, habe der Geistliche in seiner Sterbestunde wiederholte Male auf seine Hand geblickt

zur Anzeig / daß er [...] sich aus seinem inventirten Kupfferstück noch tröste der Barmhertzigkeit GOttes deß himmlischen Vatters bey dem ersten Finger; Deß Verdiensts JEsu Christi bey dem Mittelfinger; vnd deß ewigen Lebens bey dem Goldfinger. Mit diesem Trost vnd Glauben ergreiffe er / die starcke Hand Gottes / die werde ihn aus seiner Noht reissen / vnd zu sich in das ewige Leben nemen.

Das exemplarische Sterben des Nürnberger Predigers belegt eindringlich, daß und wie religiöse Flugblätter den Tod bewältigen halfen. In dieser Leistung, die Menschen in der Auseinandersetzung mit ihren Ängsten, Leiden und ihrem Sterben seelisch zu stärken, dürfte die wesentliche Anziehungskraft der Erbauungsliteratur generell und der erbaulichen Einblattdrucke im besonderen gelegen haben.

26 Thomas Peuntner, Kunst des heilsamen Sterbens. Nach den Handschriften der Österreichischen Nationalbibliothek hg. v. Rainer Rudolf, Berlin 1956 (Texte d. späten Mittelalters u. d. frühen Neuzeit, 2), S. 45–49, 97f.; Rainer Rudolf, Ars moriendi. Von der Kunst des heilsamen Lebens und Sterbens, Köln/Graz 1957 (Forschungen z. Volkskunde, 39), S. 73, 89 u. ö.

27 Michael Weber, Christliche Traur= vnd Leichpredigt / aus dem Buch der Weißheit c. III. v. 1.2. seqq. Bey der Volckreichen / Traurigen Leichbestattung Deß Geistreichen vnd werthen Manns / Herrn JOHANNIS SAUBERTI [...] Gehalten in der Kirchen zu St. Rochi auff dem neuen Gottsacker / den VI. Nov. 1646, in: Johann Saubert, GEJSTLJCHE GEMAELDE Vber die Sonn= vnd hohe Festtägliche EVANGELJA [...], Nürnberg: Wolfgang Endter d. Ä. 1658, Anhang (Ex. München, SB: 4° Hom. 2403b). Ein erster Hinweis auf die Predigt bei Brückner, Bildkatechese, S. 57f.; eine gründlichere Auswertung bei Timmermann, Flugblätter, S. 131f.

7. Das Flugblatt als ›Kunststück‹

Das Verhältnis der Bildpublizistik zur kanonisierten Kunst und Literatur ist vielschichtig und komplex. Seine Untersuchung hat erstens zu beachten, wo und aus welchen Gründen arrivierte künstlerische und literarische Vorbilder in die Bildpublizistik eingegangen sind. Zum andern ist zu fragen, ob Flugblätter als Kunst, als Literatur rezipiert werden konnten. Drittens muß untersucht werden, ob und wie Flugblätter in der Kunst und Literatur behandelt wurden. Dieser dreifachen Fragestellung soll im folgenden nach Bild- und Textteilen getrennt nachgegangen werden, bevor in einem abschließenden Kapitel das Flugblatt als zeitgenössisches Sammelobjekt betrachtet wird.

7.1. Flugblatt und bildende Kunst

Im Eingang des Prämonstratenserklosters Wilten zu Innsbruck steht eine übermannshohe spätmittelalterliche Holzfigur des Riesen und sagenhaften Klostergründers Haymo. Eine Abbildung dieser Statue findet sich auf dem Flugblatt ›DE HAYMONE GYGANTE, ET ORIGINE MONASTERII HVIVS VVILTHINENSIS [...] CARMEN ELEGIACVM. Volget die Histori võ dem ersten Vrsprung vnd Anfang deß loblichen vralten Gottshauß vnd Klosters zů Wilthan [...]‹, Innsbruck: Hans Paur 1597.[1] Die 50 lateinischen Distichen von Christoph Wilhelm Putsch und ihre in 100 Knittelverse gefaßte deutsche Übersetzung von Paul Ottenthaler schildern die Gründungssage des Klosters und rücken den Riesen Haymo in die Nähe des Personals der deutschen Heldenepik.[2] Die Formulierung des lateinischen Titels *(HVIVS MONASTERII)* und der Druckort lassen darauf schließen, daß das Flugblatt in oder vor dem Kloster an Besucher des Gotteshauses als Erklärung der Statue, als Einführung in die Klostergeschichte und als Andenken verkauft wurde.[3] Während die zuerst von Bernhard Jobin verlegten, von Johann

[1] Nr. 46; da die Texte bereits 1571 verfaßt wurden, dürften noch ältere Druckfassungen existiert haben. Vgl. auch das Blatt ›Abbildung des Risen Haymon genädt, stüffter des Closters Wilthan [...]‹, (Innsbruck:) Jakob Jezl 1677 (Ex. Nürnberg, GNM: 1930/1248).

[2] Genannt werden Sigenot, Dietrich von Bern und Siegfried.

[3] Da das Kloster unmittelbar an der Straße zum Brennerpaß lag und liegt, konnte man mit einem regelmäßigen Absatz an interessierte Italienreisende rechnen. Der Verlagsort Augsburg der Fassung von 1601 widerspricht der These vom lokal begrenzten Verkauf des Blatts nicht, da der Verleger und Stecher Dominicus Custos aufgrund seiner Tätigkeit in Innsbruck in den Jahren 1582–1593 die lokalen Absatzchancen des Blatts einschätzen konnte und vermutlich nutzen wollte.

Fischart verfaßten und von Tobias Stimmer illustrierten Flugblätter über die Straßburger Münsteruhr[4] oder auch die Darstellungen der Nürnberger Reichskleinodien wohl ähnlich informierend-memorative Funktionen erfüllten[5] und nur implizit auch politisch-panegyrische Absichten verfolgten, treten solche Absichten auf dem Flugblatt ›STATVAM AENEAM, QVAM IN PERPETVAM SVI MEMORIAM, SERENISSIMVS DOM. D. FERDINANDVS MEDICES [...] erigere curauit [...]‹, Florenz: Christophorus Marescotus 1608, deutlich in den Vordergrund (Nr. 187). Es zeigt das von Giambologna und Pietro Tacca geschaffene Reiterstandbild des toskanischen Großherzogs Ferdinando I. Medici, das 1608 auf der Piazza SS. Annunziata in Florenz errichtet wurde. Hier übernimmt das Flugblatt mit den lateinischen Hexametern des deutschen Verfassers Elias Ursinus in erster Linie die Aufgabe, das Ruhmeswerk des Mediceers bekannt zu machen und publizistisch zu flankieren. Die memorative Leistung des Flugblatts richtet sich weniger auf das Standbild, das als solches ja bereits selbst Erinnerungszeichen ist. Auch als informatives Andenken, das den Florenzbesuchern bei einer Besichtigung der Statue verkauft werden sollte, dürfte das Blatt nicht gedient haben, da seine Informationsleistung wenig ausgeprägt ist. Wie das Erscheinungsjahr 1608 ausweist, sollte der Einblattdruck vielmehr an die Aufstellung des Standbilds erinnern und wird anläßlich dieses Ereignisses wohl auch verkauft worden sein.[6] Als anlaßgebundene Herrscherpropaganda hat man auch die nicht eben seltenen Darstellungen von Triumphbögen oder Feuerwerksilluminationen zu interpretieren.[7] Im Unterschied zu dem Florentiner Flugblatt fiel diesen Einblattdrucken nicht nur die Aufgabe zu, an ein bestimmtes Ereignis zu erinnern; sie sollten vielmehr auch das Gedächtnis der ereignisgebundenen ephemeren Architektur und Feuerwerkskunst bewahren.

Außer der Memorierleistung, die stärker betrachterbezogen oder eher objekt- und ereignisgebunden sein konnte, vermochten Zitate von Kunstwerken auf Flugblättern auch Aufgaben der Polemik zu erfüllen. Das wohl bekannteste Beispiel hierfür bietet Johann Fischarts ›Abzeichnus etlicher wolbedencklicher Bilder võ Rõmischen abgotsdienst‹ (Straßburg: Bernhard Jobin 1576/77), das die in Stein gehauenen mittelalterlichen Tierskulpturen im Straßburger Münster als Zeugnis vorreformatorischer Kritik an der päpstlichen Kirche interpretiert und eine leb-

[4] Vgl. dazu Flugblätter Coburg, 140; Flugblätter Darmstadt, 310; Paul Tanner, Die astronomische Uhr im Münster von Strassburg, in: Spätrenaissance am Oberrhein, S. 97–111; Richard Erich Schade, Kunst, Literatur und die Straßburger Uhr, ebd. S. 112–117; Kühlmann, Gelehrtenrepublik, S. 170f.

[5] Flugblätter Coburg, 61; Flugblätter Wolfenbüttel III, 77; vgl. auch Hampe, Paulus Fürst, Nr. 318, und Drugulin, Bilderatlas I, 3034–3040. Ähnlich sind auch die Flugblätter einzuschätzen, die den Seziersaal der Leidener Universität (Flugblätter Coburg, 143) oder das Heidelberger Faß darstellen (Flugblätter Wolfenbüttel III, 230).

[6] Ähnlich ist das Verhältnis des Flugblatts ›Das Schwedische Friedens=Freudenmahl [...]‹, (Nürnberg: Wolfgang Endter d. Ä. ca. 1650), zu dem Gemälde Joachim von Sandrarts zu beschreiben, das ein Festbankett anläßlich der Nachfolgeverhandlungen zum Westfälischen Frieden abbildet (vgl. den Kommentar von Ralf Kulschewskij in Flugblätter Wolfenbüttel II, 323).

[7] Z. B. Flugblätter Wolfenbüttel III, 165, 170, 174f., 192, 199.

hafte Rezeption erfuhr.[8] Etwas anders verfährt das Blatt ›S. Paulus von Tarso. S. Dominicus ein Spanier‹, o. O. (1555) (Nr. 177, Abb. 47), das sich für seine Gegenüberstellung des Apostels Paulus mit dem Ordensgründer Dominicus auf *Gemel* beruft, die *man vast in allen Kirchen vnd Klöstern / der Prediger Münch genannt / an den wenden gemalet* finde. Es ist kein Wunder, daß diese Angabe nicht weiter präzisiert wird, da der Formschneider des Holzschnitts die Darstellung des Dominicus karikaturhaft verzerrt hat, um die katholische Heiligenverehrung zu desavouieren. Die Berufung auf angebliche Wandbilder bei den Dominikanern inszeniert somit eine Art Selbstentlarvung der katholischen Kirche.[9]

Im Gegensatz zu der zweifelhaften Quellenberufung des letztgenannten Blatts sind die Vorbilder der Einblattdrucke ›Siet hier thooft medusa wreet Tirannich / fel [...]‹, o. O. ca. 1571 (Nr. 184), und ›Contrafeth oder Bildnuß / DEr Seligsten Jungkfrawen Mariae [...]‹, Augsburg: Christoph Greutter (1622) (Nr. 39), eindeutig zu bestimmen. Im ersten Fall handelt es sich um das von Jacques Jonghelinck ausgeführte Standbild Herzog Albas, das 1571 in der Zitadelle von Antwerpen aufgestellt wurde.[10] Genau im Gegensinn zu jenem oben besprochenen Flugblatt auf die Reiterstatue des Mediceer-Fürsten wird hier der in Bronze gegossene Ewigkeitsanspruch gegen den dargestellten Herzog gewendet, indem man sein Standbild zum Monument des Hochmuts und der Grausamkeit erklärt. Im zweiten Fall wird ein zu Strakonitz (tschechisch: Strakonice) gefundenes, von Bilderstürmern beschädigtes Marienbild wiedergegeben, das der Feldprediger Dominicus a Jesu Maria 1620 in der Schlacht am Weißen Berg den siegreichen kaiserlichen Truppen vorangetragen haben soll und das 1622 mit anderen Devotionalien nach Rom geschickt wurde, um dort feierlich in der später Maria della Vittoria genannten Kirche aufgestellt und verehrt zu werden. Hier dient die Wiedergabe des Marienbilds als propagandistisch genutztes Zeichen des göttlichen Beistands für die katholische Kirche gegen die calvinistischen Bilderstürmer, das durch den militärischen Sieg bei Prag seine Gnadenkraft erwiesen habe. Sollte das Flugblatt auch erbauliche Absichten dergestalt verfolgt haben, daß der Käufer gleichsam einen Abglanz jener Gnadenwirkung des Marienbilds erwerben konnte und sollte, wäre es in die Nähe von Blättern zu stellen, die den Pilgern an Wallfahrtsorten angeboten wurden und mit Darstellungen der Gnadenbilder und heilbringenden Reliquiare und Monstranzen sowie mit den zugehörigen Mirakelberichten der Erinnerung an die vollbrachte Wallfahrt und der fortdauernden Teilhabe an der Heilswirkung des Gnadenbilds dienten.[11]

8 Nr. 9; vgl. Spätrenaissance am Oberrhein, 157–157b; Flugblätter Wolfenbüttel II, 45. Vgl. auch Adolf Hauffen, Neue Fischart-Studien, Leipzig / Wien 1908 (Euphorion, Ergänzungsheft 7), S. 217–237.

9 Auch ein in drei Fassungen überliefertes, gegen Johannes Tetzel gerichtetes Flugblatt versucht den Ablaßprediger durch ein angebliches Bild aus der katholischen Kirche zu Pirna zu desavouieren; vgl. Kastner, Rauffhandel, S. 317f.; Flugblätter Coburg, 7 (Kommentar von Beate Rattay); Paas, Broadsheet II, P-270-272.

10 Jochen Becker, Hochmut kommt vor dem Fall. Zum Standbild Albas in der Zitadelle von Antwerpen 1571–1574, in: Simiolus 5 (1971) 75–115.

11 Derartige Blätter bei Alexander, Woodcut, 26, 158, 252, 356, 481f., 543, 582, 603, 608f., 670, 682, 696.

Während die eingangs behandelten Erinnerungsblätter zumeist wohl mit einer persönlichen Kenntnis des abgebildeten Kunstwerks beim Käufer rechneten – nur so konnten sie schließlich ihre Memorierleistung auch wirklich erbringen –, genügt den polemisch-satirischen Blättern die einfache Überzeugung der Leser von der Existenz des wiedergegebenen Kunstwerks, um es propagandistisch auswerten zu können. Dem Zitieren von Gemälden und Plastiken zwecks Kritik am politischen und konfessionellen Gegner entspricht die affirmative Bezugnahme auf Kunstgegenstände in der Bildpublizistik. Auf dem Blatt ›Warhaffter vnd eigendtlicher Abriß zwayer alten Bildnussen / Deß Heyligen Dominici / vnd deß Heyligen Francisci [...]‹, Augsburg: Chrysostomus Dabertzhofer 1612 (Abb. 12), wird die Restaurierung eines Mosaiks in der venezianischen Hauptkirche San Marco, auf dem die beiden Ordensgründer Dominicus und Franciscus dargestellt sind, zum Anlaß genommen, die Rechtmäßigkeit des Kapuzinerordens und seines Habits herauszustellen.[12] Besonders dicht begegnet der autorisierende Bezug auf vorgängige Kunstwerke in der Bildpublizistik, die zum Reformationsjubiläum 1617 erschien. Die ›Waarhaffte Contrafactur D. Martini Lutheri Seeliger gedächtnus: wie dieselbe von Lucasser Cranichen dem Leben nach gemacht [...]‹, (Nürnberg: Peter Isselburg 1617), beruft sich ausdrücklich auf Lukas Cranach, um sich als authentisch auszuweisen,[13] und verdeutlicht damit die Funktion, die auch anderen Rückgriffen auf Cranachs Lutherporträts in den Jubiläumsflugblättern zuzuweisen ist.

Die Anführung Cranachs auf dem letztgenannten Blatt dürfte über den Authentizitätsgewinn hinaus auch auf eine Anerkennung des Kunstwerts gezielt haben. Diese ästhetische Aufwertung kommt bei allen Blättern ins Spiel, die sich auf Vorlagen namhafter Künstler wie Tizian, Friedrich Sustris oder Johann Matthias Kager berufen.[14] Hierher gehören aber auch Darstellungen, die sich nur formal auf Kunstgattungen beziehen, ohne indes ein bestimmtes Kunstwerk zum Vorbild zu haben. Wenn geistliche Themen wie die Kreuzigung, die Werke der Barmherzigkeit oder die sieben Freuden und sieben Schmerzen Mariae in Form eines Triptychons dargeboten werden, Luther auf einem Sockel postiert wird und somit zum Denkmal gerät, Figuren in Nischen präsentiert und dadurch gleichfalls zu auratischen Kunstgegenständen werden oder Melanchthon wie auf einem spätmittelalterlichen Heiligenbild durch eine Brüstung vom Betrachter getrennt wird, sollen Bild und Bildgegenstand nobilitiert und dem Betrachter der ehrfurchtsvolle Schauer vor großen Kunstwerken abgenötigt werden.[15]

12 Nr. 212. Vgl. Kapitel 4.2. mit Anhang.

13 Nr. 207; vgl. Kastner, Rauffhandel, S. 184f., die auch weitere Cranach-Zitate verzeichnet (s. Register, s. v. ›Cranach‹).

14 ›Turpe senilis amor [...]‹, Nürnberg: Paul Fürst um 1650 (Ex. Nürnberg, GNM: 25079/1294); Coupe, Broadsheet II, 168 mit Abb. 12; Flugblätter des Barock, 11.

15 Alexander, Woodcut, 152, 537, 606f. (eine polemische Verwendung der Triptychon-Form bei Paas, Political Broadsheet I, P-102f.); Kastner, Rauffhandel, S. 172–174; Flugblätter Wolfenbüttel II, 70, 109; zu den Melanchthon-Blättern s.o. Kapitel 1.2.1. mit Abb. 84–86.

Dagegen ist schwer zu beurteilen, wieweit derartige Bestrebungen auch auf Flugblättern verfolgt werden, die zwar Gemälde bekannter Künstler wiedergeben, jedoch auf die Angabe des *inventor* verzichten. So enthält das Blatt ›MANUS MANUM LAVAT‹, (Nürnberg:) Paul Fürst um 1650 (Nr. 156), zwar eine Stecherangabe *(P. Troschel sculpsit)*, gibt aber keinen Hinweis auf den bayerischen Hofmaler Friedrich Sustris, dessen Gemälde einer Eheschließungsallegorie in zahlreichen Varianten von der Druckgraphik verbreitet worden war.[16] Möglicherweise war Troschel der Ursprung seiner Flugblattgraphik nicht mehr bekannt, falls seine Darstellung nicht auf das Originalbild, sondern bereits auf einen Nachstich zurückgegriffen hat. Vielleicht vertraute der Stecher aber auch auf die Bekanntheit des Bilds und verzichtete deswegen auf die Nennung seines Schöpfers. Ähnlich schwierig gestaltet sich die Funktionsbestimmung einer Übernahme eines Gemäldes von Pieter Brueghel d.J. auf dem Flugblatt ›Quisquis es adspicias, Lector peramabilis, Eicon [...]‹, o.O. 1618 (Nr. 175), das die Bestechlichkeit der Justiz anprangert. Auch hier könnte der nicht weiter nachweisbare Monogrammist AED eine Quellenangabe unterlassen haben, weil er mit der Bekanntheit seiner Vorlage rechnete.[17] Gegen diese Annahme spricht allerdings das Blatt ›Jurisprudentes prudentes jure vocantur [...]‹, o.O. 1619 (Nr. 140), das sich am Kupferstich des Monogrammisten AED zwar noch erkennbar orientiert, die Graphik jedoch so frei abwandelt, daß das vormalige, eventuell kalkulierte Bildzitat Brueghels nicht als solches erkannt worden sein kann. Die Übernahme von Brueghels ›Bauernadvokaten‹ in die Bildpublizistik wäre somit als Beispiel dafür anzusehen, daß sich der Anschluß an vorgängige Kunstwerke auf Flugblättern auch auf eine reine Vorlagenfunktion beschränken konnte.

Die Reproduktion von Kunst auf Flugblättern könnte über die aufgezeigten Funktionen hinaus auch auf ein Publikumsbedürfnis zielen, sich Kunst anzueignen und wenn schon nicht im Original, so doch wenigstens als Kopie oder eben als Reproduktion zu besitzen und gegebenenfalls sogar an die Wand zu hängen.[18] Es wäre zu erwägen, ob die Darstellung von Kunstwerken in der Bildpublizistik als Indiz dafür gelten kann, daß das illustrierte Flugblatt für seine Besitzer als Kunstersatz

[16] Schon die Version ›Vnderredung zweyer liebhabenden Personen / welche vor Ehelicher Verlobung gehen [...]‹, Augsburg: Dominicus Custos 1605 (vgl. Tenner, Sammlung Adam V, Nr. 1 mit Abb.) und deren Nachdruck von 1618 (Ex. Braunschweig, HAUM: FB V) gaben keinen Hinweis auf Sustris. Zu Sustris' Gemälde und seiner Überlieferung in der Druckgraphik vgl. Kurt Steinbart, Die niederländischen Hofmaler der bairischen Herzöge, in: Marburger Jb. f. Kunstwissenschaft 4 (1928) 89–164, hier S. 130–132, und Carsten-Peter Warncke, Über emblematische Stammbücher, in: Stammbücher als kulturhistorische Quellen, hg. v. Jörg-Ulrich Fechner, München 1981 (Wolfenbütteler Forschungen, 11), S. 197–225, hier S. 202–204.

[17] Brueghels ›Bauernadvokat‹ ist in nicht weniger als 37 Kopien überliefert; vgl. Georges Marlier, Pierre Brueghel le Jeune, Brüssel 1969, S. 435–440.

[18] Zur Entstehung des Kunstmarkts vgl. Claus Grimm, Kunst und Volk im 17. Jahrhundert, in: Literatur und Volk, S. 341–371. Zur Reproduktionsgraphik vgl. Bilder nach Bildern. Druckgraphik und die Vermittlung von Kunst, Ausstellungskatalog Münster 1976.

oder sogar als Kunstgegenstand eigenen Werts zu dienen vermochte. Dieser Frage sei zunächst anhand immanenter Hinweise, dann mittels sekundärer Quellen und schließlich in Hinblick auf konkrete Überlieferungszeugnisse nachgegangen.

Das in anderem Zusammenhang bereits besprochene Blatt ›Christlicher Ehleüte Gesegnetes WohlErgehen‹, (Nürnberg:) Johann Hoffmann um 1660, hat seinen Text auf einen gravierten Wandbehang geschrieben (Abb. 19).[19] Andere Blätter nehmen die Reißnagelköpfe ins Bild auf, mit denen sie quasi an der Wand eines Innenraums befestigt werden möchten.[20] Eine einfachere und auch häufiger genutzte Form solcher bildimmanenter Angebote und Aufforderungen, das Flugblatt als Wandschmuck zu verwenden, bestand darin, das Bildfeld mit einem gezeichneten Rahmen zu versehen.[21] Das vom Leipziger Professor für Poesie Johann Frentzel verfaßte Flugblatt ›A et Ω. Stetes Denckmal [...]‹, Leipzig: Johann Dürr 1650, ahmt mit seinen geschwungenen Feldern für Titel und Autor sehr genau einen barocken Bilderrahmen nach und verfolgt damit eine doppelte Absicht.[22] Zum einen versucht es, sich die höhere gesellschaftliche Reputation eines Ölgemäldes anzueignen. Zum andern ergeht an den Betrachter unausgesprochen die Aufforderung, das Flugblatt wie ein Ölgemälde als kostbaren Wandschmuck zu gebrauchen.

Außer auf den erbaulichen Blättern begegnet der illusionistische Bilderrahmen häufig auf panegyrischer Bildpublizistik.[23] Das titellose Flugblatt ›Alß die Kirch Gottes schweer verfolget vnd getruckhet [...]‹, o. O. (1632) (Nr. 15, Abb. 52), das Gustav Adolf von Schweden als gottgesandten Befreier der protestantischen Kirche feiert, wird von einem mit allerlei Zierwerk geschmückten Rahmen umfangen, der auch hier die Doppelfunktion einer Aufwertung des Blatts und einer impliziten Gebrauchsanweisung erfüllt. Daß solche im Bild angedeuteten Verwendungsformen tatsächlich und gerade auch bei Gustav Adolf-Blättern in die Wirklichkeit umgesetzt wurden, bezeugt eine zwar polemisch zugespitzte, im Kern aber doch glaubhafte Äußerung auf dem katholischen Flugblatt ›Vlmer Wehklag vnd

[19] Nr. 33; vgl. dazu Kapitel 5.2.; ähnlich Flugblätter Wolfenbüttel I, 29.

[20] ›CHRISTL: NEUIAHRS WUNSCH‹, (Nürnberg:) Paul Fürst um 1650 (Ex. Braunschweig, HAUM: FB XIV); Flugblätter Wolfenbüttel I, 11.

[21] Auf dem Flugblatt ›EFFECTVS FVNDAMENTALES VINI‹, o. O. u. J. (Ex. Braunschweig, HAUM: FB V), sind die illusionistischen Mittel sogar verdoppelt, wenn der Text auf einem gerafften Tuch erscheint und die Gesamtdarstellung einen rechteckigen Blattwerkrahmen erhält. Die damit einhergehende Widersprüchlichkeit ist dem Stecher offenbar entgangen.

[22] Nr. 1. Weitere erbauliche Flugblätter mit illusionistischem Rahmen bei Coupe, Broadsheet II, 337 mit Abb. 90; Flugblätter Wolfenbüttel III, 17, 21, 54, 79, 86, 106f., 121f.; Bangerter-Schmid, Erbauliche Flugblätter, Nr. 104 mit Abb. 18 (Rahmen als Stickwerk); ›Christlicher Wunsch / Zu einem Glückseeligen / Fried= und Freudenreichen Neuen Jahr / 1670 [...]‹, Nürnberg: Johann Minderlein 1669 (Ex. Nürnberg, GNM: 5264/1312).

[23] Vgl. Flugblätter Wolfenbüttel II, 121 (Luther), 138 (Hus und Hieronymus von Prag), 222 (Gustav Adolf); Flugblätter des Barock, 60 (Gustav Adolf); Paas, Broadsheet I, P-95 (Wilhelm von Oranien); P-96 (Moritz von Oranien); ›Reichstags=Gedächtniß: Das ist / Allgemeine Freude [...]‹, Nürnberg: Paul Fürst 1653 (Ex. München, GS: 209723).

Augspurgische Warnung. Dialogus oder Gespräch zwischen Vlm / Augspurg vnd König in Franckreich‹, o. O. (1634/35), das im Rückblick auf die Schwedenzeit in Ulm spottet:

> *Ich sags vnd ist nur gar zu wahr /*
> *Die Weber vnd ein jeder Narr*
> *Sein* [sc. des Schwedenkönigs] *Bildniß hett an der Kammer Thür /*
> *Vnd betteten: Lieber Schwed hilff mir.*[24]

Zum Mittel eines illusionistischen Rahmens griffen die Graphiker auch in Fällen, in denen nicht ein hehres Bildsujet wie eine politische oder religiöse Leitfigur, sondern schwankhafte Themen im Zentrum der Bildaussage standen. So sind die in Nürnberg bei Johann Hoffmann um 1660 verlegten Blätter ›Seltzame Vorspiele deß Ehewesens [...]‹ und ›Schantzen und Wag Spiel [...]‹ ebenso wie ihre bei Abraham Aubry zu Frankfurt a. M. erschienenen Vorlagen von einem gravierten Blattwerkrahmen eingefaßt.[25] Bei diesen und ähnlichen Beispielen wird man wohl weniger von einer beabsichtigten Nobilitierung des Flugblatts und seines Bildthemas als nur von einem impliziten Angebot ausgehen dürfen, das Blatt als Wanddekoration zu nutzen. Sogar bei polemischen Einblattdrucken hat man damit zu rechnen, daß ihnen nicht allein eine propagandistische, sondern auch eine künstlerisch-dekorative Funktion beigemessen wurde. Das Flugblatt ›Von vnderscheidt des HERRN Christi / vnd des Bapsts Lehr vnd Leben‹, o. O. letztes Drittel des 16. Jahrhunderts, gehört in die lange Tradition der Kontrastierungen von Christus und Papst.[26] Die Darstellungen der beiden Opponenten sind je von einem Rahmen eingefaßt und bekunden somit ihre Eignung als Wandschmuck.[27] Ein niederländisches Holztafelbild vom Anfang des 17. Jahrhunderts belegt, daß eine solche Eignung der Darstellung nicht nur von den Flugblattproduzenten unterstellt, sondern vom Publikum auch akzeptiert und umgesetzt wurde. Die Tafel ist eben mit der Antithese von Christus und Papst bemalt, wobei die Abhängigkeit von der Bildpublizistik durch die zugefügten Verse gesichert ist, die jenen auf dem oben genannten Flugblatt und seinen Varianten entsprechen.[28]

Doch nicht nur illusionistische, dem Trompe l'œil verwandte Mittel standen den Graphikern zur Verfügung, um dem Käufer eine dekorative Verwendung des von

[24] Nr. 193. Zitiert nach Coupe I, S. 78. Vgl. auch Harms/Schilling, Flugblatt der Barockzeit, S. VIII.

[25] Nr 179 und 182; das ›Schantzen und Wag Spiel [...]‹ steht in der Tradition von Hans Sachs' Schwank ›Der schönen Frawen kugelplacz‹ (Sachs, Fabeln und Schwänke I, 471–473). Weitere moralsatirische Blätter mit gestochenem Rahmen in Flugblätter Wolfenbüttel I, 98f., 101.

[26] Nr. 206; vgl. Flugblätter Wolfenbüttel II, 41; vgl. auch ebd. 40 und 42 (mit weiterer Literatur). Abbildungen auch bei Paas, Broadsheet I, P-71f., 91, PA-16-20.

[27] Der Formschneider teilte jeder Figur einen eigenen Rahmen zu, wohl um den inneren Abstand zwischen Christus und Papst herauszustellen.

[28] Utrecht, Rijksmuseum Het Catharijneconvent; vgl. Geloof en Satire, S. 34–37. Das niederländische Flugblatt, das der bemalten Holztafel unmittelbar vorgelegen hat und auf das wohl auch die Richtungsänderung des reitenden Christus zurückgeht, konnte noch nicht nachgewiesen werden.

ihm erworbenen Flugblatts nahezulegen. Das in diesem Zusammenhang vielzitierte Blatt ›Fleuch wa du wilt, des todtes bild, Ståtz auff dich zielt‹, (Straßburg:) Jacob von der Heyden 1. Drittel des 17. Jahrhunderts (Nr. 116), rät seinem Besitzer: *NB. Dieses bild sol höher stehē als ein man ist,* nur so ziele der in die Armbrust gespannte Pfeil des Todes, wie es vom Bild her beabsichtigt ist, auf den Betrachter. Auch in diesem Fall wird die vom Blatt selbst bekundete Eignung und Verwendung zur Dekoration durch Rezeptionszeugnisse außerhalb der Bildpublizistik bestätigt. Die Darstellung des mit der Armbrust auf den Betrachter zielenden Todes begegnet auf einem um 1630 zu datierenden Tafelbild in der Wallfahrtskirche zu Entenhausen (Landkreis Rosenheim, Obb.), auf dem kostbaren, in Augsburg gefertigten Kunstschrank Gustav Adolfs von Schweden und noch auf einem Bildmedaillon einer Tumba von 1707.[29] Das Flugblatt bezeugt mit seinem Hinweis auf seine optimale Anbringung, daß bei seiner Ausführung und perspektivischen Ausrichtung bereits der spätere Anbringungsort eingeplant worden ist. Überträgt man diese Erkenntnis auf andere Einblattdrucke, ließe sich von Fall zu Fall erwägen, ob auch dort bei von unten nach oben führender Perspektive vielleicht an eine Aufhängung über Kopfhöhe gedacht gewesen sein könnte. So bietet sich das Blatt ›NOMENA, PROPRIETATES, ET EFFECTUS DÑI DEI SPIRITUS SANCTI [...]‹, (Nürnberg?: Paul Fürst?) um 1650, durch die Untersicht der Heilig-Geist-Taube geradezu als Supraporte oder sogar als Deckenschmuck an, zumal die Darstellung aufgrund ihrer Größe auch aus größerem Abstand noch gut erkennbar ist.[30] Allerdings wird man hier wie in anderen Fällen kaum über Vermutungen hinauskommen, zumal sich für die Wahl einer aufwärts gerichteten Perspektive auch andere Beweggründe als der der impliziten Anbringungshöhe finden lassen.[31]

Neben den bildimmanenten Indizien für eine Funktion der Flugblätter als künstlerischer oder zumindest Kunst ersetzender Raumschmuck sind auch sekundäre Zeugnisse anzuführen. Mit gewissen Einschränkungen, die den Grad der Stilisierung, Idealisierung und Fiktionalisierung betreffen, wären hier bildliche und literarische Darstellungen zu nennen, aus denen die Verwendung von Flugblättern als Wandschmuck hervorgeht.[32] Stellvertretend seien hier nur zwei historische Quellen zitiert, die durch ihr Alter und ihre Ausführlichkeit hervorstechen.

Im Jahr 1531 verfaßte ein ungenannter Geistlicher aus Biberach einen ausführlichen Bericht über das religiöse und kirchliche Leben in seiner Stadt vor Einführung der Reformation. In seiner Aufzählung der Gegenstände und Einrichtungsstücke, die den alten Glauben gekennzeichnet hätten, erwähnt er auch die *An-*

[29] Vgl. Die letzte Reise. Sterben, Tod und Trauersitten in Oberbayern, hg. v. Sigrid Metken, München 1984, Nr. 3 (mit Abb. des Tafelbilds) und 303; Böttiger, Hainhofer II, S. 91.

[30] Nr. 166. Zu den die Taube umgebenden Zeichen des Hl. Geists vgl. Alois Schneider, Kommentar zu Flugblätter Wolfenbüttel III, 38f.

[31] Vgl. Kapitel 1.2.1. (zu Dürers ›Oratio ante imaginem pietatis dicenda‹, Nr. 170 mit Abb. 5).

[32] Dazu weiter unten sowie Kapitel 1.1.3. und 7.2.

döchtigen Hayligen Brieffe, die man *Ganz Vaßt vil fail gehabt* und die man *in Heüßern, Stuben, in Cammern, an Göttern* [=Gittern], *in truchen, an thüren vnd an Wönden vnd Allenthalben* habe finden können.[33] Zwar schließt die Bezeichnung *Brieffe* gemalte und handschriftliche Blätter sowie Kleine Andachtsbilder ein, doch werden sich zu einem guten Teil auch bereits gedruckte Flugblätter unter jenem erbaulichen Raumschmuck befunden haben, an den der Geistliche hier erinnert. Selbst wenn man vermuten muß, daß der Chronist in seinem Bestreben, die Vergangenheit als gute alte Zeit erscheinen zu lassen, manches idealisiert – an der grundsätzlichen Richtigkeit seiner Aussage über den schmückenden erbaulichen Gebrauch der religiösen Briefmalerblätter ist nicht zu zweifeln.

Das zweite hier zu erwähnende Zeugnis gibt der Lüneburger Pfarrer Georg Starck in seiner bereits in anderem Zusammenhang zitierten ›Erinnerung Von einer gemaltē Charten / oder abgedrucktem brieffe [...]‹, Uelzen: Michael Kröner 1582. In seiner Philippika gegen das Flugblatt ›Wer weis obs war ist‹ beklagt er eingangs:

> *Dieselbe Charte ist den Leuten also sehr new gewesen / vnd hat jnen so wol gefallen / das man fast in keines fromen Bůrgers Haus oder Stuben gekomen / es ist die Charte darin zu sehen vnd zu lesen an die wand gefasset.*[34]

Aus einer ausführlichen Darlegung der schädlichen Auswirkungen des betreffenden Blatts, das Starck nur stellvertretend für andere *des vnd dergleichen Sprüche / gemelde / abrisse / brieffe vnd Charten* behandelt, ergibt sich die Forderung,

> *Das man diesen spruch [...] degradire vnd deponire / vnd von frommer friedliebender Leute wenden abreisse vñ abtilge. Sonderlichen aus gemeinen Schencken vnd Wirtsheusern.*[35]

Stattdessen, so empfiehlt es der Pfarrer dem *frome[n] Hausvater vnd ehrliche[n] Bůrger,* solle man in

> *Stuben / haus oder gemach [...] ein ander schőn Bildnis / eine feine Gőttliche holdselige Historia / aus altem oder newem Testamente / oder auch nach gelegenheit ein ander gemelde / aus erbaren fůrtrefflichen Heidnischen Historien genommen / welche zur zucht / erbarkeit / frőmigkeit / vnd lobsamer tugend eine anreitzung machen,*

aufhängen, wobei auch Starck an die guten alten Zeiten erinnert, in denen die Menschen

> *jre gemacher zu zieren* [pflegten] *mit feinen Paßional bildern / mit feinen Crucifixen / vnd andern andechtigen Historien.*[36]

Wie schon bei dem Biberacher Anonymus muß man auch Starcks Aussagen über die Verbreitung illustrierter Flugblätter cum grano salis nehmen. Sein seelsorgli-

[33] Die religiösen und kirchlichen Zustände der ehemaligen Reichsstadt Biberach unmittelbar vor Einführung der Reformation, geschildert von einem Zeitgenossen, hg. v. A. Schilling, in: Freiburger Diöcesan-Archiv 19 (1887), S. 1–191, hier S. 16, vgl. auch S. 180.

[34] Starck, Erinnerung, fol. Aijr. Vgl. Kapitel 5.3.

[35] Ebd. fol. Eijr.

[36] Ebd. fol. [Cvjr]f.

cher Eifer dürfte den Pfarrer in einigen Aussagen eher zu übertriebenen Angaben gedrängt haben. Doch selbst wenn man diese potentielle Übertreibung ins Kalkül zieht, bleibt auch hier an der prinzipiellen Gültigkeit der Ausführungen über die Beliebtheit und den dekorativen Gebrauch der Bildpublizistik nicht zu zweifeln, da andernfalls die von Starck so vehement vorgetragene Kritik ins Leere gestoßen wäre.

Daß illustrierte Flugblätter als relativ preisgünstiges Äquivalent für kostspielige Ölgemälde, Wandbemalungen oder Möbeldekors dienen konnten, erweist sich schließlich auch in der ganz konkreten Überlieferung der Bildpublizistik. Zwar haben sich Beispiele für Flugblätter, die auf die Innenseite des Deckels einer Gesinde- oder Aussteuertruhe geklebt wurden, erst aus dem 18. Jahrhundert erhalten,[37] doch ist für eine ältere Verwendung von Einblattdrucken als Schrankbilder die Sammlung vornehmlich Lübecker Briefmalerbögen im St. Annen-Museum zu Lübeck zu nennen. Diese Blätter, die ausnahmslos aus der ersten Hälfte des 17. Jahrhunderts stammen, wurden aus gleichzeitigen Gebetbuchschränken der Jakobikirche ausgelöst, denen sie als fromme Innenverkleidung gedient hatten.[38] Das älteste konkrete Überlieferungszeugnis für ein an die Wand gehängtes Flugblatt führt bis in die Inkunabelzeit zurück. Die ›Oratio S. augustini de tota passione domini nostri‹, (Nürnberg: Georg Stuchs) um 1490 (Nr. 171), ist als gerahmtes und auf eine Holztafel aufgeklebtes Blatt überliefert.[39] Der Druck läßt sich jedoch nur bedingt der Funktionskategorie ›Kunstersatz‹ zuordnen. Die Tatsache, daß die Holztafel rückseitig mit einem Druck der deutschen Übersetzung der ›Oratio‹ beklebt ist, weist eher auf eine liturgische als auf eine häusliche Verwendung hin.

Als häufigstes Indiz für den vormaligen Gebrauch eines Flugblatts als Wandschmuck muß es gelten, wenn einzelne Exemplare auf Pappe oder Leinen aufgezogen wurden und dergestalt bis heute erhalten geblieben sind. Von den acht mir bekannten Fällen lassen sich die Blätter ›Der Niemand‹, o.O. 1615 (Nr. 59), ›PRAECEPTUM OECONOMICUM‹, Dresden: Gimel Bergen um 1600,[40] und ›Kurtzer Vnterricht dises Rosenkrantzs‹, München: Anna Berg 1615 (Nr. 151), zwanglos dem häuslichen Bereich zuordnen. Dagegen wird man die beiden auf Pappe aufgezogenen Einblattdrucke ›Ein kurtzweilig Gedicht: Von den vier vnterschiedlichen Weintrinckern [...]‹, Nürnberg: Peter Isselburg um 1620 (Nr. 89), und ›Frew dich Magen, es Schneiet Feiste Krieben‹, o.O. 1617 (Nr. 118), eher dem Gastraum eines Wirtshauses zuweisen können.

37 Vgl. Brückner, Druckgraphik, S. 12f. mit Abb. 7; Hermann Dettmer, Beispiele für konkrete Verwendung von Bilderbogen in Westfalen, in: Museum und Kulturgeschichte. Festschrift Wilhelm Hansen, hg. v. Martha Bringemeier u.a., Münster 1978, S. 343–348.

38 Max Hasse, Maria und die Heiligen im protestantischen Lübeck, in: Nordelbingen 34 (1965) 72–81, hier S. 77. Einige der Blätter sind abgebildet bei Alexander, Woodcut, 146–152, 312–314.

39 Konrad Ernst, Die Wiegendrucke des Kestner-Museums, neu bearbeitet von Christian von Heusinger, Hannover 1963, Nr. 91 mit Abb. 16.

40 Friedrich Zisska / R. Kistner, Auktionskatalog 12/II, München 1988, Nr. 2536.

Aktualitätsbestimmte Bildpublizistik eignete sich naturgemäß wenig für eine zumeist auf längere Dauer vorgesehene Raumdekoration. Deshalb ist das Blatt ›Erschröckliche Wunder=Verwandelung / Eines Menschen in einen Hund [...]‹, o. O. 1673, das einzige Beispiel, an dem sich eine derartige Funktion ablesen läßt.[41] Es ist zu vermuten, daß jenen unbekannten Vorbesitzer, der sein Exemplar auf Leinen aufziehen ließ, eher die erbaulichen als die sensationellen Aspekte der Geschichte interessiert haben.

Das letzte Beispiel eines aufgezogenen Flugblatts betrifft eine der wohl wirkungsreichsten Darstellungen in der europäischen Bildpublizistik. Von dem Blatt ›'t Licht is op den kandelaer gestelt‹ (Nr. 188) sind nicht weniger als acht verschiedene Ausgaben bekannt. Eine neunte englische Version – *de copy van Londen*, auf die sich die niederländischen Fassungen berufen – kann erschlossen werden. Eine Parodie bezeugt die Wirkung des Blatts bis in den katholischen Bereich.[42] Der Kupferstich versammelt um einen Tisch, auf dem das Evangelium und als Zeichen des wahren Glaubens eine brennende Kerze stehen, die bedeutendsten europäischen Vertreter der Reformation, wobei der Akzent auf den calvinistischen Reformatoren liegt.[43] An der Wand über den Köpfen der Versammlung hängt – als bildimmanenter Vorschlag für eine ähnliche Verwendung des Flugblatts? – ein auf Tuch gemalter und gerahmter Fries mit Porträts weiterer wichtiger Protestanten. Der Erfolg der Darstellung dürfte in ihrer Eignung als idealisierendes, die tiefgreifenden Konflikte zwischen den protestantischen Gruppen verschweigendes Repräsentationsbild der Reformation begründet liegen. Das Wolfenbütteler Exemplar ist denn auch auf Leinen aufgezogen und hat vermutlich als repräsentativer, zumindest aber Repräsentativität vorgebender Wandschmuck gedient.[44] Daß die Bildpublizistik den Anspruch auf Repräsentativität nicht immer erfüllen konnte, ist an dem Blatt besonders eindrucksvoll zu belegen, sind doch außer den Druckfassungen wenigstens sechs gemalte, über ganz Europa verstreute Versionen der Darstellung bekannt.[45] In diesen Fällen konnte das Repräsentationsbedürfnis nur von der teureren und ranghöheren Malerei befriedigt werden, wobei erst Einzeluntersuchungen der jeweiligen Gemälde ihre spezifischen historischen Funktionen klären könnten.

[41] Nr. 109. Zum Thema des Blatts vgl. Brednich, Edelmann, und Kapitel 7.2.

[42] Doumergue, Iconographie, S. 198–200.

[43] Vgl. die Kommentare von Ruth Kastner (Flugblätter Wolfenbüttel II, 123), und Carel terHaar (Flugblätter Coburg, 11).

[44] Vergleichbare Aufgaben erfüllte vermutlich auch das auf Leinen aufgezogene Exemplar des Blatts ›IDEAM RELIGIONIS [...]‹, Heilbronn: Christoph Krause 1632 (Ex. Wolfenbüttel, HAB: IT 34a); vgl. zu dem Blatt Wang, Miles Christianus, S. 211–213; Bangerter-Schmid, Erbauliche Flugblätter, S. 133–135; Flugblätter Wolfenbüttel III, 53 (Kommentar von Albrecht Juergens).

[45] Utrecht, Rijksmuseum Het Catharijneconvent; Leiden; Deutschland (genauere Angaben fehlen); Kloster Rajhrad bei Brno, ČSSR (alle Angaben nach Geloof en Satire, S. 48–50); Oxford, Hertford College (Wolfgang Harms, Einleitung zu Flugblätter Coburg, S. VII); Kopenhagen, Petri-Kirche (laut freundlicher Mitteilung von Wolfgang Harms, München).

Das letztgenannte Beispiel mit seinen gemalten Fassungen leitet bereits zum abschließenden Abschnitt des Kapitels über, der das Flugblatt als Gegenstand der Kunst behandeln wird. Dabei sind vornehmlich zwei Möglichkeiten zu beachten: Zum einen wurden Flugblätter als Vorlagen für Gemälde und Kunstgewerbe genutzt, und das wohl erheblich häufiger, als man bisher weiß. Zum andern konnten Flugblätter in einen größeren Bildzusammenhang aufgenommen werden, sei es, daß sie das Kolorit einer Genreszene verstärken sollten, oder sei es – und das sind besonders interessante Fälle –, daß sie als bildinterner Kommentar zur dargestellten Gesamtszene zu interpretieren sind.

Wie in Kapitel 1.1.3. gezeigt werden konnte, gehörten auch Angehörige der gesellschaftlichen Oberschichten zu den Abnehmern der Bildpublizistik. Gesetzt den Fall, daß einem Patrizier gemäß seinem Geschmack und seinen Interessen ein Flugblatt so gut gefiel, daß er seinen Wohnraum damit geschmückt sehen wollte, würde er dann bedenkenlos jenen Druck aufgezogen, eventuell gerahmt und an die Wand gehängt haben? Auch wenn diese Möglichkeit durchaus denkbar ist, wird doch meist die repräsentationsorientierte Lebensform der städtischen Führungsschichten verhindert haben, ein simples, mit dem Odium des Billigen oder gar des Vulgären behaftetes Flugblatt ohne weiteres zum Raumdekor zu machen. Sehr viel wahrscheinlicher hätte jener Patrizier einen Maler beauftragt, das goutierte Blatt auf Leinwand, Mauer oder Holz zu übertragen und durch seine Kunst zu veredeln. Diese Vermutung gilt noch mehr, wenn der Einblattdruck für einen öffentlichen Raum vorgesehen war. Es dürfte daher kein Zufall sein, daß die Beispiele, in denen die ursprüngliche Provenienz eines vom Flugblatt abgemalten Gemäldes bekannt ist, in Kirchen- bzw. Repräsentationsräumen gehangen haben oder noch hängen.[46] Die folgenden Belege zeigen jedoch, daß die Übertragung eines Flugblatts auf ein Gemälde nur eine und wohl die kostspieligste unter mehreren Möglichkeiten war, die Bildpublizistik in einen anspruchsvolleren Kunstgegenstand zu überführen.

Man blieb doch ziemlich nahe beim ursprünglichen Einblattdruck, wenn man sich die Darstellung in etwa gleichem Format auf Pergament malen oder zeichnen ließ. Das auf Holz geklebte, in Gouachefarben und Tusche bemalte Pergamentblatt des Augsburger Malers Jeremias Wachsmuth (1711–1771) fußt in Bild und

46 Es handelt sich um die gemalten Fassungen des Blatts ›'t Licht is op den kandelaer gestelt‹ in Kopenhagen (Petri-Kirche), Rajhrad (Kloster), um den Tod mit der Armbrust vormals im Ossarium der Tuntenhausener Wallfahrtskirche und um die unten genannten Gemälde Humbert Mareschets für das Berner Rathaus. Ferner sind die Konfessionsbilder anzuführen, die noch heute in zahlreichen protestantischen Kirchen hängen und zum größten Teil auf Flugblätter zurückgehen (vgl. Reinhard Lieske, Protestantische Frömmigkeit im Spiegel der kirchlichen Kunst des Herzogtums Württemberg, München / Berlin 1973 [Forschungen u. Berichte d. Bau- und Kunstdenkmalpflege in Baden-Württemberg, 2], S. 124–127; Schiller, Ikonographie IV, 1, S. 154–161; Angelika Marsch, Bilder zur Augsburger Konfession und ihren Jubiläen, Weißenhorn 1980, S. 41–54). Vielleicht darf man hier auch jene Eidtafeln nennen, die sich auf Einblattdrucke zurückführen lassen, aber in anderen Funktionszusammenhängen stehen (vgl. Michael Schilling, Kommentar zu Flugblätter Wolfenbüttel I, 226, mit weiterer Literatur).

Text auf dem über hundert Jahre älteren Flugblatt ›Geistlicher Rauffhandel‹, o.O. ca. 1619 (Nr. 122).[47] Sind es hier das Material, die Farben, vielleicht auch der Name des Künstlers, die das Blatt seinem Besitzer wertvoll gemacht haben, so steigert bei dem Pergamentblatt des Ulmer Glasmalers Johann Friedrich Häckel II. von 1697 die kalligraphische Ausführung den Kunstwert gegenüber dem als Vorlage genommenen Flugblatt ›CHRISTO SOTERI VERITATIS VINDICI, LVCIS EVANGELICAE RESTITVTORI [...]‹, Nürnberg: (Peter Isselburg) 1617.[48]

Das gleiche Flugblatt oder eine seiner Varianten wurde auch auf einem emaillierten Deckelbecher aus der Mitte des 17. Jahrhunderts wiedergegeben.[49] Axel von Saldern hat in seiner Monographie über emaillierte Gläser darüber hinaus nachweisen können, daß die Bildpublizistik eine wichtige Quelle für die Emailleure in der frühen Neuzeit gewesen ist. Seine Nachweise betreffen Reichsadler- und Kurfürstenhumpen ebenso wie historische (Westfälischer Friede), moralische (Lebensalter) und moralsatirische Themen (z. B. Leimstängler).[50] Es ist zu vermuten, daß bei einer systematischen Suche, wie sie von Saldern für die emaillierten Gläser betrieben hat, sich auch für andere Bereiche der Kleinkunst und des Kunstgewerbes die Bildpublizistik als ergiebiger Quellenbereich herausstellte.[51]

Zumindest für die Schweizer Glasmalerei, genauer: für die bemalten Kabinettscheiben und die zugehörigen Scheibenrisse ist die Vermutung zu bestätigen. Nach Fischarts Flugblatt ›MALCHOPAPO‹, (Straßburg: Bernhard Jobin) 1577 (Nr. 154), sind zwei Scheibenrisse nachzuweisen, die Tobias Stimmers Holzschnitt

[47] Ehemals Goslar, Sammlung Adam; vgl. Auktionshaus Helmut Tenner, Sammlung Adam Teil II, Auktionskatalog 129, Heidelberg 1980, Nr. 421 mit Abb. Tafel 42. Zu einem ähnlichen Fall vgl. Flugblätter Wolfenbüttel III, 117 mit Fassung c.

[48] Vgl. Flugblätter Coburg, 46; die Vorlage ebd., 45. Zu vergleichen ist ein Seidendruck des Darmstädter Kalligraphen Adam Fabricius (Flugblätter Darmstadt, 1a).

[49] Axel von Saldern, German Enameled Glass. The Edwin J. Beinecke Collection and Related Pieces, Corning / New York 1965 (The Corning Museum of Glass Monographs, 2), S. 84f. und 302f.

[50] Von Salderns Angaben lassen sich geringfügig ergänzen: Zu drei Gläsern (von Saldern, a.a.O., Abb. 161–163) bildete das Flugblatt ›Wer gern Leügt nascht vnd stilt [...]‹, o.O. 1544, die Vorlage (Flugblätter der Reformation B 41). Die Bemalung eines Krugs von 1572 basiert auf dem Blatt ›Wer dise Füchslin fangen will [...]‹, o.O. u.J. (Flugblätter Wolfenbüttel I, 103). Auch die Motive des ›Hauptmann Lentz‹ und des bestraften Jähzorns greifen auf Flugblätter zurück (von Saldern, a.a.O., S. 103–105, 320–323; vgl. Flugblätter Wolfenbüttel I, 44 und 77).

[51] Vgl. die vereinzelten Nachweise von Cornelia Kemp, Kommentar zu Flugblätter Wolfenbüttel I, 103 (Anm. B 3) und Michael Schilling, ebd. II, 193 (Anm. B 10); s. auch Helmut Bosch, Die Nürnberger Hausmaler. Emailfarbendekor auf Gläsern und Fayencen der Barockzeit, München 1984, Nr. 280. Anmerkungsweise sei darauf aufmerksam gemacht, daß sich auch moderne Designer zuweilen an die frühneuzeitliche Bildpublizistik anlehnen. So wurde für Plakat und Programmheft der Kölner Aufführung von Lohensteins ›Epicharis‹ von 1978 ebenso auf ein Flugblatt zurückgegriffen wie bei der Gestaltung des Buchumschlags für Ludwig Harigs ›Allseitige Beschreibung der Welt‹, München 1978 (vgl. die Vorlagen in Flugblätter Wolfenbüttel I, 56, bzw. Flugblätter des Barock, 30);

in seitenverkehrter Wiedergabe zeigen.[52] Auch Scheiben mit der oben bereits zitierten Antithese von Christus und Papst dürften zum Teil wenigstens auf entsprechenden Einblattdrucken basieren, auch wenn für die Schweiz mit einer Wirkung von Niklaus Manuels Fastnachtspiel vom ›vnderscheid zwüschen dem bapst, vnd Christum Jesum‹ gerechnet werden muß.[53]

Die aufwendigste und damit vom größten Repräsentationszuwachs begleitete Umwandlung eines Flugblatts liegt jedoch zweifelsohne vor, wenn es zu einem Gemälde gemacht wurde. Auch hier dürfte das meiste Material noch unerkannt in den Magazinen der Museen und Kunstsammlungen liegen, da im allgemeinen nur originale und nicht von Vorlagen abhängige Bilder in den institutionellen Schausälen ausgestellt werden. Eine Ausnahme bildet das 1979 eröffnete Rijksmuseum Het Catharijneconvent in Utrecht, das sich der reformatorischen Kunst in den Niederlanden verschrieben hat. Einige der hier ausgestellten Gemälde konnten in überzeugender Manier auf bildpublizistische Vorlagen zurückgeführt werden und bezeugen damit, daß derartige Verwendungen der Flugblätter durchaus verbreitet waren.[54] Die niederländischen Gemälde belegen zudem, daß nicht nur Darstellungen, die eo ipso repräsentativen oder erbaulichen Charakter besitzen, in die Malerei Eingang fanden, sondern auch konfessionelle und politische Satiren. Eher historisierend-repräsentative Aufgaben erfüllten dagegen zwei Bilder von Humbert Mareschet, die für das Berner Rathaus bestimmt waren. Der ›Stamser Schwur‹ und das typologisch darauf bezogene Exempel des Königs Scilurus beschwören im Rückgriff auf die Geschichte die Einheit der Eidgenossenschaft. Beide Gemälde gehen auf das nur noch fragmentarisch erhaltene Flugblatt ›Vermanung an ein Lobliche Eydgnoschafft / zůr Einigkeit‹ zurück, dessen Radierung Christoph Murer im Jahr 1580 schuf.[55]

Zwar orientierte sich Mareschet recht getreu an seiner Vorlage, doch sind, wie auch die Bilder im Utrechter Catharijneconvent zeigen, freiere Abwandlungen in der Malerei wohl gebräuchlicher gewesen. Eine solche Bearbeitung eines Flugblatts liegt auf einem niederländischen Ölgemälde eines unbekannten Malers aus

[52] Berlin, SB (West): YA 1397 kl; Paul Boesch, Eine antipapistische Zeichnung von 1607, in: Zwingliana 9 (1952) 486–489 (ohne Kenntnis des Berliner Exemplars und der Vorlage). Die Seitenverkehrtheit könnte darauf beruhen, daß man auf Stimmers Vorzeichnung zum Holzschnitt zurückgegriffen hat oder daß ein heute unbekannter Nachdruck des Flugblatts mit einem seitenverkehrten Holzschnitt existierte.

[53] Niklaus Manuel, hg. v. Jakob Bächtold, Frauenfeld 1878 (Bibliothek älterer Schriftwerke, d. dt. Schweiz, 2), S. 103–111. Auch Luthers von Cranach illustriertes ›Passional Christi vnd Antichristi‹ kommt in Betracht.

[54] Geloof en Satire, vgl. auch den Überblick von Robert P. Zijp, Polemische Kunst in der niederländischen Reformation, in: Macht der Bilder, S. 367–375. Ergänzend sei bemerkt, daß sich auch für die Darstellung von Mönch und Nonne, die heimlich vom Papst beobachtet werden (Geloof en Satire, S. 43–47), eine druckgraphische Vorlage nachweisen läßt: ›Des geistlichen Ordens andacht, Ordinis romani deuotio‹, o. O. 16. Jahrhundert (Flugblätter Darmstadt, 19).

[55] Vgl. Vignau-Wilberg, Murer, S. 15–17 mit Abb. 138–140. Die Gemälde (Öl auf Leinwand) befinden sich heute im Historischen Museum zu Bern.

der Mitte des 17. Jahrhunderts vor. Es zeigt in allegorischer Darbietung das Eingreifen des Schwedenkönigs Gustav Adolf in den Dreißigjährigen Krieg.[56] Den auf seinem Schimmel einherreitenden König begleiten die Personifikationen der Caritas, Prudentia, Fama, Fortitudo und zwei Engel, die wohl entsprechend der Vorlage als *Nuntii gloriae* zu deuten sind; Justitia und Misericordia helfen der knieenden Europa auf. Die aufgeschlagene, auf dem Boden liegende Bibel bezeichnet die Unterdrückung des Protestantismus, die, wie die zerbrochenen Ketten andeuten, durch Gustav Adolf beendet wird. Diese Deutung des Bilds läßt sich sichern, wenn man seine Quelle, das um 1631 erschienene Flugblatt ›Herrlicher Triumphs=Platz Königl. Mayt. zu Schweden‹ des Leipziger Kupferstechers Andreas Bretschneider (Nr. 127), kennt. Zwar enthält die Radierung des Flugblatts noch mehr Personifikationen und allegorische Requisiten, auch sind die Figuren etwas anders angeordnet, an der grundsätzlichen Übereinstimmung und damit an der Abhängigkeit des Gemäldes von der Radierung des Einblattdrucks kann jedoch kaum ein Zweifel bestehen.[57]

Einen merkwürdigen und zugleich aufschlußreichen Sonderfall für den Zusammenhang von Malerei und Flugblatt bilden einige Porträts sächsischer Kurfürsten aus der Werkstatt Lukas Cranachs d. Ä. Sowohl der Titel als auch der unten angefügte Text sind nämlich nicht wie die Porträts gemalt bzw. geschrieben, sondern auf Papier gedruckt.[58] Daß es sich nicht um spätere Zutaten handelt, geht daraus hervor, daß die aufgeklebten Blätter wie das übrige Bild gefirnist worden sind. Zwei Erklärungsmöglichkeiten bieten sich an: Zum einen wäre denkbar, daß Cranach so viele Aufträge für die Kurfürstenporträts vorliegen hatte oder zumindest so reichliche Absatzchancen sah, daß es sich lohnte, die zugehörigen Texte drucken zu lassen. Oder aber, und diese Möglichkeit scheint plausibler, Cranach hatte gleichzeitig mit seinen gemalten Porträts auch eine Holzschnittversion für ein heute nicht mehr erhaltenes Flugblatt hergestellt, dessen gedruckten Text er auch für die gemalten Porträts verwenden konnte. Die in Hamburg und Budapest erhaltenen Gemälde mit den Drucktexten wären somit gewissermaßen als ›Luxusausgaben‹ jenes verlorenen illustrierten Einblattdrucks anzusehen.

Bereits an anderer Stelle dieser Untersuchung wurden Bildzeugnisse zusammengestellt, auf denen nicht weiter identifizierbare Flugblätter einem meist dörflichen Interieur zusätzliches Kolorit verliehen.[59] Daher seien an dieser Stelle nur

[56] Stockholm, Königliche Kunstsammlungen: GVST. 34; vgl. Um Glauben und Reich 635 mit Abb.

[57] Umgekehrt scheint dagegen das Verhältnis zwischen einem allegorischen Gemälde von ca. 1580 (Amsterdam, Rijksmuseum; vgl. Ernst Walter Zeeden, Hegemonialkriege und Glaubenskämpfe 1556–1648, Frankfurt a. M. / Berlin / Wien 1975, Abb. S. 101) und einem Flugblatt von etwa 1587, das die Allegorie von der niederländischen Kuh aufgreift, aber entgegengesetzt interpretiert (Flugblätter Wolfenbüttel II, 44, kommentiert von Andreas Wang).

[58] Budapest, Museum der Bildenden Künste; vgl. Kunst der Reformationszeit E 44f. mit Abb. Ein anderes so beschaffenes Porträt der Kurfürsten hängt in Hamburg, Kunsthalle; vgl. Luther und die Folgen für die Kunst, Ausstellungskatalog Hamburg 1983, Nr. 79.

[59] S. o. Kapitel 1.1.3.

noch solche Werke angesprochen, auf denen ein abgebildetes Flugblatt inhaltlich zu bestimmen ist, so daß sich die Frage nach der Funktion des Bilds im Bild präziser stellen und vielleicht auch beantworten läßt.

Auf einem Verkündigungsbild, das im Umkreis von Robert Campin entstand oder wahrscheinlicher eine spätere Kopie (wohl nach 1450) ist, hängt über dem Kopf Mariens am Kaminsims ein Briefmalerblatt, das den heiligen Christophorus mit dem Jesuskind abbildet.[60] Dieses Detail scheint zunächst einmal nur als mehr oder minder typisches Requisit einer bürgerlichen Wohnstube zu dienen, in der die Verkündigung stattfindet. Ruft man sich jedoch die dichte Symbolhaltigkeit spätmittelalterlicher Verkündigungsbilder ins Bewußtsein, wird man auch jenes Briefmalerblatt nach einer möglichen Zeichenhaftigkeit befragen müssen. Tatsächlich läßt sich das Christophorusbild sogar in doppelter Weise mit der Verkündigungsszene in einen zeichenhaften Zusammenhang setzen: Zum einen führt Christophorus mit dem Tragen des Jesuskinds genau das vor, was Maria mit ihrer verkündigten Mutterschaft bevorsteht. Zum andern deutet die Macht des Kinds über den riesigen Christophorus auf die heilsgeschichtliche Bedeutung der Menschwerdung Christi voraus.

Weniger deutlich läßt sich die Funktion eines Leporellos bestimmen, der auf einem Gemälde des Braunschweiger Monogrammisten die Wand eines Wirtshauses oder Bordells ziert.[61] Er zeigt nebeneinander mehrere Landsknechte, wie sie etwa auf Blättern Erhard Schöns nachzuweisen sind.[62] Unter dem Leporello ist um einen Tisch eine zechende und schlemmende Wirtshausrunde versammelt, deren Aufmerksamkeit sich auf zwei miteinander raufende Frauen richtet. Zu erwägen wäre eine Deutung der Landsknechtbilder als spiegelnde Vorwegnahme eines gesellschaftlichen Abstiegs des der Tischrunde präsidierenden Verlorenen Sohns. Die mit den Landsknechtdarstellungen so oft verbundene Schein- und Sein-Problematik, in der einer erhofften und von den Werbern versprochenen Freiheit und Aussicht auf schnellen Reichtum und Ruhm die elende Realität einer verachteten, von Invalidität und Tod bedrohten Existenz gegenübergestellt wird,[63] wäre so auf das momentane Wohlleben der ›Lockeren Gesellschaft‹ (so der Titel des Bilds) zu übertragen.

Muß man beim Braunschweiger Monogrammisten eher offenlassen, ob der abgebildete Leporello eine kommentierende Funktion erfüllt, zeichnet sich auf dem Gemälde ›Trunkenes Paar‹ von Jan Steen deutlicher eine derartige sinnvermittelnde Leistung eines im Bild erscheinenden Flugblatts ab.[64] Der Einblattdruck

60 Brüssel, Musées Royaux des Beaux-Arts; vgl. Martin Davies, Rogier van der Weyden. An Essay, with a Critical Catalogue of Paintings Assigned to him and to Robert Campin, London 1972, Abb. 140 und S. 259f.

61 Berlin-Dahlem, Gemäldegalerie; vgl. Renger, Lockere Gesellschaft, S. 100 mit Abb. 65.

62 Geisberg, Woodcut, 1144–1164.

63 Vgl. Rainer und Trudl Wohlfeil, Landsknechte im Bild. Überlegungen zur ›Historischen Bilderkunde‹, in: Bauer, Reich und Reformation. Festschrift Günther Franz, hg. v. Peter Blickle, Stuttgart 1982, S. 104–119.

64 Amsterdam, Rijksmuseum; vgl. Tot Lering en Vermaak, Ausstellungskatalog Amsterdam 1976, Nr. 65.

an der Wand hinter dem Zecherpaar ist als eine niederländische Version des Blatts
›Wer arges thut / hasset das liecht [...]‹, Nürnberg: Georg Wachter um 1540
(Nr. 229), zu identifizieren, zu dem Erhard Schön den Holzschnitt und Hans Sachs
den Text beisteuerte.[65] Die Aussage des deutschen Blatts, daß bei einem verstock-
ten Sünder, der sich u. a. in *Ehbruch / hůrerey vnd fraß* ergehe, keine Besserung
zu erwarten sei, dürfte auch für den niederländischen Einblattdruck gegolten
haben, den Steen als Schlüssel zum Verständnis in den Zusammenhang seines
Genrebilds aufgenommen hat.

7.2. Flugblatt und Literatur

Die Literaturwissenschaft brachte der Bildpublizistik bislang hauptsächlich dann
Interesse entgegen, wenn sie mit einem namhaften Verfasser in Verbindung zu
bringen war oder als Quelle eines literarischen Werks identifiziert werden
konnte.[1] So gut wie keine Rolle spielte dagegen bislang die Frage nach den Funk-
tionen, die das Aufgreifen vorgängiger Literatur auf illustrierten Flugblättern er-
füllt haben könnte. Auch wurde die Bildpublizistik nur selten nach ihrem Beitrag
zur Ausprägung bestimmter literarischer Formen oder zur Entwicklung eines lite-
rarischen Markts befragt. Beide Fragestellungen – Literatur auf Flugblättern und
Flugblätter als Wegbereiter für Literatur – sollen im folgenden behandelt werden,
bevor der Schlußabschnitt das Flugblatt in der Literatur untersucht.[2] Es sei aber
ausdrücklich betont, daß die Komplexität des Themas – schon Rolf Wilhelm Bred-
nichs Monographie über den Zusammenhang von Lied und Flugblatt umfaßt zwei
Bände – nur die Skizzierung von Problemen und Andeutungen von Lösungen
erlaubt. Jede einläßlichere Abhandlung würde ein monographisches Vorgehen
erfordern.

Das Aufgreifen und die Vermittlung literarischer Formen wie das Lied oder der
Spruch durch die Bildpublizistik sind ebenso wie die Rezeption und Tradierung
literarischer Motive und Stoffe in der Forschung seit längerem erkannt und unter-

65 Vgl. Harms, Einleitung, S. XVII. Das Blatt ist abgebildet in Flugblätter der Reformation
B 22.
1 Vgl. etwa Heimo Reinitzer / Peter Ukena, Das Königs-Einhorn. Ein Einblattdruck von
Philipp von Zesen, in: All Geschöpf ist Zung' und Mund, hg. v. Heimo Reinitzer,
Hamburg 1984 (Vestigia Bibliae, 6), S. 309–319; John Roger Paas, Philipp von Zesen's
Work with Amsterdam Publishers of Engravings, 1650–1670, in: Daphnis 13 (1984)
319–341; Marga Stede, »Ein grawsame unnd erschrockenliche History...«. Bemerkun-
gen zum Ursprung und zur Erzählweise von Georg Wickrams Rollwagenbüchlein-Ge-
schichte über einen Mord im Elsaß, in: Daphnis 15 (1986) 125–134.
2 Der im Folgenden gebrauchte Literaturbegriff ist im wesentlichen durch die Momente
der Ästhetisierung und Fiktionalisierung bestimmt. Den Begriff der Dichtung, der sich
von der Sache her gleichfalls anböte, vermeide ich, da sich mit ihm immer noch Vorstel-
lungen von der Autonomie der Kunst verbinden, die für die frühe Neuzeit weithin unan-
gemessen sind.

sucht.[3] Dagegen ist die Frage nach konkreten literarischen Anspielungen und Zitaten zeitgenössischer Literatur systematisch bislang noch nicht gestellt worden. Ihre Beantwortung läßt nicht nur erkennen, welche Literatur beim Publikum der Bildpublizistik als bekannt vorausgesetzt wurde, sondern verspricht auch Aufschluß über das Selbstverständnis der Autoren und die Absichten, die sie mit ihren Blättern verfolgten.

Als eine Möglichkeit literarischer Anspielung nutzten einige Flugblattverfasser das Mittel der Autorfiktion. Wenn das Blatt ›Din tadintadin ta dir la dinta / guten Strewsand / gute Kreide / gute Dinta‹, Frankfurt a. M. 1621, am Schluß vorgibt, Hans Sachs sei sein Verfasser, so dient diese Autorfiktion dazu, die Aussagen des Blatts durch das literarische und moralische Ansehen des Nürnberger Schusters zu autorisieren und wohl auch den Absatz zu fördern.[4] In diametralem Gegensatz dazu stehen die fiktiven Autorangaben auf den Blättern ›Den 24. Augusti 1620. ist dise Mißgeburt [...]‹, Augsburg: Wolfgang Kilian (1620) (Nr. 48), und ›Das dreyförmigte und unerhörte Spanische MONSTRVM [...]‹, Leipzig (1665) (Nr. 42). Der erste Einblattdruck enthält zwei einander widersprechende, von unterschiedlichen politischen Interessen bestimmte Auslegungen einer zweiköpfigen Mißgeburt. Die Zuschreibung der *Hungerisch[n] Außlegung* an *Johannes Bocatius / Poeta / vnd Historicus* zielt offensichtlich auf die poetische Einbildungskraft des Dekamerone-Verfassers und soll die Glaubwürdigkeit des ihm zugewiesenen Texts unterlaufen. Im zweiten Fall steht die Autorfiktion im Dienst der parodistisch vorgetragenen Kritik an erfundenen Zeitungsmeldungen und an lügenhaften Prognostiken, wenn mit *Brandanu[s] Merlinu[s]* ein Verfasser genannt wird, dessen Name an die fiktiven Reiseberichte des heiligen Brandan und an den sagenhaften Zauberer des Artuskreises Merlin erinnern soll.[5] So gegensätzlich die Funktionen der fiktiven Autorangaben sind, verbindet sie doch, daß sie alle auf den Bereich der sogenannten Volksliteratur verweisen.[6]

In dieselbe Richtung weisen Figuren wie Eulenspiegel, Claus Narr oder auch Simplicissimus, die als Erzählobjekte oder als sprechende und handelnde Perso-

3 Etwa Bolte, Bilderbogen; Coupe, Broadsheet I, S. 113–223; Brednich, Liedpublizistik; Ecker, Einblattdrucke, S. 148–229.

4 Nr. 75; vgl. Paisey, Ink-Seller, S. 408; s. auch Kapitel 1.1.1.

5 Dazu Leonhard Intorp, Artikel ›Brandans Seefahrt‹, in: EdM 2, 654–658; Walter Haug, Artikel ›Brandans Meerfahrt‹, in: [2]VL 1, 985–991; Paul Zumthor, Merlin le prophète. Un thème de la littérature polémique, de l'historiographie et des romans, Diss. Genf 1943.

6 Zur Problematik dieses Begriffs vgl. Hans Joachim Kreutzer, Der Mythos vom Volksbuch. Studien zur Wirkungsgeschichte des frühen deutschen Romans seit der Romantik, Stuttgart 1977; Georg Bollenbeck, Das ›Volksbuch‹ als Projektionsformel. Zur Entstehung und Wirkung eines Konventionsbegriffs, in: Mittelalter-Rezeption. Gesammelte Vorträge des Salzburger Symposiums ›Die Rezeption mittelalterlicher Dichter und ihrer Werke in Literatur, bildender Kunst und Musik des 19. und 20. Jahrhunderts, hg. v. Jürgen Kühnel, Hans-Dieter Mück u. Ulrich Müller, Göppingen 1979 (GAG 286), S. 141–171; Jan-Dirk Müller, Volksbuch/Prosaroman im 15./16. Jahrhundert-Perspektiven der Forschung, in: IASL, Sonderheft Forschungsreferate 1 (1985) 1–128, hier S. 1–15.

nen in der Bildpublizistik erscheinen.[7] Die Popularität des ›Narrenschiffs‹ von Sebastian Brant äußert sich nicht nur in den noch zu besprechenden Zitierungen, sondern auch in motivlichen Anspielungen, wie sie das Blatt ›Narrenschiff‹, Augsburg: David Manasser 1630 (Nr. 159), bereits im Titel vornimmt. Mit einem wahren Geflecht von Anspielungen stattet das Blatt ›Newe Zeitung / Der Bår hat ein Horn bekommen‹, o. O. 1633, seine Satire gegen Maximilian I. von Bayern und seine Parteigänger aus.[8] Der Name des schwedischen Feldherrn Gustav Horn ermöglichte Bezüge zur Bibel und zu Fischarts ›Jesuiterhütlein‹.[9] Dadurch, daß ein Zusammenhang zwischen dem Horn auf dem Kopf des bayerischen Bären, zwischen Kurfürstenhut und -apfel hergestellt wird, die der Bayernherzog 1623 erhalten hatte, erweitert sich der Assoziationsraum um den ›Fortunatus‹-Roman, in dem ein ›Wunschhütlein‹ und ein durch den Verzehr bestimmter Äpfel hervorgerufener wie auch beseitigter Hörnerwuchs wichtige Handlungselemente darstellen.[10] Während die Anspielungen auf die Bibel und Fischart und auf eine gleichfalls angeführte Flugschrift von 1625 soweit erläutert werden, daß sie aus dem Blattzusammenhang heraus verstehbar sind, setzt die Bezugnahme auf den ›Fortunatus‹ dessen inhaltliche Kenntnis beim Publikum voraus. Ein von Bibel und konfessioneller Polemik, besonders aber vom Volksbuch geprägter Bildungshorizont wird somit von dem Blatt angesprochen, um die Aggressivität der politischen Satire zu verstärken. Doch läßt sich gerade an diesem Beispiel die Funktion der literarischen Anspielung noch spezifizieren. Die Bibelzitate haben hier wie sonst auch vornehmlich autorisierende Aufgaben; dagegen dürften die Anführungen des ›Fortunatus‹ und der beiden polemischen Schriften über die inhaltliche Verstärkung der satirischen Wirkung des Blatts hinaus dem Leser signalisiert haben, mit welchen Erwartungen er den Einblattdruck aufzunehmen habe: als konfessionelle Streitschrift, aber auch als Unterhaltungsangebot.

Eben diese Signalwirkung einer Bezugnahme auf ein bekanntes und beliebtes literarisches Werk ist auch bei jenen Blättern intendiert, die auf das Personal, genauer: auf den Lustigmacher als die beliebteste Figur der Englischen Komödie anspielen. Auftritte des Pickelhering oder des Jean Potage auf Flugblättern sollten

[7] ›DAS NEW VND KVRTZ WEILLIGE EULLEN SPIEGEL SPIEL [...]‹, (Nürnberg:) Paul Fürst um 1650 (Ex. Nürnberg, GNM: 25357/1258); ›Ulenspiegel Ligt Begraben zu Dam in Flandern [...]‹, (Nürnberg:) Paul Fürst um 1650 (nach Hampe, Ergänzungen, Nr. 390); die in wenigstens drei Fassungen erhaltene ›Warhaffte Contrafactur oder Bildnuß deß einfåltigen [...] Claus Narren [...]‹, Straßburg: Jacob von der Heyden um 1625 (Holländer, Wunder, Abb. 82), Max Speter, Grimmelshausens Simplicissimus-»Flugblätter«, in: Zs. f. Bücherfreunde 18 (1926) 119f.

[8] Nr. 163; vgl. Flugblätter Wolfenbüttel II, 301 (Kommentar von Christiane Kuckhoff).

[9] Ps. 89,25; Dan. 7,7f. Johann Fischart, Die Wunderlichst Vnerhörtest Legend vnd Beschreibung. Des Abgeführten / Quartirten / Gevierten vnd Viereckechten Vierhörnigen Hütleins: Samt Vrsprungs derselbigen Heyligen Quadricornischen Suiterhauben vnd Cornutschlappen [...], (Straßburg: Bernhard Jobin) 1580 (Ex. München, SB: Polem. 991g/1).

[10] Fortunatus, hg. v. Hans-Gert Roloff, Stuttgart 1981 (RUB 7721), S. 151–177.

der potentiellen Käuferschaft einen Unterhaltungswert garantierten.[11] In Einzelfällen wäre jedoch darüber hinausgehend zu erwägen, ob der Blattautor auch an einen Verkauf seiner Drucke anläßlich der Aufführungen der Komödien gedacht hat, die ja nach Auskunft zeitgenössischer Quellen die Besucher in Scharen anlockten und somit auch gute Absatzchancen für Kolporteure eröffneten.[12] Es wäre vermutlich lohnend, auch die zahlreichen stofflichen und thematischen Parallelen zwischen der Bildpublizistik und dem Fastnachtspiel[13] einmal nicht nur unter dem Aspekt literarischer Einflüsse, sondern hinsichtlich konkreter Zusammenhänge mit Spielaufführungen zu untersuchen.

Während formale, stoffliche und andere Bezugnahmen auf die zeitgenössische Literatur einigermaßen häufig auf Flugblättern begegnen, sind wörtliche Zitate aus der Literatur eher selten und schon gar nicht als ausgewiesene Zitate nachzuweisen. So konnten auf dem Blatt ›Fůr ein jeden Burger oder Haußwirt / hůpsche Sprüche [...]‹, Augsburg: Martin Wörle 1613 (Nr. 120), unter anderem wörtliche Entlehnungen aus Thomas Murners ›Narrenbeschwörung‹ und auf dem Einblattdruck ›Das gulden A.B.C. Fůr Jedermann / [...]‹, Köln: Heinrich Nettessem 1605 (Nr. 43), Übernahmen aus Sebastian Brants deutscher Version der ›Disticha Catonis‹ nachgewiesen werden.[14] Da die kompilierenden Verfasser diese Zitate nicht gekennzeichnet und zudem in größere Textzusammenhänge eingebaut haben, wurde der Bezug auf die literarischen Vorläufer vor dem Publikum verborgen gehalten und nicht funktionalisiert. Die beiden Werke Murners und Brants wurden lediglich für die Herstellung, nicht aber für die Wirkungsweise der Flugblätter genutzt.

Interessanter sind die Übernahmen, die zwei andere Werke der beiden Straßburger Humanisten betreffen. Auf wenigstens fünf wohl sämtlich zu Augsburg kurz vor Mitte des 16. Jahrhunderts erschienenen Flugblättern kamen nämlich vollständige Kapitel des ›Narrenschiffs‹ und der ›Schelmenzunft‹ zum Abdruck.[15]

11 Vgl. Coupe, Broadsheet II, 203; Flugblätter Wolfenbüttel I, 169; II, 278, 296; Flugblätter Darmstadt, 126.

12 Vgl. Kapitel 1.2.3. Der Vertrieb der Flugblätter ist im übrigen auch bei der oben angeführten ›Volksliteratur‹ mitzudenken, die ja auf denselben Wegen zu den Verbrauchern gelangte.

13 Hellmut Rosenfeld, ›Die acht Schalkheiten‹, ›Die sechzehn Schalkheiten‹ und Peter Schöffers ›Schalksgesinde auf der Frankfurter Messe‹: Bilderbogen und Flugblätter aus dem Bereich des Fastnachtspiels, in: GJ 1981, S. 193–206; Flugblätter Wolfenbüttel I, 53, 78, 89, 94.

14 Ebd. I, 26 (Kommentar von Cornelia Kemp) und 22f. (Kommentar von Michael Schilling).

15 Die Blätter ›Die Oren lassen melcken‹, (Augsburg:) Anton Corthoys d. Ä. um 1540 (Geisberg, Woodcut, 324), ›Den Braten schmacken‹, Augsburg: Anton Corthoys d. Ä. um 1540 (Flugblätter der Reformation, B 7), ›Vom Ebruch‹, (Augsburg:) Hans Hofer um 1550 (Geisberg, Woodcut, 792), ›Das verdorben schiff der handtwercksleut‹, Augsburg: Hans Hofer um 1550 (Flugblätter der Reformation, B 46), ›Vom wucher. Furkauff vnd Tryegerey‹, (Augsburg?: Hans Hofer?) um 1550 (ebd., B 45) entsprechen in Murners ›Schelmenzunft‹ (hg. v. Meier Spanier, Halle a. S. 1912) den Kapiteln 12 und 16 sowie in Brants ›Narrenschiff‹ (hg. v. Manfred Lemmer, Tübingen ²1968) den Kapiteln 33, 48 und

Auch wenn die Einblattdrucke keinen Hinweis auf ihre Vorlagen enthalten, hätten doch die geschlossenen Übernahmen von Bildern und Texten eher eventuelle Kenntnisse der Quellen beim Publikum abrufen können als im Fall der oben erwähnten verdeckten Zitate. Auch mag beim Verkauf gesprächsweise auf die Autoren der Blattexte aufmerksam gemacht worden sein, so daß einige Käufer das Blatt erworben haben mochten, um besonders treffende Kapitel der von ihnen geschätzten Werke als selbständige Publikation zu besitzen, die etwa zum Verschenken oder als Wandschmuck geeignet war. Die überwiegende Mehrheit des Publikums wird die Blätter allerdings ohne einen Gedanken an die literarischen Vorlagen gekauft haben. Hätten nämlich die Bücher Brants und Murners einen effektiven Werbewert besessen, wäre davon auszugehen, daß die Verleger auf die Quellen hingewiesen hätten, um die Absatzchancen ihres Produkts zu erhöhen. Letztlich muß man also auch bei diesen kompletten Übernahmen aus literarischen Werken damit rechnen, daß primär die Existenz einer vom Umfang geeigneten und thematisch erfolgversprechenden Vorlage, für die überdies kein Autorenhonorar anfiel, zur Herstellung der Blätter führte, weniger aber die Gelegenheit, an literarische Kenntnisse und Interessen des Publikums anzuknüpfen.[16]

Die letztgenannten Einblattdrucke mit ihren Entlehnungen vollständiger Kapitel aus zwei zentralen Werken der Narrenliteratur verdienen Interesse auch noch in einem grundsätzlicheren Sinn. Hellmut Rosenfeld hat, einer Vermutung Friedrich Zarnckes folgend, in mehreren Veröffentlichungen nachzuweisen gesucht, daß Sebastian Brants ›Narrenschiff‹ entstehungsgeschichtlich von der Bildpublizistik abhänge, daß die einzelnen Kapitel des Werks im Grunde nichts anderes seien als aufeinander folgende und zu einem Buch zusammengebundene Flugblätter.[17] Als Schwachpunkt dieser These, der, soweit ich sehe, bisher nicht widersprochen worden ist, muß man wohl ansehen, daß die stützenden Belege sich auf formale und thematische Parallelen zwischen vereinzelten Flugblättern des 15. Jahrhunderts und dem ›Narrenschiff‹ beschränken. Der oben erbrachte Nachweis von Abdrucken kompletter Kapitel des ›Narrenschiffs‹ (und der ›Schelmenzunft‹) auf Flugblättern kann aus chronologischen Gründen zwar nicht als unmittelbare Bestätigung der genealogischen Hypothese Rosenfelds gewertet werden, er belegt jedoch sehr viel konkreter eine Affinität von Narrenliteratur und Bildpublizistik,

93/102. Die meisten Quellennachweise schon bei Bolte, Bilderbogen, 1910, S. 194; vgl. auch Goer, Gelt, Anm. 566.

[16] Von Brants ›Narrenschiff‹ und Murners ›Schelmenzunft‹ erschienen 1531 bzw. 1540 in Augsburg, also etwa zur gleichen Zeit und am gleichen Ort wie die Flugblätter, Ausgaben, die Corthoys und Hofer vermutlich als unmittelbare Vorlagen benutzt haben. Vor dem Hintergrund dieser Ausgaben gewinnt der erwogene Erwartungs- und Kenntnishorizont des Publikums etwas mehr Wahrscheinlichkeit.

[17] Hellmut Rosenfeld, Das deutsche Bildgedicht. Seine antiken Vorbilder und seine Entwicklung bis zur Gegenwart, Leipzig 1935 (Palaestra, 199), S. 29f.; ders., Sebastian Brants ›Narrenschiff‹ und die Tradition der Ständesatire, Narrenbilderbogen und Flugblätter des 15. Jahrhunderts, in: GJ 1965, S. 242–248; ders., Die Narrenbilderbogen und Sebastian Brant, ebd. 1970, S. 298–307.

als dies die erwähnten Parallelen vermögen. Dennoch dürfte der Gedanke, das ›Narrenschiff‹ als eine Sammlung von Einblattdrucken zu betrachten, die Vor- und Entstehungsgeschichte zu sehr vereinfachen, da er Einflüsse mündlicher Erzähltraditionen und vorgängiger moralsatirischer Erzählsammlungen vernachlässigt. Eher wird man der Rolle der Bildpublizistik gerecht, wenn man die Einblattdrucke nicht als alleinigen Ausgangspunkt, sondern als einen Faktor unter vielen ansieht, der zur Ausprägung und Durchsetzung bestimmter literarischer Werke und Erscheinungsformen beigetragen hat. Diesen Beitrag gilt es im Folgenden näher zu bestimmen.

Seit Rolf Wilhelm Brednichs Untersuchung über die Liedpublizistik ist die Bedeutung der Einblattdrucke für die Überlieferung und Verbreitung des historischen Liedguts bekannt. Die Beobachtung, daß viele Lieder erst in Einzeldrucken umliefen, bevor sie in Liedersammlungen zusammengefaßt wurden, erlaubt zwei Schlußfolgerungen. Zum einen verbreitete die Bildpublizistik mit ihrer öffentlichen Vertriebsform und ihrem im Vergleich zum Buch günstigen Preis die Publikumsbasis auch für umfänglichere Liederbücher; Flugblätter trugen dazu bei, bestimmte Lieder durchzusetzen, beeinflußten das Publikumsinteresse und steigerten mit der Kenntnis und dem Interesse den Wunsch nach neuen Liedern ebenso wie das Bedürfnis, die Menge der umlaufenden Lieder zu sammeln, also eine Anthologie oder gar eine Summe des vielfältigen und unübersichtlichen Liedguts zu besitzen. Diesem Bedarf kamen dann die weltlichen und geistlichen Liederbücher der Zeit entgegen.[18] Zum andern bot der Markt der Flugblätter[19] den Produzenten teurerer und damit auch ein höheres finanzielles Risiko tragender Liedersammlungen die Möglichkeit abzuschätzen, welche Lieder und welche Liedtypen die besten Absatzchancen besaßen.

Ähnlich wird man den Beitrag der Bildpublizistik für die zahlreich entstehenden Schwanksammlungen des 16. Jahrhunderts bestimmen müssen. Zwar stammen die Schwänke und Erzählungen zum großen Teil schon aus mittelalterlicher Tradition, so daß ihre Neufassungen und Drucklegungen bereits auf Erfahrungen mit den Reaktionen des Publikums aufbauen und vorhandene Erwartungen berücksichtigen konnten. Dennoch werden auch hier die Flugblätter mit Schwankthemen dazu beigetragen haben, daß sich der Kreis des Publikums erweiterte und die Absatzmöglichkeiten auch für umfangreichere Textsammlungen verbessert wurden. Zudem konnte der Markt des Kleinschrifttums den Autoren und Verle-

[18] Entsprechende Vorgänge sind für die Prodigiensammlungen vorauszusetzen (s. o. Kapitel 2.3.1.). Auch bei größeren Werken ist die Tendenz zur ›Summe‹ abzulesen: Man denke an die Sammlung von Teufelbüchern im ›Theatrum Diabolorum‹ oder an die Romanzusammenstellungen im ›Deutschen Heldenbuch‹ und im ›Buch der Liebe‹; zum letzten zuletzt John L. Flood, Sigmund Feyerabends ›Buch der Liebe‹, in: Liebe in der deutschen Literatur des Mittelalters. St. Andrews-Colloquium 1985, hg. v. Jeffrey Ashcroft, Dietrich Huschenbett u. William Henry Jackson, Tübingen 1987, S. 204–220.

[19] Ergänzend sei angemerkt, daß die geschilderten Funktionen nicht nur von der Bildpublizistik, sondern selbstverständlich vom gesamten Bereich des Kleinschrifttums erfüllt wurden.

gern der Schwankbücher als Barometer für die Interessenlage der Käuferschaft dienen. Wenn die Bildpublizistik zahlreiche Schwankthemen aus dem späten Mittelalter aufgreift,[20] ist sie einerseits Nutznießer einer beliebten und eingeführten Gattung und bereitet anderseits neuen Werken derselben Gattung den Boden. Die Aufnahme von Flugblattexten in die bekannten Schwanksammlungen ist somit nicht nur als positivistischer Quellennachweis, sondern als aussagekräftiges Indiz für die fördernde Rolle der Einblattdrucke auf dem literarischen Markt zu werten.[21]

Erheblich weiter würde der Einfluß der Bildpublizistik reichen, den Hansjürgen Kiepe vor kurzem für die Priameldichtung erwogen hat.[22] Als Alternative zu bisherigen Erklärungsversuchen der Entstehung und der Bezeichnung des Priamels vermutet er, ausgehend von einem um 1485 entstandenen Holztafeldruck, daß das Priamel ursprünglich als Vorspann (Priamel von lateinisch praeambulum) für ein Bild bestimmt gewesen sein könnte. So faszinierend diese Überlegung auf den ersten Blick erscheint – und für das Vorkommen von Priameln auf illustrierten Flugblättern lassen sich mehr Belege anführen, als Kiepe kennt –,[23] so bleiben doch, wie Kiepe selbst einräumt, grundsätzliche Zweifel an der Richtigkeit der Hypothese bestehen. Der erwähnte Holztafeldruck ist nämlich das einzige konkrete Zeugnis, das für die erwogene Genealogie des Priamels spricht. Alle anderen Einblattdrucke, auf denen Priameln abgedruckt sind, sind nicht illustriert,[24] setzen das Bild über den Text oder nützen das Priamel als Vorspann zu Bild und einem ausführlicheren Text. Damit aber kommt man bereits Kiepes zweitem Erklärungsvorschlag sehr nahe, der das Priamel als Vortragseröffnung hinstellt. Da die Belege für letztere Funktion des Priamels sehr viel dichter gesät sind,[25] wird

20 Ich erinnere nur an die vielen Schwänke, die Hans Sachs der Tradition entnommen und auf Flugblättern veröffentlicht hat. Vgl. auch die zahlreichen Nachweise bei Bolte, Bilderbogen.

21 Nachweise etwa bei Montanus, Schwankbücher, S. XV; Marga Stede, »Ein grawsame unnd erschrockenliche History...«. Bemerkungen zum Ursprung und zur Erzählweise von Georg Wickrams Rollwagenbüchlein-Geschichte über einen Mord im Elsaß, in: Daphnis 15 (1986) 125–134; vgl. auch Annemarie Brückner, Volkstümliche Erzählstoffe auf Einblattdrucken der Gustav-Freytag-Sammlung, in: Zs. f. Volkskunde 57 (1961) 230–238. Moser-Rath, Lustige Gesellschaft, geht auf die Schwanküberlieferung im Flugblatt so gut wie nicht ein.

22 Kiepe, Priameldichtung, S. 20–32.

23 Vgl. Hampe, Paulus Fürst, Nr. 282 mit Abb. 24; Geisberg, Woodcut, 222; Flugblätter Wolfenbüttel I, 27, 43.

24 Das gilt für zwei weitere Flugblätter der Inkunabelzeit; vgl. Silvia Pfister, Sind Priameln ›Bildgedichte‹? Hinweis auf einen unbekannten Priamel-Einblattdruck, in: ZfdA 115 (1986) 228–233, und für das Blatt ›Ein Schön vnd Lustig Gespräch / von etlichen Kandten Geuatterinen‹ von Ambrosius Wetz aus dem 16. Jahrhundert (Ex. Wolfenbüttel, HAB: ohne Signatur).

25 Auch Brants z. T. priamelartige Dreireime zu Beginn seiner ›Narrenschiff‹-Kapitel (auf entsprechende Strukturen in Murners ›Narrenbeschwörung‹ und ›Schelmenzunft‹ sei hier nur hingewiesen) beziehen sich nicht, wie Kiepe zu glauben nahelegt, allein auf die zugehörigen Holzschnitte, sondern gleichermaßen auf die anschließenden Haupttexte. Kiepes Abb. 5 ist daher irreführend. Es sei auch darauf hingewiesen, daß die Struktur des

man ihr wohl den Vorzug vor der Hypothese ›Bildgedicht‹ geben müssen. Zu unterstreichen ist jedoch Kiepes Auffassung von der Wichtigkeit der Einblattdrucke für die Durchsetzung und Verbreitung der Priamelgattung. Seine Nachweise, daß Einzeldrucke als Vorlagen in Sammelhandschriften gedient haben,[26] bestätigen auf dem Gebiet des Priamels und der Spruchdichtung die wegbereitende Rolle der Bildpublizistik für bestimmte Gattungen auf dem literarischen Markt, wie sie oben für das Lied und den Schwank vermutet worden ist.

Noch deutlicher als bei den angesprochenen Gattungen der Narrenliteratur, des Lieds, Schwanks und Priamels spielte das illustrierte Flugblatt eine Vorreiterrolle für einige speziellere literarische Formen. Von verschiedener Seite ist darauf aufmerksam gemacht worden, daß deutsche Alexandrinerverse schon über zwei Jahrzehnte vor Opitz' ›Buch von der Deutschen Poeterey‹ (1624) in der Bildpublizistik begegnen.[27] Auch für die in barocker Lyrik beliebte Form des Echogedichts gilt die Poetik von Martin Opitz als der Markstein, der dieser Form den Weg in die deutsche Literatur gewiesen hat.[28] Doch ist wie beim Alexandriner auch hier auf Vorläufer hinzuweisen, die auf Flugblättern publiziert wurden: Das vom Nürnberger Drucker Georg Gutknecht als Neujahrsgabe verfaßte ›ECHO CHRISTIANA [...]‹, Nürnberg: Georg Gutknecht 1607 (Nr. 79), wurde noch zweimal vom Sohn des Verfassers nachgedruckt. Auch ein antijesuitisches ›ECHO, das ist / Ein Kurtzer doch wahrer vnd eigentlicher Widerschall [...]‹, Amsterdam: Hans Conrad o. J.,[29] erschien vermutlich vor 1624: Wenn eine briefliche Äußerung des Grazer Hofkammersekretärs Friedrich David Schaller vom 18. Juni 1619 auf jenes Blatt zu beziehen ist, gehört es in die Propaganda zu Beginn des Dreißigjährigen Kriegs.[30]

Priamels mit seiner reihenden Protasis besonders beeignet war, nach und nach die Aufmerksamkeit eines unruhigen Publikums zunächst auf den Schluß der Reihung und damit zugleich auf den Sprecher und anschließende Vortragstexte zu lenken.

26 Kiepe, Priameldichtung; S. 182–273.

27 Leonard Forster, German Alexandrines on Dutch Broadsheets before Opitz, in: The German Baroque. Literature, Music, Art, hg. v. George Schulz-Behrend, Austin 1972, S. 11–64; Paas, Verse Broadsheet, S. 38–42; Elisabeth Lang, Das illustrierte Flugblatt des Dreißigjährigen Krieges – ein Gradmesser für die Verbreitung der Opitzischen Versreform?, in: Daphnis 9 (1980) 65–87, 670–675; Leonard Forster, Christoffel van Sichem in Basel und der frühe deutsche Alexandriner, Amsterdam / Oxford / New York 1985 (Verhandelingen der Koninklijke Nederlandse Akademie van Wetenschappen, Afd. Letterkunde, Nieuwe Reeks 131).

28 Johannes Bolte, Das Echo in Volksglaube und Dichtung, in: Sitzungsberichte d. Preußischen Akademie d. Wissenschaften, phil.-hist. Klasse, 1935, 262–288, 852–862; August Langen, Dialogisches Spiel. Formen und Wandlungen des Wechselgesangs in der deutschen Dichtung (1600–1900), Heidelberg 1966, S. 48–51; Alois Maria Haas, Geistlicher Zeitvertreib. Friedrich Spees Echogedichte, in: Deutsche Barocklyrik. Gedichtinterpretationen von Spee bis Haller, hg. v. Martin Bircher u. Alois Maria Haas, Bern / München 1973, S. 11–47.

29 Nr. 80. Das Impressum ist vermutlich gefälscht. Die Stichtechnik läßt eher an den Augsburger Radierer Wilhelm Peter Zimmermann denken.

30 Brief an Hans Fugger d. J. und Hans Ernst Fugger: *Dero gnädiges Schreiben vom 31. May habe ich neben den beyverwahrten Pasquillen zu recht empfangen. Ist das Echo von den*

Mit der plakativen Erscheinungsform der Flugblätter, die für optische Effekte besonders geeignet und empfänglich war, hängt wohl zusammen, daß auch volkssprachige Figurengedichte in der Bildpublizistik längst anzutreffen sind, bevor sich mit Justus Georg Schottel die Dichtungstheorie und mit den Pegnitzschäfern der ›Literaturbetrieb‹ dieser Lyrikform intensiver zuwandte.[31] Nach lateinischen Vorläufern seit dem Beginn des 16. Jahrhunderts[32] erschienen in der zweiten Jahrhunderthälfte bereits deutschsprachige Labyrinthgedichte auf Flugblättern.[33] Auf diesen und vergleichbaren Einblattdrucken wurde der Text vom Drucker so angeordnet, daß der Umriß ein Bild ergab, das in sinnvoller Beziehung zum Textinhalt stand.[34] Neben solchen typographischen Figurentexten begegnen im 16. Jahrhundert auf Flugblättern auch schon metrische carmina figurata, d. h. solche Gedichte, bei denen der Bildumriß durch die unterschiedliche Verslänge hergestellt wurde.[35] Ohne der Bildpublizistik eine avantgardistische Rolle für bestimmte literarische Gattungen und Formen zusprechen zu wollen – dazu fehlte den Flugblattautoren nicht zuletzt das entsprechende Bewußtsein ihres Schaffens –, ist doch nicht zu verkennen, daß das Flugblatt und darüber hinaus das Kleinschrifttum generell einen wichtigen Faktor im historischen Prozeß literarischer Entwicklungen bildeten. Seine Bedeutung liegt sowohl in der Verbreiterung eines Literaturpublikums, die nicht zuletzt zur Ausbildung eines literarischen Markts beitrug, als auch in dem Einfluß auf das Wechselspiel der literarischen Gattungen und Formen, indem die Bildpublizistik einige Mitspieler stärkte, andere gar aus der Taufe

Jesuitern zwar vor disem allhie gewest (Fuggerzeitungen 1618–1623, S. 61). Auch in polemischen Flugschriften begegnen vor Opitz deutsche Echogedichte, vgl. ›Ein gar newer Lobspruch von IGNATIO LOIOLAE, Der Jesuwider jhrem Stam / Vrsprung vnd Herkommen in einē ECHO oder Widerhal gestellt. […]‹, o. O. 1615 (Ex. München, SB: Res. 4° P.o.germ. 234/22); ›Gewesenen Bischoff vnd Cardinal Clesels Garauß […] Jn Form eines ECHO Lustig zu Lesen […]‹, o. O. 1620 (Ex. Wolfenbüttel, HAB: 51. Pol. [7]).

[31] Vgl. Jeremy Adler, Technopaignia, carmina figurata and Bilder-Reime: Seventeenth-century figured poetry in historical perspective, in: Comparative Criticism. A Yearbook 4 (1982) 107–147; Ulrich Ernst, Lesen als Rezeptionsakt. Textpräsentation und Textverständnis in der manieristischen Barocklyrik, in: LiLi 57/58 (1985) 67–94; Jeremy Adler / Ulrich Ernst, Text als Figur. Visuelle Poesie von der Antike bis zur Moderne, Ausstellungskatalog Wolfenbüttel 1987.

[32] Edmund Braun, Eine Nürnberger Labyrinthdarstellung aus dem Anfang des 16. Jahrhunderts, in: Mitteilungen aus dem Germanischen Nationalmuseum 1896, S. 91–96.

[33] Flugblätter Wolfenbüttel I, 15a, 47; III, 4; Hermann Kern, Labyrinthe. Erscheinungsformen und Deutungen. 5000 Jahre Gegenwart eines Urbilds, München 1982, S. 311–318. ›Labyrinth oder Jrrgarten. Darinnen der Mensch / seiner Sünden halb / sich verjrrt vnd vergehet […]‹, Augsburg: Michael Manger um 1590 (Ex. Braunschweig, HAUM: FB XIV). Zu späteren Labyrinth-Gedichten des Barockzeitalters vgl. Ana Hatherly, Reading Paths in Spanish and Portuguese Baroque Labyrinths, in: Visible Language 20 (1986) 52–64, und Piotr Rypson, The Labyrinth Poem, ebd. 65–95.

[34] Außer dem Labyrinth finden sich beispielsweise Druckballen, ein Hirsch, die Weltkugel, Kreuze oder der Stern von Bethlehem als Ergebnisse solcher Typogramme (Flugblätter Wolfenbüttel I, 66a, 241; III, 3a, 23f., 27.

[35] Flugblätter Wolfenbüttel II, 73; III, 176a; ›CRATER NVPTIALIS […]‹, Nürnberg: Katharina Gerlach (1590) (Ex. Nürnberg, GNM: 24563/1238).

hob und allgemein den Autoren und Verlegern Anhaltspunkte für Trends und künftige Entwicklungen lieferte.

Die Frage nach Literatur auf Flugblättern und den Leistungen der Bildpublizistik für die Literatur darf aber nicht auf stoffliche Bezüge und das System der Gattungen und Formen beschränkt werden. Von besonderer Wichtigkeit erscheint nämlich der Beitrag der Flugblätter zur Erschließung neuer Publikumsschichten beim Verständnis fiktionaler Rede. Hans Sachs markierte den fiktionalen Status seiner Spruchgedichte, die ja größtenteils über das Kleinschrifttum und illustrierte Einblattdrucke verbreitet wurden, durch auffällige Signale, sei es, daß irreales Personal, etwa Personifikationen, mythologische Gestalten oder sprechende Tiere, auftritt, sei es, daß das Geschehen als Traum gekennzeichnet wird.[36] Derartige Inszenierungen von Fiktion dürften das Verständnis und Interesse etwa an tierepischen Werken, wie sie um 1600 in größerer Zahl entstanden,[37] oder an breiten Traumerzählungen wie Johann Michael Moscheroschs ›Gesichten Philanders von Sittewalt‹ oder Johann Beers ›Ritter Hopfensack‹ in mancher Hinsicht gefördert haben. Es kennzeichnet diesen Zusammenhang, wenn Fischart sich in seinem ›Flöh Haz‹ eben auf die einschlägige Bildpublizistik beruft und damit nicht nur an deren Themen und Markterfolg, sondern auch an ihre Mittel literarischer Fiktionalisierung anschließt.[38]

Auch das auf den Flugblättern so häufig eingesetzte Verfahren der Allegorisierung arbeitet einem breiteren Verständnis fiktionaler Rede vor.[39] Die so oft in satirischer Absicht vorgenommene allegorische Einkleidung realer Personen und Handlungen dürfte in der intendierten Reibung von bedeutender und bedeuteter Ebene beim Publikum ihren Reiz gewonnen, aber auch das Verständnis für unei-

[36] Winfried Theiß, Exemplarische Allegorik. Untersuchungen zu einem literarhistorischen Phänomen bei Hans Sachs, München 1968.

[37] Etwa Georg Rollenhagens ›Froschmeuseler‹ (1595), Johann Sommers ›Martins Ganß‹ (1609), Georg Friedrich Messerschmidts ›Von des Esels Adel‹ (1617) oder Wolfhart Spangenbergs ›Ganß König‹ (1607) und ›Eselkönig‹ (1625).

[38] *Wer sicht nicht was für selzam streit*
Unsre Prifmaler malen heut /
Da sie füren zu Feld die Katzen
Wider die Hund / Mäus und die Ratzen.
Wer hat die Hasen nicht gesehen
Wie Jäger sie am Spiß umtrehen.
Oder wie wunderbar die Affen
Des Buttenkrämers Kram begaffen.
Und andre Prillen und sonst grillen
Damit heut fast das Land erfüllen
Die Prifmaler und Patronirer
Die Laspriftrager und Hausirer.
Derhalben mit dem Edeln haufen
Auch mitzuhetschen und zulaufen /
Den Flöhstreit wir eingfüret han
(Fischart, Flöh Hatz, S. 142, Vers 71–85).

[39] Erich Kleinschmidt, Denkform im geschichtlichen Prozeß. Zum Funktionswandel der Allegorie in der frühen Neuzeit, in: Formen und Funktionen, S. 388–404.

gentliches Sprechen erhöht haben. Daß Antworten und Fortsetzungen etlicher allegorischer Satiren zumeist auf der allegorischen Ebene anknüpften, läßt bereits auf eine gewisse Verselbständigung in Richtung einer fiktionalen Handlungsdimension schließen.[40] Es ist zu vermuten, daß die Verbreitung dieses literarischen Verfahrens durch die Bildpublizistik nicht nur dem Verständnis und Interesse an ›Kostümliteratur‹ wie der Bukolik entgegenkam, sondern auch einer Legitimation und Wertschätzung fiktionalen Erzählens allgemein zuarbeitete.

Schließlich, und hier war der Bildpublizistik besonders weitreichende Wirkung beschieden, verstanden es die Autoren und Kolporteure der Flugblätter, den Verdacht der Unglaubhaftigkeit und den Lügenvorwurf gegenüber ihrem Medium produktiv im Sinn einer inszenierten Fiktionalität umzusetzen. An anderer Stelle dieser Arbeit habe ich bereits ausgeführt, wie die ausgespielte Rolle des Marktschreiers auf den Flugblättern in mehrfacher Hinsicht funktionalisiert werden konnte: als bewährtes Mittel der Werbung und Unterhaltung, als Möglichkeit, mit dem augenzwinkernden Eingeständnis der Übertreibung und Lüge dem Publikum das Gefühl moralischer Überlegenheit über den Sprecher zu geben, und als Chance, als vorgeblicher Narr und unter dem Deckmantel der Lüge die Freiheit zu gewinnen, auch unangenehme Wahrheiten zu äußern und Kritik zu üben.[41] Auf dem Blatt ›Vnerhórtes Lob vnd Ruhm / eines jungen Tilckmodels oder newen wolerfahrnen Landsknechts Frawen‹, o. O. 1621 (Nr. 194, Abb. 40), stellt die abgebildete *Soldaten Fraw* die Vorzüge ihres Lebens gegenüber einer Existenz als *Dienstmagd* heraus: Sie brauche sich nicht zu sorgen, ob sie irgendwann geheiratet werde, da sie *in einer Stunde / ja offt in einem Augenblick zu einem wackern jungen Manne* kommen könne. Auch benötige sie keine Aussteuer, da sie und ihr ›Gemahl‹ mit wenigem zufrieden seien (*Ein Tischbanck / frisch Stroh [...] ist vns gnug zum Hochzeithause*). Aufwendige Kleidung brauchten die Soldatenfrauen nicht, *Ja wir gefallen vnsern Herren nirgend besser / als in einem schneefarben schónen Hembde / auch noch wol ohne das viel besser.* Leibliche Nahrung erhielten sie von den Bauern *ohne Gelt*. Diese und weitere geschilderte Vorzüge lassen die Sprecherin zu dem Schluß kommen: *Jn Summa / vnser Leben ist das beste Leben*, und *allen jungen hurtigen Dirnen / vnnd vnberáucherten wackern Kóchinen* raten, *vmb der Veneris Sohns Amoris willen* ihrem Dienst zu entsagen und das Leben einer Soldatenfrau als *den Vorgeschmack deß ewigen Lebens* zu genießen.

Die inhaltliche Skizzierung des Flugblatts dürfte hinreichen, die auffälligen Parallelen zu Grimmelshausens ›Lebensbeschreibung der Ertzbetrügerin und Landstörtzerin Courasche‹ zu verdeutlichen.[42] Dabei ist es mir weniger um die motivlichen Entsprechungen zu tun, deren sich noch weitere nachweisen ließen,[43] auch die Frage, ob Grimmelshausen das Blatt als Quelle vorgelegen habe, er-

40 Vgl. für einen anderen Materialbereich Hess, Narrenzunft, S. 296–298.
41 S. o. Kapitel 1.2.3. und 2.3.2.
42 Hg. v. Wolfgang Bender, Tübingen 1967.
43 Das schnell verschmerzte Witwentum oder die jüdischen Momente des Frauenbilds. Solche motivlichen Übereinstimmungen finden sich auch auf anderen Blättern, vgl. Flugblätter Wolfenbüttel I, 137f., 142.

scheint mir hier nur mäßig interessant. Wichtig ist vielmehr die verwandte Einrichtung der fiktionalen Erzählebene und die identische Erzählhaltung. Hier wie dort schildert eine Ich-Erzählerin ihre Lebensumstände und erweist sich in ihrer Erzählung als unfähig, den schönen Schein und die Sündhaftigkeit ihres Lebens zu erkennen. Hier wie dort wird eine unfreiwillige Selbstentlarvung inszeniert und der Belehrung des Lesers dienstbar gemacht. Hier wie dort schließlich stellen sich ›narrative Überschüsse‹ ein, die das Publikum unterhielten und im fiktionalen Raum jener Amoralität und Freiheit teilhaftig werden ließen, die ihm in der Realität zunehmend verwehrt wurden.

Um die auffällige Parallelität zwischen dem Flugblatt und der ›Courasche‹ nicht als singulären Fall erscheinen zu lassen, sei noch ein kurzer Blick auf den Einblattdruck ›New außgebildeter jedoch wahrredenter ja rechtschaffener Auffschneider vnd übermühtiger Großsprecher‹, Nürnberg: Paul Fürst um 1650 (Abb. 42), geworfen.[44] Der Kupferstich zeigt einen à la mode gekleideten Herrn mit einem übergroßen, wohl auch zum Aufschneiden bestimmten Schwert am Gürtel. Dieser Kavalier erzählt seine phantastischen Erlebnisse aus aller Herren Länder, rückt seine außergewöhnlichen Fähigkeiten ins rechte Licht, die besonders seine militärischen Qualitäten betreffen, und vergißt nicht zu erwähnen, welche Ehre ihm der deutsche Kaiser erwiesen habe. Schon diese äußerst verknappte Darstellung gibt nicht allein die Motivparallelen, sondern vor allem die gleichartige Erzählerfiktion zu erkennen, die in Christian Reuters ›Schelmuffsky‹ eingesetzt wird.[45] Mit einer solchen Feststellung sollen weder die Wirksamkeit literarischer Vorbilder vom Miles Gloriosus über den Finkenritter bis hin zu Horribilicribrifax noch eine mögliche Vorbildhaftigkeit jenes Eustachius Müller bestritten werden, dessen Mutter mehrfach gegen Reuter vor Gericht gezogen war. Quellenfragen scheinen mir hier wie bei Grimmelshausens ›Courasche‹ von untergeordneter Bedeutung gegenüber der Beobachtung, daß die Bildpublizistik diesen und anderen Werken ein breiteres Publikum verschaffte, indem sie die Flugblattkonsumenten nicht nur auf bestimmte literarische Figuren und Motive, sondern vor allem auf das Verständnis fiktionalen Erzählens, zumal auch eines fiktiven Ich-Erzählers, vorbereitete. Weniger entscheidend dürfte die Modellhaftigkeit bestimmter Flugblätter für die Seite der Autoren gewesen sein, obwohl auch hier, wie im folgenden zu sehen, ein unmittelbarer Einfluß nicht unterschätzt werden darf, als für die Seite der Rezipienten, die mit neuen literarischen Verfahrensweisen vertraut gemacht und für die Aufnahme auch größerer literarischer Werke vorbereitet wurden.

Daß sich die Autoren der vor-, zum Teil auch wegbereitenden Rolle der Bildpublizistik in einigen Fällen durchaus bewußt waren, zeigte sich bereits an der oben

44 Nr. 160. Vergleichbare Blätter bei Bolte, Bilderbogen, 1938, S. 3–9; Flugblätter des Barock, 33; Flugblätter Coburg, 130; Flugblätter Wolfenbüttel I, 116f.; Flugblätter Darmstadt, 13 und 127.

45 Christian Reuter, Schelmuffskys Warhafftige Curiöse und sehr gefährliche Reisebeschreibung Zu Wasser und Lande, hg. v. Eberhard Haufe, Leipzig 1972 (Sammlung Dieterich, 346).

zitierten Passage aus Fischarts ›Flöh Haz‹. Eine solche Anknüpfung an Publikumskenntnisse und -erwartungen, die von den Flugblättern mitgeprägt worden waren, konnte besonders wirksam durch die Gestaltung eines Titelblatts erfolgen, da hier zusätzlich zu verbalen auch graphische Anspielungsmöglichkeiten bestanden. Das Frontispiz zu Grimmelshausens ›Verkehrter Welt‹ schließt nicht nur durch die bekannten Umkehrszenen von Metzger und Ochse, Bauer und Soldat, Hirsch und Jäger sowie Reicher und Armer an entsprechende Bildsequenzen in der Bildpublizistik an.[46] Auch das Schriftband mit den durcheinandergewürfelten Buchstaben *(ALSO STEHT VND THVT DIE WELDT)* und die kopfstehende Weltkugel beziehen sich auf einschlägige Flugblätter[47] ebenso wie das übergroße Messer mit der angehängten Glocke.[48] Die Bezugnahme auf den von der Bildpublizistik hergestellten Erwartungshorizont, die auch für andere Titelkupfer zu Werken Grimmelshausens erwogen worden ist,[49] erfüllte primär sicherlich werbende Funktionen. Indem aber Grimmelshausen in seinem Buch die ausgelösten Erwartungen auf den Kopf stellt – beschrieben wird nämlich nicht die geläufige Verkehrte Welt, sondern, da diese bereits zur normalen Ordnung avanciert sei, deren Gegenteil, also eine Welt, in der das Böse bestraft und das Gute belohnt wird –, könnte man, negativ formuliert, einen Betrug am Leser argwöhnen[50] oder, positiv ausgedrückt, eine produktive Aneignung und Weiterführung des traditionellen und populären Topos feststellen.[51]

[46] Vgl. Jan Hendrik Scholte, Grimmelshausen und die Illustrationen seiner Werke, in: ders., Der Simplicissimus und sein Dichter, Tübingen 1950, S. 219–264, hier S. 221–228; Welzig, Ordo, S. 429f.

[47] ›ALSO STETS IN DER VVELT‹, o. O. u. J.; ›Klag vber die verkerte Welt / zweyer Alter Philosophi‹, Augsburg: Johann Georg Manasser um 1625 (Paas, Broadsheet II, P-478f.).

[48] Flugblätter Wolfenbüttel I, 116 (Kommentar von Wolfgang Harms); ›RECEPT oder HEylsames / von sieben Stücken präparirtes Remedium [...]‹, (Nürnberg:) Johann Käfer (Köfferl) um 1630 (Ex. Berlin, SB-West: YA 3450 gr.). Vgl. die in Unkenntnis dieser Bildtraditionen vorgenommene Fehldeutung des Titelkupfers bei Silke Beinssen-Hesse, Des Abenteuerlichen Simplicii Verkehrte Welt. Ein Topos wird fragwürdig, in: Antipodische Aufklärungen. Antipodean Enlightenments. Festschrift Leslie Bodi, hg. v. Walter Veit, Frankfurt a. M. u. a. 1987, S. 63–75, hier S. 63f.

[49] Hubert Gersch, Dreizehn Thesen zum Titelkupfer des Simplicissimus, in: Internationaler Arbeitskreis für deutsche Barockliteratur. Erstes Jahrestreffen in der Herzog August Bibliothek Wolfenbüttel 27.–31. August 1973, Vorträge und Berichte, Wolfenbüttel 1973, S. 76–81; John Roger Paas, Applied Emblematics. The Figure on the ›Simplicissimus‹-Frontispiece and its Places in Popular Devil-Iconography, in: Colloquia Germanica 13 (1980) 303–320.

[50] So Welzig, Ordo, S. 429.

[51] Die Nutzung von im Flugblatt verbreiteten Bildmotiven begegnet auch auf dem Titelkupfer zu Grimmelshausens ›Seltzamen Springinsfeld‹ (hg. v. Franz Günther Sieveke, Tübingen 1969); die Darstellung des zum bettelnden Vaganten abgestiegenen Soldaten ist bis ins Detail dem Typenrepertoire der Bildpublizistik entnommen (vgl. Flugblätter Wolfenbüttel II, 279 und 281); dazu jetzt auch Richard Erich Schade, Junge Soldaten, alte Bettler: Zur Ikonographie des Pikaresken am Beispiel des ›Springinsfeld‹-Titelkupfers, in: Der deutsche Schelmenroman im europäischen Kontext, hg. v. Gerhart Hoffmeister, Amsterdam 1987 (Chloe, 5), S. 93–112.

Auch Christian Weise knüpft in seiner Komödie ›Von der Verkehrten Welt‹ ausdrücklich an Vorkenntnisse an, die sein Publikum durch illustrierte Flugblätter gewonnen hat, beginnt er doch seine Inhaltsangabe mit der Feststellung:

ES ist etwas über dreissig Jahr / als etliche artige Bilder zu Kauffe giengen / darin die umgekehrte Welt durch artige und mehrentheils lächerliche Erfindungen vorgestellet war. In dem nun viel artige Moralia, und ich möchte fast sagen / ein grosses Theil der Politischen Klugheit darunter verborgen liegt [...]. So ist diese Invention zu einem Lust=Spiele erwehlet.[52]

Weise nutzt die Bildpublizistik jedoch nicht nur dergestalt, daß er seine Komödie in einen entsprechend präformierten Kenntnis- und Verstehenshorizont der Zuschauer bzw. Leser plaziert. Er zieht sie auch ganz konkret für einzelne Szenen wie auch für die gesamte Konstruktion seines Dramas heran. Wenn sich *Alamode* in der ersten Szene des Schauspiels dem Publikum mit einem Stiefel als Hut und einer Hose als Jacke präsentiert, greift Weise damit eine Darstellung auf, die auf dem von Susanna Maria Sandrart gestochenen Flugblatt ›Die Verkehrte Welt hie kan Wohl besehen Jederman‹, (Nürnberg um 1680) (Nr. 73), an vorletzter Stelle einer aus 25 Szenen bestehenden Bildserie steht. Weitere Auftritte sind ebenfalls auf dem Flugblatt vorgegeben wie die Verkehrung von Herr und Knecht, Vertauschung der Geschlechterrollen, der vom Schaf geschorene Schäfer oder der vom Esel angetriebene, Säcke schleppende Müller. Darüber hinaus ist eine auffällige Strukturparallelität zwischen dem Drama und dem stellvertretend für themengleiche Blätter genannten Einblattdruck der Susanna Maria Sandrart festzustellen. Wie die Szenenfolge auf dem Kupferstich von einer gewissen Beliebigkeit gekennzeichnet ist – Varianten des Blatts weisen beispielsweise ohne Sinnverlust nur 15 Szenen auf –, so herrscht auch im Drama ein episodenhafter Aufbau vor, in dem etliche Einzelszenen vermehrt, weggelassen oder umgestellt werden könnten, ohne daß sich wesentliche Sinnverschiebungen ergäben.

Schon 60 Jahre vor Weise hatte der Ulmer Pfarrer Johann Rudolf Fischer Anregungen aus der Bildpublizistik in seinem Drama ›Letste Weltsucht vñ Teuffelsbruot‹, Ulm 1623, aufgegriffen.[53] Am Ende des 4. Akts des Schauspiels, das das verbrecherische Handeln der Kipper und Wipper, der Warenspekulanten und Wucherer anprangert, wird der Geldwechsler *Fuchß Schadman* vom *Schacherteuffel* geholt. Dieses nicht eben originelle Handlungselement wird dadurch bedeutsam, daß es einem zwei Jahre zuvor erschienenen Flugblatt entnommen wurde.[54] Der Druck ›Ein Erschröckliche Newe Zeitung so sich begeben vnd zutragen Jn disem 1621 Jar mit eim Geldtwechßler [...]‹, o.O. 1621 (Nr. 86), erzählt die Geschichte des Wippers *Caspar Schadtman,* der bei *Klagefurt* zur Strafe seines Tuns in der Erde versunken sei. Daß genau diese Geschichte das Vorbild für Fischers Dramenszene abgab, stellt sich am Beginn des 5. Akts heraus, als ein

[52] Christian Weise, Lust=Spiel / Von der Verkehrten Welt [...], Leipzig: Christian Weidmann 1683, fol. A2 (Ex. München, SB: P.o.germ. 1563).

[53] Ex. Ulm, StB: Sch 3552.

[54] Vgl. dazu Hooffacker, Avaritia, S. 84f.

Zeitung Singer die Bühne betritt und in zwölf Strophen die Begebenheit vom Ende des vorangegangenen Akts aussingt, wobei der Handlungsverlauf, der Name *Schadman* und der angebliche Geschehensort *Klagefurt* die Abhängigkeit vom Flugblatt bezeugen.[55]

Noch unmittelbarer, aber auch in je eigener Weise schließen zwei Romane aus der zweiten Hälfte des 17. Jahrhunderts an bestimmte Flugblätter an, der ›Güldne Hund‹ (1675/76) des Wolfgang Caspar Printz und ›Der Politischen Jungfern Narren=Seil‹ (1689) des möglicherweise pseudonymen Ignaz Franz von Clausen. Der ›Güldne Hund‹ greift ein angebliches Geschehen um einen wegen seiner Hartherzigkeit und Gotteslästerung in einen Hund verwandelten Adligen auf, das im Jahr 1673 ein lebhaftes Interesse im Tagesschrifttum und hier besonders auch in der Bildpublizistik gefunden hatte.[56] Printz nutzt damit einerseits das durch die publizistischen Medien geweckte Publikumsinteresse an dem Fall für seinen Roman und hat mit seiner Rechnung Erfolg, wie das Erscheinen der Fortsetzung nur ein Jahr nach dem ersten Teil bezeugt. Anderseits nimmt Printz mit seinem Werk auch Stellung zu jener publizistisch verbreiteten Begebenheit. Alois Eder hat zeigen können, wie Printz das mehr oder minder verdeckte sozialkritische Potential systematisch aus der Geschichte zu eliminieren versucht hat.[57] Nicht zuletzt, indem der Autor das Geschehen aus der zwar umstrittenen, aber immer wieder behaupteten Faktizität in den Bereich der Fiktion überführt – die Verweise auf den ›Goldenen Esel‹ des Apuleius und Grimmelshausens ›Simplicissimus‹ setzen bereits auf dem Titelblatt unübersehbare Signale –, entschärft er die implizite Adelskritik der einschlägigen Flugblätter, Lieddrucke und Zeitungsberichte. Im Unterschied zu Weises ›Verkehrter Welt‹ bilden das Drama Fischers und der Roman von Printz nicht nur ein spätes literarisches Echo auf bestimmte Themen der Bildpublizistik, sondern sind selbst Teilnehmer an einer aktuellen publizistischen Debatte, wobei sie divergierende Positionen einnehmen: Fischer unterstützt und verstärkt die publizistische Kampagne gegen die Kipper und Wipper, während Printz den nach seiner Überzeugung schädlichen politischen Einflüssen einer bestimmten Sensationsmeldung entgegenwirken möchte.

Der Pionierarbeit, die der Volkskundler Johannes Bolte für die Erforschung der illustrierten Flugblätter geleistet hat, ist auch die Erkenntnis zu verdanken, daß der nicht weiter nachweisbare Autor Ignaz Franz von Clausen das Flugblatt ›Der Jungfrauen Narrenseil‹, (Nürnberg:) Paul Fürst um 1650 (Nr. 53), für seinen Roman ›Der Politischen Jungfern Narren=Seil‹ verwendet hat.[58] Der Ich-Erzähler findet im Schlafzimmer eines Wirtshauses zu Piacenza ein Wandgemälde vor, das

55 Fischer, Letste Weltsucht, S. 100–103.
56 Die publizistische Situation, ihre Vorgeschichte und ihre Wirkungen beschreibt Brednich, Edelmann, und ders., Der in einen Hund verwandelte Edelmann. Eine Nürnberger Pressemeldung des Jahres 1673. Wundergeschichte und politische Wirklichkeit im Medienverbund der Zeit, in: Presse und Geschichte, S. 159–170.
57 Eder, Erstlich in polnischer Sprache; s. o. Kapitel 4.3.
58 Bolte, Bilderbogen, 1909, S. 57f.

in allen Einzelheiten dem genannten Einblattdruck entspricht.[59] Der Erzähler erfährt von seinem Wirt, daß ein Maler das Bild zur Begleichung seiner Zeche habe malen müssen, nachdem er sein Geld in einem dem Wirtshaus gegenüberliegenden Bordell verloren hatte. Das Gemälde, das die Verlockungen und Gefahren der käuflichen Liebe vor Augen führt, ist somit als geistiges Vermächtnis des Malers an spätere Benutzer des Schlafzimmers anzusehen. Als solches dient das Bild in der Folge denn auch dem Ich-Erzähler und dem Leser, wenn die Vorgänge im erwähnten Bordell beobachtet, verstanden und beurteilt werden, wenn der Erzähler und vielleicht auch der Leser aufgrund des Schlafzimmergemäldes und anders als der erst im Nachhinein kluge Maler die Gefahren käuflicher Liebe vermeiden können. Das rezipierte Flugblatt wird somit zu einer Sinnvorgabe und einem Deutungsmodell des gesamten Romans, den sein Autor *allen Buhlern zur Warnung / und denen Frauens-Volk zur Besserung und Erbauung* verfaßt haben will.[60]

Abschließend sei noch ein Blick auf die literarischen Zeugnisse geworfen, in denen die Flugblätter nicht nur als Motiv-, Struktur- oder Sinnvorgaben oder als Abstoßpunkte gedient haben, sondern selbst zum Gegenstand literarischer Darstellung geworden sind.[61] In seinem Schwank ›Der jung Gesell fellet durch den Korb‹ schildert Hans Sachs ein Briefmalerblatt, das der Ich-Erzähler als Wandschmuck in einem Wirtshaus gefunden habe.[62] Die Schwank-›Handlung‹ beschränkt sich auf die Beschreibung der auf dem Blatt abgebildeten Szenen und auf die Wiedergabe der den dargestellten Figuren zugeordneten Verse. Nachdem zunächst der Ich-Erzähler in Gedanken die Lehre aus dem Blatt abgeleitet hat, gewährleistet die Wiederholung der Nutzanwendung im Epimythion, daß auch der unaufmerksame Leser seiner Belehrung nicht entkommt. Interessanter als das explizite Morale, das, wen würde es bei Hans Sachs überraschen, um das Thema *Bulerey* und *Ehlich[er] stand* kreist, ist die unausgesprochene, aber vorgeführte Gebrauchsanleitung für den Umgang mit Literatur, oder genauer: mit der Bildpublizistik.[63] Die Potenzierung der Darstellungsebenen ermöglicht nicht nur die Szenen des Briefmalerbogens didaktisch auszubeuten, sondern auch den Akt des Betrachtens, Lesens und Deutens zu thematisieren, der als Vorgang verinnerlichter Selbstdisziplinierung vorgeführt wird und die unliebsamen Erfahrungen konkreter Sozialisation, wie sie der auf dem beschriebenen Einblattdruck abgebildete junge Liebhaber erlebt, vermeiden hilft.[64]

59 Clausen, Narren=Seil, Kapitel 9f. Das Blatt ist wiedergegeben in Flugblätter Wolfenbüttel I, 90 (Kommentar von Michael Schilling).
60 Clausen, Narren=Seil, Titel.
61 Nach bisheriger Kenntnis ist dies in der deutschen Literatur erstaunlich selten der Fall; vgl. dagegen für die englische Literatur Würzbach, Straßenballade, S. 384–412.
62 Sachs, Fabeln und Schwänke II, 554–557.
63 Hans Sachs als Autor von etwa 250 Flugblättern schreibt auch in eigener Sache, wenn er den Ich-Erzähler gerade mit einem Einblattdruck und nicht etwa mit einem Wandgemälde oder einem illustrierten Buch konfrontiert.
64 Solange das betreffende Blatt nicht wiedergefunden worden ist (sofern es denn überhaupt existiert hat), muß die Frage offenbleiben, ob Hans Sachs seinen Schwank auch als Korrektiv für eine eventuell primär auf Entlastung zielende Darstellung verfaßt hat.

In Grimmelshausens ›Ewig-währendem Calender‹ scheint die Beschreibung eines Flugblatts mit einer Darstellung der Verkehrten Welt[65] zunächst nur illustrative Funktionen zu besitzen, die Flugblätter als typische Gegenstände einer dörflichen Spinnstube charakterisieren und eventuell über das Thema der Verkehrten Welt einen indirekten Kommentar zu den ›Rockenmärlein‹ und ›Spinnstubengesprächen‹ abgeben. Doch die Reaktion des Simplicissimus, die allen mit der Spinnstubenmotivik verknüpften Erwartungen einer sexuell interessierten Zuwendung zur schönen Spinnerin widerspricht,[66] indem sie ganz auf den besagten Einblattdruck gerichtet ist und bis in den nächtlichen Traum des Protagonisten hineinreicht, verleiht dem Flugblatt eine Bedeutsamkeit, die über eine bloße Funktion als genrehaftes Requisit hinausweist. Die Verkehrte Welt des Flugblatts wird zum sinnhaften Zeichen für eine aus den Fugen geratene Ordnung, ein Zeichen, das über den ›Ewig-währenden Calender‹ hinaus auch für das übrige Œuvre Grimmelshausens Gültigkeit beanspruchen kann.[67] Zwar geht es in der besagten Szene weniger um das Medium der Bildpublizistik als solches, doch ist das Hineinzitieren des Verkehrte Welt-Themas über ein Flugblatt in zweifacher Hinsicht aufschlußreich: Zum einen als Dokument, welche Funktionen dem Medium zugeschrieben wurden (Wandschmuck, Unterhaltung, Orientierungshilfe), zum andern als literarischer Wegbereiter, mit dessen Hilfe Grimmelshausen mühelos an vorhandene Kenntnisse des Publikums anknüpfen kann.

Weniger grundlegend erscheint dagegen die Einbeziehung der Bildpublizistik durch den anonymen Fortsetzer des ›Simplicissimus‹.[68] Zwar vermittelt der Auftritt des Simplicissimus als Zeitungsinger ein anschauliches Bild des zeitgenössischen Kolportagehandels, doch beabsichtigt die Szene in erster Linie zu unterhalten. Eine weitergehende Funktionalisierung des Flugblattgewerbes unterbleibt, sieht man von den Ansätzen ab, über das Klischee der Lügenhaftigkeit Neuer Zeitungen eine Verbindung zur Schein-und-Sein-Problematik des ›Simplicissimus‹ herzustellen.

Der oben bereits angesprochene Auftritt eines Zeitungsingers in Johann Rudolf Fischers Drama ›Letste Weltsucht‹ belegt nicht nur die Abhängigkeit des Schauspiels von der Bildpublizistik, sondern integriert die Informationsleistung der Neuen Zeitungen in die Dramenhandlung.[69] Der aussingende Kolporteur setzt die Stadtbevölkerung von der Höllenstrafe des Klagenfurter Kippers in Kenntnis und

[65] Hg. v. Klaus Haberkamm, Konstanz 1967, S. 108. Dazu zuletzt Rudolf Schenda, Bilder vom Lesen – Lesen von Bildern, in: IASL 12 (1987) 82–106, hier S. 82f.

[66] Dazu Hans Medick, Spinnstuben auf dem Dorf. Jugendliche Sexualkultur und Feierabendbrauch in der ländlichen Gesellschaft der frühen Neuzeit, in: Sozialgeschichte der Freizeit. Untersuchungen zum Wandel der Alltagskultur in Deutschland, hg. v. Gerhard Huck, Wuppertal 1980, S. 19–49.

[67] Vgl. Welzig, Ordo.

[68] Johann Jakob Christoph von Grimmelshausen, Der Abenteuerliche Simplicissimus und andere Schriften, hg. v. Adelbert Keller, Stuttgart 1854 (BLVS 34), S. 1008–1018; s.o. Kapitel 1.1.2.

[69] Fischer, Letste Weltsucht, S. 100–103.

löst bei dessen Kollegen *Geitzwurm* eine retardierende Besinnungsphase aus, bevor auch er den Einflüsterungen des *Wucherteuffels* erliegt und ins Verderben rennt.[70]

Besonders reizvoll schließlich bezieht Wolfgang Caspar Printz die Bildpublizistik in die Handlung seines ›Güldnen Hunds‹ ein. In einer Predigt wird der in einen Hund verwandelte Protagonist und Ich-Erzähler mit seiner eigenen Geschichte konfrontiert, die der Prediger als Exempel gegen das Fluchen anführt und, wie er in einem anschließenden Gespräch bekundet, einem Flugblatt entnommen hat.[71] Die harsche Kritik, die sich der Geistliche daraufhin von einem böhmischen Adligen gefallen lassen muß, der durch die Geschichte seinen Stand verunglimpft sieht, spiegelt in nuce das Anliegen des Autors wider, den sozialkritischen Implikationen der betreffenden Flugblätter von 1673 entgegenzuwirken.[72] Im Gegensatz zu allen vorangegangenen literarischen Behandlungen des Flugblatts und in der Linie seines Schreibinteresses bestreitet Printz also einen möglichen moralischen Nutzen der Bildpublizistik oder zumindest jener speziellen Einblattdrucke über den verwandelten Adligen, ohne sich allerdings die Gelegenheit entgehen zu lassen, seinerseits die betreffenden Flugblätter für eine witzige und aussagekräftige Szene zu nutzen.

7.3. Das Flugblatt als Sammlungsgegenstand

Ein großer, wenn nicht der größte Teil der illustrierten Flugblätter ist nur deswegen erhalten geblieben, weil er schon früh in Form von Sammlungen von interessierten Besitzern zusammengefaßt worden ist. Auch viele der heute als Einzelblätter überlieferten Einblattdrucke gehen, wie zahlreiche handschriftliche Foliierungen beweisen, auf zeitgenössische Sammelbände zurück. Diese Überlieferungssituation erlaubt und gebietet es, die Bildpublizistik auch nach den Leistungen zu befragen, die sie für die zeitgenössischen Sammler erbrachte.

Am unproblematischsten erscheint eine Antwort hierauf, wenn der Bestand einer Flugblattsammlung ein einheitliches Bild ergibt und somit auf ein leitendes Sammelinteresse schließen läßt. Das kleinste zeitliche und thematische Spektrum aller mir bekannten Flugblattsammlungen wies ein zeitgenössischer Pergamentband im Großfolioformat auf, der sich 1863 im Besitz des Münchener Antiquariats Max Bessel befand. Er enthielt 90 Einblattdrucke, die ausschließlich in den Jahren 1631 und 1632 erschienen und, von vereinzelten Ausnahmen abgesehen, dem Vordringen der Schweden in Deutschland gewidmet waren.[1] Das geradezu punk-

[70] Es darf vielleicht vermutet werden, daß das betreffende Zeitungslied im Anschluß an die Dramenaufführung als Einzeldruck verkauft worden ist, auch wenn sich ein solcher bisher nicht nachweisen läßt.

[71] Printz, Güldner Hund, S. 48f.

[72] Eder, Erstlich in polnischer Sprache, S. 230; Brednich, Edelmann, S. 48.

[1] Max Bessel, Ein Band fliegender Blätter aus den Jahren 1631 und 1632, in: Serapeum 24 (1863) 225–231.

tuell zu nennende Interesse des Sammlers dürfte unter dem Eindruck der schwedischen Erfolge und ihres publizistischen Echos entstanden und von dem Wunsch bestimmt gewesen sein, die in Augen der Protestanten weltgeschichtliche Wende zu dokumentieren und dem Gedächtnis der Nachkommen anheimzustellen. Daß keine Blätter über den Tod des Schwedenkönigs aufgenommen wurden, deutet daraufhin, daß es dem Sammler ausschließlich um die Bezeugung der protestantischen Erfolgsphase ging, in der der Verlust des charismatischen Gustav Adolf keinen Platz hatte.

Sein Pendant findet dieser Sammelband, über dessen Verbleib nichts bekannt ist, in einem vorwiegend aus Einblattdrucken bestehenden Konvolut, das der schlesische Adlige und kaiserliche Rat Franz Gottfried Troilo zusammenstellte. Die Absicht dieser Sammlung bestand, wie die Inschriften *FERDINANDUS II. ROM. IMP.* und *ANN. M.DC.XIX.XX.XXI.* auf dem Pergamenteinband bekunden, in einer dem Kaiser huldigenden Dokumentation der böhmischen Phase des Dreißigjährigen Kriegs.[2] Diesem Programm entsprechend, eröffnet Troilo seinen Band mit einem Block von Flugblättern, die über die Kaiserwahl und -krönung Ferdinands II. berichten, schließt eine größere Gruppe mit Glückwunschblättern an, um dann mit einer chronologisch angeordneten, im Januar 1620 einsetzenden Reihe von kaiserlichen Mandaten und Patenten die politische Arbeit des Herrschers zu dokumentieren. Eine chronologische Abfolge beachtet der Sammler auch, soweit es die Angaben auf den Einblattdrucken ermöglichen, in der übrigen Sammlung, die Nachrichtenblätter, Satiren, Mandate, Porträts der kaiserlichen Feldherren und im Zusammenhang mit der Hinrichtung der böhmischen Aufständischen schließlich auch die Bildnisse der Gegner Ferdinands enthält.[3] In der Logik der panegyrischen Tendenz liegt es, daß Troilo kein einziges Blatt aus der Publizistik für den politischen Gegenspieler des Kaisers, Friedrich V. von der Pfalz, in seine Sammlung aufgenommen hat.

Sowohl der Flugblattband aus dem Besitz des ehemaligen Antiquariats Bessel als auch das von Franz Gottfried Troilo zusammengestellte Konvolut sind vermutlich unter dem unmittelbaren Eindruck der Geschehnisse entstanden. Die Zeitgenossenschaft und Betroffenheit der Sammler bekundet sich in ihren je verschiedenen politischen Interessen, die zu einer spezifischen Auswahl aus der umlaufenden Publizistik und bei Troilo überdies zu einer kaiserzentrierten Anordnung des Materials geführt haben. Bereits mit zeitlichem Abstand ist dagegen die heute in Göttingen liegende Flugblattsammlung des Johann Lorenz Loelius (1641–1700) zustande gekommen, der als Rat und Leibarzt des Markgrafen von Ansbach tätig war und wohl aus seiner politischen Betätigung heraus Interesse an der Bildpublizistik gewonnen hatte. Der Schwerpunkt dieser aus 84 Blättern bestehenden Sammlung liegt auf den Ereignissen des Dreißigjährigen Kriegs bis 1632, wobei es

[2] Der Band liegt heute im Prager Nationalmuseum (102 A 1–199); vgl. dazu Bohatcová, Gelegenheitsdrucke, und dies., Vzácná sbírka.

[3] Vgl. die bibliographische Aufstellung und Beschreibung der Sammlung bei Bohatcová, Vzácná sbírka.

die historische Distanz des Sammlers kennzeichnet, daß er keine der kriegführenden Parteien durch gezielte Auswahl erkennbar bevorzugt.[4]

Zu den politischen und historischen Interessen, die außer den genannten auch anderen Sammlungen von Einblattdrucken zugrundeliegen,[5] konnten weitere Motive hinzutreten. Die Kollektaneen des Überlinger Bürgermeisters Jakob Reutlinger, in die etliche Flugblätter eingegangen sind, sind von landes-, stadt- und familiengeschichtlichen Aspekten bestimmt, enthalten daneben aber auch Autobiographisches und Lebensregeln, die von religiöser Erbauung über moralische Handlungsanweisungen bis hin zum Aderlaßzettel reichen.[6] In seiner Mischung aus kollektivem Wissen und persönlicher Erfahrung, aus Historie und Erlebtem und in seiner Bestimmung für die eigene und der Nachkommenschaft Lebenspraxis kommt das Sammelwerk Reutlingers dem Typ des mittelalterlichen Hausbuchs recht nahe.

Der große Anteil von Casualschriften in der sogenannten Lausitzer Sammlung und in einem Sammelband des Bremer Patriziersohns Franz von Domsdorff könnte auf den ersten Blick als Ausdruck personen- und lokalgeschichtlichen Interesses und somit als ungefähre Parallele zu den Kollektaneen Reutlingers angesehen werden.[7] Die chronologische Anordnung der Lausitzer Sammlung scheint überdies eine Nähe zur Chronistik zu bestätigen. Schon das Vorwiegen der lateinischen Sprache in beiden Sammlungen läßt jedoch andere Funktionen als die pragmatische und zugleich vermächtnishafte Ausrichtung des Reutlinger-Sammelwerks vermuten. Die Beobachtung, daß in beiden Konvoluten Blätter aus dem schulischen und akademischen Bereich eine wichtige Rolle spielen, deutet ebenso wie die bevorzugte Latinität daraufhin, daß die Sammler ihre Alben als Selbstbestätigung und als Ausweis ihrer Bildung und Teilhabe am akademischen Leben angelegt haben. Zwar läßt sich der Urheber der Lausitzer Sammlung nicht ermitteln, so daß biographische Anhaltspunkte für seine Sammeltätigkeit fehlen, doch bei Franz von Domsdorff paßt zu der erwogenen Bestimmung, daß er seinen Band in seiner Studienzeit, also tatsächlich während seiner aktiven Teilhabe an der Gelehrtenkultur, zusammengestellt hat.[8] Domsdorffs Sammlung, die zu zwei Drit-

4 Göttingen, SUB: 2° H.germ.un. VIII, 82 rara; ein Überblick über die Sammlung in Der Dreißigjährige Krieg, hg. Opel/Cohn, S. 444–447.

5 Das gilt für die Sammelbände Hamburg, SUB: Scrin. C/22 (vermutlich sächsischer Provenienz), München, SB: Einbl. V, 8a/1–108 und Einbl. V, 8b/1–63. Alle drei Bände enthielten (sie sind im Zuge moderner Restaurierungen mittlerweile in Einzelblätter zerlegt worden) hauptsächlich Blätter zum Dreißigjährigen Krieg. Auch die Einblattdrucke aus der Augsburger Chronik des Georg Kölderer vom Ende des 16. Jahrhunderts sind hier einzuordnen (vgl. dazu Kapitel 2.3.1.).

6 Überlingen, Stadt- und Spitalarchiv. Vgl. den Überblick über den Inhalt bei Adolf Boell, Das grosse historische Sammelwerk von Reutlinger in der Leopold-Sophien-Bibliothek in Ueberlingen, in: Zs. f. d. Gesch. d. Oberrheins 34 (1882) 31–65, 342–392, und bei Fladt, Einblattdrucke; s. auch Kapitel 2.3.1.

7 Zur Lausitzer Sammlung (Prag, Nationalmuseum: 10 A 1–176) vgl. Bohatcová, Gelegenheitsdrucke, S. 175f.; zum Sammelband des Franz von Domsdorff (Wolfenbüttel, HAB: 95.10.Quodl. 2°) vgl. Harms, Einleitung, S. XXVIIf.

8 Ebd. S. XXVII.

teln aus akademischen Gelegenheitsschriften besteht, ist somit als Seitenstück zu seinem gleichfalls erhaltenen Stammbuch zu betrachten.[9]

Andere Beweggründe bekunden sich in der großen Sammlung von handschriftlichen Nachrichten, Flugschriften und -blättern des Zürcher Chorherrn Johann Jakob Wik. Als der Zürcher Rat nach dem Tod des Sammlers über den künftigen Verbleib und die Verwendung der umfangreichen Sammelbände berät und entscheidet, daß die *Chronickbücher* nicht allgemein, sondern allenfalls interessierten Geschichtsschreibern zugänglich sein dürften, rechnet er das Werk ohne weiteres der Chronistik zu.[10] Auch die Benutzung der Sammlung durch Matthias Bachofen für seine ›Cornucopiae historiarum‹ (1580) oder durch Felix von Birch am Schluß der Schweizer Chronik des Gregor Mangold (1620) zeigt, daß man die Wikiana in erster Linie als historisches Quellenwerk ansah.[11] Wik selbst wurde jedoch weniger vom Interesse eines Chronisten geleitet als von den Beweggründen eines Seelsorgers. Sein primäres Anliegen war es, ausgehend von drei Schlüsselerlebnissen in den Jahren 1559 und 1560 – so jedenfalls die 1577 verfaßte *NOTA zů Einem Ingang diser Bůcheren* – potentielle Zeichen der Endzeit, also Hinweise auf das vermeintlich bevorstehende Jüngste Gericht zu sammeln und festzuhalten, damit der Leser *sich größlich verwunnderen [möge] ab der Trübseligen zyth.*[12] Staunen, Schrecken und erbauliches In-sich-Gehen sind die primären Wirkungsabsichten des Chorherrn, an die auch der Sohn Heinrich Bullingers, Johann Rudolf, den Sammler erinnert, als er ihn 1575 zur Fortführung der Kollektaneen auffordert.[13] In Wiks Formulierung vom *verwunnderen* schwingt aber noch eine andere Nuance mit, die wieder Johann Rudolf Bullinger in seinem Brief verdeutlicht, wenn er dem Zürcher Sammler einige gedruckte und handschriftliche Nachrichten zur *merung der wunderbücher* zusendet.[14] Mit der Bezeichnung *wunderbücher* klingt nämlich eine Einrichtung des frühneuzeitlichen Sammelwesens an, die erstaunlicherweise bisher weder mit der Wikiana noch mit anderen Flugblattsammlungen in Zusammenhang gebracht worden ist: die Kunst- und Wunderkammer.

Die Kunst- und Wunderkammern der frühen Neuzeit erfüllten in je verschiedenen Gewichtungen mehrere Aufgaben.[15] Sie dokumentierten die künstlerischen und

9 Hartung und Karl, Stammbücher, Illuminierte Manuskripte, Autographen. Auktionskatalog 3, München 1973, Nr. 7. Zur Funktion und zum Zusammenhang von Stammbuch und akademischem Gelegenheitsschrifttum vgl. Trunz, Späthumanismus.
10 Senn, Wick, S. 37 und 76.
11 Ebd. S. 83–85.
12 Zitiert nach Senn, Wick, S. 39.
13 *Der allmechtig Gott verlihe ü. Erw: langes läben damitt ir üwer angehepti arbeitt mit nutz und mencklichem zegüttem meren undt noch vil iarr zůsammen dragen mögendt: welches nit allein zů vil ergezlikeit deß menschen dienstlich sonder auch zů Enderung undt Besserung deß sündlichen läbens der welt nutzlich* (zitiert nach Senn, Wick, S. 76).
14 Ebd. S. 50.
15 Julius von Schlosser, Die Kunst- und Wunderkammern der Spätrenaissance. Ein Beitrag zur Geschichte des Sammelwesens, Leipzig 1908 (Monographien d. Kunstgewerbes, 11); Elisabeth Scheicher, Die Kunst- und Wunderkammern der Habsburger, Wien / München / Zürich 1979.

gelehrten Interessen ihrer Besitzer, spiegelten den politischen Einfluß und die weitreichenden Verbindungen der Sammler und legten Zeugnis ab von einem intensiven Mäzenatentum. Zu diesen repräsentativen Funktionen konnten ökonomische Aspekte treten, wenn nämlich die Kunst- und Wunderkammer als Geldanlage diente.[16] Die Ausstattung jener Kabinette umfaßte alles, was als kostbar galt, wobei der Wert durch das Material, die kunstvolle Ausführung, das Alter oder die Ausgefallenheit und Rarität der Sammlungsgegenstände gewährleistet wurde. Idealiter sah man in den Kunst- und Wunderkammern – und das bekundete sich in der systematischen Aufstellung ebenso wie in theoretischen Äußerungen der Zeitgenossen – mikrokosmische Abbilder des Universums.[17]

Um mit einigen kleineren Indizien für einen Zusammenhang von Bildpublizistik und Kunstkammer zu beginnen, seien zunächst Flugblattypen angeführt, die sich aufgrund ihrer formalen Gestaltung gleichsam als Kabinettstücke anboten. Lediglich als Parallelen können sogenannte Wendeköpfe gelten, also Darstellungen menschlicher Gesichter, die über Kopf die überraschende Ansicht eines zweiten Antlitzes bieten. Dieses effektvolle Spiel, das sich besonders zur Darstellung einer Diskrepanz zwischen Schein und Sein anbot, begegnet sowohl auf verschiedenen Flugblättern[18] als auch in Malerei und Kleinkunst, wobei einige der Belege nachweislich als Kunstkammerstücke gedient haben.[19] Stimmers Holzschnitt zum Flugblatt ›GORGONEVM CAPVT‹, (Straßburg: Bernhard Jobin ca. 1570), gemahnt mit seinem aus heterogenen Versatzstücken montierten Papstkopf an Gemälde Arcimboldos, die Kaiser Rudolf II. für seine Prager Sammlungen in Auftrag gab.[20] Die im vorigen Kapitel angesprochenen Typogramme und Figurengedichte sind hier gleichfalls zu nennen: Mit ihren hohen Anforderungen an das

[16] Der Mensch um 1500. Werke aus Kirchen und Kunstkammern, Ausstellungskatalog Berlin 1977, S. 37–46; vgl. auch Gerhard Weber, Das Praun'sche Kunstkabinett, in: Mitteilungen d. Vereins f. Gesch. d. Stadt Nürnberg 70 (1983) 125–195. Felix Platter erhob sogar Eintrittsgeld von den Besuchern seiner Sammlung, vgl. Elisabeth Landolt, Materialien zu Felix Platter als Sammler und Kunstfreund, in: Basler Zs. f. Geschichte u. Altertumskunde 72 (1972) 245–306.

[17] Marielene Putscher, Ordnung der Welt und Ordnung der Sammlung. Joachim Camerarius und die Kunst- und Wunderkammern des 16. und frühen 17. Jahrhunderts, in: Circa Tiliam. Studia Historiae Medicinae. Festschrift Gerrit Arie Lindeboom, Leiden 1974, S. 256–277; Elisabeth Scheicher, Die Kunst- und Wunderkammern der Habsburger, Wien / München / Zürich 1979, S. 12–31.

[18] Flugblätter Wolfenbüttel II, 30; Flugblätter des Barock, 14; ›CAPVT LVTERANORVM PRAEDICABILIVM‹, o. O. um 1550 (Ex. Worms, StA: Graph. Slg. K. Schr. 5/5 Ref.).

[19] Geloof en Satire, S. 29–33; Elisabeth Scheicher u. a., Kunsthistorisches Museum, Sammlungen Schloß Ambras. Die Kunstkammer, Innsbruck 1977 (Führer durch das Kunsthistorische Museum, 24), Nr. 196 mit Abb. 20f.; ein unmittelbarer Zusammenhang mit der Bildpublizistik läßt sich für den Kunstschrank Gustav Adolfs von Schweden nachweisen: Für die gemalten Wendeköpfe diente ein Flugblatt als Vorlage (vgl. Böttiger, Hainhofer II, S. 90f.); weitere Nachweise geben Wolfgang Harms u. Ulla-Britta Kuechen in ihrem Kommentar zu Flugblätter Wolfenbüttel III, 122.

[20] Nr. 124; zu dem Blatt vgl. Hess, Narrenzunft, S. 142f.; vgl. auch Flugblätter Wolfenbüttel II, 74, und Flugblätter Coburg, 16.

handwerkliche Können des Druckers dürften sie sich als Kabinettstücke besonders angeboten haben. Wohl nicht zufällig wurden Kunstsammler wie Philipp Hainhofer oder Herzog August d. J. von Braunschweig-Lüneburg zu Widmungsadressaten solcher Blätter erkoren.[21] Zwar ist der Prager Sammelband des Václav Dobrenský in erster Linie wohl wie die Lausitzer Sammlung und das Album des Franz von Domsdorff als Ausweis der Zugehörigkeit zur nobilitas litteraria anzusehen und verdankt sich zu erheblichen Teilen der Freundschaft des Sammlers mit dem Prager Drucker Georg Nigrinus.[22] Doch dürften auch Gesichtspunkte bei der Anlage des Sammelbands mitgespielt haben, wie sie oben für die Kunst- und Wunderkammern benannt wurden, und in diese Linie gehört nicht zuletzt jene Gruppe von wenigstens 13 auf Einblattdrucken publizierten Typogrammen und Figuralakrostichen.[23]

Ganz unmittelbare Beziehungen zwischen Kunstkammer und Flugblatt ergeben sich beim Kunstschrank Gustav II. Adolfs von Schweden und bei der übermannshohen Statue des Nebukadnezar von Giovanni Maria Nosseni. Der Kunstschrank, der gewissermaßen eine Kunstkammer en miniature vorstellte,[24] enthielt u. a. die schon erwähnte Darstellung des auf den Betrachter zielenden Tods, die auf ein gleichzeitiges Flugblatt zurückgeht.[25] Die vom sächsischen Hofarchitekten Nosseni geschaffene Statue, die auf dem bekannten Traum Nebukadnezars vom Koloß mit den tönernen Füßen basiert (Dan. 2,31–45), bildete die Hauptattraktion von Nossenis eigenem Kunstkabinett zu Dresden. Ihr Ruhm war so groß, daß ihr Besitzer sie angeblich sogar Kaiser Rudolf II. in Prag hat vorführen dürfen. Nach Nossenis Tod gelangte die Statue 1622 in die kurfürstliche Kunstkammer zu Dresden.[26] Zur Bekanntheit seiner Skulptur hatte der Künstler selbst nicht wenig beigetragen, indem er sie in mehreren Publikationen beschrieb und auslegte. Unter diesen Schriften befand sich auch ein außergewöhnlich großformatiger Einblattdruck, der seinen Besitzern vermutlich einen Abglanz jenes Standbilds und seiner repräsentativen Gelehrsamkeit geben sollte und den Nosseni wohl an die Besucher seiner Kunstkammer als Andenken verschenkte oder verkaufte.[27]

[21] Flugblätter Wolfenbüttel I, 66a; III, 27, 172, 204; vgl. auch die Anthologie Alles mit Bedacht. Barockes Fürstenlob auf Herzog August (1579–1666) in Wort, Bild und Musik, hg. v. Martin Bircher u. Thomas Bürger, Wolfenbüttel 1979, passim.

[22] Vgl. Mirjam Bohatcová, Tschechische Einblattdrucke des 15. bis 18. Jahrhunderts, in: GJ 1978, 246–252; dies., Deutsche Einblattdrucke des 16. Jahrhunderts im Prager Sammelbuch des Václav Dobřenský, ebd. 1979, 172–183; eine vollständige Liste des Sammlungsbestands gibt Čeněk Zíbrt, Strahovský sborník vzácných tisků příležitostných Václava Dobřenského z druhé polovice věku XVI, in: Časopis Musea Českeho 83 (1909) 68–107.

[23] Mirjam Bohatcová, Farbige Figuralakrostichen aus der Offizin des Prager Druckers Georgius Nigrinus (1574/1581), in: GJ 1982, 246–262.

[24] Detlef Heikamp, Zur Geschichte der Uffizien-Tribuna und die Kunstschränke in Florenz und Deutschland, in: Zs. f. Kunstgesch. 26 (1963) 193–268.

[25] Böttiger, Hainhofer, II, S. 91.

[26] Walter Mackowsky, Giovanni Maria Nosseni und die Renaissance in Sachsen, Berlin 1904, S. 106f.

[27] Flugblätter Wolfenbüttel I, 9. Nur am Rande sei erwähnt, daß der Ulmer Gelehrte und Kunstkammerbesitzer Christoph Weickmann 1664 die astronomischen Studien von Jakob

Eine zentrale Figur im deutschen Kunsthandel des frühen 17. Jahrhunderts war der Augsburger Patrizier Philipp Hainhofer, der als Korrespondent und Beauftragter vieler deutscher und europäischer Fürsten eine rege Agentur für Kunstgegenstände aller Art betrieb.[28] Seine eigene Kunstkammer dürfte in erster Linie als Ausweis des Kunstverstands und der Beziehungen ihres Besitzers, darüber hinaus aber wohl auch als Verkaufsschau gedient haben. Zu den Dingen, die Hainhofer in größerer Stückzahl erwarb, um sie an geeignete Interessenten wie Herzog August d. J. weiterzuverkaufen,[29] zählten auch illustrierte Flugblätter, die er sowohl von den Augsburger Verlegern als auch auf seinen ausgedehnten Reisen erstand.[30] Die potentielle Affinität von Bildpublizistik und Raritätenkabinett tritt bei Hainhofer am deutlichsten in seinen Reisebeschreibungen hervor. Die Beobachtung, daß der Augsburger Kunstagent von vielen seiner Reiseberichte mehrere Abschriften herstellen ließ,[31] läßt darauf schließen, daß er sie nicht nur als persönliche Erinnerung, sondern auch zum Verkauf als bibliophile Sammlerstücke vorgesehen hatte. Schon die Tatsache als solche, daß Hainhofer unter anderem Flugblätter zur Illustration seiner Reiseberichte verwandte, dokumentiert daher die Eignung und den faktischen Gebrauch der Bildpublizistik als wertvolle Ergänzung für Buch- und Kunstsammlungen. Doch läßt sich diese Funktion der Flugblätter in Hainhofers Relationen noch spezifizieren. Aufgrund seiner Interessen und seiner beruflichen Tätigkeit spielten die Besichtigungen von Kunstwerken und besonders der Besuch von Kunst- und Wunderkammern auf den Reisen des Augsburgers eine hervorgehobene Rolle, die sich in den ausführlichen und heute als wichtige Quellen dienenden Beschreibungen dieser Sammlungen niedergeschlagen hat. Für den Besitzer der Reiseberichte, sei es nun Hainhofer selbst oder einer seiner fürstlichen Abnehmer, konnten die Schilderungen der Einrichtung und Aufstellung berühmter Kunstkabinette Vergleichsmöglichkeit und Anregung für die eigene Sammlung sein und zugleich einen Abglanz der beschriebenen Kostbarkeiten in die eigene Kollektion übertragen. Eben diese letztgenannte Funktion wurde von Hainhofer verstärkt, indem er zur Illustration bestimmter Kunstkammergegenstände geeignete Flugblätter auswählte und beibinden ließ. So enthält Hainhofers Relation von seiner Innsbrucker Reise eine detaillierte Beschreibung der

Honold d. J. unterstützte, der seine Ergebnisse auch auf Flugblättern publizierte (Flugblätter Wolfenbüttel I, 200, Kommentar von Barbara Bauer). Zu Weickmanns Kabinett vgl. Erwin Treu, Die Kunstkammer des Christoph Weickmann. »Ein gar artiger und kleiner Crokodil«, in: Ulmer Museum, Braunschweig 1983, S. 46–51.

[28] Der Briefwechsel zwischen Philipp Hainhofer und Herzog August d. J. von Braunschweig-Lüneburg, bearbeitet v. Ronald Gobiet, München 1984 (Forschungshefte, Bayerisches Nationalmuseum, 8), S. 11–12 (mit Angabe der älteren Literatur).

[29] Vgl. Harms, Einleitung, S. XXV–XXVII.

[30] So sind die Einblattdrucke der Stettiner Briefmaler Johann Bader, Samuel Kellner und Johann Christoph Landtrachtinger ausschließlich durch Exemplare bekannt, die Hainhofer auf seiner Pommernreise von 1617 erworben hat.

[31] So existieren von der Beschreibung seiner Dresdner Reise wenigstens vier Handschriften (München, SB: cgm 7270; Wien, ÖNB: Cod. 8830; Wolfenbüttel, HAB: 37.32 Aug. 2°, und 38.2 Aug. 2°).

Ambraser Kunstkammer, in der auch *ain gewachsener trauben mit ainem langen barth, 3½ schuch lang,* aufbewahrt werde.[32] Als Anschauungsersatz, aber wohl auch als Ersatz für die Sache fügt Hainhofer an dieser Stelle drei Flugblätter mit Darstellungen ähnlicher pflanzlicher Mißbildungen ein.[33]

Daß ein Flugblatt im Rahmen einer Wunderkammerbeschreibung über die Aufgabe der Illustration und des Ersatzes für das geschilderte Objekt hinaus eine gewisse Eigenmächtigkeit gewinnen und als kunstkammerwürdiger Gegenstand sui generis angesehen werden konnte, zeigt sich in Hainhofers Dresdner Reisebeschreibung. In der dortigen Kunstkammer war ein Hirsch aufgestellt, *in welchem allerlay arzney auf etlich 40 stuckh von des edlen hirschen glidern auf Chymisch art praeparirt* und der *mit seinen contentis ser wol ainer Fürstlichen Kunstcamer gar würdig* sei. Auf dieses Ausstellungsstück bezogen, fügt Hainhofer das großformatige Flugblatt ›ELAPHO-ZOGRAPHIA CHALCOGRAPHICA / Das ist / Beschreibung deß Edlen hohen Gewilds / deß Hirschen [...]‹, Ulm / Augsburg: Jonas Saur / Johann Klocker 1625/1629, ein.[34] Dieses Blatt bildet in einem komplizierten Typogramm die Gestalt eines Hirschs nach und ist vom Autor und Drucker Jonas Saur als besonderes *Kunststück der Löblichen KunstTruckerey* dem Württemberger Herzog Johann Friedrich (und seinen Brüdern) gewidmet, der in seiner Regierungszeit die Bestände der Stuttgarter Kunstkammer beträchtlich vermehrt hat.[35] Die Eigenmächtigkeit des Flugblatts im Kontext der Beschreibung des Dresdner Kunstkabinetts bekundet sich darin, daß Hainhofer seine Relation unterbricht, um auf nicht weniger als 19 Seiten eine Transkription des Einblattdrucks einzuschieben. Damit überschreitet das Blatt sehr nachdrücklich seine dienende Funktion als illustrierende Beigabe und bekommt den Part eines den Dresdner Kunstwerken gleichzustellenden Kabinettstücks zugesprochen.

In den großen Bibliotheken und Kunstsammlungen der Zeit wurden Flugblätter zwar auch gesammelt, spielten aber auf das Ganze gesehen, eine untergeordnete Rolle. In der umfangreichen graphischen Sammlung aus dem Besitz der Nürnber-

32 Wolfenbüttel, HAB: 6.6. Aug. 2°, fol. 298v. Vgl. Oskar Doering, Des Augsburger Patriciers Philipp Hainhofer Reisen nach Innsbruck und Dresden, Wien 1901 (Quellenschriften f. Kunstgesch. u. Kunsttechnik d. Mittelalters u. d. Neuzeit, N.F. 10).

33 Flugblätter Wolfenbüttel I, 221f., 225 (Kommentare von Ulla-Britta Kuechen); vgl. auch Harms, Einleitung, S. XXVI.

34 Nr. 104. Der Augsburger Kunsthändler und Verleger Johann Klocker hatte die Restauflage des 1625 gedruckten Blatts in seinen Besitz gebracht und 1629 mit aufgeklebtem neuen Impressum eine Titelausgabe veranstaltet. Im Jahr 1643 wird der Text des Flugblatts unter Aufgabe der typogrammatischen Form als Flugschrift erneut abgedruckt: ›CLAPHO-ZOGRAPHIA [!] CHALCOGRAPHICA: Das ist: Beschreibung deß Edlen hohen Gewildts / deß Hirschen [...]‹, (Nürnberg:) Sebastian Gutknecht 1643 (Ex. München, UB: 4° P. germ. 236). Vgl. zu dem Blatt auch Alasdair Stewart, Ein irrer schottischer Hirsch, in: Third international beast epic, fable and fabliau colloquium Münster 1979, hg. v. Jan Goossens u. Timothy Sodmann, Köln / Wien 1981 (Niederdt. Studien, 30), S. 435–447.

35 Vgl. dazu Werner Fleischhauer, Die Geschichte der Kunstkammer der Herzöge von Württemberg in Stuttgart, Stuttgart 1976 (Veröffentlichungen d. Kommission f. gesch. Landeskunde in Baden-Württemberg B, 87) S. 13–43.

ger Patrizierfamilie Holzschuher sind Flugblätter in der Regel nicht vertreten, sei es, daß einschlägige Bände verlorengegangen sind oder aufgelöst wurden, sei es, daß das Medium den Sammler aus welchen Gründen auch immer nicht reizte.[36] Immerhin finden sich unter den Stadtansichten etliche Einblattdrucke, deren Textpartien abgeschnitten worden sind. Vielleicht darf man daraus schließen, daß die Bildpublizistik zwar nicht grundsätzlich ausgeklammert wurde, daß es dem Sammler aber im Rahmen seiner graphischen Kollektion nur um die Bildanteile der Blätter zu tun war.

Auch innerhalb der Kupferstichsammlung, die Herzog Ferdinand Albrecht von Braunschweig-Lüneburg anlegte, wurden Flugblätter zwar berücksichtigt, fallen aber nicht sonderlich ins Gewicht, auch wenn diese Blätter heute den Grundstock der wertvollen Flugblattbestände des Kupferstichkabinetts im Braunschweiger Herzog Anton Ulrich-Museum bilden und zum Teil wohl auch als Ergänzung der Sammlung Herzog Augusts d. J. nach Wolfenbüttel gelangt sind.[37] Zwei Einblattdrucke aus den Ankäufen Ferdinand Albrechts geben aber rudimentäre Hinweise, daß die Bände mit den Flugblättern als Kunstkammerstücke angesehen und angeschafft worden sind. Zum einen bildete das bereits oben genannte ›GORGONEVM CAPVT‹, (Straßburg: Bernhard Jobin ca. 1570), wie aus dem eigenhändigen Akzessionsvermerk des Herzogs *(Strasburg Jm 1669 iahre. Vor 18 rth: 420 Stük)* abzuleiten ist, gewissermaßen das Titelblatt zu einem umfangreichen Sammelband vornehmlich politischer Satiren.[38] Somit kündigte das Blatt mit Fischarts Papstpolemik den Inhalt des Bands an. Zugleich aber konnte man den in arcimboldesker Manier ausgeführten Holzschnitt Stimmers als Angebot und Aufforderung verstehen, das Album als wertvolles Kunstkammerstück zu verwenden. Bei dem zweiten Blatt der Braunschweiger Sammlung, das eine potentielle Eignung und Verwendung als Kabinettstück zu erkennen gibt, handelt es sich um den Einblattdruck ›VIGILATE QVIA NESCITIS QVA HORA DN̄S VENIET‹, (Köln:) Gerhard Altzenbach um 1650 (Nr. 199). Das von einem Lebensalterzyklus gerahmte Memento Mori trägt auf seinem rechten unteren Rand die alte Foliierung *387.fin.* Es bildete also mit seiner Mahnung, sich die irdische Vergänglichkeit ins Gedächtnis zu rufen, den sinnträchtigen Abschluß eines 387 Blätter starken Sammelbands, der durch seinen, soweit man das aufgrund des Schlußblatts schließen kann, durchdachten Aufbau als sinnhaltiger und facettenreicher Bestandteil einer gleichermaßen sinnhaltigen und facettenreichen Kunst- und Wunderkammer ohne weiteres vorstellbar wäre.

Der ›Thesaurus Picturarum‹ des Heidelberger Kirchenrats Markus zum Lamm entspricht mit seiner Mischung aus Briefen, handschriftlichen Zeitungen, eigenhändigen Notizen und Berichten, Aquarellen und Zeichnungen, Porträts, Flugschriften und -blättern am ehesten dem umfassenden Anspruch eines Kunst- und

[36] Zu der Sammlung kurz Schilling, Unbekannte Gedichte.
[37] Vgl. dazu von Heusinger, Bibliotheca, bes. S. 58–62.
[38] Nr. 124. Im Nachlaßinventar der Bibliotheca Albertina wird der Band als *Pasquillenbuch* aufgeführt (von Heusinger, Bibliotheca, S. 59).

Raritätenkabinetts. Zu diesem Eindruck trägt insbesondere die enzyklopädische Anlage der aus vormals 39, heute 32 Bänden bestehenden Sammlung bei, die historische, politische, ethnographische Berichte aus allen Ländern Europas, nach Berufsgruppen zusammengestelltes biographisches Material zu bedeutenden Personen, naturkundliche Bände und Prodigien, Katastrophen und Kriminalfälle, Pasquillen, Erbaulich-Religiöses, Festbeschreibungen und Trachten umfaßt.[39] Daß Markus zum Lamm seinen ›Thesaurus‹ an der Kunstkammer seines Herrn, des pfälzischen Kurfürsten Friedrich IV., ausrichtete, ist besonders in den drei Vogelbüchern zu beobachten. Zu einem Aquarell einer *Sehe= oder MeerEndten* bemerkt der Kirchenrat, daß das Bild

> *Recht vndt eigentlich nach dem Leben Contrefaict* [sei] *von einem Par so den 10. Januarij Anno 1601 von frembden orten alhier ghen heidelberg zu feilem kauf vf offenem Marck gebracht, vmb 12. R.Thaler gebotten vndt darumb fur den Churfürsten Pfaltzgrafen Friederichen den IIII. Erkauft worden seint.*[40]

Die Abbildung eines Paradiesvogels sei, wie zum Lamm ausdrücklich notiert, nach dem Exemplar, *so zu heydelberg in Churfl. Pfaltz. RüstCammer ist,* angefertigt worden.[41] Auch andere Äußerungen nehmen immer wieder Bezug auf Kunstkammerstücke, die in effigie in seine Sammlung aufzunehmen Markus zum Lamm gelungen sei.[42] Als der Pfalzgraf als Zeichen seiner Gunst dem Kirchenrat ein vom Hofmaler Barthel Bruyn d. J. gemaltes Porträt schenkt, geben seine Worte zu erkennen, daß das Präsent in Hinblick auf zum Lamms Kunstliebe und Sammelleidenschaft ausgewählt wurde. Die Formulierung des Fürsten: *Wollet dasselb also von meinetwegen annemmen vndt in ewer Cabinetgen vfschlagen*[43] bezeugt, daß zum Lamms Sammlung bei Hof bekannt war und daß die Kollektion als Kunst- und Wunderkammer en miniature, eben als *Cabinetgen,* angesehen wurde. Wenn Markus zum Lamm in seinen ›Thesaurus Picturarum‹ etliche Flugblätter aufgenommen hat, wobei davon auszugehen ist, daß sich ein noch größerer Teil der Einblattdrucke in einem verlorenen Folioband befunden hat,[44] zeigt sich auch hier, daß ein illustriertes Flugblatt als stellvertretendes oder auch eigenwertiges Stück eines Kunst- und Kuriositätenkabinetts gelten konnte.[45]

[39] Ph. A. F. Walther, Beiträge zur näheren Kenntniß der Großherzoglichen Hofbibliothek zu Darmstadt, Darmstadt 1867, S. 144–157; Eduard Otto, Dr. Markus zum Lamm und sein Thesaurus Picturarum, in: Zs. f. Bücherfreunde N.F. 1 (1910) 404–418; Wolfgang Harms / Cornelia Kemp, Einleitung zu Flugblätter Darmstadt.

[40] Darmstadt, HLHB: Thes. Pict., Aves III, fol. 38.

[41] Ebd., fol. 170.

[42] Z.B. Aves II, fol. 60; Aves III, fol. 166 und 172–175.

[43] Ebd., Palatina II, fol. 248v.

[44] Verschiedene Hinweise wie *Jst ein groß Kupfferstuck in folio* oder *sint im großenn Tomo in Kupffer* markieren heute nicht mehr vorhandene Blätter (z.B. Gallica I, fol. 219; Antichristiana, fol. 243f.).

[45] Für den diesfalls hohen Stellenwert der Bildpublizistik spricht auch, daß des Sammlers Sohn Markus Christian zum Lamm mehrere Flugblätter verlegt hat (Flugblätter Wolfenbüttel I, 15,33; Paas, Broadsheet I, P-95f.).

Am Schluß des Kapitels wie der gesamten Untersuchung mag die Interpretation eines Blatts stehen, bei dem sich sowohl Bezüge zur Thematik des Sammelns ergeben als auch in nuce die in der vorliegenden Arbeit abgehandelten Funktionsbereiche aufscheinen. Der Einblattdruck ›THESAURUS SS. RELIQUIARUM TEMPLI METROPOLI.ni COLON.sis 1671‹, Köln: Martin Fritz 1697 (Nr. 189, Abb. 13), breitet vor dem Auge des Betrachters die wertvollsten Stücke des Kölner Domschatzes aus. Die Bildfelder, in welche die einzelnen Preziosen gestellt sind, werden von romanischen Arkaden begrenzt, die das Alter und den Sakralwert der gezeigten Gegenstände unterstreichen, während die als seitlicher Abschluß des Gesamtbilds gewählten korinthischen Säulen eher den Kunstwert, aber auch die Ehrwürdigkeit des Schatzes signalisieren. Die über Verweisziffern mit der Abbildung verbundenen Erläuterungen stellen vielfach den Material- und Kunstwert der Reliquiare heraus, so daß für einen kunstbeflissenen Käufer reichlich Anreize gegeben werden, das Blatt gegebenenfalls für die eigene Sammlung oder als Andenken an das Kunsterlebnis der Schatzbesichtigung zu erwerben.

Für das katholische Publikum allerdings dürfte der Sakralwert der Reliquien den Kunst- und Materialwert der Reliquiare übertroffen haben. Diesem Sakralwert trägt die Bildanordnung und Reihenfolge der Beschreibung Rechnung, wenn die beiden Christus-Reliquien und der Drei-Königs-Schrein zentrale Bildfelder besetzen und an der Spitze der Bildlegende erscheinen. Der Textabschnitt *Von Verehrung der HH. RELIQUIEN* bekräftigt mit Bibel- und Väterzitaten die Heilswirkung der Reliquien und des Heiligenkults und bildet somit gewissermaßen die theologische Grundlage für das abschließende *Gebett. Zu den Heiligen GOttes / deren Reliquien hie werden auffbehalten und vorgestellet.* Eben dieses Gebet verdeutlicht den erbaulichen Aspekt des Blatts, das seinem Besitzer ermöglicht, die Verehrung und wohl auch die erhoffte Gnadenwirkung der Reliquien in seine häusliche Umgebung zu übertragen.[46]

In den Prozeß frühneuzeitlicher Vergesellschaftung gehört das Blatt in zweierlei Hinsicht. Die vielfältigen körperlich und seelisch heilsamen Wirkungen, die den Reliquien zugeschrieben werden, und die implizite Vergegenwärtigung der Passion Christi und der Martyrien der Heiligen boten dem Gläubigen Trost und Erleichterung für alle Situationen innerer und äußerer Not und ließen ihn auch soziale Anpassungszwänge leichter ertragen. Indem das Blatt seinen Betrachtern und Lesern aber eine Entlastung und Verdrängung des gesellschaftlichen Drucks auf dem erlaubten, ja erwünschten Weg geduldiger Frömmigkeit ermöglichte, erhöhte es zugleich die soziale Belastbarkeit der Gläubigen und stand somit im Dienst eben jener Disziplinierung, deren Folgen es zu lindern versprach.

Auch in politischer Hinsicht erfüllte der Einblattdruck eine doppelte Funktion. Die Argumentation für den Reliquienkult zielt als kirchen- und konfessionspolitisches Moment auf die Ablehnung der Heiligen- und Reliquienverehrung bei den

[46] Daß eine solche Übertragung vorgesehen war, zeigt sich daran, daß das Gebet nicht nur vor den realen Reliquien, sondern auch vor ihren Abbildungen auf dem Flugblatt gesprochen werden sollte.

Protestanten und dient folglich als Propaganda fidei. Vor diesem Hintergrund ist nicht nur die Erwähnung des Tridentiner Konzils, sondern vor allem das Augustin-Zitat gegen die häretischen *Eunomianer oder Vigilantianer* zu verstehen. Zum andern ist nicht zu übersehen, wie sehr die Bedeutung der Stadt Köln als Hort des katholischen Glaubens betont wird. Die Herausstellung des materiellen und sakralen Werts des Domschatzes fungiert als Bestätigung dieser Bedeutung, die das politische Gewicht Kölns im Reich und unter einem katholischen Kaiser erhöhen sollte. Nicht zuletzt diese politische Leistung erklärt, warum der Einblattdruck dem Kölner Erzbischof und Kurfürsten Maximilian Heinrich gewidmet werden durfte und ein Privileg der Kölner Magistrate erhielt.

Nicht zu unterschätzen ist die Rolle des ›THESAURUS SS. RELIQUIARUM‹ als Werbemittel. Wer um die große finanzielle Bedeutung der Wallfahrten für die einzelnen Kirchen und um die Anstrengungen der Geistlichkeit weiß, die Pilgerströme sowohl durch künstlerische als auch religiöse Attraktionen anzuziehen,[47] wird kaum umhinkönnen, das Blatt auch als überregionale Werbung für die Wallfahrt in den Kölner Dom anzusehen.[48] Unter diesem Aspekt gewinnen die Anführung der segensreichen Wirkungen der Heiligen Drei Könige *(wieder Gefahren auff den Reisen / Fallende Kranckheiten / Hauptschmertzen / gåhen Todt / Gifft und Zauberey)* und die Anspielung auf weitere Mirakel eine sehr viel konkretere Bedeutung als die einer allgemeinen göttlichen Bestätigung der Reliquienverehrung: Sie machen dem Gläubigen Hoffnung, durch eine Wallfahrt zu den wunderwirkenden Reliquien von seinen Leiden und Gebrechen befreit zu werden.

Auch als Informationsmedium dürfte das Blatt verwandt worden sein. Dabei ist allerdings weniger an Nachrichten von aktuellen Geschehnissen zu denken denn an eine Funktion als Kirchenführer. Man braucht sich nur vorzustellen, daß der Käufer den Einblattdruck nicht erst nach der Besichtigung der Reliquiare, sondern schon vor Betreten der Kirche erwarb. Dann konnte er sich, während er den Kirchenschatz bewunderte, über die einzelnen Stücke auf dem Blatt informieren. Zudem vermittelte das Blatt einen Eindruck vom Aussehen des Domschatzes auch zu Zeiten, in denen er nicht ausgestellt war.

Angesichts der vielseitigen Verwendungsmöglichkeiten des ›THESAURUS SS. RELIQUIARUM‹ steht schon fast außer Frage, daß das Blatt als Handelsware für seinen Verleger kein Risiko bot. Zudem trugen die betrachterbezogene Aus-

[47] Vgl. Horst Bredekamp, Autonomie und Askese, in: Autonomie der Kunst. Zur Genese und Kritik einer bürgerlichen Kategorie, Frankfurt a.M. 1972 (edition suhrkamp, 592), S. 88–172, hier S. 120f.

[48] So gesehen ist verständlich, warum auch die Dekanats- und Kapitelherren des Doms nichts dagegen einzuwenden hatten, als Widmungsadressaten des Blatts zu erscheinen. Für die Ausgabe von 1671 hat man zudem einen Zusammenhang mit den ungarischen Pilgern gesehen, die alle sieben Jahre und eben auch 1671 eine Wallfahrt nach Köln und Aachen unternahmen (vgl. Walter Schulten, Der Kölner Domschatz, Köln 1980, Nr. 5). Zu erwägen wäre ferner ein Zusammenhang mit der 1671 erfolgten Gründung der Kölner Dreikönigenbruderschaft; vgl. dazu Jakob Torsy, Achthundert Jahre Dreikönigenverehrung in Köln, in: Achthundert Jahre Verehrung der Heiligen Drei Könige in Köln, 1164–1964, Köln 1964 (Kölner Domblatt 23f.), S. 15–162, hier S. 87–103.

richtung der Reliquiare, eine übersichtliche Anordnung der Bildnisvielfalt und die benutzerfreundliche Verklammerung von Bild und Erläuterung durch die Verweisziffern ihren Teil zum Absatz bei, der überdies auch durch den Verkauf an Touristen und Pilger gesichert und nicht zuletzt durch das Druckprivileg garantiert wurde. Es kann daher nicht verwundern, daß das Blatt über einen Zeitraum von hundert Jahren nahezu unverändert verkauft wurde.[49]

Selbstverständlich lassen sich alle in der vorliegenden Untersuchung behandelten Aufgaben und Leistungen der Bildpublizistik nicht auf einem einzigen Flugblatt nachweisen. Auch bei dem ›THESAURUS SS. RELIQUIARUM‹ stehen ja einige Funktionen deutlicher im Vordergrund, während andere nur verdeckt zum Ausdruck kommen. Es sollte aber am Schluß der Arbeit noch einmal gezeigt werden, wie die im Verlauf der Untersuchung nacheinander abgehandelten Funktionsbereiche der Bildpublizistik im konkreten Fall sich verbinden, überlagern und miteinander konkurrieren können. Daß sich mit dieser exemplarischen, nicht methodenpluralistisch, aber synthetisch verfahrenden Interpretation zugleich eine dem Summationsschema verpflichtete Conclusio ergab, ist ein unbeabsichtigtes, aber willkommenes Nebenergebnis.

[49] Der 1671 von H. Löffler d. Ä. gefertigte Stich wurde 1697 von Martin Fritz, in der ersten Hälfte des 18. Jahrhunderts von Riegers Witwe und in der zweiten Hälfte des 18. Jahrhunderts von Johann Peter Goffart wieder aufgelegt.

Abkürzungsverzeichnis

ADB	Allgemeine deutsche Biographie, hg. durch die Historische Commission bei der Königlichen Akademie der Wissenschaften, 56 Bde., Leipzig 1875–1912
AGB	Archiv für Geschichte des Buchwesens
BLVS	Bibliothek des literarischen Vereins zu Stuttgart
BNU	Bibliothèque Nationale et Universitaire
DFG	Deutsche Forschungsgemeinschaft
DVjs	Deutsche Vierteljahrschrift für Literaturwissenschaft und Geistesgeschichte
DWb	Jacob u. Wilhelm Grimm: Deutsches Wörterbuch, 16 Bde., Leipzig / Stuttgart 1854–1971, Nachdruck in 33 Bdn. München 1984
EdM	Enzyklopädie des Märchens. Handwörterbuch zur historischen und vergleichenden Erzählforschung, hg. v. Kurt Ranke u. a., Bd. 1ff., Berlin / New York 1975ff.
Euph	Euphorion
GAG	Göppinger Arbeiten zur Germanistik
GJ	Gutenberg Jahrbuch
GNM	Germanisches Nationalmuseum
GRM	Germanisch-Romanische Monatsschrift
GS	Graphische Sammlung
HAB	Herzog August Bibliothek
HAUM	Herzog Anton Ulrich Museum
HLHB	Hessische Landes- und Hochschulbibliothek
IASL	Internationales Archiv für Sozialgeschichte der deutschen Literatur
KK	Kupferstichkabinett
LB	Landesbibliothek
LiLi	Zeitschrift für Literaturwissenschaft und Linguistik
MTU	Münchener Texte und Untersuchungen zur deutschen Literatur des Mittelalters
NdL	Neudrucke deutscher Literaturwerke des XVI. und XVII. Jahrhunderts
ÖNB	Österreichische Nationalbibliothek
PBB	Beiträge zur Geschichte der deutschen Sprache und Literatur
RDK	Reallexikon zur deutschen Kunstgeschichte, hg. v. Otto Schmitt u. a., Bd. 1ff., Stuttgart 1937ff.
RL	Reallexikon der deutschen Literaturgeschichte, hg. v. Paul Merker u. Wolfgang Stammler, 2. Aufl. neu bearb. v. Werner Kohlschmidt u. Wolfgang Mohr, 4 Bde., Berlin 1957–1984
RUB	Reclams Universal-Bibliothek
SA	Staatsarchiv
SB	Staatsbibliothek
StA	Stadtarchiv
StB	Stadtbibliothek
StUB	Stadt- und Universitätsbibliothek
SUB	Staats- und Universitätsbibliothek
TRE	Theologische Realenzyklopädie, hg. v. Gerhard Krause u. a., Bd. 1 ff., Berlin / New York 1974ff.
UB	Universitätsbibliothek

²VL Die deutsche Literatur des Mittelalters. Verfasserlexikon, 2. völlig neu bearb.
 Aufl. hg. v. Kurt Ruh u. a., Bd. 1ff., Berlin / New York 1978ff.

ZB Zentralbibliothek

ZfdA Zeitschrift für deutsches Altertum und deutsche Literatur

ZfdPh Zeitschrift für deutsche Philologie

Literaturverzeichnis

1. Flugblätter

In den Katalog der Flugblätter wurden nur solche Einblattdrucke aufgenommen, die in der Arbeit besprochen worden sind; reines Belegmaterial wurde dagegen ausgeschieden, um den Katalog nicht über Gebühr auszuweiten. Die Artikel erscheinen in alphabetischer Reihenfolge und enthalten folgende Informationen:

a) Titel des Blatts, wobei die erste Zeile vollständig, danach sinngemäß zitiert wird. Weist ein Blatt keinen Titel auf, wird das Incipit zitiert.
b) Angaben zur graphischen und typographischen Technik.
c) Herstellungsdaten, wobei alle diesbezüglichen Angaben des Blatts wörtlich zitiert werden. Erschlossene Angaben erscheinen in Klammern.
d) Standort(e). Diese Angabe erfolgt nur bei Autopsie der betreffenden Exemplare.
e) Forschungsliteratur zum Blatt. Besonders berücksichtigt werden Werke, die einen interpretatorischen Beitrag zum Blattverständnis geleistet haben. Darüber hinaus werden Arbeiten genannt, die weitere Exemplare des Blatts nachweisen oder das Blatt abbilden.

Bei anderen Fassungen werden deren markante Abweichungen beschrieben, Standort(e) mitgeteilt und gegebenenfalls bibliographische Nachweise angeführt.

1 a) A et Ω. | Stetes Denckmal | Zur Erweckung Wahrer Gottseligkeit vnd Erinne= | rung menschlicher Sterblichkeit [...] b) Kupferstich; Typendruck c) *Johan Dürr fecit.* [...] *aufgerichtet in Leipzig | Von M. Johann Frentzeln | im 1650. Jahre* d) Wolfenbüttel, HAB: IT 84 e) Coupe, Broadsheet I, S. 35, II, Nr. 321; Bangerter-Schmid, Erbauliche Flugblätter, S. 163f. mit Abb. 32; Flugblätter Wolfenbüttel III, 127 (Kommentar U.-B. Kuechen).

2 (vgl. Nr. 144) *Abb. 28* a) Abbildung einer schönen und wohlgestalten Damen b) Kupferstich; gravierter Text c) *JABs* (Johann Alexander Böner). *Paulus Fürst Excudit* (Nürnberg ca. 1665) d) Nürnberg, GNM: 24627/1267 e) Fuchs, Sittengeschichte, Abb. 126.

3 a) Abconterfetung der Wunderba | ren gestalt / so Hans Kaltenbrunn / mit jme an die Welt | hergeboren / auß seinem Leib ein Kindt wachsende [...] ist dißmals zů Basel in der Meß | gewesen / Jm 1566. Jar auff Martini b) Holzschnitt; Typendruck c) o.O. (1566) e) Holländer, Wunder, Abb. 45.

4 a) Abconterfetung / deß Ehrwůrdigen Hocherleuchten | Theuren Mann Gottes vnd Teutschen Propheten / | Herrn Doctor Martin Luther b) Holzschnitt; Typendruck c) *Gedruckt zu Straßburg / bey Johann Carolo.* (1617; Holzschnitt: Tobias Stimmer) d) Nürnberg, GNM: 61/1247a; Straßburg, BNU: R 174 (16) e) Kastner, Rauffhandel, S. 174–177 mit Abb. 4; Paas, Broadsheet II, P-308.

5 *Abb. 64* a) Abcontrafactur dreier Heidni= | scher Bilder b) Holzschnitt; Typendruck c) o.O. [...] *in diesem fůnffvndneuntzigsten Jar* [...] (1595) d) Nürnberg, StB: Einbl. 16. Jh.

Andere Fassungen
a. Abcontrafactur dreyer Heidni= | scher Cŏrper. – Nürnberg, GNM: 2205/1283 b.

6 a) Abriß der Baya vnd Meerbusems, de Todos os Sanctos | vnd d Statt S. Saluador von Holländern eingenoᷝen b) Radierung; Typendruck c) o. O. (Frankfurt a. M.? 1623) d) Darmstadt, HLHB: K 5796 e) Drugulin, Bilderatlas II, 1627 (vgl. ebd. 1628–1634); Flugblätter Darmstadt, 155 (Abb.).

7 a) Abriß / Entwerffung vnd | ERzehlung / was in dem / von Anna Kŏferlin zu Nŭrmberg / | lang zusammen getragenem Kinder=Hauß [...] zusehen b) Holzschnitt; Typendruck c) o. O. (Nürnberg) *MDCXXXI*; (Holzschnitt:) *HK* (Hans Köfferl) d) Nürnberg, GNM: 24762/1244 e) Alexander, Woodcut, 306; Leonie von Wilckens, Das Puppenhaus. Vom Spiegelbild des bürgerlichen Hausstandes zum Spielzeug für Kinder, München 1978, S. 14–16
Andere Fassungen
a. drittletzte Textzeile: [...] *weile* /. – Nürnberg, GNM: 2243/1244.

8 *Abb. 59* a) Abschewlicher CainsMordt / | WElchen die Blutdŭrstige Esauwiter Rott / auß jhres | Geistes Antreiben [...] in etlichen Evangelischen Kirchen deß Veltlins gestifftet vnd verŭbt haben [...] b) Radierung; Typendruck c) o. O. *Gedruckt im Jahr / 1620* d) Berlin, SB (West): YA 5280 kl.
Andere Fassungen
a. Abschewlicher CainsMordt / | Welchen die blutdurstige Esauwiter rott auß jhres | Geists antreiben [...] gestifftet vnd verübet haben [...]. Anderer Text. – Braunschweig, HAUM: FB XVI; Nürnberg, GNM: 25014/1247 a; Ulm, StB: Flugbl. 856. – Wäscher, Flugblatt, 27.
b. wie a, jedoch: [...] gestifftet vnnd verŭbet haben [...]. – Zürich, ZB: Einblattdruck 1620 Veltlinermord I a,2.
c. Verrâhterischer CainsMordt / | Welchen die blutdurstige Esawiter rott auß jhres Geists | antreiben [...]. Text wie a, jedoch um einen Abschnitt länger. – Zürich, ZB: Einblattdruck 1620 Veltlin I a,1.

9 a) Abzeichnus etlicher wolbedencklicher Bilder võ Rŏmischen abgotsdienst b) Holzschnitt; Typendruck c) (Straßburg: Bernhard Jobin ca. 1577; Holzschnitt: Josias Stimmer? Text: Johann Fischart) d) Coburg, Veste: I, 383, 863 e) Adolf Hauffen, Neue Fischart-Studien, Leipzig / Wien 1908 (Euph., Ergänzungsheft 7), S. 217–237; Weber, Jobin, Nr. 48 (mit weiterer Literatur); Flugblätter Coburg, 19 (Kommentar B. Rattay).
Andere Fassungen
a. Abzaichnus etlicher wolbedenklicher Bilder vom Rŏmischen Abgotsdinst. – Zürich, ZB: PAS II 14/10 und PAS I 25/22. – Weber, Jobin, Nr. 47 (mit weiterer Literatur).
b. Orthographische Varianten, z. B.: Vers 158 *Vngunst* statt *Vnkunst*. – Weber, Jobin, Nr. 49.

10 (vgl. Nr. 116) *Abb. 11* a) Ach Mensch kehr dich zu Gott | Es zielet schon der Todt | Will dich machen zu Koth b) Kupferstich; gravierter Text c) *Paulus Fürst Excudit*. (Nürnberg um 1650) d) Nürnberg, GNM: 2° StN 238, fol. 85 e) Hampe, Paulus Fürst, Nr. 89.

11 a) Ain anzaigung ainer gegründte / Warhaffte / vnd Erfarne Ertzney vnd Cur / Etlich vnd dreissig Jar her / von meinem Herr | Vatter D. Johann Vogt / der loblichen statt Vlm bestellter Brechen Doctor [...] b) Holzschnitt; Typendruck c) *Sollichs ist zŭ Trukken verordnet / durch Johannem Vogt den Jüngern* [...] (Ulm? um 1550) d) Berlin, KK (West): 337–10; Nürnberg, GNM: 15403/1198 e) Strauss, Woodcut, 1374 (Abb.).

12 *Abb. 16* a) Ain guts news seligs iar an der cantzel geben in der loblichen stat Vlm | Den herrñ müssiggenden vnd gmainem man. jm fünffzehenhundert vnd vierden jar b) Holzschnitt; Typendruck c) (Ulm 1503) d) München, SB: Einbl. III, 49

e) Arne Holtorf, Neujahrswünsche im Liebesliede des ausgehenden Mittelalters. Zugleich ein Beitrag zur Geschichte des mittelalterlichen Neujahrsbrauchtums in Deutschland, Diss. München 1973, S. 186f.; Ecker, Einblattdrucke, Nr. 45.

13 a) Ain spruch von der Ordnung ains Ersamen Radts zu | Vlm / abzůstellen die Gottlosen laster vnd sünd / Nemlich / das zůtrincken / | Gottslesterung / vnd Eebruch [...] b) keine Illustration; Typendruck c) solchs thůt vns Conrat Mayr dichtē. (Augsburg: Philipp Ulhart 1526) d) München, SB: Einbl. I, 51 e) Schottenloher, Ulhart, S. 129, Nr. 148; Predigt, Traktat und Flugschrift im Dienste der Ulmer Reformation, Ausstellungskatalog Ulm 1981, Nr. 77; Ecker, Einblattdrucke, Nr. 33 mit Abb. 6.

14 Abb. 31 a) Allgemeine / vnd doch vntrewe Nachbawrschafft / | Das ist: | Der erbärmlichen vnd gedůldigen Hanrehen / der Gott= | vnd Ehrvergessenen Ehbrecher / der Leichtfertigen vnnd vnverdrossenen Huren Jå= | ger Conventus b) Radierung; Typendruck c) o. O. (um 1630) d) Hamburg, SUB: Scrin C/22, fol. 246.

15 Abb. 52 a) Alß die Kirch Gottes schweer | Zum HERREN seuffzet sehr, | [Inc.] b) Radierung; gravierter Text c) o. O. (1632) d) Ulm, StB: Flugbl. 238.

16 a) Als man zelt. xv. hundert. xxiij. iar | Nach Christgeburt das ist war | [Inc.] b) Holzschnitt; Typendruck c) (Sachsen 1523) d) Wolfenbüttel, HAB: 118. 4. Quodl. 4° (11) e) Flugblätter Wolfenbüttel I, 218 (Kommentar M. Schilling).

17 a) An dem achtē tag des Octobers od' Weinmonats / des jars. M. D. xxix. | ist ein sollichs wunderbarlichs kindt [Inc.] b) Holzschnitt; Typendruck c) (Straßburg) M.D.xxix. (Holzschnitt: Monogrammist) MF. e) Holländer, Wunder, Abb. 25.

18 Abb. 66 a) ANno 1620. den 22. Augusti / ist | ein sôllich ohngeheür Monstrum auß | einer Kuh / in der Metzg zu Chur / ge= | schnitten worden [Inc.] b) Kupferstich; Typendruck c) (Frankfurt a. M.?: Matthaeus Merian d. Ä.? 1620) d) Nürnberg, GNM: 19883/1283b; Ulm, StB: Flugbl. 924.

19 (vgl. Nr. 22) a) Anno 1620 den 20 december ist diser fisch grad Vom obgemelten Alhie in Augspurg Of dem Danczhaus Gesechen Worden Wie in diser Vigur zusehen ist b) Radierung; gravierter Text c) [Zu Augspurg] bei Wilhelm Petter Zimmermann. (1620) d) Zürich, ZB: Einblattdrucke 1620 Wundertier I a, 3.

19 a Abb. 62 a a) ANno taußendt fünffhundert viertzig vnd drey Jar / | auff Sanct Paulus bekerung tag / ist ein wunderbar= | lich geburt geboren worden / zů Wynserßwick im Niderland | [...] b) Holzschnitt; Typendruck c) o. O. (um 1550) d) Zürich, ZB: PAS II 15/7.

20 a) AVREVM, | AC SPIRITVALE ALPHABETVM | RELIGIOSORVM, AD PERFECTIONEM | TENDENTIVM b) 5 Holzschnitte; Typendruck c) o. O. (Anfang des 17. Jahrhunderts) d) Nürnberg, GNM: 6743/1199.

21 Abb. 60 a) Außführliche Relation deß hefftigen See=Gefechtes der zwey grossen See=Flotten / als Jhr Kônigl. Mayest. von Groß=Brittanien und der Hochmôgenden | Herren Staten [...] so Anno 1665. den 2. 3. vnd 4. Junij [...] geschehen b) Radierung; Typendruck c) Zu Augspurg / bey Martin Zimmermann Kunstführern / den Laden am Perlaturn auffm Fischmarckt (1665) d) München, UB: 4° Hist. 1154/1664/65.

22 (vgl. Nr. 19) a) Beschreibung eines gar grossen Walfisches / eben der art / so den Propheten Jonas | drey Tag vnd Nacht im Bauch behalten / [...] in dem 1619. Jahr b) Kupferstich; Typendruck c) Michael frömmer fecit. (Augsburg 1620/21) d) Berlin, SB (West): YA 5010 m.; Nürnberg, GNM: 13775/1284 e) Flugblätter des Barock, 70.

Andere Fassungen

a. [...] drey Tag vnd | Nacht [...] im 1619. Jhar. Holzschnitt des Monogrammisten *HHE.* – Bamberg, SB: VI. G. 230.

b. [...] drey Tag | vnd Nacht [...] im 1619. Jahr. Holzschnitt des Monogrammisten *HHE.* – Alexander, Woodcut, 699.

c. Beschreibung eines gar grossen Wal= | fisches / eben der art / so den Propheten Jonas | drey Tag vnnd Nacht [...] in dem 1619. | Jahr. Holzschnitt des Monogrammisten *HHE.* – Nürnberg, GNM: 12053/1284.

d. Beschreibung [...] So Anno 1624 nach Straßburg gebracht [...]. Straßburg: Johann Carolus 1625. – Straßburg, BNU: R. 5, Nr. 161 (nur als Federzeichnung mit handschriftlichem Text überliefert).

e. wie c, jedoch mit Kupferstich. – Ulm, StB: Flugbl. 922, 1.

f. Description d'vn poisson Marin nommé | Mulard, comme il fut recogneu, poursuiuq et pris | proche la ville d Arles. – Ulm, StB: Flugbl. 922.

23 a) Beschreibung | Eines Vnerhörten Meerwunders so sich zwi= | schen Dennmarck vnd Nortwegen hat sehen lassen [...] b) Kupferstich; Typendruck c) *Gedruckt im Jahr Christi 1620.* (Frankfurt a. M.?: Matthaeus Merian d. Ä.?) d) Braunschweig, HAUM: FB IX; Nürnberg, GNM: 13786/1283; Zürich, ZB: Einblattdrucke 1620 Dänemark II, 1 e) Holländer, Wunder, Abb. 113; Rolf Wilhelm Brednich, Historische Bezeugung von dämonologischen Sagen. Werwolf-, Hexen- und Teufelssagen, in: Probleme der Sagenforschung, hg. v. Lutz Röhrich, Freiburg i. Br. 1973, S. 52–62 mit Abb. 2.
Andere Fassungen

a. in Franckfurt bey Johan Schmidlin Buchhändler zu finden. Anno 1620. – Drugulin, Bilderatlas II, 1377.

b. 1621. – Drugulin, Bilderatlas II, 1378.

c. Vero Ritratto et Historia di vn prodigioso Pesce marino di Forma humana. In Milano, Per Pandolfo Malatesta. – Drugulin, Bilderatlas II, 1379.

24 a) Beschreibung / | Von der Erobe= | rung der Statt | SALVATOR | [...] b) Radierung; Typendruck c) *Erstlich gedruckt zu Ambsterdam / 1614* [!]. O. O. (1624) d) Hamburg, SUB: Scrin C/22, fol. 98.

25 a) BESICH IN DIESEM SPIEGEL FEIN WIE GROS VND BREIT DEIN LOBBEN SEIN. | HAST DV SIE GROSSER DAN ICH THV, BLEIB DV EIN AF, LAS MICH MIT RHV b) Kupferstich; gravierter Text c) (Köln?: Johann Bussemacher? um 1600) d) Berlin, SB (West): YA 3508 kl.

26 a) Bildnuß vnd gestalt / Michaels Springenklee | zu Nürnberg b) Holzschnitt; Typendruck c) *Zu Nürnberg / bey Matthes | Rauch Brieffmaler.* (um 1580) d) Nürnberg, GNM: 25744/1312 e) Strauss, Woodcut, 853.

27 (vgl. Nr. 52) a) Capitain Schuriguges aus Kardellia b) Holzschnitt; Typendruck c) *Gedruckt in denjenigen Jahren, da Wein, Most und Bratwürste gut waren.* O. O. Anfang 18. Jahrhundert e) Alexander, Woodcut, 793.
Andere Fassungen

a. Capitän Schuriguges aus Cardellia. *Gedruckt in denenjenigen Jahren, da der Wein und die Bratwürst gut waren.* – Die verkehrte Welt. Moral und Nonsens in der Bildsatire, Ausstellungskatalog Amsterdam u. a. 1985, Nr. 65.

28 *Abb. 85* a) CARMEN DE MORTE CLARISSIMI | VIRI D. PHILIPPI MELANTHONIS [...] b) Holzschnitt; Typendruck c) (Text:) *M. Laurentius Durnhofer. | Noribergensis. | 1560.* (Wittenberg: Lorenz Schwenck; Holzschnitt nach Lucas Cranach d. J.) d) Erlangen, UB: Flugblatt 4, 119.

29 a) Christi / der Aposteln vnd des Bapsts Lehre / gegen einander gestelt b) Holzschnitt; Typendruck c) *Bey Hans Glaser Brieffmaler zu Nürnberg / hinder S. Lorentzen*

auff dem Platz. 1556. Jar. (Text:) *J. F.* d) Nürnberg, GNM: 2778/1335 e) Strauss, Woodcut, 360; Ecker, Einblattdrucke, Nr. 185 mit Abb. 62.

30 a) Christliche Erinnerung / neben kurtzer Historischer Ver= | zaichnus / Wie offt Gott der Herr / von Anno 1042. biß dahero / [...] mit | der Pest [...] dise Statt Augspurg habe heimgesucht [...] b) Kupferstich; Typendruck c) *Gedruckt bey Johañ Schultes / in verlag Raphael Custodis.* (Stich:) *R. Custodis F.* (Augsburg 1629). *Authore C. A.* (Caspar Augustin) d) Augsburg, Sammlung Seitz; Augsburg, StB: Graph. 29/58 (2 Exemplare); Berlin, SB (West): YA 6149 gr.; Erlangen, UB: Flugbl. 2, 49; Wolfenbüttel, HAB: IP 46 e) Welt im Umbruch, Nr. 428; Flugblätter Wolfenbüttel I, 236 (Kommentar M. Schilling).

31 a) Christliche New Jar wůnschung / Zu Ehren | Den Edlen / Ehrnuesten / Fůrnemen / Fůrsichtigen / Ersamen vnd wolweisen Herren / Burger= | meistern vnd Rhat [...] b) Holzschnitt; Typendruck c) *Getruckt im Jar / 1609.* (Text:) *Durch Albertum Sartorium* d) Nürnberg, GNM: 24646/1312.

32 a) Christliche vnd glückselige Newe Jahrswünschung / auß dem neundten Capitel deß Propheten Esaia / auff das Frewdenreiche Jahr / 1602 b) Holzschnitt; Typendruck c) *Jnn Teutsche Reimen gestellet / vnd inn Truck verfertiget / Durch Georgen Gutknecht* (Nürnberg 1601) e) Schreyl, Neujahrsgruß, S. 23–27.

33 *Abb. 19* a) Christlicher Eheleüte Gesegnetes | WohlErgehen b) Kupferstich; gravierter Text c) *Iohan Hoffman Ex.* (Nürnberg 1660/70) d) Braunschweig, HAUM: FB XIV.

34 (vgl. Nr. 81) a) Christlicher Haus= und Rais-segē. | Deß HausVatters gebet b) Kupferstich; gravierter Text c) *Paulus Fürst excudit.* (Nürnberg um 1650) d) Wolfenbüttel, HAB: IE 29 e) Kemp, Erbauung, S. 645; Flugblätter Wolfenbüttel I, 29 (Kommentar C. Kemp).
Andere Fassungen
a. Christlicher | Haus= und Rais-segen. | Deß HausVatters gebet. Rahmung des Texts durch Fruchtgebinde. *Zufinden bey P. Fürsten.* – Hampe, Paulus Fürst, Nr. 77 mit Abb. 5.
b. Ein schöner Christlicher HaußSegen | für alle Christliche HaußVatter [...] o. O. u. J. – Wolfenbüttel, HAB: IE 27. – Flugblätter Wolfenbüttel I, 30 (Kommentar C. Kemp).

35 *Abb. 17* a) Christlicher Wunsch / | Zu einem Glückseligen / Fried= und Freudenreichen Neuen Jahr 1664. [...] b) Kupferstich; Typendruck c) [...] *zu finden bey Johann Minderlein / wonhaft bey St. Jacob.* (Nürnberg 1663). (Stich:) *LS fecit* (Lucas Schnitzer). (Text:) *aufgesetzt durch | Johann Minderlein* d) Berlin, SB (West): YA 9450 m.

36 a) CHRISTO SOTERI VERITATIS VINDICI, LVCIS EVANGELICAE RESTITVTORI, | Tenebrarum depulsuri [...] Anno Saecul. M.D.CXVII b) Kupferstich; gravierter Text c) *H. Tröschel sculp: in Nüremberg.* (1617) d) Augsburg, StB: Graph. 22/13; Coburg, Veste: Kasten 183 und: II, 510, 119; Erlangen, UB: Flugbl. 4, 21; Nürnberg, GNM: 70/1247a und: M.S. 1033/1431; Nürnberg, StB: Einbl. 16.–20. Jahrhundert; Ulm, StB: Flugbl. 8 und: 8,1; Wolfenbüttel, HAB: 38.25.Aug. 2°, fol. 304 und: Bibel-S. 4° 197 e) Flugblätter Wolfenbüttel II, 124 (Kommentar R. Kastner); Kastner, Rauffhandel, S. 261–277; Flugblätter Coburg (Kommentar B. Rattay); Paas, Broadsheet II, P-301 (mit etlichen weiteren Standortnachweisen).
Andere Fassungen
a. *Balth. Schwan f.;* Jubelmünzen als Bildunterleiste. – Nürnberg, GNM: 71/1247a; Ulm, StB: Flugbl. 7 und: 7,1; Zürich, ZB: Varia 15.., Reformation II,1. – Kastner, Rauffhandel, Nr. 14; Paas, Broadsheet II, P-302.
b. *Paul Fürst excud.* – Nürnberg, GNM: 2° StN 238, fol. 384.
c. *Paulus Fürst Excudit.* – Berlin, SB (West): YA 4888 m. und: YA 4889 m.
Spätere Fassungen verzeichnet Kastner, Rauffhandel, S. 351.

37 a) CONCILIUM DEORUM, | Das ist: | Allgemeiner GồtterRath / darinnen vber die grosse Zerrůttung vnd tồdlichen Zwyspalt des Rồmischen Reichs [...] Verßweise / jedermånniglich zu lesen gegeben b) Radierung; Typendruck c) *Gedruckt im Jahr MDCXXXIII*. (Text: Hans Sachs) d) Darmstadt, HLHB: Günderrode 8045, fol 70; Wolfenbüttel, HAB: IH 10 e) Flugblätter Wolfenbüttel II, 149 (Kommentar M. Schilling); Flugblätter Darmstadt, 236 (Kommentar M. Schilling).

38 a) Contrafactur Des jůngst erschinen wunderzeichens / | dreier Sonnen / vnd dreier Regenbogen / so zu Nůrnberg [...] dises 1583. Jars gesehen worden b) Holzschnitt; Typendruck c) *Gedruckt zu Nůrnberg / durch Matthes Rauch / | Briefmaler / wonhaft in der newen gassen* d) Nürnberg, GNM: 2804/1204; Zürich, ZB: PAS II 20/3 e) Weber, Wunderzeichen, S. 130–133; Zeichen am Himmel, 30.
Andere Fassungen
a. Wymalowanij Diwu a Zazraku nedawno vkazaného | totiz / Trij Sluncy / a Trij Duh na Obloze Nebeske / Coz w Meste Nornberce [...]. *Wytissteno w Meussijm Meste Prazskem/ pod Stupni Hradu Prazského / v Michala Peterle*. – Kneidl, Česká lidová grafika, S. 70 (Abb.).

39 a) Contrafeth oder Bildnuß / DEr Seligsten Jungkfrawen Mariae / [...] Bildnuß oder warhaffte Contrafeth / | DEß Ehrwůdigen [!] Vatters Dominici [...] b) 2 Kupferstiche; Typendruck c) *Augspurg / bey Christoff Greuter / Kupfferstecher / vor Barfusser | Thor / Auff dem Graben*. (Stiche:) *Christoff Greuter in Augspurg fecit et exc*. (1622) d) Braunschweig, HAUM: FB XVII; München, SB: Einbl. VI, 66 e) Flugblätter des Barock, 9.

40 *Abb. 14* a) Copey oder Abschrifft deß Brieffs / so Gott | selbs geschriben hat / vnd auff S. Michaels Berg in | Britania / vor S. Michaels Bilde hanget / [...] b) Holzschnitt; Typendruck c) (Augsburg: Lorenz Schultes 1626) d) Augsburg, StA: Criminalacten 16./17. Jahrhundert, Beilagen.
Andere Fassungen
a. Copey oder Abschrifft deß Brieffs / so Gott selbs ge= | schriben hat / vnd auff S. Michaels Berg in | Brittania vor S. Michaels Bilde hangt [...]. Hochformat. – Strauss, Woodcut, 692.
b. COPIA | oder Abschrifft deß Brieffs / | So Gott selbst geschrieben hat / [...]. – Nürnberg, GNM: 18657/1248. – Alexander, Woodcut, 648 und 799.
c. Das ist die abschrifft von dem brief | den got selbert geschriben hat. (München: Johann Schobser um 1500). – Ecker, Einblattdrucke, Nr. 167, Abb. 54.
d. Himmelsbrief / welchen Gott durch den Engel Michael zu uns gesandt / [...] (o. O. um 1700). – J. Halle, Newe Zeitungen. Relationen, Flugschriften, Flugblätter, Einblattdrucke von 1470 bis 1820, Antiquariatskatalog 70, München 1929, Nr. 1667.
Zwei jüngere Fassungen sind abgebildet bei Theodor Kohlmann, Neuruppiner Bilderbogen, Berlin 1981 (Schriften d. Museums f. Dt. Volkskunde Berlin, 7), Nr. 77f.

41 a) Da kommet der Karren mit dem Geld: | Freu dich! auf! du verarmte Welt b) Kupferstich; Typendruck c) *Zu finden bey Paulus Fürsten / Kunsthåndler in Nůrnberg*. (um 1650; Bild:) *A. K. fe*. (Andreas Kohl) d) Nürnberg, GNM: 9832/1294; Nürnberg, StB: Einbl. Nürnberg 1641–1680 (2 Exemplare); Wolfenbüttel, HAB: IE 181 e) Hampe, Paulus Fürst, Nr. 266; Coupe, Broadsheet I, S. 132f., II, Nr. 48 mit Abb. 65; Flugblätter Wolfenbüttel I, 157 (Kommentar R. M. Hoth).
Andere Fassungen
a. Geld zeucht die Welt. | Das Welt verruchte vnd Teuffelsverfluchte Gold | vnd Teuffelswerck. Derselbe Kupferstich, anderer Text. – Nürnberg, GNM: 21085/1293. – Hampe, Paulus Fürst, Nr. 267; Wäscher, Flugblatt, 76; Coupe, Broadsheet I, S. 62f., 132, II, Nr. 213 mit Abb. 34.

42 a) Das dreyförmigte und unerhồrte | Spanische MONSTRVM / | Jn seiner eigendlichen Figur [...] b) Kupferstich; Typendruck c) *Zu finden in Leipzig / bey dem Kupfferstecher*. (1665). [...] *vorgestellet durch Brandanum Merlinum* (Johannes Praeto-

rius?) d) Berlin, SB (West): YA 1590; Wolfenbüttel, HAB: IP 22 e) Flugblätter
Wolfenbüttel I, 219 (Kommentar M. Schilling).

43 a) Das gulden A.B.C. Für Jedermann / | Der gern mit Ehren wolt bestahn
b) Holzschnitt; Typendruck c) Gedruckt zu Cólln / bey Heinrich Nettessem in Marien-
gardengassen / 1065 [!]. (Text teilweise nach Sebastian Brant) d) Wolfenbüttel, HAB:
31. 8. Aug. 2°, fol. 187 e) Flugblätter Wolfenbüttel I, 23 (Kommentar M. Schilling).
Andere Fassungen
a. Das gûlden A.B.C. Für jedermann | Der gern mit Ehren wolt bestahn. Köln: Heinrich
 Nettesheim Jm Jahr / M.DCV. Anderer Holzschnitt. – Wolfenbüttel, HAB: 31. 8. Aug.
 2°, fol. 296. – Flugblätter Wolfenbüttel I, 22 (Kommentar M. Schilling).
b. Das Gûldene ABC | für Jedermann, der gern mit | Ehren wolt bestahn. Zug: Heinrich
 Anton Schäll (18. Jahrhundert). Ohne Bild. – Zürich, ZB: Einblattdrucke 17.. ABC Ia, 1.
c. Eyn schön ABC im Reymen-Weiß. – Brednich, Liedpublizistik II, Nr. 83.

44 a) Das Schlauraffenlandt b) Holzschnitt; Typendruck c) Zu Nûrnberg / bey
Wolff Strauch. (Um 1560; Holzschnitt: Erhard Schön; Text: Hans Sachs) e) Geisberg,
Woodcut, 1193; Röttinger, Bilderbogen, Nr. 357; Bolte, Bilderbogen (1910), S. 190f.; Hans
Hinrichs, The Glutton's Paradise. Being a Pleasant Dissertation on Hans Sachs ›Schlaraffen-
land‹ and Some Similar Utopias, Mount Vernon 1955; Müller, Schlaraffenland, S. 57–59;
Müller, Poet, S. 227–231.

45 a) Das sind die new gefundē menschē od' volcker Jn form vñ gestalt Als hie stend
durch dē Cristenlichen | Kûnig von Portugall / gar wunnderbarlich erfunden b) Holz-
schnitt; Typendruck c) (Nürnberg: Georg Stuchs 1505/06; Text: Amerigo Ve-
spucci) d) Wolfenbüttel, HAB: QuH 26 (5) e) Die Neue Welt in den Schätzen
einer alten europäischen Bibliothek, Ausstellungskatalog Wolfenbüttel 1976, Nr. 3 (mit
Abb.); Flugblätter Wolfenbüttel III, 241 (Kommentar M. Schilling).

46 a) DE HAYMONE GY- | GANTE, ET ORIGINE MONASTE- | RII HVIVS
VVILTHINENSIS [...] Volget die Histori vō | dem ersten Vrsprung vnd Anfang | deß
loblichen vralten Gottshauß vnd Klosters | zů Wilthan [...] b) Holzschnitt; Typen-
druck c) Getruckt in der Fûrstlichen Statt Jnßprugg / durch Johannem Paur / Anno
Domini 1597. (Lateinischer Text: Christophorus Guilielmus Putschius; deutscher Text: Paul
Ottenthaler) e) Strauss, Woodcut, 827.
Andere Fassungen
a. Sumptibus DOMINICI CVSTODIS. Gedruckt zu Augßpurg bey Johann Schultes. | Jm
 Jar 1601. – Nürnberg, GNM: 2001/1283.
b. Getruckt in der Fûrstlichen Statt Ynßprugg / durch Daniel Paur. Jm Jar 1606. – Wolfenbüt-
 tel, HAB: IH 4. – Flugblätter Wolfenbüttel II, 72 (Kommentar A. Wang).

47 a) Deitliche vnd warhafte Abzaichnus der fremden Ehrenbe= | grâbnus / des neulich
verstorbenen Türkischen Kaisers Selymi / vnd seiner fünf Sôn [...] b) Holzschnitt;
Typendruck c) Getrukt zu Strasburg / Anno 1575 d) Zürich, ZB: PAS II 12/3
e) Brückner, Druckgraphik, Abb. 46; Strauss, Woodcut, 1343.

48 a) Den 24. Augusti 1620. ist dise Mißgeburt / in dem Dorff | Garck / ein halbemeil
von der Leutsch [...] geboren worden [...] b) Kupferstich; Typendruck c) Zu
Augspurg / bey Wolffgang Kilian Kupfferstecher. (1620; Text:) Johannes Bocatius / Poeta /
vnd | Historicus deß Bethlem Gabors d) Erlangen, UB: Flugbl. 4, 39.
Andere Fassungen
a. Anno, quo | GabrIeL BethLeM, DeI GratIa ReX HVngarIae: | [...] Montags den
 24. Au= | gusti [...]. Gedruckt Jm Jahr 1620. – Nürnberg, GNM: 19882/1283b; Ulm, StB:
 Flugbl. 982. – Flugblätter des Barock, 43.

49 *Abb. 34* a) Der Bawr vnd die Båwrin b) Holzschnitt; Typendruck
c) (Augsburg: Lorenz Schultes 1626) d) Augsburg, StA: Criminalacten 16./17. Jahrhundert, Beilagen.

50 a) Der Bot mit den Newen Zeitungen b) Kupferstich; Typendruck c) *Augspurg / Bey David Mannasser / Kupfferstecher.* (1620/30) d) Coburg, Veste: II, 132, 2; Zürich, ZB: EDR 1.0163.001 e) Schottenloher, Flugblatt, S. 255–260; Brednich, Liedpublizistik I, S. 304 (mit Abb. 135); Flugblätter Coburg, 3 (Kommentar B. Rattay).

51 (vgl. Nr. 53) a) DER. BVLER. SPIGELL b) Kupferstich; gravierter Text c) o. O. vor 1596 d) Wolfenbüttel, HAB: IE 133 e) Bolte, Bilderbogen (1909), S. 55f.; Flugblätter Wolfenbüttel I, 89 (Kommentar M. Schilling).

52 (vgl. Nr. 27) a) Der Edle veste und vornehme Generalissimus Schurigugus / sambt seiner Adelichen Dama Schurigugusin | genandt / beyde gebürtig auß dem Schlaur= AffenLand b) Holzschnitt; Typendruck c) *Augspurg / zufinden bey Christian Schmid / Brieffmahle [!] / Hauß und Laden in Jacober Vorstadt auf der Bruck.* (2. Hälfte des 17. Jahrhunderts; Holzschnitt nach Leonhard Beck) d) Augsburg, GS: G. 8078 e) Alexander, Woodcut, 532.

53 (vgl. Nr. 51) a) Der Jungfrauen Narrenseil b) Kupferstich; gravierter Text c) *Paulus Fürst Excudit.* (Nürnberg um 1650) d) Nürnberg, GNM: 24668/1294 und: 2° StN 238, fol. 466; Wolfenbüttel, HAB: IE 134; ehemals Auktionshaus F. Zisska / R. Kistner (jetzt München, SB: Neuzugang) e) Bolte, Bilderbogen (1909), S. 56–58; Hampe, Paulus Fürst, Nr. 270 mit Abb. 19; Coupe, Broadsheet I, S. 50f., II, Nr. 90 mit Abb. 23; Flugblätter Wolfenbüttel I, 90 (Kommentar M. Schilling); Friedrich Zisska / R. Kistner, ›Imagerie Populaire‹. Stadtansichten, Landkarten, Dekorative Graphik, Auktionskatalog 3/II, München 1984, Nr. 2240 (Abb.).

54 a) Der König Von | Schlauraffen Landt b) Kupferstich; gravierter Text
c) (Köln: Gerhard Altzenbach / Abraham Aubry 3. Viertel des 17. Jahrhunderts)
d) Darmstadt, HLHB: Günderrode 8045, fol. 277a; Nürnberg, GNM: 15024/1294
e) Bolte, Bilderbogen (1910), S. 191f.; Elfriede Marie Ackermann, ›Das Schlaraffenland‹ in German Literature and Folksong. Social Aspects of an Earthly Paradise, with an Inquiry into its History in European Literature, Diss. Chicago 1944, S. 103–105; Brückner, Druckgraphik, Abb. 85; Flugblätter des Barock, 28; Flugblätter Darmstadt, 41 (Kommentar C. Kemp).
Andere Fassungen
a. Der König in SchlauraffenLand. *Rab sc. D. Funck Ex.* (zwischen 1679 und 1690). – Nürnberg, GNM: 2° StN 238, fol. 484.
b. Die Lui en Lekker is, moet zich op reis begeeven, Om in Lui-Lekkerland als al de rest te leeven. Holzschnitt; Amsterdam: Jacob van Egmont. – Emile H. van Heurck / G. J. Boekenoogen, L'imagerie populaire des Pays-Bas, Belgique-Holland, Paris 1930, S. 31 (Abb.).

55 a) DER KRAGENSETZER b) Kupferstich; gravierter Text c) *Ian bussemacher excudit. In arce Wickradiana sculpsit Matthias Quadus 1589. MR.* (Köln)
d) Nürnberg, GNM: 2770/1277 e) Deutsches Leben II, 1143 (Abb.).

56 a) Der Kramer mit der newe Zeitung b) Kupferstich; gravierter Text
c) *Gedruckt bey Jacob Kempner.* (Frankfurt a. M.?: Theodor de Bry? 1589; nach einer Zeichnung von Jost Amman?) d) Berlin, KK (Ost): 121988 (Text fehlt); Berlin, SB (West): YA 2230 kl. e) Wendeler, Zu Fischarts Bildergedichten (1878), S. 307f. (Anm.); Brückner, Druckgraphik, Abb. 34; Weber, Wunderzeichen, S. 142f.

57 *Abb. 41* a) Der Nasenschleiffer b) Holzschnitt; Typendruck c) *Zu Augspurg / bey Lorentz Schuldtes Brieffmahler in Jacober Vorstatt.* (1626; Text:) *D.T.K.*

322

(Dichter Thomas Kern) d) Augsburg, StA: Criminalacten 16./17. Jahrhundert, Beilagen.

Andere Fassungen

a. Der Nasen Schleiffer Bin Jch genandt: Allen Nasüten Woll bekandt. – Berlin, SB (West): YA 3484 kl. (2 Exemplare). – Wäscher, Flugblatt, 94; Coupe, Broadsheet I, S. 161f., II, Nr. 99.

b. Der Nasen Schleiffer Bin Jch genandt Allen Nasüten Wohl bekandt. – Nürnberg, GNM: 2° StN 238, fol. 481.

c. Der Nasen Schleiffer bin Jch genand, Allen Groß Nasen wohl bekandt. – Nürnberg, StB: Einbl. 16.–20. Jahrhundert.

d. Wem die Naß zu Groß mag Sein | Der Kom zu Mir [Inc.]. Augsburg: Abraham Bach. – Augsburg, StB: Einbl. Briefmaler. – Alexander, Woodcut, 64.

58 a) Der Neüe Allamodische Postpot b) Kupferstich; gravierter Text c) *Paulus Fürst Excudit.* (Nürnberg um 1650) d) Braunschweig, HAUM: FB V; Coburg, Veste: XIII, 441, 9 e) Hampe, Ergänzungen, 415; Flugblätter Coburg, 4 (Kommentar B. Rattay).

59 a) Der Niemand b) Holzschnitt; Typendruck c) *Gedruckt im Jahr / 1615.* (Holzschnitt: Petrarcameister; Text: Johann Coler nach Ulrich von Hutten) d) Nürnberg, GNM: 24564/1292; Wolfenbüttel, HAB: IE 139 e) Alexander, Woodcut, 749; Flugblätter Wolfenbüttel I, 48 (Kommentar W. Harms).

60 *Abb. 21* a) Der Niemandts so bin ich genandt / Mågdten vnd Knechten wol bekandt b) Holzschnitt; Typendruck c) *Zu Augspurg / bey Bartholme Kåppeler Brieffmaler / im kleinen Sachssen geßlin* d) Nürnberg, GNM: 26476/1233 e) Erich Meyer-Heisig, Vom ›Herrn Niemand‹, in: Dt. Jb. f. Volkskunde 6 (1960) 65–76, hier S. 74 mit Tafel 13 (Abb. des Holzschnitts).

61 a) Der stoltze Esel. | Ein Schöne Emblematische Figur mit vndergetruckh= | ter Erklårung vnd Lehr / [...] b) Kupferstich; Typendruck c) *Gedruckt zu Straßburg / Jm Jahr Christi / 1662.* (Bild:) *W. Kilian fecit. Johannes Klocker exc:* d) Nürnberg, GNM: 24538/1295; Wolfenbüttel, HAB: IE 71 e) Flugblätter Wolfenbüttel I, 41a (Kommentar W. Harms).

Andere Fassungen

a. Nymandt prech sich hoher dann seinem | standt gepürt / [...]. Nürnberg: Nikolaus Meldemann; Text: Hans Sachs. – Geisberg, Woodcut, 1004; Röttinger, Bilderbogen, Nr. 501.

b. Der Stoltz Esel / | Ein Schöne Emblematische Figur [...]. (Augsburg:) Stephan Michelsbacher 1614. – Wolfenbüttel, HAB: IE 70, und: IE 70a, und: 38.25. Aug. 2°, fol. 468. – Flugblätter Wolfenbüttel I, 41 (Kommentar W. Harms).

c. wie b, Augsburg 1626. – Drugulin, Bilderatlas I, 2589.

62 *Abb. 32* a) Der Weyber Gebot oder Mandat Sind auff drey Jar lang begnadt b) Holzschnitt; Typendruck c) *Gedruckt zu Nürnberg / Bey Matthes Rauch / Brieffmaler.* (Ende des 16. Jahrhunderts; Holzschnitt:) *GK* d) Nürnberg, StB: Einbl. 16. Jahrhundert.

Andere Fassungen

a. Gemeiner Weiber Mandat / [...]. 1641 – Darmstadt, HLHB: Günderrode 8045, fol. 279. – Coupe, Broadsheet, I, S. 221; Flugblätter Darmstadt, 27 (Kommentar C. Kemp, in dem die zahlreichen weiteren Fassungen angegeben sind).

63 a) Deß H. Römischen Reichs von GOTT eingesegnete | Friedens=Copulation b) Kupferstich; Typendruck c) *Gedruckt im Jahr 1635* d) Berlin, SB (West): YA 7288 kl.; Coburg, Veste: XIII, 444, 96; München, SB: Einbl. V, 8a/94 e) Flugblätter Coburg, 101 (Kommentar B. Rattay); Paul Beck, Ein Flugblatt auf den Prager Frieden 1635, in: Alemannia 25 (1898) 159–162.

Andere Fassungen
a. Mit Zusatz von 10 französischen Textzeilen; Autor: *M.A.R.S.* – Braunschweig, HAUM: FB XVII; Nürnberg, GNM: 648/1220. – Um Glauben und Reich, Nr. 720 (Abb.).

64 a) Deß Pfaltzgrafen Kŏrauß auß Bŏheim Ober vnd Vnderpfaltz b) Kupferstich; Typendruck c) *Getruckt im Jahr 1621.* (Augsburg?: Daniel Manasser?) d) München, SB: Einbl. V, 8b/39; Nürnberg, GNM: 422/1313; Ulm, StB: Flugbl. 125 e) Coupe, Broadsheet I, S. 87, II, Nr. 130; Wolkan, Lieder, S. 139f.; Bohatcová, Irrgarten, 83; Um Glauben und Reich, Nr. 517; Flugblätter Heidelberg, 77; Ereignis Karikaturen. Geschichte in Spottbildern 1600–1930, Ausstellungskatalog Münster i. W. 1983, Nr. 10.

65 a) Deß verjagten Frieds erbǎrmliche Klagred / vber alle Stǎnde der Welt b) Radierung; Typendruck c) *Jm Jahr / M.DC.XXXII.* (Text: Hans Sachs) e) Röttinger, Bilderbogen, Nr. 639 mit Abb. 3.

66 (vgl. Nr. 67) *Abb. 30* a) Die achtzehen außbŭndige / herrliche vnd ŭber alle maß liebliche Schŏne / einer Erbarn vnd Tu= | gentreichen Jungfrauen. [...] b) Kupferstich; Typendruck c) *Pet: Jselburg Excud: Nurm:* (um 1620; Text:) *Durch Pamphilum Parthenophilum* (nach Hans Sachs) d) Bamberg, SB: II.H.36 e) Coupe, Broadsheet I, S. 54.
Andere Fassungen
a. Die achtzehen [...] Schŏne / einer [...] Junckfrawen [...]. – Nürnberg, GNM: 14317/ 1233; Nürnberg, StB: Einbl. Nürnberg 1600–1640.

67 (vgl. Nr. 66) *Abb. 29* a) Die Achtzehen Schŏn einer Junckfrawen b) Holzschnitt; Typendruck c) *Zu Augspurg / bey Georg Jǎger Brieffmaler / in Jacober Vorstatt / im kleinen Sachsengǎßl.* (Um 1650; Text:) *Hanß Sachs* d) Nürnberg, GNM: 19865/1305 e) Fuchs, Sittengeschichte, Beilage; Ecker, Einblattdrucke, Nr. 69.
Andere Fassungen
a. Eine verlorene Vorlage aus dem 16. Jahrhundert.

68 *Abb. 39* a) Die Badtstuben b) Holzschnitt; Typendruck c) (Augsburg: Lorenz Schultes 1626) d) Augsburg, StA: Criminalacten 16./17. Jahrhundert, Beilagen.

69 a) Die Bǎbstische Meß / welche ist der grewlichste Grewel aller Grewel: | [...] b) ohne Bild; Typendruck c) (Frankfurt a. M.? 1603; Text:) *Durch R. F. Theophilum Mysomissum Hostostiensem, Ordinis Praedicatorum* d) Frankfurt a. M., StA: Buchdruck, Buchhandel, Zensur 27, fol. 103 e) Paas, Broadsheet I, P-44.

70 a) Die faule Haußmagd b) Holzschnitt; Typendruck c) *Augspurg / bey Cunrad Roleder Brieffmaler / den Laden auff Barfusser Bruck.* (17. Jahrhundert; Text: Hans Sachs) d) Wolfenbüttel, HAB: 38. 25. Aug. 2°, fol. 377 e) Flugblätter Wolfenbüttel I, 146 (Kommentar B. Bauer).

71 a) Die gerecht Hand des Catholischen Christenthumbs b) Holzschnitt; Typendruck c) *Getruckt zŭ Jngolstatt / bey Alexander Weissenhorn. Anno M.D.LXX.* (Text:) *Frater Nass im Bayrland* d) Brückner, Bildkatechese, S. 51f.; Um Glauben und Reich, Nr. 64.

72 a) Die Kron deß 1632. Jahrs / | Auß dem fŭnff vnd sechtzigsten Psalm Davids gebildet / [...] b) Kupferstich; Typendruck c) *Gedruckt zu Nŭrnberg bey Wolffgang Endter / Jm Jahr nach Christi Geburt 1632.* (Text:) *Durch | JOHANNEM SAUBERTUM* [...] d) Braunschweig, HAUM: FB XIII; Nürnberg, GNM: 24688/1305; Nürnberg, StB: Einbl. Nürnberg 1600–1640 (3 Exemplare) e) Alexander, Woodcut, 169; Timmermann, Flugblätter, S. 126f.

73 a) Die Verkehrte Welt. | Die VerKehrte Welt | hie kan | Wohl besehen Jederman b) Kupferstich; gravierter Text c) (Nürnberg: Susanna Maria Sandrart um 1680) d) Nürnberg, GNM: 2° StN 237, fol 93 und: 7099/1292a (Fragment) e) Lore

Sporhan-Krempel, Susanna Maria Sandrart und ihre Familie. Eine Nürnberger Kupferstecherin und Zeichnerin im Zeitalter des Barock, in: AGB 21 (1980) 965–1004 mit Abb. 10 (Ausschnitt); Coupe, Broadsheet I, S. 198f.

Andere Fassungen

a. Ohne den Haupttitel; andere Orthographie: 1. Verspaar [...] *Reit* [...] *König* [...]. – Coupe, Broadsheet II, Nr. 151 mit Abb. 126.

b. Mit 15 statt 25 Bildfeldern. – Coupe, Broadsheet II, Nr. 151b.

c. *Paulus Fürst Excudit.* – Braunschweig, HAUM: FB VI. – Camillus Wendeler, Bildergedichte des 17. Jahrhunderts, in: Zs. d. Vereins f. Volkskunde 15 (1905) 27–45, 150–165, hier S. 158–163; Hampe, Ergänzungen, Nr. 418.

d. Straßburg: Jakob von der Heyden o. J. – David Kunzle, World Upside Down: The Iconography of a European Broadsheet Type, in: The Reversible World. Symbolic Inversion in Art and Society, hg. v. Barbara A. Babcock, Ithaca/London 1978, S. 39–94, hier Abb. S. 80.

74 *Abb. 71* a) Dieses Monstrum ist in Catalonien aufs Gebürg Cerdagna | von den Spanischen Soldaten [...] gefangen worden [Inc.] b) Kupferstich; gravierter Text c) o. O. (1654/55) d) Straßburg, BNU: R. 5, num. 111.

Andere Fassungen

a. Dises Monstrum ist das abgewichene 1654. Jahr in Catalonien auffm | Gebürg Cerdagna [...]. – Nürnberg, GNM: 19641/1283b.

b. DJses Monstrum ist das abgewichene 1654. Jahr in Catalonien | auffm Gebürg [...]. *Zu Augspurg / bey Raphael Custodes Kupfferstechern.* – Holländer, Wunder, Abb. 150.

c. Ein Warhafftiges Monstrum. *Zu Augspurg / bey Boas Vlrich Brieffmaler* [...]. – Alexander, Woodcut, 647.

75 a) Din tadintadin ta dir la dinta / guten Strewsand / gute Kreide / gute Dinta b) Radierung; Typendruck c) *Gedruckt zu Franckfurt am Mayn / Jm Jahr | M.DC.XXI.* (Text: Ps.-) *Hans Sachs* d) Hamburg, SUB: Scrin C/22, fol. 236; Nürnberg, GNM: 19864/1293; Wolfenbüttel, HAB: IQ 91 d) Paas, Verse Broadsheet, S. 24f.; Paisey, inkseller; Flugblätter Wolfenbüttel III, 228 (Kommentar M. Schilling).

76 *Abb. 50* a) Dises laß mir drey stoltzer Pfaffen sein? b) Kupferstich; Typendruck c) (Straßburg?: Jacob von der Heyden? um 1622) d) Berlin, SB (West): YA 5254 kl.; Braunschweig, HAUM: FB XVII; Hamburg, SUB: Scrin C/22, fol. 14.

Andere Fassungen

a. Mit Holzschnitt. – Der Dreißigjährige Krieg, hg. Opel/Cohn, S. 104–110.

77 *Abb. 83* a) DISTICHA DE | VITA ET PRAECIPVIS RE | BVS GESTIS VIRI DEI ET PROPHE- | tae germaniae, Domini Doctoris Martini Lu= | theri [...] b) Holzschnitt; Typendruck c) (Wittenberg 1546; Holzschnitt: Lucas Cranach d. Ä.; Text:) *Johannes Stolsius fecit* [...] d) Erlangen, UB: Flugbl. 4, 120.

Andere Fassungen

a. Druck von 1611. – Wolfenbüttel, HAB: 38. 25. Aug. 2°, fol. 312. – Kastner, Rauffhandel, S. 171f.; Paas, Broadsheet I, P-166.

b. Reverendi Viri D. MARTINI LUTHERI [...] VITA [...]. Ulm: Johann Meder 1616. – Augsburg, StB: Graph. 22/40; Ulm, StB: Flugbl. 3 und 3,1; Wolfenbüttel, HAB: 38. 25. Aug. 2°, fol. 301. – Flugblätter Wolfenbüttel II, 117 (Kommentar M. Schilling); Kastner, Rauffhandel, Anhang Nr. 2; Paas, Broadsheet II, P-248.

c. wie b, jedoch mit Kupferstich und ohne Impressum. – Nürnberg, GNM: 66/1247a. – Kastner, Rauffhandel, S. 171f., Anhang Nr. 3; Paas, Broadsheet II, P-305.

78 *Abb. 4* a) Durch windt durch schnee ich armer held | Bey dag bey nacht lauff durch das feld [Inc.] b) Kupferstich; gravierter Text c) *GERHARD ALZENBACH EXC.* (Köln 1620/30; Bild:) *T. Holtman fe* d) Hamburg, SUB: Scrin C/22, fol. 203.

79 a) ECHO CHRISTIANA. | Zu Lob vnnd Ehren dem frölichen Geburtstag / | vnsers Einigen Erlösers [...] b) 2 Holzschnitte; Typendruck c) Gestellt [...] Durch Georgium Gutknecht in Nürnberg. Anno Christi 1607 d) Nürnberg, StB: Einbl. Nürnberg 1600–1640 e) Alexander, Woodcut, 202.
Andere Fassungen
a. Gestelt [...] Durch: Peter Gutknecht / Anno Christi / 1622. – Frankfurt a. M., StUB: Sammlung Freytag, Einblattdruck 258. – Coupe, Broadsheet I, S. 214, II, Nr. 158; Flugblätter des Barock, 4 (Abb.).
b. Gestellt [...] Durch Peter Gutknecht / Anno Christi 1619. – Wolfenbüttel, HAB: 38. 25. Aug. 2°, fol. 77. – Flugblätter Wolfenbüttel III, 10 (Kommentar A. Schneider).

80 a) ECHO, Das ist / Ein Kurtzer doch wahrer vnd eigentlicher Widerschall Von der | vermeinten Frömmigkeit der Jesuwitter [...] b) Radierung; Typendruck c) Verferdigt durch Hans Conrad von Amsterdam. (Augsburg?: Wilhelm Peter Zimmermann? ca. 1619) d) Berlin, SB (West): YA 5206 m.; Coburg, Veste: XIII, 441, 26; Hamburg, SUB: Scrin C/22, fol. 94 e) Coupe, Broadsheet I, S. 214, II, Nr. 159; Flugblätter Coburg, 58 (Kommentar B. Rattay); Paas, Broadsheet I, P-41.
Andere Fassungen
a. ECHO / [...] Wiiderschall [...]. Verferdiget durch [...]. – Braunschweig, HAUM: FB XVI. – Paas, Broadsheet I, P-40.
b. ECHO, | Das ist | Ein kurtz doch wahrer vnnd eygentlicher Widerschall / | [...]. – Braunschweig, HAUM: FB XVI; München, SB: Neuzugang 1984. – Paas, Broadsheet I, P-42.

81 (vgl. Nr. 34) Abb. 18 a) Ehren=Tittel / vnsers lieben HErrn vnd Heylands Jesu Christi. Ein Christlicher Hauß= vnd Raiß=Segen b) Holzschnitt; Typendruck c) Gedruckt durch Christoff Lochner / | Anno 1658. (Nürnberg) d) Nürnberg, StB: Einbl. Nürnberg 1641–1680.

82 (vgl. Nr. 211) a) Eigentliche und wahrhaftige Abbildung dess vielfressigen böhmischen Bauren-Sohns, welcher | im gegenwärtigem 1701. Jahr [...] b) Kupferstich; gravierter Text c) o. O. (1701) e) Holländer, Wunder, Abb. 118.

83 a) Eigentlicher abriß deß Schröcklichen Cometsterns, welcher sich | den 16/26 December deß 1680. Jahrs [...] sehen lassen [Inc.] b) Radierung; gravierter Text c) Zue finden bei Jacob Koppmeir buchtrucker in Aug. (Text: Johann Christoph Wagner) d) Augsburg, StB: 2° Cod. Aug. 479 und: Graph. 29/44; Wolfenbüttel, HAB: Nx 19 (3/4) e) Eduard Gebele, Augsburger Kometeneinblattdrucke, in: Das schwäbische Museum 1926, 89–94, hier Nr. 8 mit Abb. 6; Heß, Himmels- und Naturerscheinungen, S. 104; Flugblätter Wolfenbüttel I, 210 (Kommentar B. Bauer).

84 Abb. 77 a) Ein erschröckliche / Abschewliche / vnnd vnerhörte Histori / so den | ersten tag Julij vergangen 1618. Jahrs geschehen ist in Franckreich in einem Dorff Bigaudiere [...] b) Radierung; Typendruck c) Getruckt zu München / bey Nicolaus Heinrich / in verlegung Peter Königs / Anno 1619 d) Nürnberg, GNM: 24889/1373; Zürich, ZB: Einblattdrucke 1619 München Ia, 1.

85 a) Ein Erschröckliche Geburt / vnd Augenscheinlich Wunderzei= | chen des Allmechtigen Gottes / [...] b) Holzschnitt; Typendruck c) Getruckt zu Strasburg / bey Thiebolt Berger. 1564. (Text:) Durch den Wirdigen / Ern Johan. | Gölitzschen / des orts Christlichen Seelsorger d) Zürich, ZB: PAS II 12/68 e) Strauss, Woodcut, 111; Waltraud Pulz, Graphische und sprachliche Tierbildlichkeit in der Darstellung von Mißbildungen des menschlichen Körpers auf Flugblättern der frühen Neuzeit, in: Bayerisches Jb. für Volkskunde 1989, S. 63–81
Andere Fassungen
a. Ein erschreckliche Geburt | Vnd augenscheinlich Wunder= | zeichen [...]. Schmalkal = | den. – Zürich, ZB: PAS II 5/2 und: PAS II 12/67. – Strauss, Woodcut, 916.

86 a) Ein Erschröckliche Newe Zeittung so sich | begeben vnd Zutragen Jn disem 1621
Jar mit eim Geldt wechßler [...] b) Kupferstich; gravierter Text c) o. O. (1621)
d) Braunschweig, HAUM: FB XVII; Ulm, StB: Flugbl. 317 e) Coupe, Broadsheet I,
S. 95f., II, Nr. 165; Goer, Gelt, S. 144f.; Flugblätter des Barock, 50.

87 (vgl. Nr. 93) a) Ein Erschröckliche vnerhörte Newe Zeyttung / von einem grau-
samen | Mörder / der an seinem aygen fleysch vnd blůt / [...] im Jar 1585 [...] b) Holz-
schnitt; Typendruck c) Zů Augspurg / bey Bartholme Käppeler Brieffmaler / | in Jacober
vorstat / im kleinen Sachsen geßlin. (1585) d) München, SB: Cgm 5864/2, vor fol.
149 e) Dresler, Augsburg, S. 47.
Andere Fassungen
a. *Gedruckt zu Augspurg / in verlegung Hans Rampff / | von Pfaffenhausen.* – Zürich, ZB:
 PAS II 22/10. – Strauss, Woodcut, 848.

88 a) Ein groß vñ sehr erschröcklichs Wunderzeychen / so man | im Jar 1580. den 10.
September / in der Keyserliche Reichstatt Augspurg / [...] gesehen hat b) Holzschnitt;
Typendruck c) Zů Augspurg / bey Bartholme Käppeler Brieffmaler / im kleinen Sachssen
geßlin. (1580) d) Augsburg, GS: G. 14572; Zürich, ZB: PAS II 17/13 e) Weber,
Wunderzeichen, S. 120–125; Strauss, Woodcut, 481.

89 a) Ein kurtzweilig Gedicht: Von den vier vnterschiedlichen Weintrinckern / nach den
vier Complexionen der Menschen abge= | theilt / [...] b) Kupferstich; Typendruck
c) *Nürnberg / bey Peter Jselburg Kupfferstechern zu finden.* (Um 1620; Text nach Hans
Sachs) d) Nürnberg, GNM: 24689/1292a; Nürnberg, StB: Einbl. Nürnberg 1681–18.
Jahrhundert; Ulm, StB: Flugbl. 768; Wolfenbüttel, HAB: IE 87 e) Flugblätter Wolfen-
büttel I, 82 (Kommentar W. Harms).
Andere Fassungen
a. Anderer Zeilenumbruch im Titel: [...] Men= | schen [...]. – Darmstadt, HLHB: Günder-
 rode 8045, fol. 277; Hamburg, SUB: Scrin C/22, fol. 231.
b. *München / bey Peter König zufinden.* – Wolfenbüttel, HAB: IE 88. – Schilling, Flugblatt
 als Instrument, Abb. 2.

90 a) Ein schöne nutzliche Vnderweisung / auß heiliger | Göttlichen Schrifft für alle
Menschen vnd Stände der Welt b) Holzschnitt; Typendruck c) *Zu Augspurg / bey
Martin Wöhrle Brieffmahler vnd Luminierer / im Sterngäßlin.* (Um 1615) d) Ulm, StB:
Flugbl. 879; Wolfenbüttel, HAB: IE 25 und: 38. 25. Aug. 2°, fol. 465 e) Alexander,
Woodcut, 694; Flugblätter Wolfenbüttel I, 21 (Kommentar B. Bauer).

91 *Abb. 26* a) Ein schöner Lobspruch von dem lieben Wein vnd Rebensafft | vor
niemals in Truck so außgegangen b) 2 Holzschnitte; Typendruck c) (Frankfurt
a. M.? 2. Hälfte des 16. Jahrhunderts) d) Braunschweig, HAUM: FB XIV.

92 (vgl. Nr. 220) a) Ein warhafftige erbärmliche newe Zeitung / von einem jungen
Gesellen / | wie er ein junge Tochter erbärmlich vmbgebracht hat / [...] in disem 1573. Jar /
den 6. Januarij b) Holzschnitt; Typendruck c) o. O. (1573) d) Zürich, ZB:
PAS II 13/23 e) Strauss, Woodcut, 755.
Andere Fassungen
a. Ein Warhafftige vnd Erbermliche Neuwe Zeytung / von einem Jungen Gesellen / wie er
 ein Junge Tochter Er= | bermlich vmbgebracht hat / [...]. – Zürich, ZB: PAS II 10/12. –
 Fehr, Massenkunst, Abb. 45.

93 (vgl. Nr. 87) a) Ein warhafftige Erschreckliche geschicht so sich newlich | zu
Wangen durch einen Burger daselbst [...] zugetragen b) Holzschnitt; Typendruck
c) *Gemalt durch Dauid Vl Brieffmaler von Höchstett / jetzt | Drommeter zu Lindauw.*
M.D.LXXXV d) Zürich, ZB: PAS II 22/7 e) Fehr, Massenkunst, Abb. 33; Strauss,
Woodcut, 1086; Bruno Weber, Zeugen der Zeit. Kommentare zu Einblattillustrationen des
17. Jahrhunderts, in: Librarium 20 (1977) 135–151, Abb. 1.

94 *Abb. 76* a) Ein Warhafftige erschröckliche vnd zuuor vnerhörte Newe | Zeyt-tung / so sich begeben zu Eysen / bey der Newen statt / [...] b) Holzschnitt; Typen-druck c) *Getruckt zu Freyburg / bey Daniel Müllern / Anno 1602* d) Darmstadt, HLHB: Ms. 1971, Bd. 27, fol. 176 e) Flugblätter Darmstadt, 303 (Kommentar C. Kemp).

95 *Abb. 80* a) Ein Warhafftige Relation vnd Propheceyung / Wie nemmlich ein Mann Gottes / zweyen Männern erschi= | nen [...] Jm Thon / Es wohnet Lieb bey Liebe b) Holzschnitt; Typendruck c) *Getruckt zu Straßburg / bey Marx von der Heyden / Anno 1629*. (Stuttgart 1629; Text: Thomas Kern?) d) Augsburg, StA: Criminalacten 16./17. Jahrhundert, Beilagen.

96 a) Ein Warhafftige vnd Erschröckliche newe Zeitung / | oder Wunderzeichen / so sich [...] zu Gniessen im Land zu Poln / [...] zugetragen hat / [...] b) Holzschnitt; Typen-druck c) *Getruckt zu Strasburg bey Peter Hug in S. Barbel Gassen.* | *Anno M.D.LXXI* d) Wolfenbüttel, HAB: 95. 10. Quodl. 2°, fol. 26 e) Flugblätter Wol-fenbüttel I, 186 (Kommentar M. Schilling).
Andere Fassungen
a. Ein Warhafftige vnd Erschröckenliche Newe Zeittung / oder | Wunderzeichen / [...]. *Getruckt zu Straßburg am Kornmarckt. Anno 1571.* – Zürich, ZB: PAS 8/11 und: PAS 25/19. – Strauss, Woodcut, 766.

97 *Abb. 67* a) Ein warhafftige vnd gantz trawrige Mißgeburt / welche vor nie erhört worden / so | sich begeben vnd zugetragen im Schweitzerland / in der Statt Reinfelde zwo Meil von Basel / [...] b) Holzschnitt; Typendruck c) *Erstlich getruckt zu Basel. Nachgetruckt zu Costnitz / bey Johann | Straub / 1624.* (d.i. Augsburg: David Franck 1624; Verlag: Hans Meyer; Text: Thomas Kern) d) Augsburg, StA: Urgicht 1625 II 6, Bei-lage.

98 *Abb. 79* a) Ein Warhafftige vnd Gründliche Beschreibung / | Auß dem Saltzbur-ger=Land / wie vor dem Stättlein Thüpering | ein arme Soldaten Fraw [...] b) Holz-schnitt; Typendruck c) *Getruckt zu Straubingen / bey Simon Han / Jm 1628. Jahr* d) Ulm, StB: Flugbl. 1120 e) Alexander, Woodcut, 206.

99 a) Ein Wunderbarlich / Erschröcklich vnnd Kleglich Geschicht / so geschehen ist / in der Hochlöblichen Chur= | fürstlichen Nider Pfaltz [...] diß 1573. Jhars / [...] b) Holz-schnitt; Typendruck c) (Mainz: Leonhart Lederer 1573; Text:) *Lenhart Lederer* d) Zürich, ZB: PAS II 10/29 e) Strauss, Woodcut, 590f.

100 *Abb. 73* a) Ein wunderbarlich gantz warhafft geschicht so geschehen ist in dem | Schwytzerland / by einer statt heist Willisow [...] b) Holzschnitt; Typendruck c) *Jn truckt gegeben durch Heinrich Wirri Burger zu Soloturn im 1553. Getruckt zu Straßburg by Augustin Frieß* d) Zürich, ZB: PAS II 12/42 und: PAS II 13/15 (Text fehlt) e) Fehr, Massenkunst, Abb. 44; Strauss, Woodcut, 218.
Andere Fassungen
a. [E]in Wunderbarlich gantz warhafft Geschicht / so gesche[= | hen] ist in dem Schwytzer-land / bey der Statt Willisow / [...]. *Getruckt zu Straßburg / Jm Jar. M.D.Liij.* – Zürich, ZB: PAS 2/27. – Kunzle, Early Comic Strip, 6–23 (Abb. ohne den Text).

101 *Abb. 20* a) Ein yeder Schüler Christi sol | Dis a b c lernen Wol | Jr haußueter kauffends inshauß | Lernent euwer kind vnds gsind darauß [...] b) Ohne Bild; Typen-druck c) *[G]etruckt zu Augspurg Von Matheus Elchinger.* (Um 1535; Text:) *Johann K.(urtz)* d) München, SB: Einbl. I, 52 e) Ecker, Einblattdrucke, Nr. 30; Brügge-mann / Brunken, Handbuch, Nr. 475.
Andere Fassungen
a. Ein yeder Schüler Christi sol | Diß A / B / C / gantz lernen wol | Jr Hußvätter kouffends ins huß [...]. *Getruckt zu Straßburg by Augustin Frieß.* – Heidelberg, UB: Q 3661.

328

b. Ein yeder Schüler Christi soll diß ABC gantz lernen wol. – Straßburg: Thiebold Berger o.J. – Josef Benzing, Répertoire bibliographique des livres imprimés en France au seizième siècle, 148: Bibliographie Strasbourgeoise, Bd. 1, Baden-Baden 1981 (Bibliotheca bibliographica Aureliana, 80), 1.

102 a) Ein yeder trag sein joch dise zeit / Vnd vberwinde sein vbel mit gedult b) Holzschnitt, Typendruck c) o.O. um 1550. (Text: Hans Sachs; Holzschnitt nach Georg Pencz) e) Flugblätter der Reformation TA 7; Ecker, Einblattdrucke, Nr. 76, Abb. 23.

103 a) Einred vnd Antwort / | Das ist: | Ein Gespråch deß Zeitungschreibers mit | seinem Widersacher b) Radierung; Typendruck c) o.O. (1621) d) Berlin, SB (West): YA 5570 kl.; Braunschweig, HAUM: FB XVII; München, SB: Einbl. V, 8b/37; Nürnberg, GNM: 24901/1313; Ulm, StB: Flugbl. 165; Wolfenbüttel, HAB: IH 103 e) Wolkan, Lieder, S. 189–193; Bohatcová, Irrgarten, 85; Flugblätter Wolfenbüttel II, 188 (Kommentar M. Schilling).
Andere Fassungen
a. Orthographische Variante: 7. Zeile *dunck,* 11. Zeile *verdechtlich.* – Elmer A. Beller, Caricatures of the ›Winter King‹ of Bohemia. From the Sutherland Collection in the Bodleian Library, and from the British Museum, London 1928, Nr. 17; Flugblätter Heidelberg, 108.

104 a) ELAPHO-ZOGRAPHIA CHALCOGRAPHICA: | Das ist / | Beschreibung deß Edlen hohen Gewilds / deß Hirschen: [...] b) Typogramm c) *Ulmae Suevorum ex officina typographica Jonae Sauri Anno MDCXXV.* (Diese Adresse ist überklebt mit:) *Gedruckt zu Augspurg / Jnn Verlegung Johann Klockhers / Anno 1629.* (Text:) *Von Jona Saurn / Jn der / deß H. Rőmischen Reichs Statt Vlm / Bestellten Buchtruckern / ANNO M.D.C. XXV* d) Wien, ÖNB: Cod. 8830, fol. 154; Wolfenbüttel, HAB: 37. 32. Aug. 2°, fol. 109 und: 38. 2. Aug. 2°, fol. 84 e) Flugblätter Wolfenbüttel I, 241 (Kommentar M. Schilling); Alasdair Stewart, Ein irrer schottischer Hirsch, in: Third international beast epic, fable and fabliau colloquium Münster 1979, hg. v. Jan Goossens u. Timothy Sodmann, Köln / Wien 1981 (Niederdt. Studien, 30), S. 435–447; Jeremy Adler / Ulrich Ernst, Text als Figur. Visuelle Poesie von der Antike bis zur Moderne, Ausstellungskatalog Wolfenbüttel 1987, Nr. 126.

105 a) EN CHRISTIANE SPECTATOR EXPRESSAM IL= | LAM IMAGINEM PVELLAE 12 1/2 ANNORVM, QVAE [...] nihil ciborum sumpsit [...] b) Holzschnitt; Typendruck c) *HANC ILLAM VIRGINEM [...] anno XLII. [...] Heinrich Vogt- | her & nepos eius ex sorore, Hans Schiesser, | uterq; pictores, accuratissime effinxerunt.* (Worms? 1542) d) Zürich, ZB: PAS II 12/24 e) Geisberg, Woodcut, 1388.
Andere Fassungen
a. DJeses WunderMåidlein Margaretha | Weissin / eine Tochter Seyfried Weissen / [Inc.]. – Nürnberg, GNM: 794/1283. – Holländer, Wunder, Abb. 116.
b. Ein wunderbarlich Mirackel von einem Meidlin von Rod | in Speirer Bistu_m_ [...]. *Also zu drucken gefertiget / durch Hansen Schiessern Maler zu Wormbs / im jar [...] M.D.XLII.* – Zürich, ZB: PAS II 12/23.

106 *Abb. 45* a) Engelåndischer Bickelhåring / welcher jetzund als ein vor= | nemer Håndler vnd Jubilirer / mit allerley Judenspiessen nach Franckfort | in die Meß zeucht b) Radierung / Kupferstich; Typendruck c) (Frankfurt a.M.?: Matthäus Merian d.Ä.? 1621) d) Braunschweig, HAUM: FB XVII; Hamburg, SUB: Scrin C/22, fol. 216; Ulm, StB: Flugbl. 321; Wolfenbüttel, HAB: IE 192 und: 160. 8. Quodl. (4) e) Helmut G. Asper, Hanswurst. Studien zum Lustigmacher auf dem deutschen Theater im 17. und 18. Jahrhundert, Emsdetten 1980, S. 232f.; Flugblätter Wolfenbüttel I, 169 (Kommentar M. Schilling)

107 *Abb. 87* a) EPITAPHIVM | Des Erwirdigen Hochgelerten Theuren | Mannes / Herrn Philippi Melanchtonis / | Anno M.D.LX b) Holzschnitt; Typendruck c) *Zu Nürnberg bey Jorg Kreydlein.* (1560) d) Erlangen, UB: Flugbl. 4, 114.

108 a) Ermanung für die Jugend. | O Wee dem man Jung vnbesint | Der mehr verthůt dañ er gewind / [...] b) 3 Holzschnitte; Typendruck c) *Getruckt zů Basel / bey Samuel Apiario.* (Um 1570) d) Nürnberg, GNM: 25803/1292 e) Brückner, Druckgraphik, Abb. 45; Brüggemann / Brunken, Handbuch, Nr. 484 (mit weiterer Literatur).
Andere Fassungen
a. O we dem man Jung vnbesindt. Vnd mer verthut dann er gewindt | [...]. (Nürnberg:) *Hanns Guldenmundt* (um 1525; Holzschnitte von Barthel Beham). – Geisberg, Woodcut, 138.

109 a) Erschröckliche Wunder=Verwandelung / | Eines Menschens in einen Hund / | [...] Jm Jahr | Christi / 1673 b) Radierung; Typendruck c) o.O. (1673) d) Nürnberg, GNM: 1312/1283a; Zürich, ZB: Einblattdrucke 1673 Polen I a, 1 e) Deutsches Leben 413; Holländer, Wunder, Abb. 100; Brednich, Edelmann, S. 38.
Andere Fassungen
a. Erschröckliche Wunder=Verwandelung / [...]. Andere Graphik; *Franckfurt am Mayn / bey Joh. Wilhelm Ammon zufinden.* – Brednich, Edelmann, S. 38 mit Abb. 3.

110 *Abb. 57* a) Erschröckliche Zeitung auß Neůheußel / Carelstat / vnd Rab / den 12 13 14 Octobris von dem Wütendē / Erbfeindt dem Tůrcken dises 1592 Jars b) Holzschnitt; Typendruck c) *Zu Nůrmberg / bey Lucas Mayr.* (1592) d) Nürnberg, GNM: 252/1341 e) Strauss, Woodcut, 704.

111 a) Evangelischer Triumph. Antichristischer Triumph b) Kupferstich; Typendruck c) *Gedruckt im Jahr / M.D.XXXjj* d) Berlin, Kunstbibliothek: 1001, 52; Nürnberg, GNM: 13950/1337 e) Coupe, Broadsheet I, S. 210, II, Nr. 193; Flugblätter des Barock, 61.

112 a) Executions Proceß | [w]ieder den Obristen von Gőrtzenich / wie derselbe [...] 1627. Jahrs / bey Renßburgk mit dem Schwerdt gerichtet / [...] b) Radierung; Typendruck c) *Gedruckt im Jahr / M.DC.XXVII.* (Augsburg?: Daniel Manasser?) d) Hamburg, SUB: Scrin C/22, fol. 255 e) Harms, Erschließung, Abb. 8.

113 a) Extract | Der Anhaltischen Cantzley / | Das ist: | Abriß / wie der Caluinische Geist durch seine gehaime Råth / wider das Rőmische Reich / | [...] practiciert [...] b) Kupferstich; Typendruck c) o.O. (1621) d) Berlin, KK (Ost): 60065; Berlin, SB (West): YA 5546 gr.
Andere Fassungen
a. Ohne die ›Trewhertzige Warnung‹. – Braunschweig, HAUM: FB XVII; Göttingen, SUB: H. Ger. un. VIII, 82, rara, fol. 45. – Coupe, Broadsheet I, S. 195, II, Nr. 196; Bohatcová, Irrgarten, 65.

114 a) Eygentliche gestalt der Wasser=Kunst / oder | Wasser=Sprůtzen / welche in begebender Fewersnoht zugebrauchen b) Kupferstich; Typendruck c) [...] *findet man bey mir Hans Hautsch Zircklschmid vnd | Burger in der alten Ledergassen in Nůrnberg. Den 1. May / Anno 1655* d) Nürnberg, GNM: 25683/1219 und: 25660/1219 (ohne Text); Nürnberg, StB: Einbl. Nürnberg 1641–1680 e) Wolfgang Hornung, Feuerwehrgeschichte. Brandschutz und Löschgerätetechnik von der Antike bis zur Gegenwart, Stuttgart 1981, Abb. S. 29.

115 a) Eyn seltzam vnd Wunderbarlich Thier / Der gleichen von | Vns vor nie gesehen worden [...] im 1559. Jar b) Holzschnitt; Typendruck c) *Gedrůckt zu Nůrnberg durch Hans Adam.* (1559; Holzschnitt:) *M.S.* d) Zürich, ZB: PAS II 5/8 e) Strauss, Woodcut, 1290.

330

116 (vgl. Nr. 10) a) Fleuch wa du wilt, des todtes bild, Ståtz auff dich zielt
b) Kupferstich; gravierter Text c) *Iacob vonder Heyden fecit.* (Straßburg vor 1617)
d) Wolfenbüttel, HAB: 23. 2. Aug. 2°, fol. 5 e) Flugblätter Wolfenbüttel III, 125 (Kommentar W. Harms / U.-B. Kuechen).
Andere Fassungen
a. *Gerhart Altzenbach Exc:.* – Nürnberg, GNM: 15029/1336a. – Coupe, Broadsheet II, Nr. 200a, Abb. 50; Paas, Verse Broadsheet, S. 8f., Nr. 73.
b. Ohne Stecher- und Verlagssignatur. – Ulm, StB: Flugbl. 889. – Coupe, Broadsheet I, S. 121, II, Nr. 200.
c. *Dan. Mayr. exc.* – Böttiger, Hainhofer II, S. 91.

117 a) Freundliche / Wolthåtige / | Danckbare Huld b) Holzschnitt; Typendruck c) (Wittenberg?: Meister 4+? um 1565; Text:) *M. Ludowicus Helmboldus*
d) Augsburg, StB: Einbl. nach 1500, 55 e) Strauss, Woodcut, 1308.

118 a) Frew dich Magen, es Schneiet Feiste Krieben b) Radierung; Typendruck c) *Gedruckt im Jahr 1617* d) Darmstadt, HLHB: Günderrode 8045, fol. 275 (ohne Text); Nürnberg, GNM: 24831/1292a; Wolfenbüttel, HAB: IE 83 e) Flugblätter Wolfenbüttel I, 73 (Kommentar W. Timmermann).

119 a) Fůnff Geistliche Andachten / | Welche Gott von einem jeden Christen tåglich erfordert / [...] b) Kupferstich; Typendruck c) *Petr. Jsselburg | Excudit.* (Nürnberg). *Johanne Sauberto Auctore. MDCXXII.* d) Erlangen, UB: Flugbl. 1, 21
e) Coupe, Broadsheet I, S. 163; Brückner, Bildkatechese, S. 56–58; Timmermann, Flugblätter, S. 119, 129–132 mit Abb. 17.
Andere Fassungen
a. *Nunmehr zum dritten mahl gedruckt / [...] Zu einem Neuen Jahrs=Geschenck (Anno 1630)* [...]. *Baltasar Caymox Excudit.* – Nürnberg, GNM: 24912/1336a und: 24543/1337. – Coupe, Broadsheet II, Nr. 207, Abb. 88; Brückner, Bildkatechese, S. 56, Abb. 17.
b. Nürnberg: Balthasar Caymox / Paul Fürst 1640. – Brückner, Bildkatechese, S. 57.
c. *Zufinden bey Paulus Fůrsten / Kunsthåndler / Gedruckt im Jahr 1651.* – Nürnberg, GNM: 25543/1337.

120 a) Fůr ein jeden Burger oder Haußwirt / hůpsche Sprůche / auch | was ein Jar auff ein Mann / Weib / vnnd Magd auffs geringst auffgehet / [...] b) Holzschnitt; Typendruck c) *Zu Augspurg / bey Martin Wörle Brieffmahler vnd Jlluminierer im Sterngåßlin. Anno 1613.* (Texte u. a. von Thomas Murner und Martin Luther) d) Wolfenbüttel, HAB: 38. 25. Aug. 2°, fol. 464 e) Kemp, Erbauung, S. 643; Flugblätter Wolfenbüttel I, 26 (Kommentar C. Kemp).

121 a) Geistliche Tagordnung b) Holzschnitt; Typendruck c) *Gedruckt zu Augspurg / bey Sara Mangin / Wittib. 1617* d) Augsburg, StB: Einbl. nach 1500, 118
e) Kemp, Erbauung, S. 629 mit Abb. 2; Bangerter-Schmid, Erbauliche Flugblätter, S. 99 Anm.

122 a) Geistlicher Rauffhandel b) Radierung; Typendruck c) (o. O. 1619)
d) Berlin, SB (West): YA 5135 kl. (ohne Text); Coburg, Veste: XIII, 444, 99; Ulm, StB: Flugbl. 16; Wolfenbüttel, HAB: IH 11; Zürich, ZB: Einblattdrucke 1620 Böhmen Ia, 10 e) Doumergue, Iconographie, S. 206–208; Wäscher, Flugblatt, 21; Flugblätter Wolfenbüttel II, 148 (Kommentar W. Harms / M. Schilling); Flugblätter Coburg, 24 (Kommentar W. Harms); Paas, Broadsheet II, P-476.
Andere Fassungen
a. Radierung von 2 Platten; seitenverkehrt. – Berlin KK (Ost): 60120; Braunschweig, HAUM: FB XV. – Paas, Broadsheet II, P-477.

123 a) Gôttlicher Schrifftmessiger / woldenckwůrdiger Traum / welchen der Hoch= | lôbliche / Gottselige Churfůrst Friederich zu Sachsen / etc. der Weise genant [...]

b) Holzschnitt; Typendruck c) (o. O. 1617) d) Berlin, SB (West): YA 91 gr. (2 Exemplare); Coburg, Veste: XIII, 40, 2; Nürnberg, GNM: 24550/1336 a und: 24550 a/1313; Ulm, StB: Flugbl. 1015; Wolfenbüttel, HAB: 38. 25. Aug. 2°, fol. 313 e) Volz, Traum; Flugblätter Wolfenbüttel II, 126 (Kommentar R. Kastner); Kastner, Rauffhandel, S. 278–288; Flugblätter Coburg, 44 a (vgl. den Kommentar von B. Rattay zu Nr. 43 ebd.); Paas, Broadsheet II, P-276.
Andere Fassungen
a. Titel unter dem Holzschnitt. – Deutsches Leben, 360.
Zahlreiche weitere Fassungen verzeichnen Volz, Traum, und Kastner, Rauffhandel, S. 352–354; vgl. auch Paas, Broadsheet II, P-273–275.

124 a) GORGONEVM CAPVT. | Ein new seltzam Meerwunder auß den Newen erfundenen Jnseln / [...] b) Holzschnitt; Typendruck c) (Straßburg: Bernhard Jobin um 1570; Holzschnitt: Tobias Stimmer; Text: Johann Fischart) d) Berlin, SB (West): YA 1280 kl.; Nürnberg, GNM: 13106/1336; Zürich, ZB: PAS II 25/17 e) Wendeler, Zu Fischarts Bildergedichten (1884), S. 521–532; Weber, Jobin, Nr. 9 (mit der älteren Literatur); Strauss, Woodcut, 992; Spätrenaissance am Oberrhein, Nr. 152.
Andere Fassungen
a. 27+27+27=81 Zeilen; Inc.: *Hůt euch das niemandt nicht* [...]. – Zürich, ZB: PAS II 13/8. – Weber, Jobin, Nr. 10.
b. Der Gorgonisch Meduse Kopf. | Ain fremd Rŏmisch Mŏrwunder [...]. 1577. – Berlin, SB (West): YA 1276 kl.; Zürich, ZB: PAS 25/18. – Weber, Jobin, Nr. 54; Strauss, Woodcut, 1018.
Zu jüngeren Fassungen vgl. Flugblätter Wolfenbüttel II, 74 (Kommentar M. Schilling); Flugblätter Coburg, 16 (Kommentar B. Rattay).

125 (vgl. Nr. 138) *Abb. 86* a) Grabschrifft des Gottseligen vnd Hochgelar= | ten Herrn Philippi Melanthonis / meines lieben Praeceptoris | vnd Freunde b) Holzschnitt; Typendruck c) *Gedruckt zu Witteberg / Durch | Lorentz Schwenck.* (1560; Holzschnitt: Lucas Cranach d. J.; Text:) *Johan. Mathesius* d) Erlangen, UB: Flugbl. 4, 117 e) Hammer, Melanchthonforschung, Nr. 247.

126 *Abb. 33* a) Hembd= Beltz= und Bett=GRAVAMINA, | Von dem Weiber= und Flŏhe=Krieg b) Kupferstich; Typendruck c) *Zu finden in Nůrnberg / bey Paulus Fůrsten Kunsthǎndler allda.* (um 1650) d) Nürnberg, StB: Einbl. Nürnberg 1641–1680 e) Paas, Verse Broadsheet, S. 84.
Andere Fassungen
a. Beltz vnd Betth=Gravamina: | Das ist: Grosse Beschwehrung vnd Flŏh plag etlicher Schwesteren / [...]. – Wäscher, Flugblatt, 92.
b. Beltz= vnd Bett gravamina: | Das ist / | Grosse Privat Beschwerung / vnd Flŏhplag etlicher Schwestern / [...]. – Coburg, Veste: II, 128, 1559.

127 a) Herrlicher TriumphsPlatz Kŏnigl. Mayt. zu Schweden b) Radierung; Typendruck c) (Leipzig? 1631/32). *Mattias Gertel sc.; AB* (Andreas Bretschneider) d) Hollstein, German engravings IV, S. 146; Flugblätter Coburg, 86 (Kommentar W. Harms).

128 a) Hie nachuolgend yetliche materien | die alle fast wol dienent zů saligklichem leben vnd wol sterben b) Holzschnitt; Typendruck c) *Memmingen.* (Albrecht Kunne um 1500) d) München, SB: Einbl. III, 52 b e) Ecker, Einblattdrucke, Nr. 29, Abb. 3.

129 *Abb. 44* a) Hie staht der Mann vor aller Welt / Von dem das | Sprichwort wird gemeldt Am auffschneiden es | jhm gar nicht fehlt b) Radierung; Typendruck c) *Gedruckt im Jahr nach Christi Geburt / 1621* d) Berlin, Kunstbibliothek: 1001, 36; Braunschweig, HAUM: FB V; Darmstadt, HLHB: Günderrode 8045, fol. 266v; Hamburg,

SUB: Scrin C/22, fol. 214; Nürnberg, GNM: 14625/1292a; Straßburg, BNU: R 4 (7)
e) Coupe, Broadsheet I, S. 107f.; Brückner, Druckgraphik, Abb. 63; Flugblätter Heidelberg, 107; Flugblätter Darmstadt, 13 (Kommentar W. Harms).
Andere Fassungen
a. *Zu Augspurg / bey Daniel Manasser* [...]. – Bamberg, SB: VI.G.150. – Wäscher, Flugblatt, 54.

130 a) Hier bey Soll man spůrn vnd Mercken: Wie der Teuffel Thutt die Hoffardt
Sterckenn b) Kupferstich; gravierter Text c) (Frankfurt a. M.) *HN Fecit* (Hieronymus Nützel); *B:C: Excu: Ao. 1590* e) Deutsches Leben, 1100.

131 *Abb. 49* a) Hieroglyphische Abbildung vnd Gegensatz der wahren einfaltigen
vnd | falschgenandten Brůder vom RosenCreutz b) Radierung; Typendruck
c) o. O. um 1620 d) Coburg, Veste.

132 *Abb. 43* a) Holla / Holla / Newe Zeytung / der Teuffel ist gestorben | [...]
b) Holzschnitt; Typendruck c) *Gedruckt zu Wien / Bey Ludwig Binebergern / Jm Jahr
1609* d) Nürnberg, GNM: 24810/1292a.

133 *Abb. 15* a) Horologium Pietatis: | Zwőlff geistliche Betrachtungen / Jn gute
wolklingende | Reymen verfasset [...] b) Typogramm c) o. O. 1. Hälfte des
17. Jahrhunderts. (Text:) *durch Bartholomaeum Rhotmannum, Bernburgensem* d) Erlangen, UB: Flugbl. 1, 19.

134 *Abb. 9* a) HYPOTYPOSIS IVDICII DIVINI DE TEMPERAMENTO | IVSTICIAE ET MISERICORDIAE CONCVRRENTE IN SALVATIONE HOMINIS
[...] b) Holzschnitt; Typendruck c) *VITEBERGAE | Annno [!] 1565.* (Holzschnitt: Jakob Lucius). [...] *pictura et Carmine Illustrata a Friderico Vueydebrando* (Friedrich Widebram) d) Berlin, SB (West): YA 551 gr. e) Meyer, Heilsgewißheit,
S. 58–72.
Andere Fassungen
a. HYPOTYPOSIS IVDICII DIVINI DE TEMPERA- | MENTO [...]. *Vitebergae Anno
1556.* – Heinrich Röttinger, Beiträge zur Geschichte des sächsischen Holzschnittes (Cranach, Brosamer, der Meister MS, Jakob Lucius aus Kronstadt), Straßburg 1921 (Studien
z. dt. Kunstgesch., 213), S. 89 mit Tafel IX.
b. Ein schőn trőstlich Bild: aus dem heiligen Bernhardo geno= | men / Wie Adam vnd Eva
[...]. – Dieter Koepplin / Tilman Falk, Lukas Cranach. Gemälde, Zeichnungen, Druckgraphik, Ausstellungskatalog Basel 1974, Nr. 362; Strauss, Woodcut, 639; Martin Luther,
Nr. 483.

135 a) JCh bin ein berayter pot zu fueß | Derhalb ich mich vil leyden mueß [Inc.]
b) Holzschnitt; Typendruck c) (Nürnberg: Hans Guldenmund um 1535) e) Georg
Steinhausen, Der Kaufmann in der deutschen Vergangenheit, Leipzig 1899 (Monographien
z. dt. Kulturgesch., 2), Nachdruck (unter dem Titel: Kaufleute und Handelsherren in alten
Zeiten) Düsseldorf/Köln 1970, Abb. 60.

136 *Abb. 3* a) Jch bin ein Bot zu aller zeit | Eym yeden wiliglich bereyt [Inc.]
b) Holzschnitt; Typendruck c) *Hanns Wandereisen.* (Nürnberg um 1550) d) Nürnberg, StB: Einbl. 16. Jahrhundert.

137 a) Jn dem jar nach Christus gepurdt M.ccccc.v. auf den | sontag jubilate. das ist
vierczehen tag nach ostern [...] b) Holzschnitt; Typendruck c) *Gedruckt zu Op= |
penheym.* (Holzschnitt nach:) *Niclasen Nyeuergalt* e) A. Weckerling, Ein Flugblatt vom
Jahre 1505 mit einer Zeichnung des Wormser Malers Nikolaus Nievergalt, in: Vom Rhein 1
(1902) 36–38; Holländer, Wunder, Abb. 32.
Andere Fassungen
a. Ohne Impressum; anderer Holzschnitt. – Nürnberg, GNM: 15404/1305.

138 (vgl. Nr. 125) *Abb. 84* a) IN MORTEM REVERENDI VIRI | PHILIPPI MELANTHONIS b) Holzschnitt; Typendruck c) *VVITEBERGAE EXCVDE-BAT | Laurentius Schuenck. | 1560.* (Holzschnitt nach oder von Lucas Cranach d. J.; Text:) *Johannes Maior D.* d) Erlangen, UB: Flugbl. 4, 118.
Andere Fassungen
a. EPITAPHIVM | REVERENDI ET CLA- | rissimi uiri Philippi Me- | lanthonis &c. – Hammer, Melanchthonforschung, Nr. 244.

139 *Abb. 23* a) Juch Hoscha / Der mit dem Geldt ist kommen b) Holzschnitt; Typendruck c) *Getruckt zů Straßburg bey Niclaus Waldt / am Kornmarck. 1587* d) Berlin, SB (West): YA 2151 m.
Andere Fassungen
a. [...] Nůrnberg / bey Lucas | Mǎyer [...] *Abb. 24.* – Strauss, Woodcut, 725.
b. [...] *Straßburg / Anno 1625. J.B.excud.* (Isaak Brun) *Abb. 25.* – Braunschweig, HAUM: FB V. – Hirth, Bilderbuch III, 1657.
c. wie b; *1635.* – Nürnberg, GNM: 23563/1293. – Goer, Gelt, S. 172–175 mit Abb. (Nr. 21 b).

140 (vgl. Nr. 175) a) Jurisprudentes prudentes jure vocantur; | Tam bene cum studeant provideantq; sibi b) Radierung; Typendruck c) *Gedruckt im Jahr nach Christi | Geburt 1619* d) Braunschweig, HAUM: FB V.

141 *Abb. 10* a) Keyn ding hilfft fur den zeytling todt | Darumb dienent got frrwe [!] vnd spot b) Holzschnitt; Typendruck c) (Nürnberg: Hieronymus Höltzel) *1510.* (Holzschnitt und Text:) *AD* (Albrecht Dürer) e) Geisberg, Woodcut, 674; Albrecht Dürer 1471 1971, Nr. 379; The Illustrated Bartsch 10, S. 411f. (mit älterer Literatur).
Andere Fassungen
a. Kein ding hilfft fůr den zeitlichen Todt / | Darumb dienent Gott frů vnd spott. – The Illustrated Bartsch 10, S. 411f.

142 *Abb. 69* a) KVndt vnd zu wissen sey jedermǎnniglich / das | allhier ist ankommen ein frembder Mann auß Franckreich / | der mit sich gebracht hat etliche wunderbarliche Thiere / | [Inc.] b) Holzschnitt; Typendruck c) o. O. (1627) d) Nürnberg, GNM: 2328/1338.

143 *Abb. 65* a) KVndt vnnd zuwissen sey hiemit jedermenniglich / das anhero kommen ist ein frembder Artzt / welcher mit sich gebracht ein wunderbarlich vor= | nehmes natůrlichs Artzneystuck [Inc.] b) Holzschnitt; Typendruck c) *Gedruckt zu Braunschweig bey Andreas Duncker / Anno 1613. 6. Febr.* (Verlag:) *Humphrey Bromley / burger der Statt Schroweßburey* d) Straßburg, BNU: R. 5, num. 1.

144 (vgl. Nr. 2) *Abb. 27* a) Kurtze beschreibung eines recht schönen Jungen Weibs b) Kupferstich; gravierter Text c) o. O. 1. Viertel des 17. Jahrhunderts d) Bamberg, SB: VI. G. 156.
Andere Fassungen
a. Anderer Stich; 1619. – Coburg, Veste: XIII, 443, 61. – Paas, Broadsheet II, P-395.

145 a) Kurtze doch eygentliche Verzeichnuß / | Auff was Tag vnnd Stunden / die Ordinari Posten in dieser | Kǎys. Reichs= Wahl= vnd HandelStatt Franckfurt am Mayn / abgefertiget werden / [...] b) Kupferstich; Typendruck c) *Gedruckt zu Franckfort / bey Johan Hofern / Jm Jahr 1623* e) Friedrich Bothe, Geschichte der Stadt Frankfurt am Main, Frankfurt a. M. 1913, Abb. 143.
Andere Fassungen
a. *Gedruckt bcy Johan Hofern / im Jahr Christi 1621.* – Darmstadt, HLHB: M 7942/705. – Flugblätter Darmstadt, 296.

146 *Abb. 68* a) Kurtze entwerffung deß weitberůhmbten Keyser | Carolsbadt / wie dasselbig etwas gegen Orient gelegen / [...] b) Radierung; Typendruck c) *Simon*

Cato im Carlsbad | *Inventor ist: stach mich ins Blat* | *Hanns Christoff Bart zu Rengspurg* / |
Der Wagenmann druckts zNürnberg. | *Doctr Stroblberg verleger war* / | *Jn diesem fünffvnd-*
zwantzigsten Jar. (Text:) *Durch Johann Steffan Strobelberger* / *Medicinae Doctorem* | *vnd*
Thermiatrum Caesareum d) Nürnberg, GNM: 9380/1207.

147 *Abb. 82* a) Kurtze / warhafftige Vorstellung und Beschreibung / der erschröck=
| lichen / niemahl erhörten Mordthat so zu Wien in der Judenstatt den 9. Maij des | 1665.
Jahrs / hervorkommen [...] b) Kupferstich; Typendruck c) o.O. (1665)
d) München, UB: 4° Hist. 1154(1664/65.

148 a) Kurtzer Bericht dieses Astronomischen Vhrwercks | an alle Mathematischer
Künsten Liebhaber b) Holzschnitt; Typendruck c) (Expl.:) *Dieses* [...] *Vhrwerck*
von mir [...] *zugericht* / *ist zu sehen allhier zu Franckfurt* | *bey David Lingelbach* [...]
d) Darmstadt, HLHB: R 2496/200 e) Flugblätter Darmstadt, 311.
Andere Fassungen
Die Flugblätter mit und nach Tobias Stimmers Holzschnitt von der Straßburger Münsteruhr
sind verzeichnet in Flugblätter Darmstadt, 310 (Kommentar C. Kemp).

149 a) Kurtzer Bericht von dem Cometen und dessen Lauff | Welcher gestalt derselbe
den 4/14 Decembris des vorigen 1664 Jahrs in Rom gesehen / [...] b) Kupferstich;
Typendruck c) (Wolfenbüttel: Konrad Buno 1665; Verlag: Herzog August d.J. von
Braunschweig-Lüneburg; Text:) *ATHANASIUS KIRCHERUS* d) Frankfurt a.M.,
StUB: Sammlung Freytag, Einblattdruck 1; London, British Library: 1875 d. 4. [30]; Mün-
chen, SB: 2° Astr. P. 20; Zürich, ZB: Einblattdrucke 1665 Komet I a, 3 e) Flugblätter
des Barock, 72.
Andere Fassungen
a. Iter Cometae anni 1664. 14. Decemb. usque ad 30 | Romae observatum. – Wolfenbüttel,
HAB: 45. 4. Astr. 4° (9) und: Bibliotheksarchiv, Briefwechsel Herzog August Nr. 361. –
Flugblätter Wolfenbüttel I, 199a (Kommentar B. Bauer); Harms, Lateinische Texte,
S. 84; John Fletcher, Athanasius Kircher and Duke August of Brunswick-Lüneburg. A
chronicle of friendship, in: Athanasius Kircher und seine Beziehungen zum gelehrten
Europa seiner Zeit, hg. v. John Fletcher, Wiesbaden 1988 (Wolfenbütteler Arbeiten zur
Barockforschung, 17), S. 99–138, hier S. 121–125.
b. Italienische Version. – Paris, Bibliothèque Nationale: Fonds français, nouv. acq. 10638,
fol. 187.

150 a) Kurtzer griff vnd bericht / Visch zu essen / für grosse | Herrn / [...] b) Holz-
schnitt; Typendruck c) *Autore Michaele Lindnero, P.L. & Chronico. 1587* e) Mon-
tanus, Schwankbücher, S. 641–643; Strauss, Woodcut, 808.

151 a) Kurtzer Vnterricht dises | Rosenkrantzs b) Holzschnitt; Typendruck
c) *Gedruckt zu München* / *bey Anna Bergin* / *Wittib. 1615* d) Nürnberg, GNM: 2471/
1199 e) 500 Jahre Rosenkranz, Ausstellungskatalog Köln 1976, S. 152.

152 *Abb. 22* a) Lemer Hitzen b) Kupferstich; Typendruck c) *Augspurg* /
bey Daniel Mannaser / *Kupfferstecher* / *bey Werthabruckerthor.* (Text nach Hans Sachs)
d) Bamberg, SB: VI. G. 151.

153 a) Magengifft: | Das ist / |Eines alten Schlemmers Klage über seinen bösen Magen /
[...] b) Kupferstich; Typendruck c) *Zufinden bey Paulus Fürst Kunsthändlern* /
1651. (Nürnberg; Druck:) *c.1.* (Christoph Lochner; Kupferstich:) *H.T.fec.* (Hans Tro-
schel) d) Berlin, SB (West): YA 8377 (2 Ex.); Braunschweig, HAUM: FB V; Coburg,
Veste: II, 25, 115; Darmstadt, HLHB: Günderrode 8045, fol. 272; Nürnberg, GNM: 2° StN
238, fol. 474; Nürnberg, StB: Einblattdrucke Nürnberg 1641–1680; Wolfenbüttel, HAB: IE
82; Zürich, ZB: Einblattdrucke 1651 Schlemmer I a, 1 e) Hampe, Paulus Fürst, Nr. 286;
Flugblätter Wolfenbüttel I, 71 (Kommentar B. Bauer); Flugblätter Coburg, 128 (Kommen-
tar B. Rattay).

335

a. Magengifft: | Welches in dieser Klag / Antwort vnd Vrtheil / zwischen einem Menschen wider seinen Magen / [...]. *Nürnberg / bey Peter Jsselburg | Kupfferstechern zu finden.* – Hamburg, SUB: Scrin C/22, fol. 232; München, SB: Einbl. V, 8b/28; Ulm, StB: Flugbl. 329; Wolfenbüttel, HAB: IE 81. – Deutsches Leben, 1158; Holländer, Karikatur, S. 158.

b. wie a; *München / bey Peter König zufinden.* – Bamberg, SB: VI. G. 212; Wolfenbüttel, HAB: IE 81a.

c. wie a; *Nürmberg / bey Balthasar | Caymox zufinden.* – Braunschweig, HAUM: FB V; Ulm, StB: Flugbl. 328.

154 a) MALCHOPAPO. | Hi / liber Christ / Hi sichstu frei / | Wi gar Vngleicher zeug es sei [...] b) Holzschnitt; Typendruck c) (Straßburg: Bernhard Jobin) *1.5.77.* (Holzschnitt: Tobias Stimmer; Text: Johann Fischart) d) Zürich, ZB: PAS II 14/8 e) Adolf Hauffen, Johann Fischart. Ein Literaturbild aus der Zeit der Gegenreformation, 2 Bde., Berlin / Leipzig 1921/22, II, S. 102f.; Fehr, Massenkunst, Abb. 71; Weber, Jobin, Nr. 56; Strauss, Woodcut, 1017.
Andere Fassungen

a. Deß Bapst Frevel vnnd Sanct Peters Eyffer / | vber Christi deß Herren Binde vnd Löse Schlüssel. – Nürnberg, GNM: 15093/1336. – Paas, Broadsheet II, P-299.

155 a) Mandat / | Vnd bericht des grossen Herren / Herrn Generis Mas= | culini / wider das Freuelichs vnd Krafftloß Decret / der Feminarius ge= | nant / [...] b) Holzschnitt; Typendruck c) *Gedruckt zu Nürnberg / durch Lucas | Mayer / Formschneider* d) Erlangen, UB: Flugbl. 1, 8 e) Strauss, Woodcut, 726. Vgl. Flugblätter Wolfenbüttel I, 106 (Kommentar C. Kemp), und Flugblätter Darmstadt, 28 (Kommentar C. Kemp).

156 a) MANUS MANUM LAVAT b) Kupferstich; gravierter Text c) *Paulus Fürst Excudit.* (Nürnberg um 1650). *P. Troschel sculpsit* (nach einem Gemälde von Friedrich Sustris) d) Berlin, Kunstbibliothek: 1001, 55; Nürnberg, GNM: 24499/1293 und: 2° StN 238, fol. 176 e) Hampe, Paulus Fürst, Nr. 245; Fuchs, Sittengeschichte, Abb. 285; Coupe, Broadsheet I, S. 55; Paas, Verse, Broadsheet, S. 145.
Andere Fassungen

a. Vnderredung zweyer liebhabenden Personen / welche | vor Ehelicher Verlobung gehen / [...]. *Augspurg / bey Christoff Mang / Jn ver= | legung Dominici Custodis. | 1605.* – Tenner, Sammlung Adam V, Nr. 1 (Abb.).

b. wie a; *Augspurg / bey Sara Mangin Wittib / in | verlegung Dominici Custodis. | 1618.* – Braunschweig, HAUM: FB V.

157 (vgl. Nr. 168) a) MEMENTO MORI. | O Mensch gedenck / daß du Aschen bist / Vnd wider zu Aschen werden wirst b) Kupferstich; Typendruck c) *Zufinden / bey Paulus Fürsten Kunsthändler.* (Nürnberg um 1650; Kupferstich:) *M.P.F.* d) Nürnberg, GNM: 25292/1294; Wolfenbüttel, HAB: IT 89 e) Coupe, Broadsheet I, S. 33f., 121, II, Nr. 262 mit Abb. 51; Flugblätter Wolfenbüttel III, 126 (Kommentar U.-B. Kuechen).

158 a) Merckliche Beschreibung / sampt eygenlicher Abbildung eynes frembden vnbekanten Volcks / eyner Neu-er= | fundenen Landschafft oder Jnsul / neulicher zeit vom Herren Martin Frobiser / [...] b) Holzschnitt; Typendruck c) *Getruckt zu Straßburg / Anno 1578.* (Druck: Bernhard Jobin; Übersetzung aus dem Englischen wohl von Johann Fischart) d) Zürich, ZB: PAS II 15/32 e) Weber, Jobin, Nr. 59 mit Abb. 1.
Andere Fassungen

a. *Getruckt zu Augspurg / durch Michael Manger. | Anno M.D.LXXVIII.* – Strauss, Woodcut, 667; Welt im Umbruch, Nr. 281.

b. *Gedruckt zu Nürnberg / durch Leonhard Heußler / 1578.* – Nürnberg, GNM: 24415/1283. – Strauss, Woodcut, 423.

159 a) Narrenschiff b) Kupferstich; Typendruck c) *Augspurg / bey David Mannasser / Kupfferstecher. | Anno M.DC.XXX.* d) Augsburg, StB: Einbl. nach 1500, 4; Coburg, Veste: II, 132, 1 e) Bolte, Bilderbogen (1910), S. 194f.; Coupe, Broadsheet I, S. 58f., II, Nr. 266, Abb. 28; Flugblätter Coburg, 147 (Kommentar E.-M. Bangerter).
Andere Fassungen
a. o. O. u. J. (um 1600); Text in 3 Spalten. – Bolte, Bilderbogen (1910), S. 194.

160 *Abb. 42* a) New außgebildeter jedoch wahrredenter ja rechtschaffener Auffschneider vnd | übermůhtiger Großsprecher b) Kupferstich; Typendruck c) *Zu finden in Nůrnberg / bey Paulus Fůrsten Kunsthåndler allda / etc.* (um 1650; Druck:) *cl* (Christoph Lochner). (Kupferstich:) *I+G* d) Berlin, SB (West): YA 3458 kl.; Nürnberg, GNM: 14624/1294 e) Hampe, Paulus Fürst, Nr. 290; Bolte, Bilderbogen (1938), S. 4f.
Andere Fassungen
a. Andere Orthographie: [...] übermůthiger [...]. – Berlin, Kunstbibliothek: 1001, 54.

161 a) Newe vnd kurtze Beschreibung der gantzen Himmelischen vnd Jrrdischen Welt / | des Newen Hierusalems vnd ewig brennenden Pfuls b) Radierung; Typendruck c) *Franckfurt am Meyn / bey Eberhard Kiesern / Anno 1620.* (Text:) *D. M. von eim C.* (Daniel Meisner von Commothau) d) Braunschweig, HAUM: FB XIII gr.; Erlangen, UB: Flugbl. 2, 38; Nürnberg, GNM: 25840/1247 a e) Coupe, Broadsheet II, Nr. 274, Abb. 136.

162 a) Newe Zeitung auß Calecut vnd Calabria. | Wunder über Wunder. | [...] b) Holzschnitt; Typendruck c) *Gedruckt zu Rumpelskrichen* [!...] *1609* d) Nürnberg, GNM: 24943/1292 a.

163 a) Newe Zeitung / | Der Bår hat ein Horn bekommen b) Radierung; Typendruck c) *Gedruckt Jm Jahr / 1633* d) Berlin, Kunstbibliothek: 1001, 14; Darmstadt, HLHB: Günderrode 8045, fol. 68; Nürnberg, GNM: 614/1337; Ulm, StB: Flugbl. 266; Wolfenbüttel, HAB: IH 235 e) Flugblätter Wolfenbüttel II, 301 (Kommentar C. Kuckhoff).

164 a) Newe Zeyttung auß Calabria. | Auff das 1585. Jar Prognostication / was sich vngefahrlich auff das 87. Jar | zutragen soll / [...] b) Holzschnitt; Typendruck c) *Getruckt zu Augspurg / durch Valentin Schönigk / auff vnser Frawen Thor.* (1584) d) Zürich, ZB: PAS II 22/11 e) Strauss, Woodcut, 927.
Andere Fassungen
a. Warhafft Zeitung auß Stettin inn Pomern / Von einem | newen Propheten welcher sich den ersten Herbstmonat diß 1585. Jars / erzeigt hat. – Zürich, ZB: PAS II 23/1. – Fehr, Massenkunst, Abb. 55; Strauss, Woodcut, 941.

165 a) Newe zeytung / | Vnnd warhaffter Bericht eines Jesuiters / welcher inn | Teüffels gestalt sich angethan / [...] Geschehen in Augspurg / Anno 1569 b) Holzschnitt; Typendruck c) o. O. (1569) d) Zürich, ZB: PAS II 12/74 e) Fehr, Massenkunst, S. 71; Strauss, Woodcut, 1335.

166 a) NOMENA [!], PROPRIETATES, ET EFFECTUS, DÑI DEI SPIRITUS SANCTI; EMBLEMATICE REPRAESENTATI. | Namen, Eigenschafften, Wirckungen [...] b) Kupferstich/Radierung; gravierter Text c) (Nürnberg?: Paul Fürst? um 1650) d) Coburg, Veste: XIII, 297, 154 e) Flugblätter Coburg, 53 (Kommentar B. Bauer).

167 a) O ein Schmertzen vber alle Schmertzen b) Holzschnitt; Typendruck c) *Zu Augspurg / bey Andreas Fischer | Brieffmaler / am Perlenberg* (um 1650) d) München, SB: Einbl. VII, 17 d e) Bangerter-Schmid, Erbauliche Flugblätter, S. 94–97 mit Abb. 11.

337

168 (vgl. Nr. 157) a) O Mensch bedenck allzeit das end / | Ker dich zů Gott von sůnden bhend [...] b) Holzschnitt; Typendruck c) o. O. um 1550 (Holzschnitt:) CS. (Text: Bartholomaeus Kleindienst?) d) Nürnberg, GNM: 2002/1335.

169 a) On vrsach wir keyn Jeger praten | Wir kőndens lenger nit geraten | [...] b) Holzschnitt; Typendruck c) o. O. um 1535 e) Flugblätter der Reformation B 43.

170 Abb. 5 a) Oratio ante imaginem pietatis dicenda: de qua: vt fertur: concessit | beatus Gregorius [...] b) Holzschnitt; Typendruck c) (Nürnberg um 1515; Holzschnitt: Albrecht Dürer oder Umkreis) e) Geisberg, Woodcut, 728; Dürer, Werk, 1738; The Illustrated Bartsch 10, S. 324f.

171 a) Oratio S. augustini de tota passione domini nostri Hiesu cristi b) Holzschnitt; Typendruck c) (Nürnberg: Georg Stuchs um 1490) e) Konrad Ernst, Die Wiegendrucke des Kestner-Museums, neu bearbeitet von Christian von Heusinger, Hannover 1963, Nr. 91, Abb. 16.
Andere Fassungen
a. In deutscher Sprache. – Ernst, Wiegendrucke, a. a. O.

172 a) Ossterreichischer bestendiger griener baum Kaysers Ferdinandi des andern, so von villen feinden Wellen | bestigen Werden aber Zu schanden Worden b) Kupferstich; Typendruck c) (Wien 1636) d) Nürnberg, GNM: 18663/1313a; Wien, ÖNB: Flugschrift *1600/1 e) Flugblätter des Barock, 65.

173 Abb. 8 a) Passions=Schiff / | Auf welchen alle Christen / vermittelst wahren Glaubens / starcker Hoffnung und thâtiger Liebe / | [...] segeln kőnnen b) Kupferstich; Typendruck c) Zufinden bey Paulus Fůrsten / Kunsthândlern in Nůrnberg / etc. (um 1650) d) Nürnberg, StB: Einbl. Nürnberg 1641–1680; Wolfenbüttel, HAB: IT 35 e) Hampe, Ergänzungen, Nr. 399; Flugblätter Wolfenbüttel III, 109 (Kommentar M. Schilling).
Andere Fassungen
a. Text in Alexandrinern, verfaßt von *Joh. Klaj*. – Nürnberg, GNM: 24669/1337. – Coupe, Broadsheet I, S. 173, II, Nr. 283, Abb. 98; Paas, Verse Broadsheet, S. 51f.

174 Abb. 88 a) ΠΕΤΡΩΔΗΣ τῶν ΠΕΛΑΡΓΩΝ ΠΥΡΑΜΙΣ | Auff den Felsen gegrůndete / des Storchen Geschlechts Pyramis | [...] b) Kupferstich; Typendruck c) (Straßburg: Johann Carolus 1627; Kupferstich:) F.B. (Friedrich Brentel; Text:) *durch Johann Carolum / Burgern vnnd Buchfůhrern in Straßburg* d) Nürnberg, GNM: 21657/1361.

175 (vgl. Nr. 140) a) Quisquis es adspicias, Lector peramabilis, Eicon: | [...] Es ist ein Sprichwort in dem Land / [Inc.] b) Kupferstich; Typendruck c) o. O. (Kupferstich:) *I.6.1.8. AED. schal.* (nach einem Gemälde von Pieter Brueghel d. J.) d) Nürnberg, GNM: 2065/1332; Wolfenbüttel, HAB: IE 186 e) Flugblätter Wolfenbüttel I, 68 (Kommentar B. Bauer).
Andere Fassungen
a. Rabula de tabula nil dat nisi pinguia jura | [...]. *Paulus Fürst Excudit.* – Darmstadt, HLHB: Günderrode 8045, fol. 276; Nürnberg, GNM: 25678/1332. – Wäscher, Flugblatt, 63; Flugblätter Darmstadt, 15 (Kommentar B. Bauer).

176 (vgl. Nr. 178) a) S. Kümmernuß b) Holzschnitt; Typendruck c) *Zu Augspurg bey Mattheus Schmid Brieffmaler im Sachsengâßlen / den Laden auff Parfusser Bruck* e) Holländer, Wunder, Abb. 133; Alexander, Woodcut, 538.

177 Abb. 47 a) S. Paulus von Tarso. S. Dominicus ein Spanier b) Holzschnitt; Typendruck c) o. O. (1555). (Text:) G.L. d) Ulm, StB: Flugbl. 847 e) Coupe, Broadsheet I, S. 207.

178 (vgl. Nr. 176) a) Sant kümernus | Mirabilis deus in sanctis suis [...]
b) Holzschnitt; Typendruck c) o.O. (1507; Holzschnitt:) *HB* (Hans Burgkmair
d. Ä.) e) Geisberg, Woodcut, 428; Ecker, Einblattdrucke, Nr. 173, Abb. 57

179 a) Schantzen und Wag=Spiel | Unterschiedlich Hitzig Verliebten, | So Mans alß
FrauenPersonen b) Kupferstich; gravierter Text c) *Johann Hofmann Ex:* (Nürn-
berg um 1665) d) Berlin, Kunstbibliothek: 1002, 22; Nürnberg, GNM: 24761/1295 und:
2° StN 238, fol. 467 e) Gertie Deneke, Johann Hoffmann. Ein Beitrag zur Geschichte
des Buch- und Kunsthandels in Nürnberg, in: AGB 1 (1958) 337–364, Abb. Sp. 362.
Andere Fassungen
a. *A. Aubry fecit Et Excudit Francofurti.* – Nürnberg, GNM: 17846/1294. – Fuchs, Sittenge-
 schichte, Abb. 290; Coupe, Broadsheet I, S. 49, II, Nr. 300, Abb. 21.

180 a) Seltzame gestalt so in disem M.D.LXVI. Jar / | gegen auffgang vnd nidergang /
vnder dreyen malen am Himmel | ist gesehen worden / [...] b) Holzschnitt; Typen-
druck c) *Getruckt durch Samuel Apiarium.* (Basel 1566; Text:) *Samuel Coccius* (Koch
gen. Essig) d) Zürich, ZB: PAS II 6/5 e) Weber, Wunderzeichen, S. 92–101.

181 a) Seltzame vnd zuuor vnerhörte Wunderzaichen / welche der | Allmechtige vnd
wunderthetige Gott / zu diser vnser letsten zeyt / [...] für die Augen gestelt b) Holz-
schnitt; Typendruck c) *Getruckt zů Augspurg / durch Valentin Schőnigk / auff vnser
Frawen Thor* d) Zürich, ZB: PAS II 17/12 e) Strauss, Woodcut, 926.

182 a) Seltzame Vorspiele deß Ehewesens | Den einen blick ich an, Dem andern auf die
zehen trett Jch | [...] b) Kupferstich; gravierter Text c) *Johann Hofmann Excudit.*
(Nürnberg um 1665) d) Nürnberg, GNM: 24759/1295 und: 2° StN 238, fol. 468
e) Gertie Deneke, Johann Hoffmann. Ein Beitrag zur Geschichte des Buch- und Kunsthan-
dels in Nürnberg, in: AGB 1 (1958) 337–364.
Andere Fassungen
a. *Abraham Aubry fecit et Excudit Francofurti.* – Coupe, Broadsheet I, S. 50, II, Nr. 311,
 Abb. 22.

183 *Abb. 1* a) SI CREDERE FAS EST b) Kupferstich; gravierter Text
c) *Colonie excudit Jan Buchsmacher.* (um 1600) d) Berlin, SB (West): YA 3512 kl.
Andere Fassungen
a. Wer weiss obs war ist. M. Quad fec. 1588. – Drugulin, Bilderatlas I, 2500.
b. wir lachen alle beyd. Paulus Fürst Excudit. – Hampe, Paulus Fürst, Nr. 295.
c. Der Zufriedene Narr. 18. Jahrhundert. – Krakau, UB: J. 4802.

184 a) Siet hier thooft medusa wreet Tirannich / / [!] fel | Han wiens gesichte niemant de
doot mocht ontkomen [...] b) Kupferstich; Typendruck c) *PHILLIPVS GALLE
HARLEMEN IN AERE INCIDEBAT MAIO 1571.* (Text?:) *AEB* d) Braunschweig,
HAUM: FB III; Wolfenbüttel, HAB: IH 30 e) Flugblätter Wolfenbüttel II, 26 (Kom-
mentar A. Wang).

185 a) Spiegel einer Christlichen vnd friedsamen Haußhaltung / | Syrach am 25. vnd 26.
Capitel. | [...] b) Kupferstich; Typendruck c) *Zufinden bey Paulus Fűrst Kunst-
hāndlern / 1651.* (Nürnberg; Druck:) *cl* (Christoph Lochner) d) Wolfenbüttel, HAB: IE
30 e) Flugblätter Wolfenbüttel I, 27 (Kommentar C. Kemp); Kemp, Erbauung, S. 647.
Andere Fassungen
a. *Nűrnberg / | Bey Paul Fűrsten zu finden.* (Kupferstich:) *B. Caeimo[x].* – Nürnberg,
 GNM: 14257/1233. – Hampe, Paulus Fürst, Nr. 256.

186 a) Stadt= Land= Haus und allgemeines tägliches | Buß=Gebet [...] b) Holz-
schnitt; Typendruck c) *Nűrnberg / Gedruckt und zu finden bey Wolf Eberhard Felßek-
kern / Jm Jahr Christi 1663* d) Nürnberg, GNM: 14607/1248 e) Alexander, Wood-
cut, 172.

187 a) STATVAM AENEAM, QVAM IN PERPETVAM SVI MEMORIAM, | SE-
RENISSIMVS DOM. D. FERDINANDVS MEDICES | [...] Florentiae erigere curauit, |
[...] b) Kupferstich; Typendruck c) *Florentie, Apud Christoforum Marescotum.*
1608. (Text:) *Elias Vrsinus Conariensis Saxo* d) Nürnberg, GNM: 25002/1217.

188 a) 't Licht is op den kandelaer gestelt b) Kupferstich; gravierter Text
c) *Carel Allardt Excudit.* | *Na de copy van londen.* (Text:) *H. Bergius Nardenus*
d) Nürnberg, GNM: 24705/1247a; Zürich, ZB: Varia 15.., Reformation II, 2.
Andere Fassungen
a. *t' Amsterdam by C.D. na de copy van Londen.* – Amsterdam, Rijksmuseum Prentenkabi-
 net: FM 369; Coburg, Veste: XIII, 161,20; Wolfenbüttel, HAB: IH 24. – Flugblätter
 Wolfenbüttel II, 123 (Kommentar R. Kastner); Flugblätter Coburg, 11 (Kommentar C.
 ter Haar).
b. *t' Amsterdam By G. Valk.* – Doumergue, Iconographie, S. 198, Anm. 1.
c. *Jan Houwens exc. t' Amsterdam by C.D. na de copy van Londen.* – Doumergue, Icono-
 graphie, S. 197f.
d. *S.S. Excudit, na de copy van Londē. t' Amsterdam.* – Braunschweig, HAUM: FB XV gr.
e. *Gedrukt t' Amsterdam, by Clement de Jonghe, inde Calverstraat.* – München, GS: 178943.
f. *Martinus van Beusecom Exc. Na de copy van Londen.* – Augsburg, StB: Graph. 22/7.
g. *Johannis de Ram Excud. na de copy van Londen.* – G. van Rijn / C. van Ommeren: Atlas
 van Stolk. Katalogus der Historie-, Spot- en Zinneprenten betrekkelijk de Geschiedenis
 van Nederland, 11 Bde., Amsterdam 1895–1933, Nr. 235a.

189 *Abb. 13* a) THESAURUS SS. RELIQUIARUM TEMPLI METROPOLI.ni
COLON.sis 1671 b) Kupferstich; Typendruck c) *Imprimebat PETRUS THEODO-
RUS HILDEN Anno 1697. COLONIAE apud MARTINUM FRITZ sub Signo Regum in
campo Dominico.* (Kupferstich:) *Löffler senior sculp.* (Text:) *Petrus Schöneman*
d) Wolfenbüttel, HAB: IT o. Sign. e) Flugblätter Wolfenbüttel III, 78 (Kommentar U.-
B. Kuechen).
Andere Fassungen
a. *Typis Viduae Theodori Nicolai Hilden [...] Cöllen am Rhein, Bey der Wittib Riegers [...]*
 1745. – Die Heiligen Drei Könige. Darstellung und Verehrung, Ausstellungskatalog Köln
 1982, Nr. 259 mit Abb.
b. *zu finden bey Johan Peter Goffart.* (2. Hälfte des 18. Jahrhunderts). – Darmstadt, HLHB:
 N 3949/125.

190 a) Titul Vnsers Einigen Herrn Erlösers vnd Seligmachers JESV CHRISTI
b) Kupferstich; gravierter Text c) *Eberh. Kieser excud.* (Frankfurt a.M. um 1620)
d) Braunschweig, HAUM: FB XIII; Coburg, Veste: II, 28, 7; Nürnberg, GNM: 24865/
1312 e) Flugblätter Coburg, 112 (Kommentar E.-M. Bangerter).
Andere Fassungen
a. ohne Verlagssignatur; Kupferstich: der auferstandene Christus. – Berlin, SB (West): YA
 3145 m.; Braunschweig, HAUM: FB XIII (2 Ex.); Nürnberg, GNM: 2° StN 238, fol. 462.
b. Titul Vnsers Einigen Erlösers vnd Seligmachers JESV CHRISTI. – Augsburg, StB:
 Graph. 30/52; München, SB: Einbl. III, 54. – Flugblätter des Barock, 5.

191 a) TrampelThier. | Das ist / | Warhafftige Beschreibung / vnd angedeute Gleichnuß /
deß wunderbaren Thiers / | welches dieses 1618 Jahrs / [...] gesehen worden b) Radie-
rung; Typendruck c) (Frankfurt a.M.? 1618) d) Hamburg, SUB: Scrin C/22, fol.
79 e) Flugblätter des Barock, 32.

192 a) Türckischer Jam̄er=Spiegel oder Buß=Spohrn. | Worinnen vorgestellet wird / wie
nicht allein viel Land und Leuthe / Städte / Kir= | chen / [...] b) Radierung; Typen-
druck c) *Franckfurt am Mayn bey Abraham Aubry Kupfferstecher und Kunsthändler / |*
wohnhafft auff dem Roßmarck unter den neuen Häusern. (1663/64) d) Nürnberg, GNM:
24692/1337 e) Schilling, Flugblatt als Instrument, S. 610 mit Abb. 6.

Andere Fassungen
a. Türkischer Jamerspiegel, oder Büßsporren. *Ab der Burgerbücherey zu Zurich / für das 1664. Jahr / zu auf= | munterung allgemeiner hochnohtwendiger Buß / | außgetheilet.* – Zürich, ZB: AZZ 17.
b. wie a; gravierter Text; *C. Meyer fecit.* – Zürich, ZB: AZZ 12.

193 a) Vlmer Wehklag vnd Augspurgische Warnung. Dialogus oder Gespräch zwischen Vlm / Augspurg vnd König in Franckreich e) Coupe, Broadsheet I, S. 78 (Anm.), II, Nr. 338.

194 *Abb. 40* a) Vnerhörtes Lob vnd Ruhm / eines jungen Tilckmodels | oder newen wolerfahrnen LandsknechtsFrawen b) Radierung; Typendruck c) *Gedruckt im Jahr / M.DC.XXI* d) Bamberg, SB: VI. G. 128; Hamburg, SUB: Scrin C/22, fol. 209.

195 a) Vnerlogene / Gewisse / auch Warhafftige Newe Zeitunge / | So ein Wunder vber alle Wunder: | Welche ein Blinder Hinckender Bott kurtz ver= | schiener zeit auß New Jndien vnd Calecut mit gebracht / [...] b) 4 Holzschnitte; Typendruck c) *Getruckt zu Knottelbeltz in Schlauraffen / | Da man von einer stund drey Thaler gibt zuschlaffen / | Jm Jahr 1630* e) Alexander, Woodcut, 774.

196 a) Vnglaubhafftige / vnd doch für gewisse | Zeittung / von einem grossen Weib / [...] b) Holzschnitt; Typendruck c) *Zu Augspurg / bey Abraham Bach | Brieffmaler / auffm Creutz.* (2. Hälfte des 17. Jahrhunderts) e) Alexander, Woodcut, 66.

197 *Abb. 46* a) Vnterscheyd eins Münchs Vnd eins Christen b) Holzschnitt; Typendruck c) (Nürnberg?: Erhard Schön?) 1. Hälfte des 16. Jahrhunderts d) Berlin, SB (West): YA 276 m e) The Illustrated Bartsch 13, S. 272f.

198 a) Vermanung an ein Lobliche Eydgnoschafft / zür Einigkeit b) Radierung; Typendruck c) (Zürich, Radierung:) *CHRMVRE 1580* (Christoph Murer) e) Vignau-Wilberg, Murer, S. 15–17 mit Abb. 138.

199 a) VIGILATE QVIA NESCITIS QVA HORA DÑS VENIET b) Kupferstich; gravierter Text c) *J. v. d. heidē. G. Alzenbach excu.* (Köln um 1650) d) Braunschweig, HAUM: FB XIV.
Andere Fassungen
a. Ohne die Stechersignatur von der Heydens. – Harburg, Oettingen-Wallersteinsches KK: Mappe 18.

200 *Abb. 7* a) Von dē klagbaren leyden vñ mitleyden christi: vñ seiner wirdigen muter Marie b) Holzschnitt; Typendruck c) *Gedruckt durch Hieronymū Höltzel.* (Nürnberg um 1515; Holzschnitt: Wolf Traut?; Text:) *S. Brant* e) Geisberg, Woodcut, 1361.

201 *Abb. 61* a) Von dem Cometen oder Pfawen schwantz / so in etlichem hochteutschen | land [...] gesehen ist worden / | nach der gepurt Christi M.D.xxxj. Jar b) Holzschnitt; Typendruck c) o.O. (1531; Text:) *Achilles P. Gassarus physicus Lindoe* d) Nürnberg, StB: Einbl. 16. Jahrhundert.
Andere Fassungen
a. Die Verse von Faber Stapulensis stehen links neben dem Holzschnitt. – Friedrich S. Archenhold, Alte Kometen-Einblattdrucke, Berlin (1917), Nr. 3.

202 a) Von den kinthpetkelnerin vnnd von den dienstmaiden von den erbarn dirn b) Holzschnitt; xylographischer Text c) Nürnberg um 1490; Text und Holzschnitt: Jörg) *Glogkendon* e) Deutsches Leben, 225; Haberditzl, Einblattdrucke, Nr. 180; Schreiber, Handbuch IV, Nr. 1971.

203 a) Von der Munchen vrsprung b) Holzschnitt; Typendruck c) o. O.
M.D.XXiij e) Saxo, Ein Pamphlet »Von der München ursprung« vom Jahre 1523, in:
Zs. f. Bücherfreunde N.F. 12 (1920) 76f.

204 a) Von einem vor nyeerhôrten Rech / ser wunder= | bar / So zů Memingen in der
Statt bey Hans Mair [...] b) Holzschnitt; Typendruck c) *Gedruckt zu Augspurg /
durch Josias Werlj.* (Text:) [...] *sagt Samuel Reischlein.* | *Anno 15.80. Jar / den 31. Augu-
sty* d) Zürich, ZB: PAS II 18/2 e) Holländer, Wunder, Abb. 38; Strauss, Woodcut,
1191.
Andere Fassungen
a. *Zu Nůrnberg / bey Hans Weygel / in der Kotgassen.* – Strauss, Woodcut, 1141.

205 a) Von eynem Jesuwider / wie der zu Wien inn Oeste[r=] | reich / die Todten
lebendig zumachen vnterstanden / Aber vber der Kunst | zu schanden worden / entlauffen
můssen / Anno 1569 b) Holzschnitt; Typendruck c) o. O. (1569/70) e) Strauss,
Woodcut, 1397.

206 a) Von vnderscheidt des HERRN Christi / vnd des Bapsts Lehr vnd Leben b) 3
Holzschnitte; Typendruck c) o. O. (letztes Drittel des 16. Jahrhunderts) d) Wolfen-
büttel, HAB: 38. 25. Aug. 2°, fol. 293 e) Flugblätter Wolfenbüttel II, 41 (Kommentar
M. Schilling).
Andere Fassungen
Zu den zahlreichen anderen Fassungen vgl. Jörg Traeger, Der reitende Papst. Ein Beitrag
zur Ikonographie des Papsttums, München / Zürich 1970 (Münchener kunsthistorische Ab-
handlungen, 1); Flugblätter Wolfenbüttel II, 40–42; Paas, Broadsheet I, P-71f., P-91, PA-
16–19.

207 a) Waarhaffte Contrafactur D. Martini Lutheri Seeliger gedächtnüs wie dieselbe
von Lucasser | Cranichen dem leben nach gemacht [...] in diesem Jubeljahr 1617. wider an
den Tag gegeben b) Kupferstich; gravierter Text c) o. O. (1617; Bild nach Lucas
Cranach d. Ä.; Text: Martin Luther) d) Braunschweig, HAUM: FB XV; Wolfenbüttel,
HAB: 38. 25. Aug. 2°, fol. 302 e) Flugblätter Wolfenbüttel II, 120 (Kommentar
M. Schilling); Kastner, Rauffhandel, S. 184–186; Paas, Broadsheet II, P-311.
Andere Fassungen
a. *Hanns Philip Walch Excud.* – Harburg, Oettingen-Wallersteinsches KK: Mappe 18a. –
Kastner, Rauffhandel, S. 347; Paas, Broadsheet II, P-310.
b. *Paulus Fürst exc.* – Kastner, Rauffhandel, S. 347 (dort auch eine Fassung von 1730).

208 *Abb. 70* a) Waarhafftige Abcontrafayt vnd grůndlicher Bericht der wunderli= |
chen Mißgeburt / welche in dem Marcktflecken Hôchstadt / [...] den 10. Tag Martij dieses
1642. Jahrs auff die Welt geboren / [...] b) Kupferstich; Typendruck c) *Erstlich
gedruckt zu Franckfurt am Mayn / vnd bey Sebastian Furcken zu finden.* (1642) d) Erlan-
gen, UB: Flugbl. 4, 37.

209 a) Wahre Historie | Des Wallensteinischen Gelåchters b) Radierung; Typen-
druck c) o. O. (1631/32) d) Braunschweig, HAUM: FB XVII; Hamburg, SUB:
Scrin C/22, fol. 163 e) Coupe, Broadsheet II, Nr. 353a; Flugblätter des Barock, 56.
Andere Fassungen
a. Abweichende Orthographie, 1. Zeile: *schaden /*; 3. Zeile: *jhr Excellentz* (in Fraktur). –
Nürnberg, GNM: 561/1314. – Coupe, Broadsheet II, Nr. 353; Paas, Verse Broadsheet,
S. 15f.; Um Glauben und Reich, Nr. 654 (mit Abb.).
b. *Waare Histori /* | Deß Wallsteinischen Gelåchters. *MDCXXXII.* – München, SB: Einbl.
V, 8a/60; Nürnberg, GNM: 560/1314; Ulm, StB: Flugbl. 253. – Coupe, Broadsheet II,
Nr. 353b; Beller, Propaganda, Nr. 18.

210 *Abb. 48* a) Ware Contrafactur des BapstEsels / so zů | Rom in der Tyber todt
gefunden / Vnd des Mônchskalbs / so zu | Freyberg von einem Kalb geboren / [...] b) 2

Holzschnitte; Typendruck c) o. O. *Anno 1586* d) Berlin, SB (West): YA 2051 m
e) Hartmann Grisar / Franz Heege, Luthers Kampfbilder. 3: Der Bilderkampf in den
Schriften von 1523–1545, Freiburg i. Br. 1923, S. 21.

211 (vgl. Nr. 82) a) Warhaffte Bildnus / | Eines wider die Natur nimmer satten |
Menschen=Fressers / | Welcher sich an unterschiedenen Orten im H. Röm. Reich aufgehal-
ten / [...] b) Kupferstich; Typendruck c) *Nürnberg / zu finden bey J. J. Felßeckers*
sel. Erben / 1701 d) Bamberg, SB: VI. G. 222.

212 *Abb. 12* a) Warhaffter vnd eigendtlicher Abriß zwayer alten Bildnussen / | Deß
Heyligen Dominici / vnd deß Heyligen Francisci / [...] b) Holzschnitt; Typendruck
c) *Gedruckt zu Augspurg / bey Chrysostomo Dabertzhofer / Jm Jar 1612* d) Augsburg,
StA: Urgicht 1612 XI 7, Beilage.

213 *Abb. 74* a) Warhafftig vnd erschröckliche Geschicht / | welche geschehen ist
auff den xxiiij. tag Brachmonats / im | M.D.L.XX. Jar / im Land zů Mechelburg / | nicht weit
von newen Brandenburg / zu | Oster genannt gelegen b) Holzschnitt; Typendruck
c) o. O. (1570) d) Wolfenbüttel, HAB: 95. 10. Qu. 2° (18) e) Flugblätter Wolfen-
büttel III, 134 (Kommentar W. Harms).
Andere Fassungen
a. *Getruckt zů Strasburg.* – Nürnberg, GNM: 789/1283.
b. [...] am tage Johannis des Teůffers / im | M.D.LXIX. Jar [...]. – Zürich, ZB: PAS II 8/2.

214 (vgl. Nr. 228) a) Warhafftige Abbildung | der Creutzigung | Christi
b) Kupferstich; gravierter Text c) *I. F. Fleischbe*[rger] *sc.* (Nürnberg 1653) d) Nürn-
berg, GNM: 21858/1337; Nürnberg, StB: Einbl. 16.–20. Jahrhundert e) Bangerter-
Schmid, Erbauliche Flugblätter, S. 215f.
Andere Fassungen
a. *T. G. Beck fecit.* (Nürnberg 1. Drittel des 18. Jahrhunderts). – Nürnberg, StB: Einbl.
16.–20. Jahrhundert; Wolfenbüttel, HAB: IT 703. – Bangerter-Schmid, Erbauliche Flug-
blätter, Nr. 145, Abb. 47; Flugblätter Wolfenbüttel III, 19 (Kommentar A. Juergens).

215 (vgl. Nr. 217) a) Warhafftige Abconterfect vñ beschreibung aines wunderbarli-
chen vñ graussamen | Wurms Crocodili auff Lateinisch / vnd auff Teütsch Lindwurm genết /
[...] b) Holzschnitt; Typendruck c) *Gedruckt zů Jngolstat / durch Alexander vnd*
Samuel Weyssenhorn. (um 1560; Text nach Sebastian Münster) d) Zürich, ZB: PAS II
6/3 e) Strauss, Woodcut, 1182.
Andere Fassungen
a. Vvarachtighe Conterfeytinghe ende beschrijuinghe van eenen Grouwelijcken | ende ver-
schrickelijcken Worm / [...]. Antwerpen: *Jan van Ghelen* um 1565. – Wolfenbüttel,
HAB: 95. 10. Quodl. 2°, fol. 24. – Flugblätter Wolfenbüttel I, 238 (Kommentar U.-
B. Kuechen).

216 (vgl. Nr. 227) *Abb. 56* a) Warhafftige Abconterfectur vnd eigentlicher be-
richt / | Der gewaltigen Schiffbrucken / Blochheusser / vnd vnerhorte wundergebew / [...] Jn
dessen 1585. jar b) Holzschnitt; Typendruck c) *Zu Augspurg bey Hanns Schultes*
Brieffmaler / vnd Formschneider. (1585) d) Augsburg, StB: Einbl. nach 1500, 25; Mün-
chen, SB: Cgm 5864/2, vor fol. 38 e) Dresler, Augsburg, S. 45.
Andere Fassungen
a. *Gedruckt zu Nürnberg / bey Georg Lanng* [...]. – Nürnberg, GNM: 2861/1341; Zürich,
ZB: PAS II 22/4. – Hollstein, German Engravings XXI, S. 10; Strauss, Woodcut, 575.

217 (vgl. Nr. 215) a) Warhafftige Beschreibung eines grausamen erschröcklichen
grossen Wurms / | wőlcher zů Lybia in Türckey [...] gefangen vnd vmbbracht worden ist /
[...] b) Holzschnitt; Typendruck c) *Getruckt durch Peter Hug.* (Straßburg um
1565; Text/Verlag:) *Saluator Flaminio* d) Wolfenbüttel, HAB: 95. 10 Quodl. 2°, fol.
23 e) Flugblätter Wolfenbüttel I, 237 (Kommentar U.-B. Kuechen).

Andere Fassungen

a. *Gedruckt zů Jngolstat durch Alexander vnd Samuel Weyssenhorn.* – Zürich, ZB: PAS II 6/4. – Fehr, Massenkunst, Abb. 25.

b. *Getruckt zu Augspurg durch Mattheum Francken.* – Zürich, ZB: PAS II 6/12. – Fladt, Einblattdrucke, Nr. 78.

218 a) Warhafftige Contrafactur / vnd Newe Zeyttung / eines | Kneblins welches Jetzunder etlich wochen her / vnnatůrlicher weyß / Blůt Schwitzet b) Holzschnitt; Typendruck c) *Gedruckt Zu Augspurg / bey Hanns Schultes Brieffmaler vnd Formschneyder vnder dem Eyßenberg Den 17. Martij Año 1588* d) Berlin, SB (West): YA 2238; Nürnberg, GNM: 792/1283 e) Holländer, Wunder, Abb. 119; Strauss, Woodcut, 945; Welt im Umbruch, Nr. 284.

219 *Abb. 63* a) Warhafftige Contrafeytung eines grausamen wilden Thiers / Vhrochsse genant b) Holzschnitt; Typendruck c) *Getruckt zu Hamburg / durch Heinrich Stadtlander | Brieffmaler vnd Formschneider. M.D.LXviiij* d) Erlangen, UB: Flugbl. 1, 6 e) Werner Kayser / Claus Dehn, Bibliographie der Hamburger Drucke des 16. Jahrhunderts, Hamburg 1968 (Mitteilungen aus d. Hamburger SUB, 6), Nr. 161 (ohne Kenntnis eines Ex.).

Andere Fassungen

a. Diß ist deß Wilden Awerochsen Contrafactur. – Zürich, ZB: PAS II 9/2. – Fehr, Massenkunst, Abb. 83.

220 (vgl. Nr. 92) a) Warhafftige Geschicht / so beschehen ist zů Dirschenreidt / | den 6. Jenner / in disem M.D.LXXIII. Jar [...] b) Holzschnitt; Typendruck c) *Getruckt zum Hoff / bey Matheum Pfeilschmidt / im jar 1573* d) Zürich, ZB: PAS II 12/76 e) Strauss, Woodcut, 842; Alf Mintzel, Hofer Einblattdrucke und Flugschriften des 16. und 17. Jahrhunderts. Ankündigung eines Forschungsprojektes, in: Wolfenbütteler Barock-Nachrichten 10 (1983) 441–457, hier S. 443.

221 *Abb. 58* a) Warhafftige Newe Zeitung auß Siebenbůrgen / welcher massen | derselbige Fůrst [...] sich auff 10. Junij fůr Temeßwar gelegert / [...] im 1596 Jar b) Holzschnitt; Typendruck c) *Gedruckt zu Nůrnberg / bey Lucas Mayr / Formschneyder. (1596)* d) Nürnberg, StB: Einbl. 16. Jahrhundert.

222 *Abb. 53* a) Warhafftige Newe Zeyttung / von einem Trewlosen | Mainaydischen / Gotßuergeßnen / Schelmischen JudenDoctor / genandt Leůpolt / | [...] erst neulich diß LXXiij. | Jar gericht worden [...] b) Holzschnitt; Typendruck c) o.O. (1573) d) Nürnberg, GNM: 245/1279.

223 a) Warhafftige Newe Zeytung / Von einer grossen vnnd zuuor weil | die Welt steht nit erhôrter Wunderthat [...] in disem jetz lauffenden 1590. Jar / den 22. tag Maij b) Holzschnitt; Typendruck c) *Zu Augspurg / bey Bartholme Kåppeler Brieffmaler / im kleinen Sachssengeßlin. (1590)* d) Augsburg, StB: Einbl. nach 1500, 19; Erlangen, UB: Flugbl. 1, 11 e) Strauss, Woodcut, 489.

224 a) Warhafftige vnd aigentliche Abcontrafactur vnd newe | Zeytung / von einem hailsamen Brunnen für mancherley vnhailbare kranckhaiten / | wôlcher [...] bey dem Dorff Walckershofen / im | M.D.Lj. Jar / erfunden worden ist b) Holzschnitt; Typendruck c) *Getruckt zů Dillingen durch Sebaldum Mayer. (1551)* e) Strauss, Woodcut, 729.

225 *Abb. 81* a) Warhafftige vnd erschrôckliche Newe Zeitung / | Welche sich kurtz verwichenen Tagen zu Důrrenrohr auff den Tullnerfeldt / [...] begeben [...] dieses 1629. Jahrs [...] b) Holzschnitt; Typendruck c) *Zu Wienn in Oesterreich / Bey Hans Vlrich Nuschler / Brieffmaler neben dem Peillerthor / zu finden. (1629)* d) Nürnberg, GNM: 2832/1373.

344

226 *Abb. 78* a) Warhafftige Zeitung / | Oder: | Warhaffte vnd denckwirdige Geschichte / So sich im Lande zu Braun= | schweig / Jn einem Flecken Kuppenbrücke genandt / nicht weit von Hildesheim gelegen / zuge= | tragen / [...] b) Radierung; Typendruck c) *Gedruckt im Jahr / 1621* d) Hamburg, SUB: Scrin C/22, fol. 253; Nürnberg, GNM: 24570/1336a.

227 (vgl. Nr. 216) *Abb. 55* a) Warhafftiger vnd eygentlicher bericht / vnd Abconterfactur / der gewaltigen vor nie erhör= | ten Festung vnd Schiffbruck / [...] vor der gewaltigen Statt | Antorff [...] im 1585. Jar b) Holzschnitt; Typendruck c) *Gedruckt zu Augspurg / durch Michael Manger.* (1585) d) Nürnberg, GNM: 24820/1214; Zürich, ZB: PAS II 22/5–6 e) Strauss, Woodcut, 669.

228 (vgl. Nr. 214) *Abb. 6* a) Warhaftige Abbildung der | Creutzigung Christi b) Kupferstich; gravierter Text c) (Nürnberg um 1640; Kupferstich:) *G. Walch f.* (Text: Johann Saubert?) d) Nürnberg, StB: Einbl. 16.–20. Jahrhundert.

229 a) Wer arges thut / hasset das liecht / vnd kumpt nit an das | liecht / auff das seyne werck nicht gestrafft werden [...] b) Holzschnitt; Typendruck c) *Gedruckt zu Nürnberg | durch Georg Wachter.* (um 1540; Holzschnitt: Erhart Schön; Text:) *Hans Sachs* e) Geisberg, Woodcut, 1111; Flugblätter der Reformation B 22; Röttinger, Bilderbogen, Nr. 1016.

230 a) Wer Weis | Obs war | ist b) Holzschnitt; Typendruck und xylographischer Text c) o.O. (um 1580) d) Nürnberg, GNM: 2009/1292 e) Fuchs, Sittengeschichte, Beilage; Brückner, Druckgraphik, Abb. 41.

231 a) Wie ein jeglicher Haußvater vnd Haußmutter in disen | jetzigen / letzten / aller gefehrligsten / vnd geschwinden zeitten / [...] jre Kinder vnd Haußgesinde / zum Gebet / [...] vermahnen sollen b) Holzschnitt; Typendruck c) *Zu Regenspurg / druckts Heinrich Geißler.* (um 1562; Holzschnitt: Michael Ostendorfer?) d) Wolfenbüttel, HAB: 31. 8. Aug. 2°, fol. 408 e) Flugblätter Wolfenbüttel I, 25 (Kommentar M. Schilling).

232 *Abb. 75* a) Wunder seltzame Geschicht / von einer armen Wittfrawen vnd fünff kleiner Kinder / welche für | jr essen schlaffend auff einem gesåyten kornacker [...] b) Holzschnitt; Typendruck c) *Getruckt zu Strasburg bey Peter Hug in S. Barbel Gassen.* (1571) d) Wolfenbüttel, HAB: 95. 10. Quodl. 2° (25) e) Flugblätter Wolfenbüttel III, 136 (Kommentar A. Schneider).
Andere Fassungen
a. *Getruckt zu Franckfurt / bey Niclaus Basse.* – Zürich, ZB: PAS II 8/8. – Strauss, Woodcut, 84.

233 a) ZV wissen / daß allhier ein Zwerch aus fremden Landen ankommen / [Inc.] b) Holzschnitt; Typendruck c) o.O. (1667) d) Braunschweig, HAUM: FB IX.

2. Sonstige Quellen

In das Quellenverzeichnis sind Werke aufgenommen worden, die vor ca. 1850 erschienen sind und wenigstens dreimal in der vorliegenden Arbeit zitiert wurden.

Albertinus, Haußpolicey. – Aegidius Albertinus: Fünffter / Sechster vnd Sibender Theyl Der Haußpolicey [...], München: Nikolaus Heinrich 1602. (Ex. München, SB: 4° Asc. 12).
Alexander Woodcut. – Dorothy Alexander in Collaboration with Walter L. Strauss: The German Single-Leaf Woodcut 1600–1700. A Pictorial Catalogue, 2 Bde., New York 1977.

The Illustrated Bartsch. – The Illustrated Bartsch, hg. v. Walter L. Strauss, Bd. 1ff., New York 1978ff.

Beller, Propaganda. – Elmer A. Beller: Propaganda in Germany during the Thirty Years' War, Princeton 1940.

Bohatcová, Irrgarten. – Mirjam Bohatcová: Irrgarten der Schicksale. Einblattdrucke vom Anfang des Dreißigjährigen Krieges, Prag 1966.

von Clausen, Narren=Seil. – Ignatius Franciscus von Clausen: Der Politischen Jungfern Narren=Seil / Das ist / Genaue und eigendliche Beschreibung / welcher Gestalt heut zu Tage das Frauen=Volck / und sonderlich die Jungfern / das verliebte und buhlerische Manns= Volck so artig weiß bey der Nase herum zu führen / [...], o.O. 1689. (Ex. Berlin, SB-West: Yu 8821).

Drugulin, Bilderatlas. – Wilhelm Drugulin: Historischer Bilderatlas, Leipzig 1863/67, Nachdruck Hildesheim 1964.

Dürer, Werk. – Albrecht Dürer 1471 bis 1528. Das gesamte graphische Werk, 2 Bde., München 1970.

Fischart, Flöh Hatz. – Johann Fischart: Flöh Hatz, Weiber Tratz, hg. v. Alois Haas, Stuttgart 1967 (RUB 1656).

Fischer, Letste Weltsucht. – Johann Rudolf Fischer: Letste Weltsucht vnnd Teuffelsbruot / das ist: Ein Trawrige Tragoedia von deß Gotts vergesnen / Land vnnd Leuth: Leib vnnd Seelverderbern den Schacherigen Gelt Wuchers Geburt wachsen zunehmen / Straff vnd endlichen Vndergang [...], Ulm 1623 (Ex. Ulm, StB: Sch 3552).

Fischer, Chronik. – Sebastian Fischer: Chronik besonders von Ulmischen Sachen, hg. v. Karl Gustav Veesenmeyer, Ulm 1896.

Flugblätter des Sebastian Brant. – Flugblätter des Sebastian Brant, hg. v. Paul Heitz, mit einem Nachwort von Franz Schultz, Straßburg 1915 (Jahresgaben d. Gesellschaft f. Elsässische Literatur, 3).

Flugblätter Heidelberg. – Flugblätter. Aus der Frühzeit der Zeitung. Gesamtverzeichnis der Flugblatt-Sammlung des Kurpfälzischen Museums der Stadt Heidelberg, bearbeitet von Sigrid Wechssler, Heidelberg 1980.

Fuggerzeitungen 1618–1623. – Fuggerzeitungen aus dem Dreißigjährigen Krieg 1618–1623, hg. v. Theodor Neuhofer, Augsburg 1936.

Geisberg, Woodcut. – Max Geisberg: The German Single-Leaf Woodcut 1500–1550, hg. v. Walter L. Strauss, 4 Bde., New York 1974.

Haberditzl, Einblattdrucke. – Franz Martin Haberditzl: Die Einblattdrucke des 15. Jahrhunderts in der Kupferstichsammlung der k. und k. Hofbibliothek zu Wien, 2 Bde., Wien 1920/21.

Harsdörffer, Gesprächspiele. – Georg Philipp Harsdörffer: Frauenzimmer Gesprächspiele, hg. v. Irmgard Böttcher, 8 Bde., Tübingen 1968/69 (Dt. Neudrucke, Reihe Barock, 13–20).

Hartmann, Neue=Zeitungs=Sucht. – Johann Ludwig Hartmann: I.N.J.! Unzeitige Neue=Zeitungs=Sucht / und Vorwitziger Kriegs=Discoursen Flucht / Nechst beygefügten Theologischen Gedancken von heutigen unnöthigen Rechts=Processen [...], Rothenburg o.d.T.: Friedrich Gustav Lips 1679 (Ex. Hannover, LB: P-A 689).

Heß, Himmels- und Naturerscheinungen. – Wilhelm Heß: Himmels- und Naturerscheinungen in Einblattdrucken des XV. bis XVIII. Jahrhunderts, Leipzig 1911, Nachdruck Nieuwkoop 1973.

Heupold, PRECATIONES. – Bernhard Heupold: PRECATIONES Hebdomadariae Rhythmicae. Christliches ReymenGebettBüechlein für die liebe Jugent auff alle Tag in der wochen, Augsburg: Michael Stör 1626 (Ex. Wolfenbüttel, HAB: 1289. 5. Th. [1]).

Hirth, Bilderbuch. – Georg Hirth: Kulturgeschichtliches Bilderbuch aus drei Jahrhunderten, 6 Bde., Leipzig / München 1881/90.

Hollstein, German Engravings. – Friedrich Wilhelm Heinrich Hollstein: German Engravings, Etchings and Woodcuts, ca. 1400–1700, Bd. 1ff., Amsterdam 1954ff.

Hollstein, Dutch Etchings. – Friedrich Wilhelm Heinrich Hollstein: Dutch and Flemish Etchings, Engravings and Woodcuts, ca. 1450–1700, 25 Bde., Amsterdam 1949/81.

Kirchenlied, hg. Wackernagel. – Das deutsche Kirchenlied von der ältesten Zeit bis zu Anfang des 17. Jahrhunderts, hg. von Philipp Wackernagel, 5 Bde., Leipzig 1864/77, Nachdruck Hildesheim 1964.

Knaust, winckelschmåhen. – Heinrich Knaust: Von Heimlichem winckelschmåhen vñ außtragen / Auch öffentlichen Jniurien / Schelt vnd Låsterworten [...], Frankfurt a. M.: Christian Egenolfs Erben 1563. (Ex. München, UB: Jus. 1465).

Der Dreißigjährige Krieg, hg. Opel/Cohn. – Der Dreißigjährige Krieg. Eine Sammlung von historischen Gedichten und Prosadarstellungen, hg. v. Julius Otto Opel und Adolf Cohn, Halle a. S. 1862.

Deutsches Leben. – Deutsches Leben der Vergangenheit in Bildern. Ein Atlas mit 1760 Nachbildungen alter Kupfer- und Holzschnitte aus dem 15ten bis 18ten Jahrhundert, hg. v. Eugen Diederichs, 2 Bde., Jena 1908.

Lycosthenes, CHRONICON. – Conrad Lycosthenes: PRODIGIORVM AC OSTEN-TORVM CHRONICON [...], Basel: Heinrich Petri (1557). (Ex. München, UB: 2° Phys. 78).

Montanus, Schwankbücher. – Martin Montanus: Schwankbücher (1557–1566), hg. v. Johannes Bolte, Tübingen 1899 (BLVS 217).

Münster, Cosmographey. – Sebastian Münster: Cosmographey. Oder beschreibung Aller Länder herrschafftenn vnd fürnemesten Stetten des gantzen Erdbodens [...], Basel: Sebastian Henricpetri 1588, Nachdruck München 1977.

Paas, Broadsheet. – John Roger Paas: The German Political Broadsheet 1600–1700, Bd. 1ff., Wiesbaden 1985ff.

Pauli, Beham. – Gustav Pauli: Hans Sebald Beham. Ein kritisches Verzeichniss seiner Kupferstiche, Radirungen und Holzschnitte, Straßburg 1901 (Studien z. dt. Kunstgesch., 33).

PoliceijOrdnung Straßburg. – Der Statt Straßburg PoliceijOrdnung, Straßburg: Johann Carolus 1628. (Ex. München, SB: 2° J. germ. 83).

Printz, Güldner Hund. – Wolfgang Caspar Printz: Güldner Hund / oder Ausführliche Erzehlung / wie es dem so genannten Cavalier aus Böhmen / [...] ergangen [...], in: ders.: Ausgewählte Werke, hg. von Helmut K. Krausse, Bd. 2, Berlin / New York 1979, S. 2–131.

du Puy-Herbault, TRACTAT. – Gabriel du Puy-Herbault: TRACTAT [...] Von verbot vnnd auffhebung deren Bücher vnd Schrifften / so in gemain one nachtheil vnnd verletzung des gewissens / auch der frumb vnd erbarkeit / nit mögen gelesen oder behalten werden [...], München: Adam Berg 1581. (Ex. München, SB: N. libr. 221g).

Ratsverlässe, hg. Hampe. – Nürnberger Ratsverlässe über Kunst und Künstler im Zeitalter der Spätgotik und der Renaissance, hg. v. Theodor Hampe, Wien / Leipzig 1904 (Quellenschriften f. Kunstgesch. u. Kunsttechnik d. Mittelalters u. d. Neuzeit, N. F. 11–13).

Sachs, Fabeln und Schwänke. – Hans Sachs: Sämtliche Fabeln und Schwänke, hg. v. Edmund Goetze u. Carl Drescher, 6 Bde., Halle a. S. 1893/1913 (NdL 110–117, 126–134, 164–169, 193–199, 207–211, 231–235).

Sachs, Werke. – Hans Sachs: Werke, hg. v. Adelbert von Keller u. Edmund Goetze, 26 Bde., Tübingen 1870–1908, Nachdruck Hildesheim 1964 (BLVS 102–106, 110, 115, 121, 125, 131, 136, 140, 149, 159, 173, 179, 181, 188, 191, 193, 195, 201, 207, 220, 225, 250).

Schreiber, Handbuch. – Wilhelm Ludwig Schreiber: Handbuch der Holz- und Metallschnitte des 15. Jahrhunderts, 8 Bde., Leipzig 1926/30.

Schriften, hg. Kurth. – Die ältesten Schriften für und wider die Zeitung. Die Urteile des Christophorus Besoldus (1629), Ahasver Fritsch (1676), Christian Weise (1676) und Tobias Peucer (1690) über den Gebrauch und Mißbrauch der Nachrichten, hg. v. Karl Kurth, Brünn / München / Wien 1944 (Quellenhefte z. Zeitungswissenschaft, 1).

Starck, Erinnerung. – Georg Starck: Erinnerung Von einer gemaltē Charten / oder abgedrucktem brieffe / so bey vielen sonderlich werd gehalten / darauff im mittel mit grossen Buchstaben gedruckt: Wer weis obs war ist [...], Uelzen: Michel Kröner 1582. (Ex. Berlin, SB-West: Yd 2951).

Stieler, Zeitungs Lust. – Kaspar Stieler: Zeitungs Lust und Nutz. Vollständiger Neudruck der Originalausgabe von 1695, hg. v. Gert Hagelweide, Bremen 1969 (Sammlung Dieterich, 324).

Strauss, Woodcut. – Walter L. Strauss: The German Single-Leaf Woodcut 1550–1600. A Pictorial Catalogue, 3 Bde., New York 1975.

Tenner, Sammlung Adam V. – Helmut Tenner: Sammlung Adam Teil V. Auktionskatalog 138, Heidelberg 1982.

Teufelbücher. – Teufelbücher in Auswahl, hg. v. Ria Stambaugh, 5 Bde., Berlin / New York 1970/80.

THEATRVM EVROPAEVM. – THEATRVM EVROPAEVM, Oder Außführliche / vnd Warhafftige Beschreibung aller vnd jeder denckwürdiger Geschichten [...] vom Jahr Christi 1617. biß auff das Jahr 1629 [...] Beschrieben durch M. Joannem Philippum Abelinum [...], Frankfurt a. M.: Matthaeus Merian 1635. (Ex. München, UB: 2° Hist. 2150/1).

Wäscher, Flugblatt. – Hermann Wäscher: Das deutsche illustrierte Flugblatt. Von den Anfängen bis zu den Befreiungskriegen, Bd. 1, Dresden 1955.

von Wedel, Hausbuch. – Hausbuch des Herrn Joachim von Wedel auf Krempzow Schloß und Blumberg erbgesessen, hg. von Julius von Bohlen-Bohlendorff, Tübingen 1882 (BLVS 161).

Wendt, Von Buchhändlern. – Bernhard Wendt: Von Buchhändlern, Buchdruckern und Buchführern. Ein kritischer Beitrag des Johann Friedrich Coelestin aus dem XVI. Jahrhundert, in: AGB 13 (1973) 1587–1624.

Wickiana, hg. Senn. – Die Wickiana. Johann Jakob Wicks Nachrichtensammlung aus dem 16. Jahrhundert. Texte und Bilder zu den Jahren 1560 bis 1571, hg. von Matthias Senn, Küsnacht / Zürich 1975.

Zeichen am Himmel. – Zeichen am Himmel. Flugblätter des 16. Jahrhunderts, Ausstellungskatalog Nürnberg 1982.

Zeitung, hg. Blühm / Engelsing. – Die Zeitung. Deutsche Urteile und Dokumente von den Anfängen bis zur Gegenwart, hg. von Elger Blühm und Rolf Engelsing, Bremen 1967 (Sammlung Dieterich, 319).

3. Forschung

In das Literaturverzeichnis wurden nur Arbeiten aufgenommen, die in der vorliegenden Untersuchung wenigstens dreimal zitiert wurden.

Albrecht Dürer 1471 1971. – Albrecht Dürer 1471 1971, München 1971 (Ausstellungskatalog Nürnberg 1971).

Balzer, Reformationspropaganda. – Bernd Balzer: Bürgerliche Reformationspropaganda. Die Flugschriften des Hans Sachs in den Jahren 1523–1525, Stuttgart 1973 (Germanistische Abhandlungen, 42).

Bangerter-Schmid, Erbauliche Flugblätter. – Eva-Maria Bangerter-Schmid: Erbauliche illustrierte Flugblätter aus den Jahren 1570–1670, Frankfurt a. M. / Bern / New York 1986 (Mikrokosmos, 20).

Bastian, Mummenschanz. – Hagen Bastian: Mummenschanz. Sinneslust und Gefühlsbeherrschung im Fastnachtspiel des 15. Jahrhunderts, Frankfurt a. M. 1983.

Bauer, Gemain Sag. – Martin Bauer: Die »Gemain Sag« im späteren Mittelalter. Studien zu einem Faktor mittelalterlicher Öffentlichkeit und seinem historischen Auskunftswert, Diss. Erlangen 1981.

Beiträge zur Geschichte des Buchwesens. – Beiträge zur Geschichte des Buchwesens im konfessionellen Zeitalter, hg. v. Herbert G. Göpfert u. a., Wiesbaden 1985 (Wolfenbütteler Schriften z. Gesch. d. Buchwesens, 11).

Benzing, Verleger. – Josef Benzing: Die deutschen Verleger des 16. und 17. Jahrhunderts. Eine Neubearbeitung, in: AGB 18 (1977) 1077–1322.

Böttiger, Hainhofer. – John Böttiger: Philipp Hainhofer und der Kunstschrank Gustav Adolfs, 2 Bde., Stockholm 1909.

Bogel / Blühm, Zeitungen. – Else Bogel / Elger Blühm: Die deutschen Zeitungen des 17. Jahrhunderts. Ein Bestandsverzeichnis mit historischen und bibliographischen Angaben, 3 Bde., Bremen (München u. a.) 1971/85 (Studien z. Publizistik, Bremer Reihe, 17).

Bohatcová, Gelegenheitsdrucke. – Mirjam Bohatcová: Gelegenheitsdrucke aus deutschen Offizinen des 17. Jahrhunderts. Zwei zeitgenössische Sammelbände in der Bibliothek des Prager Nationalmuseums, in: Bücher und Bibliotheken im 17. Jahrhundert in Deutschland, hg. v. Paul Raabe, Hamburg 1980 (Wolfenbütteler Schriften z. Gesch. d. Buchwesens, 6). S. 171–183.

Bohatcová, Vzácná sbírka. – Mirjam Bohatcová: Vzácna sbírka publicistických a portrétnich dokumentů k počátku třicetileté války (Kníhovna Národního muzea v Praze sign. 102 A 1-199), in: Sborník Národního muzea v Praze, Reihe C, Bd. 27 (1982) 1–76.

Bolte, Bilderbogen. – Johannes Bolte: Bilderbogen des 16. und 17. Jahrhunderts, in: Zs. d. Vereins f. Volkskunde 17 (1907) 425–441; 19 (1909) 51–82; 20 (1910) 182–202; 47 (1938) 3–18.

Brednich, Edelmann. – Rolf Wilhelm Brednich: Der Edelmann als Hund. Eine Sensationsmeldung des 17. Jahrhunderts und ihr Weg durch die Medien, in: Fabula 26 (1985) 29–57.

Brednich, Liedpublizistik. – Rolf Wilhelm Brednich: Die Liedpublizistik im Flugblatt des 15. bis 17. Jahrhunderts, 2 Bde., Baden-Baden 1974/75 (Bibliotheca Bibliographica Aureliana, 55 u. 60).

Brednich, Sammelwerk. – Rolf Wilhelm Brednich: Das Reutlingersche Sammelwerk im Stadtarchiv Überlingen als volkskundliche Quelle, in: Jb. f. Volksliedforschung 10 (1965) 42–84.

Breuer, Oberdeutsche Literatur. – Dieter Breuer: Oberdeutsche Literatur 1565–1650. Deutsche Literaturgeschichte und Territorialgeschichte in frühabsolutistischer Zeit, München 1979 (Zs. f. bayerische Landesgesch., Beiheft 11).

Brückner, Bildkatechese. – Wolfgang Brückner: Bildkatechese und Seelentraining. Geistliche Hände in der religiösen Unterweisungspraxis seit dem Spätmittelalter, in: Anzeiger d. Germanischen Nationalmuseums 1978, 35–70.

Brückner, Druckgraphik. – Wolfgang Brückner: Populäre Druckgraphik Europas. Deutschland. Vom 15. bis 20. Jahrhundert, München [2]1975.

Brückner, Hand und Heil. – Wolfgang Brückner: Hand und Heil im »Schatzbehalter« und auf volkstümlicher Graphik, in: Anzeiger d. Germanischen Nationalmuseums 1965, 60–109.

Brückner, Massenbilderforschung. – Wolfgang Brückner: Massenbilderforschung 1968–1978, in: IASL 4 (1979) 130–178.

Brüggemann / Brunken, Handbuch. – Theodor Brüggemann / Otto Brunken: Handbuch zur Kinder- und Jugendliteratur. Vom Beginn des Buchdrucks bis 1570, Stuttgart 1987.

Costa, Zensur. – G. Costa: Die Rechtseinrichtung der Zensur in der Reichsstadt Augsburg, in: Zs. d. historischen Vereins f. Schwaben u. Neuburg 42 (1916) 1–82.

Coupe, Broadsheet. – William A. Coupe: The German Illustrated Broadsheet in the Seventeenth Century. Historical and Iconographical Studies, 2 Bde., Baden-Baden 1966/67 (Bibliotheca Bibliographica Aureliana, 17 u. 20).

Deneke, Goltwurm. – Bernward Deneke: Kaspar Goltwurm. Ein lutherischer Kompilator zwischen Überlieferung und Glaube, in: Volkserzählung und Reformation, S. 124–177.

Doumergue, Iconographie. – Emile Doumergue: Iconographie Calvinienne, Lausanne 1909.

Dresler, Augsburg. – Adolf Dresler: Augsburg und die Frühgeschichte der Presse, München 1952.

van Dülmen, Entstehung. – Richard van Dülmen: Entstehung des frühneuzeitlichen Europa 1550–1648, Frankfurt a. M. 1982 (Fischer Weltgesch., 24).

Ecker, Einblattdrucke. – Gisela Ecker: Einblattdrucke von den Anfängen bis 1555. Untersuchungen zu einer Publikationsform literarischer Texte, 2 Bde., Göppingen 1981 (GAG 314).

Eder, Erstlich in polnischer Sprache. – Alois Eder: Erstlich in polnischer Sprache beschrieben ... Wolfgang Caspar Printz' Güldner Hund und Polen, in: Acta Universitatis Wratislaviensis 431, Germanica Wratislaviensia 34 (1978) 213–239.

Elias, Prozeß der Zivilisation. – Norbert Elias: Über den Prozeß der Zivilisation. Soziogenetische und psychogenetische Untersuchungen, 2 Bde., Frankfurt a. M. [6]1978 (suhrkamp taschenbuch wissenschaft, 158/159).

Elsas, Umriß. – Moritz J. Elsas: Umriß einer Geschichte der Preise und Löhne in Deutschland vom ausgehenden Mittelalter bis zum Beginn des 19. Jahrhunderts, 2 Bde., Leiden 1936/40.

Emblemata Handbuch. – Emblemata. Handbuch zur Sinnbildkunst des XVI. und XVII. Jahrhunderts, hg. v. Arthur Henkel u. Albrecht Schöne, Stuttgart 1967, Nachdruck ebd. 1978.

Fehr, Massenkunst. – Hans Fehr: Massenkunst im 16. Jahrhundert. Flugblätter aus der Sammlung Wickiana, Berlin 1924 (Denkmale d. Volkskunst, 1).

Fischer, Zeitungen. – Helmut Fischer: Die ältesten Zeitungen und ihre Verleger, Augsburg 1936.

Fitzler, Fuggerzeitungen. – Mathilde Auguste Hedwig Fitzler: Die Entstehung der sogenannten Fuggerzeitungen in der Wiener Nationalbibliothek, Baden b. Wien 1927 (Veröffentlichungen d. Wiener Hofkammerarchivs, 2).

Fladt, Einblattdrucke. – Wilhelm Fladt, Einblattdrucke und ähnliche Druckstücke in Reutlingers Sammelwerk, in: Schriften d. Vereins f. Gesch. d. Bodensees u. seiner Umgebung 67 (1940) 142–154.

Flugblätter des Barock. – Illustrierte Flugblätter des Barock. Eine Auswahl, hg. v. Wolfgang Harms, John Roger Paas, Michael Schilling, Andreas Wang, Tübingen 1983 (Dt. Neudrucke, Reihe Barock, 30).

Flugblätter Coburg. – Illustrierte Flugblätter aus den Jahrhunderten der Reformation und der Glaubenskämpfe, bearbeitet von Beate Rattay, hg. v. Wolfgang Harms, Ausstellungskatalog Coburg 1983.

Flugblätter Darmstadt. – Deutsche illustrierte Flugblätter des 16. und 17. Jahrhunderts. Bd. IV: Die Sammlungen der Hessischen Landes- und Hochschulbibliothek in Darmstadt, hg. v. Wolfgang Harms u. Cornelia Kemp, Tübingen 1987.

Flugblätter der Reformation. – Flugblätter der Reformation und des Bauernkrieges. 50 Blätter aus der Sammlung des Schloßmuseums Gotha, hg. v. Hermann Meuche, Katalog von Ingeburg Neumeister, Leipzig 1976.

Flugblätter Wolfenbüttel. – Deutsche illustrierte Flugblätter des 16. und 17. Jahrhunderts. Bd. I–III: Die Sammlung der Herzog August Bibliothek in Wolfenbüttel, 1. Teil: Ethica. Physica, hg. v. Wolfgang Harms, Michael Schilling, Barbara Bauer, Cornelia Kemp, Tübingen 1985; 2. Teil: Historica, hg. v. Wolfgang Harms, Michael Schilling, Andreas Wang, München 1980; 3. Teil: Theologica. Quodlibetica, hg. v. Wolfgang Harms, Michael Schilling, Albrecht Juergens, Waltraud Timmermann, Tübingen 1989.

Flugschriften als Massenmedium. – Flugschriften als Massenmedium der Reformationszeit. Beiträge zum Tübinger Symposion 1980, hg. v. Hans-Joachim Köhler, Stuttgart 1981 (Spätmittelalter u. Frühe Neuzeit, 13).

Formen und Funktionen. – Formen und Funktionen der Allegorie. Symposion Wolfenbüttel 1978, hg. v. Walter Haug, Stuttgart 1979 (Germanistische Symposien, Berichtsbd. 3).

Frömmigkeit. – Frömmigkeit in der frühen Neuzeit. Studien zur religiösen Literatur des 17. Jahrhunderts in Deutschland, hg. v. Dieter Breuer, Amsterdam 1984 (Chloe, 2).

Fuchs, Sittengeschichte. – Eduard Fuchs: Illustrierte Sittengeschichte vom Mittelalter bis zur Gegenwart, Bd. 1: Renaissance, München 1909, Nachdruck Berlin (1983).

Geloof en Satire. – Geloof en Satire Anno 1600. Rijksmuseum Het Catharijneconvent Utrecht, Utrecht 1981.

Um Glauben und Reich. – Um Glauben und Reich. Kurfürst Maximilian I., 2 Bde., Ausstellungskatalog München 1980.

Goedeke, Grundriß. – Karl Goedeke: Grundriß zur Geschichte der deutschen Dichtung aus den Quellen, Bd. II: Das Reformationszeitalter, Dresden ²1886.

Goer, Gelt. – Michael Goer: ›Gelt ist also ein kostlich Werth‹. Monetäre Thematik, kommunikative Funktion und Gestaltungsmittel illustrierter Flugblätter im 30jährigen Krieg, Diss. Tübingen 1981.

Grimm, Buchführer. – Heinrich Grimm: Die Buchführer des deutschen Kulturbereichs und ihre Niederlassungsorte in der Zeitspanne 1490 bis um 1550, in: AGB 7 (1967) 1153–1772.

Harms, Laie. – Wolfgang Harms: Der kundige Laie und das naturkundliche illustrierte Flugblatt der frühen Neuzeit, in: Berichte zur Wissenschaftsgesch. 9 (1986) 227–246.

Harms, Reinhart Fuchs. – Wolfgang Harms: Reinhart Fuchs als Papst und Antichrist auf dem Rad der Fortuna, in: Frühmittelalterliche Studien 6 (1972) 418–440.

Grunewald, Zecherliteratur. – Eckhard Grunewald: Die Zecher- und Schlemmerliteratur des deutschen Spätmittelalters. Mit einem Anhang: »Der Minner und der Luderer«, Diss. Köln 1976.

Hammer, Melanchthonforschung. – Wilhelm Hammer: Die Melanchthonforschung im Wandel der Jahrhunderte, Bd. 1: 1519–1799, Gütersloh 1967 (Quellen u. Forschgn. z. Reformationsgesch., 35).

Hampe, Ergänzungen. – Theodor Hampe: Beiträge zur Geschichte des Buch- und Kunsthandels in Nürnberg. III. Ergänzungen und Nachträge zu der Abhandlung »Paulus Fürst und sein Kunstverlag«, in: Mitteilungen aus dem Germanischen Nationalmuseum 1920/21, 137–170.

Hampe, Paulus Fürst. – Theodor Hampe: Beiträge zur Geschichte des Buch- und Kunsthandels in Nürnberg. II. Paulus Fürst und sein Kunstverlag, in: Mitteilungen aus dem Germanischen Nationalmuseum 1914/15, 3–127.

Harms, Bemerkungen zum Verhältnis. – Wolfgang Harms: Bemerkungen zum Verhältnis von Bildlichkeit und historischer Situation. Ein Glücksrad-Flugblatt zur Politik Kaiser Maximilians I. im Jahre 1513, in: Geistliche Denkformen in der Literatur des Mittelalters, hg. v. Klaus Grubmüller, Ruth Schmidt-Wiegand, Klaus Speckenbach, München 1984 (Münstersche Mittelalter-Schriften, 51), S. 336–353.

Harms, Einleitung. – Wolfgang Harms: Einleitung zu: Flugblätter Wolfenbüttel I, S. VII–XXX.

Harms, Erschließung. – Wolfgang Harms: Die kommentierende Erschließung des illustrierten Flugblatts der frühen Neuzeit und dessen Zusammenhang mit der weiteren Publizistik im 17. Jahrhundert, in: Presse und Geschichte, S. 83–111.

Harms, Rezeption des Mittelalters. – Wolfgang Harms: Rezeption des Mittelalters im Barock, in: Deutsche Barockliteratur und europäische Kultur, hg. v. Martin Bircher u. Eberhard Mannack, Hamburg 1977 (Dokumente d. Internationalen Arbeitskreises f. dt. Barockliteratur, 3), S. 23–52.

Harms, Lateinische Texte. – Wolfgang Harms: Lateinische Texte illustrierter Flugblätter. Der Gelehrte als möglicher Adressat eines breit wirksamen Mediums der frühen Neuzeit, in: Bildungsexklusivität und volkssprachliche Literatur / Literatur vor Lessing – nur für Experten?, hg. v. Klaus Grubmüller, Günter Hess, Tübingen 1986 (Akten d. VII. Internationalen Germanistenkongresses Göttingen 1985, 7), S. 74–85.

Harms, Das pythagoreische Y. – Wolfgang Harms: Das pythagoreische Y auf illustrierten Flugblättern des 17. Jahrhunderts, in: Antike u. Abendland 21 (1975) 97–110.

Harms / Schilling, Flugblatt der Barockzeit. – Wolfgang Harms / Michael Schilling: Zum illustrierten Flugblatt der Barockzeit, in: Flugblätter des Barock, S. VII–XVI.

Hellmann, Meteorologie. – Gustav Hellmann: Die Meteorologie in den deutschen Flugschriften und Flugblättern des XVI. Jahrhunderts. Ein Beitrag zur Geschichte der Meteorologie, Berlin 1921 (Abhandlungen d. Preußischen Akad. d. Wissenschaften, Jg. 1921, phys.-math. Klasse, Nr. 1).

Hess, Narrenzunft. – Günter Hess: Deutsch-lateinische Narrenzunft. Studien zum Verhältnis von Volkssprache und Latinität in der satirischen Literatur des 16. Jahrhunderts, München 1971 (MTU 41).

von Heusinger, Bibliotheca. – Christian von Heusinger: Bibliotheca Albertina. Notizen zum wiederaufgefundenen Katalog der Bibliothek Herzog Ferdinand Albrechts zu Braunschweig und Lüneburg, in: Wolfenbütteler Notizen zur Buchgesch. 4 (1979) 55–64.

Hoffmann, Typologie. – Konrad Hoffmann: Typologie, Exemplarik und reformatorische Bildsatire, in: Kontinuität und Umbruch. Theologie und Frömmigkeit in Flugschriften und Kleinliteratur an der Wende vom 15. zum 16. Jahrhundert, hg. v. Josef Nolte, Hella Trompert u. Christof Windhorst, Stuttgart 1978 (Spätmittelalter u. Frühe Neuzeit, 2), S. 189–210.

Holländer, Karikatur. – Eugen Holländer: Die Karikatur und Satire in der Medizin, Stuttgart [2]1921.

Holländer, Wunder. – Eugen Holländer: Wunder, Wundergeburt und Wundergestalt in Einblattdrucken des 15. bis 18. Jahrhunderts, Stuttgart 1921.

Holstein, Wilhelm Weber. – Hugo Holstein: Der Nürnberger Spruchsprecher Wilhelm Weber (1602–1661), in: ZfdPh 16 (1884) 165–185.

Hooffacker, Avaritia. – Gabriele Hooffacker: Avaritia radix omnium malorum. Barocke Bildlichkeit um Geld und Eigennutz in Flugschriften, Flugblättern und benachbarter Literatur der Kipper- und Wipperzeit (1620–1625), Frankfurt a. M. u. a. 1988 (Mikrokosmos, 19).

van Ingen, Vanitas. – Ferdinand van Ingen: Vanitas und Memento mori in der deutschen Barocklyrik, Groningen 1966.

Kapp, Geschichte. – Friedrich Kapp: Geschichte des Deutschen Buchhandels bis in das siebzehnte Jahrhundert, Leipzig 1886.

Kastner, Rauffhandel. – Ruth Kastner: Geistlicher Rauffhandel. Form und Funktion der illustrierten Flugblätter zum Reformationsjubiläum 1617 in ihrem historischen und publizistischen Kontext, Frankfurt a. M. / Bern 1982 (Mikrokosmos, 11).

Kemp, Erbauung. – Cornelia Kemp: Erbauung und Belehrung im geistlichen Flugblatt, in: Literatur und Volk, S. 627–647.

Kiepe, Priameldichtung. – Hansjürgen Kiepe: Die Nürnberger Priameldichtung. Untersuchungen zu Hans Rosenplüt und zum Schreib- und Druckwesen im 15. Jahrhundert, München 1984 (MTU 74).

Kirchhoff, Hausirer. – Albrecht Kirchhoff: Hausirer und Buchbinder in Breslau im 16. Jahrhundert, in: Archiv f. Gesch. d. Dt. Buchhandels N. F. 4 (1879) 35–53.

Kleinschmidt, Stadt und Literatur. – Erich Kleinschmidt: Stadt und Literatur in der Frühen Neuzeit. Voraussetzungen und Entfaltung im südwestdeutschen, elsässischen und schweizerischen Städteraum, Köln / Wien 1982 (Literatur u. Leben, N. F. 22).

Kneidl, Česká lidová grafika. – Pravoslav Kneidl: Česká lidová grafika v ilustracích novin, letáků a písniček, Prag 1983.

Der Dreißigjährige Krieg. – Der Dreißigjährige Krieg. Perspektiven und Strukturen, hg. v. Hans Ulrich Rudolf, Darmstadt 1977 (Wege d. Forschung, 451).

Krieg, Bücher-Preise. – Walter Krieg: Materialien zu einer Entwicklungsgeschichte der Bücher-Preise und des Autoren-Honorars vom 15. bis zum 20. Jahrhundert, Wien / Bad Bocklet / Zürich 1953.

Krohn, Bürger. – Rüdiger Krohn: Der unanständige Bürger. Untersuchungen zum Obszönen in den Nürnberger Fastnachtspielen des 15. Jahrhunderts, Kronberg, Ts. 1974 (Scriptor Hochschulschriften, Literaturwissenschaft, 4).

Kühlmann, Gelehrtenrepublik. – Wilhelm Kühlmann: Gelehrtenrepublik und Fürstenstaat. Entwicklung und Kritik des deutschen Späthumanismus in der Literatur des Barockzeitalters, Tübingen 1982 (Studien u. Texte z. Sozialgesch. d. Literatur, 3).

Kunst der Reformationszeit. – Kunst der Reformationszeit, Ausstellungskatalog Berlin-Ost 1983.

Kunzle, Early Comic Strip. – David Kunzle: History of the Early Comic Strip. Vol. 1: The Early Comic Strip. Narrative Strips and Picture Stories in the European Broadsheet 1450–1825, Los Angeles / London 1973.

Lahne, Magdeburgs Zerstörung. – Werner Lahne: Magdeburgs Zerstörung in der zeitgenössischen Publizistik, Magdeburg 1931.

Lang, Friedrich V. – Elisabeth Constanze Lang: Friedrich V., Tilly und Gustav Adolf im Flugblatt des Dreißigjährigen Krieges, Diss. Austin, Texas 1974.

Langer, Kulturgeschichte. – Herbert Langer: Kulturgeschichte des 30jährigen Krieges, Leipzig 1978.

Lenk, Bürgertum. – Leonhard Lenk: Augsburger Bürgertum im Späthumanismus und Frühbarock (1580–1700), Augsburg 1968 (Abhandlungen z. Gesch. d. Stadt Augsburg, 17).

Literatur und Laienbildung. – Literatur und Laienbildung im Spätmittelalter und in der Reformationszeit. Symposion Wolfenbüttel 1981, hg. v. Ludger Grenzmann u. Karl Stackmann, Stuttgart 1984 (Germanistische Symposien, Berichtsbd. 5).

Literatur und Volk. – Literatur und Volk im 17. Jahrhundert. Probleme populärer Kultur in Deutschland, hg. v. Wolfgang Brückner, Peter Blickle u. Dieter Breuer, Wiesbaden 1985 (Wolfenbütteler Arbeiten zur Barockforschung, 13).

Macht der Bilder. – Von der Macht der Bilder. Beiträge des C. J. H. A.-Kolloquiums ›Kunst und Reformation‹, hg. v. Ernst Ullmann, Leipzig 1983.

Martin Luther. – Martin Luther und die Reformation in Deutschland, Ausstellungskatalog Nürnberg 1983.

Mauser, Dichtung. – Wolfram Mauser: Dichtung, Religion und Gesellschaft im 17. Jahrhundert. Die ›Sonnete‹ des Andreas Gryphius, München 1976.

Meyer, Heilsgewißheit. – Agnes Almut Meyer: Heilsgewißheit und Endzeiterwartung im deutschen Drama des 16. Jahrhunderts. Untersuchungen über die Beziehungen zwischen geistlichem Spiel, bildender Kunst und den Wandlungen des Zeitgeistes im lutherischen Raum, Heidelberg 1976 (Heidelberger Forschungen, 18).

Moser, Verkündigung. – Dietz-Rüdiger Moser: Verkündigung durch Volksgesang. Studien zur Liedpropaganda und -katechese der Gegenreformation, Berlin 1981.

Moser-Rath, Lustige Gesellschaft. – Elfriede Moser-Rath: »Lustige Gesellschaft«. Schwank und Witz des 17. und 18. Jahrhunderts in kultur- und sozialgeschichtlichem Kontext, Stuttgart 1984.

Müller, Zensurpolitik. – Arnd Müller: Zensurpolitik der Reichsstadt Nürnberg. Von der Einführung der Buchdruckerkunst bis zum Ende der Reichsstadtzeit, in: Mitteilungen d. Vereins f. Gesch. d. Stadt Nürnberg 49 (1959) 66–169.

Müller, Poet. – Maria E. Müller: Der Poet der Moralität. Untersuchungen zu Hans Sachs, Bern / Frankfurt a. M. / New York 1985 (Arbeiten zur Mittleren Dt. Literatur u. Sprache, 15).

Müller, Schlaraffenland. – Martin Müller: Das Schlaraffenland. Der Traum von Faulheit und Müßiggang, Wien 1984.

Nagler, Monogrammisten. – Georg Caspar Nagler: Die Monogrammisten, 5 Bde., München 1859/79.

Neumann, Bücherzensur. – Helmut Neumann: Staatliche Bücherzensur und -aufsicht in Bayern von der Reformation bis zum Ausgang des 17. Jahrhunderts, Heidelberg / Karlsruhe 1977 (Studien u. Quellen z. Gesch. d. dt. Verfassungsrechts A, 9).

Opel, Anfänge. – Julius Otto Opel: Die Anfänge der deutschen Zeitungspresse 1609–1650, in: Archiv f. Gesch. d. dt. Buchhandels 3 (1879) 1–268.

Paas, Verse Broadsheet. – John Roger Paas: The Seventeenth-century Verse Broadsheet: A Study of its Character and Literary Historical Significance, Diss. Bryn Mawr, Pen./USA 1973.

Paisey, German ink-seller. – David Paisey: A German ink-seller of 1621 and his views on publishing, in: Hellinga Festschrift / Feestbundel / Mélanges, hg. v. A. R. A. Croiset van Uchelen, Amsterdam 1980, S. 403–412.

Presse und Geschichte. – Presse und Geschichte II. Neue Beiträge zur historischen Kommunikationsforschung, München 1987 (Dt. Presseforschung, 26).

Rausch und Realität. – Rausch und Realität. Drogen im Kulturvergleich, hg. v. Gisela Völger / Karin von Welck, 3 Bde., Reinbek b. Hamburg 1982.

Reinitzer, Aktualisierte Tradition. – Heimo Reinitzer: Aktualisierte Tradition. Über Schwierigkeiten beim Lesen von Bildern, in: Geistliche Denkformen in der Literatur des Mittelalters, hg. v. Klaus Grubmüller, Ruth Schmidt-Wiegand u. Klaus Speckenbach, München 1984 (Münstersche Mittelalter-Schriften, 51), S. 354–400.

Renger, Lockere Gesellschaft. – Konrad Renger: Lockere Gesellschaft. Zur Ikonographie des verlorenen Sohnes und von Wirtshausszenen in der niederländischen Malerei, Berlin 1970.

Richter, Schlaraffenland. – Dieter Richter: Schlaraffenland. Geschichte einer populären Phantasie, Köln 1984.

Röttinger, Bilderbogen. – Heinrich Röttinger: Die Bilderbogen des Hans Sachs, Straßburg 1927 (Studien z. dt. Kunstgesch., 247).

Roth, Lebensgeschichte. – Friedrich Roth: Zur Lebensgeschichte des Augsburger Formschneiders David Denecker und seines Freundes, des Dichters Martin Schrot, in: Archiv f. Reformationsgesch. 9 (1912) 189–230.

Roth, Neue Zeitungen. – Paul Roth: Die neuen Zeitungen in Deutschland im 15. und 16. Jahrhundert, Leipzig 1914 (Preisschriften d. Fürstlich Jablonowskischen Gesellschaft, 43).

Schenda, Prodigiensammlungen. – Rudolf Schenda: Die deutschen Prodigiensammlungen des 16. und 17. Jahrhunderts, in: AGB 4 (1963) 637–710.

Schiller, Ikonographie. – Gertrud Schiller: Ikonographie der christlichen Kunst, 4 Bde., Gütersloh 1966/81.

Schilling, Fincel. – Heinz Schilling: Job Fincel und die Zeichen der Endzeit, in: Volkserzählung und Reformation, S. 326–392.

Schilling, Allegorie und Satire. – Michael Schilling: Allegorie und Satire auf illustrierten Flugblättern des Barock, in: Formen und Funktionen, S. 405–418.

Schilling, Flugblatt als Instrument. – Michael Schilling: Das Flugblatt als Instrument gesellschaftlicher Anpassung, in: Literatur und Volk, S. 601–626.

Schilling, Unbekannte Gedichte. – Michael Schilling: Unbekannte Gedichte Moscheroschs zu Kupferstichfolgen Peter Aubrys d. J., in: Euph. 78 (1984) 303–324.

Schilling, Imagines Mundi. – Michael Schilling: Imagines Mundi. Metaphorische Darstellungen der Welt in der Emblematik, Frankfurt a. M. / Bern / Cirencester 1979 (Mikrokosmos, 4).

Schilling, Der Römische Vogelherdt. – Michael Schilling: ›Der Römische Vogelherdt‹ und ›Guvstavus Adolphvs‹. Neue Funde zur politischen Publizistik Julius Wilhelm Zincgrefs, in: GRM 62 (1981) 283–303.

Schlee, Werbezettel. – Ernst Schlee: Werbezettel der Schausteller, in: Philobiblon 11 (1967) 252–271.

Schnabel, Flugschriftenhändler. – Hildegard Schnabel: Zur historischen Beurteilung der Flugschriftenhändler in der Zeit der frühen Reformation und des Bauernkrieges, in: Wissenschaftliche Zs. d. Humboldt-Universität zu Berlin, gesellschafts- u. sprachwissenschaftliche Reihe 14 (1965) 869–880.

Schottenloher, Briefzeitungen. – Karl Schottenloher: Handschriftliche Briefzeitungen des 16. Jahrhunderts in der Münchener Staatsbibliothek, in: Archiv f. Buchgewerbe u. Gebrauchsgraphik 65 (1928) 65–73.

Schottenloher, Buchgewerbe. – Karl Schottenloher: Das Regensburger Buchgewerbe im 15. und 16. Jahrhundert, Mainz 1920 (Veröffentlichungen d. Gutenberg-Gesellschaft 14–19).

Schottenloher, Flugblatt. – Karl Schottenloher: Flugblatt und Zeitung. Ein Wegweiser durch das gedruckte Tagesschrifttum, Berlin 1922 (Bibliothek f. Kunst- u. Antiquitätensammler, 21).

Schottenloher, Ulhart. – Karl Schottenloher: Philipp Ulhart. Ein Augsburger Winkeldrucker und Helfershelfer der »Schwärmer« und »Wiedertäufer« (1523–1529), München/Freising 1921 (Historische Forschungen u. Quellen, 4).

Schreiner-Eickhoff, Bücher- und Pressezensur. – Annette Schreiner-Eickhoff: Die Bücher- und Pressezensur im Herzogtum Württemberg (1495–1803), Diss. Hagen (1982).

Schreyl, Neujahrsgruß. – Karl Heinz Schreyl: Der graphische Neujahrsgruß aus Nürnberg, Nürnberg 1979.

Schubert, bauerngeschrey. – Ernst Schubert: »bauerngeschrey«. Zum Problem der öffentlichen Meinung im spätmittelalterlichen Franken, in: Jb. f. fränkische Landesforschung 34/35 (1975) 883–907.

Schulze, Reich und Türkengefahr. – Winfried Schulze: Reich und Türkengefahr im späten 16. Jahrhundert. Studien zu den politischen und gesellschaftlichen Auswirkungen einer äußeren Bedrohung, München 1978.

Schutte, Schympff red. – Jürgen Schutte: »Schympff red«. Frühformen bürgerlicher Agitation in Thomas Murners »Großem Lutherischen Narren« (1522), Stuttgart 1973 (Germanistische Abhandlungen, 41).

Scribner, For the Sake. – Robert W. Scribner: For the Sake of the Simple Folk. Popular Propaganda for the German Reformation, Cambridge u. a. 1981 (Cambridge Studies in Oral and Literate Culture, 2).

Seemann, Newe Zeitung. – Erich Seemann: Newe Zeitung und Volkslied, in: Jb. f. Volksliedforschung 3 (1932) 87–119.

Senn, Wick. – Matthias Ludwig Senn: Johann Jakob Wick (1522–1588) und seine Sammlung von Nachrichten zur Zeitgeschichte, Diss. Zürich 1973.

Spätrenaissance am Oberrhein. – Spätrenaissance am Oberrhein. Tobias Stimmer 1539–1584, Ausstellungskatalog Basel 1984.

Spamer, Andachtsbild. – Adolf Spamer: Das kleine Andachtsbild vom 14. bis zum 20. Jahrhundert, München 1930, Nachdruck ebd. 1980.

Spamer, Krankheit und Tod. – Adolf Spamer: Krankheit und Tod als Metapher. Zur Geschichte und Sinndeutung eines volkstümlichen Scherz- und Kampfbildes, in: Niederdt. Zs. f. Volkskunde 17 (1939) 131–161; 18 (1940) 34–67; 19 (1941) 1–44; 20 (1942) 1–17.

Sporhan-Krempel, Nürnberg als Nachrichtenzentrum. – Lore Sporhan-Krempel: Nürnberg als Nachrichtenzentrum zwischen 1400 und 1700, Nürnberg 1968 (Nürnberger Forschungen, 10).

Sporhan-Krempel / Wohnhaas, Halbmaier. – Lore Sporhan-Krempel / Theodor Wohnhaas: Simon Halbmaier (1587–1632), Buchdrucker in Nürnberg, in: AGB 6 (1966) 899–936.

Stopp, Ecclesia Militans. – Frederick John Stopp: Der religiös-polemische Einblattdruck »Ecclesia Militans« (1569) des Johannes Nas und seine Vorgänger, in: DVjs 39 (1965) 588–638.

Thum, Öffentlich-Machen. – Bernd Thum: Öffentlich-Machen, Öffentlichkeit, Recht. Zu den Grundlagen und Verfahren der politischen Publizistik im Spätmittelalter (mit Überlegungen zur sog. »Rechtssprache«), in: LiLi 10 (1980) 12–69.

Thum, Reimpublizist. – Bernd Thum: Der Reimpublizist im deutschen Spätmittelalter. Selbstverständnis und Selbstgefühl im Lichte von Status, Funktion und historischen Verhaltensformen, in: Lyrik des ausgehenden 14. und 15. Jahrhunderts, hg. v. Franz Victor Spechtler, Amsterdam 1984 (Chloe, 1), S. 309–378.

Timmermann, Flugblätter. – Waltraud Timmermann: Die illustrierten Flugblätter des Nürnberger Predigers Johann Saubert, in: Bayerisches Jb. f. Volkskunde 1983/84, 117–135.

Trunz, Späthumanismus. – Erich Trunz: Der deutsche Späthumanismus um 1600 als Standeskultur, in: Deutsche Barockforschung. Dokumentation einer Epoche, hg. v. Richard Alewyn, Köln / Berlin ³1968 (Neue wissenschaftliche Bibliothek, 7), S. 147–181.

Ukena, Tagesschrifttum. – Peter Ukena: Tagesschrifttum und Öffentlichkeit im 16. und 17. Jahrhundert in Deutschland, in: Presse und Geschichte. Beiträge zur historischen Kommunikationsforschung, München 1977 (Studien zur Publizistik, Bremer Reihe – Dt. Presseforschung, 23), S. 35–53.

Vignau-Wilberg, Murer. – Thea Vignau-Wilberg: Christoph Murer und die »XL. Emblemata Miscella Nova«, Bern 1982.

Volkserzählung und Reformation. – Volkserzählung und Reformation. Ein Handbuch zur Tradierung und Funktion von Erzählstoffen und Erzählliteratur im Protestantismus, hg. v. Wolfgang Brückner, Berlin 1974.

Volz, Traum. – Hans Volz: Der Traum Kurfürst Friedrichs des Weisen vom 30./31. Oktober 1517. Eine bibliographisch-ikonographische Untersuchung, in: GJ 1970, 174–211.

Wang, Miles Christianus. – Andreas Wang: Der ›Miles Christianus‹ im 16. und 17. Jahrhundert und seine mittelalterliche Tradition. Ein Beitrag zum Verhältnis von sprachlicher und graphischer Bildlichkeit, Bern / Frankfurt a. M. 1975 (Mikrokosmos, 1).

Warmbrunn, Zwei Konfessionen. – Paul Warmbrunn: Zwei Konfessionen in einer Stadt. Das Zusammenleben von Katholiken und Protestanten in den paritätischen Reichsstädten Augsburg, Biberach, Ravensburg und Dinkelsbühl von 1548–1648, Wiesbaden 1983 (Veröffentlichungen d. Instituts f. europäische Gesch. Mainz, 111).

Weber, Jobin. – Bruno Weber: »Die Welt begeret allezeit Wunder«. Versuch einer Bibliographie der Einblattdrucke von Bernhard Jobin in Straßburg, in: GJ 1976, 270–290.

Weber, Wunderzeichen. – Bruno Weber: Wunderzeichen und Winkeldrucker 1543–1586. Einblattdrucke aus der Sammlung Wikiana in der Zentralbibliothek Zürich, Dietikon / Zürich 1972.

Weddige, Historien. – Hilkert Weddige: Die »Historien vom Amadis auß Franckreich«. Dokumentarische Grundlegung zur Entstehung und Rezeption, Wiesbaden 1975 (Beiträge z. Literatur d. XV. bis XVIII. Jahrhunderts, 2).

Weller, Annalen. – Emil Weller: Annalen der Poetischen National-Literatur der Deutschen im 16. und 17. Jahrhundert, 2 Bde., Freiburg i. Br. 1862/64, Nachdruck Hildesheim 1964.

Weller, Zeitungen. – Emil Weller: Die ersten deutschen Zeitungen. Mit einer Bibliographie (1505–1599), Stuttgart 1872 (BLVS 111), Nachdruck (mit Abdruck der Nachträge) Hildesheim / New York 1971.

Welt im Umbruch. – Welt im Umbruch. Augsburg zwischen Renaissance und Barock, 3 Bde., Ausstellungskatalog Augsburg 1980.

Welzig, Ordo. – Werner Welzig: Ordo und Verkehrte Welt bei Grimmelshausen, in: ZfdPh 78 (1959) 424–430; 79 (1960) 133–141.

Wendeler, Zu Fischarts Bildergedichten. – Camillus Wendeler: Zu Fischarts Bildergedichten, in: Archiv f. Literaturgesch. 7 (1878) 305–378; 12 (1884) 485–532.

Wilke, Nachrichtenauswahl. – Jürgen Wilke: Nachrichtenauswahl und Medienrealität in vier Jahrhunderten. Eine Modellstudie zur Verbindung von historischer und empirischer Publizistikwissenschaft, Berlin / New York 1984.

Würzbach, Straßenballade. – Natascha Würzbach: Anfänge und gattungstypische Ausformung der englischen Straßenballade 1550–1650. Schaustellerische Literatur, Frühform eines journalistischen Mediums, populäre Erbauung, Belehrung und Unterhaltung, München 1981.

Zimmermann, Arzneimittelwerbung. – Heinz Zimmermann: Arzneimittelwerbung in Deutschland vom Beginn des 16. bis Ende des 18. Jahrhunderts, Diss. Marburg 1968 (auch Würzburg 1974 = Quellen u. Studien z. Gesch. d. Pharmazie, 11).

Zschelletzschky, Die drei gottlosen Maler. – Herbert Zschelletzschky: Die »drei gottlosen Maler« von Nürnberg Sebald Beham, Barthel Beham und Georg Pencz. Historische Grundlagen und ikonologische Probleme ihrer Graphik zu Reformations- und Bauernkriegszeit, Leipzig 1975.

Zur Westen, Reklamekunst. – Walter von Zur Westen: Reklamekunst aus zwei Jahrtausenden, Berlin 1925.

Anhang I: Abdruck archivalischer Quellen

In dem Anhang werden die wichtigeren Archivalien abgedruckt, auf die in der Arbeit Bezug genommen worden ist. Die Reihenfolge richtet sich nach der Chronologie. Der Abdruck folgt diplomatisch den Handschriften.

1.

Brief des Nürnberger Rats an den Rat der Stadt Eßlingen vom 2. Dezember 1550 (Nürnberg, SA: Rst. Nbg., Briefbücher 144, fol. 61r–61v).

[Nachforschungen nach Drucken über die ›Jungfrau von Eßlingen‹ seien erfolglos verlaufen]

Eßlingen
Besonnder lieben freundt, Ew. schreiben vnnd anzaigen, Welchermassen an sie gelanngt, das die geschichten, so sich mit einer Jungkfrawen Jnn Ew. Statt mit einem betrug nun ettliche Jar zugetragen, hie durch einen vnnsern burger vnnd Buchtrucker Jnn truck zubringen vnterstannden worden mecht, haben wir vernners Jnnhallts vernomen. Vnnd wollen Ew. nit verhallten, das wir fürwar hieuor nit mit cleiner fürsorg bey allen vnnsern truckern, formschneidern vnnd Malern mit allem vleis fürsehung gethan, das on vnnser oder vnnser beuelchhaber wissen vnnd zulassen dergleichen nichts getrückt werden soll. Haben auch allspallden dar zu beschiden vnnd finden bey keinem vnnserer Buchtrucker, das er dise geschichten getruckt oder zutrucken Jm fürnemen sey, wie wir auch vnns versehen, vnnd Jnen dar zu mit vleis ansagen lassen, sich hinfüro dergleichen zuenthallten gehorsamlich nachkumen sollen. Das wir E. W. vnnsern besonnder guten freunden zu bericht nit verhallten wollen, denen wir Jnn allweg zu freundlichen diensten genaigt vnnd willig. Datum diennstags 2. Decembris 1550.

2.

Urgicht des Augsburger Buchhändlers Lienhart Schondorfer vom 3. Oktober 1552 (Augsburg, StA: Urgicht 1552 X 3).

[Vernehmung wegen Verkaufs politisch unliebsamer Flugschriften und -blätter]

fragstuckh vff lienhart schondorffer gestellt.
1. Er wiss das schmachpuechle vnd gemeld feilzehaben vnd auszepraitten in den reichsabschiden ernstlich verpotten sey.
2. Jtem das es Jm vnd andern puechfurern verschiner zeit durch ain ersa: rath mit ernstlicher vnd dewtlicher warnung vndersagt worden.
3. das auch ettliche drumb ernstlich gestrafft worden sejen.
4. Warumb er sich den vber das alles dergleichen schmach puechle vnd gemel / so auch zw aufrur dienen möchten feilzehaben vnderstanden.
5. Wer jm beuolhen dergleichen puechle vnd gemel feilzehaben / oder vertröstung gethon / jn derhalb gegen der oberkheit zuuertedigen.
6. Wo er solche puechle vnd gemel genomen vnd wie vil er derselben verkhaufft hab.

7. Nemblich das gemel daran der keyser vff ainem krebs stehe / Jtem das lied vom ausschaffen der predicanten / des meußlin sendtbrief / wie weit ain Crist schuldig sey gewalt zeleiden vnd andere dergleichen / Jtem die zwen paßquillos / der vertribnen von Rom vnd vom krieg / die prophecej von dem adler vnd seinem vndergang / dess pabsts vnd vermainten keysers bundnuß.

Actum Montag den 3 October anno 1552 hat Lienhart Schondorffer von Augspurg / vff bejligende fragstuckh an gutlicher frag bekanth wie volgt.

Verhörer Herr Simon Jmhoff herr Christoff Welser

1. Erstlichen. Er wiss wol khann sichs erindern das Schmachbucher fail zehaben verpotten. Er habs aber gleichwol hieuor so wol nit bedacht / derhalben Er vmb gnad bitt.
2./3. Zum andern vnd 3. Er sej nie darbey gewest das Mans verpotten hab / wiewol Er wiss / das der Muller puchfurer verschiner zeit gestrafft worden / dasselbe puchlin Er aber nit fail gehabt / Sondern waß Altes Jm 46ten Jar getruckht worden / derhalb Er vermaint / so es alte buchlin seind es sol nit schaden.
4. Zum vierten. Er habs nit so hoch besunnen bitt derhalb vmb gnad.
5. Jme hab niemand vertröstung gethon Jne gegen der Oberkhait deßhalb zuuerthedingen.
6. Dise Puchlin gmel vnd tractetlin allerlej gattung hab er von Martin Schroten empfanngen vnd zuuertreiben angenommen / khönne aber nit etwan wissen wie vil Er dauon verkhaufft hab.
7. Zum 7. der gemeld Mug Er vngeuerlich bis jn die 40 annoch vnder sein gwalt haben. Die 2. lieder / von den Predicanten vnd vom Adler / Jtem des Meislins zway stückhlen die hab Er vom Hanß Zimerman Buchtruckher genomen / vnd ettliche wiß aber nit wieuil verkhaufft. Bitt hierauff vmb gnad vnd verzeihung / dann Er es Jn nit so hoch besonnen / das es schaden soll / So well Er sein leben lang sich wol vor solcher gattung hietten.

3.

Urgicht des Augsburger Druckers Hans Zimmermann vom 5. Oktober 1552 (Augsburg, StA: Urgicht 1552 X 5).

[Vernehmung wegen Druckens politisch unliebsamer Flugschriften und -blätter]

Fragstuckh vff hansen Zimerman.

1. Er wiss das der schmachpuechle vnd gemel auszepraytten vnd zuuerkauffen durch ettliche reichsabschid ernstlich verboten sejen.
2. So hab ain ers: rath Jnen solche auch bey ernstlicher straff mermalen vndersagt vnd sy dauor dewtlich gewarnt.
3. Jtem er wiss das ettliche nach vngnaden drumb gestrafft worden sejen.
4. warumb er den vber das alles dergleichen puechle dem schundorfer zuuerkauffen gegeben hab.
5. was er jm für gattung zugestellt.
6. wem er selbs dergleichen puechle tractatle vnd lieder verkhaufft hab oder wie vil.
7. wem er sunst dergleichen zuuerkhauffen zugestellt.
8. wahin ers verschickht hab vnd wie vil.
9. wie vil er derselben noch in seiner gewalt hab.
10. Er wiss wol das er das lied vom ausschaffen der Predicanten nit auspraitten oder verkhauffen soll.
11. desgleichen vom vndergang des adlers zu truckhen vndersagt kays. Mt. zw verklainerung gemacht ist.

12. noch auch des meuslins puechle so zw vnainikhait vnd widerwillen oder vngehorsam dienen möcht.
13. wer jm derselb vertröstung geben jne gegen der obrikhait zuuertedigen oder zuersetzen.
14. wie vil seiner gesellen auch dergleichen puecher haben vnd welche dieselben sejen.
15. Er hab sunst mer schmechliche puecher vnd tractetle von dem vorigen krieg vnd kays. Mt. die soll er alle anzeigen sambt andern dergleichen paßquillen vnd schmachpuechern vnd gemelen.

Actum Mitwoch den 5 October Anno 1552 hat Zimerman Bůchtruckher / vff beiligende fragstuckh gutlichen bekhant wie volgt

Verhorer Herr Simon Jmhoff Hr: Christoff Welser

1. Erstlichen. sagt Er Ja / Er wist es.
2./3. Auch bekhennt er den andern vnd dritten Articl / das Er dessen wissen hab.
4./5. Zum vierten vnd fünfften / das lied von den predicanten sej von ainem andern orth hiher khomen / das hab er die Zeit die Christl. fursten hie gewest / weil Man es sonst auch vail gehabt getruckht. Vnd hernach dem Schondorffer vff sein beger derselben ettliche zuegestelt. So hab Er das Tracktetlin wieweit ein Christ gewalt zuleiden schuldig sej / mit vergonst der Jungst gewesnen schůelherren des hern hainzels vnd hopffers getruckht / damals hab Er auch des Meißlins Sendbrieff getruckht / welcher Jme gleichwol von den Ermelten Schůelherren nit lautter vergont worden zů truckhen. Es sej Jme aber gleichwoll auch nit verpotten worden. Dise trei stuckh allain / aber khaine schmachpucher hab Er Jme schondorffer zugestelt.
6. Zum 6. Er hab niemandem Jn sondern solche lieder oder Buchl geben.
7. Zur 7. habs sonst niemand geben.
8. hab khaine verschickht.
9. Er hab khains Mer.
10. Zum 10. Er hab nit vermaint das es Mangl soll haben / weil es ander auch fail gehabt.
11. Zum 11. Dessen Lieds vom Adler / so Jm 46ten Jar truckht worden / hab Er ettliche vff dem dreidlmarckht gekhaufft / die mogen dem Schondorffer auch durch sein gesind geben sein worden / Er habs aber doch khain wissen.
12. Er hab nicht vermaint das es diser Zeit schaden soll weil es sonst auch fail gehalten worden.
13. Jme hab hierjnnen niemand vertröstung gethon / dann der vlrich holzman welcher das Lied von den Predicanten gemacht / der hab zu Jme gesagt / damals wie die Fursten hie gewest / er sols nur truckhen es hab jezo khain noth.
14. Er wiss nicht wer Jezo zumal solche Lieder hab. So hab Er khaine gesellen hierzue.
15. Zum 15. Er hab nichts vberal von schmachpuchern oder Pasquillos des vorigen khriegs. bitt vmb gnad / dann Er es Jr nit Arger weiß gethon sondern vermaint es sol nit schaden.

4.

Eingabe des Augsburger Briefmalers Hans Rogel d. Ä. an den Augsburger Rat vom Februar 1557 (Augsburg, StA: Briefmaler, Handwerker 1).

[Rogel bittet, die Blöcke, die er einem Privileg zuwider dem Regensburger Formschneider Erasmus Loy nachgeschnitten habe und deren Verwendung ihm untersagt worden sei, bis zum Ablauf des Privilegs hinterlegen zu dürfen]

Supplication Hanns Rogels Formschneiders

Edel Vösst Fürsichtig Ersam vnnd weiß Herrn Stattpfleger / Burgermaister vnnd ain Erbarer Rath diser loblichen Statt Auspurg / günstig gebiettend Herrn E. V. vnd F. W. haben sonn-

der Zweiffel / noch inn frischer gedächtnus / wie Erasmus Loy von Regenspurg / an E. V. vnd F. W. wider mich suppliciert / von wegen des getruckten Papirs / Allerlay Ösch vnnd Flader Holtz vergleichend / vnd Jch Jme dasselbige verantwurtet / Darauff mir vom Herrn Burgermaysster Schellenberger ein gebunden worden / Jch soll deß gemelten Erasmi Loyen stuck nimer gebrauchen / biß nach außgang der viergefreytten Jar / welchem ich dan warlich trewlichen nachkomen / vnnd khainen Bogen mer auff seiner geschnitnen förm nachgetruckt / nun ist wissentlich / das Loy einen weber (den man türckle nennet) angericht der Jme sein arbait hie verkhauffen / derselbig hat mir ainen Botten Jn mein Hauß geschickt / mir meine Arbeit (So ich zuuor gemacht / Ee es mir verpotten) abzukhauffen / die ich Jm dann geben hab / Nachmaln hat der gemelt weber mich vor meinem günstigen Hern Burgermaister Relinger verklagt / mir sey solichs verpotten worden / vnnd Brauch dasselbig noch fürtan / Das warlich nit ist / wie ich mich dann vnderthenigst gegen seiner Ernuest verantwurtet hab / darauff mir Herr Relinger beschaidt gesagt / das ich fürtan nichts mehr seiner nachgeschnittnen förm verkhauffen noch trucken soll / des ich dann guettwillig (als ein gehorsamer mitburger) thun will / auch weitter beuolchen ich solte nichts machen / des dann eim seinen gleich sey / So fueg ich E. V. vnd F. W. vnderthenigst zuuernemmen / das ich nit beger / Jme seine stuck weitter nachzumachen / oder zuschneiden / sonnder nur allein / was ich auß gottes gab / auff ain andere Art erfünden machen möchte / vnnd damit E. V. vnnd F. W. nit mehr von meint wegen beschwert sein / So bin ich deß erbiettens / das E. V. vnnd F. W. mir ain ort bestimmen / das ich die formen / so ich Jm nachgeschnitten hab / hinderleg / doch das mir E. V. vnnd F. W. diesselbigen nach außgang seiner Priuilegien widerumben geraicht werden / Damit E. V. vnnd f. w. Sampt ich von Jme vnbekümert sein möchten / Dann er vonn andern orten etwan bald gedulden muß / der er mir abstelt /Jst demnach an E. V. vnnd F. W. mein vnderthenig hochfleissig bit. mich bey meiner obgemelter kunst zu handthaben / Der tröstlichen Zůuersicht / E. V. vnnd F. W. als meine gnedige Herrn vnd Vätter / werden mir solichs gnediglich vergunnen vnd zulassen / Damit man sehe / was mein oder seiner kunsst sein werde / deß dann diser Loblichen Stat zu Eren vnd nutz Raichen auch mein weib vnd Kinder / mit Eren hinbringen vnd ernören möge / das vmb E. V. vnd F. W. langkleben / gesundthait vnnd glückliche Regierung will ich mit sampt meinem weib vnd Kinder von Gott dem Allmechtigen zu bitten nimer mer vergessen / bin gnediger vnabschlegiger antwort gewarttende

E. V. vnd F. W.
Vndertheniger vnd gehorsamer mitburger Hanns Rogel Teütscher Schuelhalter vnd formschneider.

5.

Brief des Nürnberger Rats an Herzog Albrecht V. von Bayern vom 19. August 1569 (Nürnberg, SA: Rst. Nbg., Briefbücher 181, fol. 240f.).

[Auf eine Beschwerde des Herzogs hin seien der Nürnberger Stecher Balthasar Jenich und seine Frau wegen Herstellung und Verkaufs obszöner Kupferstiche mit Gefängnis bestraft worden]

Herrn Albrechten Hertzogen Jn Baiern.
Gnediger Herr. E.f.g. schreiben, mit sambt etlichen dar Jn verwarten abtrucken leichtfertiger, schendtlicher, Jn Kupfer gestochner Possen, welche vnser Burgerin weiland Virgilij Solis wittib in Efg Stat Munchen feilgehabt vnnd verkaufft, haben wir empfangen, vnnd mit Efg gnediger erjnnerung vndertheniglich vernomen, vnnd solchen leichtfertigen, vnzuchtigen bildungen halb, nit ein gerings mißfallen gehabt, wie wir dann dergleichen lesterlichen gemahlten vnzucht vnd schmachschrifften Ye vnnd alwegen gehaß vnnd abhold gewesen, vnnd dieselben in vnser stat, wo wir dern gewahr worden, nit geduldet. Darumb wir auch ytzo zu anzaigung vnsers mißfallens bemelte wittib, sambt Jrem Ytzigen Emann vnsren

Burgern Balthasar Jhenig zu verhafft einziehen, vnnd etliche tag lanng Jn vnser lochgefenck-
nus verwarlich enthalten lassen, Vnnd ob sie wol solcher sachen halb allerlei sonderlich aber
diß entschuldigung fürgewandt, das dise stuck vor lengest Jn kupfer gestochen vnnd die
abtruck dern etlich wenig verhannden gewest vndter andere Kunststuckh vermischt, vnnd
ainem Buchfurer alle miteinander, doch one gefahr verkaufft worden. So haben wir doch sie
die beide Eleut, nit allein vmb solcher vnbedechtiger sachen willen mit der gefencknus
straffen, sonder Jnnen auch alle dise vnnd dergleichen abriß vnnd kupffer nemen, dieselben
abthun, vnd zerschneiden, sie auch schweren lassen, dergleichen hinfüro nit mehr zuma-
chen, noch failzuhaben, vnd zuuerkauffen, sondern hinfüro neben andern buchfürern, Buch-
truckern, vnd was demselben anhengig ist, die jerliche bei vns derwegen außgesetzte Ord-
nung vnnd Pflicht (darjnnen solch hessig vnerber ding gentzlich verpotten ist) zulaisten vnnd
derselben bei leibes straf nachzukomen, Welches E.f.g. wir zu vndterthenigem bericht nit
verhalten wollen, Vnnd haben Efg. Dabeneben vnns zu vnderthenigen geflissenen dinsten
gantz willig. Datum freitags den 19 Augusti 1569.

6.

Urgicht des Augsburger Briefmalers Josias Wörle vom 1. August 1584 (Augsburg, StA:
Urgicht 1584 VIII 1).

[Vernehmung wegen Druckens eines Flugblatts ohne Genehmigung]

Josias werle in fronuest soll angesprochen werden
1. Wie er haiss vnd von wannen er sey.
2. Was sein thuen sey dauon er sich erhalte.
3. Ob er nit wiss dz alhie hoch verboten sey was zu truckhen on der oberkait oder deren
 deputirten sondere bewilligung.
4. Ob er nit gleichfals wiss dz in den reichs abschiden allen truckhern geboten sey dz ort
 vnd Jren namen bei einem Jeglichen truckh zuuermelden.
5. Warumb er dann dem zu wider wiz neulich neue Zeitung aus Lifland on der oberkait vnd
 deputirten herren wissen vnd willen getruckht hab, doch sein namen vnd dz ort nit
 darzue getruckht hab.
6. Wieuil er exemplar getruckht vnd wo er die hingethan hab.
7. Ob er nit dise Zwai stuckh (so ime in den eisen furgehalten werden sollen) auch ge-
 truckht hab.
8. Was er sonst ferner getruckht hab sol er guetlich anzaigen vnd andern ernst nit verursa-
 chen.
9. Wer im dises beuolhen oder in darzue angewisen hab.
10. Wie er vermaint hab solliches on straf hinaus zu bringen.

Actum Mittwochs den 1. Augusti Anno 1584. hat Josias Werle vff beyligende Jnterrogatiua
angesprochen güetlich geantwortt wie volgt.

Jn praesentia Herrn Matthaei Rechlingers vnd Paulsen Heckhenstalers.

1. Er haisse Josias Werle, seye burger hie, auch hie geborn.
2. er sey ein Buchtruckher.
3. Ja.
4. er hab die Reichsabschied nie gesehen noch gelesen, wiß also von disem gebott nichts,
 hab auch die truckherey noch nit lang getriben, vnd komme nit vil auss.
5. Der Hannss Schuldthaiss Briefmaler hab Jm diser Zeitung ein getruckhtes Exemplar
 zugestellt, vnd so hoch gebetten, er wöll es einem frembden Buchfüerer zuschickhen,
 Jme auch bey der Hand verhaissen, er wöll nit einen bogen alhie dauon aussgeben,
 darauff hab ers getruckht, vnd hab er Jme Schuldthaiss solche getruckte Exemplar, dern

nit mehr, als ein Ryss gewesen, erst gestern abents vmb 7. Vhre Jnns hauss gelifert, dz er nitt glaub, dz er noch zue zeit einichen bogen dauon aussgeben hab. Vnd da der Schuldthaiss Jme nit verhaissen hette, kains alhie zuuerkauffen, hett ers nit getruckht, vnd hab die sachen so weit nit bedacht.

6. ant. wie ob, hab ein Ryss, dz ist 500. bögen getruckht, vnd dieselbige alhie gestern abents dem Schuldthaiss zugestellt, vnd können solche Exemplar noch nit gemalet sein. Man werde auch zwischen den frembden vnd seinen Truckhen disen vnderschid finden, dz die frembden mit rößlen eingefangen, die seinen aber mit leisten, die man zu den SchreibCalendern brauche, eingefangen seyen.

7. Bethewert zum Höchsten, dz er der beiden fürgelegten stuckh keines getruckt hab.

8. er wisse durchauß nichts, des er yemals one der Oberkait wissen vnd willen getruckt hette, als obgemelte zeitung auß Lifland.

9. Ant. nochmals wie ob bey dem 5. fr. beschriben.

10. hab die sachen nit so weit bedacht oder verstanden. Bitt derowegen vmb gnad, wöll hinfüro behutsamer sein.

7.

Urgicht des Augsburger Briefmalers Hans Schultes d. Ä. vom 3. August 1584 (Augsburg, StA: Urgicht 1584 VIII 3).

[Vernehmung wegen Verlegens eines Flugblatts ohne Genehmigung]

Hannß schuldthais in fronuest soll angesprochen werden

1. Wie er haiss vnd von wannen er sey.
2. Ob er nit wiss das alhie hoch verboten sey on der oberkait wissen vnd bewilligung was zu truckhen.
3. Warumb er dann verschiner tag dem Josias Werle neue Zeitungen aus Lifland zu truckhen bracht vnd beuolhen hab.
4. Was er sonst ferner alhie oder ander orten on der oberkait vnd deren verordneten bewilligung hab truckhen lassen.
5. Wie er vermaint hab solliches on straff hinaus zu bringen.

Actum freytags den 3. Augusti anno 1584. hat Hannß Schuldthaiß vff beyligende Jnterr. angesprochen, güetlich geantwortt wie volgt.

in praesentia Herrn Matthaei Rechlingers vnd Paulsen Heckhenstalers.

1. Er haisse Hannß Schuldthaiß, sey burger hie.
2. er wiß es wol.
3. Er habs vff ansprechen eines frembden gethan, vnd doch hernacher die sachen wider wöllen beruhen lassen, weil er besorgt, er möcht dardurch Jnn einen Handel kommen, dieweil aber der Wöhrle sich vernemmen lassen, er hab schon ein halben tag daran gearbeittet, hab er Jn lassen fort machen, vnd Jme nit mehr als drey ryss papyer zutruckhen geben, nit vermaint, dz es vmb so ein wenig vil mangel bringen soll. vnd hab er ein ryß selbst verkaufft, ein ryß dem frembden geben, vnd dz 3. ryß haben die Herren Burgermeister wider genommen.
4. Hab nie nichts truckhen lassen, ane bewilligung ausser der obuermelten 3. Ryß Zeitungen.
5. Weil dise Zeitungen meistentheils haben sollen vff dem Land draussen verkaufft werden, hab er nit vermaint, dz es souil mangel bringen soll, vnd hette ers gern wider abgestellt, weil aber der Truckher schon vncosten daran gewendet gehabt, hab ers vollendts lassen außmachen. Bitt gantz vnderthenig vmb gnedige verzeichung, wöll hinfüro behutsamer sein.

8.

Eingabe der Frau, des Schwiegervaters und der Freunde des Hans Schultes d. Ä. an den Augsburger Rat vom August 1584 (Augsburg, StA: Urgicht 1584 VIII 3, Beilage).

[Bitte um Freilassung des inhaftierten Schultes, dessen ohne Genehmigung gedrucktes Flugblatt ohne böse Absicht allein des Gewinns wegen erschienen sei]

Edel, Wolgeborne, Vest, Fürsichtig, Ersam vnd Weise Herren StattPfleger vnd Burgermaister vnd Rathe alhie, Genedig, gebiettendt vnd gunstige Herren,
Es haben sich E. Ht. gn. vnd gst. genedig zuberichten, wasmassen Vorgestern, Vnser Lieber Ehewirt, Tochtermann vnd freind, Hanß Schulthaiß, das Er ain vonn vilen für wahrhaftig Vßgegeben geschicht (ohne E. Ht. g. vnd gst. genedigen bewilligung allain vm besserer seiner narung, vnd ergeczung seines hieuor empfangnen, derselben bewusten Laidigen schadens willen) Jnn Truckh verfertiget, Jnn Fronfest gelegt worden, Weilen aber ain solliches Niemand zue schimpf oder auß ainem argen, sunderen auß obangezaigten Vhrsachen beschehen, Er sich auch sunsten Jnn seinem ganczen Thuen vnd lassen zuuorderst gegen E. Ht. g. vnd gst. vnd sunst menigclich, alles Vnderthenigen gehorsams vnd der gepür Jeder Zeit beflissen, auch solliches noch ferner Vnzweifenlich Thuen soll, vnd Würdt, So gelangt an E. Ht. G. vnd gst. Vnser vnderthenig diemüetig vnd hochvleissig anrueffen vnd Bitten, die geruehen Jne des Verhafts widerumb auß gnaden zuentlassen, damit Er seinem Thuen desto besser, welliches, wie dieselben selbst genedig zuerachten, Vf sollichen Laidigen empfangnen schaden, hoch vonnötten abwarten möge, Soll Er sich fürhin Jnn dergleichen vnd anderen sachen alles Vnderthenigen gepürlichen gehorsams vnd dermassen Verhalten, das ainige Clag ab Jme nit fürgebracht werden möge, vnd Thuen E. Ht. g. vnd gst. wir vns zue gnaden vnderthenig vnd diemüetig befelchen.
E. Ht. G. vnnd Gst. Vnderthenige Diemüetige vnd gehorsame mitburgere, Deß gefangnen Hans Schulthes, Ehewirtin, schweher, vnd befraindte.

9.

Brief des Augsburger Ratsherrn Hans Mehrer an den Regensburger Stadtkämmerer Stephan Fugger vom 16. März 1585 (Auszug) (München, SB: Cgm 5864/2, fol. 32 r–33 v).

[Nachricht aus Köln von der Blockade Antwerpens durch eine Schiffsbrücke der Spanier über die Schelde]

Auß Cöln von 15. Martij A°. 85.
Gestern haben wir mit der Ordinari von Tournay schreiben vß dem kunigclichen Leger an dat. 7. diß gehabt, Darjn wirdt vermelt vnd bestatt, das der Princz von Parma die Riuier von Antorff gar beschlossen, das soll gar ein gewaltig vnglaublich werckh sein, vnnd vf beeden seiten der deich 2 grosse starckhe Pollwerckh haben, von denselben an geet Alßdann die Pallisada, so weit man grund haben khinden, auf sollicher Pallisada ist ein grosse braite starckhe Brugg, das man drüber faren, Reitten, vnnd geen khan, Nachmaln hat es jnn der mitten, alda es khein grund, 30 starckher Schiff, ein jedes 25 Schuch von dem andern, hinden vnd vornen seind sollicher mit 2 starckhen Köttin von groben Schiff Sailern vmbwunden, vnnd 2 Mastböm an einander föst gemacht, An den zwen seiten mitten jn der Riuier, da die Schiff fösst gemacht, hat es auch 2 starckhe Polwerckh vff der Pallisada so von allen sachen wol versehen, auf gemelten 30 Schiffen hat es 60 grober stuckh geschücz, auf jedem Schiff 2 ains vornen, das ander hinden, damit jm fal die von Antorff sich erczeigten, dieselben gesalutiert wurden, jnn mitten vber gemelte Schiff ist auch ein Brugg von grossen dickhen brettern gemacht, das man darüber reitten vnnd geen mag, die wägen oder kärren aber khinden nit nach dem bössten darauff gebracht werden, von wegen die Schiff was flotieren, sich jederweil bewögen, vnnd vnsteet ligen, desgleichen hat es auch vff einem jedem Schiff

30 gueter Soldaten, so dieselben bewarn, vnnd mit aller Notturfft woll versehen sein, wie dann vff jedem Schiff hinden vnd vornen starckhe bretter gemacht, Sich darauf zudefendirn, darzu hat es auf jeder seiten der deich zu Landt 2 Polwerckh mit gnugsamer artileria, Munition vnnd guartia versehen, Mer hat es jnn mitten der Riuier vf beeden seiten, so wol nach Antorff als Hollandt, so weit sich die Schiff erstreckhen, grosse Flöß von Mastbömen gemacht, welliche aines stainwurffes weit von den Schiffen ligen, mit starckhen Eisernen Köttenen vnd strickhen vmb wunden, ann einander lauffent, vornen mit grossen Eisen Spiczen, so vf leren vässern ligen, die auch mit brust wöhren vnd geschücz versehen sind, welliche Flöß mit 4 Anckher hinden vnnd vornen fösst gemacht worden, die die Schiffbruggen jnn der mitte bewaren thun, Auf jeder seiten der Pallisada hat es 20 wolgerisster Krieges-Schiff sambt etlichen galleras nach Antorff versehen, vnnd vff dem Pollwerckh gegen flandern 15 vff dem gegen Brabant 12 auf jeder seiten, da die Schiff fösst gemacht 6 grober Metalener stuckh geschücz, wie auch die Brugg von der Pallisada der notturfft nach Prouidiert vnnd die deichen wie behört versehen, Also das es vnglaublich vnnd samb ein Millagro zu sehen, das ein solliche gewaltige tieffe Riuier, welliche alle 6 stundt auf vnd ablaufft, durch menschliche Jngenio beschlossen soll werden, das wirdt dem Prünczen von Parma die Authoritet nit mindern, Es hat 3 Taglanng Nachdem die Riuier beschlossen gewest, großen sturmwind gehabt, aber gar khain Schaden thuen khinden, Also das jr Alt: nit wenig erfreut, diß werckh durch ein grossen sturmwind Probiert worden, Nachdem nun die Pallisada verfertigt, hat jr Alt: Bevolhen, das alle die Reitterej, wie auch das fueßvolckh jnn den 2 künicglichen Legern vf 10. diß jn jrn Rüsstungen sich versamblen, vnd das Leger aus Brabant jnn flandern, das ander dar gegen jnn Brabant mit fliegenden Fendlen ziehen sollen, damit es die von Antorff sehen mügen, vnnd jnen also mit dem groben geschücz ain glickhsellige fasten zuwinschen, vorhabens gewest.

10.

Stellungnahme des Augsburger Briefmalers Hans Schultes d. Ä. vom September 1585 zum Vorwurf des Nachdrucks und zum Druckrecht der Briefmaler (Augsburg, StA: Censuramt 1470–1722).

[Der Nachdruck fremder Schriften sei allgemein üblich, wenn sie nicht eigens durch Privilegien geschützt seien. Schultes wäre aber mit einem generellen Nachdruckverbot einverstanden. Den Briefmalern sei von je her das Drucken erlaubt gewesen. Das Druckgewerbe stehe als freie Kunst auch Ungelernten offen; als Beleg ist eine Namensliste fachfremder Drucker beigefügt]

Edel, wolgeborn, Vöst, Fürsichtig, Ersam, vnnd weiß herren Stattpfleger, Burgermaister vnnd ein Ersamer Rhat diser loblichen Reichstatt alhie Gnedig, gebietend, vnnd günstig Herren,
Welcher massen Valentin Schönigkh buechtruckher allain, wider mich hienachbenandten Hannß Schultes brieffmaler, eineß nach- oder Abtruckhen halben bey E. Hr. Gn vnnd gestr. sich beclagt vnnd beschwerdt hatt, hab ich diß beyligend seiner Supplication-Schrifft nit ohne Verwunderung abgehört vnnd verstanden, daß er mir vnnd andern brieffmalern das truckhen gar abzustrickhen vnnd zuuerwehren vndersthen vnnd darzu verbieten begeren solle, so wir zue thuen vnnd vnß zu gebrauchen woll befüegt sein, auch bißhero vnuerwehrt vnnd vnuerbotten gewest, Ja er der gegentheil selbst mit nachtruckhen wider mich geüebt vnnd getriben hatt, dann beweißlich wer, daß Schönigkh vnlangst die Zeitungen vom dem Mörder von Wangen, welches ich Schulteß geschniten vnnd getruckht hab, mir auch von dem Herren OberRichter außgehn zu lassen vergunt worden, alßbald nachgetruckhen vnnd inn glaichen fall nit weniger eintrag gethon, Jnn dem er selbst Zeitung alhie offenlich fail gehabt vnnd verkaufft, auch seinen Namen daruff getruckht, daß ich Jhme der Vrsachen, daß solcheß nachtruckhen biß hero gemein vnnd vnuerbotten gewesen, von Jhm vnnd andern inn mehr

366

stuckhen beschehen ist, güetlich nachgesehen vnnd nach fürders, wa nit sonderlich priuilegia darbey vstruckhlich vermeldet vnnd angezaigt worden, vns verwehrt haben vnnd bleiben lassen wolte. Daß Aber mir von Herrn Burgermaister Ottho Lauginger wider solchen gebrauch vnnd gewonheit die prognostication, so Schönigkh getruckht vnnd Jch nachgetruckht habe, alhie fail zu haben vnnd zu verkauffen abgeschafft worden ist mit erzelter Vrsachen, daß es niemalß verbotten gewest, auch mir vnnd andern in gleichen beschehen ist, gleichwol etwaß beschwerlich gefallen, habe aber doch auß schuldiger gehorsam dem geschefft ordentlich gelebt vnnd benügen gethon, vnnd mag ich so wol alß alß [!] andere brieffmaler vnnd buechtruckher ganz wol laiden, daß fürders sollich nachtruckhen der Newen Zeittungen ernstlich abgeschafft vnnd Jedem bey peen aufferladen werden, daß keiner dem andern die Newe Zeitung, so Jhme außgehn zu lassen vergunt worden vnnd einer erstlich inns werckh versezt hat, nit solle nachgeschnitten oder nachgetruckht werden.

Souil dann erlangt, daß ich vnnd andere brieffmaler das truckhen gar nit gebrauchen, sondern sein deß gegentheils vermainten fürgeben nach allain deß brieffmalens vnß betragen sollen, darauff berichte E. Hrrn. Gn. vnnd gestr. hiean vnderthenig, daß alhie vnnd inn anderwege Reichstetten Je vnnd Alzeit Jnn gbrauch gewest vnnd noch ist, daß die brieffmaler Jhre aigne Pressen vnnd Schrifften zum truckhen gehabt vnnd noch haben, wie dann Schönigkh selbst mir werckhzeug zu truckhen gehörig zu kauffen geben, zue pressen vnnd Schrifften gerathen, welcheß truckhen ein freye kunst vnnd vnß brieffmalern von den buechtruckhern (souil vnß gebürt) nie vnuerwehrt worden ist. die flachmaler betreffent hat es (weil dieselben Jhr aigen handwerckh vnnd ordnung haben) vil ein ander gelegenheit, welche diß [ent] die truckherey vnnd daß brieffmalen nicht angehören. Daß aber wir brieffmaler daß truckhen nicht können vnnd gelernet haben, vil weniger befüegt sein sollen, würdt gegentheil mit grundt nimmer mehr darthuen noch darthuen können, sondern daß widerspil vil mehr beweiß, daß er Schönigkh von Matheo Franckh, so ein brieffmaler gewest, daß truckhen erlehrnet habe, welcher Franckh glaicher gestalt auch daß truckhen von dem alten Hannß Höffer, also einen brieffmaler, seinen schweher, gelernt vnnd empfangen hatt.

Wann dann gebitend, gnedig gunstig Herren, Jch vnnd andere meine mitgenossen, so von briefmalen, anderst nicht, dann waß wir befüegt vnd vnß gebüret zu truckhen. Begeret auch ausser dises einigen Schönigkhs mißgünstigen vnnd aigennützigen gesuches vnnd anlangens von buechtruckhen kainer alhie ist, der vnß daß truckhen zu verwehren vnderstüende, vngeacht er sy gleichwol zu beyständen darzue ersuecht vnnd gebeten hatt, sy mit vnß wol zue friden sein, so gelangt an E. Hrn. gn. vnnd gestr. mein vnd den hienach vnderschribnen von buechtruckhern vnd brieffmalern vnderthenig anrueffen vnd bitten, die wöllen bey altem Herkommen vnd üblichem gebrauch deß truckhens vnß beyderseyts, souil Jeder theil befüegt ist, nach fründl. gnedig vnnd günstig schutzen vnnd erhalten, dann auch die verordnung thuen, daß weiter von Zeitungen kainem nichtes bey straff auff ein Zeit lang nit nach zu truckhen werden soll, daß wöllen wir inn vnderthenigkeit Jederzeit verdienen

<div align="right">
E. Hrr. Gn. vnnd gestr.

Vnderthenige gehorsame Mitburger

Hannß Schiltes et consorten.
</div>

Verzeichnus der buechtruckher welliche die Truckherey nit gelernet haben, vnnd doch, wann sy ire gerechtigkhait erstattet, dieselbige treiben lassen vnnd erstlich

1. Mathes Franckh Kartenmacher vnd Briefmaler wie dann die Truckherey noch vorhannden ist, darein Michel Manger geheurat hatt.
2. Dauid Dannackher auch alhie Zue Augspurg, der buecher vnnd allerlay sachen getruckht hat.
3. Wolffgang Eder Zue Jngolstatt ist ein schreiber.
4. Der Apfel zue Wien.
5. Michel Peterle Briefmaler zue Prag.
6. Der Malandrich burgermaister zue Prag.
7. Der Crispinus Scharffenberger zu Presslaw.

8. Zue Wittenberg seind 4. Magistrj vnnd studenten.
9. Wolff Kirchner zue Magdeburg.
10. Mathes Gisacke zue Magdeburg ain buechbinder.
11. Nickel Nerlich briefmaler vnd formschneider zu Leipzig.
12. Ernst von Gera ain Weinhackher zue Jhena.
13. vnd 14. Christoff Lehner vnd Johann Hofman zue Nurimberg.
15. Der Glaser zue Prag.
16. Hannß Weischel briefmaler vnnd Formschneider.
17. Der Georg Gruppenbach zue Tübingen.
18. Caspar Behem zu Mainz.
19. Gerwinus Colenius zue Cöln Licentiat.
20. Maternuß Colenius zue Cöln.
21. Der welch zue Haidelberg.
22. Der welch zue Speyr ein buechbinder.
23. Bernhart Jobin zue Straßburg ein formschneider.
24. Theodosius Rihel zue Straßburg.
25. Josias Rihel zue Straßburg.
26. Der goldschmid zue Straßburg auffm Kornmarckht.
27. Henrich Peter zue Basel.
28. Peter Berner zue Basel.
29. Episcopius zue Basel.
30. Leonhart Straub zue St. Gall ein Goldtschmid.
31. Georg Straub ein schreiber.

Dise alle haben gar nicht Truckherey gelernet.

11.

Urgicht des Augsburger Briefmalers Bartholomaeus Käppeler vom 10. April 1592 (Augsburg, StA: Urgicht 1592 IV 10).

[Vernehmung wegen unerlaubten Drucks und Verkaufs eines obszönen Flugblatts]

Bartlme kepeler in fronuest soll angesprochen werden.
1. Wie er haiss vnd von wannen er sey.
2. Ob er nit wiss das alhie verboten sey schandtliche gemäl vnd schrifften fail zu haben vnd zuuerkauffen.
3. Ob er nit gleichfals wiss das verboten sey einige schrifften oder gemäl alhie on vorwissen vnd bewilligung deren hierzu verordneten Herren zu truckhen oder zu malen.
4. Warumb er dann dem zu wider ein schandtlich gemäl mit nackenden weibsbildern getruckht, gemalt, vnd verkaufft hab, alles on wissen vnd willen der verordneten herren.
5. Was er sonst mer für schandtliche schrifften oder gemäl sollicher gestalt gemacht vnd verkaufft hab.
6. Wie er vermaint hab das on straff hinaus zu bringen.

Actum freitags den 10. Aprilis anno 92 hat Bartolme Kepeler vf beigelegte fragstuck guetlich geantwort wie volgt

Jn Praesentia H. Octauianj Secundj Fuggers, Ulrich Raischles, Georgen Wallassers.

1. Er haiß Bartolome Keppeler sej ein burger vnd briefmaler alhie.
2.3. Er wiss wol.
4. Er bitt zum höchsten vmb gnad vnd verzeichung, ein frembder vom Behmer Wald hab in darzu vermugt.

5. Sonst keins, vnd hab diser jetzigen truckh vber 30 exemplar nit verkaufft.
6. Er bitt vmb gnad, habs so weit nit bedacht, wells hinfürter nit mer thun.
 Bitt vmb erledigung, hab 7. kleine kind.

12.

Gutachten der Zensurherren zur Urgicht Käppelers vom 10. April 1592 (Augsburg, StA: Urgicht 1592 IV 10, Beilage).

[Als Strafe wird empfohlen, die gedruckten Exemplare des Flugblatts einzuziehen und den Druckstock des Holzschnitts zu zerstören]

Edel, Wolgeboren, Fursichtig, vnd weiß Herrn StattPfleger, Burgermaister, vnd ain Er. Rath, gepietend gnedig vnd gunstige herrn,
Auff Bartholme Kepelers vnns per decretum furgehaltne Vrgicht, Berichten Ewr Hrt. gnaden vnd gestr. wir fur vnnser guettachten gehorsamlich, daß wann die getruckhte Exemplar des schandgemehls von Jme abgefordert, vnd der stockh zerschlagen, Er vmb sein verbrechen mit bißher außgestandner gefencknus nach gestalt der sachen zimblich gestrafft, vnd möchte also, mit betro scherpferer straff, wann Jm dergleichen verbrechen mehr ergriffen wurd, wol wider erlaßen werden, darmit gleichwol Eur Hrt. gd. vnd gestr. wir maß furzuschreiben nit gemaint, sonder thon denselben vnns gehorsambs vleys beuelhen E. Hrn. genaden vnd gestr.

<div style="text-align:right">

gehorsame
Die verordneten über den Truckh.

</div>

13.

Urgicht des Augsburger Briefmalers Georg Kress vom 15. März 1595 (Augsburg, StA: Urgicht 1595 III 15).

[Vernehmung wegen unerlaubten Drucks und Verkaufs eines obszönen Flugblatts]

Georg Kreß, in fronfesst, sol ernstlich betroet angesprochen werden
1. Wie Er haiß, vnd von wannen Er sey.
2. Was sein thon sey, dauon Er sich erhallte.
3. Wie offt Er zuuor alhie, vnd ander orten gefangen gelegen? Warumb vnd was gestallt Er Jedes mals wider erlassen worden.
4. Ob Er nit ein schandtlich gemäl, den Welschen Pflueg, gemacht habe? vnnd wer Jme dasselbe erlaubt?
5. Ob Er nit wisse, das dergleichen schandtliche gemäl zu machen alhie verbotten seye?
6. Ob Er nit auch wisse, das Er ohne der verordneten Herrn vber den Truckh vorwissen vnd bewilligung nichts truckhen solle.
7. Warumb Er dann hierjnnen darwider gehandlet habe?
8. Wie Er solches ohne straff hinaus zu bringen vermaint habe?

Actum Mitwochs den 15. Martij Anno 95 hat Georg Kreß jnn fronvest auf beigelegte fragstuck vnd ernstlich bedroet ansprechen außgesagt wie volgt.

Jn praesentia Herrn Paulussen Welsers, Herrn Dauiden Stengelins.

1.2. Er haiß Georgi Kreß, sei burger alhie, Vnd seines thons ein briefmaler.
 3. Sei hieuor weder hie noch anderer orten Jnngelegen.
 4. Antwort Ja, es habs jm niemand erlaubt.

5. Er habs wol gewüst, er hab aber dergleichen gemäl alhie zuuerkaufen nit begehrt, sonder es haben Jne etlicher frembde kramer darumben angesprochen, so seien nit mehr alß 10. exemplar daruon verkaufft worden, die übrigen hab er noch im hauß.
6. Antwort Ja.
7. Er hab nit vermaint, das im solches zu vnstett kommen solle.
8. Bit gantz Vnderthenig vmb gnad, Wöll dergleichen gemäl nit mehr truckhen oder malen.

14.

Eingabe der Frau des Georg Kress an den Augsburger Rat vom 16. März 1595 (Augsburg, StA: Urgicht 1595 III 15, Beilage).

[Bitte um Freilassung ihres inhaftierten Mannes, weil er das Blatt ohne Vorbedacht und für einen Fremden gedruckt habe, auch weil die Familie ihres Ernährers nicht entbehren könne]

Edel, Wolgeborne, vöst, fürsichtig, Ersam, vnnd Weiß Herren StattPfleger, burgermaister, vnnd ein Ersamer Rath diser Statt, Gnedige vnd Hochgebiettendt gunstig Herren,
Demnach mein Ehewürdt Jerg Kresß Prüffmaler an gösteren, das Er sich mit ainem gemachten gemel vergrüffen, Jnn Ew. Hrn. gst. vnnd gste. fronfässt gelegt worden, vnnd aber Jch vndenbenandte Supplicantin nit mindest waiß, weder das solliche gemacht gemeldt auß kainem Vorsatz nit, sondern auß der Mainung geförttigt worden, das er nit vermaint, Jme solliches, wälchs für ainen frembden gehört, mangel bringen solle,
Dieweil Jch dann vmb mainer vnd mainer khlainen khünder narung wüllen, sainer Erledigung vonn nöten hab, alß gelangt an Ew. Hr. gst. vnd gest. mein aller vnderthenig vnnd hochflehenlich anlanngen vnnd Pütten, die wollen Jme mainem verhafften Ehewürth seine Jbertretung, die hinfüro wol verhüettet werden soll, gnediglichen verzeichen, vnnd jne wo nit sonnsten, doch auff wüderstöllung (darumb Jch vor Hrn. burgermaister Jmhof genuegsame Caution angeboten) seines Verhafftes gnediglich enttlassen, daran erzaigen Ew. Hrn. gn. vnnd gstr. ein loblich werckh der barmhertzigkhaitt vnnd Ew. gstr. mich zue gn. vnderthenig beuelhende

Ew. Hrn. gn. vnd gst.
Vnderthenige

Deß Jnn fronfässt verhafften Jerg Kressen
brüffmalers Eheweip

15.

Brief des kaiserlichen Bücherkommissars Valentin Leucht an den Frankfurter Bürgermeister Daniel Braun vom 3. September 1606 (Frankfurt a. M., StA: Buchhandel, Buchdruck, Zensur 27, fol. 101f.).

[Bitte um Verbot eines in Frankfurt vertriebenen antikatholischen Flugblatts]

Dem Ehrnvesten hochweisen Edlen Daniel Braun Eldisten Burgermaistern der keiserlichen Reichsstadt Franckfort meinem großgunstigen Herrn
Praesentatum 4. Septembris 1606

Ernvester hochweiser Herr Burgermaister, Es wirdt inligendes gedrucktes famoßPatent, so von einem mehr als haidtnischen Auctorn gedicht öffentlich alhie fast in allen gassen vnd wirtsheusern vmbher getragen vnd spargirt. Weil dan solches stracks wider den Religionsfride, vnd der Römischen Keyßerlichen Maiestet vnserm aller gnedigstem herrn Priuilegien zum höchsten Spot gereichet, Als bitte Ewer Ern ich dinstlich sie wollen solches Amptshal-

ben verbiten vnd abschaffen, dan solte solches der keyserlichen Maiestet vorkommen, das es alhie so offentlich ongeandet solte verkaufft werden, besorgt ich es möge nicht allein ainem Erbarn hochweisen Rath, sondern auch mir als kaiserlichem Commissario vbel verwiesen werden. Ewer Ernvest vnd Herrligkeit hie wider zudinen gantz willich vnd geneigt. Signatum 3. Septembris Ao. 1606.

Ewer Ehrn bereitwilliger
Valentin Leuchthius D. Commißarius

16.

Urgichten des Augsburger Briefmalers Lorenz Schultes und des Buchdruckergesellen Sebastian Matthesius vom 29. März 1610 (Augsburg, StA: Urgicht 1610 III 29).

[Vernehmung wegen ungenehmigten Drucks von vier Flugblättern mit falschem Impressum]

Lorenz Schultes vnnd Sebastianus Matthesius sollen in fronuest abgesondert angesprochen werden.

1. Wie er haisse, von wannen vnd wie alt er seie?
2. Was sein thon, dauon er sich erhalte?
3. Wie oft er zuuor mehr ingelegen vnnd warumb?
4. Ob er nit wisse, das wider die Ordnung vnnd verbotten seie, ohne approbation vnnd bewilligung der Deputierten Herren vber die Druckhereyen, von reimen, gemälden oder dergleichen sachen was zue truckhen oder zue sezen?
5. Ob er nit des Joannis Hussen, Martini Lutheri, Philippi Melanchtonis vnd D. Müllers Bildnußen mit etlichen Teutschen reimen getruckht vnd darunder sezen lassen, als ob diße 4. stuckh zue Wittenberg getruckht wehren, ob solches mit der Oberkeit alhie wissen vnd willen beschehen seie?
6. Warumben er solche 4. stuckh sambt den reimen nit zuuor die verordneten Herren vber die druckhereyen hab sehen lassen, vnd derselben bewilligung ersucht?
7. Weilen es wider die Ordnung, wie ers ohne straff hinaus zue bringen vermaint hab?

Actum Montags den 29 Martij A° 1610. haben nachgemelte 2. Personen vf beiligende fragstuckh vnd ernstlich ansprechen abgesondert geantwort wie volgt.

in praesentia herren Melch. langenmantels vnd herren friderich Rai: Jm Hof

Lorentz Schultheis
1.2. seie Burger alhie, alters 28 Jar, vnd ein briefmaler.
3. Nie.
4. Er wiß gleichwol das 2. herren vber die truckhereien alhie verordnet, was aber die ordnung für articul begreif wiß er nit, seien Jm keine fürgelesen oder anzaigt worden.
5. Er hab diser 4. Personen bildnussen vf stöckhen, dieselbe hab er zum Christof Mang Jn dessen truckherej getragen, vnd dem Sebastiano Matthesio truckhergeseln daselbst zugestelt, welcher Jme vf sein begern etlich exemplaria sambt den reimen, die er von eim alten exemplar genomen, getruckht, vnd hab er volgents die bildnussen außgemalet, hab seines Stieffvaters Johannis Jarmans Buechtruckers zu Wüttemberg namen dazu trucken lassen weil es derselb begert, vnd Jme alle exemplaria ausser 60. oder 70. von jeder sort, so er alhie behalten, zugeschickt, dan es zu Wüttenberg kain briefmaler [geb], hab nit besorgt das Jme etwas darauß entsteen solt.
6. Weil er hieuor der gleichen bildnussen vf dem berlech alhie offentlich fail gesehen, hab er nit besorgt, das Jme etwas darauß erfolgen solt, sonderlich auch weil er sein narung damit gesuecht.
7. Bit vmb Gotts willen vmb gnad vnd erledigung. hab gar nöttige arbait.

Sebastianus Matthesius
1.2. seie von Liechtenaw 3. meil von Straßburg gelegen, alters bej 32. Jarn, vnd ein Buech-
trucker gesel, arbait diser Zeit bej Christof Mangen alhie.
3. Seie vor disem nie gefangen gelegen.
4. Er habs gewüst.
5. Habs truckt vf des Lorentz Schultheisen begern vnd zu einer solchen Zeit, wie sein herr
zu Kaißhaim gewesen, vnd vermaint der Schultheiß hab deßwegen erlaubnus.
6. sagt wie nechst vorsteet.
7. Bit vmb gnedige erledigung.

17.

Gutachten der Zensurherren zu den Urgichten Schultes' und Matthesius' vom 29. März 1610
(Augsburg, StA: Urgicht 1610 III 29, Beilage).

[Wegen bewußten Verstoßes gegen die Vorschriften werden als Strafen acht Tage Haft und
die Beschlagnahme der noch nicht verkauften Exemplare der Blätter empfohlen]

Bericht vnd Guettachten an einen Ersamen Rhatt Der verordneten vber den Truckh Auff
Lorentz Schulteß briefmalers, vnd Sebastian Matthesij Truckersgesellen Vrgichten.

Edle, Wolgeborne, Vest, fürsichtig vnd weise Herren Statpfleger, Burgermaister vnd Rhat,
gebietend, gnedig vnd gunstige herren,
Was Lorentz Schulteß briefmaler, vnd Sebastian Matthesius Truckergesell, etlich getruckter
vnd failgestelter Bildnußen halben one erlaubnus oder vorwissen verhandlet, vnd in beiligen-
den Vrgichten bekannt, last sich mit dem nit verantworten, was sy baide darinn fürgewandt,
dann sonderlich Schulteß nit laugnen kan, das er mit sachen, welliche er trucken wöllen,
oftermal vor vns erschinen, dessen es nit bedörft, wann er nit gewist, das darzů erlaubnus
von nöten. Vnd da sie baide so vnschuldig vnd vnwissendt sein, vnd nit vil mehr fürsetzlich
vnd muetwillig vnrecht tuen wöllen, solte sie Jr namen vnd das rechte ort beigesetzt, vnd
eines frembden Truckers namen zugebrauchen vnderlassen haben. Diewil sy aber Jrn
vnfueg damit selbs an tag geben, deßwegen wol verdienterweiß, vnd zweyfachen verbre-
chens halben zue verhaft kommen, Also wern wir der Mainung, sy möchten für dißmal zue
straff noch 8. tag daniden ligen bleiben, alßdann mit betrohe wider erlassen, vnd Jnen alle
bey handen habende Exemplaria in die Cantzlej zulüfern auferladen werden. Jedoch E. H:
g: vnd gstr: vnfürgreiffen, dauon auch wir vns auf gehorsamlich beuelhen.
E: Hr: G: vnd gstr: gehorsame
 Die vber den Truckh verordnete.

18.

Urgicht des Augsburger Druckers Chrysostomus Dabertzhofer vom 7. November 1612
(Augsburg, StA: Urgicht 1612 XI 7).

[Vernehmung wegen unerlaubten Drucks eines Flugblatts, das zu publizieren einem anderen
Drucker erlaubt worden war]

Chrisostomus Dabertzhouer soll in fronuest ernstlich angesprochen werden
1. Wie er haisse / von wannen vnnd wie alt er seie?
2. Was sein thon / dauon er sich erhalte?
3. Wie offt er vor mehr in gelegen seie vnd warumben?
4. Ob er nit wisse / das keinem truckher vergont seie / ausser eines E. Rhats Deputirter
Herren über die Truckhereien vorwissen vnd approbation was zue truckhen?

5. warumben er den deme zue wider ein Patent / für sich selbs vnnd ohne erlaubnus der verordneten Herren getruckt habe?
6. Ob er nit zue den figuren den stockh darzu schneiden lassen / vnnd grosse anzall exemplar daruon / zue sonderm nachtel dessen / dem sie hievor vergont worden / verkauff[t] habe?
7. Wie er solches ohne straff hinaus zuebringen vermaint habe?

Actum Mitwochens den 7ten Nouemb. Ao. 1612 hat Chrisostomus Dapertzhofer vf beiligende fragstuck vnd ernstlich ansprechen güetlich geantwort wie volgt.

in praesentia Herrn Balth. Langenmantels vnd Hrn. Chr. Rechlingers

1.2. Er haiß Chrisostomus Dapertzhofer seie Burger alhie / alters 21. Jahr / vnd ein Buechtruckher.
3. Nie.
4. Er wiß / habs aber erst heut vnd wie es schon getruckt geweßen / erfaren.
5. sagt wie ob habs beim trucken noch nit gewust.
6. Hab den stock darzu schneiden lassen / vnd seie seines wissens darvor kainem vergunt geweßen.
7. Weil er von kainem verbot gewüßt / Bit er vmb gnad.

19.

Augsburger Briefmaler-Ordnung vom 1. März 1616 (Augsburg, StA: Briefmaler, Handwerker 1).

Puncten vnd Articul, für die Briefmaler, Jlluministen vnd Formschneider, darnach Sy sich mit haltung Jungen vnd Gesellen Regulieren möchten.

Es soll ein Jeder Briefmaler, Jlluminist oder Formschneider auf ainmal mehr nit als ainen Lehrenbueben ainzustellen, vnd zue Lehrnen befuegt, vnd die Lehrzeit aufs wenigst vier Jar sein: Doch vmb sonst vnd ohn Lehrgelt, Vnd wann der LehrnJung seine LehrJar biß auf das letste Jar erstanden, Soll dem Lehrnherrn frey vnd beuorstehn, widerumb einen andern LehrnJungen neben dem Ersten ainzustellen. Wellicher Maister aber dem zuwider anfangs weniger Jar Partieren, oder dem Jungen an der Zeit nachlassen vnd deßhalben das wenigst für die Lehrnung oder minerung der Jar, fordern, oder ernemmen wurde, der soll in Zehen Jaren kain Jungen mehr anzustellen, vnd der Jung bey ainem andern Maister, seine Jar wider von Newem zuersteln, schuldig sein, Es were dann das Maister oder Jungen erhebliche vrsachen fürzuwenden, warumb sy nit bei ainander bleiben kündten, Alßdann soll nach erkandtnuß der Verordneten hierinn verfahren werden, vnd soll den Jenigen LehrJungen, welche alberait in der Lehrnung stahn, Jhre bißher erstandne Zeit in allweg gelten, vnd vnder die vier Jahr gerechnet werden, doch Jrenthalben bei dem was des Lehrgellts halben alberait verglichen worden, verbleiben.

2. Ain Jeder Briefmaler, Jlluminist oder Formschneider soll mehr nit alß drey Gesellen (doch Jedem seine Söhn hierinn außgenomen) draufhalten, sie seien gleich Stuckhwercker oder Ledigsstands, vnd welcher mehr Inner: oder ausserhalb seines Hauß befürdern wurde, der soll von Jedem verbrechen Zwen Gulden in eines Ersa: Raths Puchs zubezahlen schuldig sein.

3. Ein Jeder Lediger Briefmaler, Jlluminist oder Formschneidersgesell, er sei frembd oder aines Burgers Sohn, der das Briefmalen, Jlluminieren oder Formschneiden in ainer redlichen Werckhstatt erlehrnet hatt, vnd alhie werckstatt füren will, der soll zuuor mit sambt den LehrJarn Zehen Jar auf dem Briefmalen, Jlluminieren, vnd Formschneiden, vnd darunder die Frembden gesellen drey Jar in ainer oder Zwayen werckstatt erstanden haben, Sonst vnd ausser dessen aber soll Jme kain offne Werckstatt zuhalten gestattet werden, was aber die

Jenige Gesellen anbelangt, die anderer orthen oder auch alhie vnd weniger alß vier Jar gelehrnet, sie stahn gleich anjetzt in der arbeit alhie oder nit, die sollen vber Jre LehrJar, nit mehr alß sechs Jar Gesellenweiß, die aber mehr alß vier Jar gelehrnet, auch mehr nit alß biß in die Zehen Jar in allem doch die Frembde (wie obstaht) drey Jar in ainer oder Zweyen Werckstatten, zu Arbaiten schuldig sein.

4. Den Ledigen Briefmalers gesellen, Jlluministen vnd Formschneidern soll nit zugelassen sein vor Jrer völligen Zeit für sich selbst oder in wincklen zu arbaiten, Welcher aber sein zeit erstanden, Burger alhie were, vnd seines Alters in Dreissig Jar erraicht, dem bleibt mit seinem werckhzeug, wo er hatt zu füeren, doch allein mit einem Gesellen vnd ohne LehrJungen, vnuerwehrt.

5. Kain Maister von Briefmalern soll ainichen Gesellen, der sei Frembd oder Burger, so das Tagwerckh arbaittet, die wochen mehr als vier vnd Zwanzig kreuzer zu Lohn geben, welcher dem zuwider ain mehrers bezalen, oder versprechen wurde, sonder was schein das beschehe, der soll von Jeder wochen, vnd Jedem Gesellen, dreissig Kreizer vnnachleßlich zubezalen vorfallen sein, wer aber nach dem Stuck arbaittet, dem mag man auch nach dem Stuck lohnen.

6. Es soll auch ainem oder dem andern Briefmaler nit zugelassen oder gestattet werden, Ledige formschneiders gesellen, anderst alß für sein aigne Arbait zu halten, vnd ainzustellen, vnd in derselben Werckstatt dem Formschneider anders zu arbaiten nit gestattet werden. Bey Straff eins halben guldins, den so wol Maister als Gesell zubezalen schuldig sein soll.

7. Welcher Briefmaler vorthin ainem Stuckwercker in desselben Hauß Arbait zuuerfertigen geben will, der soll es anderst nit als auf des Stuckwerckers ainige Person macht haben, vnd alßdann in seiner Werckstatt mehr nit alß Zwen Gesellen, die seyen Ledig oder haußhebig, zuhalten vnd zubefürdern, befuegt sein. Wer darwider handlin, vnd neben seinen drei gesellen noch ainen Stuckwercker Arbait geben wurde, der soll zur straff zway Jar nur mit Zwayen gesellen zu arbaitten macht haben.

8. Ain Jeder Stuckwercker der Gesellenweiß in seinem Hauß für andere Maister arbaiten thuet, ob er gleich sonst Maister were, soll so lang er also gesellenweiß mit anderer Maister werckZeüg arbaittet, keinen Jungen lehren, oder andere gesellen in seinem hauß fürdern, bei aines Ersa: Rhats ernstlicher straff, So bald aber ein solcher Stuckwercker für sich selbs auf sein aigen verlag, ohne entlohnung auß ander Werckstätten, ain aignen WerckZeüg, von Kupfferstichen, oder Holzschnitten, bekombt, vnd damit sein Werckstatt versehen kan, der soll alßdan durchauß andern Maistern gleich gehalten werden. Die Jenige Stuckwercker aber, so diser Zeit noch mit solchem Werckzeug nit versehen, denen soll ohne Jungen, mit ainem gesellen, vnd nit mehr, auf das durchschneiden, Patronirn, vnd Abtrucken der Kupferstuck zu arbaitten der gestalt bewilliget sein, das sie sich Jnnerhalb Zway Jarn abstehen der massen mit Stöcken versehen, vnd damit wie andere Briefmaler ihre Handtierung fort treiben, oder da die es lenger verzügen, das Patroniren zutreiben vnderlassen, welicher nun dem zuwider fürselich handlin wurde, der soll ainem Ersa: Rhat angezaigt, vnd nach gestalt des verbrechens mit ernst gestrafft werden.

9. Es soll ein Jeder Briefmaler, der Gesellen halten will, er halte Zwen oder Drey, ein Stuckwercker oder Haußhebigen gesellen, vor ainem ledigen zufürdern, vnd einzustellen schuldig sein.

10. Es soll auch einer oder der ander Briefmaler nit macht haben, ainen oder mehr Kupferstecher in seinem Hauß zu halten, vnd zu sezen, Sonder was er stechen lassen will, das soll er den Kupferstechern in Jre behausung zu geben schuldig sein.

11. Gleicher gestalt soll auch kein Briefmaler ausserhalb dern, so das Postulat bey den Truckereyen schon ordenlich verschenckt macht haben, ainiche Schrifft vnder die Stöck zu

trucken oder auch Truckersgesellen in sein hauß zusezen, sonder die schrifften in die Trukkereyen zu geben schuldig sein.

12. Die Wittfrawen, so in wehrendem Wittibstand das Briefmalen treiben wöllen, sollen darob gesellen wie andere Briefmaler, so lang sie in Wittibstand sein, zu fürdern vnd die Gesellen Jre Jar bei ihnen zuerstehn macht haben.

13. Vnd obwol hiebeuor hailsamlich fürsehen vnd von Einem Ersamen Rhat Decretiert worden, das so wol Buchtrucker als Briefmaler nichts außkommen oder trucken lassen sollen, es sey dann zuuor von den darüber verordneten ersehen vnd erlaubt, So befindt sich doch das die von Briefmalern wann sie Gemähl ohne Schrifft trucken wöllen, dem bißhero wenig nachkommen, Also will ein Ersa: Rhat solliches hiemit ernewert vnd widerumb bei straff der Eisen ernstlich befolchen haben, das alle Briefmaler nit allain ohne erlaubnus forthin kein gemähl mehr, es sei Geistlich oder Weltlich, mit oder ohne schrifft trucken, sonder auch desselben alßbald ein Abtruck den mehrgedachten Deputirten zustellen sollen, Vnd damit ein Jeder sich darnach zu richten wisse, sollen die Jenige Maister aufs Rhathauß eruordert vnd Jhnen solliches fürgehalten die New Maister aber Jedesmals bey vfrichtung ihrer Werckstatt, schuldig sein, sich bei den Deputirten anzumelden, vnd von denselben dessen auch erinnert werden, Auf das sich Niemandts mit der Vnwissenheit zuentschuldigen hab.

Vnd stehet einem Ersamen Rhat beuor, dise Articul künfftig zu mehren, zu mindern, oder gar aufzuheben, nach dem es denselben Jedesmals für guet ansehen würdt.

Der Briefmaler Ordnung ist approbirt. Decretum in Senatu. 1. Martij Anno 1616.

20.

Urgicht des Augsburger Druckers Lucas Schultes vom 3. April 1617 (Augsburg, StA: Urgicht 1617 IV 3).

[Vernehmung wegen eines ungenehmigten Drucks einer erfundenen Wundergeschichte]

Lucaß Schulteß in fronuest soll ernstlich bedrohet angesprochen werden
1. Wie er haisse, von wannen vnd wie alt er seie?
2. Was sein thon, dauon er sich erhalte.
3. Wie offt er vor mehr eingelegen seie vnd warumben?
4. Ob er nit wisse, das verbotten nichts zue truckhen, es habens dan aines E. Rhats verordnete herren vber die Truckereien gelesen, gesehen vnd approbirt zue truckhen?
5. Ob nit auch die Ordnung vermöge, das man nichts truckhen solle, es seie dan das ort, da es getruckht worden, darzue gesetzt.
6. Warumben er dan wissentlich darwider gehandelt, ein Newe Zeitung getruckht, als wan sich den 6ten. Hornung diß Jars der himel vfgethon, ein feuriger Trackh heraußgeflogen, welcher schrecklich feur auff die erden gespuben, vnd hernachmals ein feurige Kugel herausgeschossen, welches alhie zue Augspurg vnd andern orten von vilen Personen gesehen worden seie, so dabei auch weder ort noch Jarzal gesetzt.
7. Weil er wol gewust, das solchs nur ein gedicht, warumben er sich vberreden lassen, solches lugenwerckh zue truckhen.
8. Wie ers ohne straff hinauszuebringen vermaint habe?

Actum die Lunae 3. Aprilis Ao. 1617. Hat Lucas Schultheiß Jn Fronuösst auff ernnstlich betrohet ansprechen vber beigelegte fragstückh güetlichen außgesagt wie volgt:

Jn praesentia dominorum Hr. Ludwig Rehmen vnd Hannsen Stainingers.

1. Er haisse Lucas Schulthaiß, hiesiger burger, gehe Inn dem 24. Jar.
2. Seie ein buechtruckher.

3. Seje niemals Jnngelegen.
4. Sagt Ja.
5. Sagt Ja.
6. Sagt, die weber die zue Jhm kommen, habenn es allso ausgesagt, vnd weilen es bej nächtlicher weil geschehen, könne er nicht wüssen, ob es sich allso begeben habe. Der Jarzahl stehe zwar dabej, aber das orth nicht, vnd bekennt hierin sein vnrecht, solle hinfüro nimmer geschehen.
7. Sagt Er habe nicht gewusst ob es war oder nicht war seie vnd thue ein Armer Hand-werckhsman offt etwas vmb der Narung willen So seie auch der Weber (Thoma Kern genant) 2. mal zue Jhm kommen, vnd Jhn gebetten, dass ers truckhen wolle, Auch alß er solches abgeschlagen, sich erbotten, dass ers auff sein gefahr truckhen solle, vnd das er für Jhn pueß halten welle.
8. Bittet vmb genad, wolle es Jhm solches ein wüzigung sein sollen.

21.

Urgicht des Augsburger Kolporteurs Hans Meyer vom 1. Februar 1625 (Augsburg, StA: Urgicht 1625 II 1).

[Vernehmung wegen Aussingens und Verkaufs erfundener Neuer Zeitungen und einer poli-tischen Satire]

Hannß Meyer genannt Gallmeyer in fronfesst soll ernstlich betroet angesprochen werden.

1. Wie Er haiß? Von wannen, wie allt Er sej?
2. Was sein thon sej dauon Er sich erhallte?
3. Wie offt Er zuuor mehr allhie vnd ander orten gefangen gelegen? warumb? vnd was gestallt Er Jedes mals erlassen worden?
4. Ob Er nit vf dem Pranger gestanden mit Rueten allhie ausgehawen, der Stat vnd etter verwisen? wann Er wider begnadet worden? vnd warumb es beschehen seye?
5. Weilen Er nur muessig vmbgehe, nit arbeite, sonder zöhre / woher Er die vnderhaltung bey nit arbeiten nemme?
6. Ob Er nit hie vnd ander orten falsche getruckhte newe zeitungen, Lieder vnd derglei-chen erdichte, teils schmachhaffte schrifften, vmbtrage, verkauffe, offentlich hie vnd ander orten für wahrhafft singe?
7. Wo Er solche lieder vnd sachen bekhomme, wer sy truckhe? vnd wer sy allso erdichte? Ob Er nit selb der dichter seye.
8. Woher Jme solche falsche vnd erlogne Zeitungen zuekhommen? Ob Ers nit maisten-teils aus Jm selb die leuth damit zubetriegen, erdichte, vnd für wahrhafft ausgebe?
9. Ob Er nit wisse, das solche lieder vnd zeitungen, da man nit waiß, wo sy getruckht wor-den, alhie zuverkauffen, vnd offentlich zu singen durch offentliche Anschläge vnd be-rueff bey ernstlicher straff verbotten? vnd ob Er nit deßhalben etlich mal gewahrnet / vnd Jme abgeschafft worden?
10. Wer die schandtliche Zeitung der verbindtnuß etlicher Länder vnd ReichsStett wider den Türckhen gemacht vnd getruckht? Ob Ers nit selber gemacht?
11. Ob Er nit wisse das es ein verbotten schmachhafft vnd schandtlich gedicht seye? Warum-ben Ers dann spargirt.
12. Wo Er die 2 lieder so zu Straubing durch Simon Hanen getruckht worden sein selbs genomen? Wer Jms geben? ob Er Jn Straubingen selb gewesen? vnd wie Er wisse / das sy daselbsten getruckht worden seyen?
13. Wievil Er dergleichen verlogne lieder vnd zeittungen hin vnd wider verkhaufft, weil Ers vil Jar tribe? Was Er aus allen erlöst habe? Ob Er sich nit damit ernöhre? warumb Er nit arbeite sondern dem muessiggang vnd faulheit abwartte.
14. Wie sein geffar haisse, so mit Jme singe, vnd vmbziehe? wie sy es mit einander hallten?

15. Ob sy nit Jn Lauglingen vil solche erlogne sachen truckhen lassen? Oder wo es be-
 schehe? vnd wie die Truckher haissen?
16. Wer sich mehr solche betriegerej gebrauche? wo? was gestallt?
17. Weilen es wider eines E. Rhats alhie getruckhte vnd geschribne Anschläge vnd Berueff
 zu verachtung derselben beschehen, wie Er solches ohne straff hinaus zu bringen ver-
 maint habe?
18. On nit Er vnd sein geffar auch bey nachts vor den Heusern singe?

Actum die Sabbathj 1. Februarij A°. 1625. hat Hannß Meyer Jnn Fronvösst auf ernstlich
betrohet ansprechen vber bejgelegte fragstückh güetlichen ausgesagt wie volgt.

Jn praesentia dominorum herrn Leonhart Christoff Rehlingers vnnd Herrn Matthes Gegler.
 1. Er haisse Hannß Meyer / nach seinem vatter der Gallmeyer genannt / hiesig / allters 51.
 Jar.
 2. Seje Jm Jar nicht 10. Wochen hie / handthier mit Hertz= oder brustzukher / ausserhalb /
 dann man Jhme hie solches nicht zuelassen wollen.
 3. Ausserhalb nie / hie aber 3. mal / Einmal von vngehorsam / das 2. mal von schulden
 wegen / das 3. mal des händels halben / so er mit dem Keller ob dem schmidhauß gehabt
 habe / das 1. vnd 2. mal ohne entgelt erlassen / das 3. mal aber mit rueten ausgestrichen
 worden.
 4. Sagt das seje beschehen / vnd seje Jetzt Jm 6. Jar / daß er begnadet worden / habe
 stattliche fürbitt gehabt.
 5. Er komme nit her / er bringe geltt mit sich / dann er sein weib vnd kind erhaltten müesse /
 damit sie den herrn nicht vber den halß kommen / Schickhe auch Jar Zeiten geltt her /
 damit sie nicht Nott leiden dörffen.
 6. Sagt / trage mit wüssen keine falsche Zeitungen herumb / so habe er auch den Kopff
 nimmer darzue / daß er etwas tüchtte / Singe ausserhalb nichts / wollts auch hie einstellen
 wenn man Jhn mit seinen Zuker handlen lüesse.
 7. Sagt der Thomas Kern / dem er süngen helffe / der seje der tüchter / lasse Jhm seine
 sachen maisten tails ausserhalb truckhen / die Jüngste Newe Zeitungen habe ein Jacobs-
 bruoder mit sich hergebracht / vnd habe sie Franckh nachgetrukt.
 8. betheürtt / daß er selb der Tüchter nicht seje.
 9. Sagt Ja / Jnn den liedern aber sejen gueter wahrnungen vnd habe er nicht besorgt / daß
 Jhm Nachteil bringen solle / So seien seine 2. Kinder krankh / vnd habe er sie Jn nichts
 verlassen können / vnd etwas thun müessen daß er sie ernehre.
 10. Thomas Kern habs trukhen lassen bej einem buechtruker / wie er vermaint / so bej St.
 Georgen wohne.
 11. betheürt habs nie vberlesen.
 12. Sagt wie ob / Er habs von einem Jacobsbruoder Hanß Hegele von Burgaw genantt /
 bekommen / der seje vor weilen sein rothgesell gewesen / vnd dasselb habe Er beim
 Franckh nachtrukhen lassen.
 13. Sagt / Ausserhalb singe er nicht / dann man Jhn mit seinem Zuker handthieren lasse / So
 komme er seltten her / vnd helff dem Kern süngen / mogs bej 4. Jar sein / das ers getriben
 habe.
 14. Sagt Ja haisse Thomas Kern / habe Jhn Jnn 1 1/2 Jarn Nie / vnd erst hie wider angetrof-
 fen / haben sunst nichts miteinander zuethun / alß was sie Nachbaurn sejen.
 15. Er habe Zue Laugingen nie nichts truken lassen / so seje Jnnen 4. Jar auch kein trukerej
 mehr da gewesen.
 16. Er wüsse nicht / wer die andern sünger sejen / Sonnsst sünge einer hie aus dem Frank-
 henland / heisse Georg / wüsse aber weitter vmb sein thuen vnd lassen nichts / derselbe
 habe auch 1. mal ann St. Michels Kirchweihe mit dem Kern gesungen.
 17. Sagt solle hinfort nimmer geschehen / wolle sich dessen abthuen / vnd bitt vmb Gottes
 willen vmb gnad / habs so weitt nicht außgerechnet / daß es wider die Obrigkeit sein
 solle.

18. Sagt sein geffar wol / Aber er nicht / habe sein lebenlang nie vor den häusern gesungen. Bitt darauff vmb genadt.

22.

Gutachten der Zensurherren zur Urgicht Meyers vom 1. Februar 1625 (Augsburg, StA: Urgicht 1625 II 1, Beilage).

[Wegen weiterer inzwischen entdeckter Drucke von Wundergeschichten wird ein zweites Verhör Meyers vorgeschlagen]

Gehorsamer Bericht der verordt: vber die Truckhereyen auf Hanßen Meyers genannt Gall Meyers beiligende Vrgicht.

Edle Wolgeborne, Veste, Fürsichtige, Ersame vnd Weise Herren Stattpflegere, Burgermaistere vnd ein E: Rath alhie Gepiet: Gnedig vnd g: Hn.
Es Jst Hannß Meyer, Genant Gallmayer, dessen beiligende vrgicht vnß fürgehalten worden, der vrsachen Jnn Fronuest eingezogen, daß er vber alle beschehene verwarnungen, auch eines E: Raths ernstliche berueff vnd offentliche Anschläg, falsch erdichte lieder vnd Zeitungen, Jnn alhiesiger Statt spargiert vnd herumbgesungen welliche, wie es das ansehen haben will, merer teils von Jme selbsten erdicht vnd alhie getruckt worden. Nun seind vnß vnder deß noch mehr vnd andere dergleichen getruckte scarteggen vnd erdichte lieder zukommen, wie eur Ht: Gp: vnd g: auß den Beylagen zuersehen haben, vmb welliche zweifels ohne er Gallmeyer auch wissenschaft haben wirt. damit man dann diß orts auf den rechten grund kommen mäge, wer diser Erdichten Zeitungen Author vnd wa selbige getruckt worden seien, allso hielten wir darfür, es mecht ermelter Gallmeier hierüber auch anzusprechen sein, damit die verbrechere, so wol die truckher, alß andere die diß orts Jnteressiert, zu gebürender straf mägen gezogen, vnd Jnns künfftig dergleichen vngebür fürkommen werden, Eur Ht: Gp: vnd g. vnß dabei zu g. befelhendt E: Ht: Gp. vnd g.
Gehorsame
Die verordneten vber die Truckhereyen alhie.

23.

Urgicht des Augsburger Kolporteurs Hans Meyer vom 6. Februar 1625 (Augsburg, StA: Urgicht 1625 II 6).

[Vernehmung wegen Verlegung mehrerer Flugschriften und -blätter, in denen erfundene Wundergeschichten verbreitet würden und die mit falschem Impressum versehen sind]

Hannß Meyer genant Gall Meyer soll ferner ernstlich bedrohet angesprochen werden.
1. Weil er Jüngst die warhait güetlich in allem nit bekennen wollen, so hab man beuelch mehren ernst gegen Jhn gebrauchen zue lassen, darnach mög er sich richten.
2. Was er selbst, der Thomas Kern, vnd andere Zeitungdichter vnd LiederSinger, für falsche Zeitungen, Schmach- vnd andere Lieder vnd Gedicht erdichtet, vnd was er von denselben alhie bei hiesigen vnd andern Buechtruckern habe truckhen lassen, soll alles anzaigen vnd hierin den grundt nit verhalten?
3. Ob nit Dauid Franckh vnd andere hiesige Buechtruckher dem Kern, Jhme vnd andern vil dergleichen Lieder vnd falsche gedicht getruckht haben, vnd was ein Jeder vnder denselben in sonderheit getruckht, auch was man einem Jeden für einen Truckh bezalen müsse?
4. Wer die verlogene Zeittungen von der Mißgeburt: von des haubtmans weib zu Feldkirch; von den zwaien Feldobersten mit einem Türckischen Bassa in der lufft: von den 4. Kipperen: vnd von dem Fleckhen bei Maulbronn, Steune genant, so Jhme hiemit fürgelegt worden, erdichtet, vnd wers getruckht habe?

5. Ob nit er vnd der Kern solche alle hie in die Statt gebracht vnd durch den Dauid Franckhen Buechtruckhern alhie truckhen lassen?
6. Warumben er vnd Kern solche offentliche vnd wissentlich falsche gedicht alhie offenlich gesungen vnd spargiert habe?
7. Warumben er vnd Kern anstatt des orts, da es getruckht worden andere fürneme Reichs: vnd andere Stät hochstraflich setzen vnd truckhen lassen, nemblich Regenspurg, Erfurt, Costanz, Stutgart, Straubingen, Hohen-Embs vnd dergleichen, ob sies dem Franckhen vnd andern Truckhern also befolen oder ob sies für sich selbst also getruckht?
8. Ob nit er vnd der Kern vor vngefahr anderhalb Jarn ein Lied alhie offenlich gesungen, auch vnderm namen Dauid Franckhen truckhen lassen, wie nemblich ein buob alhie Propheceit habe / es werde vmb Johannis Baptistae selbigen Jars die Statt Augspurg vnder gehen, oder die gantze Statt außsterben, vnd wenig daruon kommen? wer diß falsch gedicht gemacht vnd angeben habe?
9. Obs der Dauid Franckh auch getruckht, vnd vf wes angeben?
10. Wan es der Franckh nit getruckht habe, wo vnd durch wehn es dan getruckht worden, soll die warheit sagen?
11. Ob nit er vnd Kern ein gedicht gemacht, als wan im Schweizerland ein Sehe oder weiher in bluot verwandelt worden, obs nit auch falsch, wer es erdichtet, vnd wo es getruckht worden, vnd ob sie nit ein gleßle voll rotes wasser darneben fürgewisen, so von solchem bluet aus dem weier sein solte?
12. Wer Jhm mehr zue seinem falsch vnd betrueg geholffen? vnd wo der Kern seie?

Actum die Jouis 6. Febr. aᵒ. 1625. hat Hannß Meyer, sonnsst Gallmeyer genanntt, auff ernstlich betrohet ansprechen, vber beigelegte fragstuckh abermalen güetlichen ausgesagt wie volgt:

Jn praesentia dominorum Hn. Leonhart Christoff Rehlingers vnnd Matthaej Geglers.

1. Nach fürhaltung des Ersten sagt er zuom
2. Er habe allein das Jenige truckhen lassen, so er vom Jacobsbruoder bekommen; vnd das vom Kind, so Kern erdacht vnd schon lang herumb getragen gehabt, habe er bej Franckhen nachtruckhen lassen, vnd das von den Kippern, vnd dann noch ains, so er von Wasserburgh bekommen, aber betheürt hoch daß er keines selbst erdücht, Kern habe ein gantz buoch vol, so er selbs gedücht, von den andern wisse er nichts, ohne dass der buchtruker zue Rottenburg an der Tauber der fürnembste tichter seje.
3. Sagt Frankh habe dem Kern lang nichts mehr getruckt sonder ein weil her der Trucker so bej St: Georgen wohne, Jnn den Eggenstahlers hof, Man zahle es dem Rüß Nach, Jr aines Per 2 1/2 fl, auch wol 2. thaler Nachdem der truckher seie.
4. Sagt wie ob, habe eins selbs in originali truckhen, die drej aber, wie auch das vom Feldobristen, so er auch vom Wasserburger bekommen, habe er beim Franckh nachtruckhen lassen, vnd für das Rüß 2 thaler geben, die andern zwej von des hauptmanns weib zue Feldkirch vnd von dem Fleckhen bej Maulbrunn sejen des Kerns sachen.
5. Sagt seje Jnn 1 1/2 Jaren nit mit dem Kern gezogen, ohne was er Jüngst hie wider zue Jhm kommen.
6. Sagt Kern habe allzeit gesagt, wanns schon nicht war seje, so sejen es doch guete warnungen, sonnssten habe Thomas Kern seine sachen mit D: T: K: gezaichnet, solle haissen Dichter Thomas Kern.
7. Sagt, Die Truker helffen bißweilen selbs darzue vnd setzen eine statt hin, die Jhnen beliebt, Er habs also vnd nicht anderst bekommen, alß wie ers nachtruckhen lassen, vnd bekenne sich zue denen stuckhen die er auff sich vnderschriben habe.
8. betheürt hoch, daß ers vnd der Kern zue Wurtzburg von einem Singer, der Schwartze Beck genant gekaufft haben, vnd wisse nicht, wer es gedicht habe.
9. Sagt, Sie haben von gedachtem Schwartzen Beckhen ein halbs Rüß kaufft vmb 1 thaler, vnd seje des Franckhen Nam drunder gestanden, doch wüste er nicht ob ers getrukt habe

oder nicht, Franckh habe darfür geschworen, vnd den Ludwig Lochner von Nürnberg gezügen, daß ers auff Jhn getrukt habe.

10. Sagt, wie vor.

11. Sagt, solle 3. meil wegs von Schafhausen geschehen vnd ein gewiße Historj sein, vnd haben sie deß verwandelten Wassers zue Mehingen ob dem Jarmarkh an St: Veits tag, vmb 1. mass wein kaufft, vnd haben Jhm die leutt Zeugknus geben, daß dem allso seje, Kern habe ein lied draus gemacht habs gedicht, vnd erstlich zue Vlm trukhen lassen, vnd könne er nicht wüssen, ob es nachtrukt worden.

12. Habe Jhm Niemand geholffen, So wüsse er nicht, wa der Kern seje, ohne was er fürgeben, daß er Nach Strassburg wolle, dann sein Vatter daselbsten ein bruder habe. Vnd bitte darauff vmb gnedige Erledigung, wolle sein lebenlang nimmer süngen.

24.

Gutachten der Zensurherren zur Urgicht Meyers vom 6. Februar 1625 (Augsburg, StA: Urgicht 1625 II 6, Beilage).

[Es wird die Strafwürdigkeit Meyers festgestellt und nahegelegt, dem Delinquenten die Untersuchungshaft als Strafe anzurechnen. Die von Meyer belasteten Drucker und sein Kollege Thomas Kern sollen verhaftet und verhört werden]

Gehorsamer Bericht der Verordneten vber die Truckhereien alhie auf Hansen Meyers, sonsten Gall Meyer genant, beiligende 2. vrgicht.

Edle Wolgeborne, Veste, Fürsichtige, Ersame, vnd weise, Herren Stattpfleger, Burgermaistere vnd ein E: Rath alhie, Gepiet: genedig vnd gunstige Hrn.
Obwoln der Jnn Fronuest verhafte Hannß Meyer, sonsten Gall Meyer genant, Jnn seiner ersten vnß fürgehaltenen vrgicht nit gestendig sein wöllen, das er die schandtliche Zeitung, der verbündtnus etlicher Länder vnd Reichs Stätt wider den Türckhen, erdichtet oder truckhen lassen, sondern solliches von Thomassen Kern beschehen seie, so kan er doch nit Jnn Abred sein, das er selbige verkauft, vnd hiermit wissentlich vnd bißher mermahlen beschehene verwarnungen, wider die offentliche Anschläg vnd berueff gehandelt, darinnen alles Ernstes verpotten, das dergleichen schandlieder vnd Zeitungen, da man nit waist waher sie kommen oder gedruckt auf keinerlej weiß alhie sollen gesungen oder verkauft werden. Jnn beigelegter seiner anderen vrgicht aber bekundt er bei dem 2. vnd 4. fragstuckh, das er die Zeitungen, die er von dem Jacobsbrueder bekomen, wie auch die Zeitung von dem Kind, bei dem Dauid Franckhen bekomen, die andere drei aber die er von dem Wasserburgern bekomen, auch bei Jme Franckh habe nachtruckhen lassen, die Andere habe Kern, so wol bei dem Franckhen alß Matheo Langenmair buechtruckhern alhie druckhen lassen.
Weiln dann er Hanß Meyer, an sollichem Jnn mehr weg verweißlichen vnd sträfflichen gehandelt, das er erdichte vnwarhaffte sachen für wahr außgeben vnd verkauft, teils derselben ane Consens alhie getrukt, vnd hierzu anderer ort, Allß Regenspurg, Erfurt, Costantz, Stuetgart, Straubingen vnd dergleichen, allß ob sie aldorten getruckt, sich gebraucht, welliches wider die Reichs Abschied vnd alle billicheit ist, Allso stellen eur Ht: G. vnd g. wir gehorsamblichen heimb, wellicher gestallt sie sollich vngebür gegen Jme Hannß Meyern, anden, oder ob sie Jme auß gnaden diße außgestandene acht tägige gefengnuß für ein straff, mit ernstlicher verwarnung nit mehr zuekomen rechnen wöllen.
Den Kern aber betreffendt, wellicher mit Jme Hanß Meyern Jnngleichem verbrechen Jst, mechte derselbige, wann er Alhie zubetreffen, auch Jnn verhafftung, wie nit weniger die bede angezogene Buechtruckher zuesetzen sein, denen wol bewusst, das sie ane vnseren Consens, das geringste nit truckhen, vil weniger sich felschlichen anderer orth vnd Stätt Jnn dem druckhen, sich nit gebrauchen sollen, welliches Jnen dann Jnnß künfftig zur billichen

380

warnung dienen wirt. Jedoch eur Ht: G: vnd g. gancz ohne maßgebung, Jnen vnß dabei zu g. befelhendt.

E: Ht: G. vnd g.

Gehorsame
Die Verordneten vber die truckhereien.

25.

Urgichten der Augsburger Drucker David Franck und Matthaeus Langenwalter vom 12. Februar 1625 (Augsburg, StA: Urgicht 1625 II 12).

[Vernehmung wegen Drucks erfundener und mit falschem Impressum versehener Wundergeschichten und einer politischen Satire für die Kolporteure Hans Meyer und Thomas Kern]

Dauid Franckh vnd Matthaeus Langenmair (-walter) in fronuest sollen abgesondert ernstlich bedrohet angesprochen werden.
1. Wie er haisse, von wannen vnd wie alt er seie?
2. Was sein thun, dauon er sich erhalte?
3. Wie offt er vor mehr ingelegen seie vnd warumben?
4. Ob er nit ein Zeit her allerlei verbottene schmach lieder vnd gedicht getruckt, so Jhm die lieder singer angegeben, auch andere ort darzue gesetzt? warumben er solches gethan, weil es in den Reichs abschieden durch ofne beruef auch in der ordnung hoch verbotten seie?
5. Ob er nit dem Thomas Kern, dem Gall Meier vnd andern mehr dergleichen falsche gedicht vnd schmach scharteckhen getruckht, vnd andere fürneme Reichs= vnd Fürsten stätt, als Regenspurg, Erfurt, Costanz, Stutgart, Straubingen, vnd andere ort, als wans daselbsten getruckht worden weren, fälschlich darzue gesetzt? ob das nit ein grosser falsch seie?
6. Ob nit er Langenmair das schandtlich gedicht von der verbüntnuß wider den Türckhen getruckht habe?
7. Wer vnder den andern Truckhern alhie solches mehr gethon habe?
8. Wie ers ohne straff hinaus zuebringen vermaint habe?

Actum Mitwochens den 12. Febr. 1625 haben nachgemelte 2 Personen vf beiligende fragstuckh vnd absonderlich ernstlich betroetes ansprechen güetlich geantwort wie volgt.

in praesentia Herrn Wolfgang Langenmantels vnd Herrn Hans Leonhard Stamlers

Dauid Franck
1. 2. Seie Burger alhie, alters 30 Jar vnd handwerccks ein Buechtrucker.
3. Seie vor disem auch einmal begangner vnzucht halben alhie Jn fronuest gelegen.
4. Nach dem sein vatter vnd mehere Buechtrucker alhie gewesen vnd er weiß das dieselbige auch der gleichen lieder alhie getruckt hab er nit besorgt, das es Jme ein nachtail bringen solt dergleichen, daran nit vil gelegen, zutrucken, das er nun aus vnbedacht vnrecht gethon seie Jme laid, vnd hab Jne etlicher massen die armuot darzu getrieben.
5. Der gedacht Thomas Kern hab nichts bei Jme trucken lassen, kündt aber nit Jn abred sein, das er dem Gall Meier ein bogen Patent getruckt, Jn massen dasselb hiebei liegt, aber die namen der Stett verendert vnd für Kempten Straubingen gesetzt vnd solches auß vnuerstand geschehen.
6. Solches will er denselben verantworten lassen.
7. Der Hans Schultheiß, item der Schoneck haben dergleichen auch truckt, vnd er daher nit besorgt, das vil daran gelegen sein solt.
8. Weil es auß vnbedacht vnd auß armuot geschehen, Bit er vmb gnedige erledigung.

Matthaeus Langenwalter

1. Er haiß nit Langenmair sonder Langenwalter, seie Burger alhie, alters 24 Jar.
2. seie ein Buechtrucker.
3. Seie vor disem nit Jngelegen.
4. Er hauß erst Zway Jar, Jn dißer Zeit seie der Thomas Kern Burger alhie etlich mal zu Jme komen, Lieder gebracht so tails geschriben vnd tails getruckt worden vnd nit vil daran gelegen seie, Jms nachzutrucken, welchs er auß vnuerstand gethon, vnd gar nit besorgt, das Jme etwas darauß entsteen solt, seie auch etlicher massen auß not vnd armuot darzu getriben worden.
5. Gleich Im anfang seines hauses hab er dem Gall Meier auch ein getrucktes lied nachgetruckt, vnd nichts daran geendert, wiß nit mehr was es für ein lied gewesen aber andere schmachschrifften seien von Jme nit getruckt worden.
6. Seie wahr vnd dises vor Weihennächten Jüngsthin beschehen das er dem Kern diß Lied auß einem geschribenen Lied nachgetruckt.
7. Er wiß dauon nichts zue sagen, ohne seie es nit das dergleichen mehr fürgangen, weil er aber dauon kain aigentlichen bericht thun kündt, laß er andere dauon reden.
8. Es hab Jne laider die armuot, vnd vnuerstand darzue getriben.
 Bittet derwegen gantz vnderthenig vmb gnad.

26.

Gutachten der Zensurherren zu den Urgichten Francks und Langenwalters vom 12. Februar 1625 (Augsburg, StA: Urgicht 1625 II 12, Beilage).

[Wegen der Unwissenheit und der finanziellen Notlage der Delinquenten wird empfohlen, die Untersuchungshaft als Strafe anzuerkennen]

An ain Ersa: Rath
Gehorsamer Bericht Der verordneten vber die Truckherey Auff Dauid Franckhens et Consorten in Fronuest beigelegte Vrgicht.

Gestrenge, Edel, Wolgeboren, Vest, Fürsichtig, Ersam vnd weise Herrn Stattpfleger, Burgermaister vnd Rath, alhie gebietend gnädig vnd gunstig Herrn.
Auf Dauid Franckhen, Buchtruckhers vnd Matthaei Langenmairs in Fronuest vns per Decretum vorgehaltene Vrgichten Berichten E. Gstrg. hrle. Ve. vnd gstr. wir hiemit gehorsamblich Obwol die verhaffte des H. Reichs: alß auch der Kayser: Kammergerichts Ordnung mit offentlichem Truckh alß auch vngetruckhtem herumb singen verbottner lieder vnd famoslibellen zuwider gehandelt, deßwegen sy sich doch auch der straff hieruber fursehen fähig gemacht hätten, hernach sy aber mit dem sich entschuldigt, Sy hierumb einiche wissenschafft solchen verbotts nit gehabt, noch einiche vorgesetzliche malitia hierunder nit vorgeloffen, sonder allein eüssersten ihrer Armuot halben hierzue verursacht worden, Also vermainten wir (doch ohne Maßgebung) Es möchte der Gefenknuß für dißmal Jhnen für ein gn. straff gerechnet, Beinebens aber mit ernstlicher betro nit mehr also zu kommen erlassen werden. vns gehorsamblich befelhende
E. Gstrg: Hrle: Ve. vnd gst

Gehorsame
Die verordnete vor die Truckhereyen

27.

Urgicht des Augsburger Briefmalers Lorenz Schultes vom 9. Februar 1626 (Augsburg, StA: Urgicht 1626 II 9).

[Vernehmung wegen Verlegung obszöner Flugblätter und -schriften]

Lorentz Schulteß in fronuest soll ernstlich bedrohet angesprochen werden
1. Wie er haisse, von wannen vnd wie alt er seie?
2. Was sein thon, dauon er sich erhalte?
3. Wie offt er hier mehr eingelegen seie vnd warumb?
4. Ob er nit wiße, das ein E. Rhat alhie, vor wenig Jaren, durch einen getruckhten ofnen Anschlag bei Verweisung der Statt vnd etter, niderlegung des handtwercks vnd verkauffens den Buechtruckhern, buechfürern, briefmalern vnd andern ernstlich gebotten, kein hessige, lesterliche, ärgerliche, fridstörliche, erdichte, schandtliche, vnzüchtige vnd leichtfertige gedicht, schrifften, lieder, gemäl vnd dergleichen haimlich noch offentlich zue truckhen, fail zu haben, zue verkauffen, Jtem sich bei den von ainem E. Rhat verordneten vber die Truckhereien beschaids zue erholen, vnd die sachen vor sehen zue lassen?
5. Warumb er dan darwider wissen: vnd fürsetzlich gehandelt, vnd ein Zeit hero vil vnd schendliche schandlied vnd gedicht geschnitten vnd getruckht, auch hin vnd wider verkaufft habe, was es alles für sachen seien?
6. Ob er nit vnder andern zwey morgen vnd Abendtsegen, darinn die heiligen Gottes durch den ganzen Calender spötlich angezogen, vnd weder author, noch den ort, da sie getruckht, eines E. Rhats befelch vnd decret zuewider, benambst worden, getruckht vnd hin vnd wider verkaufft habe?
7. Ob er nit auch einen Nasenschleiffer, ein vnverschamptes, schampares bad, deßgleichen einen Paurn vnd Päurin in einer selzamen Postur, alles ohne erlaubnuß der herren verordneten, getruckht vnd offentlich hin geben vnd verkaufft habe?
8. Von wehm er solches alles habe, wer die Abendt vnd Morgensegen erdichtet, obs nit alles sein aigne inuention seie?
9. Was er sonsten mehr für schandt: vnzüchtig vnd leichtfertiges ergerlichs dings geschnitten, getruckht vnd verkaufft habe?
10. Weilen solches alles so hoch verbotten, vnd hie nit geduldet werde, auch er gewust, wie mit andern dergleichen verbrechern practicirt worden, wie ers ohne straff hinaus zuebringen vermaint habe?

Actum Montags den 9. Februarij A°. 1626. Hat Lorentz Schultes in fronuest vber beyligende fragstuckh, vnd ernstlich betroet ansprechen güetlich geantwortet vnd außgesagt, wie volgt.

Jn praesentia Herrn Leonhard Christof Rehlingers vnd Herrn Hannß Christof Fesenmaiers.
1. Er Haisse Lorentz Schultes, sey burger alhie, vnd seines alters bey 47 Jaren.
2. Er sey ain Briefmahler.
3. Zwaymal, das erst mahl, das Er den D. Martinum Lutherum, Philippum Melanchton, D. Georgium Miller, vnd Johannem Hussen gemahlet, das ander mahl aber wegen aines handels, so Er mit Daniel Osstermaiern Cramern gehabt.
4. Er wisse es Zimblicher massen wol.
5. Bekennt zwar, das er hiewider gehandelt, sey aber nit auß verachtung solches der loblichen Obrigkait gebotts, sonder laider aus vnuerstandts vnd von gelts oder gewinns wegen, so er dabey gesucht geschehen, hab auch nie nichts geschnitten, wie er dann diser kunst nit erfahren, vnd etwan ein schlecht gemähl oder zway, darzu aines ain par Jungfrawen oder WeibsPersonen in ain bad, das ander aber ain baurn vnd Päurin repraesentire, vnd zwar wol etlicher massen schampar oder vnzüchtig anzusehen seyen, verkaufft, auch darvon Stöckhlen von einem frembden kunstfürer Wittelspacher genannt, kaufflich eingethon.
6. Sagt, hab dise Morgen= vnd Abendtsegen selbs nit getruckht, sonder zu Öttingen gleichwol truckhen lassen, vnd nachmals verkaufft, Er für sich selbsten könd weder truckhen noch schneiden, vnd seien solche sachen nicht new, sonder vor dieses schon vil alhie fail gehabt vnd gesehen worden.
7. Sagt Ja, allhie hab Ers nit getruckht, sonder wie gemelt truckhen lassen, auch den

Nasenschleiffer, sambt dem bauren vnd bäurin, mit dem bädlin, anfenglich alhie vf der kauffleutstuben verkaufft.

8. Sagt wie oben, habe seines theils nichts dergleichen gedichtet, vnd seien solche sachen schon vor 30. Jahren alhie gesehen vnd gelesen worden.

9. wisse mehrers nit, als obangedeit.

10. Sey ein ainfeltiger, armer vnd presthaffter Mann, so nur ein fueß hab, vnd ohne anderwertige Hilf nirgends hin gehen noch wandlen könd, hab es soweit nit bedacht, noch verstanden, vnd von allen solchen spargirten oder verkaufften sachen vber ein batzen, 2 oder 3 nit gewinn erhalten, bittet derowegen vmb Gottes willen vmb gnad, mit versprechen, sich hinfüro dergleichen straffmessiger sachen zu enthalten vnd müssig zustehen.

28.

Eingabe des Lorenz Schultes an den Augsburger Rat vom Februar 1626 (Augsburg, StA: Urgicht 1626 II 9, Beilage).

[Schultes und drei Mitunterzeichner bitten um seine Freilassung, da er als Lediger niemanden habe, der seinen Haushalt versorge]

An Einen Er: hochweisen Rath diser Loblichen Statt alhier Vndertheniges Anlangen vnd flechendliches Bitten Laurentij Schuldthaissen, Burger vnd Briefmahler alhier.

Edel= Gestreng= Wolgeboren= Vest= Ehrnuest= fürsichtig= Ersam= hoch= vnd wolweise Herren Stattpflegere, Burgermaister vnd Rath, diser löblichen ReichsStatt alhier, Gnädig= vnnd Großgünstig= Gebiettende Herren.

Demnach Jch endtsbenanter, armer Mitburger vnd Vnderthon durch Vnfahl in Ewer Str: hrt: g: vnd gstr: Verhafft vnd Fronueste geraten, Vnd aber mein haußwesen, sonderlich, weilen ich kein haußfrawen hab, meiner nicht lang entraten kan, ohne eüsersten meinem nachteil vnd schaden, alß gelangt vnnd ist an E: V: Hrt: g: vnd gstr: mein höchstflehentlich, Vndterthänigst anlangen, vnnd demüetigstes bitten, die geruwen, auß gnädiger erbarmung, die milte der strenge vorleüchten zu lassen, vnd die aufferlegte gefängnuß also zu limitiren, damit es dem allmächtigen Gott, Alß dem Obersten Richter, zu lob vnd danck, Ewerer V: Hrt: vnd g: zu sonderm löblichem rhum vnd Nachsag, auch mir zu erlangung der begerten bitt, namblichen der Vnuerlängtten relaxirung vnd erledigung ersprüeßlich gedeyen möge: Vnnd solches auch vmb eingewandter, Christlicher fürbitt willen der Nachgesetzten Herren vnd Mitburgeren; Welches wür dann samptlich vmb E: V: Hrt: vnd g: mit vnserem demüetigen gebet vmb dero langbeständigen guten gesundtheit, glücklicher Regierung, vnd aller seligen, zeitlich= vnd ewigen wolfart Vndertheniges fleisses gehorsamblich zu beschulden erböttig.

E: V: Hrt vnd Edl: Vnderthänig= gehorsame Mitburger

Jacob Braun Philipp Berner Claudius Ponthier
Lorentz Schuldteß Burger vnd Briefmahler alhie.

29.

Gutachten der Zensurherren zur Urgicht Schultes' vom 9. Februar 1626 (Augsburg, StA: Urgicht 1626 II 9, Beilage).

[Wegen einer einschlägigen Vorstrafe, Vorsatzes und, um ein Exempel zu statuieren, wird empfohlen, den Briefmaler aus der Stadt zu verweisen]

Edle, Gestrenge, wolgeborne, Vöste, Fürsichtige, Erbare vnd weise Herren Stattpflegere, Burgermaister vnd Rhat alhie, Gebiettend, Gnedige vnd g: Herrn

Auf Lorentzen Schultes briefmalers hie beyligende Vhrgicht, sollen E: Vst: g: vnd g: wir zu bericht gehorsamlich nicht verhalten, das nicht allein aus seiner vrgicht zuuernemmen, Er vor disem alberait, sollicher gemäl vnd sachen halben, die er gemalet vnd verkaufft, Aber zuuor eines E. Rhats verordneten vber die Truckhereyen nit angezeigt gehabt, Jn verhafft gezogen worden: Sonder vber solliches Jezmals schandtliche vnzüchtige vnd leüchtfertige gemäl vnd lieder fail zuhaben vnd zu verkauffen sich gelusten lassen: Da Er doch wie er beim 4. fragstuckh selbsten bekannt, wol gewußt, das dergleichen sachen (er hab sie gleich selbs inuentirt, oder von andern orthen her bekommen) keins wegs gebürt, alhie fail zu haben vnd zuverkauffen: Massen dem nit allein das Decretum Senatus Secretioris de 26. Aprilis Anno 1603, Sondern auch der getruckhte Beruef vnd offenliche Anschlag eines Ersamen Rhats, den 27. Nouembris Aº. 1618 beschehen, alle dergleichen ergerliche, leüchtfertige und un-züchtige Gemäl, Schrifften, und Lieder außtruckenlich, auch bey wolbenants eines Ers: Rhats ernstlicher Straff mit verweisung der Statt, und in andern wegen, hoch verbotten worden. Wann dann gedachter Lorentz Schultes darwider wissent: und fürsetzlich gehan-delt, und solliches gancz onuerantwortlich ist, Alls vermainten wir, es solte mit Jme, zu erhaltung eines E: Rhats hieuor ergangner decreten, andern zum Exempel, Jme die Statt verwisen werden, Vnnd thun E: Gstr: V. vnd g: uns hiemit gehorsamlich beuelchen:
E: Gst: V: und g: Gehorsame

Die Deputierte, ob der Briefmaler-Ordnung.

30.

Abschrift eines Briefs des Kemptner Rats an den Rat Regensburgs vom 2. November 1626 (Augsburg, StA: Urgicht 1627 V 31, Beilage).

[Auf eine Nachfrage des Regensburger Rats wegen einer Neuen Zeitung mit gefälschtem Impressum sei der Augsburger Zeitungsinger Conrad Schäffer verhört worden. Zwar sei die betreffende Zeitung bei ihm gefunden worden, doch habe man ihn laufen lassen, weil er für ihre Drucklegung nicht verantwortlich gewesen sei]

SchreibensCopj.
An den Ehrenvesten fürsichtigen, Ersamen vnd waysen Herrn Cammeren vnd Rath der Statt Regenspurg.
von Herren Burgermr. vnd Rath der Statt Kempten abgangen.

Jnsonders Liebe Herrn vnd guette freündt.
Denselben seindt hiewider vnser freündtlich willig dienst, vnd was wir liebs vnd guetts vermögen zuuor, E. E. F. w. schreiben, vom 24. Octobr: jüngstverschinen, ist vns an ge-stern, als eben einer mit Kunst: oder Kupfferstuckhen alhie fail gehabt, eingelifert worden, den wir alßbalden examinieren vnd besuechen lassen, vnd in 13. solichen getruckhten halben bögen, dem von E. E. F. w. vns überschickhten Titul gemäß, vnter seinen wahren befunden, welche alßbalden von Jhme genommen, vnd abwegens gethan worden: der bekent bey seinem Aydt das Er ein Burger zu Augspurg, vnd Conrad Schäffer genant sey, vnd ein buech solcher Zeittungen in der Statt Dillingen, von einem der seines vermainens auß Ossterreich gewesen, vnd herumbgesungen, eingethan, folgents Sambstag, den 18. gemelts monaths Octobr: zue Vlm, von einer jungen starckhen Frawen, so büecher alda fail gehabt, vnd von Costanz sein solle, 2. buech, die, Jhrem fürgeben nach, Jhr mann, in E. E. F. w. Statt hab truckhen lassen, vnd am morgen hernach von einem jungen, so Jme dergleichen in die Herberg gebracht, so viel (iedes buech P. 12 Kr.) erkaufft, das Er ein Riß vngefähr solcher Zeittungen beysamen vnd offenlich wieder fail gehabt, mit höchstem betewrn, Er hab es für ein warhaffte, vnd in E. E. F. Ers. Statt getruckhte Zeittung gehalten, wölle aber hinfürters dergleichen wahren abersthen. Weil wir dann ainichen falsch oder betrueg bey Jhme nit verspüren künden, Als haben wir Jhne weitter auffzuhalten nit gewust, vnd verbleiben E. E.

F. w. zue allen angenomen frd. Diensterzeigung iederzeit willig vnd bereit. Datum den
2. Nov: Ao. 1626

Burgermeister vnd Rath
der Statt Kempten.

31.

Brief des Regensburger Rats an den Rat Augsburgs vom 30. November 1626 (Augsburg,
StA: Urgicht 1627 V 31, Beilage).

[Bitte um Nachforschungen wegen einer mit gefälschtem Regensburger Impressum erschie-
nenen Neuen Zeitung]

Denen Edlen Ernuesten fürsichtigen vnnd Weisen Herrn N. N. Stattpfleger, Burgermeister
vnd Rhate der Statt Augspurg, Vnnsern sonnders lieben vnnd guten Freunden.

Vnnser Willig Freundlich dienst zuuor, Edl Ernuest, fürsichtig Ersam Weiße, Liebe vnnd
guete freundt,
Es ist neulicher Zeit, in der E: von Vlm Statt vnd gebiet, beigelegte erdichte Zeitung,
offentlich verkaufft, vnd auff den titul derselben, vnnserer Statt vnd Buchtruckheren Namen
fälschlich gesetzt worden, vnd darauß zu verspüren, das solche Zeitung entweder auß neidt,
gegen vnß, oder eines bösen Menschen aigen nucz vnd gelt gewin, müsse also spargirt
worden sein.
Wann aber auß solcher Zeitung leichtlich allerhandt vngelegenheit erfolgen kan, vnnd wir
berichtet worden, das der Jenige, welcher zu Vlm dise Zeitung fail gehabt, willens gewest
sei, an den Bodensee zuuerreißen, alß haben wir an vnderschidliche orthen, sonderlich aber
an die Er: von Kempten geschriben, vnd dieselbe gebetten, das sie auff solche ZeitungsCra-
mer, Jr auffsicht haben, die Verkauffer auff vnnsere Vnkosten zu verhafft nemmen, vnd wo
sie die Zeitung gekaufft, wer sie auch getruckht, examinirn wolten, haben vnß auch ehrn
ermelte E. von Kempten dergestalt zugeschriben, wie die beilag mit mehrern besagen thut,
E. Fl. dienst freundlich bittent vnd ersuchent, Sie geruhen bej Jren Buechtruckhern deßwe-
gen inquisition, ob nemlich solche Zeitung bej Jnen, vnnd von wem getruckht worden, auch
wer dieselbe angeben, einziehen, auch alle, so Zeitungen mit hiesiger Statt auffgetruckhten
Namen fail haben, zu verhafft, auff vnnsere vnkosten nemmen, fleissig examiniern, vnd dern
aussag vnnß communicirn zulassen. So wir zubeschulden erbiettig seindt vnd vnnß allerseits
Gottes Allmacht befelhen thun.
Datum den 20/30 Nouembris Anno 1626

Cammerer vnnd Rhate der Statt Regenspurg.

32.

Kopie eines Briefs des Augsburger Rats an den Rat Regensburgs vom 19. Dezember 1626
(Augsburg, StA: Urgicht 1627 V 31, Beilage).

[Man habe wegen der Anfrage vom 30. November Nachforschungen angestellt und wolle der
Angelegenheit auch weiterhin nachgehen]

Ein Er. Rath von Regenspurg.

besondere Liebe vnd Guete Freundt.
was E. Rt. an vnns wegen ainer vnder E. Rt. Statt vnd Buechtruckheren Namen getruckhten
falschen erdichten Zeitung geschriben, haben wir hören verlesen, vnd vnseren verordneten
über die Truckhereyen firhalten laßen, welche vnns darauf iren beygeschloßnen bericht

übergeben, vnd wir ferrer vleißigs obacht bestellt, damit die Jenigen so diß orths schuldig oder verdechtig seien, zu verhafft gebracht, vnd mit ernstlicher straff angesprochen werden. So E. Rn. wir nit verhalten sollen, vnd bleiben derselben zu angenommener freundtschafft iederzeit ganczwillig vnd berait.
Datum den 19. Decemb. Ao. 1626

33.

Urgicht des Augsburger Kolporteurs Hans Meyer vom 31. Mai 1627 (Augsburg, StA: Urgicht 1627 V 31).

[Vernehmung wegen etlicher mit falschem Impressum gedruckter Flugschriften und -blätter; Befragung auch wegen der Regensburger Angelegenheit aus dem Vorjahr]

Hanns Meyer genant Gall Meyer in fron vest soll ernstlich betroet angesprochen werden.
1. Wie Er haiß? von wannen? vnd wie allt er seie?
2. Was sein thuen sey dauon er sich erhallte?
3. Wie offt Er zuuor mehr hie vnd anderer orthen inngelegen? warumben? vnd was gestalt Er iedesmals erlassen worden?
4. Ob Er nit über andere vorige verbrechen, den 8. Febru. Ao. 1625: abermals aus der Stat geschafft worden wailn Er allenthalben vil falsche newe Zeitungen, lieder vnd schmach-schrifften truckhen lassen, gesungen, verkaufft, vnd die Leitt darmit betrogen?
5. Warumb Er Jm dan dises kain warnung sein lassen, sonder Johann Gotlieb Morharten buechtruckhern noch ferner beredt, das Er Jm, ohne wissen der verordneten hern über die Truckhereyen, allerlay erdichte falsche Sachen vnd Zeitungen getruckht? was es alles gewesen? vnd wo Er dieselben spargiret hab?
6. Ob Er nit vnderm namen der Statt Rotenburg, bey Jeronimus Kerlin zwo newe Zeitun-gen: Jtem ainen bericht von den OberEnsischen Pauren, vnderm namen der Stat Nirm-berg bey Ludwig Lochner: Jtem ain andere Zeitung vnderm namen der Stat Durlach bey Jacob Senften: vnd dann der Enßerischen Pauren Waffen sambt ainer erdichten ordnung wies im fall aufbots gehalten werden soll, truckhen lassen, da es doch alles nit wahr, vnd nur sein aigenwillig falsch gedicht ist?
7. Ob Er nit auch vnder der Stat Regenspurg namen, andere mehr falsche Zeitungen vnd Sachen truckhen lassen, hernacher aller orthen herumb gesungen, verkaufft, die Leitt verfiert, vnd darmit vilen Obrigkaiten, Herren vnd Potentaten, vnwarhaffter verbotner weis, allerlay schandfleckhen angehenggt?
8. Was Er allenthalben aus disen falschen Scarteckhen erlösst vnd wo ers spargiert hab?
9. Weil Er schon vil Jar mit dergleichen betriegerey vmbgehen, vnd wol zu vermueten er werde als ain Ertzlandfarer vnd Leitbetrieger, allerlay andere böse thaten begangen haben, so solle Er anzaigen, was er fir sich selbs oder mit anderen, böses begangen, wen er vmb gellt beschayt, beraubt, betrogen, oder was er sonsten entfrembdet hab?
10. Er muess etwas böses auf Jm haben, weil er dem aus der wach, so Jn von Wertachbrugg bis zum Perlach herauß gefiert, alsbald Er auf den Perlach komen, sein Mantel vnder die Fieß geworffen vnd daruon gesprungen, also das er Jm die gancz Vorstat nachlauffen miessen, vnd Jne erst beim Jacoberthor wider erreichen künden?
11. Wer seine Gesellen seien so mit Jm allenthalben herumb ziehen, wo Sy sich aufhalten, vnd was er von denselben böses wiße?

Actum Montags den 31. May A°. 1627.
hat Hanns Meyer in Fronuest über beiligende fragstückh vf ernstlich bethroet ansprechen güetlich geantwort wie volgt.
Jn Presentia Hern Ludwig Resners vnd hern baltaß öfelen.
1. Er haisse Hanns Meyer, von Augspurg, alters 54 Jahr.

2. Seye seines Handtwerkhs sonst ein weber, habe sich aber die Zeithero mit Zeitungen, auch Zuerichtung Prustzuckher vnd Thejriackhs erhalten vnd hingebracht.
3. Seye 4 mal alhie, sonnsten aber nienderst Jnngelegen, vnd darumben erstlich schulden halben, das anndermal wegen des handls so er mit dem Hillebrant gehabt, vnd die letsten zwaimal wegen verkhauf vnd spargierung falscher Zeitungen, vnd seye wegen des Hillebrants mit Rueten außgestrichen, aber albereit vor 8 Jahrn wider begnadet worden.
4. Sagt Ja.
5. Antwort, habe halt sein nahrung gesuecht, er habe den buechtruckher anderst nit persuadirt, sonnder als er Jms gebracht hab er Jms getruckht, habe auch khein anders als deren zu Rottenburg an der Tauber vnd zu Durlach getruckht worden, verkhaufft vnd gesungen, die andere habe er zwar verkhaufft aber nit gesungen.
6 habe allain die baurnwafen, vnd das Durlachisch Tractätl durch den Morharten alhie truckhen lassen, vnd seyen der exemplar bej 2 Riß gewesen, dauon Jme wider ein Riß aus dem Hauß genommen worden, ain Riß aber hab er hie vnd vf den dörfern hin vnd wider verkhaufft, die andern 2 tractatl aber habe er von andern ZeitungSingern gekhaufft.
7. Sagt dis orths sein vnschuld.
8. hab aus einem getruckhten exemplar ein Kr. gelest, vnd vom Riss 9 orth zu truckhen geben.
9. Sagt habe niemandt betrogen, bescheyt, beraubt oder sonnsten etwas entwendet, man solle Jme nachfragen, vnd da etwas vnrechts oder böses vf Jhne könde erwisen werden, soll man Jhne nach vngnaden strafen.
10. Sagt wißt nit wie er von dem Scharwechter komen, seye Jme stets im sinn gewesen, er solle geschwind zu seinen Kindern haimb, habe khein böses stuckh vf Jm, werde auch nichts vf Jhne beigebracht werden.
11. habe kheine geselhen an sich, sonder ziehe lieber allain herumb.
bittet vmb gnad vnd ehiste erledigung.

34.

Gutachten der Zensurherren zur Urgicht Meyers vom 31. Mai 1627 (Augsburg, StA: Urgicht 1627 V 31, Beilage).

[Wegen einschlägiger Vorstrafen wird die Ausweisung Meyers aus der Stadt empfohlen]

Gehorsamer Bericht Der verordneten vber die Truckhereyen Auf deß Jn fronfest verhafften Hanßen Meyers beiligende Vhrgicht.

WolEdle, Gestrenge, Hochwolgeborne, Vöste, Fürsichtige, vnd Weise Herrn Pflegere, Burgermaistere, vnd ein Ersamer Rhat, diser Lobl. Statt, gebietend, Genädig, vnd gunstige Herren.
Aus Hanßen Meyers beiligender vns per decretum gnedig vnd gunstig fürgehaltener Vhrgicht, haben wir mit verwunderung vernomen, das Er Jme sein Jungst beschehene ausschaffung kain warnung sein lassen, sondern sich eben dergleichen strafflichen vngebür, alls wie vor disem freuentlich angemaßt. Dieweil Er sich dann hierdurch abermalen straffbar gemacht, Allß vermeinen wir, Er möchte solches seines verbrechens halber, neben Ernstlicher betroung, widerumben zur Statt hinaus zu schaffen sein, darinnen doch E. Gstr. Gn. Hrt. vnd gst. wir kain maß oder Ordnung fürgeschriben, sondern diß allein für vnsern gehorsamen bericht angefüegt, denselben vns auch darbey zu Gn. vnd gst. befolhen haben wollen.
E. Gstr. Gn. Hrt. vnd gst.

Gehorsame
Die verordnete vber die Truckhereyen.

35.

Eingabe Maragreta Meyers an den Augsburger Rat vom Juni 1627 (Augsburg, StA: Urgicht
1627 V 31, Beilage).

[Bitte um Freilassung ihres Manns Hans Meyer, um die Familie vor Not zu bewahren]

An Ein Ersamen Hoch weisen Rath allhie demuetig anrueffen vnd flehenlichistes bitten
Maragreta, Johanneßen Meyrs Webers betrübte Ehewürtin vmb Jres manns Gn. erledigung.

Edel, Gestreng, Wolgeboren, Vösst, Ernuesst, Fürsichtig, vnd hochweise Herrn Pflegere,
burgermaistere, vnd Räthe diser loblichen deß Hail: Reichs Statt allhie, Gnedig, gebüttendt,
vnd großgunstige Herrn.
Demnach mein Ehewürt Johannes Meyr Weber vnd burger allhie, diser tagen zue gefenckh-
lichen Verhafft kommen, so kan Ewren Str. Gn. Hrt. vnd gst. Jch hiemit demüetligclichen
anzuefüegen nit vmbgehen, das Jch mit zway klainen Kinderlen beladen bin, in seinem
abwesen sein handtwerckh, vnd vnser darauon täglich habende narung ernider liget, vnd das
er laider zue zeiten sein vnbeschaidenhait nit lassen kan niemandt mehr vnd harter, Alls Jch
mit meinen Armen betriebten klainen Kindern, in abgang der täglichen Narung zuempfin-
den vnd zuentgellten habe, Gelangt derowegen an Ewer Str. Gn. Hrt. vnd gst. mein durch
Gottes barmherczigkait willen, demütiges anrueffen vnd bitten, die geruhen Jne auß millten
Gn. seines verhaffts gnedig zuentledigen, vnd gegen der Strenngen Scherpffe die millte gnad
gegen Jme vor zue ziehen, vnd zue sein vnd mein seines weibs, vnd vnsern Armen klainen
vnschuldigen Kinderlen narung, milltigclichen komen vnd gelangen zuelassen, ain solliche
gnad bin Jch sambt ermellten meinen Kinderlen, mit andechtigem gebeth zue uerdienen
gehorsambist demüetig geflissen, vnd thue Ewren Str. Gn. Hrt. vnd gst. zue gn. erhörung
mich zue allen gn. demüetig beuelchen.
Ewre Str. Gn. Hrt. vnd gst.

Demüetige gehorsame burgerin
Maragreta, deß Verhafften Hannßen Meyrs
betriebte Ehewürtin, neben Jren 2 Kinderlen.

bartelmehn Waser Gassenhaubtman
Dauidt Geseller Schlosser
Michael blomenschein bier breu
Daniel Wörle Weber vnd Philipp Wörle, bitten vmb seine gn. erledigung.

36.

Eingabe Maragreta Meyers an den Augsburger Rat vom August 1627 (Augsburg, StA:
Urgicht 1627 V 31, Beilage).

[Bitte, ihrem Mann Hans Meyer wegen der familiären Notlage den Zutritt zur Stadt wieder
zu gestatten]

An Einen Ersamen Hochweisen Rath Allhier Demüetig anrueffen vnd vmb Gottes willen
höchst flehenliches bitten Maragretha Gällin, deß auß geschafften Hannsen Meyers be-
triebte Ehewürtin vmb Jres manns Gn. eröffnung der Statt.

Edel, Gestreng, Wolgeboren, Vösst, Ehrnuest, Fürsichtig, vnnd hochweise, Herrn Pflegere,
burgermaistere, vnd ain Ersamer Rath, diser loblichen deß Hail. Reichs Statt allhier, Gne-
dig, gebüettendt, vnnd großgunstige Herrn.
Ewren Str. G. Hrt. vnd gst. gibe Jch nochmahls hiemit demüetigclichen zueuernemmen, daß
mein Ehewürth Hannß Meyr wegen seiner ybertrettung nun mehr etliche wochen Lang,
ausserhalb der Statt, daß Ellendt kümerlichen gebawen, vnd solliches in geduldt erstand-

ten hat, Demnach Jme aber solliches Je Lenger Je mehr, vnder die Augen schlagen thuet, auch solliche seine bestraffung Niemandt mehr vnd härter allß Jch mit meinen Armen betriebten vnschuldigen klainen Kindlen in abgang vnserer täglichen Narung zuempfinden vnd zuentgellten habe, auch All mein Anmüettlen sollicher gestallt mit schmerzen ain biessen vnd von vnserm haußhäbeln kommen müessen, Allß gelangt an Ewre Str. Gn. Hrt. vnd gst. mein widerhollt demüetig anruefen vnd vmb Gotes willen flehenliches biten, die geruhen an seiner bestraffung nunmehr vätterlich ersätiget zue sein vnd Jme Hiesige Lobliche Reichs Statt auß Genaden milltigclichen zueröffnen, vnd in ansechung vnderschribner vorbitt Jne widerumben zue seinem Armen haußweselen vnd vnschuldigen klainen kinderlen vnd täglichen Narung kommen zue lassen, daß bin Jch neben Jne meinem betriebten Ehewürth die Zeit vnsers lebens zue rüemen geflissen, würdet es auch der liebe Gott, allß ein Werckh der barmherzigkait auf mein vnd meiner armen kinderlen Euferig gebeth vnbelohnet nit lassen, dariber deroselben mich zue Gn. demüetig beuelchend
Ewere Str. G. Hrt. vnd gst.

demüetige
Maragretha Gällin deß außgeschafften Hannßen Meyers betriebte Ehewürtin.

Jch bartelme Waser gassenhaubtman büetten mit Sampt meinen Nachbawren Meine herrn für den Johanneß Meier vmb gotes Willen.

37.

Urgicht des Augsburger Kolporteurs Thomas Kern vom 30. Juni 1629 (Augsburg, StA: Urgicht 1629 VI 30).

[Vernehmung wegen Verstoßes gegen eine Auflage, die Stadt nicht zu verlassen, und wegen ungenehmigten Verkaufs eines mit falschem Impressum versehenen Flugblatts]

Thomas Kern in fronuest soll ernstlich bedroet angesprochen werden.
1. Wie er haiß? von wannen? vnd wie allt er sey?
2. Was sein thun sei dauon er sich erhallte?
3. Wie offt er zuuor mehr / alhie vnd ander orthen ingelegen / warumben? vnd was gestalt er iedesmals wider erlaßen worden?
4. Ob er nit den 7. diß / dem Burgermeistern im Ambt / an Aijds stat angelobt / von hinnen nit zu weichen?
5. Ob er nit dawider mainaijdiger weis darvon zogen: vnd er sambt seinem weib fälschlich firgeben / als wan ime Herr burgermaister Lenckher / auf 3. wochen hinaus zuziehen erlaubt hab?
6. Ob er nit wiß / das alhie ernstlich verboten / ohne aines Herrn burgermeisters im ambt bewilligung / kaine Lieder oder newe Zeitungen herumb zusingen / vil weniger ainiche getruckhte Zetlen / Zeitungen oder Sachen so zuuor nit gesechen vnd zuegelassen worden / zuverkauffen?
7. Warumben er dan vber vilfeltig verbott / disen beygelegten Zetel / Lied / vnd erdichte Prophecey alhie offenlich herumb gesungen vnd verkhaufft?
8. Wo diser Falsche Zedl getruckht worden? solle die warhait anzaigen / vnd ime vor weiterung sein: dan ob er schon firgebe / er hab disen Zetel zu Stutgart kaufft / so könde es doch nit sein / weil dieser Truckh / dem Stutgarter Truckh / gar nit gleichformig seie?
9. Ob nit alles alhie getruckht vnd gestochen worden: dan / ob man schon den buechstaben vnd Stich wol kenne / so wöll man doch sein bekantlichen Mund haben / soll derwegen anzaigen / wer ims hie getruckht vnd gestochen / wie vil er Exemplaria verkaufft vnd was er daraus erlöst habe?
10. Wer im die angehengte erdichte Propheceyung verfasst vnd concipirt? Wer auch das

Lied gemacht? dan / weil er selbs so geschickht nit sey / dergleichen ding zustande
zubringen / so mieste er nur seine mitgehilffen anzaigen?
11. Ob er nit dergleichen mehr Lieder / vnd Schrifften lassen truckhen? was es alles gewe-
sen? wer ims getruckht? wo ers hie gefiert? vnd was er daraus erlößt hab?

Actum Sambstags den 30. Junij Ao. 1629. hat Thomas Khern in Fronvesst / auf ernstlich
betrohet ansprechen / vber beyligende Fragstuckh ausgesagt / wie volgtt.

Jn praesentia Herrn Hainrich Hörwharts vnnd Herrn Hannß Heckh.
 1. Er haisse Thomas Kern / Seye ein alhießiger Mitburger / vnfl. 40. Jahr alt.
 2. Seines Handtwerckhs seye ein Weber / vnnd rayse im landt vmb / hausire mit Prillen /
 vnd singe etwha an orth vnd Enden lieder.
 3. Ausser dises yeczigen mhals seye er seins tags leben khein Stundt nie nirgentz in verhafft
 gelegen / Wol aber bey 2. Jahren Zu Vlm in 14 tagelang arrestiert worden / damhals ihm
 aber vnrecht geschehen / vnd sein gegenpart / D Faulhaber / ihme allen arresten guet-
 then müessen / vnd er wider auf Freyen Fueß gestöllt worden: Vrsach seie gewest /
 wegen eines Liedts von einem Wühert zue Basel / dessenthalben er im bezicht gewest /
 Samb ers gemacht / So sich aber nit, sonder befunden / dz es die zwen Michl zu Strass-
 burg gemacht haben.
 4. Ja / er habs gethan.
 5. Sein weib hab er treulich zum Herrn Burgermaister Lenckher vmb erlaubtnus geschickht /
 Inmittelst er vf guett vertrauen dahin zogen / vnd von seinem weib ihme nach Nördlin-
 gen geschriben worden / Alß ob sie von den Straffherrn vf 3. wochen erlaubnüs bekhom-
 ben / Seye er dannocht inner 14. tagen wider khomben: lasse es also sein weib verandt-
 wortten / dz sie ihne disfals verführet.
 6. Es seye ihm das alles wolwissendt.
 7. Aus grosser Noth / weil sein Tochter ausm vnsinnigen heüßle khomen / dz ers müessen
 vnderhalten / hab er ainiges mhal bey St: Vlrich per 5. bazen loßung / das beyligende
 liedt gesungen / vnd daneben die Zeittungen verkhaufft.
 8. Er habs dem Herrn Burgermaister lautter gesagt / dz selbige Zettle zu Stuettgart seyen
 getruckht worden / dahin es die zwen Michl von Strassburg gebracht / Alda mans zum
 ersten getruckht / vnd zu Stuettgardt haben sies widerumb aufsezen lassen / dauon Sie
 miteinander ainen ganczen Ballen / vnd Er ain Riß / genomben / die er biß an 35. Jn
 Wüerttenberger landt verkaufft / vnd mit solchen rest hiegekhomben seye.
 9. Widerspricht vnd betheurt / dz es alhie gancz nit weder gestochen / noch truckht wor-
 den / Vnd so es sich anderst befinde / Sollt man ihne nach vngnaden straffen: Seines ver-
 mainens hab er vber 10. Exemplaria alhie nit verkaufft / das vbrig / was nit der herr
 Burgermaister habe / etwha den Nachbarn verschenckht.
10. Referiert sich nochmals vf Strassburg / vnd will den authorem oder concipisten nit
 wissen: Jn Württenberg habe man deß dings so vil / dz nach kheinem authore gefragt
 werde.
11. Jn 3. Jahrn hab er alhie nit mehr gesungen oder ettwas ohne Censur truckhen lassen / vil
 weniger ohn der herrn wissen verführett / oder verkhaufft / weder was dises mhal laider
 geschehen: Bitt er darüber vmb gnad vnd erledigung der venckhnus.

38.

Gutachten der Zensurherren zur Urgicht Kerns vom 30. Juni 1629 (Augsburg, StA: Urgicht
1629 VI 30, Beilage).

[Wegen der vielfältigen Vergehen wird als Strafe die Stadtausweisung empfohlen; auch solle
Kern sich künftig der Kolportage enthalten und seinem erlernten Handwerk als Weber
nachgehen]

Gehorsamber bericht der deputierten Vber die Truckhereyen allhie. auff Thomasen Kerns beykommende Vhrgicht.

WolEdel, Gestreng, Hochwolgeboren, Vesst, Ernuesst, Fürsichtig Vnd Hochweise Herren Pflegere, burgermaistere, Vnd Ain Ersamber Rath diser Loblichen ReichsStatt Augspurg, Genedig, gebüetendt Vnd großgunstige Herren
Ewren Str: G: Hrth: Vnd gstr: geben wir auf Thomasen Kerns Vns Vorgehalltner Vnd widerbeykommende Vhrgicht gehorsamblichen zuerkennen / das Er vagabunda persona ist / der sein Handtwerckh / welliches der Zeit wider guet wüerdet / vbel verlasset / vnd mit seinen erdichten Zeitungen die leuth hinvndwider betrügen vnd anfüeren thuet / da Er sich doch mit seinem Handtwerckh / da Er anderst Arbeiten: Vnd sein faullentzen lassen möchte / ohne meniglichs beschwerung hinbringen köndte / Vnd bekennt Er bey seiner vierten Aussag / das Er dem herren burgermaister im Ambt an Aidtsstatt angelobt / von hinnen nit zuweichen / wellich sein glübdt Er aber violiert / vnd deme entgegen sich aus der Statt begeben / Auch sich der erlaubdtnus halben auf den Herren burgermaister Lenckher lenden will / der doch kein wissenschafft derselben hat / Auch also schuldt auf sein weib trechen will / die doch nit: Aber Er Kern an Aidts statt gelobt / aber nit gehallten hat / so gibt Er auch in dem fälschlich für / das Er in seinem gedicht einbringen lassen / Es seye zu Strassburg getruckht / vnd bekennt doch bey seiner Achten Aussag / das es zu Stutgart getruckht worden seye dardurch Er handtgreifflich an offenbarer Vnwarheit erdappet würdet. Nun ist Jme kunt / Alls wie Er Jm sechsten Fragstuckh bekandtlich / mehr alls wol wissendt / das ohne Vorwissen eines Herren Ambtsburgermaisters keine Lieder oder newe Zeitungen herumb zu singen / vil weniger einige getruckhte Zettel / Zeittungen oder andere sachen / so zuvor nit gesehen vnd zugelassen worden / zuuerkauffen sein / Er aber hat vber Vilfältig gebott / vnderschidtliche Warnung dise beygelegte lieder vnd Prophezeiungen offendtlich Vnverandtwortlich herumb gesungen / darumben dann Er Kern / wie andere dergleichen Landtstertzer vnd Singer / wellicher nit allein wider Obrigkeitlich gebott / sondern auch wider sein gethon Angloben vor einem Herren Ambtsburgermaister böstlich gehandelt / billichermaßen mit ainer sollichen Straff anzusehen / damit Ers Jme künfftig ain warnung sein lasse / Allso stellen Euren Hrt: G: Vnd gst: wir ohne alles massgeben gehorsamblich haimb / ob Sy Jme wolverdientermassen die allhiesige Stadt verweisen vnd für ein zeit lang hinausschaffen wollen / oder Jme für dissmal aus gnaden ernstlich aufzuladen / das Er sich dises Störtzens vnd Vmbtragens dergleichen gedichten sachen / gentzlichen enthallten / vnd mit seinem erlerneten Handtwerckh / wie ein anderer ehrlicher mitburger / ohne meniglichs beschwerung erhallten vnd hinbringen solle / darneben Euren Str: G: Hrt: Vnd gst: Vns gehorsamblichen beuelhendt Eure Str: G: Hrt: Vnd gst:

> Vnderthenige / gehorsambe burgere
> die deputierte Vber die truckherey.

39.

Eingabe Anna Kerns an den Augsburger Rat vom Oktober 1629 (Augsburg, StA: Urgicht 1629 VI 30, Beilage).

[Bitte, ihren Mann Thomas Kern wegen der familiären Notlage wieder in die Stadt einzulassen]

An Einen Ersamen Hochweisen Rath alhie / demüetig anrueffen vnd bitte / Annae Kernen mitburgerin allhie Vmb Irs Mans wegen Eröffnung der Statt.

Edle Gestrenge Hochwolgeboren, Vösst, Ehrnvest, Fürsichtig, Vnd hochweise, Herrn Pflegere, burgermaistere vnd Ain Ersamer Rath diser loblichen deß heiligen Reichs Statt allhier G: gebüettendt, vnd großgunstige Herren,

Es haben Ewre Str: G: hrth: vnd gst: meinen lieben Ehewürth Thomas Kern burgern allhie vor etliche wochen wegen seines verbrechens die statt verweisen vnd zue derselbigen außschaffen lassen / Dieweilen Jch aber mit 3 klainen Kinderlein beladen / vnnd mir in abwesenheit seiner bey disen beschwerlichen Zeiten all mein tägliche Narung ernider liget / auch solliches laider niemandt fäster vnd härter allß Ich zuempfinden habe / Allso gelangt an Eure Str: G: Hrt: vnd gst: mein durch Gott demüetiges anrueffen vnd bitten die geruhen besagtem meinem Ehewürth hiesige Lobliche Reichsstatt auß Gnaden widerumben zueröfnen / vnd zue mir seinem betriebten weib vnd kinderlen widerumb kommen vnd gelangen lassen / daß will vmb dieselbe Jch mit Andechtigem gebeth Zue beschulden in dero Vergessenheit gestellt benebens deroselben mich zue aller g: vnd g: erhörung demüetig beuolhen haben, Ewre Str: G: Hrt: vnd gst:

<div align="right">gehorsame vnd demüetige Anna Kerne.</div>

40.

Augsburger Buchdrucker-Ordnung von 1614 in einer Fassung von der Mitte des 17. Jahrhunderts (Augsburg, StA: Censuramt Buchdrucker 1550–1729).

BuechtruckherOrdnung.
Auf welche Jr Hrth. Herr Stattpfleger Bernhart Rehlinger hochster gedächtnuß von A°. 1614 an biß vf sein Tödtlich ableiben den Buechtruckhern vnd Briefmahlern alhie vest vnd vnverbrüchlich zue haltten bey höchster vngnad vnd Straf der Eisen gebotten vnd getroet hat.

1°. Solle kein Buechtruckher nichtes newes auflegen oder truckhen, Er habe dann zueuor daß erstere Exemplar beeden verordneten Censurherren vberschickht, vnd zum wissen reuidiren vnd vberlesen lassen: vnd wann solches von Jhnen placidiert worden, Solle alßdann der Buechtruckher Jedem CensurHerren, nach altem gebrauch, in sein behausung ein Exemplar, ehe daß Er ain ainiges außgibt oder verkaufft, lifern lassen.

2^{do}. Sollen alle Buechtruckher Jre aigene Nahmen offentlich auf alle sachen, so Sie setzen vnd truckhen, vnd nit der Briefmahler namen zuetruckhen, obligiert, schuldig vnd verbunden sein.

3^{tio}. Sollen Sich die Briefmahler, welche auf der Truckherej nit ordentlicher weiß gelehrnet haben, der truckherey bemüessigen, weilen Jnen zue truckhen nichts anderes alß Jhre Stöckh zuegelassen ist, vnd sollen Jhre Nahmen neben dem Buechtruckher vfgetruckht werden. Es solle auch Jhnen kein andere Zeittung alß vnder einem Stockh zuetruckhen vergundt sein, sonsten die truckherej hierdurch geschmälert: vnd ein Jeder Schuester oder Schneider sich vf solche Zeittungen legen, vnd truckhen zuelassen bemühen wurde, dardurch dann den buechtruckhern ein schädliche Sequenz vnd vnwiderbringliche nachthail vnd grosser schaden Causiert; zuemahlen auch den buechtruckhern Jhr priuilegiertes Jus vnd alle Jhre recht derogiert vnd benommen wirdet, vnd aldieweilen erwehnte Truckherey Ars libera vnd freye Kunst ist, dannoch wollen Sich, vngeacht dessen, die Briefmahler alhie selbiger mehr bedienen, alß Jres aignen Handtwerckhs, da Sie doch ex aduerso auch nit gestatten oder zuelassen, daß ein Buechtruckher ein Zeittung in Stockh schneiden, mahlen oder verkaufen lassen solle.

4^{to}. Jst auch ie vnd allzeit bey Straf der Eysen inhibiert vnd verbotten gewest, daß keiner dem andern Jchtwaß solle nachtruckhen, vnd gar nit, waß ainem vergundt worden, der ander, wie bißhero offtermahl schon beschehen, hat gleich dörfen nachtruckhen, gestaltt dann Exempli gratia Johann Schulttes vnd der Alte Wöllhöfer alß Brieffmahler deß P. Canisij Cathecismum alle beede haben truckhen lassen, darauf Andreas Apperger vor etlich vnd zwanzig Jahren von den Herren Jesuittern ordenliche Special Licentz vnd erlaubnus haben vnd nemen müssen, vnd ist nun mehr erwehnter Cathecismus,

andere klaine Catholische tractätlen zuegeschweigen, in 3 vnderschidliche truckherej oder werckhstatten aufgelegt vnd truckht worden, welches dann den briefmahlern gar nit gezimmen vnd gebühren, zue mahlen darmit ein schädliche Consequenz einlauffen thuet, dann nach dem hochseelig gedachter Herr Stattpflegere Rehlinger gestorben, haben Sich gleich etliche briefmaler aigen willens ohne Licentz der Truckherej bedient, wie dann Marx Anthonj Hannaß bey der Truckherej sein aigen prouith zue eineß anderen schaden, bey der truckherej vleissig suechen vnd gewinnen thuet, da doch Jhme kein Zeitung ohne ainen stockh zuetruckhen zuegelassen, vnnd dannoch sein buechtruckher so keckh ist, vnd setzt seinen selbst aignen namen dem gebrauch nach nit: sondern deß bedittnen Briefmahlers, alß wann Ers getruckht hette, darauf, welches sonsten von den verordneten CensurHerren niemalß gestatt: oder zuegelassen worden, beuorab, daß die briefmahler sollen Zeitungen ohne stöckh truckhen, vnd deß buech-truckhers Nahmen darbey außgelassen.

5to. Wann ein Buechtruckher seinen Nahmen außlaßt, auff Büecher, Zeitungen oder ande-ren Tractättlen, so kan man keinen greiffen, wann ein error fürvber gehet, alß Exempli gratia in denen Truckhereyen, wo man ain gantz Jahr keinen gesellen fürdern kan, oder einen Jungen oder Bueben lehrnet, an solchen Orthen kan nun mit der Truckherej wol falsche pratic: vnd stückhlen gespilet werden, dann man darauf setzen kan, Getruckht zue Hamburg, Magdenburg, Franckhfurth oder Leipzig, so wirdt niemand vorhanden sein, der ein solch buech oder Authorem verrathen wirdt, dann mit der Truckherej kan vil guetes: aber auch vil böses causiert vnnd angericht werden, vnd solte man vermög der Reichs=Abschidt nit vberal souil Buechtruckher lassen einkommen, die bißweilen nur 1. 2. oder 3 Centner schriften vermögen, dann es gehört mehr zuer truckherej alß nur briefmahler Stöckh truckhen, vnd in allen wenckhlen, wie zuer Zeit vnd alhie beschicht, truckherej vfrichten, wie sich dann ein Jeder darmit nehren will, da es doch kein Schuester oder Schneider Handtwerckh, sondern vilmehr ein freye kunst ist, vnd sonderlich sollen sich die Jenige massen, die es gar nit erlehrnet haben, alß wie Johann Schulttes, der seines erlehrneten Handtwerckh ein Briefmahler vnd gar kein Buech-truckher ist, vnd beede Handthierungen zuegleich offentlich exerciren vnd zuetreiben sich vnderstehet, vnd sich mehr vf die Truckherej, alß vf sein Handtwerckh begibt, massen er alle Catholische Tractetlen nachtruckhen vnd verkhauffen lasst, dern Er gewißlich über 1000 fl werth in seinem laden haben wirdt.

6to. Wann dann also alles gleich gelte, hette Apperger auf der Nörlinger Zeitung Ao. 1630 wol auch sein Namen können disimuliren vnd außlassen, wann Ers hette thuen dörfen, wardurch beede Herren Hanß Wolff Zech von Deybach vnd Herr Burgermaister Hans Felix Jlsung see: wie auch Andreas Apperger Buechtruckher nit in so hoche straff vnd vngelegenheiten komen weren.

7mo. Waß anlangt daß Jenige, so vor 20: oder 30. Jahren schon einmahl in die gewohnliche Censur kommen vnd gegeben, auch schon 2 oder 3 mahl ist aufgelegt vnnd getruckht worden, hat man nit mehr weitter zue reuidiern in die Censur geben vnd sehen lassen, wann aber einer dem andern sine licentia vonn solchen sachen etwaß nachgetruckht hat vnd dessentwegen Clag fürkommen, So ist einer vf solchen fall in die Eisen geschafft vnd abgestrafft werden[!]

8vo. Waß anlangt die gaistliche Büecher vnd tractaetlen ist solches von ainem Löbl: Magi-strat dahin accomodiert vnd verglichen worden, daß alle buechtruckher solche sachen dem Herren GeneralVicario solte in die Censur gegeben, doch ein solches müesse den Welttlichen Censur Herren zue wissen notificiert vnd angezeigt werden.

9o. So ist vor wenig Jahren ein Brief alhie getruckht worden, welchen man S. Michelsbrief genandt hat, in der Mitte ist ein figur S. Michaelis gewest von Briefmahler arbeit gemahlet oder patroniert wie sie es zue nennen pflegen, disen Brief hat Herr Stattpfle-ger Rehlinger selbiger Zeit bey dem Pranger fayl zue haben, zuetruckhen oder zueuer-

kauffen ernstlich verbotten, nichtes desto weniger vngeachtet dessen alles, so sein vil
hunderten alhier heimblich getruckht, auf dem Landt den Paursleuthen verkaufft, aber
niemandt darüber erkhündiget, erdapt, vil weniger auch eingezogen worden, in sol-
chem brief sein lauter aberglaubisch sachen gestanden, so den gemainen Man sonder-
lich verführt haben.

Abb. 2: Amor als Zeitungskrämer (Titelkupfer eines Casualdrucks, Leipzig 1630).

Ich bin ein Bot zu aller zeit
Eyn yeden williglich bereyt
Im brieff zu tragen vber felt
Vmb ein klein geringes gelt
Auff der ſtraſſen bin ich nit treg
Auch weyß ich haimlich weg vnd ſteg
Durch waſſer perg vnd tieffe thal
Durch heck vnd welde vberal
Bey tag vnd nacht frŭ vnde ſpat
Wo man mich ſchickt zu einer ſtat
Gen Köln/Maintz/Trier Aoch
Gen Pautzen/Craca/oder Brach
Gen Augſpurg/Vlm/oder Nözling
Gen Straßpurg/Baſel/oder ſting
Gen Zürch/Schaffhauſen/vñ Lucern

Gen Schweitz/Zant Galle/vnd Bern
Gen heydelberg/Speyr vnd Boſtentz
Gen Witzburg/Franckfort Kobolentz
Gen Mŭnchē/Saltzpurg/vñ Lantzhut
Gen Inßbruck/vnd gen Potzen gŭt
Ek wien/krembß/lintz/regnſpurg/nürn
Gen Erfart/leyptzig/witenberg/(berg
Antorff/Tantzga/Lübeck/gwiß
Gen Maylant/Bada/vnd Rodiß
Gen Florentz vnd Bononia
Gen Venetig/Liſabona
Vnd wo mich yemant ſendet hin
Ich willig vnd bereytet bin.

hanns Wandereiſen.

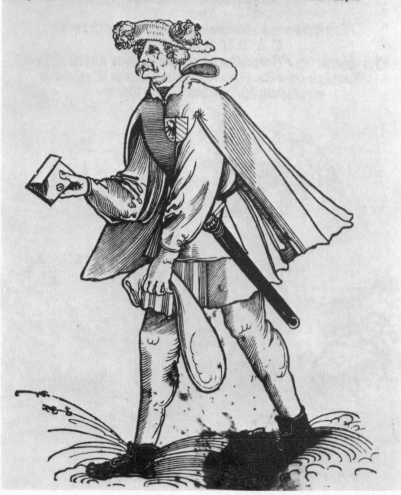

Abb. 3: Nürnberger Bote (Nr. 136).

Durch windt durch schne ich armer held
Bey dag bey nacht lauff durch das feld
Kein hib das sommers mich aufshelt
Des winters schew ich keine kelt
Nachdem ich einem botsch hafft bring
Empfaht man mich wol oder gring

Viel newes vnd der zeitung vil
Ein ieder von mir wissen wil
Was soll dan thun ich armer knecht
Damit mich nicht halt fur schlecht
Mus ich also fein warm vnd sheis
Smiden auch das so ich nicht weis

Kan mich auch wol accommodieren
Vnd sagen was man gern thut horen
Das trinckgelt offt im wirtshaus bleibt
Des weib vnd kind, sich wenig freutt
Wen ich dan schon lang hab gerunnen
So ist nichts dan blosse kost gewunnen

GERHARD ALZENBACH EXC.

T Hollman fe:

Abb. 4: Bote (Nr. 78).

399

Oratio ante imaginum pietatis dicenda de quaris senui conuersit
beatus Gregorius omnium peccatorum remissionem.

IN mei sint memoria Iesu pie signacula: atque passionis tempore: pertulisti durissime. Hoc primum exercitio: denarios conspicio: quibus te iudas vendidit: & te iudeis tradidit. Hinc calis adest: fugisti discipuli & rogiunt: seu lupi cum faucibus: verbis astunt minacibus. Das prodition osculum: voce prositemis cum: emptorius ferit cum gladio: mal chum qui sanas: subiis. Tunc sustibus & gladiis: chordis ligatus ducens: ad domum Anne: colaphis: vbi confputus cederis. Hinc Cayphas: te res: puit: herodes quoq: despicit: peronus: negat: dum menas: ancillam gallus cecinit. Cora Pylato sistens: falsis testibus grauaris: te spernunt: petunt Barrabam: matrem repellunt: misera. Tolle tolle vociferant: hunc crucifige clamitant: reus est: monis: funibus: columne: tue astigeris. Stas rigidus & debilis: flagris & verbis aspenstruc: caro tua viuida: si duris plagis liuida. Hinc vestitus: chlamyde: dira tibi arundine: pro sceptro: sedes: puni: corona: caput pungit. Tunc facie conspuci: & manibus obruens: nec barbe parci: odi tibi sic eludit. Aue res flexis genibus: diciunt parui: cum femibus: nec verba cessant: aspera: donec sua sententia. Tunc reuellatus: ducens crucem: deponant humeris: dorso curuus: vestigia facis: cruore rosea. Simon iuuans & femine: que comitant gemine: quas videns tu alloqueris: sed progredi compelleris. Occurris flens Veronica: cum matre sem: comitas: te plangis: tu comparentia: dum slentem matre respicis. Ad montem mox caluarie: venis nudatus: aspere: spine cruoi: exprimunt: ad terram te proiicunt. Assunt malleus terebri: & clauis: vulneri: dira fiunt: foramina: per manus & vestigia. In terra cruos: figerunt: cum scala mox erigerunt: pendens: si: tam: umbustores: pro alius: oribus. Latro: ni spes promo: fetuo: mater comonitur: thely clamans & sino: tradet tunc coius: io. Mem blasphemant: audium: in vase prebent: poculum: cum aloe & spongia: arundini: apposita. Guttans potare renuis: et continuantis: proximis: caput inclinas: pendulum: pam comendans: spiritu. Tunc lancea: cor aperit: miles & sanguis: essumi: cum aqua vnde: proximus: tres: fanat: oculus. Vestes hinc captant: milites: quas exudti: implices: albam: ferit: & ruben: sed: sortiunt: galeam. Que resta: fore: credit: imo: titulus: apponi: solui: debent: cetera: lapides: testanti: quia: dirues. Confirmat: hec: Centurio: Longinus & decurio: reuerens: ludei: fiunt: terris: dum: multi: surgunt: mortui. Teo: nellum: corpus: soluit: ungaments: & profundi: eq: si: una: sudit: syndons: mox: claudit: sub: lapide. Hec: Maria: cum: ceteris: quas: erant: in: exequiens: pro: peccatis: hoims: sepulti: siud: diminid. Sed: surgens: die: tertia: non: oblitante: custodis: mouium: fecisti: gaudii: cordibus: fidelis. De quorum: Iesu: numen: me: reputas: supplica: per: passionis: meriu: & nunc: & in: perpetuum: Amen.

Versiculus. Adoramus te christe & benedicimus tibi. Qui: per: sanctam: crucem: tuam: redemisti: mundum.

Collecta.
DOmine iesu christe fili dei viui: saluator mundi: iter glorie: clementissime: qui: sanctissime: passionis: tue: mysteriu: beato: Gregorio: simul: tuo: mirabiliter: reuelasti: da: mihi: queso: N. misero: peccatori: cosequi: remissio: ne: omniu: peccatorum: & indulgentia: qua: idem: venerabilis: antistes: tuus: de: plenitudine: apostolice: potestatis: omnibus: fidelibus: vere: penitentibus: & arma: passionis: tue: recolentibus: liberaliter: est: largitus. Qui cu deo patre & spiritu sancto viuis & regnas deus. Per omnia secula seculorum. Amen.

Abb. 5: Christus am Kreuz mit drei Engeln (Nr. 170).

400

Abb. 6: Passion mit betendem Prediger (Nr. 228).

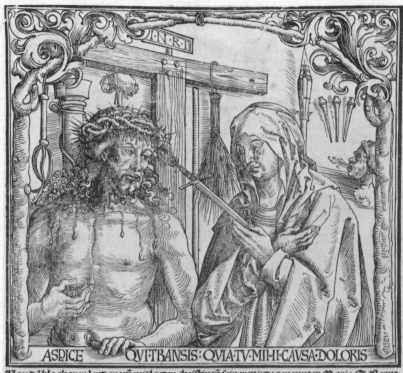

ASPICE QVI TRANSIS: QVIA TV MIHI CAVSA DOLORIS

Von dē klagbaren leyden vñ mitleyden christi: vñ seiner wirdigen muter Marie. S. Brant.

O Müter milde/was quelst dein hertz
Vnd kümerst dich mit bittram schmertz
So du wol weyst den willen mein
Das es von ewigkeyt müst sein
Wie es beschloß des vaters ret
Das ich solt leyden peyn vnd todt
Du wayst das ich geboren wardt
Ja armut/frost/vnd frembder art
Mit predig/fasten/wachen/gan/
Altzeyt mein leib vnd gefestigt han
Do ich das heyl der menschen sücht
Wardt ich von in schendtlich verflücht
Verspot/veracht/verspeyt/geschlayfft
Mit banden/hawt vnd fleysch zerstrayfft
Von rüten/geyslen/donen kron
Verwundt/vnd nyndert gantz gelan
Mein blüt ich gar vergossen haß
Vom haubt byß zu den versen ab
Das crewtz ich auf getragen han
Mit neglen groß gescherffret dran
Gehenckt mit mörden öffentlich
Gedenckt mit myrrh/gall/vnd essig
Doch het ich sonder schmertz vnd peyn
Das ich dich liebste müter mein
So jamerlich stan vor mir sach
Vnd das mein leyden dich durch stach
Seydt nun mein müter du vnd ich
Mit peyn/schmertz/marter zu dem reich
Vnd zu der glori keren ein
Vnd es als müß gelitten sein
Domit bereytet werd der weg
Wer ist so hynleß/böß vnd treg
Der mit das leyden mein betracht
Vnd trag sein creutz gern tag vnd nacht

IEsu mein sun/mein sun Jesu
Wie jamerlich verwundt pist du
Was marter sich ich an dir nun
Mein kyndt vnd eingeborner sun
Wer ist so grym an dir gesein
Allain dein güt het dich verwundt
Du scheynest als kranck vnd vngesundt
Nit ist gelassen gantz an dir
Ach helssen klagen auch mit mir
All die dyß jamer sehen an
Was schmertz vnd mitleyden ich han
Was layds vnd jamers ich hye sich
Ob ja kein müter layd des glich
Der schmertz/des ich bin frey gelon
Do ich mein sun geboren hon
Der ist mir manigfeltig lon
Zu lentzt byß an das creutz gespart
Wo von mein frewd ye wart gemert
Hat sich yetz gantz in layd verkert
O nennen mich nit Noemi
Als ob ich schön vnd frölich sy
Sonder mara ich heyssen sol
Dann ich pin bitters trawren vol
Von jamer bin ich gantz durchwundt
Mein bitterkeyt ist yetz hawssent kundt
Vnd wirde gemert das solche peyn
An vilen soll verloren sein
Vnd das vmb ein so bittren todt
Mein sun kein danck entpfangen hat
Dann wenig ley der funden synd
Die danckbar synd mein lieben kyndt
Oder tayl wöllent mit jm han
Darumb ich pillich trawrig stan

Welcher mit andacht peycht vñ rewigem hertzen anschawet die waffen der barmhertzigkeyt Christi. Erlangt von Pabst Leo drey Jar. Vnd von Dreyssig Päbsten yetlichem hundert tag. Vnd von hundert Achtvndzwaintzig Bischouen yetlichem viertzig tag. Solichen Ablaß bestetiget hat Innocentius der Vierd. In dem Concilio zu Leon. Vnd hat darzu geben Zwayhundert tag Ablas.

Gedruckt durch Hieronymus Hölzel.

Abb. 7: Schmerzensmann und Mater Dolorosa (Nr. 200).

402

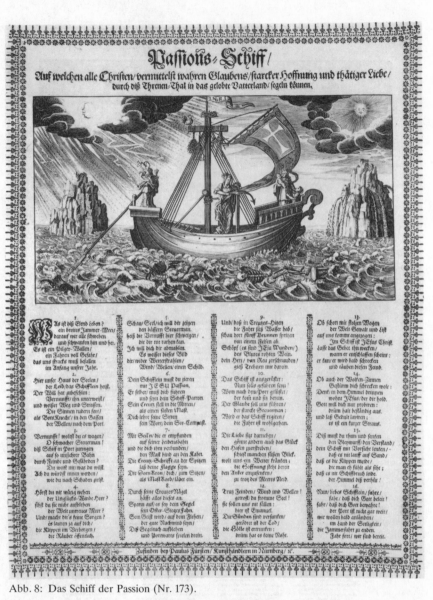

Abb. 8: Das Schiff der Passion (Nr. 173).

HYPOTYPOSIS IVDICII DIVINI DE TEMPERAMENTO

IVSTICIÆ ET MISERICORDIÆ CONCVRRENTE IN SALVATIONE HOMINIS, QVÆ EXTAT

apud S. Bernbardum, pictura & Carmine Illustrata à Friderico Vuydebroodt, Et dedicata illustrissimo Principi Ioachimo, Principi in Anhalt. Comiti Ascaniæ, & Domino Bernburgi & Seruesti.

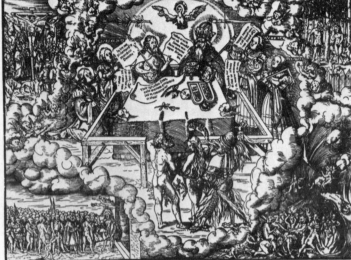

VITEBERGÆ
Anno 1565.

Abb. 9: Der Streit der vier Töchter Gottes (Nr. 134).

Keyn ding hilfft für den zeytling todt
Darumb dient got ffrw vnd spot

1510

Das mag wir all wol erspehen
Das halb bems ein mensch vff gschehen
Daß so wir heut ein mensch haben
Vlleicht wir ter morn vergraben
Darumb O menschlich hertzgeyt
Warumb sind dir nit dein sund leyd
So du doch wol pist vermessen
Das goe all p off wurt vergessen
In ewigkait durch sein frumg gbrüche

Do entpflaucht keyn dem richter nicht
Durch allein du furchst hye got
Darduch enttrinst dem ewing todt
Drum hus an noch Cristo lassen
Der kan dir ewige leben gessen
Des halb kain zeytliche ding an sich
Aber noch künfftigen richt dich
Vnd thu steg noch gnaden werffen
Als solestu all stund sterffen

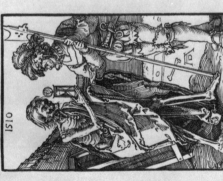

Spar dein pesrung nit piß auff morn
Dann vngwiß ding ist pald verlorn
Pesser ist von sünden zihen
Daß dan zeytlichen todt fliehen
Wer ein lautere gewissen hat
Der furcht den todt nit fru vnd spat
Vnd fragt nit vil noch langer zeyt
Dye vnns hye got auff erden geyt
Gar selten gschicht es in lang leben
Das sich plaub in pesrung geben
Syt wan aber dick hye sind
Wolt goe das ich kurtz woll leben künt
Dye wolle sorchsam ist zustreben
Doch thät mit alweg erwerben
Lange leben hye gnad goes innigkayt
Wer aber dick das heilich layd
Dem ursstund seines tods alweg
Wolbetracht in seim hertzen leg
Vnd sich all tag zum sterben schickt
Den der göttlich gnad anplickt
Vnd wirdt in dem rechten fryd stan
Das goe gist vnd welt nit gebn kan
Darumb welcher recht leben thüe
Der verschünpt ein starcken müe
Vnd in erfrewt des todes stund
Dann im süssigkayt wirdt kund
Erfrücht auch nit goe den richter
Daß er wolff hye sein süsse gschlächter
Durch piß do mit er hye erwürff

Goes gnad aufferrich er er starß
Welcher die welt thut auffgrösen
Dem verschmecht sich in dem leben
Dem kumpt ein solch starck hoffnung ein
Das er nymant den goes müß sein
Wer aber götte werck woll sparn
Piß er schier von hynnen soll farn
Vnd verteff sich auff imß lesen
Vnd verloust dardurch zu grisen
Der Seaute man mit glocken than
Domit laufft sein dechstruff voofan
Also wirt sein hye vergessen
Wey lang zeyt er sey gwessen
In der hell oder fegfewer
Vnd leyd do groß vngehewer
Wer nit noch fürsichtygkeyt stät
Der barff nymant keyn schuld gebn
Oß er in sein tod vnd leben
Von goe vnd menschen glassen wirdt
Dann er hat sich hye selbß verfürt
Darumb welcher woll sterbn will
Der hyß willig güter werck full
Vnd sey sein gerar gantz in goe
So kan er nit werden zu spot
In verleff auch nymer goes trefft
In fürt goe in hymlisch gfelschafft
Das soll wir frölich all begern
So wirt vns goe erbarn gwern

Abb. 10: Tod und Landsknecht (Nr. 141).

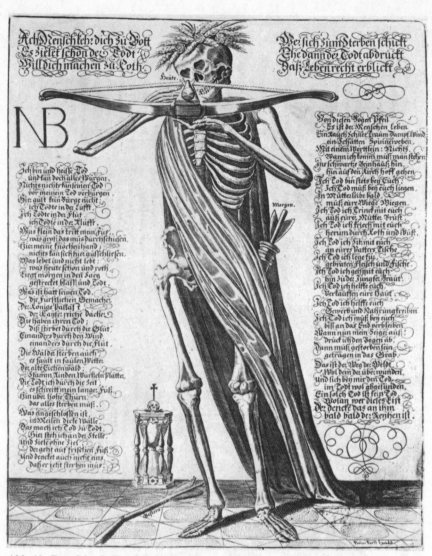

Abb. 11: Der zielende Tod (Nr. 10).

Abb. 12: Dominicus und Franciscus als Mosaik in San Marco (Nr. 212).

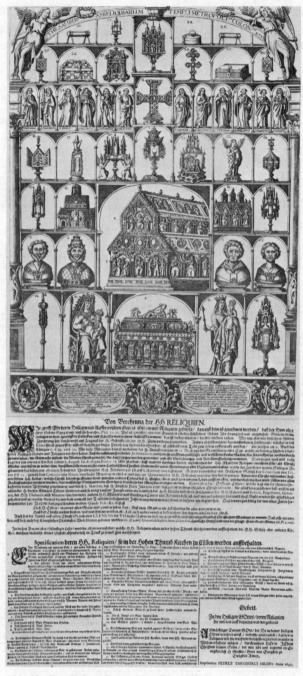

Abb. 13: Der Kölner Domschatz (Nr. 189).

408

Abb. 14: Himmelsbrief (Nr. 40).

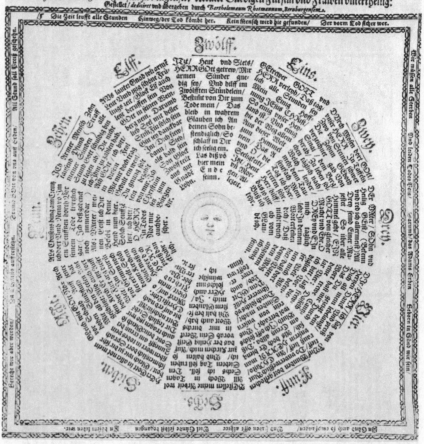

Abb. 15: Die geistliche Uhr (Nr. 133).

Das neü gebon künd iesum crist
wie es die drü tier füren ist
Vnd waydneıı noch in der jugent
ıı hat dıı ... ch gend vier tugent
Raın. ... vnd dmütigkait.
ı..ı.ı ..ı. vnderdienstberkai t.
Zü aim güten iar gib ich allen
das lassen euch wol gefallen
Wöllen ir dem kindlin lieben
in den vier tugend etich yeben
Wöllen ir ain gütes iar han
so müssen ir sein vndertan
Dem neügebon kind wie die tier
in aygenschafft als ich sy zier
Die tier die es fürt .. der hand
bedeüten vns dreyerlay stand
Deı gmaineı man daz schaf bedüt
Das kalb die gaistlichen vnd lüt
Die von yn selbs ı.ı.ı.d zeleben
welichen baiden deı Loy ist gebıı
Alsam regent vnd oberman
der drü tier natur sehen an
Wie wol der leo ain küng ist
aller tier. vii statssam als frist
Dennocht fircht er drü ding. daz feür
ain weissen han. ym sind vnghür
veder Also sol yeder regent
der sich erkent im regiment
Fürchten. von erst den weissen han
ı sanctum Petrum kreyet an
ı. verlaugnet des herten
vnd begund sich von ym veren
Sant peter bdacht des herrıı wort
do er den hanen kreyen hort
Das wir also täten all stund
macht sant peter vns allen kund
Vnd ließ vns das zü der letzen
hieß auff all kirchıı am han setzen
Do sant Peter der erst pabst was
das ain yeder obter sech das
Weıı er verlaugnen wäre got
in dem. so er nithielt sein bot
Weı er woı höten den weysen han
Cristıı. vnd och kirchen sech an

Oder den prediger hart leren
das er sich bald wer bekeren
Das er nit erschreck ab der stymıı
die vnser herr wirt sprechen grüsı
So nd hyn ir vermaledeyten
am jüngsten tag aller zeiten
Weyser han frey Prediger schrey
die oberkait will sein straff frey
Zü dem andern. wie der leo feür
fürcht. Also sol auch vngeheür
Den regenten vnd obren sein
das hellisch feür vii hellische pein
Zü dem dritten. der leo redet sausen
also soll den obren grausen
ı.en trewoıten der geschrifft
die überauss die obren trufft
Das rad fürcht och der loy darumı
ı.ı ich auch des gleichen will
dem glückrad das nymer stat still
Der heut küng auff deı glückrad ist
m orgens. so das rad herumı wist
Wirt er bader. Im augenblick
sig oder den tod bringt das glück
Der leo hat noch an ym drey art
wider wilden tier ist er hart
Gegen den menschen. beuor kind
ist er senft vnd was schwachen sind
Wert nyemt. laßt gern mit im essen
das soll ain regent ermessen
Wild sein vnd rauch gegen bösen
mit straff soll er sy erösen
Die güten beuor die witwen
vnd waysen. sol er entschitten
Vnd bschirmen. über die armen
soll er sich alweg erbarmen
Vnd sol des leo gedencken
den armeı speisen vnd trencken
Das ym nit wird geben der flüch
der stat in der propheten büch
Wee den der malet vnd vergilt
ain flam. vnd ist hert vii vnmilt
Dem armen vnd hungerigen
laßt yn blaich krank voı ym ligı

Malet ym sein gel antlütz nit
mit speiß vii träck. noch ist ain sit
des loy. Laßt gern mit ym essen
weı er aber gar hat gesseı
Seinem mitesser es nit glückt
er yn auch erwyst vii verschlickt
Vii gleich wie ionam der walfisch
also auff der regenten tisch
Wirt verslickt. gessen der arm matt
Oberman sich den walfisch an
Er müst Ionam wider geben
das müßt du och nach deim lebıı
Daz kalb sagt die milch vii ist kinsch
das selb ich zü güten iar wünsch
Den gaistlichen vnd den leuten
die miessig gond zü allen zeyten
Sy söllen der milch all gleben
vnd söllen dennocht gar eben
Fürchten weıı es sey ir letsı endt
glich wie das kalb das man ent-
Vß läreı haberstro essen (went
oder sich zü kunst vermesseı
Des metzgers all stund. Also wart
all stund des tod eı nyemaıt spart
Darzü sölt ir eüch berayten
das hertz nit zweyt auffbrayten
Auf zeytlichs. sunder gantzın got
haltent mit miessig gan sein bot
Eüch will ich yetz nit meı ı.geı
des leo art sölt ir auch tragen
Was soll ich sagen von dem schaff
wie es leydet willigklich straff
Auch den tod. Also gemainer matt
straff. mit allain vom oberman
Sunder solt leyden alle nodt
willigklich on klag gon in todt
Vnd solt das von dem schaff le eı
weiß dir die wollwßt loı ı.ı
Doch schir nit yenach obeı
miessig yeı naı. ı.ichı.ı
Lebeı vnd dreyır aı
so verdienen

Abb. 16: Neujahrsblatt für 1504 (Nr. 12).

411

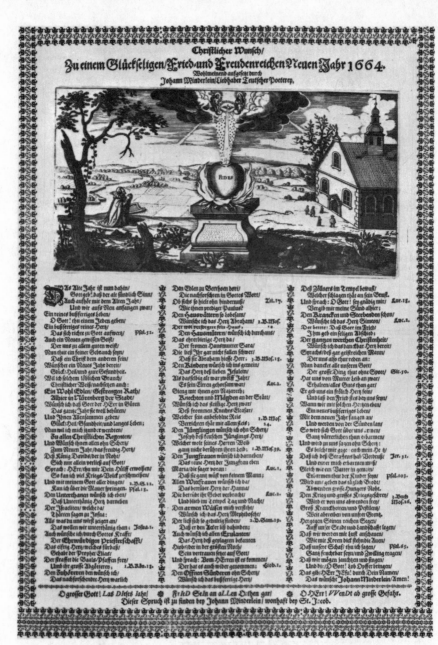

Abb. 17: Neujahrsblatt für 1664 (Nr. 35).

Ein Christlicher Hauß- und Raiß-Segen.

Ehren-Tittel unsers lieben Herrn und Heylands Jesu Christi.

Ein Allmächtigen, All-
wissenden, Allerweisesten, Aller-Durch-
leuchtigsten, und Unüberwindlichsten Fürsten und
Herren, Herren JEsu Christo, Wahren Gott von Ewigkeit zu E-
wigkeit, gekrönten Keyser der Himlischen Heerscharen, Erwöhlten König zu
Zion, und deß gantzen Erdbodens, zu allen Zeiten Mehrern der heiligen Christ-
lichen Kirchen, Einigen Hohenpriester und Ertzbischoffen der Seelen, Thur-
fürsten der Warheit, Ertzhertzogen der Ehren, Hertzogen deß Lebens, Fürsten
deß Friedens, Obersten Kriegshelden seiner streitenden Kirchen, Rittern der
Höllischen Pforten, Triumphirenden Siegherren und Überwindern deß
Todtes, der Sünden und deß Teuffels, Herren der Herrligkeit und Gerech-
tigkeit, Pflegern der Witwen und Wäysen, Trost der Armen und Betrübten,
Richtern der Lebendigen und der Todten, und deß Himlischen Vatters ge-
heimbsten und vertrautesten Rhat etc. Meinem allergnädigsten Schützer, herz-
allerliebsten und getrewesten Herren und Gott, auch Bruder und einigen
Erlöser, Heyland und Seligmacher, Hochgelobtem in alle Ewigkeit:
Befehle ich mich jetzt und die folgende Zeit meines Lebens, mit
Leib und Seel und allem was ich hab, in seinen Göttlichen
Schutz und Schirm. Der wölle auch endlich mir und allen
seinen Gläubigen die ewige Frewd und Seligkeit beschee-
ren. O HERR JEsu hilff, und laß wol gelingen, Amen,
in JEsus Namen, Amen.

Ich bin das Liecht, man siht mich nicht,
Ich bin gar schön, man liebt mich nicht,
Ich bin sehr reich, man bitt mich nicht,
Ich bin Edel, man dient mir nicht,
Ich bin ein Lehrer, man fragt mich nicht,
Ich bin Ewig, man sucht mich nicht,
Ich bin from, man ehrt mich nicht,
Ich bin auch weiß, man folgt mir nicht,
Ich bin der Weg, man geht mich nicht,
Ich bin die Warheit, man glaubt mich nicht,
Ich bin das Leben, man begehrt mich nicht,
Ich bin Barmhertzig, man traut mir nicht,
Ich bin Allmächtig, man fürcht mich nicht,
Werdet ihr verdampt, so beschuldigt mich nicht.

In Gottes Namen geh
ich auß,
Herr regier heut mein gantzes Hauß,
Mein Weib, Gesind und Kinderlein,
Laß dir O Gott befohlen seyn,
Behüt mein Hertz, mein Mund und Hand,
Für Unfall, Sünd, Laster und Schand,
Gib daß ich mein Sach wol richt auß,
Und frölich wider komm zu Hauß,
Daß solchs O trewer Gott und HERR,
Dir gereich zu Lob, Preiß und Ehr.

Ich laß den lieben GOtt walten,
Der viel Jahr hat haußgehalten,
Dann Er ist gar ein reicher Gott,
Je mehr Er gibt, je mehr Er hat.

Hüt dich fluch nit in meinem Hauß,
Oder geh bald zur Thür hinauß,
Es möcht sonst Gott von Himmelreich,
Beyd straffen mich und dich zu gleich.

Der HERR segne und behüte mich,
Der HERR leucht sein Angesicht über mich,
Der HERR heb auff mich sein Angesicht,
O GOtt dein Frieden zu mir richt, Amen.

Friedernehrt, Unfried verzehrt.
Gott helff der Christenheit ein Keyser selbst erwöhlen,
Der gegen Feind und Freund die Sach weiß anzustellen.

JESUS der thewre Name dein, im Todt erquickt die Seele mein,
JEsus du edler süsser Nam, O JEsu Christ du Gottes Lamb, O Je-
su du mein höchste Frewd, mein Hülff, mein Heyl, mein Seligkeit.
 Ich weiß kein andern Namn denn dich, JEsu allein mein Hertz Zuversicht, Je-
sum allein mein Hertz begehrt, sonst frag ich nichts nach Himmel und Erd,
wenn ich Jesum hab und behalt, was frag ich nach deß Feindes Gewalt.
 Was frage ich nach Todt und Höll, nichts kan mir schaden sey was es wöll,
an JEsum wil ich halten mich, sein bin ich todt und lebendig, Jesus soll mit
mir frü auffstehn, Jesus soll mit mir zu Bette gehn.
 Alles was ich anfang und thu, das geschehe im Namen JEsu, verzweiffle
nichts HERR JEsu an dir, weil ich dich hab allzeit bey mir, alles Lichten und
Trachten mein, soll hinfort mein Hertz Jesus seyn.
 Wenn ich nun scheiden soll von hinn, daß ja nichts anders komm in mein
Sinn, denn JEsus, JEsus für und für, so anders ist das weich von mir, ich
wil von niemand anders wissn, ich hab auch niemand lieber denn Jesum.
 Der für mich ist ans Creutz geschlagn, und widerumb an dem dritten Tag,
auß seinem Grabe aufferstund, diemit beschließ ich meinen Mund, O JEsu
Christe liebes Herr, verlaß mich nun und nimmermehr.

Ach Haus bewahr O trewer Gott,
Für Hagel, Bliz und Fewersnoth,
Behüt auch die drinn wohnen all,
Vor Jammer, Hertzleyd und Unfall,
Sie Tag und Nacht befohlen dir,
Auff daß sie durch Christum zugleich,
Endlich erben das Himmelreich.

Ach GOtt wie geht es immer zu,
Daß die mich hassn, den ich nichts thu,
Die mir nichts gönnen und nichts geben,
Müssen dennoch leyden daß ich leb,
Wenn sie meynen, ich sey verdorbn,
Müssen sie für sich selber sorgen,
Darum laß nur Verleumbder streichen,
Lügener thun ohn das weg weichen,
Wer böses redt und nicht gesteht,
Am Jüngsten Tag es übel geht,
Trau aber Gott, und richt verzag,
Denn Geld, Gut, Glück kombt alle Tag.

Dominus custodiat introitum tuum, & exitum tuum, ex hoc nunc & usq, in seculum.
GOtt bhüt uns all in diesem Hauß,
Und all die gehen ein und auß.

Allen Menschen die mich kennen,
Gebe Gott, was sie mir gönnen.

Gedruckt durch Christoff Lochner,
Anno 1658.

Abb. 18: Fromme Sprüche (Nr. 81).

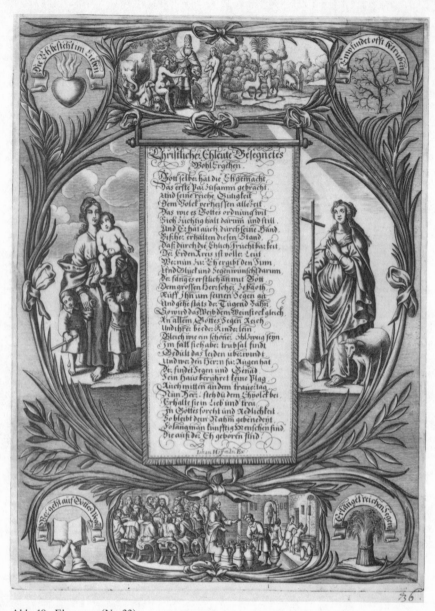

Abb. 19: Ehesegen (Nr. 33).

Ein yeder Schůler Christi sol
Diß a b c lernen Wol
Ir haußueter kauffends inßhauß
Lerzent euwer kind vnds gsind darauß
In hailiger gschrift mã gschzibẽ findt
Vas das a b c verkindt.

A Merksten sole du Gots forcht han
So wirt auß dir ain weiser man.
B Jtt Got vmb gnad zů aller zeyt
Dann on sein hilff vermagstu nit.
C Reützig dein leyb/sey züchtig still
Nit gestat dem leyb sein můtwill.
D Emůt/gedult/gehoisam/gfelt got wol
Barmhertzigkeit yeglichs üben soll.
E Er dein Got Nach seiner leer
Dann sunß gfelt im kain dienst noch eer.
F Jcht Got allain/der leyb vnd seel
Verdammen mag/Jn hellische quell.
G Eduldigklich trag dein Creüz auff erd
Sunst wirst nit sein des herren werd.
H Ab lieb als dich den nächsten dein
So wirstu Gottes Junger sein.
I N aller trůbsal angst vnd not
Allain bey Gott such hilff vnd radt.
K Er dich zů got so kert er sich
Viderumb zů dir vnd begnadet dich.
L Er von Christo Jhesu dem herren dein
enfft milt demůtig dultig gehoisam sein
M Jt den frewenden hab auch freůd
Vnd mit den trawrigen trag layd
N Eydt haß vñ zozn trag nit vm schmach
Nit richt dich selbs got gehöit der rach.

O pffer dich selbs/Got begert nit mer
Sag jm stetzts danck lob preyß vnd eer.
P Aulus Spricht trůbsal můß leyden vil
Wellicher Gotseligklich leben wil.
Q Vellen wirt Got mit hellischer pey,
Die nit hond gethon den willen sein.
R Jcht vnd verdam dein nächsten nit
Sunst wirst auch gricht verdampt damit
S Elig bistu so dich durch Got
Die welt verfolgt vñ schmecht verspot.
T Hůn gůts vnd halt den nechsten dein
Wie du von jm wilt gehalten sein.
V Nglaub schleüßt in sich alle sind
Der glaub in Christ macht Gotes kind.
W Ach sit vnd bet zům tod dich ryst
Dann seinr stund du gantz vngwiß bist.
X Ell dich zů gůtten/so wirst du gůt
Beß gselschafft gůt zerstezen thůt.
Y E höher dich begnadet Got
Ne mer du dich Erinern sol't.
Z Vm gricht Christi werdent wir erston
Am Jungsten tag zempfahen den lon.
Mit Christo dann in Hymel gond
Diß A B C gelernet hond
Die nit darnach hand ghalten sich
Werdent verdampt sein ewigklich
Darvoz behůt got cuch vnd mich Amen.

yß wirt allain da bey erkennt ..in Christ/Wa gots forcht/war/glaub vñ hoffnung ist.

Merck
Glaub
Thun
Sag
Brauch
Berger

Nit alles was du

Hörst
Magst
Wayst
Hast
Sychst

der in alle thůn vñ lassen/Erwig dẽ anfang/ersůch dz mitel vñ rechne auß dz end
Johann K.

etruckt zů Augspurg Von Matheus Elchinger

Abb. 20: ABC-Spruch (Nr. 101).

416

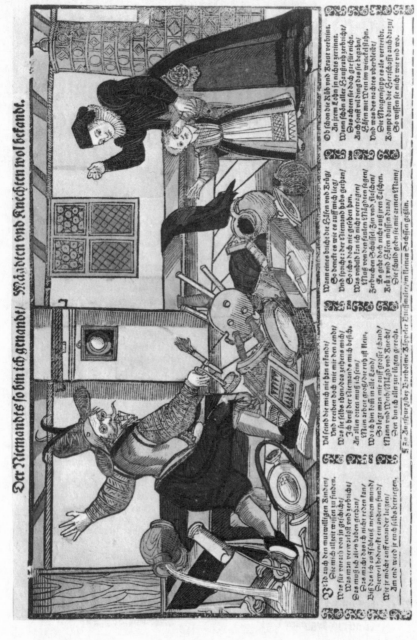

Abb. 21: Der Niemand (Nr. 60).

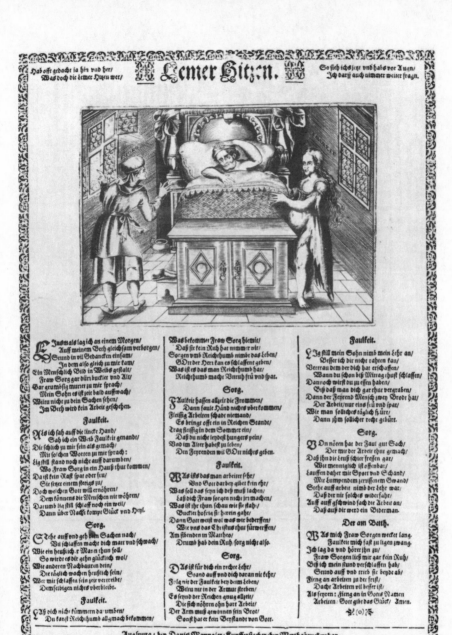

Abb. 22: Der Streit zwischen Faulheit und Sorge (Nr. 152).

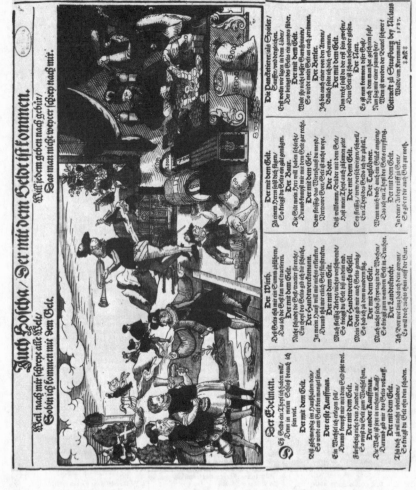

Abb. 23: Der Mann, der das Geld verteilt, 1587 (Nr. 139).

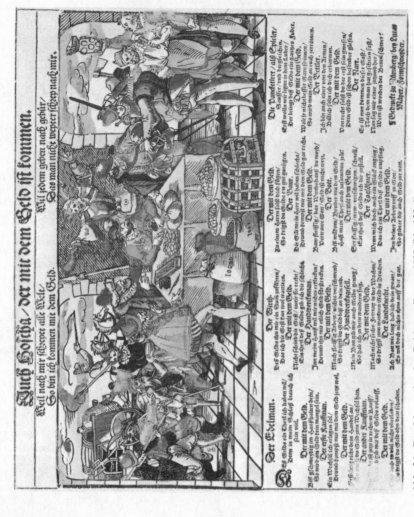

Abb. 24: Der Mann, der das Geld verteilt, um 1600 (Nr. 139a).

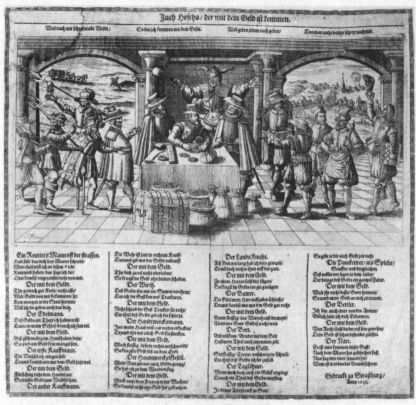

Abb. 25: Der Mann, der das Geld verteilt, 1625 (Nr. 139b).

420

GRüß dich GOtt Wein du edler Re-
bensafft/ (Krafft/
Du gibst mir Sommer vnd Winter
Den Bawren in Zwilchen Kitteln/
Tröstest auch die Krancken in Spittelu/
Manchen in den grossen Claussen/
Wein ich will dich auch gern behausen/
Alles trawren weicht von mir ab/
Wenn ich ein par Maß in meim Kopff hab.
Nun grüß ich Gott du Edle Salbe/
Du erquickst mich allenthalbe/
Mit deinen gesunden heilsammen tropffen/
Kanst du mir all mein trawren stopffen/
Seelig sey der häcker der dich hackt/
Seelig sey der Leser der dich abzwackt/
Vnd dich in einen Kübel legt/
Seelig sey der dich ins trucken trägt/
Seelig sey der Büdner vnd die Hand/
Der dich mit Reiffen zusammen bant/
Vnd dir macht ein hültzern Hauß/
Seelig sey der dich zapfft her auß/
Seelig sey der dich hat erdacht/
Seelig sey der dich hat hierein bracht.
Noch seliger sey der dich austrinckt/
Vnselig sey der das erdenckt allein/
Daß man die maß soll machen zuklein.
Darzu vberflüssig thut sauffen ein/
Nun behüt dich Gott vor Hagelgestein.
Darzu vor reiffen vnd vor frost/
Ach du süsse labung O du halbe kost/
Nun müssen die alle selig seyn/
Die da gern trincken guten Wein.
Vnd ich wil der erste seyn der ansecht/
Vnd wil dem Trynck thun seyn recht.
Nun grüß dich Gott Wein du Edler tranck/
Du hast erfrischt mein Leber sie war kranck.
Es war nie ein hochzeit so groß/
Kömest du Wein nicht dar sie wehr sehr bloß.
Ohne freud vnd alle frölichkeit/
Vertreibst auch manch hertzenleid.
Hab viel gehört von külen Brunnen im Meyen/
Daß Weib vnd Mann dahin reyen.

Kömest du nit dar mit vollen flaschen/
So wehre doch alle freud verloschen.
Wann der Keyser wer zu Tisch gesessen/
Vnd solt der H. Bapst mit ihm zu morgen essen/
Vnd hetten vor jhn stehn hundert gericht/
So wehre es doch alles nicht.
Wo du Wein nicht gegenwertig werest/
Darumb so du meiner hülff begerest/
So sollen dir dienen alle meine Glieder/
Gesegne dich Gott kom bald her wider.
Ich muß dich doch alle tage daheym suchen/
Solt mir gleich Weib vnd Kinder fluchen/
Kan ich doch deiner nicht entberen/
Ich kan wol Krausen vnd Flaschen lehren.
Auch kan ich wol schlauchen auß dem Glaß/
Dann ich lernet es da ich noch jung was/
So dünckt mich ich thu meinen alten recht/
Meine Eltern habe dich auch nicht verschmächt.
Dann du hast zu zeiten in den Dorffen/
Der Bawern viel in Dreck geworffen/
Wann sie sich nesseln in die Weinreben/
Daß sey dir vor Gott alles vergeben.
Wirffestu ihr heut hundert nider/
Früe morgen kommen sie allher wider/
Vnd suchen alle Freundschafft bey dir.
Als werestu ihr Leiblicher Bruder glaub mir/
Darumb Wein du edler rebensafft/
Du gibst doch allen Krancken ein krafft/
Dem gesunden eine grosse frewd/
Nun behüt vns Gott vor leyd.
Daß wir mit vernunffe sinnen vnd witzen/
Das Ewige Himmelreich besitzen/
Darzu helff vns Gott vnd deß Weines krafft.
Der zu zeite eine starcke Bawern schwach macht/
Da alle Trencker zusammen kamen/
Da sprachen sie allesampt Amen/
Dürstige Leut vnd guter Wein/
Die wollen doch stehts beysammen seyn/
Sie schütten es alles zu dem loch vnter der Na-
senhinein.
Das thut gar eben seyn Wein/Wein/Wein.
ENDE

Abb. 26: Satirisches Enkomion auf den Wein (Nr. 91).

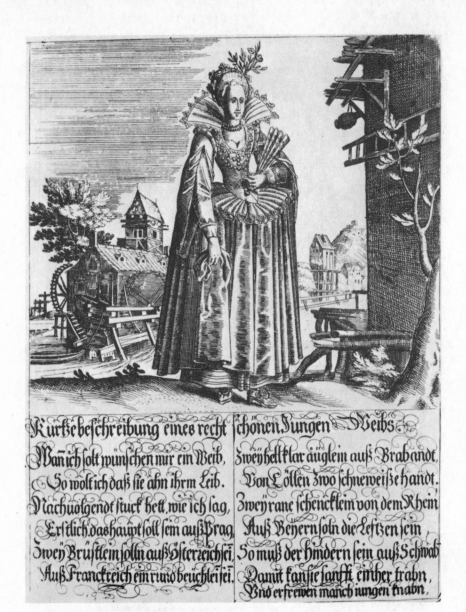

Kurtze beschreibung eines recht schönen Jungen Weibs

Wan ich solt wünschen mir ein Weib,
So wolt ich daß sie ahn ihrm Leib.
Nachuolgendt stuck hett, wie ich sag,
Erstlich das haupt soll sein auß Prag,
Zwey Brüstlein solln auß Osterreich sei,
Auß Franckreich ein rund beüchlei sei.

Zwey helt klar äuglein auß Brabandt,
Von Cöllen zwo schnewisse handt.
Zwey rane schencklein von dem Rhein
Auß Beyern solln die Lestzen sein,
So muß der hindern sein auß Schwab.
Damit kan sie sanfft einher trabn,
Vnd erfrewen manch iungen knabn.

Abb. 27: Das weibliche Schönheitsideal (Nr. 144).

422

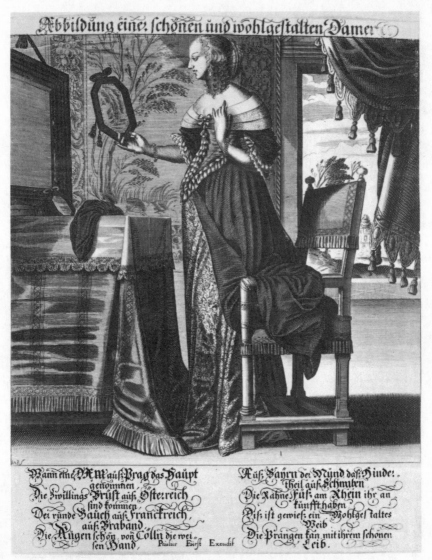

Abbildung einer schönen und wohlgestalten Damen

Wann eine Mañ auß Prag das Haupt
 gewonnen,
Die Zwillings Brüst auß Oesterreich
 sind kommen,
Der runde Bauch auß Franckreich,
 auß Braband,
Die Augen schön, von Cölln die wei-
 sen Hand,

Auß Bayrn der Mund daß Hinder-
 theil auß Schwaben,
Die Zahne Füß am Rhein ihr an-
 künfft haben,
Diß ist gewiß ein Wohlgestaltes
 Weib
Die Prangen kan mit ihrem schönen
 Leib.

Paulus Fürst Excudit

Abb. 28: Das weibliche Schönheitsideal (Nr. 2).

423

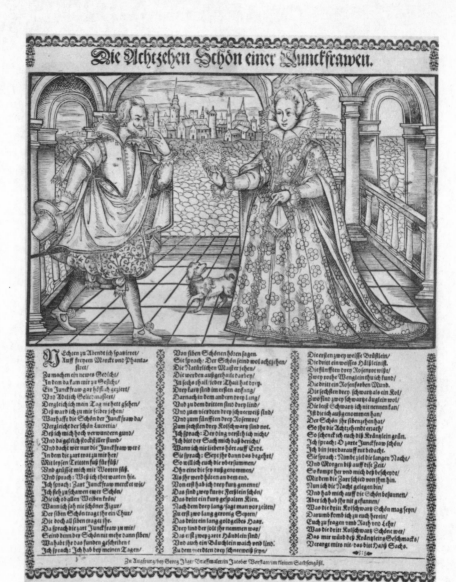

Abb. 29: Die 18 Schönheiten einer Frau (Nr. 67).

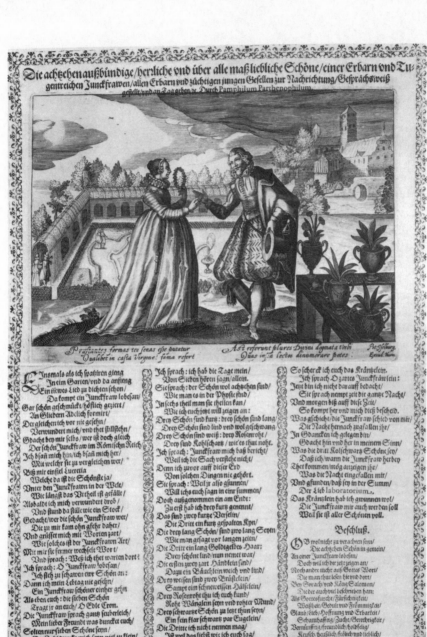

Abb. 30: Die 18 Schönheiten einer Frau (Nr. 66).

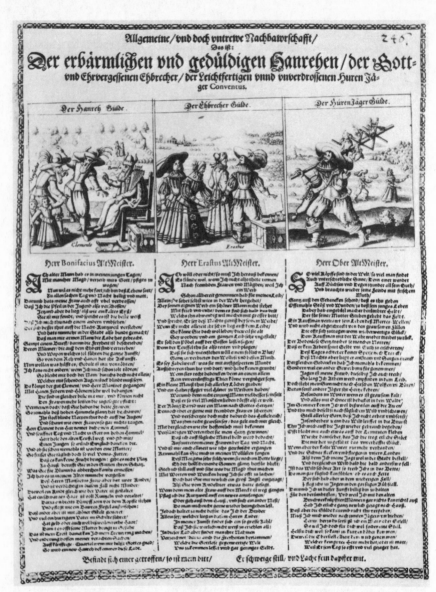

Abb. 31: Hahnrei, Ehebrecher und Leimstängler (Nr. 14).

426

Wir Feminarius/von sonderlichen gnaden/oberster Gubernator/vnd beschützer der Frawen Heupter/Hauptman in Ober vnd nidern landen/regierender von der höhe/biß in die tieffe rc. Allen vnd jeden vnsern lieben getrewen/was stands oder sitz die sein/reich oder schlecht/Bürger oder bader/so vnserm mißstand zugethan/seyn vnser dinst vnd gunst beuohr/vnd thun euch hiemit zuwissen/Das etliche Personen auß den Heuptern der Weiber für vns komen sind/vnd geben für/wie das inen gewalt vñ groß vberlast von den Mañen geschehe/Bitten derhalben gantz demütig vnser lieb vnd gunst/wölln ein einsehen haben/vnd jnen hilff vnd rath mittheilen/dieweil nun jr freundlich anlangen vnd bitten/vns zu gemüth gangen/haben wir sie vnbefreidet nicht können von vns lassen/Begaben sie derhalben auff jr vnterthenigst bitte mit dieser gnad/drey Jar lang/wie in nachfolgenden Articuln erzelet wird/das ist vnser will vnd ernster befehl.

Zum ersten bewilligen wir in/das sie mögen auff Rossen reitten/mit allerley Kriegsrüstung vnd wehr/was zum krieg von nöten ist/zu Roß vnd Fuß/wie sie wöllen/vnd sich in allen Ritterlichen Künsten zu vben/nach jrem wolgefallen.

Zum Andern/Ein jeder Man soll schuldig sein/in allen sachen seine Weib zugehorchen/vñ jn jr vorwisse keins wegs auß dem Hauß gehn es sey gleich zum Wein/Bier/oder sunst spatziren/sonder soll jr zuvor anzeigen/so es jr gefellig wer/mit jm zugehen/so sie gehen wil/soll er sein auff sie warten/ob gleich sein aller bester Freund da wer/soll er on jren willen nirgend hingehn/allein was sie für gut wird ansehen/dar nach soll er sich richten.

Zum Dritten/Es soll ein jeder Man schuldig sein/alles Gelt so er verdient/löst oder einnimpt/dem Weib zu vberantworten/vñ für sich kein pfenning behalten/da jm aber was wird von nöten sein/soll er jr darumb freundlich anlangen vnd bitten/was sie jm dann wird geben/soll er damit für gut haben.

Item/Wann es jr gefellig wer/etwa zu jren gespielen zugehn/oder zu gast geladen würd/sol der Man schuldig sein/ein Madd oder selbs nach jr zukomen/vnd jr lassen anzeigen/obs der Frawen gefellig wer/heim zugehn/wañ sie aber lust halben lenger sitzen wolt/sol er fleissig auff sie warten/vnnd jr als dann sein sitzam heim leuchten/vnd sie dahein außziehen/vnd zu Beth füren.

Item auff den morgat frü/sol auch ein jeder Man ehe die Fraw auffsieht einheitzen/das Essen zum Fewr setzen sampt gesind/der Frawen ein sonderliche Weinsuppen mit gutem gewürtz bereiten/auch ein gefültes Hünlein/oder etlich gebraté Vögel/auff den Freytag/ein gericht gebachner Fisch/ein maß Vngerischen oder Reñ Wein/vnd ehe die Fraw auffsteht/sol er ein weiß Handtuch auffhencken/vnd ein becken warm wasser einlassen/damit sie ire Hand mit erkelt/in Summa/er sol alle sach fleissig verrichten/damit er jr gunst behalte.

Item/Wo einer des vermögens nit wer/als ein Bawr/oder Gärtner/rc. der geh in stal zum Kühen/treibs auff die weyd/doch das er sich bald wider heim fürdert/von wegen der Frawen/vnd richt jr ein Kelbern oder Schweinen Braten zu/vnd ein viertel alt Bier/daß alles fertig ist wann sie auffsicht/er sol auch Tisch vnd Benck abwischen/Stuben kehren/Schüssel vnd Kanden segen/außbuttern/Käß maché Garn winden/ehe die Fraw auffsteht/sol der Tisch bereit sein/damit sie nit lang warten darff/wañ sie nun gessen hat/vnd jr etwas vberblieben ist/gibt sie es dem Mann/sol er damit zufrieden sein.

Item allerley haußarbeit was im Hauß zuthun ist ist ein jeder Man schuldig nach seiner Frawen willen zuvollbringen/da aber einer oder mehr nit folgen wolt oder darwider murren sol sie jn mach haben vor Gericht anzuklagen/oder selbs zustrafen.

Item Sie sind auch befreit des morgens zum Malmasier/Brantwein oder sunst zum Wein zugehen vnd mit einander zutrawweilen in Drey/Würffel oder Karten ist jn ein jeder Wiert schuldig zugestatten vnd soll jn kein Man einreden biß volender zeit.

Wird also ein Man seines Weibs gebot vbertretten/so hat ein jede Fraw vber jren Man zuklagen vnd soll jm gefencknüß zugkrafft werden mit wasser vnd Brod acht tag mit grosser feit vñ jammer jn damit fürr zumachen/es sey mit Ofengabel oder besenstil.

Derhalben thun wir mit diesem außgegebnen Mandat ernstlich befehlen/Das ein jeder sich nach diesen drey Jar vnsern befehl vnuerhinderlich vnd nachkommen als dann verwilligen sich die Frawen (nach verlauffung jrer zeit) euch an allen widerwillen gehorsam zusein nach dem sich einer gehalten hat/wird er wider gehalten werden Des wir ein verttrawen zu euch haben das jr werd den gehorsam lich nachkommen/das gedencken wir in allem guten nach eines jeden stand zuverschulden/Wird aber einer erfunden seines Weibs Mandat zerreissen/oder dem nit nachkomé/den wolt (den wir von euch zu euch nicht versehen) der soll vnnachläßlich für vnß gebracht werden vnd von wegen seines frevels/sol nach verlauffung jrer zeit euch an allen widerwillen gehorsam zusein nach dem sich einer gehalten hat. Geben auff vnserm Schloß Feminarium den 46. Hundstmonat vñ 47. Bawrzkeit/vnser regierung im Neundten Schürbels/wann die Flöch regieren.

Gedruckt zu Nürnberg/Bey Matthes Rauch/Brieffmaler.

Abb. 32: Mandat zur Errichtung der Frauenherrschaft (Nr. 62).

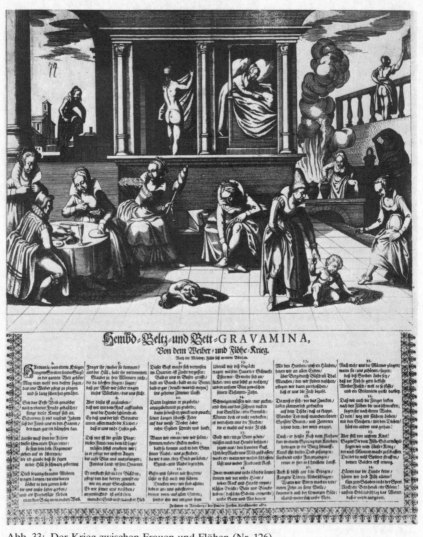

Abb. 33: Der Krieg zwischen Frauen und Flöhen (Nr. 126).

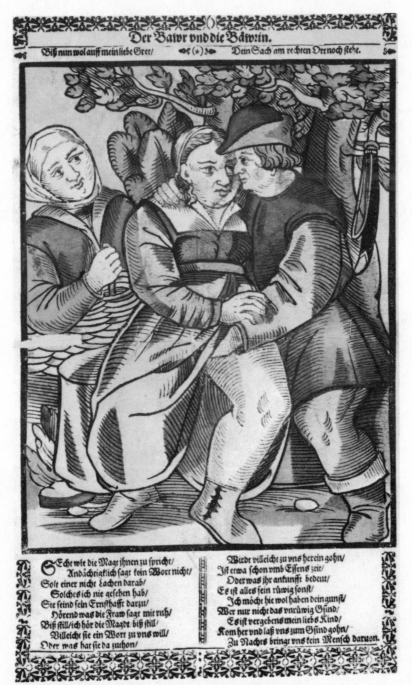

Abb. 34: Das belauschte Liebespaar (Nr. 49).

Abb. 35: Das belauschte Liebespaar (Kupferstich von
Hans Sebald Beham, Nürnberg 1546).

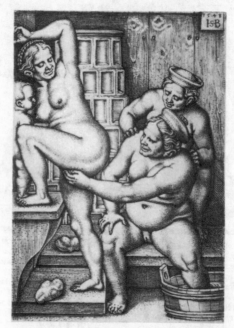

Abb. 36: Das Frauenbad (Kupferstich von Hans
Sebald Beham, Nürnberg 1548).

430

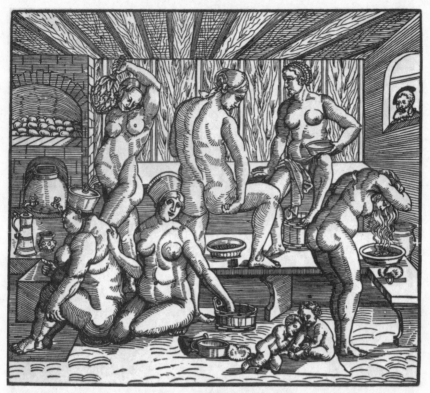

Abb. 37: Das Frauenbad (Holzschnitt von Hans Sebald Beham, Nürnberg 1545).

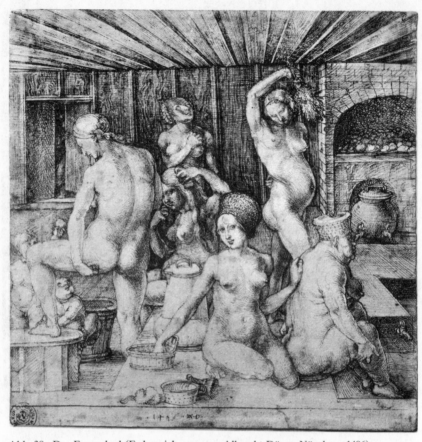

Abb. 38: Das Frauenbad (Federzeichnung von Albrecht Dürer, Nürnberg 1496).

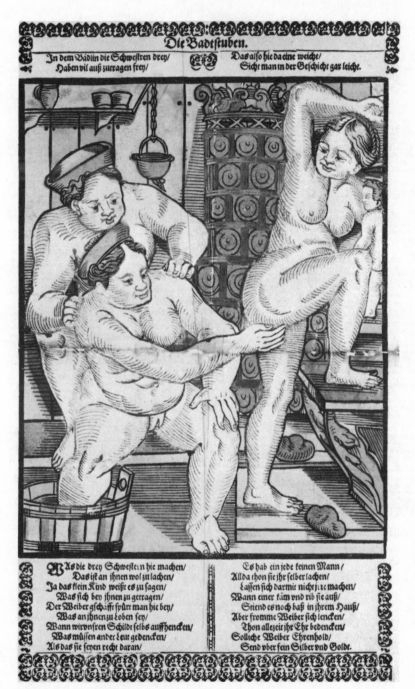

Die Badtstuben.

In dem Bädlin die Schwestren drey/ Das also hie da eine weicht/
Haben vil auß zutragen frey/ Siche man in der Geschicht gar leicht.

Was die drey Schwestern hie machen/ Es hab ein jede keinen Mann/
Das ist an ihnen wol zu lachen/ Allda thon sie ihr selber lachen/
Ja das klein Kind weißt es zu sagen/ Lassen sich darmit nicht zure machen/
Was sich bey ihnen zu getragen/ Wann einer käm vnd rib sie auß/
Der Weiber gschäfft spürt man hie bey/ Griend es noch baß in ihrem Hauß/
Was an ihnen zu loben sey/ Aber fromme Weiber sich lencken/
Wann wir vnsren Schildt selbs auffhencken/ Thon allezeit ihr Ehr bedencken/
Was müssen ander Leut gedencken/ Solliche Weiber Ehrenhold/
Als das sie seyen recht daran/ Send vber fein Silber vnd Golde.

Abb. 39: Das Frauenbad (Nr. 68).

Vnerhörtes Lob vnd Ruhm / eines jungen Tilckmodels
oder newen wolerfahrnen Landsknechts Frawen.

Lob vndt Preiss

Kug/daß dich alle S. Välten schend/ bin ich nicht gar ein Narr gewesen / daß ich so lange Zeit bey vnterschiedenen Frawen vmb ein so gar geringes Lumpenlöhnlein gedienet habe/ vnd also meine frischesten Jahr mit nichts anders / als mit Stuben vnd Treppenscheuren verhudelt vnd zugebracht. Ich sage das/ So mögen schöne Jungfrawen jhre perlene Vorgebeuge rühmen/ jhre raffende Schürtzen loben/ jhre Ketten vnd Geschmeide gleich diß in blawen Himmel hochlich preisen. Wir jungen Soldaten Weiber achten dieses alles gleich so viel/ als etwan die Trojanische Helena einen trächtigen Floh in jhrem Peltze. Vnsern Feldfreyen/ vngebundenen/ Rittermässigen Standt/ leben vnd Wandel/ den loben/ rühmen vnd preisen wir einig vnd allein. Vnd warumb auch eben das nicht? Mein/ wie lang muß ein andere Dienstmagd warten/ biß etwa ein brauchter vngehinter Gesell kömpt/ vnd Werbung zum Ehelichen Leben bey jhr anstellt? Wir kommen in einer Stunde/ so offt in einem Augenblick zu einem wackern jungen Manne/ vnd wissen offt nicht wie / als auß sonderlicher Gottes schickung. Da muß manche gute Magd all jhr Tranck gellt / das sie vnd jhre Schwester in vielen Jahren kaum verdienet/ auff eine Verlöber / do es doch noch irgend Hochzeit heißt/ spendiren vnd anwenden. Daß verzhulichen diener darffs bey vns gantz vnd gar nicht. Das Paticha n her/ der beste Mahlschatz/ vnd jmmer drats / das gantze Werd ist mit vns bald geschehen. Haben wir auff den Abend eine gute alte Venne/ sein seel gewalt, es vnd Semmeln zum Sode ist, vns biß zur Christlichen Verlöbnuß Gasterey gar vnd überauß genug. Die rechte Leibliche sihet nicht auff essen vnd trincken/ ein gut stück Käß vnd Brodt kan sie wol sättigen. Ist die Verlöbniß mit anderen Mägden gehalten vnd vollbracht/ so muß man allererst mit vielen Herauffben denck en vnd dichten/ wie man in etlichen Wochen darnach das Hochzeitliche Ehernfest wil bestellen vnd zurichten. Da heißts/ kauffe Mehl/ kauffe Zucker/ kauffe Gänse/ Hüner/ Eyer / kauffe Zucker/ Schöpse/ Kälber/ kauffe Saffran/ Inguer/ Pfeffer/ kauffe Schmalß / Butter/ Käse/ kauffe Krebse/ Hechte/ Karpen/ kauffe Brot/ Semmel/ Kuchen/ kauffe Wein/ Bier/ Essig/ kauffe Borcken/ rothe Rüben/ Kapern/ Gumpe/ Oliven/ kauffe/ kauffe/ kauffe/ kauffe. Es das were gerad ein Fressen für junge Soldatenbräut auff der Post. Dann müssen die armen Schwestern allererst eine Gasse auff die andere niederlauffen/ vnd bitten/ daß jhnen irgend ein ehelicher Mann in seinem Hause Hochzeit zu machen vergünstige. Das dörffen wir nicht. Artem & Martem quae vis alit terra... Wo wir mit vnsern Bräutigam hinkommen / so seynd wir schon daheime. Ein Tischbanck/ frisch Stroh/ do man keine Tücher vnd Pfühle zerreißt/ ist vns gnug zum Hochzeithause. Sind darbey wol so lustig/ als wenn wir vier Tage in einem schönen Pallast praviten/ vnd müssen auff den fünfften schleichen vnd abrauten/ Item/ Käß/ Gänse geben vns wol die Bauren ohnbestelt/ do es andere mit gantzen füssen voll leichtfertig n Groschen schwer genung müssen. Wir haben über diß alles auch die Praerogatiu vnd gewündschten Vortheil/ daß wir wol

nicht vnsern Liebsten zu gefallen mit gebogenen Kleydern schmiegeln/ schmücken vnnd grossen geprengen Hoffart zu vrang leyden vnd außbilten dörffen. Es thuts vns wol eine grüne oder blawe Bauchscheibe/ das ist ein Rock / Ja wir gefallen vnsern Herren nirgend besser/ als in einem schnesfarben sächsen Hembde/ auch noch wol ohne das wol besser. Es ist auch nit von nöthen / daß wir mit grossen Geprän ge durch die lange Gassen zum Tempel streichen/ da dann manche jhren Broidschnickel vnnd driaco maus so fest muß einbriessen/ daß sie hernach in vier Tagen kaum fressen kan. Damit bleiben wir gantz vnd gar wol versehonet. Ja der Priester kömpt wol selbsten zu vns vnd copuliret ex tempore. Da ist rirch/ wo wie biß wenig geschieht/ necessitas vnd neth gar hoch verchanden. Da ein andere gute Penitquine offimalie auß einem kleinen finstern Schneiderstüblein ig. ja 10. Gülten des Jahres über muß Haußzinß luden/ geben wir gar nichts / oder kaum ein geringes Tranckgeltlin. Weiben auch nicht lange in einem Losament/ sondern mutiren vnd endern offt die vnartiunde Lüffte vnd eben daher kömpte/ daß wie alle mehrenthels so fein roth vnd die Schnabel schön vnd nicht also geelschtig wie andere allegeit müssen/ der die Räheobfte vnd Stärckfisch siende Watribsen. Daß vns das Essen wol schmecke/ bedörffen wir keinen Spiritus vitrioli in Kindfleischlüppen / die gute reine Feldlusst machet vns Apetit vber

alle Apetit/ Schmeck vber alle schmecke/ Koste vber alle Koste. Holtz einzuheizen finden wir vber all/ Sonderlich vnter reicher Bawernschuppen/ do dargegen andere das Jahe vber vielmehr für Holtz / als für das liebe Brodt zahlen vnnd geben müssen. Wir verrehren in Stuben nicht viel Desen/ wie andere/ vermandschen nicht viel Stärcke oder Bleyweiß zur Backenschminck. Was Wir seynd lebendige Heroische Exempel treuer beständig stehender Ehelicher Liebe. Gehen mit vnsern lieben Männern durch dick e durch dünne / tretten mancher Pfütze die Augen auß/ do ein ander kaum einen MundSpeichel mit jhrem Schuch berühret. Wir führen ein hartes vnd arbeitsames/ jene ein weich mattes vnd balgefaules Leben. Wir hören täglich die Paucken/ vns klingen täglich die Trommeten / täglich stehen vns die süssen lieblichen Querpfeifflein für der Nasen/ Do andere dargegen von jhren verdrossenen Nachtrosen kaum zuweilen einen Bettbrummer/ mürben Ledderriß/ oder taube Strohfiedel im Gehör vermerken. Ja das kleine liebe Büblein Cupid ist täglich bey vns im freyen Felde/ do es sich bey andere kaum zuweilen einmal hinter der Thür oder im finstern Winckel erblicken läßt/ kömpte dahin/ daß vns zuweilen der liebe Gott ein Kindt beschieret / so dörffen wir nicht allererst für näschelitche alte Weiber Zucker/ Marcipan vnd Kuchen kauffen/ vnd groß Geprenge treiben / Sondern fracks im Namen Gottes getaufft/ vnd darmit in seinem geleite auff vnd darvon. Ja wir haben auch liebe Jsraeliterweibische gute art vnd Natur/ daß vns vnser Kind geburt nicht hart/ sondern gar leicht/ geschwind vnd frewdig ankömpt/ do sich dargegen andere wol lang siehlen vnd stülen müssen. Kömpte endlich auch gleich dahin / daß wir vnser lieben Ehemänner beraubet vnnd Wittwen werden / so werd doch solcher Wittwenstand offt nur gar wenig tage/ dörffen derwegen nicht viel Schwebdisch za Trauerkleidern. Da gibt Gott offt/ welcher es gibt/ einer einen andern Mann vnuersehens im schlaffe/ vnd dargegen auch wol einem andern betrübten Wittwer zu gleicher weise ein ander liebes Weib vnd Nebengesellen. Bewriß also damit/ daß vns haben wol/ auch nicht gut sey/ daß der Mensch also oder lich im Kriegswesen/ alleine sey. In Summa/ vnser Leben ist das beste Leben / gleich dem Leben der lieben Altemälter im alten Testament. Wisser also das Leben aller andern im Newen. Vnd eben diß vnser Leben ists/ darvon wir endlich Ritterlichen Preiß erlangen vnd darvon bringen. Zu welchem dann auch die gültige Fortun gendiglich vns helffen wolle allen jungen hurtigen Dirnen/ vnnd vnberdauberten wackern Köchinnen/ damit sie also jhrer schweren geringslonigen Dienstbarkeit enbunden/ vnd endlich den Vorschmack deß ewigen Lebens/ das ist/ der inbrünstigen Ehelichen Liebe in Fröligkeit geniessen mögen / vmb der Veneris Sohns Amoris willen.

Gedruckt im Jahr / M. DC. XXI.

Abb. 40: Die Soldatenfrau (Nr. 194).

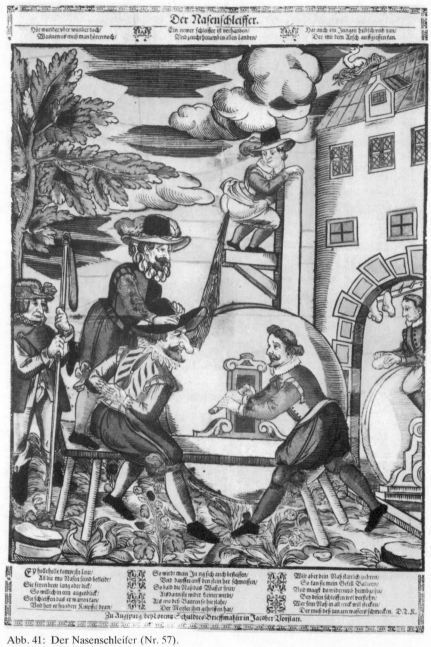

Abb. 41: Der Nasenschleifer (Nr. 57).

435

Abb. 42: Der Aufschneider (Nr. 160).

Weil man nur stetigs fragt mit fleiß/ Vnd sagt: Mein habt ihr nicht was News.
So sind Allhie/

Sechserley wunderbare Zeytungen/ welche Sechs
Studenten vor 14. Tagen mit auß Oesterreich gebracht haben.

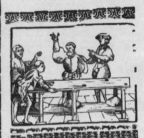 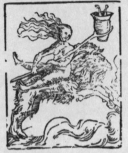 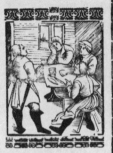

Es hat sich begeben/ das Sechs Studenten
sind von Augspurg inn Oesterreich gewandert/ die haben zwo Meylen vnter Passaw/
bey einem Wirth über Nacht gezehret/ Da
sie nun bezahlen solten/ hat keiner kein Geld/
Baten derowegen den Wirth/ er solte ihnen
die Zech doch borgen/ biß sie wider kemen/ als denn wolten
sie ihn trewlich bezahlen. Der Wirth sagt: Lieben Studiosi/ es ist gar mißlich mit dem borgen/ Aber welcher mir
die gröste Lügen zu einer Newenzeitung bringt/ dem will
ich die Zech gar schencken.

¶ In dem zogen sie mit frewden hin/vnd bliben zwey
jahr auß. Im herauff ziehen/ da kompt der erst wider zu
dem Wirth/ vnd Grüst ihn/ der Wirth danckt ihm vnd
fragt ihn: von wannen er komme/ der Student sagt/ auß
Oesterreich/ der Wirth fragt weitter: was er für gute
newe zeytung bring? Der Student sagt: Ich hab gehört/
Es sey ein Vogel auff dem Stephans Thurn zu Wien gesessen/ der hab auff 10. Meylen Schatten geben. Der
Wirth sagt/ das wer vil.

¶ Die ander kompt auch zu dem Wirth /vnd gröst
ihn der Wirth empfieng ihn/ vnd fragt ihn gleich fals/ wo
er der Reyse/ der Student sagt auch auß Oesterreich/ der
Wirth fragt wider/ was bringt ihr guts News? Es sizt
dort einer am Tisch der sagt/ Es sey ein Vogel auff Sant
Stephans Thurn gesessen/ der hab auff 10. Meylen schatten geben möcht wol wissen/ ob es war were. Der ander
Student sagt/ er wisse von dem nichts/ aber wie er herauff
sey zogen/ da sey ein Ey auff dem Plaz gelegen/ wie ein
zimlichs hauß an wel chem 77. Steinmezen 14. wochen
gehaw./ biß sie seind durch die Schale komen. Da sagt
der Wirth/ so wirde noch war sein von dem grossen Vogel/ der wird das grosse Ey gelegt haben.

¶ Der dritt Student kompt auch/ grüßet den Wirth/
der empfieng ihn/ vnd fragt: wo er her wandert/ der
Student sagt/ er komb auß Oesterreich/ Der Wirth fragt
aber was bringt ihr guts News? Der Student sagt/ nicht

vil besonders/ allein wie ich bin herauff gereyßt/ da ist die
Thonaw gantz vnd gar außgebrunnen/ der Wirth sagt das
ist schier nicht zu glauben.

¶ Der vierdte kompt auch vnnd gräßt/ der Wirth
danckt ihm vnd fragt ihn wie die andern/ von wannen er
komm/ was er was er News bring? auch ob es war sey/ dz die
Thonaw außgebrunen sey? Der Student sagt/ von dem
wiß er nichts, aber im herauff reysen/ sein ihm 70000. Wägen bekommen/ die haben nichts geführt/ deñ eitel gebratene
Fisch. Da sagt der Wirth: Ey so darffs noch war seyn/
das die Thonaw außgebrunen ist/ davon werden sovil Fisch
gebraten sein.

¶ Der Fünffte Studiosus kompt gleicher weiß zu dem
Wirth/ der fragt ihn eben so wol/ wz er für gute Zeitung
bring? Der Student sagt, nichts sonders/ als dz man sagt
es hab ein Köler den Teuffel in einem wilden Wald ligend
funden/ der sey von den alten Drüten biß auff den Tod
verzaubert/ dz er blind krumb/ lamb, höckret vnnd bucklet
worden/ auch weder arm noch bein regen köñe/ vnnd ligt
Todt kranck drüber deñ jederman frolocket vnnd hofft er
werde gar sterben. Darauff sagt der Wirth/ das wer
gut wenne es wer.

¶ Der 6. Student ritt auch daher/ vnd keret wider
da ein der fragt der Wirth auch/ was doch er guts News
auff Oesterreich brecht/ Der erst vor ihm komen sey/ der
sagt wie der Teuffel in einem wilden Wald todt kranck läge
ob er nichts darvon gehört hab/ der Student sagt Oh/ ob
ich kan für frewden kaum reden/ Ey freylich ist es war geweßt/ deñ wie ich bin auß Wien zogen/ ist es 8. Tag darvor/
gestorben/ welchs heut eben 3. wochen ist. Darauff sagt
der Wirth: Ey das wer mir vnd euch gut/ Vnnd es kan
wol war sein auch/ das er so lang Todt kranck gelegen ist/
vnd jetzt gar gestorben/ Dieweil man überall so leichtfertig
offt vmb eins ringen dinge willen schwert/ ich wil des Teuffels sein/ da er doch kein geholet hat. Schenckt e also allen sechsen die Schuld/ vnd dem dem leztem noch ein herrliche Roß darzu.

Gedruckt zu Wien/ Bey Ludwig Binebergern/ Im Jahr 1 6 0 9.

Abb. 43: Die größte Lüge (Nr. 132).

437

Abb. 44: Der Aufschneider (Nr. 129).

438

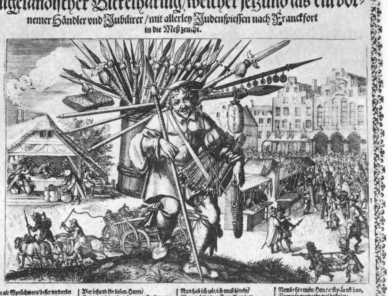

Abb. 45: Der Pickelhering (Nr. 106).

Vnterscheyd eins Münchs

Vnd eins Christen.

Münch.

Ist ein verdeckter mensch:
Helt auff sonderlich zeyt vil.
An sonderlichen tagen fastet er
Auff sonder stund bet er.
Zu sonder zeyt ißt er.
Auff sonder tag ißt er von dem tisch des herrn.
Von etlichen speysen enthelt er
An sondern orten bett er. (sich
Mit sonderlicher farb bekleit er sich:
Mit eigner monir bekleit er sich
Mit sonderlicher weiß schirt er
Sonderlich geberd hat er. (sich
Er hägt gar an eusserlich got
Menschē gesetz helt er. Dienst.
Er ist auß der welt.
Eüsserlich gleißt er. (gangk.
Mit menschen gesetzen ist er ge-
Er acht die lieb soll an jm selbs anfahen.
Sein mitverwonten liebt er.
Den seynen ist er dienstbar:
Er hat allein auff sein nutz acht
Alweg erfordert er die lieb von dem nechsten.
Die werck der barmhertzigkeyt erfült er mit worten.
Er helt wenig auff den glauben
Vertrawt vnd hofft in sein eig-ne gerechtigkeit
In seine werck belüstet er sich.
Eigne rechtfertikeit acht er gr-
Mit eignem verdienst fü (oß
cht er selig zu werden.
Seine werck thut er gezwunge.
All sein hofnüg ist uff sich selbs
Jederman nimpt er.
Er samlet alweg ein.
Seine wort verkaufft er
Vmb gelt bet er.
Für die jm wol thun/bit er.
Vmb zeytliche güter zanckt er sich zu gericht.
Er fült sich auß andern leüt.
Die todten frißt er. (schweiß
Witwen vñ waisen beraubt er.
Reichtum stelt er alweg nach.
Frembde güter reißt er zu jm.
Auff sein nutz ist er geschickt.
Er nimpt den hungerigen:

Christ.

Ist ein offner mensch
Alle zeyt ist jm angenem.
Alle tag festiget er sein leib:
Zu allen stunden bet er.
Zu aller zeit wens die not erhey
Alle tag ißt er von (Chrst ist er.
des herrn tisch so jn hungert.
Ist von aller speiß die got geseg
An allen orten bett er. (net hat
Mit allerley farb kleyd er sich.
(Odt er sich.
Onunderscheidlicher weiß bet lei
Er kan wol from sein vngschorn
Erbere geberden hat er.
Helt nit vil drauff.
Göttlich gesetz helt er:
Bleibt in der welt.
Innerlich sorgt er.
Ist frey mit d' freyheit damit jn
Er acht Christus hat erlößt.
das jn am nechst sol anfahe
Alle menschen liebt er.
Jederman ist er bereyt.
Hat auff seins nechste nutz acht
Alweg erzeigt er die lieb dem ne-chsten.
Erfült die mit den wercken.
(Oen
Setzt all sein sach auff den glau
Er verzweifelt an seiner gerech-tigkeit.
Für all sine werke förcht er sich
Eigne rechtfertigkeit verschme
Er weißt das die (cht er gar.
seligkeit ist in christ. verdienst
Auß freyhe hertz thut er's' alls
Allein in Christum hofft er.
Jederman gibt er.
Allweg strewt er auß.
Seine wort teylt er vmb sunst
Er bet auß lieb (mit.
Auch für die jm übels tün bet er
Was auch sein ist theylt er auß
Auch dz sein mißbraucht er nit.
Die lebendigen speisst er.
Die armen auffenthelt er.
Reichtumb veracht er alweg.
Eygne würffte er von jm
Sein nutz veracht er.
Theylt auß den nottürfftigen.

Münch.

Die armen entplößt er.
Sein mitverwonte helt er allein für brüder.
Für gab/gibt er wort.
Die arbait fleucht er wie dk teü
Im verheissen ist er milt. (fel.
Vnersettlich ist er.
Ist übermütig.
Eng/nfinnig ist er.
Helt vil auff sich selbs.
Helt sich für besser dā nedermā.
Weltlich eer vñ groß titel sücht
Erbere ding begert er. (er.
Ist rümetig. (ben den leüte
Veracht nederman / allein sein gleich nit.
Acht sich für klüg vnd weiß.
Er tregt ein gleißnerisch geberd
Vrteilt nederman/on sich selbs
Halßstarrig ist er.
Kan nichts leyden:
Ist wünderlich.
In essen vñ trinck sücht er lust.
Hat nymer kein frid.
Klagt alweg
Ist der aller vnleidlichst
Widerwertigkeit kan er nie leide.
Acht sich wirdiger daß daß jm sole schmach geschehen.
Ist vermessen vñ vnuerschempt
Ist niergāt dā dem seinē gehorsā
Kümert sich nit in anderleut trübsal.
Ist vnleidlich auch in glücklich
Zürnt leichtlich. (en dingen.
Zorn vñ haß legt er selten hin.
Den feinde ist er herb vñ heftig
Sein freunden ist er senfft vnd
Sücht rach. (schmeichelt.
Vnzymlichen begiren hengt er nach.
Laßt sich bewegt durch nachredt
Schetzt sich wirdig aller ehr.
Macht sich selbs frum.
Durch sein eüsserlich güte wer-ck sücht er den glauben.

Summa
Er ist nit wie ander leüt.

Christ.

Die armen bekleydt er.
Er weiß das wir all ein vatter im hymel haben.
Er gibt auß/weiß nichs vō wor
Er feyret zü keyner zeyt.
Mit der that ist er dienstbar
Mit wenig laßt er sich genügen
Ist demütig
Bescheyden ist er.
Veracht sich selbs
Recht senfftmütikeit beweist er
Acht sich für geringer dā neder
Titel vñ eer veracht er. (mā.
Auch die letsten erwelt er jm.
Verschmecht sich gantz.
Hat nederman lieb/allein sich se lbs veracht er. Christus wille
Er weist das er ein thor ist vmb
Erzeigt die demüt des offe/ïns
Niemāb vrteilt er dā sich (ders
Senfft ist er.
Leids alles sampt.
Ist gütig.
Brauchts alles messiglich.
In Christo findt er stets frid.
Iczts alles züm besten auß.
Ist der aller leidlichst
Gedults alles.
Auch widerwertigkeit leid er ge (rn.
Ist bescheiden vnd geschämig
Ist welch. eer obitzent mit wille
Anderer trüb (Vnterthenig
sal helt er für sein eygen.
In widerwertikeit ist er beständig
Leßt sich nit leycht bewegen.
Begert alweg versönung.
Sein feinden thut er güts.
Für die jm verfolgen bitt er.
Er ist ein herr über sein begirli-cheit. (Frewt er sich der.
Nachredt verschmer/ vñ offt
Schetzt sich wirdig aller smach.
Verdampt sich selbs.
Durch den glauben zeygt er teg lich an sein eüsserlich vnd in-nerlich werck.

summarum.
Er schetzt sich erger deñ der off-enbar sünder.

Auß iren früchten werd ir sie erkennen.

Abb. 46: Mönch und Christ (Nr. 197).

S. Paulus von Tarso. S. Dominicus ein Spanier.

Praeslus en Paulus Christum lanheig Prophetas,
Maximus Tvrcis g dovis auget sibi.

Dominicus sterilis hominum commentus dusus,
Dignus ut Hispanis sir matura Lignu.

Durch den kompt man zu Christo.

Teophilam nobis per suam degenere Paulum
Inu ad Antheros kegtar g Polus.
Vos ad id cham plena abs hinc sues err,
Teneum per Christum uisturbacur sumes.

G. L.

Aber viel mehr durch disen.

Nostro Dominicum Hispanum uilt gued sina luckes
Faussosp rus et perdet seg suos glmui.
Hui unm herrrg claduna qui sumere Paulo
Nicaum Nimecho voltter fortissim.

Abb. 47: Paulus und Dominicus (Nr. 177).

441

Ware Contrafactur des Bapst Esels / so zu
Rom in der Tyber todt gefunden / Vnd des Mönchskalbs / so zu
Freyberg von einem Kalb geboren / Sampt angehenckter Bedeutung /
in Reimens weiß verfaßt.

Bapst Esel.

Er Bapst Esel bin ich genant /
Ja Rom mäniglich wol bekant /
Jn mir hat Gott recht fürgemalt /
Als man kan sehn in diser Gstalt /
Den Bapst zu Rom den Antichrist /
Welcher der Mensch der Sünden ist.
Dann wie ich hab ein Eselskopff /
Ein solchen Kopff hat diser Tropff /
Doch will ers jetzt nit sein allein /
Sondern mit jhm sein grosse Gmein /
Das ist die Jesuitisch Rott /
Die euch jetzund will haben todt.
An statt der rechten Hand ich müß /
Jetzt habn ein Elephanten Fůß /
Bedeut des Bapst groß Tyranney /
Damit er tödt die Seelen frey.
Die linck Menschliche Hand zeigt an /
Der Bapst all Weltlich Gwalt will han.
Hört was mein rechter Fůß bedeut /
Der Ochsen Fůß ohn allen streit /
Zeigt an das Antichristenthumb /
Mit seinem Anhang umb und umb /
Mein lincker Fůß ein Greiffen Klaw /
Darinn die Canonisten bschaw /
Wie sie mit Geitz und eygner Ehr /
Vor Gott noch sind beflecket sehr.
Mein Weibes Bauch und Brust bedeut /
Jhr Bäpstler Unzucht treibe allzeit /
Merckt auch jetzt die Fischschůppen wol /
Jch Bapst Esel bin deren voll /
Die an mir kleben gwiß so fest /
Bey jhn thu ich auch wol das best.
Der alt Mannskopff am Hindern mein /
Zeigt an das End des Bapsthumbs sein /
Das es bald selbs vergehen werd /
Ohn menschlich gwalt vil einig Schwerdt.
Ein Drachen Maul ich d'hinden ist /
Hüt dich darfür du frommer Christ /
Dasselbig sein Griff zeiget an /
Nach seinem willen solts verstahn /
Das es all die verschlingen will /
So nicht Bäpstisch sind in der eyl /
Ju Rom fand man mich ohne schew /
Doch war ich todt. Nun merckt sein frey /
Der Bapst in Sünden auch ist todt /
Drumb thu er Bůß / such Gnad bey Gott.

Mönchskalb.

Jch bin durch den Bapst Esel ist /
Recht abgemalt der Antichrist /
Der Bapst zu Rom / mit seiner Rott /
So sich wirfft auff wol für ein Gott /
Vnd doch vil Jahr durch Gleißnerey /
Teuffels Abentey und Schand so kurtz /
Eben also rechtgeschaffen ist /
Ju mir Mönchskalb so diser fest /
Der Mönch Betrug und falsche Leyer /
Geoffenbart zu Gottes Ehr /
Dann das ich Kalb nicht bloß soll stahn /
Sondern ein Mönchskutten haben an /
Ein heylig Ding ein Geistlich Kleyd /
Wie man in aller Welt geseit.
Solchs nicht ohn gfahr geschehen ist /
Darumb so merck O frommer Christ /
Wie dadurch sein sey fürgebildt /
Das Mönchery vor Gott nichts gilt /
Vnd das ich bin ein Kalb geborn /
Bedeut der Bäpstler Werck verlohrn /
Dann wie ein Kalb sich speißt mit Graß /
So thun sie auch ohn unterlaß /
Sie mesten sich mit Gütern wol /
Seind Weltlich Prachts und Wollust voll /
(Die Adet sag ich ohn allen list)
Ein Ochsen Horn / und Grindern sehr
Zerrissen auch zeigt an viel mehr /
Die groß Vneinigkeit bey jhn /
Ein jeder will nach seinem Sinn /
Sein Regel und Orden halten streng /
Mit mancherley Stoltz und Gepräng /
Der Kinder zeigen an das End /
Das Bapsthumb muß vergehn behend /
Dieweils auff faulen Beinen ist /
Gegründet mit Betrug und List /
Solch Bein seind der Schalckheyt groß /
Mönch und Sophisten ohne maß /
So Jetzundt und Abgschawung /
Errönen habn ohn alle Schew /
Jch Mönchskalb hab mich auffgstellt /
Wie diß Bildnuß euch jetzt fürhelt /
Als wann ich wolt ein Predigt thun /
Mein rechten Fůß aufsreck ich nun /
Wölff auff den Rucken bald zu mir
Darauff zwo Wartzen in der platt /
Seind eingewurtzelt also glatt.
Ein Ohr mein Rott / Ein Zung mein Maul /
Ist d'Obenbehäbt und Gschwätz so faul /
Wie auch die Rott umbgewunden sehr /
Bedeut die Bäpstisch Irrig Leyr /
Bedeut viel Bösing dengan sind /
In Gottes Sachen worden blind /
Wem jetzt sein Seyl angelegen ist /
Der werd des Bapsts und Teuffels List.

Anno 1586.

Abb. 48: Papstesel und Mönchskalb (Nr. 210).

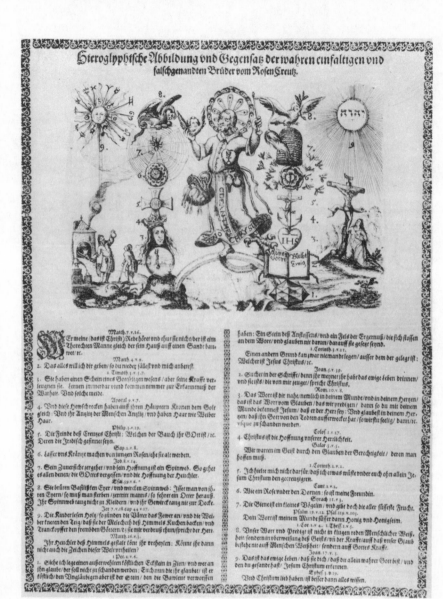

Abb. 49: Wahre und falsche Rosenkreuzer (Nr. 131).

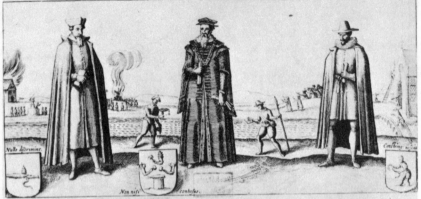

Abb. 50: Die geistlichen Ratgeber der Fürsten um 1620 (Nr. 76).

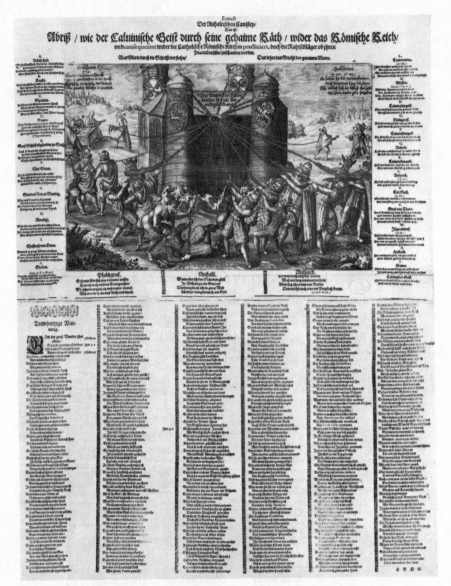

Abb. 51: Die ›Anhaltische Kanzlei‹ (Nr. 113).

445

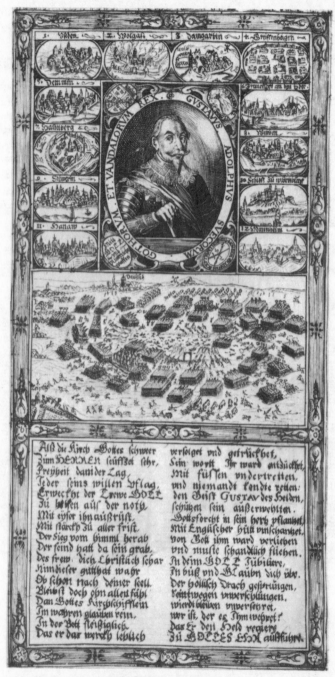

Abb. 52: Gustav Adolf als Befreier der Evangelischen Kirche (Nr. 15).

Warhafftige Newe Zeyttung/von einem Trewlosen

Mainärdischen/Gottßuergessnen Schelmischen Juden Doctor/genandt Leüpolt/
welcher zu Berlin gewont vnd dem Churfürsten/einem aignen Landtsherrn
mit gisst in einem Trunck vergeben erst neulich diß LXXiij.
Jar gericht worden wie volgt.

auch alle seine haimliche sachen vertrawt/welche der
Meineidisch Schelm als es geoffenbaret/durch brieff
vn ander sachen/darüber dañ der Churfürst grossen
vngunst viff seine Räth geworffen/dem schelmê aber/
die sach wolgefallen/vnnd vermeint/seine schelmerey
ein fortgang zu haben/wie er dann durch die schwar-
tze Kunst zu wegen hat gebracht/also warin jn einer
hat angesehen/das er jn hat lieb haben müssen. Nun
aber hats sich begeben/das der Fürst kranck ist wor-
den/vnd etwan biß in die vierzehen tag gelegen/der
Jud aber hat sich mit seinem geschmeiß vnnd Juden
zu Berlin berathschlagt/wie er möchte den frommen
Churfürsten vmbs leben bringen/darmit mans aber
nicht mercken solt/oder viff jn nachdencken/vñ seindt
also einhellig worden/dem Marggraffen ein trunck
einzugeben/doch haben sie zuuor Grillen zu bulffer ge-
stossen/vnd inn das tranck gethan/damit der Fürst
nit gehling gestorben ist/sonder noch biß an fünfften
tag gelöbt/darnach gestorben/vñ vffgeschnitten wor-
den/von den geschwornen Doctor vñ Artzet der statt
inn beywesen seiner Räth/welche dañ bald abgenom-
men haben/das der Fürst nicht eins rechten todts ge-
storben ist/dann jm sein hertz alles entzünd vnnd er-
schwartzet gewesen/haben sies vonn stundan seinem
Sohn/dem jungen Marggraffen/angezeiget/welcher
dann von stundan den Mainaidischen Mörder hat
lassen einziehen/vnd gewaltiglichen peinigen lassen/
aber ein lange zeit nichts bekennen wöllen/biß man jm
alle haar vom leib abgeschorn hat/vnd sechs wochen
an vier ketten in der gefengknuß hangen hat lassen/so
bald man jn darnach widerumb gepeinigt/hat er võ
stundan bekendt/wie er zu Perlin habe gifft in die bru-
nen geworffen/darvõ dañ vil leüt gestorben seyn/auch
sonst vil leuten in purgatzen vergeben/vnd durch sei-
ne Zauberey erkrenkt/wie er dañ ein Her ist gewesen
vnd seines aignen Landts Fürsten nicht verschonet/
darüber dañ der junge Marggraff die andern Juden
alle auß sein ganzen Landt verjagt/vnnd die Güter
zu sich genommen/disen verzweiffleten Mörder aber
hat er zur Statt außschleiffen lassen/vnd mit glüen-
den zangen reissen/auch lebendig schinde vñ viertheil-
len lassen/hernacher sein Diebischen Körpel auff ein
Rad gelegt/den Kopff angebunde/wie dañ sein ver-
dienter lohn gewesen ist. Darumb alle Christen sich
vor den Juden hüten sollen dañ sie nie nichts guts ge-
stifftet haben/wie dañ diser Treuloser schelm bekendt
hat/auch darumben sein lohn empfangen/wie je hie-
vor gemalet secht/ist gericht worden/dises Drey
vnd Siebenzigsten Jars den Achtvndzweinzigsten
Jenner/zu Berlin vor der Statt.

In diser Fürstlichen hauptstat

Berlin/ist diser Diebolt Jud gesessen mit hauß/
vnd teglichen/bey dem Curfürsten vnd Marggraffen Jochain
an seinem Hoff gewesen/der Margraff jn auch gar lieb gehabt/
dañ durch sein Fürschwenzen/vnd zuthirlen/wie da. in der schelmischen
Juden art aufzuwaißt/hat er so vil zu wegen gebracht/das jn der Fürst
hat diel Müntz vber geben/vnd jn lieber gehabt/dañ sonst einen võ Adel

Abb. 53: Hinrichtung des Juden Lippold in Berlin (Nr. 222).

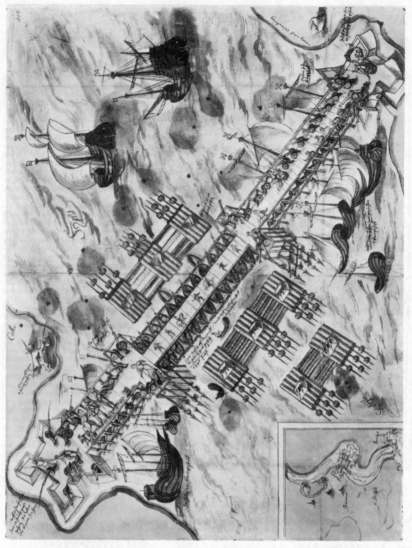

Abb. 54: Schiffsblockade der Schelde von 1585 (zeitgenössisches Aquarell aus den Fuggerzeitungen).

Warhafftiger vnd eygentlicher bericht/vnd Abconterfactur/der gewaltigen vor nie erhör=
ten Festung vnd Schiffbruck/welche der Hochgeborne Fürst/Printze von Parma vor der gewaltigen Statt
Antorff auff dem Schiffreichen Wasser die Schelda genant/hat darvon lassen/im 1585. Jar.

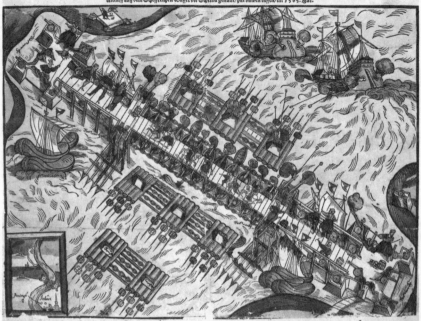

Nach dem der Printz von Parma/der König. Maye. auß Hispania General Obri=
ster Kriegsherr/Gubernator in Niderland die Statt Antorff ein gute zeyt bela=
gert hat/vnd sie sich gar nicht wolten ergeben/so hat der vorgedachte Printz/das
Schiffreich wasser die Schelda genant/auß dermassen fest beschlossen/wie in die=
ser Figur zu sehen/vnd weiter vermelt wirde/Vnd sol gar ein gewaltig vnglaublich werck
sein/(wie sie oben auß dem Conterasée zu sehen) vnd auff beyden seyten der deich/zwey grosse
starcke Bollwerck haben/von den selben an/gehet zu dann der Pallisada so wey man grund
haben könden/auff welcher Pall/oda ist ein grosse baye Bruck/das man darüber fahre
seyten/vnd gehn kan/Nachmals hat es in der mitte/alda es kein grund/50. starcke Schif=
fen/ein jedes 25. schuh von den andern/hinden vnd vornen seind solche mit zwo starcken Ketten/
von groben Schiffseylern vmbwunden/vnd zwen Mastbaum aneinander fest gemacht/an
den zweyen seyten/mitten in der Riuier/da die Schiff fest gemacht/da es auch zwey starcke
Bollwerck auff der Pallisada/so von allen sachen wol versehen. Auff gemelten 50. Schiffen/
hat es 60. grosser stuck Geschütz/auff jedem Schiff zwey/eins vornen das ander hinden/damit
man die von Antorff sich erzeygen solten/dieselben geschlagen würden. Nun mitten oder ge=
meiner Schiff/ist auch ein Bruck von grossen dicken brettern gemacht/das man darüber reyten
vnd gehen mag/die Wägen oder Kärren aber könden nicht nach dem besten darauff gebracht
werden/von wegen der Schiff woll stockeren/sich oder weil bewegen. Desgleichen hat es auch
auff einen jeden Schiff 30. gar. 50. Soldaten/so dieselben bewaren/vnd mit allerley noturfft

wol versehen sein/wie dann auff jedem Schiff/hinden vnd vornen starcke bretter gemacht/sich
darauff zu defendieren/darzu hat es auch auff jeder seyten der deich zu land/zwey Bollwerck
mit gnugsamer Artileria, munition vnd Guardia versehen. Sehn hat es in mitten der Ri=
uier auff beyden seyten/so wol nach Antorff als Holland/so weyt sich die Schiff erstrecken/gro=
se Flöß von Mastbaumen gemacht/welche eins steinwurffs weit von den Schiffen ligen/mit
starcken Eisenen spören vnd strick vnd wunden/aneinander klampffert/vornen mit gros=
sen Eisenen spitzen/so auff leeren Fässern ligen/die auch mit Brustwehren vnd Geschütz ver=
sehen seind/wie auß dem Conterasée zu sehen/welliche Flöß mir vier Ander/hinden vnd do=
ren fest gemacht worden/die die Schiffbruck in der mitte bewaren sollen/auff jeder seyten der
Pallisada hat es 50. wolgerüster Kriegsschiff/sampt etlichen Galleren nach noturfft ver=
sehen/vnd auff dem Bollwerck gegen Flandern 15. Auff dem gegen Braband 12. auff jeder
seyten/da die Schiff vol gemacht. 6. grober Metall stuck Geschütz/wie auch die Bruck von der
Pallisada der noturfft nach Prouidiert/vnd die deich wie gehört/versehen/also das es vn=
glaublichen/vnd sam ein Miracolum zu sehen/das ein solche gewaltige tieffe Riuier/welche
alle 6. stund auff vnd ab laufft/durch Menschliche Ingenio sol beschlossen werden mögen/Es
hat 5. Tag grossen Sturmwind gehabt/aber gar kein schaden thun könden.

¶ Gedruckt zu Augspurg/durch Michael Manger.

Abb. 55: Schiffsblockade der Schelde von 1585 (Nr. 227).

449

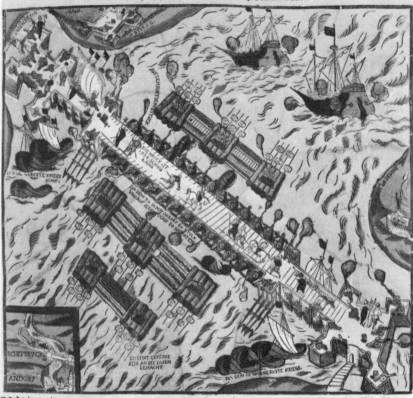

Warhafftige Abconterfettur vnd eigentlicher bericht/

Der gewaltigen Schiffbrucken/Blockheuser/ vnd vnerhorte wundergebew/ die der Printz von
Barma vor der Statt Andorff auff dem Wasser hat Bawen lassen/ Jn deisen 1. 5 8 5. Jar. 76
Wie in dieser Figur zuschen ist. vnd hieunden kürtzlich vermeldet wirdt:

Nach dem der Hertzog von Parma zuhandt/
Obrister Gubernator in dem Niderlandt/
Vom König auß Hispania ist bestalde/
Das Landt zu Herrschen mit gewaldt/
Nach dem er viel Stett eingenomen hatt/
Jst er gezogen vor Antorff die Statt/
Jn aller Weldt ist gar wol bekannt/
Dieselb belagert vnd vest berant/
Die Pforten besetzt/ zu Wasser vnd Landt/
Jhr zunemen Vorrath vnd Proviandt/
Blockheuser gemacht auff aller Seit/
Darauß erkundt gar grosser streitt/
Wiewol auffs wasser viel schantze gemacht/
So sinde dannoch viel Tag vnd Nacht/
Gewaltige Schiffe kommen auß Hollandt/
Haben sich gewacht vnd durch gerandt/
Mit Khorn vnd vorrath die Statt entsetzt/
Biß das entlich würde zu letzt/
Ein gewaltige Practica ist erdacht/

Vnd ein seltzame Schiffbrucke würd gemacht/
Als vor nie erfarn in keinem Landt/
Vber das Schiffreich wasser die Schelda genandt/
Vnd ist so erschrecklich wie hier gemeldt/
Das mans acht für ein Wunder der Weldt/
Mit Pfälen eingeschlagen auff jeder seit/
Jn die Refier die Leng vnd die Breit/
Wie recht in dieser Figur ist abgemalde/
Jn gleicher Form wie hier gestalde/
Mitten im Wasser an die rechte tieff/
Da habens gelegt vielstarcke Schiff/
Jn die Braitte zusamen mit Ketten vest/
An einander geklembt vorschen auffs best/
Mit Kriegsleuth Geschütz vnd Munition/
Das mans nicht genug außreden kan/
Auch habens auff bayder seiten eben/
Starcke Flöße die auff dem Wasser schweben/
Mit Tonen vnd Vesser gemacht geschwind/
Das diß gleich vor Nie gesehen sindt/

Maßbaum Vornauß mit stählen spitzen/
Die Schiffen darmit zuvorlegen/
Vber die Brücken können mit hauffen/
Von einer Seitt zu der ander lauffen/
Viel Geschütz man darauff gestellet hat/
So wol gegen Holland als nach der Statt/
Das es gwiß nie wol müglich kan sein/
Mit Schiffen zufahren nach der Statt hinein/
Von wegen Blockheuser schantzen vnd Bruck/
Kan keiner hinauß oder zuruck/
Doch halten sie sich noch harr vnd Vest/
Gott weiß allein wie es geht zur letzt/
Der stehet allzeit der gerechtigkeit bey/
Das wöllen wir bitten von hertzen trew/
Das nicht so viel vnschuldig Blut/
Würd vergossen auß grossem vbermuth/
Jn diesen letzten betrübten zeyt/
Das wir erlangen die Ewige freudt/
Das geb vns Gott in Ewigkeit/ Amen.

Zu Augspurg bey Hanns Schultes Brieffmaler/ vnd Formschneider.

Abb. 56: Schiffsblockade der Schelde von 1585 (Nr. 216).

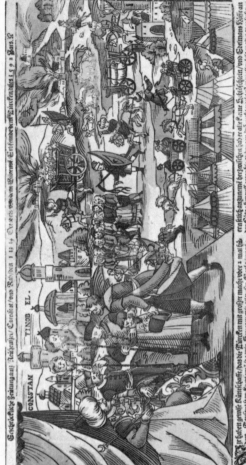

Abb. 57: Kriegsberichte aus Neuheusel und anderen Orten, 1592 (Nr. 110).

Warhafftige Newe Zeitung auß Siebenbürgen/welcher massen derselbige Fürst nach dem er Fellack vnd Tschanad eingenomen sich auff 10. Junij für Temeßwar gelegert/ daßselb an 3. vnterschiedlichen orten gewaltig beschossen/vnd ein grosse anzahl Volcks dat vor erschlagen worden/ im 1596 Jar.

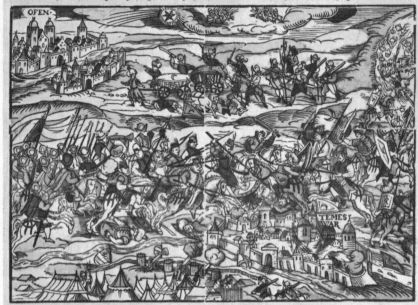

Abb. 58: Kriegsberichte aus Banat und Ungarn, 1596 (Nr. 221).

Abb. 59: Der Veltliner Mord 1620 (Nr. 8).

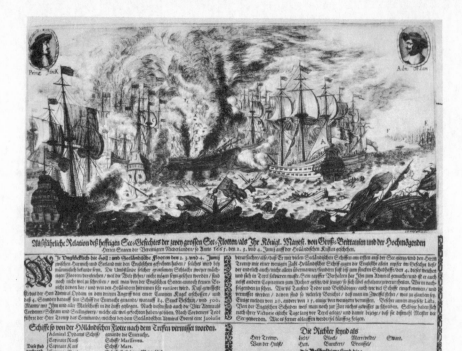

Abb. 60: Seeschlacht im Ärmelkanal 1665 (Nr. 21).

Von dem Cometen oder Pfawen schwantz/so in etlichem hochteutschen
land vmb den .r. tag des Augsten sich zů erst erzeygt/vnd darnach vil nächt ob eynes
raißspieß lang/anderthalb schůch breyt/am hymel gesehen ist worden/
nach der gepurt Christi M.D.rrri. Jar.

Mittag.

Auffgang. **Nidergang.**

Mitnacht.

¶ Was es sey.

DEr weyß fewri glantz oder strich/so yetz ein zeit allweg nach der Sonnen nidergang gegen Occident wertz bey eim stern am hímel
gesehen ist worden/heysst bey den natürlichen meistern Cometa/das ist als vil/als ein hariger oder partheter stern/den nennet das
gemeyn volck ein pfawenschwantz/darumb das er seynes liechtes stromen vnd scheyn von jm würfft/gleych als wenn der Pfaw seynen
schwantz außspreyt/vnd ein wanne damit macht rc. Dises aber ist an jm selbs nit ein stern/der an dem Firmament stand/wie die andern
vnd rechten/sonder ein new zůfellig ding/das nach art des wetters vnd Götlicher warnung sich zů zeiten also in den lüfften erzeygt.

¶ Wie es werd.

Vnd wirt diser Comet/wie daß vns Aristoteles am ersten Buch Meteorologicon schreibt/also/Die soñ sampt den Planeten vnd größ
sesten sternen erhebt/vnd zeucht durch jr krafft von der erden vberlich ein grossen dicken vnd feisten thunst mit hauffen/der von seyner na
tur hitzig vnd dürr/zech vnd klebrich/auch wol zůsamen gepackt ist/welcher so er gar zů öberst in des luffts zirckel hinauff grad biß vn
den an des fewrs hímel kumpt/als daß sich von der grossen hitz vnd auch schnellen runden weltzungen oder leuffen der spheren daselbst
entzündt vnd prinnend wirdt/das er darnach vns eynen harigen zerstrewten stern/der wie ein roßschwatz lang liecht stromen von jm
gibt/gleych bedunckt/vnd also in der höhe scheinbarlichen schwebend mit dem gestirn seynen lauff vollbringt. Diser vergehet darumb/
das seyn materi keck vnd vil/nit leychtlich verzert noch bald erlescht/auffs wenigst in siben tagen nit/mag etlich Monat bleyben/dann
auch täglich ye lenger ye mer thunst dazu sich samlend/solche incension lang zů behalten vnd erneren. Welche impression/als Aratus vñ
ander sagen/gimeynklich in den trucknen jaren sich manigfeltig begibt. Aber heur von wegen des gewalts vnd regiment Martis/so ein
herr vber die element dis jars ist/geschichts nit on vrsach/das solche vnd andre fewr zeychen offt in den lüfften die zeyt das menschlich ge
schlecht sampt etlichen hochstreffen junckern erschreckt. Vnd wiewol der Prophet Hieremias vns trewlich ermanet/wir sollen keyn zey
chen des hímels förchten/wil mich doch für gut ansehen/in ein kurtz vñ trewlich ermanet/wir sollen keyn zey
chen des hímels förchten/wil mich doch für gut ansehen/in ein kürtz kurtz was die heidnischen vnd natürlichen lerer von disen Cometen
halten/zů verfassen vnd stellen/Dern man seyn lauff vollbringt. Luce.rri. solche vnd grössere wunder an der Sonnen/Mon/gestirn vnd himel zů
werden nit nur geweyssagt/sonder sie ernstlich zů betrachten/vnd jr Bedeutnus vor augen zů haben gepeut. Derhalben ich diß meyn iu
dicium ist dahin gestelt wil haben/das den Allmechtigen in seyn fürsehung gestellt/sonder yederman hiemit zů dem besten durch
solcher erschrecklicher mirackel außlegung/in disen gefärlichen zeyten seynes rüffs vnd standts vermanen möchte.

¶ Sein außlegung vnd würcken.

Erstlich ist zů wissen nach der lere Ptolomei in Quadripartito/das deren Cometen würckung vnd Bedeutnus/so zů abent vnd gegen
dem nidergang erscheynend/langsam oder spat hernach auff erden erfüllet werden/das dann gentzlich bey allen volgenden puncten zů
vernemen ist. Demnach vmb Michaelis/Simonis vnd Jude erst/vnd noch weyter hinauß vil mechtig groß vnd starck wind sich er
heben/die stöck vnd beum außreyssen/manch gepew nider werffen oder vmbkeren werden/Darzů die weyer/teych/flüß/see/vnd andre
wasser fast schweinen machen vnd außtrucknen/dann er auch seer kalt regens/aber vil schöner tag sampt eyner mit zuschöner thewre
nach jm lassen wirt/dadurch die menschen grosse forcht der armůt lang zeyt vmbgeben/vnd sie kümerlichen engstigen wirdt. Sunst Be
deut in eyner gemeyn vil vbels vnter den leuten/als prennen/rauben/diebstal/mörden/lesterliche vngehorsamkeyt der vnterthonen
oder knecht gegen jren herren/Vnd als Albumasar in dem Bůch der grossen Coniunction spricht/eynen vergifften tödtlichen lufft/der zů
letst pestilentz erweck.

Also zeygt diser Comet (Got von hímel geb es glücklicher) auch an zwitracht/krieg/blůtvergiessen/vnd gar vil widerwertigkeyt vn
ter den Christen/welches des merern teils/wie Guido Bonatus sagt/von den pfaffen oder geystlich genanten weyter vnderfangen vnd
außspracht wirt/daß jrem stand billich noch zimlich ist. Dergleichen nach den regulis Hali Abenrageli ernstlich zů besorgen stehet/das
vil Edel/hoch/treffenlich Herren vnd Fürsten vmbkummen oder erschlagen sollen werden/Daß Pontanus vnd Leupoldus Austriacus
schreiben/das nach gelegenheyt dises Cometen die künig auß Asia vnd von Orient vberauß ergrimmet mit höchster vngerechtigkeyt die
Occidentischen künglin vberziehen vnd angreyffen werden. Welches in sonderheyt dem land Osterreych sampt seynem anstössen graw
samlichen tröwen thůt/zů vorauß vor dem blůthund/vnd gemeynes Christlichen namens erßfeynd dem Türcken/der sich noch aller ge
stalt der sachen/darzů nach gmeynem vrteyl der gestirns erfaren natürlichen meystern in jars frist auff ehegemelts land von wegen des
zeychens Libre/darinn vnd vnter welchem diser vnser Comet laider gesehen/nicht mit kleynem beerzug wütigklichen erheben wirde/
darumb das auch der schwantz des sternen dahin sich kert/das doch alleyn eyns haupts todt daselbst/oder sunst jämerliche angst vnnd
mühe anzurichten gnugsam were/welches Got gnediglichen vberal in seiner vnendtlichen barmhertzigkeit fürkummen vnd zum besten
schicken wölle.

Dise prognostication hab ich in guter meynung den vnuerstendigen zů lieb/auff der gelerten vnd mer erfarnen in diser kunst verbesse
rung/nach meynem verstand in eyl auß natürlichen schrifften gezogen/vnd nit verhalten wöllen/damit solche zůneygung oder inclina
tion durch das getrewlich gebet der frumen gotseligen menschen etwa vnterstanden vnd gemiltert werd/Amen.

Achilles P. Gassarus physicus Lindoe.

Jo.J.Stapulensis.

Tu steriles agros, & inania nota coloni,
Siccas & effruuens sacue Cometa facis.
Cum crinen ostentas, tunc uentorum impetus urget
Oppida: tu bella sacue Cometa moues.
Principibus letum, tu seditiosa minaris:
Sic uariis mundus ducitur auspiciis.

Abb. 61: Der Halleysche Komet 1531 (Nr. 201).

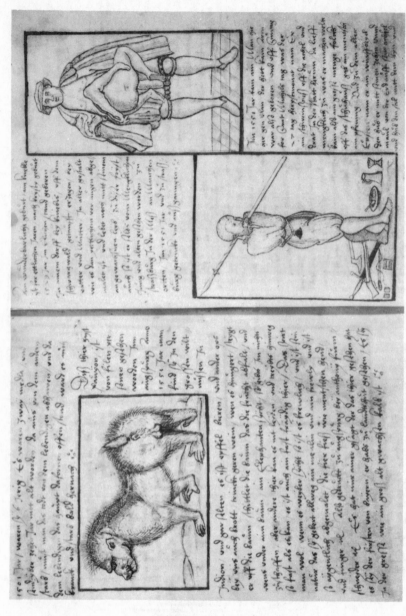

Abb. 62: Abschriften von Flugblättern (Chronik des Sebastian Fischer, Ulm).

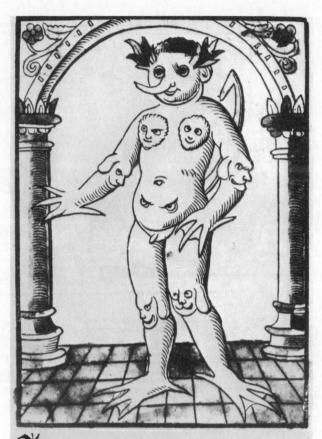

A Nno taußendt fünffhundert viertzig vnd drey Jar/
auff Sanct Paulus bekerung tag/ist ein wunderbar-
lich geburt geboren worden/zů Wynserßwick im Niderland
gelegen/von Herrn Lasingers schwester/Der Vatter heyßt
Conradt Configes/ Das Kind hat runde augen wie fewrs
flammen/sein Naß vnnd Mundt wie ein Ochßenhorn/ An
seiner brust zwey Affen angesicht/ Vnder dem Nabel zwey
Katzen augen/an denen Elenbogen vnd Knewen grausam-
lich Hundsköpff/ mit Maul vnd Augen/ Arm/ Händ/ vnd
Füssen gleich einem Schwané/ein schwantz mit einem Fen-
derhacken/ einer halben eln lang/ Sein ruck rauch/ wie ein
schwartzer hund/ Hat gelebt vier stund/ vnd gerüssen/ oder
gesprochen. Wachendt/ ewer Herr ewer Gott der kumpt/
darnach gestorben/zc. Hat es Martin von Rossen lassen
Balsamieren.
 Hyemit vns der Almechtig Gott vngezweyfeltgröß-
lich wil gewarnt haben/vns zů bessern/der vns al-
len gnädig vnd barmhertzig sein wölle/Amen.

Abb. 62 a: Mißgeburt zu Winterswijk 1543 (Nr. 19 a).

Abb. 63: Wisent, 1569 (Nr. 219).

Warhafftig ist hie abgemalt
Deß wilden Byochsen gestalt
Der im Sechs vnd Sechtzigsten Jar
Als der noch jung ein Kalb war
Gefangen wardt im Littouwen Land
Am ort Walachia genandt
Diese sein Bildnuß vnd Figur
Zeigt an wie Er ist von Natur
Schröcklich vnd sehr grausam von Art
Er hatt ein grossen schwartzen Bart
Hatt Woll am Leib am halse Haar
Greulicher dann ein Lew fürwar

Neun Mans schuch lang ist Er vnd mehr
Sechs Mans schuch hoch vnd wechst noch sehr
Zwischen den Hörnern auff seim Kopff
Mögen sitzen zwern Mann auff dem Schopff
Ist mechtig starck / frech vnd sehr Wild
Im zorn förcht er kein Schwerdt noch Schildt
Harnisch / Spieß oder anderer Wehr
Die acht er nichts vnd zürnt so sehr
Wann er ein Menschen bringt vmbs leben
Kan sich nicht mehr zu frieden geben
So lang Er lebt / als wie besessen
Kan nummer mehr deß Manß vergessen

Den Er getödt / zerbrochen hatt
Leib vnd Leben bald anderst stadt
Zu Kempffen ist Er nur bereit
Vnd helds mit allen Thieren streidt
Lewen / Bären vnd dergleichen
Vout im selben Niemand weichen
Laufft wieder die grossn Beum im Waldt
Mit hohen wurten Mannigfalt
Das es inn Lüfften weit erschaldt

Getruckt zu Hamburg / durch Heinrich Stadtlander
Brieffmaler vnd Formschneider. M.D.LXviij.

Abcontrafactur dreier Heidni
scher Bilder.

EJn mirackel vnd wunderwerck Gottes / von dreyen gewesenen Heidnischen Cörpern. Als nemlich / ein Man vnd weibsperson / sampt einem kleinen Kind / wie hie
an diesen Figuren zu sehen / die über die dreyhundert Jar sind Todt gewesen vnnd
noch nicht verzehret / welche sind gefunden worden in der Jnsel Canaria vnder Theneriff
vnd in diesem fünffvndneunzigsten Jar den eylfften Augusti in Ambsterdam gebracht
worden / wie solche meine Certification außweisen. Wie zu der zeit als dozumal gewesener
König auß Hispanien das Land bekriegt vnd eingenomen / wie solches zu finden in Croniken vnnd Cosmographien / diese personen ehe sie sich zum Christlichen Glauben haben
bekeren wollen / haben sich in das gebirg begeben vnd zwischen die felssen vnd steinklippen
verstigen vnd verschloffen / vnnd aldar von grosser hitz verdorret / vnnd zu einem zeichen
Gottes also vnverzert vnnd vnverweßenlich bleiben müssen / da wir Christen vns sollen
daran spiegeln. Dieweil sie denn vnverweßlich sind / sollen sie im zimlichen lauff gegeben
werden / wer sie aber begeret zu sehen der komme

Dir Herberg zum gelben Adler vnnder dem weißen thurn Jm Fretzka
1595. im Monat October

Abb. 64: 3 Mumien von den Kanarischen Inseln, 1595 (Nr. 5).

459

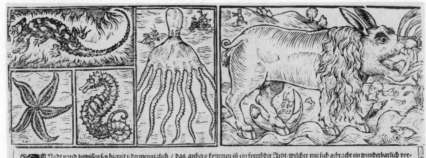

Abb. 65: Werbeblatt des Wanderarztes Humphrey Bromley (Nr. 143).

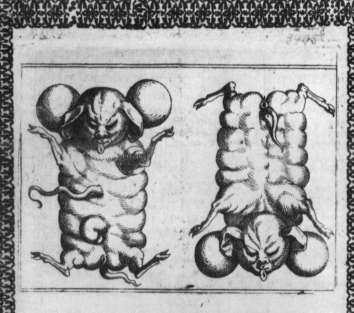

ANno 1620.den 22.Augusti/ist
ein söllich ohngeheür Monstrum auß
einer Kuh/in der Metzg zu Chur/ge-
schnitten worden/welliches aber nicht an dem
Ort der Nathur/sonder aussethalb gelegen/
in der Nathur oder Mütter lag ein vnzeittig
Kalb/dessen Monstrij Kopff aber war gantz
rund/wie eines Menschen Kopff/die Ohren
lang/wie eines wol behenckten hundts/hinder
denn selben warend 2.Blasen seher groß/vollen
wasser/die füß kurtz vñ klein/wie eines schwins
füß/vnd also auch der schwantz/darunder ein
ding wie ein schweins Mütter/beynebend auch
ein grosser hodensack hinab hangend wie ein
Wider hat/der gantz leib ohn alle form/gar
vngestalt/kurtzlecht vnd blockhecht/wie ein
Bär oder Dax doch wenig haar/an der farb
braun ziegelfarb/glitzerend vnd sehr heßlich/
gar schwer/vmb so groß oder nach grösser als
ein güt volkommen vier wöchig Kalb.

Abb. 66: Kalbsmißgeburt zur Chur 1620 (Nr. 18).

Ein warhafftige vnd gantz trawrige Mißgeburt / welche vor nie erhört worden / so
sich begeben vnd zugetragen im Schweitzerland / in der Statt Reinfelde zwo Meil von Basel / wie
allda eines armen Zimmermanns Weib Christoph Schwartz genannt / den 28. September / am Morgens vmb acht
Vhren dises Kind geborn / welches ein Schwerdt an seinem Hertzen getragen / vnd ein natürlichen Todtenkopf / auch
an seiner Stirnen drey Buchstaben gestanden / ein K. P. J. deßgleichen ein schöne Kron / von Fleisch auff seinem
Haupt getragen / sonst aber am Leib schön formiert / dises Kind ist zur heiligen Tauff kommen /
vnd sein Nam Emanuel genennt worden.

Aber nicht lenger dann 12. Stund das Leben behalten / was nun dise Mißgeburt
deut / ist von dem Pfarrer Philippus Schaller beschriben / vnd nach Basel in Truck geben /
Diß alles wirstu in disem Lied vernemmen.
Im Thon: Hilff Gott das mir gelinge.

Hört zu was ich
will singen / ihr wer-
the Christenheit / von
vnerhörten dingen / so gar
inn kurtzer zeit / was newlich
da geschehen ist / will ich trau-
rig fürbringen / merck auff
mein frommer Christ.

Im Schweitzerland thut
ligen / ein Statt gar wol be-
kandt / warhafftig vnuer-
schwigen / Reinfelde wirdt
genannt / darinnen wohnet
ein Zimmerman / er ist
gar schlechtem Vermögen /
Christophel Schwartz sein
Nam.

Sein Weib war schwan-
gers Leybe / den acht vnd
zweintzigsten tag / Septem-
ber dises weibe / mit schmer-
tzen vnd auch klag / am mor-
gen da es achte schlug / thut
ich mit warheit schreiben / so
schrye Sie laut mit suca.

Vnd sprach man solt ihr
bringen / die Wehe Mutter
gar bald / gar eylendts vnnd

gelinge / man sie nit lang
auff hielt / dann die Geburt
verhanden sey / der Mann
vor allen dingen / holte die
Wehemutter frey.

Das Weib het bald ge-
bohren / ein Knäblein diese
stund / von Gott also erkorn
seins gleichen man nit fund /
an seinem Hertz von Fleisch
bewert / sicht man durch
GOttes Zorn / ein natürli-
ches Schwerdt.

Sein Leib war schön ge-
zieret / die Arm Füß vnnd
Händ / biß an den Hals for-
mieret / als wie ein rechtes
Kind / an seinem Haupt vn
das Gesicht / von Fleisch
man da nit spüret / gar vbel
zugericht.

Seine Zän thut es ble-
cken / als wie der bitter Tod /
die Leut mit grossem schreck
beweinten dise noth / sein
Händ vnnd Füß es rühren
kan / oft mächtig thet außstre
cken / trawrig bey jederman.

Auch thut das Kindlein haben / wol an der Stirn sein /
gar herrlich drey Buchstaben / von zweien farben sein / erst-
lich ein K. das sahe Blutroth / das ander tieff eingraben /
kohl schwartz ein P. mit noth.

Der dritt ein J. mit Namen / von keiner farb gezieret /
also stunden beysamen / die Buchstaben formiert / Ach ist
das nit ein Wunder schwer / alle die darzu kamen / weinten
vnd klagten sehr.

Auff seinem Haupt thut ich sagen / trägt es ein schöne
Kron / von Fleisch geziert mit klage / O Christ thut das
verstohn / zwölff gantzer Stund das Leben thet / zur Tauff
thet man es tragen / also genennet het.

Emanuel jetzunder / das Gott mit vns sey / als der
Pfarrer das wunder / auffschawet darben / erzehlet er diese
Geschicht / durch ein Predig besonder / dem Volck mit gu-
tem bericht.

Das Schwerdt auff seinem Hertzen / bedeutet Krieges
noth / sein Haupt mit grossem schmertze / zeigt an den schnel-

len Tod / das K. vnd P. bedeyt die Grentz / Gott werdt vns
schröcklich straffen / mit Krieg vnd Pestilentz.

Das J. thut vns anfangen / die Zeit vnd sein Gericht /
die Kron so es thut tragen / auff seinem Haupt bericht / be-
deyt den Himmel König gut / wie er am Jüngsten Tage /
das Vrtheil fällen thut.

Die Todten wirdt auffwecken / zu seiner Herrligkeit /
vnd die Frommen bedecken / mit einem schönen Kleyd / ihm
auffsetzen die gnaden Kron / die Gottlosen mit schrecken /
müssen von dannen gohn.

O ihr Christen auff Erden / bedencket doch die Zeit /
wann ihr wolt Selig werden / schaw was das Kind bedeit /
laß dir dises ein Spiegel sein / das Kind so du thust sehen /
wol vor den Augen dein.

Wer dises Kind bescheiden / all Tag anschawen thut /
der wirdt vil Sünd vermeiden / das halten für ein Muth /
dem wirdt Gott auch nach diser zeit / auffsetzen mit groß
frewden / die Kron der Seligkeit.

Erstlich getruckt zu Basel. Nachgetruckt zu Costntz / bey Johann
Straub / 1624.

Abb. 67: Mißgeburt zu Rheinfelden bei Basel 1624 (Nr. 97).

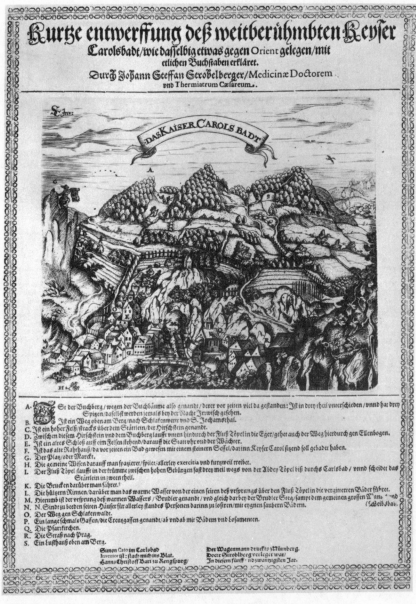

Abb. 68: Der Kurort Karlsbad (tschech. Karlovy Vary) (Nr. 146).

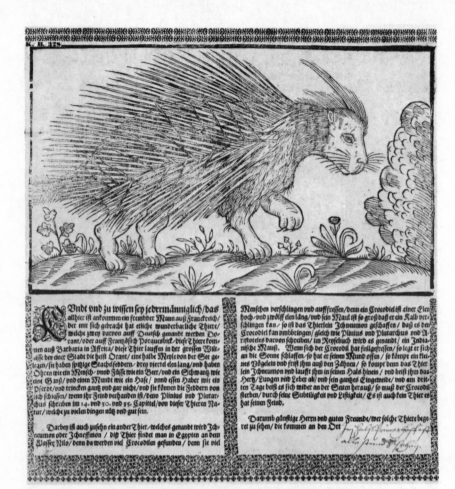

Vndt vnd zu wissen sey jedermänniglich/ das
disthier ist ankommen ein frembder Mann auß Franckreich/
der mit sich gebracht hat etliche wunderbarliche Thier/
welche zwey darvon auff Deutsch genandt werden Do-
rant/oder auff Frantzösisch Porqueßpist/ diese Thiere kom-
men auß Barbaria in Africa/ diese Thier lauffen in der grossen Wilt-
nisse bey einer Stadt die heißt Orant/ eine halbe Meyle von der See ge-
legen/ sie haben spitzige Stachelfeddern/ drey viertel elen lang/ vnd haben
Ohren wie ein Mensch/ vnd Füsse wie ein Beer/ vnd ein Schwantz wie
eine Ganß/ vnd einen Mundt wie ein Hase/ vnd essen Haber wie ein
Pferd/vnd trincken gantz vnd gar nicht/vnd sie können die Feddern von
sich schiessen/ wenn ihr Feind verhanden ist/denn Plinius vnd Plutar-
chus schreiben im 14. vnd 30. vnd 35. Capitel/von dieser Thieren Na-
tur/ welche zu vielen dingen nütz vnd gut sein.

Darbey ist auch zusehn ein ander Thier/ welches genandt wird Ich-
neumon oder Ichneffinon / diß Thier findet man in Egypten an dem
Wasser Nilo/ denn da werden viel Crocodilen gefunden/ denn sie viel

Menschen verschlingen vnd aufffressen/denn ein Crocodil ist einer Elen
hoch/ vnd zwölff elen lang/vnd sein Maul ist so groß daß er ein Kalb ver-
schlingen kan/ so ist das Thierlein Ichneumon geschaffen/ daß es den
Crocodiel kan vmbbringen/ gleich wie Plinius vnd Plutarchus vnd A-
ristoteles darvon schreiben/ im Reysebuch wird es genandt/ ein India-
nische Mauß. Wenn sich der Crocodil hat fullgefressen/ so legt er sich
an die Sonne schlaffen/ so hat er seinen Mund offen/ so kompt ein klei-
nes Vögelein vnd frißt ihm auß den Zähnen/ so kompt denn das Thier-
lein Ichneumon vnd laufft ihm in seinen Hals hinein / vnd beißt ihm das
Hertz/Lungen vnd Leber ab/ vnd sein gantzes Eingeweide/ vnd am drit-
ten Tage beißt es sich wider an der Seiten heraus/ so muß der Crocodil
sterben/ durch seine Subtiligkeit vnd Listigkeit/ Es ist auch kein Thier es
hat seinen Feind.

Darumb günstige Herrn vnd guten Freunde/ wer solche Thier bege-
ret zu sehen/ die kommen an den Ort

Abb. 69: Schaustellung eines Stachelschweins und Ichneumons (Nr. 142).

Waarhafftige Abcontrafayt vnd gründlicher Bericht der wunderli=
chen Mißgeburt/welche in dem Marcktflecken Höchstadt/der Grafschafft Hanaw zuständig/1. Stund von der Haupt=
Statt Hanaw vnd 2½. von Franckfurt am Mayn gelegen eines Schneyders vnd Weingärtners Johann Scherincks/Eheweib Elisa=
beth/vmb 9. Uhr Nachts den 10. Tag Martii dieses 1642. Jahrs auff die Welt geboren/ so von ohngefehr 950. oder 1000 Menschen gesehen/
vnd den 15. Tag Martii auff den Kirchhoff daselbsten begraben worden.

Gott allein zu Ehr vnd dem Leser zur Lehr.

Der Könige vnd Fürsten Rath vnd Heimligkeit soll man verschweigen: Aber Gottes Werck soll man herrlich preisen
vnd offenbaren. Tob. c. 12. v. 7.

Hat gelebt 10 Stund. Hat gelebt 24 Stund.

Erstlich gedruckt zu Franckfurt am Mayn/vnd bey Sebastian Furcken zu finden.

Abb. 70: Mißgeburt zu Höchstadt 1642 (Nr. 208).

465

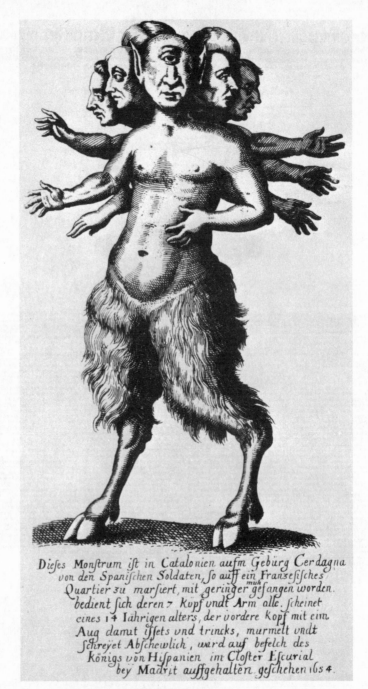

Dieſes Monſtrum iſt in Catalonien aufm Gebürg Cerdagna
von den Spaniſchen Soldaten, ſo auff ein Franzeſiſches
muß
Quartier zu marſiert, mit geringer geſangen worden.
bedient ſich deren 7 Kopf vndt Arm alle, ſcheinet
eines 14 Iährigen alters, der vordere Kopf mit eim
Aug damit iſſets vnd trincks, murmelt vndt
ſchreyet Abſchewlich, ward auf befelch des
königs von Hiſpanien im Cloſter Eſcurial
bey Madrit auffgehalten geſchehen 1654.

Abb. 71: Monstrum aus Katalonien, 1654 (Nr. 74).

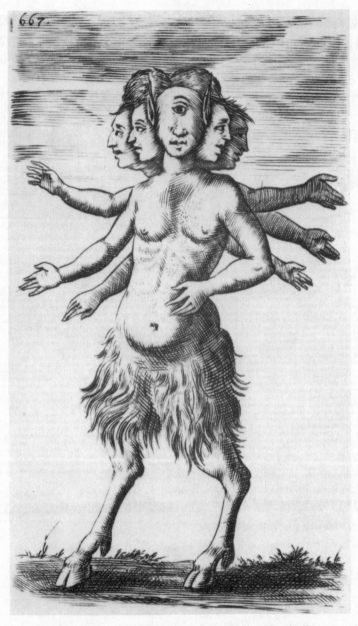

Abb. 72: Monstrum aus Katalonien (aus: Georg Philipp Harsdörffer,
Der Teutsche SECRETARIUS, Nürnberg 1661).

467

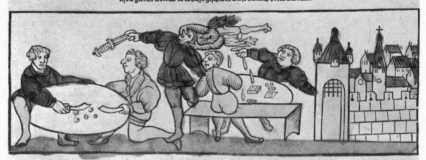

Ein wunderbarlich gantz warhafft geschicht so geschehen ist in dem Schwytzerland/by einer statt heist Willisow/ drey myl von Lutzern/ von dreyen gesellen die mit einandren gespilt habend/ da der Tüfel den einen/ den andren zweyen angesicht irer ougen genommen vnnd hinweg getragen hat. Vnder den andren zweyen habend die lüß den einen zů tod gebissen. Der dritt ist mit dem schwerdt in der vorbemelten statt Willisow gericht worden. Warhaffte geschehen wie ir hernach hören werdend.

Es Lyt ein Statt in dem Schwytzerland drey myl von Lutzern vff Bern zů/ ist genannt Willisow. Da bin ich zů dem nechsten diß dry vnd fünfftzigisten iars über nacht gewesen in einer herberg nechst an dem chor gelegen/ ist genannt zů dem Sternen/ vnd nennt man den Wirdt den Schwytzer von Willisow. Vnd wie man hat zů nacht geßen/ hat es sich begeben vnder andren worten/ daß sy von den spil geredt habend/ do hat einer vnder inen gerecht nemme in frömbd vnd wunder/ daß ire herren von Lutzern/ vnder die selbigen gehörend sy/ das spilen nit verbieten/ so doch ein solich zeichen by irer statt geschehen syge/ hab ich gefragt wie das selbig syge. Hat der Wirdt mir geantwurt/ Hür fründ/ es ist ein Spilplatz glych da vß vor dem thor gewesen/ man hat in aber abgestelt daß es keiner mer ist. Da habend ir drey mit einandren gespilt/ vnd hat der Tüfel den einen ob dem spil genommen. Den andreen habend die lüß glych vor dem thor zů tod bissen. Der dritten hat man mit dem schwerdt gericht. Hab ich gefragt/ in welcher form oder in was gestalte sy doch gespilt habend. Hat er/ der Wirdte/ mir geantwurt/ Es habend drey (wie vor gemelt) mit einandren ob einer scheyben gespilt vff dem platz/ vnnd sich erboten/ mich dahin zů füren/ vnd mir allen handel an zů zeigen/ biß vff den abend/ do ist einer vnder den dryen genannt Ulrich Schröter gewesen/ der hat den selbigen tag (namlich vff einem Sonntag) vil gelt verspilt/ angefangen übel zů schweren/ wie dann der Spilern bůch ist/ do ist jm ein solich gůt spil kommen/ (dann sy mit der karten gespilt habend) daß er nit vermeint daß es müglich wer daß er ein solich spil verlieren möcht. Hat geredt frävenlich vnverholen/ Verlür ich diß spil/ vnd ich es möcht/ so wolt ich Gott erstechen. Daß selbig spil hat er verloren. Do ist er vffgestanden by der scheyben/ vnnd hat sin zů lochen gezuckt/ in by dem spitz genommen/ vnnd geredt/ Mag ich red vß will ich disen solchen Gott in sin lychnam schlinden/ dann nach des Lands spraach/ opsich werffen sy schlincken nennen). Vnd mit disen worten vnd tolchen opsich geworffen/ ist nimmermer geschen worden/ vnd sind fünff blůts troffen herab vff die scheyben gefallen. Do ist der Tüfel mit grimmen vngestüm kommen/ vnd in den selbigen so den tolchen opsich gwirffen hat/ den andren zweyen angesicht irer ougen hinweg getragen in die ewige verdamnuß/ wol zů bedencke ist. Nun ist es vff den abend gewesen/ daß niemant mer vff dem platz ist gewesen/ vßgenommen die übigen zwen/ die nun mechtig übel/ wie wol zů bedencken ist/ erschrocken sind/ vnd habend die/ die schyb oder tisch genommen/ vnd sy zů einem bach getragen (der neben dem platz hinab flüst/ vnd das blüt wöllen ab der scheyben weschen. Ist aber vmb sust gewesen/ dann wie mer sy gewesschen haben ye lütterer das blüt vff der scheyben/ oder tisch geschinen hat. Im selben ist das geschrey in die statt kommen/ dann man das getöß hat gehört so von dem Tüfel geschehen ist/ ist mengklich vß der statt vff den platz geloffen/ hat man die erstgenante zwen mit der schyb ob dem bach gesehen/ daß sy das blüt gern bettend ab der scheyben mit wäschen geschehen/ hat man zů inen geisson/ vnd gefenklich angenommen/ vnd sy gefragt was da vergangen syge/ vnnd wo der dritt hin kommen syg. Habend sy der geschicht nit können lougnen. Vff das hat man sy beyd wöllen gefencklich in die statt füren/ do ist der ein geblingen so schwach vnnd ungeschaffen worden/ daß sy in vnder dem thor hand lassen ligen. Do ist jm sin lyb allenthalb voller grosser lüsen gewachsen/ löcher in in gebissen/ deß er hat müssen also ellencklich den lüsen gefressen werden. Dem dritten hat man sin houpt abgeschlagen. Also sind sy all drey ellencklich ab der welt kommen. Do wolt ich den Wirde gefragt haben wie die andren bed geheissen bettend/ vnd wenn es beschehen wer/ so kommend in dem selbigen frömbd blůt in die statt. Aber daß wir des handels geschwigend/ fragt ich einen der neben mir saß/ ob er die zweyen nammen nit wußte/ sagt er nein/ visach sy weren frömbd gewesen/ vnd nit lang in der statt gewonet. Fragt ich in ob daß blüt noch vff der scheyben wer/ do sagt er nein/ dann man hett es vßgerissen vnd behalten/ vff daß so man über ettliche zyt solliche wer/ do mans mit dem blůt bewysen möcht. Vff sollich trügend sich andre reden zů/ daß ich nit wyter fragen kundt/ etc. Sölliche geschicht (so ich sy doch warhaffte weiß) hab ich geschriben allen menschen zů gůt vnd nugbarkeit/ vnd mich von nöten rüche sollich so in truck zů geben/ darmit es allen menschen kundbar werd/ vnd die jren von dem spil/ darum nit nüt gůts kommen ist/ abbrechend. Dann wol zů besorgen ist/ ob schon der Tüfel die grossen spileren (ich rede nit von denen so vmb kurtzwyl machend) nit all so schnell hinweg füret/ ist doch zů besorgen/ er werde jren nit vergessen. Ich wil aber das vrteil Gott zů geben/ dem es ouch gebürt/ der wölle sölliche misshandel vnd laster vßrüten durch sin Göttliche gnad/ vnd wöll vns füren nach disem läben in das ewig läben/ durch sinen Sun vnseren Herren Jesum Christum/ Amen.

In truckt gegeben durch Heinrich Wirsi Burger zů Soloturn im 1553. ¶ Getruckt zů Straßburg by Augustin Frieß.

Abb. 73: Das Blut von Willisau (Nr. 100).

468

Warhafftig vnd erschröckliche Geschicht/

welche geschehen ist auff den xxiiij tag Brachmonats/im
M. D. LXX. Jar/im Land zů Mechelburg/
nicht weit von newen Brandenburg/zu
Oster genant gelegen.

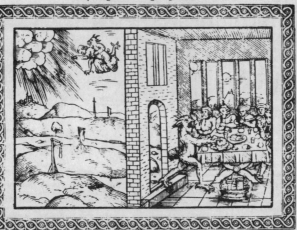

Ls man zalt Tausent fünff hundert vnd sibentzig Jar/hat es sich
zůgetragen/das auff einem Dorff Oster genant/ein Wirtschafft gewesen/Vnd es war vff
diser Wirtschafft/ein gar sehr böses verfluchts Weib welche allzeit mit gar gros
sem flůchen vnd schweren/von morgens an biß in die Nacht hinein hat geweret/vnd sie dz
ein lange zeit hat getriben/Vnd hat sich dem Teuffel in jrem bösen flůchen mit Leib vnd Seel ergeben/
vnd das sie sein eigen wolte sein/Er solte nůr komen vnd solt sie geschwind holen/dann Gott hette gar
kein theil an jr. Da haben sie die andern Weiber vnd Menner/welche bey jr seind gewesen/vnd auch der
Herr Pfarherr/vnnd der Schultheis im Dorff mit seinen zweyen Brüdern hart darumb gestrasset/sie
solte doch nicht also flůchen vnd Gott lestern/vnd sich dem bösen nicht ergeben. Aber sie hat sich gar nie
daran wöllen keren/sonder des Teuffels sein er soll nůr komen vnd sie holen/vnnd biß zůletst hat Gott
vber sie verhenget/vnd dem Teuffel gewalt gelassen vber sie.

Vnd als nůn das Volck war in jrem besten můch vnd freüden/assen vnd trancken/waren frölich al,
so da kame der böse feind/vnd fürte das böse Gottlose Weib/mit Leib vnnd Seel von jren Augen bald
hinweg mit grossem geschrey vnd prüllen in die höhe/vnd vmb das Dorff herumb mit gar grossem ge
schrey vnd wehe klagen/daß das Volck erschrocken ist/vnd seind jrer etliche auff die Erden nider gefal
len/vnd etliche personen in jrem erschrecken des gehen todts gestorben auff der stett/vnnd auch etliche
nicht haben gewußt was sie in dem schrecken für angst vnd noth thůn solten.

Vnd als er sie hat lang genůg vmbgefüret/mit gar grossem geschrey vnd pein in der Lufft/darnach
nimpt er das Weib/vnd zerreißt sie von einander in vier stucken/vnd theilet die vier stuck oder viertel/
auff die vier strassen zů einem gedechtnus/vnd ein jeder der für vber zogen ist/solches gesehen hat/vnnd
darob erschrocken seind.

Darnach nimpt er das Eingeweyd von jr/vnd bringt das widerumb auff die Wirtschafft da sie ge
wont hat/vnd der böse feind wirfft das Eingeweyd auffs Schulthessen Tisch vnd spricht/da hastu ein
Bescheid essen/Also das der Schulthes vnd die anderen gůten Herrn vnnd freünd/in grossem schrecken
seind gewesen/das sie nit anderst haben gemeint/er werde etwann durch schickung Gottes weiter seinen
můtwillen brauchen an den leuten/Da vns Gott der Allmechtig alle für behüten wölle. Vnd das wir di
ses nicht so bald vergessen/sonder wol bedencken/vnd von den grossen sünden abstehen/vnnd büß thůn.

Vnd zů mehrerm glaubnus vnd bekentnus/vnd das mans nit für vnglauben halte/So bekenne ichs
Johannes Herman Pfarherr vnd Seelsorger zů Oster/vnd sampt dem Schulheis vnd der gantzen ge
mein/allen fromen Christen zů einer trewlichen warnung vnd bekerung vnd zů besserung vnsers sünde
lichen lebens/Das verleihe vns Gott der Vatter Gott der Son/vnd Gott der Heilig Geist/auff das
wir jn loben vnd preisen zů aller zeit von ewigkeit/Amen.

Abb. 74: Eine gotteslästerliche Wirtin wird vom Teufel geholt (Nr. 213).

Wunder seltzame Geschichte/von einer armen Witfrawen vnd fünff kleiner Kinder/welche für
jr essen schlaffend auff einem gesäyten Kornacker gefunden/vnd also schlaffend heim zu hauß getragen worden seind/
mit grossem verwunden/weinen vnd klagen/wie jr hören werden/2c.

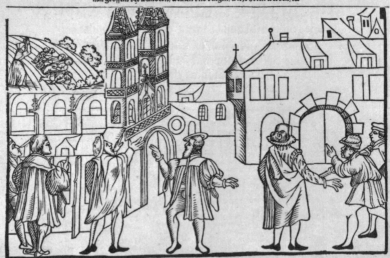

ES hat sich in disem M. D. LXXI. Jar/den xxv. tag Jenners/begeben vnd zugetragen ein seltzame Geschicht/in einem Flecken genant Weidenstetten/so bey Geißlingen gelegen/daselbst ein arme Witfraw mit fünff kleinen Kindern vnd Waißlinen gewonet/in grossem kumer vn armüt/jres abgestorbenen Haußwirts halber/welcher weil er in leben gewesen/mit zeitlicher leibs narung versehen/als aber jetzund der Man tode vnd sie selbs vmb sich sehen müssen/wo Brode vnd anders so zu teglicher leibs auffenthaltung gebürt/(nicht die völle wie die Reiche Man mit vbermüt/wie Luc. am xvi. stehet/sonder nur narung das leben vberhalten) hie in diser zeit/welches dise arme Fraw allein begert hat/Als sie nun ein zeit lang also gesessen vn vmb jren lieben Eheman weinet vnd trauret/sich also von jederman verlassen befindet/ohn allen trost.rahat. hilff vnd stews/auch kein bissen Brots nicht weiß noch hat/vn jetz die Kinder gern gessen betten/derhalben sie die Kinderlin/ich will hin gehen vn einen Leyb Brots/jren mitzutheilen vmb Gottes willen/damit jren armen Kinderlin auß hungers not verhelffen/hat er jren als bald solche bitt abgeschlagen/vn sie ohne Brot heim lassen gehn/deßhalb sie sehr erschrickt vnd betrübe ist/Als sie jetzund nach grossem verlangen der Kinder nach der Mütter vnd Brode traurig vnd gantz geschlagen heim kompt/sprechen die Kinder/Mütter bringst vns Brot. Spricht die Mütter ach meine lieben Kinder/dz Gott müsse erbarmen/ich bring keins vnd kan keins vberkomen/gehebt sich derhalben die arme Mütter vber die massen vbel vnd weinet sehr/(wie dann solches eines Christen hertz bei jm selbs wol abnemen mag/)so sprechen die Kindlin denen jetz der hunger vergangen/vnd wöllen jre arme betrübte mütter trösten/schweig mein liebe Mütter weinet/es hungert vns nit mehr/wir wöllen vnsern Acker gehn ligen vnd schlaffen/biß das vnser Korn zeitig wirt/die gute Mütter hat auff solche rede kein achtung geben/sonder widerumb an ein ander ort gangen/da sie dann eigentlich vermeint/man würde es jren nicht versagen vn jren ein Brot leihen/

ist jr gleicher gestalt wie zuuor versagt worden/da ist sie also trostloß vnd verlassen widerumb heim komen/hat jre Kinder nicht gefunden/auch an die vorige rede der Kinder nicht mehr gedacht/sonder sehr erschrocken vnd erstaunet/in solchem schrecken vnd gedancken/fale jren ein/wie die Kinder zuuor gesagt habe/sie wöllen auff jren Acker schlaffen gehn/lauffe als bald auff den Acker/findet jhre Kinder daselbst schlaffend/will sie als bald auff wecken so wöllen sie nicht erwachen/derhalben sie sehr erschrocket/schreiet vnd rüffet jnen laut mit jrem namen/aber es gibt jr niemands kein antwort/gleich als ob sie gestorben vnd tode weren/darab die arme Mütter sehr erschricket vnd sich verwundert/nicht weiß wie das zugehet/hierüber Gott anrüffet vnd bettet/gehet beim zeigt jren Nachbauren mit grossem weinen vnd klagen an/wie vnd was jren begegnet/vnnd beschehen seye/fürer sie auff den Acker da dann die Kinder lagen vnd schlieffen/gar sanfft vnd leinß/des sich meniglich sehr verwundert/namentlich also schlaffend auff erügen sie heim/Welches abermals ein sonder Mirackel vn wunder werck Gottes ist/vn vns hiemit die augen auff thüt/wie er die seinen so jm allein vertrawen/erhalten mög vnd wölle ohn alle menschliche speise/des haben wir vil vnd mancherley exempel/Nemlich als wir haben an Jonas. Item im heiligen Euangelio Johan. vi. vnnd Marci vii. Da speiset Christus mit wenig speiß ein grosse zal volcks/vberwiderumb so Gott mit seinem sege sich von vns thut/sich verbirgt vnnd fleucht/so ist von Kundan kein beschuß mehr da/wie wir leider/das als täglich sehe/2c. Also handele Gott noch heut zu tag mit vns getrewlich/wir aber gegen jme vnd vnserm nechsten vngetrewlich/Die mit will vns der barmhertzige getrewe Gott/die augen vnsers grobs verstandes vnd getrewen hertzens vnd diser erschröcklichen Geschicht also auffschliessen/vnd vns zu barmhertzigkeit bewegen/2c. Der Allmechtig Gott wölle doch vns einmal die augen vnsers hertzens auffschliessen/das wir doch als solchen grewlichen an leut vnnd güt verderblichen straffen Gottes/so wir mit vnsern augen sehen/mit vnsern ohren hören/das wir vns doch ein mal zu rechter Büß vnnd besserung schicken/vnd von Sünden abstünden/die selbigen vns liessen von grund vnsers hertzen leid sein/wie die Niniuiter/2c. Gott gebe sein Gnad. Amen.

Getruckt zu Straßburg bey Peter Hug in S. Barbel Gassen.

Abb. 75: Die 5 schlafenden Kinder von Weidenstetten (Nr. 232).

Ein Warhafftige erschröckliche vnd zuuor vnerhörte Newe

Zeyttung/ so sich begeben zu Eysen/ bey der Newen statt/ mit zweyen Brüdern/ vnd einem Reichen Schaffner/ geschehen den ersten vnd andern tag May/ im Jar 1602. Jn Gesangs weiß gestelt/ Jm Thon: Hilff Gott das vns gelinge/ic.

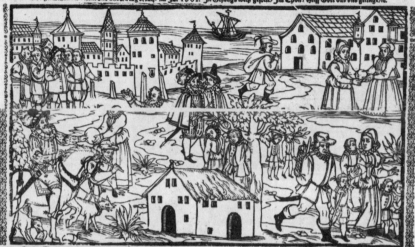

Getruckt zu Freyburg/ bey Daniel Müllern/ Anno 1602.

Abb. 76: Bestrafte Brotverweigerung (Nr. 94).

Ein erschröckliche / abschewliche / vnnd vnerhörte Histori / so [...]

Abb. 77: Bestrafung eines undankbaren Sohns (Nr. 84).

Oder:

Warhaffte vnd denckwirdige Geschichte/ So sich im Lande zu Braun-

schweig/ In einem Flecken Kuppenbrücke genandt/ nicht weit von Hildesheim gelegen/ zuge-
tragen/ Eigentlich den Anschawenden zur Buß vnd Besserung/ in einem Kupfer-
stück vorgestellet.

Gedruckt im Jahr/ 1624.

Abb. 78: Bestrafter Feiertagsfrevel (Nr. 226).

Ein Warhafftige vnd Gründliche Beschreibung /

Auß dem Saltzburger-Land-wie vor dem Stättlein Thspering

ein arme Soldaten fraw / mit zwey Kinder nicht wurd eingelassen / vnd die Nacht auff dem Feld ver-
blieben / als sie nun mit Weinen hin vnd wider gangen / ist ein Engel zu jhr kommen / was er mit jhr geredt / ist mit
fleiß beschriben / wie es auch in dreyen Jahrmercten würde / sol ein fromer Christ in diesem Gesang vernemen /

In Thon : Kompt her zu mir spricht GOttes Sohn / re.

(Fraktur-Spaltentext, größtenteils unleserlich)

Folget ein schön Geistliches Lied.

Im Thon:

Mein frölichs Hertz das treibt mich an zu singen / re.

(Fraktur-Spaltentext, größtenteils unleserlich)

Getruckt zu Straubingen / bey Simon Han / Im 1628. Jahr.

Abb. 79: Bestrafte Ausweisung einer Soldatenfrau (Nr. 98).

474

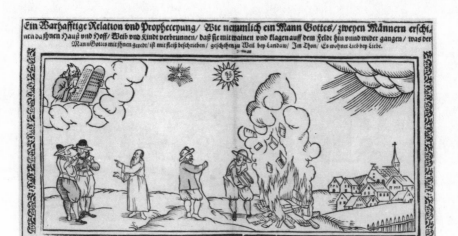

Ein Warhafftige Relation vnd Prophecepung/ Wie ne, umlich ein Mann Gottes/ zweyen Männern erschi, nen da ihnen Hauß vnd Hoff/ Weib vnd Kindt verbrunnen/ daß sie mit wainen vnd klagen auff dem Feldt hin vnnd wider gangen/ was der Mann Gottes mit ihnen geredt/ ist mit fleiß beschrieben/ geschehen zu Weil bey Landaw/ Im Thon/ Es wohnet Lieb bey Liebe.

O Christ laß dich erweichen/ vnd hör gar traurig an/ die grosse Wunderzeichen/ ja beedes Fraw vnd Mann/ darvon ich jesund singen will/ dem Armen als dem Reichen/ warhafftig in der still.

Kein Mensch hat nie gelesen/ von angehen der Welt das hoch bedriegliich Wesen/ wie die Erfahrung meldt/ die macht manchen gantz gar verzagt/ laß deine Sünde außspringen/ so ist auff aller Bahn.

Wie man erst hat vernommen/ nach bey Landaw der Statt/ ist ein groß Fewer abkommen/ daß es verbrennet hat/ ein gantzes Dorff mit Haab vnnd Gut/ auch fünff vnd dreissig Seelen/ das Fewer verzehrt thut.

Sechs Kinder seind verbronnen/ beysamen in ein Hauß/ der Vatter in der Summen/ wolt das kleinest tragen rauß/ ja doch ist er mit grosser pein/ auch in dem Fewer vmbkommen/ mit seinen Kinderlein.

In dem kamen gegangen/ zwen Mann mit weit darvon/ mit Trawrigkeit vmbfangen/ ein grosse Klag sie than/ vnd weinten also bitterlich/ der Alt zu ihnen ther kommen/ vnd grüsset sie freundlich.

Er sprach woher sie frosilen/ was weinet ihr so sehr/ die zwen sagten in Summa/ ach Gott mein lieber Herr/ die grosse noth vns zwinget thut/ weiluns heut erst verbrunnen/ all vnser Haab vnd Gut.

Sampt Weib vnd Kindt der massen/ seyn blieben in dem Hauß/ iesund seyn wir verlassen/ ja keiner weiß wo auß/ wann vns nicht hülfft der liebe Gott/ so müssen wir verzagen/ in diser grossen noth.

Der alte Mann sagt merckt eben/ tragt noch ein weil gedult/ vnd gedenckt eim darneben/ ihr habe es wol verschuldt/ secht ir nicht dort am Himmel stahn/ wie Mosses hefftig klaget/ bey Gott die Sünder an.

Wo thut das Erst Gbott bleiben/ kein Glaub ist inn der Welt/ der maiste theil thut schreiben/ sein Seel nach Gut vnd Gelt/ es wird mißbraucht das ander Gbott/ groß fluchen vnnd auch schweren/ hört man an allem Ort.

Das dritt Gbott dergleichen/ nemlich der lieb Sontag/ bey Armen vnd bey Reichen/ wird schendtlich geachti ich sag/ das viert Gbott wird gelassen auß/ die Kinder Vatter vnd Mutter/ treiber von hof vnd hauß.

Das fünffte Gbott mit munder/ der Ehbruch treibt es fort/ das sechß Gbott geht vnder/ durch Todtschlag vnd groß morden/ das ieden acht man gar nicht fein/ weil Rauben vnd auch stälen/ ist vberal gemein.

Das Acht durch falsche Zeugen/ wirdt in der Welt veracht/ das Neundte wird gar verdrungen/ dieweil der Wucher tracht/ nach seines Nechsten Hauß mit Schande/ das zehend wird auch zwingen/ gar hart in alle land.

Der Hurer sich nicht schemet/ seins nechsten Weib er schendt/ der Geiß auch hart zunnischet/ treibt auß sein Waib vnd Kindt/ sein Ochs vnd Esel Haab vnd Gut/ ja gar das Mar, k in B, inen/ der Geiß auff zugen thut.

Die Laster will Gott straffen/ an aller Welt in end/ den Hirden mit den Schafen/ dieweil sein Zorn brendt/ die halbe Welt muß vntergahn/ Pestilenz vnnd Blutvergiessen/ soll haben noch kein End.

Wirdt das Volck nicht bekehren/ vom Geiß vnd Wucher lohn/ so zeigt vns an der Stern/ sein Straff die soll ergahn/ vrblöglich aber das Teutschlandt/ darinn ist nichts zu finden/ dann lauter Sünd vnd Schande.

Dann es wirde Gottes Segen/ außbleiben in dem Landt/ den Sonnenschein vnd Regen/ hat Gott in sein Hand/ die Ecker werden gantz leer stahn/ nur Distl vnd Dorn tragen/ daß wir groß hunger han.

Gott will auch Geister schicken/ die sollen sein bereit/ im Augenblick verschicken/ ja die Gottlose Leuth/ so nun deß Teuffels wöllen seyn/ vnd so leichtfertig schweren/ wie zugar es ist gemein.

Wer das Jahr vberleibet/ der hat zudancken Gott/ vnnd mag das wol auffschreiben/ dem Jamer vnnd die Noth/ wie vns anzeigt der Stern frey/ der thut vns wider bringen/ ein gute Pollicep.

Dann seyt getröst ihr frommen/ iesund scheid ich darvon/ zu dem da ich bin kommen/ vnnd ihr solt weiter gahn/ durchraisen viler Städt vnd Landt/ dem Armen wie dem Reichen/ die Wort machen bekande.

Darnach ist er verschwunden/ die zwen ein grosse Krafft/ von ihm haben empfunden/ vnd giengen doch stahaftt/ im Landt herumb von hauß zu hauß/ was sie haben vernommen/ gar fleissig gerichtet auß.

Es wer noch vil zuschreiben/ O fromme Christenbeyn/ thu sein Gespött drauß treiben/ dann so ist ie kein Scherz/ heb auff die Händt mach dich bereit/ daß wir bey Gott erlangen/ die Ewige Seligkeit.

Ein kurtze Prophecepung auß aller Philoso, phi Schreiben wie folgt:

In dem 1629 Jahr/ im Mayen/ wirdt ein grosser Tumult zum Krieg sein/ 2. Im Junio/ werden gar hohe Leuth mit Tod abgehen/ im Monat Julio wirde Sonn vnd Mon trawren/ mit sampt der newen Sternen/ mit grossem Wunder bey hollem Tag sich sehen lassen/ im Monat Augusti wird ein grosse hitz kommen/ im September wirde das Christenblut wie Wasser vergossen werden/ im Weinmonat werden vil tausend an der Pest sterbel/ im November wirdt das Meer außlauffen/ vil ein grossen theil der Welt ersäuffen/ im December werde vil Städt vnd Märckt einfallen/ deßwegen sollen alle Geschlecht der Menschen niderfallen vnd sich zur Buß bekehren/ daß Gott die Straff wölle von vns abwenden/ wer das begehrt sprech Amen.

Getruckt zu Straßburg/ bey Marx von der Heyden/ Anno 1629.

Abb. 80: Brandkatastrophe und Begegnung mit einem Gottesboten (Nr. 95).

475

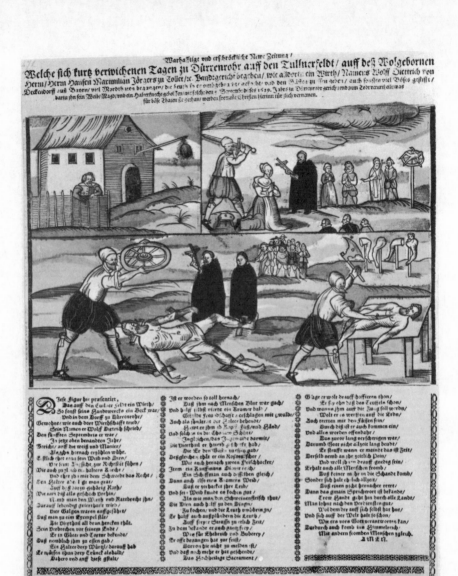

Abb. 81: Hinrichtung eines mordenden Wirts, 1629 (Nr. 225).

Kurtze / warhafftige Vorstellung und Beschreibung / der erschröcklichen / niemahl erhörten Mordthat so zu Wien in der Judenstatt den 9. May des 1665. Jahrs / hervorkommen / wie zusehen ist im Kupffer.

Nr 14. Tagen den 22. May / hat man in der Juden-Stadt / in der Pfitz genaut / wo sie ihre Roß reiten ein junges Weibsbild so in einem Sack gefunden / dar auf ein Stein von etlich 50. Pfunden gelegen / als mans herauß gebracht / so war ihr der Kopf abgeschnitten / und hatte viel Stich am Leib / davon beyde Theil deß Leibs / als wie Schuncken am dicken Ort oben so meisterlich abgelöst / es sich viel vornehme Barbierer und Bader / darüber verwundert / dergleichen auch die beede Aßeln so künstlich außgelöst / wie auch beede Schenckel an den Knien / aber das abgelöste war besonder in einem paar großen weisen Pumbhosen / und also alles gefunden worden biß auff den Kopf und beede Hände. Gestern haben die Todtengräber den Kopf und die Hände auch gefunden / an der einen war ein Strick angemacht / diß ist so elendiglich zusehen gewest / daß nicht zu beschreiben; Gestern hat sich ein Hochweiser Rath befragt / und den Kopf lassen in ein Kästlein thun / mit hellem Glaß übermacht / und viel tausend Menschen auf den Schranen lassen zeigen / so ist auch eine Frau hinauf kommen / und hatte ein klein Kind auf den Armen / als sie nun deß Weibsbilds Kopf gesehen / hat sie überlaut geschryen: O liebe Andel / freylich kommstu nicht mehr nach Hauß / bistu die arme Märtyrin / die so erbärmlich getötet worden / darauf sie fast gesuncken / als man sie aber befragt wer dann diese Person sey / antwortet sie hierauf / sie ist dieses Kinds so ich auf meinen Armen trage / Ihre Mutter / und vor 3. Wochen hat ihr der Mann etwas geben / bey den Juden zu versetzen / so ist sie der Zeit nicht mehr wieder kommen / sie ist meine Nachbaurin / auf den Neustifft ins Gdschmids Hauß / und oben auf der lincken seiten / hat sie einen Zahn zu wenig / die Frau ist alsobalden vor Gericht gefordert worden / und examinirt / so hat es sich befunden / wie sie außgesagt / auch der Goldschmid hat den Kopf gekant / drauf hat man ihren Mann auch geholt / der hat gesagt / es ist mein Weib / ich habs nicht umgebracht; man hat ihn ins Ambthauß geführet und verhöret / da ist die gantze Stadt voll / daß er den Juden vorher das Weib verkaufft und ihnen die Stund benennet / wenn sie kommen würde. Darauf hat man die gantze Juden Stadt mit Soldaten belegt. Was nun ferner mit den Thätern / wird fürgenommen werden / wird die Zeit geben.

Abb. 82: Fund einer Frauenleiche zu Wien 1665 (Nr. 147).

477

DISTICHA DE VITA ET PRAECIPVIS RE
BVS GESTIS VIRI DEI ET PROPHE-
tæ germaniæ, Domini Doctoris Martini Lu-
theri, annorum numeros, quædam
etiam diem continentia.

ANNVS natiuitatis 1 4 8 3.
Natus es Islebij diuine propheta Luthere,
Relligio fulget, te duce, Papa iacet.
 ANNVS quo primum Magdeburgi literis
 dedit operam 1 4 9 7.
Mox puer Aonio nutriri cepit in antro,
Hic vbi virgineos circuit Albis agros.
 ANNVS quo Isenaci studuit 1 4 9 8.
Rectius in studrijs Isenaci pergit honestis,
Excitus insigni dexteritate Scholæ.
 ANNVS quo Erfurtum se contulit 1 5 0 2.
Transit in Erfurto viuas Heliconis ad vndas,
Vt noua Leucorea surgit in vrbe Schola.
 ANNVS Magisterij 1 5 0 3.
Erfurti, iuuenis titulos capit, vrbe, Magistri,
Lustra suæ ætatis quatuor acta colens.
 ANNVS Monacharus 1 5 0 4.
Vana superstitio corpus iuuenile cucullo
Ornat, id anne tibi fraudi age Papa fuit?
 ANNVS quo Vitebergam venit. 1 5 0 8.
Mittitur Albi orin Christo auxiliante Lutherus,
Quantus erat Vates? gloria quanta Scholæ?

ANNVS Doctoratus, & quo Romæ fuit. 1 5 1 2.
Staupitij est iussu titulos Doctoris adeptus,
Vt trucis Italici venit ab vrbe Lupi.
 ANNVS restauratæ Religionis. 1 5 1 7.
Relligionis opus cœno extrahis, auspice Christo,
Verax ò dextro nixe Luthere Deo?
 ANNVS Confessionis coram Caietano,
 Augustæ 1 5 1 8.
Augusta Christum profitetur in vrbe Lutherus
Non curans vultus, Præsul acerbe, tuos.
 ANNVS & mensis disputationis Lipsicæ 1 5 1 9.
Eccius est iusti uictus uirtute Lutheri,
Disputat vt Iulij, Lipsia in vrbe, die.
 ANNVS incendij Iuris Canonici 1 5 2 0.
Ignibus infestis Decreta papistica tollens,
Pontifici quæ sit pœna parata, docet.
 ANNVS Confessionis in comitijs Vuorma-
 ciensibus 1 5 2 1.
Cæsaris ante pedes, proceres stetit ante potentes,
Accola qua Rheni Vangio littus adit.
 ANNVS Pathmi. 1 5 2 1.
A Rheno properans capitur, bene conscia Pathmi
Tecta, Papæ fugiens retia structa, petit.
 ANNVS reditus ex Pathmo 1 5 2 2.
Carlstadij ob furias ad Saxona tecta recurrit,
Faucibus ex sæuis rursus ouesque rapit.
 ANNVS matrimonij, & seditionis
 rusticæ 1 5 2 5.
Seditio Agricolæ ferro est restincta potenti,
Fœdera Coniugij casta Lutherus init.
 ANNVS conuentus Marpurgici 1 5 2 9.
Marpurgi, cœnæ Christi ferit acriter hostes,
Stabat vt a sæuis cincta Vienna Getis.
 ANNVS comitiorum Augustæ 1 5 3 0.
Augustæ Statibus fidei Confessio cunctis
Proposita est, Christi gloria læta redit.
 ANNVS lætalis morbi Lutheri in Smal-
 caldia 1 5 3 7.
Vicinus morti, Christo reparante resurgit,
Hic vbi Principibus pacta stetere pijs.
 ANNVS, mensis, dies, hora & locus
 obitus 1 5 4 6.
Nona bis obscuro lux Februa constitit ortu,
In patrio vt moreris, clare Luthere, solo.

Optimo viro D. Iohanni Kestnero, amico & com-
patri suo, Iohannes Stolsius fecit, vt annorum series in
conspectu sit pijs Lectoribus, qui Deo gratias agunt, ꝗ
Euangelij lucem clementer restituit, & honorifica recor-
datione Doctoris, qui fuit organum Dei in Ecclesiæ
emendatione, gratitudinem suam ostendunt.

Abb. 83: Luthers Leben in Chronostichen (Nr. 77).

478

IN MORTEM REVERENDI VIRI
PHILIPPI MELANTHONIS.

Valle fub Elyfia facra nemus arbore frondet,
　Lætaꝗ felectis floribus arua uirent.
Si qua fides ueterum,locus ille falubribus herbis
　Eft datus,obfcœnæ quo prohibentur aues.
Illic afsiduè libant examina rorem ,
　Et uirides lædit beftia nulla comas.
Regnat amor florum, & generandi gloria mellis,
　Et uenit à leni murmure facta quies.
Flofculus hic inter beneolentes confitus herbas
　In fua mellificas germina uertit apes.
Inꝗ deo occultam degit fub cefpite uitam,
　Nec metuit fucos in fua fata leues.
Sed folia in Cedri feruantur marcida ciftis
　Ne pereant fæuis illa uel illa nothis.
Et Sol iufticiæ uernos cum proferet ortus,
　Flos etiam uirides proferet ille comas.
Spirantesꝗ rofas terra diffundet in alba,
　Et nitido Chrifti tempora flore teget.
Sicca tamen radix parua componitur urna,
　Qua lapis ex ipfo nomine carmen habet.
Terra fui quondam,nigræ gero nomina terræ,
　In terram redeo,dic mihi qualis eram.

Iohannes Maior D.

VVITEBERGAE EXCVDEBAT
Laurentius Schuenck.

1560

FLofculus è nigra tellure creatus in auras
　Occidit, exequias ferte frequenter Apes.
Flete pij flores , folijsꝗ infcribite luctus
　Tu quoꝗ litterulas dic hyacinthe tuas.
Omnes quæ Libani frondetis collibus herbæ :
　Tu tamen ante alias florida ruta dole.
Non fuit in terris apibus flos gratior unquam,
　Progenuit folijs tàm pia mella fuis.
E folijs gratos Ecclefia fentit odores,
　Vitaꝗ confectos uenit in alueolos.
Heu ualeant quotquot folijs infecta perefis
　Hinc fugunt odijs fæua alimenta fuis.
Lucifugæ blattæ, uefpæꝗ ante ora ftrepentes,
　Et qui Libanias turbat Afylus apes.
Aut qui non paribus Crabro fe immifcuit armis ,
　Quiꝗ aliena piger pabula fucus edit.
Aut picturatis Eruca in pellibus errans,
　Eꝗ luto uolitans mufca per ora uirûm.
Et uos obfcœnæ uolucres, pecudesꝗ ualete
　Fœdantes ueftro germina facra fimo:
Quæ pede gallino, quæ calce rudentis Afelli
　Eruitis uirides per nemus omne comas.
Vos tamen ille omnes tàm paruus pauit in umbra,
　Sic multis probitas officiofa nocet.

Abb. 84: Blatt auf Melanchthons Tod (Nr. 138).

CARMEN DE MORTE CLARISSIMI
VIRI D. PHILIPPI MELANTHONIS, PRAECEPTORIS ET
Compatris sui perpetua reuerentia colendi.

PLangite Pierides lacrymas ô fundite Mufæ,
 Lugete triftes Gratiæ.
Luctibus indulge querulis orbata fideli
 Duce & parente Ecclefia.
Amiffum lumen nobis, amiffus & huius
 Auriga currus feculi.
Concidit exhauftus feruenti febre Melanthon,
 Et nunc quiefcit mortuus.
Aedibus offa facris nigra tellure teguntur,
 Pietatis hæc funt præmia.
Cœlefti fruitur patria, Chriftiçz receptus
 Sinu fouetur Spiritus.
Sic igitur fatis currentibus ordine iniquo,
 Duraçz lege agentibus:
Vel potius fummo (pœnas malefacta merentur)
 Exafperato uindice,
Viuimus inuifi, prædulci patre carentes,
 Et orphani relinquimur ?
Hæc funt, iamdudum cecinerunt omina uates
 Virtute quæ prophetica.
Ecce rapit iuftos duræ inclementia mortis,
 Et hinc pios intercipit.
Nec tamen hoc curant, nulla huc ratione feruntur,
 Sed lenta rident pectora.

At Deus è medio fanctos fibi tollit, in almæ
 Locum falutis colligens:
Et licet humanas rabies agit impia mentes,
 Leuis tenetçz incuria,
Confilij ut nequeant diuini cernere caufas,
 Vel noffe caufas negligant,
Sæuis è manibus iufto; tamen eripit, omni
 Crudelitate liberat.
Directæ quicunçz pij ueftigia carpunt
 Intaminata femitæ,
Pacatum faciet Deus incoluiffe cubile,
 Aeterna reddet præmia.
Sic ergo uiuis nimium dilecte Melanthon,
 Ereptus his mortalibus,
Contuituçz Dei lætaris, dum duce Chrifto
 Promiffa fentis gaudia.
Quem fpurci quondam Cuculi, fuciçz procaces,
 Et Stelliones liuidi,
Quem turpes Afini, quem Galli, flaccida monftra,
 Latjjçz lerna principis,
Quem toties inquam trucibus petiêre fagittis,
 Necem parantes & dolos.
Sic ergo uiuis furibundis, atçz tyrannis
 Ereptus his crudelibus,
Væ uobis fuci, ftimulat quos fucus honorum,
 Caducaçz aulæ gratia,
Quôs placet in lucem mendaces ædere chartas,
 Trium dierum gaudia.
Ne dubitate, Deus magno conamine ueftro
 Pofuit furori terminum.
Credite, fama uiri nunquam delebitur huius,
 Lucent poli dum fydera.
Dura tamen ueftri fceleris uos pœna manebit,
 Deusçz iuftus puniet,
Vltima iudicij, cunctorum meta laborum,
 Quando dies illuxerit,
Cum tandem reddetur honor nouus ille fepultis,
 Et claritatis gloria,
Vindice tum Chrifto, caufamçz tuente Philippi
 Coram fupremo iudice,
Præmia perfidiæ, pudor & confufio, perdent
 Vos fempiternis ignibus.
At uiuis meritô nobis dilecte Melanthon,
 Ereptus his mortalibus,
Contuituçz Dei lætaris, dum duce Chrifto
 Promiffa fentis gaudia.
Viue Deo gratus, Chrifto dulciffimus hofpes,
 Et fidus Angelis comes.

 M. Laurentius Durnhofer.
 Noribergenfis.

1 5 6 0.

D. Hieronymo Baumgartnero
dd̄t autor

Abb. 85: Blatt auf Melanchthons Tod (Nr. 28).

Grabschrifft des Gottseligen vnd Hochgelar=
ten Herrn Philippi Melanthonis meines lieben Praeceptoris
vnd Freunde.

Noch lebts vnd schlefft in diesem schrein/
 Seins wercks wird vnuergessen sein/
Gott jm sein threnen fein abwischt/
 Mit Himmels taw ers jtzt erfrischt.
Lieblichen ruch sein Bletlein geben/
 Es wird in kurtz auch wider leben.
Wenn trewer Lerer bein vnd haut/
 Wird blühen wie das grüne Kraut.
Da wird sein Glaub/gedult/vnd vleis/
 Bekommen danck/lob/ehr vnd preis.

W Er nu zu diesem Sarck thut wallen/
 Der las ein sehnlichs threnlin fallen.
Vnd seufftz mit mir aus hertzen grund/
 Gott gfelt ein danckbar sinn vnd mund.
HErr Christ kom zeig dein herrligkeit/
 Die solchem Blümlein sind bereit.
Durch dein vorbitt vnd Wunden roth/
 Hilff deiner Kirch aus aller not.
Erhalt auch alle Bienelein/
 Vnd dieses Rösleins bletlein rein.
In deim Cypressen Schreinelein/
 Denn sie deins Namens zeugen sein.
Dein wort vnd guter Leute schrifft/
 Dient wider mord vnd Teuffels gifft/
Lert tröst erquickt/warnt jederman /
 Ein bös Buch geh als vnglück an.

<div align="right">Johan. Mathesius.</div>

E In Honigblum aus schwartzer erd/
 Der Ehrenkron vnd lobes werd
Ligt hie verwelckt in jrer rhu/
 Da jr die hitz satzt hefftig zu.
Aus jr viel danckbar Bienelein/
 Sogen vnd machten Honig seim.
Zu trost vnd lahr der Christenheit/
 Des tregt manch Schul vnd Kirche leid.
Viel Vnziefers vnd Vogel wild/
 Diß kleine Blümlein hat gestilt.
Mit seinem ruch vnd teiwrem safft/
 Viel guts hat Gott durch es geschafft
In Kirch/Schul/Haus vnd Regiment/
 Nu hat sein müh vnd gfahr ein end/
Raup/Hummel/Metel/Brem vnd Wesp/
 Kein Nessel/Klett/Distel noch Tresp/
Diss liebe Röslein dempffen kundt/
 Gott preists Leut lerts/zu aller stund.
Manch Spin ist drüber hin gekrochen/
 Viel giefftig Würm han drein gestochen.

<div align="center">Gedruckt zu Witteberg/Durch
Lorentz Schwenck.

M. D. LX.</div>

Abb. 86: Blatt auf Melanchthons Tod (Nr. 125).

EPITAPHIVM
Des Erwirdigen Hochgelerten Theuren
Mannes/Herrn Philippi Melanchtonis/
Anno M. D. LX.

IN Wittemberg der werden Stadt/
Melanchton sein begrebnus hat.
Bretta war sein Vatterlandt/
Ju der Pfaltz jederman bekandt.
Jn Sachssen ist er beruffen worn/
Von Hertzog Friderich hochgeborn.
Als Luther die recht Religion
Jn Deudschland fieng zu lehren an/
Sein lehr sein kunst vnd gschigklickeit/
Ist kund in allen landen weit.
Nicht leichtlich einer sagen kan/
Wie hohen nutz doch dieser Man.
Durch Gottes gnade hab volbracht/
Den darauff tracht er tag vnd nacht.
Auff das ja Gottes werck gieng fort/
Zu lob vnd preis sein Heyl gen wort.
Hat er dem theuren Gottes Man/
Luthero treulich hülff gethan.
Sein hertzen gantz ein greuel war/
Betrieglich falsche gleissendt lahr.
Welche itzundt noch in seiner schul/
Zu Rom der Antichristisch stuel.
Vortrit vnd schützet mit gewalt/
Das er sein Symoney erhalt.
Mit seim mit wort vnd mancher schrifft
Vorwarff Philippus diesen aufft.
Jn schuln in Kirchen vnd im Reich
Wenn sie versamlet warn zu gleich.
Sein grösste sorge diese war/
Das Gottes wort die heilsame lahr.
Bey jederman erkennet würde/
Zu Christo dem Herren würd gefürt.

Sein ler/vnd leben/vnd all sein wandel
War ohne taddel/ohne mangel.
Gelinde/gütig/from vnd gerecht/
On rum vnd stoltz/im hertz schlecht
Gen armen leuten war er gsint/
Gleich wie ein Vater gen sein kindt.
Hiergegen aber lohn vnnd danck/
Von wenig leuten er empfang.
Des Guck gucks weise lernten viel/
Betrübten jn ohn mas vnd ziel.
Für seine trew/vnnd grosse mühe
Welche er an niemandt sparet jhe.
Er war ein Zierdt der vnsern zeit.
Seins gleich eins war nit weit vñ breit
Ein Zierdt vñ lob in Deudschem land/
Ohn zweiuel vns von Gott gesandt.
Da er nu Drey vnd Sechtzig Jar/
Acht wochen vnd fünff tag alt war.
Beschloß er hie das leben sein/
Das ewig Reich hat gnomen ein.
Welchs jm der lieb Gott hat bereit/
Durch Christum zu der seligkeit.
HERR Jesu Christ die Kirche dein/
Las dir hinfurt befohlen sein.
Las leuchten vns dein ewigs liecht/
Jm finstern laß vns wandeln nicht.
Erhalt vns Herr bey deinem wort/
Gib rechte lehr an allen ort.
Auff das wir endtlich in dein Reich/
Dich loben preisen ewiglich/ Amen

Zu Nürnberg bey Jorg Kreydlein.

Abb. 87: Blatt auf Melanchthons Tod (Nr. 107).

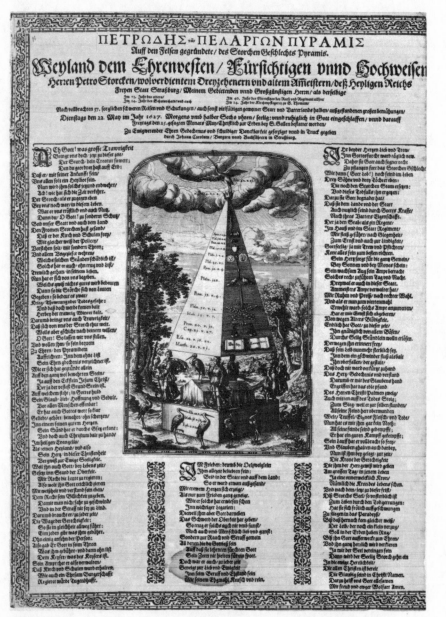

Abb. 88: Blatt zum Tod des Straßburger Ammeisters Peter Storck, 1627 (Nr. 174).

Abbildungsnachweise

Augsburg, Stadtarchiv 12, 14, 34, 39, 41, 67, 80
Bamberg, Staatsbibliothek 22, 27, 40
Berlin (Ost), Kupferstichkabinett 24
Berlin (West), Staatsbibliothek Preußischer Kulturbesitz 1, 9, 17, 23, 42, 46, 48, 51, 59
Braunschweig, Herzog Anton Ulrich Museum 19, 26
Bremen, Kunsthalle 38
Coburg, Kunstsammlungen der Veste 49
Darmstadt, Hessische Landes- und Hochschulbibliothek 44, 76
Erlangen, Universitätsbibliothek 15, 63, 70, 83–87
Hamburg, Staats- und Universitätsbibliothek 4, 31, 50, 78
London, British Museum 35, 36
München, Bayerische Staatsbibliothek 16, 20, 56, 62, 72
München, Universitätsbibliothek 60, 82
München, Verlag Hugo Schmidt 5
Nürnberg, Germanisches Nationalmuseum 11, 21, 25, 28–30, 43, 53, 57, 66, 68, 69, 77, 81, 88
Nürnberg, Stadtbibliothek 3, 6, 18, 32, 33, 58, 61, 64
Nürnberg, Verlag Hans Carl 37
Straßburg, Bibliothèque Nationale et Universitaire 65, 71
Stuttgart, Staatsgalerie 10
Ulm, Stadtbibliothek 47, 52, 79
Wien, Albertina 7
Wien, Österreichische Nationalbibliothek 54
Wolfenbüttel, Herzog-August-Bibliothek 2, 8, 13, 45, 74, 75
Zürich, Zentralbibliothek 55, 62a, 73

Register

1. Personen

Autoren von Forschungsliteratur wurden nur dort aufgenommen, wo sie im fortlaufenden Text erscheinen. Wenn auf eine Anmerkung hingewiesen wird, ist dies durch ein der Seitenzahl beigefügtes *A* kenntlich gemacht. Die Zahlen, die der Angabe *Nr.* folgen, beziehen sich auf das Verzeichnis der behandelten Flugblätter. Der Vermerk *Anhang* gilt den von 1 bis 40 durchnumerierten Akten aus dem Anhang I.

Abelin, Johann Philipp 124
Abraham a Sancta Clara (Pseudo-) 102A
Adam, Hans 121, Nr. 115
Adler, Aegidius 97A, 120A
Agricola, Christophorus 203A
Agricola, Georg 45A
Agricola, Johannes 16
Alba, Fernando Alvarez de Toledo, Herzog von 268
Albertinus, Aegidius 77A, 197, 203f.
Albrecht V. von Bayern 29, 174, 206f., Anhang 5
Albrecht von Hohenlohe 174
Albrecht Achilles von Ansbach-Brandenburg 191
Aldrovandi, Ulisse 132
Allardt, Carel Nr. 188
Altzenbach, Gerhard 68, 137, 236, 307, Nr. 54, 78, 116, 199
Amberger, Christoph 53A
Amman, Jost 32, 233A, Nr. 56
Ammon, Johann Wilhelm 195A, Nr. 109
Anckel, Johann Georg 98
Andreae, Jakob 109A
Andreae, Johann Valentin 64
Angelus Silesius s. Scheffler, Johann
Anshelm, Thomas 54A, 247A
Aperger, Andreas 24, Anhang 40
Apffel, Michael, Anhang 10
Apiarius, Matthias 164A
Apiarius, Samuel 74, 224, Nr. 108, 180
Apuleius, Lucius 296
Arcimboldo, Guiseppe 303
Aretius, Benedikt 51
Aubry, Abraham 236, 259, 272, Nr. 54, 179, 182, 192

Aubry, Peter, d. Ä. 242
Aubry, Peter, d. J. 190A
August d. J. von Braunschweig-Lüneburg 45A, 46A, 51, 93, 98, 304f., 307, Nr. 149
Augustin, Caspar 40A, 57, 96A, 150A, 231, Nr. 30

Bach, Abraham 138, Nr. 57, 196
Bachofen, Matthias 302
Bader, Johann 305A
Baldung Grien, Hans 54A
Bart, Hans Christoph 144, Nr. 146
Bartelsen, Bartholomaeus 146
Basse, Nikolaus 75, 158A, Nr. 232
Baumann, Georg 30A
Baumgartner, Hieronymus 59
Baxter, Richard 126f.
Bebeck, Franz 97A
Beck, Leonhard 53A, 237, Nr. 52
Beck, Tobias Gabriel Nr. 214
Beer, Johann 291
Beer, Martin 158A
Behaim, Michael, d. J. 91
Beham, Barthel 21A, 211, Nr. 108
Beham, Hans Sebald 209–212
Behem, Caspar 221A, Anhang 10
Bencard, Johann Caspar 127A
Berg, Anna 275, Nr. 151
Bergen, Gimel 275
Berger, Thiebold 195A, 217, 223A, Nr. 85, 101
Bergius Nardenus, H. Nr. 188
Bessel, Max 299f.
Beusecam, Martin van Nr. 188
Beutel, Johann Caspar 144A
Bielcke, Johann 130

Bineberger, Ludwig 138, Nr. 132
Birch, Felix von 302
Birghden, Johann von den 131
Birken, Sigmund von 16
Blümel, Leonhard 18A
Boccaccio, Giovanni 205, 283, Nr. 48
Bodler, Johann 127
Bohutsky, Jonathan 181A
Bologna, Giovanni da (Giambologna) 267
Bolte, Johannes 20, 296
Böner, Johann Andreas 240A, Nr. 2
Boss, Hans Wilhelm 146A
Bosse, Abraham de 21A
Bote, Hermann 141
Brant, Sebastian 15, 42A, 56A, 144f., 257f., 262, 284–287, 288A, Nr. 43, 200
Brathwaite, Richard 234
Brednich, Rolf Wilhelm 54, 118, 193, 282, 287
Brentel, Friedrich Nr. 174
Brentel, Georg 153A
Bretschneider, Andreas 280, Nr. 127
Bromley, Humphrey 142, Nr. 143
Bruckh, Florian von der 92
Brückner, Wolfgang 18
Brueghel, Pieter, d. J. 270, Nr. 175
Brun, Isaak 65, 132A, Nr. 139
Bruno, Christophorus 202A
Bruyn, Barthel, d. J. 308
Bry, Johann Israel de 77A
Bry, Johann Theodor de 77A
Bry, Theodor de Nr. 56
Bullinger, Heinrich 93, 96, 302
Bullinger, Johann Rudolf 302
Buno, Konrad 98, Nr. 149
Burger, Hans 107A
Burger, Johann 203
Burgkmair, Hans, d. Ä. 54A, 66, 95, Nr. 178
Bussemacher, Johann 68, 96A, 244A, Nr. 25, 55, 183

Calenius, Gerwin, Anhang 10
Calixt, Georg 185
Camerarius, Ludwig 184A
Campin, Robert 281
Canisius, Petrus 23, 51, 172, 247f.
Carolus, Johann 148A, 171, 231A, 264, Nr. 4, 22, 174
Cato, Simon 144, Nr. 146
Caymox, Balthasar 16, 21, Nr. 119, 153
Caymox, Cornelius 33
Cholinus, Maternus, Anhang 10
Christian IV. von Dänemark 45, 178f.

Christian von Brandenburg 45A
Christian von Halberstadt 178
Chytraeus, David 58
Clausen, Ignaz Franz von 48, 296f.
Codicillus, Petrus 230
Coelestin, Johann Friedrich 204
Coler, Hans Clemens 34A
Coler, Johann Nr. 59
Coloreda, Lazarus 131
Comenius, Johann Amos 125f.
Conrad, Hans 289, Nr. 80
Corner, Jakob 158A
Corthoys, Anton 66, 148, 191A, 192, 285A, 286A
Corthoys, Conrad 229A
Coupe, William A. 70f., 178–180
Cramer, Daniel 64A, 230
Cranach, Lucas, d. Ä. 55A, 58, 63, 248, 269, 279A, 280, Nr. 77, 207
Cranach, Lucas, d. J. 59f., Nr. 28, 125, 138
Creutzberger, Jürgen 253A
Cromer, Martin 51
Cuno, Johannes 11
Custos, Dominicus 266A, 270A, Nr. 46, 156
Custos, Jakob 21A
Custos, Raphael 21A, 57, Nr. 30, 74
Cuyper, Franciscus 98A
Cysat, Renward 119A

Dabertzhofer, Chrysostomus 23, 172, 269, Nr. 212, Anhang 18
Denecker, David 12, 27A, 30A, Anhang 10
Dieterich, Helwig 144A
Dilherr, Johann Michael 260
Dobrenský, Vačlav 51, 304
Dominicus, Hl. 268f.
Dominicus a Jesu Maria 268
Domsdorff, Franz von 51, 301, 304
Donnersperg, N. N. von 51
Drescher, Jakob 28
Drexel, Jeremias 203
Dreytwein, Dionysius 129A
Dümler, Jeremias 17A
Dunker, Andreas Nr. 143
Dürer, Albrecht 17, 54–56, 122, 211f., 257A, 273A, Nr. 141, 170
Dürnhofer, Lorenz 59, Nr. 28
Dürr, Johann 21A, 271, Nr. 1
Dusart, Cornelis 48A, 49

Eber, Paul 254
Eberlin von Günzburg, Johann 11
Ecker, Gisela 86, 97
Eder, Alois 296

Eder, Wolfgang, Anhang 10
Egenolff, Christian (Erben) 106A, 158, 188A
Egmont, Jakob van Nr. 54
Eisengrein, Martin 51, 167
Elchinger, Matthaeus 254, Nr. 101
Elias, Norbert 206
Emohne, Magdalena 146
Endres, Blasius 22A
Endter, Christoph 132A
Endter, Johann Andreas 132A
Endter, Paul 132A
Endter, Wolfgang 17A, 132A, 144A, 183A, 249A, 265A, 267A, Nr. 72
Enzensberger, Hans Magnus 244A
Episcopius, Eusebius, Anhang 10
Erasmus von Rotterdam 62A, 232
Ernst von Sachsen (der Fromme) 51
Everts, Jan 111

Faber Stapulensis Nr. 201
Fabricius, Adam 278A
Felsecker, Johann Eberhard 47A
Felsecker, Johann Jonathan (Erben) 138, Nr. 211
Felsecker, Wolf Eberhard 263, Nr. 186
Ferdinand I., Kaiser 201
Ferdinand II., Kaiser 45, 50f., 115, 168, 300
Ferdinand II. von Tirol 28A
Ferdinand Albrecht von Braunschweig-Lüneburg 38f., 51, 307
Fettmilch, Vinzenz 229A
Feyerabend, Sigmund 129A, 233A
Fickler, Johann Baptist 204f., 213
Fincel, Job 86A, 117, 119f.
Finckelthaus, Gottfried 143A
Fischart, Johann 18, 95, 120, 122, 130A, 230, 233A, 239A, 242, 267, 278, 284, 291, 294, 307, Nr. 9, 124, 154, 158
Fischer, Andreas 263, Nr. 167
Fischer, Johann Rudolf 295f., 298
Fischer, Sebastian 145A, 147, 148A
Flaminio, Salvator Nr. 217
Fleischberger, Johann Friedrich Nr. 214
Flettner, Peter 191A
Folz, Hans 17, 232
Forberger, Christian 50A, 128A
Franck, David 38, 261, Nr. 97, Anhang 21, 23–26
Franck, Johann (Erben) 129A
Franck, Mattheus 14A, 23, Nr. 217, Anhang 10
Franck, Sebastian 158A
Franz von Assisi, Hl. 269

Frentzel, Johann 271, Nr. 1
Frey, Jakob 205
Friedrich IV. von der Pfalz 308
Friedrich V. von der Pfalz 35, 43, 169, 178–180, 199, 300
Friedrich von Sachsen (der Weise) 55A
Fries, Augustin 86, 120A, Nr. 100f.
Frisius, Andreas 132A
Fritsch, Ahasver 130
Fritz, Hans 99
Fritz, Martin 309, 311A, Nr. 189
Frobisher, Martin 95
Frölich, Jakob 46A, 84A
Frömmer, Michael 148, Nr. 22
Fugger, Hans, d. J. 289A
Fugger, Hans Ernst 289A
Fugger, Jakob (der Reiche) 93
Fugger, Octavian Secundus 92f., 101
Fugger, Philipp Eduard 92f., 101
Fugger, Stephan 51, 98, Anhang 9
Funck, David 219A, Nr. 54
Furck, Sebastian 89, Nr. 208
Fürst, Paul 16, 17A, 18–21, 26, 48, 66–68, 86A, 111A, 134, 137, 190A, 221, 240, 242, 253, 255, 258, 269A, 270, 271A, 273, 284A, 293, 296, Nr. 2, 10, 34, 36, 41, 53, 58, 73, 119, 126, 153, 156f., 160, 166, 173, 175, 183, 185, 207
Furtenbach, Hieronymus 44
Furtenbach, Johann Friedrich 44
Furtenbach, Joseph 44

Gall, Balthasar 72, 128
Gall, Hermann 97A
Galle, Philipp 66A, Nr. 184
Galle, Theodor 21A
Gasser, Achilles Pirmin 27, 88, 188, 230, Nr. 201
Gaubisch, Urban 158A
Geißler, Heinrich 263, Nr. 231
Geißler, Valentin 25, 187
Gengenbach, Pamphilus 17
Georg Friedrich von Baden 178
Gerlach, Katharina 290A
Gertel, Matthias Nr. 127
Gesner, Konrad 121, 124, 147
Ghelen, Jan van Nr. 215
Gisecke, Matthias, Anhang 10
Glaser, Hans 28A, Nr. 29
Glockendon, Albrecht 225A
Glockendon, Jörg 218, Nr. 202
Goffart, Johann Peter 311A, Nr. 189
Gola, Jakob 48A
Gölitzsch, Johann 222, Nr. 85

Goltwurm, Kaspar 117
Goltzius, Hendrik 21A, 68, 247
Gradelehnus, Johannes 124
Greflinger, Georg 115
Gretzel, Wolfgang 14A
Greutter, Christoph 268, Nr. 39
Grimm, Simon 139A
Grimmelshausen, Johann Jakob Christoffel von 34, 47A, 49, 136, 143A, 292–294, 296, 298
Gruppenbach, Georg, Anhang 10
Gryphius, Andreas 258
Guldenmund, Hans 137, 151A, 158A, Nr. 108, 135
Gustav II. Adolf von Schweden 45, 94A, 130A, 178, 183f., 185A, 199A, 271, 273, 280, 300, 303A, 304
Gutenberg, Johannes 152
Gutknecht, Georg 250f., 289, Nr. 32, 79
Gutknecht, Peter Nr. 79
Gutknecht, Sebastian 306A

Habermas, Jürgen 160f.
Häckel, Johann Friedrich II. 278
Hainhofer, Philipp 44, 51, 304–306
Halbmaier, Simon 181, 184A
Halbmeister, Wolfgang 18A
Hamer, Stephan 173
Hampe, Theodor 5, 20
Han, Simon 196, Nr. 98, Anhang 21
Hannas, Marx Anton, Anhang 40
Hans, Peter 97A
Hantzsch, Georg 158
Hardmeyer, Johann 123
Harig, Ludwig 278A
Harms, Wolfgang 4
Harsdörffer, Georg Philipp 16, 131–134, 139
Hartmann, Johann Ludwig 102A, 127, 158A
Hätzlerin, Clara 239f.
Hautsch, Hans 153, Nr. 114
Heidfeld, Johann 139A
Heinrich III. von Frankreich 229
Heinrich IV. von Frankreich 229
Heinrich, Nikolaus 203A, 218, Nr. 84
Heller, Joachim 97A
Helmbold, Ludwig Nr. 117
Henricus, Martin 230
Herbst, Matthaeus 165
Heupold, Bernhard 253–255
Heußler, Leonhard 117A, Nr. 158
Heyden, Jakob von der 15, 21A, 68, 186, 189, 190A, 273, 284A, Nr. 73, 76, 116, 199
Heyden, Marx von der 81, Nr. 95

Heym, Stefan 2A
Heyns, Zacharias 238A
Hieronymus von Prag 62A, 271A
Hilden, Peter Theodor Nr. 189
Hilden, Theodor Nikolaus (Witwe) Nr. 189
Hochfeder, Kaspar 145A
Hoe von Hoenegg, Matthias 184, 186
Hofer, Hans 225A, 285A, 286A, Anhang 10
Hofer, Johann 150, Nr. 145
Hofer, Oktavian 44
Hoffmann, Johann 17A, 124A, 226, 271f., Nr. 33, 179, 182
Hofmann, Gregor 84A, 129A
Hogenberg, Abraham 100A
Hogenberg, Franz 24, 32A, 100
Holtmann, Theodor Nr. 78
Höltzel, Hieronymus 56, 191A, 257, Nr. 141, 200
Holzmann, Ulrich 163
Holzschuher, F. 51, 307
Honold, Jakob, d. J. 305A
Horn, Gustav 284
Hosius, Stanislaus 51
Houwens, Jan Nr. 188
Huberinus, Caspar 158
Hug, Peter 74f., 87A, 95, 195, Nr. 96, 217, 232
Hunnius, Aegidius 30A
Hus, Jan 271A
Hutten, Ulrich von Nr. 59

Iconius, Raphael Eglinus 131A
Ignatius von Loyola 290A
Isselburg, Peter 18, 21A, 182, 241, 265, 269, 275, 278, Nr. 66, 89, 119, 153

Jäger, Georg 240, Nr. 67
Jenich, Balthasar 29, 206, Anhang 5
Jenich, Margareta 29, 206, Anhang 5
Jennis, Lucas 139A
Jezl, Jakob 266A
Joachim II. Hektor von Brandenburg 229
Jobin, Bernhard 19–21, 24, 30A, 120, 122, 146A, 164A, 266f., 278, 284A, 303, 307, Nr. 9, 124, 154, 158, Anhang 10
Johann von Sachsen (der Beständige) 55A
Johann Friedrich von Brandenburg 143A
Johann Friedrich von Württemberg 306
Johann Georg von Brandenburg 230
Johann Georg I. von Sachsen 184f.
Jonghe, Clement de Nr. 188
Jonghelinck, Jacques 268

Kager, Johann Matthias 269

Kaltenbrunn, Hans 145
Kandel, David 122
Käppeler, Bartholomaeus 97A, 117A, 118f., 128A, 207, 219, Nr. 60, 87f., 223, Anhang 11f.
Karl V., Kaiser 201
Kellner, Samuel 305A
Kempner, Jakob 135, Nr. 56
Kern, Thomas 14A, 17, 25, 29A, 32, 34, 39, 72A, 79, 83, 128, 209A, 261, Nr. 57, 95, 97, Anhang 20f., 23–25, 37–39
Kielmann, Heinrich 44, 80A
Kiepe, Hansjürgen 288f.
Kieser, Eberhard 238, 250, 255A, Nr. 161, 190
Kilian, Lukas 21A
Kilian, Wolfgang 13, 283, Nr. 48, 61
Kirchbach, Peter 16
Kircher, Athanasius 46A, 98, Nr. 149
Kirchhoff, Albrecht 5
Kirchner, Wolfgang, Anhang 10
Klaj, Johann 16, Nr. 173
Kleindienst, Bartholomaeus 66, Nr. 168
Klesl, Melchior 290A
Klocker, Johann 13, 21A, 62A, 306, Nr. 61, 104
Knaust, Heinrich 158
Köbel, Jakob 15A, 230
Koch (Coccius, gen. Essig), Samuel Nr. 180
Köferl (Käfer), Johann 152, 294A, Nr. 7
Köferlin, Anna 152
Kohl, Andreas Nr. 41
Kohl, Paul 160
Köhler, Georg 183A
Kolb, Christian 50A, 128A
Kölderer, Georg 51, 73A, 118f., 301A
König, Peter 218, Nr. 84, 89, 153
Koppmayer, Jakob 106, Nr. 83
Körnlein, Hieronymus, Anhang 33
Krafft, Hans Ulrich 51
Kraft, Johann, d. Ä. 249A
Kramer, Hans 151A
Krause, Christoph 276A
Krebs, Kaspar 18A
Kress, Georg 207, Anhang 13f.
Kreß von Kressenstein, Hans Wilhelm 44
Kreydlein, Georg 60, Nr. 107
Kröner, Michel 244, 274
Krug, Anton 30A, 164
Kühn, Balthasar 144A
Kühn, Gustav 264
Kunne, Albrecht 255, Nr. 128
Kuntz, Balthasar 217A
Kurtz, Johannes 254, Nr. 101

Lamm, Markus zum 51, 119A, 307f.
Lamm, Markus Christian zum 308A
Lamormaini, Wilhelm 186
Landshut, Georg 29A
Landtrachtiger, Johann Christoph 305A
Lang, Elisabeth Constanze 179f.
Lang, Georg 12A, 100, 102f., Nr. 216
Lange, Eler 149
Langenwalter, Mattheus 261A, Anhang 24–26
Latomus, Sigismund 113f., 123A
Lederer, Leonhard 131, 134, Nr. 99
Leopold V. von Österreich 51, 173
Leopold, Tobias 108A
Leucht, Valentin 26, 173, Anhang 15
Licetus, Fortunius 132A
Lichtenberg, Jakob von 129A
Lidnitz, Jakob 150A
Liebernickel, Gottfried 127A
Lindener, Michael 121, 205, 235A, Nr. 150
Lingelbach, David 152, Nr. 148
Lipp, Johann Georg 45A
Lippold 229
Lobkowitz von Hassenstein, Bohuslaw Felix 16
Lochner, Christoph 253A, 255, Nr. 81, 153, 160, 185
Lochner, Ludwig 183A, Anhang 23, 33
Loelius, Johann Lorenz 300
Löffler, Johann Eckhard 311A, Nr. 189
Lohenstein, Daniel Casper von 278A
Lonicer, Adam 106A, 230
Lößlin, Rosina 31
Loy, Erasmus 24, Anhang 4
Lubienitzki, Stanislaus 98A
Lucius, Jakob 54A, 67, Nr. 134
Lukian 158A
Luther, Martin 11, 50, 58, 60A, 62, 115, 188, 192, 195A, 205, 247–251, 255, 269, 271A, 279A, Nr. 120, 207
Lycosthenes (Wolfhart), Konrad 119, 120A, 129A, 145A

Maior, Johannes 59, Nr. 138
Mair, Hans 146
Mair, Leonhard 29A
Mair, Steffan 37
Malatesta Pandolfo Nr. 23
Manasser, Daniel 80A, 115A, 136A, 172, 182A, 223f., 225A, Nr. 64, 112, 129, 152
Manasser, David 137, 284, Nr. 50, 159
Manasser, Johann Georg 294A
Mang, Christoph 19A, Nr. 156, Anhang 16
Mang, Sara 77A, 158A, 181A, 252, Nr. 121, 156

Manger, Michael 23A, 75, 99f., 102, 290A,
 Nr. 158, 227, Anhang 10
Mangold, Gregor 302
Mannich, Johann 249A
Manuel, Niklaus 279
Mareschet, Humbert 277A, 279
Marescotus, Christophorus 267, Nr. 187
Maria von Brandenburg 85
Mathesius, Johannes 57A, 60, 188A,
 Nr. 125
Matthesius, Sebastian, Anhang 16f.
Mauser, Wolfram 258
Maximilian I., Kaiser 45
Maximilian I. von Bayern 157, 182A, 185A,
 284
Maximilian II. von Österreich 97, 177
Maximilian Heinrich von Köln 310
Mayer, Conrad 221, Nr. 13
Mayer, Lukas 65, 73, 83A, 97, 175, 177,
 235, Nr. 110, 139, 155, 221
Mayer, Sebald 108A, 143, 159A, Nr. 224
Mayr, Daniel Nr. 116
Meder, Johann Nr. 77
Medici, Ferdinando I. 267
Mehrer, Hans 51, 98f., 101, Anhang 9
Meisner, Daniel 238, Nr. 161
Meister 4+ 122, Nr. 117
Melanchthon, Philipp 58–60, 62, 115, 248,
 269
Meldemann, Nikolaus 176A, Nr. 61
Mendosa, Francisco de 97A
Mengering, Arnold 50A, 127f., 130
Merian, Matthaeus, d. Ä. 21A, 79, 124, 134,
 144A, Nr. 18, 23, 106
Messerschmidt, Georg Friedrich 291A
Meuche, Hermann 190
Meurer, Theodor 123A
Meyer, Conrad 221A, Nr. 192
Meyer, Gregor 195A
Meyer, Hans 17, 29A, 32, 34, 37f., 72A,
 128, 131A, 168, 261, Nr. 97, Anhang
 21–25, 33–36
Michelsbacher, Stephan 106A, Nr. 61
Minderlein, Johann 251, 271A, Nr. 35
Monogrammist AED 270, Nr. 175
Monogrammist, Braunschweiger 48A, 281
Monogrammist CL 176A
Monogrammist CS 66, Nr. 168
Monogrammist GK 235, Nr. 62
Monogrammist HHE Nr. 22
Monogrammist I+G Nr. 160
Monogrammist MF 145, Nr. 17
Monogrammist M.P.F. Nr. 157
Monogrammist M.S. 187, Nr. 115

Montaigne, Michel de 143A
Morhart, Johann Gottlieb, Anhang 33
Morhart, Ulrich 158A
Morhart, Ulrich (Witwe) 109A, 157A
Moritz von Oranien 123, 271A
Mösch, Michael 29A
Moscherosch, Johann Michael 190A, 230,
 291
Moser, Hans 106A
Müller, Daniel 193, Nr. 94
Müller, Eustachius 293
Müller, Michael 29A, 31
Münster, Sebastian 121f., 124, 145A,
 Nr. 215
Murad III., Sultan 122
Murer, Christoph 279, Nr. 198
Murner, Thomas 77A, 80A, 191A, 285f.,
 288A, Nr. 120
Muskatblüt 154–156
Musculus, Andreas 87, 222A
Musculus, Wolfgang 164, Anhang 2f.
Mylius (Müller), Georg 164
Mysomissus, Theophilus (Pseudonym) Nr. 69

Nas, Johann 168, 174, 249, 253A, Nr. 71
Naumann, Johann 131
Nelli, Nicolo 116
Nerlich, Nikolaus, Anhang 10
Nettesheim (Nettessem), Heinrich 39A, 84,
 285, Nr. 43
Neumeister, Ingeburg 190
Nievergalt, Nikolaus Nr. 137
Nigrinus, Georg 304
Nosseni, Giovanni Maria 304
Notredame (Nostradamus), Michel de 97A
Nuschler, Hans Ulrich 228, Nr. 225
Nützel, Hieronymus 222, Nr. 130

Obermayer, Andreas, d. Ä. 145A
Oeder, Johann 183A
Olpe, Bergmann von 257A
Onhausen, Georg 45A
Opitz, Martin 289, 290A
Osiander, Lukas 157A
Ostendorfer, Michael Nr. 231
Ostade, Adrian van 48A, 49
Ottenthaler, Paul 266, Nr. 46

Pálffy, Niklas 97, 177
Parthenophilus, Pamphilus (Pseudonym)
 Nr. 66
Passe, Crispijn de, d. Ä. 68
Paulus, Apostel 268
Paur, Daniel Nr. 46

Paur, Hans 266, Nr. 46
Pencz, Georg, Nr. 102
Perna, Peter, Anhang 10
Peterle, Michael 24, 122A, Nr. 38, Anhang 10
Petrarcameister Nr. 59
Petreius, Johannes 216A
Petri, Heinrich 120A, Anhang 10
Peuntner, Thomas 265A
Pfeiffer, August 50A, 128A
Pfeilschmidt, Matthaeus 107, Nr. 220
Pirckheimer, Willibald 93
Platter, Felix 145A, 303A
Plüemle, Mattheus 18A
Poggio Bracciolini, Gian Francesco 224A
Polheim, Sigmund von 45
Polheim, Wolf Carl von 45
Pollicarius, Johannes 158
Pontanus, Jakob 224A
Porta, Conrad 158A
Portenbach, Hans Georg 28
Praetorius, Johannes 139, Nr. 42
Printz, Wolfgang Caspar 49, 196, 296, 299
Putsch, Christoph Wilhelm 266, Nr. 46
Puy-Herbault, Gabriel du 204f.

Quad, Matthias 68A, 222, Nr. 55, 183

Raab, Heinrich Nr. 54
Rabelais, François 205
Ram, Johann de Nr. 188
Rampf, Hans Nr. 87
Rasciovi, Donato 100
Rauch, Matthes 73, 118, 151, 235, Nr. 26, 38, 62
Rehlinger, Bernhard 23
Rehsner, Hans 29A, 33
Reichner, Matthes 51
Reinmichel, Leonhard 97A, 120A
Resch, Wolfgang 225A
Rettinger, Eva 31A
Reuschlein, Samuel Nr. 204
Reuter, Christian 293
Reutlinger, Jakob 51, 118, 301
Reutlinger, Medard 51
Rhotmann, Bartholomaeus 85, 254, Nr. 133
Richelieu, Armand Jean du Plessis, Herzog von 178
Richtmayer, Michael 32
Rihel, Josias, Anhang 10
Rihel, Theodosius, Anhang 10
Ritz, Simon 44
Rivander, Zacharias 129A
Rogel, Hans, d. Ä. 18A, 24, 230, Anhang 4

Roleder, Conrad 219, Nr. 70
Rollenhagen, Georg 291A
Ronchi, Alberto 131A
Rörscheidt, Carl von 150A
Rosenfeld, Hellmut 286
Rosenplüt, Hans 191, 233A, 255
Rößlin, Johann Weyrich 144A
Röttinger, Heinrich 16
Rudolf II., Kaiser 45, 303f.

Sachs, Hans 15f., 48, 105A, 137A, 157f., 186, 191f., 212, 218, 224, 232, 236f., 240f., 272A, 282f., 288A, 291, 297, Nr. 37, 44, 61, 65–67, 70, 75, 89, 102, 152, 229
Sachse, Barbara 221A
Sackeville, Thomas 80
Sadeler, Aegidius 21A
Saenredam, Johann 123
Saldern, Axel von 278
Salomo 258
Sandrart, Jakob 124A
Sandrart, Joachim von 267A
Sandrart, Susanna Maria 295, Nr. 73
Sartorius, Albert 251, Nr. 31
Sartorius, Johann Friedrich 249A
Saubert, Johann 35A, 230, 249A, 251, 260, 265, Nr. 72, 119, 228
Saur, Jonas 306, Nr. 104
Schade, Georg 45A
Schäffer, Konrad 38, Anhang 30
Schäll, Heinrich Anton Nr. 43
Schaller, Abraham 12A
Schaller, Friedrich David 51, 289
Scharffenberg, Crispin, Anhang 10
Scheffler, Johann 33
Scheib, Samuel 129A
Schenck, Peter 238A
Schenck von Grafenberg, Johann Georg 145A
Scherbaum, Georg 33
Scheurer, Georg 143A
Scheurl, Christoph 93
Schießer, Hans 120, 129A, Nr. 105
Schildo, Eustachius 87A
Schmid, Christian 237, Nr. 52
Schmidlin, Johann Nr. 23
Schmidt, Albrecht 19A, 199
Schmidt, Johann 182
Schmidt, Matthaeus 66, Nr. 176
Schneider, Valentin 18A
Schnitzer, Lukas 17A, 39, 110A, 251, Nr. 35
Schobser, Johann Nr. 40
Schön, Erhard 236, 281f., Nr. 44, 197, 229

Schondorfer, Lienhard 163, Anhang 2f.
Schönemann, Peter Nr. 189
Schönigk, Johann Ulrich 96A, 146A, 150A, Anhang 25
Schönigk, Valentin 22f., 99A, 117, 146A, Nr. 164, 181, Anhang 10
Schönwetter, Johann Theobald 131
Schottel, Justus Georg 290
Schottenloher, Karl 5
Schrot, Martin 163, Anhang 2
Schröter, Johann 84A
Schubart, Christian Friedrich Daniel 3
Schultes, Hans, d. Ä. 12A, 18, 22–25, 29A, 73A, 99f., 102f., 119A, Nr. 216, 218, Anhang 6–8, 10
Schultes, Hans, d. J. 152A
Schultes, Johann 23, 57, Nr. 30, 46, Anhang 25, 40
Schultes, Lorenz 12, 77, 208–213, 241, 264, Nr. 40, 49, 57, 68, Anhang 16f., 27–29
Schultes, Lukas 72A, Anhang 20
Schulze, Winfried 177
Schumann, Valentin 205
Schutte, Jürgen 160
Schwan, Balthasar Nr. 36
Schweicker, Thomas 146
Schweitzer, Christof 75A
Schwenck, Lorenz 59, Nr. 28, 125, 138
Scultetus, Abraham 184A, 186
Seemann, Erich 193
Selim II., Sultan 122
Selneccer, Nikolaus 254
Senft, Jakob, Anhang 33
Serlin, Wilhelm 124
Sickingen, Franz von 3
Sing, Jakob 194A
Solis, Virgil 29, 206
Sommer, Johann 291
Spamer, Adolf 246
Spangenberg, Wolfhart 291A
Spieß, Johann 129A
Springenklee, Michael 151
Springer, Balthasar 95
Springinklee, Hans 211
Sporer, Hans 30A
Spörlin, Johann Georg 131
Stadtlander, Heinrich 73, Nr. 219
Staiper, Mattheus 18A
Staphylus, Friedrich 167
Starck, Georg 48f., 244, 274f.
Steen, Jan 48A, 281f.
Stein, Wolfgang 58A
Steiner, Heinrich 202A
Stern, Gebrüder 45A

Steudner, Johann Philipp 19, 21
Stieler, Kaspar 30f., 131
Stimmer, Josias Nr. 9
Stimmer, Tobias 18, 242, 267, 278, 303, 307, Nr. 4, 124, 148, 154
Stoltz, Johann 58, Nr. 77
Storck, Peter 264
Straub, Georg, Anhang 10
Straub, Johann 261, Nr. 97
Straub, Leonhard, Anhang 10
Strauch, Wolfgang 236, Nr. 44
Streitlein, Sigmund 14A
Stricker 141, 233
Strobelberger, Johann Stephan 144, Nr. 146
Stuchs, Georg 95, 275, Nr. 45, 171
Stump, Peter 117
Sudermann, Daniel 15, 190A
Sustris, Friedrich 269f., Nr. 156

Tacca, Pietro 267
Täger, Melchior 45
Tebaldinus, Nikolaus 132A
Tetzel, Johann 188
Teutsch, Michel 14A
Thum, Bernd 156
Tilly, Johann Tserclaes, Graf von 168, 184, 199
Tizian (Tiziano Vecellio) 269
Trausch, Jakob 51
Traut, Wolf 257, Nr. 200
Troilo, Franz Gottfried 51, 300
Troschel, Hans Nr. 36, 153
Troschel, Peter 270, Nr. 156
Tschernob, Y. L. 130A

Ul, David Nr. 93
Ulhart, Philipp 221, Nr. 13
Ulmer, Anna 129
Ulrich, Boas Nr. 74
Ungefider, Hermann 151A
Untze, Johann Sebastian 14A
Ursinus, Elias 267, Nr. 187
Ursler, Barbara 131

Valk, G. Nr. 188
Varnier, Hans 221A
Veckinchusen, Hildebrand 91
Vespucci, Amerigo 95, 97, Nr. 45
Vives, Juan Luis 202, 205
Vogt, Johannes, d. J. Nr. 11
Vogtherr, Heinrich 120, Nr. 105
Volckhardt, Reiner 92
Vos, Marten de 21A

Wachsmuth, Jeremias 277
Wachter, Georg 282, Nr. 229
Wagenmann, Abraham 144, Nr. 146
Wagner, Johann Christoph 106A, Nr. 83
Wagner, Michael 146A
Walasser, Adam 108f., 159
Walch, Georg 150A, 259, 261, Nr. 228
Walch, Hans Philipp Nr. 207
Walch, Hieronymus, d. J. 144A
Walda, Buriam 22A
Waldt, Nikolaus 65f., 117A, 147, Nr. 139
Wallenstein, Albrecht von 168, 178f.
Walraven van Haeften, Nicolas 48A
Wandereisen, Hans 136f., Nr. 136
Weber, Anna Maria 151A
Weber, Bruno 19
Weber, Georg Rochus 151A
Weber, Hans 151A
Weber, Michael 265
Weber, Wilhelm 17A, 151A, 190A, 251
Wedel, Joachim von 51, 117f.
Weickmann, Christoph 304A
Weiditz, Hans 53A
Weigel, Christoph 25A
Weigel, Hans, d. Ä. 247, Nr. 204
Weigel, Hans, d. J. 147
Weise, Christian 69, 295f.
Weishut, Georg 33
Weiss, Margareta 120
Weissenhorn, Alexander, d. J. 108A, 189A, 249, Nr. 71, 215, 217
Weissenhorn, Samuel 189A, Nr. 215, 217
Wellhöfer, Elias 111A

Wellhöfer, Georg 23, Anhang 40
Welser, Marcus 188A
Welser, Paul 181
Wetz, Ambrosius 288A
Wick (Wik), Johann Jakob 51, 96, 116f., 302
Wickram, Jörg 205
Widebram, Friedrich Nr. 134
Wilhelm von Oranien 271A
Wilhelm V. von Bayern 201
Willer, Eufrosina 27f.
Willer, Georg 25, 27f.
Wintermonat, Georg 103
Wirich, Heinrich 146A
Wirri, Heinrich 86f., Nr. 100
Witzel, Georg 167
Wolf, Christa 1f.
Wolf, Gerhard 1f.
Wolf, Johannes 120, 124
Wolffstein, Johann Friedrich von 45
Wörle (Werli), Josias 12, 25, 146, 223A, Nr. 204, Anhang 6f.
Wörle (Werli), Martin 13A, 83A, 252, 255, 285, Nr. 90, 120

Zarncke, Friedrich 286
Zimmermann, Hans 37, 87A, 163f., Anhang 2f.
Zimmermann, Martin 111, Nr. 21
Zimmermann, Wilhelm Peter 148A, 289A, Nr. 19, 80
Zipfer, Nikolaus 132A
Zur Westen, Walter von 6

2. Sachen

Abecedarium 84, 253f., 285
Abonnement 110f., 114
Absatz 14f., 34, 37, 101, 283, 285, 311
Abstract 76
Adam 67
Adel 45, 50, 52, 192, 194, 196, 296
Aderlaßmännchen 71
Adressat 19, 21A, 37, 40–53, 88, 107, 231, 250f., 304
Adynaton 138
Affe 68A
Affektivität 82
Affendressur 147
Affiche 148
Affirmation 82, 168, 199f., 214, 225, 230, 261, 269
Aftergeburt 189

Akrobat 33, 149
Akrostichon 84, 304
Aktualität 107, 112, 276
Akzeptanz 14, 21
Alamode 222, 295
Alexandriner 289
Algoa 95
Alkohol (vgl. Wein, Trunkenheit) 221, 234
Allegorie 85, 125, 238f., 250, 253, 291f.
Alltag 2, 259
Almosenordnung 223
Altmännerofen 77
Altweibermühle 77
Ambivalenz 191, 193, 195, 197, 224, 232, 234, 241
Ambras 306
Amis, Pfaffe 141

Amor 32
Amsterdam 20
Amsterdam (Verlagsort) 98A, 114, 132A
Amulett 263f.
Analphabeten als Adressaten 42f., 46, 53
Andachtsbild 3, 246, 274
Andachtsblatt 20, 55
Angstbewältigung 89f., 261f., 265
Anna, Hl. 255
Anonymität 13f., 97, 168, 180, 186, 195
Antichrist 116, 169
Antisemitismus (vgl. Jude) 225, 229f.
Antithetik 63–67, 169, 268, 272, 279
Antwerpen (Belagerung 1585) 99–103, 109,
 171, 268
Apokalypse 169
Apostrophe 46f., 63, 67, 78f.
Apotropäum 263f.
Arabien 95
Arbeitsethos 223f.
Arma Christi 67, 257, 259f., 262
Armut 193–195, 223–225, 263
Ars moriendi 56, 265
Arzneimittel 142f.
Arzt 141–144, 230
Askese 238, 256, 258, 263
Auerochse 73
Auflage 19
Auflagenhöhe 24f.
Auflehnung 187–200
Aufmachung 53–62, 106, 109f., 166
Aufschneider 135f., 293
Auftraggeber 19, 21
Auftragsarbeit 12, 16, 171f.
Augenzeugenschaft 14, 67, 73
Augsburg 5, 7, 12, 18f., 21–23, 27f., 30f.,
 36–38, 40, 49, 57, 79, 83A, 94, 99, 108f.,
 118, 130, 159f., 163–165, 167, 170f.,
 173–175, 180f., 186, 188f., 201, 207–213,
 253, 261, 273
Augsburg (Verlagsort) 13, 19A, 40A, 57,
 66, 73A, 75, 77, 80A, 83A, 95, 96A, 97A,
 99, 106, 111, 115A, 117–119, 128A, 137f.,
 139A, 146, 148, 150A, 158A, 163A, 172,
 181A, 191A, 192, 202A, 208, 219, 221,
 223, 225A, 237, 240, 252–255, 261, 263f.,
 266A, 268f., 283, 285, 294A, 306
Augustiner 21
Aura 71, 269
Auraverlust 199f.
Ausrufer 37f., 53, 78, 135
Ausruferformel 142f., 147f., 150
Aussingen 17, 53, 83
Autonomie der Kunst 133f.

Autor, fingierter 283
Autoren, Flugblatt- 12–17, 168, 230f.
Autorenhonorar 15f., 286
Axialsymmetrie 64

Badeort 143f.
Badestube 208–213
Basel 74
Basel (Verlagsort) 74, 120A, 188A, 224
Basilisk 64
Bauchladen 30, 32, 34
Bauer 49f., 63, 79, 128, 130, 190–192, 194,
 208–210, 220, 233f., 241
Bauernadvokat 270
Bauernklage 189–191, 197
Bauernkrieg 192
Bauernrevolte 162, 190
Baum 168, 199
Bayern 43, 137, 165–167, 170, 175, 201f.,
 205
Beichtspiegel 254
Beipackzettel 142
Bergsturz 123
Berlin 230
Bern 122
Betrachter, Hinwendung zum 66–70,
 259–261, 310f.
Betrug 130, 171, 225
Bettler 224
Bibelzitat 64, 89, 109, 128, 158, 169, 198,
 226, 229A, 250–252, 255, 258, 284, 309
Biberach 273
Bildentwerfer 12f.
Bilderbogen 57
Bilderrahmen 271f.
Bildersturm 268
Bildfähigkeit 110, 114
Bildfelder 74, 309
Bildfunktion 54, 62, 67
Bildgestaltung 62–75
Bildkomposition 54, 62, 64–67, 210, 231,
 309
Bildlogik 64
Bildsequenz 44, 294f.
Bild-Text-Verhältnis 53–57, 71
Bildtradition 54, 70–72
Bildungsniveau 42, 107
Birgittagebet 263
Birnbaum 117
Blicklenkung 65
Blutsee 34
Böhmen 180
Bologna (Verlagsort) 132A
Bote 91, 125, 136f., 150

Brandan, Hl. 283
Brandkatastrophe 82, 95, 110
Braunschweig 307
Breitenfeld (Schlacht 1631) 168, 183
Breslau 29, 30A, 35, 38, 150A, 189
Breslau (Verlagsort) 150A
Brief 91, 93–98, 170
Briefmaler 11–13, 17–19, 22–24, 127
Briefmalerordnung 24, Anhang 19
Briefzeitung 44, 96–98
Brille 33f., 136
Broschüre 105f.
Brot 193–196
Brügge 91
Brustzucker 34
Buchbinder 37
Buchdrucker 11–13, 17, 22f., 163
Buchdruckerordnung 23, 49, 172, Anhang
 40
Bücherverbrennung 81A
Buchführer 22, 29f., 37, 163
Buchgewerbe 15, 101, 166
Buchhandel 11, 26, 29, 31
Buchhändler, Wander- 28, 31
Buchillustration 39, 56f.
Buchmesse (vgl. Frankfurter Messe) 26f.
Burgwinnum 143
Buße 82, 90, 258f., 261–263

Calvinismus 180, 205
Christophorus, Hl. 70, 281
Chronik 104, 117f., 123f., 145A, 147, 301f.
Chronostichon 58
Chur 124, 171
Coburg 38
Confessio Augustana 185, 277A
Curiositas s. Neugier

Dalfing 144A
Dänemark 117, 123
Denkmal 267–269
Descriptio personae 240
Didaxe (vgl. Lehrhaftigkeit, vgl. Ständedi-
 daxe) 69, 90, 246
Dienstleistung 33
Dillingen (Verlagsort) 108A, 127A, 143,
 159A
Disticha Catonis 84
Distichon 59
Dominikaner 268
Dover 113
Drache 169
Drama 104, 215, 284f., 295f., 298f.
Dramenpoetik 74

Drehbild 61
Dresden 304, 306
Dresden (Verlagsort) 275
Druckgewerbe 22–24
Druckprivileg 24, 172, 310f.
Dürnrohr 228f.

Echogedicht 289
Eger (Verlagsort) 107A
Ehe 225f., 232, 235, 241, 255, 270f.
Ehre 154–160, 228, 231f.
Eidtafel 217
Eisleben (Verlagsort) 158A
Elefant 149A
Emblematik 104, 226
Emden 146
Emotionalisierung 82, 102, 110, 179, 256f.
Endzeiterwartung 116f., 119, 140, 302
Endzeitpublizistik 82
Engel 54f., 65A, 196, 280
Enkomion, satirisches 232–234
Entdeckungsfahrt 95
Entenhausen 273
Entlastung, psychische 231–245, 263f.,
 297A, 309
Epode 59
Erbauung 8, 90, 194f., 256–265, 301, 309
Erbauungsblatt 20, 194, 256, 259, 261–265
Erding 29, 206
Erfurt (Verlagsort) 221A
Erinnerungsblatt 145, 147, 149f., 153, 266
Erinnerungsfunktion 89, 152, 171, 267, 304,
 309
Erlau (Eroberung 1596) 175
Erzählhaltung 293
Esel (vgl. Goldesel, vgl. Papstesel) 18, 234
Eselsohren 68, 132, 237
Eskimo 95, 147A
Esslingen 129f., 146, 171, 174
Eulenspiegel 33, 141f., 283
Eva 67
Exempel 49, 86f., 103, 169, 198, 217f., 229,
 299
Exotik 95, 147
Export 19, 71

face to face-Kommunikation 26
Facetus 84
Fachliteratur 103
Fahrende 6, 149f., 197
Faltblatt 61
Fastenwunder 120, 146
Fastnacht, Waldenburger 174f.
Fastnachtspiel 69, 232, 279, 285

Faulheit 65, 223f.
Feiertagsfrevel 216f.
Fellack 177
Fernhandel 91f., 95, 101A
Fettmilchaufstand 229
Feucht 33
Feuerlöschpumpe 152f.
Feuerwerk 267
Figurengedicht 45A, 61, 85, 290, 303
Fiktionalität 46f., 65, 86, 135, 238, 244, 291–293, 296
Flohliteratur 33, 234, 242f.
Florenz 267
Florenz (Verlagsort) 267
Fluchen 217, 299
Flug-Metapher 3
Flugschrift 5f., 12, 22, 24, 32, 38, 43, 96, 104–110, 114f., 123, 170f., 248f.
Flußpferd 142
Formelhaftigkeit 71
Formschneider 13, 18, 22
Fortuna (vgl. rota Fortunae) 72, 125f.
Fortunatus 284
Frankfurt a.M. 7, 20, 26, 80, 150, 167, 170, 173, 180, 186
Frankfurt a.M. (Verlagsort) 75, 83A, 89, 106A, 123A, 128A, 129A, 131, 134f., 139A, 144A, 146A, 150, 152, 158, 188A, 195A, 222, 229A, 233, 236, 238, 250, 259, 272, 283
Frankfurter Messe 26–28, 37, 138, 169
Franziskaner 21
Frauenbad 209–213
Frauenfeindlichkeit 213, 242f.
Freiberg i.S. 62
Freiburg i.Schl. (Verlagsort) 193
Fremdenverkehr 143
Friaul 175f.
Friede, innerer 173f.
Friede, Prager 184, 186f.
Friede, Westfälischer 134, 186, 267A, 278
Friedenspublizistik 185–187, 190
Frömmigkeit 256, 258–261, 309
Frontalansicht 66f.
Fuchsschwanz 65A, 135
Fuggerzeitungen 92, 98f.

Gebet (vgl. Birgittagebet) 47, 54, 253–255, 263, 265, 309
Gebote, zehn 81, 218, 247f., 255
Gebrauchsanweisung 142, 153
Gedenkblatt 58, 267
Gegenreformation 19, 21
Geißlingen 74

Geldsatire 134
Geldverteiler 65f., 238
Gelegenheitsschriften 9, 42, 104, 301f.
Gelehrte als Flugblattautoren 14, 230, 304
Gelehrte als Flugblattkäufer 42, 301f.
Gemälde 267A, 268–272, 276f., 279–281
Gemeiner Mann 8, 48–50, 52, 63, 101, 111, 161f., 164–166, 176, 179, 216f., 220, 225, 231f., 244, 250, 259, 262
Genf (Verlagsort) 147
Genreszenen 48–50, 277, 282
Georg, Hl. 72
Gericht, göttliches 67, 195, 227, 258
Gerichtsurteil 171f.
Geschmackswandel 18
Gesinde 218f., 250f.
Gewaltdarstellung 202, 241
Gewinnstreben 16f., 107, 204
Giraffe 121
Glasmalerei 278f.
Glaubwürdigkeit 6, 14, 25, 34, 72–76, 83, 86, 89f., 97, 108, 115–140, 283
Gleichnis 43, 194, 281
Gnadenbild 21, 268f.
Gnesen 95
Göggingen 36
Goldesel 65, 238
Golgatha 55
Görlitz (Verlagsort) 132A
Gotteslästerung 86, 195f., 217, 296
Graubünden 171
Graz 20, 83A
Grazien 122
Greifswald 117f.
Grobianismus 77f., 210, 237
Guinea 95

Haag, Den 111
Habgier 65A, 194
Hahn 250
Hahnrei 226
Halo 73, 118
Halsgerichtsordnung 228
Hamburg 170
Hamburg (Verlagsort) 73, 127A
Hanau 89
Hand, geistliche 84, 249, 256, 265
Handwerkeraufstand 162, 164
Handwerksordnung 22
Harwich 111
Hase, mißgebildeter (1505) 15
Hausbuch 117f., 248f., 255f., 301
Haushaltswurfsendung 2
Hausierer 17, 29–33, 35, 38

Hausmagd 219
Haussegen 226, 253, 255
Hausstetten 36
Haustafel 248–251, 255
Hausvater 47, 49, 251
Hausväterliteratur 47, 83A, 248A, 275
Heidelberg 267A, 307f.
Heilbronn (Verlagsort) 276A
Heiligenbild 21, 265, 269
Heiliges Blut 55
Heilquelle 143f.
Heldenepik 266
Hering 117
Herstelleradressen 28f.
Herstellungskosten 18, 20f., 38, 75
Hexe 212A, 213, 243
Hieroglyphik 64
Hildesheim 216
Himmelsbrief 49f., 208, 216A, 263
Himmelserscheinung (vgl. Halo, vgl. Komet) 71, 73–75, 82f.
Himmelsrichtungen 73, 88
Hinrichtung 107, 110, 117, 172, 228–230, 300
Hirsch 306
Hirte, guter 198
Hirtenverkündigung 72
Holzschnitt 18, 74
Hörerschaft 46
Hörnchen-Gebärde 65A
Hornfisch 117f.
Hornhausen 143
Horoskop 33
Hostienfrevel 229
Hund 195f., 276, 296, 299

Ich-Erzähler 293, 299
Ichneumon 147, 149
Ikonographie 54, 63, 70–72, 187, 211, 246f.
Illiteraten 21A, 43f.
Illuminierer 13A
Illusionismus 271f.
Index 166
Indien 95
Indifferenz, konfessionelle 20, 258
Information 73, 82, 104–125
Informationsbedürfnis 72, 88, 261
Informationspolitik 171
Ingolstadt (Verlagsort) 108A, 189A, 249
Innsbruck 45, 266
Innsbruck (Verlagsort) 266
Inszenierung 34f., 292
Interim 163, 192
Invektive 105, 167

Irenik 185–187
Ironie 232

Jahrmarkt 28, 37
Jena (Verlagsort) 130
Jenseits 67, 239, 265
Jerusalem 260
Jesuiten 21, 108, 157, 159, 171, 184, 253, 289
Jude 80, 113, 225, 229f.
Judenspieß 65A, 80
Jugendschutz 201f.
Jungfrau von Esslingen 129f., 146, 171
Jüngstes Gericht 82, 103, 116, 140, 261, 302

Kaiser 43, 50, 173f., 177, 179f., 183f., 186, 300
Kalabrien 137
Kalb 250
Kalbsmißgeburt (vgl. Mönchskalb) 120, 124
Kalender 3, 25, 27f., 33, 71, 104, 139, 219, 298
Kalenderstreit 164
Kalkutta 137
Kalligraphie 278
Kamel 149A
Kamm 33f.
Kampagne, publizistische 179
Kanarische Inseln 144
Kanzleienstreit 43
Kapuziner 21, 269
Karikatur 65A, 268
Karlsbad 144
Kastilien 139
Katastrophe (vgl. Brandkatastrophe) 82, 110, 259, 262, 308
Katechese 8, 246–256
Katechismus 23, 172, 246–253, 256
Katechismuslied 81, 252
Katechismusunterricht 248, 252f.
Käuferschaft 26, 28, 40–53, 60, 68, 71
Kauffartei 95
Kaufmann 44, 91f., 95
Kempten 38, 174
Kieselstein 120
Kind 19, 47, 53, 217f., 250f.
Kipper und Wipper 80, 295f.
Kirchplatz 35
Klappbild 61
Kleiderordnung 222f.
Knittelvers 21, 60
Köln 32, 99, 309–311
Köln (Verlagsort) 39, 68, 84, 96A, 97A, 100, 137, 222, 236, 244A, 307, 309
Kölner Domschatz 309–311

497

Kolorierung 21, 25A, 102
Kolportage 5, 17, 26, 29, 31–34, 36f., 52, 62, 78, 82, 105, 128, 298
Kolporteur 32–35, 134–137, 149, 167, 197
Komet 88, 98, 106, 177, 259
Komik 75, 77, 232, 242
Kommunikationstheorie 10, 76
Komödianten, englische 79–81, 284f.
Kompensation 7, 102, 210, 213, 241–243
Kompilation 83f., 254f., 285
Konfessionspolemik 63, 169, 269, 284
Konformismus (vgl. Affirmation) 7, 210, 215
Konkurrenz 22, 24, 30, 53, 60f., 72, 75, 101, 131, 153
Konstantinopel 20
Konstanz 38
Konstanz (Verlagsort) 261
Konstruktionsallegorie 239f.
Kontrafaktur 44
Kontroverse, publizistische 107–109, 156f.
Kopfschmiede 77
Kornregen 75
Krakau 20, 122
Krankheit (vgl. Pest) 90, 263
Kreuzigung 43, 54f., 255A, 258–260, 269
Krieg, Dreißigjähriger 134, 161, 163, 168f., 177–187, 189f., 222f., 280, 289, 299–301
Krieg, englisch-niederländischer 111f.
Kriegsgewinnler 134
Kriegsverbrechen 172
Kriminalität 32, 228f.
Krokodil 73A, 122, 148
Kronenkranich 149A
Krönung 110, 115, 182, 300
Kuckuck 18
Kümmernis, Hl. 66
Kunst, bildende 8, 266–282
Kunstersatz 270, 275
Kunstgewerbe 278f., 303
Kunstkammer 302–308
Kunstschrank 273, 303A, 304
Kunstwert 269, 271, 278, 309
Kupferstecher 13, 16f.
Kupferstich 18, 20, 25, 74

Labyrinthgedicht 16, 45A, 290
Ladenverkauf 29f., 34f., 62
Landbevölkerung (vgl. Bauer) 41, 49
Landfahrer 31
Landkarte 3, 96
Landkarte, allegorische 238
Landsberg i. S. 94
Landsknecht 56, 281

Langenschwalbach 144A
Laßzettel (vgl. Aderlaßmännchen) 71
Lasterkritik 134
Latinität 42, 52, 60, 301
Lauingen (Verlagsort) 97A, 120A
Layout 54f., 57–61
Lazarus, armer 194
Lead 57, 76
Lebensalter 243, 278, 307
Lebenshaltungskosten 40f.
Leerstelle 69
Legende 43
Lehrhaftigkeit (vgl. Didaxe) 81f., 86, 90, 168, 190
Leichenrede 264
Leiden 267A
Leimstängler 27A, 32, 226, 278
Leipzig 20
Leipzig (Verlagsort) 128A, 129A, 139, 158, 271, 280, 283, 295A
Leipziger Konvent 184
Leipziger Messe 26f., 37
Leiter 68A
Lemberg 83A
Leporello 281
Leserschaft 46
Liebesnarr 69f.
Lied 34, 44, 46, 81f., 84, 107, 130, 154f., 162f., 191, 193f., 196, 202, 215, 251, 254A, 261f., 282, 287
Lifland 25
Linz 20
Lippstadt (Belagerung 1623) 14A
Literatur 8, 133f., 282–297
Literaturtheorie 202f., 237, 290
Lohnniveau 40f.
London 95
Lotterie 149
Löwe 250
Löwe, niederländischer 123
Lübeck 71, 275
Lübeck (Verlagsort) 253A, 275
Lügenhaftigkeit 11, 125–140, 283, 292, 298
Lügenwitz 138
Lüneburg 45
Lützen (Schlacht 1632) 130A, 184

Magdeburg (Belagerung 1551) 173
Magdeburg (Verlagsort) 11A
Magdeburg (Zerstörung 1630) 183
Mainz (Verlagsort) 131, 217A, 221A
Malta 14A
Mandat 3, 215f., 234–236, 300
Mandrill 121, 147

Märe 232
Marginalistik 8
Maria 71, 257, 269, 281
Marienbild 21, 268f.
Markenzeichen 71, 151
Markgräflerkrieg 191
Markt, literarischer 288–290
Marktplatz 35
Marktschreier 78
Marktwirtschaft 6, 153
Martyrium 262, 265, 309
Massenmedium 26
Medienverbund 115
Meer der Welt 67
Mehlwunder 119
Mehrfelderbild (vgl. Bildfelder) 74
Meilenscheibe 96
Meineid 193, 217
Meinung, öffentliche 162f., 165, 171, 227
Meistersänger 15, 251
Memento mori 66, 227, 255, 258, 262f., 307
Memmingen 146
Memmingen (Verlagsort) 255
Mengen 36
Menschenfresser 138
Mentalität 206
Merlin 283
Messe, katholische 173
Messer 33f., 294
Messeverkauf 20
Meßrelation 113f., 115A, 123
Metaphorik 77, 241
Michael, Erzengel 71
Militia amoris 242
Mirakel 43, 74, 310
Mißbildung 145f., 306
Mißgeburt 89, 122, 124, 131f., 259, 261f., 283
Mittelschicht, städtische 41, 47f.
Modernisierung 16, 18, 21, 241
Mönch 63, 191A
Mönchskalb 1f., 62f., 94, 115
Monstrum 62f., 123, 132f., 139
Moral, öffentliche 203, 213
Mord 22, 106, 112, 228f.
Moses 82, 247
Mühle 250
Mumie 144
München 30, 98, 167, 206
München (Verlagsort) 112, 203A, 218, 275

Nachdruck 22–24
Nachfolge Christi 257f., 263
Nachrede 109, 157–159

Nachrichtenauswahl 106f., 110, 114
Nachrichtenkorrespondent 92f., 99, 113
Nachrichtenmedium 6, 91–140
Nachrichtenwesen 91f., 95, 101A, 125f.
Nachtigall 18
Namen Christi 250f., 253, 255
Narr 65, 68f., 81, 237, 292
Narrenliteratur 284–287, 288A
Nasenschleifer 77–79, 208f.
Nashorn 122
Nebukadnezar 304
Neidhart Fuchs 233A, 234
Neue Zeitung 11, 23, 32–34, 72f., 94, 101, 103, 127, 130, 135, 137f., 228f., 295, 298
Neugier 75–78, 81, 89f., 101, 126f., 137f., 231, 262
Neuheusel 175
Neujahrsblatt 37, 151, 249–251, 255f., 289
Neuruppin 264
Neustoizismus 126
Niederlande 279
Niemand 219
Nieuwpoort 123, 191A
Nomenklatur 3, 13
Nordlicht 118, 128
Nördlingen 33
Normenvermittlung 202f., 207, 213, 215–232, 234, 239, 241, 252
Norwegen 123, 127
Nürnberg 7, 20, 22, 29, 36, 38–40, 45A, 72f., 94, 118, 128f., 141, 152, 165, 167, 170, 173–177, 180–184, 186f., 191, 206f., 260, 265
Nürnberg (Verlagsort) 28A, 34A, 65, 67, 73, 83A, 86A, 95, 97, 110A, 111A, 115, 117A, 118, 121, 132A, 134, 136–138, 143A, 144, 145A, 146A, 147, 150A, 151A, 152f., 158A, 175f., 183A, 187, 190A, 191A, 216A, 218, 221, 225A, 226, 235f., 240–242, 249A, 251, 253, 255, 257–259, 263, 265, 267A, 269f., 271–273, 275, 278, 282, 284A, 293, 294A, 295, 306A

Oben – Unten 67
Oberschicht 44, 47, 49f., 52
Obrigkeit 113, 128, 130, 150, 154, 162–165, 169–172, 180, 190, 197, 199, 203, 205, 216f., 224, 229–231, 250, 259
Obszönität 79, 203–214, 240f.
Ofen (Buda) 73
Öffentlichkeit 141, 154, 160–162, 164–166, 171, 177–179, 187–189
Orden 21

Ordo-Denken 149
Österreich 170, 175

Panegyrik 42, 267, 271, 300
Papst 43, 66, 272, 279, 303, 307
Papstesel 62f., 115
Paradies 237f.
Paradiesvogel 308
Paris (Verlagsort) 95
Parodie 105, 137–139, 234–237, 276, 283
Parteilichkeit 104, 113f., 186
Passau 110
Passion 257f., 260, 262f., 265, 309
Patriziat 44, 277
Patronierer 13
Pergamentmalerei 277f.
Periodizität 110–114
Personifikation (vgl. Tod) 67, 187, 226, 280, 291
Perspektive 55, 65, 67, 73, 273
Perückenbock 146
Pest 106, 196f., 263
Pfau 64
Pforzheim (Verlagsort) 247
Phönix 19A
Piacenza 296f.
Pickelhering 79–81, 134, 284
Pilgerschaft, allegorische 84, 125
Pirna 268A
Plakativität 5A, 57, 60, 72f., 288
Pluderhosen 222f.
Plurs 123
Polemik (vgl. Konfessionspolemik) 20, 63, 105, 113, 184, 267, 269, 272
Polizeiordnung 7, 215–228, 259
Polyfunktionalität 9, 142f., 146f., 309–311
Pommern 45, 117
Pornographie 241
Porträt 3, 19f., 55A, 62A, 269, 280, 300, 307f.
Posaune 65
Post 94, 150
Postbote 35, 137
Prag 119, 303f.
Prag (Verlagsort) 22A, 108A, 122A, 181A
Praktik 28, 139
Predigt 35A, 49, 87, 89, 104, 170, 196, 215, 249–251, 299
Preis, Antiquariats- 38
Preis, Einkaufs- 38
Preis, Verkaufs- 38f., 107, 111, 166
Preßburg 83A
Prestige 14
Priamel 255, 288f.

Pritschenmeister 15, 86
Prodigienliteratur 63, 117, 119f., 129, 287A
Profanisierung 198
Prognostik 139, 283
Propaganda 2, 84, 157, 161, 163, 176, 179, 183–185, 190, 199, 289
Propagandatheorie 76, 198
Prophet 82
Prosa 46, 84–86, 109
Prostitution 31A, 32, 297
Protest 187f., 190, 199
Public Relations 143, 152
Publikum 5f., 8, 30, 34f., 37, 42, 46–48, 52f., 57, 70f., 75, 83, 88, 108f., 115
Publikumsanrede 46, 63, 67, 78f., 81
Publikumserwartungen 57, 63, 70f., 74, 78, 90, 136, 284, 294
Pulververschwörung 229
Puppenhaus 152

Quacksalber 34, 142f.
Querformat 56

Raab (Eroberung 1594) 175
Radierer 13
Radierung 18, 25, 74
Randausgleich 57f.
Räsonnement 197f., 200
Räte, falsche 184A, 186
Rathaus 35, 38, 160, 187, 279
Rätselhaftigkeit 64, 75
Ravensburg 84A
Rechenbuch 33
Redensart 77, 80
Reformation 159, 161f., 165, 276
Reformationsdialog 63
Reformationsjubiläum 16, 171, 185, 269
Regensburg 45A, 160, 174
Regensburg (Verlagsort) 203, 263
Rehbock 146
Reichskleinodien 267
Reichsstadt 22, 163, 166, 170–188, 190
Reichstag 37, 121, 144, 147
Reimpaare 46
Reisebericht 95, 283, 305f.
Reizwort 76, 78, 81
Reliquien 309–311
remake 21
Repräsentativität 42, 56, 276f., 279, 304
Restitutionsedikt 183
Rezeptionsästhetik 10, 76
Rezeptionsforschung 40
Rheinberg 113
Rheinfelden 261f.
Riga 146

Ritter, geistlicher 198
Rom 62, 268
Rom (Verlagsort) 100
Roman 69, 202, 205, 291–293, 296f.
Rosenkranz 71, 275
Rosenkreuzer 64f., 242A
Rostock 149
Rostock (Verlagsort) 149
rota Fortunae 72, 250
Rothenburg o. d. T. 182
Rothenburg o. d. T. (Verlagsort) 158A
Rückansicht 67
Rührung 75, 82
Rute 71

Sachsen 180, 183, 185
Sakralwert 42A, 309f.
Sakrament 55, 260
Säkularisierung 197f., 200
Salamander 142
Salomo 125, 258
Salvador, San 114
Sammlung 8, 52, 116–119, 299–309
Sarg 71
Satire 13, 65, 68, 77, 105, 125f., 162, 168f.,
 173, 184, 198, 222, 226–228, 231f., 242,
 269, 279, 300, 307
Satyr 132
Schaf 191, 250
Schaffhausen 34
Schandbild 156f.
Schande 159, 232
Schaustellung 73, 121, 131f., 144–153
Scheinhaftigkeit 61, 65A, 281, 298, 303
Schelde 99, 101, 171
Scherzmandat 234–236
Schiffsallegorie 67, 198
Schiffsblockade 99–101, 109, 171
Schlafwunder 74f., 195
Schlagzeile 76
Schlange 67, 218
Schlangenplage 97A, 120
Schlaraffenland 65, 232, 236–239
Schmerzensmutter 71
Schmidtweiler 146
Schönheitsideal 239–241
Schönheitspreis 212A, 237
Schrankbild 71, 219, 275
Schüler 47
Schwäbisch Hall 146
Schwäbisch Hall (Verlagsort) 146A
Schwank 69, 138, 141, 205, 224, 232, 234,
 236, 240f., 272, 287f., 297
Schweden 183f., 299f.

Schwein 116
Schweiz 278f.
Schwert 71
Schwertfisch 117
Schwurhand 71
Sebastian, Hl. 70
Seehund 149A
Seepferdchen 142
Seestern 142
Sensationalität 72f., 88, 110, 228–231, 261
Sexualfeindlichkeit 212
Sexualität 202, 208–213, 225f., 232,
 239–243
Sibylle 122
Siebenbürgen 83A, 97, 175–177
Simultandarstellung 44, 74
Situationsbezogenheit 75f.
Skandal 129
Sohn, verlorener 281
Soldatenwerber 237, 281
Sonne 64
Sortimentsliste 142, 151
Sozialkritik 190f., 193–197, 296, 299
Sozialreglementierung 7, 102, 130, 154, 166,
 213–215, 217, 222, 224, 226, 229–231,
 236, 241, 244, 252, 259, 309
Spanien 43
Spannung 75f., 111
Speisewunder 74f., 119, 195
Speyer 45A, 162
Spiegel 68A
Spieleinsatz 35
Spieler 86f.
Spinnstube 49, 298
Sprecherrolle 135–137, 196f., 237, 292
Sprichwort 69, 77, 80, 130, 255
Spruchband 53
Spruchdichtung 289, 291
Spruchsprecher 15, 133, 150f., 251
Staatsverbrechen 229f.
Stachelschwein 148f.
Städtelob 122
Stammbuch 302
Ständedidaxe 249–252
Ständekritik 125, 134
Statue 266–268, 304
Stätzling 36
Stegreifspiel 79
Sterben 89f., 264f.
Stockholm 20
Storch 264
Strakonitz 268
Straßburg 20, 122, 162f., 165, 167, 170f.,
 181, 216–228, 264

Straßburg (Verlagsort) 65, 74, 81, 84A, 86, 95, 117A, 120, 122, 131A, 132A, 146A, 147, 148A, 171, 186, 189, 190A, 195, 217, 223A, 229A, 242, 264, 267, 273, 284A, 303, 307
Straßburger Münster 20, 120, 267
Straßburger Münsteruhr 152, 267
Straubing (Verlagsort) 196
Stückwerker 17
Stundengebet 85
Stuttgart (Verlagsort) 144A
Sublimation 240f.

Tabak 221
Tafelbild 55, 57, 69A
Tagesschrifttum 5–7, 11, 31, 115, 119, 123, 127, 130, 135, 137, 198, 296
Taube des hl. Geists 64, 273
Teichnerformel 13
Temeswar 73, 97, 177
Teufel 43, 46, 65A, 67, 84, 108, 189, 194, 217, 263, 265, 293, 299
Teufelbücher 87, 287A
Textgestaltung 75–90
Textlinguistik 10, 76
Theologia crucis 258
Theriak 34
Theriomorphose 195f., 276, 296, 299
Thesenanschlag 188
Tierepik 291
Tierprozession 120, 267f.
Tierschau 147–149
Tintenfisch 142
Tirschenreuth 107A
Titel, Flugblatt- 76f.
Titelkupfer 294
Titelumbruch 58f., 61f.
Töchter Gottes 67
Tod 69f., 90, 263–265
Tod (Personifikation) 56, 66–68, 258, 273, 304
Totentanz 56
Traum 291, 304
Traumbuch 33
Trier (Belagerung 1522) 3
Triptychon 269
Triumphbogen 267
Triumphzug 123, 169
Trivialliteratur 133
Trompe l'œil 226, 272
Trophäe 176f.
Trostfunktion 89, 225, 238, 262–265, 309
Trunkenheit 39, 221, 233f.
Tschanad 177

Tübingen (Verlagsort) 109A, 157A, 158A
Tuntenhausen 273, 277A
Türken 73, 88A, 97, 116, 122, 161, 175–177, 241, 263
Türkensteuer 177
Typogramm 61, 290, 303f., 306

Überlieferung 40, 52, 71, 115f., 275, 299
Übertreibung 72, 125–140, 244, 292
Übertrumpfungswitz 138
Uelzen (Verlagsort) 244, 274
Uhr (vgl. Straßburger Münsteruhr) 152
Uhrenallegorie 85, 115, 253f.
Ulm 38, 173, 221, 250A, 272
Ulm (Verlagsort) 144A, 250, 252, 295, 306
Umkehrbild 61
Umschlagplatz 35
Ungarn 97A, 175, 263
Union, protestantische 182
Unterhaltung 75, 81, 90, 190, 227, 231, 249, 284f., 292, 298
Unterhaltungsliteratur 202, 204
Unterschicht, städtische 41
Utopie 65, 238

Vanitas 227, 258, 262, 307
Vaterunser 190, 247f.
Veltliner Mord 171f.
Venedig 91, 175f., 269
Venedig (Verlagsort) 116
Verbrechen 228f., 262, 308
Verkauf 6, 66, 83
Verkaufssituation 75, 78, 80, 90, 135
Verkaufszeiten 37
Verkehr 91, 96
Verkehrte Welt 43, 49, 55A, 136, 191–193, 197, 235, 294f., 298
Verkündigung 281
Verlagsprogramm 19–21
Verlagswerbung 151
Verleger 12f., 17, 19f.
Verleumdung 109, 157–159
Verona (Verlagsort) 131A
Verrechtlichung 102, 166, 214f.
Versform 84f.
Verständlichkeit 75, 81, 88, 90
Versuchung Christi 194
Vertrieb 5, 26–39, 52, 110f., 166
Vertriebswege 26, 28, 36
Viehsterben 84
Vinsterswijk 122
Vogel 237, 308
Vokationsstreit 164f.
Volksmission 21

Volkssprachigkeit 42
Völlerei 220f., 236f., 275
Vorzeichen 116, 123, 140

Wal 148
Walkershofen 143
Wallfahrt 310
Wanderbühne (vgl. Komödianten, englische) 80, 284f.
Wandschmuck 48f., 219, 226, 244, 248, 259, 271–276, 281, 297f.
Wangen 22
Wappenschelte 156f.
Warencharakter 5, 12, 53, 60, 75, 85, 90
Wasserzeichen 181A
Wegewahl 68A, 238
Weida 189
Weidenstetten 74
Weihenzell 143A
Weil bei Landau 82
Wein 233f., 275
Weingarten 45
Weißer Berg (Schlacht 1620) 180, 268
Weltende (vgl. Endzeiterwartung) 116, 140
Wendekopf 303
Werbetheorie 76, 198
Werbewirksamkeit 60, 64, 66, 74, 77, 81, 90, 136, 142
Werbezettel 2, 137, 142, 148, 150
Werbung 6, 141–153, 292, 310
Werningsleben 222
Werwolf 117
Widerstand 187–200
Widmung 16, 44–46, 52, 304, 310A
Wiedererkennungseffekt 21, 71f., 80, 85, 136
Wien 20, 28, 50, 92, 97, 108, 112f., 120A, 160
Wien (Belagerung 1529) 175
Wien (Verlagsort) 97A, 138, 228
Willisau 86f.
Wilten 266
wîp, übel 219, 232
Wirtshaus 35, 48, 53, 146, 197, 229, 233, 275, 281f., 296f.

Wisent 73
Wissenschaftlichkeit 87–90
Wittenberg (Verlagsort) 59, 122, 249A
Wolf 191
Wolfenbüttel 98
Wolfenbüttel (Verlagsort) 98
Worms 144f.
Worms (Verlagsort) 84A, 120, 129A
Wucher 155
Wunderfisch 84
Wundergeschichte 13, 17, 49, 72, 119, 133
Wunderzeichen 15, 83, 86, 88, 96, 110, 116f., 119f., 123, 132, 144–150, 222f., 258, 261f.
Württemberg 37, 45

Zahlenallegorese 85, 257A
Zechrede 233f.
Zeichner 13
Zeitschrift 104, 170
Zeitung 6, 31, 94, 96, 104f., 110–115, 131
Zeitungsänger 34f., 37–39, 79, 82, 128, 133, 196, 296, 298
Zeitungschreiber 127, 133, 169
Zeitungslied 82, 84A, 128, 131
Zensur 6f., 12–14, 23, 72, 105, 113, 128, 130, 154–170, 172, 174, 181, 185, 197, 201–214, 230
Zensurpolitik 167, 170f., 173f., 181–185, 190
Zentaur 132
Zentrierung 54, 57, 59f.
Zitat (vgl. Bibelzitat) 267, 269, 283, 285f.
Zivilisationsprozeß 7, 102, 156, 206, 213, 220, 227, 239–241
Znaim 14A
Zungenschleifer 77A
Zürich 20, 122, 171
Zürich (Verlagsort) 123, 131A, 221A
Zutrinken 221
Zweisprachigkeit 42
Zwerg 147
Zwillinge, siamesische 89, 144f.
Zypern 116